U0145039

# 封神演義

明·許仲琳 原著

明·李雲翔 續著

五南圖書出版公司 印行

目 錄

第 一 回 紂王女媧宮進香 一

第 二 回 冀州侯蘇護反商 七

第 三 回 姬昌解圍進妲己 一八

第 四 回 恩州驛狐狸死妲己 二六

第 五 回 雲中子進劍除妖 三一

第 六 回 紂王無道造炮烙 三七

第 七 回 費仲計廢姜皇后 四五

第 八 回 方弼方相反朝歌 五四

第 九 回 商容九間殿死節 六三

第 十 回 姬伯燕山收雷震 七三

第 十一 回 姜里城囚西伯侯 八〇

第 十二 回 陳塘關哪吒出世 八九

第 十三 回 太乙真人收石磯 九七

第 十四 回 哪吒現蓮花化身 一〇五

第 十五 回 崑崙山子牙下山 一一四

目 錄

第十六回 子牙火燒琵琶精 一二〇

第十七回 紂王無道造蠆盆 一二七

第十八回 子牙諫主隱磻溪 一三三

第十九回 伯邑考進貢贖罪 一四一

第二十回 散宜生私通費尤 一四九

第二十一回 文王誇官逃五關 一五八

第二十二回 西伯侯文王吐子 一六三

第二十三回 文王夜夢飛熊兆 一七〇

第二十四回 渭水文王聘子牙 一七八

第二十五回 蘇妲己請妖赴宴 一八八

第二十六回 妲己設計害比干 一九四

第二十七回 太師回兵陳十策 二〇二

第二十八回 子牙兵伐崇侯虎 二一〇

第二十九回 斬侯虎文王託孤 二一八

第三十回 周紀激反武成王 二二五

第三十一回 聞太師驅兵追襲 二三三

第三十二回 黃天化潼關會父 二四〇

第三十三回 黃飛虎汜水大戰 二四六

目　錄

第三十四回　飛虎歸周見子牙　　二五四

第三十五回　晁田兵探西岐事　　二六二

第三十六回　張桂芳奉詔西征　　二六八

第三十七回　姜子牙一上崑崙　　二七六

第三十八回　四聖西岐會子牙　　二八三

第三十九回　姜子牙冰凍岐山　　二九二

第四十回　四天王遇丙靈公　　三〇一

第四十一回　聞太師兵伐西岐　　三一三

第四十二回　黃花山收鄧辛張陶　　三二二

第四十三回　聞太師西岐大戰　　三三〇

第四十四回　子牙魂遊崑崙山　　三三八

第四十五回　燃燈議破十絕陣　　三四八

第四十六回　廣成子破金光陣　　三五八

第四十七回　公明輔佐聞太師　　三六七

第四十八回　陸壓獻計射公明　　三七七

第四十九回　武王失陷紅沙陣　　三八六

第五十回　三姑計擺黃河陣　　三九五

第五十一回　子牙劫營破聞仲　　四〇三

第五十二回　絕龍嶺聞仲歸天　　四一一

第五十三回　鄧九公奉敕西征　　四一八

第五十四回　土行孫立功顯耀　　四二七

第五十五回　土行孫歸服西岐　　四三四

第五十六回　子牙設計收九公　　四四○

第五十七回　冀州侯蘇護伐西岐　　四五二

第五十八回　子牙西岐逢呂岳　　四六二

第五十九回　殷洪下山收四將　　四七二

第六十回　馬元下山助殷洪　　四八○

第六十一回　太極圖殷洪絕命　　四八九

第六十二回　張山李錦伐西岐　　四九八

第六十三回　申公豹說反殷郊　　五○六

第六十四回　羅宣火焚西岐城　　五一六

第六十五回　殷郊岐山受犁鋤　　五二四

第六十六回　洪錦西岐城大戰　　五三三

第六十七回　姜子牙金臺拜將　　五四○

第六十八回　首陽山夷齊阻兵　　五五一

第六十九回　孔宣兵阻金雞嶺　　五六○

第七十回　　準提道人收孔宣　　　　　　　　五六九

第七十一回　姜子牙三路分兵　　　　　　　　五七七

第七十二回　廣成子三謁碧遊宮　　　　　　　五八五

第七十三回　青龍關飛虎折兵　　　　　　　　五九四

第七十四回　哼哈二將顯神通　　　　　　　　六〇三

第七十五回　土行孫盜騎陷身　　　　　　　　六一三

第七十六回　鄭倫捉將取汜水　　　　　　　　六二五

第七十七回　老子一氣化三清　　　　　　　　六三四

第七十八回　三教會破誅仙陣　　　　　　　　六四二

第七十九回　穿雲關四將被擒　　　　　　　　六五二

第八十回　　楊任大破瘟瘟陣　　　　　　　　六六一

第八十一回　子牙潼關遇痘神　　　　　　　　六七一

第八十二回　三教大會萬仙陣　　　　　　　　六八一

第八十三回　三大士收伏獅象犼　　　　　　　六八九

第八十四回　子牙兵取臨潼關　　　　　　　　七〇一

第八十五回　鄧芮二侯歸周主　　　　　　　　七一三

第八十六回　澠池縣五嶽歸天　　　　　　　　七二四

第八十七回　土行孫夫妻陣亡　　　　　　　　七三三

第八十八回　武王白魚躍龍舟　　七四一

第八十九回　紂王敲骨剖孕婦　　七五〇

第九十回　子牙捉神荼鬱壘　　七五八

第九十一回　蟠龍嶺燒鄔文化　　七六五

第九十二回　楊戩哪吒收七怪　　七七四

第九十三回　金吒智取遊魂關　　七八二

第九十四回　文煥怒斬殷破敗　　七九二

第九十五回　子牙暴紂王十罪　　八〇一

第九十六回　子牙發柬擒妲己　　八〇九

第九十七回　摘星樓紂王自焚　　八一六

第九十八回　周武王鹿臺散財　　八二四

第九十九回　姜子牙歸國封神　　八三五

第一百回　武王封列國諸侯　　八四八

# 第一回 紂王女媧宮進香

混沌初分盤古先，太極兩儀四象懸，子天丑地人寅出，避除獸患有巢賢。燧人取火免鮮食，伏羲畫卦陰陽前，神農治世嘗百草，軒轅禮樂婚姻聯。少昊五帝民物阜，禹王治水洪波蠲，承平享國至四百，桀王無道乾坤顛。日縱妹喜荒酒色，成湯造亳洗腥羶，放桀南巢拯暴虐，雲霓如願後蘇全。三十一世傳殷紂，商家脈絡如斷弦，紊亂朝綱絕倫紀，殺妻誅子信讒言。穢污宮闈寵妲己，蠆盆炮烙忠貞冤，鹿臺聚斂萬姓苦，愁聲怨氣應障天。直諫剖心盡焚炙，孕婦刳剔朝涉殲，崇信奸回棄朝政，屏逐師保性何偏。郊社不修宗廟廢，奇技淫巧盡心研，昵比罪人乃罔畏，沈酗肆虐如鸇鳶。西伯朝商囚羑里，微子抱器走風煙，皇天震怒降災毒，若涉大海無邊淵。天下荒荒萬民怨，子牙出世人中仙，終日垂絲釣人主，飛熊入夢獵岐田。共車載歸輔朝政，三分有二日相沿，文考末集大勳歿，武王善述日乾乾。孟津大會八百國，取彼凶殘伐罪愆，甲子昧爽會牧野，前徒倒戈反回旋。若崩厥角齊稽首，血流漂杵脂如泉，戎衣甫著天下定，更於成湯增光妍。牧馬華山示偃武，開我周家八百年，太白旗懸獨夫首，戰亡將士幽魂潛。天挺人賢號尚父，封神壇上列花箋，大小英靈尊位次，商周演義古今傳。

成湯，乃黃帝之後也，姓子氏。傳十三世，生太乙，是為成湯。聞伊尹耕於有莘之野，而樂堯舜之道，是個大賢。即時以幣帛，三遣使往聘之，而不敢用，進之於天子。桀王無道，信讒逐賢，

虞為司徒，教民有功，封於商。初，帝嚳次妃簡狄祈於高禖，有玄鳥之祥，遂生契。契事唐

而不能用，復歸之於湯。後桀王日事荒淫，殺直臣關龍逢，眾庶莫敢直言。湯使人哭之，桀王怒，囚湯於夏臺。後湯得釋而歸國，出郊，見人張網四面而祝之曰：「從天墜者，從地出者，從四方來者，皆罹吾網。」湯解其三面，只置一面，更祝之曰：「欲左者左，欲右者右，欲高者高，欲下者下，不用命者，乃入吾網。」漢南聞之曰：「湯德至矣！」歸之者四十餘國。桀惡曰：「湯惡日暴，民不聊生，伊尹乃相湯伐桀，放桀於南巢。諸侯大會，湯退而就諸侯之位；諸侯皆推湯為天子，於是湯始即位，都於亳。元年乙未，湯在位，除桀虐政，順民所喜，遠近歸之。因桀無道，大旱七年，成湯祈禱於桑林，天降大雨。又以莊山之金鑄幣，救民之命。作樂大濩，濩者護也，言湯寬仁大德，能救護生命也。在位十三年而崩，壽百歲。享國六百四十年，傳至商受而止。

成湯、太甲、沃丁、太庚、小甲、雍己、太戊、仲丁、外壬、河亶甲、祖乙、祖辛、沃甲、祖丁、南庚、陽甲、盤庚、小辛、小乙、武丁、祖庚、祖甲、廩辛、庚丁、武乙、太丁、帝乙、受辛。

紂王，乃帝乙之三子也。帝乙生三子：長曰微子啟，次曰微子衍，三曰壽王。帝乙遊於御園，領眾文武玩賞牡丹，因飛雲閣塌了一梁，壽王托梁換柱，力大無比。首相商容、上大夫梅伯、趙啟等，上本立東宮，乃立季子壽王為太子。後帝乙在位三十年而崩，託孤與太師聞仲、隨立壽王為天子，名曰紂王，都朝歌。文有太師聞仲，武有鎮國武成王黃飛虎；文足以安邦，武足以定國。中宮元配皇后姜氏、西宮妃黃氏、馨慶宮妃楊氏，三宮后妃皆德性貞靜，柔和賢淑。紂王坐享太平，萬民樂業，風調雨順，國泰民安，四夷拱手，八方賓服。八百鎮諸侯盡朝於商，有四路大諸侯，率領八百小諸侯：東伯侯姜桓楚，居於東魯；南伯侯鄂崇禹，西伯侯姬昌，北伯侯崇侯虎，每一鎮諸侯領二百鎮小諸侯，共八百鎮諸侯屬商。紂王七年，春二月，忽報到朝歌，反了北海七十二路諸侯袁福通等。太師聞仲奉敕征北，不題。

一日，紂王早朝登殿，設聚文武。但見：

瑞靄紛紜，金鑾殿上坐君王；祥光繚繞，白玉階前列文武。沉檀靉靆噴金爐，則見那珠簾高捲；蘭麝氤氳籠寶扇，且看他雉尾低回。

天子問當駕官：「有奏章出班，無事朝散。」言未畢，只見右班中一人出班，俯伏金階，高擎牙笏，山呼稱臣：「臣商容待罪宰相，執掌朝綱，有事不敢不奏。明日乃三月十五日，女媧娘娘聖誕之辰，請陛下駕臨女媧宮降香。」王曰：「女媧有何功德？朕輕萬乘而往降香。」商容奏曰：「女媧娘娘乃上古神女，生有聖德。那時共工氏頭觸不周山，天傾西北，地陷東南；女媧乃採五色石煉之，以補青天；故有功於百姓，黎庶立裩祀以報之。今朝歌祀此福神，則四時康泰，國祚綿長，風調雨順，災害潛消。此福國庇民之正神，陛下當往行香！」王曰：「准卿奏章！」

紂王還宮，旨意傳出。

次日，天子乘輦，隨帶兩班文武，往女媧宮進香。此一回，紂王不來還好，只因進香，惹得四海荒荒，生民失業。正所謂：「漫江撒下鉤和線，從此釣出是非來。」怎見得？有詩為證：

天子鑾輿出鳳城，旌旄瑞色映簪纓；龍光劍吐風雲色，赤羽幢搖日月精。堤柳曉分仙掌露，溪花光耀翠裘清；欲知巡幸瞻天表，萬國衣冠拜聖明。

駕出朝歌南門，家家焚香設案，戶戶結綵鋪氈。三千鐵騎，八百御林，武成王黃飛虎保駕，滿朝文武隨行。前至女媧宮，天子離輦上殿，香焚爐中，文武隨班拜賀畢。紂王觀看殿中華麗，怎見得？

殿前華麗，五彩金妝。金童對對執旛幢，玉女雙雙捧如意。金鉤斜掛，半輪新月懸空；寶帳婆娑，萬對彩鸞朝斗。碧落床邊，俱是舞鶴翔鸞；沉香寶座，造就走龍飛鳳。飄飄奇彩異尋常，金爐瑞靄；嫋嫋禎祥騰紫霧，銀燭輝煌。君王正看行宮景，一陣狂風透膽寒。

紂王正看此宮，殿宇齊整，樓閣豐隆。忽一陣狂風，捲起帳幔，現出女媧聖像，容貌端麗，瑞彩翩躚，國色天姿，宛然如蕊宮仙子臨凡，月殿嫦娥下世。古語云：「國之將興，必有禎祥；國之將亡，必有妖孽。」紂王一見，神魂飄蕩，陡起淫心，自思：「朕貴為天子，富有四海，縱有六院三宮，並無有此豔色。」遂命取文房四寶，侍駕官忙取將來，獻與紂王。天子深潤紫毫，在行宮粉壁之上，作詩一首：

鳳鸞寶帳景非常，盡是泥金巧樣妝，曲曲遠山飛翠色，翩翩舞袖映霞裳。
梨花帶雨爭嬌豔，芍藥籠煙騁媚妝，但得妖嬈能舉動，取回長樂侍君王。

天子作畢，只見首相商容啓奏曰：「女媧乃上古之正神，朝歌之福主。老臣請駕拈香，祈求福德，使萬民樂業，風順雨調，兵火寧息。今陛下作詩，褻瀆聖明，毫無虔敬之誠，是獲罪於神聖，非天子巡幸祈請之禮。願主公以水洗之，恐天下百姓觀見，傳言聖上無有德政耳！」王曰：

「朕看女媧之容，有絕世容姿，因作詩以讚美之，豈有他意？卿毋多言！況孤乃萬乘之尊，留與百姓觀之，可見娘娘美貌絕世，亦是孤之遺筆耳。」言罷回朝。文武百官默默點首，莫敢誰何，俱鉗口而回。有詩為證：

鳳輦龍駒出帝京，拈香蓐祝女中英；只知祈福黎民樂，孰料吟詩萬姓驚？

目下狐狸為太后，眼前豺虎盡簪纓；上天垂象皆如此，徒令英雄歎不平！

天子駕回，升龍德殿，百姓朝賀而散。時逢望辰，三宮妃后朝君：中宮姜后、西宮黃妃、馨慶宮楊妃，朝畢而退，按下不表。

且言女媧娘娘降誕，三月十五日往火雲宮朝賀伏羲、炎帝、軒轅三聖而回。下得青鸞，坐於寶殿，玉女金童朝禮畢。娘娘猛抬頭，看見粉壁上詩句，大怒罵曰：「殷受無道昏君！不想修身立德，以保天下；今反不畏上天，吟詩褻我，甚是可惡！我想成湯伐桀而王天下，享國六百餘年，氣數已盡；若不與他個報應，不見我的靈感。」即喚碧霞童子，駕青鸞往朝歌一回。不題。

卻說二位殿下殷郊、殷洪來參謁父王。那殷郊後來是封神榜上值年太歲，殷洪是五穀神，皆有名將神。正行禮間，頂上兩道紅光沖天。娘娘正行時，被此氣擋住雲路。因望下一看，知紂王尚有二十八年氣運，不可造次，暫行回宮，心中不悅。喚彩雲童兒把後宮中金葫蘆取來，放在丹墀之下，揭起葫蘆蓋，用手一指。葫蘆中有一道白光，其大如椽，高四五丈有餘。白光之上，懸出一面旛來，光分五彩，瑞映千條，名曰：「招妖旛」。

不一時，悲風颯颯，慘霧迷迷，陰雲四合，風過數陣，天下群妖俱到行宮，聽候法旨。娘娘吩咐彩雲，著各處妖魔且退，只留軒轅墳中三妖伺候。三妖進宮參謁，口稱：「娘娘聖壽無疆。」娘娘

這三妖，一個是千年狐狸精，一個是九頭雉雞精，一個是玉石琵琶精，俯伏丹墀。娘娘曰：「三妖聽吾密旨！成湯氣運黯然，當失天下。鳳鳴岐山，西周已生聖主。天意已定，氣數使然。你三

妖可隱其妖形，託身宮院，惑亂君心。俟武王伐紂，以助成功，不可殘害眾生。事成之後，使你

等亦成正果。」娘娘吩咐已畢，三妖叩頭謝恩，化清風而去。正是：

狐狸聽旨施妖術，斷送成湯六百年。

有詩為證：

三月中旬駕進香，吟詩一首起飛殃；只知把筆施才學，不曉今番社稷亡。

按下女媧娘娘吩咐三妖不題。且言紂王只因進香之後，看見女媧美貌，朝暮思想，寒暑盡忘，寢食俱廢。每見六院三宮，真如塵飯塗羹，不堪諦視，終朝將此事下放心懷，鬱鬱不樂。

一日，駕升顯慶殿，時有常隨在側。紂王忽然猛省，著奉御宣中諫大夫費仲、尤渾二人。此二人朝朝蠱惑聖聰，讒言獻媚，紂王無有不從。大抵天下將危，佞臣當道。不一時，費仲朝見。王曰：「朕近因太師聞仲奉敕平北海，大兵遠征，戍外立功，因此上就寵費仲、尤渾二人——乃紂王之倖臣。因女媧宮進香，偶見其容貌豔麗，絕世無雙，三宮六院，無當朕意，將如之何？卿有何策，以慰朕懷？」費仲奏曰：「陛下乃萬乘之尊，富有四海，德配堯、舜，天下之所有，皆陛下之所有，何患不得，這有何難？陛下明日傳一旨，頒行四路諸侯，每一鎮選美女百名以充王庭，何憂天下絕色，不入王選乎？」紂王大悅道：「卿所奏甚合朕意，明日早朝發旨，卿且暫回。」隨即命駕還宮。畢竟不知此後如何？且聽下回分解。

# 第二回　冀州侯蘇護反商

丞相金鑾直諫君，忠肝義膽孰能群？早知侯伯來朝覲，空費傾葵紙上文。

話說紂王聽奏大喜，即時還宮。一宵經過，次日早朝，聚兩班文武朝賀畢。紂王便問當駕官：「即傳朕旨意，頒行四鎮諸侯，與朕每一鎮地方，揀選良家美女百名，不論富貴貧賤，只以容貌端莊，性情和婉，禮度閒淑，舉止大方，以充後宮役使。」

天子傳旨未畢，只見左班中一人應聲出奏，俯伏言曰：「老臣商容啓奏陛下，君有道則萬民樂業，不令而從。況陛下後宮美女，不啻千人，嬪御而上，又有后妃，今劈空欲選美女，恐失民望。臣聞：『樂民之樂者，民亦樂其樂；憂民之憂者，民亦憂其憂。』此時水旱頻仍，乃事女色，實為陛下不取也。故堯、舜與民偕樂，以仁德化天下，不事干戈，不行殺伐。景星耀天，甘露下降；鳳凰止於庭，芝草生於野；民豐物阜，行人讓路；犬無吠聲，夜雨晝晴，稻生雙穗，此乃有道興隆之象也。今陛下若取近時之樂，則目眩邪色，耳聽淫聲，沈湎酒色，遊於苑囿，獵於山林，此乃無道敗亡之象也。老臣待罪首相，位列朝綱，侍君三世，不得不啓陛下！臣願陛下進賢退不肖，修行仁義，通達道德，則和氣貫於天下，自然民富財豐，天下太平，四海雍熙，與民共享無窮之福。況今北海干戈未息，正宜修其德，愛其民，惜其財費，重其政令，雖堯、舜不過如是，又何必區區選侍，然後為樂哉？臣愚不識忌諱，望祈容納！」紂王沈思良久，道：「卿言甚善，朕即免行！」言罷，群臣退朝，聖駕還宮不題。

不意紂王八年，夏四月，天下四大諸侯，率領八百鎮朝覲於商。那四鎮諸侯，乃東伯侯姜桓楚、南伯侯鄂崇禹、西伯侯姬昌、北伯侯崇侯虎。天下諸侯，俱進朝歌。此時太師聞仲不在都城，紂王寵用費仲、尤渾，各諸侯俱知二人把持朝政，擅權作威，少不得先以禮賄之，以結其心。正所

謂：「未去朝天子，先來謁相公。」內中有位諸侯，乃冀州侯姓蘇名護，此人生得性如烈火，剛方正直，那裏知道奔競夤緣？平昔見稍有不公不法之事，便執法處分，不少假借，故此與二人俱未曾送有禮物。也是合當有事，那日二人查天下諸侯，俱送有禮物，獨蘇護並無禮單，心中大怒，懷恨於心，不題。

其日元旦吉辰，天子早朝，設聚兩班文武，眾官拜賀畢。黃門官啟奏：「陛下，今年乃朝賀之年，天下諸侯皆在午門外朝賀，聽候聖旨發落。」紂王問首相商容，容曰：「陛下只可宣四鎮首領面君，採問民風土俗，淳龐澆醨，國治邦安。其餘諸侯，俱在午門外朝賀。」天子聞言大悅：「卿言極善。」隨命黃門官傳旨：「宣四鎮諸侯見駕，其餘午門外朝賀。」

話說四鎮諸侯整齊朝服，輕搖玉佩，進午門，行過九龍橋，至丹墀，山呼朝拜畢，俯伏。王慰勞曰：「卿等與朕宣猷贊化，撫綏黎庶，鎮攝荒服，威遠寧邇，多有勤勞，皆卿等之功耳！朕心喜悅！」東伯侯奏曰：「臣等荷蒙聖恩，官居總鎮，臣等自叨執掌，日夜兢兢，常恐不克負荷，有幸聖心；縱有犬馬微勞，不過臣子分內事，尚不足報涓埃於萬一耳！又何勞聖心垂念？臣等不勝感激！」天子龍顏大喜，命首相商容、亞相比干於顯慶殿治宴相待。四臣叩頭謝恩，離丹墀前至顯慶殿相序筵宴不題。

天子退朝至便殿，宣費仲、尤渾二人問曰：「前卿奏朕，欲令天下四鎮大諸侯進美女，朕欲頒旨，又被商容諫止。今四鎮諸侯在此，明早召入，當面頒行。俟四人回國，以便揀選進獻，且免使臣往返，二卿意下如何？」費仲俯伏奏曰：「首相諫止採選美女，陛下當日容納，即行停旨，此美德也；臣下共知，眾庶共聞，天下景仰。今一旦復行，是陛下不足以取信於臣民，竊以為不可！臣近訪得冀州侯蘇護有一女，豔色天姿，幽閑貞靜，若選進宮幃，隨侍左右，堪任役使。況選一人之女，又不驚擾天下百姓，自不動人耳目。」紂王聽言，不覺大悅：「卿言極善！」即命隨侍官傳旨：「宣蘇護。」使命來至館驛，傳旨：「宣冀州侯蘇護，商議國政。」蘇護即隨使命至龍德殿朝見，禮畢，俯伏聽命。

王曰：「朕聞卿有一女，德性幽閒，舉止中度，朕欲選侍後宮。卿為國戚，食其天祿，受其顯位，永鎮冀州，坐享安康，名揚四海，天下莫不欣羨！卿意下如何？」蘇護聽言，正色而奏曰：「陛下宮中，上有后妃，下至嬪御，不啻數千；妖冶嫵媚，何不足以悅王之耳目？乃聽左右諂諛之言，陷陛下於不義。況臣女蒲柳陋質，素不諳禮度，德容俱無足取；乞陛下留心邦本，速斬此進讒言之小人，使天下後世知陛下正心修身，納言聽諫，非好色之君，豈不美哉！」

紂王大笑曰：「卿言甚不諳大體，自古及今，誰不願女為門楣？況女為后妃，貴敵天下，卿為皇親國戚，赫奕顯榮，孰過於此？卿毋迷惑，當自裁審！」蘇護聞言，不覺厲聲言曰：「臣聞人君修德勤政，則萬民悅服，四海景從，天祿永終。昔日有夏失政，荒淫酒色；惟我祖宗不邇聲色，不殖貨財，德懋懋官，功懋懋賞，克寬克仁，方能匡正有夏，彰信兆民，邦乃其昌，永保天命。今陛下不取法祖宗，而效彼夏王，是取敗之道也！況人君愛色，必顛覆社稷；卿大夫愛色，必絕滅宗廟；士庶人愛色，必戕其身。且君為臣之表率，君不向道，臣下將化之，而朋比作奸，天下事尚忍言哉？臣恐商家六百餘年基業，必自陛下紊亂之矣！」

紂王聽蘇護之言，勃然大怒曰：「君命召，不俟駕。君賜死，不敢違。況選汝一女為后妃乎？敢以戀言忤旨，面折朕躬，以亡國之君匹朕，孰過於此？著隨侍官拿出午門，送法司勘問正法。」左右隨將蘇護拿下。轉出費仲、尤渾二人，上殿俯伏奏曰：「蘇護忤旨，本該勘問；但陛下因選侍其女，以致問罪，使天下聞之，道陛下輕賢重色。不若赦之歸國，彼感皇上不殺之恩，自然將此女進貢宮幃，以侍皇上。庶百姓知陛下寬仁大度，納諫如流，而保護有功之臣，是一舉兩得之意，願陛下准臣施行。」紂王聞言，天顏稍霽：「依卿所奏，即降赦旨，今彼還國，不得久羈朝歌。」話說聖旨一下，迅如烽火，即催逼蘇護出城，不容停止。

那蘇護辭朝回至驛亭，眾家將接見慰問：「聖上召將軍進朝，有何商議？」蘇護大怒，罵曰：「無道昏君，不思量祖宗德業，寵信讒臣諂媚之言，欲選吾女進宮為妃。此必是費仲、尤渾以酒色迷惑君心，欲專朝政。我聽旨，不覺直言諫諍，昏君道我忤旨，拿送法司。二賊子又奏昏君，

赦我歸國，諒我感昏君不殺之恩，必將吾女送進朝歌，以遂二賊奸計。我想聞太師遠征，二賊弄權，眼見昏君必荒淫酒色，紊亂朝政，天下荒荒，黎民倒懸；可憐成湯社稷，化為烏有！我自思若不將此女進宮，昏君必興問罪之師；若要送此女進宮，以後昏君失德，使天下人恥笑我不智。諸將必有良策教我？」

諸將聞言，齊曰：「吾聞君不正，則臣投外國。今主上輕賢重色，眼見反亂，不若反出朝歌，自守一國，上可以保宗廟，下可以保身家。」此時蘇護正在盛怒之下，一聞此言，不覺性起，竟不思維，便曰：「大丈夫不可做不明白事！」叫左右，取文房四寶來，題詩在午門牆上，表我永不朝商之意。詩曰：

君壞臣綱，有敗五常，冀州蘇護，永不朝商。

蘇護題了詩，領家將逕出朝歌，奔本國而去。

且言紂王見蘇護當面折諍一番，不能遂願。雖准費、尤二人所奏，不知彼可能將女進貢深宮，以遂朕于飛之樂，正躊躇不悅。只看見午門內臣俯伏奏曰：「臣在午門，見牆上冀州蘇護題有反詩十六字，不敢隱匿，伏乞聖裁！」隨侍接詩，鋪在御案上。紂王一見，大罵：「賊子如此無禮！朕體上天好生之德，不殺鼠賊，赦令歸國；彼反寫詩午門，大辱朝廷，罪在不赦。」即命宣殷破敗、晁田、魯雄等，統領六師，朕須親征，必滅其國。

當駕官隨宣魯雄等見駕。不一時，魯雄等朝見，禮畢。王曰：「蘇護反商，題詩午門，甚辱朝綱，情殊可恨，法紀難容！卿等統人馬二十萬為先鋒，朕親率六師以聲其罪。」魯雄聽罷，低首暗想：「蘇護乃忠良之士，素懷忠義，何事觸忤，天子自欲親征，冀州休矣！」魯雄為蘇護俯伏奏曰：「蘇護得罪於陛下，何勞御駕親征？況且四大鎮諸侯俱在都城，尚未歸國。陛下可點一二路征伐，以擒蘇護，明正其罪，自不失撻伐之威，何必聖駕遠至其地？」

紂王聞魯雄之言，問曰：「四侯誰可征伐？」費仲在旁，出班奏曰：「冀州乃北方崇侯虎屬下，可命侯虎征伐。」紂王即准施行。魯雄在側，自思：「侯虎乃貪鄙橫暴之夫，提兵遠出，所經地方，必遭殘害，黎庶何以得安？現有西伯姬昌，仁德四布，信義素著，何不保舉此人？庶幾兩全。」紂王正命傳旨，魯雄奏曰：「侯虎雖鎮北地，恩信尚未孚於人，恐此行未能伸朝廷威德。不如西伯姬昌仁義素著，陛下若假以節鉞，自不勞矢石，可擒蘇護，以正其罪。」紂王思想良久，俱准奏。特旨令二侯秉節鉞，得專征伐。使命持旨到顯慶殿宣讀不題。只見四鎮諸侯與二相飲宴未散，忽報：「旨意下！」不知何事？天使曰：「西伯侯、北伯侯接旨。」二侯出席接旨，跪聽宣讀：

詔曰：朕聞冠履之分維嚴，事使之道無二。故君命召，不俟駕；君賜死，不敢違命。乃所以隆尊卑，崇任使也。茲不道蘇護，狂悖無禮，立殿忤君，紀綱已失；赦彼歸國，不思自新，輒敢寫詩午門，安心叛主，罪在不赦。賜爾姬昌等節鉞，便宜行事，往懲其忤，毋得寬縱，罪有攸歸。故茲詔示汝往，欽哉謝恩！

天使讀畢，二人謝恩平身。姬昌對二丞相、三侯伯言曰：「蘇護朝商，未進殿廷，未參聖上。今詔旨有『立殿忤君。』不知此語何來？且此人素懷忠義，累有軍功，午門題詩，必有詐偽；天子聽信何人之言，欲伐有功之臣？恐天下諸侯不服。望二位丞相，明日早朝見駕，請察其詳。蘇護所得何罪？果言而正，伐之可也。倘言而不正，罪在不移。」比干言曰：「君侯之言是也！」崇侯虎在旁言曰：「王言如絲，其出如綸。今詔旨已出，誰敢抗違？況蘇護題詩午門，必然有據，天子豈無故而發此難端，天子聽信何人之言，欲伐有功之臣？恐天下諸侯八百，俱不遵王命，大肆猖獗，是王命不能行於諸侯，乃取亂之道也！」姬昌曰：「公言雖善，是執其一端耳！不知蘇護乃忠良君子，素秉丹誠，忠心為國，教民有方，治兵有法；數年以來，並無過失。今天子不知為何人迷惑？興師問罪於善類，此

一舉，恐非國家之祥瑞。只願當今不事干戈，共樂堯天。況兵乃凶象，所經地方，必有驚擾之虞；且勞民傷財，窮兵黷武，師出無名，不行殺伐，皆非盛世所宜有者也。」崇侯虎曰：「公言固是有理，獨不思君命所差，概不由己。且煌煌天語，誰敢有違，以自取欺君之罪乎？」姬昌曰：

「既如此，公可領兵前行，我兵隨後便至。」當時各散。西伯對二丞相言：「侯虎先去，姬昌暫回西岐，領兵續進。」遂各散不題。次日，崇侯虎下教場，整點人馬，辭朝起行。

且言蘇護離了朝歌，同眾士卒不一日回到冀州。護之長子蘇全忠，率領諸將出郭迎接。其時父子相會進城，帥府下馬，眾將到殿前見畢。護曰：「當今天子失政，天下諸侯朝覲，不意昏君大怒，不知那一個奸臣，暗奏吾女姿色，昏君宣吾進殿，欲將吾女選立宮妃。彼時被吾當面諫諍，不意昏君大怒，偶題詩句於午門而反商。當有費仲、尤渾二人保奏，將我赦回，欲我送女進獻。彼時心甚不快，偶題詩句於午門而反商。此時昏君必點諸侯前來問罪。眾將官聽令，且將人馬訓練，城垣多用滾木砲石，以防攻打之虞。」諸將聽令，日夜提防，不敢稍懈，以待廝殺。話說崇侯虎領五萬人馬，即日出兵，離了朝歌，望冀州進發。但見：

轟天砲響，震地鑼鳴。轟天砲響，汪洋大海起春雷；震地鑼鳴，萬仞山前丟霹靂。旛幢招展，三春楊柳迎風；號帶飄揚，七夕彩雲蔽月。刀鎗閃灼，三冬瑞雪鋪銀；劍戟森嚴，九月秋霜蓋地。騰騰殺氣鎖天臺，隱隱紅雲遮碧岸。十里汪洋波浪滾，一座兵山出土來。

大兵正行，所過府道縣，非只一日。前哨馬來報：「人馬已至冀州，請千歲軍令定奪。」侯虎傳令安營，怎見得：

東擺蘆葉點鋼鎗，南擺月樣宣花斧；西擺馬閘雁翎刀，北擺黃花硬弓弩。中央戊己按勾陳，殺氣離營四十五；轅門下按九宮星，大寨暗藏八卦譜。

侯虎按下營寨，早有報馬報進冀州。蘇護問曰：「是那路諸侯為將？」探事回曰：「乃北伯侯崇侯虎。」蘇護大怒曰：「若是別鎮諸侯，還有他議；此人素行不道，斷不能以禮解釋，不若乘此大破其兵，以振軍威，且為萬姓除害。」傳令點兵，出城廝殺。眾將聽令，各整軍器出城，一聲砲響，殺氣震天。城門開處，將軍馬一字擺開。蘇護大叫曰：「傳將進去，請主將轅門答話。」探事馬飛報進營，侯虎傳令整點人馬。

只見門旗開處，侯虎坐逍遙馬，統領眾將出營，展兩杆龍鳳繡旗，後有長子崇應彪壓住陣腳，蘇護見崇侯虎飛鳳盔，金鎖甲，大紅袍，玉束帶，紫驊騮，斬將大刀擔於鞍轎之上。蘇護一見，馬上欠身曰：「賢侯別來無恙？不才甲冑在身，不能全禮。今天子無道，輕賢重色，不思量留心邦本，聽讒佞之言，欲強納臣子之女為妃，荒淫酒色，不久天下變亂，不才自各守邊疆，賢侯何故興此無名之師？」

崇侯虎聽言，大怒曰：「你忤逆天子詔旨，題反詩於午門，是為賊臣，罪不容誅。今奉詔問罪，當早肘膝轅門，尚敢巧言支吾，持兵貫甲，以騁其強暴哉？」言未了，左哨下有一將，頭戴鳳翅盔，黃金甲，大紅袍，獅蠻帶，青驄馬，厲聲而言曰：「待末將擒此叛賊。」連人帶馬滾至軍前。這壁廂有蘇護之子蘇全忠，見那陣上一將當先，崇侯虎回顧左右：「誰與我擒此逆賊？」

斜刺裏縱馬搖戟曰：「慢來！」全忠認得是偏將梅武，梅武曰：「蘇全忠！你父子反叛，得罪天子，尚不倒戈服罪，而欲強抗天兵，是自取滅族之禍矣！」全忠拍馬搖戟，劈胸來刺，梅武手中

二將陣前交戰，鑼鳴鼓響人驚；該因世上動刀兵，致使英雄相馳騁。這個那分上下，那個兩眼難睜；你拿我凌湮閣上標名，我捉你丹鳳樓前畫影。

斧來戟架，繞身一點鳳搖頭；戟去斧迎，不離腮邊過頂額，兩馬相交，二十回合，早被蘇全

忠一戟刺梅武於馬下。蘇護見子得勝，傳令擂鼓；冀州陣上，大將趙丙、陳季貞、縱馬掄刀殺將來，一聲喊起，只殺得愁雲蕩蕩，慘霧漫漫，屍橫遍野，血濺成渠。侯虎麾下金葵、黃元濟、崇應彪，且戰且走，敗至十里之外。蘇護傳令，鳴金收兵，回城到帥府，升殿坐下，賞勞有功諸將。

蘇護曰：「今日雖大破一陣，彼必整兵復仇；不然，定請兵益將，冀州必危，如之奈何？」言未畢，副將趙丙上前言曰：「君侯今日雖勝，而征戰似無已時；前者題反詩，今日殺軍斬將，冀州拒敵王命，此皆不赦之罪。況天下諸侯，非只侯虎一人，倘朝廷盛怒之下，又點幾路兵來；冀州不過彈丸之地，誠所謂：『以卵投石，立見傾危。』若依末將愚見，一不做，二不休。然後再不過十里遠近，乘其不備，人銜枚，馬摘鑾，暗劫營寨，殺他片甲不存，方知我等利害。侯虎新敗尋那一路賢良諸侯，依附於彼，庶可進退，亦可以保全宗社。不知君侯尊意何如？」蘇護聞言大悅，曰：「公言甚善，正合吾意。」即傳令，命子全忠率領三千人馬，出西門十里五崗鎮埋伏，全忠領命自去。陳季貞統左營，趙丙統右營，護自統中營；時值黃昏之際，捲旗息鼓，人皆銜枚，馬皆摘鈴，聽砲為號，諸將聽令，不表。

且言崇侯虎恃才妄作，提兵遠伐，孰知今日損兵折將，只得將敗殘軍兵收聚，紮下行營，納悶中軍，鬱鬱不樂。對眾將曰：「吾自行軍，征伐多年，未嘗有敗，今日折了梅武，損了三軍，如之奈何？」旁有大將黃元濟諫曰：「君侯豈不知勝敗乃兵家常事，想西伯侯大兵不久即至，破冀州如反掌耳。君侯且省愁煩，宜當保重。」侯虎軍中置酒，眾將歡飲不題。有詩為證：

侯虎提兵事遠征，冀州城外駐行旌。三千鐵騎摧殘後，始信當年浪得名。

且言蘇護把人馬暗暗調出城來，只待劫營，時至初更，已行十里。探馬報與蘇護，護即傳令，將號砲點起，一聲響亮，如天崩地塌，三千鐵騎，一齊發喊，衝殺進營，如何抵擋，好生利害！

怎見得：

黃昏兵到，黑夜軍臨。黃昏兵到，衝開隊伍怎支持？黑夜軍臨，撞倒寨門焉可立？人聞戰鼓之聲，惟知倉皇奔走；馬聽轟天之砲，難分南北東西。刀鎗亂刺，那明上下交鋒？將士相迎，豈知自家別個。濃睡軍東衝西走，未醒將怎著盔甲？先行官不及鞍馬，中軍帥赤足無鞋。圍子手東三西四，拐子馬南北奔逃，劫營將驍如猛虎，衝寨軍矯似游龍。著刀的連肩拽背，著鎗的兩臂流血；逢劍的砍開甲冑，遇斧的劈破天靈。人撞人，自相踐踏；馬撞馬，遍地屍橫；著傷軍哀哀叫苦，中箭將咽咽悲聲。棄金鼓旛幢滿地，燒糧草四野通紅，只道是奉命征討，誰指望片甲無存？愁雲直上九重天，一派敗兵隨地擁。

只見三路雄兵，人人驍勇，個個爭先，一片喊殺之聲，衝開七層圍子，撞倒八面虎狼。單言蘇護一騎馬，一條鎗，直殺入陣來，捉拿崇侯虎。左右營門，喊聲震地。崇侯虎正在夢中，大紅袍，玉束帶，青殺聲，披袍而起，上馬提刀，衝出帳來。只見燈光影裏，看蘇護金盔金甲，撚手中鎗劈心刺來，侯虎著慌，將手中刀聽馬，火龍鎗，大叫曰：「侯虎休走，速下馬受縛。」對面來迎，兩馬交鋒。正戰時，只見崇侯虎長子應彪帶領金葵、黃元濟殺將來助戰。崇營左糧道門趙丙殺來，右糧道門陳季貞殺來，兩家混戰，貪夜交兵。怎見得：

征雲籠地戶，殺氣鎖天關。天昏地暗排兵，月下星前佈陣。四下裏齊舉火把，八方處亂滾燈毬。那營裏數員戰將廝殺，這營中千匹戰馬如龍。燈影戰馬，火映征夫。燈影戰馬，千條烈燄照貌猙；火映征夫，萬道紅霞籠獅豺。開弓射箭，星前月下吐寒光；轉背掄刀，燈裏火中生燦爛。鳴金小校，懨懨二目竟難睜；擂鼓兒郎，漸漸雙手不能舉。刀來鎗架，馬蹄下人頭亂滾；劍去戟迎，頭盔上血水淋漓。鎚鞭並舉，燈前小校盡傾生；斧鐧傷人，

目下兒郎多喪命。喊聲震地自相殘，哭泣蒼天連叫苦。只殺得滿營砲響沖霄漢，星月無光斗府迷。

話說兩家大戰，蘇護有心劫營，崇侯虎不曾防備，冀州人馬，以一當十。金葵正戰，早被趙丙一刀砍於馬下。侯虎見勢不能支，且戰且走。有長子應彪保父，殺一條路逃走，好似喪家之犬，漏網之魚。冀州人馬，凶如猛虎，惡似豺狼，只殺得屍橫遍野，血滿溝渠，急忙奔走，夜半更深，不認路途而行，只要保全性命。蘇護趕殺侯虎敗殘人馬約二十餘里，傳令鳴金收軍。蘇護得全勝回冀州。

單言崇侯虎領敗兵，父子迤邐望前正走，只見黃元濟、孫子羽催後軍趕來，並馬而行。侯虎在馬上對眾將歎曰：「吾自提兵以來，未嘗大敗；今被逆賊暗劫吾營，黑夜交兵，未曾準備，以致損折軍將，此恨如何不報？吾想西伯姬昌，自在安然，違逆旨意，按兵不動，坐觀成敗，真是可恨！」長子應彪答曰：「吾軍新敗，銳氣已失，不如按兵不動。遣一軍催西伯侯起兵，前來接應，再作區處。」侯虎曰：「我兒所見甚明，到天明收住人馬，再作別議。」言未畢，一聲砲響，喊殺連天，只聽得叫：「崇侯虎快快下馬受死！」侯虎父子、眾將急向前看時，見一員小將，束髮金冠，金抹額，雙搖兩根雉尾，大紅袍，金鎖甲，銀合馬，畫杆戟，面如滿月，脣若塗硃，厲聲大罵：「崇侯虎！吾奉父親之命，在此候你多時，可速倒戈受死，還不下馬，更待何時？」侯虎大罵曰：「奸賊子！你父子謀反，忤逆朝廷。殺了朝廷命官，傷了天子軍馬，罪業如山。寸磔汝屍，尚不足以贖其辜。偶爾貪夜，中賊奸計，輒敢在此耀武揚威，大言不慚。不日天兵一到，汝父子死無葬身之地。誰與我拿此反賊？」黃元濟縱馬舞刀直取，蘇全忠用手面相迎，兩馬相交，一場大戰：

刮地寒風聲颯颯，滾滾征塵飛紫雲，咇咇撥撥馬蹄鳴，叮叮咚咚袍甲結。齊心刀砍錦征

袍，舉意鎗刺連環甲；只殺得搖旗小校手連顛，擂鼓兒郎鐧亂匝。

二將酣戰，正不分勝負。孫子羽縱馬舞叉，雙戰全忠；全忠大喝一聲，刺子羽於馬下。全忠復奮勇來戰侯虎，侯虎父子雙迎上來，戰住全忠。全忠抖擻神威，好似弄風猛虎，擾海蛟龍，戰住三將。正戰間，全忠賣個破綻，一戟把崇侯虎護心金甲挑下了半邊。侯虎大驚，將馬一夾，跳出圍來，往外便走。崇應彪見父親敗走，意急心忙，慌了手腳；不提防被全忠當心一戟刺來，應彪急閃時，早中左臂，血淋袍甲，幾乎落馬。眾將急上前架住，救得性命，望前逃走。全忠欲要追趕，又恐黑夜之間不當穩便，只得收了人馬進城。此時天色漸明，兩邊來報蘇護。

護令長子到殿前問曰：「可曾拿了那賊？」全忠答曰：「奉父親將令，在五崗鎮埋伏，至半夜敗兵方至。孩兒奮勇刺死孫子羽，挑崇侯虎護心甲，傷崇應彪左臂，幾乎落馬，被眾將救逃。奈黑夜不敢造次追趕，故此回兵。」蘇護曰：「好了這老賊！我兒且自安息。」不題。不知崇侯虎往何處借兵？且聽下回分解。

# 第三回　姬昌解圍進妲己

崇侯奉敕伐諸侯，智淺謀庸枉怨尤。白晝調兵輸戰策，黃昏劫寨失前籌。

從來女色多亡國，自古權奸不到頭。豈是紂王求妲己，應知天意屬東周。

話說崇侯虎父子帶傷，奔走一夜，不勝困乏。急收聚敗殘人馬，十停只存一停，俱是帶著重傷。侯虎一見眾軍，不勝感傷。黃元濟轉上前曰：「君侯何故感歎？勝敗軍家常事，昨夜偶未提防，誤中奸計；君侯且將殘兵暫行紮住，可發一道催軍文書往西岐，催西伯速調兵馬前來，以便截戰。一則添兵相助，二則可復今日之恨耳。不知君侯意下若何？」侯虎聞言，沈吟曰：「姬昌按兵不舉，坐觀成敗，我今又去催他，反便宜了他一個違逆聖旨罪名。」

黑虎曰：「聞長兄兵敗，特來相助；不意此地相逢，實為萬幸！」崇侯彪馬上亦欠身稱謝叔父：「有勞遠涉。」黑虎曰：「小弟此來與長兄合兵，復往冀州，弟自有處。」彼時大家合兵一處。崇黑虎只有三千飛虎兵在先，隨後二萬有餘人馬，復到冀州城下安營。曹州兵在先，吶喊叫戰。

冀州報馬飛報蘇護：「今有曹州崇黑虎兵至城下，請爺軍令定奪。」蘇護聞報，低頭默默無語，半晌乃言曰：「黑虎武藝精通，曉暢玄理，滿城諸將，皆非對手，如之奈何？」左右諸將聽護之言，不知詳細。只見長子全忠上前曰：「兵來將擋，水來土掩，諒一崇黑虎，有何懼哉？」護曰：「汝年少不諳事體，自負英雄；不知黑虎曾遇異人傳授道術，百

正遲疑間，只聽前邊人馬大隊而來；崇侯虎不知何處人馬，駭得魂不附體，魄繞空中。急自上馬，望前看時，只見兩杆旗旛開處，見一將面如鍋底，海下赤髯，兩道白眉，眼如金鈴，帶九雲烈燄飛獸冠，身穿鎖子連環甲，大紅袍，腰繫白玉帶，騎火眼金睛獸，用兩柄湛金斧。此人乃崇侯虎兄弟崇黑虎也，官拜曹州侯。侯虎一見，是親弟黑虎，其心方安。

萬軍中取上將首級，如探囊中之物，不可輕視。」全忠大叫曰：「父親長他人銳氣，滅自己威風，孩兒此去，不生擒黑虎，誓不回來見父親之面！」護曰：「汝自取敗，勿生後悔。」

全忠那裏肯住，翻身上馬，開放城門，一騎當先，厲聲高叫：「探馬的，與我報進中軍，叫崇黑虎與我答話！」藍旗忙報與二位主帥得知：「外有蘇全忠討戰。」黑虎暗喜曰：「吾此來，一則為長兄兵敗，二則為蘇護解圍，以全吾友誼交情。」令左右備坐騎，即翻身來至軍前，見全忠耀武揚威。黑虎曰：「全忠賢姪！你可回去，請你父親出來，我自有話說。」全忠乃幼年之人，不諳事體；又聽父親說黑虎驍勇，速倒戈收軍，饒你生命。不然，悔之晚矣！」黑虎大怒曰：「小畜生！焉敢無與你論甚交情？又聽父親說黑虎驍勇，焉肯善回？乃大言曰：「崇黑虎！我與你勢成敵國；我父親又禮。」

舉湛金斧劈面砍來，全忠將手中戟急架相迎，獸馬相交，一場惡戰。怎見得：

二將陣前尋鬥賭，兩下交鋒誰敢阻？這個似搖頭獅子下山崗，那個如擺尾狻猊尋猛虎；這一個真心要定錦乾坤，那一個實意欲把江山補。從來惡戰幾千番，不似將軍真英武。

二將大戰冀州城下，蘇全忠不知崇黑虎幼拜截教真人為師。秘授一個葫蘆，背伏在脊骨上，眼底無人，自逞己能。全忠只倚平生勇猛，又見黑虎用的是短斧，不把黑虎放在心上，眼底無人，自逞己能。戟有尖有枝，九九八十一進步，七十二開門，把平日所習武藝，盡行使出。戟有尖有枝，九九八十一進步，七十二開門，欲要擒獲黑虎，把平日所習武藝，盡行使出。

能工巧匠費經營，老君爐裏煉成兵；造出一根銀尖戟，安邦定國正乾坤。黃旛展，三軍騰，挪，閃，讓，速，收，放，怎見好戟？害怕；豹尾動，戰將心驚。衝行營，猶如大蟒，踏大寨，虎蕩羊群。休言鬼哭與神號，多少兒郎輕喪命；全憑此寶安天下，畫戟長旛定太平。

蘇全忠使盡平生精力，把崇黑虎殺了一身冷汗。黑虎歎曰：「蘇護有子如此，可謂佳兒！真是將門有種。」黑虎把斧一晃，撥馬便走，就把蘇全忠在馬上笑了一個腰軟骨酥：「若聽俺父親之言，竟為所誤。誓拿此人，以滅我父之口！」放馬趕來，那裏肯捨。緊走緊趕，慢走慢追。全忠定要成功，念念有詞，往前趕有多時。黑虎聞腦後金鈴響處，回頭見全忠趕來不捨；忙把脊梁上紅葫蘆頂揭去，念念有詞。只見紅葫蘆裏邊一道黑煙沖出，化開如網羅大小，黑煙中有噎啞之聲，急展戟護其身面，坐下馬早被神鷹一嘴把眼啄了。那馬跳將起來，把蘇全忠跌了個金冠倒掛，鎧甲離鞍，撞下馬來。黑虎傳令：「拿了！」眾軍一擁向前，把蘇全忠綁縛二臂。

黑虎掌得勝鼓回營，轅門下馬。探馬報崇侯虎：「二老爺得勝，生擒反臣蘇全忠，轅門聽令。」侯虎傳令：「請！」黑虎上帳，見侯虎，口稱：「長兄！小弟擒蘇全忠已至轅門。」侯虎喜不自勝，傳令推來。不一時，把全忠推至帳前，蘇全忠立而不跪。侯虎大罵曰：「你前夜五崗鎮那樣英雄，今日惡貫滿盈，推出斬首示眾。」全忠厲聲大罵曰：「要殺就殺，何必作此威福？我蘇全忠視死輕如鴻毛，只不忍你一班奸賊，蠱惑聖聰，陷害萬民，將成湯基業被你等斷送了！但恨不能生啖你等之肉耳！」侯虎大怒，罵曰：「黃口孺子，今已被擒，尚敢簧舌。」令推出斬之。

方欲行刑，轉過崇黑虎言曰：「長兄暫息雷霆，蘇全忠被擒，雖則該斬，奈他父子皆係朝廷犯官，前聞旨意拿解朝歌，以正國法。況護有女妲己，姿貌甚美，倘天子終有憐惜之意，一朝赦其不臣之罪；那時或歸罪於我等，是有功而反無功也。且姬伯未至，我兄弟何苦任其咎？不若且將全忠囚禁後營，破了冀州，擒護滿門，解入朝歌，請旨定奪，方為上策。」侯虎曰：「賢弟之言極善，只是好了這反賊耳！」傳令：「設宴與你二爺賀功。」按下不表。

且言冀州探馬報與蘇護，長公子出陣被擒。蘇護曰：「不必言矣！此子不聽父言，自恃己能，今日被擒，理之當然。但吾為豪傑一場，今親子被擒，強敵壓境，冀州不久為他人所有，卻為何來？只因生了妲己，昏君聽信讒佞，使我滿門受禍，黎庶遭殃；這都是我生此不肖之女，以遭此

無窮之禍耳！倘久後此城一破，使我妻女擒往朝歌，露面拋頭，屍骸殘暴，惹天下諸侯笑我為無謀之輩。不若先殺妻女，然後自刎，庶幾不失大丈夫之所為；

只見小姐妲己盈盈笑臉，微吐朱唇，口稱：「爹爹！為何提劍進來？」蘇護一見妲己，乃親生之女，又非仇敵，此劍焉能舉得起，蘇護不覺含淚點頭言曰：「冤家！為妳，兄被他人所擒，城被他人所困，父母被他人所殺，宗廟被他人所有。生妳一人，斷送我蘇氏一門。」

正感歎間，只見左右擊雲板：「請老爺升殿，崇黑虎索戰。」護傳令：「各城門嚴加防守，準備攻打；崇黑虎素有異術，誰敢拒敵？」急令眾將上城，支起弓弩，架起信砲、灰瓶、滾木之類，一應完全。黑虎在城下暗想：「蘇兄，你出來與我商議，方可退兵，為何懼我，反不出戰，這是何說？」沒奈何，暫且回兵。探馬報與侯虎，侯虎即請黑虎上帳坐下，就言蘇護閉門不出。侯虎曰：「可架雲梯攻打。」黑虎曰：「不必攻打，徒費心力；今只困其糧道，使城內百姓不能接濟，則此城不攻自破矣！長兄可以逸待勞，俟西伯侯兵來，再作區處。」按下不表。

且言蘇護在城內，並無一籌可展，一路可投，真為束手待斃。正憂悶間，忽聽來報：「啓君侯！督糧官鄭倫候令。」護歎曰：「此糧雖來，實為無益。」急叫進來。鄭倫到滴水檐前，欠身行禮畢。倫曰：「末將路聞君侯反商，崇侯奉旨征討；因此上末將心懸兩地，星夜奔回。但不知君侯勝負如何？」蘇護曰：「昨因朝商，昏君聽信讒言，欲納吾女為妃；吾以正言諫諍，致觸昏君，便欲問罪。不意費、尤二人將計就計，赦吾歸國，使我自進其女；吾因一時暴躁，題詩反商。今天子命崇侯虎伐吾，連贏他二三陣，損軍折將，大獲全勝。不意曹州崇黑虎將吾子全忠拿去。吾想黑虎身有異術，勇冠三軍，吾非敵手。今天下諸侯八百，我蘇護不知往何處投託？自思至親不過四人，長子今已被擒，不若先殺妻女，然後自盡，庶不使天下後世取笑。汝眾將士可收拾行裝，往投別處，莫誤公等之前程耳！」蘇護言罷，不勝悲泣。

鄭倫聽言，大叫曰：「君侯今日是醉了？迷了？癡了？何故說出這等不堪言語？天下諸侯有名者：西伯姬昌、東伯姜桓楚、南伯鄂崇禹，總八百鎮諸侯，一齊都到冀州，也不在我鄭倫眼角

之內，何苦自視卑弱如此？末將自幼相從君侯，荷蒙提挈，玉帶垂腰；末將願效犬馬，以盡大馬。」蘇護聽鄭倫之言，對眾將曰：「此人催糧，路逢邪氣，滿口亂談；且不但天下八百鎮諸侯。只因崇黑虎曾拜異人，傳授道術，神鬼皆驚，胸藏韜略，萬夫莫敵。你如何輕視此人？」

只見鄭倫聽罷，按劍大叫曰：「君侯在上，末將不生擒黑虎來見，把頂上首級納於眾將之前。」言罷，不由軍令，翻身出府。上了火眼金睛獸，使兩柄降魔杵，放砲開城，排開三千烏鴉兵，像一塊烏雲捲地。及至營前，厲聲高叫曰：「只叫崇黑虎出來見我。」崇營探馬報入中軍：「啟二位老爺！冀州有一將，請二爺答話。」黑虎欠身曰：「待小弟一往。」調本部三千飛虎兵，一對旗旛開處，黑虎一人當先。見冀州城下有一簇人馬，按北方壬癸水，如一片烏雲相似。那一員將，面如紫棗，鬚似金針，帶九雲烈燄冠，大紅袍，金鎖甲，玉束帶；騎火眼金睛獸，使兩根降魔杵。

鄭倫見崇黑虎裝束稀奇，帶九雲四獸冠，大紅袍，連環鎧，玉束帶，也是金睛獸，使兩柄混金斧。黑虎認不得鄭倫，叫曰：「冀州來將通名。」鄭倫曰：「冀州督糧上將鄭倫也。汝莫非曹州崇黑虎？擒我主將之子，自恃強暴，可速獻出我主將之子，下馬受縛；若道半個不字，立為齏粉。」崇黑虎大怒，罵曰：「好匹夫！蘇護違犯天條，有碎骨粉身之禍；你皆是反賊逆黨，敢如此大膽，妄出狂言。」催開坐下獸，掄起手中斧，飛來直取鄭倫。鄭倫手中杵，急架相還。二獸相迎，一場大戰。但見：

兩陣咚咚發戰鼓，五彩旛幢空中舞；三軍吶喊助神威，慣戰兒郎持弓弩。二將齊縱金睛獸，四臂齊舉斧共杵。這一個怒發如雷烈燄生，那一個目小生來性情魯。這一個面如鍋底赤鬚長，那一個臉似紫棗紅霞吐。這一個蓬萊島中斬蛟龍，那一個萬仞山前誅猛虎。這一個崑崙山上拜明師，那一個八卦爐邊參老祖。這一個學成武藝將江山整，那一個秘授道術把乾坤補。自來也見將軍戰，不似今番杵對斧。

二將相交，只殺得紅雲慘慘，白霧霏霏。兩家棋逢對手，將遇作家，來往有二十四五回合。

鄭倫見崇黑虎脊背上背一紅葫蘆，鄭倫自思：「主將言：『此人有異人傳授秘術』，即此是他法術。常人道：『打人不如先下手。』」鄭倫也曾拜西崑崙度厄真人為師，真人知道鄭倫封神榜上有名之士，特傳他鼻竅中二氣，吸人魂魄。凡與將對敵，逢之即擒。故此著他下山投冀州，掙一條玉帶，享人間福祿。今日會戰，鄭倫手中杵在空中一晃，後邊三千烏鴉兵，一聲吶喊，行如長蛇之勢。人人手執撓鉤，個個橫拖鐵索，飛雲閃電而來。黑虎觀之，如擒人之狀。

黑虎不知其故，只見鄭倫鼻竅中一聲響如鐘聲，竅中兩道白光噴將出來，吸人魂魄。崇黑虎耳聽其聲，不覺眼目昏花，跌了個金冠倒蹃，鎧甲離鞍，一對戰靴，空中亂舞。烏鴉兵生擒活捉，繩綁二臂。黑虎半晌方甦，定睛看時，已被綁了。黑虎怒曰：「此賊好賺眼法，如何不明不白，將我擒獲？」只見兩邊掌得勝鼓進城。有詩為證：

海島名師授秘奇，英雄猛烈世應稀；神鷹十萬全無用，方顯男兒語不移。

且言蘇護正在殿上，忽聽得城外鼓響，歎曰：「鄭倫休矣！」心甚遲疑。只見探馬飛報進來：「啟老爺！鄭倫生擒崇黑虎，請令定奪。」蘇護不知其故，心下暗想：「倫非黑虎之敵手，如何反為所擒？」急傳令：「進來！」倫至殿前，將黑虎被擒訴說一遍。只見眾士卒，把黑虎簇擁至階前。護急下殿，叱退左右，親釋其縛，跪下言曰：「護今得罪天子，乃無地可容之犯臣。鄭倫不諳事體，觸犯天威，護當死罪。」崇黑虎答曰：「仁兄與弟一拜之交，未敢忘義。今被部下所擒，愧身無地。又蒙厚禮相看，黑虎感恩非淺。」蘇護尊黑虎上坐，命鄭倫眾將來見。

黑虎曰：「鄭將軍道術精奇，今被所擒，使黑虎終身悅服。」護令設宴，與黑虎二人歡飲。護把天子欲進女之事，一一對黑虎訴了一遍。黑虎曰：「小弟此來，一則為兄失利，二則為仁兄解圍。不期令郎年紀幼小，自恃剛強，不肯進城請仁兄答話，因此被小弟擒回在後營，此小弟實

為仁兄也。」蘇護謝曰：「此德此情，何敢有忘？」

不言二侯城內飲酒。單言報馬進轅門來報：「啓老爺！二爺被鄭倫擒去，未知吉凶，請令定奪。」侯虎自思：「吾弟自有道術，為何被擒？」其時略陣官言：「二爺與鄭倫正戰之間，只見鄭倫把降魔杵一擺，三千烏鴉兵一齊而至。只見鄭倫鼻子裏兩道白光出來，如鐘聲響亮，二爺便撞下馬來，故此被擒。」侯虎聽說，驚曰：「世上如何有此異術？再差探馬，打聽虛實。」言未畢，報：「西伯侯差官轅門下馬。」侯虎心中不悅，吩咐：「令來！」

只見散宜生素服角帶，上帳行禮畢，道：「卑職散宜生拜見君侯。」侯虎曰：「大夫！你主公為何偷安，竟不為國，按兵不動，違逆朝廷旨意？你主公甚非為人臣之禮。今大夫此來，有何話說？」宜生答曰：「我主公言：『兵者，凶器也，人君不得已而用之。』今因小事，勞民傷財，驚慌萬戶，所過州縣府道，調用一應錢糧，路途跋涉，使蘇護進女王廷，各罷兵戈，不失一殿股肱之苦。因此我主公使卑職下一紙之書，以息烽煙；如護不從，大兵一至，勦叛除奸，罪當滅族，那時蘇護死而無悔。」侯虎聽言，大笑曰：「姬昌自知違逆朝廷之罪，特用此支吾之詞，以求自釋。吾先到此，損兵折將，惡戰數場；那時肯見一紙之書而獻女也？如不依允，看你主公如何回旨？你且去。」

宜生出營上馬，逕到城下叫門：「城上的，報與你主公，說西伯侯差官下書。」城上士卒急報上殿：「啓老爺！西伯侯差官在城下，口稱下書。」蘇護與崇黑虎飲酒未散。護曰：「姬伯乃西岐之賢人，速令開城，請來相見。」不一時，宜生到殿前行禮畢。護曰：「大夫今到敝郡，有何見諭？」宜生曰：「卑職今奉西伯侯之命，前月君侯怒題反詩，得罪天子。當即敕命起兵問罪。我主公素知君侯忠義，故此按兵，未敢侵犯。今有書上達君侯，望君侯詳察施行。」宜生將錦囊內書獻與蘇護，護接書開拆。書曰：

西伯侯姬昌百拜冀州君侯蘇公麾下：昌聞「率土之濱，莫非王臣。」今天子欲選豔妃，

凡公卿士庶之家，豈得隱匿？今足下有女淑德，天子欲選入宮，自是美事。足下竟與天子相抗，是足下忤君，且題詩午門，意欲何為？足下之罪，已在不赦。足下僅知小節，為愛一女，而失君臣大義。昌素聞公忠義，不忍坐視，特進一言，可轉禍為福，幸垂聽焉！且足下欲進女王廷，實有三利：女受宮闈之寵，父享椒房之貴，宮居國戚，食祿千鍾，一利也；冀州永鎮，滿宅無驚，二利也；百姓無塗炭之苦，三軍無殺戮之傷，三利也。公若執迷，三害目下至矣：冀州失守，宗廟無存，一害也；骨肉有滅族之禍，二害也；軍民遭兵燹之災，三害也。大丈夫當捨小節而全大義，豈得效區區無知之輩，以自取滅亡哉？昌與足下同為商臣，不得不直言上瀆，幸賢侯留意也。草草奉聞，立侯裁決。謹啟。

蘇護看畢，半晌不言，只是點頭。宜生見護不言，乃曰：「君侯不必猶豫，如允，以一書而罷干戈；如不從，卑職回覆主公，再調人馬。無非上從君命，中和諸侯，下免三軍之苦。此乃主公一段好意，君侯何故緘口無語？乞速降號令，以便施行！」蘇護聞言，對崇黑虎曰：「賢弟，你來看一看，姬伯之言，實是有理；果是真心為國為民，乃仁義君子也！敢不如命？」於是命酒管待散宜生於館舍。次日修書贈金帛，令先回西岐：「我隨後進女，朝商贖罪。」宜生拜辭而去。

真是一封書抵十萬之師。有詩為證：

舌辯懸河匯百川，方知君義與臣賢。數行書轉蘇侯意，何用三軍枕戟眠？

蘇護送散宜生回西岐，與崇黑虎商議：「姬伯之言甚善，可速整行裝，以便朝商；毋致遲疑，又生他議。」二人欣喜。不知其女若何？且聽下回分解。

天下荒荒起戰場，致生讒佞亂家邦。忠言不聽商容諫，逆語惟知費仲良。

色納狐狸友琴瑟，政由豺虎逐鸞鳳。甘心亡國為污下，贏得人間一捏香。

# 第四回　恩州驛狐狸死妲己

話說宜生接了回書，逕往西岐，不題。且說崇黑虎上前言曰：「仁兄大事已定，可作速收拾行裝，將令嬡送進朝歌，遲恐有變。小弟回去，放令郎進城，並與家兄收兵回國，具表先達朝廷，以便仁兄朝商謝罪。不得又有他議，致生禍端。」蘇護曰：「蒙賢弟之愛，與西伯之德，吾何愛此一女，而自取滅亡哉？即時打點無疑，賢弟放心。只是我蘇護只此一子，被令兄囚禁行營，賢弟可速放進城，以慰老妻懸望，舉室感德不淺！」黑虎道：「仁兄寬心，小弟出去，即時就放他來，不必掛念！」二人彼此相謝。

黑虎出城，行至崇侯虎行營。兩邊來報：「啓老爺！二老爺已至轅門。」侯虎急傳令，讓黑虎進營，上帳坐下。侯虎曰：「西伯侯姬昌，好生可惡，今按兵不舉，坐觀成敗；昨遣散宜生來下書，說蘇護進女朝商，至今未見回報。賢弟被擒之後，吾日日差人打聽，心甚不安；今得賢弟回來，不勝萬千之喜！不知蘇護果肯朝王謝罪？賢弟自彼處來，定知蘇護端的，幸道其詳。」

黑虎厲聲大叫曰：「長兄！想我兄弟二人，自始祖一脈，相傳六世，俺兄弟係同胞一本。古語有云：『一樹之果，有酸有甜；一母之子，有愚有賢。』長兄，你聽我說：蘇護反商，你不與朝廷幹些好事，專誘天子近於佞臣，故此天下人人怨惡。你五萬之師，也是一鎮大諸侯，你在朝廷，總不如一紙之書。蘇護已許進女朝王謝罪，你折兵損將，愧也不愧？辱我崇門。長兄！從今與你一別，我黑虎再不會你！兩邊的，把蘇公子放了！」崇黑虎兵征伐，故此損折軍兵。

兩邊不敢違令，放了全忠，上帳謝黑虎曰：「叔父天恩，赦小姪再生，頂戴不盡。」崇黑虎

日：「賢姪可與令尊說，叫他作速收拾朝王，毋得遲滯。我與他上表轉達天子，以便你父子進朝謝罪。」全忠拜謝出營，上馬回冀州，不題。崇黑虎怒發如雷，領了三千人馬，上了金睛獸，自回曹州去了。且言崇侯虎愧莫敢言，只得收拾人馬，自回本國，具表請罪。不題。

單言蘇全忠進了冀州，見了父母，彼此感慰畢。蘇護曰：「姬伯前日來書，真是救我蘇氏滅門之禍，此德此恩，何敢有忘？我兒！我想君臣之義至重，君叫臣死，不敢不死，我安敢愛惜一女，以自取敗亡哉？今只得將你妹子送進朝歌，你可權鎮冀州，不得生事擾民，我不日就回。」全忠拜領父言。蘇護隨進內，對夫人楊氏將姬伯來書，勸我朝王一節，細說一遍。夫人放聲大哭，蘇護再三安慰。夫人含淚言曰：「此女生來嬌柔，素不諳侍君之禮，反又惹事。」蘇護曰：「這也沒奈何，只得聽之而已。」夫妻二人，不覺傷感一夜。

次日，點三千人馬，五百家將，整備氈車，令妲己梳妝起程。妲己聞令，淚下如雨。拜別母親、長兄，宛轉悲啼，百千嬌媚，真如芍藥籠煙。梨花帶雨，子母怎生割捨？只見左右侍兒苦勸，夫人方哭進府中，小姐也含淚上車，兄全忠送至五里而回。蘇護壓後，保妲己前進，只見前面打兩杆貴人旗旛，一路上飢餐渴飲，朝登紫陌，暮踐紅塵。過了些綠楊古道，紅杏園林；見了些啼鴉喚春，杜鵑啼月。在路行程非只一兩日，逢州過縣，涉水登山。

那日抵暮，已至恩州，只見恩州驛丞接見。護曰：「驛丞，收拾廳堂，安置貴人。」驛丞啟老爺：「此驛三年前出一妖精，以後凡有一應過往老爺，俱不在裏面安歇。可請貴人權在行營安歇，庶保無慮，不知老爺尊意如何？」蘇護大喝曰：「天子貴人，那怕什麼妖魅；況有館驛，豈有暫居行營之理？快去打掃驛中廳堂內室，毋得遲誤取罪！」驛丞忙叫眾人打點廳堂內室，準備鋪陳，一應收拾停當。蘇護將妲己安置在後面內室，有五十名侍兒左右服侍。將三千人馬俱在驛外邊圍繞；五百家將在館驛門首屯紮。蘇護正在廳上坐著，點上蠟燭。

蘇護暗想：「方才驛丞言此處有妖怪，此乃皇華駐節之所，人煙湊集之處，焉有此事？然亦不可不防。」將一根豹尾鞭放在案桌之旁，剔燈展玩兵書。只聽得恩州城中戍鼓初敲，已是一更

時分。蘇護終是放心不下，乃手提鐵鞭，悄步後堂，於左右室內點視一番。見諸侍兒並小姐寂然

安寢，方才放心。復至廳上再看兵書，不覺又是二更。不一時將交三更。可煞作怪，忽然一陣風

響，透人肌膚，將燈吹滅而復明。怎見得：

外。尾擺頭搖如猱狂，猙獰雄猛似狻猊。

怪山精。悲風影裏露雙睛，一似金燈在慘霧之中；黑夜叢中探四爪，渾如鋼鉤出紫霞之

非干虎嘯，豈是龍吟？淅凜凜寒風撲面，清冷冷惡氣侵人；到不能開花謝柳，多暗藏水

已被妖風撲滅。

蘇護聽得後面有妖精，急忙提鞭在手，搶入後廳，左手執燈，右手執鞭，將轉大廳背後，手中燈

蘇護被這陣怪風吹得毛骨聳然，心下正疑惑之間，忽聽後廳侍兒一聲喊叫：「有妖精來了！」

少時，復進後廳，只見眾侍兒慌張無措。蘇護急到妲己寢榻之前，用手揭起帳幔，問曰：「我

兒，方才妖氣相侵，妳曾見否？」妲己答曰：「孩兒夢中聽得侍兒喊叫妖精來了，孩兒急待看時，

不見燈光，不知是爹爹前來，並不曾看見什麼妖怪。」護曰：「這個感謝天地庇佑，不曾驚嚇了

妳，這也罷了。」護復安慰女兒安息，自己巡視，不敢安寢。不知這個回話的乃是千年狐狸，不

是妲己。方才滅燈之時，再出廳取得燈火來，這是多少時候了。妲己的魂魄已被狐狸吸去，死之

久矣。乃借體成形，迷惑紂王，斷送他錦繡江山。此是天數，非人力所為。有詩為證：

恩州驛內怪風驚，蘇護提鞭撲滅燈；二八嬌客今已喪，錯看妖魅當親生。

蘇護心慌，一夜不曾著枕，幸喜不曾驚了貴人，託賴天地祖宗庇佑。不然又是欺君之罪，如

何解釋？等待天明，離了恩州驛，前往朝歌而來。曉行夜住，飢餐渴飲，在路行程，非只一日。

渡了黃河，來至朝歌，按下營寨。蘇護先差官進城齎本章，見武成王黃飛虎。飛虎見了蘇護進女贖罪文書，忙差龍環出城，吩咐蘇護把人馬紮在城外，令護同女進城，到金亭館驛安置。當時權臣費仲、尤渾見蘇護又不先送禮物，歎曰：「這逆賊，你雖則進女贖罪，天子喜怒不測，凡事俱在我二人點綴，其生死存亡，只在我等掌握之中，他全然不理我等，甚是可惡！」

不講二人懷恨。且言紂王在龍德殿，有隨侍官啟奏：「費仲候旨。」天子命傳宣，只見費仲進朝，山呼禮畢，俯伏奏曰：「今蘇護進女，已在都門，候旨定奪。」紂王聞奏，大怒，曰：「這匹夫當日強詞亂政，朕欲置於法，賴卿等諫止，赦歸本國；豈意此賊題詩午門，欺藐朕躬，殊屬可恨！明日早朝，定正國法，以懲欺君之罪。」費仲乘機奏曰：「天子之法，原非為天子所私，乃為萬姓而立；今叛臣賊子不除，是為無法，無法之國，為天下之所棄。」王曰：「卿言極善，明日朕自有說。」費仲退朝而去。

次日，天子登殿，鐘鼓齊鳴，文武侍立。但見：

銀燭朝天紫陌長，禁城春色曉蒼蒼。千條弱柳垂青線，百囀流鶯繞建章。

劍佩聲隨金闕步，衣冠身惹御爐香。共沐恩波鳳池上，朝朝染翰侍君王。

天子升殿，百官朝賀畢。王曰：「有奏章者出班，無事且退。」言未畢，午門官啟奏：「冀州侯蘇護，候旨午門，進女請罪。」王命傳旨宣來。蘇護身服犯官之服，不敢冠旒服冕，來至丹墀之下俯伏，口稱：「犯臣蘇護死罪！」王曰：「冀州蘇護，你題反詩午門：『永不朝商。』及至崇侯虎奉敕問罪，你尚拒敵天兵，損壞命官軍將，你有何說？今又朝君，著隨侍官拿出午門梟首，以正國法。」

言未畢，只見首相商容出班諫曰：「蘇護反商，理當正法；但前日西伯侯姬昌有本，令蘇護進女朝商，以完君臣大義。今蘇護既遵王法，進女朝王贖罪，情有可原。且陛下因不進女而罪人，

已進女而又加罪，其非陛下本心，乞陛下憐而赦之。」紂王猶豫未定，有費仲出班奏曰：「丞相

所奏，望陛下從之。且宣蘇護女妲己朝見，如果容貌出眾，禮度幽閒，可任役使，陛下便赦蘇護

之罪；如不能稱意，可連女斬於市朝，以正其罪。庶陛下不失信於臣民矣！」王曰：「卿言有

理。」看官，只因這費仲一言，將成湯六百年基業送與他人，這且不表。

但言紂王命隨侍官宣妲己朝見。妲己進午門，過九龍橋，至九間殿滴水簷前，高擎象笏，進

禮下拜，口稱萬歲。紂王定睛觀看，見妲己烏雲疊鬢，杏臉桃腮，淺淡春山，嬌柔腰柳，真似海

棠醉日，梨花帶雨，不亞九天仙女下瑤池，月裏嫦娥離玉闕。妲己啓朱唇，似一點櫻桃，舌尖上

吐的是美孜孜一團和氣，轉秋波如雙鸞鳳目，眼角裏送的是嬌滴滴萬種風情。口稱：「犯臣女妲

己，願陛下萬歲，萬歲，萬萬歲！」只這幾句，就把紂王叫得魂遊天外，魄散九霄，骨軟筋酥，

耳熱眼跳，不知如何是好。

當時紂王起立御案之旁，命：「美人平身。」令左右宮妃：「挽蘇娘娘進壽仙宮，候朕躬回

宮。」忙叫當駕官傳旨：「赦蘇護滿門無罪，聽朕加封，官還舊職，新增國戚，每月加俸二千石。」蘇

顯慶殿筵宴三日，首相及百官慶賀，皇親誇官三日，文官二員，武官三員，送卿榮歸故地。」蘇

護謝恩。兩班文武見天子這等愛色，都有不悅之意，奈天子起駕回宮，無可諫諍，只得都到顯慶

殿陪宴。

不言蘇護進女榮歸。天子同妲己在壽仙宮筵宴，當夜成就鳳友鸞交，恩愛如同膠漆。紂王自

進妲己之後，朝朝宴樂，夜夜歡娛；朝政廢弛，章奏混淆，紂王視同兒戲，日夜

荒淫。不覺光陰瞬息，歲月如流，已是三月，不曾設朝。只在壽仙宮，同妲己宴樂，天下八百鎮

諸侯，多少本到朝歌，文書房本積如山，不能面君，其命焉能得下，眼見天下大亂。不知後事如

何？且聽下回分解。

# 第五回　雲中子進劍除妖

白雲飛雨過南山，碧落蕭疏春色閒。樓閣金輝來紫霧，交梨玉液駐朱顏。

花迎白鶴歌仙曲，柳拂青鸞舞翠鬟。此是仙凡多隔世，妖氛一派透天關。

不言紂王貪戀妲己，終日荒淫，不理朝政。話說終南山有一煉氣士，名曰雲中子，乃是千年得道之仙。那日閒居無事，手攜水火花籃，意欲往虎兒崖前採藥。方才駕雲興霧，忽見東南上一道妖氣，直沖透雲霄。雲中子撥雲看時，點首嗟歎：「此畜不過是千年狐狸，今假託人形，潛匿朝歌皇宮之內，若不早除，必為大患。我出家人慈悲為本，方便為門。」忙喚金霞童子：「你與我將老枯松枝取一段來，待我削一木劍，去除妖邪。」童兒問曰：「何不即用寶劍，斬斷妖邪，永絕禍根？」雲中子笑曰：「千年狐狸，豈足擋我寶劍，只此足矣。」童兒取松枝與雲中子，削成木劍，吩咐童兒：「好生看守洞門，我去就來。」雲中子離了終南山，腳踏祥雲，望朝歌而來。

怎見得？有詩為證：

不用乘騎與駕舟，五湖四海任遨遊。大千世界須臾至，石爛松枯當一秋。

且不言雲中子往朝歌來除妖邪。只說紂王日迷酒色，旬月不朝，百姓惶惶，滿朝文武議論紛紛，內有上大夫梅柏與首相商容、亞相比干言曰：「天子荒淫，沈湎酒色，不理朝政，本積如山，進退自有當盡的大義。今日不免鳴鼓擊鐘，齊集文武，請駕臨軒，各陳其事，以力諍之，庶不失與二位丞相俱有責焉。公等身為大臣，此大亂之兆也！公等身為大臣，況君有諍臣，父有諍子，士有諍友。下官與二位丞相俱有責焉。今日不免鳴鼓擊鐘，齊集文武，請駕臨軒，各陳其事，以力諍之，庶不失君臣大義。」商容曰：「大夫之言有理。」傳執殿官鳴鐘鼓，請王登殿。紂王正在摘星樓宴樂，

聽見大殿上鐘鼓齊鳴，左右奏請：「聖駕升殿。」紂王不得已，吩咐妲己曰：「美人暫且安頓，朕出殿就回。」妲己俯伏送駕。

紂王秉圭坐輦，臨殿登座。文武百官朝賀畢，天子見二丞相抱本上殿，又見八大夫抱本上殿，與鎮國武成王黃飛虎抱本上殿。紂王連日酒色昏迷，情思厭倦，又見本多，一時如何看得盡，又有退朝之意。只見二丞相進前，俯伏奏曰：「天下諸侯本章候旨，陛下何事，旬月不臨大殿？日坐深宮，全不把朝綱整理，此必有在王左右，迷惑聖聽者；乞陛下當以國事為重，無得仍前高坐深宮，廢弛國事，大拂臣民之望。臣聞天位維艱，況今天心未順，水旱不均，降災下民，未有不因政治得失所致。願陛下留心邦本，痛改前轍，去讒遠色，勤政恤民；則天心效順，國富民豐，天下安康，四海受無窮之福矣！願陛下留意焉！」紂王曰：「朕聞四海安康，萬民樂業，只有北海逆命，已令太師聞仲勤除奸黨；此不過疥癬之疾，何足掛慮？二位丞相之言甚善，朕豈不知？又但朝廷百事，俱有首相與朕代勞，自是可行，何嘗有壅滯之患？朕縱臨軒，亦不過垂拱而已，何必曉曉於口舌哉？」

君臣正言國事，午門官啓奏：「終南山有一煉氣士雲中子見駕，有機密事情，未敢擅自朝見，候旨定奪。」紂王自思：「文武諸臣還抱本伺候，如何得了？不如宣道者見朕閒談，省得百官紛紛議論，且免朕拒諫之名。」傳旨：「宣雲中子。」進午門，過九龍橋，走大道，寬袍大袖，手執拂塵，飄飄徐步而來。好齊整，但見：

頭戴青紗一字巾，腦後兩帶飄雙葉；額前三點按三光，腦後雙圈分日月。道袍翡翠按陰陽，腰下雙縧王母結。腳登一對踏雲鞋，夜晚閒行星斗怯；上山虎伏地埃塵，下海蛟龍行跪接。面如傅粉一般同，唇似丹砂一點血；一心分免帝王憂，好道長，兩手補完天地缺。

道人左手攜定花籃，右手執著拂塵，走到滴水簷前，執拂塵打個稽首，口稱：「陛下！貧道稽首了！」紂王看這道人如此行禮，心中不悅。自思：「朕貴為天子，富有四海，率土之濱，莫非王臣。你雖是方外，卻也在朕版圖之內，這等可惡。本當治以慢君之罪，諸臣只說朕不能容物，朕且問他端的，看他如何應我？」王曰：「那道者從何處來？」道人答曰：「貧道從雲水而至。」王曰：「何為雲水？」道人曰：「心似白雲常自在，意如流水任東西。」

紂王乃聰明智慧天子，便問曰：「雲散皓月當空，水枯明珠出現。」紂王聞言，轉怒為喜曰：「方才道者見朕稽首而不拜，大有慢君之心。今所答之言，甚是有理，乃通知通慧之大賢也。」命左右：「賜坐。」雲中子也不謙讓，旁側坐下。雲中子欠身而言曰：「原來如此，天子只知天子貴，三教元來道德尊。」王曰：「何見其尊？」雲中子曰：

「聽衲子說來：

但觀三教，惟道至尊。上不朝於天子，下不謁於公卿；避樊籠而隱跡，脫俗網以修真，樂林泉兮絕名絕利，隱岩谷兮忘辱忘榮。頂星冠而曜日，披布衲以長春。或蓬頭而跣足，或丫髻而幅巾。摘鮮花而砌笠，折野草以鋪茵。吸甘泉而漱齒，嚼松柏以延齡。笑奢華而濁富，樂自在之清貧。無一毫之星礙，無半點之牽纏。或三三而參玄論道，或兩兩而究古談今。遇仙客則求玄問道，會道友兮則詩酒談文。高歌鼓掌，舞罷眠雲。遇仙客則求玄問道，會道友兮則詩酒談文。今兮歎前朝之興廢；參玄論道兮究性命之根因。任寒暑之更變，隨烏兔之逸巡。究古談今兮歎前朝之興廢；參玄論道兮究性命之根因。蒼顏返少，白髮還青。攜篁瓢兮到市廛而乞化，提花籃兮進山林而採藥。解安人而利物，或起死以回生。修仙者，骨之堅秀；達道者，神之最靈。判吉凶兮明通文象，定禍福兮密察人心。闡道法，揚太上之正教，書符籙，除人世之妖氛。謁飛神於帝闕，步罡氣於雷門。扣玄關，天昏地暗；擊地戶，鬼泣神欽。奪天地之秀氣，採日月之精英，運陰陽而煉性，養水火以凝胎。二八陰消兮若恍若惚；三九陽長兮如香」

如冥。按四時而採取，煉九轉而丹成。跨青鸞直衝紫府，騎白鶴遊遍玉京。參乾坤之妙用，表道德之殷勤。比儒者令官高職顯，富貴浮雲；比截教令五行道術，正果難成。但談三教，惟道獨尊。」

紂王聽言大悅：「朕聆先生此言，不覺精神爽快，如在塵世之外，真覺富貴如浮雲耳！但不知先生果住何處洞府？因何事而見朕？請道其詳。」雲中子曰：「貧道住終南山玉柱洞，雲中子是也。因貧道閒居無事，採藥於高峰，忽見妖氣貫於朝歌，怪氣生於禁闥，道心不缺，善念常隨；貧道特來朝見陛下，除此妖魅耳！」紂王答曰：「深宮秘闕，禁闥森嚴，防範更密，又非塵世山林，妖魅從何而來？先生此言，莫非錯了！」雲中子笑曰：「陛下！若知道有妖魅，妖魅自不敢至矣。惟陛下不識這妖魅，他方能乘機蠱惑；久之不除，釀成大害。貧道有詩為證：

豔麗妖嬈最惑人，暗侵肌骨喪元神。若知此是真妖魅，世上應多不死身。」

紂王曰：「宮中既有妖氛，將何物以鎮之？」雲中子揭開花籃，取出松枝削的劍來，拿在手中，對紂王曰：「陛下不知此劍之妙，聽貧道道來：

松枝削成名巨闕，其中妙用少人知。雖無寶氣沖牛斗，三日成灰妖氣離。」

紂王曰：「此物鎮於何處？」雲中子曰：「掛在分宮樓，三日內自有應驗。」紂王隨命傳奉官：「將此劍掛在分宮樓前。」傳奉官領命而去。紂王復對雲中子曰：「先生有這等道術，明於陰陽，能察妖魅，何不棄終南山而保朕躬，官居願爵，揚名於後世，豈不美哉！何苦甘為淡泊，沒世無聞？」雲中子謝曰：「蒙陛下不棄幽隱，欲貧道居官。

奈貧道乃山野慵懶之夫，不識治國安邦之法：『日上三竿猶睡穩，裸衣跣足任遨遊。』」紂王曰：

「便是這等，有什麼好處？何如衣紫腰金，封妻蔭子，有無窮享用。」雲中子曰：「貧道其中也

有好處：

身逍遙，心自在；不操戈，不弄怪；萬事茫茫付度外。吾不思理正事而種韭，吾不思

功名如拾芥，吾不思身服錦袍，吾不思腰懸玉帶；吾不思拂宰相之鬚，吾不思恣君王之

快；吾不思伏弩長驅，吾不思望塵下拜，吾不思養我者享祿千鍾，吾不思用我老榮膺三

代。小小廬，不嫌窄；舊舊服，不嫌穢。製芰荷以為衣，紉秋蘭以為佩。不問天皇、地

皇與人皇，不問天籟、地籟與人籟。雅懷恍如秋水同，與來猶恐天地礙。閒來一枕山中

睡，夢魂要赴蟠桃會。那裏管玉兔東升，金烏西墜？」

紂王聽罷，歎曰：「朕聞先生之言，真乃清靜之客。」忙命隨侍官取金銀各一盤，為先生前

途盤費耳。不一時，隨侍官將紅漆端盤捧過金銀。雲中子笑曰：「陛下之恩賜，貧道無用處。貧

道有詩為證：

隨緣隨分出塵林，似水如雲一片心。兩卷道經三尺劍，一條藜杖五弦琴。

囊中有藥逢人度，腹內新詩遇客吟。丹粒能延千載壽，漫誇人世有黃金。」

雲中子道罷，離了九間大殿，打了一稽首，大袖飄風，揚長竟出午門去了！兩旁八大夫正要

上前奏事，又被一個道人來講什麼妖魅，便耽擱了時候。紂王與雲中子談講多時，已是厭倦，袖

展龍袍，起駕回宮，令百官暫退。百官無可奈何，只得退朝。

話說紂王駕至壽仙宮前，不見妲己來接駕，紂王心甚不安。只見侍御官接駕，紂王問曰：「蘇

美人為何不來接駕？」侍御官啟陛下：「蘇娘娘一時偶染暴疾，人事昏沈，臥榻不起。」紂王聽罷，忙下龍輦，急進寢宮，揭起金龍幔帳，見妲己面似黃金，脣如白紙，昏昏慘慘，氣息微茫，憊憊若絕。紂王便叫：「美人，早晨送朕出宮，美貌如花，為何一時有恙，便是這等垂危，叫朕如何是好？」

看官，這是那雲中子寶劍掛在分宮樓，鎮壓的這狐狸如此模樣，倘若鎮壓這妖怪死了，可保得成湯天下。也是合該這紂王江山欲失，周室將興，故此紂王終被他迷惑了。表過不題。

只見妲己微睜杏眼，強啟朱脣，作呻吟之狀，喘吁吁叫一聲：「陛下！妾身早晨送駕臨軒，午時往迎陛下，不知行至分宮樓前候駕，猛抬頭見一寶劍高懸，不覺驚出一身冷汗，竟得此危症，想賤妾命薄緣慳，不能長侍陛下於左右，永效于飛之樂矣！乞陛下自愛，無以賤妾為念。」道罷，淚流滿面。紂王驚得半晌無言，亦含淚對妲己曰：「朕一時不明，幾為方士所誤。分宮樓所掛之劍，乃終南山煉氣之士雲中子所進。言『朕宮中有妖氛，將此鎮壓。』朕思深宮邃密之地，塵跡不到，焉有妖怪之理？大此子之妖術欲害美人，故捏言朕宮中有妖氣。」傳令即命左右：「將那方士所進木劍，用火作速焚毀，毋得遲誤，幾抵方士誤人，朕為所賣。」紂王再三溫慰，一夜無寢。

看官，紂王不焚此劍，還是商家天下。只因焚了此劍，妖氣綿固深宮，把紂王纏得顛倒錯亂，荒了朝政，人離天怒，白白將天下失於西伯。也是天意合該如此！不知焚劍如何？且聽下回分解。

# 第六回　紂王無道造炮烙

紂王無道殺忠賢，酷慘奇冤觸上天；俠烈盡隨灰燼滅，妖氛偏向禁宮旋。朝歌豔曲飛檀板，暮宴龍涎吐碧煙；取次催殘黃耇散，孤魂無計返家園。

話說紂王見驚壞了妲己，慌忙無措，即傳令侍御官，將此寶劍立刻焚毀。不知此劍乃是松枝削成，經不得火，立時焚盡。侍御官回旨，妲己見焚了此劍，妖光復長，依舊精神。正是有詩為證：

火焚寶劍智何庸，妖氣依然透九重；可惜商都成畫餅，五更殘月曉霜濃。

妲己依舊侍君，擺宴在宮中歡飲。

且說此時雲中子尚不曾回終南山，還在朝歌，忽見妖光復起，沖照宮闈。雲中子點首歎曰：「我只欲以此劍鎮滅妖氛，稍延成湯脈絡，孰知大數已去，將我此劍焚毀。一則是成湯合滅，二則是周室當興，三則神仙遭逢大劫，四則姜子牙合受人間富貴，五則有諸神欲討封號。罷！罷！也是貧道下山一場，留下二十四字，以驗後人。」雲中子取文房四寶，留筆跡在司天臺照牆上：

妖氛穢亂宮廷，聖德播揚西土；要知血染朝歌，戊午歲中甲子。

雲中子題罷，逕回終南山去了。

且言朝歌百姓，見道人在照牆上題詩，俱來看念，不解其意。人煙擁擠，聚積不散。正看之間，適值太師杜元銑回衙，只見許多人圍繞府前，兩邊侍從人喝開。太師問：「什麼事？」管府門役稟老爺：「有一道人在照牆上題詩，故此眾人來看。」杜元銑在馬上看見是二十四字，暗想：其意頗深，一時難解，命門役用水洗了。太師進府將二十四字細細推詳，窮究幽微，終是莫解。暗想：「此必前日進朝獻劍道人，說妖氣旋繞宮闈，此事倒有些著落。連日我夜觀乾象，見妖氛日盛，眼見傾危。我等受先帝重恩，定有不祥，故留此鈴記。且今天子荒淫，不理朝政，權奸蠱惑，天愁民怨，不若乘此其一本章，力諫天子，以盡臣節。非是買直沽名，實為國家治亂。」

杜元銑當夜修成疏章，次日至文書房，不知是何人看本？今日卻是首相商容。元銑大喜，上前見禮，叫曰：「老丞相！昨夜元銑觀司天臺，妖氛驀貫深宮，災殃立見，天下事可知矣！主上荒淫酒色，宗廟社稷所關，治亂所繫，非同小可，豈得坐視？今特具奏章，上於天子，敢勞丞相將此特達天聽，丞相意下如何？」商容聽言，曰：「太師既有本章，老夫豈有坐視之理？只連日天子不御殿廷，難於面奏。今日老夫與太師進內廷見駕面奏，何如？」於是商容進九間大殿，過龍德殿、顯慶殿、喜善殿，再過分宮樓。商容見了奉御官，奉御官口稱：「老丞相！這壽仙宮乃禁闥所在，聖躬寢室，外臣不得擅於進此。」商容曰：「我豈有不知？你與我啓奏：『商容候旨。』」奉御官進宮啓奏：「首相商容候旨。」紂王曰：「商容何事進內見朕？但他雖是外官，乃是三世之老臣也，可以進見。」命：「宣。」商容進宮，口稱陛下，俯伏階前。王曰：「丞相有甚緊急奏章？特來宮中見朕？」商容啓奏：「執掌司天臺官杜元銑，昨夜仰觀乾象，見妖氣籠照金闕，災殃立見。元銑乃三世之老臣，陛下之股肱，不忍坐視。且陛下何事日不設朝，不理國事？端坐深宮，使百官日夜憂思。今臣等不避斧鉞之誅，干冒天威，非為沽直，乞垂天聽。」將本獻上，侍御官接本在案，紂王展開觀看。略云：

具疏臣執掌司天臺杜元銑奏，為保國安民，靖魅除妖，以安宗社事。臣聞：「國家將興，禎祥必現；國家將亡，妖孽必生。」陛下前日躬臨大殿，有終南山雲中子見妖氣貫於宮闈，特進木劍，鎮壓妖魅。聞陛下火焚木劍，不聽大賢之言，致使妖氣復熾，日盛一日，沖霄貫斗，禍患不小。臣竊思：自蘇護進貴人之後，陛下朝綱無紀，御案生塵，丹墀下百草生芽，御階前苔痕長綠。朝政紊亂，百官失望。臣等難近天顏，陛下貪戀美色，日夕歡娛，君臣不會，如雲蔽日。何日得睹虞歌起之盛，再見太平天日也？臣不避斧鉞，冒死上言，稍盡臣節。如果臣言不謬，望陛下早下御音，速賜施行。臣等不勝惶悚待命之至！謹具疏以聞。

紂王看畢，自思：「言之甚善。只因本中具有雲中子除妖之事，前日幾乎把蘇美人險喪性命，託天庇佑，焚劍方安。今日又言妖氣在宮闈之地！」紂王回首問妲己曰：「杜元銑上書，又提妖魅相侵，此言果是何故？」妲己上前，跪而言曰：「前日雲中子乃方外術士，假捏妖言，蔽惑聖聰，搖亂萬民，此是妖言亂國。今杜元銑又假此為題，皆是朋黨惑眾，虛言生事。百姓至愚，一聽此妖言，不慌者自慌，不亂者自亂；致使百姓惶惶，莫能自安。究其始，皆自此無稽之言惑之也。故凡妖言惑眾者，殺無赦！」

紂王曰：「美人言之極當。傳朕旨意：把杜元銑梟首示眾，以戒妖言。」首相商容曰：「陛下！此事不可！元銑乃三世老臣，素秉忠良，真心為國，瀝血披肝，無非朝懷報主之恩，暮酬吾君之德，一片苦心，不得已而言之。況且職掌司天，驗照吉凶，若按而不奏，恐有司參論。今以直諫，陛下反賜其死；元銑雖死不辭，以命報君，就歸冥下，自分得其死所。恐四百文武之中，各有不平。望陛下原其忠心，憐而赦之。」王曰：「丞相不知，若不斬元銑，誣言終無已時，致令百姓惶惶，無有寧宇矣。」

商容欲待再諫，怎奈紂王不從，令奉御官送商容出宮。奉御官逼令而行，商容不得已，只得

出來。及到文書房，見杜太師俟候命下，不知有殺身之禍。旨意已下：「杜元銑妖言惑眾，拿下梟首，以正國法。」奉御官宣讀旨意畢，不由分說，將杜元銑摘去衣服，繩纏索綁，拿出午門。方至九龍橋，只見一位大夫，身穿大紅袍，乃梅伯也。看見杜太師綁縛而來，向前問道：「太師何罪至此？」元銑曰：「天子失政，吾等上本內廷，言妖氣纍貫於宮中，災星立變於天下，首相轉達，有犯天顏。君賜臣死。」梅先生，功名二字，化作灰塵；數載丹心，竟成冰冷！

梅伯聽言：「且住，待我保奏去。」逕至九龍橋邊，適逢首相商容。梅伯曰：「請問丞相，杜太師有何罪犯君，天子特賜其死？」商容曰：「元銑本章實為朝廷，因妖氣繞於禁闈，怪氣照於宮闈。當今聽蘇美人之言，坐以妖言惑眾，驚慌萬民之罪。老夫苦諫，天子不從，如之奈何？」

梅伯聽罷，只氣得五靈神暴躁，三昧火燒胸，叫道：「老丞相燮理陰陽，調和鼎鼐，奸者即斬，佞者即誅，能者即薦；君正而首相無言，君不正以直言諫主。今天子無辜而殺大臣，似丞相這等鉗口不言，委之無奈，是重一己之功名，輕朝內之股肱。怕死貪生，愛血肉之微軀，懼君王之刑典，皆非丞相之所為也。」叫兩邊：「且住了，待我與丞相面君，」

梅伯攜商容過大殿，逕進內廷。伯乃外官，及至壽仙宮門首，便自俯伏。奉御官啓奏：「商容、梅伯候旨。」王曰：「商容乃三世之老臣，進內可赦。梅伯擅進內廷，不遵國法。」傳旨：「宣。」商容至前，梅伯隨後，進宮俯伏。王曰：「二卿有何奏章？」梅伯口稱：「陛下！臣梅伯具疏：杜元銑何事千犯國法，致於賜死！」王曰：「杜元銑與方士通謀，架捏妖言，搖惑軍民，播亂朝政，污衊朝廷；身為大臣，不思報本酬恩，而反詐言妖魅，蒙蔽欺君，律法當誅，除奸勸佞，不為過耳。」

梅伯聽紂王之言，不覺厲聲奏曰：「臣聞堯王治天下，應天而順人，言聽於文官，計從於武將，一日一朝，共談治國安民之道，去讒遠色，共樂太平。今陛下半載不朝，樂於深宮，朝朝飲宴，夜夜歡娛，不理朝政，不容諫章。臣聞『君如腹心，臣如手足。』心正則手足正，心不正則手足歪邪。古語有云：『君正臣邪，國患難治。』杜元銑乃治世之忠良，陛下若斬元銑，而廢先

王之大臣，聽豔妃之言，有傷國家之樑棟。臣願主公赦元銑毫末之生，使文武仰聖君之大德。」

紂王聽言，曰：「梅伯與元銑一黨，違法進宮，不分內外。本當與元銑一例典刑，奈前侍朕有勞，姑免其罪，削其上大夫，永不序用。」梅伯厲聲大言曰：「昏君聽妲己之言，失君臣之義！今斬元銑，豈是斬元銑，實斬朝歌萬民！今罷梅伯之職，輕如灰塵，這何足惜！但不忍成湯數百年基業，喪於昏君之手。今聞太師北征，朝綱無統，百事混淆，昏君日聽讒佞之言，左右蔽惑。與妲己在深宮，日夜荒淫。眼見天下變亂，臣無面見先帝於黃壤也。」

紂王大怒，著奉御官：「把梅伯拿下去，用金瓜擊頂。」兩邊才待動手，妲己曰：「妾有奏章。」王曰：「美人有何奏朕？」「妾啓主公：人臣立殿，張眉豎目，詈語侮君，大逆不道，亂倫反常，非一死可贖者也。且將梅伯權禁囹圄，妾治一刑，杜狡臣之瀆奏，除邪言之亂正。」紂王問曰：「此刑何樣？」妲己曰：「此刑約高二丈，圓八尺，上中下用火三門，將銅造成如銅柱一般，裏邊用炭火燒紅，卻將妖言惑眾、利口侮君、不遵法度、無事安生諫章、與諸般違法者，跣剁官服，將鐵索纏身，裹圍銅柱之上，只炮烙四肢筋骨，不須臾，煙盡骨消，悉成灰燼，此刑名曰：『炮烙』。若無此酷刑，奸猾之臣，沽名之輩，盡玩法紀，皆不知戒懼。」紂王曰：「美人之法，可謂盡善盡美。」即命傳旨：「將杜元銑梟首示眾，以戒妖言；將梅伯禁於囹圄。」又傳旨意：「照樣造炮烙刑具，限作速完成。」

首相商容觀紂王肆行無道，任信妲己，竟造炮烙。在壽仙宮前歎曰：「今觀天下大勢去矣！只是成湯懋敬厥德，一片小心，承天永命；豈知傳至當今天子，一旦無道，眼觀七廟不守，社稷坵墟，我何忍見？」又聽妲己造炮烙之刑，商容俯伏奏曰：「臣啓陛下：天下大事已定，國家萬事康寧。老臣衰朽，不堪重任，恐失於顛倒，得罪於陛下，懇乞念臣侍君三世，數載捧席，實愧素餐。陛下雖不即賜罷斥，其如臣之庸老何？望陛下赦臣殘軀，放歸田里，得合哺鼓腹於光天之下，皆陛下所賜之餘年也。」紂王見商容辭官，不居相位。王慰勞曰：「卿雖暮年，尚自矍鑠，無奈卿苦苦固辭！但卿朝綱苦勞，數載殷勤，朕甚不忍。」即命隨侍官傳朕旨意：「點文官二員，

四表禮，送卿榮歸故里。仍著本地方官不時存問。」商容謝恩出朝。

不一時，百官俱知首相商容致政榮歸，各來遠送。當有黃飛虎、比干、微子、箕子、微子啓、微子衍各官，俱在十里長亭餞別。商容見百官在長亭等候，只得下馬。只見七位親王，把手一舉：「老丞相今日是榮歸，你為一國元老，如何下得這般毒手？就把成湯社稷拋棄一旁，揚鞭而去，於心安乎？」商容泣而言曰：「列位殿下！眾位先生！商容縱粉骨碎身，難報國恩萬一，死何足惜，而偷安苟免！今天子信任妲己，無端造惡，製造炮烙酷刑，拒諫殺忠，商容力諫不聽，又不能挽回聖意，不日天愁民怨，禍亂自生。商容進不足以輔君，死適足以彰過。不得已讓位待罪，又不俟賢才俊彥，大展經綸，以救禍亂。此容本心，非敢遠君而先身謀也。列位殿下所賜，商容立飲一杯，此別料後還有會期。」乃持杯作詩一首，以誌後會之期：

　蒙君十里送歸程，把酒長亭淚已傾。回首天顏成隔世，歸來欷歔祝神京。
　丹心難化龍逢血，赤日空消桀紂名。幾度話來多悒快，何年重訴別離情？

商容作詩已畢，百官無不灑淚而別。商容上馬前去，各官俱回朝歌，不表。

話說紂王在宮歡樂，朝政荒亂。不一日，監造炮烙銅柱推來，監造官將炮烙銅柱推來，推動好行。紂王觀之，指妲己而笑曰：「美人神傳，秘授奇法，真治世之寶符。待朕明日臨朝，先將梅伯炮烙殿前，使百官知懼，自不敢阻撓新法，章牘煩擾。」一宿不題。

次日，紂王設朝，鐘鼓齊鳴，聚兩班文武，朝賀已畢。武成王黃飛虎見殿東二十根大銅柱，不知此物新設何用。王曰：「傳旨把梅伯拿出。」執殿官去拿梅伯，紂王命把炮烙銅柱推來，將三層火門用炭架起，又用巨扇煽那炭火，把一根銅柱火燒得通紅。眾官不知其故。執殿官啓奏：

話說紂王在宮歡樂，朝政荒亂。不一日，監造炮烙官啓奏功完。紂王大悅，問妲己曰：「銅柱造完，如何處置？」妲己命取來過目。監造官將炮烙銅柱推來，黃澄澄的高二丈，圓八尺，三層火門，下有二滾盤，

「梅伯已至午門。」王曰：「拿來。」兩班文武看梅伯垢面蓬頭，身穿縞素，上殿下跪，口稱：

「臣梅伯參見陛下。」紂王曰：「匹夫！你看看此物，是什麼東西？」

梅大夫觀看，不知此物，對曰：「臣不知此物。」紂王笑曰：「你只知內殿侮君，仗你利口，

誣言毀罵，朕躬治此新刑，名曰：『炮烙』。匹夫！今日九間殿前炮烙你，教你筋骨成灰，使狂

妄之徒，知侮謗人君者，以梅伯為例耳。」梅伯聽言，大叫罵曰：「昏君！梅伯死輕如鴻毛，有

何惜哉！我梅伯官居上大夫，三朝舊臣，今得何罪，遭此慘刑？只是可憐成湯天下，喪於昏君之

手！以後將何面目，見汝之先王耳！」紂王大怒，將梅伯剝去衣服，赤身將鐵索綁縛其手足，抱

住銅柱。可憐梅伯，大叫一聲，其氣已絕。只見九間殿上烙得皮膚筋骨，臭不可聞，不一時化為

灰燼。可憐一片忠心，半生赤膽，直言諫君，遭此慘禍。正是：

　　一點丹心歸大海，芳名留得萬年揚。

後人看此，有詩歎曰：

　　烈燄俱隨亡國盡，芳名多傍史官裁。

　　血肉賤軀盡化灰，丹心耿耿燭三臺。生平正直無偏黨，死後英魂亦壯哉！

　　可憐太白懸旗日，怎似先生歎雋才？

話說紂王將梅伯炮烙在九間大殿之前，阻塞忠良諫諍之口，以為新刑稀奇；但不知兩班文武

觀見此刑，梅伯慘死，無不恐懼，人人有退縮之心，個個有不為官之意。紂王駕回壽仙宮不表。

且言眾大臣俱至午門外，內有微子、箕子、比干，對武成王黃飛虎曰：「天下荒荒，北海動

搖，聞太帥為國遠征。不意天子信任妲己，造此炮烙之刑，殘害忠良，若使播揚四方，天下諸侯

聞之，如之奈何？」黃飛虎聞言，將五絡長鬚撚在手中，大怒曰：「三位殿下！據我末將看將起

來，此炮烙不是炮烙大臣，乃烙的是成湯社稷。古語道得好：『君之視臣如手足，則臣視君如腹心；君之視臣如土芥，則臣視君如寇仇。』今主上不行仁政，以非刑加上大夫，此乃不祥之兆，不出數年，必有禍亂。我等豈忍坐視敗亡之理？」眾官俱各嗟歎而散，各歸府宅。

且言紂王回宮，妲己迎接聖駕。紂王下輦，攜妲己手而言曰：「美人妙策，朕今日殿前炮烙了梅伯，使眾臣不敢出頭強諫，鉗口結舌，唯唯而退如此炮烙乃治國之奇寶也！」傳旨：「設宴與美人賀功。」其時笙簧雜奏，簫管齊鳴。紂王與妲己在壽仙宮百般作樂，無限歡娛，不覺譙樓鼓角二更，樂聲不息。有陣風將此樂音送到中宮，姜皇后尚未寢，只聽樂聲聒耳，問左右宮人：「這時候那裏作樂？」兩邊宮人答：「娘娘，這是壽仙宮蘇美人與天子飲宴未散。」姜皇后歎曰：「昨聞天子信妲己，造炮烙，殘害梅伯，慘不可言。我想這賤人蠱惑聖聰，引誘人君肆行不道。」即命乘輦：「待我往壽仙宮走一遭。」看官，此一去，未免有娥眉見妒之意。只怕是非從此起，災禍目前生。不知後事如何？且聽下回分解。

## 第七回　費仲計廢姜皇后

紂王無道樂溫柔，日夜宣淫與未休。月光已西重進酒，清歌才罷奏笙簧。養成暴虐三綱絕，釀就兵戈萬姓愁。諷諫難回下流性，至今餘恨鎖西樓。

話說姜皇后聽得音樂之聲，問左右，知是紂王與妲己飲宴，不覺點頭歎曰：「天子荒淫，萬民失業，此取亂之道也！昨外臣諫諍，竟遭慘死，此事如何是好？眼見得成湯天下變更，我身為皇后，豈有坐視之理？」姜皇后乘輦，兩邊排列宮人，紅燈閃灼，簇擁而來，前至壽仙宮。侍駕官啟奏：「娘娘已到宮門候旨。」姜皇后更深帶酒，醉眼瞇斜道：「蘇美人！妳當去接梓童。」

妲己領旨，出宮迎接。蘇氏見皇后行禮，皇后賜以平身。妲己引導姜皇后至殿前，行禮畢。「美人，著宮娥絲捐輕敲檀板，美人自歌舞一回，與梓童賞玩。」其時絲捐輕敲檀板，妲己歌舞起來。但見：

紂王：「命左右設坐，請梓童坐。」姜皇后謝恩，坐於右首。妲己看宮，那姜皇后乃紂王元配，妲己乃美人，坐不得，侍立一旁。紂王與正宮把盞。王曰：「梓童今到壽仙宮，乃朕喜幸。」命妲己：

霓裳擺動，繡帶飄揚；輕輕裙帶不沾塵，嫋嫋腰肢風折柳。歌喉嘹亮，猶如月裏奏仙音；一點朱唇，卻似櫻桃逢雨濕。尖纖十指，恍如春筍一般同；杏臉桃腮，好似牡丹初綻蕊，正是瓊瑤玉宇神仙降，不亞嫦娥下世間。

妲己腰肢嫋娜，歌韻輕柔，好似輕雲嶺上搖風，嫩柳池塘拂水。只見絲捐與兩邊侍兒喝采，姜皇后正眼也不看，但以眼看鼻，鼻叩於心。忽然紂王看見姜后如此，帶跪下齊稱：「萬歲。」

笑問曰：「御妻，光陰瞬息，歲月如流，景致無多，正宜乘此取樂。如妲己之歌舞，乃天上奇觀，人間少有的，可謂真寶。御妻何無喜悅之色，正顏不觀，何也？」姜皇后就此出席，跪而奏曰：

「如妲己歌舞，豈足稀奇。」

紂王曰：「此樂非奇寶，何以為奇寶也？」姜后曰：「妾聞人君有道，宜賤貨而貴德，去讒而遠色，此人君自有之寶也。若所謂天有寶，日月星辰；地有寶，五穀百果；國有寶，忠臣良將；家有寶，孝子賢孫。此四者，乃天地國家所有之寶也。如陛下荒淫酒色，徵歌逐技，窮奢極欲，聽讒信佞，殘殺忠良，驅逐正士，播棄黎老，昵比罪人，惟以婦言是用；此『牝雞司晨，惟家之索』。以此為寶，乃傾家喪國之寶也。妾願陛下改過弗吝，親師保，遠女寺，立綱持紀，毋事宴遊，毋沈湎於酒，毋怠荒於色；日勤正事，弗自滿假，庶幾天心可回，百姓可安，立綱持下可望太平矣！妾乃女流，不識忌諱，妄干天聽，願陛下痛改前愆，力賜施行，妾不勝幸甚！天下幸甚！」姜皇后奏罷，辭謝畢，上輦還宮。

且言紂王已是酒醉，聽姜皇后一番言語，十分怒色道：「這賤人不識抬舉，朕著美人歌舞一回，與他取樂玩賞，反被他言三語四，許多說話。叫『美人，方才朕躬著惱，再舞一回，與朕解悶。』」妲己跪下奏曰：「妾身從今再不敢歌舞。」王曰：「為何？」妲己曰：「姜皇后深責妾身，此歌舞乃傾家喪國之物；況皇后所見甚正，妾身蒙聖恩寵眷，不敢暫離左右。倘娘娘傳出宮闈，道賤妾蠱惑聖聰，引誘天子不行仁政。使外廷諸臣將此督責，妾雖拔髮，不足以償其罪矣！」言罷，淚下如雨。紂王聽罷，大怒曰：「美人只管侍朕，明日便廢了賤人，立妳為皇后。朕自做主，美人勿憂！」妲己謝恩，自此奏樂飲酒，不分晝夜，不表。

一日，月朔之辰，姜皇后在宮中，各宮嬪妃朝賀皇后。西宮黃貴妃，乃黃飛虎之妹，馨慶宮楊貴妃，俱在正宮。只見宮人來報：「壽仙宮蘇妲己候旨。」皇后傳：「宣！」妲己進宮，見姜皇后升寶座；黃貴妃在左，楊貴妃在右。妲己進宮，朝拜已畢。姜皇后特賜美人平身，妲己侍立

一旁。二貴妃問曰：「這就是蘇美人？」姜后曰：「正是。」因對蘇氏責曰：「天子在壽仙宮，無分晝夜，宣淫作樂，不理朝政，法紀混淆，迷惑天子，朝歌暮舞，沈湎酒色，拒諫殺忠，壞成湯之大典，誤國家之治安，是皆汝之作俑也。從今如不悛改，引君當道，仍前肆無忌憚，定以中宮之法處之。妳可暫退！」

妲己忍氣吞聲，拜謝出宮，滿面羞慚，悶悶回宮。時有鯀捐接住妲己，口稱：「娘娘。」妲己進宮，坐在繡墩之上，長吁一聲。鯀捐曰：「娘娘今日朝正宮而回，為何短歎長吁？」妲己切齒曰：「我乃天子之寵妃，姜后自恃元配，對黃、楊二貴妃恥辱我不堪，此恨如何不報？」鯀捐曰：「主公前日親許娘娘為正宮，姜后自恃元配，何愁不能報復？」妲己曰：「雖然許我，但姜后現在，如何做得？必得一奇計，害了姜后，方得妥貼。不然，百官也不服，依舊諫諍而不寧，怎得安然？妳有何計可行？其福亦自不淺！」鯀捐對曰：「我等俱係女流，況奴婢不過一侍婢耳，有甚深謀遠慮。依奴婢之意，不若召一外臣計議方妥。」

妲己沈吟半晌曰：「外官如何召得進來？又非心腹之人，如何使得？」鯀捐曰：「明日天子幸御花園，娘娘暗傳懿旨，宣中諫大夫費仲到宮，待奴婢吩咐他，定一妙計。若害了姜皇后，許他官居顯位，爵祿加增；他素有才名，自當用心，萬無一失。」妲己曰：「此計雖妙，奴婢恐彼不肯，奈何？」鯀捐曰：「此人亦係主公寵臣，言聽計從。況娘娘進宮，也是他舉薦，奴婢知他必肯盡力。」妲己大喜。

那日紂王幸御花園，鯀捐暗傳懿旨，把費仲宣至壽仙宮。費仲在宮門外，只見鯀捐出宮，問曰：「費大夫！娘娘有密旨一封，你拿出去，自拆觀之。機密不可漏洩，若事成之後，蘇娘娘絕不負大夫。宜速不宜遲！」鯀捐道罷，進宮去了。費仲接書，急出午門，到於本宅，至秘室開書，乃妲己教設謀害姜皇后的重情。看罷，沈思憂懼。想：「姜皇后乃主上元配，她的父親，乃東伯侯姜桓楚，鎮於東魯，雄兵百萬，麾下大將千員，長子姜文煥又勇冠三軍，力敵萬夫，怎的惹得他？若有差誤，其害非小。若遲疑不行，她又是天子寵妃…因此記恨，或枕邊密語，或酒後讒言，

吾死無葬身之地矣！」心下躊躇，坐臥不安，如芒刺背，沈思終日，並無一籌可展，半策可施。

廳前走到廳後，神魂顛倒，如醉如癡，坐在廳上。

正納悶之間，只見一人身長丈四，膀闊三停，壯而且勇，走將過去。費仲問曰：「是什麼人？」那人忙向前叩頭，曰：「小的來時，離東魯到老爺臺下五年了。蒙老爺一向抬舉，恩德如山，無門可報，適才不知老爺悶坐，有失迴避，望老爺恕罪！」費仲一見此人，計上心來。便叫：「你且起來，我有事用你，你若肯用心去做，你的富貴，亦自不小。」姜環曰：「我終日沈思，無計可施，誰知受老爺知遇之恩，便使小的赴湯蹈火，萬死不辭！」費仲曰：「老爺吩咐，安敢不努力前去，況小的卻在你身上。若事成之後，不失金帶垂腰，其福應自不淺。」姜環曰：「小的怎望此，求老爺吩咐，小的領命。」費仲附姜環耳上：「這般這般，如此如此，此計若成，你我有無窮富貴。切莫漏洩，其禍非同小可！」姜環點頭，領計去了。這正是：

金風未動蟬先覺，暗送無常死不知。

有詩為證：

姜后忠賢報主難，孰知平地起波瀾；可憐數載鴛鴦夢，慘酷奇冤不忍看！

話說費仲秘密將計策寫明，暗付紂捐。紂捐得書，密奏於妲己。妲己大喜，暗想：「正宮不久可居。」一日，紂王在壽仙宮閒居無事。妲己啟奏曰：「陛下顧戀妾身，旬月未登金殿；望陛下明日臨朝，不失文武仰望。」王曰：「美人所言，真是難得！雖古之賢妃聖后，豈足過哉？明日臨朝，裁決機務，庶不失賢妃美意。」看官，此是費仲、妲己之計，豈是好意，表過不題。

次日，天子設朝，但見左右奉御，保駕出壽仙宮；鑾輿過龍德殿，至分宮樓，紅燈簇簇，香氣氤氳。正行之間，分宮樓門角旁，一人身高丈四，頭帶紫巾，手執寶劍，行如虎狼。大喝一聲，叫曰：「昏君無道，荒淫酒色，吾奉主母之命，刺殺昏君，庶成湯天下不失與他人，可保吾主為君也。」一劍劈來，兩邊有多少保駕官；此人未近前時，已被眾官所獲。繩纏索縛，拿近前來，跪在地下。紂王驚而且怒，駕至大殿升座；文武朝賀畢，百官不知其故。

王曰：「宣武成王黃飛虎、亞相比干。」二臣隨即出班俯伏稱臣。紂王曰：「二卿！今日升殿，異事非常。」比干曰：「有何異事？」王曰：「分宮樓有一刺客，執劍刺朕，不知何人所使？」黃飛虎聽言大驚，忙問曰：「昨夜是那一員官宿殿？」內有一人，乃是封神榜上有名的，官拜總兵，姓魯名雄，出班拜伏道：「是臣宿殿，並無奸細。此人莫非五更隨百官混入分宮樓內，故有此異變。」黃飛虎吩咐：「把刺客推來。」眾官將刺客拖到滴水簷前。天子傳旨：「眾卿，誰與朕勘問明白回旨。」班中閃出一人，奏稱：「臣費仲不才，勘問回旨。」看官，費仲原非問官，此乃做成圈套，陷害姜皇后的，恐怕別人審出真情，故此費仲討去勘問。

話說費仲拘出刺客，在午門外勘問，不用加刑，已是招承謀反。費仲進大殿，見天子俯伏回旨。百官不知原是設成計謀，靜聽回奏。王曰：「勘問何說？」費仲奏曰：「臣不敢奏聞。」王曰：「卿既勘問明白，為何不奏？」紂王曰：「赦臣罪，方可回旨。」王曰：「赦卿無罪。」費仲奏：「刺客姓姜，名環，乃東伯侯姜桓楚家將，奉中宮姜皇后懿旨，行刺陛下。意在侵奪天位，與姜桓楚為天子。幸宗社有靈，皇天后土庇佑，陛下洪福齊天，逆謀敗露，隨即就擒。請陛下召九卿文武貴戚計議定奪。」紂王聽奏，拍案大怒曰：「姜后乃朕元配，輒敢無禮，謀逆不道，還有什麼貴戚計議？況官弊難除，禍潛內禁，肘腋之間，難以提防。速著西宮黃貴妃勘問回旨。」紂王怒發如雷，駕回壽仙宮不表。

且言諸大臣紛紛議論，難辨真假。內有上大夫楊任對武成王曰：「姜皇后貞靜淑德，慈祥仁愛，治內有法。據下官所論，其中定有委曲不明之情，朝內定有私通。列位殿下，眾位大夫，不

可退朝。且候聽西宮黃貴妃消息，方好定論。」百官俱在九間殿未散。

話說奉御官承旨至中宮，姜皇后接旨，跪稟宣讀。奉御官宣讀曰：

敕曰：「皇后位正中宮，德配坤元，貴敵天子。不思日夜競惕，敬修厥德，毋忝姆訓，克諧內助。乃肆行大逆，豢養武士姜環，於分宮樓前行刺。幸天地有靈，大奸隨獲，發赴午門勘問，招承：『皇后與父姜桓楚同謀不道，僥倖天位。』彝倫有乖，三綱盡絕。著奉御官拿送西宮，嚴行勘問，從重擬罪，毋得循情故縱，罪有攸歸。特敕。」

姜皇后聽罷，放聲大哭道：「冤哉！冤哉！是那一個奸賊生事，作害我這個不赦的罪名。可憐數載宮闈，克勤克儉，夙興夜寐，何敢輕為妄作，有忝姆訓。今皇上不察來歷，將我拿送西宮，尊其存亡未保。」姜后悲悲泣泣，淚下沾襟。奉御官同姜后來至西宮，黃貴妃將旨意放在上首，尊其國法。姜皇后跪而言曰：「我姜氏素秉忠良，皇天后土可鑑我心，今不幸遭人陷害，望乞賢妃鑑我平日所為，替奴作主，雪此冤枉。」黃妃曰：「聖旨道你命姜環弒君，獻國與東伯侯姜桓楚，篡成湯之天下。事干重大，逆禮亂倫，失夫妻之大義，絕元配之恩情。若論情真，當夷九族。」皇后曰：「賢妃在上。我姜氏乃姜桓楚之女，父鎮東魯，乃二百鎮諸侯之首，官居極品，位壓三公，身為國戚，女為中宮，又在四大諸侯之上。況我生子殷郊，已在正宮。聖上萬歲後，我子承嗣大位，身為太后。未聞父為天子，而能令女配享太廟者也。我雖係女流，未必癡愚至此。且天下諸侯，又不只我父親一人，若天下齊興問罪之師，如何保得永久？望賢妃詳察，雪此奇冤！並無此事，懇乞回旨，轉達愚衷，此恩非淺！」話言未了，聖旨來催。黃妃乘輦至壽仙宮候旨。

紂王宣黃妃進宮，朝賀畢。紂王曰：「那賤人招了不曾？」黃妃奏曰：「奉旨嚴問，姜后並無半點之私，實有貞靜賢能之德。后乃元配，侍君多年，蒙陛下恩寵，生殿下已正東宮。陛下萬歲後，彼身為太后，有何不足，倘敢欺心，造此滅族之禍。況姜桓楚官居東伯，位至皇親，諸侯

朝稱千歲，乃人臣之極品。乃敢使人行刺，必無是理。即姜后至愚，未有父為天子，而女能為太后，甥能承祧者也。至若棄貴而投賤，遠上而近下，愚者不為。況姜后正位數年，素明禮教者哉？妾願陛下察冤雪枉，無令元配受誣，有乖聖德。再乞看太子生母，憐而赦之，妾身幸甚！姜后舉室幸甚！」

紂王聽罷，自思曰：「黃妃之言，甚是明白，果無此事，必有委曲。」正在遲疑未決之際，只見妲己在旁微微冷笑。紂王見妲己微笑，問曰：「美人微笑不言，何也？」妲己對曰：「黃娘娘被姜后惑了。從來做事的人，好的自己播揚，惡的推與別人。況謀逆不道，重大情事，她如何輕易便認？且姜環是她父親所用之人，既供有主使，如何賴得過？且三宮后妃，何不攀指別人，單指姜后，其中豈得無說。恐不加重刑，如何肯認？望陛下詳察！」紂王曰：「美人言之有理！」

黃妃在旁言曰：「蘇妲己毋得如此。皇后乃天子之元配，天下之國母，貴敵至尊；雖是三皇治世，五帝為君，縱有大過，只有貶謫，並無誅斬正宮之法。」妲己曰：「法者乃為天下而立，如姜后不招，陛下可傳旨，如姜后不認，使文武知之，此亦法之常，無甚苛求也。」

紂王曰：「妲己之言是也！」

黃妃聽說欲剜姜后目，心甚著忙，只得上輦回西宮，下輦見姜后，垂淚頓足曰：「我的皇娘！妲己是妳百世冤家，君前獻妒忌之言。如妳不認，即剜妳一目，可依我就認了罷！歷代君王並無將正宮加害之理，莫非貶至不遊宮便了！」姜后泣而言曰：「賢妹言雖為我，但我生平頗知禮教，怎肯認此大逆之事，貽羞於父母，得罪於宗社？況妻剌其夫，有傷風化，敗壞綱常。令我父親作不忠不義之奸臣，我為辱門敗戶之賤輩，惡名千載，使後人言之切齒。又致太子不得安於儲位，所關甚鉅，豈可草率冒認。莫說剜我一目，便投之於鼎鑊，萬剮千剁，這是前生作孽今生報，豈可有乖大義。古云：『粉身碎骨俱不懼，只留清白在人間。』」

言未了，聖旨下：「如姜后不認，即剜一目。」黃妃曰：「快認了罷！」姜后大哭曰：「縱

死，豈有冒認之理！」奉御官百般逼迫，容留不得，將姜皇后剜去一目，血染衣襟，昏厥於地。

黃妃忙叫宮人扶救，急切未醒。可憐！有詩為證：

剜目飛災禍不禁，只因規諫語相侵。早知國破終無救，空向西宮血染襟。

黃貴妃見姜后遭此慘刑，淚流不止。奉御官將剜下來血滴滴一目，盛貯盤內，同黃妃上輦來回紂王。黃妃下輦進宮，紂王忙問曰：「那賤人可曾招承？」黃妃奏曰：「姜后並無此情，嚴究不過，受剜目屈刑，怎肯失了大節？奉旨已取一目。」黃妃將姜后一目，血淋淋的捧將上來。

紂王觀之，見姜后之睛，其心不忍，恩愛多年，自悔無及。低頭不語，甚覺傷情。回首責姐己曰：「方才輕信妳一言，將皇后剜去一目，又不曾招承，咎將誰委？這事俱係妳輕率妄動，倘百官不服，奈何，奈何？」姐己曰：「姜后不招，百官自然有說，如何干休？況東伯侯坐鎮一國，亦要為女洗冤。此事必欲姜后招承，方免百官萬姓之口。」

紂王沈吟不語，心下煎熬，似羝羊觸藩，進退兩難。良久，問姐己曰：「為今之計，何法處之方妥？」姐己曰：「事已到此，一不做，二不休，招成則安靜無事，不招則議論風生，竟無寧宇。為今之計，只有嚴刑酷拷。今傳旨：令黃貴妃用銅斗一只，內放炭火燒紅；如不肯招，炮烙姜后二手，十指連心，痛不可當，不愁她不招。」紂王曰：「據黃妃所言，姜后全無此事。今又用此慘刑，屈勘中宮，恐百官他議。剜目已錯，豈可再乎？」姐己曰：「陛下差矣！事已到此，勢成騎虎。寧可屈勘姜后，陛下不可得罪於天下諸侯，合朝文武，只得傳旨：「如再不認，即用炮烙二手，毋得徇情掩諱。」紂王出於無奈，

黃妃聽了此言，魂不附體。上輦回宮，來看姜后。可憐身倒塵埃，血染衣襟，情景慘不忍觀。

黃妃大哭曰：「我的賢德娘娘！妳前生作何惡事，得罪於天地，遭此橫刑？」乃扶姜后而慰曰：

放聲大哭曰：「賢后娘娘，妳認了罷！昏君意呆心毒，聽信賤人之言，必欲致妳死地。如妳再不招，用銅斗炮

烙妳二手。如此慘刑，我何忍見？」姜后血淚染面大哭曰：「我前生罪深孽重，一死何辭？這是妳替我作個證盟，就死也瞑目。」言未了，只見奉御官將銅斗燒紅，傳旨曰：「如姜后不認，即烙其二手。」姜后心如鐵石，意似堅鋼，豈肯認此誣陷屈情？奉御官不由分說，將銅斗放在姜后兩手，只烙得筋斷皮焦，骨枯烟臭，十指連心，可憐昏死在地。後人觀此，不勝感傷，有詩歎曰：

銅斗燒紅烈燄生，宮人此際下無情。可憐一片忠貞意，化作江流日夜鳴。

黃妃看見這等光景，兔死狐悲，心如刀絞，意似油煎，痛哭一場，上輦回宮，見紂王。黃妃含淚奏曰：「慘刑酷法，嚴審數番，並無行刺真情。只怕奸臣內外相通，陷害中宮，事機有變，其禍不小。」紂王聽言，大驚曰：「此事皆美人教朕傳旨勘問，事既如此，陷人，奈何，奈何？」姐己跪而奏曰：「陛下不必憂慮，刺客姜環現在。傳旨著威武大將軍晁田、晁雷解姜環進西宮，二人對面質問，難道姜后還有推託？此回必定招認。」紂王曰：「此事甚善。」傳旨：「押刺客對審。」黃妃回宮不題。卻說晁田、晁雷押刺客姜環進西宮對證。不知性命如何？且聽下回分解。

# 第八回　方弼方相反朝歌

美人禍國萬民災，驅逐忠良若草萊。擅寵誅妻天道絕，聽讒殺子國儲災。英雄棄主多亡去，俊彥懷才盡隱埋。可笑紂王孤注立，紛紛兵甲起塵埃。

話說晁田、晁雷押姜環至西宮跪下。黃妃曰：「姜娘娘，妳的對頭來了！」姜后屈刑凌陷，一目睜開，罵曰：「你這賊子！是何人買囑你陷害我？你敢誣我主謀弒君，皇天后土也不佑你。」黃妃大怒：「姜環你這匹夫，你見娘娘這等身受慘刑，無辜絕命。皇天后土，亦必殺你。」姜環曰：「娘娘役使小人，小人怎敢違旨？娘娘不必推辭，此情是實。」

不言黃妃勘問，且說東宮太子殷郊，二殿下殷洪兄弟正在東宮無事弈棋。只見執掌東宮太監楊容來啟：「千歲！禍事不小。」太子殷郊此時年方十四歲，二殿下殷洪年方十二歲，年紀幼小，尚貪嬉戲，竟不在意。楊容復稟曰：「千歲不要弈棋了。今禍起宮闈，家亡國破。」殿下忙問：「有何大事，禍及宮闈？」楊容含淚曰：「啓千歲：皇后娘娘不知何人陷害，天子怒發西宮，剜去一目，炮烙二手。如今與刺客對詞，請千歲速救娘娘。」

殷郊一聲大叫，同弟出東宮，逕進西宮，進得宮來。太子一見母親渾身血染，兩手枯焦，臭不可聞，不覺心酸肉顫，近前俯伏姜后身上，跪而哭曰：「娘娘為何事受此慘刑？母親！妳縱有大惡，正位中宮，何得輕易加刑？」姜后聞子之聲，睜開一目，大叫一聲：「我兒！你看我剜目烙手，刑甚殺戮。這個姜環做害我謀逆，妲己進獻讒言，殘我手目。你當為母明冤洗恨也，也是我養你一場。」言罷，大叫一聲：「苦死我也！」嗚咽而絕。

殷郊見母氣絕，又見姜環跪在一旁。殿下問黃妃曰：「誰是姜環？」黃妃指姜環曰：「跪的這個惡人，就是你母親對頭。」殿下大怒，只見西宮門上掛一口寶劍。殿下取劍在手：「好逆

賊，你欺心行刺，敢陷害國母。」以報母仇。」提劍出宮，縱步如飛，跑往壽仙宮去了。黃妃見殿下殺了姜環，晁田、晁雷見殿下執劍前來，只說殺他，不知其故，轉身就趕你哥哥回來，說我有話說。」殷郊聽言，回來進宮。黃妃曰：「殿下！你忤暴躁。如今殺了姜環，人死無對。你待我也說！」殷洪從命，出宮去了。把姜環一劍砍為兩斷，血濺滿地。太子大叫曰：「我先殺妲己，

將銅斗烙他的手，或用嚴刑拷訊，他自招出，也曉得誰人主謀，我好回旨。你又提劍出宮趕殺妲己，只怕晁田、晁雷到壽仙宮見那昏君，其禍不小。」黃妃言罷，殷郊與殷洪追悔不及。

晁田、晁雷跑至壽仙宮，慌忙進宮中，言：「二殿下持劍趕來！」紂王聞言大怒：「好逆子！姜后謀逆行刺，尚未正法。這逆子敢持劍進宮弒父，總是逆種，不可留著。晁田、晁雷，取龍鳳劍，將二逆子首級取來，以正國法！」晁田、晁雷領劍出宮，已到西宮。

時有西宮奉御官來報黃妃曰：「天子命晁田、晁雷捧劍來誅殿下。」黃妃急至宮門，只見晁田兄弟二人，捧天子龍鳳劍而來。黃妃問曰：「你二人何故又至我西宮，做甚事？」晁田、晁雷對曰：「臣晁田、晁雷奉皇上命，欲取二位殿下首級，以正弒父之罪。」黃妃大喝一聲：「這匹夫！適才太子趕你同出西宮，你為何不往東宮去尋？卻怎麼往我西宮來尋？我曉得你這匹夫倚天子意旨，通遊內院，玩弄宮妃。你這欺君罔上的匹夫，若不是天子劍旨，立斬你這匹夫驢頭，還不速退！」晁田、晁雷嚇得魂散魄消，喏喏而退，逕往東宮而來。

黃妃忙進宮中，急喚殷郊兄弟二人。晁田兄弟二人，只嚇得魂散魄消，喏喏而退，逕往東宮而來。黃妃泣曰：「昏君殺子誅妻，我這西宮救不得你。你可往馨慶宮楊貴妃那裏，急喚殷郊兄弟二人。若有大臣諫救，望娘娘開天地之心，念母死冤枉，替她討得片板遮妃娘娘，此恩何日得報？只是母親屍骸暴露，望娘娘開天地之心，念母死冤枉，替她討得片板遮身，此恩天高地厚，豈敢有忘。」黃妃曰：「你作速去，此事俱在我，我回旨自有區處。」二殿下出宮門，逕往馨慶宮來。

楊貴妃大驚，問曰：「二位殿下，娘娘的事怎麼了？」殷郊哭訴曰：「父王聽信妲己之言，不知

二殿下出宮門，逕往馨慶宮來。只見楊妃身倚宮門，望見姜皇后信息。二殿下向前哭拜在地。

何人買囑姜環架捏誣害，將母親剜去一目，炮烙二手，死於非命。今又聽姐已讒言，欲殺我兄弟二人，望姨母救我二人性命！」

楊妃聽罷，淚流滿面，嗚咽言曰：「殿下！你快進宮來。」二位殿下進宮。楊妃沈思：「晁田、晁雷至東宮不見太子，必往此處追尋。待我把二人打發回去，再作區處。」楊妃站立宮門，只見晁田、晁雷二人行如虎狼，飛奔前來。楊妃命：「傳宮官與我拿了來人，此乃深宮內闈，外官焉敢至此？法當夷族。」晁田聽罷，向前稱：「娘娘千歲！臣乃晁田、晁雷，奉天子旨，找尋二位殿下。上有龍鳳劍在，臣不敢行禮。」楊妃大喝曰：「殿下在東宮，你怎往馨慶宮來。若非天子之命，拿問賊臣才好，還不快退去！」晁田不敢回言，只得退走，兄弟計較：「這件事怎了？」晁雷曰：「三宮全無，宮內生疏，不知內廷路徑，且回壽仙宮見天子回旨。」二人回去不表。

且言楊妃進宮，二位殿下來見。楊妃曰：「此間不是你兄弟所居之地，眼目且多，君昏臣暗，殺子誅妻，大變綱常，人倫盡滅。二位殿下可往九間殿去，合朝文武未散。你去見皇伯微子、箕子、比干、微子啟、微子衍、武成王黃飛虎，就是你父親要為難你兄弟，也有大臣保你！」二位殿下聽罷，叩頭拜謝姨母指點活命之恩，灑淚而別。楊妃送二位殿下出宮，坐於繡墩之上，自思歎曰：「姜后元配，被奸臣做害，遭此橫刑，何況偏宮？今姐已恃寵，蠱惑昏君，倘有人傳說二位殿下自我宮中放出去，那時罪歸於我，也是如此行為，我怎經得這般慘刑？況我侍奉昏君多年，不久必有禍亂，三綱已絕，我以後必不能有什麼好結果。」並無一子半女。東宮太子乃自己親生之子，父子天性，也不過如此。三綱已絕，不知何故，傳旨：「用棺槨停於白虎殿。」楊妃思想半日，悽惶自傷，掩了深宮，自縊而死。當有宮官報入壽仙宮，紂王聞楊妃自縊，不知何故。

且說晁田、晁雷來至壽仙宮，只見黃貴妃乘輦進宮回旨。紂王曰：「姜后死了？」黃妃奏曰：「姜后臨絕，大叫數聲道：『妾侍聖躬十有六載，生二子，位立東宮，自待罪宮闈，謹慎小心。夙夜匪懈，御下並無嫉妒。不知何人妒我，買刺客姜環，坐我一個大逆不道罪名，受此慘刑，十

指枯焦，筋酥骨碎。生子一似浮雲，恩愛付於流水，身死不如禽獸，這場冤枉，無門可雪，只傳與天下後世，自有公論。』萬望妾身轉達天聽，姜后言罷氣絕，屍臥西宮。望陛下念元配生子之情，可賜棺槨，收停白虎殿，庶成其禮，使文武百官無議，亦不失主上之德。望陛下傳旨准行，

黃妃回宮。只見晁田、晁雷回旨，紂王問曰：「太子何在？」晁田等奏曰：「東宮尋覓，不知殿下下落。」王曰：「莫非只在西宮？」晁田、晁雷曰：「不在西宮，連馨慶宮也不在。」紂王曰：

「三宮不在，想在大殿。必須擒獲，以正國法。」晁田領旨出宮來，不表。

且言二殿下往九間殿來，兩班文武俱不曾散朝，只等宮內信息。武成王黃飛虎聽得腳步倉惶之聲，望孔雀屏裏一看，見二位殿下慌忙錯亂，戰戰兢兢。黃飛虎迎上前曰：「殿下為何這等慌張？」殷郊看見武成王黃飛虎，大叫一聲：「黃將軍救我兄弟性命！」道罷大哭，一把拉住黃飛虎袍服，頓足曰：「父王聽信妲己之言，不分皂白，將我母我兄剜去一目，銅斗燒紅，烙去二手，死於西宮。黃貴妃勘問，並無半點真情。我見生身母親受此慘刑，那姜環跪在前面對詞，那時心甚焦躁，不曾思忖，將姜環殺了。我復仗劍欲殺妲己，不意晁田奏准父王，父王賜我兄弟二人死。望列位皇伯憐我母親受屈身亡。救我殷郊，庶不失成湯之一脈。」言罷，二位殿下放聲痛哭。

兩班文武齊含淚上前言：「國母受誣，我等如何坐視？可鳴鐘擊鼓，即請天子上殿，聲明其事；庶幾罪人可得，洗雪皇后冤枉。」言尚未了，只聽得殿西首一聲喊叫，似空中霹靂，大呼曰：

「天子失政，殺子誅妻，建造炮烙，恣行無道。大丈夫既不能為皇帝雪冤，太子復仇，含淚悲啼，效兒女之態。古云：『良禽擇木而棲，賢臣擇主而事。』今天子不道，三綱已絕，大義有乖，恐不能為天下之主。我等亦恥為之臣。我等不若反出朝歌，另擇新君，去此無道之主，

保全社稷。」眾人看時，卻是鎮殿大將軍方弼、方相兄弟二人。黃飛虎聽說，大喝一聲：「你多大官，敢如此亂言。滿朝中多少大臣，豈臨到你講？本當拿下你這亂臣賊子，還不退去！」方弼、

方相二人低頭喏喏，不敢回言。

黃飛虎見國政顛倒，疊現不祥，也知天意人心，俱有離亂之兆，心中沈鬱不樂，咄咄無言。

又見微子、比干、箕子諸位殿下，滿朝文武，人人切齒，個個長吁。正無甚計策，只見一位官員，身穿大紅袍，腰繫寶帶，上前對諸位殿下言曰：「今日之變，正應終南山雲中子之言。古云：『君不正，則臣生奸佞。』今天子屈斬太師杜元銑，治炮烙壞諫臣梅伯，今日又有這異事。皇上青白不分，殺子誅妻，我想起來，那定計奸臣，行事賊子，他反在旁暗笑。可憐成湯社稷，一旦丘墟，似我等不久終被他人所擄。」言者乃上大夫楊任。

黃飛虎長歎數聲：「大夫之言是也！」百官默默，二位殿下悲哭不止。只見方弼、方相分開眾人，方弼挾住殷郊，方相挾住殷洪，厲聲高叫曰：「紂王無道，殺子而絕宗廟，誅妻有壞綱常。今日保二位殿下往東魯借兵，除了昏君，再立成湯之嗣。我等反了！」二人背負殿下，逕出朝歌南門去了。大抵二人氣力甚大，彼時不知跌倒幾多官員，那裏擋得住他。後人有詩為證，詩曰：

方家兄弟反朝歌，殿下今番脫網羅。漫道婦人掉長舌，天心已去奈伊何？

話說眾多文武見反了方弼、方相，大驚失色；獨黃飛虎若為不知。亞相比干近前曰：「黃大人！方弼反了，大人為何獨無一言？」黃飛虎答曰：「可惜文武之中，並無一位似方弼二人的。方弼乃一莽漢，尚知不忍國母負屈，太子枉死，自知卑小，不敢諫言，故此背負二位殿下去了。若聖旨追趕回來，殿下必死無疑，忠良盡遭殺戮。此事明知有死無生，只是迫於一腔忠義，故造此罪孽，然情甚可矜。」

百官未及答言，只聽得殿後奔逐之聲，眾官正看，只見晁田兄弟二人，捧寶劍進殿前，言曰：「列位大人！二位殿下可曾往九間殿來？」黃飛虎曰：「二位殿下方才上殿哭訴冤枉，國母屈勘遭誅，又欲賜死太子；有鎮殿大將軍方弼、方相聽見，不忍沈冤，把二位殿下背負，反出都城，去尚未遠。你既奉天子旨意，速去拿回，以正國法。」晁田、晁雷聽得是方弼、方相反了，嚇得魂不附體。

話說那方弼身長一丈六尺，方相身長一丈四尺，晁田自思：「此是黃飛虎明明奈何我，我自有道理。」晁田曰：「方弼既反，保二位殿下出都城去了，末將進宮回旨。」晁田來至壽仙宮見紂王，奏曰：「臣奉旨到九間殿，見文武未散，找尋二位殿下不見。只聽百官道：『二位殿下見文武哭訴冤情，有鎮殿將軍方弼、方相，保二位殿下反出都城，投東魯借兵去了。』請旨定奪。」紂王大怒曰：「方弼反了，作速趕去拿來，毋得疏虞縱法。」晁田奏曰：「方弼力大勇猛，臣焉能拿得來？要拿方弼兄弟，陛下速發手詔。著武成王黃飛虎方可成功，殿下亦不致漏網。」紂王曰：「速行手敕，著黃飛虎速去拿來。」

晁田將這個擔兒，卸於黃飛虎，晁田捧手敕至大殿，命武成王黃飛虎：「速拿反叛方弼、方相，並取二位殿下首級回旨。」黃飛虎笑曰：「我曉得，這是晁田與我擔兒挑。」即領劍敕出午門，只見黃明、周紀、龍環、吳謙曰：「小弟相隨。」黃飛虎曰：「不必你們去。」自上五色神牛，催開坐下獸，兩頭見日，走八百里。且言方弼、方相背負二位殿下，一日跑了三十里，放下來。殿下曰：「二位將軍！此恩何日報得？」方弼曰：「臣不忍千歲遭此屈陷，故此心下不平，一時反了朝歌。如今計議，前往何方投脫？」

正商議間，只見武成王黃飛虎坐五色神牛飛奔趕來。方弼、方相慌忙對二位殿下曰：「末將二人一時魯莽，不自三思。如今性命休矣，如何是好？」殿下曰：「將軍救我兄弟性命，無恩可酬，何出此言？」方弼曰：「黃將軍來拿我等，此去一定伏誅。」殷郊著急，黃飛虎已趕到面前。二位殿下道旁跪下曰：「黃將軍此來，莫非捉獲我等？」

黃飛虎見二位殿下跪在道旁，滾下神牛，亦跪於地上。口稱：「臣該萬死！殿下請起！」殷郊曰：「將軍此來有甚事？」飛虎曰：「奉命差遣，天子賜龍鳳劍前來，請二位殿下自決，臣方敢回旨意。非臣敢逼弒儲君，請殿下速行！」殷郊聽罷，跪告曰：「將軍可憐銜冤負屈，母遭慘刑，沈冤莫白；再殺幼子，一門盡絕。乞將軍可憐銜冤孤兒，開天地仁慈之恩，賜一線再生之路。倘得寸土可安，生則銜環，死當結草，沒世不敢忘將軍之大德。」

黃飛虎跪而言曰：「臣豈不知殿下冤枉，若命概不由己。臣欲要放殿下，便得欺君賣國之罪；欲要不放殿下，其實身負沈冤，臣心何忍？沈思俱無計策。」彼此籌畫，再三沈思，俱無計策。

只見殷郊自思，料不能脫此災：此德，周全一脈生路否？」黃飛虎曰：「殿下有何事？但說不妨！」殷郊曰：「將軍可將我殷郊之首級，回都城覆旨。可憐我幼弟殷洪，放他逃往別國，倘他日長成，或得借兵報怨，得雪我母之沈冤。我殷郊雖死之日，猶生之年，望將軍可憐。」

殷洪上前急止之曰：「黃將軍！此事不可！皇兄乃東宮太子，我不過一庶子，況我年幼，無有大施展。黃將軍可將我殷洪首級回旨，皇兄或往東魯，或去西岐，借一旅之師，倘可報母弟之仇，弟何惜此一死？」殷郊上前一把抱住兄弟殷洪，放聲大哭曰：「我何忍幼弟遭此慘刑？」二人痛哭，彼此不忍，你推我讓，那裏肯捨？方弼、方相看見如此苦情痛切，二人叫一聲：「苦殺人也！」淚如雨下。

黃飛虎看見方弼有這等忠心，自是不忍見，甚是悽惶。乃含淚叫：「方弼不必啼哭，二位殿下不必傷心，此事惟有我五人共知，如有洩漏，我舉族不保。方弼過來，保殿下往東魯見姜桓楚，我方相你去見南伯侯鄂崇禹，就言我在中途放殿下往東魯，傳與他，教他兩路調兵，臨朝保駕，靖奸洗冤。我黃飛虎那時自有處治。」方弼曰：「我兄弟二人今日早朝，不知有此異事，不曾帶有路費；如今欲分頭往東南二路去，這事怎了？」飛虎曰：「此事你我俱不曾打點。」

飛虎沈思半晌曰：「可將我內懸寶玦拿去，前途貨賣，權作路費。上有金鑲，價值百金，二位殿下前途保重！方弼、方相你兄弟宜當用心，其功不小，臣回宮覆命。」飛虎上騎，回朝歌。

進城時，日色已暮，百官尚在午門。黃飛虎下騎，比干曰：「黃將軍，怎樣了？」黃飛虎曰：「追趕不上，只得回旨。」百官大喜。

且言黃飛虎進宮覆旨，紂王問曰：「逆子叛臣，可曾拿了！」黃飛虎曰：「追趕不上七十里，到三叉路口，問往來行人，俱言不曾見。臣恐有錯過，只得回來。」紂王曰：「臣奉敕追趕七十

好了逆子叛臣。

且說妲己見未曾拿住殷郊，明日再議。」黃飛虎謝恩出午門，與百官各歸府第。

且說殷郊、雷二將領詔，遂往黃飛虎府內來領兵符，調選兵馬。黃飛虎坐在後廳，思想：「朝廷不正，將來民怨天愁，百姓惶惶，四海分崩，八方播亂，生民塗炭，日無寧宇，如何是好？」正思想間，軍政司啓老爺：「殷、雷二將聽令！」飛虎曰：「令來。」二將進後廳，行禮畢。飛虎曰：「方才散朝，又有何事？」二將啓曰：「天子手詔，命末將領三千飛騎，星夜追趕殿下，捉方弼等以正國法，特來請發兵符。」飛虎暗想：「此二將趕去，必定拿來。把我前面方便，付於流水。」乃吩咐殷破敗、雷開曰：「今日晚了，人馬未齊，明日五更，領兵符速去。」殷、雷二將，不敢違令，只得退去。這黃飛虎乃是元戎，殷、雷二將乃是麾下，焉敢強辯，只得回去不表。

且言黃飛虎對周紀曰：「殷破敗來領兵符，調三千飛騎追趕殿下；你明日五更，把左哨疾病人馬出南門而去。一聲砲響，催動三軍，那老弱疾病之兵，如何行得快？急得二將沒奈何，只得隨軍征進。有詩為證：

三千飛騎出朝歌，吶喊搖旗擂鼓鑼。隊伍不齊叫難走，行人拍手笑呵呵。

不言殷破敗、雷開追趕殿下。且言方弼、方相保二位殿下行了一、二日，方弼與弟言曰：「我和你保二位殿下反出朝歌，囊篋空虛，路費毫無，如何是好？雖然黃老爺賜有玉玦，你我如何好

「殷破敗乃是元戎，殷、雷二將乃是麾下，焉敢強辯，只得回去不表。」周紀領命。次早五更，殷、雷二將等發兵符，周紀下教場，令左哨疾病人馬出南門而去。黃飛虎謝恩出午門，與百官各歸府第。恐大兵不久即至，其禍不小。況聞太師遠征，不在都城。不若速命殷破敗、雷開，點三千飛騎星夜拿來，斬草除根，以絕後患。」紂王聽說：「美人此言，正合朕意。」忙傳手詔：「命殷破敗、雷開，點飛騎三千，速拿殿下，毋得遲誤取罪。」

用？倘有人盤詰，反為不便。來此正是東南二路，你好指引二位殿下前往，我兄弟再投他處，方可兩全。」方相曰：「此言極是。」方弼請二位殿下，說曰：「臣有一言，啟二位千歲：臣等乃一勇之夫，秉心愚蠢。昨見殿下負此冤苦，一時性起，反了朝歌，並不曾想到路途遙遠，盤費全無。今欲將黃將軍所留玉玦，變賣使用，又恐盤詰出來，反為不是。望二位千歲詳察，非臣不能終始，須要隱藏些。方是適才臣想一法，須分路各自潛行，方保萬全。但我兄弟幼小，行不知去路，奈何？」方弼曰：「將軍之言極當。」方相曰：「臣此去，不管那鎮諸侯處暫且安身；候殿下借兵進朝歌時，臣自來拜投麾下，以作前驅耳！往南都，俱是大路，人煙湊集，可以長行。」殷郊曰：「既然如此，二位將軍不知往何方去，何時再能重會也？」四人各各揮淚而別，不表方弼、方相別殿下，投小路而去。

且說殷郊對弟殷洪曰：「兄弟，你投那一路去？」殷郊曰：「我往東魯，你投南都。我見外翁，哭訴這場冤苦，舅爺必定調兵。我差官會你，你或借數萬之師，齊伐朝歌，擒拿妲己，為母親報仇。此事不可忘了！」殷洪垂淚點頭：「哥哥，從此一別，不知何日再會？」兄弟二人放聲大哭，執手難分。有詩為證：

旅雁分飛最可傷，弟兄南北苦參商。
思親痛有千行淚，失路愁添萬結腸。
橫笛幾聲催暮靄，孤雲一片逐滄浪。
誰知國破人離散，方信傾城在女娘。

話說殷洪上路，淚不能乾，悽悽慘慘，愁懷萬縷。況殿下年紀幼小，身居宮闈，那曉得跋涉長途？且行且止，後絆前思，腹內又飢。你想那殿下深居宮中，思衣則綾錦，思食則珍饈，那裏會求乞於人？且一村舍人家，大小俱在那裏吃飯。殿下走到跟前，便叫：「拿飯與孤家用。」眾人看見殿下身著紅衣，相貌非俗，大小俱起身曰：「請坐，有飯。」慌忙取飯放在桌上。

殷洪吃了，起身謝曰：「承飯有擾，不知何時還報你們？」鄉人曰：「小哥那裏去？貴處上

姓?」殷洪曰:「吾非別人,紂王之子殷洪是也。如今往南都見鄂崇禹。」那些二人見是殿下,忙叩首在地,口稱:「千歲!小民不知,有失迎迓,望乞恕罪!」殿下曰:「此處可是往南都去的路?」鄉民曰:「這是大路。」

殿下離了村莊,望前趕行,一日走不上二三十里。大抵殿下乃深宮嬌養,那裏會走路。此來到前不巴村,後不著店,無處可歇。心下著慌,又行二三里,見一座古廟。殿下大喜,一逕奔至前面。見廟門一匾,上書軒轅廟。殿下進廟,拜倒在地,言曰:「軒轅聖王,制度衣裳,殺子誅妻,禮樂冠冕,日中為市,乃上古之聖君也。殷洪乃成湯三十一代之孫,紂王之子。今父王無道,殺子誅妻,殷洪逃難,借聖帝廟宇安宿一宵,望聖帝保佑。若得寸土安身,殷洪自當重修殿宇,再換金身。」此時殿下一路行來,身體困倦,在聖座下和衣睡倒不表。

且言殷郊望東魯大道一路行來,日色將暮,只走了四五十里,只見一府第,上書太師府。殷郊想:「此處乃宦門,可以借宿一宵,明日早行。」殿下問曰:「裏面有人麼?」問了一聲,只聽得裏面有人長歎作詩:

幾年待罪掌絲綸,一片丹心豈自湮。輔弼有心知為國,堅持無地向私人。孰知妖孽生宮室,致使黎民化鬼燐。可歎野臣心魏闕,乞靈無計叩楓宸。

話說殿下聽畢裏面作詩,殷郊復問曰:「裏面有人麼?」裏面有人聲,問曰:「是誰?」天色已晚,黑影之中,看得不甚分明。殿郊曰:「我是過路投親,天色晚了,借府上一宿,明日早行。」那裏面老者問曰:「你聲音好像朝歌人?」殷郊答曰:「正是。」老者問曰:「你在鄉,在城?」殿下曰:「在城。」「請進來,問你一聲?」殿下向前一看:「呀!原來是老丞相。」商容見殷郊,下拜曰:「殿下!何事到此?老臣有失迎迓,望乞恕罪!」商容又曰:「殿下乃國

之儲貳，豈有獨行至此？必定國有不祥之兆，請殿下坐了，老臣聽說詳細。」

殷郊流淚，把紂王殺子誅妻事故細說一遍，商容頓足大叫曰：「孰知昏君這等橫暴，滅絕人倫，三綱盡失。我老臣雖身在林泉，心懷魏闕，豈知平地風波，生此異事。娘娘竟遭慘刑，二位殿下流離塗炭，百官為何鉗口結舌，不犯顏極諫？致令朝政顛倒。殿下放心，待老臣同進朝歌，直諫天子，改弦易轍，以救禍亂。」即喚左右：「吩咐整治酒席，款待殿下。」候明日修本。

不言殷郊在商容府內。且說殷、雷二將領兵追趕二位殿下，雖有人馬三千，俱是老弱不堪的，一日只行三十里，不能遠走。行了三日，走上百里遠近。一日，來到三叉路口。雷開曰：「長兄！且把人馬安在此處；你領五十名精壯士卒，我領五十名精壯士卒，分頭追趕。你往東魯，我往南都。」殷破敗曰：「此意甚善。不然，日同老弱之卒行走，不上二三十里，如何趕得上，終是誤事。」雷開曰：「如兄長先趕著，回來在此等我；若是我先趕著，回來也在此等兄。」殷破敗曰：「說得有理。」二人將些老弱軍卒屯紮在此，另各領年壯士卒五十名，分頭趕來。不知二位殿下性命如何？且聽下回分解。

# 第九回　商容九間殿死節

忠臣直諫豈沽名，只欲君明國政清。不願此身成個是，忍教今日禍將盈。

報儲一念堅金石，誅佞孤忠貫玉京。大志未酬先碎首，令人睹此淚如傾。

話說雷開領五十名軍卒，往南都追趕，似電走雲飛，風馳雨驟。趕至天晚，雷開傳令：「你們飽餐，連夜追趕，料去不遠。」軍士依言，吃飽了晚飯又趕，將及到二更時分，軍士因連日跋涉勞苦，人人俱在馬上困倦，險些兒閃下馬來。雷開暗想：「夜裏追趕，只怕趕過了。倘或殿下在後，我反在前，空勞心力。不如歇宿一宵，明日好趕。」叫左右：「往前邊看，可有村舍，暫借宿一宵，明日趕罷！」眾軍卒因連日追趕辛苦，巴不得要歇息。兩邊將火把燈毬高舉，照得前面松陰密密，卻是村莊。及至看時，乃是一座廟宇。軍卒到了廟前，雷開下馬，抬頭一看，上懸匾字乃軒轅廟，裏面並無廟主。雷開曰：「這個卻好。」眾軍到了廟前來稟曰：「前面有一古廟，老爺可以暫居半夜，明早好行。」軍卒用手推開廟門，齊進廟來，火把一照，只見聖座下一人鼾睡不醒。雷開向前看時，卻是殿下殷洪。

雷開歎曰：「若往前行，卻不錯過了，此也是天數。」雷開叫曰：「殿下！殿下！」殷洪正在濃睡之間，猛然驚醒。只見燈毬火把，一族人馬擁塞。殿下認得是雷開，殿下叫：「雷將軍！」

雷開曰：「殿下！臣奉天子命，來請殿下回朝。百官俱有保本，殿下可以放心！」殷洪曰：「將軍不必再言，我已盡知，料不能逃此大難。我死也不懼，只是一路行來，甚是狼狽，難以行走。乞將軍把你的馬與我騎一騎，你意下如何？」雷開聽得，忙答曰：「臣的馬請殿下乘騎，臣願步隨。」彼時殷洪離廟上馬，雷開步行押後，往三叉路口而來，不表。

且言殷破敗望東魯大道趕來，行了二十日，趕到風雲鎮；又過十數里，只見八字粉牆，金字

牌匾，上書太師府。殷破敗勒住馬看時，原來是商容丞相的府。殷破敗滾鞍下馬，逕進相府來看，商容原是殷破敗的座主，殷破敗是商容的門生，故此下馬謁見商容，卻不知太子殷郊在廳上吃飯，殷破敗忝在門生，不用通報，逕到廳前，見殿下同丞相用飯。殷破敗上廳曰：「千歲！老丞相！末將奉天子旨意，來請殿下回宮。」商容曰：「殷將軍來的好，我想朝歌有四百文武，就無一員官直諫天子？文官鉗口，武職不言，受爵貪名，尸位素餐，成何世界？」丞相正罵起氣來，那裏肯住？

且說殿下殷郊，戰戰兢兢面如金紙，上前言曰：「老丞相不必大怒，殷將軍既奉旨拿我，料此去必無生路。」言罷，淚如雨下。商容大呼曰：「殿下放心，我老臣本尚未完，若見天子，自有話說。」叫左右槽頭：「收拾馬匹，打點行裝，我親自面君便了。」殷破敗見商容自往朝歌見駕，恐天子罪責。殷破敗曰：「丞相聽啓：卑職奉旨來請殿下，可同殿下先回，在朝歌等候，丞相略後一步，見門生先有天子而後私情也，不識丞相可容納否？」商容笑曰：「殷將軍！我曉得你這句話。我要同行，你恐天子責你用情之罪。也罷，殿下，你同殷將軍前去，老夫隨後便至。」

卻說殿下難捨商容府第，行行且止，兩淚不乾。商容便叫：「殷破敗賢契，我響噹噹的殿下交與你，你莫望功高，有傷君臣大義，則罪不勝誅矣！」殷破敗頓首曰：「門生領命，豈敢妄為？」殿下辭了商容，同殷破敗上馬，一路行來。殷郊在馬上暗想：「我雖身死不辭，還有兄弟殷洪，尚有伸冤報恨之時。」行非一日，不覺來到三叉路口。

軍卒報與雷開，雷開到轅門看時，只見殿下同殷破敗在馬上。雷開曰：「恭喜千歲回來。」殿下下馬進營，殷洪在帳上高坐，只見報說：「千歲來了。」殷洪聞言，抬頭看時，果見殷郊殷郊又見殷洪，心如刀絞，意似油煎。趕上前一把扯住殷洪，放聲大哭曰：「我兄弟二人，前生得何罪於天地？東南逃走，不能逃脫，竟遭網羅。兩人被擒吾母戴天之仇，化為烏有！」頓足搥胸，傷心切骨。「可憐我母死無辜，子亡無罪。」正是二位殿下悲啼，只見三千士卒聞者心酸，

見者掩鼻，二將不得已，推動人馬，望朝歌而來。有詩為證：

思親漫有沖霄志，誅佞空懷報怨方。此日雙雙投陷阱，行人一見淚千行。

皇天何苦失推詳，兄弟逃災離故鄉。指望借兵伸大恨，孰知中道遇豺狼？

話說殷、雷二將獲得殿下，將至朝歌，安下營寨。二將進城回旨，暗喜成功。有探馬報到武成王黃飛虎帥府來，說：「殷、雷二將已捉獲了二位殿下，進城回旨。」黃飛虎聽報大怒：「這匹夫！你望成功，不顧成湯後嗣，我叫你千鍾未享餐刀劍，刀未褒封血染衣！」命黃明、周紀、龍環、吳謙：「你們與我傳請各位老千歲與諸侯文武，俱至午門齊集。」四將領命去了。黃飛虎上了坐騎，速至午門，方才下騎只見紛紛文武官僚，聞捉獲了二位殿下，俱到午門。

不一時，亞相比干、微子、箕子、微子啟、微子衍、伯夷、叔齊、上大夫膠鬲、趙啟、楊任、孫寅、方天爵、李燁、李燧，百官相見。黃飛虎曰：「列位老殿下！諸位大夫！今日安危，俱在丞相、列位諫議定奪。吾乃武臣，又非言路，乞早為之計。」正議論間，只見軍卒簇擁二位殿下來到午門。百官上前，口稱千歲。殷郊、殷洪垂淚大叫曰：「列位皇伯、皇叔並眾位大臣，可憐成湯三十一世之孫，一旦身遭屠戮。我自正位東宮，並無失德，縱有過惡，不過貶謫，也不致身首異處。乞列位念社稷為重，保救餘生，不勝幸甚。」微子啟曰：「殿下，不妨。百官俱有本章保奏，料應無事。」

且言殷、雷二將進壽仙宮回旨。紂王曰：「既拿了逆子，不須見朕，速斬首午門正法。收屍埋葬回旨。」殷破敗奏曰：「臣未得行刑旨出，焉敢處決？」紂王即用御筆書：「行刑」二字，付與殷、雷二將，捧行刑旨意，即出午門來。黃飛虎一見，火從心上起，怒向膽邊生，站立午門正中，阻住二將，大叫曰：「殷破敗、雷開！恭喜你擒太子有功，你殺殿下有爵，只怕官高必險，位重身危。」

殷、雷二將還未及回言，只見一員官，乃上大夫趙啟是也，走向前，劈手一把將殷

破敗捧的行刑旨，扯得粉粉碎碎，厲聲大叫：「昏君無道，匹夫助惡！誰敢捧旨擅殺東宮太子？誰敢執寶劍妄斬儲君？今者綱常大壞，禮義全無，列位老臣！諸位大臣！午門非議國事之所，當齊到大殿，鳴鐘擊鼓，請駕臨朝，俱要犯顏直諫，以定國本。」殷、雷二將見眾官激變，不復朝議；嚇得目瞪口呆，不知所出。黃飛虎又命黃明、周紀等四將守住殿下，以防暗害。這八名奉御官把二位殿下綁縛，只等行刑旨意，孰知眾官阻住。這且不言。

且說眾官齊上大殿鳴鐘擊鼓，請天子登殿。紂王在壽仙宮聽見鐘鼓之聲，正欲傳問，只見奉御官奏曰：「合朝文武，請陛下登殿。」紂王對妲己曰：「此無別事，只為逆子，百官欲來保奏，如何處治？」妲己曰：「陛下傳出旨意，今日斬了殿下，百官明日朝見，一面傳旨，一面催殷破敗回旨。」奉御官傳下旨意，百官仰聽玉音：

詔曰：「『君命召，不俟駕；君賜死，不敢生。』此萬古之大法，天子所不得輕重者也。今逆子殷郊助惡，殷洪滅倫蔑法，肆行不道，擅殺逆賊姜環，希圖無證。復持劍追殺命官，欲行弒父，悖理逆倫，子道盡滅。今擒獲午門，以正祖宗之法；卿等毋得助逆佑惡，明聽朕言。如有國家政事，俟明日臨殿議處。故茲詔示，想宜知悉。」

奉御官讀詔已畢，百官無可奈何，紛紛議論不決，亦不敢散，不知行刑旨已出午門了。這且不表。

單言上天垂象，定下興衰，二位殿下乃封神榜上有名的，自是不該絕命。當有太華山雲霄洞赤精子、九仙山桃源洞廣成子，只因一千五百年神仙犯了殺戒，崑崙山玉虛宮掌闡道法，宣揚正教，聖人元始天尊閉目講筵，不聞道德。二仙無事，閒樂三山，興遊五嶽，腳踏雲光，往朝歌經過。忽被二位殿下頂上兩道紅光，把二位大仙足下雲光阻住；二仙乃撥開雲頭一看，見午門殺氣連綿，愁雲捲結，二仙早知其意。廣成子曰：「道兄，成湯王氣將終，西岐聖主已出。你看那一簇眾生之內，綁縛二人，紅氣沖霄，命不該絕。況且俱是姜子牙帳下名將，你我道心無處不慈

悲，何不救他一救？你我帶他二個回山，久後助姜子牙成功，東進五關，也是一舉兩得。」赤精

子曰：「此言有理，不可遲誤。」廣成子忙喚黃巾力士：「與我把那二位殿下，抓回本山來聽

用。」

黃巾力士領法旨，駕起神風，只見播土揚塵，飛沙走石，地暗天昏，一聲響亮，如崩開華嶽，

折倒泰山。嚇得圍宿三軍，執刀士卒，監斬殷破敗，用衣掩面，抱頭鼠竄。及至風息無聲，二位

殿下不知何往，蹤跡全無。嚇得殷破敗魂不附體，異事非常。午門外眾軍一聲吶喊，黃飛虎在大

殿中聽讀詔，才商議紛紛，忽聞喊聲，比干正問：「何事吶喊？」有周紀到大殿，報黃飛虎曰：

「方才大風一陣，滿道異香，飛沙走石，對面不能見人。只一聲響亮，二位殿下不知往何處去

了。異事非常，真是可怪！」百官聞言，喜不自勝。歎曰：「天不亡銜冤之子，地不絕成湯之

脈！」百官俱有喜色。只見殷破敗慌忙進宮，啟奏紂王。後人有詩歎曰：

仙風一陣異香生，播土揚塵蔽日月。力士奉文施道術，將軍失守枉持兵。

空勞鐵騎追風影，漫有讒言害鶺鴒。堪歎廢興皆定數，周家八百已生成。

話說殷破敗進壽仙宮，見紂王奏曰：「臣奉旨監斬，正候行刑旨出，忽被一陣狂風，把二位

殿下刮將去了，無蹤無跡。異事非常，請旨定奪。」紂王聞言，沈吟不語。暗想曰：「奇哉！怪

哉！」心下猶豫未決。

且說丞相商容，隨後趕進朝歌，只聽得朝歌百姓俱言風刮去二位殿下，商容甚是驚異。來到

午門，只見人馬擁擠，甲士紛紛。商容逕進午門，過九龍橋時，有比干看見商容前來，百官俱上

前迎接，口稱：「丞相！」商容叫曰：「眾位老殿下！列位大夫！我商容有罪，告歸林下未久，

孰想天子失政，殺子誅妻，荒淫無道。可惜堂堂宰相，位列三公，既食朝廷之祿，當為朝廷之事。

為何無一言諫止天子者，何也？」黃飛虎曰：「丞相，天子深居內宮，不臨大殿；有旨，皆係傳

奉，諸臣不得面君，真是君門萬里，專候君王行刑旨意；幸上大夫趙先生扯碎旨意，百官鳴鐘擊鼓，請天子臨殿面諫。只見內宮傳旨：「候斬了殿下，明日看百官奏章。」內外不通，君臣阻隔，不得面奏，正無可奈何。卻得天從人願，一陣狂風，便把二位殿下刮將去了。」殷破敗才進宮回旨，尚未出來。老丞相略等一等，候他出來，便知端的。」

只見殷破敗走出大殿，看見商容，未及回言。商容向前曰：「殿下被風刮了去，恭喜你功高任重，不日列土分茅！」殷破敗欠身打躬曰：「丞相罪殺末將了！君命點差，非為己私，丞相錯怪我了。」商容對百官曰：「老夫此來面君，有死無生！今日必犯顏直諫，捨身報國，庶幾有面目見先王在天之靈。」叫：「執殿官鳴鐘擊鼓。」執殿官將鐘鼓齊鳴，奉御官奏樂請駕。

紂王正在宮中，因風刮去殿下，鬱鬱不樂；又聞奏樂臨朝，鐘鼓不絕。紂王大怒，只得命駕登殿，升於寶座。百官朝賀畢，天子曰：「卿等有何奏章？」商容在丹墀下俯伏不言。紂王看見丹墀下俯伏一人，身穿縞素，又非大臣。王曰：「俯伏何人？」商容奏曰：「致政首相待罪，商容朝見陛下。」紂王見商容，驚問曰：「卿既歸林下，復往都城，不遵宣詔，擅進大殿。何不自知進退如此？」商容胕膝行至滴水簷前，泣而奏曰：「臣昔居相位，未報國恩。近聞陛下荒淫酒色，道德全無，聽讒逐正，紊亂紀綱，顛倒五常，污蔑彝倫，君道有虧，禍亂已伏。臣不避萬刃之誅，具疏投天，懇乞陛下容納。真撥雲見日，普天之下，瞻仰聖德於無疆矣！」商容將本獻上，比干接表，展於龍案。紂王觀之：

具疏臣商容奏：為朝廷失政，三綱盡絕，倫紀全無，社稷顛危，禍亂已生，隱憂百出事。臣聞天子以道治國，以德治民，克勤克儉，毋敢怠荒。夙夜祇懼，以祀上帝。故宗廟社稷，乃得磐石之安，金湯之固。昔日陛下初嗣大位，修行仁義，不違寧處，罔敢倦勤；敬禮諸侯，優恤大臣，憂民勞苦，惜民貨財，智服四夷，威加遐邇，雨順風調，萬民樂；

業。真可軼堯駕舜，乃聖乃神，不是過也。不意陛下近時信任奸邪，不修正道，荒亂朝綱，大肆凶頑，近佞遠賢，沈湎酒色，日事聲歌。聽讒臣設謀，而陷正宮，人道乖和；信妲己，賜殺太子，而絕先王宗嗣。慈愛盡滅，忠諫遭其炮烙慘刑，君臣大義已無。陛下三綱污衊，人道俱乖，罪符夏桀，有忝為君。自古無道之君，未有過此者！臣不避斧鉞之誅，獻逆耳之言。願陛下速賜妲己自盡於宮闈，伸皇后、太子屈死之冤；斬讒臣於薰街，謝忠臣義士慘刑酷死之苦。人民仰服，文武歡心，朝綱整飭，宮內蕭靜。陛下坐享太平，安康萬載。臣雖死之日，猶生之年，臣臨啓不勝惶悚待命之至！謹疏以聞。

紂王看完奏章大怒，將本扯得粉碎，傳旨命當駕官：「將這老匹夫拿出午門，用金瓜擊死！」兩邊當駕官欲待上前，商容站立簪前，大呼曰：「誰敢拿我！我乃三世之股肱，託孤之大臣。」商容手指紂王大罵曰：「昏君！你心迷酒色，荒亂國政，獨不思先王克勤克儉，聿修厥德，乃受天明命。今昏君不敬上天，棄厥先王宗社，謂惡不足謂，為敬不足為，異日身喪國亡，有辱先王。且皇后乃元配，天下國母，未聞有失德；昵比妲己，慘刑毒死，夫綱已失。殿下無辜，信讒殺戮。今風刮無蹤，父子倫絕。阻忠殺諫，炮烙良臣，君道全虧。眼見禍亂將興，災異疊見，不久宗廟丘墟，社稷易主。可惜先王櫛風沐雨，遺子孫萬世之基，金湯錦繡之天下，被你這昏君斷送了個乾乾淨淨的！你死於九泉之下，將何顏見你之先王哉？」紂王拍案大罵：「快拿匹夫擊頂！」商容大喝左右：「吾不惜死！帝乙先君：老臣今日有負社稷，不能匡救於君，實愧見先王耳！你這昏君！天下只在數年之間，一旦失與他人。」商容望後一閃，一頭撞到龍盤石柱上面。可憐七十五歲老臣，今日盡忠，腦漿噴出，血染衣襟，一世忠臣，半生孝子，今日之死，乃前生造定的。後人有詩弔之：

速馬朝歌見紂王，九間殿上盡忠良。罵君不怕身軀碎，叱主何愁劍下亡？

炮烙豈辭心似鐵，忠言直諫意如鋼。今朝撞死金階上，留得聲名萬古香。

話說眾臣見商容撞死階下，面面相覷。紂王猶怒氣不息，吩咐奉御官：「將這老匹夫屍骸，拋去都城外，毋得掩埋。」左右將商容屍骸拋去城外不題。不知後事如何？且聽下回分解。

## 第十回　姬伯燕山收雷震

燕山此際瑞煙籠，雷起東南助曉風。霹靂聲中驚蝶夢，電光影裏發塵蒙。三分有二開岐業，百子名全應鄗鄷。卜世卜年龍虎將，興周滅紂建奇功。

話說眾官見商容撞死，紂王大怒，俱未及言語。只見大夫趙啓，見商容皓首死於非命，又命拋屍，心下甚是不平，不覺豎目揚眉，忍耐不住，出班大叫：「臣趙啓不敢有負先王，今日殿前以死報國，得與商丞相同遊地下足矣？」指紂王罵曰：「無道昏君！絕首相，退忠良，諸侯失望；寵妲己，信讒佞，社稷摧頹。我且歷數昏君的積惡：皇后遭枉酷死，自立妲己為正宮，追殺太子，使無蹤跡；國無根本，不久丘墟。昏君！昏君！你不義誅妻，不慈殺子，不道治國，不德殺大臣，不明親邪佞，不正貪酒色，不智壞三綱，不恥敗五常。昏君！人倫道德，一字全無。枉為人君，空坐帝位，有辱成湯，死有餘愧！」

紂王大怒，切齒拍案大罵：「匹夫！焉敢侮君罵主？」傳旨：「將這逆賊速速拿炮烙！」趙啓曰：「我死不足惜，只留忠孝於人間，豈似你這昏君斷送江山，污名萬載？」紂王氣沖斗牛，兩邊將炮烙燒紅，把趙啓剝去冠冕，將鐵索裹身，只烙得筋斷皮焦骨化，煙飛九間殿，臭不可聞，眾官員鉗口傷情。紂王看此慘刑，其心方遂，傳旨駕回。有詩為證：

炮烙當廷設，火威乘勢熱；四肢未抱時，一炬先摧烈。須臾化骨筋，頃刻成膏血；要知紂山河，隨此煙燼滅。

九間殿又炮烙大臣，百官魄散魂消不表。

且言紂王回宮，姐己接見，紂王攜手相挽，並坐龍墩之上。王曰：「今日商容撞死，趙啓炮

烙，朕被這兩個匹夫辱罵不堪，這樣慘刑，百官俱還不怕，畢竟還再想奇法，治此倔強之輩。」

姐己對曰：「容妾再想。」王曰：「美人大位已定，朝內百官也不敢諫阻，朕所慮東伯侯姜桓楚，

他知女兒慘死，領兵反叛，搆引諸侯，殺至朝歌。聞仲北海未回，如何是好？」姐己曰：「妾乃

女流，識見有限，望陛下急召費仲商議，必有奇謀，可安天下。」王曰：「御妻之言有理。」即

傳旨召費仲。

不一時，費仲至宮拜見。紂王曰：「姜后已死，朕恐姜桓楚聞知，領兵反亂，東方恐不得安

寧，卿有何策，可定太平？」費仲跪而奏曰：「姜后已亡，殿下又失，商容撞死，趙啓炮烙，文

武各有怨言。只恐內傳音信，搆動姜桓楚兵來，必生禍亂，陛下不若暗傳四道旨意，把四鎮大諸

侯詭進都城，梟首號令，斬草除根。那八百鎮諸侯知四臣已故，如蛟龍失首，猛虎無牙，絕不敢

猖獗，天下可保安寧。不知聖意如何？」紂王聞言大悅：「卿真乃蓋世奇才！果有安邦之策，不

負蘇皇后之所薦。」費仲退出宮中，紂王暗發詔旨四道，點四員使命官，往四處去，詔姜桓楚、

鄂崇禹、姬昌、崇侯虎不題。

且說那一員官逕往西岐前來，一路上風塵滾滾，芳草萋萋，穿州過府，旅店村座，真是朝登

紫陌，暮踏紅塵。不一日，過了西岐山七十里，進了都城。使命官看城內光景，民豐物阜，市井

安閒。做買做賣，和容悅色，來往行人，謙讓尊卑。使官歎曰：「聞得姬伯仁德，果然風景雍和，

真是堯舜之世。」使命至金亭館驛下馬。次日，西伯侯姬昌設殿聚文武，講論治國安民之道。端

門官報道：「旨意下。」姬伯帶領文武接天子旨，使命官到殿跪聽開讀：

詔曰：「北海猖獗，大肆凶頑，生民塗炭，文武莫知所措，朕甚憂心；內無輔弼，外欠

協和，特詔爾四大諸侯至朝，共襄國政，裁定禍亂。詔書到日，爾西伯侯姬昌速赴都城，

以慰朕綣懷；毋得羈遲，致朕佇望。俟功成之日，進爵加封，廣開茅土，謹欽來命，朕

不食言，汝其欽哉！特詔。」

姬昌拜詔畢，設筵款待天使。次日，整備金銀表禮，齎送天使。姬昌曰：「天使大人！只在朝歌會齊，姬昌收拾就行。」使命官告辭作謝而去。不題。

且言姬昌坐端明殿，對上大夫散宜生曰：「昨日天使宣詔，我起一易課，此去多凶少吉，縱不致損身，該有七年之難。隨令人宣伯邑考至，吩咐曰：「孤此去，內事託與大夫，外事託於南宮适、辛甲。你在西岐，須是守法，不可改變國政，一循舊章，弟兄和睦，君臣相安。毋得任一己之私，便一身之好。凡有作為，惟老成是謀。西岐之民，無妻者，給與金銀而娶；貧而惌期未嫁者，給與金銀而嫁；孤寒無依者，當月給口糧，毋使欠缺。待孤七載之後災滿，自然榮歸。你切不可差人來接我，此是囑咐至言，不可有忘！」伯邑考聽父此言，跪而言曰：「父王既有七載之難，子當代往，父王不可親去。」姬昌曰：「我兒！君子見難，豈不知迴避，但天數已定，斷不可逃，徒自多事。你等專心守父囑言，即是大孝，何必乃爾？」

姬昌退至後宮，來見母親太姜。太姜曰：「我兒！為母與你演先天數，你有七年災難。」姬昌跪下答曰：「今日天子詔至，孩兒特進宮來辭別母親，內有不祥七載罪愆，不能絕命。方才內事外事，俱託文武。國政付於伯邑考，孩兒隨演先天數，明日欲往朝歌。」太姜曰：「我兒此去，百事斟酌，不可造次。」姬昌曰：「謹如母訓。」隨出內宮，與元配太姬作別。

西伯侯有四乳，二十四妃，生九十九子。長曰伯邑考，次子為姬發，即武王天子也。周有三母：乃昌之母太姜，昌之元妃太姬，武王之元配太姒。姬昌次日打點往朝歌，匆匆行色，帶領從人五十名。只見合朝文武：上大夫散宜生、大將軍南宮适、毛公遂、周公旦、召公奭、畢公、榮公、辛甲、辛免、太顛、閎夭、四賢八俊、與世子伯邑考、姬發、領眾軍民人等，至十里長亭餞別，擺九龍御席。百官與世子把盞。姬昌曰：「今與諸卿一別，七載之後，君臣又會矣。」姬昌以手指邑考曰：「我兒！只你兄弟和睦，孤亦無慮。」飲罷數杯，姬昌

上馬，父子君臣灑淚而別。

西伯那一日上路走七十餘里，過了岐山一路行來，夜住曉行，非只一日。那一日行至燕山，姬昌在馬上叫左右曰：「看前面可有村舍茂林，可以避雨？咫尺間必有大雨來了。」跟隨人正議論曰：「青天朗朗，雲翳俱無；赤日流光，雨從何來？」話說未了，只見雲霧齊生，姬昌打馬，叫：「速進茂林避雨。」眾人方進得林來。但見好雨：

雲生東南，霧起西北。霎時間狂風生冷氣，須臾間雨氣可侵人。初起時微微細雨，次後霹靂交加，震動山河大地，崩倒華嶽高山。眾人大驚失色，都擠緊在一處。須臾雲散雨收，日色千重浪，低凹平添白練水。遍地草澆鴨頂綠，滿山石洗佛頭青。推塌錦江花四海，好雨來密密層層。滋禾潤稼，花枝上斜掛玉玲瓏；壯地肥田，草梢尖亂滴珍珠滾。高山翻下扳倒天河往下傾。

話說姬昌往茂林避雨，只見滂沱大雨，一似飄潑傾盆，下有半個時辰，姬昌吩咐眾人：「仔細些，雷來了！」跟隨眾人大家說：「老爺吩咐，雷來了！仔細些。」話猶未了，一聲響亮，霹靂交加，震動山河大地，崩倒華嶽高山。眾人大驚失色，都擠緊在一處。須臾雲散雨收，日色當空，眾人方出得林子來。姬昌在馬上渾身雨濕，歎曰：「雲過生光，將星現出。左右的，與我把將星尋來。」眾人冷笑，暗想：「將星是誰？那裏去找尋？」然而不敢違命，只得四下裏尋覓。眾人正尋之間，只聽得古墓旁好像一孩子哭泣聲響。眾人向前一看，果是個孩子，眾人曰：「此古墓，焉得有孩子？必然古怪，想是將星，就將這孩兒抱來，獻與千歲看何如？」眾人果將這孩兒抱來，遞與姬昌。姬昌看見好個孩子，面如桃蕊，眼有光華。文王大喜，想：「我該有百子，今只有九十九子；當此之數，該得此兒，正成百子之兆，真美事也。」命左右：「將此兒送往前村權養，待孤七載回來，帶往西岐。」久後此子福分不淺。

姬昌縱馬前行，登山過嶺，趕過燕山。往前正走不過二三十里，只見一道人丰姿清秀，相貌

稀奇，道家風味異常，寬袍大袖。那道人有飄然出世之表，向馬前打稽首曰：「君侯，貧道稽首了。」姬昌慌忙下馬答禮，言曰：「不才姬昌失禮了！請問道者為何到此？那座名山？什麼洞府？」那道人答曰：「貧道是終南山玉柱洞煉氣士雲中子是也。方才雨過雷鳴，將星出現。貧道不辭千里而來，尋訪將星。今睹尊顏，貧道幸甚。」

姬昌聽罷，命左右抱過此兒，付與道人。道人接過看曰：「將星！你這時侯才出現。」雲中子曰：「道者帶去不妨，只是久後相會，以何名為證？」道人曰：「雷過現身，後會時，以雷震為名便了。」雲中子抱雷震子回終南山而去。七年後西伯有難，雷震子下山重會。此是後話，表過不題。

且說姬昌一路無詞，進五關，過澠池縣，渡黃河，過孟津，進朝歌，來至金亭館驛。館驛中先行三路諸侯：東伯侯姜桓楚、南伯侯鄂崇禹、北伯侯崇侯虎。三位諸侯在驛中飲酒，左右來報：「西伯侯到了。」三位迎接，姜桓楚曰：「姬賢伯為何來遲？」文王曰：「因路遠羈縻，故此來遲，得罪了！」四位行禮已畢，復添一席，傳杯歡飲。

酒行數巡，姬昌問曰：「三位賢伯，天子有何緊急事，詔我四臣到此？我想有什麼大事情，都城內有武成王黃飛虎，是天子棟樑，治國有方；亞相比干，能調和鼎鼐，治民有法，尚有何事，宣詔我等？」四人飲酒半酣，只見南伯侯鄂崇禹，平時知道崇侯虎會貪緣鑽刺，結黨費仲、尤渾，盅惑聖聰，廣施土木，勞民傷財，那肯為國為民，只知賄賂而已。此時酒已多了，偶然想起從前事來，鄂崇禹曰：「姜賢伯！姬賢伯！不才有一言奉啓崇賢伯。」

崇侯虎笑容答曰：「賢伯有甚事見教？不才敢不領命。」鄂崇禹曰：「天下諸侯首領是我等四人，聞賢伯過惡多端，全無大臣體面，剝民利己，專與費仲、尤渾往來。督工建造摘星樓，聞得你行似貪狼，心如餓虎，朝歌城內軍民人等，不敢正視。千門切齒，萬戶銜冤。賢伯！常言道得好：『三丁抽二，有錢者買閒在家，無錢者重役苦累。』你受私愛財，苦殺萬民，自專征伐，

狐假虎威。禍由惡作，福自德生。從此改過，切不可為。」就把崇侯虎說得滿目生煙，口內火出，大叫道：「鄂崇禹！你出言狂妄！我和你俱是一樣大臣，你為何席前這等凌辱我？你有何能？敢當面以誣言污衊我。」

看官，崇侯虎倚費仲、尤渾內裏有人，欲酒席上要與鄂崇禹相爭起來。只見姬昌指崇侯虎曰：「崇賢伯！鄂賢伯勸你俱是好言，你怎這等橫暴？難道我等在此，你好毀打鄂賢伯？若鄂賢伯這番言語，也不過是愛公忠告之道。若有此事，痛加改過；若無此事，更加自勉；則鄂伯之言，句句良言，語語金石。今公不知自責，反怪直諫，非禮也。」崇侯虎聽姬昌之言，不敢動手，不提防被鄂崇禹一酒壺劈面打來，正打崇侯虎臉上。崇侯虎探身來抓鄂崇禹，又被姜桓楚架開，大喝曰：「大臣廝打，體面何存？崇賢伯，夜深了，你睡罷。」崇侯虎忍氣吞聲，自去睡了。有詩為證：

館驛傳杯話短長，奸臣設計害忠良；刀兵自此紛紛起，播亂朝歌萬姓殃。

且言三位諸侯久不曾會面，重整一席，三人共飲。將至二更時分，內中有一驛卒，見三位大臣飲酒，點頭歎曰：「千歲！千歲！你們今夜傳杯歡會飲，只怕明日鮮血染市曹！」更深夜靜，人言甚是明白；姬昌明明聽見這樣言語，便問：「什麼人說話？叫過來！」左右侍酒人等，俱在兩旁只得俱過來，齊齊跪倒。姬昌問曰：「方才誰云：『今夜傳杯歡會飲，明日鮮血染市曹』？」眾人答曰：「不曾說此言語。」只見姜、鄂二侯也不曾見。

姬昌曰：「句句分明，怎言不曾說？叫家將進來，拿出去斬了。」那驛卒聽了，誰肯將身替死？只得擠出這人，眾人齊叫：「千歲爺，不干小人事！是姚福親口說出。」姬昌聽罷，叫：「住了！」眾人起去，叫姚福問曰：「你為何出此言語？實說有賞，假誣有罪。」姚福道：「『是非只為多開口。』千歲爺在上，這一件是機密事，小的是使命官家下的人，因姜皇后屈死西宮，二殿下大風刮去，天子信妲己娘娘，暗傳聖旨，宣四位大臣，明日早朝不分皂白，一概斬首市曹。今夜小

人不忍，不覺說出此言。

姜桓楚聽罷，忙問曰：「姜娘娘何為屈死西宮？」姚福話已露了，收不住言語，只得從頭訴說：「紂王無道，殺子誅妻，自立妲己為正宮。」細細訴說了一遍。姜皇后乃桓楚之女，女死，心下如何不痛？身似刀碎，意如油煎，大叫一聲，跌倒在地。姜昌叫人扶起，桓楚痛哭曰：「我兒剜目，炮烙兩手，自古及今，那有此事？」姜昌勸曰：「皇后受屈，殿下無蹤，人死不能復生。今夜我等各具奏章，明早見君犯顏力諫，必分清白，以正人倫。」桓楚哭而言曰：「姜門不幸，怎敢勞動列位賢伯上言？我姜桓楚獨自面君，辨明冤枉。」文王曰：「賢伯另自一本，我三人各具本章。」姜桓楚兩淚千行，一夜修本不題。

且說那費仲知四位大臣在館驛住，奸臣費仲暗進偏殿，見紂王具言：「四路諸侯俱到了。」紂王大喜。「明日升殿，四侯必有本章上言力諫，臣啟奏陛下，明日但四侯上本，陛下不必看本，不分皂白，傳旨拿出午門梟首，此為上策。」王曰：「卿言甚善。」費仲辭王歸宅。一宿晚景已過。

次日，早朝升殿，聚集兩班文武，午門官啟奏：「四鎮諸侯候旨。」王曰：「宣來。」只見四伯侯聽詔，即至殿前。東伯侯姜桓楚等高擎牙笏，進禮稱臣畢，姜桓楚將本章呈上，亞相比干接本。紂王曰：「姜桓楚！你知罪麼？」桓楚奏曰：「臣鎮東魯，肅靜邊庭，奉法守公，自盡臣節，何罪之有？陛下聽讒寵色，不念元配，痛加慘刑，誅子滅倫，自絕宗嗣，信妖妃陰謀妒忌，聽佞臣炮烙忠良。臣既受先王重恩，今睹天顏，不避斧鉞，直言冒奏，實君負微臣，微臣無負於君。望乞見憐，辨明冤枉，生者幸甚，死者幸甚。」

紂王大怒，罵曰：「老逆賊命女弒君，忍心篡位，罪惡如山，今反飾詞強辯，希圖漏網。」命武士：「拿出午門，碎醢其屍，以正國法。」金瓜武士，將姜桓楚剝冠服，繩才索綁，姜桓楚罵不絕口，不由分說，推出午門。只見西伯侯姬昌、南伯侯鄂崇禹、北伯侯崇侯虎出班啟奏：「陛下！臣等俱有本章，姜桓楚真心為國，並無謀篡情由，望乞詳察。」紂王安心要殺四鎮諸侯，將姬昌等本章，放於龍案之上。不知姬昌等性命如何？且聽下回分解。

# 第十一回　羑里城囚西伯侯

君虐臣奸國事非，如何信口洩天機？若非丹陛忠心諫，已見沿街血肉飛。

姜里七年沾化雨，伏羲八卦闡精微。從來世運歸明主，會見岐山日正輝。

話說西伯侯等見天子不看姜桓楚的本章，竟平白將姜桓楚拿出午門，碎醢其屍，心上大驚，知天子甚是無道。三人俯伏稱臣，奏曰：「君乃臣之元首，臣乃君之股肱。陛下不看臣等本章，即殺大臣，是謂虐臣。文武如何肯服？君臣之道絕矣！乞陛下垂聽。」亞相比干將姬昌等本展開，紂王只得看本：

具疏臣鄂崇禹、姬昌、崇侯虎等，奏為正國正法，退佞除奸，洗明沈冤，以匡不替，復立三綱，內勸狐媚事；臣等聞聖王治天下，務勤實政，不事臺榭陂池，親賢遠奸，不馳驚於遊畋。不荒湎於酒，不沈湎於酒；惟敬修天命。以故堯舜不下階，垂拱而天下太平，萬民樂業。今陛下嗣承大統以來，未聞美政，日事怠荒；信讒遠賢，沈湎酒色。姜后賢而有禮，並無失德，竟遭慘刑；妲己穢污宮中，反寵以重位。屈斬太師，有失司天之監。輕醢大臣，造炮烙，阻忠諫之口；殺幼子，絕慈愛之心。臣等願陛下貶費仲、尤渾，惟君子是親；斬妲己，整肅宮闈，庶幾天心可回，天下可安。不然，臣等不知所終矣。臣等不避斧鉞，冒死上言，懇乞天顏，納臣直諫，速賜施行，天下幸甚！萬民幸甚！臣不勝戰慄待命之至，謹具疏以聞。

紂王看罷大怒，扯碎表章，拍案大呼曰：「將此等逆臣梟首回旨！」武士一齊動手，把三位

大臣綁出午門。紂王命魯雄監斬，速發行刑旨。只見左班中有中諫大夫費仲、尤渾出班俯伏奏曰：「臣有短章，冒瀆天聽。」王曰：「二卿有何奏章？」對曰：「臣啟陛下：四臣有罪，觸犯天顏，罪在不赦。但姜桓楚有弑君之惡，鄂崇禹有叱主之愆，姬昌利口侮君，崇侯虎隨眾誣謗。據臣之見，罪在不赦。崇侯虎素懷忠直，出力報國，造摘星樓，瀝膽披肝，起壽仙宮，夙夜盡瘁，曾竭力公家，分毫無過。崇侯虎不過隨聲附和，實非本心；若不分皂白，玉石俱焚，是有功而與無功同也，人心未必肯服。願陛下赦侯虎毫末之生，以後將功贖今日之罪。」

紂王見費、尤二臣諫赦崇侯虎，蓋為費、尤二人乃紂王之寵臣，言聽計從，無語不入。王曰：「據二卿言，昔崇侯虎既有功於社稷，朕當不負前勞。」叫奉御官傳旨：「特赦崇侯虎。」二人謝恩歸班。旨意傳出：「單赦崇侯虎。」殿東頭惱了武成王黃飛虎，執笏出班。有亞相比干並微子、箕子、微子啟、微子衍、伯夷、叔齊七人同出班俯伏。

比干奏曰：「臣啟陛下：大臣者，乃天子之股肱。姜桓楚威鎮東魯，數有戰功，若言弑君一無可證，安得加以極刑？況姬昌忠心不二，為國為民，實邦家之福臣。道合天地，德配陰陽，仁結諸侯，義施文武，禮治邦家，智服反叛，信達軍民。紀綱肅靜，政事嚴整，臣賢君正，子孝父慈，兄友弟恭，君臣一心，不肆干戈，不行殺伐，行人讓路，夜不閉戶，路不拾遺，四方瞻仰，稱為：『西方聖人。』鄂崇禹身任一方重寄，日夜勤勞王家，使一方無警，皆是有功社稷之臣，乞陛下一並憐而赦之，群臣不勝感激之至。」

王曰：「姜桓楚謀逆，鄂崇禹、姬昌簧口鼓惑，妄言訕君，俱罪在不赦。諸臣安得妄保？」黃飛虎奏曰：「姜桓楚、鄂崇禹皆名重大臣，素無過舉；姬昌乃良心君子，善演先天之數，皆國家棟樑之才。今一旦無罪而死，何以服天下臣民之心？況三路諸侯，俱帶甲數十萬，精兵猛將，不謂無人。倘其臣民，知其君死非其罪，又何忍其君遭此無辜？倘或機心一動，恐兵戈擾攘，四方黎庶倒懸。況聞太師遠征北海，今又內起禍胎，國祚何安？願陛下憐而赦之，國家幸甚。」

紂王聞奏，又見七王力諫，乃曰：「姬昌，朕亦素聞忠良，但不該隨聲附和。本宜重處，姑

看諸卿所奏赦免。但恐他日歸國有變，卿等不得辭其責矣。姜桓楚、鄂崇禹謀逆不赦，速正典刑；諸卿毋再瀆奏。」旨意傳出，赦免姬昌。

天子命奉御官速催行刑，將姜桓楚、鄂崇禹以正國法，只見左班中有上大夫膠鬲、楊任六位大臣，進禮稱臣：「臣有奏章，可安天下。」紂王曰：「卿等又有何奏章？」楊任奏曰：「四臣有罪，天赦姬昌，乃七王為國為賢也。且姜桓楚、鄂崇禹皆稱臣之首。桓楚任重功高，素無失德，謀逆無證，豈得妄坐？崇禹性魯不屈，直諫聖聰，無虛無謬。臣聞：『君明則臣直。』直諫君過者，忠臣也；阿諛逢君者，佞臣也。臣等目觀國事艱難，不得不繁言瀆奏。願陛下憐二臣無過，赦還本國，遣歸各地。使君臣喜樂於堯天，萬姓謳歌於化日。臣民念陛下寬宏大度，納諫如流，始終不負臣子為國為民之本心耳。臣等不勝感激之至！」

王怒曰：「亂臣造逆，惡黨簧舌，桓楚弒君，醜屍不足以盡其辜。崇禹謗君，梟首正當其罪。眾臣強諫，朋比欺君，污衊法紀。如再阻言者，即與二逆臣同罪！」隨傳旨：「速正典刑。」楊任等見天子怒色，莫敢誰何。也是二臣合該命絕，旨意出，鄂崇禹梟首，姜桓楚將巨釘釘其手足，亂刀碎剁，名為醢屍。監斬官魯雄回旨，紂王駕回宮闕。

姬昌拜謝七位殿下，泣而訴曰：「姜桓楚無辜慘死，鄂崇禹忠諫喪身，東南兩地自此無寧日矣。」眾人各慘然淚下曰：「且將二侯收屍埋葬淺土，以俟事定，再作區處。」有詩為證：

忠告徒勞諫諍名，逆鱗難犯莫輕攖。醢屍桓楚身遭慘，斷頸崇禹命已傾。

兩國君臣空望眼，七年羑里屈孤貞。上天有意傾人國，致使紛紛禍亂生。

不題二侯家將星夜逃回，報與二侯之子去了。且說紂王次日升顯慶殿，有亞相比干具奏，收二臣之屍，放歸姬昌回國。天子准奏，比干領旨出朝。旁有費仲諫曰：「姬昌外若忠誠，內懷奸詐；以利口而惑眾臣，面是心非，終非良善。恐放姬昌歸國，反搆東魯姜文煥、南都鄂順興兵擾

亂天下，軍有持戈之苦，將有披甲之艱，百姓驚慌，都城擾攘，誠所謂縱虎歸山，放龍入海，必生後悔。」王曰：「詔赦已出，眾臣皆知，豈有出乎反乎之理？」費仲奏曰：「臣有一計，可除姬昌。」王曰：「計將安出？」費仲對曰：「既赦姬昌，必拜闕，方歸故土，百官也要與姬昌餞行。臣去探其虛實，若昌果有真心為國，陛下赦之，若有欺誑，即斬其首，以除後患。」王曰：

「卿言是也。」

且說比干出朝，逕至館驛來看姬昌，左有通報，姬昌隨帶家將，逕出西門。來到十里長亭，百官欽敬，武成王黃飛虎、微子、箕子、比干等，俱在此伺候多時。姬昌下馬，黃飛虎與微子慰勞曰：「今日賢侯歸國，不才等具有水酒一杯，一來為君侯勞餞，且有一言奉瀆。」姬昌曰：「願聞。」微子曰：「雖然天子有負賢侯，望乞念先君之德，不可有失臣節，妄生異端；則不才輩幸甚，萬民幸甚。」姬昌頓首謝曰：「丞相之言，真為金石，盛德豈敢有忘？」

次日早臨午門，望闕拜辭謝恩，逕至館驛看姬昌，為收二侯之屍，釋君侯歸國。」比干復前執手低言曰：「國內已無綱紀，今無故而殺大臣，賢侯明日拜闕，急宜早行，遲則恐奸佞忌刻，又生他變，至囑，至囑！」姬昌欠身謝曰：「不才今日便殿見駕奏王，為收二侯之屍，釋君侯歸國。」姬昌拜謝曰：「老殿下厚德，姬昌何日能報再造之恩？」比干曰：「國內已無綱紀，今無故而殺大臣，賢侯明日拜闕，急宜早行，遲則恐奸佞忌刻，又生他變，至囑，至囑！」姬昌欠身謝曰：「丞相之言，真為金石，盛德豈敢有忘？」

「卿言是也。」

百官執杯把盞：「感天子赦罪之恩，蒙列位再生之德，昌雖沒齒，不能報天子之德，豈敢有他意哉？」百官一見費、尤二人至，便有幾分不悅，個個抽身。姬昌謝曰：「二位大夫！我有何能，荷蒙遠餞？」費仲曰：「聞賢侯榮歸，卑職特來餞別，有事來遲，望乞恕罪。」姬昌乃仁德君子，待人心實，那有虛意；一見二人殷勤，便自喜悅。然百官畏此二人，俱先散了，只他三人把盞。

酒過數巡，費、尤二人曰：「取大杯來。」二人滿斟一杯，奉與姬伯。姬伯接酒，欠身謝

正歡飲之時，只見費仲、尤渾乘馬而來，自具酒席，也來與姬昌餞別。百官一見費、尤二人至，便有幾分不悅，個個抽身。姬昌謝曰：「二位大夫！我有何能，荷蒙遠餞？」費仲曰：「聞賢侯榮歸，卑職特來餞別，有事來遲，望乞恕罪。」姬昌乃仁德君子，待人心實，那有虛意；一見二人殷勤，便自喜悅。然百官畏此二人，俱先散了，只他三人把盞。

姬昌量大，有百杯之飲，正所謂：「知己到來言不盡，彼此更覺綢繆。」一時便不能捨。

曰：「多承大德，何日銜環？」一飲而盡。姬伯量大，不覺連飲數杯。費仲曰：「請問賢侯！仲

嘗聞賢侯能演先天數，其應果否無差？」姬伯答曰：「陰陽之理，自有定數，豈得無準？但人能

反此以作，善趨避之，亦能逃越。」仲復問曰：「若當今天子，不識將來，可預聞乎？」此時姬

伯酒已半酣，卻忘記此二人來意。一聽得問天子休咎，便慶額歎歔曰：「國家氣數黯然，只此一

傳而絕，不能善其終。今天子所為如此，是速其敗也。臣子安忍言之哉？」姬伯歎畢不覺淒然。

仲又問曰：「其數應在何年？」姬伯曰：「不過四七年間，戊午歲中甲子而已。」費、尤二

人俱咨嗟長歎，復以酒奉姬伯。少頃，二人又問曰：「不才二人，亦求賢侯演一數，看我等終身如

何？」姬伯原是賢人君子，那知虛偽，即袖演一數，便沈吟良久曰：「此數甚奇怪。」費、尤

二人笑問曰：「何如？不才二人數內，有甚奇怪？」昌曰：「人之死生，自有定數；或癃癆膨

膈，百般雜症，或五刑水火，繩縊跌撲，非命而已。不似二位大夫，死得蹺蹊蹺蹺，古古怪

怪。」費、尤二人笑問曰：「畢竟何如？死於何地？」昌曰：「將來不知何故，被雪水渰身，凍

在冰內而絕。」後來姜子牙冰凍岐山，拿魯雄捉此二人祭封神臺，此是後事，表過不題。

二人聽罷，含笑曰：「『生有時辰死有地。』也自由他。」三人復言又暢飲。費、尤二人乃乘

機誘之曰：「不知賢侯平日可曾演得自己究竟何如？」昌曰：「這平昔我也曾演過。」費仲曰：

「賢侯禍福何如？」答曰：「不才還討得個善終正寢。」費、尤二人又曰：「賢侯自

是福壽雙全。」姬昌謙謝。三人又飲數杯。費、尤二人曰：「不才朝中有事，不敢久羈，賢侯前

途保重。」各人分別。費、尤二人在馬上罵曰：「這老畜生，自己死在目前，反言善終正寢。我

等反寒冰凍死，分明罵我等，這樣可惡！」正言之間，已至午門下馬，便殿朝見天子。

王問曰：「這匹夫！朕赦他歸國，到不感德，反行侮辱。他以何言辱朕？」二人復奏曰：「他曾演

數，言國家只此一傳而絕，所延不過四七之年，又道陛下不能善終。」紂王怒罵曰：「你不問這

曰：「姬昌可曾說什麼？」二人奏曰：「姬昌怨望，亂言辱君，罪在大不赦。」紂王怒

老匹夫死得何如？」費仲曰：「臣二人也問他，他道：『善終正寢。』大抵姬昌乃利口妄言，惑

人耳目。今他之死生出於陛下，尚然不知，還自己說善終，這不是自家哄自家？即臣二人叫他演

數，他言臣二人凍死冰中。只臣莫說託陛下福蔭，即係小民，也無凍死冰中之理，即此皆係荒唐

之說，虛謬之言，惑世誣民，莫此為甚，陛下速賜施行。」王曰：「傳朕旨，命晁田趕去拿來，

即時梟首，號令都城，以戒妖言。」晁田得旨，追趕不題。

且說姬昌上馬，自覺酒後失言，忙令家將：「遠離此間，恐後有變。」眾皆催動，迤邐而

行。姬昌在馬上自思：「吾演數中，七年災迍，為何平安而返？必是此間失言，致有是非，定然

惹起事來。」正遲疑間，只見一騎如飛趕來，及到面前，乃晁田也。晁田大呼曰：「姬伯！天子

有旨，請回。」姬伯回答曰：「晁將軍！我已知道了。」姬伯乃對眾家將曰：「吾今災至難逃，

你們速回，我七載後自然平安歸國。著伯邑考上順母命，下和弟兄，不可更西岐規矩。再無他

說，你們去罷。」眾人灑淚回西岐去了。西伯同晁田回朝歌來。有詩為證：

十里長亭餞酒卮，只因直語欠委蛇；若非天數羈羑里，為得姬侯續伏羲？

話說姬昌同晁田往午門來，就有報馬飛報黃飛虎。飛虎大驚，沈思：「為何去而復返？莫非

費、尤兩個奸逆坐害姬昌？」令周紀：「快請各位老殿下，速至午門。」周紀去請。黃飛虎隨上

坐騎，急急來到午門，時姬昌已在午門候旨。飛虎忙問曰：「賢侯去而復返者，何也？」昌曰：

「聖上召回，不知何事？」

卻說晁田見駕回旨，紂王大怒：「速召來！」姬昌至丹墀，俯伏奏曰：「荷蒙聖恩，釋臣歸

國，今復召回，臣不知聖意何故？」紂王大罵曰：「老匹夫！釋你歸國，不思報效君恩，而反侮

辱天子，尚有何說？」姬昌奏曰：「臣雖至愚，上知有天，下知有地，中知有君，生身知有父母，

訓教知有師長，天地君親師五字，臣時刻不敢有忘，怎敢侮辱陛下，自取其死？」

王怒曰：「你還在此巧言辯說？你演什麼先天數，侮罵朕躬，罪在不赦。」西伯奏曰：「先

天神農、伏羲演成八卦，定人事之吉凶休咎，非臣故捏。臣不過據數而言，豈敢妄議是非？」王曰：「你試演朕躬一數，看天下如何？」西伯奏曰：「前演陛下之數不吉，故對費仲、尤渾二大

夫言，即日不吉，並不曾言什麼是非，臣安敢妄議？」紂王立身大呼曰：「你道朕不能善終，你自誇善終正寢，非侮君而何？此正是妖言惑眾，以後必為禍亂；朕先教你先天數不驗，不能善終。」傳旨：「將姬昌拿出午門，以

才待上前，只見殿外有人大呼曰：「陛下！姬昌不可斬！臣等有諫章。」左右

紂王急視，見黃飛虎、微子等七位大臣進殿，俯伏奏曰：「陛下！天赦姬昌歸國，臣民仰德

如山。且其先天數，乃是伏羲先聖所演，非姬昌捏造，若是果準無差，亦是直言君子，不是狡詐小人，陛下方可赦其小過。」王曰：「朕自己之妖術，謗主君以不堪，豈得赦其無罪？」比干奏曰：「臣等非是為姬昌，實為國也。」王曰：「今陛下斬姬昌事小，社稷安危

事大。姬昌素有令名，為諸侯瞻仰，軍民欽服。且昌先天數，據理直推，非是妄捏。如果聖上不信，可命姬昌演目下吉凶。如準，可赦其生；如不準，即坐以捏造妖言之罪。」

紂王見大臣力諫，只得准奏，命姬昌演目下吉凶。姬昌取金錢一晃，大驚曰：「陛下，明日

太廟火災，速將宗社神主請開，恐毀社稷根本。」王曰：「數演明日，應在何時？」姬昌曰：「應在午時。」王曰：「既如此，且將姬昌發下囹圄，以候明日之驗。」眾官出午門，姬昌感謝七位殿下。黃飛虎曰：「賢侯，明日顛危，必預斟酌。」姬昌曰：「且看天數如何。」眾官散

罷，不題。

且言紂王謂費仲曰：「姬昌言明日太廟火災，若應其言，如之奈何？」尤渾奏曰：「陛下，傳旨，明日令看守太廟宮官仔細防閒，亦不必焚香，其火從何而至？」王曰：「此言極善。」天子回宮。

且言次日，武成王黃飛虎約七位殿下，俱在王府候午時火災之事，命陰陽官報時刻。陰陽官報：「稟上眾老爺！正當午時了。」眾官不見太廟火起，正在驚慌之際，只聽半空中霹靂一聲，

山河震動，忽見陰陽官來報：「稟上眾老爺，太廟火起。」比干歎曰：「太廟災異，成湯天下必

不久矣。」眾人齊出王府看火，但見好火：

此火本原生於石內，其實有威有雄；坐居離地東南位，勢轉丹砂九鼎中。此火乃燧人氏

出世，刻木鑽金，旋乾轉坤。八卦內只他有威，五行中獨他無情。朝生東南，照萬物之

光輝；暮落西北，為一世之混沌。火起處，滑喇喇閃電飛騰；黑沈沈遮天蔽日。

看高低，有百丈雷聲；聽遠近，發三千火砲。黑煙鋪地，百忙裏，走萬道金蛇；紅燄沖

空，霎時間，有千團火塊。狂風助力，金門珠戶一時休；惡火飛來，碧瓦雕簷撚指過。

火起千條燄，星灑滿天紅；都城齊吶喊，轟動萬民驚。數演先天莫浪猜，成湯宗廟成

灰。老天已定興衰事，算不由人枉自謀。

話說紂王在龍德殿，正聚文武商議時，只見奉御官來奏：「果然午時太廟火起！」只嚇得天

子魂飛天外，魄散九霄，兩個奸臣肝膽盡裂，姬昌真聖人也。紂王曰：「昌之數今果有應驗。大

夫，如何處之？」費、尤二人奏曰：「雖然姬昌之數偶驗，適逢其時，豈得驟赦歸國？陛下恐眾

大臣有所諫阻，只赦放姬昌須如此如此，天下可安，強臣無慮，此四海生民之福也。」王曰：「卿

言甚善。」言未畢，微子、比干、黃飛虎等朝見畢。比干奏曰：「今日太廟火災，姬昌之數果驗，

望陛下赦昌直言之罪。」王曰：「昌數果應，赦其死罪，不赦歸國，暫居羑里，待後國事安寧，

方許歸國。」比干等謝恩而出，俱至午門。

比干對姬昌言曰：「為賢侯特奏天子，准赦死罪，不赦歸國，暫居羑里月餘，賢侯且自寧耐，

俟天子轉日回天，自然榮歸故地。」姬昌頓首謝曰：「今日天子禁昌居羑里，何處不是浩蕩之恩，

怎敢有違？」飛虎又曰：「賢侯不過暫居月餘，不才等逢機搆會，自然與賢侯力為挽回，斷不令

賢侯久羈此地耳。」姬昌謝過眾人，隨在午門望闕謝恩，即同押送官往羑里來。羑里軍民父老，

牽羊擔酒，擁道跪迎。父老言曰：「羑里今得聖人一顧，萬物生光。」歡聲雜地，鼓樂驚天，迎進城郭。押送官歎曰：「聖人心同日月，普照四方，今日觀百姓迎接西伯，非伯之罪可知。」姬昌進了府宅，押送官往都城回旨。不表。

且言姬昌一至羑里。教化大行，軍民樂業。閒居無事，把伏羲八卦反覆推明，變成六十四卦，中分三百八十四爻象，守分安居，全無怨主之心。後人有詩讚曰：

七載艱難羑里城，卦爻一一變分明。玄機參透先天秘，萬古留傳大聖名。

話說紂王囚禁大臣，全無忌憚。一日，報到元戎府，黃飛虎看報，見反了東伯侯姜文煥，領四十萬人馬，兵取遊魂關；又反了南伯侯鄂順，領人馬二十萬，取三山關，天下已反了四百鎮諸侯。黃飛虎歎曰：「二鎮兵起，天下荒荒，生民何日得安？」忙發令箭，命將緊守關隘，此話不表。

且言乾元山金光洞太乙真人，因神仙一千五百年犯了殺戒，乃年積月累，天下大亂一場，然後復定。一則姜子牙該斬將封神，成湯天下該滅，周室將興，因此玉虛宮住講道教，太乙真人閒坐洞中，只聽得崑崙山玉虛宮白鶴童子持玉札到山。太乙真人接玉札，望玉虛宮拜罷，白鶴童子曰：「姜子牙不久下山，請師叔把靈珠子送下山去。」太乙真人曰：「我已知道了。」白鶴童子回去不表。太乙真人送一位老爺下山。不知後事如何？且聽下回分解。

# 第十二回 陳塘關哪吒出世

金光洞裏有奇珍，降落塵寰輔至仁。周室已生佳氣色，商家應自滅精神。

從來泰運多樑棟，自古昌期有劫燐。戊午時中逢甲子，漫嗟朝野盡沈淪。

話說陳塘關有一總兵官，姓李名靖，自幼訪道修真，拜西崑崙度厄真人為師，學成五行遁術。因仙道難成，故遣下山輔佐紂王，官居總兵，享受人間之富貴。元配殷氏，生有二子：長曰金吒，次曰木吒。殷夫人後又懷孕在身，已及三年零六個月，尚不生產。李靖時常心下憂疑，一日，指夫人之腹言曰：「懷孕三載有餘，尚不降生，非妖即怪。」夫人亦煩惱曰：「此孕定非吉兆，教我日夜憂心。」李靖聽說，心下甚是不樂。

當晚夜至三更，夫人睡得正濃，夢見一道人，頭挽雙髻，身著道服，逕進香房。夫人叱曰：「這道人甚不知禮，如何逕進，著實可惡。」道人曰：「夫人快接麟兒。」夫人未及答言，只見道人將一物，往夫人懷中一送，夫人猛然驚醒。駭出一身冷汗，忙喚醒李總兵曰：「適才夢中……。」如此如此說了一遍。言未畢，時殷夫人已覺腹中疼痛。靖急起來至前廳坐下，暗想：「懷身三年零六個月，今夜如此，莫非降生？凶吉尚未可知。」正思慮間，只見兩個侍兒慌忙前來：「啟老爺！夫人生下一個妖精來了。」

李靖聽說，急忙來至香房，手執寶劍。只見房裏一團紅氣，滿屋異香，有一肉毬，滴溜溜圓轉如輪。李靖大驚，望肉毬上一劍砍去，劃然有聲，分開肉毬，跳出一個小孩兒來，遍體紅光，面如傅粉，右手套一金鐲，肚皮上圍著一塊紅綾，金光射目。這位神聖下世，出在陳塘關，乃姜子牙先行官是也。靈珠子化身，金鐲是乾坤圈，紅綾名曰：「混天綾。」此物乃是乾元山鎮金光洞之寶，表過不題。只見李靖砍開肉毬，見一孩兒滿地上跑，李靖駭異，上前一把抱將起來，分

明是個好孩子，又不忍作為妖怪，壞他性命。乃遞與夫人看，彼此恩愛不捨，各各歡喜。

卻說次日，有許多屬官俱來賀喜，李靖剛發放完畢，中軍官來稟：「啟老爺！外面有一道人求見。」李靖原是道門，怎敢忘本？忙道：「請來。」軍政官急請道人。道人逕上大廳，朝上對李靖曰：「將軍！貧道稽首了。」李靖即答禮畢，尊道人上坐。道人不謙，便就坐下。李靖曰：「老師何處名山？什麼洞府？今到此關，有何見諭？」道人曰：「貧道乃乾元山金光洞太乙真人是也。聞得將軍生了公子，特來賀喜，借令公子一看，不知尊意如何？」李靖聞道人之請，隨喚侍兒抱將出來。侍兒將公子抱將出來，道人接在手看了一看，問曰：「此子落在那個時辰？」李靖答曰：「生在丑時。」道人曰：「不好。」李靖問曰：「此子可起名否？」李靖曰：「不曾。」道人曰：「貧道與他起個名，就與貧道做個徒弟，何如？」又問：「此子莫非養不得麼？」道人曰：「非也。此子生於丑時，正犯了一千七百殺戒。」李靖答曰：「願拜道長為師。」

道人曰：「將軍有幾位公子？」李靖答曰：「不才有三子；長曰金吒，拜五龍山雲霄洞文殊廣法天尊為師；次曰木吒，拜九宮山白鶴洞普賢真人為師；老師既要此子為門下，但憑起一名諱便拜道長為師。」道人曰：「此子第三，取名叫做哪吒。」李靖謝曰：「多承厚德命名，感激不盡。」喚左右：「看齋。」道人乃辭曰：「這個不必，貧道有事，即便回山。」著實辭謝。李靖只得送道人出府，那道人別過，逕自去了。

話說李靖在關上無事，忽聞報天下反了四百諸侯，忙傳令叫把守關隘，操演三軍，訓練士卒，謹提防野馬嶺要地。烏飛兔走，瞬息光陰，暑往寒來，不覺七載。哪吒年方七歲，身長六尺，時逢五月，天氣炎熱。李靖因東伯侯姜文煥反了，在遊魂關大戰竇融，因此每日操演三軍，教演士卒，不表。

且說三公子哪吒見天氣炎熱，心下煩躁，來見母親。參見畢，站立一旁，對母親曰：「孩兒要出關外閒玩一會，稟過母親，方敢前去。」殷夫人愛子之心重，便叫：「我兒！你既要去關外

閒遊，可帶一名家將你去，不可貪玩，快去快來，恐怕你爹爹操練回來。」哪吒應道：「孩兒曉得。」哪吒同家將出得關來，正是五月天氣，也就著實炎熱。但見：

太陽真火煉塵埃，綠柳嬌柔欲化灰；行旅畏威慵舉步，佳人怕熱慵登臺。涼亭有暑如煙燎，水閣無風似火埋；漫道荷香來曲院，輕雷細雨始開懷。

話說哪吒同家將出關，約行一里之餘，天熱難行。哪吒走得汗流滿面，乃叫家將：「看前面樹陰之下，可好納涼？」家將來到綠柳蔭中，只見薰風蕩蕩，煩暑盡解，急忙走回來對哪吒稟曰：「稟公子！前面柳蔭之內，甚是清涼，可以避暑。」哪吒聽說，不覺大喜，便走進林內，解開衣帶，舒放襟懷，甚是快樂。猛然的見那壁廂清波滾滾，綠水滔滔，真是兩岸垂楊風習習，崖旁亂石水潺潺。哪吒立起身來，走到河邊叫家將：「我方才走出關來，熱極了，一身是汗，如今且在石上洗一個澡。」家將曰：「公子仔細，只怕老爺回來，可早些回去。」哪吒曰：「不妨。」脫了衣裳，坐在石上，把七尺混天綾放在水裏，蘸水洗澡，不知這河是「九灣河」，乃東海口上。哪吒洗澡，不覺那水晶宮已晃得亂響。

不說那哪吒洗澡，且說東海敖光在水晶宮閒坐，只聽得宮門震響。敖光忙喚左右，問曰：「地不該震，為何宮殿晃搖？傳與巡海夜叉李良，看海口是何物作怪？」夜叉來到九灣河一望，見水俱是紅的，光華燦爛，只見一小兒將紅羅帕蘸水洗澡。夜叉分水，大叫曰：「那孩子將什麼作怪東西，把河水映紅？」哪吒回頭一看，見水底一物，面如藍靛，髮似朱砂，巨口獠牙，手持大斧。哪吒曰：「你那畜生，是個什麼東西，也說話？」夜叉大怒：「吾奉主公點差巡海夜叉，怎罵我是畜生！」分水一躍，跳上岸來，望哪吒頂上一斧劈來。哪吒正赤身站立，見夜叉來得勇猛，將身躲過，把右手套的乾坤圈，望空中一舉。此寶原係崑崙山玉虛宮所賜，太乙真人鎮

金光洞之物。夜叉那裏經得起，那寶打將下來，正落在夜叉頭上，只打得頭漿迸流，即死於岸上。

哪吒笑曰：「把我的乾坤圈都污了。」復到石上坐下，洗那圈子。

水晶宮如何經得起此二寶震撼，險些兒把宮殿俱晃倒了。敖光曰：「是何人這等凶惡？」正說話間，只見龍兵來報：「夜叉李良被一孩兒打死在陸地，特啟龍君知道。」敖光大驚：「李良乃靈霄寶殿御筆點差的，誰敢打死？」敖光傳令：「點龍兵，待吾親去，看是何人？」話未了，只見龍王三太子敖丙出來，口稱：「父王，為何大怒？」敖光將李良被打死的事，說了一遍。三太子曰：「父王請安。孩兒出去拿來便了。」忙調龍兵，上了逼水獸，提畫杆戟，逕出水晶宮來。

分開水勢，浪如山倒，波濤橫生，平地水長數尺。

哪吒起身看著水，言曰：「好大水！好大水！」只見波浪中現一水獸，獸上坐著一人，全裝服色，挺戟驍勇，大叫道：「是甚人打死我巡海夜叉李良？」哪吒曰：「是我。」敖丙一見，問曰：「你是誰人？」哪吒答曰：「我乃陳塘關李靖第三子哪吒是也。俺父親鎮守此間，乃一鎮之主。我在此避暑洗澡，與他無干，他來罵我，我打死了他也無妨。」三太子敖丙大罵曰：「好潑賊，夜叉李良乃天王殿差，你敢大膽將他打死，尚敢撒潑亂言？」

太子將畫戟便刺，來取哪吒。哪吒手無寸鐵，把頭一低，鑽將過去，問曰：「少待動手！你是何人？通個姓名！我有道理。」敖丙曰：「孤乃東海龍君三太子敖丙是也。」哪吒笑曰：「你原來是敖光之子。你妄自尊大，若惱了我，連你那老泥鰍都拿出來，把皮也剝了他的。」

大叫一聲：「氣殺我也！好潑賊，這等無禮？」又一戟刺來。

哪吒急了，把七尺混天綾望空一展，似火塊千團，往下一裹，將三太子裹下逼水獸來。哪吒搶一步，趕上去一腳踏住敖丙的頭頂，提起乾坤圈照頂門一下，把三太子的原身打出，是一條龍。哪吒在地上挺直。也罷，把他的筋抽去，做一條龍筋縧，與俺父親束甲。」哪吒把三太子的筋抽了，逕帶進關來。把家將嚇得渾身骨軟筋酥，腿膝難行，挨到帥府門前，哪吒來見太夫人。夫人曰：「我兒！你往那裏耍子，便去這半日？」

哪吒曰：「關外閒

行，不覺來遲。」哪吒說罷，往後園去了。

且說李靖操演回來，發放左右，自卸衣甲，坐於後堂，憂思紂王失政，逼反天下四百諸侯，日見生民塗炭，正在那裏煩惱。

且說敖光在水晶宮，只聽得龍兵來報說：「陳塘關李靖之子哪吒，把三太子打死，連筋都抽去了。」敖光聽報，大驚曰：「吾兒乃興雲步雨，滋生萬物正神，怎說打死了？李靖，你在西崑崙學道，吾與你也有一拜之交，你敢縱子為非，將吾兒子打死，這也是百世之冤，怎敢又將我兒子筋都抽了，言之痛切骨髓。」

敖光大怒，恨不能即與其子報仇，隨化一秀士，逕往陳塘關來。至於帥府，對門官曰：「你與我傳報：『有故人敖光拜訪。』」軍政官進內廳稟曰：「啓老爺！外有故人敖光拜訪。」李靖曰：「吾兄一別多年，今日相逢，真是天幸。」忙整衣來迎，敖光至大廳，施禮坐下。

李靖見敖光一臉怒色，方欲動問，只見敖光曰：「李賢弟！你生的好兒子？」李靖答曰：「長兄多年未會，今日奇逢，真是天幸，何故突發此言？若論小弟只有三子，長曰金吒，次曰木吒，三曰哪吒，俱拜名山道德之士為師，雖未見好，亦不是無賴之徒，長兄莫要錯見。」敖光曰：「賢弟，你錯見了！我豈錯見？你的兒子在九灣河洗澡，不知用何法術，將我水晶宮幾乎震倒。我差夜叉來看，便將我夜叉打死。我第三子來看，又將我第三太子打死，還把他筋都抽來了。」敖光說至此，不覺心酸，勃然大怒曰：「你還說這些護短的話？」李靖忙陪笑答曰：「不是我家，兄錯怪了我。我長子在五龍山學藝；二子在九宮山學藝；三子七歲，大門不出，從何處做出這等大事來？」敖光曰：「便是你第三子哪吒打的。」李靖曰：「真是異事非常。長兄不必性急，待我叫他出來你看。」敖光曰：「你叫他出來，與我看。」

李靖往後堂來，殷夫人問曰：「何人在廳上？」李靖曰：「故友敖光，不知何人打死他三太子，說是哪吒打的。如今叫他出去與他認，哪吒今在那裏？」殷夫人自思，只今日出門，如何做出這等事來，不敢回言。只說：「在後園裏面。」李靖逕進後園來，叫：「哪吒在那裏？」叫了

半個時辰不應，李靖走到海棠軒來，見門又關住。

李靖在門口大叫，哪吒在裏面聽見，忙開門來見父親。李靖便問：「我兒，你在此作何事？」哪吒對曰：「孩兒今日無事，出關至九灣河玩耍，偶因炎熱，下水洗個澡。詎料有個夜叉叫做敖丙，持畫戟刺來，被我把混天綾裹他上岸，一腳踏住頸頭，也是一圈，不意打出一條龍來。孩兒想龍筋最貴重，因此上抽了他的筋來，在此打以一條龍筋縧，與父親束甲。」就把李靖只嚇得張口結舌，不語半晌，大叫曰：「好冤家！你惹下無涯之禍，你快出去見你伯父，自回他話。」哪吒曰：「父親放心！不知者不坐罪。筋又不曾動他的，他要，原物在此，待孩兒見他去。」

哪吒急走來至大廳，上前施禮，口稱：「伯父！小姪不知，一時失錯，望乞伯父恕罪。原筋交付明日，分毫未動。」敖光見物傷情，對李靖曰：「你生出這等惡子，你適才還說我錯了！今他自己供認，只你意上可過得去！況吾子乃正神也，夜叉李良亦係御筆親點，豈得你父子無故擅行打死。我明日奏上玉帝，問你的師父要你。」敖光竟揚袖去了。李靖頓首放聲大哭：「這禍不小。」夫人聽見前庭悲哭，忙問左右，侍兒回報曰：「今日三公子因遊玩，打死龍王三太子，適才龍王與老爺折辨，明日要奏准天庭，不知老爺為何啼哭？」夫人著忙，急至前庭來看李靖。

李靖見夫人來，忙止淚，恨曰：「我李靖求仙未成，誰知你生下這樣好兒子，惹此滅門之禍。明日玉帝准奏施行，我和你多則三日，少則兩日，俱為刀下之鬼。」說罷又哭，情甚慘切。夫人亦淚如雨下，指哪吒而言曰：「我懷你三年零六個月，方才生你，不知你是滅門絕戶之禍根也？」

哪吒見父母哭泣，立身不安，雙膝跪下，言曰：「爹爹！母親！孩兒今日說了罷：我不是凡夫俗子，我是乾元山金光洞太乙真人弟子，此實皆是師父所賜，我如今往乾元山上問我師尊，定有主意。常言道：『一人做事一人當』，豈肯連累父母？」哪吒出了府門，

抓一把土，望空一灑，寂然無影。此是生來根本，駕土遁往乾元山來。有詩為證：

乾元山上叩吾生，訴說敖光東海情。寶德門前施法力，方知仙術不虛名。

話說哪吒駕土遁來，至乾元山金光洞候師法旨。金霞童兒忙啓：「師父！師兄候法旨。」太乙真人曰：「著他進來。」金霞童子至洞門對哪吒曰：「師父命你進去。」哪吒至碧遊床，倒身下拜。真人問曰：「你不在陳塘關，到此有何話說？」哪吒曰：「啓老師！蒙恩降生陳塘，今已七載。昨日偶到九灣河洗澡，不意敖光子敖丙，將惡語傷人，弟子一時怒發，將他傷了性命。今敖光欲奏天庭，父母驚慌，弟子心甚不安，無門可救，只得上山懇求老師，赦弟子無知之罪，望祈垂救。」真人自思曰：「雖然哪吒無知，誤傷敖丙，這是天數。今敖光雖是龍中之王，只見步雨興雲，然上天垂象，豈得推為不知？以此一小事，干瀆天庭，真是不諳事體。」忙叫：「哪吒過來，你把衣裳解開。」真人以手指，在哪吒胸前畫了一道符籙，吩咐哪吒：「你到寶德門如此如此。事完後，你回到陳塘關與你父母說：『若有事，還有師父，絕不干礙父母。』你去罷！」哪吒離了乾元山，逕往寶德門來。正是

天宮異象非凡景，紫霧紅雲罩碧空。

但見上天大不相同：

初登上界，乍見天堂，金光萬道吐紅霓，瑞氣千條噴紫霧。只見那南天門：碧沈沈瑠璃造就，明晃晃寶殿妝成。兩邊有四根大柱，柱上盤繞的，是興雲布霧赤鬚龍；正中有二座玉橋，橋上站立的，是彩羽凌空丹頂鳳。明霞燦爛映天光，碧霧朦朧遮斗日。天上有

三十三座仙宮：遺雲宮、毗波宮、紫霄宮、太陽宮、太陰宮、化樂宮，一宮宮脊吞金獬豸；又有七十二重寶殿：乃朝會殿、凌虛殿、寶光殿、聚光殿、聚仙殿、傳奏殿，一殿殿柱列玉麒麟。水火爐，爐中有萬萬載常青秀草。朝聖殿中，絳紗衣，金霞燦爛；彤庭階下，芙蓉冠，金碧輝煌。靈霄寶殿，金龍攢玉戶；積聖樓前，彩鳳舞朱門。複道迴廊，處處玲瓏剔透；三攢四簇，層層龍鳳翱翔。上面有紫巍巍、明晃晃、圓丟丟、光灼灼、亮錚錚的葫蘆頂；左右是緊簇簇、密層層、響叮叮、滴溜溜、明朗朗的玉佩聲。正是：「天宮異物般般有，世上如他件件稀。」金闕銀鑾並紫府，奇花異草暨瑤天。朝王玉兔壇邊過，參聖金烏著底飛。若人有福來天境，不墮人間免污泥。

哪吒到了寶德門，來得尚早，不見敖光，又見天宮各門未開，哪吒站立在聚仙門下。不多時，只見敖光朝服叮噹，逕至南天門，只見南天門未開，敖光曰：「來早了，黃巾力士還不曾至，不免在此間等候。」哪吒看見敖光，敖光看不見哪吒，哪吒是太乙真人在他前心畫了符籙，名曰：「隱身符。」故此敖光看不見哪吒。哪吒看見敖光在此等候，心中大怒，撒開大步，提起手中乾坤圈，把敖光後心一圈，打了個餓虎撲食，跌倒在地。哪吒趕上去，一腳踏住後心。不知敖光性命如何？且聽下回分解。

# 第十三回　太乙真人收石磯

漫誇步霧興雲術，且聽吟龍嘯虎仙。劫火運逢難措手，須知邪正有偏全。

天然頑石得機先，結就靈胎已萬年。吸月餐星探地窟，填離取坎復天乾。

話說哪吒在寶德門將敖光踏住後心，敖光扭頸回頭看時，認得是哪吒，不覺心中大怒。況又被他打倒，用腳踏住，掙扎不得；乃大罵曰：「好大膽潑賊！你黃牙未退，奶毛未乾，逞凶將御筆欽點夜叉打死，又將我三太子打死，他與你何仇？你輒將他筋俱抽了。這等凶頑，罪已不赦。今又敢在寶德門外毀打興雲步雨正神。你欺天罔上，雖碎醢汝屍，不足以盡其辜！」

哪吒被他罵得性起，恨不得就要一圈打死他。你叫！我便打死你這老泥鰍，也無甚大事！我不說，你也不知我是誰，我非別人，乃乾元山金光洞太乙真人弟子靈珠子是也。奉玉虛宮法牒，脫化陳塘關李門為子。因成湯合滅，周室當興，姜子牙不久下山，吾乃是破紂輔周先行官是也。偶因九灣河洗澡，你家人欺負我；是我一時性急，便打死他二命，也是小事。我師父說來，就連你這老蠢物打死了，也不妨事！」

敖光聽罷，罵曰：「好孺子！打得好，打得好。」哪吒曰：「你要打，就打你。」捻起拳來，或上或下，乒乒乓乓，一氣打有一、二十拳，打得敖光叫喊。哪吒道：「你這老蠢才！乃是頑皮，不打你，你是不怕的。」古云：「龍怕揭鱗，虎怕抽筋。」哪吒將敖光朝服一把扯去了半邊，左脅下露出鱗甲，哪吒用手連抓幾把，抓下四、五十片鱗甲，鮮血淋漓，痛徹骨髓。敖光疼痛難忍，只求饒命。哪吒曰：「你要我饒命，我不許你上本，跟我往陳塘關去。我就饒你；你若不依，一頓乾坤圈打死你，料有太乙真人作主，我也不怕你。」敖光遇著惡人，莫敢誰何，只得應承：「願隨你去。」哪吒曰：「放你起來。」敖光起來，

正欲同行。哪吒曰：「嘗聞龍會變化，要大，便撐天拄地；要小，便芥子藏身。我怕你走了，往何處尋你？你變一個小小蛇兒，我帶你回去。」敖光不得脫身，沒奈何，只得化一個小青蛇兒。哪吒拿來放在袖裏，離了寶德門，往陳塘關來。即刻便至帥府，家將忙報李靖曰：「三公子回府了。」李靖聞言，甚是不樂。只見哪吒進府來謁見父親，見李靖眉鎖春山，愁容可掬，上前請罪。

李靖問曰：「你往那裏去來？」哪吒曰：「孩兒往南天門去請伯父回來，勸他不必上本。」

李靖大喝一聲：「你這說謊畜生！你是何等之輩，敢往天界？俱是一派誑言，瞞昧父母，甚是可惱！」哪吒曰：「父親不必發怒，現有伯父敖光可證。」李靖曰：「你尚胡說！伯父如今在那裏？」哪吒曰：「在這裏。」袖內取出青蛇，往下一丟，敖光化一陣清風，現成人形。李靖吃了一驚，忙問曰：「長兄為何如此？」敖光大怒，把南天門毀打之事，說了一遍；又把脅下鱗甲，把與李靖一看：「你生這等惡子，我約四海龍王，齊到靈霄殿，伸明冤枉，看你如何理說？」說罷，化一陣清風去了。

李靖頓足曰：「此事愈反加重，如何是好？」哪吒近前，跪而稟曰：「爹爹、母親只管放心。孩兒求救師父，師父說我不是私自投胎至此，奉玉虛宮符命來保明君，連四海龍王便都壞了，也不妨什麼事。若有大事，師父自然承當。父親不必掛念。」李靖乃道德之士，亦明玄中奧妙，又見哪吒南天門打敖光的手段，既上得天曹，其中必有原故。殷夫人終是愛子之心，見哪吒站立旁邊，李靖煩惱，有恨兒子之意。夫人曰：「你還在這裏，不往後邊去！」哪吒聽母命，逕往後園來，坐了一會，心上覺悶，乃出後園來，逕上陳塘關的城樓上來納涼。此時天氣甚熱，此處不曾到過，只見好景致：薰風蕩蕩，綠柳依依，觀望長空，果然是一輪火蓋。正是：

行人滿面流珠落，避暑閒人把扇搖。

哪吒望看了一回，自言曰：「從不知道這個所在好玩耍。」又見兵器架上有張弓，名曰：「乾

坤弓。」有三枝箭，名曰：「震天箭。」哪吒自思：「師父說我後來做先行官，破成湯天下，如今不習弓馬，更待何時？況有現成弓箭，何不演習演習？」哪吒心下甚是歡喜，便把弓拿在手中，正是……

取一枝箭，搭箭當弦，望西南一箭射去。響一聲，紅光繚繞，瑞彩盤旋。這一箭不當緊，正是……

沿河撒上鉤和線，從今釣出是非來。

哪吒不知此弓箭乃鎮陳塘關之寶，「乾坤弓」、「震天箭」，自從軒轅黃帝大破蚩尤，留傳至今，並無人拿得起來。今日哪吒拿起來，射了一箭，只射到骷髏山白骨洞的門人，名曰碧雲童子，攜花籃採藥，來至山崖之下，被這一枝箭正中咽喉，翻身倒地而死。少時，只見彩雲童兒，看見碧雲童子中箭而死，急忙報與石磯娘娘曰：「師兄不知何故，箭射咽喉而死。」石磯娘娘怒曰：「此箭在陳塘關，必是李靖所射。李靖！你不能成道，我在你師父前著你下山，求人間富貴；你今位至公侯，不思報答，反將箭射我的徒弟，恩將仇報。」叫彩雲童兒：「看著洞府，待我拿李靖來，以報此恨。」石磯娘娘乘青鸞而來，只見金霞蕩蕩，彩雲緋緋，正是……

仙家妙用無窮盡，咫尺青鸞到此關。

娘娘在半空中，大呼：「李靖出來見我！」李靖不知道是誰人叫，急出來看時，認是石磯娘娘。李靖倒身下拜：「弟子李靖拜見，不知娘娘駕至，有失迎迓，望乞恕罪。」娘娘曰：「你行的好事，尚在此巧語花言！」將「八卦雲光帕」上面有坎離震兌之寶，包羅萬象之珍。望下一丟，命黃巾力士將李靖進洞來。黃巾力士平空把李靖拿去，至白骨洞放下。娘娘離了青鸞，坐在蒲團之上。力士將李靖拿至面前跪下，石磯娘娘曰：「李靖！你仙道未成，已得人間富貴，你卻虧……

了何人？今不思報本，反起歹意，將我徒弟碧雲童子射死，有何理說？」

李靖不知何事，真是平地風波。李靖曰：「娘娘！弟子今得何罪？」娘娘曰：「你恩將仇報，

射死我門人，你還故意推不知？」李靖曰：「箭在何處？」娘娘命：「取箭來與他看。」李靖看時，

卻是震天箭。李靖大驚曰：「這『乾坤弓』、『震天箭』，乃軒轅黃帝留傳至今，鎮陳塘關之寶，

誰人拿得起來？這是弟子運乖時蹇，異事非常，望娘娘念弟子無辜被枉，冤屈難明，放弟子回關

查明射箭之人，待弟子拿來，以分皂白，庶不冤枉無辜。如無射箭之人，弟子死不瞑目。」石磯

娘娘曰：「既如此，我且放你回去；你若查不出來，我問你師父要你，你且回去。」

李靖連箭帶回，借土遁來至關前，收了遁法，進了帥府。殷夫人不知何故，見李靖平空攝去，

正在驚慌之際，李靖回見夫人。夫人曰：「將軍為何事平空攝去，使妾身驚慌無地？」李靖頓足

而歎曰：「夫人！我李靖官居二十五載，誰知今日運蹇時乖。關上敵樓有『乾坤弓』、『震天

箭』，乃鎮壓此關之寶，不知何人，將此箭射去，把石磯娘娘徒弟射死。箭上是我官銜，方才被

他拿去，要我抵償性命。被我苦苦哀告，回來訪是何人，拿去見他，方能與我明白。」李靖又曰：

「若論此弓箭，別人也拿不動，莫非又是哪吒？」夫人曰：「豈有此理，難道敖光事未了，他又

惹這是非？就是哪吒恐也拿不起來。」

李靖沈思半晌，計上心來，叫左右侍兒：「喚你三公子來。」不一時，哪吒來見，站立一旁；

李靖曰：「你說你有師父承當，叫你輔弼明君，你如何不去學習些弓馬，後來也好去用力。」哪

吒道：「孩兒奮志如此，方才在城敵樓上，見弓箭在此，是我射了一箭，只見紅光繚繞，紫霧紛

霏，把一枝好箭射不見了。」就把李靖氣得大叫一聲：「好逆子！你打死三太子，事尚未完，今

又惹這等無涯之禍。」夫人默默無言。

哪吒不知其情，便問：「為何？又有什麼事？」李靖曰：「你方才一箭，射死石磯娘娘徒弟，

娘娘拿了我去，被我說過，放我回來尋訪射箭之人，原來卻是你，你自去見娘娘回話。」哪吒笑

曰：「父親且息怒，石磯娘娘在那裏住？他的徒弟在何處，我怎樣射死他？平地賴人，其心不

服。」李靖說：「石磯娘娘在骷髏山白骨洞，你既射死他的徒弟，你去見他。」哪吒曰：「父親此言有理，同到什麼白骨洞，若還不是，我打他個攪海翻江，我才回來。父親請先行，孩兒隨後。」父子二人駕土遁往骷髏山而來。

箭射金光起，紅雲照太虛。真人今出世，帝子已安居。
莫浪誇仙術，須知念玉書。萬邪難克正，不免破三軍。

話說李靖到了骷髏山，吩咐哪吒：「站立在此，待我進去回了娘娘法旨。」哪吒冷笑：「他在那裏平空賴我，看他如何發付我。」且言李靖進洞中參見娘娘，娘娘曰：「是何人射死碧雲童子？」李靖啓娘娘：「就是李靖所生逆子哪吒，弟子不敢有違，已拿到洞府前，聽候法旨。」娘娘命彩雲童兒：「著他進來。」只見哪吒看見洞裏有人出來，自想：「打人不如先下手，此間是他巢穴，反為不便。」祭起乾坤圈，一下打將來。彩雲童兒不曾提防，夾頸一圈，哎呀一聲，跌倒在地。彩雲童兒彼時一命將危，娘娘聽得洞外跌得人響，急出洞來，看是太乙真人的乾坤圈：「呀！原來是你！」娘娘用手接住乾坤圈。哪吒大驚，忙將七尺混天綾來裹娘娘。娘娘大笑，把袍袖望上一迎，只見混天綾輕輕的落在娘娘袖裏。娘娘叫：「哪吒！再把你師父的寶貝用幾件來，看吾道術如何？」哪吒手無寸鐵，將何物支持，只得轉身就跑。娘娘叫：「李靖！不干你事，你回去罷。」

不言李靖回關，且說石磯娘娘趕哪吒，飛雲掣電，雨驟風馳，趕夠多時，哪吒只得往乾元山來，到了金光洞，慌忙走進洞門，望師父下拜。真人問曰：「哪吒為何這等慌張？」哪吒曰：「石磯娘娘賴弟子射死他的徒弟，提寶劍趕來殺我，把師父的乾坤圈、混天綾都收去了！如今趕弟子

不放，現在洞外。弟子沒奈何，只得求見師父，望乞救命。」太乙真人曰：「你這孽障，且在後桃園內，待我出去看。」

真人出來，身倚洞門，只見石磯滿面怒色，手提寶劍，惡狠狠趕來，見太乙真人，稽首道：「道兄請了！」太乙真人答禮。石磯曰：「道兄！你的門人仗你道術，射死貧道的碧雲童子，打壞了彩雲童兒，還將你乾坤圈、混天綾來見我。道兄！好好把哪吒叫他出來見我，還是好面相看，萬事俱息；若道兄隱護，只恐明珠彈雀，反為不美。」真人曰：「哪吒在我洞裏，要他出來不難，你只到玉虛宮見吾掌教老師，他教與你，我就與你。哪吒奉玉虛救命，出世輔保明君，非我一己之私。」娘娘笑曰：「道兄差矣！你將教主壓我，難道縱徒弟行凶，殺我的徒弟，還將大言壓我，難道我不如你，我就罷了，你聽我道來…

道德森森出混元，修成乾健得長存。三花聚頂非閒說，五氣朝元豈浪言？閒坐蒼龍歸紫極，喜乘白鶴下崑崙。休將教主欺吾黨，劫運迴環已萬源。

太乙真人曰：「石磯！你說你的道德清高，你乃截教，我乃闡教，因吾輩一千五百年不曾斬卻三尸，犯了殺戒，故此降生人間，有征誅殺伐，以完此劫數。今成湯合滅，周室當興，玉虛封神，應享人間富貴。當時三教簽押封神榜，吾師命我教下徒眾，降生出世，輔佐明君。哪吒乃靈珠子下世，輔姜子牙而滅成湯，奉的是元始掌教符命，就傷了你的徒弟，乃是天數。你怎言包羅萬象，遲早飛升？似你等無憂無慮，無榮無辱，正好修持，何故輕動無名，自傷雅道？」石磯娘娘忍不住心頭火，喝曰：「道同一理，怎見高低？」太乙真人曰：「道雖一理，各有所陳。你且聽吾分剖：

交光日月煉金英，一顆靈珠透寶明。擺動乾坤知道力，逃移生死見功成。

逍遙四海留蹤跡，歸在三清立姓名。直上五雲雲路穩，紫鸞朱鶴自來迎。

石磯娘娘大怒，手執寶劍望真人劈面砍來。太乙真人讓過，抽身復入洞中，取劍執在手上，暗袋一物，望崑崙山下拜：「弟子今在此山開了殺戒。」石磯隨後，出洞指石磯曰：「你根源淺薄，道行難堅，怎敢在我乾元山自恃凶暴？」石磯又一劍砍來，太乙真人用劍架住，口稱：「善哉！」

石磯乃一頑石成精，採天地靈氣，受日月精華，得道數千年，尚未成正果。今逢大劫，本像難存，故到此山。一則石磯數盡，二則哪吒該在此處出身，天數已定，怎能逃躲？

石磯娘娘與太乙真人往來衝突，翻騰數轉，二劍交架，未及數合，只見雲彩輝輝，石磯娘娘將八卦龍鬚帕丟起空中，欲傷真人。真人笑曰：「萬邪豈能侵正？」真人口中念念有詞，用手一指：「此物不落，更待何時？」八卦帕落將下來。石磯大怒，臉變桃花，劍如雪片。太乙真人曰：「事到其間，不得不行。」真人將身一跳，躍出圈子外來，將九龍神火罩拋起空中。石磯見罩，欲逃不及，已罩在裏面。

且說哪吒看見師父用此物罩了石磯，歎曰：「早將此罩傳我，也不費許多力氣。」哪吒出洞口來見師父，太乙真人回頭看見徒弟來，便道：「呀！這頑皮，他看見此罩，畢竟要了。但如今他還用不著，待子牙拜將之後，方可傳他。」真人忙叫：「哪吒！你快去，四海龍君奏准玉帝，來拿你父母了。」哪吒聽得此言，滿眼垂淚，懇求真人道：「望師父慈悲，弟子一雙父母，子作災殃，禍及父母，其心何安？」道罷，放聲大哭。真人見哪吒如此，乃附耳曰：「如此，如此，可救你父母之厄。」哪吒叩謝，借土遁往陳塘關來，不表。

真人用兩手一拍，那罩內騰騰燄起，烈烈火生，九條火龍盤繞；此乃三昧神火燒煉石磯。一聲雷響，把娘娘真形煉出，乃是一塊頑石。此石生於天地玄黃之外，經過地水火風，煉成靈精。今日天數已定，合於此地而死，故現其真形，此是太乙真人該開殺戒。真人收了神火罩，又收乾坤圈，混天綾進洞，不表。

且說哪吒飛奔陳塘關來，只見帥府前人聲擾嚷。眾家將見公子來了，忙報李靖曰：「公子回來了。」四海龍王敖光、敖順、敖明、敖吉正看間，只見哪吒厲聲叫曰：「一人行事一人當，我打死敖丙、李艮，我當償命，豈有子連累父母之理？」乃對敖光曰：「我一身非輕，乃靈珠子是也。是奉玉虛符命，應運下世。我今日剖腹剔腸，剜骨肉還於父母，不累雙親，你們意下如何？如若不肯，我同你齊到靈霄殿見天王，我自有話說。」敖光聽得此言：「也罷！你既如此救你父母，也有孝心。」四海龍王便放了李靖夫婦，哪吒便右手提劍，先去一臂膊，後自剖其腹，剜腸剔骨，散了三魂七魄，一命歸泉。四海龍王據哪吒之言回旨，不表。殷夫人將哪吒屍骸用棺木盛了，埋葬不表。

且說哪吒魂無所依，魄無所倚，他原是寶貝化現，借了精血，故有魂魄。哪吒飄飄蕩蕩，隨風而至，逕到乾元山而來。不知後事如何？且聽下回分解。

# 第十四回　哪吒現蓮花化身

仙家法力妙難量，起死回生有異方。一粒丹砂歸命寶，幾根荷葉續魂湯。超凡不用骸髒骨，入聖須尋返魂香。從此開疆歸聖主，岐周事業藉匡襄。

且說金霞童兒進洞來，啟太乙真人曰：「師兄杳杳冥冥，飄飄蕩蕩，隨風定止，不知何故？」真人聽說，早解其意，忙出洞來。真人吩咐哪吒：「此處非汝安身之所，你回到陳塘關，託一夢與你母親：在離關四十里，有一翠屏山，山上有一空地，令你母親造一座哪吒行宮，你受香煙三載，又可立於人間，輔佐真主。可速去，不得遲誤！」哪吒聽說，離了乾元山，往陳塘關來。正值三更時分，哪吒來到香房，叫：「母親，孩兒乃哪吒也。如今我魂魄無棲，望母親念孩兒死得好苦，離此四十里，有一翠屏山，求與孩兒建立行宮，使我受些香煙，便好去託生天界。孩兒感母親之慈德，甚於天淵。」夫人醒來，卻是一夢，夫人大哭。李靖問曰：「夫人為何啼哭？」夫人把夢中事說了一遍。李靖大怒曰：「你還哭他！他害我們不淺，常言：『夢隨心生。』只因你思想他，便有許多夢魂顛倒，不必疑惑。」夫人不言。

且說次日又來託夢，三日又來，夫人合眼，哪吒就站立面前。不覺五七日之後，哪吒他生前性格猛勇，死後魂魄也是驍勇，遂對母親曰：「我求你數日，你全不念孩兒苦死，不肯造這行宮與我，我便吵你個六宅不安。」夫人醒來，不敢對李靖說。夫人暗著心腹人，與些銀兩，往翠屏山興工破土，起建行宮，造哪吒神像一座，旬月完工。哪吒在那翠屏山顯聖，千請千靈，萬請萬應，因此廟宇軒昂，十分齊整。但見：

行宮八字粉牆開，珠戶銅環左右排；碧瓦雕簷三尺水，數株檜柏兩重臺。

神櫥寶座金妝就，龍鳳旛幢瑞色裁；帳幔懸釣天半月，猙獰鬼判立塵埃。

沈檀嫋嫋煙結彩，逐日紛紛祭祀來。

哪吒在翠屏山顯聖，四方遠近居民俱來進香，紛紛如蟻，日盛一日。祈福禳災，無不感應。

不覺烏飛兔走，似箭光陰，半載有餘。

且說李靖因東伯侯姜文煥為父報仇，調四十萬人馬，在遊魂關與竇融大戰，竇融不能取勝。

李靖在野馬嶺操演三軍，堅守關隘。一日回兵，往翠屏山過，李靖在馬上看見往往來來，扶老攜幼，進香男女，紛紛似蟻，人煙湊集。李靖在馬上問曰：「這山乃翠屏山，為何紛紛男女，絡繹不絕？」軍政官對曰：「半年前，有一神道在此感應顯聖，千請千靈，萬請萬應，祈福福至，禳患患除，故此驚動四方男女進香。」

李靖聽罷，想起來，問中軍官：「此神何姓何名？」中軍官曰：「是哪吒行宮。」李靖大怒，令將人馬紮住，待我上山去看來。李靖縱馬往山上來看時，男女閃開。李靖縱馬至廟門，只見廟門高懸一匾，書「哪吒行宮」四字。進得廟來，見哪吒形相如生，左右站立鬼判。李靖指而罵曰：「畜生！你生前擾害父母，死後愚弄百姓。」罵罷，提六陳鞭，一鞭把哪吒金身，打得粉碎。李靖怒發，復一腳蹬倒鬼判，傳令放火燒廟宇。吩咐進香萬民曰：「此非神也，不許進香。」嚇得眾人忙忙下山。李靖上馬，怒發不息。有詩為證：

雄兵才至翠屏疆，忽見黎民日進香。鞭打金身為粉碎，腳蹬鬼判也遭殃。

火燒廟宇騰騰燄，煙透長空烈烈光。只因一氣沖牛斗，父子參商幾戰場。

話說李靖兵進陳塘關帥府下馬，傳令將人馬散了。李靖進後廳，殷夫人接見。李靖罵曰：「你生的好兒子，還遺害我不少，今又替他造行宮，煽惑良民，你要把我這條玉帶送了才罷！如今權

臣當道，況我不與費仲、尤渾二人交接，倘有人傳至朝歌，奸臣參我假降邪神，白白的斷送我數

載之功。這樣事俱是你婦人所為，今日我已燒毀廟宇。你若再與他造起，那時我亦不與你好休！」

夫人默默不語不表。

且說那日哪吒出外遊玩，不在行宮。至晚回來，只見廟宇無存，山紅土赤，煙燄未滅，兩個

鬼判含淚來接。哪吒問曰：「怎的來？」鬼判曰：「是陳塘關李總兵突然上山，打碎金身，燒毀

行宮，不知何故？」哪吒曰：「我與你無干了，骨肉還於父母，你如何打我金身，燒我行宮，令

我無處棲身。」心上甚是不快，沈思良久，不若還往乾元出走一遭。哪吒受了半年香煙，已覺有

些形聲，一時到了高山，至於洞府。金霞童兒引哪吒見太乙真人。

真人曰：「你不在行宮接受香火，又來這裏做什麼？」哪吒跪訴前情：「被父親將泥身打碎，

燒毀行宮。弟子無所依倚，只得來見師父，望祈憐救。」真人曰：「這就是李靖的不是。他既還

了父母骨肉，他在翠屏山上，與你無干；今使他不受香火，如何成得身體？況姜子牙下山已快。

也罷，既與你做件好事。」叫金霞童兒：「把五蓮池中，蓮花摘二枝，荷葉摘三個來。」

童子忙忙取了荷葉、蓮花，放於地下。真人將花勒下瓣兒，鋪成三才，又將荷葉梗兒折成三百骨

節；三個荷葉，按上中下，接天地人。真人將一粒金丹，放於居中，法用先天，氣運九轉，分離

龍坎虎，綽住哪吒魂魄，望荷葉裏一推，喝聲：「哪吒不成人形，更待何時？」

只聽得響一聲，跳起一個人來，面如傅粉，脣似塗硃，眼睛光運，身長一丈六尺，此乃哪吒

蓮花化身，見師父拜倒在地。真人曰：「李靖毀打泥身之事，其實傷心。」哪吒曰：「師父在上，

此仇絕難干休。」真人曰：「你隨我桃園裏來。」真人傳哪吒火尖鎗，不一時，已自精熟，哪吒

就要下山報仇。真人曰：「鎗法好了，賜你腳踏風火二輪，另授靈符秘訣。」真人又付豹皮囊，

囊中放混天綾、乾坤圈、金磚一塊：「你往陳塘關去走一遭。」哪吒叩首拜謝師父，上了風火輪，

兩腳踏定，手提火尖鎗，逕往關上來。有詩為證：

兩朵蓮花現化身，靈珠二世出凡塵。手提紫餡蛇矛寶，腳踏金霞風火輪。

豹皮囊內安天下，紅錦綾中福世民。歷代聖人為第一，史官遺筆萬年新。

話說哪吒來到陳塘關，逕進關來至帥府，大呼曰：「李靖早來見我！」有軍政官報入府內：

「外面有三公子腳踏風火二輪，手提火尖鎗，口稱老爺姓諱。不知何故？請老爺定奪。」李靖喝

曰：「胡說！人死豈有再生之理？」言未了，只見又一起人來報：「老爺如出去遲了，便殺進府

來。」李靖大怒：「有這樣事！」忙提畫戟，上了青驄馬，出得府來。見哪吒腳踏風火二輪，手

提火尖鎗，比前大不相同。李靖大驚，問曰：「你這畜生！你生前作怪，死後還魂，又來這裏纏

擾！」哪吒曰：「李靖！我骨肉已交還與你，我與你無相干礙，你為何往翠屏山鞭打我的金身，

火燒我的行宮？今日拿你，報一鞭之恨！」把鎗緊一緊，劈面刺來。李靖將畫戟相迎，輪馬盤旋，

戟鎗並舉。

哪吒力大無窮，三五回合把李靖殺得馬仰人翻，力盡筋酥，汗流挾背，李靖只得望東南逃走。

哪吒大叫曰：「李靖！休想今番饒你，不殺你絕不空回。」往前趕來。不多時看看趕上，哪吒的

風火輪快，李靖馬慢，李靖心下著慌，只得下馬，借土遁去了。哪吒笑曰：「五行之術，道家平

常，難道你土遁去了，我就饒你？」把腳一蹬，駕起風火輪，只聽風火之聲，如飛雲掣電，望前

追來。李靖自思：「今番趕上，一鎗被他刺死，如之奈何？」李靖見哪吒看看至近，正在兩難之

際，忽然聽得有人作歌而來，歌曰：

清水池邊明月，綠柳堤畔桃花。別是一般風味，凌空幾片飛霞。

李靖看時，見一道童，頂著髮巾，道袍大袖，麻履絲縧，原來是九宮山白鶴洞普賢真人徒弟

木吒是也。木吒曰：「父親！孩兒在此。」李靖看時，乃是次子木吒，心下方安。哪吒駕輪正趕

見李靖同一道童講話，哪吒向前趕來。

木吒上前喝一聲：「慢來！你這孽障好大膽！子殺父，忤逆亂倫，早早回去，饒你不死。」

哪吒曰：「你是何人，口出大言？」木吒曰：「你連我也認不得？吾乃木吒是也。」哪吒方知二哥，忙叫曰：「二哥！你不知其詳。」哪吒把翠屏山的事，細細說了一遍，哪吒又說：「剖腹剜腸，已將骨肉還他了，我與他無干。還有什麼父母之情？」木吒大怒曰：「這等逆子！」將手中劍望哪吒一劍砍來。哪吒鎗架住曰：「木吒！我與你無仇，你站開了！待吾拿李靖報仇。」木吒大喝：「好孽障！焉敢大逆！」提劍來取。哪吒望劍劈面交還，輪步交加，弟兄大戰。

哪吒見李靖站立一旁，又恐走了他，哪吒性急，將鎗挑開劍，用手取金磚望空打來。木吒不提防，一磚正中後心，打了一跤，跌在地下。哪吒登輪來取李靖，李靖抽身就跑。哪吒笑曰：「就趕到海島，也取你首級來，方洩吾恨。」李靖望前飛走，真似失林飛鳥，漏網游魚，莫知東南西北。往前又趕多時，李靖見事不好，自歎曰：「罷！罷！罷！想我李靖前生不知作什麼孽障，致使仙道未成，又生出這等冤愆，也是合該如此；不若自己將畫戟刺死，免受此子之辱。」正待動手，只見一人叫曰：「李將軍切不要動手！貧道來矣！」信口歌曰：

野外清風拂拂，池中水面飄花。借問安居何地？白雲深處為家。

作歌者乃五龍山雲霄洞文殊廣法天尊，手執拂塵而來。李靖看見，口稱：「老師救末將之命。」天尊曰：「你進洞去，我這裏等他。」少刻，哪吒雄糾糾，氣昂昂，腳踏風火輪，持鎗趕至。看見一道者怎生模樣：

雙抓髻，雲分靄靄，水合袍，緊束絲縧；仙風道骨任逍遙，腹隱許多玄妙。玉虛宮元始門下群仙首，曾赴蟠桃；全憑五氣煉成豪，天皇氏修仙養道。

話說哪吒看見一道人站立山坡上，又不見李靖。哪吒問曰：「那道者，可曾看見一將過去？」

天尊曰：「方才李靖將軍進我雲霄洞裏去了。問他怎的？」哪吒曰：「道人！他是我的對頭，你好好放他出洞來，與你無干；若走了李靖，就是你替他戳三鎗。」天尊曰：「你是何人？這等狠，連我也要戳三鎗？」哪吒不知那道人是何等人，便叫曰：「吾乃乾元山金光洞太乙真人徒弟哪吒是也，你不可小覷了我。」天尊曰：「我不曾聽見有什麼太乙真人徒弟叫做哪吒，你在別處撒野便罷，我這所在，撒不得野。」天尊，便拿去桃園內吊三年，打二百扁拐。」

哪吒那裏曉得好歹，將鎗一展，就刺天尊，天尊抽身就往本洞跑，哪吒踏輪來趕。天尊回頭看見哪吒來的近了，袖中取一物，名曰：「遁龍樁。」又名：「七寶金蓮。」望空丟去，只見風生四野，雲霧迷空，播土揚塵，落來有聲；把哪吒昏沈沈不知南北，黑慘慘怎認東西，頸項套一個金圈，兩隻腿兩個金圈，靠著黃澄澄金柱子站著。哪吒及睜眼看時，把身子動不得了。天尊曰：

「好孽障！撒的好野！」喚：「金吒，把扁拐取來。」金吒忙取扁拐，至天尊面前稟曰：「扁拐在此。」天尊曰：「替我打。」金吒領師命，持扁拐把哪吒一頓扁拐，打得三昧真火七竅齊噴。

天尊曰：「且住了。」同金吒進洞去了。

哪吒因想趕李靖，不曾趕上，倒被他打了一頓扁拐，又走不得。看官，這個太乙真人明明送哪吒到此磨他殺性，真人已知此情。哪吒正煩惱時，只見那邊廂大袖寬袍，絲縧麻履，乃太乙真人來也。哪吒看見，叫曰：「師父！望乞救弟子一救！」連叫數聲，真人不理，走進洞去了。有白雲童兒報曰：「太乙真人在此。」天尊迎出洞來，對真人攜手笑曰：「你的徒弟，叫我訓教他。」二仙坐下，太乙真人曰：「貧道因他殺戒重了，故送他來磨其殺性，孰知果獲罪於天尊。」天尊命金吒放了哪吒來。

金吒走到哪吒面前道：「你師父叫你。」哪吒曰：「你明明的奈何我，你弄什麼障眼法，教我動展不得，你還要消遣我。」金吒笑曰：「你閉了目。」哪吒點頭，金吒將靈符畫畢，收了遁龍樁；哪吒急待看時，其圈、椿俱不見了。哪吒點頭：「好！好！好！今日吃了無限大虧，且進洞去，見了師父，再做處置。」二人進洞來。

太乙真人曰：「過來，與你師伯叩頭。」哪吒不敢違拗師命，只得下拜。真人曰：「翠屏山之事，你也不該心量窄小，故此父子參商。」哪吒在旁，只氣得面如火發，恨不得吞了李靖才好。二仙早解其意，真人曰：「從今父子再不許犯顏。」吩咐李靖：「你先去罷。」李靖謝了真人，逕出來了。就把哪吒急得敢怒而不敢言，只在旁邊抓耳揉腮，長吁短歎。

真人暗笑，曰：「哪吒！今你也回去罷。好生看守洞府，我與你師伯下棋，一時就來。」哪吒聽見此言，心花兒開了，哪吒曰：「弟子曉得。」忙忙出洞，踏起風火二輪，追趕李靖，往前趕有多時，哪吒看是李靖前邊借土遁，大叫：「李靖休走！我來了！」李靖看見，叫苦曰：「這道者何為失言？既先著我來，就不該放他下山方是。我今去沒多時，便放來趕我，這正是為人不終，怎生奈何？」只得望前逃走。

卻說李靖被哪吒趕得上天無路，入地無門，正在危急之處，只見山岡上有一道人，倚松靠石而言曰：「山腳下可是李靖？」李靖抬頭一看，見一道人。李靖曰：「為何慌忙？」靖曰：「哪吒追趕甚急，望師父垂救。」道人曰：「快上岡來，站在我後面，待我救你。」李靖上岡，躲在道人之後，喘息未定，只見哪吒風火輪響，看看趕至岡下。

哪吒看見兩人站立，便冷笑一番：「難道這一回又吃虧了？」踏著輪往岡上來，道者問曰：「來者可是哪吒？」哪吒答曰：「我便是，你這道人為何叫李靖站在你後面？」道人曰：「你為何趕他？」哪吒又把翠屏山的事，說了一遍，又趕他，是你失信了。」哪吒曰：「你莫管我們。今日定要道人曰：「你在五龍山講明了，說了一遍。」哪吒曰：「你莫管我們。今日定要

拿他，以洩我恨。」道人曰：「你既不肯，……」

靖曰：「師父！這畜生力大無窮，末將殺他不過。」道人站起來，把李靖啐一口，脊背上打一巴

掌：「你殺與我看，有我在此，不妨事。」李靖只得持戟刺來，哪吒持火尖鎗來迎。父子二人戰

在山岡，有五、六十回合。

哪吒這一回被李靖殺得汗流滿背，遍體生津。哪吒遮架畫戟不住，暗自沈思：「李靖原殺我

不過，方才這道人啐他一口，撲他一掌，其中必定有些原故。我有道理，待我賣個破綻，一鎗先

戳死道人，然後再拿李靖。」哪吒將身一躍，跳出圈子外，提鎗竟刺向道人。道人把口一張，一朵

白蓮花接住了火尖鎗。

道人問哪吒曰：「你這孽障！你父子廝殺，我與你無仇，你怎的刺我一鎗？倒是我白蓮架住，

不然，我反被你暗算，這是何說？」哪吒曰：「先前李靖殺不過我，你教他與我戰，你為何啐他

一口，掌他一下？這分明是你弄鬼，使我戰不過他，我故此刺你一鎗，以洩其忿。」道人曰：「你

這孽障，敢來刺我！」哪吒大怒，把鎗展一展，又劈面刺來。

道人跳開一旁，袖兒望上一舉，只見祥雲繚繞，紫霧盤旋，一物往下落來，把哪吒罩在玲瓏

塔裏。道人雙手在塔上一拍，塔裏火發，把哪吒燒得大叫：「饒命！」道人在塔外問曰：「哪吒，

你可認父親？」哪吒只得連聲答應：「老爺！我認是父親了。」道人曰：「既認父親，我便饒

你。」道人忙收寶塔，哪吒睜眼一看，渾身上下並沒有燒壞些兒。哪吒暗想：「有這等的異事，

此道人真是弄鬼。」道人曰：「哪吒，你既認李靖為父，你與他叩頭。」哪吒意欲不肯，道人又

要祭塔。；哪吒不得已，只得忍氣吞聲，低頭下拜，尚有不忿之色。

道人曰：「還要你口稱父親。」哪吒不肯答應。道人曰：「哪吒！你既不叫父親，還是不服，

再取金塔燒你。」哪吒著慌，連忙高叫：「父親！孩兒知罪了。」哪吒口內雖叫，心上實是不服，

只是暗暗切齒，自思道：「李靖！你長遠帶著道人走。」道人喚李靖曰：「你且跪下，我秘授你

這一座金塔。如哪吒不服，你可將此塔祭起燒他。」哪吒在旁，只是暗暗叫苦。道人曰：「哪吒！

你父子從此和睦，久後俱是一殿之臣，輔佐明君，成其正果，再不必言其前事。哪吒！你回去罷。」

哪吒見是如此，只得回乾元山去了。

李靖跪而言曰：「老爺廣施道德，解弟子之厄，請問老爺高姓大名？那座名山？何處洞府？」

道人曰：「貧道乃靈鷲山元覺洞燃燈道人是也。你修道未成，合享人間富貴。今商紂失德，天下大亂，你且不必做官，隱於山谷之中，暫忘名利。待周武興兵，你再出來立功立業。」李靖叩首在地，回關隱跡去了。道人原是太乙真人請到此間，磨哪吒之性，以便父子重圓。後來父子四人，肉身成聖，托塔天王乃李靖也。後人有詩曰：

黃金造就玲瓏塔，萬道毫光透九重；不是燃燈施法力，難教父子復相從。

此是哪吒二次出世於陳塘關，後子牙下山，正應文王羑里七載之後。不知後節如何？且聽下回分解。

## 第十五回　崑崙山子牙下山

子牙此際落凡塵，白首牢騷類野人。

幾度策身成老拙，三番涉世反相嗔。

磻溪未入飛熊夢，渭水安知有瑞麟。

會際風雲開帝業，享年八百慶長春。

話說崑崙山玉虛宮掌闡教道法元始天尊，因門下十二弟子犯了紅塵之厄，殺罰臨身，故此閉宮止講。又因昊天上帝命仙首十二稱臣，故此三教並談，乃闡教、截教、人道三等，共編成三百六十五位成神；又分八部，上四部雷火瘟斗，下四部群星列宿。三山五嶽、布雨興雲、善惡之神，此時成湯合滅，周室當興，又逢神仙犯戒，元始封神，姜子牙享將相之福，恰逢其數，非是偶然。

所以「五百年必有王者興，其間必有名世者」，正此之故。

一日，元始天尊坐八寶雲光座上，命白鶴童子：「請你師叔姜尚來。」白鶴童子往桃園中來請子牙，口稱：「師叔！老爺有請。」子牙忙至寶殿座前行禮曰：「弟子姜尚拜見。」天尊曰：「你上崑崙幾載了？」子牙曰：「弟子三十二歲上山，如今虛度七十二歲了。」天尊曰：「你生來命薄，仙道難成，只可受人間之福。你與我代勞封神，下山扶助明主，身為將相，也不枉你上山修行四十年之功。成湯數盡，周室當興，此處亦非汝久居之地，可早早下山。」

子牙哀告曰：「弟子乃真心出家。苦熬歲月，今要修行有年；雖是滾芥投針，望老爺大發慈悲，指迷歸覺。弟子情願在山苦行，必不敢貪戀紅塵富貴，望師尊收錄。」天尊曰：「你命緣如此，必聽於天，豈得違拗？」子牙戀戀難捨，有南極仙翁上前言曰：「子牙！機會難逢，時不可失；況天數已定，自難逃躲。你雖是下山，待你功成之時，自有上山之日。」子牙只得下山，收拾琴劍衣囊起身，拜別師尊，跪而泣曰：「弟子領師法旨下山，將來歸著如何？」天尊曰：「子今下山，我有八句偈子，後日自有應驗。偈曰：

一十年來窘迫連，耐心守分且安然；磻溪石上垂竿釣，自有高明訪子賢。輔佐聖君為相父，九三拜將握兵權；諸侯會合逢戊甲，九八封神又四年。」

天尊道罷：「雖然你去，還有上山之日。」子牙拜辭天尊，又辭眾位道友。隨帶行囊出玉虛宮。有南極仙翁送子牙，在麒麟崖吩咐曰：「子牙！前途保重！」

子牙別了南極仙翁，自己暗思：「我上無伯叔兄嫂，下無弟妹子姪，叫我往那裏去？我似失林飛鳥，無一枝可棲。」忽然想起：「朝歌有一結義仁兄宋異人，不若去投他罷。」子牙借土遁前來，早至朝歌，離南門三十五里，至宋家莊。子牙看門庭依舊，綠柳長存，子牙歎曰：「我離此四十載，不覺風光依舊，人面不同。」

子牙到了門前，對看門的問曰：「你員外在家否？」管門人問曰：「你是誰？」子牙曰：「你只說故人姜子牙相訪。」莊童去報員外：「外邊有一故人姜子牙相訪。」宋異人正算賬，聽見子牙來，忙忙走出莊來。二人攜手相攙，至於草堂，各施禮坐下。異人曰：「賢弟，如何數十年不通音問？常時渴慕，今日相逢，幸甚！幸甚！」子牙曰：「自別仁兄，實指望出世超凡，奈何緣淺分薄，未遂其志。今到高莊，得會仁兄，乃尚之幸。」

異人忙吩咐收拾飯食，又問曰：「是齋？是葷？」子牙曰：「既出家，豈有飲酒吃葷之理？弟是吃齋。」宋異人曰：「酒乃瑤池玉液，洞府瓊漿，就是神仙，也赴蟠桃會，酒吃些兒無妨。」子牙曰：「仁兄見教，小弟領命。」二人歡飲。異人曰：「賢弟上崑崙山多少年了？」子牙曰：「不覺四十載。」異人曰：「好快！賢弟在山可曾學什麼？」子牙曰：「怎麼不學，不然，所作何事？」異人曰：「學些什麼道術？」子牙曰：「挑水澆松，種桃燒火，煽爐煉丹。」異人笑曰：「此乃僕傭之役，何足掛齒？今賢弟既回來，不若尋些學業，何必出家？就在我家同住，不必又往別處去，我與你相知，非比別人。」子牙曰：「正是。」異人曰：「古云：『不孝有三，無後為大。』賢弟，也是我與你相處一場，明日與你議一門親，生下一男半女，也不失

姜姓之後。」子牙搖手曰：「仁兄，此事且再議。」二人談講至晚，子牙就在宋家莊住下。

話說宋異人次日早起，騎了驢兒，往馬家莊上來講親。異人到莊，有莊童報與馬員外曰：「有宋員外來拜。」馬員外大喜，迎出門來，便問：「員外是那陣風兒刮將來？」異人曰：「小姪特來與令嬡議親。」馬員外大悅，施禮坐下，茶罷。員外問曰：「賢契，將小女說與何人？」異人曰：「此乃東海許州人氏，姓姜名尚，字子牙，別號飛熊，與小姪契交通家，因此上這一門親正好。」馬員外曰：「賢契主親，定無差池。」宋異人取白金四錠，以為聘資，馬員外收了，忙設酒席款待異人，抵暮而去。

且說子牙起來，一日不見宋異人，問莊童曰：「你員外那裏去了？」莊童曰：「早晨出門，想必討賬去了。」不一時，異人下了牲口，子牙看見，迎門接曰：「長兄那裏回來？」異人曰：「恭喜！賢弟！」子牙問曰：「小弟喜從何至？」異人曰：「今日與你議親，正是：『相逢千里，會合姻緣。』」子牙曰：「今日時辰不好。」異人曰：「陰陽無忌，吉人天相。」子牙曰：「是那家女子？」異人曰：「馬洪之女，才貌雙全，正好配賢弟；這女子今年六十八歲，尚是黃花女兒。」乃擇選良時吉日，迎娶馬氏。宋異人又排設酒席，邀莊前莊後鄰舍，四門親友，慶賀迎親。其日馬氏過門，洞房花燭，成就夫妻。正是天緣遇合，不是偶然。有詩曰：

離卻崑崙到帝邦，子牙今日娶妻房。六十八歲黃花女，七十有二做新郎。

話說子牙成親之後，終日思慕崑崙，只說子牙無用之物。不覺過了兩月，馬氏便問子牙曰：「宋伯伯是你姑表弟兄？」子牙曰：「原來如此。」馬氏曰：「宋伯伯是你姑表弟兄，只應大道不成，心中不悅，那裏有心情與馬氏暮樂朝歡。馬氏不知子牙心事，只說子牙無用之物。不覺過了兩月，馬氏便問子牙曰：「宋伯伯是你姑表弟兄？」子牙曰：「原來如此。」馬氏曰：「宋伯伯是你姑表弟兄，也無有不散的筵席。今宋伯伯在，我夫妻可以安閒自在；倘異日不在，我和你如何處？常言道：『人生天地間，

以營運為主。』我勸你做些生意，以防我夫妻後事。」子牙曰：「賢妻說的是。」馬氏曰：「你會做些什麼生理？」子牙曰：「我三十二歲，在崑崙學道，不識什麼世務生意，只會編笊籬。」馬氏曰：「說是這個生意也好。況後園又有竹子，砍些來劈此篾，編成笊籬，往朝歌城賞此錢鈔，大小都是生意。」

子牙依其言，劈了篾子，編了一擔笊籬，挑到朝歌來賣。從早至午，賣到未末申初，也賣不得一個。子牙見天色至申時，還要挑著趕三十五里路，腹內又飢了，只得奔回。一去一來，共七十里路，子牙把肩頭都壓腫了。回到門前，馬氏看時，一擔去，還是一擔來，正待問時；只見子牙指馬氏曰：「娘子，你不賢。恐怕我在家閒著，叫我賣笊籬，朝歌城必定不用笊籬。如何賣了一日，一個也賣不得，倒把肩頭壓腫了？」馬氏曰：「笊籬乃天下通用之物，不說你不會賣，反來報怨。」

夫妻二人語去言來，犯顏嘶嚷。

宋異人聽得子牙夫婦吵嚷，忙來問子牙曰：「賢弟，為何事夫妻相爭？」子牙把賣笊籬事說了一遍。異人曰：「不要說是你夫妻二人，就有三、四十口，我也養得起；你們何必如此？」馬氏曰：「伯伯雖是這等好意，但我夫妻日後也要著落，難道靠人一世麼？」宋異人曰：「弟婦之言也是，何必做這個生意？我家倉裏麥子生芽，可叫後生磨些麵，賢弟可挑去貨賣，卻不強如編笊籬？」子牙把籮擔收拾，後生支起磨來，磨了一擔乾麵。子牙次日挑著，進朝歌貨賣，從四門都走到了，也賣不得一勉。腹內又飢，擔子又重！只得出南門，肩頭又痛，子牙歇下了擔兒，靠著城腳坐一坐，少憩片刻，自思運蹇時乖，作詩一首，詩曰：

四八崑崙訪道去，豈知緣淺不能全。紅塵黯黯難睜眼，浮世紛紛怎脫肩？借得一枝棲止處，金枷玉鎖又來纏。何時得遂平生志，靜坐溪頭學老禪。

話說子牙坐了一會，方才起身，只見一個人叫：「賣麵的站著。」子牙說：「發利市的來

了。」歇了擔子，只見那人走到面前，子牙問曰：「要多少麵？」那人曰：「買一文錢的。」子

牙又不好不賣，只得低頭撮麵。不想子牙不是久挑擔子的人，把扁擔拋在地旁，繩子撒在地下。

此時因紂王無道，反了東南四百諸侯，報來甚是緊急；武成王日日操練人馬，因放散營砲響，

驚了一騎馬，溜韁奔走如飛。子牙彎著腰撮麵，不曾提防後面有人大叫曰：「賣麵的，馬來了！」

子牙忙側身，馬已到了。擔上繩子撒在地下，馬來得急，繩子套在那馬蹄子上，把一籮麵拖了五

六丈遠，麵都潑在地上，被一陣狂風，將麵刮個乾淨。子牙急搶麵時，渾身都是麵裹了。買麵的

人見這等模樣，就去了。子牙只得回去，一路嗟歎，來到莊前。

馬氏見子牙空籮回來，大喜道：「朝歌城乾麵這等好賣的？」子牙到了馬氏跟前，把籮擔一

丟，罵曰：「都是你這賤人多事！」馬氏曰：「乾麵賣得乾淨是好事，反來罵我？」子牙曰：「一

擔麵挑至河裏，何嘗賣得？至下午才賣一文錢。」馬氏曰：「空籮回來，想必都賒去了？」子牙

氣沖沖的曰：「因被馬溜韁，把繩子絆住腳，把一擔麵潑了一地；天降狂風一陣，把麵都吹去了。

卻不是你這賤人惹的事？」

馬氏聽說，把子牙劈臉一口啐道：「不是你無用，反來怨我！真是飯囊衣架，惟知飲食之

徒。」子牙大怒：「賤人女流，焉敢啐侮丈夫？」二人揪扭一堆，宋異人同妻孫氏來勸：「叔叔

卻為何事，與嬸嬸爭競？」子牙把賣麵的事，說了一遍。異人笑曰：「擔把麵能值幾何？你夫妻

就這等起來，賢弟同我來。」子牙同異人往書房中坐下。子牙曰：「承兄雅愛，提攜小弟，時乖

運蹇，做事無成，實為有愧。」異人曰：「人以運為主，花逢時發。古語有云：『黃河尚有澄清

日，豈可人無得運時？』賢弟不必如此，我有許多夥計，朝歌城有三五十座酒飯店，俱是我的。

待我邀眾友來，你會他們一會，每店讓你開一日，周而復始，輪轉作生涯，卻不是好？」子牙作

謝道：「多承仁兄抬舉。」

異人隨將南門張家酒飯店與子牙開張。朝歌南門乃是第一個所在，近教場各路通衢，人煙湊

集，大是熱鬧。其日做手多宰豬羊，蒸了點心，收拾酒飲齊整，子牙掌櫃，坐在裏面。一則子牙

乃萬神總領，二則年庚不利，從早晨到巳牌時候，鬼也不上門。及至午時，傾盆大雨，黃飛虎不曾操演。天氣炎熱，豬羊餚饌，被這陣暑氣一蒸，登時臭了，點心餿了，酒都酸了。子牙坐得沒趣，叫眾夥計：「你們把酒餚都吃了罷，再過一時可惜了！」子牙作詩曰：

皇天生我出塵寰，虛度風光困世間；鵬翅有時騰萬里，也須飛過九重山。

當時子牙至晚回來，異人曰：「賢弟，今日生意如何？」子牙曰：「愧見仁兄！今日折了許多本錢，分文也不曾賣得下來。」異人歎曰：「賢弟不必惱，守時候命，方為君子。總來折我不多，再做區處，別尋道路。」

異人怕子牙著惱，兌五十兩銀子，叫後生同子牙走集場，販賣牛馬豬羊，難道活東西也會臭了。子牙收拾去賣豬羊，非只一日。那日販賣許多豬羊，趕往朝歌來賣。此時因紂王失政，妲己殘害生靈，奸臣當道，豺狼滿朝，故此天心不順，旱潦不均，朝歌半年不曾下雨。天子百姓祈禱，禁了屠沽告示，曉諭軍民人等，各門張掛。子牙失於打點，把牛馬豬羊往城裏趕，被看城門役叫聲：「違禁犯法，拿了！」子牙聽見，就抽身跑了。牛馬牲口，俱被入官，子牙只得束手歸來。

異人見子牙慌慌張張，面如土色，急問子牙曰：「賢弟為何如此？」子牙長吁歎曰：「屢蒙仁兄厚德，件件生意俱做不著，致有虧折。今販豬羊，又失打點。不知天子祈雨，斷了屠沽，違禁進城，豬羊牛馬入官，本錢盡絕，使姜尚愧身無地，奈何！奈何！」宋異人笑曰：「幾兩銀子入官罷了，何必惱他？賢弟我攜一壺酒，與你散散悶懷，到我後花園去。」子牙時來運至，後花園先收五路神。不知後事如何？且聽下回分解。

# 第十六回　子牙火燒琵琶精

妖孽頻興國勢闌，大都天意久摧殘。休言怪氣侵牛斗，且俟精靈殺豸冠。千載修持成往事，一朝被獲苦為歡。當時不遇天仙術，安得琵琶火後看？

話說子牙同異人來到後花園，週圍看了一遍，果然好個所在。但見：

牆高數仞，門壁清幽。左邊有兩行金線垂楊，右壁有幾株剔牙松樹。牡丹亭對玩花樓，芍藥圃連韆韆架；荷花池內，來來往往錦鱗游。木香棚下，翩翩翻翻蝴蝶戲。

正是：

小園光景似蓬萊，樂守天年娛晚景。

話說異人與子牙來到後園散悶，子牙自不曾到此處，看了一回。子牙曰：「仁兄，這一塊空地，怎的不造五間樓？」異人曰：「造五間樓怎說？」子牙曰：「小弟也知風水？」子牙曰：「小弟頗知一二。」異人曰：「不瞞賢弟說，此處也起造七八次，造起來就燒了，故此我也無心起造他。」子牙曰：「小弟擇一吉辰，仁兄只管起造，上梁那日，仁兄只是款待匠人，我在此替你壓此邪氣，自然無事。」異人信子牙之言，擇日興工破土，起造樓房。那日子時上梁，異人在前堂待匠，子牙在牡丹亭裏坐定等候，看是何怪異。不一時，狂風大作，走石飛砂，播土揚塵，火光影裏見些妖魅，臉分五色，獰獰怪異。怎見得：

按風水有三十六條玉帶，金帶有一升芝麻之數。

狂風大作，惡火飛騰。煙繞處，火起處，黑霧朦朧；火起處，紅光燄燄。青黃；巨口獠牙，吐放霞光千萬道。風遙火勢，唿喇喇走萬道金蛇；臉分五色，火繞煙迷，赤白黑紫共墮千重雲霧。山紅土赤，霎時間，萬物齊崩；地黑天黃，一會家，千門盡倒。

正是：

妖氛烈火沖霄漢，光顯龍岡怪物凶。

話說子牙在牡丹亭裏，見風火影中五個精靈作怪，子牙忙披髮仗劍，用手一指，把劍一揮，喝聲：「孽畜不落，更待何時！」再把手一放，雷鳴空中，把五個妖物慌忙跪倒，口稱：「上仙！小畜不知上仙駕臨，望乞大德，全生施放。」子牙喝道：「好孽畜！火毀樓房數次，凶心不息；今日罪惡貫盈，當受誅戮。」道罷，提劍上前就斬妖怪。眾怪哀告曰：「上仙！道心無處不慈悲，小畜得道多年，一時冒瀆天威，望乞憐救。今一旦誅戮，可憐我等數年功行，付於流水。」拜伏在地，苦苦哀告。子牙曰：「你既欲生，不許在此擾害萬民。你五畜受吾符命，逕往西岐山，久後搬泥運土，聽候所使。有功之日，自然得其正果。」五妖叩頭，逕往西岐山去了。

不說子牙壓星收妖，且說那日上梁吉日，三更子時，前堂異人待匠，馬氏同姆姆孫氏，往後花園暗暗看子牙做的事。來至後園，只聽見子牙吩咐妖怪；馬氏對孫氏曰：「大娘！你聽聽，子牙自己說話，這樣人一生不長進，說鬼話的人，怎得有升騰的日子？」馬氏氣將起來，走到子牙面前，問子牙曰：「你在這裏與誰講話？」子牙曰：「你女人家不知道，方才壓妖。」馬氏曰：「你自己說鬼話，壓什麼妖？」子牙曰：「說與你也不知道。」馬氏曰：「你那裏曉得什麼，我善能識風水與陰陽。」馬氏曰：「你可會算命？」子牙曰：「命理最精，只是無處開一命館。」

正言之間，宋異人見馬氏、孫氏與子牙說話。異人曰：「賢弟，方才雷響，你可曾見此什麼？」子牙把收妖之事，說了一遍。異人謝曰：「賢弟等道術，不枉修行一番。」孫氏曰：「叔叔會算命，卻無處開一命館，不知那所在有便房，把一間與叔叔開命館也好。」異人曰：「你要多少房子？朝歌南門最熱鬧，叫後生收拾一間房子，與子牙去開命館，這個何難？」

卻說安童將南門房子，不日收拾齊整，貼幾副對聯，左邊是「只言玄妙一團理」，右邊是「不說尋常半句虛」。裏邊又有一對聯云：「一張鐵口，誠破人間凶與吉；兩隻怪眼，善觀世上敗和興。」上席又一幅云：「袖裏乾坤大，壺中日月長。」子牙選吉日開館。不覺光陰燃指四、五個月，不見算命卦帖的來。只見那日有一樵子，姓劉名乾，挑著一擔柴往南門來。忽然看見一命館，劉乾歇下柴擔，念對聯，念道「袖裏乾坤大，壺中日月長。」劉乾原是朝歌破落戶，走進命館來，看見子牙伏案而臥。劉乾把桌子一拍，子牙嚇了一跳，揉擦目看時，那一人身長丈五，眼露凶光。子牙曰：「兄起課？是相命？」那人道：「先生上姓？」子牙曰：「在下姓姜，名尚，字子牙，別號飛熊。」劉乾曰：「先生，你這『袖裏乾坤大，壺中日月長。』這對聯怎麼講？」子牙曰：「且問先生『袖裏乾坤大』，乃知過去未來，包羅萬象；『壺中日月長』，有長生不死之術。」劉乾曰：「先生口出大言，既知過去未來，想課是極準的了。你與我起一課，如準，二十青蚨；如不準，打幾拳頭，還不許你在此開館。」子牙暗想：「幾個月全無生意，今日撞著這一個，又是撥嘴的人。」子牙曰：「你取下一卦帖來。」劉乾取下一個卦帖兒，遞與子牙，子牙曰：「此卦要你依我才準。」劉乾曰：「必定依你。」子牙曰：「我寫四句在帖兒上，只管去。」上面寫著：「一直往南走，柳陰一老叟，青蚨一百二十文，四個點心兩碗酒。」劉乾看罷：「此卦不準。我賣柴二十餘年，那個與我點心酒吃？論起來，你的課不準。」子牙曰：「你去，包你準。」

劉乾擔著柴逕往南走，果見柳樹下站立一老者，叫曰：「柴來！」劉乾暗想好課，果應其言。老者曰：「這柴要多少錢？」劉乾答曰：「要一百文。」少討二十文，拗他一拗。老者看看，曰：「好柴！乾的好，細子大，就是一百文也罷。勞你替我拿拿進來。」劉乾把柴拿在門裏，落下柴

葉來。劉乾愛乾淨，取掃帚，把地下掃得光光得，方才將扁擔繩子收拾停當等錢。老者出來，看見地下乾淨：「今日小廝勤謹。」劉乾曰：「老丈，是我掃的。」老者曰：「老哥！今日是我小兒畢姻，遇著你這好人，又賣的好柴。」

老者說罷，往裏邊去，只見一個孩子捧著四個點心，一壺酒，一個碗：「員外與你吃。」劉乾曰：「姜先生真乃神仙也。我把這酒滿滿得斟一碗，那一碗淺些，也不算他準。」劉乾吃了酒，見老者出來，劉乾曰：「多謝員外。」老者拿兩封錢出來，先遞一百文與劉乾曰：「這是你的柴錢。」又將二十文錢，遞與劉乾曰：「今日是我小兒喜辰，這是與你做喜錢，買酒吃。」就把劉乾驚喜無地，想：「朝歌城出神仙了！」拿看扁擔，逕往姜子牙命館來。

早晨有人聽見劉乾言語不好，眾人曰：「姜先生！這劉大不是好惹的；卦如果不準，你去罷。」子牙曰：「不妨。」眾人都在這裏閒站，等劉乾來。不一時，只見劉乾如飛而至。子牙問曰：「卦準不準？」劉乾大呼曰：「姜先生！朝歌城中有此高人，萬民有福，都知趨吉避凶。」子牙曰：「課既準了，取謝儀來。」劉乾曰：「二十文其實難為你，輕了。口裏只管念，直不見拿出錢來。子牙曰：「課不準，課既準，可就送我課錢。如何只口說？」劉乾曰：「就把一百二十文都送你，也不為多，姜先生不要急，等我來。」

一把扯住那人，那人曰：「不為別事，扯你算個命兒。」那人曰：「我有緊急公文要走路，我不算命。」劉乾曰：「此位先生課命準的，好該照顧他一命；況舉醫薦卜，乃是好情。」那人曰：「兄真個好笑，我不算命，也由我。」劉乾怒道：「你算也不算！」那人道：「我不算！」劉乾曰：「你既不算，我與你跳河，把命配你。」一把拽住那人，就往河裏跑。那人說：「我無甚事，怎的算命？」劉乾道：「算眾人曰：「那朋友，劉大哥分上，算個命罷。」那人說：「我無甚事，怎的算命？」劉乾道：「算若不準，我替你出錢；若準，你還要買酒請我。」

那人無法，見劉乾凶得緊，只得進子牙命館來。那人是個公差，有緊急公事，等不得算八字，「看個卦罷。」扯下一個帖兒來，與子牙看，子牙曰：「此卦做什麼用？」那人曰：「催錢糧。」子牙曰：「卦帖批與你去自驗。此卦逢於艮，錢糧不必問，等候你多時，一百零三錠。」那人接了卦帖，問曰：「先生，一課該幾個錢？」劉乾曰：「這課比眾不同，五錢一課。」那人曰：「你又不是先生，你怎麼定價？」劉乾曰：「不準包回換，五錢一課，還是好了你。」那人心忙意急，恐誤了公事，只得稱五錢銀子去了。

劉乾辭謝子牙，子牙曰：「承兄照顧。」眾人在子牙命館門首，看那催錢糧的如何。過了一時辰，那人押錢糧到子牙命館門前曰：「姜先生乃神仙出世」，果是一百零三錠，真不負五錢一課。」子牙從此時來，轟動了朝歌。軍民人等，俱來算命看課，五錢一命。子牙收起得的銀子，馬氏歡喜，異人遂心。不覺光陰似箭，日月如梭，半年以後，遠近聞名，都來推算，不在話下。

且說南門外軒轅墳中，有個玉石琵琶精，往朝歌城裏看妲己，便在宮中夜食宮人，御花園太湖石下白骨如山。琵琶精看罷，出宮欲回巢穴，駕著妖光，逕往南門過，只聽得哄哄人語，擾嚷之聲。妖精撥開妖光看時，卻是姜子牙算命。妖精過了裏面坐下。子牙曰：「列位君子讓一讓，妾身算一命。」霎時人老誠，兩邊閃開，子牙正看命，見一婦人來的蹊蹺，子牙定睛看看，認得是個妖精。暗思：「好孽畜，也變作一個婦人，身穿重孝，扭捏腰肢而言：『列位君子讓一讓，妾身算一命。』」子牙一把將妖精的寸關尺脈搦住，將丹田中先天元氣，運上火眼金睛，把妖光釘住了。子牙不言，只管看著。婦人曰：「先生不相不言，我乃女流，如何拿住我手？快放手，旁人看著，這是何說？」子牙不言，只管看著。妖精看子牙不言，齊聲大呼：「姜子牙！你年紀老大，怎幹這樣事？你貪愛此女姿色，對眾欺騙，此乃天子日月腳下，怎這等無禮，實為可惡。」子牙

妖精暗笑，把右手遞與子牙看。子牙不言。子牙曰：「先生算命，難道也會風鑑？」子牙曰：「先看相，後算命。」「借小娘子右手一看。」妖精曰：「也罷，我們讓他先算。」妖精過了裏面坐下。子牙曰：「列位看命君子，男女授受不親，先讓這小娘子算下去，然後依次算來。」眾人曰：「待我與他推算，看他如何？」妖精一化，

日：「列位！此女非人，乃是妖精。」

外面圍看的擠擁不開，子牙暗思：「若放了女子，妖精一去，青白難辨。我既在此，當降妖怪，顯我姓名。」子牙手中無物，只有一紫石硯臺，用手抓起石硯，照妖精頂上響一聲，打得腦漿噴出，血染衣襟。子牙不放手，還摺住了脈門，使妖精不得變化。兩邊人大叫：「莫等他走了！」眾人皆喊：「算命的打死人！」重重疊疊圍住了子牙命館。

不一時，打路的來，乃是亞相比干乘馬來到，問左右：「為何眾人喧嚷？」眾人齊說：「丞相駕臨，拿姜尚去見丞相爺。」比干勒住馬來問：「什麼事？」內中有個抱不平的人跪下：「啓老爺！此間有一人算命，叫做姜尚。適間有一女子前來算命，他見女子姿色，便欲欺騙。女子貞潔不從，姜尚陡起凶心，提起石硯，照頂上一下打死，可憐血濺滿身，死於非命。」比干聽眾口一詞，大怒，喚左右：「拿來！」那子牙一隻手拖住妖精，拖到馬前跪下。

比干日：「看你皓頭白髮，如何不知國法，白日欺姦女子？良婦不從，為何執硯打死？人命關天，豈容惡黨！勘問明白，以正大法。」子牙訴日：「老爺在上，容姜尚稟明。姜尚自幼讀書守禮，豈敢違法？但此女非人，乃是妖精。近日只見妖氣貫於宮中，災星歷遍天下；小人既在輦轂之下，感當今皇上水土之恩，除妖滅怪，蕩魔驅邪，以盡子民之意。此女實是妖怪，怎敢為非，望老爺細察，小民方得生路。」旁邊眾人齊跪下：「老爺！此等江湖術士，利語巧言，遮掩狡詐，蔽惑老爺。眾人經目，明明欺騙婦人不從，逞凶打死。老爺若聽他言，可憐女子含冤，百姓負屈。」比干見眾口難辨，又見子牙拿住婦人手不放，比干問日：「姜尚，那婦人已死，為何不放他手，這是何說？」子牙答日：「小人若放他手，妖精去了，何以為證？」比干聞言，吩咐眾民：「此處不可辨明，待吾啓奏天子，使知明白。」眾民圍住子牙，子牙拖著妖精往午門來。

比干至摘星樓候旨，紂王宣比干見，比干進內俯伏啓奏。王日：「朕無旨意，卿有何奏章？」比干奏日：「臣過南門，有一術士算命，只見一女子算命，術士看女子是妖精，不是人，便將石硯打死。眾民不服，齊言術士愛女子美色，強姦不從，行凶將女子打死。臣據術士之言，亦似有

理；然眾人之言，又是經目可證，臣請陛下旨意定奪。」

妲己在後，聽見比干奏此事，暗暗叫苦：「妹妹，你回巢穴去便罷了，算什麼命？今遇惡人打死，我必定與你報仇。」妲己出見紂王：「妾身奏聞陛下！亞相所奏，真假難辨。主上可傳旨，將術士連女子拖至摘星樓下，妾身一看，便知端的。」紂王曰：「御妻之言是也。」傳旨：「命術士將女子拖於摘星樓見駕。」旨意一出，子牙將妖精拖至摘星樓。

子牙俯伏階下，右手撚住妖精不放。紂王在九曲雕欄之外，王曰：「階下俯伏何人？」子牙曰：「小民東海許州人氏，姓姜名尚。幼訪名師，秘授陰陽，善識妖魅。因尚住居都城南門，賣卜度日，不意妖氛作怪，來惑小民。被尚看破天機，勦除妖精，別無他意。姜尚一則感皇上天地覆載之恩，報師傳秘授不虛之德。」王曰：「朕看此女，乃是人像，並非妖精，若是妖精，何無破綻？」子牙曰：「陛下若要妖精現形，用符印，鎮住原形，子牙方放了手，把女子衣裳解開，前心用柴薪至於樓下，子牙將妖精頂上，用符印，鎮住妖精，鍊此妖精，原形自現。」天子傳旨，搬運柴薪至於樓下，子牙將妖精頂上，用符印，鎮住妖精四肢，拖上柴薪，放起火來。但見好火：

符，後心用印，鎮住妖精四肢，拖上柴薪，放起火來。但見好火：

濃煙籠地角，黑霧鎖天涯。積風生烈燄，赤火冒紅霞。風乃火之師，火乃風之帥。風仗火行凶，火以風為害。滔滔烈火，無風不能成形，蕩蕩狂風，無火焉能取勝？風隨火勢，須臾時燎徹天關；火趁風威，頃刻間燒開地戶。金蛇串繞，難逃火炙之殃；烈燄圍身，大難飛來怎躲？好似老君扳倒煉丹爐，一塊火光連地滾。

子牙用火煉妖精，燒煉兩個時辰，上下渾身不曾燒枯了些兒。紂王問亞相比干曰：「朕看烈火焚燒兩個時辰，渾身也不焦爛，真乃妖怪。」比干奏曰：「若看此事，姜尚亦是奇人。但不知此妖終是何物作怪？」王曰：「卿問姜尚，此妖果是何物成精？」比干下樓問子牙，子牙答曰：「要此妖精現真形也不難。」子牙用三昧真火，燒此妖精。不知妖精性命如何？且聽下回分解。

# 第十七回　紂王無道造蠆盆

薑盆極惡已瀰天，宮女無辜血肉胲。媚骨已無埋玉處，芳魂猶帶穢腥羶。故園有夢空歌月，此地沈冤未息肩：怨氣漫漫天應慘，周家世業更安然。

話說子牙用三昧真火燒這妖精，此火非同凡火，從眼鼻口中噴將出來，乃是精氣神煉成三昧，養就離精，與凡火共成一處。此妖精怎麼經得起？妖精在火光中扒將起來，大叫曰：「姜子牙！我與你無冤無仇，怎將三昧真火燒我？」紂王聽見火裏妖精說話，嚇得汗流浹背，目瞪口呆。子牙曰：「陛下，請駕進樓，雷來了。」子牙雙手齊放，只見霹靂交加，一聲響亮，火滅煙消。現出一面玉石琵琶來。紂王與妲己曰：「此妖已現真形。」

妲己聽言，心如刀絞，意似油煎，暗暗叫苦：「你來看我，回去便罷了，又算什麼命？今遇惡人，將你原形燒出，使我肉身何安？我不殺姜尚，誓不與匹夫俱生！」妲己只得勉作笑容，啟奏曰：「陛下命左右將玉石琵琶取上樓來，待妾上了弦，早晚與陛下進御取樂。妾觀姜尚才術雙全，何不封彼在朝保駕？」王曰：「御妻之言甚善。」天子傳旨：「且將玉石琵琶取上樓來。姜尚聽席封官，官拜下大夫，特授司天監職，隨朝侍用。」子牙謝恩，出午門外，冠帶回異人莊上。

異人設席朕封官，親友俱來恭賀。飲酒數日，子牙復往都城隨朝不表。

且說妲己把玉石琵琶放於摘星樓上，採天地之靈氣，受日月之精華，已後五年，返本還元。三宮嬪妃，六院宮人，內有七十餘名宮人，俱不喝采，眼下且有淚痕。妲己看了，停住歌舞，查問：「那七十餘名宮人，原是那一宮人？」內有奉御官查得：「原是中宮姜娘娘侍御宮人。」妲己怒曰：「你主母謀逆賜死，你們反懷忿怒，久後必成宮闈之患。」奏與紂王，紂王大

怒，傳旨：「拿下樓，俱用金瓜打死。」妲己奏曰：「陛下，且不必將這起逆黨擊頂，暫且送下冷宮，妾有一計，可除宮中大弊。」奉御官將宮女送下冷宮。

且說妲己奏紂王曰：「將摘星樓下方圓二十四丈，闊深五丈，陛下傳旨，命都城萬民，每一戶納蛇四條，都放此坑之內。將作弊宮人跣剝乾淨，送下坑中，餵此毒蛇，張掛各門。國法森嚴，朝廷失政，不只一日。眾民納蛇，都城那裏有許多蛇？俱在百里之外，買來交納。不知聖上何用？」妲己奏紂王曰：「御妻之奇法，真可剔除宮中大弊。」天子隨傳旨意，張掛各門，此刑名曰：『蠆盆』。」

一日，文書房膠鬲，官居上大夫，在文書房裏看天下本章，只見眾民或三兩成行，四五一處，手提筐籃，進九間大殿。大夫問執殿官：「這些百姓手提筐籃，裏面是甚東西？」執殿官答曰：「天子榜文張掛各門，每一戶納蛇四條，都城那裏有這些蛇，俱到那外縣買蛇交納。」大夫出文書房到大殿，眾民見大夫叩頭，膠鬲曰：「你等拿的什麼東西？」眾民曰：「天子榜文張掛各門，每一戶納蛇四條，紛紛不絕，俱有怨言。因此今日到此，請問列位大夫，必知其詳。」比干、箕子曰：「我等一字也不知。」黃飛虎曰：「列位既不知道，……」叫執殿官過來：「你聽我吩咐，你留心打聽天子用此物做什麼事？若得實信，速來報我，重重賞你。」執殿官領命去訖，眾官隨散不表。

且說眾民又過五、七日，蛇已交完，收蛇官往摘星樓覆旨，奏曰：「都城眾民，蛇已交完，御妻何以治此？」妲己曰：「陛下傳旨，可將前日暫寄不遊宮宮人，跣剝乾淨，用繩縛背，推下坑中，餵此蛇蝎。若無此極刑，宮中深弊難除。」

「萬民交蛇。」大夫驚曰：「天子要蛇何用？」執殿官曰：「卑職不知。」大夫出文書房不看本章。

只見武成王黃飛虎、比干、微子、箕子、楊任、楊修俱至，相見禮畢。膠鬲曰：「列位大夫！可知天子令百姓每戶納蛇四條，不知取此何用？」黃飛虎答曰：「末將昨日看操回來，見眾民言天子張掛榜文，每戶納蛇四條，紛紛不絕，俱有怨言。因此今日到此，請問列位大夫，必知其詳。」比干、箕子曰：「我等一字也不知。」黃飛虎曰：「列位既不知道，……」叫執殿官過來：

奴婢回旨。」紂王問妲己曰：「坑中蛇已納完，御妻何以治此？」妲己曰：「陛下傳旨，可將前日暫寄不遊宮宮人，跣剝乾淨，用繩縛背，推下坑中，餵此蛇蝎。若無此極刑，宮中深弊難除。」

紂王曰：「御妻所設此刑，真是除奸之要法。」蛇既納完，命奉御官：

綁出，推落蠆盆。」奉御官得旨，不一時，將宮人綁至坑邊。那宮人一見蛇蝎猙獰，揚頭吐舌。

惡相難看，七十二名宮人一齊叫苦。

那日膠鬲在文書房，也為這件事逐日打聽。只聽得一片悲聲慘切，大夫出了文書房，見執

殿官忙忙來報：「啓老爺！前日天子取蛇放在坑中，今日將七十二名宮人，跣剝入坑，餵此蛇蝎。

卑職探得實情，前來報知。」膠鬲聞言，心中甚是激烈，逕進內廷，過了龍德殿，進分宮樓，走

至摘星樓下，只見眾宮人赤身縛背，淚流滿面，哀聲叫苦，悽慘難看。膠鬲厲聲大叫曰：「此事

豈可行？膠鬲有本啓奏。」紂王正要看毒蛇咬食宮人以取為樂，不期膠鬲啓奏，紂王宣膠鬲上樓

俯伏。

王問曰：「朕無旨意，卿有何奏章？」膠鬲泣而奏曰：「臣不為別事，因見陛下橫刑殘酷，

民遭荼毒，君臣睽隔，上下不相交接，宇宙已成否塞之象。今陛下又用這等非刑，宮人所得何罪？

昨日臣見萬民交納蛇蝎，人人俱有怨言⋯今早涼頻仍，況且買蛇百里之外，民不安生。臣聞⋯民

貧則為盜，盜聚則生亂。況且海外烽煙，諸侯離叛，東南二處，刻無寧宇，民日思亂，刀兵四起。

陛下不修仁政，日行暴虐，自從盤古至今，不曾見此刑為何名？那一代君王所製？」

王曰：「宮人作弊，無法可除，往往不息，故設此刑，名曰：『蠆盆。』」膠鬲奏曰：「人

之四肢，莫非皮肉，雖有貴賤之殊，總是一體。今人坑穴之中，毒蛇吞啖，苦痛傷心，陛下觀之，

其心何忍？聖意何樂？況宮人皆係女子，朝夕宮中侍陛下於左右，不過役使，有何大弊，遭此慘

刑？望乞陛下憐赦宮人，真皇上浩蕩之恩，體上天好生之德。」王曰：「卿之所諫亦有理。但肘

腋之患，發不及覺，豈得以草率之刑治之？況婦寺陰謀險毒，不如此，彼未必知警耳。」

膠鬲厲聲言曰：「君乃臣之元首，臣是君之股肱。」又曰：「宣聽明作元后，元后作民父母。」

今陛下忍心喪德，不聽臣言，妄行暴虐，罔有悛心，使天下諸侯懷怨。東伯侯無辜受戮，南伯侯

屈死朝歌。諫臣盡遭炮烙。今無辜宮娥又入『蠆盆』，陛下只知歡娛於深宮，聽讒信佞，荒淫酗

酒，真如重疾在心，不知何時舉發？誠所謂：『大廈既潰，命亦隨之。』陛下不一思省，只知縱欲敗度，不一思想國家，何以如磐石之安？可惜先王勤克儉，敬天畏命，方保社稷太平，華夷率服。陛下當改惡從善，親賢遠佞，退讒進忠；庶幾社稷可保，國泰民安，生民幸甚。臣等日夕焦心，不忍陛下淪於昏暗，黎民離心離德，禍生不測，所謂：『社稷宗廟，非陛下之所有也。』臣何忍深言？望陛下以祖宗天下為重，不得妄聽女子之言，有廢忠諫之語，萬民幸甚！」

紂王大怒曰：「好匹夫！怎敢無知侮謗聖君！罪在不赦！」叫左右：「即將此匹夫剝盡衣服，送入薑盆，以正國法。」眾人方欲來拿，被膠鬲大喝曰：「昏君無道，殺戮諫臣，此國家大患，吾不忍見成湯數百年天下，一旦付於他人，雖死我不瞑目。況吾宮居諫議，怎入薑盆？」手指紂王大罵：「昏君！這等橫暴，終應西伯之言。」大夫言罷，望摘星樓下一躍，撞將下來，跌了個腦漿迸流，死於非命。有詩為證：

赤膽忠心為國憂，先生撞下摘星樓；早知天數成湯滅，可惜捐軀血水流。

話說膠鬲墜樓，粉身碎骨。紂王看見，更覺大怒，傳旨：「將宮女送下薑盆，連膠鬲一齊餵了蛇蠍！」可憐七十二名宮人，齊齊高叫：「皇天后土！我等又未為非，遭此慘刑。妲己賤人，我等生不能食汝之肉，死後定咬汝陰魂。」紂王見宮人落於坑內，餓蛇將宮人盤繞，吞咬皮膚，鑽入腹內，苦痛非常。妲己曰：「若無此刑，焉得除宮中大患？」紂王以手拍妲己之背曰：「看你這等奇法，妙不可言。」兩邊宮人心酸膽碎，有詩為證：

薑盆蛇蠍勢猙獰，宮女遭殃入此坑。一見魂飛千里外，可憐慘死勝油烹！

話說紂王將宮人入於坑內，以為美刑。妲己又奏曰：「陛下可再傳旨，將薑盆左旁挖一沼，

右邊掘一池，池中以糟邱為山，右邊以酒為池。糟邱山上用樹枝插滿，把肉披成薄片，掛在樹枝

之上，名曰：『肉林。』右邊將酒灌滿，名曰：『酒池。』天子富有四海，原該享無窮富貴，此

肉林、酒池，非天子之尊，不得妄自尊大也。」紂王曰：「御妻異製奇觀，真堪玩賞，非奇思妙

想，不能如此。」隨傳旨依法製造。非只一日，將酒池、肉林造得完全。

紂王設宴，與妲己玩賞肉林、酒池。正飲之間，妲己奏曰：「樂聲煩厭，歌唱尋常，陛下傳

旨：命宮人與宦官撲跌，得勝者，池中賞酒，不勝者，乃無用之婢，侍於御前，有辱天子，可用

金瓜擊頂，放於糟內。」妲己奏畢，紂王無不聽從，傳旨：「命宮人宦官撲跌。」可憐這妖孽在

宮中無所不為，宦官遭殄，傷殘民命。看官：他為何事，要將宮人打死入於糟內？妲己或二三更，

現出原形，要吃糟內宮人，以血食養她精氣，惑於紂王。有詩為證：

懸肉為林酒作池，紂王無道類窮奇；蠆盆怨氣沖霄漢，炮烙精魂傍火炊。

文武無心扶社稷，軍民有意破宮闈；將來國土何時盡，戊午旬中甲子期。

話說紂王聽信妲己，造酒池、肉林，一無忌憚，朝綱不振，任意荒淫。一日，妲己忽然想起

玉石琵琶精之恨，設一計害子牙，作一圖畫。那日在摘星樓與紂王飲宴，酒至半酣，妲己曰：「妾

有一圖畫，獻與陛下一觀。」王曰：「取來朕看。」妲己命宮人將畫叉起，紂王看：「此畫又非

翎毛，又非走獸，又非山景，又非人物。」上畫一臺，高四丈九尺，殿閣巍峨，瓊樓玉宇，瑪瑙

砌就欄杆，寶玉妝成棟樑。夜現光華，瑞彩照耀，名曰：「鹿臺」。

妲己奏曰：「陛下萬乘至尊，貴為天子，富有四海，若不造此臺，不足以壯觀瞻。此臺真是

瑤池玉闕，閬苑蓬萊。陛下早晚宴於臺上，自有仙女仙人下降。陛下得與真仙遨遊，延年益壽，

祿算無窮。陛下與妾共叨福庇，永享人間富貴。」王曰：「此臺工程浩大，當命何官督造？」妲

己奏曰：「此工須得一才藝精巧，聰明睿智，深識陰陽，洞曉生剋之人。以愚妾觀之，非下大夫

姜尚不可。」紂王聞言，即傳旨：「宣下大夫姜尚。」使臣往比干府召姜尚，比干慌忙忙接旨。使臣曰：「旨意乃宣下大夫姜尚。」子牙即忙接旨，謝恩曰：「天使大人可先到午門，卑職就至。」使臣去了。

子牙暗起一課，早知今日之厄。子牙對比干謝曰：「姜尚荷蒙大德提攜，並早晚指教之恩。不期今日相別，此恩此德，不知何時可報。」比干曰：「先生何故出此言？」子牙曰：「尚占運命，主今日不好，有害無利，有凶無吉。」比干曰：「先生又非諫官，在位況且不久，面君以順為是，何害之有？」子牙曰：「尚有一束帖，壓書房硯臺之下，但丞相有大難臨身，無處解釋，可觀此束，庶幾可脫其危，乃卑職報丞相涓埃之萬一耳。從今一別，不知何日能再睹尊顏？」

子牙作辭，比干著實不忍：「先生果有災難，待吾進朝面君，可保先生無虞。」子牙曰：「數已如此，不必勞動，反累他人。」比干相送子牙出相府，上馬來到午門，逕至摘星樓候旨。奉御官宣上摘星樓，見駕畢，王曰：「卿與朕代勞，起造鹿臺，俟功成之日，如祿封官，朕絕不食言，朕絕不食言，寶玉妝成棟樑，瑪瑙砌就欄杆，寶玉妝成棟樑圖樣在此。」子牙觀看，高四丈九尺，上造瓊樓玉宇，閣殿重簷，瑪瑙砌就欄杆，寶玉妝成棟樑子牙看罷，暗想：「朝歌非吾久居之地，且將言語感悟這昏君。昏君必定不聽發怒，我就此脫身隱了，何為不可？」畢竟不知子牙吉凶如何？且聽下回分解。

# 第十八回 子牙諫主隱磻溪

渭水潺潺日夜流，子牙從此獨垂鉤。當時未入飛熊夢，幾向斜陽歎白頭。

話說子牙看罷圖樣，王曰：「此臺多少日期，方可完得此工？」姜尚曰：「此臺高四丈九尺，造瓊樓玉宇，碧檻雕欄，工程浩大。若臺完工，非三十五年不得完成。」紂王聞奏，對妲己曰：「御妻！姜尚奏朕：臺工要三十五年方成，朕想光陰瞬息，歲月如流。年少可以行樂。若是如此，人生幾何，安能長在？造此臺實為無益。」妲己曰：「姜尚乃方外術士，總以一派誣言，那有三十五年完工之理？狂悖欺主，罪當炮烙。」紂王曰：「御妻之言是也。」傳承奉官：「可與朕拿姜尚炮烙，以正國法。」子牙曰：「臣啓陛下！鹿臺之工，勞民傷財，願陛下且息此念願，切不可為。今四方刀兵亂起，水旱頻仍，府庫空虛，民生日促。陛下不留心邦本，與百姓養和平之福，日荒淫於酒色，遠賢近佞，荒亂國政，殺害忠良。民怨天愁，累世警報，陛下全不修省。今又聽狐媚之言，妄興土木，陷害萬民，臣不知陛下之所終矣！臣受陛下知遇之恩，不得不赤膽披肝，冒死上陳。如不聽臣言，又見昔日造瓊宮之故事耳。可憐社稷生民，不久為他人之所有，臣何忍坐視而不言？」

紂王聞言，大罵：「匹夫！焉敢侮謗天子？」令兩邊承奉官：「與朕拿下，醢屍齏粉，以正國法。」眾人方欲向前，子牙抽身望樓下飛跑。紂王一見，且怒且笑：「御妻！你看這老匹夫，聽見『拿』之一字就跑了，禮節法度，全然不知，那有一個跑了的？」傳旨：「命姜尚御官拿來。」眾官趕子牙過龍德殿，九間殿，子牙至九龍橋，只見眾官趕來甚急。子牙曰：「承奉官不必趕我，莫非一死而已。」按著九龍橋欄杆，望下一攬，把水打了一個窟窿。眾官急上橋看，水星兒也不見一個，不知子牙借水遁去了。承奉官往摘星樓回旨。王曰：「好了這老匹夫。」且不表紂王。

　　話說子牙投水橋下，有四員執殿官扶著欄杆，看水嗟歎，適有上大夫楊任進午門，見橋邊有執殿官伏著望水。楊任問曰：「你等在此看什麼？」執殿官曰：「啓老爺！下大夫姜尚投水而死。」楊任曰：「為何事？」執殿官答曰：「不知。」楊任進文書房看本章不題。

　　且說紂王與妲己議鹿臺差那一官員監造？妲己奏曰：「若造此臺，非崇侯虎不能成功。」紂王准行，差承奉宣崇侯虎。承奉得旨，出九間殿往文書房，來見楊任。楊任問曰：「下大夫姜子牙何事忤君？自投水而死。」承奉答曰：「天子命姜尚造鹿臺，姜尚奏事忤旨，因命承奉拿他，他跑至此投水而死。今詔崇侯虎督工。」楊任問曰：「何謂鹿臺？」承奉答曰：「蘇娘娘獻的圖樣，高四丈九尺，上造瓊樓玉宇，殿閣重簷，瑪瑙砌就欄杆，珠玉妝成棟樑。今命崇侯虎監造，卑職見天子所行皆桀紂王之道，不忍社稷坵墟，特來見大人。大人秉忠諫止土木之工，救萬民搬泥運土之苦，免商賈有陷血本之災。此大夫愛育天下生民之心，可播揚於世世矣。」

　　楊任聽罷，謂承奉官曰：「你且將此詔停止，待吾進見聖上，再為施行。」楊任逕往摘星樓下候旨，紂王宣楊任上樓見駕，王曰：「卿有何奏章？」楊任奏曰：「臣聞治天下之道，君明臣直，言聽計從，唯師保是用，忠良是親，奸佞日遠。和外國，順民心，功賞罪罰，莫不得當；則四海順從，八方仰德。仁政施於人，則天下景從，萬民樂業，此乃聖主之所為。今陛下信后妃之言，而忠言不聽，建造鹿臺。陛下只知行樂歡娛，歌舞宴賞，作一己之樂，致萬姓之愁。臣恐陛下不能享此樂，而先有腹心之患矣！陛下若不急為整飭，臣恐陛下之患，不可得而治之矣！主上三害在外，一害在內；陛下聽臣言。其外三患：一害者，東伯侯姜文煥雄兵百萬，欲報父仇，遊魂關兵無寧息，屢折軍威，苦戰三年，錢糧盡費，糧草日艱，此為一害。二害者，南伯侯鄂順為陛下無辜殺其父親，大起人馬晝夜攻取三山關，鄧九公亦是苦戰多年，庫藏空虛，軍民失望，此為二害。三害者，況聞太師遠征北海，大敵十有餘年，今且未能返國，敗勝未分，吉凶未定。陛下何苦聽信讒言，殺戮正士！狐媚偏於信從，讒言置之不問，小人日近於君前，君子日聞其退避，官幃竟無內外，貂璫紊亂深宮。三害荒荒，八方作亂。陛下不容諫官，有阻忠耿，今又起無端造

作，廣施土木。不惟社稷不能奠安，宗廟不能磐石，臣不忍朝歌百姓受此塗炭。願陛下速止臺工，民心樂業，庶可救其萬一。不然，民一離心，則萬民荒亂。古云：『民亂則國破，國破則君亡。』只可惜六百年已定華夷，一旦被他人所虜矣！」

紂王聽罷，大罵：「匹夫！把筆書生！焉敢無知，直言犯主？」命奉御官：「將此匹夫剜去二目，朕念他前歲有功！姑恕他一次。」楊任復奏曰：「臣雖剜目不辭，只怕天下諸侯有不忍臣之剜目之苦也。」奉御官把楊任擁下樓，一聲響，剜二目獻上樓來。

且說楊任忠肝義膽，實為紂王，雖剜二目，忠心不滅，一道怨氣，直沖在青峰山紫陽洞清虛道德真君面前。真君早解其意，命黃巾力士：「可救楊任回山。」力士奉旨至摘星樓下，用三陣清風，異香遍滿。摘星樓下播起塵土，揚起沙灰，一聲響，楊任屍骸竟不見了。力士奉旨至摘星樓下，「楊任屍首，風刮不見了！」紂王歎曰：「似前其二目，不一時，風息沙平。兩邊啟奏紂王曰：「楊任屍首，風刮不見了！」番剜斬太子，也被風刮去，似此等事，皆係常事，不足怪也。」紂王謂妲己曰：「鹿臺之工，已詔侯虎；楊任諫朕，自取其禍。速詔崇侯虎！」侍駕官催詔去了。

且說楊任屍首，被力士攝回紫陽洞，回真君法旨。道德真君出洞來，命白雲童兒葫蘆中取二粒仙丹，將楊任眼眶裏放二粒仙丹。真人用先天真氣，吹在楊任面上，喝聲：「楊任不起，更待何時？」真是仙家妙術，起死回生。只見楊任眼眶裏長出兩隻手來，手心裏生兩隻眼睛。此眼能上看天庭，下觀地穴，中識人間萬事。

楊任立起半响，定省見自己目化奇形，見一道人立在山洞前。楊任問曰：「道長！此處莫非幽冥地界？」真君曰：「非也。此處乃青峰山紫陽洞，貧道是煉氣士清虛道德真君。因見你忠心赤膽，直諫紂王，憐救萬民。身遭剜目之災，貧道憐你陽壽不絕，度你上山。後輔周王，成其正道。」楊任聽罷，拜謝曰：「弟子蒙真君憐救，指引還生，再見人世，此恩此德，何敢有忘！望真君不棄，願拜為師。」楊任就在青峰山居住，只待破瘟瘟陣，下山助子牙成功。有詩為證：

大夫直諫犯非刑，剜目傷心不忍聽；不是真君施妙術，焉能兩眼察天庭？

不說楊任居此安身，且說紂王詔崇侯虎督造鹿臺。此臺工程浩大，要動無限錢糧，無限人夫，搬運木植、泥土、磚瓦，絡繹之苦，不可勝計。各州府縣軍民，三丁抽二，獨丁赴役。有錢者買閒在家，無錢者任勞累死。萬民驚恐，日夜不安；男女慌慌，軍民嗟怨。家家閉戶，逃奔四方。崇侯虎仗勢虐民，可憐老少累死，不計其數，皆填鹿臺之內，朝朝避亂，逃亡者甚多。

不表侯虎監督臺工。且說子牙借水遁回到宋異人莊上，馬氏接住：「恭喜大夫今日回家！」子牙曰：「我如今不做官了。」馬氏大驚：「為何事來？」子牙曰：「天子聽信妲己之言，起造鹿臺，命我督工；我不忍萬民遭殃，黎民有難。是我上一本，天子不從，被我直諫，聖上大怒，把我罷職歸田。我想紂王非我之主。娘子，我同你往西岐山守時待命。我一日時來運至，官居顯爵，極品當朝，人臣第一，方不負我心中實學。」

馬氏曰：「你又不是文家出身，不過是江湖術士；天幸做了下大夫，感天子之德不淺。今命你造臺，乃看顧你。監工，況錢糧既多，你不管什麼東西，也賺他些回來。你多大官，也上本諫言，還是你無福，只是個術士的命！」子牙曰：「娘子，你放心，是這樣官，未展我胸中才學，難遂我平生之志。你且收拾行裝，打點同我往西岐去。不日官居一品，位列公卿，你授一品夫人，身著霞佩，頭帶珠冠，榮耀西岐，不枉我出仕一番。」

馬氏笑曰：「子牙，你說的是失時的話！現成官你沒福做，到要空拳隻手去別處尋！這不是折得你胡思亂想，奔投無路，捨近求遠，尚望官居一品？天子命你監造臺工，明明看顧你。你做的是那裏清官？如今多少大小官員，都是隨時而已。」子牙曰：「你女人家不知遠大。天數有定，富貴自是不淺。」馬氏曰：「你與我同到西岐，自有下落。一日時來，自有下落。從今說過，你行你的，我遲早有期，各自有主。你和你夫妻緣分只到的如此，我生長朝歌，絕不往他鄉外國去。從今說過，你行你的，我幹我的，再無他說。」子牙曰：「娘子此言錯說了！嫁雞怎不隨雞飛？夫妻豈有分離之理？」

馬氏曰：「妾身原是朝歌女子，那裏去離鄉背井？子牙，你從實些，各自投生，我絕不去。」子牙曰：「娘子隨我去好。異日身榮，無邊富貴。」馬氏曰：「我的命只合如此，也受不起大福分！你自去做一品顯官，我在此受些窮苦。你再娶一房有福的夫人罷！」子牙曰：「你不要後悔。」馬氏曰：「是我造化低，絕不後悔。」子牙點頭歎曰：「你小看了我，既嫁與我為妻，怎不隨我去？必定要你同行。」馬氏大怒：「姜子牙！你好就與你好開交；如要不肯，我與父兄說知，同你進朝歌見天子，也講一個明白。」

夫妻二人正在此鬥口，有宋異人同妻孫氏來勸子牙曰：「賢弟！當時這件事是我作伐的，弟婦既不同你去，就寫下一字與他。賢弟乃奇男子，何必苦苦留戀他？常言道：『心去意難留。』勉強終非是好結果。」子牙曰：「長兄嫂在上，馬氏隨我一場，不曾受用一些，我心不忍離他，他倒有離我之心。」長兄吩咐，我就寫休書與他。」子牙寫了休書，拿在手中道：「娘子！書在我手中，夫妻還是團圓的好。你接了此書，再不能完聚了。」馬氏伸手接書，全無半毫顧戀之心。子牙歎曰：「青竹蛇兒口，黃蜂尾上針。兩般由是可，最毒婦人心！」馬氏收拾回家，改節去了不題。

子牙打點起行，作辭宋異人、嫂嫂孫氏：「姜尚蒙兄嫂看顧提攜，不期有今日之別。」異人治酒與姜子牙餞行，飲罷，遠送一程，因而問曰：「賢弟往那裏？」子牙曰：「小弟兄，往西岐做些事業。」宋異人曰：「倘賢弟得意時，可寄一音，使我也放心。」二人灑淚而別：

異人送別在長途，兩下分離心思孤；只為金蘭恩義重，幾回搔首意躊躇。

話說子牙離了宋家莊，取路往孟津，過了黃河，逕往澠池縣，往臨潼關來。只見一起朝歌奔逃百姓，有七八百黎民，父攜子哭，弟為兄悲，夫妻落淚，男女悲哭之聲，紛紛載道。子牙見而問曰：「你們是朝歌的民？」內中有認得是姜子牙，眾民叫曰：「姜老爺！我等是朝歌民，

因為紂王起造鹿臺，命崇侯虎監督；那天殺奸臣，三丁抽二，獨丁赴役，有錢者買閒在家，累死數萬人夫，屍填鹿臺之下，晝夜無息。我等經不得這樣苦楚，故此逃身出五關。不期總兵張老爺不放我們出關，若是拿將回去，死於非命，故此傷心啼哭。」子牙曰：「你們不必如此，待我見張總兵，替你們說個人情，放你們出關。」眾人謝曰：「這是老爺天恩，普施甘露，枯骨重生。」

子牙把行囊與眾人看守，獨自前往總兵府來。家人問曰：「那裏來的？」子牙曰：「煩你傳報，商都下大夫姜尚來拜你總兵。」門上人來報：「啟老爺！商都下大夫姜尚來拜。」張鳳想：「下大夫姜尚來拜，他是文官，我乃武官，他近朝廷，我居關隘，百事有煩他。」急命左右：「請進。」子牙道家打扮，不著公服，逕往裏面見張鳳。張鳳一見子牙道服而來，便坐而問曰：「來者何人？」子牙曰：「吾乃下大夫姜尚是也。」

鳳問曰：「大夫何為道服而來？」子牙答曰：「卑職此來，不為別事，單為眾民苦切。天子不明，聽妲己之言，廣施土木之工，興造鹿臺，命崇侯虎督工。豈意彼揹虐萬民，貪圖賄賂，罔惜民力！聽四方兵未息肩，上天示儆，水旱不均，民不聊生，天下失望，黎庶遭殃，可憐累死萬民，填於臺內。荒淫無度，奸臣蠱惑天子，狐媚巧閉聖聰。命我督造鹿臺，我怎誤國害民傷財？

因此直諫。天子不聽，反欲加罪於我。我本當以一死，以報爵祿之恩：奈尚天數未盡，蒙恩赦宥，放歸故鄉，因此行到了貴治，偶見許多百姓，攜男拽女，扶老攜幼，悲號苦楚，甚是傷情。如若執回，又懼炮烙蠆盆，慘刑惡法，殘缺肢體，骨粉魂消。可憐民死無辜，怨魂負屈！今尚觀之，心實可憐！故不辭愧面，奉謁臺顏。懇求賜眾民出關，黎庶從死而之生，將軍真天高海闊之恩，

實上天好生之德。」

張鳳聽罷，大怒言曰：「汝乃江湖之士，一旦富貴，不思報本於君恩，反以巧言而惑我。況逃民不忠，若聽汝言，亦陷我於不義。我受命執掌關隘，自宜盡臣子之節。逃民玩法不守國規，連汝宜當拿解於朝歌。自思只是不放過此關，彼自然回國，我已自存一線之生路矣。若論國法，連汝

並解回朝，以正國典。奈吾初會，暫且姑免。」喝兩邊：「把姜尚叉將出去。」眾人一聲喝，把姜尚推將出去。

子牙滿面羞慚，眾民見子牙回來，問曰：「姜老爺！張老爺可放我等出關？」子牙曰：「張總兵連我也要拿進朝歌城去，是我說過了。」眾人聽罷，齊齊叫苦。七八百黎民號啕痛哭，哀聲徹野。子牙看見不忍，子牙曰：「你們眾民不必啼哭，我送你們出五關去。」有等不知事的黎民，聞知此語，只說寬慰他，乃曰：「老爺也出不去，怎生救我們？」內中有知道的，哀求曰：「老爺若肯救援，便是再生之恩！」子牙曰：「你們要出五關者，到黃昏時候，我叫你等閉眼，你等就閉眼。若聽得耳內風響，不要睜眼，若開了眼時，跌出腦漿來，不要怨我。」眾人應承了。

子牙到一更時分，望崑崙山拜罷，口中念念有詞，一聲響。這一會，子牙土遁救出萬民。眾人只聽得風聲颯颯，不一會，四百里之程出了臨潼關、穿雲關、界牌關、汜水關，到金雞嶺。子牙收了土遁，眾民落地。子牙曰：「眾人開眼。」眾人睜開了眼。子牙曰：「此處就是汜水關外金雞嶺，乃西岐州地方，你們好好去罷。」眾人叩頭謝曰：「老爺天垂甘露，普救群生，此恩此德，何日能報？」眾人拜別不題。

且說子牙往磻溪隱跡。有詩為證：

棄卻朝歌遠市廛，法施土遁救顛連。閒居渭水垂竿釣，只等風雲際會緣。

武吉災殃為引道，飛熊夢兆主求賢。八十才逢明聖主，方立周朝八百年。

話說眾民等待天明，果是西岐地界，過了金雞嶺，便是首陽山。走過燕山，又過了白柳村，前至西岐山。過了七十里，至西岐城，眾民進城觀看景物；民豐物阜，行人讓路，老幼不欺，市井謙和。真乃堯天舜日，別是一番風景。眾民作一手本，投遞上大夫府。散宜生接著手本，翌日伯邑考傳命：「既朝歌逃民，因紂王失政，來歸吾土。無妻者給銀與他娶妻，又與銀子。令眾人

移居安處，鰥寡孤獨者，在三濟倉造名，自領口糧。」宜生領命。

邑考曰：「父王囚羑里七年，孤欲自往朝歌代父贖罪，不知卿意如何？」散宜生奏曰：「臣啓公子！主公臨別時言，七年之厄已滿，災完難足，自然歸國。不得造次，有違主公臨別之言。如公子於心不安，可差一士卒前去問安，亦不失為子之道。何必自馳鞍馬，身臨險地哉？」伯邑考歎曰：「父王有難，七載禁於異鄉，舉目無親。為人子者，於心何忍！所謂立國立家，徒為虛設，要我等九十九子何用？我自帶祖遺三件寶貝，往朝歌進貢，以贖父罪。」伯邑考此去，不知吉凶如何？且聽下回分解。

# 第十九回　伯邑考進貢贖罪

忠臣孝子死無辜，只為殷商有怪狐。淫亂不羞先薦恥，真誠豈畏後來誅？寧甘萬刃留清白，不愛千嬌學獨夫。史冊不污千載恨，令人屈指淚如珠。

話說伯邑考欲往朝歌為父贖罪。時有上大夫散宜生阻諫，公子立意不允，隨進宮辭母太姬，要往朝歌贖罪。太姬曰：「汝父被羈羑里，西岐內外事託付何人？」邑考曰：「內事託與兄弟姬發，外事託付與散宜生，軍務託付南宮适。孩兒要親往朝歌面君，以進貢為名，請贖父罪。」太姬見邑考堅執要去，只得依允。吩咐曰：「孩兒此去，須要小心。」邑考辭去，逕到殿前，與弟姬發言曰：「兄弟，好生與兄弟和美，不可改西岐規矩，我此去朝歌，多則三月，少則二月，即便回程。」邑考吩咐畢，收拾寶物進貢，擇日起行。姬發同文武官九十八弟，在十里長亭餞別。

邑考與眾人飲酒作別，一路前行，揚鞭縱馬，過了些紅杏芳林，行無限柳陰古道。伯邑考與從人一日行至氾水關。關上軍兵見兩杆進貢旛幢，上書「西伯侯」旗號。軍官來報主帥，守關總兵韓榮命開關，邑考進關，一路無辭。行過五關來到澠池縣，渡黃河至孟津，進了朝歌城，皇華館驛安下。次日，問驛丞：「丞相府住在那裏？」驛丞答曰：「在太平街。」

次日，邑考來至午門，並不見一員官走動，又不敢擅入午門。已往返五日，邑考素縞抱本，立於午門外。少時，只見一位大臣騎馬而至，乃亞相比干也。比干聞言，滾鞍下馬，以手相扶，口稱：「階下跪者何人？」邑考答曰：「吾乃犯臣姬昌子伯邑考。」比干問曰：「公子為何事至此？」邑考答曰：「父親得罪於天子，蒙丞相保奏，得全性命，此恩天高地厚，愚父子弟兄銘刻難忘。只因七載光陰，父親久羈羑里，人子何以得安？想天子必思念循良，豈肯甘為魚肉？邑考與散宜生議，將祖遺鎮國異寶，

都進納王廷，代父贖罪。望丞相開天地仁慈之心，憐姬昌久羈羑里之苦。倘蒙賜骸骨得歸故土，

真恩如泰山，德如淵海。西岐百姓，無不感念丞相之大恩也。」

比干答曰：「公子納貢，乃是何寶？」邑考曰：「是始祖亶父所遺七香車、醒酒氈、白面猿

猴、美女十名，代父贖罪。」比干曰：「七香車有何寶乎？」邑考答曰：「七香車，乃軒轅皇帝

破蚩尤於北海，遺下此車。若人坐上面，不用推引，欲東則東，欲西則西，乃傳世之寶也。醒酒

氈，倘人醉酩酊，臥此氈上，不消時刻即醒。白面猿猴雖是畜類，善會三千小曲，八百大曲，能

謳笙前之歌，善為掌上之舞，真如嚦嚦鶯簧，嗣嗣弱柳。」比干聽罷：「此寶雖妙，今天子失德，

又以遊戲之物進貢，正是助桀為虐，熒惑聖聰，反加朝廷之亂。無奈公子為父羈囚，行其仁孝，

一點真心。此本我替公子轉達天庭，不負公子來意耳。」

比干往摘星樓下候旨，奉御官啟奏：「亞相比干見駕。」紂王曰：「宣比干上樓。」比干上

樓朝見，紂王曰：「朕無旨宣召，卿有何表章？」比干奏曰：「臣啟奏陛下！西伯侯姬昌子伯邑

考納貢，代父贖罪。」王曰：「伯邑考納進何物？」比干將進貢本呈上，曰：「七香車、醒酒氈、

白面猿猴、美女十名，代西伯侯贖罪。」

紂王命宣邑考上樓，邑考肘膝而行，俯伏奏曰：「犯臣子伯邑考朝見。」紂王曰：「姬昌罪

大忤君，今子納貢為父贖罪，亦可為孝矣。」伯邑考奏曰：「犯臣姬昌罪犯忤君，赦宥免死，暫

居羑里。臣等舉室感陛下天高海闊之洪恩，仰地厚山高之大德。今臣等不揣愚陋，昧死上陳，請

代父罪。倘荷仁慈，賜以再生，得赦歸國，使臣母子等骨肉重完，臣等萬載瞻仰陛下再生之德，

出於恩外也。」紂王見邑考悲慘，為父陳冤，極其懇至。知是忠臣孝子之言，不勝感動，乃賜邑

考平身。邑考謝恩，立於欄杆之外。

姐己在簾內，見邑考丰姿都雅，目秀眉清，脣紅齒白，言語溫柔。姐己傳旨：「捲去珠簾。」

左右宮人將珠簾高捲，搭上金鈎。紂王見姐己出來，口稱：「御妻！今有西伯侯之子伯邑考納貢，

代父贖罪，情實可矜。」姐己奏曰：「妾聞西岐伯邑考善能鼓琴，真世上無雙，人間絕少。」紂

王曰：「御妻何以知之？」妲己曰：「妾雖女流，幼在深閨，聞父母傳說邑考博通音律，鼓琴更

精，深知大雅遺音，妾所以得知。陛下可看邑考撫琴一曲，便知深淺。」

紂王乃酒色之徒，久被妖氣所惑，一聽其言，便令伯邑考叩見妲己。

「伯邑考，聞你善能撫琴，你今試撫一曲何如？」邑考奏曰：「娘娘在上，臣聞：『父母有疾，

為人子者，不敢舒衣安食。』今犯臣父七載羈囚，苦楚萬狀，臣何忍蔑視其父，自為喜悅而鼓琴

哉？況臣心碎如麻，安能宮商節奏，有辱聖聽？」紂王曰：「你當此景，撫琴一曲，如果稀奇，

赦你父子歸國。」邑考聽見此言，大喜謝恩。紂王傳旨取琴一張，邑考盤膝坐在地上，將琴放在

膝上，十指尖尖撥動琴弦，撫弄一曲，名曰「風入松」：

楊柳依依弄晚風，桃花半吐映日紅。芳草綿綿鋪錦繡，任他車馬各西東。

邑考彈至曲終，只見音韻幽揚，真如戛玉鳴珠，萬壑松濤，清婉欲絕。令人塵襟頓爽，恍如

身在瑤池鳳闕，而笙簧簫管，檀板謳歌，覺俗氣逼人耳。誠所謂：「此曲只應天上有，人間能得

幾回聞？」紂王聽罷，心中大悅，對妲己曰：「真不負御妻所聞，邑考此曲，可稱盡善盡美！」

妲己奏曰：「伯邑考之琴，天下共聞，今親睹其人，所聞未盡所見。」紂王大喜，傳旨摘星樓排

宴。妲己偷睛看邑考面如滿月，丰姿俊雅，一表非俗，其風情嫋嫋動人。妲己又看紂王容貌，大

是暗昧，不甚動人。

看官，紂王雖是帝王之相，怎經色慾相虧，形容枯槁。自古佳人愛少年，況妲己乃一妖魅乎？

妲己暗思：「且將邑考留在此處，假說傳琴，乘機挑逗，庶幾成就鸞鳳，共效于飛之樂。況他少

年，其為補益更多，何拘於此老哉？」妲己設計欲留邑考，隨即奏曰：「陛下當赦西伯父子歸國，

固是陛下浩蕩之恩。但邑考琴為天下絕調，今赦之歸國，朝歌竟然絕響，深為可惜！」紂王曰：

「如之奈何？」妲己奏曰：「妾有一法，可全兩事。」紂王曰：「御妻有何妙策，可以兩全？」

妲己曰：「陛下可留邑考在此傳妾之琴，俟妾學精熟，早晚侍陛下左右，以助皇上清暇之樂，一

則西伯感陛下赦宥之恩，二則朝歌不致絕瑤琴之樂，庶幾可以兩全。」

紂王聞言，以手拍妲己之背曰：「賢哉愛卿！真是聰慧賢明，深得一舉兩全之道。」隨傳旨：

「留邑考在此樓傳琴。」妲己不覺暗喜：「我如今且將紂王灌醉了，扶去濃睡；我自好與彼行事，

何愁此事不成？」忙傳旨排宴，紂王以為妲己美意，豈知內藏傷風敗俗之情，大壞綱常禮義之防。

妲己手捧金杯，對紂王曰：「陛下進此壽酒。」紂王以為美愛，只顧歡樂，不覺一時酩酊。妲己

命左右侍御宮人，扶皇上龍榻安寢，方著邑考傳琴。

兩邊宮人取琴兩張，上一張是妲己，下一張是伯邑考傳琴。邑考奏曰：「犯臣子啟娘娘！此

琴有內外五形，六律五音，吟、揉、勾、剔。左手龍睛，右手鳳目，按宮、商、角、徵、羽。又

有八法，乃抹、勾、剔、撇、托、敵、打，有六忌，七不彈。」妲己問曰：「何為六忌！

邑考曰：「聞哀慟泣專心事，忿怒情懷戒慾驚。」妲己又問：「何為七不彈？」邑考曰：「疾風

驟雨，大悲大哀，衣冠不正，酒醉性狂，無香近褻，不知音近俗，不潔近穢；遇此皆不彈也。」

此琴乃太古遺音，樂而近雅，與諸樂大不相同。其中有八十一大調，五十一小調，三十六等音。

有詩為證：

音和平兮清心目，世上琴聲天上曲。盡將千古聖人心，付與三尺梧桐木。

邑考言畢，將琴撥動，其音嘹亮，妙不可言。

且說妲己原非為傳琴之故，實為貪邑考之姿容，挑逗邑考，欲效于飛，縱淫敗度，何嘗留心

於琴？只是左右勾引，故將臉上桃花現嬌豔夭姿，風流國色。轉秋波，送嬌滴滴情懷，啟朱唇，

吐軟溫溫悄語。無非欲動邑考，以惑亂其心。邑考乃聖人之子，因為父受羈困之厄，欲行孝道，

故不辭跋涉之勞，往朝歌進貢，代父贖罪，指望父子同還故都，那有此意？雖是傳琴，心如鐵石，

意若堅鋼，眼不旁觀，一心只顧傳琴。

妲己兩番三次勾邑考不動，妲己曰：「此琴一時難明。」吩咐左右：「且排上宴來。」兩邊隨排上宴來。妲己命席旁設坐，令邑考侍宴。邑考魂不附體，跪而奏曰：「邑考乃犯臣之子，荷蒙娘娘不殺之恩，賜以再生之路，感聖德真如山海。娘娘乃萬乘之尊，人間國母，邑考怎敢侍坐？臣當萬死！」邑考俯伏不敢抬頭，妲己曰：「邑考之言差矣！若論臣子，果然坐不得；若論傳琴，乃是師徒之道，即坐亦何妨？」

邑考聞妲己之言，暗暗切齒：「這賤人把我當做不忠不義，不孝不仁，非禮非義，不智不良之輩。想吾始祖后稷在堯為臣，官居司農之職，相傳數十世，累代忠良。今日邑考為父朝商，誤入陷阱。豈知妲己以邪淫壞主上之綱常，有傷於風化，深辱天子，其惡不小。我邑考寧受萬刃之誅，豈可壞姬門之節？九泉之下，何以相見始祖乎？」

且說妲己見邑考俯伏不言，又見邑考不感心情，並無一計可施。妲己邪念不絕：「我倒有愛戀之心，他全無顧盼之意，也罷。我再將一法引逗他，不怕他心情不動耳！」妲己只得命宮人將酒收了，令邑考平身，曰：「卿既堅執不飲，可還依舊用心傳琴。」

邑考領旨，照前勾撥多時，妲己猛曰：「我居於上，你在於下。所隔疏遠，按弦多有錯亂，甚為不便，焉能一時得熟？我有一法，可以兩邊相近，又便於按納，有何不可？」邑考曰：「久撫自精，娘娘不必性急。」妲己曰：「不是這等說，今夜不熟，明日主上問我，我將何言相對？深為不便。可將你移於上坐，我坐於懷內，你拿著我雙手撥此弦，不用一刻即熟，何勞多延日月哉？」把伯邑考嚇得魂遊萬里，魄散九霄。

邑考思量：「此是大數已定，料難脫此羅網，畢竟做個清白之鬼，不負父親教子之方，只得把忠言直諫，就死甘心。」邑考正色奏曰：「娘娘之言，使臣萬載竟為狗彘之人！史官載在典章，以娘娘為何如后？娘娘乃萬姓之國母，受天下諸侯之貢賀，享椒房至尊之貴，掌六宮金闕之權。今為傳琴一事，褻尊一至於此，深屬兒戲，成何體統！使此事一聞於外，雖娘娘冰清玉潔，而天

下萬世又何信哉？娘娘請無性急，使旁觀者有辱於至尊也。」就把妲己羞得徹耳通紅，無言可對，

隨傳旨：「命伯邑考暫退。」伯邑考下樓，回館驛不題。

且說妲己深恨：「這等匹夫！輕人如此。我本將心託明月，誰知明月滿溝渠？反被他羞辱一場。管教你粉身碎骨，方消我恨！」妲己只得陪紂王安寢。

次日天明，紂王問妲己：「夜來伯邑考傳琴，可曾精熟？」妲己枕邊挑剔，乘機譖曰：「妾身啓陛下：夜來伯邑考無心傳琴，反起不良之念，將言調戲，甚無人臣禮，妾身不得不奏。」紂王聞言，大怒曰：「這匹夫焉敢如此？」隨即起來整飭用膳，傳旨：「宣伯邑考。」邑考在館驛聞命，即至摘星樓下候旨。王命：「宣上樓來。」

邑考上樓，叩拜在地，王曰：「昨日傳琴，為何不盡心傳琴？反遷延時刻，這有何說？」邑考奏曰：「學琴之事，要在心堅意誠，方能精熟。」妲己在旁言曰：「琴中之法無他，若仔細分明，講得斟酌，豈有不精熟之理？只你傳習不明，講論糊塗，如何得臻其音律之妙？」紂王聽妲己之言，夜來之事，不好明言，隨命邑考：「再撫一曲與朕親聽，看是如何？」邑考受命，膝地而坐，撫弄瑤琴，自思：「不若於琴中寓以諷諫之意。」乃歎紂王一詞曰：

一點忠心達上蒼，祝君壽算永無疆。風和雨順當今福，一統山河國祚長。

紂王靜聽琴內之音，俱是忠君愛國之意，並無半點欺謗之言，將何罪於邑考？妲己見紂王無有加罪之心，以言挑之曰：「伯邑考前進白面猿猴，善能歌唱，陛下可曾聽其歌唱否？」紂王曰：「夜來聽琴有誤，未曾演習；今日命邑考進上樓來，以試一曲，何如？」

邑考領旨到館驛，將猿猴進上摘星樓，開了紅籠，放出猿猴。邑考將檀板遞與白猿，白猿輕敲檀板，婉轉歌喉，音若笙簧，滿樓嘹亮。高一聲如鳳鳴之音，低一聲似鶯啼之美。愁人聽而舒眉，歡人聽而撫掌，泣人聽而止淚，明人聽而如癡。紂王聞之，顛倒情懷，妲己聽之，芳心如醉；

宮人聽之，為世上之罕有。那猿猴只唱得神仙著意，嫦娥側耳，就把妲己唱得神蕩意迷，情飛心逸，如醉如癡，不能檢束自己形體，將原形都唱出來了。

這白猿乃千年得道之猿，修得十二重樓橫骨俱無，故此善能歌唱；又修成火眼金睛，善看人間妖魅。妲己原形現出，白猿看見上面有個狐狸，乃妲己本相。白猿雖是得道之物，終是個畜類。此猿將檀板擲於地下，向九龍侍席上一攛，劈面來抓。妲己往後一閃，早被紂王一拳將白猿打跌在地，遂死於地下。眾宮人扶起妲己，曰：「伯邑考明請猿猴，暗為行刺，若非陛下之恩相救，妾命休矣。」紂王大怒，喝左右：「將伯邑考拿下，送入蠆盆！」兩邊侍御官將邑考拿下，邑考屬聲大叫冤枉不絕。

紂王聽邑考口稱冤枉，命：「且放回。」紂王問曰：「你這匹夫！白猿行刺，眾目所視，為何強辯，口稱冤在何也？」邑考泣奏曰：「猿猴乃山中之畜，雖修人語，野性未退；況猴子善喜果品，不用煙火之物。今見陛下九龍侍席之上，百般果品，心中急欲取果品。便棄檀板而攛酒席，且猿猴手無寸刃，焉能行刺？臣伯邑考世受陛下洪恩，焉敢造次？願陛下究察其情，臣雖寸磔，死亦瞑目矣！」紂王聽邑考之言，暗思多時，轉怒為喜，曰：「御妻，邑考之言是也。猿猴乃山中之物，終是野性。況無刃豈能行刺？」既赦邑考，邑考謝恩。

妲己曰：「既赦邑考無罪，你再將瑤琴撫弄一奇詞異調，琴內果有忠良之心便罷，若有傾危之語，絕不赦饒。」紂王曰：「御妻之言甚善。」邑考聽妲己之奏，暗想：「這一番，諒不能脫其圈套，就將此殘軀以為直諫，就死萬刃之下，留之史冊，也見我姬姓累世不失忠良。」邑考領旨坐地，就於膝上撫琴一曲。詞曰：

明君作兮布德行仁，未聞忍心兮重斂煩刑。炮烙熾兮筋骨粉，蠆盆慘兮肺腑驚。萬姓汗血竟入酒海，四方脂膏盡懸肉林。機杼空兮鹿臺財滿，犁鋤折兮鉅橋粟盈。我願明君兮去讒逐佞，整飭綱紀兮天下太平。

邑考撫罷，紂王不明其音。妲己妖魅，聽得琴中之音，有謗毀君王之言。妲己以手指邑考罵

曰：「大膽匹夫！敢於琴中暗寓謗毀之言，辱君罵主，情殊可恨！真是刁惡之徒，罪不容誅！」

紂王問妲己曰：「琴中謗毀，朕尚不明。」妲己將琴中之意，細說一番。紂王大怒，喝左右來拿。

邑考奏曰：「臣還有結句一段，試撫與陛下聽完。」詞曰：

願王遠色兮，天下太平兮速廢娘娘。妖氣滅兮諸侯悅服，卻淫邪兮社稷康寧。

陷邑考兮不怕萬死，絕妲己兮史氏傳揚。

邑考作歌已畢，回首將琴隔侍席打來，只打得盤碟紛飛。妲己將身一閃，跌倒在地。紂王大

怒曰：「好匹夫！猿猴行刺，被你巧言說過，你將琴擊皇后，分明弒逆，罪不容誅！」喝左右侍

駕曰：「將邑考拿下摘星樓，送入蠆盆。」眾宮人扶起，妲己奏曰：「陛下，且將邑考拿下樓去，

妾身自有處治。」紂王聽妲己之言，把邑考拿下樓。妲己命左右取釘四根，將邑考手足釘了，用

刀碎剁。可憐一聲拿下，釘了手足。邑考大叫，罵不絕口：「賤人！你將成湯錦繡江山化為烏有。

我死不足惜，忠名常在，孝節永存。賤人！我生不能啖汝之肉，死後定為厲鬼食汝之魂！」可憐

孝子為父朝商，竟遭萬刃剁屍！

不一時，將邑考剁成肉醬。紂王命付於蠆盆，餵了蛇蝎。妲己曰：「不可。妾聞姬昌號為聖

人，說他能明禍福，善識陰陽。妾聞聖人不食子肉，今將邑考之肉著廚役用作料，做成肉餅，賜

與姬昌。若昌竟食，此人妄誕虛名，禍福陰陽，俱是謬說。竟可赦宥，以表皇上不殺之仁；如果

不食，當速斬姬昌，恐遺後患。」紂王曰：「御妻之言，正合朕意。」速命廚役將邑考肉作餅，

差官送往羑里，賜與姬昌。不知西伯性命如何？且聽下回分解。

# 第二十回 散宜生私通費尤

自古權奸只愛錢，構成機縠害忠賢。不無黃白開生路，也要青蚨入錦纏。成敗不知遺國恨，災亡那問有家庭？孰知反覆原無定，悔卻吳鉤錯倒撚。

且言西伯侯囚於羑里城，即今河南相州湯陰縣是也。每日閉門待罪，將伏羲八卦變為八八六十四卦，重為三百八十四爻。內按陰陽消息之機，週天刻度之妙，作為周易。姬昌閒暇無事，悶撫瑤琴一曲，猛然琴中大弦忽有殺聲。西伯驚曰：「此殺聲主何怪事？」忙止琴聲，取金錢占取一課，便知分曉。姬昌不覺流淚曰：「我兒不聽父言，遭此碎身之禍！今日如不食子肉，難逃殺身之禍；如食子肉，其心何忍？使我心如刀絞，不敢悲啼，如洩此機，我身亦自難保。」姬伯只得含悲忍淚，不敢出聲。作詩歎曰：

孤身抱忠義，萬里探親災。未入羑里城，先登殷紂臺。拋琴除孽婦，頃刻怒心推。可惜青年客，魂隨劫運灰。

姬昌作畢，左右不知姬昌心事，俱默默不語。話未了時，使命官到，有旨意下。姬昌縞素接旨，口稱：「犯臣待罪。」姬昌接旨，開讀畢，使命官將龍鳳膳盒，擺在上面，使命曰：「主上見賢侯在羑里久羈，聖心不忍。昨日聖駕幸獵，打得鹿獐之物，做成肉餅，特賜賢侯，故有是命。」姬昌跪在案前，揭開膳蓋，言曰：「聖上受鞍馬之勞，反賜犯臣鹿餅之亨，願陛下萬歲！」謝恩畢，連食三餅，將盒蓋了。使命見姬昌食了子肉，暗暗歎曰：「人言姬昌能言先天神數，善曉吉凶；今日見子肉而不知，速食而甘美，所謂陰陽吉凶，皆是虛語！」

且說姬昌明知子肉，含忍苦痛，不敢悲傷，勉強精神，對使命言曰：「欽差大人！犯臣不能躬謝天恩，敢煩大人與昌轉達，昌就此謝恩便了。」姬昌倒身下拜：「感聖上之德光大，普照於羑里。」使命官回朝歌不題。

且說姬伯思子之苦，不敢啼哭，暗暗作詩歎曰：

一別西岐到此間，曾言不必渡江關。只知進貢朝昏主，莫解迎君有犯顏。
年少忠良空慘切，淚多如雨只潸潸。遊魂一點歸何處，青史名標豈等閒？

姬伯作詩畢，不覺憂悶悶，寢食俱廢，在羑里不題。

且說使命官回朝覆命，紂王在顯德殿與費仲、尤渾弈棋。左右侍駕官啟奏：「使命候旨。」紂王傳旨：「宣至殿廷回旨。」奏曰：「臣奉旨將肉餅送至羑里，姬昌謝恩言曰：『姬昌罪當萬死，蒙聖恩赦以再生，已出望外。今皇上受鞍馬之勞，犯臣安逸而受鹿餅之賜，聖恩浩蕩，感激無地。』跪地上，揭開膳蓋，連食三餅，叩頭謝恩。又對臣曰：『犯臣姬昌不能面觀天顏。』又拜八拜，乞使命轉達天庭，令臣回旨。」

紂王聽使臣之言，對費仲曰：「姬昌素有重名，善演先天之數，吉凶有準，禍福無差。今觀自己子肉，食而不知，人言可盡信哉？朕念姬昌七載羈囚，欲赦還國，二卿意下如何？」費仲奏曰：「昌數無差，定知子肉。恐欲不食，又遭屠戮，只得勉強忍食，以為忍食脫身之計，不得已而為之也。陛下不可不察，誤中奸計耳。」王曰：「昌乃大賢，豈有大賢忍啖子肉哉？」

費仲奏曰：「姬昌外有忠誠，內懷奸詐，人皆為彼所瞞過，不如且禁羑里，似虎投陷阱，鳥困雕籠，雖不殺戮，也磨其銳氣。況今東南二路已叛，尚未降服，今縱姬昌於西岐，是又添一患矣。乞陛下念之！」王曰：「卿言是也。」此還是西伯侯災難未滿，故有讒佞之阻。有詩為證：

羑里城中災未滿，費尤在側獻讒言；若無西地宜生計，焉得文王返故園？

不說紂王不赦姬昌，且說邑考從人已知紂王將公子醢為肉醬，星夜逃回，進西岐來見二公子姬發。姬發一日升殿，端門官來報：「有跟隨公子往朝歌家將候旨。」姬發聽報，傳令：「速宣來人到殿前。」來人哭拜在地，姬發慌問其故。來人啟曰：「公子往朝歌進貢，不曾往羑里見老爺，先見紂王。不知何事，將公子醢為肉醬。」姬發聽言，大哭於殿廷，幾乎氣絕。

只見兩邊文武之中，有大將軍南宮适大叫曰：「公子乃西岐之幼主，今進貢與紂王，反遭醢屍之慘。我等主公遭囚羑里，紂王雖是昏亂，吾等還有君臣之禮，不肯有負先王。今公子無辜而受屠戮，痛心切骨，君臣之義已絕，綱常之分俱乖。今東南兩路苦戰多年，吾等奉國法以守臣節。今已如此，何不統兩班文武，將傾國之兵，先取五關，殺上朝歌，勦戮昏主，再立明君？正所謂：『定禍亂而反太平。』」亦不失為臣之節。」只見兩邊武將，聽南宮适之言，時有四賢八俊：辛甲、辛免、太顛、閎夭、祁公、尹公，西伯侯有三十六教習，子姓姬叔度等，齊大叫：「南將軍之言有理！」眾文武切齒齩牙，豎眉睜目，七間殿上一片喧嚷之聲，連姬發亦無定主。

只見散宜生厲聲言曰：「公子休亂！臣有事奉啟。」發曰：「上大夫今有何言？」宜生曰：「公子命刀斧手先將南宮适拿出端門，斬了首級，然後再議大事。」姬發與眾將問曰：「先生為何先斬南將軍？此是何說？使諸將不服。」宜生對諸將言曰：「此等亂臣賊子，陷主於不義，雖在羑里，定無怨言，再議國事。公等造次胡為，兵未到五關，一勇無謀。不知老大王克守臣節，磣磣不貳，陷主君於不義，此誠何心？故先斬南宮适而後再議國事也。」公子姬發與諸將聽罷，個個無言，默默不語，南宮适亦無語低頭。

宜生曰：「當日公子不聽宜生之言，今日果有殺身之禍！昔日大王往朝歌之日，演先天數有七年之殃，災滿難足，自有榮歸之日，不必著人來接，言猶在耳。公子不聽，致有此禍。況又失於打點，今紂王寵信費、尤二賊，臨行不帶禮物先通關節，賄賂二人，故公子有喪身之禍。為今

之計，不若先差官二員，用重賄私通費、尤，使內外相應。待臣修書懇切哀求，若奸臣受賄，必

在紂王面前以好言解釋，老大王自然還國。那時修德行仁，俟紂惡貫盈，再會天下諸侯共伐無道，

興弔民伐罪之師，天下自然響應。廢去昏庸，再立有道，人心悅服。不然，徒取敗亡，遺臭萬年，

為天下笑耳！」姬發曰：「先生之教甚善，使發頓開茅塞，真金玉之論也。不知先用何等禮物？

所用何官？先生當明告我。」

宜生曰：「不過用明珠、白璧、綵緞表裏、黃金、玉帶，其禮二分，一分差太顛送費仲，

一分差閩天送尤渾。使二將星夜進五關，扮作商賈，暗進朝歌。費、尤二人若受此禮，大王不日歸

國，自然無事。」公子大喜，即忙收拾禮物。宜生修書差二將往朝歌來。詩曰：

明珠白璧共黃金，暗進朝歌賄佞臣。漫道財神通鬼使，果然世利動人心。

成湯社稷成殘燭，西北江山若茂林。不是宜生施妙策，天教殷紂自成擒。

且說太顛、閩天扮作經商，暗帶禮物，星夜往氾水關來。關上查明，二將進關，一路上無詞，

過了界牌關八十里，進了穿雲關，又進潼關一百二十里。又至臨潼關，過澠池縣，渡黃河，到孟

津，至朝歌。二將不敢在館驛安住，投客店宿下。暗暗收拾禮物，太顛往費仲府下書，閩天往尤

渾府下書。

且說費仲抵暮出朝，歸至府第無事，守門官啟老爺：「西岐有散宜生差官下書。」費仲笑曰：

「遲了！著他進來。」太顛來到廳前，行禮參見。費仲問曰：「汝是甚人？夤夜見我。」太顛答

曰：「末將乃西岐神武將軍太顛是也。今奉上大夫散宜生命，具有表禮。蒙大夫保全我主公性命，

再造洪恩，高深莫極，每日毫無尺寸相輔，以報涓涯；今特差末將，有書投見。」費仲命太顛將

書取出，折開觀看。書略曰：

西岐卑職散宜生頓首百拜致書於士大夫費公恩主臺下：久仰大德，未叩臺端，自愧駑駘，無緣執鞭，夢想殊渴。茲啓者：敝地恩主姬昌，冒言忤君，罪在不赦，深感大夫垂救之恩，得獲生全。雖囚羑里，實大夫再賜之餘生耳，不勝慶幸！其外又何敢望焉？職第因僻處一隅，未伸銜結，日夜只有望帝京遙祝萬壽無疆而已，今特遣大夫太顛具不覩之儀：白璧二雙，黃金百鎰，表裏四端，情實可矜；少曝西土眾士民之微忱，幸無以不恭見罪。但念我主公已殘末衰年，久羈羑里，幼子孤臣，無不日夜懸思，希圖完聚，此亦仁人君子所共憐念者也。懇祈恩臺大開慈隱，法外施仁，一語回天，得赦歸國，則恩臺德海如山，西土眾姓，無不銜恩於世世矣！臨書不勝悚慄待命之至，謹啓。

費仲看了書共禮單，自思：「此禮價值萬金，如今怎能行事？」沈思半晌，乃吩咐太顛曰：「你且回去多拜上散大夫：『我也不便修回書，等我早晚取便，自然令你主公歸國。』絕不有負你大夫相託之情。」太顛拜謝告辭，自回下處。不一時，闔天也往尤渾處送禮回至，二人相談，俱是一樣之言。二將大喜，忙收拾回西岐去訖不表。

自費仲受了散宜生禮物，也不問尤渾，尤渾也不問費仲，二人各推不知。一日，紂王在摘星樓與二臣下棋，紂王連勝了二盤。紂王大喜，傳旨排宴。費、尤侍於左右，換盞傳杯。正歡飲之間，忽紂王言起伯邑考鼓琴之事，猿猴謳歌之妙，又論：「姬昌自食子肉，所論先天之數，皆係妄談，何嘗先有定數？」費仲乘機奏曰：「臣聞姬昌素有叛逆不臣之心，一向防備，臣於前數日，著心腹往羑里探聽虛實，羑里軍民俱言姬昌實有忠義，每月逢朔望之辰，焚香祈求陛下國祚安康，四夷拱服，國泰民安，雨順風調，四民樂業，社稷永昌，宮闈安靜。陛下四昌七載，並無一怨言。據臣意看姬昌，乃是忠臣。」

紂王言曰：「卿前日言姬昌外有忠誠，內懷奸詐，包藏禍心，非是好人，何今日言之反也？」

費仲又奏曰：「據人言，昌或忠或佞，入耳難分，一時不辨，因此臣暗使心腹，探聽虛實，方知

昌是忠耿之人。正所謂：『路遠知馬力，日久見人心。』」紂王曰：「尤大夫以為何如？」尤渾

啓曰：「依費仲所奏，其實不差，據臣所知，姬昌數年困苦，終日羈囚，訓羑里萬民，萬民感德，

化行俗美。民知有忠孝節義，不知妄作邪偽之事，所以西岐皆稱姬昌為聖人。陛下問臣，臣不敢

不以實對，方才費仲不奏，臣亦上言矣。」

紂王曰：「二卿所奏既同，畢竟姬昌是個好人。朕欲赦姬昌，二卿意下如何？」費仲曰：「姬

昌之可赦不可赦，臣不敢主張。但姬昌忠孝之心，久羈羑里，毫無怨言。若陛下憐憫，赦歸本國，

是姬昌以死而之生，無國而有國。其感戴陛下再生之恩，豈有已時？臣量姬昌此去必守忠貞之節，

效犬馬之勞，報德酬恩，以不死之年忠心於陛下也。」

尤渾在側，見費仲力保，想必也是得了西岐禮物，所以如此，我益發使

姬昌感激。尤渾出班奏曰：「陛下天恩既赦姬昌，再加一恩典與彼，自然傾心為國。況今東伯侯

姜文煥造反，攻打遊魂關，大將竇融苦戰七年，未分勝敗。南伯侯鄂順謀逆，攻打三山關，大將

鄧九公亦苦戰七載，殺戮相半，刀兵竟無寧息，烽煙四起。依臣愚見，將姬昌又加一王封，假以

白旄黃鉞，得專征伐，代勞天子，威鎮西岐。況姬昌素有賢名，天下諸侯威服。使東南兩路知之，

不戰自退，正所謂：『舉一人而不肖者遠矣。』」紂王聞奏大喜，曰：「尤渾才智雙全，尤屬可

愛；費仲善挽賢良，實屬可欽。」二臣謝恩。紂王即降赦條，單赦姬昌速離羑里。有詩為證：

天運循環大不同，七年災滿出雕籠。費尤受賄將言諫，社稷成湯運告終。

且說使臣持赦出朝歌，百官聞知大喜，使臣逕往羑里而來不題。

且說西伯侯在羑里之中，悶思長子之苦，被紂王醢屍，歎曰：「我兒生在西岐，絕於朝歌，

加封文王歸故土，五關父子又重逢。靈臺應兆飛熊至，渭水溪邊遇太公。

不聽父言，遭此橫禍。聖人不食子肉，我為父不得已而啖者，乃從權之計。」正思想邑考，忽一

陣狂風，將簷瓦吹落兩塊在地，跌為粉碎。西伯驚曰：「此又是異徵？」隨焚香將金錢搜求八卦，早解其情，姬昌點首歎曰：「今日天子赦至。」喚左右：「天子赦至，收拾起行。」眾隨侍臣等未肯盡信。不一時，使臣傳旨，赦書已到。西伯接赦禮畢，使臣曰：「奉聖旨，單赦姬伯老大人。」姬伯便望北謝恩，隨出羑里。

只見羑里父老牽羊擔酒，簇擁道旁，跪接曰：「千歲今日龍遊大海，鳳集梧桐，虎上高山，鶴棲松柏。七載蒙千歲教訓撫字，長幼皆知忠孝，婦女皆知貞潔，化行俗美，大小居民，不拘男婦，無不感激千歲洪恩。今一別尊顏，再不能得沾雨露。」左右泣下，西伯亦泣而言曰：「吾羈囚七載，毫無尺寸美意與爾眾民，又勞酒禮，吾心不安。只願爾等不負我平日教化，自然百事無虧，得享朝廷太平之福矣。」黎民越覺悲傷，遠送十里，灑淚而別。

西伯侯一日到了朝歌，百官在午門候接。只見微子、箕子、比干、微子啟、微子衍、麥雲、麥智、黃飛虎八諫議大夫都來見西伯侯。姬昌見眾官至，慌忙行禮曰：「犯官七年未見眾位大人，今一旦荷蒙天恩特赦，此皆叨列位大人之福蔭，方能再見天日也。」眾官見姬伯年邁，精神加倍，彼此慰喜。只見使臣回旨，天子正在龍德殿，聞知候旨，命宣眾官隨姬昌朝見。

只見姬昌縞素，俯伏奏曰：「犯臣姬昌，罪不勝誅，蒙恩特赦，雖粉骨碎身，皆陛下所賜之年，願陛下萬歲。」王曰：「卿在羑里七載羈囚，毫無一怨言，而反祈朕國祚綿長，求天下太平，黎民樂業，可見卿有忠誠，朕實有負於卿矣！今朕特詔赦卿無罪，七載無辜，仍加封賢良忠孝百公之長，特專征伐。賜卿白旄黃鉞，坐鎮西岐。每月加祿米一千石，文官二名，武將二員，送卿榮歸。仍賜龍德殿筵宴，遊街三日，拜闕謝恩。」西伯侯謝恩，彼時姬昌換服，百官稱慶，就在龍德殿飲宴。怎見得：

擦抹條擡桌椅，鋪設奇異華筵。左設妝花白玉瓶，右擺瑪瑙珊瑚樹。進酒宮娥雙洛浦，添香美女兩嫦娥。黃金爐內爇檀香，琥珀杯中珍珠滴。兩邊圍繞繡屏開，滿座重鋪銷金

簞。金盤犀箸，掩映龍鳳珍饈，整整齊齊，另是一般氣象。繡屏錦帳，圍繞花卉翎毛，疊疊重重，自然彩色稀奇。休誇交梨火棗，自有雀舌牙茶。鵝梨蘋果青脆梅，龍眼枇杷金赤橘，石榴盞大，秋柿球圓。又擺列兔絲熊掌，水泡白杏，醬芽紅薑。猩唇駝蹄，象板笙簧。誰羨他鳳髓龍肝，獅睛麟脯。慢斟那瑤池玉液，紫府瓊漿；且吹他鸞簫鳳笛，象板笙簧。

正是：

西伯誇官先飲宴，蛟龍得水離泥沙。要的般般有，珍饈百味全，一聲鼓樂動，正是帝王歡。

話說比干、微子、箕子在朝大小官員，無有不喜敕姬昌；百官暗宴盡樂，文王謝恩出朝，三日誇官。怎見得誇官好處？但見：

前遮後擁，五色旛搖。桶子鎗朱纓蕩蕩，朝天鐙豔色輝輝。左邊鉞斧，右邊金瓜；前擺黃旄，後隨豹尾。帶刀力士增光彩，隨駕官員喜氣添。銀交椅襯玉芙蓉，逍遙馬飾黃金轡。走龍飛鳳大紅袍，暗隱團龍妝綿彩。玉束寶鑲成八寶，百姓爭看西伯駕，萬民稱賀聖人來。

正是：

靄靄香煙馨滿道，重重瑞氣罩臺階。

朝歌城中百姓，扶老攜幼，拖男抱女，齊來看文王誇官。人人都道：「忠良今日出雕籠，有德賢侯災厄滿。」文王在城中誇官。

那日到未牌時分，只見前面旛幢對對，劍戟森森，一支人馬到來。文王問曰：「前面是那處人馬？」兩邊啓上大王千歲，只見前面旛幢對對，劍戟森森，一支人馬到來。文王問曰：「前面是那處人馬？」兩邊啓上大王千歲，「是武成王黃爺看操回來。」文王急忙下馬，站立道旁，欠背打躬，口稱：「姬昌參見。」武成王見文王下馬，即忙滾鞍下騎，執手言曰：「大人前來，末將有失迴避，望乞恕罪。」又低聲曰：「今日賢侯榮歸，真是萬千之喜，末將有一要言奉啓，不識賢王可容納否？」西伯曰：「不才領教。」武成王曰：「此間離末將府第不遠，薄具杯酒，以表芹意，何如？」文王乃誠實君子，不會推辭謙讓，隨答曰：「賢王在上，姬昌敢不領教。」黃飛虎隨攜文王至王府，命左右快排筵宴。二王傳杯歡飲，各談些忠義之言，不覺黃昏，掌上燭，武成王命左右且退。

黃飛虎曰：「今日大人之樂，實為無疆之福。但當今寵信奸邪，不聽忠言，陷壞大臣，荒於酒色，不整朝綱，不容諫本。炮烙以退忠良之心，蠆盆以阻諫臣之口。萬姓慌慌，刀兵四起。東南兩處已反四百諸侯。以賢王之德，尚有羑里困苦之羈。今已特赦，是龍歸大海，虎入深山，金鰲脫鈞，如何尚不省悟！況且朝中無三日正條，賢王誇什麼官，遊什麼街？何不早早飛出雕籠，返其故土，父子重逢，夫妻復會，何為不美？又何必在此網羅之中。做此吉凶未定之事也？」

武成王只此數語，把個文王說得骨軟筋酥，起而謝曰：「大王真乃金玉之言，提拔姬昌，此恩何以得報？奈昌欲去，五關有阻，奈何？」黃飛虎曰：「不難，銅符俱在吾府中。」須臾取出銅符令箭，交與文王。隨令改換衣裳，打扮夜不收號色，逕出五關，絕無阻隔。文王謝曰：「大王之德，實在重生父母，何時能報？」此時二鼓時刻，武成王命副將龍環、吳謙，開朝歌西門，送文王出城去了。不知性命如何？且聽下回分解。

# 第二十一回　文王誇官逃五關

黃公恩義救岐主，令箭銅符出帝疆。尤費讒謀追聖主，雲中顯化濟慈航。從來德大難容世，自此龍飛兆瑞祥。留得佳兒名譽正，至今齒角有餘芳。

話說文王離了朝歌，連夜過了孟津，渡了黃河，過了澠池，前往臨潼關而來不題。

且說朝歌城館驛官見文王一夜未歸，心下慌忙，急報費大夫府得知。左右通報費仲日：「外有驛官稟說西伯文王一夜未歸，不知何往？此事重大，不得不預先稟明。」費仲聞知，命：「驛官自退，我自知道。」費仲沈思：「事在自己身上，如何處治？」乃著堂候差官請尤爺來商議。

少時，尤渾到費仲府，相見禮畢。仲日：「不道姬昌，賢弟保奏，皇上封彼為王，這也罷了。叛亂多年，今又走了姬昌，使皇上又生一患，這個擔兒誰擔？為今之計，將如之何？」尤渾日：「年兄且寬心，不必憂悶。我二人之事，料不能失手。且進內廷面君，著兩員將官趕去拿來，以正欺君負上之罪，速斬於市曹，何慮之有。」二人計議停當，忙整朝服，隨即入朝。

紂王正在摘星樓賞玩，侍臣啟駕：「費仲、尤渾侯旨。」王日：「宣二人上樓。」二人見王，禮畢，王日：「二卿有何奏章來見？」費仲奏日：「姬昌深負陛下洪恩，不遵朝廷之命，欺藐陛下。誇官三日，不謝聖恩，不報王爵，暗自逃歸，必懷反意。恐回故土，以起猖獗之端。臣薦在先，恐後得罪，臣等伏奏，請旨定奪。」紂王怒日：「二卿曾言姬昌忠義，逢朔望焚香叩拜，祝祈風和雨順，國泰民安，朕故此赦之。今日壞事，知外而不知內，知內而不知心，正所謂：『海枯終見底，人死不知心。』」尤渾奏日：「自古人心難測，面從背違，陛下傳旨，命殷破敗、雷開點三千飛騎，趕去拿來，以正

逃官之法。」紂王准奏：「速遣殷、雷二將，點兵追趕。」使命傳旨。神武大將軍殷破敗、雷開

領旨，往武成王府來調三千飛騎，出朝歌西門，一路上趕來。怎見得：

旛幢招展，三春楊柳交加；號帶飄揚，七夕彩雲披月。刀鎗閃灼，三冬瑞雪瀰天；劍戟

森嚴，九月秋霜蓋地。咚咚鼓響，汪洋大海起春雷；震地鑼鳴，萬劫山前飛霹靂。人似

南山爭食虎，馬如北海戲波龍。

不說追兵隨後飛雲掣電而來。且說文王自出朝歌，過孟津，渡了黃河，望澠池大道徐徐而來，

扮作夜行不收模樣。文王行得慢，殷、雷二將趕得快，知是追趕。文王回頭，看見後面塵土蕩

起，遠聞人馬喊殺之聲，知是追趕。文王驚得魂飛無地，仰天歎曰：「武成王雖是為我，我一時

失於打點，黃夜逃歸；想必當今知道，旁人奏聞，怪我私自逃歸？必有追兵趕逐。此一拿回，再

無生理，如今只得趲馬前行，以脫此厄。」文王這一回似失林飛鳥，漏網驚魚，那分南北，孰辨

東西？文王心忙似箭，意急如雲。正是：

仰面告天天不語，低頭訴地地無言。

只得加鞭縱轡數番，恨不得馬足騰雲，身生兩翅。遠望臨潼關不過二十餘里之程，後有追師，

看看至近。文王正危急，按下不題。

且說終南山雲中子在玉柱洞中碧遊床運元神，守離龍，納坎虎，猛的心血來潮，屈指一算，

早知吉凶：「呀！原來西伯災厄已滿，目下逢危。今日正當他父子重逢，貧道不失燕山之語。」

叫：「金霞童子在那裏？你與我後桃園中請你師兄來。」金霞童子領命，往桃園中來，見了師兄

道：「師父有請。」雷震子答曰：「師弟先行，我隨即就來。」雷震子見了雲中子下拜：「不知

師父有何吩咐？」雲中子曰：「徒弟！汝父有難，你可前去救援。」雷震子曰：「弟子父是何人？」雲中子曰：「汝父乃西伯侯姬昌，有難在臨潼關；你可往虎兒崖下尋一兵器來，待我秘授你些兵法，好去救你父親。今日正當父子重逢之日，後期好相見耳。」

雷震子領師父之命，離了洞府，逕至虎兒崖下，東瞧西看，到各處尋不出什麼東西，又不知何物叫為兵器。雷震子尋思：「我失打點。常聞兵器乃鎗刀劍戟，鞭斧瓜鎚，師父口言兵器，不知何物，且回洞中再問詳細。」雷震子方欲轉身，只見一陣異香撲鼻，透肝鑽膽，不知在於何所？只見前面一溪澗，澗下水聲潺潺，雷鳴隱隱。雷震子觀看，只見稀奇景致，梅子在青枝，看不盡山中異景。

竹插巔崖。雷震子心歡，見了些靈芝隱綠草，雅韻幽棲，籐纏檜柏，猛然間見綠葉之下，紅杏二枚。狐兔往來如梭，鹿鶴唳鳴前後，攀籐捫葛，將此二枚紅杏摘於手中，聞一聞，撲鼻馨香，如甘露沁心，愈加甘美。

雷震子暗思：「此二枚紅杏，我吃一個，留一個帶與師父。」雷震子方吃了一個，怎麼這等香美，津津異味？只是要吃，不覺又將這個咬了一口：「呀！咬殘了，不如都吃了罷。」方吃了杏子，又尋兵器，不覺左脅下一聲響，長出翅來，拖在地下。雷震子嚇得魂飛天外，魄散九霄。雷震子曰：「不好了！」忙將兩手去拿住翅，只管拔，不防右邊又長出一翅來。雷震子慌得沒主意，嚇得癡呆了。原來兩邊長出翅來不打緊，連臉都變了，鼻子高了，面如藍靛，髮若硃砂，眼睛暴突，牙齒橫生，出於唇外，身軀長有二丈。

雷震子癡呆不語，只見金霞童子來到雷震子面前，叫曰：「師兄！師父叫你。」雷震子曰：「師弟，你看我如何都變了？」金霞童子曰：「你怎的來？」雷震子曰：「師父叫我往虎兒崖尋兵器，去救我父親，尋了半日不見，只尋得二枚杏子，被我吃了。可煞作怪，弄得藍臉紅髮，上下獠牙，又長出兩邊肉翅，叫我如何去見師父？」金霞童子曰：「快去，師父等你。」雷震子一步步走來，自覺不好看，二翅並拖，如同鬥敗了的雞一般。不覺到了玉柱洞前，雲中子見雷震子前來，撫掌道：「奇哉！奇哉！奇哉！」手指雷震子作詩曰：

兩枚仙杏安天下，一條金棍定乾坤。風雷兩翅開先輩，變化千端起後昆。眼似金鈴通九地，髮如紫草短三髭。秘傳玄妙真仙訣，煉就金鋼體不昏。

雲中子作罷詩，命：「雷震子，隨我進洞來。」雷震子隨師父來至桃園中，雲中子取一條金棍傳雷震子，上下飛騰，盤旋如風雨之聲，進退有龍蛇之勢；轉身似猛虎搖頭，起身如蛟龍出海。呼呼響亮，閃灼光明。空中展動一團錦，左右紛紜萬簇花。雲中子在洞中傳的雷震子精熟，隨將雷震子二翅左邊用一風字，右邊用一雷字，又將咒語誦了一遍。雷震子飛騰起於半天，腳登天，頭望地，二翅招展，空中有風雷之聲。

雷震子落地，倒身下拜，叩謝曰：「師父今傳弟子妙道玄機，使救父之厄，恩莫大焉。」雲中子曰：「你速往臨潼關，救西伯侯姬昌——乃汝之父，速去速來，不可遲延！你救父送出五關，不許你同父往西岐，亦不許你傷紂王軍將，功完速回終南，再傳你道術。以後你兄弟自有完聚之日。」雲中子吩咐畢：「你去罷。」

雷震子出了洞府，二翅飛起，剎時間飛至臨潼關，見一山岡，雷震子落將下來，立在山岡之上，看了一會，不見形跡。雷震子自思：「呀！我失於打點，不曾問我師父，西伯侯文王不知怎麼個模樣？教我如何相見？」一言未了，只見壁廂一人，粉青氈笠，穿了一件皂服號衫，乘一騎白馬飛奔而來。雷震子曰：「此人莫非是吾父也。」大叫一聲曰：「山下的可是西伯侯姬老爺？」

文王聽得有人叫他，又不見人，只聽得聲氣。文王歎曰：「吾命合休！為何聞聲不見人形？此必鬼神相戲。」原來雷震子面藍，身上又是水合色，故此與山色交加，文王不曾看得明白，故有此疑。

雷震子見文王住馬停蹄，看一回，不言而又行；又叫曰：「此位可是西伯侯姬千歲麼？」文王抬頭，猛見一人，面如藍靛，髮如硃砂，巨口獠牙，眼如銅鈴，光華閃灼，嚇得魂不附體。文王自思：「若是鬼魅，必無人聲，我既到此，也避不得了。他既叫我，我且上山看他如何？」文

王打馬上山，叫曰：「那位傑士，為何認得我姬昌？」

雷震子聞言，連忙倒身下拜，口稱：「父王！孩兒來遲，致父王受驚，恕孩兒不孝之罪。」

文王曰：「傑士錯誤了。我姬昌一向無識，為何以父子相稱？」雷震子曰：「孩兒乃是燕山收的雷震子。」文王曰：「我兒，你為何生得這個模樣？你是終南山雲中子帶你上山，算將來方今七載，你為何到此？」雷震子曰：「孩兒奉師法旨，下山來救父親出五關，退追兵，故來到此。」

文王聽罷，吃了一驚；自思：「吾乃逃官，已自得罪朝廷，此子看他面色，也不是個善人。他若去退追兵，兵將都被他打死了，與我更加罪惡。待我且說他一番，以止他凶暴。」文王叫：「雷震子！你不可傷了紂王軍將，他奉王命而來，吾乃逃官，不遵王命，棄紂歸西，我負當今之大恩。你若傷了紂王命官，你非為救父，反為害父也。」雷震子答曰：「我師父也曾吩咐孩兒，教我不可傷他軍將之命，只救父王出五關便了。孩兒自勸他回去。」雷震子見那裏追兵捲地而來，旗旛招展，鑼鼓齊鳴，喊聲不息。一派征塵，遮蔽旭日。雷震子看罷，便把脅下雙翅一聲響，飛起空中，將一根黃金棍拿在手裏，就把文王嚇得一跌，跌在地下。不題。

且說雷震子飛在追兵面前，一聲響落在地下，用手把一根金棍掛在掌上，大叫曰：「不要來！」兵卒抬頭看見雷震子面如藍靛，髮似硃砂，巨口獠牙。軍卒報與殷破敗、雷開曰：「啟老爺！前面有一惡神阻路，凶勢猙獰。」殷、雷二將大聲喝退。二人縱馬向前來會雷震子。不知性命如何？且聽下回分解。

# 第二十二回　西伯侯文王吐子

忍恥歸來意可憐，只因食子淚難乾。

非求度難傷天性，不為成忠賊愛緣。

天數湊來誰個是，劫灰聚處若為愆。

從來莫道人間事，自古分離總在天。

且說二將策馬當先，只見雷震子怎生模樣？有詩為證：

漫道姬侯生百子，名稱雷震豈凡夫？

目似金光飛閃電，面如藍靛髮如硃。

秘授七年玄妙訣，長生兩翅有風雷。

天降雷鳴現虎軀，燕山出世託遺孤。侯姬應產螈蛉子，仙宅當藏不世珠。桃園傳得黃金棍，雞嶺先將聖主扶。肉身成聖仙家體，功業齊天帝子圖。

話說殷破敗、雷開仗其膽氣，厲聲言曰：「汝是何人，敢攔住去路？」雷震子答曰：「吾乃西伯文王第百子，雷震子是也。吾父王乃仁人君子，賢德丈夫，事君盡忠，事親盡孝，交友以信，視臣以義，治民以禮，處天下以道，奉公守法而盡臣節。無故而羈羑里，七載守命待時，全無瞋怒。今既放歸，為何又來追襲？反覆無常，豈是天子之所為？因此奉吾師法旨，下山特來迎接我父王歸國，使我父子重逢。你二人好好回去，不必言勇。吾師曾吩咐：『不可傷人間眾生。』故教汝速回便了。」

殷破敗笑曰：「好醜匹夫！焉敢口出大言，煽惑三軍，欺吾不勇？」乃縱馬舞刀來取，雷震子將手中棍架住，曰：「不要來，你想必要與我定個雌雄，這也可。只是奈我父王之言，師父之命，不敢有違。我且試一試與你看。」雷震子將脅下翅一聲響，飛起空中，有風雷之聲；腳登山

頭，望下看見西邊有一山嘴，往外撲著。雷震子說：「待我把這山嘴打一棍你看。」一聲響亮，山嘴塌下一半。雷震子轉身落下來，對二將言曰：「你的頭可有這山結實？」二將見此凶惡，魂不附體。雷震子曰：「二將軍聽我之言，汝等暫回朝歌見駕，且讓你回去。」殷、雷二將軍見此光景，料不能勝他，只得回去。有詩為證：

猛烈恍如鵬翅鳥，猙獰渾似鬼山熊。從今喪卻殷雷膽，束手歸商勢已窮。

一怒飛騰起在空，黃金棍擺氣如虹。霎時風響來天地，頃刻雷鳴遍宇中。

且說雷震子上山來見文王，文王嚇得癡了。雷震子曰：「奉父王之命，去退追兵，趕父王二將，一名殷破敗，一名雷開，他二人被孩兒以好言勸回去了。如今孩兒要送父王出五關。」文王曰：「我隨身自有銅符令箭，到關照驗，即可出關。」雷震子曰：「父王不必如此，若照驗銅符，有誤父王歸期。如今事急勢迫，恐後面又有兵來，終是不了之局。待孩兒背父王一時飛出五關，免得又有事端。」

話說殷、雷二將見雷震子這等驍勇，況且脅生雙翼，遍體風雷，料知絕不能取勝，免得空喪性命無益，故此將計就計，轉回人馬不表。

文王聽罷：「我兒話雖是好，此馬如何出得去？」雷震子曰：「父王且顧出關，馬匹之事甚小。」文王曰：「此馬隨我患難七年，今日一旦棄他，我心何忍。」雷震子曰：「事已到此，豈是好為此不良之事，君子所以棄小而全大。」文王上前，手拍馬背曰：「馬，非昌不仁，捨你出關，奈恐追兵復至，我命難逃。我今別你，任憑你去罷，另擇良主。」文王道罷，灑淚別馬。有詩曰：

奉敕朝歌來諫主，同吾羑里七年囚，臨潼一別歸西地，任你逍遙擇主投。

且說雷震子曰：「父王快些！不必久羈。」文王曰：「背著我，你仔細些。」文王伏在雷震子背上，把二目緊閉，耳聞風聲，不過一刻，已出了五關。來到金雞嶺落將下來，雷震子曰：「父王，已出五關了。」文王睜開二目，已知是本土，大喜曰：「今日復見我故鄉之地，皆賴孩兒之力。」雷震子曰：「父王前途保重，孩兒就此告歸。」文王驚問曰：「我兒，你為何中途拋我，這是何說？」雷震子曰：「奉師父之命，只救父王出關，即歸山洞。今不敢有違，恐負師言，孩兒有罪。父王先歸家國，孩兒學全道術，不久下山，再拜尊顏。」雷震子叩頭，與文王灑淚而別。

正是：

世間萬般哀苦事，無非死別共生離。

雷震子回終南山回覆師父之命不題。

且說文王獨自一人，又無馬匹，步行一日，文王年紀高邁，跋涉艱難。抵暮見一客舍，文王投店歇宿。次日起程，囊乏無資。店小二曰：「歇房與酒飯錢，為何一文不與？」文王曰：「因空乏到此，權且暫記，俟到西岐，著人加利送來。」店小二怒曰：「此處比別處不同，俺西岐，撒不得野，騙不得人。西伯侯千歲以仁義而化萬民，行人讓路，道不拾遺，夜不閉戶，萬民安生樂業。湛湛堯天，朗朗舜日。好好拿出銀子，算還明白放你去，若是遲延，送到西岐見上大夫散宜生老爺，那時悔之晚矣。」文王曰：「我絕不失信。」

只見店主人出來問道：「為何事吵嚷？」店小二把文王欠缺飯錢說了一遍。店主人見文王年雖高邁，精神相貌不凡，問曰：「你往西岐來做什麼事？因何盤費也無？我又不相識你，怎麼記飯錢，說得明白，方可記與你去。」文王曰：「店主人！我非別人，乃西伯侯是也。因囚羑里七年，蒙聖恩赦宥歸國，幸逢吾兒雷震子救我出五關，因此囊內空虛。權記你數日，俟吾到西岐差官送來，絕不相負。」

那店家聽得西伯侯，慌忙倒身下拜，口稱：「大王千歲！子民肉眼，有失接駕之罪。復請大王入內，進獻壺漿，子民親送大王歸國。」文王問曰：「你姓甚名誰？」店主人曰：「子民申名傑，五代世居於此。」文王大喜，問申傑曰：「你可有馬，借一匹與我騎了好行，俟歸國必當厚謝。」申傑曰：「子民皆小戶之家，那有馬匹？家下只有磨麵驢兒，收拾鞍轡，大王暫借此前行，小人親隨伏侍。」

文王大悅，離了金雞嶺，過了首陽山，一路上曉行夜宿。時值深秋天氣，只見金風颯颯，梧葉飄飄，楓林翠色；景物雖是堪觀，怎奈寒鳥悲風，蛩聲慘切。況西伯早是久離故鄉，睹此一片景色，心中如何安泰？恨不得一時就到西岐，與母子夫妻相會，以慰愁懷。

按下文王在路不表。且說文王母太姜，在宮中思想西伯，忽然風過三陣，風中竟帶吼聲。太姜命侍兒焚香，取金錢演先天數，知西伯某日某時已至西岐。太姜大喜，忙傳令百官眾世子往西岐接駕。眾文武與各位公子無不歡喜，人人大悅。西岐萬民牽羊擔酒，戶戶焚香，氤氳拂道。文武百官與各位公子，各穿大紅吉服。此時骨肉完聚，龍虎重逢，倍增喜氣。有詩為證：

萬民歡忭出西岐，迎接龍車過九逵；羑里七年今已滿，金雞一戰斷窮追

從今聖化過堯舜，目下靈臺立帝基；自古賢良周代盛，臣忠助君正雍熙。

且說文王同申傑往西岐來，行了許多路徑，依然又見故園。文王不覺心中悽然，想：「昔日朝商之時，遭此大難，不意今日回歸，已是七載。青山依舊，人面已非。」正嗟歎間，只見兩杆紅旗招展，大砲一聲，擁出一隊人馬。文王大喜曰：「此乃眾文武來迎孤的。」只見大將軍南宮适、上大夫散宜生，引了四賢八俊，三十六傑，辛甲、辛免、太顛、閎夭、祁公、尹公伏於道旁，次子姬發近前拜伏驢前曰：「父王羈縻異國，時月累更，為人子不能分憂代患，誠天地間之罪人，望父王寬恕。今復觀慈顏，不勝欣慰。」

文王見世子、眾文武多人，不覺淚下：「孤想今日，心中不勝悽然，孤已無家而有家，無國而有國，無臣而有臣，無子而有子。陷身七載，羈囚羑里，自甘老死。今幸得見天日，與爾等復能完聚，睹此反覺悽然。」大夫散宜生啟曰：「昔成湯王亦囚於夏臺，一日還國，而有事於天下。今主公歸國，更修德政，育養生民，俟時而動，安知今日之羑里，非昔時之夏臺乎？」

文王曰：「大夫之言，豈是為孤之言？亦非臣下事上之理。昌有罪當誅，蒙聖恩羈而不殺，雖七載之囚，正天子浩蕩洪恩雖頂踵亦不能報。今赦孤歸國，復荷優賞，進爵加封，賜黃鉞白旄，得專征伐，此何等殊恩。當克盡臣節，捐軀報國，此生絕不敢萌二心。何得以夏臺相比？大夫忽發此言，豈昌之所望哉？此後慎勿復言也。」諸臣悅服。姬發近前請：「父王更衣乘輦。」文王依其言，換了王服乘輦，命申傑同進西岐。

一路上歡聲擁道，樂奏笙簧，戶戶焚香，家家結彩。文王端坐鑾輿，兩邊的執事成行，旛幢蔽日，只見眾民大叫曰：「七年遠隔，未睹天顏，今大王歸國，萬民瞻仰，欲親睹天顏，愚民欣慰。」文王聽見眾民如此，方騎逍遙馬。眾民歡聲大震曰：「今日西岐有主矣。」人人歡悅，個个傾心。文王方出小龍山口，見兩旁邊文武、九十八子相隨，獨不見長子邑考，因想其醢屍之苦，羑里自啖子肉，不覺心中大痛，淚如雨下。文王將衣掩面作歌曰：

盡臣節兮奉旨朝商，直諫君兮欲正綱常。讒臣陷兮囚於羑里，不敢怨兮天降其殃。邑考孝兮為父贖罪，鼓琴音兮屈害忠良。啖子肉兮痛傷骨髓，感聖恩兮位至文王。詩官逃難兮路逢雷震，命不絕兮幸至吾疆。今歸西土兮團圓母子，獨不見邑考兮碎裂肝腸！

文王作歌罷，大叫一聲：「痛殺我也。」跌下逍遙馬來，面如白紙。慌壞世子並文武諸人，急忙扶起，擁在懷中，速取茶湯連灌數口，只見文王十二重樓中一聲響，吐出一塊肉羹。那肉餅就地上一滾，生出四足，長上兩耳，望西跑去了。連吐三次，三個兔兒走了。眾臣扶起文王，乘

鑾輿至西岐城，進端門至大殿。公子姬發扶文王入後宮調理湯藥，也非一日，文王之恙已癒。

那日升殿，文武百官上殿朝賀畢，文王宣上大夫散宜生，宜生拜伏於地。文王曰：「孤朝天子，算有七年之厄，不料長子邑考為孤遭戮，此乃天數。荷蒙聖恩特赦歸國，加位文王，又命誇官三日，深感鎮國武成王大德，送銅符五道，放孤出關。不期殷、雷二將奉旨追襲，使孤勢窮力盡，無計可施。束手待斃之時，多虧昔年孤因朝商途中行至燕山，收了一嬰兒。路逢終南山煉氣士雲中子帶去，起名雷震，不覺七載。誰想追兵緊急，得雷震子救我出了五關。」

散宜生曰：「五關豈無將官把守，焉能得出關來？」文王曰：「若說起雷震子之形，險此兒嚇殺孤家。七年光景，生得面如藍靛，髮似硃砂，脅生雙翼，飛騰半空，勢如風雷之狀；用一棍金棍，勢似熊羆。他將金棍一下把山尖打下一塊來，故此殷、雷二將不敢相爭，諾諾而退。雷震子回來，背著孤家飛出五關，不須半個時辰，即是金雞嶺地面，他方告歸終南山去了。孤不忍捨他，他道：『師命不敢違，孩兒不久下山，再見父王。』故此他便回去。孤獨自行了一日，行至申傑店中，感申傑以驢兒送孤，一路扶持。命官重賞，使申傑回家。」

宜生跪啓曰：「主公德貫天下，仁布四方，三分天下，二分歸周。萬民受其安康，百姓無不瞻仰，自古有云：『克念者，自生百福；作念者，自生百殃。』主公已歸西土，真如龍歸大海，虎復深山，自宜養時待動。況天下已反四方諸侯，而紂王肆行無道，殺妻誅子，製炮烙蠆盆，醢大臣，廢先王之典，造酒池肉林，殺宮嬪，聽妲己之所讒，播棄黎老，昵比罪人，拒諫誅忠，沈湎酒色，謂上天不足畏。調善不足為，一意荒淫，罔有悛改，臣料朝歌不久屬他人矣。」言未畢，殿西一人大呼曰：「今日大王已歸故土，當為公子報醢屍之仇。況今西岐雄兵四十萬，戰將六十員，正宜殺進五關，圍住朝歌，斬費仲、妲己於市曹，廢棄昏君，另立明主，以洩天下之忿。」

文王聽而不悅曰：「孤以二卿為忠義之士，西土賴之以安，今日出不忠之言，是自處於不赦之地，而尚敢言報怨滅仇之語。天子乃萬國之元首，縱有過，臣且不敢言，尚敢正君之過？父有失，子亦不敢語，況敢正父之失？所以君叫臣死，不敢不死；父叫子亡，不敢不亡。為人臣子

者，先以忠孝為首，而敢以直忤君父哉？昌因直諫於君，故囚昌於羑里，雖有七載之困苦，是吾愆尤，怎敢怨君，歸善於己？古語有云：『君子見難而不避，惟天命是從。』今昌感皇上之恩，爵賜文王，榮歸西土，孤正當早晚祈祝當今，但願八方寧息兵戈，萬民安阜樂業，方是為人臣之道。從今二卿切不可逆理悖倫，遺譏萬世，豈仁人君子之所言也。」

南宮适曰：「公子進貢，代父贖罪，非有謀逆，如何竟遭醢屍之慘？情法難容，故當勤無道以正天下，此亦萬民之心也。」文王曰：「卿只執一時之見，此是吾子自取其死，孤臨行曾對諸子、文武有言：孤演先天數，算有七年之災，切不可以一卒前來問安。候七年災滿，自然榮歸。邑考不遵父訓，自恃驕拗，執忠孝之大節，不知從權，又失打點，性情偏執；不順天時，致遭此醢身之禍。孤今奉公守法，不安為，不悖德，碌碌以盡臣節，自己德薄才庸，任天子肆行狂悖，天下諸侯自有公論。何必二卿首為亂階，自恃強梁，先取滅亡哉？古云：『五倫之中，惟有君親恩最重；百行之本，當存忠孝義為先。』孤既歸國，當以化行俗美為先，民豐物阜為務，則百姓自受安康，孤與卿等共享太平。耳不聞兵戈之聲，眼不見征伐之事，身不受鞍馬之勞，心不懸勝敗之擾。但願三軍，身無披甲冑之苦，民不受驚慌之災，即此是福，即此是樂，又何必勞民傷財，糜爛其民，然後以為功哉。」南宮适、散宜生聽文王之訓，頓首叩謝。

文王曰：「孤思西岐正南欲造一臺，名曰：『靈臺』。孤恐土木之工，非諸侯所宜，勞傷百姓。然造此靈臺，可以觀災祥之兆。」散宜生奏曰：「大王造此靈臺，既為觀災祥而設，乃為西土之民，非為遊觀之樂，何為勞民哉？況主公仁愛，功及昆蟲草木，萬民無不銜恩。若大王不輕用民力，仍給工銀一錢，任民自便，隨其所欲，不去強他，這也無害於事。況又是為西土人民觀災祥之故，民何不樂為？」文王大喜：「大夫此言方合孤意。」隨出示張掛各門。不知後事如何？且聽下回分解。

# 第二十三回　文王夜夢飛熊兆

文王守節盡臣忠，仁德兼施造大工。民力不教胼胝瘁，役錢常賜錦纏紅。

西岐社稷如磐石，商邑江山若浪從。漫道孟津天意合，飛熊入夢已先通。

話說文王聽散宜生之言，出示張掛西岐各門，驚動軍民人等，都來爭瞧告示。只見上書曰：

示諭眾通知。

西伯文王示諭軍民人等知悉：西岐之境，乃道德之鄉，無兵戈用武之擾，民安物阜，訟簡官清。孤囚羑里羈縻，蒙恩赦宥歸國，因見邇來災異頻仍，水旱失度；及查本土，占驗災祥，竟無壇址。昨觀城西有官地一隅，欲造一臺，名曰靈臺，以占風候，看驗民災。又恐土木之繁，有傷爾軍民力役。特每日給工銀一錢支用。此工亦不拘日之遠近，但隨民便。願做工者，即上簿造名，以便查給；如不願者，各隨爾經營，並無強遍。為此出示諭眾通知。

話說西岐眾軍民人等一見告示，大家歡悅，齊聲言曰：「大王恩德如天，莫可圖報。我等日出而嬉遊，日入而歸宿，坐享承平之福，是皆大王之所賜。今大王欲造靈臺，尚言給領工錢，我等雖肝腦塗地，手胼足胝，亦所甘心。況且為我百姓占驗災祥而設，如何反領大王工銀也？」一郡軍民無不歡悅，情願出力造臺。散宜生知民心如此，抱本進內，啟奏文王曰：「軍民既有此義舉，隨傳旨散給銀兩，眾民領訖。」文王對散宜生曰：「可選吉日，破土興工。」眾民用心著意，搬泥運土，伐木造臺。正是：

窗外日光彈指過，席前花影座間移。

又道是：

行見落花紅滿地，雲時黃菊綻東籬。

造靈臺不滿旬月，管工官來報工完。文王大喜，隨同文武官員排鑾輿出郭，行至靈臺，觀看雕梁畫棟，臺閣巍峨，真一大觀也。有賦為證：

臺高二丈，勢按三寸。上分八卦合陰陽，下屬九宮定龍虎。四角有四時之形，左右立乾坤之象。前後配君臣之義，周圍有風雲之氣。此臺上合天心，下合地戶，中合人意。上合天心，應四時；下合地戶，屬五行；中合人意，風調雨順。文王有德，使萬民而增輝；聖人治世，感百事而無逆。靈臺從此立王基，驗照災祥扶帝主。

正是：

治國江山茂，今日靈臺勝鹿臺。

話說文王隨同兩班文武上得靈臺，四面一觀，文王默然不語。時有上大夫散宜生出班奏曰：「今日靈臺工完，大王為何不悅？」文王曰：「非是不悅。此臺雖好，臺下欠一池沼，以應『水火既濟，配合陰陽』之意。孤欲再開池沼，又恐勞傷民力，故此鬱鬱耳。」宜生啟曰：「靈臺之工，甚是浩大，尚且不日而成。況於臺下一沼，其工甚易。」宜生忙傳王旨：「臺下再開一池沼，

以應『水火既濟』之意。」說言未了，只見眾民大呼曰：「小小池沼，有何難成？又勞聖慮。」

眾人隨將帶來鍬鋤，一時挑挖，內中挑出一副枯骨，眾人四下拋擲。文王在臺上見眾人拋棄枯骨，王問曰：「眾民拋棄何物？」左右啟奏曰：「此地掘起一副人骨，眾人故加拋擲。」文王即傳旨：「命眾人將枯骨取來，放在一處，用匣盛之，埋於高阜之地。豈有因孤開沼而暴露此骸骨，實孤之罪也。」眾人聽見此言，大呼曰：「聖德之君，澤及枯骨，何況我等人民，豈有不沾雨露之恩？真是廣合人心，道施仁義，西岐獲有父母矣。」眾民歡聲大悅。

文王因在靈臺看挖池沼，不覺天色漸晚，回駕不及。文王與眾文武在靈臺上設宴，君臣共樂。席罷之後，文武在臺下安歇，文王臺上設繡榻而寢。時至三更，正值夢中，忽見東南一隻白額猛虎，脅生雙翼，向帳中撲來。文王急叫左右，只聽臺後一聲響亮，火光沖霄，文王驚醒，嚇了一身香汗，聽臺下已打三更，文王自思：「此夢主何吉凶？待到天明，再作商議。」有詩為證：

文王治國造靈臺，文武鍬鋤保駕來。忽見池沼枯骨現，命將高阜速藏埋。
君臣共樂傳杯盞，夜夢飛熊撲帳開。龍虎風雲從此遇，西岐方得棟梁才。

話說次早，眾文武上臺參謁已畢，文王曰：「大夫散宜生何在？」散宜生出班見禮曰：「有何宣召？」文王曰：「孤今夜三鼓，得一異夢，夢見東南有一隻白額猛虎，脅生雙翼，向帳中撲來。只見臺後火光沖霄，一聲響亮。驚醒乃是一夢。此兆不知主何吉凶？」散宜生躬身賀曰：「此夢乃大王之大吉兆，主大王得棟梁之臣，大賢之士，真不讓風后、伊尹之右。」文王曰：「卿何以見得如此？」宜生曰：「昔商高宗曾有飛熊入夢，得傅說於版築之間。今西方屬金，金見火必煅，得傳說於版築之間。今主公夢虎生雙翼者，乃熊也。去見臺後火光，乃火煅物之象。今西方屬金，金見火必煅，煅煉寒金，必成大器。此乃興周之大兆，故此臣特欣賀。」眾官聽畢，齊聲稱賀。文王傳旨回駕，心欲訪賢，以應此兆不題。

且言姜子牙自從棄卻朝歌，別了馬氏。土遁救了居民，隱於磻溪，垂釣渭水。子牙一意守時候，不管閒非，日誦黃庭，悟道修真。苦悶時，持絲綸倚綠柳而垂釣，時時心上崑崙，刻刻念隨師長，難忘道德，朝暮懸懸。一日，執竿歎息，作詩曰：

自別崑崙地，俄然二四年。商都榮半載，直諫在君前。棄卻歸西土，磻溪執釣先。何日逢真主？披雲再見天。

子牙作罷詩，坐於垂楊之下。只見滔滔流水，無盡無休，徹夜東行，熬盡人間萬苦。正是：

惟有青山流水依然在，古往今來盡是空。

子牙歎畢，只聽得一人作歌而來：

登山過嶺，伐木丁丁；隨身板斧，斫劈枯籐。崖前兔走，山後鹿鳴；樹梢異鳥，柳外黃鶯。見了些青松翠柏，李白桃紅。無憂樵子，勝似腰金。擔柴一石，易米三升；隨時蔬菜，沽酒一瓶。對月邀飲，樂守山林；深山幽僻，萬壑無聲。奇花異草，悅目賞心；逍遙自在，任意縱橫。

樵子歌罷，把一擔柴放下，近前少憩，問子牙曰：「老丈，我時常見你在此執竿釣魚，我和你像一個故事。」子牙曰：「像何故事？」樵子曰：「我與你像一個『漁樵問答』。」子牙大喜：「好個『漁樵問答』！」樵子曰：「你上姓貴處？緣何到此？」子牙曰：「吾乃東海許洲人也，姓姜名尚，字子牙，道號飛熊。」樵子聽罷，大笑不止。

子牙問樵子曰：「你姓甚名誰？」樵子曰：「吾姓武名吉，祖貫西岐人氏。」子牙曰：「你方才聽吾姓名，反加大笑者，何也？」樵子曰：「你方才言號飛熊，故有此笑。」子牙曰：「人各有號，何以為笑？」樵子曰：「當時古人、高人、賢人、聖人，胸藏萬斛珠璣，腹隱無邊錦繡。如風后、力牧、伊尹、傅說之輩，方稱其號。似你也有此號，名不稱實。我時常見你絆綠柳而垂竿，別無營運，守枯株而待兔，看此清波。識見未必高明，為何亦稱道號？」

武吉言罷，卻將溪邊釣竿拿起，見線上那鉤直而不曲，樵子撫掌大笑不止，對子牙點頭歎曰：「有志不在年高，無謀空言百歲。」樵子問子牙曰：「你這釣線何為不曲？古語云：『且將香餌釣金鰲。』我傳你一法，將此針用火燒紅，打成鉤樣，上用香餌，線上繫浮子，魚來吞食，浮子自動，便知魚至。望上一提，鉤釣魚腮，方能得鯉，此是捕魚之方。似這等鉤，莫說三年，就百年也無一魚到手。可見你生性愚拙，安得妄號飛熊？」子牙曰：「你只知其一，不知其二。老夫在此，名雖垂釣，我自意不在魚。吾在此，不過守青雲而得路，撥塵翳而騰霄。豈可曲中而取魚乎？非丈夫之所為也。吾寧在直中取，不向曲中求；不為錦鱗設，只釣王與侯。吾有詩為證：

短竿長線守磻溪，這個機關那個知？只釣當朝君與相，何嘗意在水中魚。」

武吉聽罷，大笑曰：「你這個人也想王侯做，看你那個嘴臉不像王侯，我看你的嘴臉也不甚好。」武吉曰：「我的嘴臉比你好些，吾雖樵夫，真比你快活；春看桃李，夏玩芰荷，秋看黃菊，冬賞梅松。我也有詩……

擔柴貨賣長街上，沽酒回家母子歡。伐木只知營運樂，放翻天地自家看。」

子牙曰：「不是這等嘴臉，我看你臉上氣色不怎麼好。」武吉曰：「你看我的氣色怎的不

牙也笑著曰：「你看我的嘴臉不像王侯，我看你的嘴臉也不好。」子

好？」子牙曰：「你左眼青，右眼紅，今日進城打死人。」武吉聽罷，叱之曰：「我和你開笑戲語，為何毒口傷人？」武吉挑起柴，逕往西岐城中來賣。不覺行至南門，卻逢文王車駕，往靈臺占驗災祥之兆，隨侍文武出城，兩邊侍衛甲馬。御林軍人大呼曰：「千歲駕臨，少來！」

武吉挑著一擔柴，往南門，市井道窄，將柴換肩，不知塌了一頭，番轉肩擔，把門軍王相夾耳門一下，即刻打死，兩邊人大叫曰：「樵子打死了門軍。」即時拿住，來見文王，文王曰：「此是何人？」兩邊啟奏：「大王千歲，這個樵子不知何故，打死門軍王相。」文王在馬上問曰：「那樵子姓甚名誰？為何打死王相？」武吉啟曰：「小人是西岐良民，叫做武吉。因見大王駕臨，道路窄狹，將柴換肩，誤傷王相。」文王曰：「武吉既打死王相，理當抵命。」即在南門畫地為牢，豎木為吏，將武吉禁於此間。文王往靈臺去了。

紂時畫地為牢，只西岐有此事。此時，東南北連朝歌俱有禁牢，因文王先天數禍福無差，因此人民不敢逃匿，所以畫地為獄，民亦不敢逃去。但凡人走了，文王演先天數算出，拿來加倍問罪。以此頑猾之民，皆奉公守法，故日畫地為獄。

且說武吉禁了三日，不得回家。武吉思：「母無依，必定倚閭而望；況又不知我有刑陷之災。」因思母親，放聲大哭。行人圍看。其時散宜生往南門過，忽見武吉悲聲大哭，散宜生問曰：「你是前日打死王相的，殺人償命，理之常也。為何大哭？」武吉告曰：「小人不幸遇逢冤家，誤將王相打死，理當償命，安得埋怨。只奈小人有母七十餘歲，小人無兄無弟，又無妻室，母老孤身，必為溝渠餓殍，屍骸暴露，情切傷悲。養子無益，子喪母亡，思之切骨，苦不堪言。小人不得已，放聲大哭。不知迴避，有犯大夫，祈望恕罪。」

散宜生聽罷，默思久之：「若論武吉打死王相，非是鬥毆殺傷人命，不過挑柴誤塌尖擔，打傷人命，自無抵償之理。」宜生曰：「武吉不必哭，我往見千歲啟一本，放你回去，辦你母親衣衾棺木，柴米養身之費，你再等秋後，以正國法。」武吉叩頭：「謝老爺大恩。」

宜生一日進便殿，見文王朝賀畢，散宜生奏曰：「臣啟大王：前日武吉打傷王相人命，禁於

南門，臣往南門，忽見武吉痛哭。臣問其故，武吉言老母有七十餘歲，只生武吉一人，況吉既無兄弟，又無妻室，其母一無所望，吉遭國法，覊陷莫出，思母必成溝渠之鬼，因此大哭。臣思王相人命，原非鬥毆，實乃誤傷。況武吉母寡身單，不知其子陷身於獄。據臣愚見，且放武吉歸家，以辦養母之費。棺木衣衾之資完畢，再來抵償王相之命。臣請大王旨意定奪。」文王聽宜生之言，隨即准行，速放武吉歸家。詩曰：

文王出郭驗靈臺，武吉擔柴惹禍胎。王相死於尖擔下，子牙八十運才來。

話說武吉出了獄，可憐思家心重，飛奔回來。只見母親倚門而望。見武吉回來，忙問曰：「我兒！你因什麼事，這幾日才來？為母在家曉夜不安，又恐你在深山窮谷，被虎狼所傷，使為娘的懸心吊膽，廢寢忘餐。今日見你，我心方落。不知你為何事，今日才回。」武吉哭拜在地曰：「母親！孩兒不幸，前日往南門賣柴，遇文王駕至，我挑擔閃躲，塌了尖擔，打死門軍王相，文王把孩兒禁於獄中，我想母親在家懸望，又無音信，上無親人，單身隻影，無人奉養，必成溝渠之鬼，我因此放聲痛哭。多虧上大夫散宜生老爺啟奏文王，放我歸家，置辦你的衣衾、棺木、米糧之類，打點停當，孩兒就去償王相之命。母親，你養我一場無益了。」道罷大哭。

其母聽見兒子遭此人命重情，魂不附體，一把扯住武吉悲聲哽咽，兩淚如珠，對天歎曰：「我兒忠厚半生，並無欺妄，孝母守分，今日有何事得罪天地，遭此陷阱之災。我兒，你有差池，為娘的焉能有命。」武吉曰：「前一日，孩兒擔柴行至磻溪，見一老人手執竿垂釣。線上拴著一個針，在那裏釣魚。孩兒問他：『為何不打彎了，安著香餌釣魚？』那老人曰：『寧在直中取，不向曲中求。非為錦鱗，只釣王侯。』孩兒笑他：『你這個人也想做王侯，好像一個活猴。』那老人看看孩兒曰：『我看你的嘴臉也不好。』我問他：『我怎的不好？』那老人說孩兒：『左眼青，右眼紅，今日必定打死人。』確確的那日打死了王相。我想那老人嘴極

毒，想將起來可惡。」

其母問吉曰：「那老人姓甚名誰？」武吉曰：「那老人姓姜名尚，字子牙，道號飛熊。因他說出號來，孩兒故此笑他，他才說出這樣破話。」老母曰：「此老善相，莫非有先見之明？我兒，此老人你還去求他救你，此老必是高人。」武吉聽了母命，收拾逕往磻溪來見子牙。不知後事如何？且聽下回分解。

## 第二十四回　渭水文王聘子牙

別卻朝歌隱此間，喜觀綠水繞青山。黃庭兩卷消長畫，金鯉三條了笑顏。
柳內鶯聲來嚦嚦，岸旁溜響聽潺潺。滿天華露開祥瑞，贏得文王傳駕扳。

話說武吉來到溪邊，見子牙獨坐垂楊之下，將漁竿飄浮綠波之上，自己作歌取樂。武吉走至子牙之後，欵欵叫曰：「姜老爺！」子牙回首，看見武吉，子牙曰：「你是那一日在此的樵夫！」武吉答曰：「正是！」子牙道：「你那一日可曾打死人麼？」

武吉慌忙跪泣告曰：「小人乃山中蠢子，執斧愚夫，那知深奧？肉眼凡夫，不識老爺高明隱達之士。前日一語冒犯尊顏，老爺乃大人之輩，不是我等小人，望姜老爺切勿記懷，大開仁慈，廣施惻隱，只當普濟群生。那日別了老爺，行至南門，正遇文王駕至。挑柴閃躲，不知塌了尖擔。果然打死門軍王相。此時文王定罪，將命抵命。小人因思老母無依，終究必成溝渠之鬼。以此思之，母子之命依舊不保。今日特來叩見姜老爺，萬望憐救毫末餘生，得全母子之命。小人結草銜環，犬馬相報，絕不敢有負大德。」子牙曰：「數定難移，你打死了人，理當償命，我怎麼救得你？」武吉哀哭拜求曰：「老爺施恩，昆蟲草木，無處不發慈悲，倘救得母子之命，沒齒難忘。」子牙見武吉來意虔誠，亦且此人後必貴顯，子牙曰：「你要我救你，你拜吾為師，我方救你。」武吉聽言，隨即下拜。子牙曰：「你既為吾弟子，不得不救你。如今你速回到家，在你床前，隨你多長挖一坑塹，深四尺。你至黃昏時候，睡在坑內，叫你母親於你頭前點一盞燈，腳後點一盞燈。或米也可，或飯也可，抓兩把撒在你身上，放上些亂草，睡過一夜起來，只管去做生意，再無事了。」武吉聽了，領師父之命，回到家中，挖坑行事。有詩為證：

文王先天數，子牙善厭星。不因武吉事，焉能陟帝廷？

磻溪生將相，周室產天丁。大造原相定，須教數合冥。

話說武吉回到家中，滿面喜容。母說：「我兒！你去求姜老爺此事如何？」武吉對母親一一說了一遍。母親大喜，隨命武吉挖坑點燈不題。

且說子牙三更時分，披髮仗劍，踏罡步斗，掐訣結印，隨與武吉教訓。打柴之事，非是長策。次日，武吉來見子牙，口稱：「師父下拜。」子牙曰：「既拜吾為師，早晚聽吾教訓。打柴之事，非是長策。早起挑柴貨賣，到申時來談講兵法。方今紂王無道，天下反亂四方鎮諸侯。」武吉曰：「老師父！反了那四方鎮諸侯？」子牙曰：「反了東伯侯姜文煥，領兵四十萬，大戰遊魂關；南伯侯鄂順反了，領三十萬人馬，攻打三山關。我前日仰觀天象，見西岐不久刀兵四起，雜亂發生。此是用武之秋，領上心學藝；若能得功出仕，便是天子之臣，豈是打柴了事？古語云：『將相本無種，男兒當自強。』又曰：『學成文武藝，貨與帝王家。』也是你拜我一場。」武吉聽了師父之言，早晚上心不離子牙，精學武藝，講習六韜不表。

話說散宜生一日想起武吉之事，一去半載不來。宜生入內廷見文王，啓奏曰：「武吉打死王相，臣因見彼有老母在家，無人侍養，奏過主公放武吉回家，辦其母棺木日用之費即來。豈意彼竟欺藐國法，今經半載不來領罪，此必狡猾之民。大王可驗先天數，以驗真實。」文王曰：「善。」隨取金錢占演凶吉。文王點首歎曰：「武吉亦非猾民，因懼刑自投萬丈深潭而死。若論正法，亦非鬥毆殺人，乃是誤傷人民，罪不該死。彼反懼犯法身死，如武吉深為可憫。」歎息良久，君臣各退。正是：

撚指光陰似箭，果然歲月如流。

文王一日與文武閒居無事，見春和景媚，柳舒花放，桃李爭妍，韶光正茂。文王曰：「三春景色繁華，萬物發舒，襟懷爽暢，孤同諸子、眾卿，往南郊尋青踏翠，共樂山水之歡，以效尋芳之樂。」散宜生近前啓曰：「主公，昔日造靈臺，夢兆飛熊，主西岐得棟梁之才，主君有賢輔之佐。況今春光晴爽，花柳爭妍，一則圍幸於南郊，二則訪遺賢於山澤。臣等隨使南宮适、辛甲保駕，正堯舜與民同樂之意。」文王大悅，隨傳旨：「次早南郊圍幸行樂。」次日，南宮适領五百家將出南郊，布一圍場，眾武士披執，同文王出城。行至南郊，怎見得好春光景致：

和風飄動，百蕊爭榮；桃紅似火，柳嫩垂金。萌芽初出土，百草已排新；芳草綿綿鋪錦繡，嬌花嫋嫋鬥春風。林內清奇鳥韻，樹外氤氳煙籠。聽黃鸝杜宇喚春回，徧訪遊人行樂。絮飄花落，溶溶歸棹，又添水面文章。見幾個牧童短笛騎牛背，見幾個田下鋤人運手忙，見幾個摘桑提著桑籃走，見幾個採茶歌罷入茶筐。一段青，一段紅，春光富貴；一園花，一園柳，花柳爭妍。無限春光觀不盡，溪邊春水戲鴛鴦。人人貪戀春三月，留戀春光卻動心。勸君休錯三春景，一寸光陰一寸金。

話說文王同眾文武出郊外行樂，共享三春之景。行至一山，見有圍場，佈成羅網，文王一見許多家將披堅執銳，手執長竿鋼叉，黃鷹獵犬，雄威萬狀。見得：

烈烈旌旗似火，輝輝皁蓋遮天。錦衣繡襖駕黃鷹，花帽紅衣牽獵犬。粉青氈笠，一池荷葉舞清風；打灑朱纓，開放桃花浮水面。只見趕獐獵犬，鑽天鷂子帶紅纓；捉兔黃鷹，拖帽金彪雙鳳翅。黃鷹起去，空中啄墜玉天鵝；惡犬來時，就地拖翻梅花鹿。青錦白吉，錦豹花彪。青錦白吉，遇長杆血濺滿身紅；錦豹花彪，逢利刃血淋出上赤。野雞著箭，穿住二翅怎能飛？鷓鴣遭叉，撲地翎毛難展掙。大弓射去，青

牲白鹿怎逃生？藥箭來時，練雀班鳩難迴避，雄旗招展亂縱橫，鼓響鑼鳴聲吶喊。打圍人個個心猛，與獵將各各歡欣。登崖賽過搜山虎，跳澗猶如出海龍。火砲鋼又連地滾，窩弓伏弩旁空行。長天聽有天鵝叫，開籠又放海東青。

話說文王見這樣個光景，忙問：「上大天！此是一個圍場，為何設於此山？」宜生馬上欠身答曰：「今日千歲遊春行樂，共幸春光。南將軍已設此圍場，俟主公打獵行幸，以暢心情，亦不枉行獵一番，君臣共樂。」

文王聽說，正色曰：「大夫之言差矣！昔伏羲黃帝不用茹毛，而稱至聖，進茹毛於伏羲，伏羲曰：『此鮮食皆百獸之肉，吾人飢而食其肉，渴而飲其血，以之為滋養之道。不知吾欲其生，忍令彼死，此心何忍？朕今不食禽獸之肉，寧食百草之粟。各全生命，以養天和，無傷無害，豈不為美？』伏羲居洪荒之世，無百穀之美，尚不茹毛鮮食！況如今五穀可以養生，肥甘足以悅口，豈甘心踐青行樂，以賞此韶華風景。今欲騁孤等之樂，追麋逐鹿，較強比盛；騁英雄於獵較之間，孤與卿踐青行樂，而遭此殺戮之慘！且當此之時，陽春乍啟，正萬物生育之時，而行此肅殺之政，此仁人所痛心者也。古人當生不觳，體天地好生之仁。孤與卿等何蹈此不仁之事哉？速命南宮适將圍場去了！」

眾將傳旨，文王曰：「孤與眾卿，在馬上歡飲行樂。」觀望來往士女紛紜，踏青紫陌，鬥草芳叢，或攜酒而樂溪邊，或謳歌而行綠野。君臣馬上忻然而歎曰：「正是君正臣賢，士民怡樂。」君臣正迤邐行來，只見那邊一夥人作歌而來：

宜生馬上欠身答曰：「主公，西岐之地勝似堯天。」

憶昔成湯掃桀時，十一征兮自葛始；堂堂正大應天人，義旗一舉民安止。今經六百有餘年，祝網恩波將歇息；懸肉為林酒為池，鹿臺積血高千尺。內荒於色外荒禽，可歎四海沸呻吟；我曹本是滄海客，洗耳不聽亡國音。

日逐洪濤歌浩浩，夜觀星斗垂孤釣；孤釣不知天地寬，白頭俯仰天地老。

文王聽漁人歌罷，對散宜生曰：「與孤把作歌賢人請來相見。」辛甲領旨，將坐下馬一拍，向前厲聲言曰：「內中可有賢人？請出來見吾千歲爺。」那些漁人齊齊跪下，答曰：「吾等都是閒人。」辛甲曰：「你們為何都是賢人？」漁人曰：「我等早晨出戶捕魚，這時節回來無事，故此我等俱是閒人。」辛甲曰：「諸位請回。」眾漁人叩頭去了。

文王馬上想歌中之味，好個「洗耳不聽亡國音」。旁有大夫散宜生欠身言曰：「『洗耳不聽亡國音』者何也？」昌曰：「大夫不知麼？」宜生曰：「臣愚不知深意。」昌曰：「此一句乃堯王訪舜天子故事：昔堯有德，乃生不肖之男，後堯王恐失民望，私行訪察，欲要讓位。一日行至山僻幽靜之鄉，見一人倚溪臨水，將一小瓢兒在水中轉。堯王問曰：『公為何將此瓢在水中轉？』其人笑曰：『吾看破世情，卻了名利，去了家私，棄了妻子，拋紅塵之徑。僻處深林，薑鹽蔬食，怡樂林泉，以終天年，平生之願足矣。』堯王聽罷大喜：『賢者！此人非他一世，亡富貴之榮，遠是非之境，真乃人傑也！』王曰：『賢者！吾非此人，朕乃帝堯。今見大賢有德，欲將天子之位讓爾，可否？』其人聽罷，將小瓢拿起，一腳踏的粉碎，兩隻手掩住耳朵飛跑，跑至溪邊洗耳。正洗之間，又有一人牽一隻牛來吃水，其人曰：『此耳有多少污穢，只管洗？』那人開口答曰：『方才帝堯讓位與我，把我雙耳都污了，故此洗了一會，有誤此牛吃水。』那人洗完，方把牛牽至上流而飲。那人曰：『為甚事便走？』其人曰：『水被你洗污了，如何又污我牛口。』」

當時高潔之士如此。此一句乃洗耳不聽亡國音。」

眾官在馬上，俱聽文王談講先朝興廢，後國遺蹤。君臣馬上傳杯共享，與民同樂。見了此桃紅李白，鴨綠鵝黃，鶯聲嚦囀，紫燕呢喃。風吹不管遊人醉，獨有三春景色)新。君臣正行，見一起樵夫作歌而來：

鳳非乏兮麟非無，但嗟世治有隆污。龍興雲出虎生風，世人漫惜尋賢路。君不見耕莘野夫，心樂堯舜與黎鋤。不遇成湯三使聘，懷抱經綸學左徒。又不見傅嚴子，蕭蕭簑笠甘寒楚。當年不見高宗夢，霖雨終身藏版土。古來賢達辱而榮，豈特吾人終水滸？且橫牧笛歌清晝，漫叱犁牛耕白雲。王侯富貴斜暉下，仰天一笑俟明君。

文王同文武馬上聽得歌聲甚是奇異，內中必有大賢，命辛甲請賢者相見。辛甲領命，拍馬前來，見一夥樵人，言曰：「你們內中可有賢者？請出來與吾大王相見。」放下擔兒，俱言：「內無並賢者。」不一時，文王馬至。辛甲回覆曰：「內無賢士。」文王曰：「聽其歌韻清奇，內中豈無賢士？」中有一人曰：「此歌非吾所作。前邊十里，地名磻溪，其中有一老叟，朝暮垂竿。小民等打柴回來，磻溪少歇，朝夕聽唱此歌。眾人聽得熟了，故此隨口唱出。不知大王駕臨，有失迴避，乃子民之罪也。」王曰：「既無賢士，爾等暫退。」眾人去了，文王在馬上只管思念。又行了一路，與文武把盞，興不能盡。春光明媚，花柳芳妍，紅綠交加，妝點春色。正行之間，只見一人挑著一擔柴唱歌而來：

春水悠悠春草奇，金魚未遇隱磻溪。世人不識高賢志，只作溪邊老釣磯。

文王聽得歌聲，嗟歎曰：「奇哉！此中必有大賢。」宜生在馬上，看那挑柴的好像獦民武吉。

宜生曰：「主公！方才作歌者，像似打死王相的武吉。」王曰：「大夫差矣！武吉已死萬丈深潭之中。前演先天數，豈有武吉還在之理？」宜生看得實了，隨命辛免曰：「你前去拿來。」辛免走馬向前。武吉見是文王駕至，迴避不及，把柴歇下，跪在塵埃。辛免看時，果然是武吉。辛免回見文王，啓曰：「果是武吉。」

文王聞言，滿面通紅，大聲喝曰：「匹夫！怎敢欺孤太甚？」隨對宜生曰：「大夫，這等狡猾之民，須當加等勘問。殺傷人命，縣重投輕，罪與殺人等。今若被武吉逃躲，則『先天數』竟有差錯，何以傳世？」武吉泣拜在地，奏曰：「吉乃守法奉公之民，不敢狂悖。只因誤傷人命，前去問一老叟。離此間三里，地名磻溪，此人乃東海許州人氏，姓姜名尚，字子牙，道號飛熊，叫小人拜他為師傅，與小人回家挖一坑，叫小人睡在裏面，用草蓋在身上，頭前點一盞燈，腳後點一盞燈，草上用米一把，撒在上面，睡到天明，只管打柴，再不妨事。千歲爺！螻蟻尚且貪生，豈有人不惜命？」

只見宜生馬上欠身賀曰：「恭喜大王！武吉今言：『此人道號飛熊。』正應靈臺之兆。昔日商高宗夜夢飛熊，而得傅說：今日大王夢飛熊，應得子牙。今大王行樂，正應求賢。望大王宣赦武吉無罪，令武吉往前林請賢士相見。」武吉叩頭，飛奔林中去了。

且說文王君臣將至林前，不敢驚動賢士，離數箭之地，文王下馬，同宜生步行入林。且說武吉捷進林來，不見師父，心下著慌，又見文王進林，宜生問曰：「賢士在否？」武吉答曰：「方才在此，這會不見了。」文王曰：「賢士可有別居？」武吉道：「前邊有一草舍。」武吉引文王駕至門首，文王以手無門，猶恐造次。只見裏面來一小童開門，文王笑臉問曰：「老師在否？」童曰：「不在，同道友閑行。」文王問曰：「甚時回來？」童子曰：「不定，或就來，或一、二日，或三、五日，渾沒準定。逢山遇水，或師或友，便談玄論道，故無定期。」

宜生在旁曰：「臣啓主公：求賢聘傑，禮當虔誠。今日來意未誠，宜其遷避。昔上古神農拜常桑，軒轅拜老彭，黃帝拜風后，湯拜伊尹，須當沐浴齋戒，擇吉日初聘，方是敬賢之禮。主公

且暫請駕回。」文王曰：「大夫之言是也。」命武吉隨駕回朝。文王行至溪邊，見光景稀奇，林木幽曠。乃作詩曰：

宰割山河布遠猷，大賢抱負可同謀。此來不見垂竿叟，天下人愁幾日休。

又見綠陰之下，坐石之旁，魚竿飄在水面，不見子牙，心中甚是惆快。復作詩曰：

求賢遠出到溪頭，不見賢人只見鉤。一竹青絲垂綠柳，滿江紅日水空流。

文王留戀不捨，宜生力請駕回。文王方隨眾文武回朝。抵暮進西岐，到殿廷，文王傳旨：「今百官俱不必各歸府第，都在殿廷齋宿三日，同去迎請大賢。」內有大將軍南宮适進曰：「磻溪釣叟，恐是虛名，大王未知真實，而以隆禮迎請，倘言過其實，不空費主公一片真誠，竟為愚夫所弄。依臣愚見，主公亦不必如此費心，待臣明日自去請來。如果才副其名，主公再以隆禮加之未晚。如果虛名，可叱而不用，又何必主公齋宿而後請見哉？」

宜生在旁厲聲言曰：「將軍，此事不是如此說，方今天下荒荒，四海鼎沸；賢人君子多隱於巖谷。今飛熊應兆，上天垂象，特賜大賢助我皇基，是西岐之福澤也。此時自當學古人求賢，破拘攣之習，今得如近日欲賢人之自售哉？將軍切不可說如是之言，使諸臣懈怠。」文王聞言大悅，曰：「大夫之言，正合孤意。」於是百官俱在殿廷齋宿三日，然後聘請子牙。後人有詩曰：

西岐城中鼓樂喧，文王聘請太公賢；周家從此皇基固，九五為尊八百年。

文王從散宜生之言，齋宿三日。至第四日，沐浴整衣，極其精誠。文王端坐鑾輿，扛抬聘禮，

文王擺列軍馬成行，前往磻溪來迎子牙。封武吉為武德將軍。笙簧滿道，竟出西岐，不知驚動多少人民，扶老攜幼來看迎賢。但見：

旗分五采，戈戟鏘鏘，笙簧拂道，猶如鶴淚鸞鳴，畫鼓咚咚，一似雷聲滾滾。對子馬人人喜悅，金吾士個個歡欣。文在東寬袍大袖，武在西貫甲披堅。毛公遂、周公旦、召公奭、畢公榮，四賢佐主；伯達、伯適、叔夜、叔夏等八俊相隨。城內氤氳香滿道，郭外瑞彩結成祥。聖主駕臨西土地，不負五鳳鳴岐山。萬民齊享昇平日，宇宙雍熙八百年。

飛熊預兆興周室，感得文王聘大賢。

文王帶領文武出郭，迤往磻溪而來。行至三十五里，早至林下。文王傳旨：「士卒暫在林下紮駐，不必聲揚，恐驚動賢士。」文王下馬，同散宜生步行入得林來，只見子牙背坐溪邊，文王悄悄得行至跟前，立於子牙之後。子牙明知駕臨。故作歌曰：

西風起兮白雲飛，歲已暮兮將焉依？五鳳鳴兮真主現，垂釣竿兮知我稀。

子牙作畢，文王曰：「賢士快樂否？」子牙回頭看見文王，忙棄竿一旁，俯伏叩地曰：「子民不知駕臨，有失迎候，望賢王恕尚之罪。」文王忙扶住，拜言曰：「久慕先生，前顧未遇，昌知不恭。今特齋戒，專誠拜謁，得睹先生尊顏，實昌之幸也。」命宜生扶賢士起來，子牙躬身而立。文王笑容攜子牙至茅舍之中，子牙再拜，文王回拜。

文王曰：「久仰高明，未得相見，今幸接丰標，只聆教誨，昌實三生之幸矣。」子牙拜而言曰：「尚乃老朽非才，不堪顧問，文不足安邦，武不足定國，荷蒙賢王枉顧，實辱鑾輿，有負聖意。」宜生在旁曰：「先生不必過謙。吾君臣沐浴虔誠，特申微忱，專心聘請。今天下紛紛，定

而又亂。當今天子遠賢近佞，荒淫酒色，殘虐生民，諸侯變亂，民不聊生。吾主晝夜思維，不安枕席。久慕先生大德，惻隱溪岩，特具小聘，先生不棄，共佐明主，吾主幸甚。生民幸甚。先生何苦隱胸中之奇謀，忍生民之塗炭？何不一展緒餘，哀此煢獨，出水火而置之昇平？此先生覆載之德，不世之仁也。」宜生將聘禮擺開，子牙看了，速命童兒收訖。

宜生將鑾輿推過，請子牙登輿。子牙跪而告曰：「老臣荷蒙洪恩，以禮相聘，尚已感激非淺，怎敢乘坐鑾輿，越名僭分？這個斷然不敢。」文王曰：「孤預先相設，特迓先生，必然乘坐，不負素心。」子牙再三不敢，推阻數次，絕不敢坐。宜生見子牙堅意不從，乃對文王曰：「賢者既不乘輿，望主公從賢者之請，可將大王逍遙馬請乘，主公乘輿。」王曰：「若是如此，有失孤數日之虔誠也。」彼此又推讓數番，文正乃乘輿，子牙乘馬。歡聲載道，士馬軒昂。時值喜吉之辰，子牙時年已近八十。有詩歎曰：

渭水溪頭一釣竿，鬢霜皎皎白於紈。胸橫星斗沖霄漢，氣吐虹霓掃日寒。

養老來歸西伯宇，避危拼棄舊王冠。自從夢入飛熊後，八百餘年享奠安。

話說文王聘子牙進了西岐，萬民爭看，無不欣悅。子牙至朝門下馬，文王升殿，子牙朝賀畢。文王封子牙為右靈生丞相，子牙謝恩。偏殿設宴，百官相賀對飲。其時君臣有輔，龍虎有依。西岐起造相府，此時有報傳進五關。汜水關首將韓榮具疏往朝歌，言姜尚相周。不知子牙後事如何？且聽下回分解。

文王相國有方，安民有法；件件有條，行行有款。西岐起造相府，此時有報傳進五關。汜水關首將韓榮具疏往朝歌，言姜尚相周。不知子牙後事如何？且聽下回分解。

## 第二十五回　蘇妲己請妖赴宴

鹿臺只望接神仙，豈料妖狐降綺筵？濁骨不能超濁世，凡心怎得出凡塵？希圖弄巧欺明哲，孰意招尤蕢穢羶？惟有昏君殷紂拙，反聽蘇氏殺忠賢。

話說韓榮知文王聘請子牙相周，忙修本差官往朝歌。非只一日，進城來差官文書房來下本。那日看本者，乃比干丞相。比干見此本姜尚相周一節，沈吟不語，仰天歎息曰：「姜尚素有大志，今佐西周，其志不小，此本不可不奏。」

比干抱本往摘星樓來候旨，紂王宣比干進見，王曰：「皇叔有何奏章？」比干奏曰：「氾水關總兵官韓榮上本，言：姜尚禮聘姜尚為相，其志不小。東伯侯反於東魯之鄉，南伯侯屯兵三山之地，西伯姬昌若有變亂，此時正是刀兵四起，百姓思亂。況水旱不時，民貧軍乏，庫藏空虛，而聞太師遠征北地，勝敗未分，真國事多艱，君臣交省之時，願陛下聖意上裁，請旨定奪。」王曰：「侯朕臨殿，與眾卿共議。」

君臣正論國事，只見當駕官奏曰：「北伯侯崇侯虎候旨。」命傳旨宣侯虎上樓，王曰：「卿有何奏章？」侯虎奏曰：「奉旨監造鹿臺，整造二年零四個月，今已工完，特來覆命。」紂王大喜：「此臺非卿之力，終不能如是之速。」侯虎曰：「臣晝夜督工，焉敢怠玩？故此成工之速。」王曰：「今姜尚相周，其志不小，氾水關總兵官韓榮有本來奏。為今之計，如之奈何？卿有何謀，可除姬昌大患？」

侯虎奏曰：「姬昌何能？姜尚何物？井底之蛙，所見不大；螢火之光，其亮不遠。名為相周，猶寒蟬之抱枯楊，不久俱盡。陛下若以兵加之，使天下諸侯恥笑。據臣觀之，無能為也，願陛下不必與之較量可也。」王曰：「卿言甚善。」紂王又問曰：「鹿臺已完，朕當幸之。」侯虎奏曰：

「特請聖駕觀看。」紂王甚喜：「二卿可暫往臺下，候朕與皇后同往。」王傳旨排駕，往鹿臺玩賞。有詩為證：

鹿臺高聳透雲霄，斷送成湯根與苗。
土木工興人失望，黎民怨氣鬼應妖。
食人無厭崇侯惡，獻媚逢迎費仲梟。
勾引狐狸歌夜月，商家一似水中飄。

話說紂王與妲己同坐七香車，宮人隨駕，侍女紛紛，到得鹿臺，果然華麗。君后下車，兩邊扶持上臺，真是瑤池紫府，玉闕珠樓，說什麼蓬壺方丈，團團俱是白石砌就，周圍俱是瑪瑙妝成。樓閣重重，顯雕簷碧瓦；亭臺疊疊，皆獸馬金環。殿當中嵌幾樣明珠，夜放光華，空中照耀；左右鋪設，俱是美玉良金，輝煌閃灼。比干隨行，在臺觀看，臺上不知費幾許錢糧，無限寶玩。可憐民膏民脂，棄之無用之地。想臺中間不知陷害了多少冤魂屈鬼。又見紂王攜妲己入內廷，比干看罷鹿臺，不勝嗟歎。有賦為證：

臺高插漢，樹聳凌雲；九曲欄杆，飾玉雕金光彩彩；千層樓閣，朝星映月影溶溶。怪草奇花，香馥四時不謝；珍禽異獸，聲揚十里傳聞。遊宴者恣情歡樂，供力者勞瘁艱辛；塗壁脂泥，俱是萬民之膏血；華堂彩色，盡收百姓之精神。綺羅錦繡，空盡纖女機杼；絲竹管弦，變作野夫啼哭。真是以天下奉一人，預信獨夫殘萬姓！

比干在臺上，忽見紂王傳旨奏樂飲宴，賜比干、侯虎筵席。二臣飲罷數杯，謝酒下臺，不表。

且說妲己與紂王酣飲，王曰：「愛卿曾言：『鹿臺造完後，自有神仙、仙子、仙姬俱來行樂。』今臺已造完成，不識神仙、仙子何日下降乎？」這一句話，原是當時妲己要與玉石琵琶精報仇，將此鹿臺圖獻與紂王，要害子牙，故將邪言惑誘紂王；豈知作要成真，不期今日完工。

紂王欲想神仙，故問妲己，妲己只得朦朧應曰：「神仙、仙子，乃清虛有道德之士，須待月

色圓滿，光華皎潔，碧天無翳，方肯至此。」紂王曰：「今乃初十日，料定十四、五夜，月華圓

滿，必定光輝，使朕會一會神仙、仙子何如？」妲己不敢強辯，隨口應承。此時紂王在臺上貪歡

取樂，淫佚無休。從來有福者，福德自生；無福者，妖孽廣積。奢侈淫佚，乃喪身之樂。紂王日夜

縱淫，全無忌憚。

且說妲己自紂王要見神仙、仙子，著實掛心，日夜不安。其日乃是九月十三日，三更時分，

妲己俟紂王睡熟，將原形出竅，一陣風聲，來至朝歌南門外，離城三十五里軒轅墳內。妲己原形

至此，眾狐狸齊來迎接，又見九頭雉雞精出來相見，雉雞精道：「姐姐為何到此？你在深院皇

宮，受享無窮之福，何嘗思念我等在此淒涼？」

妲己道：「妹妹！我雖別你們，朝朝侍天子，夜夜伴君王，未嘗不思念你等。如今天子造完

鹿臺，要會仙姬、仙子。我思一計，想起妹妹與眾孩兒們有會變者，或變神仙、或變仙子、仙

姬，去鹿臺受享天子九龍宴席，不會變者，自安其命，在家看守。俟那日，妹妹與眾孩兒們

來。」雉雞精答道：「我有些要事，不能領席；算將來，只得三十九名會變的。」妲己吩咐停

當，風聲響處，依舊回宮，入還本竅。次日，紂王大醉，那知妖精出入。

一宿天明。次日，紂王問妲己曰：「明日是十五夜，正是月滿之辰，不識神仙可能至否？」

妲己奏曰：「明日治宴三十九席，排三層，擺在鹿臺，候神仙降臨。陛下若會仙家，壽添無

算。」紂王大喜，問曰：「神仙降臨，可命一臣斟酒陪宴。」妲己曰：「須得一大量大臣，方可

陪席。」王曰：「合朝文武之內，只有比干量洪。」傳旨：「宣亞相比干。」不一時，比干至臺

下朝見，紂王曰：「明日命皇叔陪神仙筵宴，至月上，臺下候旨。」比干領旨，不知怎樣陪神

仙，糊塗不明，仰天歎曰：「昏君！社稷這等狼狽，國事日見顛危；今又癡心妄想，要會神仙，

似此又是妖言，豈是國家吉兆？」比干回府，總不知所出。

且說紂王次日傳旨，打點筵宴，安排三層臺上，三十九席俱朝上擺列，十三席一層，擺列三

層。紂王吩咐布列停妥，恨不得將太陽速送西山，皎月忙升東土。九月十五日抵暮，比干朝服往臺下候旨。

且說紂王見日已西沈，月光東上；紂王大喜，如得了萬斛珠玉一般。攜妲己於臺上看九龍筵席，真乃是烹龍砲鳳珍饈味，酒海餚山色色新。席已完備，紂王、妲己入內歡飲，候神仙前來；妲己奏曰：「但群仙至此，陛下不可出見；如洩了天機，恐後諸仙不肯再降。」王曰：「御妻之言是也。」話猶未了，將近一更時分，只聽得四下裏風響。怎見得？有詩為證：

妖雲四起罩乾坤，冷霧陰霾天地昏。紂王臺前心膽戰，蘇妃目下子孫尊。
只知飲宴多生福，孰料貪杯惹滅門？怪氣已隨王氣散，至今遺笑鹿臺魂？

這些在軒轅墳內狐狸，採天地之靈氣，受日月之精華，或一、二百年者，或三、五百年者，今變化作仙子、仙姬、神仙體像而來。那些妖氣，霎時間把一輪明月霧了，猶如虎吼一般。只聽得臺上飄飄得落下人來，那月光漸漸得現出。妲己悄悄啟曰：「仙子來了。」慌得紂王隔繡簾一瞧，內中袍分五色，各穿青、黃、赤、白、黑。內有帶魚尾冠者，九揚巾者，一字巾者，陀頭打扮者，雙丫髻者，又有盤龍雲髻，如仙子、仙姬者。

紂王在簾內觀之，龍心大悅。只聽有一仙人言曰：「眾位道友稽首了。」眾仙答禮曰：「今蒙紂王設席，宴吾輩於鹿臺，誠為厚賜。但願國祚千年勝，皇基萬萬秋。」妲己在裏面傳旨：「宣陪宴官上臺。」比干上臺，月光下一看，果然如此，個個有仙風道骨，人人像不老長生。自思：「此事實難解也！」比干只得向前行禮。

內有一道人曰：「先生何人？」比干答曰：「卑職亞相比干，奉旨陪宴。」道人曰：「既是蒙紂王設席，宴吾輩於鹿臺……」比干聽說，心下著疑。內傳旨：「斟酒。」比干執金杯酌酒，三十九席已完。身居相位，不識妖氣，懷抱金壺，侍於側畔。這些狐狸，俱仗變化，全無忌憚，雖然

服色變了。那些狐狸臊臭難當不得。比干正聞狐臊臭，自思：「神仙乃六根清淨之體，為何氣穢沖人？」比干歎息：「當今天子無道，妖生怪出，為國不祥。」正沈思之間，妲己命陪宴官奉大盞。比干依次奉三十九席，每席奉一杯，陪一杯，比干有百斗之量，隨奉過一回。

妲己又曰：「陪宴官再奉一杯。」比干每一席又是一杯。諸狐妖連飲二杯，此杯乃是勸杯。諸妖自不曾吃過這皇封御酒，狐狸量大者，還招架得住；量小的，招架不住，都醉了，把尾巴都拖下來。只見妲己不知好歹，只是要他的子孫吃。但不知此酒發作起來，禁持不住，都要現出原形來。比干奉第二層酒，頭一層都掛下尾巴，都是狐狸尾巴。此時月照正中，比干著實留神看得明白，已是懊悔不及，暗暗叫苦。想我身居相位，反見妖怪叩頭，羞殺我也！比干聞狐臊臭難當，暗暗切齒。

且說妲己在簾子內看陪宴官奉了三杯，見小狐狸醉將來了，若現出原身來，不好看相。妲己傳旨：「陪宴官暫下臺去，不必奉酒。任從眾仙各歸洞府。」比干領旨下臺，鬱鬱不樂，出了內廷，過了分宮樓，顯慶殿，嘉善殿，九間殿。殿內有宿夜官員，出了武門上馬，前面有一對紅紗燈引導。未及行了二里，前面火把燈籠，辮辮士馬，原來是武成王黃飛虎巡督皇城。

比干上前，武成王下馬，驚問比干曰：「丞相有甚緊急事，這時節才出午門？」比干頓足道：「老大人！國亂邦傾，紛紛妖怪，濁亂朝廷，如何是好？昨夜天子宣我陪仙子，仙姬宴，一更月上，奉旨上臺。果然有一起道人，各穿青、黃、赤、白、黑衣，也有些仙風道骨之像。熟知原來是一夥狐狸精。那精連飲兩三大杯，把尾巴掛將下來，月下明明的看得是實。如此光景，怎生奈何？」黃飛虎曰：「丞相請回，末將明日自有理會。」比干回府。黃飛虎命黃明、周紀、龍環、吳謙：「你四人各帶二十名健卒，散在東、南、西、北地方，看那些道人出那一門，務訟其巢穴，定要真實回報。」四將領命去訖，武成王回府。

且說眾狐狸酒在腹內，醉將起來，駕不得妖風，起不得隊霧，勉強駕出午門，一個個都落下來，拖拖捜捜，擠擠挨挨，三三五五，簇擁而來。到南門將至五更，南門開了，周紀遠遠得黑影

之中，明明看見，隨後哨探，離城三十五里，軒轅墳旁有一石洞。那些道人、仙子都爬進去了。

次日，黃飛虎升殿，四將回令。周紀曰：「昨在南門，探得道人有三、四十名，俱進軒轅墳石洞內去了。探得是實，請令定奪。」黃飛虎即命周紀：「領三百家將，盡帶柴薪，塞住洞口，將柴架起來燒，到下午來回令。」周紀領令去訖，門官報道：「亞相到了。」飛虎迎請到庭上行禮，分賓主坐下。茶罷，飛虎將周紀一事說明，比干大喜，稱謝。二人彼此談論國家事務，武成王置酒，與比干丞相傳杯相敍；不覺就至午後，周紀來見：「奉令放火，燒到午時，特來回令。」飛虎曰：「末將同丞相一往如何？」比干曰：「願隨車駕。」二人帶領家將前去不題。

且說這些狐狸吃了酒，死了也甘心，還有不會變的，無辜俱死於一穴。有詩為證：

歡飲傳杯在鹿臺，狐狸何事化仙來？只因穢氣人看破，惹下焦身粉骨災。

眾家將不一時，將些狐狸扒出，俱是焦毛爛肉，臭不可聞。比干對武成王曰：「這許多狐狸還有未焦者，揀選好的將皮剝下來，造一袍襖獻與當今，以感妲己之心。使妖魅不安於君前，必至內亂，使天子醒悟，或加貶謫妲己，也見我等忠誠。」二臣共議，大悅，各歸府第，歡飲盡醉而散。古語云：「不管閒事終無事，只怕你謀裏招殃禍及身。」但不知後來吉凶如何？且聽下回分解。

# 第二十六回　妲己設計害比干

朔風一夜碎瓊瑤，丞相乘機進錦貂；只望同心除惡孽，孰知觸忌伴君妖。

刳心已定千秋業，寵妲難羞萬載謠；可惜成湯賢聖業，化為流水逐春潮！

話說比干將狐狸皮硝熟，造成一件袍襖，只候嚴冬進袍。此時九月，瞬息光陰，一如彈指，不覺時近仲冬。紂王同妲己宴樂於鹿臺之上。那日只見彤雲密布，凜烈朔風，亂舞梨花，乾坤銀砌，紛紛瑞雪，遍滿朝歌。怎見得好雪？

空中銀珠亂灑，半天柳絮交加。行人拂袖舞梨花，滿樹是千枝銀壓。公子圍爐酌酒，仙翁掃雪烹茶，夜來朔風透窗紗，也不知是雪是梅花。飄飄冷氣侵人，片片六花蓋地，瓦楞鴛鴦輕拂粉，爐焚蘭麝可添錦。雲迷四野催妝晚，煖閣紅爐玉影偏。此雪似梨花，似楊花，似梅花，似瓊花。似梨花白，似楊花細，似梅花無香，似瓊花珍貴。此雪乃有聲有色，有氣有味；有聲者如蠶食葉，有色者冷侵心骨，有色者比美玉無瑕，有味者能識五片似梅花，六片如花萼。此雪下到稠密處，只見江河一道青。此雪有富有貴，有貧有賤。富貴者，紅爐添獸炭，煖閣飲羊羔。貧賤者，廚中無米，灶下無柴，非是老天傳敕旨，分明降下殺人刀。

團團如滾珠，霏霏如玉屑，一片似鳳羽，兩片似鵝毛，三片攢三，四片攢四，來年禾稼。

凜凜寒威霧氣棼，國家祥瑞落紛紜；須臾四野難分界，頭望千山盡是雲。道上往來人跡絕，空中隱躍自為群；此雪若到三更後，盡道豐年已十分。

紂王與妲己正飲宴賞雪，當駕官啟奏：「比干候旨。」王曰：「宣比干上臺。」比干行禮畢。

王曰：「六花雜出，舞雪紛紜，皇叔不在府第酌酒禦寒，有何奏章，冒雪至此？」比干奏曰：「鹿臺高接霄漢，風雪嚴冬，臣憂陛下龍體生寒，特獻袍襪與陛下禦冷驅寒，少盡臣微悃。」王曰：「皇叔年高，當留自用；今進與孤，足徵忠愛。」命取來。比干下臺，將朱盤高捧，面是大紅，裏是毛色。比干親手抖開，與紂王穿，紂王笑曰：「朕為天子，富有四海，實缺此袍禦寒。今皇叔之功，世莫大焉。」紂王傳旨：「賜酒，共樂鹿臺。」

話說妲己在繡簾內觀見，都是他子孫的皮，不覺一時間刀剜肺腑，火燎肝腸，此苦可對誰言？暗罵：「比干老賊！吾子孫就享了當今酒席，與老賊何干？你明明欺我，把皮毛感吾之心，我不把你這老賊剜出你的心來，也不算中宮之后。」淚如雨下。

不表妲己深恨比干。且說紂王與比干把盞，比干辭酒，謝恩下臺。紂王著袍進內，妲己接住。王曰：「鹿臺寒冬，比干進袍，甚稱朕懷。」妲己奏曰：「妾有愚言，不識陛下可容納否？陛下乃龍體，怎披此狐狸皮毛？不當穩便，甚為褻尊。」王曰：「御妻之言是也。」遂脫將下來貯庫。此乃是妲己見物傷情，其心不忍，故為此語。因自沈思曰：「昔日欲造鹿臺，為報琵琶妹子之仇，豈知惹出這場是非，連子孫俱勦滅殆盡。」心中甚是痛恨，一心要害比干，無計可施。

話說時光易度，一日，妲己在鹿臺陪宴，陡生一計，將面上妖容撤去，比平常嬌媚不過十分之一、二，大抵往日如牡丹初綻，芍藥迎風，梨花帶雨，海棠醉日，豔冶非常。比干正飲酒間，諦視良久，見妲己容貌大不相同，不住盼睞。妲己曰：「陛下頻顧賤妾殘妝何也？」紂王笑而不言。妲己強之，紂王曰：「朕看愛卿容貌，真如嬌花美玉，令人把玩，不忍釋手。」妲己曰：「妾有何容色？不過蒙聖恩寵愛，故如此耳，妾有一結識義妹，姓胡名喜媚，如今在紫霄宮出家。妾之顏色，百不及一。」

紂王原是愛酒色，聽得如此容貌，不覺心中欣悅。乃笑而問曰：「愛卿既有令妹，可能令朕一見否？」妲己曰：「喜媚乃是閨女，自幼出家，拜師學道，在洞府名山，紫霄宮內修行，一刻

焉能得至?」王曰:「託愛卿福庇,如何委曲,使朕同一見?亦不負卿所舉。」妲己曰:「當時同妾在冀州時,同房針線,喜媚出家,與妾作別,妾灑淚泣曰:『今別妹妹,永不能相見矣!』喜媚曰:『但拜師之後,若得五行之術,我送信香與你姐姐。若要相見,焚此信香,吾當即至。』後來去了一年,果送信香一塊。未及二月,蒙聖恩取上朝歌,侍陛下左右,一向忘卻。方才陛下不言,妾亦不敢奏聞。」紂王大喜曰:「愛卿何不速取信香焚之!」妲己曰:「尚早。喜媚乃是仙家,非同凡俗。待明日,月下陳設茶果,妾身沐浴焚香相迎方可。」王曰:「卿言甚是,不可褻瀆。」紂王與妲己宴樂安寢。

卻說妲己至三更時分,現出原形,竟到軒轅墳中。只見雉雞精接著,泣訴曰:「姐姐,因為你一席酒,斷送了你的子孫受此沈冤,無處申報,尋思一計,須如此如此,可將老賊取心,享皇家血食?朝暮相聚,何不為此各相護衛,我思你獨自守此巢穴,也是寂寥,何不乘此機會,享皇家血食?朝暮相聚,何不為美?」雉雞精深謝妲己曰:「既蒙姐姐抬舉,敢不如命!明日即來。」妲己計較已定,依舊隱形回宮入竅,與紂王共寢。

天明起來,紂王好不歡欣,專候今晚喜媚降臨,恨不得把金烏趕下西山去,捧出東邊玉兔來。

至晚,紂王見月華初升,一天如洗,作詩曰:

金運蟬光出海東,清幽宇宙徹長空;玉盤懸在碧天上,展放光華散彩虹。

話說紂王與妲己在臺上玩月,催逼妲己焚香。妲己曰:「妾雖焚香拜請,倘或喜媚來時,陛下當迴避一時。恐凡俗不便,觸彼回去,急切難來。待妾以言告過,再請陛下相見。」紂王曰:「但憑愛卿吩咐,一一如命。」妲己方淨手焚香,做成圈套。將近一鼓時分,聽半空風響,陰雲密布,黑霧迷空,將一輪明月遮掩。一霎時,天昏地暗,寒氣侵人。紂王驚疑,忙問妲己曰:「好

風，一會兒翻轉天地了。」妲己曰：「想必喜媚踏風雲而來。」言未畢，只聽空中有環佩之聲，隱隱有人聲墜落。妲己即忙催紂王進裏面，曰：「喜媚來矣！俟妾請過，好請相見。」

紂王只得進內殿，隔簾偷瞧。只見風聲停息，月光之下，見一位道姑穿大紅八卦衣，絲縧麻履。況此月色復明，光彩皎潔，且是燈燭輝煌。常言：「燈月之下見佳人，比白日更勝十倍。」只見此女肌如瑞雪，臉似朝霞，海棠風韻，櫻桃小口，杏臉桃腮，光瑩嬌媚，色色動人。妲己向前曰：「妹妹來矣！」喜媚曰：「姐姐！貧道稽首了。」二人同至殿內，行禮坐下。茶罷，妲己道姑曰：「昔日妹妹曾言：『但欲相會，只焚信香即至。』今果不失前言，得會尊容，妾之幸甚。」彼此遜謝。

且說紂王再觀喜媚信香一至，復睹妲己之色，如天地懸隔。紂王暗想：「但得喜媚常侍衾枕，便不做天子，又有何妨？」心上甚是難過。只見妲己問喜媚曰：「喜媚是齋，是葷？」喜媚答曰：「是齋。」妲己傳旨：「排上素齋來。」二人傳杯敘話，燈光之下，故作妖嬈。紂王看喜媚，真如蕊宮仙子，月窟嫦娥。把紂王只弄得魂遊蕩漾三千里，魄繞山河十萬重，恨不能共語相陪，一口吞下肚。抓耳撓腮，坐立不安，不知如何是好。

紂王急得不耐煩，只是亂咳嗽。妲己已會其意，眼角傳情，看看喜媚曰：「妹妹！妾有一言奉瀆，不知妹妹可容納否？」喜媚曰：「姐姐有何事吩咐？貧道領教。」妲己曰：「前者，妾在天子面前，讚揚妹妹大德，天子喜不自勝，久欲一睹仙顏。今蒙不棄，慨賜降臨，實出萬幸。乞賢妹念天子渴想之懷，俯同一會，得領福慧，感戴不勝！今不敢唐突晉謁，託妾先容，不知妹妹意下如何？」

喜媚曰：「妾係女流，況且出家，生俗不便相會。二來男女不雅，且『男女授受不親。』豈可同筵晤對，而不分內外之禮？」妲己曰：「不然，妹妹既係出家，原是『超出三界外，不在五行中』，豈得以世俗男女分別而論？況天子係命於天，即天之子，總治萬民，富有四海，率土皆臣，即神仙亦當讓位。況我與你幼雖結拜，義實同胞，即以姐妹之情，就見天子亦是親道，這也

無妨。」喜媚曰：「姐姐吩咐，請天子相見。」紂王即「請」字也等不得，就走出來了。紂王見道姑一躬，喜媚打一稽首相還。喜媚曰：「請天子坐。」紂王便旁坐在側，二妖反上下坐了。

燈光下，見喜媚兩次三番啟朱唇，一點櫻桃，吐的是美孜孜一團和氣；轉秋波，雙灣活水，送的是嬌滴滴萬種風情，把個紂王弄得心猿難按，意馬馳韁，只急得一身香汗。姐己情知紂王慾火正熾，左右難捱，故意起身更衣。姐己上前曰：「陛下在此相陪，妾更衣就來。」紂王復轉下坐，朝上覷面傳杯。紂王在燈下以眼角傳情，那道姑面紅微笑。紂王斟酒，雙手奉於道姑；道姑接酒，吐嫋娜聲音答曰：「敢勞陛下。」

紂王乘機將喜媚手腕一捻，道姑不語，把紂王魂靈兒都飛在九霄。紂王見是如此，便問曰：「朕同仙姑臺前玩月，何如？」喜媚曰：「領旨。」紂王復攜喜媚手出臺玩月，喜媚不辭，紂王心動，便搭住香肩，月下偎倚，情意甚密。紂王心中甚喜，乃以言挑之曰：「仙姑何不棄此修行，而與令姐同住宮院？拋此清涼，且享富貴，朝夕歡娛，四時歡慶，豈不快樂？人生幾何，乃自苦如此。仙姑意下如何？」喜媚只是不語。

紂王見喜媚不甚推託，乃以手抹著喜媚胸膛，軟綿綿，溫潤潤，嫩嫩的腹皮，喜媚半推半就。紂王見他如此，雙手摟抱。偏殿交歡，雲雨幾度，方才歇手。正起身整衣，忽見姐己出來，一眼看見喜媚烏雲散亂，氣喘吁吁。姐己曰：「妹妹為何這等模樣？」紂王曰：「實不相瞞，方才與喜媚姻緣相湊，天降赤繩。你姐妹同侍朕左右，朝暮歡娛，共享無窮之福。此亦是愛卿薦拔喜媚之功，朕心喜悅，不敢有忘。」即傳旨重新排宴，三人共飲至五更，方共寢鹿臺之上。有詩為證：

國破妖氛現，家亡紂主昏；不聽君子諫，專納佞臣言。先愛狐狸女，又寵雉雞精；比干逢此怪，目下死無存。

話說紂王暗納喜媚，外官不知。天子不理國事，荒淫內闈，外廷隔絕，真是君門萬里。武成

王執掌大帥之權，提調朝歌內四十八萬人馬，鎮守都城；雖然是丹心為國，而終不能面君進諫，彼此隔絕，無可奈何，只得長歎而已。一日，見報說，東伯侯姜文煥分兵攻打野馬嶺，要取陳塘關，黃總兵令魯雄領兵十萬把守去訖。

且說紂王自得喜媚，朝朝雲雨，夜夜酣歌，那裏把社稷為重。那日，二妖正在臺上用早膳，忽見妲己大叫一聲，跌倒在地，把紂王驚駭汗出，嚇得面如土色。見妲己口中噴出血水來，閉目不言，面皮俱紫。紂王曰：「御妻自隨朕數年，未有此疾，今日如何得這等凶症？」喜媚故意點頭歎曰：「姐姐舊疾發了。」紂王問曰：「媚美人為何知御妻有此舊疾？」

喜媚奏曰：「昔在冀州，彼此俱是閨女，姐姐常有心痛之疾。冀州有一醫士，姓張名元，他用藥最妙。有玲瓏心一片，煎湯吃下，此疾即癒。」紂王曰：「傳旨宣冀州醫士張元。」喜媚奏曰：「陛下之言差矣！朝歌到冀州有多少路？一去一來，至少月餘。耽誤日期，焉能救得？除非朝歌之地，若人有玲瓏心，取他一片，登時可救；如無，須臾即死。」紂王曰：「玲瓏心誰人知道？」喜媚曰：「妾身曾拜師，善能推算。」

紂王大喜，命喜媚速算。這妖精故意掐指，算來算去，奏曰：「朝中只有一大臣，官居顯爵，位極人臣，只怕此人捨不得，不肯救拔娘娘。」紂王曰：「是誰？快說。」喜媚曰：「惟亞相比干，乃是玲瓏七竅之疾？」紂王曰：「比干乃是皇叔，一宗嫡派，難道不肯借一片玲瓏心，為御妻起沈疴之疾？速發御札。」差官飛往相府。

比干閒居無事，正為國家顛倒，朝政失宜，心中籌劃。忽值堂官敲雲板，傳御札立見駕。比干接札，禮畢。曰：「天使先回，午門會齊。」比干自思，「朝中無事，御札為何甚速？」話未了，又報御札又至。比干曰：「御札又至。」持札者乃奉御官陳青。

比干接畢，問青曰：「何事要緊，用札六次？」青曰：「丞相在上，方今國事漸衰，鹿臺又新納道姑，名曰胡喜媚。今日早膳，娘娘偶然心痛疾發，看看氣絕。胡喜媚陳說，要得玲瓏心一

比干正沈思時，又報御札又至。不一時，連到五次御札。比干疑惑：「有甚緊急，連發五

片，煎湯吃下即癒。皇上言：『玲瓏心如何曉得？』胡喜媚會算。算丞相是玲瓏心，因此發札六

道，要借老千歲的一片心，急救娘娘，故此緊急。」比干聽罷，驚得心膽俱落。自思事已如此，

乃曰：「陳青，你在午門等候，我即至也。」

比干進內，見夫人孟氏曰：「夫人！你好生看顧孩兒微子德！若我死之後，你母子好生守我

家訓，不可造次，朝中並無一人矣！」言罷，淚如雨下。夫人大驚，問曰：「大王何故出此不吉

之言？」比干曰：「妲己有疾，昏君聽信妖言，欲取吾心作羹湯，豈有生還之理？」夫人垂淚曰：

「官居相位，又無欺誑，上不犯法於天子，下不貪酷於軍民。大王忠誠節孝，素表著於人耳目，

有何罪惡，豈至犯取心慘刑？」

微子德在旁泣曰：「父王勿憂，方才孩兒想起，昔日姜子牙與父王看氣色，曾說不利，留一

簡帖在書房。說：『至危急兩難之際，進退無路，方可看簡，亦可解救。』」比干方悟曰：「呀！

幾乎一時忘了！」忙開書房門，見硯臺下壓著一帖，取出觀之，書上明白。比干曰：「速取火

來！」取水一碗。將子牙符燒在水裏，比干飲於腹中。忙穿朝服上馬，往午門來不表。

且說六札宣比干，陳青陳了內事，驚得一城軍民官宰，盡知取比干心作羹湯。話說武成王黃

元帥同諸大臣俱在午門，只見比干乘馬飛至午門下馬，百官忙問其故。比干曰：「據陳青說取心

一節，吾總不知。」百官隨比干至大殿，比干逕往鹿臺下侯旨。紂王立候，聽得比干至，命：「宣

上臺來。」比干行禮畢。王曰：「御妻偶發沈疴心痛之疾，惟玲瓏心可癒。皇叔有玲瓏心，乞借

一片作湯治疾。若癒，此功莫大焉。」比干曰：「心是何物？」紂王曰：「乃皇叔腹內之心。」

比干怒奏曰：「心者，一身之主，隱於肺內，坐六葉兩耳之中，百惡無侵，一侵即死。心正，

手足正，心不正，則手足不正。心為萬物之靈苗，四象變化之根本。吾心有傷，豈有生路？老臣

雖死不惜，只是社稷邱墟，賢能盡絕。今昏君聽新納妖婦之言，賜吾摘心之禍。只怕比干在，江

山在；比干亡，江山亡。」紂王曰：「皇叔之言差矣！今只借心一片，無傷於事，何必多言，

比干厲聲大叫曰：「昏君！你是酒色昏迷，糊塗狗彘，心去一片，吾即死矣。比干不犯剜心之罪

如何無辜遭此非殃？」

紂王大怒曰：「君叫臣死，不死不忠。臺上毀君，有虧臣節！如不從朕命，武士，拿下去，取了心來。」比干大罵：「妲己賤人！我死冥下，見先帝無愧矣！」喝左右：「取劍來與我！」奉御官將劍遞與比干。比干接劍在手，望太廟大拜八拜，泣曰：「成湯先王！豈知殷紂斷送成湯二十八世天下，非臣之不忠耳！」遂解帶現軀，將劍往臍中刺入，將腹剖開，其血不流。比干將手入腹內摘心而出，望下一擲，掩袍不語，面似淡金，徑下臺去了。

且說諸大臣在殿前打聽比干之事，眾臣紛紛議論朝廷失政。只聽得殿後有腳跡之聲，黃元帥望後一觀，見比干出來，心中大喜。飛虎曰：「老殿下，事體如何？」比干不語。百官迎上前來，比干低首速行，面如金紙，經過九龍橋去，出午門。常隨見比干出來，將馬伺候，比干上馬往北門去了。不知吉凶如何？且聽下回分解。

# 第二十七回　太師回兵陳十策

天運循環有替隆，任他勝算總無功。方才少進和平策，又道提兵欲破戎。

數定豈容人力轉，期逢自與鬼神通。從來逆孽終歸盡，力縱回天亦是空。

話說黃元帥見比干如此不言，逕出午門，命黃明、周紀隨著老殿下往何處去訖。二將領命去訖。

且說比干走馬如飛，只聞得風聲之響。約走五、七里之遙，只聽得路旁有一婦人手提筐籃，叫賣無心菜。比干忽聽得，勒馬問曰：「怎麼是無心菜？」婦人曰：「民婦賣的是無心菜。」比干曰：「人若是無心，如何？」婦人曰：「人若無心即死。」比干大叫一聲，撞下馬來，一腔熱血濺塵埃。有詩為證：

御札飛來實可傷，妲己設計害忠良；比干倚仗崑崙術，卜兆為知在路旁。

話說賣菜婦人見比干落馬，不知何故，慌的躲了。黃明、周紀二騎馬趕出北門，看見比干橫於馬下，一地鮮血，濺染衣袍，仰面朝天，瞑目無語。二將不知所以然。當時子牙留下簡帖，上書符印，將符燒灰入水，服於腹中，護其五臟，故能乘馬出北門耳。見賣無心菜的，比干問其因由，婦人言：「人無心即死。」若是回道：「人無心還活。」比干亦可不死。比干取心下臺上馬，血不出者，乃子牙符水玄妙之功。

話說黃明、周紀飛馬趕出北門，見如此行徑，同至九間殿來回黃元帥話，見比干如此而死，說了一遍。內有一下大夫厲聲大叫：「昏君無事擅殺叔父，紀綱絕滅，吾自見駕。」此官乃是夏招，自往鹿臺，不聽宣召，逕上臺來。紂王將比干心立等做羹湯，又被夏

招上臺見駕。紂王出見夏招，見招豎目揚眉，圓睜兩眼，面君不拜。

紂王曰：「大夫夏招，無旨有何事見朕？」招曰：「昏王也知道無弒君之理，世上那有無故姪殺叔之理？比干乃昏君位之嫡叔，帝乙之弟，今聽妖婦妲己之謀，取比干心作羹，豈非弒叔乎？臣今當弒昏君，以盡成湯之法。」便把鹿臺上掛的飛雲劍執在手中，望紂王劈面殺來。紂王乃文武全才，豈懼此一個儒生？將身一閃讓過，夏招撲個空。紂王大怒，命：「武士拿了！」武士領旨，齊來擒拿，夏招大叫曰：「不必來，昏君殺叔父，招宜弒君，此事之當然。」眾人向前，夏招一跳，撞下鹿臺。可憐粉骨碎身，死於非命。有詩為證：

那有臣弒君之理？」招曰：「特來弒君。」紂王笑曰：「自古以來，

夏招怒發氣生嗔，只為君王行不仁。不惜殘軀拚直諫，可憐血肉已成塵。
忠心自合留千古，赤膽應知重萬鈞。今日雖投臺下死，芳名常共日華新。

不說夏招死於鹿臺之下，且說各文武聽夏招盡節鹿臺之下，又去北門外收比干之屍。世子微子德披麻執杖，拜謝百官。內有武成王黃飛虎、微子、箕子傷悼不已；將比干用棺槨停在北門外，搭起蘆篷旛，豎立紙，安定魂魄。忽探馬報：「聞太師奏凱回朝。」百官齊上馬，迎接十里。至轅門，軍政司報太師：「百官迎接轅門。」太師傳令：「百官暫回，午門相會。」眾官速至午門等候。聞太師乘黑麒麟往北門而進，忽見紙旛飄蕩，便問左右：「是何人靈柩？」左右答曰：「是亞相比干之柩。」太師驚訝。進城，又見鹿臺高聳，光景嵯峨。

到了午門，見百官道旁相迎。太師下騎，笑臉問曰：「列位老大人！仲遠征北海，離了多年，城中景物盡都變了。」武成王曰：「太師在北，可聞天下離亂，朝政荒蕪，諸侯四叛？」太師曰：「年年見報，月月通知，只是心懸兩地，北海難平。託賴天地之恩，主上威福，方滅北海妖孽。吾恨脅無雙翼，飛至都城，面君為快。」眾官隨至九間大殿。

太師見龍書案灰塵堆砌，寂靜淒涼，又見殿東邊黃澄澄大柱子，太師問執官：「黃澄澄大柱子，為何放在殿上？」執殿之官跪而答曰：「此是天子所置新刑，名曰『炮烙』。」太師又問：「何為炮烙？」只見武成王向前言曰：「太師，此刑乃銅造成的，有三層火門，凡有諫官阻事，盡忠無私，赤心為國的，言天子之過，說天子之不仁，正天子不義，便將此物將炭燒紅，用鐵索將人兩手抱住銅柱，左右裏將過去，四肢烙為灰燼，殿前臭不可聞。為造此刑，忠良隱遁，賢者退位，能者去國，忠者死節。」聞太師聽得此言，心中大怒，三目交輝。只急得當中那一隻神目睜開，白光現尺餘遠近，命：「執殿官，鳴鐘鼓請駕。」百官大悅。

話說紂王自取比干心作湯，療妲己之疾，一時痊癒，正在臺上溫存。當駕官啟奏曰：「九間殿鳴鐘鼓，乃聞太師還朝，請駕登殿。」紂王聞得此說，默然不語，隨傳旨：「排鑾輿臨軒。」奏御保駕等官，扈擁天子至九間大殿，百官朝賀。聞太師行禮山呼畢，紂王秉圭諭曰：「太師遠征北海，登涉艱苦，鞍馬勞心，運籌無暇，欣然奏捷，其功不小。」太師奏曰：「姜桓楚篡位，鄂崇禹縱

太師拜伏於地曰：「仰仗天威，感陛下洪福，滅怪除妖，斬逆勤賊，征伐十五年，臣捐軀報國，不敢有負先王。臣在外聞得內廷濁亂，各路諸侯反叛，使臣心懸兩地，恨不能插翅面君。今睹天顏，其情可實？」王曰：「姜桓楚謀逆弒朕，鄂崇禹縱惡為叛，俱已伏誅。但其子肆虐，不遵國法，亂離各地，使關隘擾攘，甚是不法，良可痛恨。」太師奏曰：「姜桓楚篡位，鄂崇禹縱

惡，誰人為證。」紂王無詞以對。

太師近前復奏曰：「臣遠征在外，苦戰多年；陛下仁政不修，荒淫酒色，誅諫殺忠，致使諸侯反亂。臣且啟陛下，殿東放著黃澄澄的是甚東西？」紂王曰：「諫臣惡口忤君，沽忠賣直，故設此刑，名曰炮烙。」太師又啟：「進都城見高聳青雲，是甚所在？」紂王曰：「朕至暑天，苦無憩地，造此行樂，亦觀望高遠，不致耳目蔽塞耳，名曰鹿臺。」太師聽罷，心中甚是不平，乃大言曰：「今四海荒荒，諸侯齊叛，皆陛下有負於諸侯。故有離叛之患。今陛下仁政不施，恩澤不降，忠諫不納，近奸色而遠賢良，戀歌飲而不分晝夜，廣施

土木，民連累而反，軍糧絕而散。文武軍民，乃君王四肢，四肢順，其身康健；四肢不順，其身

殘缺。君以禮待臣，臣以忠事君。想先王在日，四夷賓服，享太平樂業之豐，受羣固

皇基之福，今陛下登臨大寶，殘虐百姓，諸侯離叛，民亂軍怨，北海刀兵，使臣一片苦心，殄滅

妖黨。今陛下不修德政，一意荒淫，數年以來，不知朝綱大變，國體全無，使臣日勞邊疆，正如

辛勤立燕巢於朽木耳，惟陛下思之。臣今回朝，自有治國之策，容臣再陳陛下，暫請回宮。」紂

王無言可對，只得進宮闕去了。

且說聞太師立於殿上曰：「眾位先生、大夫，不必回府第，但同老夫到府內共議，吾自有

處。」百官跟隨，同至太師府，到銀安殿上，各依次坐下。太師就問：「列位大夫！諸位先生！

老夫在外多年，遠征北海，不得在朝。但我聞仲感先主託孤之事，不敢有負遺言。但當今顛倒憲

章，有不道之事，各以公論，不可架捏，我自有平定之說。」

內有一大夫孫容，欠身言曰：「太師在上，朝廷聽讒遠賢，沈湎酒色，殺忠阻諫，殄滅彝倫，

怠荒國政，事跡多端，恐眾官齊言，有紊太師清聽。不若眾位靜坐，只是武成王黃老大人，從頭

至尾，請與老太師聽。一來老太師便於聽聞，百官不致攪越，不識太師意下如何。」聞太師聽罷：

「孫大夫之言甚善。黃老大人，老夫願洗耳聞其詳。」

黃飛虎欠身曰：「既從尊命，末將不得不細細實陳。天子自從納了蘇護之女，朝中日漸荒亂，

將元配姜后剜目烙手，殺子絕倫。誑諸侯入朝歌，醢醯大臣，妄斬司天監太師杜元銑，聽妲己之

狐媚，造炮烙之刑。壞上大夫梅伯，囚姬昌於羑里七年。摘星樓內設蠆盆，宮娥慘死；造酒池，

肉林，內侍遭殃。造鹿臺廣興土木之工，致上大夫趙啟隊樓而死。任用崇侯虎監工，賄賂通行，

三丁抽二，獨丁赴役，有錢者買閒在家，累死百姓，填於臺下。上大夫楊任諫阻鹿臺之工，將楊

任剜去二目，至今屍骸無蹤。前者鹿臺上有四、五十狐狸，化作仙人赴宴，被比干看破，妲己懷

恨，今不明不白，內廷私納一女，不知來歷。昨日聽信妲己詐言心疼，要玲瓏心作湯療疾，勒逼

比干剖心，死於非命，靈柩已停北門。國家將興，禎祥自現；國家將亡，妖孽頻出。讒佞信如膠

漆，忠良視若寇仇，慘虐異常，荒淫無忌。即不才等屢具諫章，視如故紙，甚至上下隔阻。正無可奈何之時，適太師凱奏還國，社稷幸甚！萬民幸甚！」

黃飛虎這一遍言語，從頭至尾，細細說完，就把聞太師急得厲聲大叫曰：「有這等反常之事！只因北海刀兵，致天子紊亂綱常，我負先王，有誤國事，實老夫之罪也。眾大夫先生請回，我三日後上殿，自有條陳。」太師送眾宮出府，喚吉立、余慶，令封了府門，一應公文不許投遞，至第四日面君，方許開門，接應事體。吉立、余慶得令即閉府門。有詩為證：

太師兵回奏凱還，豈知國內事多奸。君王失政乾坤亂，海宇分崩國政艱。

十道條陳安社稷，九重金闕削奸顏。山河旺氣該如此，縱用心機只等閒。

話說聞太師三日內造成條陳十道，第四日入朝面君。文武官員已知聞太師有本上殿，那日早朝，聚兩班文武，百官朝畢，紂王曰：「有奏章出班，無事朝散？」左班中聞太師進禮稱臣曰：「臣有疏。」將本舖展御案。紂王覽表：

具疏臣太師聞仲上言：奏為國政大變，有傷風化，寵淫近佞，逆治慘刑，大於天變，隱憂莫測事。臣聞堯受命以天下為己憂，而未嘗以位為樂也，故誅逐亂臣，務求賢聖。是以得舜、禹、稷、契、咎繇，而眾聖輔德，教化大行，天下為治，萬民皆安。堯在位七十載，乃遜位以禪虞舜，堯崩，天下不歸堯子丹朱而歸舜，舜知不可避，乃即天子之位，以禹為相。仁義各得其宜；動作應禮，從容中道，乃王者必世而後仁之謂也。因堯之輔佐，繼其統業，是以垂拱無為而天下治，所作韶樂，盡善盡美。今陛下繼承大統，當行仁義，普施恩澤，愛惜軍民，禮文敬武，順天和地，則社稷奠安，生民樂業。豈意陛下近淫酒，親奸佞，忘恩愛，將皇后炮手剜睛，殺子絕嗣，自剪其後。此皆無道

之君所行，自取滅亡之禍。臣願陛下痛改前非，行仁與義，速遠小人，日近君子。庶幾

社稷奠安，萬民欽服，天心效順，國祚靈長，風和雨順，天下享承平之福矣。臣帶罪冒

犯天顏，條陳開列於後：

第一件：拆鹿臺，安民不亂。

第二件：廢炮烙，使諫臣盡忠。

第三件：填蠆盆，宮患自安。

第四件：填酒池，拔肉林，掩諸侯謗議。

第五件：貶妲己，別立正宮，自無蠱惑。

第六件：斬費仲、尤渾，快人心，以警不肖。

第七件：開倉廩，賑民飢饉。

第八件：遣使命，招安東南。

第九件：訪遺賢於山澤。

第十件：大開言路，使天下無壅塞之蔽。

聞太師立於御書案旁，磨墨潤毫，將筆遞與紂王：「請即時批准施行。」紂王看十款之中，

頭一件便是拆鹿臺，紂王曰：「鹿臺之工，費無限錢糧，成工不易。今一旦拆去，實是可惜，此

等再議。二件炮烙准行。三件蠆盆准行。五件貶蘇后，今妲己德性幽嫻，並無失德，如何便加謫

貶？也再議。六件中大夫費、尤二人，素有功而無過，何為讒佞，豈得便加誅戮？除此三件，以

下准行。」

太師奏曰：「鹿臺工大，勞民傷財，黎民深怨，拆之所以消天下百姓之隱恨。皇后惑陛下造

此慘刑，神怒鬼怨，屈魂無伸，乞速貶蘇后，則神喜鬼舒，屈魂瞑目，所以消天下之幽怨。速斬

費仲、尤渾，則朝綱清淨，國內無讒。聖心無惑亂之虞，則朝政不期清而自清矣。願陛下速賜施

行，幸無遲疑不決，以誤國事，則臣不勝幸甚。」紂王沒奈何，立語曰：「太師所奏，朕准七件，此三件候議妥再行。」聞太師曰：「陛下莫謂三事小節而不足為，此三事關係治亂之源，陛下不可不察，毋得草草放過。」

只見中大夫費仲還不識時務，出班上殿見駕。聞太師認不得費仲，問曰：「這官員是誰？」仲曰：「卑職費仲是也。」太師道：「先生既是費仲，先生上殿有什麼話講？」仲曰：「太師雖位極人臣，不安國體，持筆逼君批行奏疏，非禮也；本參皇后，非臣也；今殺無辜之臣，非法也。太師滅君恃己，以下凌上，肆行殿廷，大失人臣之禮，可謂大不敬。」太師聽說，當中神目睜開，長髯直豎，大聲曰：「費仲巧言惑主，氣殺我也！」將手一拳，把費仲打下丹墀，面門青腫。

只見尤渾怒上心來，上殿言曰：「費仲當殿毀打大臣，非打費仲，即打陛下矣。」太師曰：「汝是何人？」尤渾曰：「吾是尤渾。」太師笑曰：「原來是你兩個賊臣，表裏弄權，互相回護。」趨向前，只一拳打去，把那奸臣翻觔斗跌下丹墀，有丈餘遠近，喚左右：「將費、尤二人拿出午門斬了。」當朝武士最惱此二人，聽得太師發怒，將二人拿出午門。聞太師怒沖牛斗，紂王默默無語，口裏不言，心中暗道：「費、尤二臣不知起倒，自討其辱。」聞太師復奏，請紂王發行刑旨。

紂王怎肯殺費、尤二人，紂王曰：「太師奏疏俱說得是，此三件事，朕俱允服，待朕再商議而行。費、尤二人雖是冒犯愛卿，其罪尚小，且發下法司勘問。情真罪當，彼亦無怨。」聞太師見紂王再三委曲，反有兢業顏色，自思：「吾雖為國直諫盡忠，使君懼臣，吾先得欺君之罪了。」太師跪而言曰：「臣但願四方綏服，百姓奠安，諸侯賓服，諸之願足矣，敢有他望哉？」紂王傳旨：「將費、尤發下法司勘問。七道條陳，限即舉行，三條再議妥施行。」紂王回闕，百官各散。

天下興，好事行；天下亡，禍胎降。太師方上條陳事已，同府去，不防東海反了平靈王。飛報進朝歌來，先至武成王府，黃元帥見報，歎曰：「兵戈四起，八方不寧，如今又反了平靈王。何時定息？」黃元帥把報差官送到聞太師府裏去。太師在府正坐，候堂官報：「黃元帥差官見老

爺。」太師命：「今來。」差官將報呈上。太師看罷，打發來人，隨即往黃元帥府裏來。黃元帥迎接到殿上行禮，分賓主坐下。太師道：「元帥，今反了東海平靈王，老夫來與將軍共議；還是老夫去，還是元帥去？」黃元帥答曰：「末將去也可，老太師去也可，但憑太師主意。」太師想一想，道曰：「黃將軍你還隨朝，老夫領二十萬人馬前往東海，剿平反叛，歸國再商政事。」二人共議停當。

次日早朝，聞太師朝賀畢，太師上表出師。紂王覽表，驚問曰：「平靈王又反，如之奈何？」聞太師奏曰：「臣之丹心，憂國憂民，不得不去。今留黃飛虎守國，臣往東海削平反叛。願陛下早晚以社稷為重，條陳三件，待臣回再議。」紂王聞奏大悅，巴不得聞太師去了，不在面前攪擾，心中甚是清淨。忙傳諭：「發黃鉞白旄，即與聞太師餞行起兵。」紂王駕出朝歌東門，太師接見。紂王命斟酒賜與太師，聞仲接酒在手，轉身遞與黃飛虎。太師曰：「此酒黃將軍先飲。」飛虎欠身曰：「太師遠征，聖上所賜，黃飛虎怎敢先飲。」太師曰：「將軍接此酒，老夫有一言相告。」黃飛虎依言，接酒在手。聞太師曰：「朝綱無人，全賴將軍，當今若是有甚不平之事，理當直諫，不可鉗口結舌，非人臣愛國之心。」太師回身見紂王曰：「臣此去無別事憂心，願陛下聽忠告之言。以社稷為重，毋變亂舊章，有乖君道。臣此一去，多則一載，少見半年，不久便歸。」太師用罷酒，一聲砲響，起兵逕往東海去了。眼前一段蹊蹺事，惹得刀兵滾滾來。不知勝負如何？且聽下回分解。

# 第二十八回　子牙兵伐崇侯虎

崇虎貪殘氣更梟，剝民膏髓自肥饒。逢君欲作千年調，買窟惟知百計要。

奉命督工人力盡，乘機起釁帝圖消。子牙有道征無道，國敗人亡事事凋。

話說紂王同文武欣然回至大殿，眾官侍立，天子傳旨：「釋放費仲、尤渾。」彼時有微子出班奏曰：「費、尤二人，乃太師所參，繫獄聽勘者。今太師出兵未遠，即時釋放，似亦不可。」

紂王曰：「費、尤二人原無罪戾，係太師條陳屈陷，朕豈不明？皇伯不必以成議而陷忠良也。」微子不言下殿。不一時，赦出二人，官還原職，隨朝保駕。紂王心甚歡悅，又見聞太師遠征，放心恣樂，一無忌憚。時當三春天氣，品物韶華，御園牡丹盛開，傳旨：「同百官往御花園賞牡丹，以示君臣同樂，效虞廷賡歌喜起之盛事。」百官領旨，隨駕進園。正是：

天上四時春作首，人間最富帝王家。

怎見得御花園的好處？但見：

彷彿蓬萊仙境，依稀天上仙圍；諸般花木結成攢，疊石琳琅就景。桃紅李白芬芳，綠柳青蘿搖曳。金門外幾株君子竹，玉戶下兩行大夫松。紫薇薇錦堂畫棟，碧沈沈彩閣雕簷。蹴毬場斜通桂院，鞦韆架遠離花蓬。牡丹亭嬪妃來往，芍藥院彩女閒遊。金橋流綠水，海棠醉輕風。磨磚砌就蕭牆，白石鋪成路徑。紫街兩道，現成二龍獻珠；欄杆左右，雕成朝陽丹鳳。翡翠亭萬道金光，御書閣千層瑞彩，祥雲映日，顯帝王之榮華；瑞氣迎

眸，見皇家之極貴。鳳尾竹百鳥來朝，龍爪花五雲相罩。千紅萬紫映樓臺，走獸飛禽鳴內院。八哥說話，紂王喜笑欲狂；鸚鵡高歌，天子歡容鼓掌。碧池內金魚躍水，粉牆內鶴鹿同春。芭蕉影動迓風威，逼射香為百花主，珊瑚樹高高下下，神仙洞曲曲彎彎，玩月臺層層疊疊，惜花亭邐邐迢迢。水閣下鷗鳴和暢，涼亭上琴韻清幽。夜合花開，深院奇香不散；木蘭花放，滿園清味難消。名花萬色，丹青難畫難描；樓閣重重，妙手能工焉倣。御園中果然異景，皇宮內真是繁華。花間翻蝶翅，禁院隱蜂衙。亭簷飛紫燕，池閣聽鳴蛙。春鳥啼百舌，反哺是慈烏。

正是：

御園如錦繡，何用說仙家？藍靛染成千塊玉，碧紗籠罩萬堆霞。

詩曰：

瑞氣騰騰鎖太華，祥光靄靄照雲霞。龍樓鳳閣侵霄漢，玉戶金門映翠紗。四時不絕稀奇景，八節常開罕見花。幾番雨過春風至，香滿城中百萬家。

話說百官隨駕進御園，牡丹亭擺設九龍席筵宴，文武依次序坐下，論尊卑行禮。紂王在御書閣有蘇妲己、胡喜媚共飲。且說武成王對微子、箕子曰：「筵無好筵，會無好會。方今士馬縱橫，刀兵四起，有甚心情宴賞牡丹。但不知天子能改過從善，或邊亭烽息，殄逆除凶，尚可望共樂唐虞，享太平之福。若是迷而不返，恐此日無多，憂日轉長也。」微子、箕子聞言，點首嗟歎。紂王曰：「春光景

眾官飲至日當正午，百官往御書閣來謝酒，當駕官啟奏：「百官謝恩。」紂王曰：「春光景

媚，花柳芳妍，正宜樂飲，何故謝恩？傳旨，待朕陪宴。」百官聽見天子下樓親陪，不敢告退，只得恭候。但見紂王親至牡丹亭上，首添一席，同眾臣共飲歡笑，眾樂齊奏，君臣換盞輪杯。不覺天晚，帝命掌上畫燭，笙歌嘹亮，真是歡樂倍常。

將近二更時分，不說君臣會酒，且言御書閣妲己、胡喜媚，帶酒酣睡龍榻之上，近三更時候，妲己現原形，來尋人吃，一陣怪風大作，怎見得：

摧花倒樹異尋常，滅燭無情盡絕光。簾外花香侵病骨，妖氛怪氣此中藏。

風過了一陣，播土揚塵，把牡丹亭都晃動。眾官正驚疑間，只聽得侍酒官齊叫：「妖精來了！」黃飛虎酒已半酣，聽說有妖精，慌忙起身出席。果見一物在寒露之中而來，但見：

眼似金燈體態殊，尾長爪利短身軀。撲來恍若登山虎，轉面渾如捕物貙。妖孽慣侵人氣魄，怪魔常似血頭顱。凝眸仔細觀形象，卻是中山一老狐。

話說黃飛虎帶酒出席，見妖精撲來，手中無一物可擋，把手挽住牡丹亭欄杆，攀折了一根，望那狐狸一下打去。那妖精閃過，又撲將來。黃飛虎叫左右：「快取北海進來的金眼神鷹。」左右忙忙的將紅籠開了，放出那神鷹飛起，二目如燈，專降妖精。此鷹往下一罩，爪似鋼鉤，把狐狸抓了一下。那狐狸叫了一聲，逕往太湖石下鑽去了。紂王眼見此事，即喚左右：「取鍬鋤望下挖。」左右挖下二、三尺，見無限的人骨骷髏成堆，紂王著實駭然。紂王因想：「諫官本上，常言：『妖氛貫於宮中，災星變於天下』，此事果然是實。」心中甚是不悅。百官起身，謝恩出朝，各歸府第不題。

且說妲己酒醉之後，原形出現，不意被神鷹抓了面目，傷破皮膚。驚醒回來，悔之無及。紂

王至御書閣同妲己共寢。睡至天明，紂王忽見妲己面上帶傷，急問曰：「御妻臉上為何有傷？」妲己在枕邊回曰：「夜來陛下陪百官飲宴，妾往園中遊玩，從海棠花下過，忽被海棠枝幹掉將下來，把妾身抓了面上，故此帶傷。」紂王曰：「今後不可往御園遊樂，原來此地真有妖氛。朕與百官飲至三更，果見一隻狐狸前來撲人。時有武成王黃飛虎攀折欄杆去打他，尚然不退；後放出外國進來的金眼神鷹，那鷹慣降狐狸，一爪抓去，那妖帶傷走了。鷹爪尚有血毛。」紂王對妲己說，但不知同著狐狸共寢。且說妲己暗恨黃飛虎：「我不曾惹你，你今日害我，只怕你路逢窄道難迴避。」又有詩為證：

紂王欣然賞牡丹，君臣歡飲鼓三攢。
金眼神鷹真可羡，綏尾邪魔已帶殘。
狐狸形現人多怕，怪獸施威氣更歡。
私仇斷送貞潔婦，才得忠良逐釣竿。

話說妲己已深恨黃飛虎放鷹害他，只等他路逢窄道，武成王那裏知道？話分兩處，且說西岐姜子牙在朝，一日聞邊報言：「紂王荒淫酒色，寵任奸佞，又反了東海平靈王，聞太師前去征勦。」又見報：「崇侯虎蠱惑聖聰，廣興土木，陷害大臣，荼毒萬姓；潛通費、尤，內外交結，把持朝政，朋比為奸，肆行不道，鉗制諫官。」子牙看到情切之處，怒髮衝冠：「此賊若不先除，恐為後患。」

子牙次日早朝，文王問曰：「丞相昨閱邊報，朝歌可有什麼異事？」子牙出班啟曰：「臣昨見邊報，紂王剜比干之心，作薑湯療妲己之疾。崇侯虎紊亂朝政，橫恣大臣，蠱惑天子，無所不為。害萬民而不敢言，行殺戮而不敢怨。惡孽多端，使朝歌生民日不聊生，貪酷無厭。臣愚不敢請，似這等大惡，假虎張威，毒痛四海，助桀為虐，使居天子左右，將來不知何以結局？今百姓如在水火之中，大王以仁義廣施，若依臣愚見，先伐此亂臣賊子，剪此亂政者，則天子左右無讒佞之人，庶幾天子有悔過遷善之機，則主公亦不枉天子假以節鉞之意。」

文王曰：「卿言雖是，奈孤與崇侯虎一樣爵位，豈有擅自征伐之理？」子牙曰：「天下利病，許諸臣直諫無隱。況主公受天子白旄黃鉞，得專征伐，原為禁暴除奸。似這等權奸蠹國，內外成黨，殘虐生命，以白作黑，屠戮忠賢，為國家大惡。大王今發仁慈之心，救民於水火，倘天子改惡從善，而效法堯、舜之主，大王此功，萬年不朽矣。」

文王聞子牙之言，勸紂王為堯、舜，其心甚悅。便曰：「丞相行師，誰為主將，去伐崇侯虎？」子牙曰：「臣願與大王代勞，以效犬馬。」文王恐子牙殺伐太重，自思：「我去，還有商量。」文王曰：「孤同丞相一往，恐有別端，可以共議。」子牙曰：「大王大駕親征，天下響應。」文王發出白旄黃鉞，起人馬十萬，擇吉日，發寶纛旛，以南宮适為先行，辛甲為副將。隨行有四賢八俊，文王與子牙放砲起行。一路上父老相迎，雞犬不驚，民聞伐崇，人人大悅，個個歡欣。好人馬！怎見得：

旛分五色，殺氣迷空。明晃晃劍戟鎗刀，光燦燦叉鎚斧棒。三軍跳躍，猶如猛虎下高山；戰馬長嘶，一似蛟龍離海島。巡行小校似獾狼，嘹哨兒郎雄糾糾。先鋒引道，逢山開路架橋梁；元帥中軍，殺斬存留施號令。團團牌手護軍糧，硬弩強弓射陣腳。此一去除奸削黨安天下，才離磻溪第一功。

話說子牙人馬過府州縣鎮，人人樂業，雞犬不驚，一路上多少父老相迎迓。一日，探馬來報中軍：「兵至崇城。」子牙傳令安營，豎了旗門，結成大寨。子牙升帳，眾將參謁不題。且說探馬報進崇城。此時崇侯不在崇城，正在朝歌隨朝。城內是侯虎之子崇應彪，忙升殿點聚將鼓。眾將士銀安殿參謁已畢。應彪曰：「姬昌暴橫，不守本分，前歲逃關，聖上幾番欲點兵征伐。彼不思悔過，反興此無名之師，深屬可恨！況且我與你各守疆界，今自來送死，我豈肯輕恕？」傳令點人馬出城，隨命大將黃元濟、陳繼貞、梅德、金成：「這一番

定擒反叛，解上朝歌，以盡大法。」

卻說子牙次日升帳，先令：「南宮适崇城見首陣。」

勢，出馬厲聲叫曰：「逆賊崇侯虎！早至軍前受死！」言未畢，城中砲響，門開處，只見一支人馬殺出來。為頭一將，乃飛虎大將黃元濟是也。南宮适曰：「黃元濟！你不必來，喚出崇侯虎來領罪！殺了逆賊，洩神人之忿，萬事俱休。」元濟大怒，驟馬搖刀，飛來直取。南宮适舉刀相迎，兩馬盤旋，雙刀並舉，一場大戰。怎見得：

二將坐鞍轎，征雲透九霄：這一個急取壺中箭，那一個忙拔紫金標。這將刀欲誅軍將，那將刀直取英豪。這一個平生膽壯安天下，那一個氣概軒昂壓俊髦。

話說南宮适大戰黃元濟，未及三十回合，元濟非南宮适敵手，力不能支。南宮适是西岐名將，元濟怎能勝得他。元濟欲要敗走，又被南宮适一口刀裹住了，跳不出圈子，早被南將軍一刀揮於馬下，軍兵梟了首級，掌得勝鼓回營。進轅門來見子牙，將斬的黃元濟首級報功。子牙大喜。

且說崇城敗殘軍馬，回報崇應彪，說：「黃元濟已被南宮适斬於馬下，把首級在轅門號令。」

應彪聽罷，拍案大呼曰：「好姬昌逆賊！今為反臣，又殺朝廷命官，你罪如泰山，若不斬此賊與黃元濟報仇，誓不回軍。」傳令：「明日將大隊人馬出城，與姬昌決一雌雄！」一宿已過，次早，

旭日東升，大砲三聲，開城門，大勢人馬殺奔周營，坐名只要姬昌、姜尚至轅門答話。探馬報入中軍曰：「崇應彪口出不遜之言，請丞相軍令定奪。」子牙請文王親自臨陣，會兵於崇城。文王

乘騎，四賢保駕，八俊隨軍。周營內砲響，麾動旗旄。崇應彪見對陣旗門開處，忽見一人道裝乘馬而來；兩邊排列眾將，一對對鷹翅分開。崇應彪定睛觀看，但見有西江月為證：

魚尾金冠鶴氅，絲縧雙結乾坤；雌雄寶劍手中擎，八卦仙衣可襯。

元始玉虛門下，包含地理天文；銀鬚白髮氣精神，卻似神仙臨陣。

子牙馬至陣前言曰：「崇城守將可來見我！」只聽得那陣上一騎飛來，怎見得崇應彪裝束？

盤龍冠，飛鳳結，大紅袍，猩猩血。黃金鎧甲套連環，護心寶鏡懸明月，腰束羊脂白玉鑲，九吞八紮兵奇絕。金裝銅掛馬鞍旁，虎尾鋼鞭懸竹節。袋內弓彎三尺五，囊中箭插并州鐵。坐下走陣衝營馬，丈八蛇矛神鬼泣。父在當朝一寵臣，子鎮崇城真英傑。

崇應彪一馬當前，見子牙問曰：「汝乃何等人物，敢犯吾疆界？」子牙曰：「吾乃文王駕下，首相姜子牙是也。汝父子造惡如淵海，積毒如山嶽，貪民財物如餓虎，傷人酷慘似豹狼。蠱惑天子，無忠耿之心，壞忠良，極殘忍之行。普天之下，雖三尺之童，恨不能生咬汝父子之肉。今日吾主起仁義之師，除殘暴於崇，絕惡黨以暢人神，不負天子加以節鉞，得專征伐之意。」應彪聞得此言，大喝姜尚。「你不過磻溪一無用老朽，敢出大言？」顧左右曰：「誰為吾擒此逆賊？」應彪言還未了，只見一將出馬對陣。文王馬上大呼曰：「崇應彪少得行凶！孤來也！」應彪又見文王馬至，氣沖滿懷，手指文王大罵曰：「姬昌！你不思得罪朝廷，立仁行義，反來侵我疆界？」文王曰：「你父子罪惡貫盈，不必多言，只是你早早下馬，解送西岐，立壇告天。除汝父子凶惡，不必連累崇城良民。」應彪大喝曰：「誰為我擒此反賊？」一將應聲而出，乃陳繼貞。

這壁廂辛甲縱馬搖斧，大叫：「陳繼貞慢來！休得沖吾陣腳！」兩馬相交，鎗斧並舉，戰在一處。二將撥馬輪兵，殺有二十回合。應彪見陳繼貞戰辛甲不下，隨命金成、梅德助陣。子牙見對陣相助，令毛公遂、周公旦、召公奭、尹公、辛免、南宮适六將齊出，衝殺一陣。崇應彪見大勢人馬催動，自撥馬殺進重圍，只殺得慘慘征雲，紛紛愁霧，喊聲不絕，鼓角齊鳴。混戰多時，早有尹公一鎗刺梅德於馬下，辛甲斧劈金成。崇兵大敗進城。子牙傳令鳴金，眾將俱掌得勝鼓回

營不表。

話說應彪兵敗將亡，進城將四門緊閉，上殿與眾將商議退兵之策。眾將見西岐士馬英雄，勢不可當，並無一籌可展，半策可施。且說子牙得勝回營，欲傳令攻城。文王曰：「崇家父子作惡，與眾百姓無干；今丞相欲要攻城，恐城破玉石俱焚，可憐無辜遭枉。況孤此來不過救民，豈有反加之以不仁哉？切為不可。」子牙見文王以仁義為重，不敢抗違，自思：「主公德同堯、舜，一時如何取得崇城？」只得暗修一書，使南宮适往曹州見崇黑虎，庶幾崇城可得。令南宮适往向曹州來。子牙按兵不動，只等回書。不知崇侯虎性命如何？且聽下回分解。

# 第二十九回　斬侯虎文王託孤

崇虎無謀枉自尤，欺君盜國豈常留？轅門斬首空嗟歎，挈子懸頭莫怨愁。周室龍興應在武，崇家虎敗卻從彪。孰知不負文王託，八百年來戊午收。

話說南宮适離了周營，逕往曹州。一路上曉行夜住，也非一日。來到曹州館驛安歇。次日，至黑虎府裏下書。黑虎正坐，家將稟：「千歲！有西岐差南宮适下書。」黑虎聽得是西岐差官，即降階迎接，笑容滿面，讓至殿內行禮，分賓主坐下。崇黑虎欠身言曰：「將軍今到敝邑，有何見諭？」南宮适曰：「吾奉主公文王及丞相姜子牙之命，拜上大王，特遣末將有書上達。」南宮适取書遞與黑虎，黑虎拆書觀看：

岐周丞相姜尚頓首百拜，致書於大君侯崇將軍麾下：蓋聞人臣事君，務引其君於當道，必諫行言聽，膏澤下於民，使百姓樂業，天下安阜。未聞有身為大臣，逢君之惡，蠱惑天子，殘虐萬民，假天子之命令，敲骨剝髓，盡民之力，肥潤私家，陷君不義，忍心喪節，如令兄者。真可謂：「積惡如山，窮凶若虎。」人神共怒，天下恨不食其肉，寢其皮，為諸侯之所共棄！今尚主公得專征伐，奉詔以討不道。但思君侯素稱仁賢，豈得概以一族而加之以不義。尚不忍坐視，特遣神將呈書上達君侯，能擒叛逆，解送周營，以謝天下。庶幾洗一身之清白，見賢愚之有分。不然，天下之口嘵嘵，恐火炎岷岡，玉石無分，尚深為君侯惜矣！君侯倘不以愚言為非，乞速賜一語，則尚幸甚。萬民幸甚！臨楮不勝企望之至。尚再拜。

崇黑虎看了書，便連看三、五遍，自思點頭：「我觀子牙之言，甚是有理。我寧可得罪於祖宗，怎背得罪於天下，為萬世人民切齒？縱有孝子慈孫，不能蓋其愆尤。寧至冥下請罪於父母，尚可留崇氏一脈，不致絕於宗枝也。」南宮适見黑虎自言自語，暗暗點頭，又不敢問。只見黑虎曰：「南將軍！末將謹領丞相教誨，不必修回書，多多拜上大王丞相，總無他說，只是把家兄解送轅門請罪便了。」遂設席待南宮适盡飲而散。次日，南宮适辭回周營去了。

話說崇黑虎吩咐副將高定、沈岡，點三千飛虎兵，即日往崇城來。又命子崇應鸞守曹州。黑虎行兵，在路無詞，一日行至崇城，有探馬報與崇應彪。應彪領眾將出城迎接黑虎。崇黑虎問其來伐原故，應彪答曰：「不知何故，攻打崇城？前日與西伯會兵，小姪失軍損將。今得叔父相助，乃崇門之幸也。」遂設宴款待，一宿已過。

次日，黑虎點三千飛虎兵，出城至周營索戰。南宮适已回過子牙，子牙正坐，忽報崇黑虎請戰，子牙令南宮适出城，南宮适結束至陣前，見黑虎怎生裝束？

崇黑虎。

九雲冠，真武威；黃金甲，霞光吐。大紅袍上現團龍，勒甲絨繩攢九股。豹皮囊內抽狼牙，龍角弓彎三尺五。坐下火眼金睛獸，鞍上橫施兩柄斧。曹州威鎮列諸侯，封神南嶽崇黑虎。

黑虎面如鍋底，海下一部落腮紅髯，兩道黃眉，金睛雙暴，來至軍前，厲聲大叫曰：「無故恃強犯界，任爾猖狂，非王者之師。」南宮适曰：「崇黑虎！汝兄惡貫天下，陷害忠良，賤虐善類。古云：『亂臣賊子，人人得而誅之。』」道罷，舉刀直取。黑虎手中斧急架相還，獸馬相交，刀斧並起。戰有二十回合，黑虎在騎上暗對南宮适曰：「末將只見這一陣，只等把吾兄解到行營，

再來相見。將軍敗下陣去罷。」南宮适曰：「領出君侯命。」隨掩了一刀，撥馬就走，大叫：「崇黑虎！吾不及你了，休來趕我！」黑虎亦不趕，掌鼓回營。

話說崇應彪在城上敵樓觀戰，見南宮适敗走，黑虎不趕，忙下城來迎黑虎曰：「叔父今日會兵，為何不放神鷹拿南宮适？」黑虎曰：「賢姪，你年幼不知事體。你不聞姜子牙乃崑崙山上之客，我用此術，他必能識破，轉為可惜。且勝了他，再作區處。」二人同至府前下馬，上殿坐下，共議退兵之策。黑虎道：「你修一表，差官往朝歌見天子；我修書請你父親來設計破敵，庶幾文王可擒，大事可定。」應彪從命修本，差官往朝歌見天子，差官併書一齊起行。

且說使命官一路無詞，過了黃河，至孟津往朝歌來。那一日進城，先來見崇侯虎，兩邊的家人啟：「千歲！家將孫榮到了。」崇侯虎命：「令來。」孫榮叩頭，侯虎曰：「你來有什麼話說？」孫榮將黑虎書呈上。侯虎拆書：

弟黑虎百拜王兄麾下：蓋聞天下諸侯，彼此皆兄弟之國。孰意西伯姬昌不道，聽姜尚之謀，無端架捏，言王兄惡大過深，起猖獗之師，入無名之謗，伐崇城甚急。應彪出敵，又損兵折將。弟聞此事，星夜進兵，連敵一陣，未見勝負。因差官上達王兄，啟奏紂王。如今事在燃眉，不可羈滯，弟侯臨兵，共破西黨，崇門幸甚。

弟黑虎再拜上陳。

侯虎看罷，拍案大罵姬昌曰：「老賊！你逃官欺主，罪當誅戮。聖上幾番欲要伐你，我在其中尚有許多委曲，今不思感恩，反致欺侮。若不殺老賊，勢不回兵！」即穿朝服，進內殿朝見紂王。王宣侯虎至，行禮畢。紂王曰：「卿有何奏？」侯虎奏曰：「逆惡姬昌，不守本土，擅生異端，領兵伐臣，談揭過惡，望陛下為臣作主。」紂王曰：「昌素有大罪，逃官負孤，又敢凌虐大臣，殊屬可恨。卿先回故地，朕再議點將提兵，協同勁捕逆惡。」侯虎領旨先回。

且說崇侯虎領人馬三千，離了朝歌，一路而來，有詩為證：

三千人馬疾如風，侯虎威嚴自姓崇。積惡如山神鬼怒，誘君土木士民窮。善惡到頭終有報，衣襟血染已成空。

且說崇侯虎人馬，不一日到了崇城，報馬來報黑虎，黑虎暗令高定：「你領二十名刀斧手埋伏城門裏，聽吾腰下劍聲響處，與我把大王爺拿下，解送周營，轅門會齊。」又令沈岡等：「放我出城迎大千歲去，你把大千歲家眷拿到周營，轅門接駕。」吩咐已定，方同崇應彪出城迎接，行三里之外。只見侯虎人馬已到。有探馬報入行營曰：「二大王同殿下轅門接駕。」崇侯虎馬出轅門，笑容言曰：「賢弟此來，愚兄不勝欣慰。」又見應彪，三人同行，方進城門，黑虎將腰下劍拔出鞘，一聲響，只見兩邊家將一擁上前，將侯虎父子二人拿下，綁縛其臂。

侯虎大叫曰：「好兄弟，反將長兄拿下者，何也？」黑虎曰：「長兄！你位極人臣，不修仁德，惑亂朝政，屠害萬姓，重賄酷刑，監造鹿臺，惡貫天下。四方諸侯欲同心勦滅崇姓，文王書至，為我崇門分辨賢愚。我敢有負朝廷，寧將長兄拿解周營定罪，再無他說。」侯虎長歎一聲，再不言語。黑虎隨將侯虎父子解送周營。至轅門，侯虎又見元配李氏同女站立，探事馬報進中軍。子牙傳令：「請！」黑虎至轅門下騎，探事馬報進中軍。子牙傳令：「請！」黑虎至帳行禮，子牙迎上帳曰：「賢侯大義，惡黨勦除，君侯乃天下奇丈夫也。」黑虎躬身謝曰：「感丞相之恩，手札降臨，照明肝膽，領命遵依，故將不仁之兄拿獻轅門，聽候軍令。」子牙傳令：「請施文王上帳。」

豈可得罪於天下，自取滅門之禍？故將兄解送周營，再無他說。」黑虎至轅門下騎，探事馬報進中軍。子牙傳令：「請！」黑虎至帳行禮，

彼時文王至，黑虎進禮，口稱大王。文王曰：「呀！原來崇二賢侯，為何至此？」黑虎曰：「不才家兄逆天違命，造惡多端，廣行不仁，殘虐良善，小弟今將不仁家兄，解至轅門，請令施

行。」文王聽罷，其心不悅，沈思：「是你一胞兄弟，反陷家庭，亦是不義。」子牙在旁言曰：「崇侯不仁，黑虎奉詔討逆，不避骨肉，真忠良君子，慷慨丈夫！古語云：『善者福，惡者禍。』天下恨侯虎恨不得生啖其肉，三尺之童，聞而切齒。今共知黑虎之賢名，人人悅而心服，故曰：『好歹賢愚，不以一例而論也。』」

子牙傳令：「將崇侯虎父子推來！」眾士卒將崇侯虎父子簇擁而至中軍，雙膝跪下。正中文王，左邊子牙，右邊黑虎。子牙曰：「崇侯虎！惡貫滿盈，今日自犯天誅，有何理說？」文王在旁，有意不忍加誅。子牙下令：「速斬首回報！」不一時，推將出去，寶纛一展，侯虎父子二人首級斬了，來獻中軍。文王自不曾見人之首級，猛見獻上來，嚇得魂不附體；忙將袍袖掩面曰：「駭殺孤家！」子牙傳令：「將首級號令轅門。」有詩為證：

獨霸朝歌恃己強，惑君貪酷害忠良；誰知惡孽終須報，梟首轅門已自亡。

話說斬了崇家父子，還有崇侯虎元配李氏並其女兒，黑虎請子牙發落。子牙曰：「令兄積惡與元配無干。況且女生外姓，何惡之有？君侯將令嫂與令姪女分為別院，衣食之類，君侯應之，無使缺乏，是在君侯。今曹州可令將把守，坐鎮崇城，便是一國，萬無一失矣。」崇黑虎遂釋其嫂，依子牙之說。請文王進城，查府庫，清戶口。文王曰：「賢侯令兄既死，即賢侯之掌握，何必孤行？姬昌就此告歸。」黑虎再三款留不住。有詩曰：

話說文王、子牙辭了黑虎，回兵往西岐來。文王自見斬了崇侯虎的首級，神魂不定，身心不安，鬱鬱不樂。一路上菜飯懶食，睡臥不寧，合眼朦朧，又見崇侯虎立於面前，驚疑失神。那一

自出磻溪為首相，酬恩除暴伐崇城。一封書信擒侯虎，方顯飛熊素著名。

日兵至西岐，眾文武迎接文王入宮。彼時路上有疾，用醫調治，服藥不癒，按下不表。

話說崇黑虎獻兄周營，文王將崇侯虎父子梟首示眾，崇城已屬黑虎，北邊地方俱不服朝歌。

其時有報到朝歌城，文書房微子看本，看到崇侯虎被文王所誅，崇城盡屬黑虎所佔，微子喜而且憂。喜者，喜侯虎罪不容誅，死當其罪；憂者，憂黑虎獨佔崇城，終非良善。姬昌擅專征伐，必欲剪商，此事重大，不得不奏，便抱本來奏紂王。紂王看本，怒曰：「侯虎屢建大功，一旦被叛臣誅戮，情殊痛恨。」傳旨命：「點兵將，先伐西岐，拿曹侯崇黑虎等，以正不臣之罪。」

方息其怒。

旁有中大夫李仁進禮稱臣，奏曰：「崇侯虎雖有大功於陛下，實荼毒於萬民，結大惡於諸侯，人人切齒，個個傷心。今被西伯殄滅，天下無不謳歌。況大小臣工無不言陛下寵信讒佞，今為諸侯又生異端，此言恰中諸侯之口，願陛下將此事徐徐圖之。如若急行，文武以陛下寵嬖倖，以諸侯為輕，侯虎雖死，如疥癬一般，天下東南，誠為重務，願陛下裁之。」紂王聽罷，沈吟良久，

按下紂王不表。且說文王病勢日日沈重，有加無減，看看危篤。文武問安，非只一日，文王傳旨：「宣丞相進宮。」子牙入內殿，至龍榻前跪而奏曰：「老臣姜尚奉旨人內殿，問候大王貴體安否？」文王曰：「孤今召卿入內，並無別論。孤居西北，坐鎮兌方，統二百鎮諸侯元首，感蒙聖恩不淺。方今雖則亂離，況且還有君臣名分，未至乖離。孤伐侯虎，雖得勝而歸，心內實有未安。今明君在上，不奏天子而自行誅戮，是自專也。況孤與侯虎一般爵位，孤竟專殺，大罪也。自殺侯虎之後，孤每夜聞悲泣之聲，合目則立於榻前。吾思不能久立於陽世矣。孤今請卿入內，孤有一言，切不可忘。倘吾死之後，縱君惡貫盈，切不可聽諸侯之唆，以臣伐君。丞相若違背孤言，冥中不好相見。」道罷，流淚滿面。子牙跪而啟曰：「臣荷蒙恩寵，身居相位，敢不受命？若負君言，即係不忠。」君臣正論間，忽殿下姬發進宮問安。

文王見姬發至，便言曰：「我兒此來，正遂孤願。」姬發行禮畢。文王曰：「我死之後，吾兒年幼，恐妄聽他人之言，肆行征伐。縱天子不德，亦不得造次妄為，以成臣弒君之名。你過來

拜子牙為尚父，早晚聽訓指教，聽承相即如聽孤也。可請承相坐而拜之。」姬發請子牙上坐，即拜為尚父。子牙叩首榻前，泣曰：「臣受大王重恩，雖肝腦塗地，粉骨捐軀，不足以酬國恩之萬一。大王切莫以臣為慮，當宜保重龍體，不日自癒矣。」

文王謂子發曰：「商雖無道，吾乃臣子，必當恪守其職，毋得僭越，遺譏後世。睦愛兄弟，憫恤萬民，吾死亦不為恨。」又曰：「見善不怠，行義勿疑，去非勿處。此三者，乃修身之道，治國安民之大略也。」姬發再拜受命。文王曰：「孤蒙紂王不世之恩，臣再不能睹天顏直諫，再不能演八卦羑里化民也。」言罷遂薨。亡年九十七歲。後謚為周文王，時商紂王二十年之仲冬。

讚美文王德，巍然甲眾侯；際遇昏君時，小心翼翼求。

商都三進諫，羑里七年囚；卦發先天秘，易傳起後周。

飛熊來入夢，丹鳳出鳴州；仁風光后稷，德業繼公劉。

終守人臣節，不遑伐商謀；萬古岐山下，難為西伯儔。

話說西伯文王薨，於白虎殿停喪，百官共議嗣位。太公望率群臣奉姬發嗣立西伯之位，後謚為武王。武王葬父既畢，尊子牙為尚父，其餘百官各加一級。君臣協心，繼志述事，盡遵先王之政。四方附庸之國，皆行朝貢西土。二百鎮諸侯，皆率王化。

且說汜水關總兵官韓榮，見得邊報文王已死，姜尚立太子姬發為武王。榮大驚，忙修本差官往朝歌奏事。使命一日進城，將本下於文書房，時有上大夫姚中見本，與殿下微子共議。姬發自立為武王，其志不小，意在謀叛，此事不可不奏。微子曰：「姚先生！天子諸侯見當今如此荒淫，進奸退忠，各有無君之心。今姬發自立為武王，不日而有鼎沸山河，擾亂乾坤之事。今就將本面君，昏君絕不以此為患，總是無益。」姚中曰：「老殿下，言雖如此，各盡臣節。」姚中抱本往摘星樓候旨。不知吉凶如何？且聽下回分解。

# 第三十回　周紀激反武成王

君戲臣妻自不良，綱常污蔑枉成王。只知蘇后妖言惑，不信黃妃直諫匡。烈婦清貞成個是，昏君愚昧落傷殂。今朝逼反擎天柱，穩助周家世世昌。

話說姚中上摘星樓見駕畢，紂王曰：「卿有何奏章？」姚中曰：「西伯姬昌已死，姬發自立為武王，頒行四方，諸侯歸心者甚多，將來為禍不小。臣因見邊報，甚是恐懼，陛下當速興師問罪，以正國法。若怠緩不行，則其中觀望者皆效尤耳。」紂王曰：「料姬發一黃口稚子，有何能為之事？」姚中奏曰：「發雖年幼，姜尚多謀；南宮适、散宜生之輩，謀勇俱全，不可不預為之防。」紂王曰：「卿之言雖有理，料姜尚不過一術士，有何作為？」遂不聽。姚中知紂王意在不行，隨下樓歎曰：「滅商者必姬發矣。」這且不表。

時光迅速，不覺又是年終。次年，乃紂王二十一年正月元旦之辰，百官朝賀畢，聖駕回宮。大凡元旦日，各王公並大人的夫人，俱入內朝賀正宮蘇皇后，各親王夫人朝賀畢，出朝，禍因此起。

且說武成王黃飛虎的元配夫人賈氏，入宮朝賀，二則西宮黃妃，是黃飛虎的妹子。一年姑嫂會此一次，必須款洽半日。故賈夫人先往正宮來。宮人報啓：「娘娘！賈夫人候旨。」妲己問曰：「那個賈夫人？」宮人啓：「娘娘！黃飛虎元配賈夫人。」妲己暗暗點頭：「黃飛虎，你恃強助放神鷹，抓壞我面門，今日你妻子賈氏，也入吾圈套。」傳旨：「宣。」賈氏入宮，行禮朝賀畢，娘娘賜坐，夫人謝恩。

妲己曰：「夫人青春幾何？」賈氏啓娘娘：「臣妾虛度四九。」妲己曰：「夫人長我八歲，還是我姐姐。我蘇氏與你結為姊妹，如何？」賈氏奏曰：「娘娘乃萬乘之尊，臣妾乃一介之婦，

彩鳳豈有配山雞之理？」妲己曰：「夫人忒謙，我雖椒房之貴，不過蘇侯之女。你位居武成王夫人，況且又是國戚，何卑之有？」傳旨排宴，款待賈氏。妲己居上，賈氏居下，傳杯共飲，酒不過三、五巡，宮宦啓娘娘：「駕到！」賈氏著忙奏曰：「娘娘將妾身置於何地？」妲己曰：「姐姐不妨，可往後宮避之？」賈氏果進後宮。

妲己接駕至殿上，紂王見有筵席，問曰：「卿與何人飲酒？」妲己奏曰：「妾身陪武成王夫人賈氏飲酒。」紂王曰：「賢哉！」妲己傳旨換席，紂王與妲己把盞。妲己曰：「陛下可曾見賈氏之容貌乎？」紂王曰：「卿言差矣！君不見臣妻，禮也。」妲己曰：「君固不可見臣妻，今賈氏乃陛下國戚，武成王妹子現在西宮，既為內戚，見亦何妨？外邊小民，姑夫舅母共飲，乃常事耳。陛下暫請出宮，列殿少憩，待妾誆賈氏上摘星樓，那時駕臨，使賈氏不能迴避。賈氏果然天姿國色，萬分妖嬈。」紂王大喜，退於偏殿。

且說妲己來請賈氏，賈氏謝恩告出。妲己曰：「一年一會，今與姐姐往摘星樓看景一會，何如？」賈氏不敢違命，只得相隨往摘星樓來。詩曰：

妲己設計陷忠貞，賈氏樓前命自湮。名節已全清白信，簡編凜烈有誰倫？

姐己攜賈氏上得樓來，行至九曲欄杆，望下一看，只見蠆盆內蛇蝎猙獰，骷髏白骨，堆堆垛垛，著實難看。酒池中，悲風凜凜，肉林下寒氣侵侵。賈氏對妲己曰：「啓娘娘：此樓下設此池沼、坑穴，為何？」妲己曰：「宮中大弊難除，故設此刑，名曰蠆盆。宮人有犯者，剝衣縛身，送下此坑，餵此蛇蝎？」賈氏聽此，魂不附體。妲己傳旨：「擺酒上來！」賈氏告辭：「絕不敢領娘娘盛意。」妲己曰：「我曉得你還要往西宮去，略飲幾杯，也是上樓一番。」賈氏只得依從。

不說賈氏在樓上，且說西宮黃妃差宮人打聽，賈夫人入宮朝賀，姑嫂骨肉只此一年一會。黃妃倚門而候，差官回覆曰：「賈夫人隨蘇娘娘上摘星樓去了。」黃妃大驚：「妲己乃妒忌之婦，

嫂嫂為何隨此賤人？」忙差官往樓下打聽。

話說妲己、賈氏正飲酒時，宮人來報：「駕到。」賈氏著忙，妲己曰：「姐姐莫慌。請立於欄杆外邊，等駕見畢，姐姐下樓，何必著忙？」果然賈氏立在欄杆外邊。紂王上樓，妲己禮畢。紂王坐下。故問曰：「欄杆外立者何人？」妲己曰：「武成王夫人賈氏。」賈氏出笏見禮。

妲己曰：「賜卿平身。」賈氏立於一旁，紂王偷睛觀看賈氏姿色，果然生成端正，長就嬌容，昏君傳旨賜坐。妲己奏曰：「陛下、國母乃天下之主，臣妾焉敢坐？臣妾該萬死。」妲己曰：「姐姐坐下何妨？」紂王曰：「御妻為何稱賈氏為姐姐？」妲己曰：「賈夫人與妾結拜姊妹，故稱姐姐。乃是皇姨，便坐下何妨？」賈氏自思：「今日入了蘇妲己圈套。」

賈氏俯伏奏曰：「臣妾進宮朝賀，乃是恭上。陛下亦合禮下，自古道：『君不見臣妻，禮也。』願陛下賜臣妾下樓，感恩無極矣。」紂王曰：「皇姨謙而不坐，朕立奉一杯酒如何？」賈氏面紅赤紫，怒髮沖霄，自思：「我的丈夫何等之人，我怎肯今日受辱！」賈氏料今日不能全生。紂王執一杯酒，笑容可掬來奉賈氏。

賈氏已無退處，用手抓杯，望紂王劈面打來，大罵：「昏君！我丈夫與你掙江山，立奇功三十餘場。不思酬功，今日信蘇妲己之言，欺辱臣妻。昏君！你與妲己賤人，不知死於何地？」紂王大怒，命左右：「拿下。」賈氏大喝曰：「誰敢拿我？」轉身一步，走近欄杆前，大叫曰：「黃將軍！妾身與你全其名節，只可憐我三個孩兒無人看管。」這夫人將身一跳，撞下樓臺，粉骨碎身。有詩為證：

朝賀中宮起禍殃，夫人貞潔隕樓亡。紂王失政忘君道，烈婦存誠敢自涼。

西伯讜言招國瑞，殷商又道失金湯。三三兩兩兵戈動，八百諸侯起戰場。

話說紂王見賈氏墜樓而死，好懊惱，平地風波，悔之不及。

且說黃妃的差官打聽消息，忙報西宮：「啟娘娘！其禍不淺。」黃妃曰：「有什麼禍事？」差官報道：「賈夫人墜了摘星樓，不知何故。」黃妃大哭曰：「姐己潑賤！與吾兄有隙，今將吾嫂嫂陷害無辜。」黃妃步行往摘星樓下，逕上樓，指定紂王罵曰：「昏君！你害我成湯社稷虧誰？我兄與你東拒海寇，南戰蠻夷。一點丹心，佐國家，未敢安枕。我父黃滾鎮守界牌關，訓練士卒，日夕勞苦。一門忠烈，報國憂民。今元旦遵守朝廷國禮，進宮朝賀，乃敬上守法之臣。任信潑賤，誣彼上樓，昏君！你愛色不分綱常，絕滅彝倫！你有辱先王！污名簡冊。」

黃妃把紂王罵得默默無言，又見姐己側坐，黃妃指定姐己罵曰：「賤人！你淫亂深宮，蠱惑天子，我嫂嫂被你陷身墜樓，痛傷骨髓。」趕上一步，抓住姐己髮，黃妃原有氣力，乃將門之女，把姐己拖翻在地，捽在塵埃，手起拳落，打了二、三十下。姐己雖然是妖怪，見紂王坐在上面，有本事也不敢用出來，只叫：「陛下救命！」紂王看著黃妃打姐己，心有偏向，忙上前勸解。紂王曰：「不干姐己事，你嫂嫂觸朕自愧，故投樓下，與姐己無干。」

黃妃忿忿之間，不暇檢點，回手一拳，誤打著紂王臉上：「好昏君！你還來替賤人遮掩？打死了姐己，與嫂嫂償命！」紂王大怒：「這賤人！反將朕打一拳！」一把抓住黃妃後鬢，一把抓住宮衣，提起來，紂王力大，望摘星樓下一捽。可憐！香消玉碎佳人絕，粉骨殘軀血染衣。紂王捽了黃妃下樓，獨坐無言，心下甚是懊惱，只是不好埋怨姐己。

且說賈氏侍兒隨夫人往宮朝賀，只在九間殿等候，到了晚也不見出來，只見一內侍問曰：「你們是那裏的侍兒？」答曰：「我們是武成王府裏的，隨夫人朝賀，在此伺候。」內使曰：「你夫人墜了摘星樓，黃娘娘為你夫人辨明，反被天子捽下樓，捽得粉骨碎身。你們快去罷！」侍兒聽說，急急回王府來。武成王在內殿同弟黃飛彪、飛豹、黃明、周紀、龍環、吳謙、黃天祿、天爵、天祥三子，元旦良辰歡飲。只見侍兒慌張來報：「千歲爺！禍事不小！」飛虎曰：「有什麼事，報得這等凶？」侍兒跪稟曰：「夫人進宮，不知何故墜下摘星樓！黃娘娘被紂王捽下樓來跌死了。」黃天祿十四歲，天爵十二歲，天祥七歲，聽得母親墜樓而亡，放聲大哭。有詩為證：

忽聞凶報滿門驚，子哭兒啼淚苦傾。烈婦有恩雖莫負，忠君無愧更當誠。左觀四友俱懷忿，右視三男苦痛心。回首不堪重悒怏，傷心只有夜猿鳴。

話說飛虎聽得此信，無語沈吟；又見三子哭得酸楚，黃明曰：「兄長不必躊躇，紂王失政，大變人倫。嫂嫂進宮，想必昏君看見嫂嫂姿色，君欺臣妻，此事也是有的。嫂嫂乃是女中丈夫，兄長何等豪傑，嫂嫂守貞潔，為子綱常，故此墜樓而死。長兄不必遲疑。黃娘娘見嫂嫂慘死，必定向昏君辨明。紂王溺愛偏向，把娘娘摔下樓來，此事再無他議。『君不正，臣投外國。』想吾輩南征北討，馬不離鞍，東戰西攻，人不脫甲。若是這等看起來，愧見天下英雄，有何顏立於人世？君既負臣，臣安能長仕其國？吾等反也！」四人各上馬，持利刃出門而走。

飛虎見四人反了，自思：「難道為一婦人，竟負國恩之理？將此反聲揚出，難洗清白。」黃飛虎急出府，大叫曰：「四弟速回！就反也要商議往何地方？投於何主？打點車輛，裝載行囊，同出朝歌，為何四人獨自前去。」四將聽罷，回馬。至府下馬，進了內殿，黃飛虎持劍在手，大喝曰：「黃明等你這四賊，不思報本，反陷害我閤門之禍！我家妻子死於摘星樓，與你何干？你等口稱反字，黃氏一門七世忠良，官居神武，盡忠報國，而終成狼子野心，不絕綠林本色耳。」罵得等口稱反字，黃氏一門七世忠良，享國恩二百餘年，難道為一女人造反？你借此乘機要反朝歌，而圖據掠，你不思金帶垂腰，官居神武，盡忠報國，而終成狼子野心，不絕綠林本色耳。」罵得四人默默不語。黃明笑曰：「長兄，你罵得有理。又不是我們的事，惱他怎的？」四人在旁，抬一桌酒吃，四人大笑不止。

黃飛虎心下如火燎一般，又見三子哭聲不絕，聽得四人撫掌歡欣，黃飛虎問曰：「你們那些兒歡喜？」黃明曰：「兄長家下有事撓心，小弟們心上無事。今元旦吉辰，吃酒作樂，與你何干？」飛虎氣不過，惱曰：「你見我有事，反大笑，還是怎麼說？」周紀曰：「有什麼事與你笑？我官居王位，祿極人臣，列朝班身居首領，披蟒腰玉，的是你。」飛虎道：「有什麼事與你笑？我官居王位，祿極人臣，列朝班身居首領，披蟒腰玉，有何事與你笑？」周紀曰：「兄長，你只知官居首領，顯耀爵祿，身披蟒袍。知者說你仗平生胸

襟，位至尊大。不知者，只說你倚嫂嫂姿色，和悅君王，得其富貴。」

周紀道罷，黃飛虎大叫一聲：「氣殺我也！傳家將將收拾行囊，打點反出朝歌。」黃飛彪見兄反了，點一千名家將，軍輛四百，把細軟、金銀珠寶裝載停當。黃飛虎同三子、二弟、四友，臨行日：「我們如今投那方去？」黃明曰：「兄長豈不聞賢臣擇主而事？西岐武王，三分天下，周土已得二分，共享安康之福，豈不為美？」黃飛虎心下昏亂，隨口答應曰：「也是！」大抵天道該是如此，飛虎金裝盔甲，上了五色神牛。飛彪、飛豹同三姪，龍環、吳謙、並家將保車輛出西門。黃明、周紀同武成王至午門。

周紀暗思：「方才飛虎反，是我把計激反了他。若還看破，只怕不反。不若使他個絕後計，再也來不得。」周紀曰：「此往西岐出五關借兵，來朝歌城為嫂嫂、娘娘報仇，此還是遲著。依小弟愚見，今日先在午門會紂王一戰，以見雌雄，你意下如何？」黃飛虎心下昏亂，隨口答應曰：「也是！」大抵天道該是如此，飛虎金裝盔甲，上了五色神牛。飛彪、飛豹同三姪，龍環、吳謙、並家將保車輛出西門。黃明、周紀同武成王至午門。

傳旨：「取披掛，九吞八札。」點護駕御林軍士，乘逍遙馬，提斬將刀出午門，怎見得：

天色已明，周紀大叫：「傳與紂王，早早出來講個明白！如遲，殺進宮闕，悔之晚矣！」紂王自賈氏身亡，黃妃已絕，自己悔之不及，正在龍德殿懊惱，無可對人言說。直到天明，當駕官啓奏：「黃飛虎反了，現在午門請戰！」紂王大怒，借此出氣：「好匹夫，焉敢如此欺侮朕躬！」

沖天盔，龍蟠鳳舞；金鎖甲，叩就連環。九龍袍，金光晃目；護心鏡，前後拴牢。紅挺帶，攢成八寶，鞍轎掛，竹節鋼鞭。逍遙馬，追風逐日；斬將刀，定國安邦。只因天道該如此，至使君臣會戰場。

黃飛虎雖反，今日面君，尚有愧色。周紀見飛虎愧色，在馬上大呼：「紂王失政，君欺臣妻，大肆狂悖。」縱馬使斧，來取紂王。紂王大怒，手中刀急架相還，黃明走馬來攻，飛虎口裏雖不言，心中大惱曰：「也不等我分清理濁，他二人便動起手來。」飛虎只得摧動神牛，一龍三虎殺

在午門。怎見得？有詩為證：

虎鬥龍爭在午門，紂王無道敗彝倫；眼前賢士歸明主，目下黎民叛遠村。

三略有人空執法，五關無路可留閣；忠孝至今傳萬載，獨夫遺臭枉稱尊。

君臣四騎，戰三十回合。紂王刀法展開，其勢真如虎狼，三員大將使刀鎗斧，紂王抵敵不住，刀尖難舉，馬往後坐，將刀一拖，敗進午門。黃明要趕，飛虎曰：「不可。」三騎隨出午門，來趕家將，一同行走，過孟津不表。

且說紂王敗至大殿坐下，懊悔不及。都城百姓官員、已知武成王反了，家家閉戶，路少人行。又聞天子大戰黃飛虎，百官忙入朝，見紂王問安，曰：「黃飛虎因何造反？」天子怎肯認錯？乃曰：「賈氏進宮朝賀，觸忤皇后，自己墜樓而死。黃妃倚仗伊兄，恃強毆辱正宮，推跌下樓，亦是誤傷。不知黃飛虎自己因何造反？殺入午門，深屬不道，諸臣為朕作速議處！」百官聽紂王言說，皆默默無語，莫敢先立意見。

正沈思間，探事馬報進午門曰：「聞太師征東海，奏凱回兵。」百官大喜，齊辭朝上馬，出郭迎接。只見人馬遠遠行至，中軍官報入營中曰：「啓太師：百官轅門迎接。」太師曰：「眾官請回，午門相會。」眾官進城至朝門，見聞太師騎黑麒麟來至，眾官躬身。太師曰：「列位請了！」眾官同進朝見天子，行禮畢，起身不見武成王，太師心中疑惑，奏曰：「武成王為何不來隨朝？」紂王曰：「黃飛虎反了？」太師驚問：「為何事反？」紂王曰：「元旦賈氏進宮，朝賀中宮，觸犯蘇后，自知罪戾，負愧墜樓而死，此是自取。西宮黃妃聽知賈氏已死，忿怒上樓，毆打蘇后，辱朕不堪，是朕怒起相讓，誤跌下樓，非朕有意。不知黃飛虎輒敢率眾殺入午門，與朕對敵，幸而未遭毒手。今已擁眾反出西門，朕正此沈思，適太師奏捷，乞與朕擒來，以正國法。」

太師聽罷，厲聲言曰：「此一件事，據老臣愚見，還是陛下有負於臣子。黃飛虎素有忠君愛

國之心，今賈氏進宮朝賀，此臣下之禮，豈有無故而死？況摘星樓乃陛下所居，與中宮相間，賈氏因何上此樓？其中必有指使引誘之人，故陷陛下於不義。陛下不自詳察，而有辱此貞潔之婦。黃娘娘見嫂死無辜，必定上樓直諫，陛下亦不能容受，溺愛偏向，又將黃娘娘摔跌下樓。致賈氏忿怨死，黃娘娘遭冤。實君有負臣子，與臣下何干？況語云：『君不正，則臣投外國。』今黃飛虎以報國赤衷，功在社稷，不能榮子封妻，享久長富貴，反致骨肉無辜慘死，情實傷心。乞陛下可赦黃飛虎一概大罪，待臣追趕飛虎回來，社稷可保，國家太平。」百官在旁齊言：「太師處之甚明，無不欽服。望陛下速降赦旨，大事定矣。」

聞太師又曰：「此是天子負臣，故當赦宥。若果飛虎有負君之處，只怕老臣一時之見，還有理當說者，即行商議，不可自誤國事。」班中閃一員官，乃下大夫徐榮出見。聞太師曰：「大夫有何議論？」榮曰：「太師所言，雖是天子負黃飛虎，而黃飛虎也有忤君之罪。」太師曰：「大夫何以見得？」榮曰：「君欺臣妻，天子負臣，不顧恩愛，摔死黃娘娘，是天子失政。黃飛虎豈得率眾殺入午門，聲言天子之罪，與天子在午門大戰，臣節全無，故武成王也有不是。」聞太師聽說，乃對諸大臣曰：「今諸臣朦朧，只談天子之過，不言飛虎之逆。」乃傳令：「吉立、余慶！快發飛檄傳臨潼關、佳夢關、青龍關三路總兵，不可走了反叛，待老臣趕去拿來，以正大法。」不知凶吉如何？且聽下回分解。

# 第三十一回　聞太師驅兵追襲

忠良去國運將灰，水旱頻仍萬姓災。賢聖太師旋斗柄，奸讒妖孽喪鹽梅。三關漫道能留戀，四徑紛紜唱草萊。空把追兵迷白日，彼蒼定數莫相猜。

話說太師驅兵追趕出西門，一路上旗旛招展，鑼鼓齊鳴，喊聲大作，不表。

且說黃家父子、兄弟過了孟津，渡了黃河行至澠池縣，縣中鎮守主將張奎利害，不敢穿城而走，從城外過了澠池，逕往臨潼關來。家將徐徐行至白鷥林，只聽得後面喊聲大作，滾滾塵起。飛虎回頭一看，卻是聞太師的旗號，隨後趕來，飛虎俯鞍歎曰：「聞太師兵來，如何抵敵？吾等束手待斃而已。」飛虎見三子天祥年方七歲，坐在馬上。飛虎暗暗嗟歎：「此子幼稚無知，你得何罪？也逢此難？」家將來報：「佳夢關魔家四將，從右邊殺來。」又見正中間，臨潼關總兵官張鳳兵來。黃飛虎見四面人馬俱來，自思不能逃脫，長吁一聲，氣冲霄漢。

且說青峰山紫陽洞清虛道德真君因神仙犯了殺戒。玉虛宮止講，待子牙封過神方上崑崙，因此閒遊五嶽。一日往臨潼關過，被武成王怒氣衝開真人足下祥光。真人撥開雲彩，往下一觀，原來是武成王有難。貧道不行護救，誰來救濟？真人命黃巾力士：「將吾混元旛遮下，把黃家父子移到僻靜山中去，待貧道退了朝歌人馬，打發他出關。」黃巾力士領法旨，用混元旛一罩，將黃家父子盡移往深山去了，蹤跡全無。

且說聞太師大兵趕至中途，前哨報：「青龍關總兵官張桂芳聽令。」太師傳將令來。桂芳行至軍前，欠身躬候。太師問曰：「黃飛虎反出朝歌，必由此關隘，你可曾見否？」桂芳答曰：「末將不曾見。」太師曰：「速回，謹防關隘，不得遲誤！」桂芳得令去訖。又報：「佳夢關魔家四

將聽令。」　太師命：「令來。」四天王步至軍前，口稱：「太師！末將甲冑在身，不能全禮。」

太師道：「黃飛虎曾往佳夢關來否？」四將答曰：「不曾見。」太師傳令：「速回佳夢關守御，

協同捉賊。」四將得令去訖。又報：「臨潼關守將張鳳聽令。」太師令：

禮。太師曰：「老將軍！叛賊黃飛虎可曾往關上來否？」張鳳欠身答曰：「不曾見。」至騎前行

「回兵用心防守。」張鳳得令去訖。

且說太師坐在騎上暗思：「俱道飛虎既出西門，過孟津，為何不見？三處人馬撞來，俱言不

曾見？異哉！異哉！也罷，待吾將人馬紮駐在此，看他往那裏去？」且說清虛道德真君在雲裏看

聞太師駐兵不動。真君曰：「若不把聞仲兵退回去，黃飛虎怎麼出得五關？」真人隨將葫蘆蓋去

了，倒出神砂一捏，望東南上一灑，洗去先天一氣，爐中煉就玄功。少時間，聞太師軍政官來報：

「啟太師：武成王領家將，倒殺往朝歌去了。」太師聞報，傳令：「回兵。」慌忙趕殺，連奔澠

池。一路上，果見前邊一夥人簇擁飛走，太師催動三軍，趕過了孟津，按下不表。

且說真君在雲裏命黃巾力士把混元旛移出大道，黃家父子兄弟在馬上如醉方醒，如夢方覺，

個個馬上揉眉擦眼。定睛看時，四路人馬去得影跡無蹤，黃明歎曰：「吉人自有天相。」飛虎忙

問：「眾弟兄！方才人馬俱不知往那裏去了？乘此時速行，過臨潼關方好。」眾將聽令，速策馬

前行。來至臨潼關，見一支人馬紮駐團營，阻住去路。黃飛虎令軍輛暫停，正要上前打聽，只聽

得砲聲響處，吶喊搖旗，飛虎坐在五色神牛上，只見總兵張鳳全裝甲冑，八札九吞，怎見得：

鳳翅盔壓黃金重，柳葉甲掛紅袍控；束腰八寶紫金鑲，絨繩雙叩梅花鏡。

打將鋼鞭如豹尾，百鍊鎚起寒雲迸；斬將刀舉似秋霜，馬走臨崖當取勝。

大紅旛上樹威名，坐鎮臨潼將張鳳。

話說張鳳聽報，黃飛虎領眾已至關前，張鳳上馬，來到軍前，大呼曰：「黃飛虎出來答話！」

武成王乘神牛至營前，欠身，口稱：「老叔！小姪乃是難臣，不能全禮。」張鳳曰：「黃飛虎，你的父與我一拜之交，你乃紂王之股肱，為何造反，辱沒祖宗？今汝父任總帥大權，汝居王位，豈為一婦人而負君德？今日反叛，如鼠投陷阱，無有昇騰，即老拙聞知，亦慚愧無地，真是可惜。聽我老拙之言，早下坐騎，受縛解朝歌，百官有本，當殿與你分個清濁，辨其罪戾，庶幾紂王姑念國戚，將往日功勞，贖今日之罪，保全一家性命。如迷而不悟，悔之晚矣！」黃飛虎曰：「老叔在上：小姪為人，老叔盡知。紂王荒淫酒色，聽奸退賢，顛倒朝政，人民思亂久矣！況君欺臣妻，逆禮悖倫，殺妻滅義，我兵平東海，立大功二百餘場。定天下，安社稷，瀝膽披肝；治諸侯，練士卒，神勞形瘁，有所不恤。今天下太平，不念功臣，反行不道，而欲臣下傾心難矣！望老叔開天地之心，發慈悲之德，放小姪出關，投其明主。久後結草銜環，補報不遲，不識尊叔意下何如？」

張鳳大怒道：「好逆賊！敢出此污衊之言？欺吾老邁。」手起一刀砍來。黃飛虎將手中鐗架住：「老叔息怒，我與老叔皆是一樣臣子，倘老叔被屈，必定也投他處，總是一般。從來有言：『君不正，臣投外國。』理之當然。老叔何苦認真，不行方便？」張鳳大喝曰：「好反賊，焉敢巧舌！」一刀劈來，飛虎大怒，縱騎挺鎗，牛馬相交，刀鎗並舉。戰三十回合，張鳳力怯，撥馬便走。飛虎逞勢趕來，張鳳聞腦後鈴響，料飛虎趕來。鳥翅環掛下刀，揭開戰袍，取百鍊鎚，紫絨繩理得停當，發手打來，怎見得好鎚？

圓的好，冰盤大，碗口小。神見愁，鬼見怕。傷人心，碎人腦；斷筋骨，真稀少。順手輕持百鍊鎚，暗帶隨身人不曉；大將逢著命難逃，撞著人亡並馬倒。

話說張鳳回馬一鎚打來，黃飛虎見鎚相迎，用寶劍望上一掠，將繩截為兩節，收了張鳳百鍊鎚。張鳳敗進帥府，黃飛虎也不追趕，命家將將車輛圍繞營中，就草茵而坐，與眾弟兄商議出關

之策。

且說張鳳敗進關，坐在殿上，自思：「黃飛虎勇冠三軍，吾老邁安能取勝？倘然走了，吾又得罪於天子。」叫：「蕭銀在那裏？」蕭銀上殿見張鳳曰：「末將聽令。」張鳳曰：「黃飛虎力敵萬夫，又收吾百鍊鎚，似不可以力敵。你可黃昏時候，傳長箭手三千，至二更時分，悄至敵營，聽梆子響，一齊發箭，射死反賊，將首級獻上朝歌請功，方保無虞。」蕭銀領令出府，乃自忖曰：「黃將軍昔在都城，我在他麾下，荷蒙提攜獎薦，升用將職，未曾以不肖相看。今點臨潼副將，我豈敢忘恩？令恩主一門反遭橫禍，我心安忍？」

蕭銀隨改裝束，暗出行營，黑地潛行，來至黃飛虎營前問曰：「可有人麼？」巡營軍曰：「你是何人？」蕭銀答曰：「我原是老爺門下蕭銀，特來報機密重情。」巡營軍急進營報知。飛虎命：「速令進見。」蕭銀黑地參見，下拜曰：「末將乃舊門下蕭銀，蒙老爺點發臨潼關。今日張鳳密令末將二更時，帶領攢箭手，射死老爺滿門，將首級獻上朝歌請功。末將自思：背恩欺心，有傷天道！故此改裝，先來報知。」

飛虎聽畢大驚，曰：「多感將軍盛德，不然黃門老少死於非命，實係再生之恩，何時能報？為今之計，事屬燃眉，將軍何以救我？」蕭銀曰：「大王速上馬，領車輛殺出臨潼關。末將開關等候，事不宜遲，恐機洩有誤。」飛虎等急忙上騎，各持兵器，喊聲殺來，勢如猛虎。時方初更，未及二鼓，士卒皆未有備，蕭銀開了門鎖，黃家眾將一擁殺出關門去了。

且說張鳳正坐廳上，忽報：「黃飛虎將兵闖關殺出去了。」張鳳厲聲叫苦曰：「是我用錯了人。蕭銀乃黃飛虎舊將，今日串同黃飛虎，斬關落鎖而去，情殊可恨。」張鳳急上馬，提刀來趕飛虎，不防蕭銀乘馬隱在關旁，聽得馬鈴響處，料是張鳳趕來。不期果然，張鳳走馬方出關門，蕭銀一戟刺張鳳於馬下。有詩為證：

凜凜英才漢，堂堂忠義隆。只因飛虎反，聽令發千弓。

知恩行大義，落鎖放雕籠。戟刺張鳳死，輔佐出臨潼。

話說蕭銀殺了張鳳，走馬趕來，大叫：「黃老爺慢行！末將蕭銀已刺死了張鳳，大王前途保重，末將如今將臨潼扎板下了，命兵卒將士壅塞，恐有追兵趕來，再去了扎板，可以羈滯時候。及至來時，大王去之已遠，此一別又不知何日再睹尊顏？」飛虎稱謝曰：「今日之恩，不知甚日能報？」彼此各分路而行。後來蕭銀要會在「十絕陣」內，此是後話不表。

且說黃飛虎離了臨潼八十餘里，行至潼關。潼關守將陳桐有探馬報到：「黃飛虎同家將至關，紮駐了行營。」陳桐笑曰：「黃飛虎，你指望成湯王位，坐守千年，一般也有今日。」傳令將人馬排開陣勢，但阻咽喉。陳桐全身披掛，結束整齊，打點擒拿飛虎。

且說黃飛虎紮駐行營，問：「守關主將何人？」周紀曰：「乃是陳桐。」黃飛虎半晌不言，長吁曰：「昔陳桐在我麾下，有事犯吾軍令，該梟首級，眾將告免。後來准立功代罪，今調任在此，與吾有隙，必報昔日之恨，如何處治？」正沈思間，只聽外邊吶喊之聲甚急。

飛虎上了神牛，提鎗至營前，只見陳桐耀武揚威，用戟指曰：「黃將軍請了！你昔享王爵，今日為何私自出關？吾奉太師將令，久候多時。乞早早下馬，解返朝歌，免你他說。」飛虎曰：「陳將軍錯矣！盈虛消息，乃世間常情。昔日你在吾麾下，我一片誠心，待如手足。後汝犯罪，是你自取，吾亦聽人而免你之罪，立功自贖。我亦不為無恩，今當面辱我，莫非要報昔日之恨麼？快放馬來，你三合贏得我，便下馬受縛。」言罷，搖鎗直取，陳桐將畫戟相迎。二騎相交，雙兵共舉，一場大戰。只殺得：

四下陰雲慘慘，八方殺氣騰騰。長鎗閃得亮如銀，畫戟蟠搖擺動。鎗挑前心兩脅，戟刺眼角眉叢。咬牙切齒面皮紅，地府天關搖動。

話說二將撥馬，往來衝突二十回合。陳桐非飛虎敵手，料不能勝，掩一戟撥馬就走。飛虎怒

氣沖天，大喝一聲：「誓拿此賊，以洩吾恨！」望前趕來。陳桐聞腦後鸞鈴響處，料是飛虎趕來，

掛下畫戟，取火龍標拿在手中。此標乃異人秘授，出手煙生，百發百中，一標打來，飛虎叫聲：

「不好！」躲不及，一標從脅下打來。可憐萬丈神光從此滅，將軍撞下戰駒來。詩曰：

標發飛煙燄，光華似異珍；逢將穿心過，中馬倒埃塵。

安邦無價寶，治國正乾坤；今日傷飛虎，萬死落沈淪。

黃飛虎被火龍標打下五色神牛，黃明、周紀見主帥落騎，催馬向前，大喝曰：「勿傷吾主，

待吾來也！」兩騎馬，兩柄斧飛來直取，陳桐將畫戟急架相迎，飛彪將飛虎救回時，已是死了。

二將戰陳桐，恨不得將陳桐碎屍萬段。陳桐掩一戟就走，二將為飛虎報仇，催馬趕來，陳桐又發

標打來，把周紀一標打落馬下。陳桐勒回馬欲取首級，早被黃明馬到，力戰陳桐。陳桐見已勝二

人，便回軍掌鼓進營去了。且說飛彪把飛虎屍骸救回，三子見父死，大哭。黃明將周紀也停在荒

郊草地，眾家將無不傷感。眾將見死了二人，心下無謀，前無所往，退無所歸，羊觸藩籬，進退

兩難。正在慌亂之間不表。

話說青峰山紫陽洞清虛道德真君正在碧雲床運元神，忽心下一驚，道人袖裏捏指一算，早知

黃飛虎有厄。道人忙命：「白雲童兒！請你師兄來。」白雲童兒即時請出一位道童，生的身高九

尺，面似羊脂，眼光暴露，虎形暴眼，頭挽抓髻，腰束麻絲，腳登草履，至雲榻前下拜，口稱：

「師父！喚弟子那裏使用？」真君曰：「你父親有難，你可下山走一道。」黃天化答曰：「師父！

弟子父親是誰？」真君曰：「你父乃武成王黃飛虎是也。今在潼關被火龍標打死，著你下山，一

則救父，二則你父子相逢，久後仕周，共扶王業。」

天化聽罷，問曰：「弟子因何在此？」真君曰：「那一年，我往崑崙山來，腳踏祥雲，被你

頂上殺氣沖入雲霄，阻我雲路。我看時，你才三歲，見你相貌清奇，後有大貴，故此帶你上山，今已十三載。你父親今日有難，該我救他，我故教你前去。」真君先把花籃兒與天化拿下，又將一口劍付與，吩咐：「速去救父。」

天化方欲問故，真君曰：「若會陳桐，須得如此如此，方可保你父出潼關。不許同往西岐，可速回來，終有日相會。」天化領師父嚴命，叩頭下山。出了紫陽洞，捏了一撮土，望空中一撒，駕土遁往潼關來，迅速如風。父子相逢，潼關大戰。未知後事如何？且聽下回分解。

# 第三十二回　黃天化潼關會父

五道玄功妙莫量，隨風化氣涉蒼茫。須臾歷遍閻浮世，頃刻遨遊泰嶽邙。救父豈辭勞與苦，誅讒不怕虎和狼。潼關父子相逢日，盡是岐周美棟梁。

話說黃天化借土遁，倏爾至潼關，落下塵埃，時方五更。只見一簇人馬圍繞，一盞燈高挑空中。又聽得悲悲切切哭泣之聲。天化走至一簇人前，黑影內，有人問曰：「你是何人，來此探聽軍情？」天化答曰：「貧道乃青峰山紫陽洞煉氣士是也。知你大王有難，特來相救，快去速報。」家將聞言，報知二爺，飛彪急出營門，燈下觀看，見一道童著實齊整，怎見得？有西江月為證：

頂上抓髻燦爛，道袍大袖迎風。絲縧叩結按雕龍，足下麻鞋珍重。花籃內藏玄妙，背懸寶劍青鋒。潼關父子得相逢，方顯麒麟有種。

話說黃飛彪出來迎請道童，一見舉止色相，恍如飛虎，忙請裏面相見。那道童進得營中，與眾將相見畢，飛彪問曰：「道者此來，若救得家兄，實是再生父親。」道童曰：「黃大王在那裏？」飛彪引道童來看。走至後營，見飛虎臥在氈毯上，以面朝天，形如白紙，閉目無言。黃天化看見，點頭暗暗歎曰：「父親！你名在何方，利在何處，身居王位，一品當朝，為甚來由這等狠狽？」天化見還有一個睡在旁邊，天化問曰：「那一位是誰？」飛彪曰：「是吾結義兄弟，也被陳桐飛標打死的。」天化命：「澗下取水來。」不一時水到，天化隨向花籃中取出仙藥，用水研開，把劍撬開上下牙關，灌入口內，送入中黃，走三關透四肢，須臾轉入萬千門竅。又用藥搽在傷眼上，有一個時辰。

只見飛虎大叫一聲：「疼殺吾也！」睜開雙目，只見一個道童坐在草茵之上，飛虎曰：「莫非冥中相會，如何有此仙童？」飛彪曰：「飛虎何幸，今得道長憐憫，垂救回生。」黃天化垂淚，跪在地上曰：「若非道者，長兄不能回生。」飛虎聽罷，隨起拜謝曰：「飛虎，在後花園不見的黃天化。不覺又是十有三年。」飛虎問天化曰：「原來是天化孩兒前來救我。不覺又是十有三年。」飛虎問天化曰：「我兒，你在那座名山學道？」天化泣而言曰：「孩兒在青峰山紫陽洞，吾師是清虛道德真君，見孩兒有出家之分，把我帶上高山，不覺十有三載。今見三個兄弟，又見二位叔叔。」周紀也救得返本還元，一家相聚。

天化前後一看，卻不見母親賈氏。天化原是神聖，性如烈火，一時面發通紅，向前對飛虎曰：「父親，你好狠心！」把牙一咬。飛虎曰：「我兒，今日相逢，何故突出此言？」天化曰：「父親既反朝歌，兄弟卻都帶來，獨不見吾母親，何也？他是女流，倘被朝廷拿問，露面拋頭，武成王體面何在？」飛虎聞說，頓足流淚涕曰：「我兒言之痛心，你父親為何事而反？為你母親元旦朝賀蘇后，因君欺臣妻，你母親誓守貞潔，受辱自墜摘星樓而死。你姑姑為何事而反，被紂王摔下樓來，跌得粉骨碎身，俱死非命，今苦不勝言。」

天化聽罷，大叫一聲，氣死在地。慌壞眾人，急救甦醒時，天化滿眼垂淚，哭得如醉如癡，咬牙切齒正哭間，忽大叫曰：「父親！孩兒也不去青峰山上學道，且殺到朝歌，為母親報仇。」天化見父親慌張，忙止淚答曰：「陳桐，還吾夜來一標之仇！」陳桐見飛虎宛然無恙，心下大疑，又不敢問，只得大叫曰：「反臣慢來！」飛虎曰：「匹夫，你一飛標打我，豈知天下不絕吾。」縱牛搖鎗，直取陳桐。陳桐將戟急架相還，二騎相交，大戰十五回合。

陳桐撥馬便走，飛虎不趕。天化叫曰：「父親，趕這匹夫！有兒在此，何懼之有？」飛虎只得趕將下來，陳桐見飛虎追趕，發標打來，天化暗將花籃對著火龍標，那標盡投花籃內收將去了。

報：「陳桐在外請戰。」飛虎聽罷，面如土色。天化見父親慌張，忙止淚答曰：「陳桐，還吾夜來一標之仇！」飛虎只得上了五色神牛，全裝鎧甲，出營來叫曰：「陳桐，還吾夜來一標之仇！」

飛虎在此，不妨。」
孩兒在此，不妨。」
大叫曰：「父親！孩兒也不去青峰山上學道，且殺到朝歌，為母親報仇。」

「父親，你好狠心！」把牙一咬。飛虎曰：「我兒，今日相逢，何故突出此言？」

陳桐見收了火龍標，大怒，勒回馬復來戰飛虎。後一人大叫曰：「陳桐匹夫！我來了！」陳桐見

一道童助戰。「呀！原來是你收我神標，破吾道術，怎肯干休？」縱馬搖戟，來挑天化，天化忙

將背上寶劍執在手中，照陳桐只一指，只見劍尖上一道星光，有盞口大小，飛至陳桐面上，陳桐

已落於馬下。有詩單道寶劍好處：

非銅非鐵亦非金，乃是乾元百鍊精；變化無形隨妙用，要知能殺亦能生。

話說天化此劍，乃清虛道德真君鎮山之寶，名曰「莫邪寶劍」。光華閃出，人頭即落，故陳桐逢此劍自絕。陳桐已死，黃明、周紀眾將吶喊一聲，斬拴落鎖，殺散軍兵，出了潼關。黃天化辭父歸山，拜曰：「父親同兄弟慢行，前途保重！」飛虎曰：「我兒，你為何不與我同行？」天化曰：「師命不敢有違，必欲回山。」飛虎不忍別子，歎曰：「相逢何太遲，別離須恁早！此一別，何時再會？」天化曰：「不久往西岐相會。」父子兄弟灑淚而別。

不說天化回山，且說黃家父子離了潼關八十餘里，行至穿雲關不遠。穿雲關守將，乃陳桐的兄陳梧守把。敗軍先已報知，陳梧聽得飛虎殺了兄弟，急得三尸神暴躁，七竅內生煙，欲點兵聚將，發兵為弟報仇。內班中一人言曰：「主將不可造次！黃飛虎乃勇冠三軍，周紀等乃熊羆之將，寡不敵眾，弱不拒強。二爺勇猛，況已枉死，以愚意觀之，當以智擒。君要力戰，恐不能取勝，尚有不測。」陳梧聽偏將賀申之言，乃曰：「賀將軍言雖有理，計將安出？」賀申曰：「須得如此如此，不用張弓隻箭，可絕黃氏一門也？」

陳梧大喜，依計而行。傳令：「如黃飛虎到關，須當速報。」不一時，有探事馬報到：「黃家人馬來了！」陳梧傳令：「掌金鼓，眾將上馬，迎接武成王黃爺。」只見飛虎坐在騎上，見陳梧同眾將身不披甲，手不執戈迎來，馬上欠身，口稱：「大王！」飛虎亦欠身曰：「難臣黃飛虎，罪犯朝廷，被厄出關，今蒙將軍以客禮相待，感德如山。昨又為令弟所阻，故有殺傷，將軍

若念飛虎受屈，此一去倘有得地，絕不敢有忘大恩也。」

陳梧在馬上答曰：「陳梧知大王數世忠良，赤心報國；今乃是君負於臣，何罪之有？吾弟陳桐不知分量，抗阻行軍，不識天時，理當誅戮，末將今設有一飯，請大王暫停鑾輿，少納末將虔意，則陳梧不勝幸甚。」黃明馬上歎曰：「一母之子，有賢愚之分；一樹之果，有酸甜之別。似這等觀之，陳將軍勝其弟多矣。」黃家眾將聽得陳梧之言，一齊下馬。陳梧亦下馬：「請黃大王入帥府。」眾人相謙，至殿行禮，依次而坐，陳梧傳令：「擺上飯來。」

飛虎謝曰：「難臣蒙將軍盛賜，何以克當？此恩此德，不知何日能報萬一耳。」眾將用罷飯，飛虎起身謝曰：「梧將軍若發好生惻隱之心，敢煩開關以度蟻命，他日銜環，絕不有負！」陳梧帶笑欠身而言曰：「末將知大王必往西岐，以投明主；他日若有會期，再圖報效。今具有水酒一杯，莫負末將芹敬，大王勿疑，並無他意。」黃飛虎曰：「將軍雅愛，念吾俱是武臣，被屈離逃，賢明自是見亮，既陳將軍設有盛筵，總不敢辭。」陳梧忙傳令擺設酒席，奏樂。

賓客交歡，不覺日已西沈。黃飛虎出席告辭：「承蒙雅愛，恩同泰山。難臣若有寸進，絕不忘今日之德？」陳梧曰：「大王放心！末將知大王一路行來，未安枕席，鞍馬困倦，天色已暗，草榻一宵，明日早行，料無他意。」飛虎自思：「雖是好意，但此處非可宿之地。」又見黃明道：「長兄！陳將軍既有高情，明日去也無妨？」黃飛虎只得勉強應承。

陳梧大喜。梧曰：「末將當得再陪幾杯，恐大王連日困勞，不敢加勸，大王且請暫歇，末將告退。明日再為勸酬。」飛虎深謝，送陳梧出府，命家將把車輛推進府廊下，堆垛起來。家將掌上畫燭，眾人安歇去訖。都是一路上辛苦，跋涉勤勞，一個個倒頭即睡，鼻息之聲如雷。黃飛虎坐臥不寧，思前想後，兜底上心，長吁一聲，歎曰：「天！我黃氏一門，七世商臣，豈知今日如此而做叛亡之客。我一點忠心，惟天可表，只是昏君欺滅臣妻，殊為痛恨，摔死吾妹，切骨傷心。老天呵！若是武王肯容納我等借兵，定伐無道。」飛虎把牙一咬，作詩云：

七世忠良成畫餅，誰知今日入西岐。五關有路真顛厄，三戰無君豈妄為。
飛鳥失林家已破，依人得意念先疑。老夫若遂平生志，共入朝歌血戰時。

話說黃飛虎作詩已畢，聽得譙樓一鼓，獨坐無聊，不覺又是二更催來，飛虎思想：「王府華麗，玩設畫堂，錦堆繡閣，何等富貴？豈知今日置身無地。」又聽三更鼓打。飛虎曰：「我今日怎的睡不著。」心下一急，急了一身汗出。忽聽丹墀下一陣風響，怎見得：

無形無影冷然驚，滅燭穿簾太沒情；送出白雲飛去杳，翦殘黃葉落來輕。
催花送雨晚來急，起人愁思恨難平；猛添無限傷心淚，滴向階前作雨聲。

話說黃飛虎坐在殿上，三更時候，只聽得一陣風響，從丹墀下直旋到殿裏來。飛虎見了，毛骨聳然，驚得冷汗一身。那旋風開處，見一隻手伸出來，把燭光滅了。聽得有聲叫曰：「黃將軍！妾身並非妖魔，乃是你元配妻賈氏相隨至此。你眼前大災到了！目下烈燄來侵，快叫叔叔起來。將軍好生看我三個無娘的孩兒！速起來！我去矣！」飛虎猛然驚醒，那燈光依舊復明。

飛虎拍案大叫：「快起來！」只見黃明、周紀等正在濃睡之間，聽得喊聲，慌忙爬起，問道：「長兄為何大叫？」飛虎把滅燈與賈氏之言，說了一遍。飛彪曰：「寧可信其有，不可信其無。」黃明走至大門前開門，其門倒鎖。黃明說：「不好了！」龍環、吳謙用斧劈開，只見府前堆積柴薪，渾似柴蓬塞擠，龍環、周紀急喚眾人，將車輛推出，眾將上馬，才出得府門。只見陳梧領眾將持火把蜂擁而來，卻來遲些兒。大抵天意，豈是人為。

探馬報請陳梧曰：「黃家眾將出了府門，車輛在外。」陳梧大怒，叫眾將曰：「來遲了！快縱馬上前！」黃飛虎曰：「陳梧，你昨日高情成為流水，我與你何怨何仇，行此不仁！」陳梧知計已破，大罵曰：「反賊！實指望斬草除根，絕你黃氏一脈。孰知你狡猾之徒，終多苟且，雖然

如此，量你也難出地網天羅。」縱馬搖鎗，來取黃明。黃明將斧迎面交還，夜裏交兵，兩家混戰。

黃飛虎催開五色神牛，舉鎗也來戰陳梧。陳梧督眾奮勇交戰。黃飛虎戰不數合，大吼一聲，穿心過把陳梧挑於馬下。大殺一陣，只殺得關內兒郎叫苦，驚天動地，鬼哭神愁。彼時斬關落鎖，殺出穿雲關，天色已明，打點往界牌關來。黃明在馬上曰：「再也不須殺了。前關乃是太老爺鎮守的，此係自家人。」忙催車輛。緊行有八十餘里，看看行至離關不遠。

卻說界牌關黃滾乃是黃飛虎父親，鎮守此關。聞報長子飛虎反了朝歌，一路上殺了守關總兵，黃滾心下懊惱，探事軍報來：「大老爺同二爺、三爺來了！」黃滾緊傳令：「把人馬三千布成陣勢，將囚車十輛，把這反賊縛拿，解送朝歌。」不知黃家眾將性命如何？且聽下回分解。

# 第三十三回　黃飛虎汜水大戰

百難千災苦不禁，奸臣賊子枉癡心。慢誇幻術能多獲，不道邪謀可易侵。余化圖功成畫餅，韓榮封拜有參差。終然天意安排定，說到封神淚滿襟。

話說黃滾佈開人馬，等候兒子來。只見黃明、周紀遠遠望見一支人馬擺開，黃明對黃飛虎曰：「老爺佈開人馬，又見階車，這光景不是好消息。」飛虎道：「父親！不孝兒飛虎不能全禮。」黃滾曰：「你是何人？」飛虎答曰：「我是父親長子黃飛虎，為何反問？」黃滾大喝一聲：「我家受天子七世恩榮，為商湯之股肱，忠孝賢良者有，叛逆佞奸者無。況我黃門無犯法之男，無再嫁之女。你今為一婦人，而背君親之大恩，棄七代之簪纓，絕腰間之寶玉，失人倫之大禮，忘國家之遺蔭，背主求榮，愧父顏於人世，忠無端造反。殺朝廷命官，闖天子關隘，乘機搶擄，百姓遭殃。辱祖宗於九泉，死有辱於先人！你不盡於天子，孝不盡於父前。畜生！你空居王位，累父餐刀！你生有愧於天下，你再有何顏見我？」飛虎被父親一片言語，說得默默無語。

黃滾又曰：「畜生，你可做忠臣孝子？」飛虎曰：「父親此言怎麼說？」滾曰：「你要做忠臣孝子，早早下騎，為父的把你解往朝歌，使我黃滾解子有功，天子必不害我，我得生至，你死還是商臣，為父還有孝子。畜生！你忠孝還得兩全。你不做忠臣孝子，既已反了朝歌，目中已無天子，自是不忠，你再使開長鎗，把我刺於馬下，料你必投西土，任你縱橫，使我眼不見，耳不聞，我也甘心。你可樂意？庶幾不遺我老年披枷帶鎖，死於藁街，使人指曰：『此某人之父，因子造反，而致罹於此地。』」

飛虎聽罷，在神牛上大叫曰：「老爺不必罪我，與老爺解往朝歌去罷！」方欲下騎，旁有黃

明在馬上大叫曰：「長兄不可下騎！紂王無道，乃失政之君，不以吾等盡忠輔國為念。古語云：『君使臣以禮，臣事君以忠。』國君既已不正，亂倫反常，臣又何必聽其驅使？我等出五關，受了多少艱難，十死一生。今聽老將軍一篇言語，就死於馬下無益。可憐慘死沈冤，不能表白於天下。」

黃飛虎聽得此言有理，在牛上低首不語。

黃滾大罵：「黃明！你們這夥逆賊，吾子料無反心，是你們這樣無父無君，不仁不義，少三綱，絕五倫的匹夫，唆使他做出這等事來。在吾面前，況且教五吾子不要下騎，這不是你唆弄他？氣殺老夫！」縱馬掄刀來取黃明。黃明急用斧架開，曰：「老將軍，你聽我講。黃飛虎等是你的兒子，黃天祿等是你的孫子，我等不是你的子孫，怎把囚車來拿我等？老將軍，你差了念頭，自古道：『虎毒不食兒。』如今朝廷失政，大變人倫，各處荒亂，刀兵四起，天降不祥，禍亂已現。今老將軍媳婦被君欺辱，親女被君摔死，沈冤無伸，不思為一家骨肉報仇，反解兒子往朝歌受戮？語云：『君不正，臣投外國。父不慈，子必參商。』」把刀望黃明劈來。黃明架刀，大叫：「黃老爺！你天睛不肯去，只待雨淋頭。你做一世大帥，不識時務，只管把刀來劈。你全不想吾手中斧無眉少目，萬有一失，把老將軍一生英名置於烏有，小姪怎敢？」黃滾大怒，縱馬舞刀飛來直取。

周紀曰：「老將軍，今日得罪也罷，忍不住了！」黃明、周紀、龍環、吳謙四將，把黃滾圍裹核心，斧戰交加，奔騰戰馬。黃飛虎在旁，見四將把父親圍住，面上甚有怒色。沈思曰：「這匹夫可惡，我在此，尚把老爺欺侮。」只見黃明大叫曰：「長兄！我等將老爺圍住，你們不快快出關，還要等等請？」飛虎同飛彪、飛豹、天祿、天爵、天祥，一齊連家將車輛，衝出關去。

黃滾見兒子撞出關去，氣沖肺腑，跌下馬來。黃明下馬一把抱住，口稱：「老爺何必如此？」黃滾醒回，睜目大罵：「無知強盜！你把我逆子放走了，還在此支吾？」黃明曰：「末將一言難盡，真是有冤無伸，我受你兒子的氣，已是無限了。他要反商，幾番苦諫，動不動就要殺我四人。我等沒奈何，共議只到界牌關見了黃將軍，設法拿解朝歌，洗我四人一身之冤。

末將以目送情，老將軍只管說閒話不睬，末將猶恐洩了機會，反為不美。」黃滾曰：「據你怎麼講？」黃明曰：「老將軍快上馬，出關趕飛虎，只說：『黃明勸我虎毒不食兒，你們都回來，同你往西岐去投見武王何如？』」

黃滾笑曰：「這畜生好言語，反來誘我。」黃明曰：「終不然當真去，此是嗔他進關。老將軍在府內設酒飯與他吃。只望老將軍天恩，救我四條金帶，感德不淺。」黃滾聽罷，歎曰：「黃將軍，你原來是個好人。」黃滾忙上馬趕出關來，大呼曰：「我兒！黃明勸我，著實有理。我也自思，不若同你往西岐去罷。」飛豹曰：「還是黃明的圈套，我等速回，聽其指揮，以便行事。」須進關入府，拜見父親。黃滾曰：「一路鞍馬，快收拾酒飯你們吃了，同往西岐去便了。」

且說兩邊忙排酒食上來，黃滾相陪，飲了四、五杯酒，見黃明站在旁邊，黃滾把金鐘擊了數下，黃明聽見，只當不知。且說龍環對黃明說：「如今怎樣了？」黃明曰：「你二人將老將軍資蓄打點上車，收拾乾淨。你一把火燒起糧草堆來，我們一齊上馬，老將軍必定問我，我自有話回他。」二人去訖。黃滾見黃明聽鐘響不見動手，叫到案旁來，問曰：「方才鐘響，你怎的不動手？」黃明曰：「老將軍！刀斧手不齊，怎麼動手？倘被知覺走了，反為不美。」

且說龍環、吳謙二將，把黃老將軍家私都打點上車，就放一把火燒將起來。兩邊來報：「糧草堆火起。」黃滾叫苦：「我中了這夥強盜的計了。」黃明曰：「老將軍，實對你講，紂王無道，武王乃仁明聖德之君。我們此去借兵報仇，你不去便是催督不完。燒了倉廒，已絕糧草。到了朝歌，難逃一死，總不如一同歸武王，此為上策。」黃滾沈吟長吁曰：「臣非縱子不忠，奈眾口難調，老臣七世忠良，今為叛亡之士。」望朝歌拜了八拜，將五十六兩帥印掛在銀安殿。老將軍點兵三千，共家將等人合有四千餘人，救滅火光，離了界牌關。有詩為證：

黃明周紀顯奇才，設計施謀出界牌。誰知汜水關難過，怎脫天羅地網災。

余化通玄多奧妙，法施異寶捉將來。不是哪吒相接應，焉得君臣破鹿臺。

話說黃滾同眾人並馬而行，黃滾曰：「黃明！我見你為吾子，不是為他，是害了我一門忠義。界牌關外便是西岐，那個不妨，只此八十里至汜水關，守關者乃是韓榮，麾下一將余化。此人乃左道之士，人稱他七首將軍。此人道法通玄，旗開拱手，馬到成功。坐下火眼金睛獸，用方天戟。我們一到，料是個個被擒，絕難逃脫。我若解你往朝歌去，尚留我老身一命，今日一同至此，真是荊山失火，石玉俱焚。此正天數難逃，吾命所該。」又見七歲孫兒在馬上啼哭，又添慘切。不覺失聲歎曰：「我等遭此縲絏，你得何罪於天地，也逢此誅身之厄。」黃滾一路上不絕口歎息。

不覺行至汜水關，安下人馬，紮了轅門。

卻說韓榮探馬報到：「黃滾同武成王反出界牌關，兵至關前紮營。」韓榮聽罷，低首自思：「黃老將軍，你官居總師，位極人臣，為何縱子反商，不諳事體？其實可笑。」命左右：「擂鼓聚將並聽用。」諸軍參謁畢。韓榮曰：「黃滾縱子造反，兵至此地，須商議仔細酌量。」眾將領命，韓榮調人馬阻塞咽喉，按下不表。

且說黃滾坐在帳裏，看看兩邊子孫，點首曰：「今日齊齊整整，兩旁侍立，明日不知先少誰人？」眾人聽著，各有不忍之意。且說次日，余化領命，佈開人馬，到軍前搦戰。營門官報入，黃滾問：「你們誰去走走？」只見黃飛虎曰：「孩兒前去。」上了五色神牛，提鎗在手，催騎向前。見一將生的古怪形容，怎見得：

臉似塗金鬚髮紅，一雙怪眼鍍金瞳。虎皮袍襯連環鎧，玉束寶帶現玲瓏。秘授玄功無比賽，人稱七首是飛熊。翠藍旛上書名字，余化先行手到功。

話說余化一馬向前，此人自不曾會武成王，見來將儀容異相，五絡長髯，飄揚腦後，丹鳳眼，臥蠶眉，提金鏨，提蘆鎗，坐五色神牛。余化問曰：「來者何人？」武成王答曰：「吾乃武成湯飛虎是也。今紂王失政，棄紂歸周，汝乃何人？」余化答曰：「末將未會大王尊顏。大王乃成湯社稷之臣，若論滿朝富貴，盡出黃門，何事不足，而作反叛之人？」飛虎曰：「將軍之言雖是，各有衷曲，一言難盡。即以君臣之道而論，古云：『君使臣以禮，臣事君以忠。』普天下盡知紂王無道，羞於為臣。今又亂倫敗德，污衊紀綱，殘賊仁義，不恤士民，天下諸侯皆知有岐周矣！三分天下，周土已得二分。可見天命所歸，豈是人力？吾今只借此關一往，望將軍容納，不才感德無涯。」

余化歎曰：「大王此言差矣！末將把守關隘，以盡臣節。大王不反，末將自當遠迎。大王今係叛亡，末將與大王成為敵國，豈肯放大王出關之理！大王難道此理也不知？我勸大王請速下戰騎，俟末將關主解往朝歌，請旨定奪。百官自有本章保奏，念大王平日之功，以赦叛亡之罪，或未可知。若想善出此關，大王乃緣木求魚，非徒無益，而又害之也。」飛虎曰：「五關已出有四，豈在汝這氾水關，敢出言無狀，放馬來與你見個雌雄！」飛虎舉鎗直取余化，余化畫戟相迎。二獸相交，鎗戟並舉，一場大戰：

二將陣前勢無比，立見輸贏定生死。狻猊擺尾鬥麒麟，卻似蒼龍攪海水。長鎗蕩蕩蟒翻身，擺動金錢豹子尾。將軍惡戰不尋常，不至敗亡心不止。

話說武成王展放鋼鎗，使得性發，似一條銀蟒裹住余化。只殺得他馬仰人翻，余化掩一戟就走。飛虎趕來，追至兩箭之地，余化掛下畫戟，囊中取出一旛，名曰「戮魂旛」。此物是蓬萊島一氣仙人傳授，乃左道旁門之術。望空中一舉，數道黑氣，把飛虎罩住，平空撂得去了。望轅門摔下，眾士卒將武成王拿了。余化掌得勝鼓回府。旗門小校飛報守將韓榮曰：「余將

軍今日已擒反臣黃飛虎聽令。」韓榮傳令：「推來！」

眾士卒將飛虎推至簷前，飛虎立而不跪。榮曰：「朝廷何事虧你，一旦造反？」飛虎笑曰：「似足下坐守關隘，自謂威武，不過狐假虎威，借天子之威福，以彈壓此一方耳。豈知朝政得失，禍亂之由，君臣乖違之故。我今既被你所獲，吾亦不與你辯，無非一死而已，何必多言？」韓榮曰：「吾既守此關隘，擒拿叛逆，不過盡吾職守，俟餘黨盡獲起解。」

且說黃滾在營中聞報，說：「飛虎被擒。」黃滾歎曰：「畜生！你不聽為父之言，可惜這場功勞落在韓榮手裏。」一宿已過，次日來報：「余化請戰！」黃滾問：「何人出去？」黃明、周紀曰：「末將願往。」二將上馬，提斧出營，大呼曰：「余化匹夫！擒吾長兄，此恨怎消？」縱馬舞斧來取，余化畫戟急架相迎。三騎相交，戟斧並舉，一場大戰。詩曰：

三將昂昂殺氣高，征雲靄靄透青霄。
英雄踴躍多威武，俊傑胸襟膽量豪。
逆理莫思封神福，順時應自得金鰲。
從來理數皆如此，莫用心機空自勞。

且言探馬報入中營。韓榮吩咐發下監禁不表。

話說三將交鋒，未及三十回合，余化撥馬便走。二將趕來，余化依舊將戮魂旛舉起，如前將二將拿去見韓榮。韓榮吩咐發下監禁不表。

二將拿去見韓榮。余化撥馬便走。二將趕來，余化依舊將戮魂旛舉起，如前將問：「誰出馬？」黃飛彪、飛豹曰：「啓元帥：二將被擒，孩兒願為長兄報仇。」二人撥馬來取，三將又戰二十回合。余化依舊將戮魂旛舉起，二人上馬，三將又戰二十回合。余化撥馬敗走，飛豹二將亦趕下來，余化也如前法，又把二將拿去見韓榮，也是送下圖圄監候。黃滾聞二子又被擒去，心下十分懊惱。次日又報：「余化請戰！」黃滾問曰：「誰再去迎戰？」帳下龍環、吳謙曰：「余化匹夫！誰出馬？」黃滾低首不言。又報：「余化請戰！」黃滾又問：「誰出馬？」黃飛彪、飛豹曰：「孩兒願為長兄報仇。」二將上馬，提鎗出營，罵曰：「余化匹夫！」二將上馬，提戟出營，見余化氣冲斗牛，屬聲大叫：「終不然畏彼妖法便罷，吾二人願往。」二將上馬，提戟出營，見余化氣冲斗牛，屬聲大叫：「終不然左道之術擒吾長兄，與賊勢不兩立。」三馬交還，戰二十回合，余化依舊敗走，二將趕來，亦被

余化拿去見韓榮，依舊發下囹圄。余化連勝四陣，捉七員將官。韓榮設酒與余化賀功不表。

話說黃滾中軍見兩邊諸將被擒，又見三個孫兒站立在旁，心下十分不忍，點頭落淚：「我兒！你年不過十三、四歲，為何也遭此厄？」又報：「余化請戰。」只見次孫黃天祿欠身曰：「匹夫趕盡殺絕，但不知你可有造化，受其功祿？」縱馬搖鎗直取，余化急架忙迎，二馬相交，鎗戟並舉。黃天祿年紀雖幼，原是將門之子，傳授精妙，鎗法如神，不分起倒，一勇而進。正是初生之犢猛於虎，後人看至此，有詩讚曰：

乾坤真個妙，蓋世果然稀。老君爐裏煉，曾敲十萬八千鎚。
磨塌泰山崑崙頂，戰乾黃河九曲溪。上陣不粘塵世界，回來一陣血腥飛。

話說黃天祿使開鎗，如翻江怪獸，勢不可擋。天祿見戰不下余化，在馬上賣一個名解，喚做「丹鳳入崑崙。」一鎗正刺中余化左腿。余化負痛，落荒便走，天祿不知好歹，趕下陣來。余化雖敗，此術尚存，依舊舉旛，如前把黃天祿拿去見韓榮，也發下囹圄監候。黃飛虎屢見將他黃門人拿來，心上甚是懊惱。忽見次子天祿又拿到，飛虎不覺流淚滿面。可憐正是父子關心，骨肉情切。

且不說他父子悲咽，有話難言。再表黃滾聞報次孫被擒，心中甚是悽惋。想一想，無策可施，如今只存公孫三人，料難出他地網天羅。往前不得出關，去後一無退步。黃滾把案一拍：「罷！罷！」忙傳令：「命家將等共三千人馬，你們把車輛上金珠細軟之物，獻於韓榮，買條生路，放你們出關，我公孫料不能俱生。」眾家將跪而告曰：「老爺且省愁悶，吉人自有天相，何必如此？」黃滾曰：「余化乃左道妖人，皆係幻術，我何能抵擋？若被他擒獲，反把我平昔英名，一旦化為烏有。」又見二孫在旁涕泣，黃滾亦泣曰：「我兒！不知你也可有造化，我替你哀告韓榮，

不知他可肯饒你二人？」

黃滾把頭上盔除下，摘去腰間玉帶，解甲寬袍，身著縞素，領著二孫，逕往韓榮帥府門前來。眾將見是黃元帥親自如此，俱不敢言語。黃滾至府前，對門官曰：「煩你通報韓總兵，只說黃滾求見。」軍政官報與韓榮。韓榮曰：「你來也無用了。」忙令軍卒分排兩旁，眾將分開左右，韓榮出儀門至大門口，只見黃滾縞素跪下，後跪黃天爵、天祥。不知吉凶如何？且聽下回分解。

# 第三十四回　飛虎歸周見子牙

左道旁門亂似麻，只因昏主信奸邪。貪淫不避彝倫序，亂政誰知國事差。

將相自應歸聖主，韓榮何故阻行車？中途得遇靈珠子，磚打傷殘枉怨嗟。

話說黃滾膝行軍前請罪，見韓榮口稱：「犯官黃滾特來叩見總兵。」韓榮忙答禮曰：「黃門犯法，理當正罪，原無可辭。但有一事，情在可矜之例，望望總兵法外施仁，開此一線生路，則愚父子雖死於九泉，感德無涯矣。」韓榮曰：「何事吩咐？末將願聞。」

黃滾曰：「子累父死，滾不敢怨。奈何黃門七世忠良，未嘗有替臣節。今不幸遭此劫運，使我子孫一概屠戮，情實可憫。不得已，肘膝求見總兵，可念無知稚子，罪在可宥。乞總兵放此七歲孫兒出關，存得黃門一脈。但不知將軍意下如何？」韓榮曰：「老將軍此言差矣！榮居此地，自有當官職守，豈得循私而忘君哉？老將軍權居元首，職冠百僚，滿門富貴，盡受國恩，不思報本，縱子反商，罪在不赦，鬖齡無留。一門犯法，毫不容私，解進朝歌，朝廷自有公論，清白畢竟有分。那時名正言順，誰敢不服？今老將軍欲我將黃天祥放出關隘，吾便與反叛通同，欺侮朝廷，法紀何在？吾反為老將軍受過矣，這個絕不敢從命。」

黃滾曰：「總兵在上：黃氏犯法，一門眷屬頗多，料一嬰兒有何妨礙？縱然釋放，能成何事？這個情分也做得過。惻隱之心，人皆有之，將軍何苦執一，而不開一線之方便也？想我黃門功積如山，一旦如此，古云：『當權若不行方便，如入寶山空手回。』人生豈能保得百年常無事？況我一家俱係含冤負屈，又非大奸不道，安心叛逆者。望將軍憐念，放出吾孫，生當銜環，死當結草，絕不敢有負將軍之大德矣。」

韓榮曰：「老將軍，你要天祥出關，末將除非也作叛亡之人，

隨你往西岐，這件事方才做得。」

黃滾三番五次，見韓榮執法不允，黃滾大怒，對二孫曰：「吾居元帥之位，反去下氣求人，既總兵不肯容情，吾公孫願投陷阱，何懼之有？」隨往韓榮帥府，自投囹圄，來至監中。黃飛虎忽見父親同二子齊到，放聲大哭：「豈料今日如老爺之言，使不肖子為萬世大逆之人也！」黃滾曰：「事已至此，悔之無益。當初原教你饒我一命，你不肯饒我，又何必怨尤？」

不說黃滾父子在囹圄悲泣。且表韓榮既得了黃家父子功勳，又收拾黃家貨財珍寶等項，眾官設酒與總兵賀功。大吹大擂，樂奏笙簧，眾官歡飲。韓榮正飲酒中間，乃商議：「解官點誰？」余化曰：「元帥要解黃家父子，末將自去，方保無虞。」韓榮大喜：「必須先行一往，吾心方安。」當晚酒散。次日，點人馬三千，把黃姓犯官，共計十一員，解送朝歌。黃滾在陷車中，看見帥府廳堂依舊，誰知今作犯官。睹物傷情，不由淚落。關內軍民一齊來看，無不歎息流涕。

不說黃家父子在路，且言乾元山金光洞有太乙真人閒坐碧遊床，正運元神，忽心血來潮。看官：但凡神仙，煩惱、嗔怒、愛慾三事永忘。其心如石，再不動搖。心血來潮者，心中忽動耳。看真人袖裏一搖，早知此事：「呀！原來黃家父子有厄，貧道理當救之。」喚：「金霞童兒！請你師兄來。」金霞童兒至桃園，見哪吒使鎗。金霞童兒曰：「師父有請。」哪吒收鎗，來至碧遊床下，倒身下拜：「弟子哪吒，不知師父喚子有何使用？」真人曰：「黃飛虎父子有難，你下山救他一番，送出氾水關，你可速回，不得有誤。久後你與他俱是一殿之臣。」哪吒原是好動的，心中大悅，慌忙收拾，打點下山。腳登風火二輪，提火尖鎗，離了乾元山，望穿雲關來。好快，怎見得？有詩為證：

脚登風輪起在空，乾元道術妙無窮。周遊天下如風響，忽見穿雲眼角中。

話說哪吒登風火二輪，霎時至穿雲關，落下來在一山岡上。看一會，不見動靜，站立多時，只見那壁廂一支人馬，旗旛招展，劍戟森嚴而來。哪吒想：「平白地怎樣殺將起來？必定尋他一個不是處，方可動手。」哪吒一時想來，作個歌兒來：

吾當生長不記年，只怕師尊不怕天；昨日老君從此過，也須送我一金磚。

哪吒歌罷，腳登風火二輪，立於咽喉之逕。有探事馬飛報與余化：「啓老爺：有一人腳立車上作歌。」余化傳令紮了營，催動火眼金睛獸，出營觀看。見哪吒立於風火輪上。怎見得？有詩為證：

異寶靈珠落在塵，陳塘關內脫真神；九灣河下誅李艮，怒發抽了小龍筋。寶德門前敖元現化身，二上乾元現化身；三追李靖方認父，秘授火尖鎗一根。頂上揪巾光燦爛，水合袍束虎龍紋；金磚到處無遮擋，乾坤圈配混天綾。西岐屢戰成功績，方保周朝八百春；東進五關為前部，鎗展旗開迥絕倫。蓮花化身無壞體，八臂哪吒到處聞。

話說余化問曰：「登風火輪者，乃是何人？」哪吒答曰：「吾久居此地，如有過往之人，不論官員皇帝，都要留些買路錢。你如今往那裏去？可速送上買路錢，讓你好趕路！」余化大笑曰：「吾乃氾水關總兵韓榮前部將軍余化。今解反臣黃飛虎等官員往朝歌請功。你好大膽，敢阻路徑！作甚歌兒？可速退去，饒你性命。」哪吒曰：「你原來是捉將有功的，今往此處過也罷，只送我十塊金磚，放你過去。」

余化大怒，催開火眼金睛獸，搖方天畫戟飛來直取。哪吒手中鎗急架相還，二將交加，一場

大戰，往來衝突。一個是七孤星英雄猛虎，一個是蓮花化身的抖搜神威。哪吒乃仙傳妙法，比眾大不相同，把余化殺得力盡筋酥，掩一戟揚長敗走。哪吒曰：「吾來了！」往前正趕。余化回頭見哪吒趕來，掛下方天畫戟，取出戮魂旛來，如前來拿哪吒。哪吒一見，笑曰：「此物是戮魂旛，何足為奇！」哪吒見數道黑氣奔來，哪吒只用手一招，便自接住，往豹皮囊中一塞，大叫曰：「有多少，一搭兒放將來罷？」余化見破了寶物，撥回走獸來戰。

哪吒想：「奉師命下山，來救黃家父子，恐余化洩了機，殺了黃家父子，反為不美。」左手提鎗擋架方天戟，右手取金磚一塊，丟在空中，喝聲：「疾！」只見五彩瑞臨天地暗，乾元山上寶生光。那磚落將下來，把余化頂門上打了一磚。打得俯伏鞍轎，竅中噴血，倒拖畫戟敗走。哪吒趕了一程，自想：「吾奉師命，來救黃家父子，若貪追襲，可不誤了大事？」隨登轉雙輪，發一塊金磚，打得眾兵星散雲飛，瓦解冰消，各顧性命奔走。

哪吒只見陷車中垢面蓬頭，厲聲大叫曰：「誰是黃將軍。」飛虎曰：「登輪者是誰？」哪吒答曰：「吾乃乾元山金光洞太乙真人門下，姓李，雙名哪吒。知將軍今有小厄，命吾下山相援。」武成王大喜。哪吒將金磚打開陷車，放出眾將，飛虎倒身拜謝。哪吒曰：「列位將軍慢行，我如今先與你把汜水關取了，等將軍們出關。」眾人再三稱謝曰：「多感盛德，立救殘喘，尚容叩謝。」各人都將器械執在手中，切齒咬牙，怒沖斗牛，隨後而行。

且說余化敗回汜水關來，火眼金睛獸日行千里，穿雲關至汜水關一百六十里。韓榮在府內正與眾將官飲酒作賀，歡心悅意，談講黃家事體。忽報：「先行官余化候令。」韓榮大驚道：「去而復返，其中事有可疑。」忙令：「進見。」正是：

入門休問榮枯事，觀看容顏便得知。

忙問曰：「將軍為何回來？面容失色，似覺帶傷。」余化請罪曰：「人馬行至穿雲關將近，

有一人不通姓名，腳登風火二輪，作歌截路。末將會面，要我十塊金磚，方肯放行，末將不肯與他，大戰一場。那人鎗法精奇，末將只得回騎，那人用手接去。末將不服，勒回騎與他交兵，見他手動處，不知取何物，只見黃光閃灼，才舉寶物拿他時，被他把末將頸項打壞，故此敗回。」韓榮慌問曰：「黃家父子怎樣了？」余化答曰：「不知。」韓榮頓足曰：「一場辛苦，走了反臣，天子知道，吾罪怎脫？」眾將曰：「料黃飛虎前不能出關，退不能往朝歌，總兵速遣人馬，把守關隘，以防眾反叛脫逃。」

正議間，探事官來報：「有一人腳登車輪，提鎗威武，稱名要會七首將軍。」余化在旁答曰：「就是此人。」韓榮大怒曰：「傳諸將上馬，等吾擒之！」眾將得令，俱上馬出帥府，三軍蜂擁而來。哪吒登轉車輪，大呼曰：「余化早來見我，說個明白！」

韓榮一馬當先，問曰：「來者何人？」哪吒見韓榮戴束髮冠，金鎖甲，大紅袍，玉束帶，點鋼鎗，銀鬃馬，答曰：「吾非別人，乃乾元山金光洞太乙真人門下，姓李，名哪吒。奉師命下山，特救黃家父子。方才正遇余化，未曾打死，吾特來擒之。」韓榮曰：「截搶朝廷犯官，還來在此猖獗，甚是可惡。」哪吒曰：「成湯氣數該盡，西岐聖主已出。黃家乃西周棟樑，正應上天之垂象，爾等為何違背天命，而造此不測之禍哉？」韓榮大怒，縱馬搖鎗來取，哪吒登輪轉鎗相還，輪馬相交，未及數合，左右一齊圍繞上來，怎見得好一場大戰：

咚咚鼓響，雜彩旗搖。三軍齊吶喊，眾將執鎗刀。哪吒長鎗生烈燄，韓榮馬上逞英雄；眾將精神雄似虎，哪吒像獅把頭搖。眾將如狻猊擺尾，哪吒似攪海金龍；火尖鎗猶如怪蟒，眾將殺氣滔滔。哪吒斬關落鎖施威武，韓榮阻擋英雄氣概高；天下兵戈從此起，汜水關前頭一遭。

話說哪吒火尖鎗是金光洞裏傳授，使法不同。出手如銀龍探爪，收鎗似走電飛虹，鎗挑眾將，

紛紛落馬。眾將抵不住，各自逃生。韓榮捨命力敵，正酣戰之間，後有黃明、周紀、龍環、吳謙、飛彪、飛豹，一齊殺來，大叫曰：「這去必定拿韓榮報仇！」

且說余化沒奈何，奮勇催金睛獸，使畫杆戟殺出府來，用手取金磚丟在空中，打將下來，正中守將韓榮，打了護心鏡紛紛破碎，落荒便走。哪吒見黃家眾將殺來，用哪吒！勿傷吾主將。」縱獸搖戟來取哪吒。未及三、四回合，用鎗架住畫戟，幾乎墜獸，往東北上敗走。哪吒取了氾水關，黃明、周圈打來，正中余化臂膊，打得筋斷骨折，豹皮囊內忙取乾坤紀等六將，只殺得關內三軍亂竄，任意勦除。

次日，黃滾同飛虎等齊至，把韓榮府內之物，一總裝在車輛上，載出氾水關，乃西岐地界。尊顏！稍效犬馬，以盡血誠。」飛虎眾將感謝曰：「蒙公子垂救愚生，實出望外。不知何日再睹哪吒送至金雞嶺，作別黃飛虎。飛虎眾將感謝曰：「將軍前途保重，我貧道不日也往西岐，後會有期，何必過譽。」眾人分別，哪吒回乾元山去了，不題。

話說武成王同原舊三千人馬並家將等，一行人曉行夜住，山高路險，湍急水深。有詩為證：

別卻朝歌歸聖主，五關成敗力難支。子牙從此刀兵動，準備四九伐西岐。

話說黃家眾將過了首陽山、桃花嶺，度了燕山，非只一日，到了西岐山。只七十里便是西岐城。武成王兵至岐山，安了營寨，稟過黃滾曰：「父親在上，孩兒先往西岐去見姜丞相。如肯納我等，就好進城；如不納我等，再作道理。」黃滾曰：「我兒言之甚善。」黃飛虎身穿縞素，上騎行七十里至西岐。看西岐景致，山川秀麗，風土淳厚，大不相同。只見行人讓路，禮別尊卑，人物繁盛，地利險阻。

飛虎歎曰：「西岐稱為聖土，今果然民安物阜，的確是堯天舜日。」飛虎誇之不盡。進了城，問：「姜丞相府在那裏？」民人答曰：「小金橋頭便是。」黃飛虎行至小金橋，到了相府，對堂

候官曰：「借重你稟丞相一聲，說朝歌黃飛虎求見。」堂候官出銀安殿，堂候官將手本呈上。子牙看罷：「朝歌黃飛虎乃武成王也。今日至此，有什麼事？忙傳令見。」子牙官服迎至儀門拱候。

飛虎至滴水簷前下拜，子牙頂禮相還，口稱：「大王駕臨，姜尚不曾遠接，有失迎迓，望乞勿罪。」飛虎曰：「末將黃飛虎乃是難臣，今棄商歸周，如飛鳥失林，聊借一枝。倘蒙見納，飛虎感恩不淺。」子牙忙扶起，分賓主序坐。飛虎曰：「末將乃商之叛臣，怎敢列坐丞相之旁？」子牙曰：「大王言之太重，尚雖參列相位，也曾在大王治下，今日何故忒謙？」飛虎方才告坐。子牙躬身請問曰：「大王何事棄商？」武成王曰：「紂王荒淫，權臣當道，不納忠良，專近小人。貪色不分畫夜，不以社稷為重，殘害萬民；大興土木，殘害忠良，毫無忌憚。今元旦，末將元配朝賀中宮，妲己設計，誣陷末將元配，以致墜樓而死。末將妹子在西宮得知此情，上摘星樓明正其非，紂王偏向，又將吾妹抓宮衣，揪後鬢，摔下摘星樓，跌為齏粉。末將自揣：『君不正，臣投外國。』此亦理之當然。故此反了朝歌，殺出五關，特來相投，願效犬馬。若肯容納吾父子，乃丞相莫大之恩。」子牙大喜：「大王既肯相投，竭力扶持社稷，武王不勝幸甚。豈有不容納之理？請大王公館暫息，尚即入內廷見駕。」飛虎辭往公館不表。

　　且言子牙乘馬進朝，周武王在顯慶殿間坐，當駕官啟奏：「丞相候旨。」武王宣子牙進見，禮畢。武王曰：「相父有何事見孤？」子牙奏曰：「大王萬千之喜，今成湯武成王黃飛虎棄紂來投大王，此西土興王之兆也。」武王曰：「黃飛虎可是朝歌國戚？」子牙曰：「正是。昔先王曾說誇官得受大恩，今既來歸，禮當請見。」武王傳旨相請。

　　不一時，使命回旨：「黃飛虎候旨。」武王命宜至殿前。飛虎倒身下拜：「成湯難臣黃飛虎，願大王千歲！」武王答禮曰：「久慕將軍威行天下，義重四方，施恩積德，人人瞻仰，真忠良君子，何期相會，實三生之幸。」飛虎伏地奏曰：「荷蒙大王提拔飛虎一門，出陷阱之中，離網羅之內，敢不效駑駘之力，以報大王。」武王問子牙曰：「昔黃將軍在商，官居何位？」子牙奏曰：

「官拜鎮國武成王。」武王曰：「孤西岐只改一字罷，便封『開國武成王。』」黃飛虎謝恩。武王設宴，君臣共飲，席前把紂王失政，細細說了一遍。武王諭子牙：「選吉日動工，與飛虎造王府。」子牙領旨，君臣席散。

次日，黃飛虎上殿，謝恩畢，復奏曰：「臣父黃滾，同弟飛彪、飛豹，子天祿、天爵、天祥，義弟黃明、周紀、龍環、吳謙，家將一千名，人馬三千，未敢擅入都城，今駐紮西岐山，請旨定奪。」武王曰：「既是有老將軍，傳旨速入都城，各各官居舊職。」西岐自得黃飛虎，遍地干戈起，紛紛士馬興。未知後事如何？且聽下回分解。

# 第三十五回　晁田兵探西岐事

黃家出寨若飛鳶，盼至西岐擬到天。兵過五關人寂寂，將來幾次血涓涓。

子牙妙算安周室，聞仲無謀改紂愆。縱有雄師皆離德，晁田空自涉風煙。

話說聞太師自從追趕黃飛虎至臨潼關，被道德真君一捏神砂退了聞太師兵回。太師乃碧遊宮

金靈聖母門下，五行大道，倒海移山，聞風知勝敗，嗅土定軍情，怎麼一捏神砂，便自不知。到得朝歌，

抵天數已歸周主。聞太師這一會陰陽交錯，一時失計。聞太師看著兵回，自己迷了。

百官聽候回旨，俱來見太師，問其追襲原故，太師把追襲說了一遍，眾官無言。

聞太師沈吟半晌，自思：「縱黃飛虎逃去，左有青龍關張桂方所阻，右有魔家四將可攔，中

有五關，料他插翅也不能飛去。」忽聽得報：「臨潼關蕭銀開拴鎖，殺張鳳，放了黃飛虎出關。」

太師不語。又報：「黃飛虎潼關殺陳桐。」又報：「穿雲關殺了陳梧。」又報：「界牌關黃滾縱

子投西岐。」又報：「氾水關韓榮有告急文書。」聞太師看過，大怒曰：「吾掌朝歌先君託孤之

重，不料當今失政，刀兵四起，先反東南二路。豈知禍生蕭牆，元旦災來，反了股肱重臣，追之

不及，中途中計而歸，此乃天命。如今成敗未知，興亡怎定？吾不敢負先帝託孤之恩，盡人臣之

節，以死報先君可也。」命左右播聚將鼓響。

不一時，眾官俱到參謁畢，太師問：「列位將軍！今黃飛虎已歸姬周，必生禍亂。今不若先

起兵，明正其罪，方是討伐不臣，爾等意下如何？」內有總兵魯雄出而言曰：「末將啟太師：東

伯侯姜文煥，年年不息兵戈，使遊魂關竇融勞力費心；南伯侯鄂順，月月三山關苦壞生靈，鄧九

公睡不安枕。黃飛虎今雖反出五關，太師可點大將鎮守，嚴備關防。料姬發縱起兵來，中有五關

之阻，左右有青龍、佳夢二關，飛虎縱有本事，亦不能有為，又何勞太師怒激？方今二處干戈未

息，又何必生此一方兵戈？自尋多事。況如今庫藏空虛，錢糧不足，還當酌量。古云：『大將者，戰守通明，方是安天下之道。』」

太師曰：「將軍之言雖是，猶恐西土不守本分，倘生禍亂，吾安得而無準備？況西岐南宮适勇冠三軍，散宜生計謀百出，又有姜尚乃道德之士，不可不防。一著空虛百著空，臨渴掘井，悔之何及！」魯雄曰：「太師若是猶豫未決，可差一、二將，出五關打聽西岐消息。如動則動，如止則止。」太師曰：「將軍之言是也。」隨問左右：「誰為我往西岐走一遭？」內有一將應聲曰：「末將願往。」太師曰：「將軍之言是也。」應者乃佑聖上將軍晁田。見太師欠身打躬曰：「末將此去，一則探虛實，二則觀西岐進退巢穴。入目便知興廢事，三寸舌動可安邦。」有詩為證：

願探西岐虛實情，提兵三萬出都城；子牙妙策權施展，管取將軍謁聖明。

話說聞太師見晁田欲往，大悅。點三萬人馬，即日辭行出朝歌，一路上只見：

轟天砲響，震地鑼鳴；轟天砲響，汪洋大海起春雷。震地鑼鳴，萬仞山前飛霹靂；人如猛虎離山，馬似蛟龍出水。旗旛擺動，渾如五色祥雲；戟劍輝煌，卻似三冬瑞雪。迷空殺氣罩乾坤，遍地征雲籠宇宙；征夫猛勇要爭先，虎將鞍韉持利刃。銀盔蕩蕩白雲飛，鎧甲鮮明光燦爛；滾滾人行如洩水，滔滔馬走似猭猊。

話說晁田、晁雷人馬出朝歌，渡黃河，出五關，曉行夜住，非只一日。哨探馬報：「人馬已至西岐。」晁田傳令安營，點砲靜營，三軍吶喊，兵紮西門。

且說子牙在相府閒坐，忽聽得喊聲震地，子牙問左右道：「為何有喊殺之聲？」不一時有探馬報至府前：「啟老爺：朝歌人馬紮駐西門，不知何事？」子牙默思：「成湯何事起兵來侵？」

傳令：「播鼓聚將。」不一時，眾將上殿參謁。子牙曰：「成湯人馬來侵，不知何故？」眾將僉曰：「不知。」

且說晁田安營，與弟共議：「今奉太師命，來探西岐虛實，原來也無準備。今日往西岐見陣，如何？」晁雷曰：「長兄之言有理。」晁雷上馬提刀，往城下請戰。子牙正義，探馬報稱：「有將搦戰。」子牙問曰：「誰去問虛實走一遭？」言未畢，大將南宮适應聲出曰：「末將願往。」子牙許之。南宮适領一支人馬出城，排開陣勢，立馬旗門看時，乃是晁雷。南宮适曰：「晁將軍慢來！今天子無故以兵加西土，卻是為何？」晁雷曰：「吾奉天子敕命，聞太師軍令，問不道姬發，自立武王，不遵天子之諭，收叛臣黃飛虎，情殊可恨。汝可速進城稟你主公，早早把反臣獻出，解往朝歌，免你一郡之殃，若待遲延，悔之何及！」南宮适笑曰：「晁雷！紂王罪惡深重，酖大臣，不思功績，戮元銑；造炮烙，不容諫言；設蠆盆，難及深宮；殺叔父，剖心療疾，起鹿臺，萬姓遭殃，君欺臣妻，五倫盡滅，寵小人，大壞綱常。吾主坐守西岐，奉法守仁，君尊臣敬，子孝父慈，三分天下，二分歸西。民樂安康，軍心順悅，你今日敢將人馬侵犯西岐，乃自取辱身之禍。」晁雷大怒，縱馬舞刀來取南宮适。南宮适舉刀劈面相迎。兩馬相交，雙刀並舉，一場大戰。南宮适與晁雷戰有三十回合，把晁雷殺得力盡筋疲，那裏是南宮适敵手？被南宮适賣一個破綻，生擒過馬，繩縛索綁，得勝鼓響，推進西岐。

南宮适來至相府聽令，至轅門下馬。左右報於子牙，命：「進來。」南宮适進殿，子牙問：「出戰勝負？」南宮适曰：「晁雷來伐西岐，被末將生擒，聽令指揮。」子牙曰：「推來！」左右把晁雷推至滴水簷前，晁雷立而不跪。子牙曰：「晁雷既被吾將擒來，為何不屈膝求生？」晁雷豎目大喝曰：「汝不過編籬賣麵一小人，吾乃天朝上國命臣，不幸被擒，有死而已，豈肯曲膝求生？」子牙命：「推出斬首。」眾人將晁雷推出去了。

兩邊大小眾將聽晁雷罵子牙之短，眾將暗笑子牙出身淺薄。子牙乃何等人物，便知眾將之意。子牙謂諸將曰：「晁雷說吾編籬賣麵，非辱吾也。昔伊尹乃莘野匹夫，後輔成湯，為商股肱，只

在遇之遲早耳。」傳令⋯「將晁雷斬訖來報。」只見武成王黃飛虎出曰：「丞相在上：晁雷只知

有紂，不知有周，末將敢說此人歸降，方可得其一臂之力。」子牙許之。

黃飛虎出相府，見晁雷跪候行刑。飛虎曰：「晁將軍！」晁雷見武成王，低首不語。飛虎曰：

「你天時不識，地利不知，人和不明。三分天下，周土已得二分。東西南北，俱少屬紂。紂雖強

勝一時，乃老健春寒耳。紂之罪惡，天下百姓皆知之，兵戈日無休息。況東南士馬不寧，天下事

可知矣。武王文足安邦，武可定國。想吾在紂官拜鎮國武成王，到此只改一字——開國武成王。

天下歸之，悅而從周。周武王之德，乃堯舜之德，不是過耳。吾今為你力勸丞相，准將軍歸降，

可保簪纓萬世。若是執迷，行刑令下，難保性命，悔之不及矣。」晁雷被黃飛虎一篇言語，心明

意朗，口稱：「黃將軍，方才末將抵觸了子牙，恐不肯赦免。」飛虎曰：「你有歸降之心，吾當

力保。」晁雷曰：「既蒙將軍大恩保全，實是再生之恩。末將敢不如命？」

且說飛虎入府內見子牙，備言晁雷歸降一事。子牙曰：「殺降誅服，是為不義。黃將軍既言，

傳令放來。」晁雷至簷下，拜伏在地⋯「末將一時魯莽，冒犯尊顏，理當正法。荷蒙赦宥，感德

如山。」子牙曰：「將軍既真心為國，赤膽佐君，皆是一殿之臣，同是股肱之佐，何罪之有？將

軍既已歸周，城外人馬可調進城來。」晁雷曰：「城外營中，還有末將的兄晁田現在營裏，待末

將出城招來，同見丞相。」子牙許之。不說晁雷歸周。

話說晁田在營，忽報：「二爺被擒。」晁田心下不樂⋯「聞太師令吾等來探虛實，今方出戰，

不料被擒，挫動鋒銳。」言未了，又報：「二爺轅門下馬。」晁田曰：「言你被

擒，為何而返？」晁雷曰：「弟被南宮适擒見子牙，吾當面深辱子牙一番，將吾斬首。有武成王

一篇言語，說得我肝膽盡裂，吾今歸周，請你進城。」晁田聞言，大罵曰：「該死匹夫！你信黃

飛虎一片巧言，降了西土，你與反賊同黨，有何面見聞太師也？」晁雷曰：「兄長不知，今不但

吾等歸周，天下尚且悅而歸周者，吾也知之。你我歸降，獨不思父

母、妻子現在朝歌，降了西土，吾等雖得安康，致令父母遭其殺戮，你我心裏安樂否？」晁雷曰：「為今之

計奈何？」晁田曰：「你快上馬，須當如此，以掩其功，方可回見太師。」

晁雷依計，上馬進城，至相府見子牙曰：「末將領令，招兄晁田歸降，吾兄願從麾下。只是一件，末將說奉紂王旨意，征討西岐，此係欽命，雖末將被擒歸降，而吾兄如束手來見，恐諸將後來見誚。望丞相抬舉，命一將至營招請一番，可存體面。」子牙曰：「原來令兄要請，方進西岐。」子牙問曰：「左右，誰去請晁田走一遭？」當有黃飛虎答曰：「末將願往。」子牙許之。二將出相府去了。子牙令辛甲、辛免領簡帖速行，二將得令去了。子牙又令南宮适領簡帖速行，南宮适亦領令去訖，不表。

且說黃飛虎同晁雷出城，至營門，只見晁田轅門躬首欠身，迎迓武成王，口稱：「千歲請。」飛虎進了三層圍子裏，晁田喝聲：「拿了！」兩邊刀斧手一齊動手，撓鉤搭住，卸卻袍服，繩纏索綁。飛虎大罵：「負義逆賊，恩將仇報。」晁田曰：「踏破鐵鞋無覓處，得來全不費功夫。正要擒反叛解往朝歌，你今來得湊巧。傳令起兵，速回五關。」有詩為證：

晁田設計擒周將，妙算何如相父明。畫虎不成類為犬，弟兄細縛進都城。

話說晁田兄弟欣然而回，砲聲不響，人無喊聲，飛雲掣電而走。行過三十五里，兵至龍山口，只見兩杆旗搖，佈開人馬，高聲大叫：「晁田，早早留下武成王，吾奉姜丞相命，在此久候多時了。」晁田怒曰：「吾不傷西岐將佐，焉敢中途搶截朝廷犯官？」縱馬舞刀來戰。辛甲使開斧，赴面交還，兩馬相交，刀斧並舉，大戰二十回合。辛免見辛甲的斧勝似晁田，自思：「既來救黃將軍，須當上前。」催馬使斧，殺進營來。晁雷見辛免馬至，理屈詞窮，舉刀來戰。

戰未數合，晁雷情知中計，撥馬荒便走。辛免將紂兵殺散，救了黃飛虎。飛虎感謝，走騎出來，看辛甲大戰晁田，武成王大怒曰：「吾有恩與晁田，這個賊狼心之徒。」縱騎持短兵來戰，未及數合，早被黃將軍擒下馬來，拿了繩綑索縛。武成王指而罵曰：「逆賊！你欺心定計擒我，豈能出姜丞相奇謀妙算？天命有在！」忙把晁田解回西岐不表。

且說晁雷得命逃歸，有路就走，路途生疏，迷蹤失徑，右串左串，只在西岐山內。走到二更時分，方上大路，只見前面有夜不收燈籠高挑。晁雷嚇的便走，鸞鈴響處，忽聞砲聲吶喊，當頭一將乃南宮适也。燈光影裏，晁雷曰：「南將軍，放一條生路，後日恩當重報。」南宮适曰：「不須多言，早早下馬受縛。」晁雷大怒，舞刀相迎，那裏是南宮适敵手。大喝一聲，生擒下馬，兩邊將繩索綁縛，拿回西岐來。

此時天色微明，黃飛虎在相府前伺候。南宮适也回來，飛虎稱謝畢。少時間，聽得鼓響，眾將參謁，左右報：「辛甲回令。」今至殿前，辛甲曰：「末將奉令，龍山口擒了晁田，救了黃將軍，在府前聽令。」令：「來。」飛虎感謝曰：「若非丞相救援，幾乎遭了逆黨毒手。」子牙曰：「來意可疑，吾故知此賊之詭詐矣。故令三軍於二處伺候，果不出吾之所料。」又報：「南宮适聽令。」令至殿前，南宮适曰：「奉命把守岐山，二更時分，果擒晁雷，請令定奪。」子牙傳令，把二將推至簷前。子牙大喝曰：「匹夫，用此詭計，怎麼瞞得過我？此皆是奸詐之徒，命推出斬了。」軍政官得令，把二將簇擁推出相府。只聽晁雷大叫：「冤枉。」子牙曰：「匹夫！弟兄謀害忠良，指望功高歸國。不知老夫預已知之。今既被擒，理當斬首，何為冤枉？」晁雷曰：「丞相在上，天下歸周，人皆盡知。吾兄言，父母俱在朝歌，子歸真主，父母遭殃。自思無計可行，故設小計。今被丞相看破，擒歸斬首，情實可矜。」

子牙曰：「你既有父母在朝歌，與吾共議，設計搬取家眷。為何起這等狼心？」晁雷曰：「末將才庸智淺，並無遠大之謀。早告明丞相，自無此厄也。」道罷，流淚滿面。子牙問：「黃將軍，晁雷可有父母？」飛虎曰：「有。」子牙曰：「既有父母，此情是實。」傳令：「把晁田放回。」晁雷曰：「末將若無父母，安敢再說謊言？黃將軍盡知。」子牙答曰：「有。」子牙道：「將晁田為質，晁雷領簡帖，如此如此，往朝歌搬取家眷。」二人跪拜在地。子牙道：「晁雷領令往朝歌。不知吉凶如何？且聽下回分解。

# 第三十六回　張桂芳奉詔西征

奉詔西征剖玉符，旛幢飄揚映長途。驚看畫戟翻錢豹，更羨冰花拂劍鳧。

張桂擒軍稱號異，風林打將仗珠殊。縱然智巧皆亡敗，無奈天心惡獨夫。

話說晁雷離了西岐，星夜進五關，過澠池，渡黃河，往朝歌，非只一日。進了都城，先至聞太師府來。太師正在銀安殿閒坐，忽報：「晁雷等到。」太師即令至簷前，忙問西岐光景，晁雷答曰：「末將至西岐，彼時有南宮适搦戰。末將出馬，大戰三十合，未分勝負，兩家鳴金。次日，晁田大戰辛甲，辛甲敗回。連戰數日，勝負未分。奈因氾水關韓榮，不肯應付糧草，三軍慌亂。大抵糧草乃三軍之性命，末將不得已，故此星夜來見太師，再加添兵卒，以作應援。」聞太師沈吟半晌，曰：「前有火牌令箭，韓榮為何不發糧草應付？晁雷你點三千人馬，糧草一千，星夜往西岐接濟。等老夫再點大將，共破西岐，不得遲誤。」晁雷領令，速點三千人馬，糧草一千，暗暗來帶家小出了朝歌，星夜往西岐去了。有詩為證：

妙算神機世所稱，太公用計亦深微。當時漫道欺聞仲，此後征誅事漸非。

話說聞太師發三千人馬，糧草一千，命晁雷去了三、四日。忽然想起：「氾水關韓榮，為何不肯支應，其中必有緣故。」太師焚香，將三個金錢搜求八卦妙理玄機，算出其中情由。太師拍案叫曰：「吾失打點，反被此賊同家小去了。氣殺吾也。」欲點兵追趕，去之已遠。隨問徒弟吉立、余慶：「今令何人可伐西岐？」吉立曰：「老爺欲伐西岐，非青龍關張桂芳不可。」太師大悅，隨發火牌令箭，差官往青龍關去訖，一面又點神威大將軍丘引，交代鎮守關隘。

話說晁雷人馬出了五關，至西岐，回見子牙，叩頭在地：「丞相妙計，百發百中。今末將父母、妻子俱進都城。丞相恩德，永矢不忘。」又把見聞太師的話，說了一遍。子牙曰：「聞太師必點兵前來征伐，此處也要預防打點。」有場大戰，按下不表。

且說聞太師的差官到了青龍關，張桂芳得了太師火牌令箭，交代官乃神威大將軍丘引。張桂芳把人馬點十萬，先行官姓風名林，乃風后苗裔。等至數日，交代明白，張桂芳一聲砲響，十萬雄兵盡發，過了些府、州、縣、道，夜住曉行，怎見得？有詩為證：

浩浩旌旗滾，翻翻繡帶飄；鎗纓紅似火，刀刃白如鐐。斧列宣花樣，旛搖虎豹繰；鞭鐧瓜鎚棍，征雲透九霄。三軍如猛虎，戰馬怪龍梟；鼓擂春雷震，鑼鳴地角搖。桂芳為大將，西岐事更昭。

話說張桂芳大隊人馬，非只一日，哨探馬報入中軍：「啟總兵：人馬已到西岐。」離城五里安營，放砲吶喊，設下寶帳，先行參謁。桂芳按兵不動。

且說西岐報馬報入相府：「張桂芳領十萬人馬，南門安營。」子牙升殿，聚將共議退兵之策。子牙曰：「黃將軍，張桂芳用兵如何？」飛虎曰：「丞相下問，末將不得不以實陳。」子牙曰：「將軍何故出此言？吾與你皆係大臣，今乃說不得不實陳者，何也？」飛虎曰：「張桂芳乃左道旁門之將，有幻術傷人。」子牙曰：「有何幻術？」飛虎曰：「此術異常，但凡與人交兵會戰，必先通名報姓，如末將叫黃某，正戰之間，他就叫：『黃飛虎不下馬，更待何時？』末將自然下馬。故有此術，似難對戰。丞相須吩咐眾位將軍，但遇桂芳交戰，切不可通名。如有通名者，無不獲去之理。」子牙聽罷，面有憂色。旁有諸將，不服此言者的道：「豈有此理，那有叫名者便下馬的？若這等，我們百員將官，只消叫百十聲，便都拿盡？」眾將官俱各含笑而已。

且說張桂芳命先行官風林，先往西岐見頭陣。風林上馬，往西岐城下請戰。報馬忙進相府。

啟：「丞相！有將搦戰。」子牙問：「誰見首陣走一遭？」內有一將，乃文王殿下姬叔乾也。此人性如烈火，因夜來聽了黃將軍的話，故此不服，要見頭陣。上馬提鎗出來，只見翠藍旛下一將，面如藍靛，髮似硃砂，獠牙生上下，怎見得：

花冠分五角，藍臉映鬚紅；金甲袍如火，玉帶扣玲瓏。手提狼牙棒，鳥雛猛似熊；胸中藏錦繡，到處定成功。

封神為弔客，先鋒自不同；大紅旛上寫，首將姓為風。

話說姬叔乾一馬至軍前，見來將甚是凶惡，問曰：「來者可是張桂芳？」風林曰：「非也。吾乃張總兵先行官風林是也。奉詔征討反叛，今爾主無故背德，自立武王，又收反臣黃飛虎，助惡成害。天兵到日，尚不引頸受戮，乃敢拒敵大兵？快早通名來，速投帳下！」姬叔乾大怒曰：「天下諸侯，人人悅而歸周，天命已是有在，怎敢侵犯西土，自取死亡？今且饒你，叫張桂芳出來？」風林大罵：「反賊！焉敢欺吾！」縱馬使兩根狼牙棒飛來，直取姬叔乾。叔乾搖鎗急架相還，二馬相交，鎗棒並舉，一場大戰。怎見得：

二將陣前各逞，鑼鳴鼓響人驚。該因世上動刀兵，不由心頭發恨。鎗來那分上下，棒去兩眼難睜。你拿我，誅身報國輔明君；我捉你，梟首轅門號令。

二將戰有三十回合，未分勝敗。姬叔乾鎗法傳授神妙，演習精奇，渾身罩定，毫無滲漏。風林是短傢伙，攻不進長鎗去。被姬叔乾賣個破綻，叫聲：「著！」把風林左腳上刺了一鎗。風林雖是帶傷，法術無損，撥馬逃回本營。姬叔乾縱馬趕來，不知風林乃左道之士，逞勢追趕，回頭見姬叔乾趕來，口裏念念有詞，把口吐出一道黑煙噴來，就化為一網，裏邊現一粒紅珠，有

碗口大小，望姬叔乾劈面打來。可憐！姬殿下乃文王第十二子，被此珠打下馬來。風林勒回馬，

復一棒打死，梟了首級，掌鼓回營，見張桂芳報功。桂芳令轅門號令。

且說西岐敗殘人馬進城，報與姜丞相。子牙知姬叔乾陣亡，鬱鬱不樂。武王知弟死，著實傷悼，諸將切齒。次日，張桂芳大隊排開，坐名請子牙答話。子牙曰：「不入虎穴，焉得虎子？」隨傳令擺五方隊伍，兩邊排立鞭龍降虎將，打陣眾英豪出城。只見對陣旗旛腳下，有一將銀盔素鎧，白馬銀鎗。上下似一塊寒冰，如一堆瑞雪。怎見得：

白旗上面書大字，奉敕西征張桂芳。

頂上銀盔排鳳翅，連環素鎧似秋霜；白袍暗現團龍滾，腰束羊脂八寶鑲。護心鏡射光明顯，四稜銅掛馬鞍旁；銀鬃馬走龍出海，倒提安邦白杵鎗。胸中習就無窮術，秘授玄功實異常；青龍關上聲名遠，紂王駕下紫金梁。

話說張桂芳見子牙人馬出城，隊伍齊整，軍法森嚴，左右有雄壯之威，前後有進退之法。金盔者英風赳赳，銀盔者氣概昂昂。一對對出來，著實驍勇。又見子牙坐青騘馬，一身道服，落腮銀鬚，手提雌雄寶劍。怎見得？有西江月為證：

魚尾金冠鶴氅，絲絲雙結乾坤；雌雄寶劍手中掄，八卦仙衣內襯。善能移山倒海，慣能撒豆成兵；仙風道骨果神清，極樂神仙臨陣。

張桂芳又見寶纛旛下，武成王黃飛虎坐騎提鎗，心中大怒，一馬闖至軍前，見子牙而言曰：

「姜尚！你原為商臣，曾受恩祿，為何又背朝廷而助姬發作惡？又納叛臣黃飛虎，復施詭計，說晁田降周。惡大罪深，縱死莫贖。吾今奉詔征討，速宜下馬受縛，以正欺君叛國之罪。倘敢抗拒

天兵，只待踏平西土，玉石俱焚，那時悔之晚矣。」

子牙馬上笑曰：「公言差矣！豈不聞『賢臣擇主而仕，良禽擇木而棲』？天下盡反，豈在西岐！料公一忠臣也，不能輔紂王之稔惡。吾君臣守法奉公，謹守節度，今日提兵，侵犯西土，乃是公來欺吾，非吾欺足下。倘或失利，貽笑他人，深為可惜。不如依吾拙謀，請公回兵，此為上策。毋得自取禍端，以遺伊戚。」桂芳曰：「聞你在崑崙學藝數年，你也不知天地間有無窮變化。據你所言，就如嬰兒作笑，不識輕重，實非智者之言。」令先行官：「與我把姜尚拿來。」風林走馬出陣，衝殺過來。只見子牙旗門角下一將，連人帶馬，如映金赤白瑪瑙一般，縱馬舞刀，迎敵風林，乃大將南宮适也。不答話，刀棒並舉，一場大戰。怎見得：

二將陣前把臉變，催開戰馬心不善。這一個指望萬載把名標；那一個聲名留在金鑾殿。這一個鋼刀起去似寒冰；那一個棒舉紅飛驚紫電。自來惡戰果蹊蹺，二虎相爭心膽顫。

話說二將交兵，只殺得征雲四起，鑼鼓喧天。且說張桂芳在馬上又見武成王黃飛虎，在子牙寶纛旛腳下，怒納不住，縱馬殺將過來。黃飛虎也把五色神牛催開，大罵：「逆賊！怎敢衝吾陣腳！」牛馬相交，雙鐧並舉，惡戰龍潭。張桂芳仗胸中左道之術，一心要擒飛虎。及十五合，張桂芳大叫：「黃飛虎不下馬，更待何時？」飛虎不由自己，撞下鞍轎。軍士方欲上前擒獲，只見對陣上一將，乃是周紀，飛馬衝來，掄斧直取張桂芳。黃飛彪、飛豹二將齊出，把飛虎救去。周紀大戰桂芳。張桂芳掩一鐧就走，周紀不知其故，隨後趕來。張桂芳知道周紀，大叫一聲：「周紀不下馬，更待何時？」周紀跌下馬來，及至眾將救時，已被士卒生擒活捉，拿進轅門。

且說風林戰南宮适；風林撥馬就走，南宮适也趕去，被風林如前，把口一張，黑煙噴出，煙內現碗口大小一粒珠，把南宮适打下馬來，生擒去了。張桂芳大獲全勝，掌鼓回營。子牙收兵進

城，見折了二將，鬱鬱不樂。

且說張桂芳升帳，把周紀、南宮适推至中軍。張桂芳曰：「立而不跪者，何也？」南宮适大喝曰：「狂詐匹夫！我將身許國，豈惜一死！既被妖術所獲，但憑汝為，有甚話說。」桂芳傳令：「且將二人囚於陷車之內，待破了西岐，解往朝歌，聽聖旨發落。」不題。

次日，張桂芳親往城下搦戰，探馬報入丞相府曰：「張桂芳搦戰。」子牙因他開口叫名，便落下馬，故不敢傳令，且將免戰牌掛出去。張桂芳笑曰：「姜尚被吾一陣，便殺得免戰高懸。」故此按兵不動。

且說乾元山金光洞太乙真人坐碧遊床運元神，忽然心血來潮，早知其故。命：「金霞童兒！請你師兄來。」童兒領命，來桃園見哪吒，口稱：「師兄！師父有請。」哪吒至蒲團下拜。真人曰：「此處不是久居之地，你速往西岐，去佐你師叔姜子牙，可立你功名事業。如今三十六路兵伐西岐，你可前去輔佐明君，以應上天垂象。」哪吒滿心歡喜，即刻辭別下山。上了風火輪，提火尖鎗，斜掛豹皮囊，往西岐來。怎見得好快？有詩為證：

風火之聲起在空，遍遊天下任西東；乾坤頃刻須臾到，妙理玄功自不同。

話說哪吒頃刻來到西岐，落了風火輪，找尋相府。左右指引小金橋頭是相府。哪吒至相府下輪，左右報入：「有一道童求見。」子牙問曰：「你是那裏來的？」哪吒答曰：「弟子是乾元山金光洞太乙真人徒弟，姓李名哪吒。」奉師命下山，聽師叔左右驅使。」

子牙大喜，未及溫慰，只見武成王出班，稱謝前救援之恩。哪吒問：「有何人在此伐西岐？」黃飛虎答曰：「有青龍關張桂芳，左道驚人，連擒二將，姜丞相故懸免戰牌在外。」哪吒曰：「吾既下山來佐師叔，豈有袖手旁觀之理？」哪吒來見子牙曰：「師叔在上：弟子奉師命下山，今懸

免戰，此非長策。弟子願去見陣，張桂芳可擒也。」子牙許之，傳令去了免戰牌。彼時探馬報與張桂芳：「西岐摘了免戰牌。」桂芳調先行風林曰：「姜子牙連日不出戰，那裏取得救兵來了？今日摘去免戰牌，你可去搦戰。」先行風林領令出營，城下搦戰。探馬報入相府，哪吒答言曰：「弟子願往。」子牙曰：「勢必小心。桂芳左道，呼名落馬。」哪吒答曰：「弟子見機而作。」即登風火輪，開門出城。見一將藍靛臉，硃砂髮，凶惡多端，用狼牙棒，走馬出陣。見哪吒腳踏二輪，問曰：「汝是何人？」風林曰：「非也，吾乃是先行官風林。」哪吒曰：「饒你不死，只喚出張桂芳來。」風林大怒，縱馬使棒，來取哪吒，手內鎗兩相架隔，輪馬相攻，鎗棒並舉，大戰城下。有詩為證：

下山首戰會風林，發手成功豈易尋；不是武王洪福大，西岐城下事難禁。

話說二將大戰二十回合，風林暗想：「觀哪吒道骨稀奇，若不下手，恐受他累。」掩一棒，撥馬便走，哪吒隨後趕來，前走一似猛風吹敗葉，後隨恰如急雨打殘花。風林回頭一看，見哪吒趕來，把口一張，噴出一道黑煙，煙裏現有碗口大小一珠，劈面打來。哪吒笑曰：「此術非是正道。」哪吒用手一指，其煙自滅。風林見哪吒破了他的法術，厲聲大叫：「氣殺吾也！敢破吾法術。」勒馬復戰，被哪吒豹皮囊取出那乾坤圈丟起，正打風林左肩甲，幾乎落馬，敗回營去。哪吒打了風林，立在轅門，坐名要張桂芳。

且說風林敗回，進營見桂芳，備言其事。又見哪吒坐名搦戰。張桂芳大怒，忙上馬提鎗出營，一見哪吒耀武揚威，張桂芳問曰：「站風火輪者，可是哪吒麼？」哪吒答曰：「然。」張桂芳曰：「你打吾先行官，是爾？」哪吒大喝一聲：「匹夫！說你善能呼名落馬，特來擒爾！」把鎗一挑來取，桂芳急架相迎，兩馬相交，雙鎗並舉，好場惡殺。一個是蓮花化身靈珠子，一個是封神榜

上一喪門。有賦為證：

征雲籠宇宙，殺氣繞乾坤！這一個展鋼鎗，要安社稷；那一個踏雙輪，發手無存。這一個為江山，以身報國；那一個爭世界，豈肯輕論？這個似金鰲攪海，那個是大蟒翻身。幾時才罷干戈事，老少安康見太平。

話說張桂芳大戰哪吒三、四十回合，哪吒鎗乃太乙仙傳。使開鎗如飛電遶長空，似風聲臨玉樹。張桂芳雖是鎗法精熟，也是雄威力敵，不能久戰，隨用道術要擒哪吒。桂芳見叫不下輪來，大驚：「哪吒不下輪來，更待何時？」哪吒也吃一驚，把腳蹬定二輪，卻不得下來。桂芳見叫不下輪來，大驚：「哪吒不下輪來，更待何時？」哪吒也吃一驚，把腳蹬定二輪，卻不得下來。

「老師秘授叫語捉將，道名拿人，往常確應，今日為何不準？」只得再叫一聲，哪吒只是不理。連叫三聲，哪吒大罵：「失時匹夫！我不下來，憑我。難道你強叫我下來？」張桂芳大怒，努力死戰，哪吒把鎗緊一緊，似銀龍翻海底，如瑞雪滿空飛，只殺得張桂芳力盡筋疲，遍身流汗，哪吒把乾坤圈飛起來打張桂芳。不知性命如何？且聽下回分解。

# 第三十七回　姜子牙一上崑崙

子牙初返玉京來，遙見瓊樓香霧開；綠水流殘人世夢，青山消盡帝王才。

軍民有難干戈動，將士多災異術來；無奈封神天意定，岐山方去築新臺。

話說哪吒一乾坤圈把張桂芳左臂打得筋斷骨折，馬上晃了三、四晃，不曾閃下馬來。哪吒得勝進城，探馬報入相府，令哪吒來見。子牙問曰：「與張桂芳見陣，勝負如何？」哪吒曰：「被弟子乾坤圈打傷左臂，敗進營裏去了。」子牙又問：「可曾叫你名字？」哪吒曰：「桂芳連叫三次，弟子不曾理他。」眾將聽了，不知其故。子牙又問：「桂芳連叫三聲，魂魄不居一體，散在各方，自然翻馬。哪吒乃蓮花化身，週身俱是蓮花，那裏有三魂七魄，故此不得叫下輪來。且說張桂芳打傷左臂，先行官風林又被打傷，不能動履，只得差官用告急文書，往朝歌見聞太師求援不表。

且說子牙在府內自思：「哪吒雖則取勝，恐後面朝歌調動大隊人馬，有累西土。」子牙沐浴更衣，來見武王。朝見畢，武王曰：「相父見孤，有何要事？」子牙曰：「臣辭主公，往崑崙山走一遭。」武王曰：「兵臨陣下，將至濠邊，國內無人，相父不可逗留高山，使孤盼望。」子牙曰：「臣此去多則三朝，少則兩日，即時就回。」武王許之。子牙出朝，回相府，對哪吒曰：「你與武吉好生守城，不必與張桂芳廝殺。待我回來，再作區畫。」哪吒領命。子牙吩咐已畢，隨駕土遁往崑崙山來。怎見得？有詩為證：

玄裏玄空玄內空，妙中妙法妙無窮；五行遁術非凡術，一陣清風至玉宮。

話說子牙縱土遁到得麒麟崖，落下土遁，見崑崙光景，嗟歎不已。自思：「一離此山，不覺

十年。如今又至，光景又覺一新。」子牙不勝眷戀，怎見得好山？

煙霞散彩，日月搖光；千株老柏，萬節修篁。門外奇花布錦，橋邊瑤草生香；嶺上蟠桃紅錦爛，洞門茸草翠絲長。

時間仙鶴唳，每見瑞鸞翔。仙鶴唳時，聲振九皋霄漢遠；瑞鸞翔處，毛輝五色彩雲光。

白鹿玄猿時隱現，青獅白象任行藏；細觀靈福地，果乃勝天堂。

子牙上崑崙，過了麒麟崖，行至玉虛宮，不敢擅入。在宮前等候多時，只見白鶴童子出來。

子牙曰：「白鶴童子！與吾通報。」白鶴童子見是子牙，忙入宮內至八卦臺下，跪而啓曰：「姜

尚在外，聽候玉旨。」元始點首：「正要他來。」童子出宮，口稱：「師叔！老爺有請。」子牙

至臺下，倒身下拜：「弟子姜尚，願老師父聖壽無疆。」元始曰：「你今上山正好，命南極仙翁

取封神榜與你，可往岐山造一封神臺。臺上張掛封神榜，把你的一生事俱完畢了。」子牙跪而告

曰：「今有張桂芳，以左道旁門之術，征伐西岐。弟子道理微末，不能治伏，望老爺大發慈悲，

提拔弟子。」元始曰：「你為人間宰相，受享國祿，稱為相父。凡間之事，我貧道怎管得你盡？

西岐乃有德之人坐守，何怕左道旁門。事到危急之處，自有高人相輔，此事不必問我，你去罷。」

子牙卻不敢再問，只得出宮。才出宮門首，白鶴童子叫曰：「師叔！老爺請你！」子牙聽得，

急忙回至八卦臺下跪了。元始曰：「此去但凡有人叫你，切不可應他。若是應他，有三十六路征

伐你。東海還有一人等你，務要小心，你去罷。」子牙出宮，有南極仙翁送子牙。子牙曰：「師

兄！我上山參謁老師，懇求指點，以退張桂芳，老爺不肯慈悲，奈何！奈何！」南極仙翁曰：「上

天數定，終不能移。只是有人叫你，切不可應他，著實要緊，我不得遠送你了。」

子牙捧定封神榜，往前行至麒麟崖，才駕土遁，腦後有人叫：「姜子牙！」子牙曰：「當真

時，見一道人，怎見得？有詩為證：

頭上青巾一字飄，迎風大袖襯輕綃；麻鞋足下生雲霧，寶劍光華透九霄。
葫蘆裏面長生術，胸內玄機隱六韜；跨虎登山隨地走，三山五嶽任逍遙。

話說子牙一看，原來是師弟申公豹。子牙曰：「兄弟，吾不知是你叫我。我只因師尊吩咐，往西岐造封神臺，上面張掛。」申公豹曰：「師兄，你如今保那個？」

子牙笑曰：「賢弟，你說混話。我在西岐，身居相位，文王託孤於我，立武王。三分天下，周土已得二分，八百諸侯悅而歸周。吾今保武王滅紂王，正應上天垂象，豈不知鳳鳴岐山兆應真命之主。今武王德配堯舜，仁合天心。況成湯王氣黯然，此一傳而盡。賢弟反問，卻是為何？」申公豹曰：「子牙，我有一言奉稟，你要扶周，總要掣你肘。」子牙曰：「賢弟，你說那裏話！師尊嚴命，怎敢有違？」申公豹曰：「你說成湯王氣已盡，我如今下山保成湯，扶紂王。子牙，你要扶周，我和你同心合意，二來你我弟兄又不至參商，此不是兩全之道，你意下如何？」

子牙正色言曰：「兄弟言之差矣！今聽賢弟之言，反違師尊之命。況係天命，人豈敢違，絕無此理，兄弟請了。」申公豹怒色曰：「姜子牙，料你保周，你有多大本領，道行不過四十年而已。你且聽我道來。有詩為證：

有人叫，不可應他。」後面又叫，五次，見子牙不應。那人大叫曰：「姜尚，你忒薄情而忘舊也！你今就做丞相，位極人臣，獨不思在玉虛宮，與你學道四十年，今日連呼你數次，應也不應。」子牙聽得如此言語，只得回頭看時，見一道人，怎見得？有詩為證：

煉就五行真妙訣，移山倒海更通玄；降龍伏虎隨吾意，跨鶴乘龍入九天。紫氣飛升千萬丈，喜時火內種金蓮；足踏霞光閒戲耍，逍遙也過幾千年。」

話說子牙曰：「你的功夫是你得，我的功夫是我得，豈在年數之多寡？」申公豹曰：「姜子牙，你不過五行之術，倒海移山而已，你怎比得我？似我，將首級取將下來，往空中一擲，遍遊千萬里。紅雲託接，復入頸項上，依舊還元返本，又復何言。似此等道術，不枉學道一場。你有何能，敢保周滅紂？你依我燒了封神榜，同吾往朝歌，亦不失丞相之位。」

子牙被申公豹所惑，暗想：「人的頭乃六陽之首，刎將下來，遊千萬里，復入頸項上，還能復舊，有這樣的法術，自是稀罕。」乃曰：「兄弟，你把頭取下來。果能如此起在空中，復能依舊，我便把封神榜燒了，同你往朝歌去。」申公豹曰：「不可失信！」子牙曰：「大丈夫一言既出，重若泰山，豈有失信之理？」申公豹去了道巾，執劍在手，左手提住青絲，右手將劍一刎，把頭割將下來，其身不倒。復將頭望空中一擲，那顆頭盤盤旋旋，只管上去了。子牙乃忠厚君子，仰面呆看，其頭盤旋只見一些黑氣。

不說子牙受惑，且說南極仙翁送子牙不曾進宮去，在宮門前少憩片時，只見申公豹乘虛趕子牙，趕至麒麟崖前，指手畫腳講論。又見申公豹的頭遊在空中。仙翁曰：「子牙乃忠厚君子，險些兒被這孽障惑了。」忙喚：「白鶴童子在那裏？」童子答曰：「弟子在此。」「你快化一隻白鶴，把申公豹的頭銜了，往南海走來。」童子得法旨，便化鶴飛起，把申公豹的頭銜著往南海去了。有詩為證：

左道旁門惑子牙，仙翁妙算更無差；邀仙全在申公豹，四九兵來亂似麻。

話說子牙仰面觀看，忽見白鶴銜去，子牙跌足大呼：「這孽障！怎的把頭銜去了。」不知南

極仙翁從後來，把子牙後心一巴掌。子牙回頭看時，乃是南極仙翁。子牙忙問曰：「道兄！你為何又來？」仙翁指子牙曰：「你原來是一個呆子！申公豹乃左道之人，此乃些小幻術，你也當真？只用一時三刻，其頭不到頸上，自然冒血而死。師尊吩咐你，不要應人，你為何應他？你應他不打緊，有三十六路兵馬來伐你。方才我在玉虛宮門前，看見你和他講話。他將此術惑你，你就要燒了封神榜。倘或燒了此榜，怎麼了？我故叫白鶴童子化一隻白鶴，銜了他的頭往南海去。過了一時三刻，死了這孽障，你才無患。」子牙曰：「道兄，你既知道，可以饒了他罷。」南極仙翁曰：「你饒了他慈悲，憐恤他多年道行，數載功夫，丹成九轉，龍交虎成，真為可惜。」子牙就說：「後面有兵來伐我，怎肯忘了慈悲，過一時三刻，血出即死，左難右難。」不言子牙哀求南極仙翁，且說申公豹被仙鶴銜去了頭，不得還轉，心內焦躁，先行不仁不義。

且說子牙懇求仙翁，仙翁把手一招，只見白鶴童子把嘴一張，放下申公豹的頭，落將下來。不意落忙了，把瞼落的朝著背脊。申公豹忙把手端著耳朵一磨，才磨正了。把眼睜開，看見南極仙翁站立，仙翁大喝一聲：「你這該死孽障！你把左道惑弄姜子牙，使他燒毀封神榜，令姜子牙保紂滅周，這是何說？該拿到玉虛宮，見掌教老師去了才好。」叱了一聲：「還不退去。」「姜子牙，你好生去罷。」申公豹慚愧，不敢回言，上了白額虎，指子牙道：「你去！我叫你西岐頃刻成血海，白骨積如山。」申公豹恨恨而去，不表。

話說子牙捧封神榜，駕土遁往東海來。正行之際，飄飄的落在一座山上。那山玲瓏剔透，古怪崎嶇，峰高嶺峻，雲霧相連，近於海島。有詩為證：

海島峰高起怪雲，崖旁檜柏翠氤氳；巒頭風吼如猛虎，拍浪穿梭似破軍。
異草奇花香馥馥，青松翠竹色紛紛；靈芝結就清靈地，真是蓬萊迥不群。

話說子牙貪看此山景物，堪描堪畫：「我怎能了卻紅塵，來到此間。蒲團靜坐，朗誦黃庭，

方是吾心之願。」話未了，只見海水翻波，旋風四起，風逞浪，浪翻雪練；水起波，波滾雷鳴。霎時間，雲霧相連，陰雲四合，籠罩山峰。子牙大驚曰：「怪哉！怪哉！」正看間，見巨浪分開，現一人赤條條的，大叫：「大仙！遊魂埋沒千載，未得脫體。前日清虛道德真君符命，言今日今時，法師經過，使遊魂伺候。望法師大展威光，普濟遊魂，超出煙波，拔離苦海，洪恩萬載。」

子牙仗著膽子問道：「你是誰，在此興波作浪？有甚沈冤？從實道來。」那物曰：「遊魂乃軒轅黃帝總兵官柏鑑也。因大破蚩尤，被火器打入海中，千年未能出劫。萬望法師指超福地，恩同泰山。」子牙曰：「你乃柏鑑，聽吾玉虛法牒，隨往西岐出去候用。」把手一放，五雷響亮，振開迷關，速超神道。柏鑑現身拜謝。子牙大喜，隨駕土遁往西岐出去。霎時風響，來到山前，只見狂風大作，怎見得好風？有詩為證：

細細微微播土塵，無影過樹透荊榛。太公仔細觀何物，卻是朝歌五路神。

當時子牙一看，原來是五路神來接。大呼曰：「昔在朝歌，蒙恩師發落，往西岐山伺候。今知恩師駕過，特來遠接。」子牙曰：「吾擇吉日，起造封神臺，用柏鑑監造。若是造完，將榜張掛，吾自有妙用。」子牙吩咐柏鑑：「你就在此督造，待臺完，吾來開榜。」五路神同柏鑑領法旨，在岐山造臺。子牙回西岐，至相府，武吉、哪吒迎接至殿中坐下，就問：「張桂芳可曾來搦戰？」武吉回曰：「不曾。」子牙往宮殿，見武王回旨。武王宣子牙至殿前，行禮畢。武王曰：「相父為孤勞苦，孤心不安。」子牙曰：「老臣為國，當得如此，豈憚勞苦。」武王傳旨設宴，與子牙共飲數杯，子牙謝恩回府。次日，點鼓聚將，參謁畢。子牙傳令：「諸將官領簡帖。」先令：「黃飛虎領令箭。」「哪吒領令箭。」又令：「辛甲、辛免領令箭。」子牙發放已畢。

且說張桂芳被哪吒打傷臂膊，正在營中保養傷痕，傳候朝歌援兵，不知子牙劫營。二更時分，

只聽得一聲砲響，喊聲四起，震動山嶽。慌忙披掛上馬，風林也上了馬。及至出營，遍地周兵，燈球火把，照耀天地通紅。喊殺連聲，山搖地動。只見轅門哪吒登風火輪，搖火尖鎗，衝殺而來。風勢如猛虎。張桂芳見是哪吒，不戰自走。風林在左營，見黃飛虎騎五色神牛，提鎗衝殺進來。牛馬林大怒：「好反叛賊臣！焉敢貪夜劫營，自取死也。」縱青驄馬，使兩根狼牙棒來取飛虎。風相逢，夜間混戰。

且說辛甲、辛免往右營衝殺，營內無將敢擋，任意縱橫。直殺到後寨，見周紀、南宮适監在陷車中。忙殺開紂兵，打開陷車，救出二將步行，搶得利刃在手，只殺得天崩地裂，鬼哭神愁。裏外夾攻，如何抵敵？張桂芳與風林見不是勢頭，只得帶傷逃歸。遍野屍橫，滿地血流成河。三軍叫苦，棄鼓丟鑼，自相踐踏，死者不計其數。張桂芳連夜敗走至西岐山，收拾敗殘人馬。風林上帳，與主將議事。桂芳曰：「吾自來出兵，未嘗有敗。今日在西岐損折許多人馬，心上甚是不樂。」忙修告急本章，送進朝歌，速發援兵，共誅反叛。且說子牙收兵，得勝回營，眾將歡騰。正是：

齊聲唱凱。

鞍上將軍如猛虎，得勝小校似飛彪。

話說張桂芳遣官進朝歌，來至太師府下文書。聞太師升殿，聚將鼓響，眾將參謁。堂候官將張桂芳申文呈上。太師拆開一看，大驚曰：「張桂芳征伐西岐，不能取勝，反損兵折將，老夫須得親征，方克西土。奈因東南兩路，屢戰不寧，又見遊魂關總兵竇融，不能取勝。方今盜賊亂生，如之奈何？吾欲去，家國空虛，吾不去，不能克服。」只見門人吉立上前言曰：「今國內無人，老師怎麼親征？不若於三山五嶽之中，可邀一、二位師友，大事自然可定。何勞老師費心，有傷貴體？」只這一句話，斷送修行人兩對，封神臺上且標名。不知吉凶如何？且聽下回分解。

# 第三十八回　四聖西岐會子牙

王道從來先施仁，妄加征伐自沈淪。趙名戰士如奔浪，逐劫神仙似斷鱗。異術奇珍誰個是，爭強圖霸孰為真。不如閉目深山坐，樂守天真養自身。

話說聞太師聽吉立之言，忽然想起海島道友，拍掌大笑曰：「只因事冗雜，終日碌碌，為這些軍民事務，不得寧暇，把這些道友都忘卻了。不是你方才說起，幾時得海宇清平？」吩咐吉立：「傳眾將知道：三日不必來見，你與余慶好生看守相府，吾去三兩日就回。」太師騎了黑麒麟，掛兩根金鞭，把麒麟頂上角一拍，麒麟四足走起風雲，霎時間週遊天下。有詩為證：

四足風雲聲響亮，麟生霧彩映金光。週遊天下須臾至，方顯玄門道術昌。

話說聞太師來至西海九龍島，見那些海浪滔滔，煙波滾滾，把坐騎落在崖前。只見那洞門外，異花奇草般般秀，翠柏青松色色新。正是：

只有仙家來往處，那許凡人到此間。

正看玩時，見一童兒出來，太師問曰：「你師父在洞否？」童兒答曰：「家師在裏面下棋。」太師曰：「你可通報商都聞太師相訪。」童兒進洞來，啟老師曰：「商都聞太師相訪。」只見四位道人聽得此言，齊出洞來，大笑曰：「師兄！那一陣風兒吹你到此？」聞太師一見四人出來，滿面笑容相迎，逕邀至裏面，行禮畢，在蒲團坐下。四位道人曰：「聞兄自那裏來？」太師答曰：

「特來進謁。」道人曰：「吾等避跡荒島之中，有何見諭，待至此地？」太師曰：「吾受國恩，與先王之託，官居相位，統領朝綱重務。今西岐武王駕下姜尚，乃崑崙門下，仗道欺公，助姬發作亂。前差張桂芳領兵征伐，不能取勝。奈因東南又亂，諸侯猖獗。吾欲西征，恐國家空虛，自思無計，愧見道兄。若肯借一臂之力，扶危拯弱，以鋤強暴，實聞仲萬千之幸。」

頭一位道人答曰：「聞兄既來，我貧道前往救張桂芳，大事自然可定。」只見第二位道人曰：「要去四人齊去。難道王兄為得聞兄，吾等便就不去？」聞太師聽罷大喜。此乃是四聖，也是封神榜上之數：一位姓王名魔，二位姓楊名森，三位姓高名友乾，四位姓李名興霸，是靈霄殿四將。

看官：大抵神道原是神仙做的，只因根行淺薄，不能成正果朝元，故成神道。

且說王魔曰：「聞兄先回，俺們隨後即至。」太師曰：「承道兄德意，求即幸臨，不可羈滯。」王魔曰：「吾令童兒先將坐騎送往岐山，我們就來。」聞太師上了黑麒麟，回朝歌不表。

且說王魔等四人，一齊駕水遁往朝歌來。怎見得？有詩為證：

五行之內水為先，不用乘舟不駕船；大地乾坤頃刻至，碧遊宮內聖人傳。

話說四位道人到朝歌，收了水遁，進城。朝歌軍民一見，嚇得魂不附體。

王魔戴一字巾，穿水合袍，面如滿月。楊森蓮子箍，似頭陀打扮，穿皂服，面如鍋底，鬚似硃砂，兩道黃眉。高友乾挽雙抓髻，穿大紅服，面如藍靛，鬚如硃砂，上下獠牙。李興霸戴魚尾金冠，穿淡黃服，面如重棗，一部長鬚，俱有一丈五、六尺長，晃晃蕩蕩。

眾民看見，伸舌咬齒。王魔問百姓曰：「聞太師府在那裏？」有大膽的答曰：「在正南二龍橋。」四位道人來至相府，太師迎入，施禮畢，傳令：「擺上酒來款待四位。」左道之內，俱用

董酒，持齋者少。次日，太師入朝見紂王，言：「臣請得九龍島四位道者，往西岐破武王。」紂王曰：「太師為孤佐國，何不請來相見？」太師傳旨，不一時，領四位道人進殿來。紂王一見，魂不附體，好凶惡相貌。道人見紂王曰：「衲子稽首了。」紂王曰：「道者平身。」傳旨：「命太師與朕代禮，顯慶殿陪宴。」太師領旨，紂王回宮。且說五位在殿歡飲，王魔曰：「聞兄，待吾等成了功來，再會酒罷，我們去了。」四位道人離了朝歌，太師送出朝歌。太師自回府中不表。

且說四位道人駕水遁往西岐山來，霎時到了，落下水遁，到張桂芳轅門。探馬報入：「有四位道長至轅門候見。」張桂芳聞報，出營接入中軍。張桂芳、風林參謁，王魔見二將欠身不便。王魔問曰：「聞太師請俺們來助你，你想必著傷？」風林把臂膊被哪吒打傷之事，說了一遍。王魔曰：「與吾看一看。……呀！原來是乾坤圈打的。」葫蘆中取一粒丹，口嚼碎了搽上，即時疼癒。桂芳也來求丹，王魔一樣治過。又問：「西岐姜子牙在那裏？」張桂芳曰：「此處離西岐七十里，因兵敗至此。」王魔曰：「快起兵往西岐去。」彼時張桂芳傳令，一聲砲響，三軍吶喊，殺奔西岐，東門下寨。子牙在相府，正議連日張桂芳敗兵之事，探事馬報來：「張桂芳起兵，在東門安營。」子牙與眾將官言曰：「張桂芳此來，必求有援兵在營，各要小心。」眾將得令。

且說王魔在帳中坐下，對張桂芳曰：「你明日出陣前，坐名要姜子牙出來。吾等俱隱在旗旛腳下，待他出來，我們好會他。」楊森曰：「張桂芳、風林！你把這符貼在你的馬鞍轎上，各有話說。我們的坐騎乃是奇獸，戰馬見了，骨軟筋酥，焉能站立。」二將領命。

且說次日，張桂芳全裝甲冑，上馬至城下，坐名只要姜子牙答話。報馬進相府，報：「張桂芳請丞相答話。」子牙見張桂芳又來索戰，傳令擺五方隊伍出城。砲聲響亮，城門大開。只見：

青旛招展，一池荷葉舞清風；素帶施張，滿院梨花飛瑞雪。紅旛閃灼，燒山烈火一般同；皂蓋飄搖，烏雲蓋住鐵山頂。杏黃旗麾動，護中軍戰將，英雄如猛虎，兩邊排列眾英豪。

話說寶纛旗下，子牙騎青騌馬，手提寶劍，桂芳一馬當先。子牙曰：「敗軍之將，又有何面目至此？」桂芳曰：「勝敗乃兵家常事，何得為愧？今非昔比，不可欺敵。」言還未畢，只聽得後面鼓響，旗旛開處，走出四樣異獸：王魔騎狴犴，楊森騎狻猊，高友乾騎的是花斑豹，李興霸騎的是猙獰，四獸衝出陣來。子牙兩邊戰將都跌下馬來，連子牙撞下鞍轎。這些戰馬，經不起那黑獸惡氣沖來，戰馬都骨軟筋酥。內中只是哪吒風火輪，不能動搖；黃飛虎騎五色神牛，不曾挫銳，以下都跌下馬來。四道人見子牙跌得冠斜袍亂，大笑不止，大呼曰：「不要慌！慢慢起來！」子牙忙整衣冠，再一看時，見四位道人好凶惡之相：臉分青、白、紅、黑，各騎古怪異獸。

子牙打稽首曰：「四位道兄，那座名山？何處洞府？今到此間，有何吩咐？」子牙道罷，王魔曰：「姜子牙！吾乃九龍島煉氣士王魔、楊森、高友乾、李興霸也。你我俱是道門，只因聞太師相招，特地到此。我等莫非與子牙解圍，並無他意，不知子牙可依得貧道三件事情？」子牙曰：「道兄吩咐，莫說三件，便三十件可以依得，但說無妨。」王魔曰：「頭一件：要武王稱臣。」子牙曰：「道兄差矣！吾主公武王，原是商臣，奉法守公，初無欺上，何不可之有？」王魔曰：「第二件：開了庫藏，給散三軍賞賜。第三件：將黃飛虎送出城，與張桂芳解回朝歌，你意下如何？」子牙曰：「道兄吩咐，極是明白。容尚回城，三日後作表，煩道兄帶回朝歌謝恩，再無他議。」兩邊舉手：「請了。」正是：

且將三事權依允，二上崑崙走一遭。

話說子牙同眾將進城，入相府，升殿坐下。只見武成王也跪下曰：「請丞相將我父子解送桂芳行營，免累武王。」子牙即忙扶起，曰：「黃將軍！方才三件事，乃權宜暫允他。非有他意，彼騎的俱是怪獸，眾將未戰，先自落馬，挫動銳氣，故此將計就計，且進城再作區處。」黃將軍謝了子牙，眾將散訖。子牙乃香湯沐浴，吩咐武吉、哪吒防守。子牙借土遁二上崑崙，往玉虛宮

而來。有詩為證：

道術傳來按五行，不登霧彩最輕盈；須臾飛過扶桑徑，咫尺行來至玉京。

且說子牙到了玉虛宮，不敢擅入，候白鶴童子出來。子牙曰：「白鶴童子，通報一聲。」白鶴童子至碧遊床，跪而言曰：「啓老爺：師叔姜尚，在宮外候法旨。」元始吩咐：「進來。」子牙進宮，倒身下拜。元始曰：「九龍島王魔等四人在西岐伐你，他騎的四獸，乃萬獸朝蒼之時，種種各別，龍生九種，色相不同。白鶴童子，你往桃花園裏牽我的坐騎來。此物

白鶴童子往桃花園內，牽了四不像來。怎得見？有詩為證：

鱗頭豹尾體如龍，足踏祥光至九重；四海九州隨意遍，三山五嶽霎時逢。

童子把四不像牽至，元始曰：「姜尚，也是你四十年修行之功，與貧道代理封神。吾今把此獸與你，騎往西岐，好會三山五嶽之中奇異之物。」又命南極仙翁取一木鞭，長三尺六寸五分，有二十一節，每一節有四道符印，共八十四道符印，名曰「打神鞭」。姜子牙跪而接受，又拜懇曰：「望老師大發慈悲。」元始曰：「你此一去，往北海過，還有一人等你。吾今將此中央戊己之旗付你。旗內有簡，臨迫之際，當看此簡，便知端的。」子牙叩首，辭別出玉虛宮。南極仙翁送子牙至麒麟崖。子牙上了四不像，把頭上角一拍，那獸一道紅光起去，鈴聲響亮，往西岐來。

正行之間，那四不像飄飄落在一座山上，那山近連海島，怎見得好山？

千峰排戟，萬仞開屏。日映嵐光明返照，雨收黛色冷含煙。籐纏老樹，雀占危岩；奇花瑤草，修竹喬松。幽鳥啼聲近，滔滔海浪鳴。重重巖壑芝蘭繞，處處巉崖苔蘚生。起伏

巒頭龍脈好，必有高人隱姓名。

話說子牙看罷山景，只見山腳下一股怪雲捲起。雲過處生風，風響處見一物，好生蹊蹺古怪。怎見得：

頭似駝，猙獰凶惡；項似鵝，挺折梟雛；或上或下；耳似牛，凸暴雙睛。身似魚，光輝燦爛，手似鷹，電閃鋼鈎；足似虎，鑽山跳澗。龍分種降下異形，採天地靈氣。受日月之精。發手運石多玄妙，口吐人言蓋世無。龍與豹交真可羨，來扶明主助皇圖。

話說子牙一見，魂不附體，嚇了一身冷汗。那物大叫一聲曰：「但吃姜尚一塊肉，延壽一千年。」子牙聽罷：「原來是要吃我的。」那東西又一跳將來，叫：「姜尚，我要吃你。」子牙曰：「吾與你無隙無仇，為何要吃我？」妖怪答曰：「你休想逃脫今日之厄！」子牙把杏黃旗輕輕展開，看那簡帖，原來如此。

子牙曰：「孽障！我若該是你口裏食，料應難免。你把我這杏黃旗兒拔起來，我就與你吃；拔不起來，怨命。」子牙把旗望地上一插，那旗長有三丈有餘。那怪物伸手來拔，拔不起來；兩隻手拔也拔不起來。用陰陽手拔，也拔不起來。便將雙手扳到旗根底下，把頭頸子掙的老長的，也拔不起來。子牙把手望空中一撒，五雷正法，雷火交加，一聲響，嚇的那東西要放手，不意把手長在旗上了。子牙喝一聲：「好孽障！吃吾一劍！」那物叫曰：「上仙饒命！念吾不識上仙玄妙，此乃申公豹害了我。」

子牙聽說申公豹的名字，子牙問曰：「你要吃我，與申公豹何干？」妖怪答曰：「上仙！吾乃龍鬚虎也。自少昊時生我，採天地靈氣，受陰陽精華，已成不死之身。前日申公豹往此處過，說：『今日今時，姜子牙過時，若吃他一塊肉，延年萬載。』故此一時愚昧，大膽欺心，冒犯上

仙。不知上仙道高德隆，自古是慈悲道德。可憐念我千年辛苦，修開十二重樓，若赦我一身，萬年感德。」子牙曰：「據你所言，你拜吾為師，我就饒你。」龍鬚虎曰：「願拜老爺為師。」子牙曰：「既如此，你閉了目。」

龍鬚虎閉目，只聽得空中一聲雷響，龍鬚虎雙手離開，倒身下拜，子牙在北海收了龍鬚虎為門徒。子牙問曰：「你在此山，可曾學得些道術？」龍鬚虎答曰：「弟子善能發手有石。隨手放開，便有磨盤大石頭，如飛蝗驟雨，打的滿山灰土迷天，隨發隨應。」子牙大喜道：「此人用之劫營，到處可以成功。」子牙收了杏黃旗，隨帶龍鬚虎，上了四不像，逕往西岐城，落下坐騎，來至相府。眾將迎接，猛見龍鬚虎在子牙後邊，眾將吃了一驚道：「姜丞相惹了邪氣來了？」子牙見眾將猜疑，笑曰：「此是北海龍鬚虎也。乃是我收來門徒。」眾將進相府參謁已畢。子牙問城外消息，武吉曰：「城外不見動靜。」子牙傳令，預備交戰。

且說張桂芳在營五日，不見子牙出城來犒賞三軍，把黃飛虎父子解到營裏來，乃對四位道人曰：「老師，姜尚五日不見消息，其中莫非有詐？」王魔曰：「他既依允，難道失信於我等。管教他西岐城血滿城池，屍成山嶽。」又過三日，楊森對王魔曰：「道兄！姜子牙至八日還不出來，我們出去會他，問個端的。」張桂芳曰：「既如此，我等出去。若是誘哄我等，我們只消一陣成功，早與你班師回去，省得受他奸詐。」楊森曰：「言之有理。」

風林傳下令去，一聲砲響，三軍吶喊，殺至城下。王魔一見大怒道：「好姜尚！你前日跌下馬去，卻原來往崑崙山借四不像，要與俺們見個雌雄。」把撻狂一磕，執劍來取子牙。旁邊哪吒登開風火輪，搖火尖鎗，大叫：「王魔休得傷吾師叔。」衝殺過來，輪獸相交，鎗劍並舉，好場大戰。怎見得：

兩陣旛搖擂戰鼓，劍鎗交加霞光吐。鎗是乾元秘授來，劍法仙傳多威武。哪吒發怒性剛毅，王魔寶劍誰敢阻。哪吒是乾元山上寶和珍，王魔一心要把成湯輔。鎗劍並舉沒遮攔，

只殺得兩邊兒郎尋鬥賭。

話說二將大戰，哪吒使發了那一條鎗與王魔力敵。正戰間，楊森騎著狻猊，見哪吒鎗來得利害，劍乃短傢伙，招架不開。楊森在豹皮囊中取一粒開天珠，劈面打來，正中哪吒，打翻下風火輪去。王魔急來取首級，早有武成王黃飛虎催開五色神牛，把鎗一擺，衝將過來，救了哪吒。王魔復戰飛虎，楊森二發奇珠，黃飛虎乃是馬下將軍，怎經得一珠，打下坐騎來。早被龍鬚虎大叫曰：「莫傷吾大將，我來了！」王魔一見，大驚：「是個什麼妖精來了！」怎見得：

古怪蹺蹊相，頭大頸子長。獨足只是跳，眼內吐金光。身上鱗甲現，兩手似鉤鎗。煉成奇異術，發手石頭強。但逢龍鬚虎，不死也著傷。

話說高友乾騎著花斑豹，見龍鬚虎凶惡，忙取混元寶珠，劈面打來，正中龍鬚虎的脖子。打的扭著頭跳，左右救回黃飛虎。王魔、楊森二騎來擒子牙。子牙只得將劍招架，來往衝殺。子牙左右無佐，三將著傷，救回去了。不防李興霸把劈地珠照子牙打來，正中前心。子牙哎呀一聲，幾乎墜騎，帶四不像望北海上逃走。王魔曰：「待吾去拿了姜尚。」來趕子牙，似飛雲風捲，如弩箭離弦。子牙雖是傷了前心，聽得後面趕來，把四不像的角一拍，起在空中。王魔笑曰：「總是道門之術，休欺吾不會騰雲！」把狴犴一拍，也起在空中，隨後趕來。牙在西岐有七死三災，此是遇四聖，頭一死。王魔見趕不上子牙，復取開天珠，望後心一下，把子牙打下坐騎來，骨碌碌滾下山坡，仰面朝天，打死了。四不像站在一旁。王魔下騎來取子牙首級，忽然聽得半山下作歌而來：

野水清風拂拂，池中水面飄花；借問安居何處，白雲深處為家。

話說王魔聽歌，看時，乃五龍山雲霄洞文殊廣法天尊。王魔曰：「道兄來此何事？」廣法天尊曰：「王道友！姜子牙害不得。貧道奉玉虛宮符命，在此久等多時。只因五事相湊，故命子牙下山。一則成湯氣數已盡；二則西岐真主降臨；三則吾闡教犯了殺戒；四則姜子牙該享人間福祿，身膺將相之權；五則與玉虛宮代理封神。道友，你截教中逍遙自在，無拘無束，為什麼惡氣紛紛，雄心起起？可知道你那碧遊宮上有二句，說的好…

緊閉洞門，靜誦黃庭三兩卷；身投西土，封神榜上有名人。

你把姜尚打死，雖死還有回生之日。道友依我，你好生回去，這還是一月未缺；若不聽吾言，致生後悔。」王魔曰：「文殊廣法天尊！你好大話，我和你一樣道門，怎言月缺難圓？難道你有名師，我無教主。」王魔動了無名之火，執劍在手，惡狠狠來取文殊廣法天尊。只見天尊後面有一道童，挽抓髻，穿淡黃服，大叫：「王魔休要行凶，我來了！我乃文殊廣法天尊門徒金吒是也。」提劍直取王魔。王魔手中劍對面交還，來往盤旋，惡神廝殺。有詩為證：

來往交還劍吐光，二神鬥戰山下，文殊廣法天尊取出一物，此寶在玄門為遁龍椿，後在釋門為七寶金蓮。上有三個金圈，往上一舉，落將下來，王魔急難逃脫，頸子上一圈，腰上一圈，足下一圈，直立的靠定此椿。金吒見寶縛了王魔，手起劍落。不知性命如何？且聽下回分解。

話說王魔、金吒惡戰山下，行深行淺皆由命，方知天意滅成湯。

# 第三十九回　姜子牙冰凍岐山

四聖無端欲逆天，仗他異術弄狂顛；西來有分封神客，北伐方知證果仙。
幾許雄才消此地，無邊惡孽造前愆；雪飛七月冰千尺，尤費顛連喪九泉。

話說金吒一劍把王魔斬了。一道靈魂往封神臺來，清福神柏鑑用百靈旛引進去了。廣法天尊收了此寶，望崑崙下拜：「弟子開殺戒了。」命金吒把子牙背負上山，將丹藥用水研開，灌入子牙口內。不一時，子牙醒回，看見廣法天尊，曰：「道兄，我如何於此處相會？」天尊答曰：「原是天意，定該如此，不由人耳。」過了一、二時辰，命金吒：「你同師叔下山，協助西土，我不久也要來。」遂扶子牙上了四不像，回西岐。

且說西岐城不見姜丞相，眾將慌張。武王親至相府，差探馬各處找尋。子牙同金吒至西岐，眾將同武王齊出相府。子牙下騎，武王曰：「相父兵敗何處？孤心甚是不安。」子牙曰：「老臣若非金吒師徒，絕不能生還矣。」金吒參謁武王，會了哪吒，二人自在一處，子牙進府調理。

且說成湯營裏，楊森見王魔得勝，追趕子牙，至晚不見回來。楊森疑惑：「怎麼不見回來？」忙忙袖裏一算，大叫一聲：「罷了！」高友乾、李興霸齊問原由。楊森怒曰：「可惜千年道行，一旦死於五龍山。」三位道人怒髮衝冠，一夜不安。次日上騎，城下搦戰。只要子牙出來答話。探馬報入相府，子牙著傷未癒。只見金吒曰：「師叔！既有弟子在此保護，出城定要成功。」

子牙從其言，上騎開城。見三位道人咬牙大罵曰：「好姜尚！殺吾道兄，勢不兩立！」三騎齊出來戰。子牙旁有金吒、哪吒二人。金吒兩口寶劍，哪吒登開風火輪，使開火尖鎗抵敵。五人交兵，只殺得靄靄紅雲籠宇宙，騰騰殺氣罩山河。子牙暗想：「吾師所賜打神鞭，何不祭起？」子牙將神鞭丟起空中，只聽雷鳴火電，正中高友乾頂上。打得腦漿迸出，死於非命，一魂已入封

神臺去了。

楊森見高道兄已亡，吼一聲來奔子牙。不防哪吒將乾坤圈丟起，楊森方欲收此寶，被金吒將遁龍樁祭起，遁住楊森，早被金吒一劍，揮為兩段，一道靈魂也往封神臺去了。張桂芳、風林見二位道長身亡，桂芳使鎗，風林使狼牙棒，衝殺過來。李興、霸騎馬爭獰，提方楞鐧殺來。金吒步戰，哪吒使一根鎗，兩家混戰。

只聽西岐城裏一聲砲響，走出一員小將，還是一個光頭兒，銀冠銀甲，白馬長鎗，此乃黃飛虎第四子黃天祥。走馬殺到軍前，耀武揚威，勇冠三軍，鎗法如驟雨。天祥刺斜裏一鎗，把風林挑下馬來。張桂芳料不能取勝，敗進行營。李興、霸上帳，自思：「吾四人前來助你，不料今日失利，喪吾三位道兄。你可修文書速報聞兄，使發兵救援，以洩今日之恨。」張桂芳依言，忙修告急文書，差官星夜進朝歌不表。

且說姜子牙得勝回西岐，升銀安殿，眾將報功。子牙羨黃天祥走馬鎗挑風林。金吒曰：「師叔，今日之勝，不可停留。明日會戰，一陣成功。」子牙曰：「善。」次日，子牙點眾將出城，三軍吶喊，軍威大振，坐名要張桂芳。桂芳聽報曰：「反賊！怎敢欺侮天朝元帥！與你立見雌雄。」縱馬持鎗殺來。子牙後面黃天祥出馬，與桂芳雙鎗並舉，一場大戰：

二將坐雕鞍，征夫馬上歡。這一個怒發如雷吼，那一個心頭火一攢。這一個喪門星要扶紂王，那一個天罡星欲保周元。這一個捨性命而安社稷，那一個棄殘生欲正江山。自來惡戰不尋常，轅門幾次鮮紅濺。

話說黃天祥大戰張桂芳，三十回合未分上下。子牙傳令點鼓，軍中之法，鼓進金止。周營數十騎，左右搶出伯達、伯适、仲突、仲忽、叔夜、叔夏、季隨、季騧、毛公遂、周公旦、召公奭、

呂公望、南宮适、辛甲、辛免、太顛、閎夭、黃明、周紀等，圍裹上來，把張桂芳圍在核心。那張桂芳似弄風猛虎，醉酒狂彪，抵擋周將，全無懼怯。

且說子牙命金吒，道：「你去戰李興霸，我用打神鞭助你今日成功。」金吒聽命，拽步而來。李興霸坐猙獰上，見一道童持劍趕來，催開猙獰，提鐗就打。金吒舉寶劍急架相還，未及數合，只見哪吒登風火輪，搖鎗直刺李興霸，興霸用劍急架相還。子牙在四不像上，方祭打神鞭，李興霸見勢不能取勝，把猙獰一拍。那獸四足騰起風雲，逃脫去了。哪吒見走了李興霸，登輪直殺進桂芳核心來。晁田弟兄二人在馬上大呼曰：「張桂芳早下馬歸降，免爾一死，與吾等共享太平。」張桂芳大罵：「叛逆匹夫！捐軀報國，盡命則忠。豈若爾輩貪生而損名節也？」從清晨只殺到午牌時分，桂芳料不能出，大叫：「紂王陛下！臣不能報國立功，一死以盡臣節。」自轉鎗頭一刺，桂芳撞下鞍轎，一道靈魂往封神臺來，清福神引進去了。正是：

英雄半世成何用，留得芳名萬載傳。

且說眾將英雄可喜：

「今日眾將英雄可喜。」

桂芳已死，人馬也有降西岐者，也有回關者。子牙得勝進城，入府上殿，各報其功。子牙道：「今日李興霸逃脫重圍，慌忙疾走。李興霸乃四聖之數，怎逃此厄？猙獰正行，飄然落在一山。道人見坐騎落下，滾鞍下地，倚松靠石。少憩片時，尋思良久：『吾在九龍島修煉多年，豈料在西岐有失。愧回海島，羞見道中朋友。如今且往朝歌城中去，與聞道兄共議，報今日之恨也！』道人回頭一看，原來是一道童：

天使還玄得做仙，做仙隨處睹青天；此言勿謂吾狂妄，得意回時合自然。

話說那道童唱著行來，見李興霸，打稽首道：「道者請了！」興霸答禮。道童曰：「老師那一座名山？何處洞府？」興霸曰：「吾乃九龍島煉氣士李興霸，只因助張桂芳伐西岐失利，在此少坐片時。道童，你往那裏來？」道童暗想道：「這正是『踏破鐵鞋無覓處，得來全不費功夫』。」道童大喜：「我不是別人，我乃九宮山白鶴洞普賢真人徒弟木吒是也。奉師命往西岐去，投師叔姜子牙門下，立功滅紂。我臨行時，吾師曾說：『你要遇著李興霸，捉他西岐去見子牙為贄見。』李興霸大笑：「好孽障！焉敢欺吾太甚！」提鐧劈頭就打，木吒執劍急架忙迎，劍鐧相交。怎見得？九宮山大戰：

這一個輕移道步，那一個急轉麻鞋。輕移道步，撒五把純鋼出鞘；急轉麻鞋，曳兩股寶劍離匣。劍來鐧架，目前斜刺一團花；劍去鐧迎，腦後千塊寒霧滾。一個是肉身成聖，木吒多威武；一個是靈霄殿上，神將逞雄威。些兒眼慢，目下皮肉不完全；倏爾手鬆，眼前屍骸分兩段。

話說木吒大戰李興霸，木吒背上寶劍兩口，名曰「吳鉤。」此劍乃是干將、莫邪之流，分有雌雄。木吒把左肩一搖，那雄劍起去，橫在空中，磨了一磨，可憐李興霸：

千年修煉全無用，血染衣襟在九宮。

木吒將興霸屍骸掩了，借土遁往西岐來。進城至相府。門官通報：「有一道道童求見。」子牙命請來。木吒至殿來下拜，子牙問曰：「那裏來的？」金吒在旁言曰：「此是弟子兄弟木吒，在九宮山白鶴洞普賢真人門下。」子牙曰：「兄弟三人齊佐明主，簡編萬年史冊，傳揚不朽，西岐日盛。」

話說聞太師在朝歌執掌大小國事，其實有條有法。一看，拍案大呼曰：「道兄！你卻為著何事，死於非命？吾乃位極人臣，受國恩如同泰山。只因國事艱難，使我不敢擅離此地。今見此報，使吾痛入骨髓。」忙傳令點鼓聚將。只見銀安殿三通鼓響，一千眾將參謁太師。太師曰：「前日吾邀九龍島四道友協助張桂芳，不料死了三位，風林陣亡。今與諸將共議，誰為國家輔張桂芳？破西岐走一遭？」言未畢，左軍上將軍魯雄年紀高大，上殿曰：「末將願往。」聞太師看時，左軍上將軍魯雄，蒼髯皓首。

太師曰：「老將軍年紀高大，猶恐不足成功。」魯雄笑曰：「太師在上：張桂芳雖少年當道，用兵恃強，只知己能，恃胸中秘術。風林乃匹夫之才，故此有失身之禍。為將行兵，先察天時，後觀地利，中曉人和。用之以文，濟之以武，守之以靜，發之以動。亡而能存，死而能生，弱而能強，柔而能剛，危而能安，禍而能福。機變不測，決勝千里，自天之上，由地之下，無所不知。十萬之眾，無有不力，範圍曲成，各極其妙。定自然之理，決勝負之機；神運用之權，藏不窮之智，此乃為將之道也。末將一去，定要成功。再副一、二參軍，大事自可走矣。」

太師聞言：「魯雄雖老，似有將才，況是忠心。欲點參軍，必得見機明辨的方去得，不若令費仲、尤渾前去方可。」忙傳令命費仲、尤渾為參軍。軍政司將二臣領至殿前，費仲、尤渾見太師行禮畢。太師曰：「方今張桂芳失機，風林陣亡，魯雄協助，少二名參軍。老夫將二位大夫為參贊機務，征勦西岐。」

費、尤聽罷，魂魄潛消，忙稟道：「太師在上：職任文官，不諳武事，恐誤國家重務。」太師曰：「二位有隨機應變之才，通達時務之智；可以參贊軍機，以襄魯將軍不逮，總是為朝廷出力。況如今國事艱難，當得輔君為國，豈可彼此推諉？」左右取參軍印來。費、尤二人落在圈套之中，只得掛印。簪花遞酒，太師發銅符，點人馬五萬，協助張桂芳。有詩為證：

魯雄報國寸心丹，費仲尤渾心膽寒。夏月行兵難住馬，一籠火傘罩征鞍。

只因祚生離亂，致有妖氛起禍端。臺造封神將已備，子牙冰凍絕讒奸。

話說魯雄擇吉日，祭寶纛旗，殺牛宰馬，不日起兵。魯雄辭過聞太師，放砲起兵。此時夏末秋初，天氣酷暑，三軍鐵甲單衣好難走，馬軍雨汗長流，步卒人人喘息，好熱天氣。三軍一路行來，怎見得好熱？

萬里乾坤似火龍，一輪火傘照當中；四野無雲風盡息，八方有熱氣升空。高山頂上，只曬得石裂灰飛；大海波中，只蒸得波翻浪滾。林中棲鳥，曬脫翎毛，莫想騰空展翅；水底游魚，蒸翻鱗甲，怎得弄土鑽泥。只曬得磚如燒紅鍋底熱，便是鐵石人身也汗流。三軍一路上，盆滾滾撞天銀磬，甲層層蓋地兵山，軍行如驟雨，馬跳似歡龍。閃翻銀葉甲，撥轉皂雕弓。

正是：

喊聲震動山和澤，天地乾坤似火籠。

話說魯雄人馬出五關，一路行來，有探馬報道：「張總兵失機陣亡，首級號令在西岐東門，請軍令定奪。」魯雄聞報大驚曰：「桂芳已死，吾師不必行，權且安營。」問：「前邊是什麼所在？」探馬回報：「是西岐山。」魯雄傳令：「茂林深處安營。」命軍政司修告急文書，報與太師不表。

且說子牙自從斬了張桂芳，見李姓兄弟都到西岐。一日，子牙升相府，有報馬報入府來：「西岐山有一支人馬紮營。」子牙已知其詳。前日清福神來報，封神臺已造完，張掛封神榜，如今正

要祭臺。傳令：「命南宮适、武吉點五千人馬，往岐山安營，阻塞路口，不放他人馬過來。」二將領命，隨即點人馬出城。一聲砲響，七十里望見岐山一支人馬，乃成湯號色。南宮适對陣安下營寨。天氣炎熱，三軍站立不住，空中火傘施張。武吉對南宮适曰：「吾師令我二人出城，此處安營，難為三軍枯渴，又無樹木遮蓋，恐三軍心有怨言。」一宿已過。

次日，有辛甲至營相見。丞相有令：「命把人馬調上岐山頂上去安營。」二將聽罷，甚是驚訝：「此時天氣熱不可當，還上山去，死之速矣。」辛甲曰：「軍令怎違？只得如此。」二將點兵上山，三軍怕熱，張口喘息，著實難當，又要造飯，取水不便，軍士俱埋怨不題。

且言魯雄屯兵在茂林深處，見岐山上有人安營，紂兵大笑：「此時天氣，山上安營，不過三日，不戰自死。」魯雄只等救兵交戰。至次日，子牙領三千人馬出城，往西岐山來。南宮适、武吉下山，迎接上山。合兵一處，八千人馬在山上撐起了幔帳。子牙坐下，怎見得好熱？有詩為證：

太陽真火煉塵埃，烈燄煎熬實可哀；綠柳青松摧豔色，飛禽走獸盡罹災。
涼亭上面如煙燎，水閣之中似火來；萬里乾坤只一照，行商旅客苦相挨。

話說子牙坐在帳中，令武吉：「營後築一土臺，高三尺，速去築來。」武吉領命。西岐、辛免催趲車輛，許多飾物，報與子牙。子牙令搬進行營，散飾物。眾軍看見，癡呆半晌，死的快了。」且說子散給，一名一個棉襖，一個斗笠，頒將下去。眾軍笑曰：「吾等穿將起來，死的快了。」且說子牙至晚，武吉回令：「土臺造完。」子牙上臺，披髮仗劍，望東崑崙下拜，布罡斗，行玄術，念靈章，發符水。但見：

子牙作法，霎時狂風大作，吼樹穿林。只刮得颮颮灰塵，霧迷世界；滑喇喇天摧地塌，淅瀝瀝海沸山崩。旛幢響如銅鼓震，眾將校兩眼難開；一時間金風撤去無蹤影，三軍正

好賭輸贏。

且說魯雄在帳內，見狂風大作，熱氣全無，大喜曰：「若聞太師點兵出關，溫和天氣，正好廝殺。」費仲、尤渾曰：「天子洪福齊天，故有涼風相助。」那風一發勝了，如猛虎一般，怎見得好風？有詩為證：

詩曰：

蕭蕭颯颯透深林，無影無形最駭人。旋起黃沙三萬丈，飛來黑霧百千塵。
穿林倒木真無狀，徹骨生寒豈易論。縱火行凶尤猛烈，江湖作浪更迷津。

念動玉虛玄妙訣，靈符秘授更無差；驅邪伏魅隨時應，喚雨呼風似滾沙。

話說子牙在岐山布斗，刮三日大風，凜凜似朔風一樣。三軍歎曰：「天時不正，國家不祥，故有此異事。」過了一、兩個時辰，半空中飄飄蕩蕩，落下雪花來。紂兵怨言：「吾等單衣鐵甲，怎耐凜列嚴寒？」正在那裏埋怨，不一時，鵝毛片片，亂舞梨花，好大雪！怎見：

瀟瀟灑灑，密密層層。瀟瀟灑灑，一似豆秸灰；密密層層，猶如柳絮舞。起初時一片兩片，似鵝毛風捲在空中；次後來千團萬團，如梨花雨打落地下。高山堆疊，獐狐失穴怎能行；溝澗無蹤，苦殺行人難進步。霎時間銀妝世界，一會見粉砌乾坤。客子難沽酒，蒼翁苦覓梅。飄飄蕩蕩裁蝶翅，疊疊層層道路迷；豐年祥瑞從天降，堪賀人間好事宜。

魯雄在軍中對費、尤曰：「七月秋天，降此大雪，世之罕見。」魯雄年邁，怎禁得這等寒冷。費、尤二人亦無計可施。三軍都凍壞了。

且說子牙在岐山上，軍中人人穿起棉襖，帶起斗笠，感丞相恩德，無不稱謝。子牙問：「雪深幾尺？」武吉回話：「山頂上深二尺，山腳下風旋下去，深有四、五尺。」子牙復上臺去，披髮仗劍，口中念念有詞，把空中彤雲散去，遂現出紅日，當空一輪火傘。霎時雪都化水，往山下一聲響，水去的急，聚在山凹裏，子牙見日色且明。有詩為證：

真火原來是太陽，初秋積雪化汪洋。玉虛秘授無窮妙，欲凍商兵盡喪亡。

話說子牙見雪消水急，滾湧下山，忙發符印，又刮大風。只見陰雲佈合，把太陽掩了，風狂凜冽，不亞嚴冬。霎時間把岐山凍作一塊汪洋。子牙出營來，看紂營旗旛盡倒，命南宮适、武吉二將：「帶二十名刀斧手下山進紂營，把首將拿來。」二將下山，逕入營中。見三軍凍在水裏，將死者且多。又見魯雄、費仲、尤渾三將在中軍，刀斧手上前擒捉，如同囊中取物一般，把三人捉上山來見子牙。不知性命如何？且聽下回分解。

# 第四十回　四天王遇丙靈公

魔家四將號天王，惟有青雲劍異常。彈動琵琶人已絕，撐開珠傘日無光。莫言烈燄能焚燬，且說花狐善食強。縱有幾多稀世寶，丙靈一遇命先亡。

話說南宮适、武吉將三人拿到轅門通報，子牙命：「推進來！」魯雄站立，費、尤二賊跪下。

子牙曰：「魯雄，時務要知，天心要順，天理要明，真假要辨。方今四方知紂稔惡，棄紂歸周，三分有二，何苦逆天，自取殺身之禍？今已被擒，尚有何說？」魯雄大喝曰：「姜尚！爾曾為紂臣，職任大夫，今背主求榮，非良傑也。吾今被擒，食君之祿，當死君之難，今日有死而已！又何必多言？」子牙曰：「且監於後營。」復到土臺上，布起罡斗，隨把彤雲散了，現出太陽。日色如火一般，把岐山腳下冰即刻化了。五萬人馬凍死三、五千，餘者逃進五關去了。

子牙又命南宮适往西岐城，請武王至岐山。南宮适走馬進城，來見武王，行禮畢。武王曰：「相父在岐山，天氣炎熱，陸地無陰，三軍勞苦。卿今來見孤，有何事？」南宮适曰：「臣奉丞相令，請大王駕幸岐山。」武王隨同眾文武往岐山來。怎見得？有詩為證：

君正臣賢國日昌，武王仁德配陶唐。慢言冰凍擒軍死，且聽臺城斬將亡。古來多少英雄血，爭利圖名盡是傷。

話言武王同文武往西岐山來，行未及二十里，只見兩邊溝渠之中，冰塊飄浮來往。武王問南宮适，方知冰凍岐山。君臣又行七十里，至岐山。子牙迎武王。武王曰：「相父邀孤，有何事商議？」子牙曰：「請大王親祭岐山。」武王曰：「山川享祭，此為正禮。」乃上山進帳。子牙設祭賽封神勞聖主，驅馳國事仗臣良。

下祭文；武王不知今日祭封神臺，子牙只言祭岐山。排下香案，武王拈香。子牙命：「將三人推來。」武吉將魯雄、費仲、尤渾推至。子牙傳令：「斬訖報來。」霎時獻上三顆首級。武王大驚曰：「相父祭山，為何斬人？」子牙曰：「此二人乃成湯費仲、尤渾也。」武王曰：「奸臣理當斬之。」子牙與武王回兵西岐不表。且說清福神將三魂引入封神臺去了。

話說魯雄殘兵敗卒走進關，逃回朝歌。聞太師在府，看各處報章，看三山關鄧九公報：「大敗南伯侯。」忽報：「氾水關韓榮報到。」令接上來。拆開看時，頓足叫曰：「不料西岐姜尚，這等凶惡；殺死張桂芳，又捉魯雄，號令岐山，大肆猖獗。吾欲親征，奈東南二處，未息兵戈。」乃問吉立、余慶曰：「我如今再遣調何人伐西岐？」吉立答曰：「太師在上：西岐足智多謀，兵精將勇，張桂芳況且失利，九龍島四道者亦且不能取勝。如今可發令牌，命佳夢關魔家四將征伐，庶大功可成。」

太師聽言，喜曰：「非此四人，不能克此大惡。」忙發令牌，又點左軍大將胡陞、胡雷交代守關，將令發出。使命領令前行，不覺一日，已至佳夢關。下馬報曰：「聞太師有緊急公文。」魔家四將接了文書，拆開看罷，大笑曰：「太師用兵多年，如今為何顛倒？料西岐不過是姜尚、黃飛虎等，割雞焉用牛刀！」打發來使先回。弟兄四人點精兵十萬，即日興師，與胡陞、胡雷交代府庫錢糧，一應完畢。魔家四將辭了胡陞，一聲砲響，大隊人馬起行。浩浩蕩蕩，軍聲大振，往西岐而來。怎見得好人馬？

三軍吶喊，旛立五方。刀如秋水迸寒光，鎗如麻林初出土。開山斧如同秋月，畫杆戟豹尾飄飄；鞭鐧瓜鎚分左右，長刀短劍砌龍鱗。花腔鼓播，催軍趲將；響陣鑼鳴，令出收兵。拐子馬禦防劫寨，金裝弩準備衝營。中軍帳鉤鐮護守，前後營刁斗分明。臨兵全仗胸中策，用武還依紀法行。

話說魔家四將人馬，曉行夜住，逢川過府，越嶺登山，非只一日，又過了桃花嶺。探馬報入中軍：「啓元帥：兵至西岐北門，請令定奪。」魔禮青傳令，安下團營，紮了大寨。三軍放砲安營，吶一聲喊。

且說子牙自冰凍西岐，軍威甚盛，將士英雄，天心效順，四方歸心，豪傑雲集。子牙正商議軍情，忽探馬報入相府：「丞相在上，佳夢關魔家四將乃弟兄四人，皆係異人秘授奇術變幻，大是難敵。長曰魔禮青，領兵紮住北門。」子牙聚將上殿，共議退兵之策。武成王黃飛虎上前啓曰：「丞相在上，佳夢關魔家四將乃弟兄四人，皆係異人秘授奇術變幻，大是難敵。長曰魔禮青，長二丈四尺，面如活蟹，鬚如銅線，用一根長鎗，步戰無騎，有秘授寶劍，名曰『青雲劍』。上有符印，中分四字：地、水、火、風。這風乃黑風，風內萬千戈矛。若人逢著此風，四肢成為齏粉。若論火，空中金蛇攪絞，遍地一塊黑煙，煙掩人目，烈燄燒人，並無遮擋。還有魔禮紅，秘授一把傘，名曰『混元傘』。傘皆明珠穿成，有祖母綠，祖母碧，夜明珠，辟塵珠，辟火珠，辟水珠，消涼珠，九曲珠，定顏珠，定風珠，還有珍珠穿成『裝載乾坤』四字，這把傘不敢撐，撐開時天昏地暗，日月無光，轉一轉乾坤晃動。還有魔禮海，用一根鎗，背上一面琵琶，上有四條弦，也按地、水、火、風。撥動弦聲，風火齊至，如青雲劍一般。還有魔禮壽，用兩根鞭，囊裏有一物，形如白鼠，名曰『花狐貂』。放起空中，現身似白象，脅生飛翅，食盡世人。若此四將來伐西岐，吾兵恐不能取勝也。」子牙曰：「將軍何以知之？」黃飛虎答曰：「此四將昔日在末將麾下，征伐東海，故此曉得。今對丞相，不得不以實告。」子牙聽罷，鬱鬱不樂。

且言魔禮青對三弟曰：「今奉王命，征勦凶頑，一陣成功，旋師奏凱。今對丞相，兵至三日，必須為國立功，不負聞太師之所舉也。」魔禮紅曰：「明日俺們兄弟齊會姜尚，一陣成功，旋師奏凱。」其日，弟兄歡飲。次日，砲響鼓鳴，擺開隊伍，立於轅門，請子牙答話。探馬來報：「魔家四將請戰。」子牙因黃飛虎所說利害，心下猶豫未決。金吒、木吒、哪吒在旁，口稱：「師叔！難道依黃將軍所說，我等便不戰罷？所仗福德在周，天意相佑，隨時應變，豈容如此怯戰？」子牙猛醒，傳令：「擺五方旗號，整點諸將校，列成隊伍，出城會戰。」怎見得：

兩扇門開，青旛招展，震中殺氣透天庭，素白紛紜，兌地征雲從地起。紅旛蕩蕩，離宮猛火欲燒山；皂帶飄飄，坎氣烏雲由上下。杏黃旛麾，中央正道出兵來。南宮适似搖頭獅子，武吉似擺尾狻猊。四賢八俊逞英豪，金木二虎，銀盔將一似獲狼。領首的哪吒英武，掠陣的眾將軒昂。

吒持寶劍。龍鬚虎天生異像，武成王斜跨神牛。

魔家四將，見子牙出兵有法，紀律森嚴，坐四不像至軍前。怎生打扮？有詩為證：

金冠分魚尾，道服勒霞綃。童顏並鶴髮，項下長銀苗。身騎四不像，手掛劍鋒嫋。玉虛門下客，封神立聖朝。

話說子牙出陣前，欠身曰：「四位乃魔元帥麼？」魔禮青曰：「姜尚！你不守本土，甘心禍亂，故納叛亡，壞朝廷紀律，殺大臣，號令西岐，深屬不道，是自取滅亡。今天兵至日，尚不倒戈授首，猶自抗拒？直待踐平城垣，俱成齏粉。那時悔之晚矣。」子牙曰：「元帥之言差矣！吾等守法奉公，原是商臣，受封西土，豈得稱為反叛？今朝廷信大臣之言，屢伐西岐，勝敗之事，乃朝廷大臣自取其辱，我等並無一軍一卒冒犯五關。今汝等反加之罪名，我君臣豈肯輸服？」

魔禮青大怒曰：「孰敢巧言，混稱大臣取辱！獨不思你目下有滅國之禍？」放開大步，使鎗來取子牙。左哨上南宮适縱馬舞刀，大喝曰：「不要衝吾陣腳！」用鋼刀戟架忙迎。步馬交兵，使鎗刀戟並舉，魔禮紅綽步展方天戟衝殺而來。子牙隊裏，辛甲舉斧來戰魔禮紅。魔禮海搖鎗直殺出來，哪吒登風火輪，搖火尖鎗迎住，二將雙鎗共舉。魔禮壽使兩根鐧似猛虎搖頭，殺將過來。這

壁廂武吉銀盔素鎧，白馬銀鎗，接戰陣前。這一場大戰，怎見得：

滿天殺氣，遍地征雲。這陣上三軍威武，那陣上戰將軒昂。南宮适斬將刀，似半潭秋水；

魔禮青虎頭鎗，似一段寒水。辛甲大斧，猶如皓月光輝；魔禮紅畫戟，一似金錢豹尾。哪吒發怒抖精神，魔禮海生嗔顯武藝。武吉長鎗，颺颺急雨灑殘花；；魔禮壽二鐗，凜凜冰山飛白雪。四天王忠心佐成湯，眾戰將赤膽扶聖主；；兩陣上鑼鼓頻敲，四哨內三軍吶喊。從辰至午，只殺得旭日無光；；未末申初，霎時間天昏地暗。

有詩為證：

為國忘家欲盡忠，只求千載把名封。捐軀馬革何曾惜，只願皇家建大功。

話說哪吒戰住了魔禮海，把鎗架開，隨手取出乾坤圈使在空中，要打魔禮海。魔禮海看見，忙忙跳出陣外，把混元珍珠傘撐開一晃，先收了哪吒的乾坤圈去了。金吒見收兄弟之寶，忙使遁龍椿，又被收將去了。子牙把打神鞭使在空中，此鞭只打得神，打不得仙，打不得人。四天王乃是釋門中人，打不得，後一千年才受香煙，因此上，把打神鞭也被傘收去了，子牙大驚。魔禮青戰住南宮适，把鎗一掩，跳出陣來，把青雲劍一晃，往來三次，黑風捲起，萬千戈矛，一聲響亮。

怎見得？有詩為證：

黑風捲起最難當，百萬雄兵盡帶傷。此寶英鋒真利害，銅軍鐵將亦遭殃。

魔禮紅見兄用青雲劍，也把珍珠傘撐開，連轉三、四次，咫尺間黑暗了宇宙，崩塌了乾坤。只見烈煙黑霧，火發無情，金蛇攪繞半空，火光飛騰滿地。怎見得好火？有詩為證：

萬道金蛇火內滾，黑煙罩體命難存。子牙道術全無用，今日西岐盡敗奔。

話說魔禮海撥動了地水火風琵琶。魔禮壽把花狐貂放出在空中現形，如白象一隻，任意食人，張牙舞爪，風火無情。西岐眾將遭此一敗，魔家四將揮動人馬，往前衝殺。可憐三軍叫苦，戰將著傷。怎見得：

趕上將任從刀劈，乘著勢，勦殺三軍。逢刀的，連肩拽背；遭火的，爛額焦頭。鞍上無人，戰馬拖韁，不管營前和營後；地上屍橫，折臂斷骨，怎分南北東西？人亡馬死，只落叫苦連聲無投處。子牙出城，齊齊整整，眾將官頂盔貫甲，好似得智狐狸強似虎；到如今，只落得哀哀哭哭，歪盔卻甲，猶如退翎鸞鳳不如雞。死的屍骸暴露，生的逃竄難回。驚天動地哭聲悲，嚎山泣嶺三軍苦。愁雲直上九重天，一派殘兵奔陸地。

話說魔家四將一戰，損周兵一萬有餘，戰將損了九員，帶傷者十有八九。子牙坐四不像平空敗進城，入相府計點眾將著傷大半。陣亡者九名，殺死了文王六位殿下，三名副將，子牙傷悼不已。

且說魔家四將，收兵，掌得勝鼓回營，三軍踴躍。正是：

喜孜孜鞭敲金鐙響，笑吟吟齊唱凱歌回。

話說魔家四將得勝回營，上帳議取西岐大事。魔禮紅曰：「明日點人馬圍城，盡力攻打，指日可破，子牙成擒，武王授首。」魔禮青曰：「賢弟言之甚善。」次日進兵圍城，喊聲大震，殺奔城下，坐名請子牙臨陣。探馬報進帥府，子牙傳令：「將免戰牌掛在城敵樓上。」魔禮青傳令：

「四面架起雲梯。」用火砲攻打，甚是危急。

且說子牙失利，請將帶傷，忙領金、木二吒、龍鬚虎、哪吒、黃飛虎不曾帶傷者，上城設灰瓶石砲，火箭火弓，硬弩長鎗，千方守禦，日夜防備。魔家四將見四門攻打三日不下，反損折兵卒。魔禮紅曰：「暫且退兵。」命軍士鳴金，退兵回營。當夜兄弟四人商議：「姜尚乃崑崙教下，自善用兵。我們且不可用力攻打，只可緊困，困得他裏無糧草，外無援兵，此城不攻自破矣。」禮青曰：「賢弟言之有理。」安心困城，不覺困了兩月。四將心下甚是焦躁：「聞太師命吾伐西岐，如今將近兩、三個月，未能破敵；十萬之眾，日費錢糧許多，倘太師嗔怪，體面何在？也罷！今晚初更，各將異寶祭於空中，就把西岐旋成渤海，早早奏凱還朝。」魔禮壽曰：「兄長之言甚妙。」各各歡喜。

不言兄弟計較停當，且說子牙牙在相府有事，又見失機，與武成王黃飛虎議退兵之策，忽然猛風大作，把寶纛旗杆一折兩段。子牙大驚，忙焚香把金錢搜求八卦，只嚇得面如土色，隨即沐浴，更衣拈香，望崑崙下拜。子牙倒海救西岐，有詩為證：

玉虛秘授甚精奇，玄內玄中定坎離。魔家四將施奇寶，子牙倒海救西岐。

話說子牙披髮仗劍，倒海把西岐罩了。卻說玉虛宮元始天尊知西岐事體，把玻璃瓶中淨水望西岐一潑，乃三光神聖，浮在海水上面。再說魔禮青把青雲劍祭起，地水火風，魔禮紅祭混元珍珠傘，魔禮海撥動琵琶，冷霧迷空，響若雷鳴，勢如山倒，骨碌碌天崩，滑喇喇地塌。三軍見而心驚，一個個魂迷意怕。兄弟四人各施異術，要成大功，奏凱回朝，只怕你一場空想。正是：

枉費心機空費力，雪消春水一場空。

且說魔家兄弟四人祭此各樣異寶，直到三更裏，才收了回營，指望次日回兵。且說子牙借北海水救了西岐，眾將一夜不曾安息。至次日，子牙把海水退回北海，依舊現出城來，分毫未動。

且說紂營軍校，見西岐城上草也不曾動一根，忙報：「四位元帥！西岐城全然不曾壞動一角。」四將大驚，齊出轅門看時，果然如此。四人無法可施，一策莫展，只得把人馬緊困西岐。

且說子牙倒海救了此危，點將上城看守，已非一日。子牙被困，無法退兵。魔家四將英勇，倚仗寶貝，焉能取勝？忽有總督糧儲官，見子牙具言：「三濟倉缺糧，只可用十日，請丞相定奪。」子牙驚曰：「兵困城事小，城中缺糧事大，如之奈何？」武成王黃飛虎曰：「丞相可發告示與居民，富厚必積有稻穀，或借三、四萬，或五、六萬，待退兵之日，加利給還，亦是暫救燃眉之計。」子牙曰：「不可。吾若出示，民慌軍亂，必有內變之禍。料還有十日之糧，再作區處。」

子牙不知不覺，又過七、八日，子牙算只得二日糧，心下十分作忙，大是憂鬱。那日，來了二位道童求見。一個穿紅，一個穿青，至相府門上，對門宮曰：「煩你通報，要見姜師叔。」門官啟老爺：「有二位道童求見。」子牙聞道者來，便命請來。二位道童上殿下拜，口稱：「師叔！」子牙答禮曰：「二位是那座名山？何處洞府？今到西岐有何見諭？」二道童曰：「弟子乃金庭山玉屋洞道行天尊門下，弟子姓韓名毒龍，這位是姓薛名惡虎。今奉師命，送糧前來。」子牙曰：「糧在何所？」道童曰：「弟子隨身帶來。」錦囊中，取一簡獻與子牙。子牙看簡，大喜曰：「天尊聖諭，事在危急，自有高人相輔，今果如其言。」眾將又不敢笑，子牙將斗命韓毒龍：「送去了。」子牙命道童取糧，道童將豹皮囊中，取出碗口大一個斗兒，盛有一斗米。眾將又不敢笑，子牙將斗命韓毒龍：「送去了不上二個時辰，自有高人來佐佑，此是武王福大。有詩讚曰：

「親送三濟倉去，再來回話。」不一時，韓毒龍回來見子牙：「送去了。」子牙大喜。今事到急處，自有高人來佐佑，此是武王福大。有詩讚曰：

管倉官來報：「啟丞相：三濟倉連氣樓上，都洶出米來。」

武王仁德祿能昌，增福神只來助糧。紫陽洞裏黃天化，西岐盡滅四天王。

話說子牙糧也足，將也多，兵也廣，只沒奈魔家四將奇寶傷人！因此上固守西岐，不敢擅動。

且說魔家兄弟又過了兩個月，將近一年，不能成功，修文書報聞太師，言子牙雖則善戰，今又能守不表。

一日，子牙正在相府，商議軍情大事。忽報：「有一道者求見。」子牙命：「請來。」這道人帶扇雲冠，穿水合服，腰束絲縧，腳登麻鞋，至簷前下拜，口稱：「師叔！」子牙曰：「那裏來的？」道人曰：「弟子乃玉泉山金霞洞玉鼎真人門下，姓楊名戩；奉師命，特來師叔左右聽用。」子牙大喜，見楊戩超群出類。楊戩與諸門人會見了，見過武王，復來問：「城外屯兵者何人？」子牙把魔家四將用的地、水、火、風物件，說了一遍，故此掛免戰牌。楊戩曰：「弟子既來，師叔可去免戰二字，弟子會魔家四將，便知端的。若不見戰，焉能隨機應變？」子牙聽言甚善，隨傳令：「摘了免戰牌。」

彼時有探馬報入大營：「啓元帥：西岐去了免戰牌。」魔家四將大喜，即刻出營搦戰。探馬報入相府，子牙命楊戩出城，哪吒壓陣。城門開處，楊戩出馬，魔家四將威風凜凜沖霄漢，殺氣騰騰逼斗星。四將見西岐城內一人，似道非道，似俗非俗，帶扇雲冠，道服絲縧，騎白馬，執長鎗。魔禮青曰：「來者何人？」楊戩曰：「吾乃姜丞相師姪楊戩是也。汝有何能，敢來此行凶作怪，倚仗左道害人？眼前叫你知吾利害，死無葬身之地。」縱馬搖鎗來取。卻說魔家四將有半年不曾會戰，如今一齊出來，步戰楊戩。四將會戰上來，把楊戩裹在核心，酣戰城下。

且說楚州有解糧官，解糧往西岐，見前面戰場阻路。此人姓馬名成龍，用兩口刀，力戰四將。魔禮坐赤兔馬，心性英烈。見戰場阻路，大喝一聲：「吾來了！」那馬攛在圈子裏，力戰四將。魔禮壽又見一將衝殺將來，心中大怒，未及十合，取出花狐貂祭在空中，化作一隻白象，口似血盆，牙如利刃，亂搶人吃。有詩為證：

此獸修成隱顯功，陰陽二氣在其中；隨時大小皆能變，吃盡人心若野熊。

卻說魔禮壽祭起花狐貂，一聲響，把馬成龍吃了半節去。」魔家四將也不知道楊戩有九轉煉成玄功，魔禮壽又祭花狐貂，一聲響，也把楊戩咬了半節去。哪吒見勢頭不好，進城來報姜丞相說：「楊戩被花狐貂吃了。」子牙心中不樂，納悶在府。

且說魔家四將得勝回營，治酒，兄弟共飲。吃到二更時分，魔禮壽曰：「長兄，如今把花狐貂放進城裏去，若是吃了姜尚，吞了武王，大事定了。那時好班師歸國，何必與他死守？」四人飲酒，各發狂言。魔禮青曰：「賢弟之言有理。」遂祭在空中去了。花狐貂乃是一獸，只知吃人，那知道吃了楊戩是個禍胎！楊戩曾煉過九轉玄功，七十二變化，無窮妙道，肉身成聖，封「清源妙道真君」。把花狐貂的心一捏。花狐貂把他吃在腹裏，楊戩聽著四將計議，楊戩曰：「孽障，也不知我是誰！」現出原形，那東西叫一聲，跌將下來。楊戩現身，把花狐貂一摔兩段，現出原形。

有三更時分，楊戩來相府門前，叫左右通報丞相。守門軍士就擊鼓，子牙三更時，還與哪吒共議魔家四將事，忽聽鼓響，報：「楊戩回來。」子牙大驚：「人死豈能復生？」命哪吒探虛實。哪吒至大門首問道：「楊道兄，你已死了，為何又至？」楊戩曰：「你我道門徒弟，各有玄妙不同。我有要事報與師叔。」哪吒命開了門，楊戩同至殿前。子牙驚問：「早晨陣亡，為何又至？必有回生之術。」楊戩曰：「魔禮壽放花狐貂進城，要傷武王、師叔，弟子在那孽障腹中聽著，方才把花狐貂弄死了，特來報知師叔。」子牙聞言大喜：「吾有這等道術之客，何懼之有？」楊戩曰：「道兄如何去得？」楊戩曰：「家師秘授，自有玄妙。隨風變化，不可思議。」哪吒曰：「弟子如今還去。」有詩為證：

秘授仙傳真妙訣，我與道中俱各別；或鸞或鳳或飛禽，或龍或虎或獅貅；或山或水或巔崖，或金或寶或銅鐵。隨風有影即無形，赴得蟠桃添壽節。

姜子牙聽罷：「你有此奇術，可顯一二？」楊戩隨身一晃，變成花狐貂滿地滾，把哪吒喜不自勝。楊戩曰：「弟子去也！」響一聲，才要去，子牙曰：「楊戩，且住！你有大術，把魔家四將寶貝取來，使他折手不能成功。」楊戩即時飛出西岐城，落在魔家四將帳上。禮壽聽得寶貝回來，忙用手接住，瞧了一瞧，見不曾吃了人。將近四鼓時分，兄弟同進帳中睡去。正是酒酣醉倒，鼻息如雷，莫知高下。楊戩自豹皮囊中跳出來，魔家四將帳上掛有四件寶貝，楊戩用手一摸，摸塌了，只拿得一把傘。那三件寶貝落地有聲，魔禮紅夢中聽見有響聲，急起來看時：「呀！卻原來掛塌了鉤子，吊將下來。」糊塗醉眼，不曾查得，就復掛在上面，依舊睡了。

且說楊戩復到西岐城來見子牙，將混元珍珠傘獻上。金、木二吒、哪吒都來看傘。楊戩復又入營，還在豹皮囊中不題。且說次日中軍帳鼓響，兄弟四人各取寶貝，魔禮紅不見了混元傘，大驚：「為何不見了此傘。」急問巡內營將校，眾將曰：「內營沙塵也飛不進來，那有奸細得入？」魔禮紅大叫：「吾立大功，只憑此寶；今一旦失了，怎生奈何？」四將見如此失利，鬱鬱不樂！無心整理軍情。

且說青峰山紫陽洞清虛道德真君忽然心血來潮，叫：「金霞童子，請你師兄來。」童子領命。少時間請師兄至，黃天化至碧遊床前，倒身下拜：「老師父，叫弟子那裏使用？」真君曰：「你打點下山，你父子當為周王立功。隨我來！」黃天化隨師至桃園中，真君傳二柄鎚。天化見了即會，精熟停當，無不了然。真君曰：「將吾的玉麒麟與你騎，又將火龍鏢帶去。徒弟！你不可忘本，必尊道德。」黃天化曰：「弟子怎敢？」辭了師父出洞來，上了玉麒麟，把角一拍，四足起風雲之聲。此獸乃道德真君開戲三山，悶遊五嶽之騎。

黃天化即時來至西岐，落下麒麟，來到相府，令門官通報：「啓丞相！有一道童求見。」子

牙：「請來見。」天化上殿下拜，口稱：「師叔，弟子黃天化奉師命下山，聽候使用。」子牙問：「那一座山？」黃飛虎曰：「此童乃青峰山紫陽洞清虛道德真君門下黃天化，乃末將長子。」子牙大喜：「將軍有子出家修道，更當慶幸。」

且說黃天化父子重逢，同回王府，置酒父子歡飲。黃天化在山吃齋，今日在王府吃葷，頭挽雙抓髻，穿玉服，帶束髮冠，金抹額，穿大紅服，貫金鎖甲，束玉帶。次日，上殿見子牙，子牙一見黃天化如此裝束，便曰：「黃天化！你原是道門，為何一旦變服？我身居相位，不敢忘崑崙之德！你昨日下山，今日變服，還把絲帶束了。」黃天化領命，繫了絲帶。天化曰：「弟子下山，退魔家四將，故如此裝束耳，怎敢忘本？」子牙曰：「魔家四將乃左道之術，也須緊要提防。」天化曰：「師命指明，何足懼哉？」黃天化上了玉麒麟，提兩柄鎚，開放城門，至轅門請戰。四魔王正遇丙靈公。不知勝敗如何？且聽下回分解。

# 第四十一回　聞太師兵伐西岐

太師行兵出故商，西風颼颼送斜陽；君因亂政民多難，臣為攄忠命盡傷。

惟知去日寧知返，只識興時那識亡；四將亦隨征進沒，令人幾度憶成湯。

且說魔禮紅不見了珍珠傘，無心整理軍情。忽報：「有將在轅門討戰。」四將聽說，隨點人馬出營會戰，見一將騎玉麒麟而來，但見怎生打扮？有詩為證：

悟道高山十六春，仙傳道術最通靈。潼關曾救生身父，莫邪寶劍斬陳桐。

束髮金冠飛烈燄，大紅袍上繡團龍。連環砌就金鎖鎧，腰下絲縧左右分。

兩柄銀鎚生八楞，穩坐走陣玉麒麟。奉命特來收四將，西岐城外立頭功。

旗開拱手黃天化，封神榜上丙靈公。

魔禮青觀看一員小將，身坐玉麒麟，到陣前曰：「來者何人？」天化答曰：「吾非別人，乃開國武成王長男黃天化是也。今奉姜丞相將命，特來擒你！」魔禮青大怒，挺鎗拽步來取黃天化。

天化手中鎚迎面交還，步騎交兵，一場大戰。怎見得：

發鼓震天雷，鑼鳴兩陣催，紅旛如烈火，將軍八面威。這一個捨性命而安社稷，那一個拚殘生欲正華夷。自來也見將軍戰，不似今番鎗對鎚。

話說魔禮青大戰黃天化，步騎相交，鎗鎚並舉，來往未及二十回合，早被魔禮青隨手帶起白

玉金剛鐲，一道霞光，打將下來，正中後心，只打得金冠倒插，跌下騎來。魔禮青方欲取首級，早被哪吒大叫：「不要傷吾道兄！」登開風火輪，殺至陣前，救了黃天化。哪吒大戰魔禮青，雙鎗並舉，殺得天愁地暗。魔禮青祭起金剛鐲來打哪吒，哪吒也把乾坤圈丟起。乾坤圈是金的，金剛鐲是玉的，金打玉，打得粉碎。魔禮青、魔禮紅一齊大呼曰：「好哪吒！傷碎吾寶，此恨怎消？」齊來動手。哪吒見勢不好，忙進西岐。魔禮海正待用琵琶時，哪吒已自進城去了。魔禮青進營，見失了金剛鐲，悶悶不悅。

且說黃天化被金剛鐲早已打死了，黃飛虎痛哭曰：「豈知才進西岐，未安枕席，竟自打死。」子牙亦自不樂。忽有人報進殿來：「啓丞相：有一道童求見。」子牙傳令：「請見。」道童至殿前下拜。子牙問：「那裏來的？」童子曰：「弟子是紫陽洞道德真君，命弟子來背師兄黃天化回山。」子牙大喜。

白雲童兒將黃天化背回，至紫陽洞門前放下。道童進洞回覆曰：「師兄已背來了。」真君出洞，看天化面黃不語，閉目無言。真君命童兒取水來，將丹藥化開，用劍撬開口，將藥灌入，隨下中黃。不一個時辰，黃天化已是回生，二目睜開，見師父在旁，天化曰：「弟子如何在此相見？」真君曰：「好畜生！下山吃葷，罪之一也；變服忘本，罪之二也。若不看子牙面上，絕不放你！」天化倒身下拜。真人取出一物，遞與天化曰：「你速往西岐，再會魔家四將，可成大功。我不久也要下山。」黃天化辭了師父，駕土遁前來，須臾便至西岐，落下遁光，來至相府，門官忙報。子牙命至殿前，黃天化把師父言語說了一遍，飛虎大喜。

次日，黃天化上了玉麒麟出城，坐名要魔家四將，軍政司報進行營：「黃天化請戰。」魔家四將聽報，忙出營，見天化精神抖起，大叫曰：「今日定見雌雄！」魔禮青搖鎗來刺，天化火速來迎，麒步相交，一場大戰。未及三、五回合，天化便走，魔禮青隨後趕來。黃天化回頭一看，見魔禮青趕來，掛下雙鎚，取出一幅錦囊，打開看時，只見長有七寸五分，放出華光，火燄奪目，名曰「攢心釘」。黃天化掌在手中，回手一發；此釘乃稀世奇珍，一道金光出掌，怎見得？有詩

此寶今番出紫陽，煉成七寸五分長；玄中妙法真奇異，收伏魔家四天王。



為證：

此寶今番出紫陽，煉成七寸五分長；玄中妙法真奇異，收伏魔家四天王。

"話說黃天化發出攢心釘，正中魔禮青前心，不覺穿心而過。只見魔禮青大叫一聲，跌倒在地。"

"魔禮紅見兄長打倒在地，心中大怒；急忙跑出陣來，把方天戟一擺，緊緊趕來。黃天化收回釘，"

"仍復打來。魔禮紅躲不及，又中前心。此釘見心才過，響一聲，跌在塵埃。魔禮海大呼曰：「小"

"畜生！將何物傷吾二兄！」急出時，早被黃天化連發此釘，又將魔禮海打中。也是該四天王命絕，"

"正遇丙靈公，此乃天數。只見魔禮壽見三兄死於非命，心中甚是大怒，忙忙走出，用手往豹皮囊"

"裏拿花狐貂出來，欲傷黃天化。不知此花狐貂乃是楊戩變化的，隱在豹皮囊裏。魔禮壽把手來拿"

"此物，不知楊戩把口張著，等魔禮壽的手往花狐貂嘴裏來，被花狐貂一口，把魔禮壽的手咬將下"

"來，只得一個骨頭，怎熬得這般疼痛！又被黃天化一釘打來，正中胸前。可憐！正是："

治世英雄成何濟，封神臺上把名標。



"話說黃天化打死魔家四將，方才來取首級，忽見豹皮囊中一陣風兒過處，只見花狐貂化為一"

"人，乃是楊戩。黃天化認不得楊戩，天化問曰：「風化人形者是誰？」楊戩答曰：「吾乃楊戩是"

"也。姜師叔有命，在此以為內應。今見兄長連克四將，正應上天之兆。」正說間，只見哪吒登輪"

"趕來，對黃天化、楊戩言曰：「二兄今立大功，不勝喜悅。」三人彼此慶慰，同進城至相府內來"

"見子牙。三人將發釘打死四將，楊戩傷手之事，訴說一遍。子牙大喜，命把四將斬首，號令城上。"

"且說魔家人馬逃回進關，隨路報於汜水關韓榮。韓榮聞報大驚，曰：「姜尚在西周，用兵如此利"

"害！」心上甚是著忙。乃作告急本章，星夜奏上朝歌去訖，不題。"





為證：

此寶今番出紫陽，煉成七寸五分長；玄中妙法真奇異，收伏魔家四天王。

話說黃天化發出攢心釘，正中魔禮青前心，不覺穿心而過。只見魔禮青大叫一聲，跌倒在地。魔禮紅見兄長打倒在地，心中大怒；急忙跑出陣來，把方天戟一擺，緊緊趕來。黃天化收回釘，仍復打來。魔禮紅躲不及，又中前心。此釘見心才過，響一聲，跌在塵埃。魔禮海大呼曰：「小畜生！將何物傷吾二兄！」急出時，早被黃天化連發此釘，又將魔禮海打中。也是該四天王命絕，正遇丙靈公，此乃天數。只見魔禮壽見三兄死於非命，心中甚是大怒，忙忙走出，用手往豹皮囊裏拿花狐貂出來，欲傷黃天化。不知此花狐貂乃是楊戩變化的，隱在豹皮囊裏。魔禮壽把手來拿此物，不知楊戩把口張著，等魔禮壽的手往花狐貂嘴裏來，被花狐貂一口，把魔禮壽的手咬將下來，只得一個骨頭，怎熬得這般疼痛！又被黃天化一釘打來，正中胸前。可憐！正是：

治世英雄成何濟，封神臺上把名標。

話說黃天化打死魔家四將，方才來取首級，忽見豹皮囊中一陣風兒過處，只見花狐貂化為一人，乃是楊戩。黃天化認不得楊戩，天化問曰：「風化人形者是誰？」楊戩答曰：「吾乃楊戩是也。姜師叔有命，在此以為內應。今見兄長連克四將，正應上天之兆。」正說間，只見哪吒登輪趕來，對黃天化、楊戩言曰：「二兄今立大功，不勝喜悅。」三人彼此慶慰，同進城至相府內來見子牙。三人將發釘打死四將，楊戩傷手之事，訴說一遍。子牙大喜，命把四將斬首，號令城上。且說魔家人馬逃回進關，隨路報於汜水關韓榮。韓榮聞報大驚，曰：「姜尚在西周，用兵如此利害！」心上甚是著忙。乃作告急本章，星夜奏上朝歌去訖，不題。

且說聞太師在相府閒坐，聞報：「遊魂關竇融屢勝東伯侯。」忽然又報：「三山關鄧九公之女，鄧嬋玉，連勝南伯侯，今已退兵。」太師命：「進來。」差官將文書呈上。太師拆開一看，見魔家四將盡皆誅戮，號令城頭，太師拍案大怒，叫曰：「誰知四將英雄，都也喪於西岐，姜尚有何本領，挫辱朝廷軍將？」聞太師當中一目睜開，白光有二尺遠近，只氣得三尸神暴躁，七竅內生煙。自思自忖道：「也罷！如今東南二處漸已平定，明日面君，必須親征，方可克敵。」次日朝賀，將出師表章來見紂王。紂王曰：「太師要伐西岐，為孤代理。」命左右：「速發黃鉞、白旄，得專征伐。」

太師擇吉日，祭寶纛旗旛。紂王親自餞別，滿斟一杯，遞與聞太師。太師接酒，躬身奏曰：「老臣此去，必克除反賊，清靜邊隅。願陛下言聽計從，百事詳察而行，毋使君臣隔絕，上下不通。臣多不過半載，便自奏凱還朝。」紂王曰：「太師此行，朕自無慮，不久候太師佳音。」命排黃鉞、白旄，令聞太師起行。

太師飲過數杯，紂王看聞太師上騎，那黑麒麟久不曾出戰，今日聞太師方欲騎上，被黑麒麟叫一聲，跳將起來，把聞太師跌將下來。百官大驚，左右扶起太師，忙整衣冠。時有下大夫王變上前奏曰：「太師今日出兵落騎，實為不祥，可再點別將征伐可也。」太師曰：「大夫差矣！人臣將身許國而忘其家，上馬掄兵而忘其命。將軍上陣，不死帶傷，此理之常，何足為異？大抵此騎久不曾出戰，未曾演試，筋骨不能舒伸，故有此失。大夫幸勿再言。」隨傳令點砲出兵，太師復上騎。此一別去，不知何年再會君臣面，只落得默默英魂帶血歸。太師一點丹心，三年征伐，

俱是為國為民：

用盡機謀扶帝業，上天垂象不能成。

話說聞太師提大兵三十萬出了朝歌，渡黃河，兵至澠池縣。總兵官張奎迎接至帳前，行禮

畢。太師問：「往西岐那一條路近？」張奎曰：「往青龍關近。」人馬離了澠池縣，往青龍關來。一路上，旗旛招展，繡帶飄颭，真好人馬。怎見得？有詩為證：

飛龍旛紅纓閃閃，飛鳳旛紫霧盤旋，飛虎旛騰騰殺氣，飛豹旛蓋地遮天。擋牌滾滾，短劍輝輝。擋牌滾滾，掃萬軍之馬足；短劍輝輝，破千重之狼銑。大杆刀，雁翎刀，排開隊伍；鍉金鐦，點鋼鐦，蕩蕩硃纓。太阿劍，昆吾劍，龍鱗砌就；金裝鐧，銀鍍鐧，冷氣森嚴。畫杆戟，銀尖戟，開山斧，宣花斧，一似車輪。三軍吶喊撼天關，五色旗旛搖遮映日。一聲鼓響，諸營奮勇逞雄威，數棒鑼鳴，眾將委蛇隨隊伍。寶纛旛下，瑞氣籠煙；金字令旗，來往穿梭。能報事拐子馬緊挨鹿角，能衝鋒連珠砲提防劫營。

正是：

騰騰殺氣滾征埃，隱隱紅雲映綠苔；十里只聞戈甲響，一座兵山出土來。

話說大兵離了青龍關，一路崎嶇窄小，只容一、二騎而行，人馬甚是難走，跋涉更覺險峻。聞太師見如此艱難，悔之不及：「早知如此，不若還走五關，方便許多，如今反耽誤了路途。」一日，來到黃花山，只見一座大山，怎見得？有讚為證：

遠觀山，山青疊翠；近觀山，翠疊青山。山青疊翠，參天松婆娑弄影；翠疊青山，靠峻嶺遍陡懸崖。逼陡澗，綠檜搖玄豹尾；峻懸崖，青松折齒老龍腰。望上看，似梯似鐙；望下看，如穴如坑。青山萬丈接雲霄，斗澗鶯愁侵地戶。此山：到春來如火如煙，到夏

來如藍如翠，到秋來如金如錦，到冬來如玉如銀。到春來，怎見得如火如煙？紅灼灼天桃噴火，綠依依弱柳含煙。到夏來，怎見得如藍如翠？雨來蒼煙欲滴，月過嵐氣氤氳。到秋來，怎見得如金如錦？一攢攢，一簇簇，俱是黃花吐瑞；一層層，一片片，盡是紅葉搖風。到冬來，怎見得如玉如銀？水幌幌凍成千塊玉，雪濛濛堆疊一山銀。山徑崎嶇，難進難出；水途曲折，流去流來。樹梢上生生不已，鳥啼時韻致悠揚。

正是：

　　觀之不捨，樂坐忘歸。

有詩為證：

　　一山未過一山迎，千里全無半里平。莫道牧童遙指處，只看圖畫不堪行。

話說聞太師看此山險惡，傳令安下人馬，催開黑麒麟，自上山來觀看。見有一程平坦之地，好似一個戰場。太師歎曰：「好一座山，若是朝歌寧靜，老夫來黃花山避靜消閒，多少快樂！」又見依依翠竹，古木喬松，賞玩不盡。正看此山景致，忽聽腦後一聲鑼響，太師急勒轉坐騎，原來是山下走陣，走的乃是長蛇陣，陣頭一將，面如藍靛，髮似硃砂，上下獠牙，金甲紅袍，坐下黑馬，手使一柄開山斧。聞太師貪看走陣，不覺被山下士卒看見，忙報主將：「啟大王千歲！山上有一人探看吾等巢穴。」那人見說，抬頭一看，大怒，速命退了陣，用兩根金鞭，偷看陣勢。士卒竟不走陣，來報主將：「山上有一人探看吾等巢穴。」聞太師看見一將飛來，甚是英雄，十分勇猛，心中暗想：「收得此人，去伐西岐乃是用人之

際。」心上正自躊躇，不覺那馬已到面前。只見來將大呼曰：「你是何人，好大膽，敢來探吾山穴？」聞太師曰：「貧道看此山幽靜，欲在此結一茅庵，早晚誦一、二卷黃庭，不識將軍肯否？」來人大怒，罵道：「好妖道！」催開馬，搖手中斧，飛來直取，聞太師用金鞭急架忙迎。鞭斧交加，大戰在高山之上。

聞太師征伐多年，不知見過多少豪傑，那裏把他放在眼裏。見這將使的斧，也有些本領：「待吾收了此人，雖無大成，亦有小就。」太師把騎一撥，往東就走，那人趕來。聞太師聽腦後鈴聲響亮，把金鞭一指，平地現出一座金牆，把這一員大將圍在裏面，用金遁遁了。太師依舊還往這山上，下了騎，倚松靠石坐下。太師看有幾道殺氣隱在山中，默然不題。

且說小校上山來：「啟二位千歲：有一穿紅的道人，把大千歲引入一陣黃氣之內，就不見了。」二將急問報事嘍囉：「如今在那裏？」小校答曰：「如今現在山上坐著。」二人大怒，把馬催開，一個使鐧便取，一個使鎚便取。二人又來做什麼？我非有別意，欲在此黃花山修煉，你二人肯麼？」二人大上馬持兵，眾嘍囉齊聲吶喊，殺上山來。聞太師看見，慢慢的上了黑麒麟，把金鞭一指，大呼曰：「二將慢來！」二將見聞太師是三隻眼的道人，也自驚訝，乃上前喝曰：「你是何人？敢在此行凶？將吾兄長攝在那裏去了？好好送還，饒你一命！」聞太師曰：「方才那藍臉的，無知觸我，被我一鞭打死了，你二人若不走，照樣打死！」二將大怒，一個使鐧打來。聞太師使開金鞭，衝殺上下，三騎交加。聞太師勒轉黑麒麟，往南就走。太師把鞭一指，將水遁遁了張天君，木遁遁了陶天君。此一回乃聞太師收鄧、辛、張、陶四天君。聞太師依舊還坐在山坡之上。

且說嘍囉來報辛天君，辛天君正在山坡後收糧，忽見小嘍囉來報：「二千歲，禍事不小！」辛環問曰：「有何事？」小校曰：「三位千歲被一道人打死了。」辛環聽說，大叫一聲：「氣殺我也！」忙提鎚鑽，將夾下雙肉翅一夾，飛起空中。一陣風響，只聽得半空中聲似雷鳴，至山上大呼曰：「好妖道！將吾兄弟打死，豈可讓你獨生乎？」聞太師當中眼睜開看時，好凶惡之像，二翅飛來。怎見得：

話說聞太師見而大喜：「真奇異豪傑！」那人照聞太師頂上一鎚打來，太師用鞭急架忙迎，鎚鞭驍勇，殺法精奇。太師掩一鞭，望東便走。辛環大呼：「妖道那裏去？吾來了！」把雙翅一夾，即到頂上。他不知聞太師有多大本領，任意行凶。聞太師自忖：「五遁之中，遁不得此人。」忙將此山石平空飛起，把辛環挾腰壓下來。怎知聞太師……且將金鞭照路旁一塊山石，連指兩三指，命黃巾力士：「將此山石把這人壓了。」力士得法旨，

玄中道術多奇異，倒海移山談笑中。

二翅空中響，頭戴虎頭冠；面如紅棗色，頂上寶光寒。鎚鑽定天下，獠牙嘴上安；一怒無遮擋，飛來勢若鷿。

剛才把這辛環壓住了，聞太師勒轉黑麒麟，舉鞭照頂門上打來。辛環大呼曰：「老師慈悲！弟子不識高明，冒犯天威，望老師赦宥。若得再生，感恩非淺。」太師把鞭放在辛環頂上曰：「你認不得我，我是朝歌聞太師是也。因征伐西岐，往此經過。你那藍臉的人，無故來傷我，你還是欲生乎？欲死乎？」辛環大叫：「太師老爺！小的不知是太師駕過此山，早知應當遠迎。冒犯天顏，萬望恕小人死罪！」太師曰：「你既欲生，吾便赦你。只是要在吾門下，往征西岐。若是有功，不失腰玉之福。」辛環曰：「若是貴人肯提拔下士，末將願從麾下指揮。」太師把鞭一指，黃巾力士將山石揭去，辛環站不起來，半晌方能站立，拜倒在地。聞太師扶起，太師收了辛環，方倚松靠石坐下。聞太師問曰：「黃花山有多少人馬？」辛環答曰：「此山方圓有六十里，嘯聚嘍囉一萬有餘，糧草頗多。」太師不覺大喜，辛環跪下哀告曰：「前來三將，望太師老爺一例慈悲赦宥。若得回生，願盡駑駘，以報知遇之恩。」聞太師道：「名姓雖殊，情同手足。」聞太師曰：「既然如此，你等也是有義氣

的。站開了！」太師發手一聲雷鳴，震動山嶽。

且說遁的三將，一時揉眉擦眼，鄧天君不見了金牆，張天君不見了大海，陶天君不見了大林。三將走馬回山，只見辛環站在那穿紅的道人旁邊。鄧忠大怒，聲若巨雷，叫：「賢弟，與吾拿住那妖道！」話還未了，張、陶二將齊叫：「齊拿妖道！」也不知聞太師性命如何？且聽下回分解。

# 第四十二回　黃花山收鄧辛張陶

劫數相逢亦異常，諸天神部涉疆場。任他奇術俱遭敗，那怕仙凡盡帶傷。周室興隆時共泰，成湯喪亂日偕亡。黃花山下收強將，總向岐山土內藏。

話說三將齊來發怒，辛環急上前忙止曰：「兄弟們不得妄為，快下馬來參謁。此是朝歌聞太師老爺。」三將聽說聞太師，滾鞍下馬，拜伏在地，口稱：「太師！久慕大名，未得親覲尊顏。今幸天緣，大駕過此，末將等有失迎迓，致多冒瀆。適才誤犯，望太師老爺恕罪，末將等不勝慶幸。」眾將請太師上山。聞太師聽說亦喜，隨同眾將上山。眾將請太師上坐，復行參謁，太師亦自溫慰。因問曰：「四將尊姓何名？今日幸逢，老夫亦與有榮焉。」鄧忠曰：「此黃花山，俺弟兄四人結拜多年。末將姓鄧名忠，次名辛環，三名張節，四名陶榮。只因諸侯荒亂，暫借居此山，權且為安身之地，其實皆非末將等本心。」

聞太師聽罷：「你等肯從吾征伐西岐，候有功之日，俱是朝廷臣子。何苦為此綠林之事，埋沒英雄，辜負生平本事？」辛環曰：「如太師不棄，忠等願隨鞭鐙。」聞太師曰：「列位既肯出力王室，真是國家有慶。你們山上嘍囉計有多少？」辛環答曰：「有一萬有餘。」太師曰：「你可曉諭眾人，願隨征者，去；不願隨征者，寧釋還家，仍給賞財物，也是他等跟隨你們一場。」辛環領命，傳與眾人，有願去的，有不願去的，俱將歷來所積給與眾人，眾人無不悅服。除不去的，尚餘七千多人。糧草計有三萬，俱打點停當，燒了牛皮寶帳。聞太師即日起兵，又得四將的，不覺大喜。把人馬過了黃花山，逕往前進。浩浩蕩蕩，甚是軍威雄猛。有詩為證：

烈烈旗旛飛殺氣，紛紛戰馬似蛟龍；西岐豪傑如雲集，太師親征若浪拋。

話說聞太師人馬正行，忽抬頭見一石碣，上書三字，名曰「絕龍嶺」。太師在黑麒麟上，默默無言，半晌不語。鄧忠見聞太師勒騎不行，面上有驚恐之色，鄧忠問曰：「太師為何停騎不語？」聞太師曰：「吾當時悟道，在碧遊宮拜金靈聖母為師之時，學藝五十年。吾師命我下山佐成湯，臨行問師曰：『弟子歸著如何？』吾師道：『你一生逢不得絕字。』今日行兵，恰恰見此石碣，上書『絕』字，心上遲疑，故此不快。」鄧忠等四將笑曰：「太師差矣！大丈夫豈可以一字定終身禍福？況且吉人天相，只以太師之才德，豈有不克西岐之理？從古云：『不疑何卜？』」太師亦不笑不語。眾將催人馬速行，刀鎗似水，甲士如雲，一路無詞。人馬報入中軍：「啓太師：人馬至西岐南門，請令定奪。」太師傳令安營。一聲砲響，三軍吶一聲喊，安下營，結下大寨。怎見得？有讚為證：

營安南北，陣擺東西。營安南北分龍虎，陣擺東西按木金。圍子手平添殺氣，虎狼威長起征雲；拐子馬齊齊整整，寶纛翩捲起威風。陣前小校披金甲，傳鎗兒郎掛錦裙；先行官猛如羆虎，佐軍官惡似彪熊。定營砲天崩地裂，催陣鼓一似雷鳴；白日裏出入有法，到晚間轉箭支更。只因太師安營寨，烏鴉不敢望空行。

不說聞太師安營西岐，只見報馬報進相府，報：「聞太師調三十萬人馬，在南門安營。」子牙曰：「當時吾在朝歌，不曾會聞太師；今日領兵到此，看他紀法何如？」隨帶諸將上城，眾門下相隨，同到敵樓上觀聞太師行營，果然好人馬。怎見得？有詩為證：

滿空殺氣，一川鐵馬兵戈；片片征雲，五色旌旗飄揚。千枝畫戟，豹尾描金五彩旛；萬口鋼刀，誅龍斬虎青銅劍。密密鉞斧，旛旗大小水晶盤；對對長鎗，盞口粗細銀畫杆。幽幽畫角，猶如東海老龍吟；燦燦銀盔，滾滾冰雪如雪練。錦衣繡襖，簇擁走馬先行；

玉帶征夫，侍聽中軍元帥。鞭抓將士盡英雄，打陣兒郎凶似虎；不亞軒轅破蚩尤，一座兵山從地起。

話說子牙觀看良久，歎曰：「聞太師平日有將才，今觀如此整練，人言尚未盡其所學。」隨下城入府，同大小門下眾將，商議退兵之策。有黃飛虎在側曰：「丞相不必憂慮，況且魔家四將不過如此。正所謂國王洪福大，巨惡自然消散。」子牙曰：「雖是如此，民不安生，軍逢惡戰，將累鞍馬，俱不是寧泰之象。」正議間，報：「聞太師差官下書。」子牙傳令：「令來。」不一時，開城放一員大將至相府，將書呈上。子牙拆書觀看，上云：

成湯太師兼征西天保大元帥聞仲，書奉丞相姜子牙麾下：蓋聞王臣作叛，大逆於天。今天王在上，赫赫威靈。茲爾西土，敢行不道，不遵國法，自立為王，有傷國體，復納叛逆，明欺憲典。天子累興問罪之師，不為俯首伏罪，尚敢大肆猖獗，拒敵天吏，殺軍覆將，輒敢號令張威，王法何在？雖食肉寢皮，不足以盡厥罪；縱移爾宗祀，削爾疆土，猶不足以償其失。今奉詔下討，你等若惜一城之生靈，可速至轅門授首，候歸朝以正國典，如若抗拒，真火燄崑岡，俱為齏粉，噬臍何及？戰書到日，速為自裁，不宣。

子牙看書畢，即問曰：「來將何名？」鄧忠答曰：「末將鄧忠。」子牙曰：「鄧將軍回營，多拜上聞太師，原書批回，三日後會兵城下。」鄧忠領命出城，進營回覆了聞太師，將子牙回話說了一遍。不覺就是三日，只聽成湯營中砲響，喊殺之聲震天。子牙傳令：「把五方隊伍，調遣出城。」聞太師正在轅門，只見西岐南門開處，一聲砲響，有四杆青旛招展，旛下四員戰將，按震宮方位：

青袍青馬盡穿青，步將層層列馬兵；手挽擋牌人似虎，短劍長鎗若鐵城。

二聲砲響，四杆紅旛招展，旛腳下四員戰將，按離宮方位：

紅袍紅馬絳紅纓，收陣銅鑼帶角鳴；將士雄赳跨戰騎，強弓火砲列行營。

三聲砲響，四杆素白旛招展，旛腳下四員戰將，按兌宮方位：

白袍白馬爛銀盔，寶劍昆吾耀日輝；火燄鎗同金裝鐧，大刀猶如白龍飛。

四聲砲響，四杆皂蓋旛招展，旛腳下四員戰將，按坎宮方位：

黑人黑馬皂羅袍，斬將飛翎箭更豪，宣花斧共棗木槊，虎頭鎗配雁翎刀。

五聲砲響，四杆杏黃旛招展，旛腳下四員戰將，據戊己宮方位：

金盔金甲杏黃旛，將坐中央守一元，殺氣騰騰籠戰騎，衝鋒銳卒候轅門。

話說聞太師看見子牙把五方隊伍調出，兩邊大小將官一對對齊整整。哪吒登風火輪，手提火尖鎗，對著楊戩、金吒、木吒、韓毒龍、薛惡虎、黃天化、武吉等侍衛兩旁。寶纛旗下，子牙騎四不像，右手下有武成王黃飛虎坐五色神牛而出。只見聞太師在龍鳳旛下，左右有鄧、辛、張、陶四將。太師面如淡金，五綹長鬚，飄揚腦後，手提金鞭。怎見得聞太師威武？

九雲冠金霞繚繞，絳綃衣鶴舞雲飛，陰陽絛結束，朝履應玄機。坐下麒麟如墨染，金鞭

擺動似光輝。拜上通天教下，三除五遁施為。胸中包羅天地，運籌萬斛珠璣。丹心貫乎

白日，忠貞萬載名題。龍鳳旛下列旌旗，太師行兵自異。

話說子牙催騎向前，欠身打躬，口稱：「太師！卑職姜尚不能全禮。」聞太師曰：「姜丞相，

聞你乃崑崙名士，為何不諳事體，何也？」子牙答曰：「尚忝玉虛門下，周旋道德，何敢違背天

常？上遵王命，下順軍民，奉法守公，一遵於道。敬誠緝熙，克勤天戒，分別賢愚，佐守本土，

不放虐民亂政。稚子無欺，民安物阜，萬姓歡娛，有何不諳事體之處？」聞太師曰：「你只知巧

於立言，不知自己有過。今天王在上，你不遵君命，自立武王。欺君之罪，孰大於此！收納叛臣

黃飛虎，明知欺君，安心拒敵。叛君之罪，孰大於此！及至問罪之師一至，尚不認罪，擅行拒敵，

殺戮軍士命官。大逆之罪，孰加於此！今吾自至此，猶恃己能，不行降服，竟自興兵拒敵，巧言

飾非，真可令人痛恨！」

子牙笑而答曰：「太師差矣！自立武王，固是吾國未行請奏，然子襲父蔭，何為不可？況天

下諸侯盡反成湯，也是欺君不成？只是人君先自滅綱紀，不足為萬姓之主，因此皆背叛不臣，此

其過豈盡在臣也？如武成王，正是『君不正，臣投外國』。亦是禮之當然。今為人君，尚不自反，

乃厚於責臣，不亦差乎？若論殺朝廷命官士卒，是自到此取死討辱，尚等並不曾領一軍一卒，或

助諸侯，或伐關隘。太師名震八方，今又到此，未免先有輕舉妄動之意，姜尚怎敢抗拒？不若依

尚愚意：老太師請暫回鸞轡，各守疆界，還是好顏相看。若太師務任一己之私，逆天行事，然兵

家勝負，未可知也。還請太師三思，毋損威重。」

聞太師被此數語說得面皮通紅，又見黃飛虎在寶纛之下，乃大叫曰：「逆臣黃某，出來見

我。」飛虎觀面難回，只得向前欠身曰：「末將自別太師，不覺數載，今日一會，不才冤屈，庶

可伸明。」聞太師喝曰：「滿朝富貴，盡在黃門，一旦負君，造反助惡，殺害命官，逆惡貫盈，

還來強辯。」命：「那一員將官，先把反臣拿了！」左哨上鄧忠大叫曰：「末將願往。」走馬搖斧，來取黃飛虎。陶榮使鐧，飛馬前來助戰。這壁廂武吉撥馬搖鎗，抵住陶榮。

兩陣上六員戰將，三對交鋒；來來往往，衝衝撞撞，翻騰上下交加。只殺得天愁地暗，日月無光。辛環見三將不能取勝，把釜下肉翅一夾，飛起半空，手持鎚鑽，望子牙打來，時有黃天化催開玉麒麟，兩柄銀鎚，抵住辛環。周營眾將見成湯營裏飛起一人來，頭戴虎頭冠，面如紅棗，尖嘴獠牙，猙獰惡狀，惟黃天化戰住辛環。聞太師見黃天化坐玉麒麟，知是道德之士，急催開黑麒麟，使兩條金鞭，衝殺過來，忙取子牙。子牙忙催動四不像，急架相迎。二獸並駕，竟生雲霧。

這是聞太師頭一場西岐大戰，只見得：

神愁。

兩下裏排開隊伍，軍政司擂鼓鳴鑼；前後軍安排賭鬥，左右將準備夾攻。一等等有爪有牙，一對對能走能飛。狻猊獬豸，狻猊獬豸，狻猊鬥，獅子鬥，寒風凜凜，麒麟鬥，冷氣森森。獬彪鬥，狻猊鬥，狂風蕩蕩，怪獸獅子麒麟，獬彪怪獸，猛虎蛟龍。狻猊鬥，狂風蕩蕩，怪獸獅象鬥，遍地煙雲；蛟龍鬥，彩雲佈合，猛虎鬥，捲起狂風。大戰一場怎肯休，英雄惡戰鬼神愁。

話說聞太師祭起雌雄雙鞭，飛在空中，甚是利害，祭起空中，如有風雷之聲，子牙如何敵得住，甚難招架。

被聞太師祭起雄鞭，飛在空中，此鞭原是兩條蛟龍化成，雙鞭按陰陽分二氣。那鞭在空中打將下來，正中子牙肩臂，翻鞍落騎。聞太師方欲來取首級，彼時哪吒登風火輪，搖鎗大叫：「勿要傷吾師叔！」照聞太師面上一鎗，太師急架鎗時，早被辛甲將子牙救回。聞太師與哪吒戰三、五回合，又舉鞭打哪吒，哪吒不曾防備，也被一鞭打下輪來。早有金吒躍步趕來，將寶劍架住金鞭，欲救哪吒。太師大怒，連發雙鞭，雌雄不定，或起或落，連打金、木二吒，又打韓毒龍。

幸有楊戩在側，看見聞太師好鞭，只打得落花流水，催動銀合馬，飛走出陣。聞太師見楊戩相貌非俗，心下暗忖：「西岐有這些奇人，安得不反？」便把鞭來迎戰。數合之內，太師大驚，駭然歎曰：「此等異人，真乃道德之士！」不說聞太師讚歎。

且說陶榮戰武吉，見諸將未分勝負，忙把聚風旛取出，連搖數搖，霎時間飛沙走石，播土揚塵，天昏地暗。怎見得好風，只打得眾軍如風捲殘雲，丟旗棄鼓，將士盡盔歪甲斜，莫辨東西，敗下陣來。有讚為證：

霎時間天昏地暗，一會兒霧起雲迷；初起時塵沙蕩蕩，次後來磚石紛紛。狂風影裏，三軍亂竄；慘霧之中，戰將心忙。會武的刀鎗亂使，能文的顛倒慌張。聞太師金鞭龍擺尾，鄧忠斧鉞似車輪，辛環肉翅世間稀，張節鎗傳天下少，陶榮奇異聚風旗。這是雷部神祇施猛烈，西岐眾將各逃生。棄戈丟鑼拋滿地，屍橫馬倒不能行。為國亡身遭劍劈，盡忠捨命定逢傷。聞太師西岐得勝，四天君掌鼓回營。

話說聞太師掌得勝鼓回營，升寶帳，眾將來賀：「太師頭陣之功，挫動西岐鋒銳，破此城只在指日矣。」且道子牙收敗兵進城入府，眾將上殿見子牙。子牙曰：「今日著傷諸將，李氏三人、韓毒龍等，盡被聞太師打了。」有楊戩在側，曰：「丞相且歇息一、二日，再與他會戰，定勝聞仲。若得勝之時，乘機劫營，先挫其鋒，後面勢如破竹，聞仲可擒矣。」子牙曰：「善。」

只至第三日，西岐砲響，眾將出城，安排廝殺，報馬報入營來。聞太師見報入營，隨即出陣。子牙曰：「今日與太師定決一雌雄。」各不答話，二獸相交，戰鞭並舉。子牙左右分開，太師至陣前。鄧忠走馬前來助戰，有黃飛虎前來截住廝殺。張、陶二將來助，有武吉、南宮适敵住廝殺。辛環飛來，有黃天化阻住。左右四將分開，太師左有楊戩，右有哪吒，敵住太師。

聞太師正戰之際，又把雌雄鞭起在空中，子牙打神鞭乃玉虛宮元始所賜，打神鞭乃玉虛宮元始所賜，此鞭有三七二十一節，一節上有四道符印，打八部正神。聞太師鞭往下打，子牙鞭往上迎，鞭打，把聞太師雄鞭一打兩斷，落在塵埃。聞太師大叫一聲：「好姜尚！怎敢壞吾法寶，吾與你勢不兩立！」子牙復祭打神鞭起去。聞太師難逃這一禍，一聲響，把聞太師打下騎來。幸有門下吉立、余慶催馬急救，太師借土遁去了。子牙與眾將大殺一陣，方收兵進西岐城，入相府。只見楊戩進日：「今夜若去劫營，實是大勝。」子牙日：「善！眾將暫退，午後聽令。」正是：

挖下戰坑擒虎豹，滿天張網等蛟龍。

且說聞太師敗兵進營，升帳坐下，四將參謁。聞太師日：「自來征伐，未嘗有敗。今被姜尚打斷吾雌鞭，想吾師秘授蛟龍金鞭，今日已絕，有何面目再見吾師也！」四將日：「勝敗軍家常事。」

且說子牙掌鼓，聚將上殿。子牙令黃飛彪、飛虎、黃明等衝聞太師左營；令南宮适、辛甲、辛免四賢衝右營；令哪吒、黃天化為頭對，衝大轅門；木吒、金吒、韓毒龍、薛惡虎為二對，龍鬚虎、武吉保子牙作三對。令楊戩：「你去燒聞太師行糧，老將軍黃滾守城垣。」調遣已定。

且說聞太師敗兵進營，坐於帳中，鬱鬱不樂。忽然見殺氣罩於中軍帳，太師焚香將金錢一卜，早知其意。笑日：「彼今劫吾營，非為奇計。」忙傳令：「鄧忠、張節在左營敵周將；辛環、陶榮在右營戰周將；吉立、余慶守行糧，老夫守中營，自然無虞也。」聞太師安排迎敵。

卻說子牙把眾將發落已畢，只等砲響，各人行事。當日將人馬暗暗出城，四面八方，俱有記號，燈籠高挑，各按方位。時至初更，一聲砲響，三軍吶一聲喊，大轅門哪吒、黃天化先殺進來，左營黃家父子，右營乃四賢眾將，齊衝進來。這一陣不知勝敗如何？且聽下回分解。

# 第四十三回　聞太師西岐大戰

黑夜交兵實可傷，拋盔棄甲未披裳；冒煙突火尋歸路，志失魂飛覓去鄉。

多少英雄茫昧死，幾許壯士夢中亡；誰知吉立多饒舌，又送天君入北邙。

話說子牙與眾將來劫聞太師行營，勢如破竹。只見哪吒登風火輪，持火尖鎗殺來。聞太師不上了黑麒麟，提鞭迎敵。黃天化自恃英雄，持兩柄銀鎚，催動玉麒麟，前來接戰，圍住聞太師不放。金、木二吒揮寶劍上前助戰。韓毒龍、薛惡虎各持劍左右相攻，殺氣紛紛，兵戈閃灼。怎見得一夜好戰？有讚為證：

黃昏兵到，黑夜軍臨。黃昏兵到，衝開隊伍怎支持？黑夜軍臨，撞倒柵欄焉可立？馬聞金鼓之聲，驚馳亂走；軍聽喊殺喧嘩，難辨你我。刀鎗亂刺，那知上下交鋒；將士相迎，執識東西南北。劫營將宛同猛虎，踏營軍一似神龍。鳴金小校，擂鼓兒郎。鳴金小校，灰迷二目眼難睜；擂鼓兒郎，兩手慌忙鎚亂打。初起時，兩下抖搜精神；次後來，勝敗難分敵手。敗了的，似傷弓之鳥，見曲木而高飛；得勝的，如猛虎登崖，闖群羊而弄猛。著刀的連肩拽背，逢斧的頭斷身開；擋劍的劈開甲胄，中鎗的腹內流紅。人撞人，自相踐踏，馬撞馬，遍地屍橫。傷殘軍士，哀哀叫苦；帶箭兒郎，感感啼聲。棄金鼓，擲幢滿地；燒糧草，四野通紅。只知道奉命征討，誰知道片甲無存。愁雲只上九重天，遍地屍骸真慘切。

話說子牙劫聞太師行營，哪吒等把聞太師圍困核心。黃飛虎父子衝左營，與鄧忠、張節大戰，

殺得乾坤暗暗。南宮适、辛甲等衝右營，與辛環、陶榮接戰，俱係夜間，只殺得悲風慘慘，愁雲滾滾。正戰之際，楊戩從聞太師後營殺進去，縱馬搖鎗，直殺至糧草堆上，放起火來。怎見得？有詩為證：

烈燄沖霄勢更凶，金蛇萬道遶空中；煙飛捲蕩三千里，燒毀行糧天助功。

話說楊戩借胸中三昧真火，將糧草燒著，照徹天地。聞太師正戰之間，忽見火起，心中大驚。自思：「糧草被燒，大營難立。」把金鞭架鎗擋劍，無心戀戰。又見子牙騎到，把打神鞭祭於空中，聞太師難逃這一鞭之厄，只打得聞太師三昧火噴出三、四尺遠近。太師把黑麒麟縱出圈子，且戰且走，黃飛虎等追襲。鄧忠、張節見中軍失守，只得保著聞太師奪路而走。南宮适等追趕辛環、陶榮，吉立、余慶見勢頭不好，護持不下，只得敗走。辛環肉翅在空中，保著聞太師退走，往岐山不表。

且說終南山玉柱洞雲中子在碧遊床，忽然想起聞太師征伐西岐，正是雷震子下山之時，忙命金霞童子：「請你師兄來。」童子去不多時，將雷震子請至碧遊床前，倒身下拜。雲中子曰：「徒弟！你可往西岐去見你兄武王姬發，便可謁見你師叔姜子牙，助他伐紂，你可立功，速去。倘或中途若遇有肉翅之人，便可立功，方不負貧道傳你兩翅玄妙，以助周室。」正是：

兩枚仙杏安天下，方保周家八百年。

話說雷震子出洞，把風雷翅一展，腳登天，頭往下，二翅騰開，頃刻萬里。怎見得？有讚為證：

大雨燕山曾出世，一聲雷響鬼神驚。終南秘授先天訣，八卦爐邊師訓成。七歲臨潼曾會父，回山學藝更精明。二枚仙杏分離坎，兩翅飛騰有虛盈。洞府傳就黃金棍，左右展開雲霧生。奉師法旨雕玉柱，方見岐山舊有名。

且說雷震子離了終南，把二翅一夾，有風雷之聲，飛至西岐山，遠遠望見聞太師兵敗而來。雷震子大喜：「幸遇敗兵，正好用心殺他一陣。」且說聞太師正挫鋒銳，慌忙疾走，猛然抬頭，見空中飛有一人，面如藍靛，髮似硃砂，獠牙生於上下，好凶惡之像。聞太師叫辛環：「你看前面飛來一人，甚是凶惡，你可仔細小心。」話猶未了，雷震子大叫曰：「吾來了！」舉棍就打。辛環鎚鑽迎面交還，空中四翅翻騰，鎚棍交加，甚是響亮。雷震子乃仙傳棍法，辛環生就英雄，怎見得？有讚為證：

四翅在空中，風雷響亮沖。這一個殺氣三千丈，那一個靈光透九重。這一個肉身成正道，那一個凡體受神封。這一個棍起生烈燄，那一個鎚鑽逞英雄。平地征雲起，空中火燄凶。金棍光輝分上下，鎚鑽精通最有功。自來也有將軍戰，不似空中類轉蓬。

且說雷震子中途一戰，只殺得辛環抵擋不住，抽身望岐山逃去。雷震子自思：「不可追趕，見了師叔、皇兄，料他還來，終究會我。」遂往西岐相府中來，不題。只見眾人俱在子牙府內報功，劫營得勝，挫了聞太師的鋒銳。子牙大喜，慰勞諸將曰：「今日之勝，皆出汝等之力，聖主社稷生民之福。」眾將答曰：「武王洪福，丞相德輝，故使聞仲不識時務，失其利也。」正話間，忽報：「有一道童求見丞相。」子牙傳：「請。」

少時，雷震子進府下拜，口稱：「師叔！」子牙曰：「是那座名山弟子，今至此地？」雷震子曰：「弟子乃終南山玉柱洞雲中子門下雷震子是也。今奉師命下山，一則謁師叔立功，二則見

皇兄相會。」子牙曰：「你皇兄是誰？」雷震子曰：「皇兄乃是武王。」子牙問兩邊站立殿下：「你們可認得麼？」眾人曰：「認不得。」雷震子曰：「弟子七歲曾救父王出五關，弟子乃燕山雷震子。」子牙方悟，謂諸將曰：「此子先王曾言：『出五關遇雷震子救護』，今日進西岐，乃當今之洪福，得此異人。」遂引雷震子往見武王。

子牙至皇城，有執殿官啟武王。武王曰：「宣。」子牙進殿，行禮畢。奏曰：「大王御弟朝見。」武王曰：「孤弟何人？」子牙曰：「昔日先王在燕山收的雷震子，平日在終南山學藝，今日方歸。」武王命：「請來。」雷震子進內廷，倒身下拜，口稱：「皇兄。」武王稱：「御弟！昔先王曾言賢弟之功，救危出關，復回終南。今日相逢，實為慶幸。」武王見雷震子形相凶惡，不敢令人內廷，恐驚太姬等。武王曰：「相父與孤代勞，相府宴御弟。」子牙曰：「雷震子持齋，只隨臣府宅，以便立功。」武王甚喜。雷震子彼時辭王回相府，不題。

且說聞太師兵敗岐山七十里，收住敗殘人馬，結下營寨，查點損折軍兵，二萬有餘。太師升帳，長歎曰：「自來提兵征伐多年，未嘗有挫鋒銳，今日到此，失機喪師，殊為痛恨！」心下十分不樂。自思無策，欲調別將，各有鎮守。太師乃丹心赤膽，恨不得一刻遂平西岐，其心方快；豈意如今失機被辱，只急得當中神目睜開，長吁短歎。吉立迎前啟曰：「太師不必憂慮，況且三山五嶽之中，道友頗多，或請一、二位，大事自然可成。」太師聽說：「老夫因軍務煩冗，紊亂心懷，一時忘卻。」遂上帳，吩咐鄧、辛二將：「好生看守大營，吾去來。」太師乘了黑麒麟，把風雲角一時一拍，那獸起在空中。正是：

金鰲島內邀仙友，封神榜上早標名。

話說聞太師的黑麒麟週遊天下，霎時可至千里；其日行到東海金鰲島，太師觀看大海青山幽靜，因嗟歎曰：「吾因為國事煩瑣，先王託孤之重，何日能脫卻煩惱，靜坐蒲團，參玄悟妙，閒

看黃庭一卷，任烏兔如梭，何有於我？」真個好海島，有無窮奇景。怎見得？有讚為證：

勢鎮汪洋，威靈搖海。潮湧銀山魚入穴，波翻雪浪蜃離淵。木火方隅高積土，東西崖畔聳危巔。丹巖怪石，峭壁奇峰。丹巖上彩鳳雙鳴，峭壁前麒麟獨臥。瑤草怪花不謝，青松翠柏長春。石窟每觀龍出入。林中有壽鹿仙狐，樹上有靈禽玄鳥。一條澗壑藤蘿密，四面源堤草色新。仙桃常結果，修竹每留雲。

正是：

百川會處擎天柱，萬劫無移大地根。

話說聞太師到了金鰲島，下了黑麒麟，看了一回，各處洞門緊閉，並無一人，不知往那裏去了，靜悄悄的。聞太師沈吟半晌，自思：「不如往別處去罷。」上了黑麒麟，方出島來，後有人叫曰：「聞道兄！往那裏去？」菡芝仙答曰：「今特來會你。金鰲島眾道友，為你往白鹿島去練陣圖，前日申公豹來請俺們往西岐助你。我如今在八卦爐中煉一物，功尚未成，若是成了，隨即就至。眾道友現在白鹿島，道兄，你可速去！」

聞太師聽說，大喜，遂辭了菡芝仙，逕往白鹿島來，霎時而至，只見眾道人或帶一字巾，九揚巾，或魚尾金冠，碧玉冠，或挽雙抓髻，或頭陀樣打扮，俱在山坡前閒話，坐在一處。聞太師看見，大呼曰：「列位道友，好自在也！」眾道友回頭，見是聞太師，俱起身相迎。內有秦天君曰：「聞道兄征伐西岐，前日申公豹在此相邀助你，吾等在此練十陣圖，方得完備。適道兄降臨，真是萬千之幸。」聞太師問：「道兄練的那十陣？」秦天君曰：「吾等這十陣各有妙用，明日至

西岐擺下，其中變化無窮。」

聞太師看罷，曰：「為何只有九位，卻少一位？」秦天君曰：「金光聖母往白雲島去練他的『金光陣』，其玄妙大不相同，因此少他一位。」眾道人曰：「俱完了。」「既完了，我們先往西岐。聞兄在此等金光聖母同來，你意下如何？」聞太師曰：「既蒙列位道兄雅愛，聞仲感激仙光萬萬矣！此是極妙之事。」九位道人辭了聞太師，借水遁先往西岐而來。怎見得？有詩為證：

天下嬉遊半日功，倏來倏去任西東；仙家妙用無窮際，豈似凡人駕彩虹。

不說九位道者往西岐山，到了營裏。且說聞太師坐在山坡，倚松靠石，未及片時，只見正南上五點豹斑駒上坐一人，帶魚尾金冠，身穿大紅八卦衣，腰束絲縧，腳登雲履，背一包袱，掛兩口寶劍，如飛雲掣電而來。望見白鹿洞前不見眾人，只見一位穿紅、三隻眼、黃臉長髯的道者，卻原來是聞太師。金光聖母急下坐騎，曰：「聞兄何來？」二人施禮。問：「九位道友往那裏去了？」太師曰：「他們先往岐山去，留吾在此等候同行。」

二人大喜，齊上坐騎，駕起雲光，往岐山而來，霎時便至。到了行營，吉立領眾將迎接，上中軍帳，與眾道人相見。秦天君曰：「西岐城在那裏？」聞太師曰：「因吾前夜敗兵，退至七十里安營，此處乃是岐山。」眾人曰：「我們連夜起兵前去。」聞太師令鄧忠前隊起兵，整點人馬，一聲砲響，殺奔西岐城來。安了行營，三軍放定營大砲，吶喊傳更。

子牙在相府自得勝後，與眾將逐日議論天下大事，忽聽喊聲，子牙曰：「聞太師想必取得援兵至矣。」旁有楊戩答曰：「聞太師新敗，去了半月，弟子聞得此人乃截教門下，必定別請左道旁門之客，也要仔細防備。」子牙聽罷，心下疑惑，乃同哪吒、楊戩等都上城來觀看，聞太師行營今番大不相同。子牙見營中愁雲慘慘，冷霧飄飄，殺光閃閃，悲風切切，又有十數道黑氣沖於

霄漢，籠罩中軍帳內。子牙看罷，驚訝不已；諸弟子默默不言。只得下城，入府共議破敵，實是無策。

且說聞太師安了營，與十天君共議破西岐之策。袁天君曰：「吾聞姜子牙崑崙門下，想二教飯依，總是一理，如紅塵殺伐，吾等不必動此念頭。既練有十陣，我們先與他鬥智，方顯兩教中玄妙。若要倚勇鬥力，皆非我等道門所為。」聞太師曰：「道兄之言甚善。」次日，成湯營裏砲聲一響，佈開陣勢。聞太師乘黑麒麟，坐名請子牙答話，報進相府，子牙隨調三軍，擺出陣來。子牙坐四不像上，看成湯營裏佈成陣勢。只見聞太師坐黑麒麟，執金鞭在前，後面有十位道者，好凶惡！臉分五色：青、黃、赤、白、紅，俱是騎鹿而來。怎見得？有詩為證：

青絲上搭一綸巾，腹內玄機敵萬人。無福成仙稱道德，封神榜上列其身。

話說秦天君乘鹿上前，見子牙打稽首，曰：「姜子牙請了。」子牙欠背躬身答曰：「道兄請了。不知列位道兄是那座名山，何處洞府？」秦天君曰：「吾乃金鰲島煉氣士秦完是也。汝乃崑崙門客，吾是截教門人，為何你倚道術欺侮吾教？甚非你我道家體面。」子牙答曰：「道友何以見得吾欺侮貴教？」秦完曰：「你將九龍島魔家四將誅戮，豈非欺侮吾教？我等今日下山，與你見個雌雄。非是倚勇，吾等各以秘授略見功夫。況且又不是凡夫俗子，恃強鬥勇，皆非仙體。」秦完說罷，子牙曰：「道兄通明達顯，普照四方，復始巡終，週流上下，原無二致。紂王無道，滅絕紀綱，王氣黯然。西土仁君已現，當順天時，莫迷己性。況鳳鳴於岐山，應生聖賢之兆。紂王無理？」秦完曰：「據你所言，周為真命之主，紂乃無道之君。吾等此來助紂滅周，難道便是不應天時？這也不從口中講，姜子牙，吾在島中曾練有十陣，擺與道兄過目。不必倚強，恐傷上帝好生之德。吾幼訪名師，深悟大道，豈可不明道從來有道克無道，有福摧無福，正能克邪，邪不能犯正。道兄

生之仁，累此無辜黎庶，勇悍兒郎，智勇將士，遭此劫運，而糜爛其肢體也。不識子牙意下如何？」子牙曰：「道兄既有此意，姜尚豈敢違命？」

只見十道人俱回騎進營，一、兩個時辰，把十陣俱擺將出來。秦完復至陣前曰：「子牙！貧道十陣圖已完，請公細玩。」子牙曰：「領教了。」隨帶哪吒、黃天化、雷震子、楊戩四位門人來看陣。聞太師與十道人細看，子牙領來四人，一個站在風火輪上，提火尖鎗，是哪吒；玉麒麟上是黃天化；雷震子猙獰異相；楊戩道氣昂然。

只見楊戩向前對秦天君曰：「吾等看陣，不可以暗兵、暗寶暗算吾師叔，非大丈夫之所為也。」秦完笑曰：「叫你等早晨死，不敢午時亡。豈有暗寶傷你等之理？」哪吒曰：「口說無憑，發手可見，道者休得誇口。」四人保定子牙看陣。見頭一陣，挑起一牌，上書「天絕陣」，第二上書「地烈陣」，第三上書「風吼陣」，第四上書「寒冰陣」，第五上書「金光陣」，第六上書「化血陣」，第七上書「烈燄陣」，第八上書「落魂陣」，第九上書「紅水陣」，第十上書「紅沙陣」。

子牙看畢，復至陣前。秦天君曰：「子牙識此陣否？」子牙曰：「十陣俱明，吾已知之。」秦天君曰：「可能破否？」子牙曰：「既在道中，怎不能破？」袁天君曰：「幾時來破？」子牙曰：「此陣尚未完全，待你完日，用書知會，方破此陣。請了！」聞太師同諸道友回營。子牙進城入相府，好愁！真是：雙鎖眉尖，無籌可展。楊戩在側曰：「師叔方才言：『可破此陣』，其實能破得否？」姜子牙曰：「此陣乃截教傳來，皆稀奇之幻法，陣名罕見，焉能破得？」不言子牙煩惱。且說聞太師同十位道者入營，治酒款待，飲酒之間，聞太師曰：「道友，此十陣有何妙用，可破西岐？」秦天君遂講十絕大陣。不知有何奧妙？且聽下回分解。

## 第四十四回　子牙魂遊崑崙山

左道妖魔事更偏，咒詛魅魔古今傳。傷人不用飛神劍，索魂何須取命箋。

多少英雄皆棄世，任他豪傑盡歸泉。誰知天意俱前定，一脈遊魂去復還。

話說秦天君講罷天絕陣，對聞太師曰：「此陣乃吾師曾演先天之數，得先天清氣，內藏混沌之機，中有三首旛，按天、地、人三才，共合為一氣。若人入此陣內，有雷鳴之處，化作灰塵；仙道若逢此處，肢體震為粉碎，故曰天絕陣也。」有詩為證：

天地三才顛倒推，玄中玄妙更難猜。神仙若遇天絕陣，頃刻肢體化成灰。

趙天君曰：「吾地烈陣亦按地道之數，中藏凝厚之體，外現隱躍之妙，變化多端，內隱一首紅旛，招動處，上有雷鳴，下有火起。凡人仙進此陣，再無復生之理，縱有五行妙術，怎逃此厄？」有詩為證：

地烈煉成分濁厚，上雷下火太無情。就是五行乾健體，難逃骨化與形傾。

聞太師又問：「風吼陣如何？」董天君曰：「吾風吼陣中藏玄妙，按地、水、火、風之數，內有風、火，此風、火乃先天之氣，三昧真火，百萬兵刃從中而出。若人仙進此陣，風、火交作，萬刃齊攢，四肢立成齏粉，怕他有倒海移山之異術，難免身體化成膿血。」有詩為證：

一

風吼陣中兵刃窩，暗藏玄妙若天羅。傷人不怕神仙體，消盡渾身血肉多。

聞太師又問：「寒冰陣內有何妙用？」袁天君曰：「此陣非一日功行乃能煉就，名為寒冰，實為刀山。內藏玄妙，中有風雷，上有冰山如狼牙，下有冰塊如刀劍。若人仙入此陣，風雷動處，上下一磕，四肢立成齏粉，縱有異術，難免此難。」有詩為證：

玄功煉就號寒冰，一座刀山上下凝。若是神仙逢此陣，連皮帶骨盡無憑。

聞太師又問：「金光陣妙處何如？」金光聖母曰：「貧道金光陣內，奪日月之精，藏天地之氣，中有二十一面寶鏡，用二十一根高杆，每一面懸在高杆頂上，一鏡上有一套。若人仙入陣，將此套拽起，雷聲震動鏡子，只一、二轉，金光射出，照住其身，立刻化為膿血，縱會飛騰，難越此陣。」有詩為證：

寶鏡非銅又非金，不向爐中火內尋。縱有天仙逢此陣，須臾形化更難禁。

聞太師又問：「化血陣如何用處？」孫天君曰：「吾此陣法用先天靈氣，中有風雷，內藏數斗黑沙。但人仙入陣，雷響處，風捲黑沙，此須著處，立化血水，縱是神仙，難逃利害。」有詩為證：

黃風捲起黑沙飛，天地無光動殺滅。任你仙人聞此氣，涓涓血水濺征衣。

聞太師又問：「烈燄陣又是如何？」白天君曰：「吾烈燄陣妙用無窮，非同凡品：內藏三火，

有三昧火，空中火，石中火。三火併為一氣，中有三首紅旛。若神仙進此陣內，三旛展動，三火齊飛，須臾成為灰燼，縱有避火真言，難躲三昧真火。」有詩為證：

燧人方有空中火，煉養丹砂爐內藏。坐守離宮為首領，紅旛招動化空亡。

聞太師問曰：「落魂陣奇妙如何？」姚天君曰：「吾此陣非同小可，乃閉生門，開死戶，中藏天地厲氣，結聚而成。內有白紙旛一首，上畫符印，若人仙入陣內，白旛展動，魂魄消散，傾刻而滅，不論神仙，隨人隨滅。」有詩為證：

白紙旛搖黑氣生，煉成妙術透虛盈。從來不信神仙體，入陣魂消魄自傾。

聞太師又問：「如何為紅水陣，其中妙用如何？」王天君曰：「吾紅水陣內，奪壬癸之精，藏太乙之妙，變幻莫測。中有一八卦臺，上有三個葫蘆，任隨人仙入陣，將葫蘆往下一擲，傾出紅水，汪洋無際。若其水濺出一點黏在身上，頃刻化為血水，縱是神仙，無術可逃。」有詩為證：

爐內陰陽真奧妙，煉成壬癸裏邊藏。饒君就是金剛體，遇水黏身頃刻亡。

聞太師又問：「紅沙陣畢竟愈出愈奇，更煩指教，以快愚意。」張天君曰：「吾紅沙陣果然奇妙，作法更精。內按天、地、人三才，中分三氣，內藏紅沙三斗，看似紅沙，著身利刃，上不知天，下不知地，中不知人。若人仙衝入此陣，風雷運處，飛沙傷人，立刻骸骨俱成齏粉，縱有神仙佛祖，遭此再不能逃。」有詩為證：

紅沙一撮道無窮，八卦爐中玄妙功。萬象包羅為一處，方知截教有鴻濛。

聞太師聽罷，不覺大喜：「今得眾道友到此，西岐指日可破。縱有百萬甲兵，千員猛將，無能為矣，實乃社稷之福也。」內有姚天君曰：「列位道兄！據貧道論起來，西岐城不過彈丸之地，姜子牙不過淺行之夫，怎經得十絕陣起？只小弟略施小術，把姜子牙處死，軍中無主，西岐自然瓦解。常言：『蛇無頭而不行，軍無主而自亂。』又何必區區與之較勝負哉？」聞太師曰：「道兄若有奇功妙術，使姜尚自死，又不張弓持失，不致軍士塗炭，此真萬千之幸也。請問如何治法？」姚天君曰：「不動聲色，二十一日自然命絕。子牙縱是脫骨神仙，超凡佛祖，也難逃躲。」聞太師大喜，更問詳細。姚天君附太師耳曰：「今日姚兄施大法力，為我聞仲治死姜尚；尚死，諸將自然瓦解，功成至易，真所謂樽俎折衝，談笑而下西岐。大抵今皇上洪福齊天，致感動列位道兄扶助。」眾人曰：「此功讓姚賢弟行之，總為聞兄，何言勞逸。」姚天君讓過眾人，隨入落魂陣內，築一土臺，設一香案，臺上紮一草人，草人身上寫姜尚的名字，草人頭上點三盞燈，足下點七盞燈，上三盞名為催魂燈，下七盞名為促魄燈。姚天君披髮仗劍，步罡念咒於臺前，發符用印於空中，一日拜三次。連拜了三、四日，就把子牙拜的顛三倒四，坐臥不安。

不說姚天君行法，且說子牙坐在相府與諸將商議破陣之策，默默不言，半籌莫展。楊戩在側，見姜丞相或驚或怪，無策無謀，容貌比前大不相同，心下便自疑惑：「難道丞相曾在玉虛門下出身，今膺重寄。況上天垂象，應運而興，豈是小可？難道就無計破此十陣，便是顛倒如此？其實不解。」楊戩甚是憂慮。又過七、八日，姚天君在陣中把子牙拜去了一魂二魄。子牙在相府，心煩意燥，進退不寧，十分不爽利，整日不理軍情，慵懶常眠。眾將門徒俱不解是何緣故，也有疑無策破陣者，也有疑深思靜攝者。不說相府眾人猜疑不一，又過了十四、五日，姚天君將子牙精魂氣魄，又拜去了二魂四魄。子牙在府，不時憨睡，鼻息如雷。

且說哪吒、楊戩與眾弟子商議曰：「方今兵臨城下，陣擺多時，師叔全不以軍情為重，只是憨睡，此中必有緣故。」楊戩曰：「據愚下觀丞相所為，恁般顛倒，連日如在醉夢之間，似此動作，不像前番，似有人暗算之意。不然丞相學道崑崙，能知五行之術，善察陰陽禍福之機，安有昏迷如是，置大事而不理者？其中定有蹊蹺。」眾人齊曰：「必有緣故。我等同入臥室，請上殿來商議破敵之事，看是如何。」眾人至內室前，問內侍人等：「丞相何在？」左右侍兒應曰：「丞相濃睡未醒。」眾人命侍兒請丞相至殿上議事。

侍兒忙入室，請子牙出得內室門外，武吉上前告曰：「老師每日安寢，不顧軍國重務，關係甚大，將士憂心。懇求老師速理軍情，以安周土。」子牙只得勉強出來，升了殿，眾將上殿，議論軍情等事。子牙只是不言不語，如癡如醉，忽然一陣風響。哪吒沒奈何，來試試子牙陰陽如何。

哪吒曰：「師叔在上，此風甚是凶惡，不知主何凶吉？」子牙捻指一算，答曰：「今日正該刮風，原無別事。」眾人不敢抵觸。看官，此時子牙被姚天君拜去了魂魄，心中模糊，陰陽差錯了，故曰該刮風，如何知道禍福？當日眾人也無可奈何，只得各散。

言休煩絮，不覺又過了二十日，姚天君把子牙二魂六魄，俱已拜去了，只剩得一魂一魄。其日，竟拜出泥丸宮，子牙已死在相府。眾弟子與門下諸將官，迎武王駕至相府，俱環立而泣。武王亦泣而言曰：「相父為國勤勞，不曾受享安康，一旦至此，於心何忍？言之痛心。」眾將聽武王之言，不覺大痛。楊戩含淚，將子牙身上摸一摸，只見心頭還熱，忙來啟武王曰：「不要忙，丞相胸前還熱，料不能就死，且停在臥榻。」

不言眾將在府中慌亂，單言子牙一魂一魄，飄飄蕩蕩，杳杳冥冥，竟往封神臺來。時有清福神迎迓，見子牙的魂魄，清福神柏鑑知道天意，忙將子牙的魂魄輕輕的推出封神臺來。但子牙原是有根行的人，一心不忘崑崙，那魂魄出了封神臺，隨風飄飄蕩蕩，如絮飛騰，逕至崑崙山來。

適有南極仙翁閒遊山下，採芝煉藥，猛見子牙魂魄渺渺而來，南極仙翁仔細觀看，方知子牙的魂魄。仙翁大驚曰：「子牙絕矣。」慌忙趕上前，一把綽住了魂魄，裝在葫蘆裏面，塞住了葫蘆口，

逕進玉虛宮，啟掌教老師。才進得宮，門後面有人叫曰：「南極仙翁不要走！」

仙翁回頭看時，原來是太華山雲霄洞赤精子。仙翁曰：「道友那裏來？」赤精子曰：「今日不得閒。」仙翁曰：「閒居無事，特來會你遊海島，訪仙境之高明野士，看其著棋閒耍，如何？」赤精子曰：「如今止了講，你我正得閒。他日若還開了講，你我俱不得閒，兄乃欺我。」仙翁曰：「我有要緊事，不得陪兄，豈為不得閒之說？」赤精子曰：「吾知你的事，姜子牙魂魄不能入竅之說，再無他意。」

仙翁曰：「你何以知之？」赤精子曰：「適來言語，原是戲你，我正為子牙魂魄趕來。我因先到西岐山封神臺上，見清福神柏鑑說：『子牙魂魄方才至此，被我推出，今遊崑崙山去了。』故此特地趕來。方才見你進宮，故意問你。今子牙魂魄果在何處？」仙翁曰：「適間閒遊崖前，只見子牙魂魄飄蕩而至，及仔細看方知，今已被裝在葫蘆內，要啟老師知之，不意兄至。」赤精子曰：「多大事情，驚動教主？你將葫蘆拿來與我，待吾去救子牙走一番。」仙翁把葫蘆付與赤精子。

赤精子心慌意急，借土遁離了崑崙，霎時來至西岐，到了相府前，有楊戩接住，拜倒在地，口稱：「師伯！今日駕臨，想是為師叔而來？」赤精子答曰：「然也。快為通報。」楊戩入內，報與武王，武王親自出迎。赤精子至銀安殿，對武王打個稽首。武王竟以師禮待之，尊於上坐。赤精子曰：「貧道此來，特為子牙下山。如今子牙死在那裏？」武王同眾將士引赤精子進了內榻，只見子牙魂魄飄蕩而至，及仔細看方知，今面而臥。赤精子曰：「賢王不必悲啼，毋得驚慌。只今他魂魄還體，自然無事。」

赤精子同武王復至殿上，武王請問曰：「道長，相父不絕，還是用何藥餌？」赤精子曰：「只消至三更時，子牙自然回生。」眾人俱各歡喜。不覺至晚，已到三更。楊戩來請，赤精子整頓衣袍，起身出城，只見十陣內黑風迷天，陰雲佈合，悲風颯颯，冷霧飄飄，有無限鬼哭神嚎，竟無底止。赤精子見此陣十分

楊戩在旁問曰：「幾時救得？」赤精子曰：「不必用藥，自有妙用。」

險惡，用手一指，足下先現兩朵白蓮花，為護身根本，遂將麻鞋踏定蓮花，輕輕起在空中，正是

仙家妙用。怎見得？有詩為證：

道人足下白蓮生，頂上祥光五色呈。只為神仙犯殺戒，落魂陣內去留名。

話說赤精子站在空中，見十陣好生凶惡，殺氣貫於天界，黑霧罩於岐山。赤精子正看，只見落魂陣內姚斌在那裏披髮仗劍，步罡踏斗於雷門，又見草人頂上一盞燈，昏昏慘慘，足下一盞燈，半滅半明。姚斌把令牌一擊，那燈往下一滅，一魂一魄在葫蘆中一迸，幸葫蘆口兒塞住，焉能迸得出來？姚天君連拜數拜，其燈不滅。大抵燈不滅，魂不絕，姚斌不覺心中焦躁，把令牌一拍，大呼：「二魂六魄已至，一魂一魄，為何不歸？」

不言姚天君發怒連拜，且說赤精子在空中，見姚斌拜下去，把足下二蓮花往下一坐，來搶草人。不意姚斌拜起，抬頭看見有人落下來，乃是見赤精子。姚斌曰：「赤精子！原來你敢入吾落魂陣，搶姜尚之魂！」忙將一把黑砂望上一灑。赤精子慌忙疾走，只因走得快，把足下二朵蓮花落在陣中，赤精子幾乎失陷落魂陣中，急忙借遁進了西岐。

楊戩接住，見赤精子面色恍惚，喘息不定。楊戩曰：「老師可曾救回魂魄！」赤精子搖頭連說：「好利害！好利害！落魂陣幾乎連我陷於裏面，饒我走得快，猶把我足下二朵蓮花打落在陣中。」武王聞說，大哭曰：「若如此，相父不能回生矣。」赤精子曰：「賢王不必憂慮，料是無妨。此不過係子牙災殃，如此遲滯，貧道如今往個所在去來。」武王曰：「老師往那裏去？」赤精子曰：「吾去就來，你們不可走動，好生看待子牙。」吩咐已畢，赤精子離了西岐，腳踏祥光，借土遁來至崑崙山下。

不一時，有南極仙翁出玉虛宮而來，見赤精子至。忙問：「子牙魂魄可曾回？」赤精子把前事說了一遍：「借重道兄啓出師尊，問個端的，怎生救得子牙？」仙翁聽說，入宮至寶座下，行禮

畢，把子牙事細細陳說一番。元始曰：「吾雖掌此大教事體，尚有疑難。你叫赤精子可去八景宮參謁大老爺，便知端的。」仙翁領命，出來宮外，對赤精子曰：「老師命你可往八景宮去見大老爺，便知始末。」赤精子離了南極仙翁，駕祥雲望玄都而來，不一時已到仙山。此處乃大羅宮玄都洞，是老子所居之地。內有八景宮，仙境異常，令人把玩不暇。有詩為證：

仙峰巔險，峻嶺崔嵬；坡生瑞草，地長靈芝。根連地秀，頂接天齊；青松綠柳，紫菊紅梅。碧桃銀杏，火棗交梨；仙翁判畫，隱者圍棋。群仙談道，靜講玄機；聞經怪獸，聽法狐狸。仙鳥世間稀，孔雀談經句，仙童玉笛吹。異禽多變化。彪熊剪尾，豹舞猿啼；龍吟虎嘯，鳳翥鸞飛。犀牛望月，海馬聲嘶。怪松盤古頂，寶樹映沙堤；山高紅日近，洞閣水流低。清幽仙境院，風景勝瑤池；此間無限景，世上少人知。

赤精子在玄都洞外，不敢擅入。等候一會，只見玄都大法師出宮外，看見赤精子，問曰：「道友到此，有什麼大事。」赤精子打稽首，口稱：「道兄！今無甚事，也不敢擅入。只因姜子牙魂魄遊蕩的事，特奉師命，來見老爺。敢煩通報。」玄都大法師聽說，忙入宮，至蒲團前行禮，啟曰：「赤精子宮門外聽候法旨。」老子曰：「招他進來。」赤精子入宮，倒身下拜：「弟子願老師萬壽無疆！」老子曰：「你等犯了此劫，落魂陣姜尚有惡，吾之寶遭落魂陣之厄，都是天數，汝等須要小心。」叫：「玄都大法師取太極圖來。」付與赤精子：「將吾此圖，如此行去，自然可救姜尚，你速去罷。」

赤精子得了太極圖，離了大羅宮，一時來至西岐。武王聞說赤精子回來，與眾將迎接至殿前，武王忙問曰：「老師那裏去來？」赤精子曰：「今日方救得子牙。」眾將聽說，不覺大喜。楊戩曰：「老師，還到甚時候？」赤精子曰：「也到三更時分。」諸弟子專待等至三更來請，赤精子隨即起身出城。行至十陣門前，捏土成遁，駕在空中，只見姚天君還在那裏拜伏。赤精子將老君

太極圖打散抖開，此圖乃老君劈地開天，分清理濁，定地水火風，包羅萬象之寶；化了一座金橋，五色毫光，照耀山河大地，護持著赤精子往下一墜，一手正抓住草人，望空就走。姚天君見赤精子二進落魂陣來，大叫曰：「好赤精子！你又來搶我草人，甚是可惡。」忙將一斗黑砂望上一潑。

赤精子叫一聲：「不好。」把左手一放，將太極圖落在陣裏，被姚天君所得。

且說赤精子雖是把草人抓出陣來，反把太極圖失了，嚇得魂不附體，面如金紙，喘息不定，在土遁內幾乎失利。落下遁光，把葫蘆取出，收了子牙二魂六魄，裝在葫蘆裏面，往相府前而來。只見諸弟子正在此等候，遠遠望見赤精子欣然而來，楊戩上前請問曰：「老師！師叔魂魄可曾取得來麼？」赤精子曰：「子牙事雖完了，吾將掌教大老爺的奇寶失在落魂陣，吾未免有陷身之禍。」眾將同進相府。武王聞得取子牙魂魄已至，不覺大喜。赤精子至子牙臥榻之前，將子牙頭髮分開，用葫蘆口合住子牙泥丸宮，連把葫蘆敲了三、四下，其魂魄依舊入竅。少時，子牙睜開眼，口稱：「好睡！」四面看時，只見武王與赤精子眾門人俱在臥榻之前。

武王曰：「若非此位老師費心，焉得相父今生再回？」這回子牙方才醒悟。便問：「道兄！何以知之而救不才也？」赤精子曰：「十絕陣內有一落魂陣，姚斌將你魂魄拜入草人，腹內只得一魂一魄。天不絕你，魂遊崑崙，我為你趕入玉虛宮，討你魂魄，復入大羅宮，蒙掌教大老爺賜太極圖救你，不意失落在落魂陣中。」子牙聽畢：「自悔根行甚淺，不能俱知始末。太極圖乃玄妙之珍，今日誤陷，奈何？」赤精子曰：「子牙今且調養身體，待平復後，共議破陣之策。」武王回駕。子牙調養數日，方才痊癒。

翌日升殿，赤精子與諸人共議破陣之法，赤精子曰：「此陣乃左道旁門，不知深奧，既有真命，自然安妥。」言未畢，楊戩啓子牙曰：「二仙山麻姑洞黃龍真人到此。」子牙迎接至銀安殿，行禮分賓主坐下。子牙曰：「道兄今到此，有何事見諭？」黃龍真人曰：「特來西岐共破十絕陣。方今吾等犯了殺戒，輕重有分，眾道友隨後即來。此處凡俗不便，貧道先至，與子牙議論，可在西門外搭一蘆篷蓆墊，結綵懸花，以便三山五嶽道友齊來，可以安歇。不然有褻眾聖，甚非尊敬

之理。」子牙傳命：「著南宮适、武吉起造蘆篷，安放蓆墊。」又命楊戩：「在相府門首，但有眾老師至，隨即通報。」赤精子對子牙曰：「吾等不必在此商議，候蘆篷工完，篷上議事可也。」

不消一日，武吉來報工完。子牙同二位道友、眾門人都出城來聽用，只留武王為應天順人之主，仙聖自不絕而來，來的是：

話說子牙上了蘆篷，鋪氈墊地，懸花結綵，專候諸道友來至。大抵武王為應天順人之主，仙

九仙山桃園洞廣成子。二仙山麻姑洞黃龍真人。乾元山金光洞太乙真人。五龍山雲霄洞文殊廣法天尊（後成文殊菩薩）。普陀山落伽洞慈航道人（後成觀世音菩薩）。金庭山玉屋洞道行天尊。太華山雲霄洞赤精子。夾龍山飛雲洞懼留孫（後入釋成佛）。崆峒山元陽洞靈寶大法師。九功山白鶴洞普賢真人（後成普賢菩薩）。玉泉山金霞洞玉鼎真人。青峰山紫陽洞清虛道德真君。

子牙逕往迎接，上篷坐下。內有廣成子曰：「眾道友！今日前來，興廢可知，真假自辨。子牙公幾時破十絕陣？吾等聽從指教。」子牙聽得此言，連忙立起，欠身言曰：「列位道兄！料不才不過四十年毫末之功，豈能破得此十絕陣？乞列位道兄，憐姜尚才疏學淺，生民塗炭，將士水火，敢煩那一位道兄，與吾代理，釋君臣之憂思，解黎庶之倒懸，真社稷生民之福矣。姜尚不勝幸甚。」廣成子曰：「吾等自身難保無虞，雖有所學，亦不能敵此左道之術。」彼此互相推讓，正說間，只見半空中有鹿鳴，異香滿地，遍處氤氳。不知是誰來至？且聽下回分解。

# 第四十五回　燃燈議破十絕陣

天絕陣中多猛烈，若逢地烈更難堪。秦完湊數皆天定，袁角遭誅是性貪。雷火燒殘今已兩，細仙縛去不成三。區區十陣成何濟，贏得封神榜上談。

話說眾人正議破陣主將，彼此推讓，只見空中來了一位道人，跨鹿乘雲，香風襲襲。怎見得他相貌稀奇，形容古怪！真是仙人班首，佛祖流源。有詩為證：

靈鷲山下號燃燈，時赴蟠桃添壽域。
中間現出真人相，古怪容顏原自別。神舞虹霓透霄漢，腰懸寶籙無生滅。
一天瑞彩光搖曳，五色祥雲飛不徹。鹿鳴空內九皋聲，紫芝色秀千層葉。

眾仙知是靈鷲山圓覺洞燃燈道人，齊下篷來，迎接上篷，行禮坐下。燃燈曰：「眾道友先至，貧道來遲，幸勿以此介意。方今十絕陣甚是凶惡，不知以何人為主？」子牙欠身打躬曰：「專候老師指教。」燃燈曰：「吾此來，實與子牙代勞，執掌符印；二則眾友有厄，特來解釋；三則了吾念頭。子牙公請了，可將符印交與我。」子牙與眾人俱大喜曰：「道長之言，甚是乏謬。」隨將符印拜送燃燈。燃燈受符印，謝過眾道友，共商議破十陣之策。正是：

雷部正神施猛力，神仙殺戒也難逃。

話說燃燈道人安排破陣之策，不覺心上咨嗟⋯⋯「此一劫必損吾十友。」且說聞太師在營中請

書曰：

何事至此？」鄧忠答曰：「來下戰書。」哪吒報與子牙…「鄧忠下書。」子牙命…「接上來。」

十天君上帳，坐而問曰：「十陣可曾完全？」秦完曰：「完已多時，可著人下戰書知會，早早成功，以便班師。」聞太師忙修書，命鄧忠往子牙處下了戰書。有哪吒見鄧忠來至，便問曰：「有

征西大元戎太師聞仲，書奉丞相姜子牙麾下：古云『率土之濱，莫非王臣。』今無故造反，得罪於天下，為天下所共棄者也。屢奉天討，不行悔罪，反恣肆虐暴，殺害王師，致辱朝廷，罪亦罔赦。今擺此十絕陣已完，與爾共決勝負。特看鄧忠將書通會，可準定日期，候爾破敵。戰書到日，即此批宣。

子牙看罷，原書批回：「三日後會戰。」鄧忠回見聞太師：「三日後會陣。」聞太師乃在大營中設席款待十天君，大吹大擂暢飲。酒至三更，出中軍帳，猛見周家蘆篷裏，眾道人頂上現出慶雲瑞彩，或金燈貝葉，瑤珞垂珠，似簷前滴水，涓涓不斷。十天君驚曰：「崑崙諸人到了。」

不覺便是三日，那日早晨，成湯營裏砲響，喊聲齊起，聞太師出營在轅門口，左右分開隊伍，乃鄧、辛、張、陶四將，十陣主各按方向而立。只見西岐蘆篷裏，隱隱旛飄，藹藹瑞氣，兩邊列三山五嶽門人，只見頭一對是哪吒、黃天化出來…二對是楊戩、雷震子；三對是韓毒龍與薛惡虎；四對是金吒、木吒。怎見得，有詩為證：

玉磬金鐘聲兩分，西岐城下吐祥雲。從今大破十絕陣，雷祖英名萬載聞。

話說燃燈掌握元戎，領眾仙下篷，步行排班，緩緩而行。只見赤精子對廣成子，太乙真人對

靈寶大法師，道德真君對懼留孫，文殊廣法天尊對普賢真人，慈航道人對黃龍真人，玉鼎真人對道行天尊；十二位上仙，齊齊整整擺在當中。梅花鹿上坐燃燈道人，赤精子擊金鐘，廣成子擊玉磬，只見天絕陣內一聲鐘響，陣門開處，兩杆旛搖。見一道人，怎生模樣：面如藍靛，髮似硃砂，騎黃斑虎出陣；但見：

蓮子箍，頭上著；絳綃衣，繡白鶴。手持四楞黃金鐧，暗帶擒仙玄妙索。蕩三山，遊東嶽，金鰲島內燒丹藥。只因煩惱共嗔癡，不在高山受快樂。

且說天絕陣內，秦天君飛出陣來。燃燈道人看左右，暗思：「並無一個在劫先破此陣之人。」正話說未了，忽然空中一陣風聲，飄飄落下一位仙家，乃玉虛宮第五位門人鄧華是也。撚一根方天畫戟，見眾道人打個稽首，曰：「吾奉師命，特來破天絕陣。」燃燈點頭自思道：「數定在先，怎逃此厄？」尚未回言，只見秦天君大呼曰：「玉虛教下！誰來見吾此陣？」鄧華向前言曰：「秦完慢來，不必恃強。自肆猖獗！」秦完曰：「你是何人，敢出大言？」鄧華曰：「業障！你連我也認不得了？吾乃玉虛宮門下鄧華是也。」秦完曰：「你敢來會我此陣否？」鄧華曰：「既奉敕下山，怎肯空回？」提畫戟就刺。秦完催鹿相還，步鹿交加，殺在天絕陣前，怎見得：

這一個輕移道步，那一個兜轉黃斑。輕移道步，展動描金五色旛；兜轉黃斑，金鐧使開龍擺尾。這一個道心退後惡心生，那一個那顧長生真妙訣；這一個藍臉上殺光直透三千丈，那一個粉臉上惡氣衝破五雲瑞。一個是雷部天君，施威仗勇；一個是日宮神聖，氣概軒昂。

正是：

封神臺上標名客，怎免誅身戮體災？

話說秦天君與鄧華戰未及三、五回合，空丟一鐧，往陣裏就走。鄧華隨後趕來，見秦完未進陣門去了，鄧華趕入陣內。秦天君見鄧華趕來，急上了板臺，臺上有几案。秦天君將旛執在手中，左右連轉數轉，將旛往下一擲，雷聲交作。只見鄧華昏昏慘慘，不知南北東西，倒在地下。秦完下板臺，將鄧華取了首級，擎出陣來，大呼曰：「崑崙教下！誰敢再觀吾天絕陣也？」燃燈看見鄧華首級，不覺咨嗟：「可憐數年道行，今日結果！」又見秦完復來叫陣，乃命文殊廣法天尊先破此陣，燃燈吩咐：「務要小心！」文殊曰：「知道，領法牒。」作歌出曰：

欲試鋒芒敢憚勞，雲霄寶匣玉龍號。手中紫氣三千丈，頂上凌雲百尺高。
金闕曉臨談道德，玉京時去種蟠桃。奉師法旨離仙府，也到紅塵走一遭。

文殊廣法天尊問曰：「秦完！你截教無拘無束，原自快樂，為何擺此天絕陣陷害生靈？我今既來破陣，必開殺戒。非是我等滅卻慈悲，無非了此前因，你等勿自後悔。」秦完大笑曰：「你等是闡樂神仙，怎的也來受此苦惱？你也不知吾所煉陣中無盡無窮之妙？非我逼你，是你等自取大厄。」文殊廣法天尊笑曰：「也不知是誰取絕命之愆？」秦完大怒，執鐧就打。天尊道：「善哉！」將劍擋架隔招，未及數合，秦完敗走進陣。

天尊趕到天絕陣門首，見裏風颯颯寒霧，蕭蕭悲風，也自遲疑不敢擅入。只聽得後面金鐘響處，只得要進陣去，天尊把手往下一指，平地有兩朵白蓮現出，天尊足踏二蓮，飄飄而進。秦天君大呼曰：「文殊廣法天尊，縱你開口有金蓮，隨手有白光，也出不得吾天絕陣也。」天尊笑曰：「此何難哉？」把口一張，有斗大一朵金蓮噴出：左手五指有五道白光垂地倒往上捲，白光頂上有一朵蓮花，花上有五盞金燈引路。

且說秦完將三首旛如前施展，只見文殊廣法天尊頂上有慶雲升起，五色毫光內有瓔珞垂珠，

掛將下來，手托七寶金蓮，現了化身。怎見得：

悟得靈臺體自殊，自由自在法難拘；蓮花久已朝元海，瓔珞垂絲頂上珠。

話說秦天君把旛搖了數十搖，也搖不動廣法天尊。天尊在光裏言曰：「秦完！貧道今日放不

得你，要開吾殺戒。」把遁龍椿望空中一撒，將秦天君遁住了。此椿按三才，椿上下有三圈，將

秦完縛得逼直。廣法天尊對崑崙打個稽首曰：「弟子今日開此殺戒。」將寶劍一劈，取了秦完首

級，提出天絕陣來。聞太師在黑麒麟上，一見秦完被斬，大叫一聲：「氣殺老夫！」催動坐騎，

大叫：「文殊休走！吾來也！」天尊不理，麒麟來得甚急，似一陣黑煙滾來。怎見得？後人有詩

讚曰：

怒氣凌空怎按摩，一心只要動干戈。休言此陣無贏日，縱有奇謀俱自訛。

且說燃燈後面黃龍真人乘鶴飛來，阻住聞太師，曰：「秦完天絕陣壞吾鄧華師弟，想秦完身

亡，足以相敵。今十陣方才破一，還有九陣未見雌雄；原是鬥法，不必恃強，你且暫退。」只聽

得地烈陣一聲鐘響，趙江在梅花鹿上，作歌而出：

妙妙妙中妙，玄玄玄更玄。動言俱演道，默語是神仙。

在掌如珠易，當空似月圓。功成歸物外，直入大羅天。

趙天君大呼曰：「廣法天尊既破了天絕陣，誰敢會我地烈陣麼？」衝殺而來。燃燈道人命韓

毒龍：「破地烈陣走一遭。」韓毒龍躍身而出，大呼曰：「不可亂行，吾來也！」趙天君問曰：

「你是何人，敢來見我！」韓毒龍曰：「道行天尊門下韓毒龍是也。奉燃燈師父法旨，特來破你地烈陣。」趙天君笑曰：「你不過毫末道行，怎敢來破吾陣，空喪性命？」提手中劍飛來直取。韓毒龍手中劍赴面交還，劍來劍架，猶如紫電飛空，一似寒冰出谷。戰有五、六回合，趙江揮一劍，望陣內敗走。韓毒龍隨後趕來，趕至陣中，趙天君上了板臺，將五方旛搖動，四下裏怪雲捲起，一聲雷鳴，上有火罩，上下夾攻，雷火齊發。可憐韓毒龍，不一時身體成為齏粉，一道靈魂往封神臺來，有清福神引進去了。

且說趙天君復上梅花鹿出陣，大呼：「闡教道友！著別個有道行的來見此陣，毋得使根行淺薄之人，至此枉送性命。誰敢再來會我此陣？」燃燈道人曰：「懼留孫去一番。」懼留孫領命作歌而來：

交光日月煉金英，二粒靈珠透室明。擺動乾坤知道力，逃移生死見功成。

逍遙四海留蹤跡，歸在玄都立姓名。直上五雲雲路穩，紫鶯朱鶴自來迎。

懼留孫躍步而出，見趙天君縱鶴而來。怎生裝束，但見：

碧玉冠，一點紅；翡翠袍，花一叢。絲縧結就乾坤樣，足下常登兩朵雲。

太阿劍，現七星；誅龍虎，斬妖精。九龍島內真靈士，要與成湯立大功。

懼留孫曰：「趙江！你乃截教之仙，與吾輩大不相同，立心險惡，如何擺此惡陣，逆天行事？休言你胸中道術，只怕你封神臺上難逃目下之災。」趙天君大怒，提劍飛來直取。懼留孫執劍赴面交還，未及數合，依前走入陣內。懼留孫隨後趕至陣前，不敢輕進，只聽得後有鐘聲催響，只得入陣。趙天君已上板臺，將五方旛如前運用。懼留孫見勢不好，先把天門開了，現出慶雲保護

其身，然後取緄仙繩，令黃巾力士：「將趙江拿在蘆篷，聽候指揮。」但見：

金光出手萬仙驚，一道仙風透體生。地烈陣中施妙法，平空提出上蘆篷。

話說懼留孫將緄仙繩命黃巾力士提往蘆篷下一摔，把趙江跌得三昧火七竅中噴出，遂破了地烈陣。懼留孫徐徐而回。聞太師又見破了地烈陣，趙江被擒，在黑麒麟背上，聲若巨雷，大叫曰：「懼留孫休走！吾來也！」時有玉鼎真人曰：「聞兄不必這等，我輩奉玉虛宮符命下山，身惹紅塵，來破十陣；才破兩陣，尚有八陣未見明白。況原言過鬥法，何勞聲色，非道中之高明也。」把聞太師說得默默無言。燃燈道人命：「暫且回去。」聞太師亦進老營，請八陣主帥議曰：「今方破二陣，反傷二位道友，使我聞仲心下實是不忍。」董天君曰：「事有定數，既到其間，亦不容收拾。如今把吾風吼陣定成大功。」與聞太師共議不題。

話說燃燈道人回至篷上，懼留孫將趙江提在蘆篷下，來啓燃燈。燃燈曰：「將趙江吊在蘆篷上。」眾仙啓燃燈道人：「風吼陣明日可破麼？」燃燈道：「破不得。這風吼陣非世間風也，此風乃地水火之風，若一運動之時，風內有萬刀齊至，何以抵擋？須得先借得定風珠，治住了風，然後此陣方能破得。」眾位道友曰：「那裏去借定風珠？」內有靈寶大法師曰：「吾有一道友，在九鼎鐵叉山八寶靈光洞，度厄真人有定風珠，弟子修書可以借得。子牙差文官一員，武將一員，速去借珠。此陣自然可破。」子牙忙差散宜生、晁田文武二名，星夜往九鼎鐵叉山八寶靈光洞來借取定風珠。二人離了西岐，逕往大道，非只一日，渡了黃河。又過數日，到了九鼎鐵叉山。怎見得：

嵯峨矗矗，峻嶺巍巍。嵯峨矗矗沖霄漢，峻嶺巍巍礙碧空。怪石亂堆如坐虎，蒼松斜掛似飛龍；嶺上鳥啼嬌韻美，崖前梅放異香濃。洞水潺潺流出冷，冷雲黯淡過來凶。又見

步，皺眉愁臉抱頭蒙。

飄飄霧，凜凜風，咆哮餓虎吼山中，寒鴉揀樹無棲處，野鹿尋窩沒定蹤。可歎行人難進

話說散宜生、晁田二騎上山，至洞門下馬，只見有一童子出洞，散宜生曰：「師兄，請煩通報老師，西周差官散宜生求見。」童子進裏面去，少時出來道請。宜生進洞，見一道人坐於蒲團之上，宜生行禮，將書呈上。道人看書畢，對宜生曰：「先生此來，為借定風珠。此時群仙聚首，會破十絕陣，皆是定數，我也不得不允。況有靈寶師兄華札，只是一路去須要小心，不可失誤。」隨將一顆定風珠付與宜生，宜生謝了道人，慌忙出來。同晁田上馬，揚鞭急走，不顧顛危跋涉，沿黃河走了兩日，卻無渡船。

宜生對晁田曰：「前日來，到處有渡船，如今卻無渡船者，何也？」只見前面有一人來，晁田問曰：「過路的漢子，此處為何竟無渡船？」行人答曰：「官人不知，近日新來兩個惡人，力大無窮，把黃河渡船俱被他趕個罄盡。離此五里，留個渡船，都要從他那裏過，儘他索勒渡河錢，人不敢拗他，要多少就是多少。」宜生聽說：「有如此事，數日就有變更！」策馬前行，果見兩個大漢子也不撐船，只用木筏，將兩條繩子，左邊上筏，右邊拽過去；右邊上筏，左邊拽過來。宜生心下也甚是驚駭。「果然力大，且是爽利。」心忙意急，等晁田來同渡。

只見晁田馬至面前，他認得是方弼、方相兄弟二人在此盤河。晁田曰：「方將軍！」方弼看時，認得是晁田。方弼曰：「晁兄，你往那裏去來？」晁田曰：「煩你渡吾過河。」方弼曰：「晁兄往那裏去來？」方弼、方相相見，敘其舊日之好。方弼曰：「此位何人？」晁田曰：「此是西岐上大夫散宜生。」牌同宜生、晁田渡過黃河上岸。方弼、方相兄弟二人在此盤河。

晁田將取定風珠之事說了一遍，他認得是方弼、方相兄弟二人在此盤河。方弼曰：「你乃紂臣，為甚事同他走？」晁田曰：「紂王失政，吾已歸順武王，如今聞太師征伐西岐，擺下十絕陣，今要破風吼陣，借此定風珠來。今日有幸得遇你昆玉。」

方弼自思：「昔日反了朝歌，得罪紂王，一向流落；今日得定風珠，搶去將功贖罪，卻不是

好？我兄弟還可復職。」因問曰：「散大夫，怎麼樣的就叫做定風珠？借吾一看，以長見識。」

宜生見方弼渡他過河，況是晁田認得，忙忙取出來遞與方弼。方弼打開看了，把包兒往腰裏面一

塞道：「此珠當作過河船資。」遂不答話，連往正南大路去了。晁田不敢阻攔，方弼、方相身高

三丈有餘，力大無窮，怎敢惹他？

散宜生嚇得魂飛魄散，大哭曰：「此來跋涉數千里途程，今一旦被他搶去，怎生是好？將何

面目對姜丞相諸人？」抽身往黃河中要跳。晁田把宜生抱住，曰：「大夫不要性急，吾等死不足

惜，但姜丞相命我二人取此珠破風吼陣，急如風火，不幸被他劫去，吾等死於黃河，姜丞相不知

音信，有誤國家大事，是不忠也；中途被劫，是不智也。我和你慨然見姜丞相報知所以，令他別

作良圖，庶幾減少此不忠、不智之罪。你我如今不明不白死了，兩下耽誤，其罪更

甚。」宜生歎曰：「誰知此處遭殃。」

二人上馬，往前加鞭急走，行不過十五里，只見前面兩杆旗翻飛出山口，後聽糧車之聲，宜

生馬至跟前，看見是武成王黃飛虎催糧過此。宜生下馬，武成王下騎曰：「大夫往那裏來？」宜

生哭拜在地。黃飛虎答禮，問晁田曰：「散大夫有甚事，這等悲泣？」宜生把取定風珠，渡黃河

遇方弼、方相的事，說了一遍。

黃飛虎曰：「幾時劫去？」宜生曰：「去尚不遠。」飛虎曰：「不妨，吾與大夫取來，你們

在此路略等片時。」飛虎上了神牛，此騎兩頭見日，走八百里，撒開彎頭，趕不多時，已是趕上。

只見弟兄二人在前面幌幌蕩蕩而行。黃飛虎大叫曰：「方弼、方相慢行！」方弼回頭，見是武成

王黃飛虎，多年不見，忙在道旁跪下，問武成王曰：「千歲那裏來？」飛虎大喝曰：「你為何把

散宜生定風珠都搶了來？」方弼曰：「他與我作過渡錢的，誰搶他的？」飛虎曰：「快拿來與

我！」方相雙手獻與黃飛虎。

飛虎曰：「你二人一向那裏去？」方弼曰：「自別大王，我兄弟盤河過日子，苦不堪言。」

飛虎曰：「我棄了成湯，今歸周國。武王真乃聖主，仁德如堯舜，三分天下已有其二。今聞太師

在西岐征伐，屢戰不能取勝，你既無所歸，不若同我歸順武王御前，乃不失封侯之位。不然，辜負你兄弟本領。」方弼曰：「大王若肯提攜，乃愚兄弟再生之恩矣，有何不可。」飛虎曰：「既如此，隨吾來。」二人隨著武成王飛騎而來，霎時即至。宜生、晁田見方家兄弟跟著而來，嚇得魂不附體。武成王下騎，將定風珠付與宜生：「你二人先行，吾帶方弼、方相後來。」

且說宜生、晁田星夜趕至西岐篷下，來見子牙。子牙問：「取定風珠事體如何？」宜生便將渡黃河被劫之事，幸遇黃飛虎取回，並收得方弼、方相兄弟二人一節，說了一遍。子牙不語，將定風珠獻與燃燈道人。眾仙曰：「既有此珠，明日可破風吼陣。」不知勝負如何？且聽下回分解。

# 第四十六回　廣成子破金光陣

仙佛從來少怨尤，只因煩惱惹閒愁。特強自棄千年業，用暴頻拚萬劫修。

幾度看來悲往事，從前思省為誰仇。可憐羽化封神日，俱作南柯夢裏遊。

話說燃燈道人次日與十二弟子排班下篷，將金鐘、玉磬敲，一齊出陣。只見成湯營裏一聲砲響，聞太師乘騎早至轅門，看子牙破風吼陣。董天君騎八角鹿，提兩口太阿劍作歌而來。歌曰：

得到清平有甚憂，丹爐乾馬配坤牛。從來看破紛紛亂，一點雲臺只自由。

話說董天君鹿走如飛，陣前高叫。燃燈觀左右無人可先入風吼陣。忽然見黃飛虎領方弼、方相來見子牙，稟曰：「末將催糧收此二將，乃紂王駕下鎮殿大將軍方弼、方相兄弟二人。」子牙大喜。猛然間，燃燈道人看見兩個大漢，問子牙曰：「此是何人？」子牙曰：「黃飛虎新收二將，乃是方弼、方相。」燃燈歎曰：「天數已定，萬物難逃！就命方弼破風吼陣走一遭。」子牙遂令方弼破風吼陣。可憐！方弼不過是凡夫俗子，那裏知道其中幻術，就應聲：「願往！」持戟拽步如飛，直奔至陣前。董天君見一大漢，身長三丈有餘，面如重棗，一部落腮鬍髯，四隻眼睛，甚是凶惡。董天君看罷，著實駭然。怎見得，有讚為證：

三叉冠烏雲蕩漾，鐵掩心砌就龍鱗；翠藍袍團花燦爛，畫杆戟烈烈征雲。

四目生光真顯耀，臉如重棗像蝦紅；一部落腮飄腦後，平生正直最英雄。

曾反朝歌保太子，盤河渡口遇宜生；歸周未受封官爵，風吼陣上見奇功。

只因前定垂天象，顯道封神久注名。

話說方弼見董天君，大呼曰：「妖道慢來！」就是一戟。董天君那裏招架得住，只是一合，便往陣裏去了。子牙命左右擂鼓，方弼耳聞鼓聲響，拖戟趕來，至風吼陣門前，逕衝將進去。他那裏知道陣內無窮奧妙，只見董天君上了板臺，將黑旛搖動，黑風捲起，有萬千兵刃殺將下來。只聽得一聲響，方弼四肢已為數段，跌倒在地，一道靈魂往封神臺，清福神柏鑑引進去了。董天君命士卒，將方弼屍首拖出陣來，董全催鹿復至陣前，大呼曰：「玉虛道友！爾等把一凡夫誤送性命，汝心安乎？既是高明道德之士，來會吾陣，便見玉石也。」燃燈乃命慈航道人：「你將定風珠拿去，破此風吼陣。」慈航道人領法旨，乃作歌曰：

自隱玄都不計春，幾回滄海變成塵。玉京金闕朝元始，紫府丹霄悟妙真。喜集化成千歲鶴，閒來高臥萬年身。吾今已得長生術，未肯輕傳與世人。

話說慈航道人謂董全曰：「道友！吾輩逢此殺戒，爾等最是逍遙，何苦擺此陣勢，自取滅亡？當時簽押封神榜，你可曾在碧遊宮，聽你掌教師曾說有兩句偈言，貼在宮門：『靜誦黃庭緊閉洞，密藏金母意如何。』你闡教門下，自倚道術精奇，屢屢將吾輩藐視，我等方才下山。道友！你是為善好樂之客，速回去，再著別個來，還要顧我？」董天君曰：「連你一身也顧不來，還要顧我？」董全大怒，執寶劍望慈航直取。慈航架劍，口稱：「善哉！」方才用劍相還。來往有三、五回合，董天君往陣中便走，慈航道人隨後趕來，趕到陣門前，亦不敢擅入裏面去。只聽得腦後鐘聲頻響，乃徐徐而入。只見董天君上了板臺，對黑旛搖動，黑風捲起，卻如壞了方弼一般。慈航道人頂上有定風珠，此風焉能得至？不知此風不至，刀刃怎麼得來？慈航將清淨琉璃瓶祭於空中，命黃巾力士：「將瓶底朝天，瓶口朝地。」只見瓶中一道黑氣，一聲響，將董

全吸在瓶中去了。慈航命力士將瓶口轉上，帶出風吼陣來。只見聞太師坐在黑麒麟上，專聽陣中消息。只見慈航道人出來對聞太師曰：「風吼陣已被吾破矣！」命黃巾力士將瓶傾下來，只見：

絲縧道服麻鞋在，渾身皮肉化成膿。

董全一道靈魂往封神臺來，清福神柏鑑引進去了。聞太師見而大呼曰：「氣殺吾也！」將黑麒麟磕開，提金鞭衝殺過來。有黃龍真人乘鶴急止之曰：「聞太師，你十陣方破三陣，何必動無明火，亂吾班次？」只聽得寒冰陣主大叫：「聞太師且不要爭先，待吾來也！」乃信口作歌曰：

玄中奧妙少人知，變化隨機事事奇；九轉功成爐內寶，從來應笑世人癡。

話說聞太師只得立住。那寒冰陣內袁天君歌罷，大呼：「闡教門下！誰來會吾此陣？」燃燈道人命道行天尊門徒薛惡虎：「你破寒冰陣走一遭。」薛惡虎領命，提劍奔而來。袁天君見是一個道童，乃曰：「那道童速自退去，著你師父來。」薛惡虎怒曰：「奉命而來，豈有善回之理？」薛惡虎隨後趕入陣來，只見袁天君上了板臺，用手將皂旛搖動，上有冰山，即似刀山一樣，往下磕來。下有冰塊，如狼牙一般，往上湊合。任你是什麼人，遇之即為齏粉。薛惡虎入其中，只聽得一聲響，磕成肉泥，一道靈魂逕往封神臺去了。陣中黑氣上升，道行天尊歎曰：「門人兩個，今絕於二陣之中。」

又見袁天君跨鹿而來：「你們十二位之內，乃是上仙名士，有誰來會吾此陣？乃令此無甚道術之人來送性命。」燃燈道人命普賢真人走一遭，普賢真人作歌而來：

道德根源不敢忘，寒冰看破火消霜；塵心不解遭魔障，眼前咫尺失天堂。

普賢真人歌罷，袁天君怒氣紛紛，持劍而至。普賢真人曰：「袁角，你何苦作孽，擺此惡陣？貧道此來入陣時，一則開吾殺戒，二則你道行功夫一旦失卻，後悔何及？」袁天君大怒，仗劍直取。普賢真人將手中劍架住，口稱：「善哉！」二人戰有三、五合，袁角便敗入陣中去了。普賢真人隨即走進陣來，袁天君上了板臺，上有冰山一座打將下來。普賢真人用指上放一道白光如線，長出一朵慶雲，高有數丈，上有八角。角上乃是金燈瓔珞垂珠，護持頂上；其冰寒冰陣，欲為袁角報仇，只見金光陣主乃金光聖母，撒開五點斑豹駒，厲聲作歌而來：

有一個時辰，袁天君見其陣已破，方欲抽身，普賢真人用吳鉤劍飛來，將袁天君斬於臺下。袁角一道靈魂被清福神引進封神臺去了。普賢收了雲光，大袖迎風，飄飄而出。聞太師又見破了見金燈自然消化，毫不能傷。

真大道，不多言，運用之間恆自然；放開二目見天元，此即是神仙。

話說金光聖母騎五點斑豹駒，提飛金劍，大呼曰：「闡教門人！誰來破吾金光陣？」燃燈道人看左右無人先破此陣，正沒計較，只見空中飄然墜下一位道人，面如傅粉，唇若丹硃。怎見得？

有詩為證：

道服先天氣概昂，竹冠麻履異尋常；絲縧腰下飛鸞尾，寶劍鋒中起燁光。伏龍伏虎仗仙方；袖藏奇寶欽神鬼，封神榜上把名揚。全氣全神真道士，

話說眾道人看時，乃是玉虛宮門下蕭臻。蕭臻對眾仙稽首，曰：「吾奉師命下山，特來破金光陣。」只見金光聖母大呼曰：「闡教門下！誰來會吾此陣？」言未畢，蕭臻轉身曰：「吾來也！」金光聖母認不得蕭臻，問曰：「來者是誰？」蕭臻笑曰：「你連我也不認得了？吾乃玉虛

門下蕭臻是也。」金光聖母曰：「爾有何道行，敢來會我此陣？」執劍來取。

蕭臻撒步，赴面交還。二人戰未及三、五合，金光聖母撥駒往陣中飛走。蕭臻大叫：「不要走！吾來了！」逕趕入金光陣內。至一臺下，金光聖母下駒上臺，將二十一根杆上吊著鏡子，鏡子上每面有一套，套住鏡子。聖母將繩子拽起，其鏡現出，把手一放，發雷響處，振動鏡子，連轉數次，放出金光，射著蕭臻，大叫一聲。可憐！正是：

百年道行從今滅，衣袍身體影無蹤。

蕭臻一道靈魂，清福神柏鑑引進封神臺去。金光聖母復上了斑豹駒，走至陣前曰：「蕭臻已絕，誰敢會吾此陣？」燃燈道人命廣成子：「你去走一遭。」廣成子領令，作歌曰：

有緣得悟本來真，曾在終南遇聖人。指出長生千古秀，生成玉蕊萬年新。渾身是口難為道，大地飛塵別有春。吾道了然成一貫，不明一字最艱辛。

話說金光聖母見廣成子飄然而來，大叫曰：「廣成子！你也敢會吾此陣？」廣成子曰：「此陣有何難破，聊為兒戲耳！」金光聖母大怒，仗劍來取。廣成子執劍相迎，戰未及三、五合，金光聖母轉身往陣中去了。廣成子隨後趕入金光陣內，見臺前有杆二十一根，上有物件掛看，金光聖母上臺，將繩子攬住拽起，套中現出鏡子，發雷震動，金光射將下來。廣成子忙將八卦仙衣打開，連頭裹定，不見其身。金光縱有精奇奧妙，侵不得八卦紫壽衣。廣成子暗將番天印往八卦仙衣底下打將上來，一聲響，把鏡子打碎了十九面。金光聖母著慌，忙拿兩面鏡子在手，方欲搖動，急發金光來照廣成子；早被廣成子復祭番天印打將來，金光聖母躲不及，正中腦門，腦漿迸出，一道靈

有一個時辰，金光不能透入其身，雷聲不能震動其形。廣成子

魂早進封神臺去了。

廣成子破了金光陣，方出陣門。聞太師得知金光聖母聖母已死，大叫曰：「廣成子休走，吾與金光聖母報仇。」麒麟走動如飛，只見化血陣內孫天君大叫曰：「聞兄不必動怒，待吾擒他與金光聖母報仇。」孫天君面如重棗，一部短髯，戴虎頭冠，乘黃斑鹿，飛滾而來。燃燈道人顧左右，並無一人去得，偶然見一道人慌忙而至，與眾人打稽首，曰：「眾位道兄請了！」燃燈曰：「道者何來，高姓大名？」道人曰：「衲子乃五夷山白雲洞散人喬坤是也。聞十絕陣有化血陣，吾當協助子牙。」

言未了，孫天君叫曰：「誰來會吾此陣？」喬坤抖搜精神，曰：「吾來了！」仗劍在手，向前問曰：「爾等雖是截教，總是出家人，為何起心不良，擺此惡陣？」孫天君曰：「爾是何人，敢來破吾化血陣？快快回去，免遭枉死。」喬坤大怒，罵曰：「孫良！你休誇海口，吾定破爾陣，拿你梟首號令西岐。」孫天君大怒，縱鹿仗劍來取。喬坤對面交還，未及數合，孫天君敗入陣。喬坤隨後趕來入陣中，孫天君上臺，將一片黑沙往下打來，正中喬坤。正是：

沙沾袍服身為血，化作津津遍地紅。

喬坤一道靈魂已進封神臺去了。孫天君復出陣前，大呼曰：「燃燈道友！你著無名下士來破吾陣，枉喪其身。」燃燈命太乙真人：「你去走一遭。」太乙真人作歌而來：

當年有志學長生，今日方知道行精。運動乾坤顛倒理，轉移日月互為明。
蒼龍有意歸離臥，白虎多情覓坎行。欲煉九還何處是，震宮雷動兌西成。

太乙真人歌罷，孫天君曰：「道兄！你非是見吾此陣之妙？」太乙真人笑曰：「道友！休誇

大口，吾進此陣如入無人之境耳。」孫天君大怒，催鹿仗劍直取，太乙真人用劍相還。未及三、五合，孫天君便往陣中去了。太乙真人聽腦後金鐘催響，至陣門，將手往下一指，地生兩朵青蓮，真人腳踏蓮花，騰騰而入。太乙真人用左手一指，指上放出一道白光，高有一、二丈；頂上現有一朵慶雲，旋在空中，護於頂上。孫天君在臺上抓一把黑沙打將下來，其沙放至頂雲，如雲見烈燄一般，自滅無跡。孫天君將一斗黑沙往下一潑，其沙飛揚而去，自滅自消。孫天君見此術不應，抽身逃遁，太乙真人忙將九龍神火罩祭於空中，孫天君命該如此，將身罩住，真人雙手一拍，只見現出九條火龍，將罩盤繞，頃刻燒成灰燼，一道靈魂往封神臺去了。

聞太師在老營外，見太乙真人又破了化血陣，大叫曰：「太乙真人休回去，吾來了！」只見黃龍真人乘鶴而前，立阻聞太師曰：「大人之語，豈得失信！十陣方才破六，爾且暫回，明日再會。如今不必這等恃強，雌雄自有分定。」聞太師氣沖牛耳，神目光輝，鬚髮皆豎。回進老營，忙請四陣主入帳，太師泣對四天君曰：「吾受國恩，官居極品，以身報國。今日六友遭殃，吾心何忍？四位請回海島，待吾與姜尚決一死戰，誓不俱生。」太師道罷，淚如雨下。四天君曰：「聞兄且自寬慰，此是天數，吾等各有主張。」俱回本陣去了。

且說燃燈與太乙真人回至蘆篷，默坐不言。子牙打點前後。話說聞太師獨自尋思，無計可施。忽然想起峨嵋山羅浮洞趙公明，心下想：「若得此人來，大事庶幾可定。」忙喚：「吉立、余慶好生守營，我上峨嵋山去來。」二人領命。太師隨上黑麒麟，掛金鞭，駕風雲往羅浮洞來。正是：

神風一陣行千里，方顯玄門道術高。

霎時到了峨嵋山羅浮洞。下了黑麒麟，太師觀看其山，真清幽僻靜，鶴鹿紛紜，猿猴來往，洞門前懸掛藤蘿。太師問：「有人否？」少時有一童兒出來，見太師三隻眼，問曰：「老爺那裏來的？」太師曰：「你師父可在麼？」童兒答曰：「在洞裏靜坐。」太師曰：「你說：『商都聞

太師拜訪。』」童兒進來，見師父報曰：「有聞太師來拜訪。」趙公明聽說，忙出來迎接，見聞太師，大笑曰：「聞道兄，那一陣風吹你到此？你享人間富貴，受用金屋繁華，全不念道門光景，清談家風。」二人攜手進洞，行禮坐下。聞太師長吁了一聲，未及開言。

趙公明問曰：「道兄為何長吁？」聞太師曰：「我聞仲奉詔征西，討伐叛逆。不意崑崙教下姜尚，善能謀謨，助惡者眾，朋黨作奸，屢屢失機，無計可施。不得已，往金鰲島邀秦完等十友協助，乃擺十絕陣，指望擒獲姜尚。孰知今破其六，反損六位道友，實為可恨。今日自思無門可投，忝愧到此，不知道兄尊意如何？」公明曰：「你當時何不早言？今日之敗，乃自取之也。既然如此，煩兄一往，吾隨後即至。」太師大喜，辭了公明，上騎，駕風雲回營不表。

且說趙公明喚門徒陳九公、姚少司：「隨我往西岐去。」兩個門徒領命。公明打點起身，喚童兒：「好生看守洞府，吾去就來。」帶兩個門人駕土遁往西岐，正行之間，忽然落下來，是一座高山。正是：

異景奇花觀不盡，分明生就小蓬萊。

詩曰：

未曾行處風先到，才作奔騰草自拔。

趙公明正看山中景致，猛然山腳下一陣狂風大作，捲起灰塵。分明看時，只見一隻猛虎來了。

笑曰：「此去也無坐騎，跨虎登山，正是好事。」只見那虎擺尾搖頭而來，怎見得？有詩為證，

詩曰：

咆哮踴躍出深山，幾點英雄汗血斑。利爪如鉤心膽壯，鋼牙似劍勢凶頑。任是獸群應畏服，敢攖威猛等閒間。

話說趙公明見一黑虎前來，喜不自勝：「正用得著你。」掉步向前，將二指伏虎在地，用絲繅套住虎項，跨在虎背上，把虎頭一拍，用符籙一道畫在虎項上。那虎四足就起風雲，霎時間來到成湯營轅門下虎。眾軍大叫：「虎來了！」陳九公曰：「不妨，乃是家虎。快報與聞太師，趙老爺已至轅門。」太師聞報，忙出營迎迓。二人至中軍帳坐下，有四陣主來相見，共談軍務之事。

趙公明曰：「四位道兄！如何擺十絕陣，反損了六位道友？此情真是可恨。」

正說間，猛然抬頭，只見子牙蘆篷上吊著趙江，公明問曰：「那篷上吊的是誰？」白天君曰：「道兄！那就是地烈陣主趙江。」公明大怒：「豈有此理！三教原來總一般，彼將趙江如此凌辱，吾輩面目何存？待吾也將他的人拿一個來吊著，看他意下如何？」隨上虎提鞭，聞太師同四陣主出營，看趙公明來會姜子牙。不知勝負如何，且聽下回分解。

# 第四十七回　公明輔佐聞太師

異寶雖多莫炫奇，須知盈滿有參差。西山此際多誇勝，狹路應思失意悲。堪嗟絆日西山近，無奈匡君欠所思。跨虎有成終屬幻，降龍無術轉當時。

話說趙公明乘虎提鞭，出營來大呼曰：「著姜尚快來見吾。」哪吒聽說，報上篷來：「有一跨虎道者，請師叔答話。」燃燈調子牙曰：「來者乃峨嵋山羅浮洞趙公明是也，你可見機而作。」子牙領命，下篷乘四不像，左右有哪吒、雷震子、黃天化、楊戩、金、木二吒擁護。只見杏黃旛招展，黑虎上坐一道人，怎見得：

天地玄黃修道德，宇宙洪荒煉元神。虎龍嘯聚風雲鼎，烏兔周旋卯酉晨。五遁三除閒戲耍，移山倒海等閒論。掌上曾安天地訣，一雙草履任遊巡。五氣朝元真罕事，三花聚頂自長春。峨嵋山下聲名遠，得到羅浮有幾人。

話說子牙見公明，向前施禮，口稱：「道友是那一座名山，何處洞府？」公明曰：「吾乃峨嵋山羅浮洞趙公明是也。你破吾道友六陣，倚仗你等道術，壞吾六友，心實痛切！又把趙江高吊蘆篷，情俱可恨。姜尚！我知道你是玉虛宮門下，我今日下山，必定要你見個高低。」提鞭縱虎來取子牙，子牙仗劍急架忙還。

二獸相交，未及數合，公明祭鞭在空中，神光閃灼如電，其實驚人。子牙躲不及，被一鞭打下鞍轎，哪吒急來，使火尖鎗敵住公明，金吒救回姜子牙。子牙被鞭打傷後心，死了。哪吒使開鎗法，戰未數合，又被公明一鞭打下風火輪來。黃天化看見，催開玉麒麟，使兩個鎚抵住公明。

又飛起雷震子，展開黃金棍，往下打來。楊戩縱馬搖鎗，將趙公明裹在核心，一場好殺。只殺得：

天昏地暗無光彩，宇宙渾然黑霧迷。

趙公明被三人裹住了，雷震子是上三路，黃天化是中三路，楊戩暗將哮天犬放起，形如白象。怎見得好犬？

仙犬修成號細腰，形如白象勢如梟；銅頭鐵頸難招架，遭遇凶鋒骨亦消。

話說楊戩暗放哮天犬，趙公明不防備，早被哮天犬一口把頸項咬傷，將袍服扯碎，只得撥虎逃歸進轅門。聞太師見公明失利，慌忙上前慰勞。趙公明曰：「不妨。」忙將葫蘆中仙藥取出搽上，即時痊癒不表。

且說子牙被趙公明一鞭打死，抬進相府。武王知子牙被打死，忙同文武百官至相府來看子牙。武王迎接至殿前，武王曰：「名利二字，俱成畫餅，著實傷悼。」正歎之間，報：「廣成子進相府來看子牙。」廣成子曰：「不妨，子牙該有此厄。」叫：「取水一盞。」道人取一粒丹，用水化開，撬開口，將藥灌下十二重樓。有一個時辰，子牙大叫一聲：「痛殺我也！」二目睜開，只見武王、廣成子俱站於臥榻之前。子牙方知中傷已死，正欲掙起身來致謝，廣成子搖手曰：「你好生調理，不要妄動。吾去蘆篷照顧，恐趙公明猖獗。」廣成子至篷上，回了燃燈的話：「已救回子牙還生，且在城內調養。」不表。

話說趙公明次日上虎，提鞭出營。至篷下，坐名要燃燈答話，哪吒報上篷來，燃燈遂與眾道友排班而出。見公明威風凜凜，眼露凶光，非道者氣象；燃燈打稽首，對趙公明曰：「道兄請

了！」公明回答曰：「道兄！你欺吾等太甚？吾道你知，你道吾見，你聽吾道來…

混沌從來不記年，各將妙道輔真全。當時未有星河斗，先有吾黨後有天。

道兄！你乃闡教玉虛門下之士，我乃截教門人，你師，我師，總是一師秘授，了道成仙，共為教主。你們把趙江吊在篷上，將吾道藐如灰土，吊他一繩，有你半繩，道理不公！豈不知…

翠竹黃鬚白筍芽，儒冠道履白蓮花。紅花白藕青荷葉，三教原來總一家。」

燃燈答曰：「趙道兄，當時簽押封神榜，你可曾在碧遊宮？」趙公明曰：「吾豈不知？」燃燈曰：「你既知道，你師曾說榜中之姓名，三教內俱有，彌封無影，死後見明。爾師言得明明白白，道兄今日至此，乃自昧己心，逆天行事，是道兄自取。吾輩逢此劫數，吉凶未知，吾自天皇修成正果，至今尚難逃紅塵。道兄無拘無束，卻要強爭名利，你且聽我道來…

盤古修來不記年，陰陽二氣在先天。煞中生煞肌膚換，精裏含精性命圓。

趙公明大怒曰：「難道吾不知？你且聽我道來…

玉液丹成真道士，六根清淨產胎先。扭天拗地心難正，徒費功夫落塹淵。」

能使須彌翻轉過，又將日月逆周旋。從來天地生吾後，有甚玄門道德仙。」

趙公明道罷，黃龍真人跨鶴至前，大呼曰：「趙公明！你今日至此，也是封神榜上有名的，合該此處盡絕。」公明大怒，舉鞭來取，真人忙將劍來迎。鞭劍交加，未及數合，趙公明忙將縛龍索祭起，把黃龍真人平空拿去。赤精子見拿了黃龍真人，大呼：「趙公明不得無禮！聽我道來：

會得陽丹物外玄，了然得意自忘筌。應知物外長生路，自有逍遙不老仙。
鉛與汞合產先天，倒顛日月配乾坤。明明指出無生妙，無奈凡心不自捐。」

話說赤精子執劍來取公明，公明鞭法飛騰，來往有三、五合，公明取出一物，名曰「定海珠」，珠有二十四顆，此珠後來興於釋門，化為二十四諸天。公明正欲用鞭復打赤精子頂上，有廣成子急步大叫：「休得傷吾道友，吾來了！」公明見廣成子來得凶惡，急忙迎架廣成子。兩家交兵，未及一合，又祭此珠，將廣成子打倒塵埃。道行天尊急來抵住公明。公明連發此寶，打傷五位上仙，玉鼎真人、靈寶大法師五位敗回蘆篷。趙公明連勝回營，至中軍，聞太師見公明得勝大喜。公明將黃龍真人也吊在蘆杆上，把黃龍真人泥九宮上用符印壓住元神，輕易不得脫逃。營中聞太師一面吩咐設席，四陣主陪飲。

且說燃燈回上篷來坐下，五位上仙俱著了傷，面面相覷，默默不語。燃燈問眾位道友曰：「今日趙公明用的是何物件，打傷眾位？」靈寶大法師曰：「只知著人甚重，不知是何物件。」燃燈聞言，甚是不樂，忽然抬頭見黃龍真人吊在蘆杆上面，心下越發不安。眾道者歎曰：「是吾輩逢此劫厄，不能擺脫。今黃龍真人被如此厄難，我等此心何忍？誰能與他解厄方好。」玉鼎真人曰：「不妨，至晚間再作處治。」眾道友不言。不覺紅輪西墜，玉鼎真人喚楊戩曰：「你今夜去把黃龍真人放來。」楊戩聽命，至一更

五人齊曰：「只見紅光閃灼，不知是何物件。」燃燈曰：「只知著人甚重，不知是何寶物，看不明白。」五人齊曰：「只見紅光閃灼，不知是何物件。」

縱然神仙，觀之不明，瞧之不見，一刷下來，將赤精子打了一跤。公明將此寶祭於空中，有五色毫光，

時分，化作飛蟻，飛在黃龍真人耳邊，悄悄言曰：「師叔！弟子楊戩奉命特來放老爺，怎麼樣陽神便出？」真人曰：「你將吾頂上符印去了，吾自得脫。」楊戩將符印揭去，正是：

天門大開陽神出，去了崑崙正果仙。

真人來至蘆篷，稽首謝了玉鼎真人，正歡呼大悅，眾道人大喜。

且說趙公明飲酒半酣，忽鄧忠來報：「啓老爺：旛上不見了道人了。」趙公明招指一算，知道是楊戩救去了。公明笑曰：「你今日去了，明日怎逃？」彼時二更席散，各歸寢榻。

次日升中軍，趙公明上虎提鞭，早到篷下，坐名要燃燈答話。燃燈在篷上見公明跨虎而來，謂眾道友曰：「你們不必出去，待吾出去會他。」燃燈乘鹿，數門人相隨至於陣前，趙公明曰：「楊戩救了黃龍真人來了，他有變化之功，叫他來見我。」燃燈笑曰：「道友乃斗筲之器，此事非是他能，乃仗武王洪福，姜尚之德耳。」公明大怒曰：「你將此言惑亂軍心，甚是可恨！」提鞭就打。燃燈口稱：「善哉！」急忙用劍來招架。

未及數合，公明將定海珠祭起，燃燈借慧眼看時，一派五色毫光，瞧不見是何寶物，看著落將下來，燃燈撥鹿便走，不進蘆篷，望西南上去了。公明追趕下來，至一山坡，松下有二人下棋，一位穿青，一位穿紅，正在分局之時，忽聽鹿鳴響亮，二人回顧，見是燃燈道人，二人忙問其故。燃燈把趙公明伐西岐之事說了一遍，二人曰：「不妨，老師站在一邊，待我二人問他。」且說趙公明虎走如風馳電掣，倏忽而至。二人作歌曰：

可憐四大屬虛名，認破方能脫死生；慧性猶如天際月，幻身卻是水中冰。撥迴關捩頭頭看，看破虛空物物明；缺行虧功俱是假，丹爐火煉道難成。

且說趙公明正趕燃燈，聽得歌聲古怪，定目觀之，見二人各穿青、紅二色衣袍，臉分黑、白。

公明問曰：「爾是何人？」二人笑曰：「你連我也認不得，還稱你是神仙？聽我道來：

堪笑公明問我家，我家原住在煙霞。眉藏火電非閒說，手種金蓮豈自誇。

三尺焦桐為活計，一壺美酒是生涯。騎龍跨出遊滄海，夜靜無人玩月華。

吾乃五夷山散人蕭升、蕭寶是也。俺兄弟閒對一局，以遣日月。今見燃燈老師被你欺逼太甚，強逆天道，扶假滅真，自不知己罪，反恃強追襲，吾故問你端的。」趙公明大怒：「你好大本領，焉敢如此？」發鞭來打，二道人急以寶劍相迎。鞭來劍去，宛轉抽身，未及數合，公明把縛龍索祭起，來拿兩個道人。蕭升一見此索，笑曰：「來得好！」急忙向豹皮囊取出一個金錢，有翅名曰「落寶金錢」，也祭起空中。只見縛龍索跟金錢落在地上，蕭寶忙將索收了。

趙公明見收了此寶，大呼一聲：「好妖孽，敢收吾寶？」又取定海珠祭起於空中，只見瑞彩千團打將下來，蕭升又發金錢，定海珠隨錢而下，蕭寶忙忙搶了定海珠。公明見失了定海珠，氣得三尸神暴跳，急祭起神鞭。蕭升又發金錢，不知鞭是兵器不是寶，如何落得？正中蕭升頂門，打得腦漿迸出，做一場散淡閒人，只落得封神臺上去了。蕭寶見道兄已死，欲為蕭升報仇，燃燈在高阜處觀之，歎曰：「二友棋局歡笑，豈知為我遭如此之苦？待我暗助一臂之力。」忙將乾坤尺祭起來，公明不曾提防，被一尺打得公明幾乎墜虎，大呼一聲，撥虎往南去了。

燃燈近前，下鹿施禮：「深感道兄施術之德，堪憐那一位穿紅的道友遭厄，吾心不忍。二位是那座名山，何處洞府，高姓大名？」道者答曰：「我等乃五夷山散人蕭升、蕭寶是也。不期蕭兄絕於公明毒手，實為可歎。」燃燈曰：「方才公明祭起二物，欲傷二位，貧道見一金錢起去，那物隨錢而落，道友忙忙收起，果是何物？」蕭寶曰：「吾寶名為落寶金錢，連落公明二物，不知何名。」取出來與燃燈觀看。

燃燈一見定海珠，鼓掌大笑曰：「今日方見此奇珠，吾道成矣。」蕭寶忙問其故，燃燈曰：

「此寶名定海珠，自元始以來，此珠曾出現光輝，照耀玄都，後來杳然無聞，不知落於何人之手。

今日幸逢道友，收得此寶，貧道不覺心爽神快。」蕭寶曰：「老師既欲見此寶，必是有可用之處，

老師自當取去。」燃燈曰：「貧道無功，焉敢受此？」蕭寶曰：「一物自有一主，既老師可以助

道，理當受得，弟子收之無用。」燃燈打稽首，謝了蕭寶，二人同往西岐。至蘆篷，眾道人起身

相見，燃燈把遇蕭升一事說了一遍。燃燈又對眾人曰：「列位道友被趙公明打傷，撲倒在地者，

乃是定海珠。」眾道人方悟。燃燈取出，眾人觀看，一個個嗟歎不已。

不說燃燈得寶，話說趙公明被打了一乾坤尺，又失了定海珠、縛龍索，回進大營，聞太師接

著，問其追燃燈一事。公明長吁一聲，聞太師曰：「道兄為何這等？」公明大叫曰：「吾自修行

以來，今日失利，正趕燃燈，偶逢二子，名曰『蕭升、蕭寶』，將吾縛龍索、定海珠收去。吾自

得道，仗此奇珠，今被無名小輩收去，吾心碎矣。」公明曰：「陳九公、姚少司，你好生在此，吾

吾往三仙島去來。」聞太師曰：「道兄此去速回，免吾翹首。」公明曰：「吾去即回。」遂乘虎

駕風雲而起，不一時，來至三仙島下虎，進洞府前，咳嗽一聲。

少時，一童兒出來說道：「原是大老爺來了。」忙報與三位娘娘：「大老爺至此。」三位娘

娘起身，齊出洞門迎接，口稱：「兄長！請入裏面。」打稽首坐下。雲霄娘娘曰：「大兄至此，

是往那裏去來？」公明曰：「聞太師伐西岐不能取勝，請我下山，會闡教道人，連勝他幾番，後

是燃燈道人會我，口出大言，吾將定海珠祭起，燃燈奔走，吾便追襲。不意趕至中途，便遇散人

蕭升、蕭寶兩個無名下士，把吾二物收去。自思：『闢地開天，成了道果，得此二寶，方欲煉性

修真，在羅浮洞中以證元始；今一旦落於兒曹之手，心甚不平。』特到此間，借金蛟剪也罷，或

混元金斗也罷，拿下山去，務要復回此二寶，吾心方安。」

雲霄娘娘聽罷，只是搖頭，說道：「大兄，此事不可行。昔日三教共議簽押封神榜，吾等俱

在碧遊宮。我們截教門人，封神榜上頗多，因此禁止不出洞府，只為此也。吾師有言：『彌封名

姓，當宜謹慎。』又有兩句貼在宮外：

緊閉洞門，靜誦黃庭三兩卷。身投西土，封神榜上有名人。

分怒色。正是：

他人有寶他人用，果然開口告人難。

三位娘娘聽公明之言，內有碧霄娘娘要借，奈姐姐雲霄不從。且說公明跨虎離洞，行不上一、二里，在海面上行，腦後有人叫曰：「趙道兄！」公明回頭看時，一位道姑，腳踏風雲而至。怎見得？有詩為證，詩曰：

譬挽青絲殺氣浮，修真煉性隱山丘。爐中玄妙超三界，掌上風雷震九州。十里金城驅黑霧，三仙瑤島運神籌。若還觸惱仙姑怒，翻倒乾坤不肯休。

趙公明看時，原來是菡芝仙。公明曰：「道友為何相招？」道姑曰：「道兄那裏去？」趙公明把伐西岐失了定海珠的事，說了一遍：「方才問俺妹子借金蛟剪，去復奪定海珠，他堅執不允，

如今聞教道友犯了殺戒，吾截教實是逍遙。昔日鳳鳴岐山，今生聖主，何必與他爭論是非？大兄，你不該下山，你我只等子牙封過神，才見神仙玉石。大兄請回峨嵋山，待平定封神之日，吾親自往靈鷲山，問燃燈討珠還你。若此時特要借金蛟剪、混元金斗，妹子不能從命。」公明曰：「難道我來借，你也不肯？」雲霄娘娘曰：「非是不肯，恐怕一時失手，追悔何及？總求兄請回山，不久封神在邇，何必太急！」公明歎曰：「一家如此，何況外人？」遂起身作辭，走出洞門，十

故此往別處借些寶貝，再作區處。」菡芝仙曰：「豈有此理？我同道兄回去，一家不借，何況外人！」

菡芝仙把公明請將回來，復至洞門下虎。童兒稟三位娘娘：「大老爺又來了。」

三位娘娘復出洞來迎接，只見菡芝仙同來，入內行禮坐下，菡芝仙曰：「三位姐姐！道兄乃你三位一脈，為何不立綱紀，難道玉虛宮有道術，吾等就無道術？他既收了道兄二寶，理當為道兄出力，三位姐姐為何不允，這是何故？倘或道兄往別處借了奇珍，復得西岐燃燈之寶，你姊妹面上不好看了！三位姐姐，今親妹子不借，何況他人哉？連我八卦爐中煉一物，也要協助聞兄去，怎的你倒不肯？」碧霄娘娘在旁，一力贊助：「姐姐，也罷，把金蛟剪借與兄長去罷。」

雲霄娘娘聽罷，沈吟半晌，無法可處，不得已，取出金蛟剪來。雲霄娘娘曰：「大兄！你把金蛟剪拿去，對燃燈說：『你可把定海珠還我，我便不放金蛟剪；你若不還我寶珠，我便放金蛟剪，那時月缺難圓。』他自然把寶珠還你。大兄千萬不可造次行事，我是實言。」公明應諾，接了金蛟剪，離卻三仙島。菡芝仙送公明曰：「吾爐中煉成奇珍，不久亦至。」彼此作謝而別。

公明別了菡芝仙，隨風雲而至成湯大營，旗牌報進營中：「啟太師爺：趙老爺到了。」聞太師迎接入中軍坐下。正是：

入門休問榮枯事，觀見容顏便得知。

太師問曰：「道兄往那裏借寶而來？」公明曰：「往三仙島吾妹子處，那裏借他的金蛟剪來，明日務要復奪定海珠。」太師大喜，設酒款待，四陣主相陪，當日席散。

次早，成湯營中砲響，聞太師上了黑麒麟，左右是鄧、辛、張、陶。趙公明跨虎臨陣，專請燃燈答話。哪吒報進蘆篷，燃燈早知其意：「今公明已借金蛟剪來。」謂眾道友曰：「趙公明已有金蛟剪，你們不可出門，吾自去見他。」遂上了仙鹿，自臨陣前。公明一見燃燈，大呼曰：「你

將定海珠還我，萬事干休；若不還我，定與你見個雌雄！」燃燈曰：「此珠乃佛門之寶，今見主必定要取。你那左道旁門，豈有福慧壓得住他？此珠還是我等了道證果之珍，你也不必妄想。」

公明大叫曰：「今日你既無情，我與你月缺難圓。」遂縱虎衝來。

跨虎臨鋒膽氣雄，圓睜怪眼吐長虹。神鞭閃灼搖龍尾，蛟虎飛騰霧裏風。借來蛟剪稱無價，要奪奇珠立大功。只為不知周主福，千年道行一場空。

話說燃燈道人見公明縱虎衝來，只得催鹿抵架，虎鹿交加，往來數合，趙公明將金蛟剪祭起，不知燃燈性命如何？且聽下回分解。

# 第四十八回 陸壓獻計射公明

周家開國應天符，何怕區區定海珠。陸壓有書能射影，公明無計庇頭顱。應知幻化多奇士，誰信凶殘活獨夫。聞仲扭天原為主，忠肝留向在龍圖。

話說公明祭起金蛟剪——此剪乃是兩條蛟龍，採天地靈氣，受日月精華，起在空中，往來上下，祥雲護體，頭並頭如剪，尾交尾如股，不怕你得道神仙，一剪兩段。——那時起在空中，往下閒來。

且說燃燈逃回蘆篷，眾仙接著，問金蛟剪的原故，燃燈搖頭道：「好利害！起在空中，如二龍交結，落下來，利刃一般。我見勢不好，預先借木遁走了，可惜把我的梅花鹿一閘兩段。」眾道人聽說，俱各心寒，共議將何法可施。正議間，哪吒上篷來：「啟老師：有一道者求見。」燃燈道：「請來。」哪吒下篷對道人曰：「老師有請。」這道人上得篷來，打稽首曰：「列位道兄請了。」燃燈與眾道人俱認不得此人。燃燈笑容問曰：「道友是那座名山？何處洞府？」道人曰：「貧道閒遊五嶽，悶戲四海，吾乃野人也。有歌為證：

貧道本是崑崙客，石橋南畔有舊宅。修行得道混元初，才了長生知順逆。休誇爐內紫金丹，須知火裏焚玉液。跨青鸞，騎白鶴，不去蟠桃餐壽樂。三山五嶽任我遊，海島篷萊隨意樂。人人稱我為仙僻，腹內盈虛自有情。陸壓道人親到此，西岐單伏趙公明。

貧道乃西崑崙閒人，姓陸名壓，因為趙公明保假滅真，又借金蛟剪下山，有傷眾位道友。他只知

道術無窮，豈曉得玄中更妙？故此貧道特來會他一會，管教他金蛟剪也用不成，他自然休矣。」

當日道人默坐無言。次日，趙公明乘虎至篷前，大呼曰：「燃燈，你既有無窮妙道，如何昨日逃回？可速來早決雌雄！」哪吒報上篷來。陸壓曰：「貧道自去。」道人下得篷來，逕至軍前。趙公明忽見一矮道人，帶魚尾冠，大紅袍，異相長鬚，作歌而來：

煙霞深處訪玄真，坐向沙頭洗幻塵；七情六慾消磨盡，且把功名付水流。任逍遙自在閒身，尋野叟同垂釣；覓騷人共賦吟，樂陶陶別是乾坤。

趙公明認不得，問曰：「來的道者何人？」陸壓曰：「趙公明！你竟也不認得我，我也非仙也非聖，你聽我道來：

性似浮雲意似風，飄流四海不定蹤。或在東海觀皓月，或臨南海又乘龍。三山虎豹俱騎盡，五嶽青鸞足下從。不富貴，不簪纓，玉虛宮內亦無名。玄都觀裏桃千樹，自酌三杯任我行。喜將棋局邀玄友，悶坐山巖聽鹿鳴。聞吟詩句驚天地，靜理瑤琴樂性情。不識高名空費力，吾今到此絕公明。

趙公明大怒：「好妖道，焉敢如此出口傷人，欺吾太甚！」縱虎提鞭來取，陸壓持劍對面交還，未及三、五回合，公明將金蛟剪祭在空中。陸壓觀之，大叫曰：「來得好！」化一道長虹而去。公明見走了陸壓，怒氣不息，又見蘆篷上燃燈等昂然而坐，公明切齒而回。

貧道乃西崑崙閒人陸壓是也。」

且說陸壓逃歸，此非是與公明會戰，實看公明形容，以便定計。正是：

千年道行隨流水，絕在釘頭七箭書。

且說陸壓回篷，與諸道友相見。燃燈問：「會公明一事如何？」陸壓曰：「衹子自有處治，此事請子牙公自行。」子牙欠身。陸壓揭開花籃，取出一幅書：「寫得明白，上有符印口訣，依次而用，可往岐山立一營，營內築一臺，結一草人，人身上書趙公明三字，頭上一盞燈，足下一盞燈。腳步罡斗，書符結印焚化，一日三次拜禮，至二十一日之午時，貧道自來助你，公明自然絕也。」子牙領命，前往岐山暗調三千人馬，又令南宮适、武吉先去安置。子牙後隨軍至岐山。南宮适築起將臺，安排停當，紮一草人，依方製度，走投無路，帳前走到帳後，抓耳撓腮。聞太師三、五日，把趙公明只拜得心如火發，意似油煎，走投無路，帳前走到帳後，抓耳撓腮。聞太師見公明如此不安，心中甚是不樂，亦無心理論軍情。

且說烈燄陣主白天君進營來，見聞太師曰：「趙道兄這等無情無緒，恍惚不安，不如且留在營中，吾將烈燄陣去會闡教門人。」聞太師欲阻白天君，白天君大呼曰：「十陣之內無一陣見功，如今若坐視不理，何日成功？」遂不聽太師之言，轉身出營，走入烈燄陣內。鐘聲響處，白天君乘鹿大呼於篷下。燃燈同眾道人下篷排班，方才出來，未曾站定，只見白天君大叫：「玉虛門下誰來會吾此陣？」燃燈顧左右，無一人答應。陸壓門旁問曰：「此陣何名？」燃燈曰：「此是烈燄陣。」陸壓笑曰：「吾去會他一番。」作歌而出：

煙霞深處運玄功，睡醒茅蘆日已紅。翻身跳出塵埃境，肯把功名付轉篷。受用些明月清風，人世間，逃名士；雲水中，自在翁，跨青鸞遊遍山峰。

陸壓歌罷。白天君曰：「爾是何人？」陸壓曰：「你設此陣，陣內必有玄妙處。貧道乃是陸壓，特來會你。」天君大怒，仗劍來取。陸壓用劍相還，未及數合，白天君望陣內便走。陸壓耳

燧人曾煉火中陰，三昧攢來用意深。烈燄空燒吾秘授，何勞白禮費其心。

聽鐘聲，隨即趕來，白天君下鹿上臺，將三首紅旛招展。陸壓進陣，見空中火、地中火、三昧火，三火將陸壓圍裹居中。他不知陸壓乃火內之珍，離地之精，三昧之靈。三火攢遶，共在一家，焉能壞得此人？陸壓被三火燒有兩個時辰，在火內作歌曰：

白天君聽得此言，著心看火內，見陸壓精神百倍，手中托著一個葫蘆。葫蘆內有一線毫光，高三丈有餘，上邊現出一物，長有七寸，有眉有目，眼中兩道白光反罩將下來，釘住了白天君泥丸宮。白天君不覺昏迷，莫知左右，陸壓在火內一躬：「請寶貝轉身。」那寶貝在白禮頭上一轉，白禮首級早已落下塵埃，一道靈魂往封神臺去了。

陸壓便收了葫蘆，破了烈燄陣，方出陣時，只見後面大呼曰：「陸壓休走！吾來也！」落魂陣主姚天君跨鹿持錮，面如黃金，海下紅髯，巨口獠牙，聲如霹靂，如飛電而至。燃燈命子牙曰：「你去喚方相跨鹿持鋼，面如黃金，海下紅髯，巨口獠牙，聲如霹靂，如飛電而至。燃燈命子牙曰：「你去喚方相破落魂陣走一遭。」子牙急令：「方相！你去破落魂陣，其功不小。」方相應聲而出，手提方天畫戟，飛步出陣大喝曰：「吾奉將令，特來破你落魂陣。」更不答話，一戟就刺。

方相身長力大，姚天君招架不住，掩一鋼往陣內便走。方相耳聞鼓聲，趕進落魂陣中，見姚天君已上板臺，把黑沙一把灑將下來。可憐方相那知其中奧妙，大叫一聲，頃刻而絕，一道靈魂往封神臺去了。姚天君復上鹿出陣，大呼曰：「燃燈道人，你乃名士，為何把一俗子凡夫枉受殺戮？你們可著道德清高之士，來會吾此陣。」

燃燈命：「赤精子！你當去矣。」赤精子領命，提寶劍作歌而來：

何幸今為物外人，都因夙世脫凡塵。要知生死無差別，開了天門妙莫論。

事事事通非事事，神神神徹不神神。目前總是長生理，海角天涯總是春。

赤精子歌罷，曰：「姚斌！你前番將姜子牙魂魄拜來，吾二次進你陣中，雖然救出子牙魂魄，今日你又傷方相，殊為可恨！」姚天君曰：「太極圖玄妙也不過如此，今已做吾囊中之物。你玉虛門下神通，雖高不妙。」赤精子曰：「此是天數，該是如此。你今逢絕地，性命難逃，悔將何及？」姚天君大怒，執鋼就打。赤精子口稱：「善哉！」招架閃躲，未及數合，姚斌便進落魂陣去了。赤精子聞後面鐘聲，隨進陣中。這一次乃三次了，豈不知陣中利害？

赤精子將頂上慶雲一朵現出，先護其身，又將八卦紫壽仙衣，披在身上，光華顯耀，使黑沙不沾其身，自然安妥。姚天君上臺，見赤精子進陣，忙將一斗黑沙往下一潑，赤精子上有慶雲，下有仙衣，黑沙不能侵犯。姚天君大怒，見此術不應，隨欲下臺，復來戰爭。不防赤精子暗將陰陽鏡望姚斌劈面一晃。姚天君便撞下臺來，赤精子對東崑崙再打稽首曰：「弟子開了殺戒。」提劍取了首級，姚斌一道靈魂往封神臺去了。赤精子破了落魂陣，取回太極圖，送還玄都洞。

且言聞太師因趙公明如此，心甚不樂，懶理軍情，不知二陣主又失了機。太師聞報破了兩陣，只急得三尸神暴跳，七竅內生煙，頓足歎曰：「不幸奉命征討，累諸位道友遭此無辜之災。吾受國恩，理當如此。忙請兩陣主張、王兩位天君，太師泣而言曰：「不期今日吾累諸位道友遭此災厄。眾道友卻是為何遭此茶毒，使聞仲心中如何得安？」又見趙公明昏亂，不知軍務，只是睡臥，嘗聞入內帳，見公明鼻息如雷，用手推而問曰：「道兄，你乃仙體，為何只是鼾睡？」公明答曰：「我並不曾睡。」二陣主見公明顛倒，謂太師曰：「據我等觀趙道兄光景，不像好事，想有人暗算他的，取金錢一卜，便知何故。」聞太師曰：「此言有理。」便忙排香案，親自拈香，搜求八卦。

且說子牙拜掉那趙公明元神散而不歸，但神仙以元神為主，遊八極，任逍遙，今一日被子牙拜去，不覺昏沈，只是要睡。聞太師心下甚是著忙，自思：「趙道兄為何只是睡而不醒，必有凶兆。」聞太師愈覺鬱鬱不樂。且說子牙在岐山拜了半月，趙公明越覺昏沈，長睡不省人事。太師

聞太師大驚曰：「術士陸壓將釘頭七箭書，在西岐山要射殺趙道兄，這事如何處？」王天君曰：「既是陸壓如此，吾輩須往西岐山，搶了他的書來，方能解得此厄。」太師曰：「不可。他既有此意，必有準備，只可暗行，不可明取；若是明取，反為不利。」聞太師入後營，見趙公明，曰：「道兄，你有何說？」太師曰：「原來術士陸壓，將釘頭七箭書射你。」公明聞得此言。大驚曰：「道兄！我為你下山，你當如何解救我？」聞太師這一會神魂飄蕩，心亂如麻，一時間走投無路。張天君曰：「聞道兄不必著急，今晚命陳九公、姚少司二人借土遁暗往岐山，搶了此書來，大事方才可定。」太師大喜，正是：

天意已歸真命主，何勞太師暗安排？

話說陳九公二位徒弟去搶箭書不表。

且說燃燈與眾門人靜坐，各運元神。陸壓忽然心血來潮，道人不語，掐指一算，早知其意。陸壓曰：「眾位道兄！聞仲已察出原由，今著二門人去岐山搶箭書，箭書搶去，吾等無生。快遣能士報知子牙，須加防備，方保無虞。」燃燈隨遣楊戩、哪吒二人：「速往岐山報知子牙。」哪吒登風火輪先行，楊戩在後；風火輪去得快，楊戩的馬慢，便遲。

且說聞太師著趙公明二徒弟陳九公、姚少司去岐山，搶釘頭七箭書，二人領命，速往岐山。來時，已是二更，二人駕著土遁，在空中果見子牙披髮仗劍，步罡拜斗於臺前，書符作法念咒，正拜下去，早被二人往下一把，搶了案上箭書，似風雲而去。子牙聽見響，急抬頭看時，案上早不見了箭書。子牙不知何故，自己沈吟。

正憂慮之間，忽見哪吒來至，南宮适報入中軍，子牙急令進來。問其原故，哪吒曰：「奉陸壓道者命，有聞太師人來搶箭書。此書若是搶去，一概無生。今著弟子來報，令師叔預先防禦。」子牙聽罷，大驚曰：「吾方才正行法術，只見一聲響，便不見了箭書，原來如此。你快去搶回

來！」哪吒領命，出得營來，登風火輪便起，來趕此書不表。

且說楊戩馬徐徐行來，未及數里，只見一陣風來，甚是古怪。怎見得好風？

損林木如同劈砍，響時節花草齊凋；催雲捲霧豈相饒，無影無形真個巧。

唿喇喇如同虎吼，滑喇喇猛獸咆哮；揚塵播土逞英豪，攬海翻江華嶽倒。

楊戩見其風來得異怪，想必是搶了箭書來。楊戩下馬，連忙將土草抓一把，望空中一灑，喝

一聲：「疾！」坐在一邊，正是先天秘術，道妙無窮，保真命之主，而隨時響應。

且說陳九公、姚少司二人搶了書來大喜，見前面是老營，落下土遁，來見鄧忠巡外營，忙忙

報入。二人進營，見聞太師在中軍帳坐定，二人上前回話。太師問曰：「你等搶書一事如何？」

二人答曰：「奉命去搶書，姜子牙正行法術，等他拜下去，被弟子乘空將書搶回。」太師大喜，

叫二人：「將書拿上來。」二人將書獻上。太師接書一看，放於袖內，便曰：「你們後邊去回覆

你師父。」二人轉身往後營正走，只聽得腦後一聲雷響，急回頭不見大營，二人站在空地之上，

如醉如癡。正疑之間，見一人白馬長鎗，大呼曰：「還吾書來！」

陳九公、姚少司大怒，四口劍來取。楊戩急挺戟相迎，黃夜交兵，只殺得天慘地昏，戟劍之

聲，不能斷絕。正戰之間，只見空中風火輪響，哪吒聽得兵器交加，落下輪來，搖鎗助戰。陳九

公、姚少司那裏是楊戩敵手，況又有接戰之人。哪吒奮勇，一鎗把姚少司刺死，楊戩把陳九公豁

下一戟，二人靈魂俱往封神臺去了。楊戩問哪吒：「岐山一事如何？」哪吒曰：「師叔已被搶

了書去，著吾來趕。」楊戩曰：「方才見他二人借土遁，風聲古怪，吾想必是搶了此書；吾隨設

一謀，仗武王洪福，把書誆設過來。又得道兄協助，可喜二人俱死。」

楊戩與哪吒復往岐山，來見子牙。二人行至岐山，天色已明，有武吉報入營中。子牙正納悶

時，只見來報：「楊戩、哪吒求見。」子牙命入中軍，問其搶書一節，楊戩把誆設一事說與子牙。

子牙獎諭楊戩曰：「智勇雙全，奇功萬古。」又諭哪吒：「協助英雄，赤心輔國。」楊戩將書獻上子牙，二人回蘆篷不表。且說子牙日夜用意提防，驚心提膽，又恐來搶。少時，

且說聞太師等搶書回來報喜，等第二日巳時，不見二人回來，又令辛環去打聽消息。少時，辛環來報：「啓太師：陳九公、姚少司不知何故，死在中途。」太師拍案大叫曰：「二人已死，其書必不能返。」搥胸跌足，大哭於中軍。只見二陣主進營來見太師，見如此悲痛，忙問其故。太師把前事說了一遍，二天君不語，同進後營見趙公明。公明鼻息之聲如雷，三人來至榻前，太師垂淚叫曰：「趙道兄！」公明睜目見聞太師來至，就問搶書一事。

太師實對公明說曰：「陳九公、姚少司俱死。」趙公明將身坐起，二目圓睜大呼曰：「罷了，悔吾不聽吾妹子之言，果有喪身之禍。」太師只嚇得渾身汗出，無計可施。公明歎曰：「想吾在天皇時得道，修成玉肌仙體，豈知今日遭殃，反被陸壓而死！真是可憐。聞兄，料吾不能再生，今追悔無及，但我死之後，你將金蛟剪連袍服包住，用絲縧縛定。我死，雲霄諸妹必定來看吾之屍骸，你把金蛟剪連袍服遞與他。吾三位妹子見吾袍服，如見親兄。」道罷，淚流滿面，猛然一聲大叫曰：「雲霄妹子！悔不用你之言，致有今日之禍。」言罷，不覺哽咽，不能言語。聞太師見趙公明這等苦切，心如刀絞，只氣得怒髮衝冠，鋼牙挫碎。

當有紅水陣主王奕見如此傷心，忙出老營，將紅水陣排開，逕至篷下大呼曰：「玉虛門下，誰來會吾紅水陣也？」哪吒、楊戩正在篷上回燃燈、陸壓的話，又聽得紅水陣開了，燃燈只得領班下篷，眾弟子分開左右，只見王天君乘鹿而來，好凶惡。怎見得？有詩為證：

一字青紗頭上蓋，腹內玄機無比賽。紅水陣中顯其能，修煉惹下誅身債。

話說燃燈命：「蕭道友，你去破陣走一遭。」蕭寶曰：「既為真命之主，安能推辭？」忙提寶劍出陣，大叫：「王奕慢來！」王天君認得是蕭寶散人，王奕曰：「蕭兄！你乃閒人，此處與

你無干，為何也來受此殺戮？」蕭寶曰：「察情斷事，你們扶假滅真，不知天意有在，何必執拗。想趙公明不順天時，今一旦自討其死，十陣之間，已破八、九，可見天心有數。」王天君大怒，仗劍來取。蕭寶劍架來迎，步鹿相交，未及數合，王奕往陣中就走。蕭寶隨後跟來，趕入陣中。王天君上臺，將一葫蘆水往下一潑，葫蘆振破，紅水平地湧來。一點粘身，四股化為血水。蕭寶被水粘身，可憐！只剩道服絲絛在，四肢皮肉化為津，一道靈魂往封神臺去了。

王天君復乘鹿出陣大呼曰：「燃燈甚無道理，無辜斷送閒人。玉虛門下高明者甚多，誰敢來會吾此陣？」燃燈命道德真君：「你去破此陣。」不知勝負如何？且聽下回分解。

# 第四十九回　武王失陷紅沙陣

一煞真元萬事休，無為無作更無憂。心中白璧人離會，世上黃金我不求。

石畔溪聲談梵語，澗邊山色咽寒流。有時七里灘頭坐，新月垂江作釣鉤。

話說道德真君領燃燈命，作歌罷，提劍來破紅水陣。大呼曰：「王奕！你等不諳天時，指望扭轉乾坤，逆天行事，只待喪身，噬臍何及？今爾等十陣已破八九，尚不悔悟，猶然恃強逞狂。」王天君聽得道德真君如此之語，大怒，仗劍來取。道德真君劍架忙還，來往數合，王奕進本陣去了。道德真君聞金鐘擊響，隨後趕進陣中。王奕上臺，也將葫蘆如前一樣打將下來，只見紅水滿地，真君把袖一抖，落下一瓣蓮花，道德真君隻腳踏在蓮花瓣上，任憑紅水上下翻騰，道德真君只是不理。王天君又拿一葫蘆打下來，真君頂上現出慶雲，遮蓋上面，無水粘身，下面紅水不能粘其步履，如一葉蓮舟相似。正是：

一葉蓮舟能解厄，方知闡教有高人。

道德真君腳踏蓮舟有一個時辰，王奕情知此陣不能成功，方欲抽身逃走。道德真君忙取五火七禽扇一搧，此扇有空中火、石中火、木中火、三昧火、人間火，五火合成；此寶扇有鳳凰翅，有青鸞翅，有大鶴翅，有孔雀翅，有白鶴翅，有鴻鵠翅，有梟鳥翅，七禽翅上有符印，有祕訣。

後面有詩，單道此扇好處：

五火奇珍號七翎，燧人初出秉離燄。逢山怪石成灰燼，遇海煎乾少露零。

剋木剋金為第一，焚樑焚棟暫無停。王奕縱是神仙體，遇扇搧時即滅形。

道德真君把七禽扇照王奕一搧，王奕大叫一聲，化一陣紅灰，逕進封神臺去了。道德真君破了紅水陣，燃燈回蘆篷靜坐。

且說張天君報入中軍，言：「太師！紅水陣又被西岐破了。」聞太師因趙公明有釘頭七箭書事，更為不樂，納悶心頭，不曾理論軍情，又聽得破了一陣，更添愁悶。

且說子牙在岐山拜了二十日，七箭書拜完了，明日二十一日要絕公明，心下甚歡喜。再說趙公明臥於後營，聞太師坐於榻前看守，公明曰：「聞兄！我與你只會今日，明日午時，吾命已休。」太師聽罷，泣而言曰：「吾累道兄遭此不測之殃，使我心如刀割。」張天君進營來看趙公明，正是有力無處使，只恨釘頭七箭書，把一個大羅神仙，只拜得如俗子病夫一般。可憐講什麼五行道術，說不起倒海移山，只落得一場虛話，大家相看流淚。

且說子牙至二十一日巳牌時分，武吉來報：「陸壓老爺來了。」子牙出營，迎接入帳；行禮序坐畢，陸壓曰：「恭喜！恭喜！趙公明定絕今日，且又破了紅水陣，可謂十分之喜。」子牙深謝陸壓：「若非道兄法力無邊，焉得公明絕命。」陸壓笑吟吟揭開花籃，取出一張小小桑枝弓，三枝桃枝箭，遞與子牙：「今日午時初刻，用此箭射之。」子牙曰：「領命。」二人在帳中等午時，不覺陰陽官來報午時牌，子牙淨手，拈弓搭箭，陸壓曰：「先中左目。」子牙依命，先中左目。

這西岐山發箭射草人，成湯營裏趙公明只大叫一聲，把左眼閉了。聞太師心如刀割，一把抱住公明，淚流滿面，哭聲甚慘。子牙在岐山二箭射右目，三箭劈心一箭，三箭射了草人，公明死於成湯營裏。有詩為證：

悟道原須滅去塵，塵心不了怎成真。至今空卻羅浮洞，封受金龍如意神。

聞太師見公明死於非命，放聲大哭。用棺槨盛殮，停於後營。鄧、辛、張、陶四將，心驚膽

顫：「周營有這樣高人，如何與他對敵？」營內只因死了公明，彼此驚亂，行伍不整。

且言子牙同陸壓回篷，與眾道友相見，俱言：「若不是陸道兄之術，焉能使公明如此命絕。」

燃燈甚是稱羨。且言張天君開了紅沙陣，裏面連催鐘響，燃燈聽見，謂子牙曰：「此紅沙陣是一

大惡障、必須要一福人方保無虞。若無福人去破此陣，必有大損。」子牙曰：「老師用誰為福

人？」燃燈曰：「若破紅沙陣，須是當今聖主方才。若是別人，凶多吉少。」子牙曰：「當今天

子體先王仁厚，不善武事，怎破得此陣？」燃燈曰：「事不宜遲，速請武王，吾自有處。」子牙

著武吉請武王。

少時，武王至篷下，子牙迎迓上篷。武王見眾道人下拜，眾道人答禮相還。武王曰：「列位

老師相招，有何吩咐？」燃燈曰：「方今十陣已破九陣，只有一紅沙陣，須得至尊親破，方保無

虞。但不知賢王果肯去否？」武王曰：「列位道兄此來，俱為西土禍亂不安。而發此惻隱；今日

用孤，安敢不去？」燃燈大喜：「請武王解帶寬袍。」武王依言，摘帶脫袍。燃燈用中指在武王

前胸後背用符印一道完畢，請武王穿袍，又將一符印塞在武王蟠龍冠內。燃燈又命哪吒、雷震子

保武王下篷。見這紅沙陣，有位道人戴魚尾冠，面如銅綠，額下赤髯，提兩口劍，作歌而來：

截教傳來悟者稀，玄中奧妙有天機。先成爐內黃金粉，後煉無窮自玉霏。今朝若會龍虎地，縱是神仙絕魄歸。

紅沙數片人心落，黑霧瀰漫心膽飛。

紅沙陣主張紹大呼曰：「玉虛門下誰來會吾此陣？」只見風火輪上哪吒提火尖鎗而來，又見

雷震子保著一人，戴蟠龍冠，身穿黃服。張紹問曰：「來者是誰？」哪吒答曰：「此吾之真主武

王是也。」武王見張天君猙獰惡狀，凶暴猖獗，嚇得戰兢兢，坐不住馬鞍轎上。張天君縱開梅花

鹿，仗劍來取，哪吒登風火輪，搖火尖鎗，赴面交還，未及數合，張天君往本陣便走。哪吒、雷

震子保定武王逕入紅沙陣中。張天君見三人趕來，忙上臺，抓一把紅沙往下劈面打來，武王被紅沙打中前胸，連人帶馬撞入坑去。哪吒踏住風火輪升在空中，張紹又發三片紅沙打將下來，也把哪吒連輪打下坑內。雷震子見事不好，欲起風雷翅，又被紅沙數片打翻下坑，故此紅沙陣困住了武王三人。

且說燃燈同子牙見紅沙陣內一股黑氣往上沖來，燃燈曰：「武王雖是有厄，然百日可解。」子牙問其詳細：「武王怎不見出陣來？」燃燈曰：「百日方能出此厄。」子牙聽罷，頓足歎曰：「武王乃仁德之君，如何受得百日之苦，若有差訛，奈何？」燃燈曰：「不妨，天命有在，周王洪福，自保無事。子牙何必著慌？今暫且回篷，自有道理。」子牙進城，報入宮中，太姬、太妊二后，忙令眾兄弟進相府來問，子牙曰：「當今不妨，只有百日災難，自保無虞。」子牙出城復上篷，見眾道友閒談談法不題。

話表張天君進營對聞太師曰：「武王、雷震子、哪吒俱陷紅沙陣內。」聞太師口雖慶喜，心中只是不樂，只為公明被射而死。張天君在陣內，每日常把紅沙灑在武王身上，如同刀割一般，多虧前後符印護持其體，真命福主，焉能得死。且不說張紹困住武王，只說申公豹跨虎往三仙島來，報信與雲霄娘娘姐妹三人。及至洞門，光景與別處大不相同。怎見得？

煙霞嫋嫋，松柏森森。煙霞嫋嫋瑞盈門，松柏森森青繞戶。橋踏枯槎木，峰巒繞薛蘿。臨堤綠柳囀黃鸝，傍岸夭桃翻粉蝶。雖然別是洞天景，勝似蓬萊閬苑佳。

鳥銜紅蕊來雲壑，鹿踐芳叢上石苔。那門前時催花發，風送香浮。

話說申公豹行至洞門，下虎問：「裏面有人否？」少時，有一女童出來，認得申公豹，便問：「老爺往那裏來？」申公豹曰：「報你師父，說我來訪。」童兒進洞：「啟娘娘……申老爺來訪。」

娘娘道：「請來。」申公豹入內相見，稽首坐下。雲霄娘娘問曰：「道兄何來？」公豹道：「特為令兄的事來。」雲霄娘娘曰：「吾兄有什麼事，敢煩道兄？」申公豹笑曰：「趙道兄被姜尚釘頭七箭書射死岐山，你們還不知道？」

只見碧霄、瓊霄聽罷，頓首曰：「不料吾兄死於姜尚之手，實為痛心！」放聲大哭。申公豹在旁又曰：「令兄把你金蛟剪借下山，一功未成，反被他人所害。臨危對聞太師說：『我死以後，吾妹必定來取金蛟剪，你多拜上三位妹子：吾悔不聽雲霄之言，反入羅網之厄。見吾道服、絲縧，如見我親身一般。』言之痛心，聽之酸鼻！可憐千載勤勞修煉一場，真是切骨之仇。」雲霄娘娘曰：「吾師有言：『截教門中不許下山；如下山者，封神榜上定是有名。』此是天數已定。吾兄不聽師言，故此難脫之厄。」瓊霄曰：「姐姐，你實是無情！不為兄出力，故有此言。我姊妹二人，就是封神榜上有名也罷，吾定去看吾兄骸骨，不負同胞。」瓊霄、碧霄娘娘怒氣沖沖，不由分說，瓊霄忙乘鴻鵠鳥，碧霄乘花翎鳥出洞。

雲霄娘娘暗思：「吾妹此去，必定用混元金斗擒拿玉虛門下，反為不美，惹出事來，怎生是好？吾當親自執掌，還有收發。」娘娘吩咐女童：「好生看守洞府，我去就來。」娘娘跨青鸞也出洞府，見碧霄、瓊霄飄飄跨異鳥而去。雲霄娘娘大叫曰：「妹妹慢行！吾也來了！」二位娘娘道：「姐姐，你往那裏去？」雲霄曰：「我見你們不諳事體，恐怕多事，同你去，見機而作，不可造次。」三人同行，只見後面有人叫曰：「三位姐姐慢行！吾也來了！」

雲霄回頭看時，原來是菡芝仙妹子，問道：「你從那裏來？」菡芝仙曰：「同你往西岐去。」娘娘大喜。才待前往，又有人叫曰：「少待！吾來也！」及看時，乃彩雲仙子，打稽首曰：「四位姐姐，往西岐去？方才遇著申公豹約我同行，正要往聞兄那裏去，恰好遇著，大家同行。」五位女仙往西岐來，頃刻，駕遁光即時而至。正是：

群仙頂上天門閉，九曲黃河大難來。

話說五位仙姑至營門，命旗門官通報。旗門官報入中軍，聞太師出營迎請，至帳內打稽首坐下。雲霄曰：「前日吾兄被太師請下羅浮洞，不料被姜尚射死，我姐妹特來收吾兄骸骨，如今卻在那裏？煩太師指示。」聞太師悲咽泣訴，淚雨如珠曰：「道兄趙公明不幸遭蕭升、蕭寶收了定海珠去，他往道友洞府借了金蛟剪來，就會燃燈；交戰時便祭此剪，燃燈逃遁，其座下一鹿闖為兩段。次日，有一野人陸壓會令兄，又祭此剪，陸壓化長虹而走，此後兩下不曾戰。數日來，西岐山姜尚立壇行術，咒詛令兄，被吾算出。彼時令兄有二門人陳九公、姚少司，令他去搶釘頭七箭書，又被哪吒殺死。令兄對吾說：『悔不聽吾妹雲霄之言，果有今日之厄。』遺命將金蛟剪用道服包定，留與三位道友。令兄對吾說：『悔不聽吾妹雲霄之言，果有今日之厄。』

聞太師道罷，放聲掩面大哭。五位道姑齊動悲聲，太師起身，忙取袍服所包金蛟剪，放於案上。三位娘娘展開，睹物傷情，淚不能乾。瓊霄切齒，碧霄面發通紅，動了無明三昧，碧霄曰：「吾兄棺槨在那裏？」碧霄曰：「在後營。」瓊霄曰：「吾去看來。」雲霄娘娘止曰：「吾兄既死，何必又看？」碧霄曰：「既來了，看看何妨？」二位娘娘就走，雲霄只得同行。來到後營，三位娘娘見了棺木，揭開一看，見公明二目血水流連，心窩裏流血，不得不怒。瓊霄大叫一聲，幾乎氣倒。碧霄含怒曰：「姐姐不必著急，我們拿住他，也射他三箭，報此仇恨。」雲霄曰：「不關姜尚事，是野人陸壓弄這樣邪術！一則也是吾兄數盡，二則邪術傾生。吾等只拿陸壓，也射他三箭，就完此恨。」又見紅沙陣主張天君進營，與五位仙姑相見。太師設席，與眾位共飲數杯。

次日，五位道姑出營，聞太師掠陣，又命鄧、辛、張、陶護衛前後。雲霄乘鸞來至篷下，大呼曰：「傳與陸壓，早來會吾。」左右忙報上篷來：「有五位道姑欲請陸老爺答話。」陸壓起身曰：「貧道一往。」提劍在手，迎風大袖飄颻而來。雲霄娘娘觀看，陸壓雖是野人，真有些仙風道骨。怎見得：

壓，五嶽到處名高。學成異術廣，懶去赴蟠桃。

雲霄對二妹曰：「此人名為閒士，腹內必有胸襟。看他到面前怎樣言語，便知他學識淺深。」

陸壓徐徐而至，念幾句歌詞而來：：

白雲深處誦黃庭，洞口清風足下生；無為世界清虛境，脫塵緣，萬事輕。歎無極，天地也無名。袍袖展，乾坤大；杖頭挑，日月明，只在一粒丹成。

陸壓歌罷，見雲霄打個稽首。瓊霄曰：「你是散人陸壓否？」陸壓答曰：「然也。」瓊霄曰：「你為何射死吾兄趙公明？」陸壓答曰：「三位道友肯容吾一言，吾便當說；不容吾言，任你所為。」雲霄曰：「你且道來。」陸壓曰：「修道之士，皆從理悟，豈仗逆行？故正者成仙，邪者墮落。吾自從天皇悟道，見過了多少逆順，歷代以來，從善歸宗，自成正果。豈意趙公明不守順，專行反，助滅綱敗紀之君，殺戮無辜百姓，天怒民怨。且仗自己道術，不顧別人修行，就是只知有己，不知有人，便是逆天！從古來逆天者亡。吾今只是天差殺此逆士，又何怨於我？吾勸道友，此地不可久居，此處乃兵山火海，怎立其身？若久居之，恐失長生之道。吾不知忌諱，冒昧上陳。」雲霄沈吟，良久不語。瓊霄大喝曰：「好孽障！焉敢將此虛謬之言，簧惑眾聽？射死吾兄，反將利口強辯，料你毫末之道，有何能處？」瓊霄娘娘怒沖霄漢，仗劍來取，陸壓劍架忙迎。未及數合，碧霄將混元金斗望空祭起，陸壓怎逃此斗之厄。有詩為證：：

此斗開天長出來，內藏天地按三才。碧遊宮裏親傳授，闡教門人盡受災。

碧霄娘娘把混元金斗祭於空中，陸壓看見，卻行逃避，其知此寶利害，只聽得一聲響，將陸壓拿去，望成湯老營一摔。陸壓縱有玄妙之功，也摔得昏昏默默。碧霄娘娘親自動手綁縛起來，把陸壓泥丸宮用符印鎮住，縛在旗杆上，與聞太師曰：「他會射吾兄，今番我也射他。」傳長箭手，令五百名軍來射。箭發如雨，那箭射在陸壓身上，一會兒那箭，連箭杆與頭都成灰末。

眾軍卒大驚，聞太師觀之，無不駭異。雲霄娘娘看見如此，碧霄曰：「這妖道將何異術來惑我等？」忙祭金蛟剪。陸壓看見，叫聲：「吾去也！」化道長虹逕自走了。來至篷下，見眾位道友。燃燈問曰：「混元金斗把道友拿去，如何得返？」陸壓曰：「他將箭來射我，欲與其兄報仇。他不知我根腳，那箭射在我身上，那箭便成為灰末，復放起金蛟剪時，我自來矣。」燃燈曰：「公道術精奇，真個可羨。」陸壓曰：「貧道今日暫別，不日再會。」不表。

且說次日，雲霄共五位道姑齊出來會子牙，子牙隨帶領諸門人，乘了四不像，眾弟子分左右。

子牙定睛看雲霄跨青鸞而至。怎見得：

雲髻雙蟠道德清，紅袍白鶴頂珠纓。絲絛束定乾坤結，足下麻鞋瑞彩生。劈地開天成道行，三仙島內煉真形。六氣三尸俱拋盡，咫尺青鸞雕玉京。

話說子牙乘騎向前，打稽首曰：「五位道友請了！」雲霄曰：「姜子牙！吾居三仙島，是清閒之士，不管人間是非；只因你將吾兄趙公明用釘頭七箭書射死，他有何罪，你下此絕情？實為可惡！此雖是陸壓所使，但殺人之兄，人亦殺其兄，我等不得不問罪於你！況你乃毫末道術，又何足論？此就是燃燈道人知吾姐妹三人，他也不敢欺侮我。」子牙曰：「道友之言差矣！非是我等尋是作非，乃是令兄自惹事。此是天數如此，終不可逃；既逢絕地，怎免災殃？令兄師命不遵，要往西岐，是自取死。」

瓊霄大怒曰：「既殺吾親兄，還敢言天道，吾與你殺兄之仇，如何以巧言遮飾？不要走！吃

吾一劍！」把鴻鵠鳥催開雙翅，將寶劍飛來直取。子牙手中劍急架相還，只見黃天化縱玉麒麟，使兩柄銀鎚衝殺過來。楊戩走馬搖鎗，飛來截殺。這廂是碧霄怒發如雷道：「氣殺吾也！」把花翎鳥一拍飛騰，雲霄把青鸞飛開，也來助戰。彩雲仙子把葫蘆中戳目珠抓在手中，要打黃天化下麒麟。不知性命如何？且聽下回分解。

# 第五十回　三姑計擺黃河陣

黃河惡陣按三才，此劫神仙盡受災。九九曲中藏造化，三三彎內隱風雷。

漫言閬苑修真客，誰道靈臺結聖胎。遇此總教重換骨，方知左道不堪媒。

話說彩雲仙子把戮目珠望黃天化劈面打來，此珠專傷人目，黃天化不及提防，被打傷二目，翻下玉麒麟，有金吒速救回去。子牙把打神鞭祭起，正中雲霄，摔下青鸞，有碧霄急來救時，楊戩又放起哮天犬，把碧霄肩膀上一口，連皮帶服扯了一塊下來。且言菡芝仙見勢不好，把風袋打開，好風，怎見得？有詩為證：

能吹天地暗，善刮宇宙昏。裂山崩山倒，人逢命不存。

菡芝仙放出黑風，子牙急睜眼看時，又被彩雲仙子把戮目珠打傷眼目，幾乎落騎。瓊霄發劍衝殺，幸得楊戩前後救護，方保無虞。子牙走回蘆篷，閉目不睜。燃燈下篷看時，乃知戮目珠傷了，忙取丹藥來醫治，一時而癒。子牙與黃天化眼目好了，黃天化切齒咬牙，終是懷恨，欲報此珠之仇。

且言雲霄被打神鞭打傷了，碧霄被哮天犬咬了，三位娘娘曰：「吾倒不肯傷你，你今反傷害我？罷了！妹子莫言玉虛門下門人，你就是我師伯，也顧不得了。」正是：

不施奧妙無窮術，那顯仙傳秘授功。

話說雲霄服了丹藥，謂聞太師曰：「把你營中大漢子，選六百名來與吾，有用處。」太師令吉立去，即時選了六百大漢前來聽用。雲霄三位娘娘同二位道姑往後營，用白土畫成圖式：何處起，何處止，內藏先天秘密；外按九宮八卦，出入門戶，連環進退，井井有條。人雖不過六百，其中玄妙不啻百萬之眾，縱是神仙，入此亦魂消魄散。其陣，眾人演習了半月有餘，方得走熟。

那一日，雲霄進營來見聞太師，曰：「今日吾陣已成，請道兄看吾會玉虛門下弟子。」太師問曰：「不識此陣有何玄妙？」雲霄曰：「此陣內按三才，包藏天地之妙，中有惑仙丹，閉仙訣，能失仙之神，消仙之魄，陷仙之形，損仙之氣，喪神仙之原本，捐神仙之肢體。神仙入此成凡人，凡人入此即絕。九曲曲中無直，曲盡造化之奇，抉盡神仙之秘，任他三教聖人，遭此亦難逃脫。」太師聞說大喜，傳令左右：「起兵出營。」聞太師上了黑麒麟，四將分於左右。五位道姑齊至篷前，大呼曰：「左右探事的，傳與姜子牙，著他親自出來答話。」探事的報上篷來：「湯營有眾女將討戰。」子牙傳令，命眾門人排班出來。

雲霄曰：「姜子牙！若論三教門下，俱會五行之術，倒海移山，你我俱會。今我有一陣請你看，你若破得此陣，我等盡歸西岐，不敢與你拒敵。你若破不得此陣，吾定為吾兄報仇！」楊戩曰：「道兄！我等同師叔看陣，你不可乘機暗放奇寶暗器傷我等。」雲霄曰：「你是何人！」楊戩答曰：「我是玉泉山金霞洞玉鼎真人門下楊戩是也。」碧霄曰：「我聞得你有八九玄功，變化莫測。我只看你今日也用變化來破此陣，我斷不像你們暗用哮天犬而傷人也。快去，看了陣來，再賭勝負。」楊戩等各忍怒氣，保著子牙來看陣圖。及至到了一陣，門上懸有小小一牌，上書「九曲黃河陣」。士卒不多，只有五、六百名，旗旛五色，怎見得？有讚為證：

陣排天地，勢擺黃河。陰風颯颯氣侵人，黑霧瀰漫遮日月。悠悠蕩蕩，杳杳冥冥。慘氣沖霄，陰霾徹地。消魂滅魄，任你千載修持成畫餅；損神喪氣，雖逃萬劫艱辛俱失腳。

正所謂：神仙難到，盡削去頂上三花；那怕你佛祖親來，也消了胸中五氣。逢此陣劫數難逃，遇他時真人怎躲？

話說姜子牙看罷此陣，回見雲霄。雲霄曰：「子牙！你識此陣麼？」子牙曰：「道友！你明明書寫在上，何必又言識與不識也？」碧霄大喝楊戩曰：「你今日再放哮天犬來？」楊戩倚了胸襟，仗了道術，催馬搖鎗來取。瓊霄在鴻鵠鳥上執劍來迎，未及數合，瓊霄娘娘祭起混元金斗。楊戩不知此斗利害，只見一道金光，把楊戩吸在裏面，往黃河陣裏一摔，不怕你……

七十二變俱無用，怎脫黃河陣內災。

話說金吒見拿了楊戩，大喝曰：「將何左道拿我道兄？」仗劍來取，瓊霄持寶劍來迎。金吒祭起綑龍椿，瓊霄笑道：「此小物也。」托金斗在手，用中指一指，綑龍椿落在斗中。二起金斗，把金吒拿去摔入黃河陣中，正是此斗……

裝盡乾坤併四海，任他寶物盡收藏。

話說木吒見拿了兄長去，大呼曰：「那妖婦將何妖術敢拿吾兄？」這道童狼行虎跳，仗劍直前，望瓊霄一劍劈來，瓊霄急忙架迎。未及三合，木吒把肩膀一搖，吳鈎劍起在空中，瓊霄一見，笑曰：「莫道吳鈎不是寶，吳鈎是寶也難傷吾。」瓊霄用手招來，寶劍落在手中。瓊霄再祭此斗，木吒躲不及，一道金光裝將去了，也摔在黃河陣中。

雲霄大怒，把青鸞一縱，二翅飛來，直取子牙。子牙見拿了三位門人去，心中驚恐，急架雲霄劍時，未及數合，雲霄把混元金斗祭起，來拿子牙。子牙忙將杏黃旗招展，旗現金光，把金斗

敵住在空中，只是亂翻，不得落將下來。子牙敗回蘆篷，來見燃燈。燃燈曰：「此寶乃是混元金斗，這一番方是眾位道友逢此一場劫數。你們神仙之體，有些不祥。入此斗內，根深者不妨，根淺者只怕有些失利。」

且說雲霄娘娘回進中軍，聞太師見一日擒了三人入陣，太師問雲霄曰：「等我會了燃燈之面，自有道理。」聞太師營中設席款待。張天君門人，怎生發落？」雲霄曰：「此陣內拿去的玉虛紅沙陣困著三人，又見雲霄這等異陣成功，聞太師爽懷樂意。正是：

屢勝西岐重重喜，只怕蒼天不順情。

且說聞太師歌飲而散。次日，五位道姑齊至篷前，坐名請燃燈答話。燃燈同眾道人排班而出，雲霄見燃燈坐鹿而出。怎見得？有讚為證：

雙抓髻，乾坤二色；皂道袍，白鶴能雲。仙風併道骨，霞彩現當身。頂上靈光千丈遠，包羅萬象胸襟。九返金丹全不講，修成仙體徹靈明。靈鷲山上客，元覺道燃燈。

且說燃燈見雲霄，打稽首曰：「道友請了！」雲霄曰：「燃燈道人！今日你我會戰，決定是非。吾擺此陣，請你來看，只因你教下門人將吾道欺凌太甚，吾故此才有此念頭，如今月缺難圓，你門下有甚高明之士，誰來會吾此陣？」燃燈笑曰：「道友此言差矣！簽押封神榜，你親在宮中，豈不知循環之理？從來造化，復始周流，趙公明定就如此，本無仙體之緣，該有如此之劫。」瓊霄曰：「姐姐既設此陣，又何必與他講什麼道德？待吾拿他，看他有何術相抵？」瓊霄娘娘在鴻鵠鳥上仗劍飛來。這壁廂惱了眾門下，內有一人作歌：

高臥白雲山下，明月清風無價。壺中玄奧，靜裏乾坤大。夕陽看綺霞，樹頭數晚鴉。花陰柳下，笑笑逢人話；剩水殘山，行行到處家。憑咱茅屋任生涯，從他金階玉露滑。

赤精子歌罷，大呼曰：「少出大言，瓊霄道友！你今日到此，也免不得封神榜上有名。」輕移道步，執劍而來。瓊霄聽說，臉上變了兩朵桃花，仗劍直取。步鳥飛騰，未及數合，雲霄把混元金斗望上祭起，一道金光，如電射目，將赤精子拿住，望黃河陣內一摔，跌在裏面，如醉如癡，即時把頂上泥丸宮閉塞了。可憐千年功行，坐中辛苦，只因一千五百年逢此大劫，乃遇此斗，裝入陣中，總是神仙也沒用了。

廣成子見瓊霄如此逞凶，大叫：「雲霄休小看吾輩，有辱闡道之仙，自恃碧遊宮左道。」雲霄見廣成子來，忙催青鸞上前問曰：「廣成子，便說你是玉虛宮第一位擊金鐘首仙，若逢吾寶，也難脫厄。」廣成子笑曰：「吾已犯戒，怎說脫厄？定就前因，怎違天命。今臨殺戒，雖悔無及？」仗劍來取，雲霄執劍相迎，不必煩敘。此混元金斗，正應玉虛門下徒眾該削去頂上三花。天數如此，自然隨時而至，總把玉虛門人俱拿入黃河陣，閉了天門，失了道果。只等子牙封過神，再修正果，返本還元，此是天數。

話說雲霄將混元金斗，拿文殊廣法天尊，拿普賢真人，拿慈航道人，拿清虛道德真君，拿道行天尊，拿玉鼎真人，拿太乙真人，拿靈寶大法師，拿懼留孫，拿黃龍真人，把十二弟子俱拿入陣中，只剩得燃燈與子牙。

且說雲霄娘娘自恃金斗，無窮妙法，大呼曰：「月缺今已難圓，作惡到底。燃燈道人，今番你也難逃！」又祭混元金斗來擒燃燈。燃燈見事不好，借土遁化清風而去。三位娘娘見燃燈走了，暫歸老營。聞太師見黃河陣內拿了玉虛許多門人，十分喜悅，設席賀功。雲霄娘娘雖是飲酒而散，默坐自思：「事已做成，怎把玉虛門下許多門人困於陣中，此事不好處，使吾今日進退

兩難。」

且說燃燈逃回篷上，只見子牙上篷相見，坐下。子牙曰：「不料眾道友俱被困於黃河陣中，吉凶不知如何？」燃燈曰：「雖是不妨，可惜了一場功夫虛用了。如今我貧道友只得往玉虛宮走一遭。子牙，你在此好生看守，料眾道友不得損身。」燃燈彼時離了西岐，駕土遁而行，霎時來至崑崙山麒麟崖。落下遁光，行至宮前，又見白鶴童子看守九龍沈香輦。燃燈向前問童子曰：「掌教師尊往那裏去？」白鶴童子口稱：「師叔！老爺駕往西岐，迎鑾接駕。」子牙忙潔淨其身，秉香道旁，迎迓鑾輿。只見靄靄香煙，氤氳遍地。怎見得？有歌為證：

燃燈聽得，火速忙回至篷前，見子牙獨坐，燃燈曰：「子牙公！你速回去焚香結綵，老爺駕臨。」子牙

混沌從來道德奇，全憑玄理立玄機。太極兩儀並四象，天開於子任為之。
地丑人寅吾掌教，黃庭兩卷度群迷。玉京金闕傳徒眾，火種金蓮是我為。
六根清淨除煩惱，玄中妙法少人知。二指降龍能伏虎，目運祥光天地移。
頂上慶雲三萬丈，遍身霞繞彩雲飛。閒騎逍遙四不像，默坐沈檀九龍車。
飛來異獸為扶手，喜托三寶玉如意。白鶴青鸞前引道，後隨丹鳳舞仙衣。
羽扇分開雲霧隱，左右仙童玉笛吹。黃巾力士聽敕命，香煙滾滾眾仙隨。
闡道法揚真教主，元始天尊離玉池。

話說燃燈、子牙聽見半空中仙樂，一派嘹亮之音，燃燈秉香軌道，伏地曰：「弟子不知大駕來臨，有失遠迎，望乞恕罪。」元始天尊落了沈香輦，南極仙翁執羽扇隨後而行。天尊上蘆篷，倒身下拜。天尊曰：「爾等平身！」子牙復俯伏啟曰：「三仙島擺黃河陣，眾弟子俱有陷身之厄，求老爺大發慈悲，普行救拔。」元始曰：「天數已定，自莫能解，何必你言。」元始默言靜坐，燃燈、子牙侍於左右。至子時分，天尊頂上現慶雲，有一畝地大，上放五色毫光，

金燈萬盞，默默落下，如簷前滴水不斷。

且說雲霄在陣內，猛見慶雲現出，雲霄謂二妹子曰：「師伯至矣。妹子，我當初不肯下山，你二人堅執不從，我一時動了無明，偶設此陣，把玉虛門人俱陷在裏面，使吾不好放他，又不好壞他。今番師伯又來，怎好相見？真為掣肘。」瓊霄曰：「姐姐此言差矣！他又不是吾師，尊他為上，不過看師之面。我不是他教下門人，任憑我為，如何怕他，尊他？他無聲色，以禮相待。他如有自尊之面，我們那認他什麼師伯？既為敵國，如何遜禮？今此陣既已擺了，說不得了，如何怕得許多。」

話說元始天尊次日清晨命南極仙翁，將沈香輦收拾：「吾既來了，須進黃河陣走一遭。」燃燈引道，子牙隨後下篷，行至陣前。白鶴童子大呼曰：「三仙島雲霄快來接駕。」只見雲霄等三人出陣，道旁欠身，只稱：「師伯！弟子甚是無禮，望乞恕罪。」元始曰：「三位設此陣，乃我門下該當如此。只是一件，你師尚不敢妄為，爾等何苦不守清規，逆天行事，自取違教之律？爾等且進陣去，我自進來。」三位娘娘先自進來：沈香輦下四腳離地二尺餘高，看元始進來如何。

且說天尊坐著飛來坐椅，逕進陣來：沈香輦下四腳離地二尺餘高，祥雲托定，瑞彩飛騰，天尊進得陣來，慧眼垂光，見十二弟子橫睡直躺，閉目不睜。天尊歎曰：「只因三尸不斬，六氣未吞，空用功夫千載。」天尊道心慈悲，看罷方欲出陣。八卦臺上彩雲仙子見天尊回身，抓一把戳目珠打來。怎見得？有詩為證：

奇珠出手燄光生，雲爛飛騰太沒情。只說暗傷元始祖，誰知此寶一時傾？

話說元始天尊看罷黃河陣，方欲出陣，彩雲仙子將戳目珠從後面打來。那珠未到天尊眼前，已化為灰塵飛去，雲霄面上失色。

且說元始出陣，上篷坐下。燃燈曰：「老師進陣內，眾位道友如何？」元始曰：「三光削去，

閉了天門，已成俗體，即是凡夫。」燃燈又曰：「方才老師入陣，為何不破此陣，將眾道友救拔出來，大發慈悲？」元始笑曰：「此教雖是貧道掌，尚有師兄，必當請問過道兄，方才可行。」忙下篷迎迓。怎見得？有詩為證：

言未畢，聽空中鹿鳴之聲，元始曰：「八景宮道兄來矣。」

鴻濛剖破玄黃景，又在人間治五行；度得軒轅升白晝，函關施法道常明。

話說老子乘牛從空而降，元始遠迓，大笑曰：「為周家八百年事業，有勞道兄駕臨。」老子曰：「不得不來。」老子曰：「三仙童子設一黃河陣，吾教下門人俱厄於此，你可曾去看？」元始曰：「貧道先進去看過，正應垂象，故候道兄。」老子曰：「你就破了罷，又何必等我？」二位天尊默坐不語。

且說三位娘娘在陣，又見老子頂上現一座玲瓏塔於空中，毫光五色，隱現於上。雲霄謂二妹曰：「玄都大老爺也來也，怎生是好？」碧霄娘娘道：「姐姐，各教各授，那裏管他？今日他再來，吾不是昨日那樣待他，那裏怕他？」雲霄搖首道：「此事不好。」瓊霄曰：「待他進此陣，就放金蛟剪，再祭混元金斗，何必懼他？」

且說次日老子謂元始曰：「今日破了黃河陣，早離紅塵，不可久居。」元始曰：「道兄之言是也。」命南極仙翁收拾沈香輦，老子上了板角青牛，燃燈引道，遍地氤氳，異香馥郁，散滿紅霞，隨至黃河陣前。玄都大法師大呼曰：「三仙姑快來接駕。」裏面一聲鐘響，三位娘娘出陣，立而不拜。老子曰：「你等不守清規，敢行忤慢，爾師見吾且躬身稽首，你焉敢無狀？」碧霄曰：「吾拜截教主，不知有玄都。上不尊，下不敬，禮之當耳。」玄都大法師大喝曰：「這畜生好膽大，出言觸犯天顏，快進陣。」三位娘娘轉身入陣，老子把青牛領進陣來，元始沈香輦也進了陣，白鶴童子在後，齊進黃河陣來。不知三位娘娘性命如何？且聽下回分解。

# 第五十一回　子牙劫營破聞仲

昔日行兵誇首相，今逢時數念應差。風雷陣設如奔浪，龍虎營排似落花。縱有黃河成個事，其如蒼赤更堪嗟。勸君莫待臨龍地，同向靈臺玩物華。

話說二位天尊進陣，老子見眾門人似醉而未醒，沈沈酣睡，呼吸有鼻息之聲。又見八卦臺上，有四、五個五體不全之人，老子歎曰：「可惜千載功行，一旦俱成畫餅。」

且說瓊霄見老子進陣來觀望，便放起金蛟剪去。那剪在空中挺折如剪，頭交頭，尾交尾，落將下來。老子在牛背上，看見金蛟剪落下來，把袖口望上一迎，那剪如芥子落於大海之中，毫無動靜。碧霄又把混元金斗祭起，老子把風火蒲團往空中一丟，喚黃巾力士：「將此物帶上玉虛宮去。」三位娘娘大呼曰：「罷了，收吾之寶，豈肯干休！」三位齊下臺來，仗劍飛來直取。難道天尊與他動手？老子將乾坤圖抖開，命黃巾力士：「將雲霄裹去了，壓在麒麟崖下。」力士領旨，將圖裹去不題。

且言瓊霄仗劍而來，元始命白鶴童子把三寶玉如意祭在空中，正中瓊霄頂上，打開天靈，一道靈魂往封神臺去了。碧霄大呼曰：「道德千年，一旦被你等所傷，誠為枉修功行。」用一口飛劍來取元始天尊，被白鶴童子一如意，把飛劍打落塵埃。元始袖中取一盒，揭開蓋丟起空中，把碧霄連人帶鳥裝在盒內，不一會，化為血水，一道靈魂往封神臺去了。有詩為證：

修道千年島內成，殷勤日夜煉無明。無端擺下黃河陣，氣下清風損七情。

話說三位娘娘已絕，菡芝仙同彩雲仙子還在八卦臺上看二位天尊。元始既破黃河陣，眾弟子

都睡在地上，老子用中指一指，地下雷鳴一聲，眾弟子猛然驚醒；連楊戩，金、木二吒齊躍起，拜伏於地。老子乘牛轉出，回至篷上，眾門人拜畢。元始天尊曰：「今諸弟子削了頂上三花，消了胸中五氣，遭逢劫數，自是難逃。況今姜尚有四九之驚，爾等要往來相佐，再賜爾等縱地金光法，可日行數千里。又聞爾等鎮洞之寶，俱裝在混元金斗內，命取來還你等，如今留南極仙翁破紅沙陣，我同道兄暫回玉虛宮。白鶴童子陪你師父同回，須臾返駕。」眾門人排班送二位天尊回駕。

且說彩雲仙子怒氣不息，菡芝仙子見破了黃河陣，退入老營來見聞太師。太師已知陣破，玉虛門人都救回去了，心下十分不安，忙具表遣官往朝歌求救；又發火牌，調三山關總兵官鄧九公往麾下聽用。

且說燃燈在篷上與眾道者默坐，南極仙翁打點破紅沙陣。子牙到九十九日上來見燃燈，口稱：「老師！明日正該破陣。」次日，眾仙步行排班，南極仙翁同白鶴童子至陣前，大呼曰：「吾師來會紅沙陣主。」張天君從陣裏出來，甚是凶惡，跨鹿提劍，殺奔前來。抬頭見是南極仙翁，張紹曰：「道兄！你是為善行樂之士，亦非破陣之流，此陣只怕你⋯

可惜修就神仙體，若遇紅沙頃刻休。」

話說南極仙翁曰：「張紹！你不必多言，此陣今日該是我破，料你也不能久立於陽世。」張天君大怒，縱鹿衝來，把劍往仙翁頂上就劈，旁有白鶴童子將三寶玉如意劈面交還。來往未及數合，張天君掩一劍，望陣中就走。白鶴童子隨後跟來，南極仙翁隨後入陣。張紹下鹿上臺，把紅沙抓了數片，望仙翁打來。南極仙翁將五火七翎扇把紅沙一搧，紅沙一去，影跡無蹤。張天君掇起一斗紅沙望下一撥，仙翁把扇子連搧數搧，其沙去無影響。南極仙翁曰：「張紹！今日難逃此厄。」張紹欲待逃遁，早被白鶴童子祭起玉如意，正中張紹後心，打翻跌下臺來。白鶴童子手起

一劍，即時血染衣襟。正是：

未曾破陣先數定，怎脫封神臺下來。

且說南極仙翁破了紅沙陣，白鶴童子見三穴內有人，南極仙翁發一雷，驚動哪吒、雷震子俱將身一躍，睜開眼看見南極仙翁，知是崑崙山師尊來救護。哪吒急來扶武王，武王已是死了，坐下逍遙馬百日都壞了；燃燈在外面見破了紅沙陣，子牙催騎入陣來看武王，時已死了，子牙哭聲不止。燃燈曰：「不妨，前日入陣時，有三道符印護其前後心體；武王該有百日之災，吾自有處治。」命雷震子背武王屍骸，放在篷下，用水沐浴。燃燈將一粒丹藥用水研化，灌入武王口內。有兩個時辰，武王睜眼觀看，方知回生，見子牙眾門人立於左右，曰：「孤今日又見相父也。」

子牙差左右聽用官，送武王回營。

且說燃燈與眾道者曰：「列位道友！貧道今破十絕陣，與子牙代勞已完，眾位各歸洞府。只留廣成子：『你去桃花嶺阻聞仲，不許他進佳夢關。』又留赤精子：『你去燕山阻聞仲，不許他進五關。』二位速去。又留慈航道人在此，以下請回。」眾道者曰：「雲中子乃福德之仙也，今不犯黃河陣，真乃大福之士。」雲中子曰：「列位道兄請了！」眾道者曰：「奉敕煉通天神火柱，絕龍嶺等候聞太師。」燃燈曰：「你速去，不可遲。」雲中子去了。燃燈把印劍交與子牙，燃燈曰：「我貧道也往絕龍嶺，助雲中子一臂之力，吾今去也。」雲中子曰：「把麾下眾將調來。」南宮适等齊至篷前，見姜子牙，行禮畢，立於兩旁。子牙傳：「明日開隊，與聞太師共決雌雄。」眾將得令不題。

且說聞太師見十絕陣俱破，只等朝歌救兵，又望三山關鄧九公來助。與彩雲仙子、菡芝仙共議，二仙曰：「不料三仙遭厄，二位師伯俱下山，故有今日之挫，把吾截教不如灰草。」聞太師長吁一聲。忽聽得周營砲響，喊聲大震，來報曰：「姜子牙請太師答話。」聞太師大怒曰：「吾

不速拿姜尚報仇，誓不俱生。」遂遣鄧、辛、張、陶分於左右，二女仙齊出轅門，太師跨黑麒麟，如煙火而來。子牙曰：「聞太師，你征戰三年有餘，雌雄未見，你如今再擺十絕陣否？」傳令：

「把吊著的趙江斬了！」武吉把趙江斬在軍前。

聞太師大叫一聲，提鞭衝殺過來，有黃天化催開玉麒麟，用兩柄銀鎚擋住聞太師。這壁廂楊戩縱馬搖鎗，前來敵住聞太師。菡芝仙在轅門，怒從心上起，惡向膽邊生，縱步舉劍來助聞太師。哪吒大喝一聲：「休衝吾陣腳！」登風火輪，戰住了彩雲仙子。鄧、辛、張、陶四將齊出，這壁廂武成王黃飛虎、南宮适、武吉、辛甲四將來迎。兩家這場大戰：

彩雲仙子見楊戩敵住了菡芝仙，仗劍衝殺過來。子牙忙祭起打神鞭，正中菡芝仙頂上，打得腦漿迸出，死於非命，一道靈

有詩為證：

　　兩陣咚咚擂戰鼓，五色旛搖飛霞舞，長弓硬弩護轅門，鐵壁銅牆齊隊伍。聞太師九霄冠上火燄生，黃天化金鎖甲上霞光吐。女仙是大海波中戲水龍，楊戩是萬仞山前爭食虎。鞭來鎚架，銀花響亮；鎗刺盔，萬道長虹飛紫電。搜搜刀舉，好似金晴獸吐征雲；晃晃長鎗，一似巨角蛟龍爭戲水。刀劈甲，甲中刀，如同山前猛虎鬥狻猊；鎗迸寒光，鎗去劍迎，玉燄風飄瑞雪。使斧的，天邊皓月皎光輝；使鐧的，盞中鎗，一似深潭蛟龍降水獸。使鎗的，紫氣照長空；使刀的，慶雲籠頂上。

　　大戰一場力不加，亡人死者亂如麻。只為君王安社稷，不辨賢愚血染沙。

且說子牙大戰聞太師，菡芝仙把風袋抖開，一陣黑風捲起，不知慈航道人有定風珠，隨取珠將風定住，風不能出。子牙忙祭起打神鞭，正中菡芝仙頂上，打得腦漿迸出，死於非命，一道靈

魂往封神臺去了。彩雲仙子聽得陣後有響聲，回頭看時，早被哪吒一鎗，刺中肩甲，倒翻在地；復加一鎗，結束了性命，也往封神臺去了。武成王大戰張節，黃飛虎鎗法如神，大吼一聲，把張節一鎗刺於馬下，靈魂也往封神臺去了。聞太師力戰黃天化，又見折了三人，無心戀戰，掩一鞭，暫回老營。只有鄧忠、辛環、陶榮三將，見今日又損了張節，四將中少了一人，心中十分不悅。

且言子牙全勝回兵，慈航作辭回山。子牙進城，升銀安殿，傳令：「眾將用過午飯，上殿聽點。」眾將領令。子牙進內堂寫柬帖，直至午末未初，銀安殿上打聚將鼓，眾將上殿參謁聽令。

子牙令黃天化領柬帖、令箭，又命哪吒領柬帖、令箭，雷震子也領柬帖、令箭：「你們三路行，只須如此，如此。」

子牙令：「黃飛虎領兵五千衝左哨，南宮适等領兵五千衝右哨。」又令：「金吒、木吒、龍鬚虎衝轅門，四賢八俊隨後隊接應，辛甲、辛免、太顛、閎夭、祁公、尹公領三千人馬，大呼曰：『歸順西岐有德之君，坐享安康。扶助成湯無道之主，滅倫絕紀。早歸周地，不致身亡。』先散開成湯人馬，以孤其勢，大功只在今晚可成。」又令：「楊戩領三千人馬，先燒彼軍糧草，彼軍不戰自亂。倘如燒了糧草，截戰後，再往絕龍嶺助雷震子成功。」楊戩領命去訖。正是：

挖下戰坑擒虎豹，滿天張網等蛟龍。

不表子牙前來劫營，且言聞太師損兵折將，在帳中獨坐無言。猛然當中神目看見西岐一股殺氣，直沖中軍，太師笑曰：「姜尚今日得勝，乘機劫吾大寨。」急令：「鄧忠、陶榮在左哨；辛環在右哨；吉立、余慶領長箭手，守後營糧草。我在中軍，看誰進轅門。」太師準備夜戰。當時天晚，將近一更時分，子牙把眾將調出，四面攻營，人馬暗暗到了成湯大轅門。左右有燈籠為號。一聲信砲，三軍吶喊，鼓聲大振，殺聲齊起。怎見得這場夜戰？

征雲籠四野，殺氣鎖長空。天昏地暗交兵，霧慘雲愁廝殺。初時戰鬥，燈籠火把相迎；次後交攻，劍戟鎗刀亂刺。離宮不明，左右軍卒亂奔，前後將兵不正。昏昏沈沈月朦朧，不辨誰家宇宙；渺渺漫漫燈慘淡，難分那個乾坤。坎地無光，征雲緊護，拚命士卒往來相持；戰鼓忙敲，捨死將軍紛紛對敵。東西混戰，劍戟交加；南北相持，旌旗掩映。狼煙火砲似雷聲，霹靂驚天；虎節旗旛如閃電，翻騰上下。搖旗小校，黃夜裏戰戰兢兢；擂鼓兒郎，如履冰俱難措手。周兵勇猛，紂卒奔逃。只見：滔滔流血坑渠滿，疊疊橫屍數里平。

有詩為證：

劫營功業妙無窮，三路衝營建大功；只為武王洪福廣，名垂青史羨姜公。

話說子牙督前軍衝開七層圈子，一聲吶喊，殺進大轅門。聞太師仗劍交還，金吒在左，木吒在右，龍鬚大呼曰：「姜尚！今番與你定個雌雄！」提鞭來取，子牙仗劍交還，金吒在左，木吒在右，龍鬚虎發手放出石頭打將來，如飛蝗驟雨，成湯軍卒如何招架得住，多是著傷。聞太師酣戰在中軍，黃飛虎殺進左營，有鄧忠、陶榮大喝曰：「黃飛虎慢來！」黃家父子兵把二將困在左營。鄧忠抖精神，使開板斧，陶榮顯本事，雙鐧忙掄，二將大戰在左營。南宮适力衝右營，只見辛環大叫：「南宮适休走！」把肉翅飛來。西岐數將戰住辛環，燈毬火把照耀如同白日，黃昏廝殺，黑夜交兵，慘慘陰風，咚咚戰鼓。

聞太師正征戰之間，子牙祭起打神鞭，聞太師當中神目看見，急忙躲時，早中左肩臂。龍鬚虎發石亂打，三軍駐紮不住，大隊一亂，周兵吶喊，四面圍裹上來。聞太師如何抵擋得住！黃飛虎有四子，黃天祥等少年勇猛，勢不可擋，使鎗如龍擺尾，轉換似蟒翻身，陶榮躲不及，早被一

鎗刺於馬下。鄧忠擋不住，只得敗走。辛環見周兵勢大，不敢戀戰，知鋒銳已挫，料不能取勝，又見後營火起。楊戩燒了糧草，軍兵一亂，勢不可解。只見火燄沖天，金蛇亂舞，周軍鑼鳴鼓響，只殺得鬼哭神號。

聞太師大兵已敗，又聽得周兵四處大叫曰：「西岐聖主，天命維新；紂王無道，陷害萬民。你等何不投西岐，受享安康？何苦用力而為獨夫，自取滅亡？」成湯軍士在西岐日久，又見八百諸侯歸周者甚眾，兵亂不由主將，吶一聲喊，走了一半。聞太師有力也無處使，有法也無處用。只見歸降者漫散而去，不降者且戰且走。且說周兵趕殺成湯敗卒，怎見得？

趕上將連剝衣甲，逞著勢順手奪鎗。鐧敲鼻凹，鎚打當胸。鐧敲鼻凹的，頓時眉眼張開；鎚打當胸前，洞見心肝肺腑。連肩拽背著刀傷，肚腹分崩遭斧剁。鎚打得利害，鎗刺得凶猛。著箭的穿袍透鎧，遇彈子鼻凹流紅，逢叉俱喪魄，遇鞭碎天靈。愁雲慘慘黯天關，急急逃兵尋活路。

三軍踴躍歡聲悅，姜相成功奏凱還。

聞太師兵敗，且戰且走，辛環飛在空中，保護太師。鄧忠催住後隊，一夜敗有七十餘里，至岐山腳下，子牙鳴金收隊。正是：

話說聞太師敗至岐山，收住敗殘人馬，點視只三萬有餘。太師又見折了陶榮，心中悶悶不語。鄧忠曰：「太師，如今兵回那裏？」聞太師問：「此處往那裏去？」辛環曰：「此處佳夢關去。」太師曰：「就往佳夢關去。」催動人馬前進。可憐兵敗將亡，其威甚挫，著實沒興。一路上人人歎息，個個吁嗟。人馬正行間，只見桃花嶺上一面黃旛，旛下有一道人，乃是廣成子。

聞太師向前問曰：「廣成子，你在此有什麼事？」廣成子答曰：「特為你在此等候多時。你今違天逆命，助惡滅仁，致損生靈，害陷忠良，是你自取滅亡。我今在此，也不與你為仇，只不許你過桃花嶺，任憑你往別處去便罷。」聞太師大怒曰：「吾今不幸兵敗將亡，敢欺吾太甚！」催開黑麒麟，提鞭就打。廣成子撥步向前，用寶劍急架相還。未及三、五合，廣成子取番天印祭於空中，太師一見，知印利害，撥黑麒麟望西便去，鄧忠跟著太師退回。辛環曰：「太師方才怎的怕他，便自退回？」太師曰：「廣成子番天印，吾等招架不住。若中此印，倘或無生，如何是好？且自避他。只如今不得過此嶺，卻往那裏去？」鄧忠曰：「不若進五關，往燕山去。」太師只得調轉人馬，至燕山大路而來。

太師曉行夜住，不一日，人馬行至燕山，猛然抬頭見太華山上豎一面黃旛，赤精子立於旛下。太師催麒麟至前，赤精子曰：「來者乃聞太師？你不必過往燕山去，此處非汝行之地。吾奉燃燈命，在此阻你，不許你進五關。原是那裏來，還是那裏去。」太師只氣得三尸魂暴躁，七竅內生煙，大呼曰：「赤精子！吾乃截教門人，總是一道，何得欺吾太甚！我雖兵敗，拚得一死，定與你戰一場，豈肯擅自干休？」將麒麟一夾，四蹄登開，使開金鞭，神光燦爛。赤精子抖動麻鞋，揮開寶劍，鞭劍相交。未及五、七合，赤精子取陰陽鏡出來。不知聞太師性命如何？且聽下回分解。

## 第五十二回　絕龍嶺聞仲歸天

幾回奏捷建奇功，爭奈妖狐蔽聖聰；入國已無封諫表，到山應有淚江楓。
豈知魂夢烽煙絕，且聽哀猿夜月空；縱有丹心成往事，年年杜宇泣東風。

話說聞太師見赤精子拿出陰陽鏡，把麒麟一磕，跳出圈子外，往燕山下退去。赤精子也不來趕，太師氣得面黃氣喘，默默無言。辛環曰：「太師，兩條路既不容行，不若還往黃花山，進青龍關去罷。」太師沈吟良久，曰：「吾非不能遁回朝歌見天子，再整大兵，以圖恢復，只人馬累贅，豈可捨此自行？」只得把人馬調回，往青龍關大路而行。

未及半日，見前邊一支人馬，駐紮咽喉之處。聞太師傳令安營，不意前有伏兵，皆不曾安定，只聽得一聲砲響，兩杆紅旗展動，哪吒腳踏風火輪，撚火尖鎗，大呼曰：「聞太師休想回去！此處乃是你歸天之地。」太師大怒，急得三隻眼睛射出金光，罵曰：「姜尚欺吾太甚，此處埋伏著不堪小輩，欺藐天朝大臣？」提鞭縱麒麟飛來直取，哪吒火尖鎗急架相還，鞭鎗並舉，一場大戰。

只見：

陰霾迷四野，冷氣逼三陽；這壁廂旌旗耀彩，反令日月無光。那壁廂戈戟騰輝，致使兒郎喪膽。金鞭叱吒閃威風，神鎗出沒施妙用。聞太師忠心，三太子赤膽。只殺得空中無鳥過，山內虎狼奔。飛沙走石乾坤黑，播土揚塵宇宙昏。

話說聞太師與鄧忠、辛環、吉立、余慶把哪吒裹在垓心，哪吒豈懼他，使開一條鎗，怎見得好利害？有讚為證：

鎗是邳州鐵，煉成一段鋼；落在能工手，造成丈八長。刺虎穿胸連樹倒，降魔鋒利似秋霜。大將逢之翻下馬，衝營躍陣士俱亡。展放光芒天地暗，吞吐寒霧日無光。

哪吒抖搜神威，酣戰五將，大叫一聲，把吉立刺於馬下。忙把風火輪登出陣來，取乾坤圈祭在空中，正中鄧忠肩甲，翻下鞍轎，被哪吒復一圈，結束了性命，二道靈光俱往封神臺去了。聞太師見又折了鄧忠、吉立二將，十分懊悔，不覺失措，無心戀戰，奪路而走。哪吒大殺一陣，截斷後面，叫曰：「人馬願降者免死。」眾兵齊告曰：「願歸明主。」哪吒得獲全勝，回西岐報功不表。

且說聞太師兵敗前行，至晚檢點殘兵，不足一萬餘人。太師升帳坐下，愧赧無地。自思曰：「吾自征伐，未嘗挫銳。今日西征，致有片甲不存之辱。」辛環在側曰：「太師且請寬慰，勝負乃兵家之常，何必掛心？俟回朝再整大隊人馬，以復此仇未遲。太師還當自己保重。」次日，起人馬望黃花山進發，行至巳牌時候，猛見前面紅旗招展，號砲喧天，見一將金甲紅袍，坐玉麒麟上，使兩柄銀銀鎚刺斜而來，大呼曰：「奉姜丞相令，等候多時！今兵敗將亡，眼見獨力難支，天命已定。此處不降，更待何時？」聞太師見黃天化攔住去路，大怒罵曰：「好反叛逆賊，敢出此言欺吾。」催開黑麒麟，單騎力戰。黃天化雙鎚相架，戰在山前。但見：

兩陣鳴鑼擊鼓，三軍吶喊搖旗；紅旛招展振天雷，畫戟輕翻豹尾。這一個捨命衝鋒扶社稷，那一個拚生慣戰定華夷；不是你生我死不相離，只殺得日月無光天地迷。

話說二人交鋒，約有二、三十合，有辛環氣沖斗牛，余慶怒髮衝冠，二將來助太師。黃天化見二將來助戰，把玉麒麟跳出陣外就走。余慶不知好歹，隨後趕來。黃天化掛下雙鎚，取火龍鏢，回首一鏢，打下落馬而死，一魂進封神臺去了。辛環見余慶落馬，大叫一聲：「吾來了！」肉翅

飛來，鎚鑽往頂上打來。辛環是上三路，黃天化鎚是短兵器，招架上三路不好抵擋，把玉麒麟跳出圈子便走。這玉麒麟乃是道德真君坐騎，足有風雲，速如飛電。辛環不見機趕來，被黃天化將鑽心釘發出，正中肉翅，辛環在半空中吊將下來。聞太師見辛環失利，忙催動殘兵，往東南敗走。黃天化連勝二陣，也不追趕，領兵回西岐報功去了。

且說聞太師見後無追兵，領人馬徐徐而行；又見折了余慶，辛環帶傷，太師十分不樂。一路上思前想後，人馬行至晚間，有一座高山在前，但見山景凄涼，太師坐下，不覺兜底上心，自己吟詩嗟歎：

可恨天時難預料，堪嗟人事竟何之；眼前顛倒渾如夢，為國丹心總不移。

回首青山兩淚垂，三軍慘慘更堪悲；當時只道旋師返，今日方知敗卒疲。

話說聞太師作罷詩，神思不寧。三軍造飯，辛環整理，次日回兵。將至二更，只聽得山頂上響聲大振，砲發如雷。聞太師出帳觀看，見山上是姜子牙同武王在馬上飲酒，左右諸將用手指曰：「山下聞太師敗兵在此。」太師聽說，性如烈火，上了黑麒麟，提鞭殺上山來。太師咬牙深恨，立騎尋思。忽然山下一聲砲響，人馬勢如雲集，圍困山下，只叫：「休走了聞太師！」

太師大怒，催騎殺下山來，及至山下，一軍一卒俱無。太師喘息不定，方欲算卜，又見山頂上大砲響，子牙與武王拍手大笑而言曰：「聞太師今日之敗，把數十年英雄盡喪於此，有何面目再返朝歌？」聞太師屬聲大罵：「姬發匹夫，焉敢如此？」縱騎復殺上山來，將至半山凹裏，猛然飛起雷震子，好凶惡，怎見得？有詩為證：

兩翅飛騰起怪風，髮紅臉靛勢如熊；終南秘授神仙術，輔佐姬周立大功。

聞太師只顧山上，未防山凹裏飛起雷震子，一棍照著聞太師打來。太師措手不及，叫聲不好，將身一閃，讓個空。不料那金棍正中黑麒麟後胯上，打得此獸竟為兩段，太師跌下地來，隨駕土遁去了。辛環大呼曰：「雷震子不要走！吾來了！」肉翅飛起，來戰雷震子。不防楊戩祭起哮天犬，一口把辛環的腿咬住了。雷震子一棍，正打著辛環頂門，死於非命，也往封神臺去了。雷震子獲功，回西岐去了。

且說聞太師失了坐騎，自思：「不好歸國，想吾二十萬人馬西征，大戰三年有餘，不料失機，只存敗殘人馬數千，致有片甲無存之誚，連吾坐騎俱死，門人、副將俱絕。」又見辛環已死，隻影單形，太師落下土遁，默坐沈吟半晌，仰天歎曰：「天絕成湯，當今失政，民怨日生，臣空有赤膽忠心，無能回其萬一，此豈臣下征伐不用心之罪也。」太師坐到天明，便起身招集敗殘士卒，逶邐而行。又無糧草，士卒疲乏甚，俱有飢色，猛然見一村舍，有簇人家。太師沈吟，飢不可行，乃命士卒：「向前去借一頓飯，你等充飢。」眾人向前觀看，果然好個所在。怎見得？有讚為證：

竹籬密密，茅屋重重。參天野樹迎門，水曲溪橋映戶。道旁楊柳綠依依，園內花開香馥馥。夕照西沈，處處山林喧鳥雀；晚煙出竈，條條道徑轉牛羊。正是那：食飽雞豚眠屋角，醉酣鄰叟唱歌來。

話說軍士來至莊前，問：「裏邊有人麼？」忽然走出一位老叟，見是些敗殘軍卒，忙問：「眾位至小莊有何公幹？」士卒曰：「吾等非是別人，乃是跟成湯聞太師老爺，因奉敕伐周，與姜尚交兵，失機而回，借你一飯充飢，後必有補。」那老人聽罷，忙道：「快請太師老爺來。」眾軍士回去，稟太師曰：「前有一老人，專請老爺。」太師只得緩步行至莊前。老人忙倒身下拜，口稱：「太師！小民有失迎迓，望乞恕罪。」太師以禮相答。老人忙躬身迎請太師裏面坐，太師進

裏面坐下，老人急收拾飯，擺將出來。聞太師用了一餐，方收拾飯與眾士卒吃了，歇宿一宵。

次日，太師辭老叟，問曰：「你們姓什麼？昨日攪擾你家，久後好來謝你。」老人曰：「小民姓李名吉。」聞太師吩咐左右記了。離了此間，同些士卒望青龍關大路而來，不覺迷蹤失跡。太師命軍士站住，觀看東南西北，忽聽林中伐木之聲，見一樵夫，太師忙令士卒向前問那樵子，左右傳士卒去問樵子，士卒向前問曰：「樵子，借問你一聲。」

樵子棄斧於地，上前躬身，口稱：「列位有何事呼喚？」士卒曰：「我等是奉敕征西的，如今要往青龍關去，借問你那條路近些？」樵子用手一指：「往西南上不過十五里，過白鶴墩，乃是青龍關大路。」士卒謝了樵子，來報與聞太師。太師命眾人往西行，迤邐望前而走。不知這樵子，乃是楊戩變化的，指引聞太師往絕龍嶺來。

且說聞太師行有二十里，看看至絕龍嶺來。

巍巍峻嶺，嵂崒峰巒。溪深澗陡，石梁橋天生險惡；壁峭崖懸，虎頭石長就雄威。奇松怪柏若龍蟠，碧落丹楓如翠蓋。雲迷霧陣，山巔直透九重霄；瀑布奔流，溪澗一瀉千百里。真個是鴉雀難飛，漫道是行人避跡。煙嵐障目，採藥仙童怕險；荊榛塞野，打柴樵子難行。胡羊野馬似穿梭，狡兔山牛如布陣。正是：草迷四野有精靈，奇險驚人多惡獸。

話說聞太師行至絕龍嶺，方欲進嶺，見山勢險峻，心下甚是疑惑。猛抬頭見一道人，穿水合道服，認得是終南山玉柱洞雲中子。聞太師慌忙上前，問曰：「道兄在此何幹？」雲中子曰：「貧道奉燃燈命，在此等兄多時。此處是絕龍嶺，你逢絕地，何不歸降？」聞太師大笑曰：「雲中子！你把我聞仲當作稚子嬰兒，怎言吾逢絕地，以此欺吾？你莫非五行之術，在道通知。你今如此戲我，看你有何法治我？」雲中子用手發雷，平地下長出八根通天神火柱，高有三丈餘長，圓有丈餘，按八

卦方位：乾、坎、艮、震、巽、離、坤、兌。聞太師站在當中，大呼曰：「你有何術，用此柱困我？」雲中子發手雷鳴，將此柱震開，每一根柱內現出四十九條火龍，烈燄飛騰。聞太師大笑曰：「離地之精，人人會遁；火中之術，個個皆能。此術焉能欺吾？」掐定避火訣，太師站於裏面，怎見得好火？有讚為證：

此火非同凡體，三家會合成功。英雄獨佔離地，渾同九轉旋風。煉成通中火柱，內藏數條神龍，口內噴煙吐燄，爪牙動處通紅。苦海煮乾到底，逢山燒得石空，遇木即成灰燼，逢金化作長虹。燧人初出定位，木裏生來無蹤。石中雷火稀奇寶，三昧金光透九重。在天為日通明帝，在地生煙活編珉，在人五臟為心主，火內玄功大不同。饒君就是神仙體，遇我難逃眼下傾。

話說聞太師掐定避火訣，站於中間，在火內大呼曰：「雲中子！你的道術也只如此，吾不久居，吾去也。」往上一升，駕遁光就走。不知雲中子預將燃燈道人紫金缽盂磕住，渾如一蓋蓋定。聞太師那裏得知，往上一衝，把九霄烈燄冠撞落塵埃，青絲髮俱披下，太師大叫一聲，跌將下來。雲中子在外面發雷，四處有霹靂之聲，火勢凶猛。可憐成湯首相，為國捐軀，一道靈魂往封神臺來，有清福神祇用百靈旛來引太師。

太師忠心不滅，一點真靈借風逕至朝歌，來見紂王，申訴此情。此時紂王正坐鹿臺與妲己飲酒，不覺一陣昏沈，伏几而臥。忽見太師立於旁邊，諫曰：「老臣奉敕西征，屢戰失利，枉勞無功，今已絕於西土。願陛下勤修仁政，求賢輔國；毋肆荒淫，濁亂朝政；毋以祖宗社稷為不足重，人言不足信，天命不足畏，力反前愆，庶可挽回。老臣欲再訴深情，恐難進封神臺耳，臣去也。」逕往封神臺來，柏鑑引進其魂，安於臺內。

且說紂王猛然驚醒曰：「怪哉！異哉！」妲己曰：「陛下有何驚異？」紂王把夢中事說了一

遍，妲己曰：「夢由心作，賤妾常聞陛下憂慮聞太師西征，故此有這個驚兆，料聞太師豈是失機之士。」紂王曰：「御妻之言是矣。」隨時就放下心懷。

且說子牙收兵，眾門人都來報功。雲中子收了神火柱，與燃燈二人回山去不表。

再講申公豹知聞太師絕龍嶺身亡，深恨子牙；往五嶽三山尋訪仙客伐西岐，為聞太師報仇。

一日，遊至夾龍山飛雲洞，跨虎飛來，忽見山崖上一小童跳耍。申公豹下虎來看此童兒，卻是一個矮子，身不過四尺，面如土色。申公豹曰：「那童兒，你是那家的？」土行孫見一道人叫他，上前施禮曰：「老師那裏來？」申公豹曰：「我往海島來？」土行孫曰：「老師是截教？是闡教？」公豹曰：「闡教。」土行孫曰：「是吾師叔。」申公豹曰：「你師是誰，你叫甚名字？」土行孫答曰：「我師父是懼留孫，弟子叫做土行孫。」申公豹又曰：「你學藝多少年了？」土行孫答曰：「學藝百載。」申公豹搖頭曰：「我看你不能了道成仙，只好修個人間富貴。」土行孫問曰：「怎樣是人間富貴？」申公豹曰：「據我看，你只好披蟒腰玉，受享君王富貴。」土行孫曰：「怎能得夠？」申公豹曰：「你肯下山，我修書薦你，咫尺成功。」土行孫曰：「老師指我往那裏去？」申公豹曰：「薦你往三山關鄧九公處去，大事可成。」

土行孫謝曰：「若得寸進，感恩非淺。」申公豹曰：「你胸中有甚本事？」土行孫曰：「弟子善能地行千里。」申公豹曰：「你試行我看。」土行孫把身子一扭，即時不見，道人大喜。忽見土行孫往土裏鑽出來，公豹問曰：「你師父有綑仙繩，你要去帶下兩根去，也成的功。」土行孫曰：「吾知道了。」土行孫盜了師父懼留孫的綑仙繩，玉壺丹藥，逕往三山關來。不知勝負如何？且聽下回分解。

渭水滔滔日夜流，西岐征戰幾時休；漫言虎豹才離穴，又見貔貅樹敵樓。

修德每愁糜白骨，荒淫反自詠金甌；豈知天意多顛倒，取次干戈不斷頭。

## 第五十三回　鄧九公奉敕西征

話說申公豹說反了土行孫下山，他又往各處去了。且說當日絕龍嶺逃回軍士進氾水關，報與韓榮說知，聞太師死於絕龍嶺，隨修表報進朝歌。有微子看報，忙進偏殿，見紂王行禮稱臣。王曰：「朕無旨，王伯有何奏章？」微子把聞太師的事啟奏一遍，紂王大驚：「孤數日前恍惚之中，明明見聞太師在鹿臺奏朕，言：『在絕龍嶺失利』，今日果然如此。」紂王著實傷感。王問左右文武曰：「太師新亡，點那個員官，定要把姜尚拿解朝歌，與太師報仇。」眾官共議未決，有上大夫出班奏曰：「三山關總兵官鄧九公，前日已大破南伯侯鄂順，屢建大功；若破西岐，非此人不克成功。」紂王傳旨：「速發白旄、黃鉞，得專征伐。差官即往，星夜不許停留。」使命官王貞持詔往三山關來。一路上馬行如箭，騎去如飛；秋光正好，和暖堪行。怎見得？

千山水落蘆花碎，幾樹風揚紅葉醉。路迷煙雨故人稀，黃菊芳菲山色麗。水寒荷破人憔悴，白蘋紅蓼滿江干。落霞孤鶩長空墜，依稀暗淡野雲飛。玄鳥去，賓鴻至，嘹亮嚦嚦驚人寐。

話說天使所過府、州、縣、司，不只一日。其日，到了三山關驛內安歇。次日，到鄧九公帥府前。鄧九公同諸將等焚香接旨，開讀詔曰：

天子征伐，原為誅逆救民。大將專閫外之寄，正代天行拯溺之權。茲爾元戎鄧九公，累功三山關，嚴出入之防，邊烽無警，退鄂順之反叛，奏捷甚速，懋績大焉。今姬發不道，納亡招叛，大肆猖獗，朕累勸問罪之師，彼反抗軍而樹敵，致王師累辱，大損國威，深為不法，朕心惡之。特敕爾前去，用心料理，相機進勤；務擒首惡，解闕獻俘，以正國典。朕絕不惜茅土，以酬有功，爾其欽哉！毋負朕重託至意，故茲爾詔。

鄧九公讀畢，待天使等交代。王貞曰：「新總兵孔宣就到。」不一日，孔宣已到。鄧九公交代完畢，點將祭旗，次日起兵。忽報：「有一矮子來下書。」鄧九公令進帥府，見來人身不過四、五尺長，至滴水簷前行禮，將書呈上。鄧九公拆書，觀看來書，知申公豹所薦，乃是「土行孫效勞麾下」。鄧九公見土行孫人物不好，欲待不留，恐申道友見怪；若要用他，不成規矩。沈吟良久，也罷，差他催糧應付三軍。鄧九公曰：「土行孫！既申道兄薦你，吾不敢負命。後軍糧草缺少，用你為五軍督糧使。」命太鸞為正印先行，子鄧秀為副印先行，趙昇、孫燄紅為救應使，隨帶女兒鄧嬋玉，隨軍征伐。鄧元帥調人馬離了三山關，往西進發，一路上旗旛蕩蕩，殺氣騰騰。怎見得？

三軍踴躍，將士熊羆。征雲並殺氣相浮，劍戟共旗旛耀目。人雄如猛虎，馬驟似飛龍。弓彎銀漢月，箭穿虎狼牙。袍鎧鮮明如繡簇，喊聲大振若山崩。鞭梢施號令，渾如開放三月桃花；馬擺閃鑾鈴，恍似搖鏠九秋金菊。威風凜凜，人人咬碎口中牙；殺氣騰騰，個個睜圓眉下眼。真如猛虎出山林，恰似天王離北闕。

話說鄧九公人馬在路上行有一個月。一日來到西岐，哨探馬報人中軍：「啟元帥：前面乃西岐東門，請令定奪。」鄧九公傳令安營。怎見得？

營按八卦，旛列五方。左右擺攢攢簇簇軍兵，前後排密密層層將佐。拐子馬緊挨鹿角，連珠砲密護中軍。正是：刀鎗自映三冬雪，砲響聲高二月雷。

鄧九公安了行營，放砲吶喊。

且說西岐子牙自從破了聞太師，天下諸侯響應。忽探馬報入相府：「三山關鄧九公人馬駐紮東門。」子牙聞報，謂諸將曰：「鄧九公，將才也。」黃飛虎在側，啟曰：「鄧九公其人如何？」黃飛虎在側，啟曰：「那員戰將先往西岐，見頭陣走遭？」帳下先行官太鸞應聲：「願往。」且言鄧九公次日傳令：「調本部人馬出營，掩開陣勢，立馬橫刀，大呼搦戰！探事馬報入相府：「有將請戰。」子牙問左右：「誰見頭陣？」有南宮适領令，提刀上馬，吶喊搖旗，衝出陣來；見對陣一將，面如活蟹，海下黃鬚，坐烏騅馬。怎見得？有讚為證：

頂上金冠飛雙鳳，連環寶甲三鎖控。腰纏玉帶如團花，手執鋼刀寒光迸。錦囊暗帶七星鎚，鞍轎又把龍泉縱。大將逢時命即傾，旗開拱手諸侯重。

三山關內大先行，四海聞名心膽痛。

話說南宮适大呼曰：「來者何人？」太鸞答曰：「吾乃三山關總兵鄧麾下，正印先行太鸞是也。今奉敕西征討賊，爾等不守臣節，招納叛亡，無故造反，恃強肆暴，壞朝廷之大臣，蔑天朝之使命，殊為可恨。特命六師，勦除叛惡，爾等可下馬受縛，解往朝歌，盡成湯之大法，免生民之倒懸。如再執迷，悔之無及。」南宮适笑曰：「太鸞！你知聞大師、魔家四將、張桂芳等只落得焚身斬首，片甲不歸。料爾等米粒之珠，光明不大；蠅翅飛騰，去而不遠。速速早回，免遭屠戮。」太鸞大怒，催開紫驊騮，手中刀飛來直取。南宮适縱騎，合扇刀急架相還，兩馬相交，一場大戰。來往衝突，攬開花腔戰鼓，搖碎錦繡旗旛，來來往往，有三十回合。

南宮适馬上逞英雄，展開刀勢，抖搜精神，倍加氣力。太鸞怒發，環眼雙睜，把合扇刀賣一個破錠，叫聲：「著！」一刀劈將下來，南宮适著忙，叫聲：「不好！」將身急閃過，那刀把護肩甲吞頭削去半邊，絨繩割斷了數寸，把南宮适嚇得魂飛天外，大敗進城。太鸞趕殺周兵，得勝回營，見鄧九公，曰：「今逢南宮适大戰，被末將刀劈護肩甲吞頭，不能梟首，請令定奪。」鄧九公曰：「首功居上，雖不能斬南宮适之首，已挫周將之銳。」

且說南宮适至城，進相府回見子牙且言失利，幾乎喪師辱命。子牙曰：「勝敗軍家之常。為將務要見機，進則可以成功，退則可以保守無虞，此乃為將之急務也。」

次日，鄧九公傳令，調五方隊伍，大壯軍威，砲聲如雷，三軍踴躍，喊殺振天，來至城下，請姜子牙答話。探子馬報入相府，子牙吩咐辛甲：「先調大隊人馬出城，吾親會鄧九公。」西岐連珠砲響，兩扇門開，一簇人馬擁出。鄧九公定睛觀看，只見兩杆大紅旗飄飄而出，引一隊人馬，分為前隊，有穿紅周將壓住陣腳，怎見得人馬雄偉？有詩為證：

旗分離位列前鋒，朱雀迎頭百事凶。鐵騎橫排衝陣將，果然人馬似蛟龍。

三聲砲響，又有兩杆青旗飛揚而出，引一隊人馬，立於左隊。有穿青周將壓住陣腳，怎見得人馬鷹揚？有詩為證：

青龍旗展震宮旋，短劍長矛次第先。更有衝鋒窩裏砲，追風須用火攻前。

三聲砲響，只見兩杆白旗飄揚而出，引一隊人馬，立於右隊。有穿白周將壓住陣腳，怎見得人馬勇猛？有詩為證：

旗分兌位虎為頭，戈戟森森列敵樓。硬弩強弓遮戰士，中藏遁甲鬼神愁。

鄧九公對諸將曰：「姜尚用兵，真個紀律嚴明，甚得形勢之分，果有將才。」再看時，又見兩杆皂旗飛舞而出，引一隊人馬立於後隊。有穿黑周將壓住陣腳，怎見得人馬齊整？有詩為證：

坎宮玄武黑旗旛，鞭鐧抓鎚襯鐵鞾。左右救應為第一，鳴金擊鼓任頻敲。

又見中央擺列杏黃旗在前，引著一大隊人馬，攢簇五方八卦旗旛，眾門人一對對排雁翅而出，有二十四員戰將，俱是金盔金甲，紅袍畫戟，左右分十二騎。中間四不像上端坐子牙，甚是氣概軒昂，兵威嚴肅，怎見得？有詩為證：

中央戊己號中軍，寶纛齊開五色雲。十二牙門排將士，元戎大帥此中分。

話說鄧九公看子牙兵按五方而出，左右顧盼，進退舒徐，紀律嚴肅，井井有條，兵威甚整，真堂堂之陣，正正之旗，不覺點首嗟歎：「果然話不虛傳。無怪先來將士損兵折將，真勁敵也。」乃縱馬向前言曰：「姜子牙，請了！」

子牙欠身答曰：「鄧元帥，卑職少禮。」鄧九公曰：「姬發不道，大肆猖獗。你乃是崑崙山明士，為何不知人臣之體？恃強叛國，大敗綱常，招亡結黨，法紀安在？及至天子震怒，興師問罪，尚敢逆天拒敵；爾必有殺身之苦。今天兵到日，急早下馬受縛，以免滿城生靈塗炭。如抗吾言，那時城破被擒，玉石俱焚，悔之晚矣！」

子牙笑曰：「鄧將軍！你這篇言詞，真如癡人說夢，今天下歸周，人心效順，前數次兵來，俱全軍覆沒，片甲無回。今將軍將不過十員，兵不足二十萬，真如群羊鬥虎，以卵擊石，未有不

敗者也。依吾愚見，不若速回兵馬，轉達天聽，言姬周並未有不臣之心，各守邊境，真是美事。若是執迷不悟，恐蹈聞太師之轍，那時噬臍何及。」

鄧九公大怒，謂諸將曰：「似此賣麵編籬小人，敢觸犯天朝大將，不殺此村夫，怎消此恨。」鄧九公見黃飛虎，罵曰：「好反賊，敢來見吾。」二騎交加，刀鎗並舉。黃飛虎鎗法如龍，鄧九公刀法似虎，二將相交，一場大戰。怎見得？有讚為證：

二將恃強無比賽，各守名利誇能幹。一個赤銅刀舉盪人魂，一個銀蟒鎗飛驚鬼神。一個衝營斬將勢無倫，一個捉虎擒龍誰敢對。生來一對惡凶神，大戰西岐爭世界。

話說鄧九公戰住黃飛虎，左哨哪吒見黃飛虎戰鄧九公不下，忍不得登開風火輪，搖鎗助戰。成湯營中，鄧九公長子鄧秀縱馬衝來，這壁廂黃天化催開玉麒麟截戰。太鸞舞刀衝來，武吉搖鎗抵住。趙昇使方天戟殺來，這裏太顛擋住。成湯營孫燄紅衝殺過來，有黃天祿接住。兩家混戰好殺，只殺得天昏地暗，旭日無光。骨碌碌戰鼓忙敲，響噹噹兩家兵器，怎見得？有賦為證：

二家混戰，士卒奔騰。衝開隊伍勢如龍，砍倒旗旛雄似虎。兵對兵，將對將，各分頭目使深機；鎗迎鎗，箭迎箭，兩下交鋒乘不意。你往我來，遭著刀鋒命即傾；顧後瞻前，錯了心神身不保。只殺得征雲黯淡，兩家將佐眼難明；那裏知怪霧瀰漫，報探兒郎尋隊伍。正是：英雄惡戰不尋常，棋逢敵手難分解。

話說兩家大戰西岐城下，哪吒使開火尖鎗，助黃飛虎協戰鄧九公。九公原是戰將，抖搜神威，展開大刀，精神加倍。哪吒見鄧九公勇猛，暗取乾坤圈打來，正中九公左臂上，打了個骨斷皮開，

幾乎墜馬。周兵見哪吒得勝，吶了一聲喊，殺奔過來。太顛不防趙昇把口一張，噴出數尺火來，燒得焦頭爛額，險些兒落馬。兩家混戰一場，各自收兵。且說鄧九公敗進大營，喚聲不止，疼痛難禁，晝夜不安。且言子牙進城，同至相府，見太顛帶傷，命去調養不表。

且言鄧九公在營，晝夜不安。有女嬋玉見父著傷，心下十分懊惱。次日，問過父安：「稟爹爹且自養理，待女孩兒為父親報仇。」鄧九公曰：「吾兒須要仔細。」小姐隨點本部人馬，至城下請戰。子牙坐在銀安殿，正與眾將議事，忽報：「成湯有一員女將討戰。」子牙聽報，沈吟半晌。旁有武成王言曰：「丞相千場大戰，未嘗憂懼，今聞一女將，為何沈吟不快？」子牙曰：「用兵有三忌：道人、頭陀、婦女。此三等人非是左道，定有邪術。恐將士不提防，誤被所傷，深為利害。」哪吒應聲出曰：「弟子願往。」子牙吩咐小心，哪吒領命，上了風火輪，出得城來，果見一女將滾馬而至。怎見得？有讚為證：

紅羅包鳳髻，繡帶扣瀟湘。一瓣紅蕖挑寶鐙，更現得金蓮窄窄；兩彎翠黛拂秋波，越覺得玉溜沈沈。嬌姿嬝娜，慵拈針指好掄刀；玉手青蔥，懶旁妝臺騎劣馬。桃臉通紅，羞答答通名問姓；玉貌微狠，嬌怯怯奪利爭名。漫道佳人多猛烈，只因父子出營來。

有詩為證：

甲冑無雙貌出奇，嬌羞嬝娜更多姿；只因誤落凡塵裏，致使先行得結褵。

哪吒大呼曰：「女將慢來！」鄧嬋玉問曰：「來將是誰？」哪吒答曰：「吾乃姜丞相麾下哪吒是也。你乃五體不全婦女，焉敢陣前使勇！況你係深閨弱質，不守家教，拋頭露面，不識羞愧；料你縱會兵機，也難逃吾之手；還不回營，另換有名上將出來。」鄧嬋玉大怒：「你就是傷吾父

親仇人，今日受吾一刀。」切齒面紅，縱馬使雙刀來取，哪吒火尖鎗急架相還，兩將往來，戰未數合，鄧嬋玉想：「吾先下手為強。」把馬一拍，掩一刀就走。曰：「果然是個女子，不耐大戰。」竟往下追趕來。未及三、五箭之地，鄧嬋玉扭頭回顧，見哪吒趕來，掛下刀，取五光石掌在手中，回手一下，正中哪吒臉上。正是：

發手五光出掌內，縱是神仙也皺眉。

話說鄧嬋玉回手一石，正打中哪吒面上，只打得傅粉臉青紫，鼻眼皆平，敗回相府。子牙看見哪吒面上著傷，乃問其故。哪吒曰：「弟子與女將鄧嬋玉戰未數合，那賤人就走；弟子趕去，要拿他成功，不防他回首一道光華，卻是一塊石頭，正中臉上，打得如此狼狽。」子牙曰：「追趕必要小心。」旁有黃天化言曰：「為將之道，身臨戰場，務要眼觀四處，耳聽八方。難道你一塊石頭，也不會招架，被他打傷，今恐土星打斷，就破了相，一生俱是不好。」把哪吒氣得氣沖斗牛，今日失機著傷，又被黃天化一場取笑。

且說鄧嬋玉進營，見父親回話，說打傷哪吒一事。鄧九公聞言，雖是歡喜，其如疼痛難禁。次日，嬋玉復來搦戰，探馬報入相府，子牙問：「誰去走一遭？」黃天化曰：「弟子願往。」子牙曰：「須要仔細。」天化領令，上了玉麒麟，出城列陣。鄧嬋玉馬走如飛，上前問曰：「來將何名？」黃天化曰：「吾乃開國武成王長男黃天化是也。你這賤人，可是昨日將石打傷吾道兄哪吒，是你麼？不要走！」舉鎚就打，女將雙刀劈面來迎。二人鎚刀交架，未及數合，撥馬就走。鄧嬋玉聞腦後有聲，掛下雙刀，回手一石。黃天化急待閃時，已打在臉上，比哪吒分外打得狠，掩面逃回，進相府來回令。

子牙見黃天化臉著重傷，仍問其故：「你如何不提防？」天化曰：「那賤人回馬就是一石，只得催開坐騎，往前趕來。鄧嬋玉，你敢來趕吾。」天化在坐騎上思想：「吾若不趕他，恐哪吒笑話我。」

故此未及防備。」子牙曰：「且養傷痕。」哪吒在後，聽得黃天化失機，從後走出言曰：「為將要眼觀四處，耳聽八方。你為何還我此言？我出於無心，你為何記其小忿。」黃天化怒曰：「你兩個為國，何必如此。」哪吒亦怒曰：「你如何昨日辱我？」彼此爭論，忽被子牙一聲喝：「打了黃天化，敗進城去了。」鄧九公雖見連日得勝，但臂膊疼痛，度日如年。次日，鄧嬋玉又來城下請戰。探馬報入相府曰：「有女將在城下搦戰。」子牙曰：「誰去走一遭？」楊戩在旁，對龍鬚虎曰：「此女用石打人，師兄可往，吾當掠陣。」龍鬚虎曰：「弟子願往，楊戩壓陣。」子牙許之，二人出城。鄧嬋玉一見城裏跳出一個東西來，自從不曾見的。怎見得？有詩為證：

發石如飛實可誇，龍生一種產靈芽。
運成雲水歸周主，煉出奇形助子牙。
手似鷹隼足似虎，身如魚鱗鬢如蝦。
封神榜上無名姓，徒建奇功與帝家。

話說鄧嬋玉見城內跳出個古怪東西來，嚇得魂不附體，問曰：「來的什麼東西？」龍鬚虎大怒曰：「賤人！吾乃姜丞相門徒龍鬚虎便是。」嬋玉又問：「你來做什麼？」龍鬚虎曰：「今奉吾師之命，特來擒你。」鄧嬋玉不知龍鬚虎發手有石，只見龍鬚虎把手一放，照著鄧嬋玉打來。兩隻手齊放，便如飛蝗一般，只打得遍地灰土塵起，甚如霹靂之聲。嬋玉馬上自思：「此石來得利害，若不仔細，便打了馬也是不好。」撥回馬就走。龍鬚虎趕來，嬋玉回手一石打來；龍鬚虎見石子打來，把頭往下一躲，將頸子彎轉過來，正中頸子窩兒骨，把龍鬚虎打得扭著頭兒跑。嬋玉復又一石，龍鬚虎獨足難立，跌了一跤。鄧嬋玉勒轉馬來，要取龍鬚虎首級。不知性命如何？且聽下回分解。

# 第五十四回　土行孫立功顯耀

征西將士有奇才，縮地能令濁土開。劫寨偷營如掣電，飛書走檄若轟雷。

貪趨相府幾亡命，恐失佳期被所媒。總是君明天自愛，英謀奇略盡成灰。

話說楊戩見鄧嬋玉回馬飛來，要殺龍鬚虎。楊戩大呼曰：「少待傷吾師兄！」馬走如飛，搖鎗來刺。嬋玉只得架住，兩馬相交，未及數合，嬋玉便走。楊戩隨後趕來，嬋玉又發一石，正中楊戩的臉上，火星迸出，往下愈趕得緊。他不知楊戩有無限騰挪變化，嬋玉見馬勢趕得甚急，忙發一石，又中楊戩臉上，只當不知。楊戩正是著忙，楊戩祭起哮天犬，把鄧嬋玉頸子上一口，連皮帶肉咬去了一塊。嬋玉負痛難忍，幾乎落馬，大敗進營，叫喊不止。鄧九公又見女兒著傷，心下十分不爽，納悶在帳，切齒深恨哪吒。

且說楊戩救了龍鬚虎，回見子牙。子牙見龍鬚虎又著石傷，雖然楊戩哮天犬傷了鄧嬋玉，子牙心上也自不悅。當日鄧九公父女著傷，日夜煎熬，四將在營商議：「今主帥帶傷，不能取勝西岐，奈何？」正議論時，報：「有督糧官土行孫等令。」內帳傳出令來。土行孫上帳，不見主帥，問其原故，太鷩備言其事。土行孫進帳來，見鄧九公問安。

九公說：「被哪吒打傷肩臂，筋斷骨折，不能痊癒；今奉旨來征西岐，誰知如此。」土行孫曰：「主將之傷不難，末將有藥。」忙取葫蘆裏一粒金丹，用水研開，將鳥翎搽上，真如甘露沁心，立時止痛。土行孫又聽得帳後有婦女嬌怯悲慘之聲，土行孫問曰：「裏面是何人呻吟？」九公曰：「是吾女嬋玉，也被著傷。」土行孫又取出一粒金丹，如前取水研開，扶出小姐，用藥敷上，立時止痛。鄧九公大喜。至晚，帳內擺酒待土行孫，眾將共飲。

土行孫請問鄧九公：「與姜子牙見了幾陣？」九公曰：「屢戰不能取勝。」土行孫笑曰：「當

時主將肯用吾時，如今平服西岐多時了。」九公暗想：「此人必定有些本事，他無有道術，申公豹絕不薦他。也罷！不若把他改作正印先行。」彼時酒散。

次早升帳，九公謂太鸞曰：「將軍，今把先行印讓土行孫掛了，使他早能成功，回師奏凱，共享皇家天祿，無使遷延日月，何如？」太鸞曰：「主帥將令，末將怎敢有違？況土行孫早能建功，豈不是美事，情願讓位。」忙將正印交代土行孫，當時掛印施威，領本部人馬，殺奔西岐城下，厲聲大呼曰：「只叫哪吒出來答話。」

子牙正與諸將商議，忽報湯營有將搦戰，坐名要哪吒答話。子牙命哪吒出城，哪吒登風火輪來至陣前，只管瞧，不見將官，只管望營裏看，土行孫其身只高四尺有餘，哪吒不曾下看。土行孫叫曰：「來者何人？」哪吒方往下一看，原來是個矮子，身不過四尺，手拖一根鐵棍。哪吒問曰：「你是什麼人，敢來大張聲威？」土行孫曰：「吾乃鄧元帥麾下先行官土行孫是也。」哪吒曰：「你來作何事？」土行孫曰：「奉令特來擒你。」哪吒大笑不止，把鎗往下一戳，土行孫把棍往上迎來。哪吒登風火輪，使開鎗，展不開手。土行孫矮，只是前後跳，哪吒殺出一身汗來。

土行孫戰了一回，跳出圈子，大叫曰：「哪吒，你長我矮，你不好發手，我不好用功，你下輪來，見個贏輸。」哪吒想一想：「這矮匹夫自來取死。」哪吒從其言，忙下輪來，把鎗來挑。土行孫身子矮小，鑽將過去，把哪吒腿上打了一棍。哪吒急待轉身，土行孫又往後面，又把哪吒胯子上又打兩棍。哪吒急了，才要用乾坤圈打他，不防土行孫祭起絪仙繩，一聲響，把哪吒平空拿去了，望轅門下一擲，把哪吒縛定，怎能得脫此厄。正是：

飛雲洞裏仙繩妙，不怕蓮花變化身。

話說土行孫得勝，回營見鄧九公，回報生擒哪吒。鄧九公令來，只見軍卒把哪吒抬來，放在丹墀下。鄧九公問曰：「如何這等拿法？」土行孫曰：「各有秘授。」鄧九公想一想，意欲斬首，

但思：「奉詔征西，今獲大將，解往朝歌，使天子裁決，更尊天子之威，亦顯出征元戎之勇。」傳令把哪吒拘於後營，令軍政司上土行孫首功，營中治酒慶功。

且說報馬進相府，報說哪吒被擒一事。子牙驚問報馬：「如何擒去？」掠陣官啟曰：「只見一道金光，就平空的拿去了。」子牙沈吟：「又是什麼異人來了？」心下鬱鬱不樂。次日，報土行孫請戰。子牙曰：「何人會土行孫？」階下黃天化應聲而出：「願往。」子牙許之。天化上了玉麒麟，出城看土行孫，大喝曰：「你這縮頭畜生，焉敢傷吾道兄。」手中鎚照頂門打來。土行孫持鐵棍左右來迎，鎚打棍，寒風凜凜；棍迎鎚，殺氣騰騰。戰未及數合，土行孫盜了懼留孫師父綑仙繩，在這裏亂拿人，不知好歹，又祭起綑仙繩，將黃天化拿了，如哪吒一樣，也拘在後營。

哪吒一見黃天化也如此拿將進來，就把黃天化激得三尸神暴跳，大呼曰：「吾等不幸，也遭如此陷身。」哪吒曰：「師兄不必著急，命該絕地，急也無用；命若該生，且自寧耐。」話說子牙又聞得拿了黃天化，子牙大驚，心下不樂。相府兩邊亂騰騰的議論不表。

且言土行孫得了兩功，鄧元帥治酒慶賀，夜飲至二更，土行孫酒後狂談，自恃道術，誇張曰：「元帥若早用末將，子牙已擒，武王早縛，成功多時矣！」鄧九公見土行孫連勝兩陣，擒拿二將，故此深信其言。酒至三更，眾將各回寢帳，獨土行孫還吃酒。九公失言曰：「土將軍！你若早破西岐，吾將弱女贅你為婿。」土行孫聽得此言，滿心歡喜，一夜躊躇不睡。

且言次日，鄧九公令土行孫早立功，旋師奏凱，朝賀天子，共享千鍾。土行孫領命，報馬報進相府來，子牙隨即出城，眾將在兩邊，見土行孫跳躍而來，排開陣勢，坐名要姜子牙答話。子牙曰：「觀你形貌，不入衣冠之內，你有何能，敢來見吾。」眾將官大呼曰：「姜子牙！你乃崑崙之高士。」子牙曰：「吾特來擒你，可早早下馬受縛，無得使吾費手。」土行孫不由分說，將鐵棍劈面打來。子牙用劍架隔。土行孫那裏把他放在眼裏，只是撈不著他。如此往來，未及三、五合，土行孫祭起綑仙繩，將子牙綑住，子牙怎逃此厄，綑下騎來。土行孫士卒來拿，這邊將官甚多，齊奮勇衝出，一聲喊，把子牙搶進城去了。惟有楊戩在後面，看見金光一道，其光正而不邪，歎曰：「又

有些古怪。」

且說眾將搶了子牙進相府，來解此繩解不開，用刀割此繩，且陷在肉裏，愈弄愈緊，子牙曰：「不可用刀割。」早驚動武王，親自進相府來看，問相父安。看見子牙這等光景，武王垂淚言曰：「孤不知得有何罪？天子屢年征伐，竟無寧宇，民受倒懸，軍遭殺戮，將逢陷阱，如之奈何？相父今又如此受苦，使孤日夜惶悚不安。」楊戩在旁，仔細看這繩子，卻似綑仙繩，自己沈吟：「必是此寶。」正慮之間，忽報有一道童要見丞相。子牙道：「請進來。」原來是白鶴童子，至殿前見子牙，口稱：「師叔！奉老師法牒，送符印將此繩解去。」童子把符印在繩頭上，用手一指，那繩即時落將下來。子牙忙頓首向崑崙，拜謝老師慈憫，白鶴童子回宮去不表。

且說楊戩對子牙曰：「此是綑仙繩。」子牙曰：「豈有此理，難道懼留孫反來害我，絕無此說。」正疑惑之間。次日，土行孫又來請戰，楊戩應聲而出：「弟子願往。」子牙吩咐：「小心。」楊戩領令，上馬提鎗出得城來。土行孫曰：「你是何人？」楊戩道：「你將何術綑吾師叔，不要走。」搖鎗來取。土行孫發棍來迎，鎗棍交加。楊戩先自留心，看他端的。未及五、七合，土行孫祭綑仙繩來拿楊戩，只見光華燦爛，楊戩已被拿了。土行孫命土卒抬著楊戩，才到轅門，一聲響，掉在地下，及至看時，乃是一塊石頭。眾人大驚，土行孫親自觀看，心甚驚疑。正沈吟不語，抬頭只見楊戩大呼曰：「好匹夫！焉敢以此術惑吾。」搖鎗來取，土行孫只得回身迎戰。兩家殺得長短不一，楊戩急把哮天犬祭在空中，土行孫看見，將身子一扭，即時不見。

楊戩看了，便駭然大驚曰：「成湯營裏若有此人，西岐必不能取勝。」凝思半晌，面有憂色，回進相府來見。子牙看見楊戩這等面色，問其故。楊戩曰：「西岐又添一患，土行孫善有地行之術，奈這道不可不防。這是一件沒有遮攔的，若是他暗進城來，怎能準備。」子牙曰：「有這等事！」楊戩曰：「他前日拿師叔，據弟子看，定是綑仙繩。今日弟子被他綑著，我留心著意仔細定睛，還是綑仙繩，分毫不差。待弟子往夾龍山飛雲洞去探問一番，何如？」子牙曰：「此慮甚遠，且防他目下進城。」楊戩亦不敢再說。

且說土行孫回營來見，鄧九公問曰：「今日勝了何人。」土行孫把擒楊戩之事，說了一遍。

九公曰：「但願早破西岐，旋師奏凱，不負將軍得此大功也。」土行孫暗想：「不然今夜進城，殺了武王，誅了姜尚，眼下成功，早成姻眷，多少是好！」土行孫上帳言曰：「元帥不必憂心，末將今夜進西岐，殺了武王、姜尚，取二人首級回來，進朝報功，西岐無首，自然瓦解。」九公曰：「怎得入城？」土行孫曰：「昔日吾師傳我有地行之術，可行千里。如進城，有何難事。」鄧九公大喜，治酒與土行孫賀功。晚間進西岐行刺武王、子牙不表。

且言子牙在府，慮土行孫之事，忽然一陣怪風刮來，甚是利害，怎見得？有讚為證：

淅淅蕭蕭，飄飄蕩蕩。淅淅蕭蕭飛落葉，飄飄蕩蕩捲浮雲。松柏遭摧折，波濤盡攪渾。山鳥難棲，海魚顛倒。東西鋪閣，難保門窗脫落；前後屋舍，怎分戶牖軟傾。真是：無蹤無影驚人膽，助怪藏妖出洞門。

子牙在銀安殿上，見大風一陣刮來，響一聲，把寶纛旛一折兩段。子牙大驚，忙取香案，焚香爐內，將八卦搜求吉凶。子牙鋪下金錢，便知就裏，大驚拍案曰：「不好！」命左右：「忙傳請武王駕至相府！」眾門人慌問其故。子牙曰：「楊戩之言，大是有理！方才風過甚凶，算土行孫今晚進城行刺。」命：「府前大門懸三面鏡子，大殿上懸五面鏡子，今晚眾將不要散去，俱在府內嚴備看守，須弓上弦，刀出鞘，以備不虞。」

少時，諸將披執上殿。只見門官報入：「武王駕至。」子牙忙率眾將接駕，至殿內行禮畢。武王曰：「相父請孤，有何見諭？」子牙曰：「老臣今日訓練眾將六韜，故請大王筵宴。」武王大喜：「難得相父如此勤勞，孤不勝感激。只願戈兵安息，與相父共享安康也。」子牙忙令左右安排筵宴，侍武王夜宴，只是談笑軍國重務，不敢說土行孫行刺一節。

且說鄧九公飲酒至晚，時至初更。土行孫辭鄧九公、眾將，打點進西岐城。鄧九公與眾將立

起，看土行孫把身子一扭，杳然無蹤無跡。鄧九公撫掌大笑曰：「天子洪福，又有這等高人輔國，何愁禍亂不平。」且說土行孫進了西岐，到處找尋。來至子牙相府，只見眾將弓上弦，刀出鞘，侍立兩旁。土行孫在下面立等，不得其便，只得伺候。且說楊戩上殿來，對子牙悄悄道了幾句，子牙許之。子牙先把武王安在密室，著四將保駕。子牙自坐殿上，運用元神，保護自己不題。

且言土行孫在帳下面久等，不能下手，心中焦躁起來，自思：「也罷！我且往宮裏殺了武王，再來殺姜子牙不遲。」土行孫離了相府，來尋皇城，未走數步，忽然一派笙簧之音，猛抬頭看時，已是宮內。只見武王同嬪妃奏樂飲宴，土行孫見了大喜。正所謂：

踏破鐵鞋無覓處，得來全不費功夫。

話說土行孫喜不自勝，輕輕蹲在底下等候。只見武王曰：「且止音樂，況今兵臨城下，軍民離散，收了筵席，且回宮安寢。」兩邊宮人隨駕入宮。武王命眾宮人各散，自同宮妃解衣安寢；不一時，已有鼻息之聲。土行孫把身子鑽將上來，此時紅燈未滅，舉室通明。土行孫提燈在手，上了龍床，揭起帳幔，搭上金鉤。武王合眼朦朧，酣然睡熟。土行孫只一刀，把武王割下頭來，往床上一擲，只見宮妃尚閉目，齁睡不醒。

土行孫看見妃子臉似桃花，異香撲鼻，不覺動了慾心，乃大喝一聲：「你是何人？兀自睡熟。」那女子醒來，驚問曰：「汝是何人，黲夜至此？」土行孫曰：「吾非別人，乃成湯營中先行官土行孫是也。武王已被吾所殺，爾欲生乎，欲死乎？」宮妃曰：「我乃女流，害之無益，可憐赦妾一命，其恩非淺。若不棄賤妾貌醜，收為婢妾，得侍將軍左右，銘德五內，不敢有忘。」土行孫原是一位神祇，怎忘愛慾，心中大喜：「也罷，若是你心中情願，與我暫效魚水之歡，我便赦你。」

女子聽說，滿面堆上笑來，百般應諾。土行孫不覺情逸。隨解衣上床，往被裏一鑽，神魂飄

蕩。用手正欲抱摟女子，只見那女人反把土行孫摟住一束，土行孫氣兒也歎不過來，叫道：「美人，略鬆著些！」那女子喝一聲：「好匹夫！你把吾當誰？」叫左右拿住了土行孫，三軍吶喊，鑼鼓齊鳴。土行孫再一看時，原來是楊戩。楊戩將土行孫夾著走，不放他沿著地，若是沿著地，他就走了，此是楊戩智擒土行孫。土行孫自己不好看相，只是閉著眼。

且說子牙在銀安殿，只聞金鼓大作，殺聲振地，問左右：「那裏殺聲？」只見門官報進相府：「啓丞相：楊戩智擒上了土行孫。」子牙大喜。楊戩夾著土行孫至相府聽令，子牙傳令進來，楊戩把土行孫赤條條的夾到簷前來。子牙一見，便問楊戩：「拿將成功，這是如何光景？」楊戩夾著土行孫答曰：「這人善能地行之術，若放了他，沿了地就走了。」子牙傳令：「拿出去斬了。」楊戩領令。方出府，子牙批行刑箭出，楊戩方轉換手來用刀，土行孫往下一掙，楊戩急搶時，土行孫沿土去了。楊戩面面相覷，來回子牙曰：「弟子只因換手斬他，被他掙脫，沿土去了。」子牙聽說，默然不語。此時丞相府吵嚷一夜不表。

且說土行孫得生，回至內營，悄悄的換了衣裳，來至營門聽令。鄧九公：「令來。」土行孫至帳前，鄧九公問曰：「將軍昨夜至西岐，功業如何？」土行孫曰：「子牙防守嚴緊，分毫不能下手，故此守至天明空回。」鄧九公不知所以原故，也自罷了。

再說楊戩上殿來見子牙，曰：「弟子往仙山洞府，訪問土行孫是如何出身，將綑仙繩問個下落。」子牙曰：「你此去，又恐土行孫行刺，你不可遲誤，事機要緊。」楊戩曰：「弟子知道。」楊戩領了將令，離了西岐，往夾龍山來。不知後事如何？且聽下回分解。

# 第五十五回　土行孫歸服西岐

藏身匿影總無良，水到渠成為甚忙。背卻天真貪愛慾，有違師訓逐沙場。百千伎倆終歸正，八九玄功自異常。兩國始終成好合，認由月老定鸞凰。

話說楊戩借土遁往夾龍山來，正駕遁光，風聲霧色，不覺飄飄蕩蕩，落將下來，乃是一座好山。但見：

山頂嵯峨摩斗柄，樹梢彷彿接雲霄。青煙堆裏。時聞谷口猿啼；亂翠陰中，每聽松間鶴唳。嘯風山魅，立溪邊戲弄樵夫；成器狐狸，坐崖畔驚張獵戶。八面崖嵬，四圍險峻。古怪喬松盤翠嶺，嵯岈老樹掛藤蘿。綠水清流，陣陣異香忻馥郁；嶺峰彩色，飄飄隱現白雲飛。時見大蟲來往，每聞山鳥聲鳴。麋鹿成群，穿荊棘往來跳躍；玄猿出入，盤溪澗摘果攀桃。竚立草坡，一望並無人走；行來深凹，俱是採藥仙童。不是凡塵行樂地，賽過蓬萊第一峰。

話說楊戩落下土遁來，見一座山，真實罕見。往前一望，兩邊俱是古木喬松，路徑深幽，杳然難覓。行過數十步，只見一座橋梁。楊戩過了橋，又見碧瓦雕簷，金釘朱戶，上懸一匾「青鸞斗闕」。行過數十步，不覺立在松陰之下，看玩景致。只見朱紅門開，鸞鳴鶴唳之聲，又見數對仙童玩耍不盡，甚是清幽。當中有一位道姑，身穿大紅白鶴降綃衣，徐徐而來；左右分八位女童，香風嫋嫋，彩瑞翩翩。怎見得？有詩為證：

魚尾金冠霞彩飛，身穿白鶴絳綃衣。蕊宮玉闕曾生長，自幼瑤池養息機。

只因勸酒蟠桃會，誤犯天條謫翠微。青鸞斗闕權修攝，再上靈霄啓故扉。

話說楊戩隱在松林之內，不好出來，只得待他過去，方好起身。只見道姑問左右女童：「是那裏閒人隱在林內？走去看來。」有一女童兒往林中來，楊戩迎上前去，口稱：「道兄，方才誤入此山，弟子乃玉泉山金霞洞玉鼎真人門下楊戩是也。今奉姜子牙命，往夾龍山去探機密事，不意駕土遁誤落於此，望道兄轉達娘娘，我弟子不好上前請罪。」

女童出林見道姑，把楊戩的言語一一回覆了。道姑曰：「既是玉鼎真人門下，請來相見。」楊戩只得上前施禮。道姑曰：「楊戩，你往那裏去，今到此處？」楊戩曰：「因土行孫同鄧九公伐西岐，他有地行之術，前日險些被他傷了武王與姜子牙；如今訪其根由，覓其實跡，設法擒他。不知誤落此山，失於迴避。」道姑曰：「土行孫乃懼留孫門下，你請他師父下山，大事可定。你回西岐，多拜上姜子牙，你速回去。」

楊戩躬身問曰：「請問娘娘尊姓大名，回西岐好言娘娘聖德。」道姑曰：「吾非別人，乃昊天上帝親女，瑤池金母所生。所因那年蟠桃會，該我奉酒，有失規矩，誤犯清戒，將我謫貶鳳凰山青鸞斗闕，吾乃龍吉公主是也。」楊戩躬身辭了公主，駕土遁而行。未及盞茶時候，又落在低澤之旁。楊戩偏生要行此術，為何又落？只見澤中狂風大起：

揚塵播土，倒樹催林。濁浪如山聳，渾波萬疊侵。乾坤昏慘慘，日月暗沈沈。一陣搖松如虎嘯，忽然吼樹似龍吟；萬竅怒號天噎氣，飛沙走石亂傷人。

話說楊戩見狂風大作，霧暗天愁，澤中旋起二、三丈水頭。猛然開處，見一怪物，口似血盆，牙如鋼劍，大呼一聲：「那裏生人氣？」跳上岸來，兩手撾叉來取。楊戩笑曰：「好孽畜，怎敢

如此？」手中鎗急架相還。未及數合，楊戩發手，用五雷訣，一聲響，霹靂交加，那精靈抽身就走。楊戩隨後趕來，往前跳至山腳下，有斗大一個石穴，那精往裏面鑽去了。

楊戩笑曰：「是別人，不進來；遇我，憑你有多大一個所在，我也走走。」喝聲：「疾！」隨跟進石穴中來。只見裏邊昏暗不明，楊戩借三昧真火，現出光華，照耀如同白晝。原來裏面也大，只是一個盡頭路。觀看左右，並無一物，只見閃閃灼灼，一口三尖兩刃刀，又有一包袱紮在上面。楊戩連刀帶出來，把包袱打開一看，是一件淡黃袍。怎見得？有讚為證：

淡鵝黃，銅錢厚。骨突雲，霞光透。屬戊己，按中央。黃澄澄大花袍，渾身上下金光照。

楊戩將袍抖開，穿在身上，不長不短，把刀和鎗紮在一處，收了黃袍，方欲起身，只聽得後面大呼曰：「拿住盜袍的賊！」楊戩回頭，見兩個童兒趕來。楊戩立而問曰：「那童子，那個盜袍？」二童子曰：「是你。」童子曰：「吾盜你的袍？把你這聲障，吾修道多年，豈犯盜賊。」二童子曰：「你是誰？」楊戩曰：「吾乃玉泉山金霞洞玉鼎真人門下楊戩是也。」二童聽罷，倒身下拜：「弟子不知老師到，有失迎迓。」楊戩曰：「二童子果是何人？」童子曰：「弟子乃五夷山金毛童子是也。」楊戩曰：「你既拜吾為師，你先往西岐去，見姜丞相就說：『吾住夾龍山去了。』」金毛童子曰：「倘姜丞相不納，如何？」楊戩曰：「你將此鎗，連刀袍都帶去，自然無事。」二童辭了師父，借水遁往西岐來。正是：

玄門自有神仙術，腳踏風雷咫尺來。

話說金毛童子至西岐，尋至相府前，對門官曰：「你報丞相說：『有二人求見。』」門官進來……「啓丞相！有二道童求見。」子牙命來。二童入見子牙，倒身下拜：「弟子乃楊戩門徒金毛

童子是也。家師中途相遇，為得刀袍，故先著弟子來，師父往夾龍山去了。特來謁叩老爺。」子牙曰：「楊戩又得門人，深為可喜，留在本府聽用。」不題。

且說楊戩駕土遁至夾龍山飛雲洞，逕進洞，見了懼留孫便下拜，口稱：「師伯。」懼留孫忙答禮曰：「你來做什麼？」楊戩道：「師伯可曾不見了絪仙繩？」懼留孫慌忙站起曰：「你怎麼知道？」楊戩曰：「有個土行孫同鄧九公來征伐西岐，用的是絪仙繩，將子牙師叔的門人拿入湯營，被弟子看破，特來奉請師伯。」懼留孫聽得，怒曰：「好畜生！你敢私自下山，盜吾寶貝，害吾不淺。楊戩，你且先回西岐，我隨後就來。」楊戩離了高山，見懼留孫的事說了一遍，主上之洪福耳。」

子牙問曰：「可是絪仙繩？」楊戩把收金毛童子事，回到西岐。至府前，入見子牙。子牙曰：「可喜你又得了門下。」楊戩曰：「前緣有定，今得刀袍，無非賴師叔之大德，

且言懼留孫吩咐童子：「看守洞門，候我去西岐走一遭。」童子領命不題。道人駕縱地金光法，來至西岐。左右報與子牙曰：「懼留孫仙師來至。」子牙迎出府來。二人攜手至殿，行禮坐下。子牙曰：「高徒屢勝吾軍，我亦不知；後被楊戩看破，只得請道兄一顧，以完道兄昔日助燃燈道兄之雅，末弟不勝幸甚。」懼留孫曰：「自從我來破『十絕陣』回去，並未曾檢點此寶，豈知是這畜生盜在這裏作怪！不妨，須得如此如此，頃刻擒獲。」子牙大喜。

次日，子牙獨自乘四不像，往成湯轅門前後，觀看鄧九公的大營，若探視之情形。只見巡營探子報入中軍：「啟元帥：姜丞相在轅門外私探，不知何故。」鄧九公曰：「姜子牙善能攻守，曉暢兵機，不可不防。」旁有土行孫大喜曰：「元帥放心！待吾擒來，今日成功。」土行孫暗暗走出轅門，大呼：「姜子牙，你私探吾營，是自來送死，不要走。」使手中棍，照頭打來，子牙仗手中劍，急架來迎。未及三合，子牙撥轉四不像就走，土行孫隨後趕來，祭起絪仙繩，又來拿子牙。他不知懼留孫駕著金光法隱於空中，只管接他的。

土行孫意在拿了子牙，早奏功回朝，要與鄧嬋玉成親。此正是意慾迷人，真性自昧，只顧拿

人，不知省視前後；一路只是祭起綑仙繩，不見落下來，也不思忖，只顧趕子牙。不只一里，把繩子都用完了，隨手一摸，直至沒有了，方才驚駭。土行孫見勢頭不行，站立不趕，子牙勒轉四不像，大呼曰：「土行孫敢至此再戰三合否？」土行孫大怒，拖棍趕來。才轉過城垣，只見懼留孫曰：「土行孫那裏走。」土行孫抬頭見是師父，就往地下一鑽。懼留孫用手一指：「不要走。」只見那一塊土比鐵還硬，鑽不下去。懼留孫趕上，一把抓住頂瓜皮，用綑仙繩，四馬攢蹄綑了，擒著他進西岐城來。

眾將知道擒了土行孫，齊至府前來看。道人把土行孫放在地下，楊戩曰：「你這畜生！我自破『十絕陣』回去，此綑仙繩我一向不曾檢點，誰知被你盜去。你實說，是誰人唆使？」土行孫曰：「老師來破『十絕陣』，弟子閒耍高山，遇逢一道人跨虎而來，問弟子：『叫甚名字？』弟子說名與他，弟子也隨問他，他說：『是闡教門人申公豹。』他看我不能了道成仙，只好受人間富貴，他教我往三山關鄧九公麾下建功。師父！弟子一時迷惑，但富貴人人所欲，貧賤人人所惡，弟子動了一個貪癡念頭，故此盜了老師綑仙繩，兩葫蘆丹藥，走下塵寰。」

望老師道心無處不慈悲，饒了弟子罷。」
子牙在旁曰：「道兄！似這等畜生，壞了吾教，速速斬首報來。」懼留孫曰：「若論無知冒犯，理當斬首。但有一說：此人子牙公久後，自有用他之處，可助西岐一臂之力。」子牙曰：「道兄傳他地行之術，誰知他存心毒惡，暗進城垣，行刺武王與我。賴皇天庇祐，風折旗旛，把吾警覺，算出吉凶，著實防備，方使我君臣無虞；此事還多虧楊戩設法擒獲，又被他狡猾走了。這樣東西，留他作甚？」

子牙道罷，懼留孫大驚，忙下殿來，大喝曰：「畜生！你進城行刺武王，行刺你師叔，那時幸而無虞；若是差遲，罪係於我。」土行孫曰：「我實告師尊，弟子隨九公征伐西岐，一次仗師父綑仙繩拿了哪吒，二次又擒了黃天化；元帥與弟子賀功，三次將師叔拿了；見我屢屢拿著有名

之將，將女許我，欲贅為婿，被他催逼，弟子不得已，仗地行之術，故有此舉。怎敢在師父跟前有一句虛語。」

懼留孫低頭思想，默算一番，不覺嗟歎。子牙曰：「道兄為何嗟歎？」懼留孫曰：「子牙公，方才貧道卜算，這畜生與那女子該有繫足之緣。前生分定，事非偶然。若得一人作伐，方可全美；若此女來至，其父不久也是周臣。」子牙曰：「吾與鄧九公乃是敵國之仇，怎能得全此事？」懼留孫曰：「武王洪福，乃有道之君。天數已定，不怕不能完全，只是選一能言之士，前往湯營說合，不怕不成。」子牙低頭沈思良久，曰：「須得散宜生去走一遭方可。」懼留孫曰：「既如此，事不宜遲。」子牙命左右去請上大夫散宜生來商議，命放了土行孫。不一時，上大夫散宜生來至，行禮畢。子牙曰：「今鄧九公有女鄧嬋玉，原係鄧九公親許土行孫為妻，今煩大夫至湯營作伐，乞為委曲周旋，務在必成，如此如此，方可。」散宜生領命出城不表。

且說鄧九公在營，懸望土行孫回來，只見一去，毫無影響，令探馬打聽多時，回報：「聞得土行孫被子牙拿進城去了。」鄧九公大驚曰：「此人捉去，西岐如何能克？」心中十分不樂。只見散宜生來與土行孫議親。不知吉凶如何？且聽下回分解。

# 第五十六回　子牙設計收九公

姻緣前定果天然，須信紅絲足下牽。敵國不妨成好合，仇仇應自得翻聯。
子牙妙計真難及，鸞使奇謀枉用偏。總是天機難預料，紂王無福鎮乾坤。

話說散宜生出城，來至湯營，對旗門官曰：「轅門將校，報與你鄧元帥得知：『岐周差上大夫散宜生，有事求見。』」軍政官報進中軍：「啓元帥：岐周差上大夫有事求見。」鄧九公曰：「吾與他為敵國，為何差人來見我？必定來下說詞，豈可容他進營，惑亂軍心。你與他說：『兩國正當爭戰之秋，相見不便。』」軍政官出營，回覆散宜生。宜生曰：「兩國相爭，不阻來使，相見何妨，吾此來奉姜丞相命，有事面決，非可傳聞，再煩通報。」軍政官出營又進營來，把散宜生言語對九公訴說一遍。九公沈吟，旁有正印先行官太鸞上前言曰：「元帥乘此機會放他進來，隨機應變，看他如何說，方可就中取事，有何不可？」九公曰：「此言亦自有理。」命左右請他進來。旗門官出轅門，對散宜生曰：「元帥有請。」散宜生下馬，走進轅門，進了三層鹿角，行至滴水簷前，鄧九公迎下來。散宜生鞠躬，口稱：「元帥。」九公曰：「大夫降臨，有失迎候。」彼此遜讓行禮。後人有詩單讚子牙的妙計，詩曰：

子牙妙算世無倫，學貫天人泣鬼神；縱使九公稱敵國，藍橋也自結姻親。

話說二人遜至中軍，分賓主坐下。鄧九公曰：「大夫！你與我今為敵國，未決雌雄，彼此各為其主，豈得循私妄議？大夫今日見諭，公則公言之，私則私言之，不必效吾劍脣鎗，徒勞往返耳！予心如鐵石，有死而已，斷不為浮言所搖。」散宜生笑曰：「吾與公既為敵國，安敢造次請

見？只有一件大事，特來請一明示，無他說耳！昨拿有一將，係是元帥門婿，於盤問中道及斯言，今丞相不忍驟加極刑，以割人間恩愛，故命散宜生親至轅門，特請尊裁。」鄧九公聽說，不覺大驚曰：「誰為吾婿，為姜丞相所擒？」散宜生說：「元帥不必故推，令婿乃土行孫也。」鄧九公聽說，不覺滿面通紅，心中大怒，厲聲言曰：「大夫在上，吾只有一女，乳名嬋玉，幼而喪母，吾愛惜不啻掌上之珠，豈得輕易許人？今雖及笄，所求者固眾，吾自視皆非佳婿，而土行孫何人，安有此說也。」

散宜生曰：「元帥暫行息怒，聽不才拜稟：古人相女配夫，原不專在門第。今土行孫亦不是無名小輩，彼原是夾龍山飛雲洞懼留孫門下高弟；因申公豹與姜子牙有隙，故說土行孫下山來助元帥征伐西岐。昨日他師父下山，捉獲土行孫在城，窮其所事，彼言所以，雖為申公豹所惑，次為元帥以令嬡相許，有此一段姻緣，彼因傾心為元帥而暗進城內行刺，欲速成功，良有以也。昨已被擒，伏罪不枉。但彼再三哀求姜丞相及彼師尊懼留孫曰：『為此一段姻緣，死不瞑目。』之語，即姜丞相與他師尊俱不肯放，只予在旁勸慰：『豈得以一時之過，而斷送人間好事哉。』因勸姜丞相暫且留下，宜生不避斧鉞，特謁元帥，想求俯伏賜人間好事，曲成兒女恩情，此亦元帥天地父母之心。故宜生不辭勞苦，特見尊顏，以求裁示。倘元帥果有此事，姜丞相仍將土行孫送還元帥，以遂姻親，再決雌雄耳！並無他說。」

鄧九公曰：「大夫不知，土行孫妄語耳！土行孫乃申公豹所薦，為吾先行，不過一牙門裨將，吾何得輕以一女許之哉。彼不過借此為偷生之計，以辱吾女耳！大夫不可輕信。」宜生曰：「元帥也不必固卻，此事必有他故。難道土行孫平白興此一番言語，其中定有委曲，想是元帥或於酒後賞功之際，憐才惜技之時，或以一言安慰其心，彼使安認為實，作此癡想耳！」九公被散宜生此一句話，道出九公一腔心事。九公不覺答道：「大夫斯言，大是明見！當時土行孫被申公豹薦在吾麾下，吾亦不甚重彼；初為副先行督糧使者，後因太鸞失利，彼恃其能，首陣擒了哪吒，次擒黃天化，三次擒了姜子牙，被岐周眾將搶回。土行孫進營，改為正先行官。

吾見彼累次出軍獲勝，治酒與彼賀勝，以盡朝廷獎賞功臣之意。及至飲酒中間，彼曰：『元帥在上：若是早用末將為先行，早取西岐多時矣。』那時吾酒後，矢口許之曰：『你若取了西岐，吾將嬋玉贅你為婿。』一來是獎勵彼竭力為公，早完王事，今彼已被擒，安得又妄以此言為口實，今大夫往返哉？」

散宜生又笑曰：「元帥此言差矣！大丈夫一言既出，駟馬難追，況且婚姻之事，人之大倫，如何作為兒戲之談？前日元帥言之，土行孫信之；土行孫又言之，天下共信之，傳與中外，人人共信，正所謂：『路上行人口似碑。』將以為元帥相女配夫，誰信將軍權宜之術，為國家行此不得已之深衷也？徒使令嬡千金之軀作為話柄，閨中之秀竟作口談。萬一不成全此事，徒使令嬡有白頭之歎，吾竊為元帥惜之。今元帥為湯之大臣，天下三尺之童，無不奉命；若一旦而如此，吾不知所稅駕矣！乞元帥裁之。」

鄧九公被散宜生一番言語，說得默默沉思，無言可答。只見太鸞上前附耳說：「如此，如此，亦是第一妙計。」鄧九公聽太鸞之言，回嗔作喜道：「大夫之言，深屬有理，末將無不應命。只小女因先妻早喪，幼而失教，予雖一時承命，未知小女肯聽此言。俟予將此意與小女商議，再令人至城中回覆。」散宜生只得告辭，鄧九公送至營門而別。散宜生進城，將鄧九公言語從頭至尾，說了一遍。子牙大笑曰：「鄧九公此計，怎麼瞞得我過？」懼留孫亦笑曰：「且看如何來說。」

且說鄧九公謂太鸞曰：「適才雖是暫允，此事畢竟當如何處置？」太鸞曰：「元帥明日可差一能言之士，說：『昨日元帥至後營，與小姐商議，小姐方肯聽信。』子牙如不來便罷，再為之計；若是他帶有將佐，元帥可出轅門迎接至中軍，用酒筵賺開他手下眾將，預先埋伏下驍勇將士，俟酒席中間擊杯為號，擒之如囊中取物，西岐若無子牙，則不政自破矣！」九公聞說，大喜：「先行之言，真神出鬼沒之機！只是能言快語勢必姜丞相親自至營中納聘，小姐方肯聽信。」子牙如不來便罷，再為之計；若是他肯親自來納聘，彼必無得重兵自衛之理，如此只一匹夫，可擒耳！若是他帶有將佐，元帥可出轅門迎接至中軍，用酒筵賺開他手下眾將，預先埋伏下驍勇將士，俟酒席中間擊杯為號，擒之如囊中取物，西岐若無子牙，則不政自破矣！」

之人，隨機應變之士，吾知非末將不可。鸞願往周營叫子牙親至中軍，不勞苦爭惡戰，早早奏凱回軍。」九公大喜，一宿晚景不題。

次日，鄧九公升帳，命太鸞進西岐說親。太鸞辭別九公，出營至西岐城下，對守門官將曰：「吾是先行官太鸞，奉鄧元帥命，欲見姜丞相，煩為通報。」守城官至相府，報與姜丞相曰：「城下有湯營先行官太鸞求見，請令定奪。」子牙聽罷，對懼留孫曰：「大事成矣。」懼留孫亦自暗喜。子牙對左右曰：「速與我請來。」守門官同軍校至城下，開了城門，對太鸞曰：「丞相有請。」太鸞慌忙進城，行至相府下馬，左右通報：「太鸞進府。」子牙與懼留孫降階而接。太鸞控背躬身言曰：「丞相在上：末將不過馬前一卒，禮當叩見，豈敢當丞相如此過愛？」子牙曰：「彼此二國，俱係賓主，將軍不必過謙。」太鸞再四遜謝，方敢就坐。

彼此溫慰畢，子牙以言挑之曰：「前者因懼道兄將土行孫擒獲，當欲斬首，彼因再四哀求，言：『鄧元帥曾有牽紅之約。』乞我少緩須臾之死；故此，著散大夫至鄧元帥中軍，問其的確。倘元帥果有此言，自當以土行孫放回，以遂彼兒女之情，人間恩愛耳！幸蒙元帥見諾，俟議定回我，今將軍賜顧，元帥必有教我。」

太鸞欠身答曰：「蒙丞相下問，末將敢不上陳？今特奉主帥之命，多拜上丞相，不及寫書，但主帥乃一時酒後所許，不意土行孫被獲，竟以此事倡明，主帥亦不敢辭。但主帥此女，自幼失母，主帥愛惜如珠。況此事須要成禮。後日乃吉日良辰，意欲散大夫同丞相親率土行孫入贅，以珍重其事，主帥方有體面，然後再面議軍國之事。不識丞相允否？」子牙曰：「我知鄧元帥乃忠信之士，但幾次天子有征伐之師至此，皆不由分訴，俱以強力相加；只我周一段忠君愛國之心，並無背逆之意，不能見諒於天子之前，言之欲涕。今天假之便，有此姻緣，庶幾將我等一腔心事，可以上達天子，表白於天下也。我等後日親送土行孫至鄧元帥行營，吃賀喜筵席。乞將軍善言道達，姜尚感激不盡。」太鸞遜謝，子牙遂厚款太鸞而別。

太鸞出得城來，至營門前等令。左右報入帳中：「有先行官等令。」鄧九公傳令：「來見。」

太鸞至中軍，九公問曰：「其事如何？」太鸞將姜子牙應允後日親來言語，訴說一遍。鄧九公乃以手加額曰：「天子洪福，彼自來送死。」太鸞曰：「雖然大事已成，但防備不可不謹。」鄧九公吩咐：「選有力量軍士三百人，各藏短刀利刃，埋伏帳外；聽擊杯為號，左右齊出，不論子牙眾將，一頓刀剁為肉醬。」眾將士得令而退。命趙昇領一支人馬，埋伏帳外，聽擊杯為號，左右齊出，響，殺出接應。又命孫燄紅領一支人馬，埋伏右營，侯中軍砲響，殺出接應。又命太鸞與子鄧秀，在轅門賺住眾將。又吩咐後營小姐鄧嬋玉領一支人馬，為三路救應使。鄧九公吩咐停當，專候後日行事。左右將佐俱去安排不表。且說子牙送太鸞出府，歸與懼留孫商議曰：「必須如此，如此，大事可成。」

光陰迅速，不覺就是第三日。先一日，子牙命：「楊戩變化，暗隨吾身。」楊戩得令。子牙命選精壯力卒五十名，裝作抬禮腳夫，辛甲、辛免、太顛、閎夭、四賢八俊等，充作左右接應之人，俱各暗藏利刃；又命雷震子、黃天化領一支人馬，搶他左哨，殺入中軍接應；再命哪吒、南宮适領一支人馬，搶他右哨，殺入中軍接應；金吒、木吒、龍鬚虎統領大隊人馬救應搶親。子牙俱吩咐暗暗出城埋伏不表。怎見得？有詩為證：

湯營此日瑞筵開，專等鷹揚大將來。孰意子牙籌劃定，中軍砲響搶嬌才。

且說鄧九公其日與女嬋玉商議曰：「今日子牙送土行孫入贅，原是賺子牙出城，擒彼成功。吾與諸將吩咐已定，你可將掩心甲緊束，以備搶將接應。」其女應允。鄧九公升帳，吩咐鋪氈搭彩，俟候子牙不題。

且說子牙是日使諸將裝扮停當，乃命土行孫至前聽令。子牙曰：「你同至湯營，看吾號砲一響，你便進後營搶鄧小姐要緊。」土行孫得令。子牙等至午時，命散宜生先行，子牙方出了城，

望湯營進發。

及至鄧九公等上得馬出來迎戰時，營已亂了。趙昇聞砲，自左營殺來接應，孫燄紅聽得砲響，

鄧嬋玉小姐，子牙與眾人俱各搶上馬騎，各執兵刃廝殺。那三百名刀斧手如何抵擋得住？望後營來搶

鷟與鄧秀見勢不諧，也往後逃走，只見四下伏兵齊起，喊聲振天。土行孫綽了兵器，只得望後就跑，太

至看時，只見腳夫一擁上前，各取出暗藏兵器，殺上帳來。鄧九公措手不及。鄧九公方才接禮單看完，

只見辛甲暗將信香取出，忙將盒內大砲燃著，一聲砲響，恍若地崩山塌。鄧九公吃了一驚，及

解其意，俱親上帳來。鄧九公與子牙諸人行禮畢，子牙命左右抬上禮來。鄧九公方才接禮單看完，眾人已

話說子牙正看筵席，猛見兩邊殺氣上沖，子牙已知就裏，便與土行孫眾將丟個眼色，眾人已

結彩懸花氣象新，麝蘭香靄襯重茵。屏開孔雀千年瑞，色映芙蓉萬谷春。
金鼓兩旁藏殺氣，笙簫一派鬱荊榛。孰知天意歸周主，千萬貔貅化鬼燐。

子牙見鄧九公同太鸞、散宜生俱立候，子牙命人行至轅門。

駕降臨，不才未得遠接，望乞恕罪。」子牙忙答禮曰：「元帥盛德，姜尚久仰芳譽，無緣未得執
鞭，今幸天緣，得罄委曲，尚不勝幸甚。」只見懼留孫同土行孫上前行禮。九公問子牙曰：「此
位是誰？」子牙曰：「此是土行孫師父懼留孫也。」鄧九公忙致委曲曰：「久仰仙名，未曾拜識，
今幸降臨，足慰夙昔。」懼留孫亦稱拜謝畢，彼此遜讓，進得轅門。子牙睜眼觀看，只見肆筵設
席，結彩懸花，極其華美，怎見得？有詩為證：

看罷，不覺心喜，只見子牙同眾人行至轅門。

等候良久，鄧九公遠遠望見子牙乘四不像，帶領腳夫一行不過五、六十人，並無甲冑兵刃。九公
尚容申謝，我等在此立等，如何？」宜生曰：「恐驚動元帥不便。」鄧九公曰：「不妨。」彼此

望湯營進發。宜生先至轅門，太鸞接著，報於九公。九公降階至轅門迎接。散宜生曰：「前日仰
蒙金諾，今姜丞相已親自壓禮，同令婿至此，特令下官先來通報。」九公降階至轅門迎接。散宜生曰：「動煩大夫往返，

從右營殺來接應，俱被辛甲、辛免等分頭截殺。不意雷震子、黃天化、哪吒、南宮适兩支人馬，從左右兩邊殺過來。成湯人馬反在居中，首尾自相踐踏，死者不計其數。後面金吒、木吒等大隊人馬掩殺下陣來。鄧九公見勢不好，敗陣而走，軍卒自相踐踏，如何抵得住？鄧嬋玉方欲前來接應，又被土行孫攔住，彼此混戰。鄧嬋玉見父親與眾將敗下陣來，也虛閃一刀，往正南上逃走。

土行孫知嬋玉善於發石傷人，遂將綑仙繩祭起，將嬋玉綑住，跌下馬來，被土行孫上前綽住，先擒進西岐城去了。子牙與眾將追殺鄧九公有五十餘里，方鳴金收軍進城。鄧九公與子鄧秀並太鸞、趙昇等直至岐山下，方才收集敗殘人馬，查點軍卒，見沒了小姐，不覺感傷。指望擒拿子牙，孰知反中奸計，追悔無及，只得暫紮駐營寨不表。

且說子牙與懼留孫大獲全勝，進城，升銀安殿坐下，諸將報功畢。子牙對懼留孫曰：「命土行孫乘今日吉日良時，與鄧小姐成親，何如？」懼留孫曰：「貧道亦是此意，事不宜遲。」子牙命土行孫：「你將鄧嬋玉帶進後房，乘今日好日子，成就你夫婦美事，明日我尚有話說。」土行孫領命。子牙又命侍兒：「擁鄧小姐到後面，安置新房內去，好生伏侍。」鄧小姐嬌羞無奈，含淚不語，被左右侍兒挾持後房去了。子牙命諸將吃賀喜酒席不題。

且說鄧小姐擁至香房，土行孫上前迎接嬋玉；土行孫笑容可掬，嬋玉一見土行孫，便自措身無地，淚雨如傾，默默不語。土行孫又百般安慰，嬋玉不覺怒起，罵曰：「無知匹夫，賣主求榮，你是何等之人，敢妄自如此！」土行孫陪著笑臉答曰：「小姐雖千金之體，不才亦非無名之輩，也不辱沒了你。況小姐曾受我療疾之恩，又有你尊翁泰山親許與我，俟行刺武王回兵，將小姐入贅，人所共知。且前日散大夫先進營與尊翁面訂，今日行聘入贅。丞相猶恐尊翁推託，故略施小計，成此姻緣，小姐何苦固執。」嬋玉曰：「我父親許散宜生之言，原是賺姜丞相之計，不料誤中奸謀，落在彀中，有死而已。」

土行孫曰：「小姐差矣！別的好做口頭語，夫妻可是暫許得的？古人一言為定，豈可失信。況我等俱是闡教門人，只因誤聽申公豹唆使，故投尊翁帳下以圖報效。昨被吾師下山擒進西岐，

責吾暗進西岐行刺武王、姜丞相，有辱闈教，背本忘師，告訴師尊，姜丞相定欲行刑；吾只得把初次擒哪吒、黃天化，師命吾入贅。乃曰：『此子該與鄧小姐有紅絲繫足之緣，後來俱是周朝一殿之臣。吾師與姜丞相聽吾斯言，屈指一算，我只因欲就親事之心，急不得已，方得進西岐。尊翁怎麼肯？小姐焉能到此？況今紂王無道，天下叛離，累伐西岐，不過魔家四將、聞太師、十洲三島仙眾皆自取滅亡，不能得志，天意可知，順逆已見。又何況尊翁區區一旅之師哉。古云：『良禽擇木而棲，賢臣擇主而仕。』小姐今日固執，三軍已知土行孫成親。小姐縱冰清玉潔，誰人信哉？小姐請自三思。」

鄧嬋玉被土行孫一席話，說得低頭不語。土行孫見小姐略有回心之意，近前促之曰：「小姐自思，你是香閨女質，天上奇葩，不才乃夾龍山門徒，相隔不啻天淵，今日何幸得與小姐玉體相親，情同夙觀？」便欲上前，強牽其衣。小姐見此光景，不覺粉面通紅，以手拒之曰：「事雖如此，豈得用強？俟我明日請命於父親，再成親不遲。」土行孫此時情興已迫，按奈不住，上前一把摟住，小姐抵死拒住。土行孫曰：「良辰吉日，何必苦推，有誤佳期。」竟將一手去解其衣，小姐雙手推託，彼此扭作一堆。

小姐終是女流，如何敵得土行孫過。不一時，滿面流汗，喘吁氣急，手已酸軟。土行孫乘隙將右手插入裏衣，嬋玉及至以手抵擋，不覺其帶已斷。及將雙手揸住裏衣，其力愈怯。土行孫待至，以手一抱，暖玉溫香，已貼滿胸懷，檀口香腮，輕輕按摺。小姐嬌羞無主，將臉左右閃躲。土行孫那裏肯放，死命壓住，彼此推扭。又一個時不覺流淚滿面曰：「如是恃強，定死不從。」土行孫見小姐終是不肯順從，乃哄之曰：「小姐既是如此，我也不敢用強，只恐小姐明日見了尊翁變卦，無以為信耳。」

小姐忙曰：「我此身已屬將軍，安有變卦之理？只將軍肯容憐我，見過父親，庶成我之節；若我是有負初心，定不逢好死。」土行孫曰：「既然如此，賢妻請起。」土行孫將雙手摟抱其頸，

輕輕扶起。鄧嬋玉以為真心放他起來，不曾提防，將身起時，便用一手推開土行孫之手。土行孫乘機將雙手插入小姐腰裏，抱緊了一提，裏衣逕往下一卸。鄧嬋玉被土行孫所算，及落手相持時，已被雙肩隔住手，如何下得來！小姐展掙不住，不得已言曰：「將軍薄倖，既是夫妻，如何哄我？」土行孫曰：「若不如此，賢妻又要千推萬阻。」小姐惟閉目不言，嬌羞滿面，任土行孫解帶脫衣，二人扶入錦帳。嬋玉對土行孫曰：「賤妾係香閨幼稚，不識雲雨，乞將軍憐護。」土行孫曰：「小姐嬌香豔質，不才羨慕久矣，安敢逞狂。」正是：

彼此溫存，交相慕戀，極人間之樂，無過此時矣。後人有詩單道子牙妙計，成就二人美滿姻緣。詩曰：

翡翠衾中，初試海棠新雨；鴛鴦枕上，漫飄桂蕊奇香。

妙算神機說子牙，運籌帷幄定無差。百年好事今朝合，莫把紅絲孟浪誇。

話說土行孫與鄧嬋玉成就夫婦，一夜晚景已過。次日，夫妻二人都來，梳洗已畢。土行孫曰：「此事固當要謝，但我父親昨日不知敗於何地，豈有父子事兩國之理，乞將軍以此意道達於姜丞相得知，作何區處，方保兩全。」土行孫曰：「賢妻之言是，上殿時就講此事。」

話猶未了，只見子牙升殿，眾將上殿參謁畢。土行孫與鄧嬋玉夫妻二人，上前叩謝。子牙曰：「鄧嬋玉今屬周臣，爾父尚抗拒不服，我欲發兵前去擒勦，但你係骨肉至親，當如何區處？」土行孫上前曰：「嬋玉適才正為此事與弟子商議，懇求師叔開惻隱之心，設一計策，兩全其美，此師叔莫大之恩也。」子牙曰：「此事也不難，若嬋玉果有真心為國，只消請他自去說他父親歸周，

有何難處！但不知嬋玉可肯去否？」

鄧嬋玉上前跪而言曰：「丞相在上，賤妾既已歸周，豈敢又蓄兩意？早晨嬋玉已欲自往說父親降周，惟恐丞相不肯信妾真心，至生疑慮。若丞相肯命妾說父歸降，自不勞引弓設箭，妾父自為周臣耳。」子牙曰：「吾斷不疑小姐反覆，只恐汝父不肯歸周，又生事端耳。今小姐既欲親往，吾撥軍校隨去。」鄧嬋玉拜謝子牙，領兵卒出城，望岐山前來不表。

且說鄧九公收集殘兵，駐紥一夜，至次日升帳，其子鄧秀、太鸞、趙昇、孫燄紅侍立。九公曰：「吾自行兵以來，未嘗遭此大辱，今又失吾愛女，不知死生，正是羊觸藩離，進退兩難，奈何！奈何！」太鸞曰：「元帥可差官齎表進朝告急，一面探聽小姐下落。」太鸞等驚愕不定。鄧九公曰：「小姐領一支人馬，打西周旗號，至轅門等令。」鄧九公看見如此行徑，慌立起問曰：「令來。」左右報曰：開了轅門，嬋玉下馬，進轅門來至中軍，雙膝跪下。鄧九公曰：「你有甚冤屈，站起來說不妨。」嬋玉不覺流淚言曰：「孩兒不敢說。」鄧九公曰：「我兒，正遲疑間，左右這是如何說？」嬋玉曰：「孩兒係深閨幼女，此事俱是父親失言，弄巧成拙。父親平空將我許了土行孫，勾引姜子牙做出這番事來，將我擒入西岐，強逼為婚，如今追悔何及！」

鄧九公聽得此言，嚇得魂飛天外，半晌無言。嬋玉又進言曰：「孩兒今已失身為土行孫妻子，欲救爹爹一身之禍，不得不來說明。今紂王無道，天下分崩；三分天下，有二歸周，其天意人心，不卜可知。縱有聞太師、魔家四將與十洲三島真仙，俱皆滅亡。今孩兒不孝，歸順西岐，不得不以利害與父親言之。父親今以愛女親許敵國，姜子牙親造湯營行禮，父親雖是賺他，豈肯信之；況且喪師辱國，父親歸商自有顯戮。孩兒乃奉父命歸適良人，自非私奔桑濮之比，父親亦無罪孩兒之處。父親若肯依孩兒之見，歸順西岐，改邪歸正，擇主而仕；不但骨肉可以保全，實是棄暗投明，從順卻逆，天下無不忻悅。」

九公被女兒一番言語說得大是有理，自己沈思：「欲奮勇行師，眾寡莫敵；欲收軍還國，事涉嫌疑。」沈吟半晌，對嬋玉曰：「我兒！你是我愛女，我怎的捨得你，只是天意如此，但我羞

入西岐，屈膝於子牙耳，如之奈何？」嬋玉曰：「這有何難，姜丞相虛心下士，並無驕矜。父親果真降周，孩兒願先去說明，令子牙迎接。」九公見嬋玉如此說，命嬋玉先行，鄧九公領眾將軍歸順西岐不題。

且說鄧嬋玉先至西岐城，入相府對子牙將上項事訴說一遍。子牙大喜，命左右排隊伍出城，迎接鄧元帥；左右聞命，俱披執迎接里餘之地。已見鄧九公軍卒來至，子牙曰：「元帥請了。」鄧九公在馬上欠背躬身曰：「末將才疏智淺，致蒙譴責，理之當然。今已納降，望丞相恕罪。」子牙忙拍馬上前，攜九公手，並轡而言曰：「今將軍既知順逆，棄暗投明，俱是一殿之臣，何得又分彼此。況今嬡又歸吾門下師姪，吾又何敢賺將軍哉？」九公不勝感激。二人俱至相府下馬，進銀安殿，重整筵席，同諸將飲慶賀酒，一宿不題。次日，見武王，朝賀畢。

且不言鄧九公歸周，只見探馬報入，氾水關韓榮聽得鄧九公納降，將女私配敵國，韓榮飛報至朝歌。有上大夫張謙看本，見此報大驚，忙進內打聽，皇上在摘星樓，只得上樓啟奏。左右見上大夫進疏，慌忙奏曰：「啟陛下：今有上大夫張謙候旨。」紂王聽說，命：「宣上樓來。」張謙聞命上樓，至摘星樓前拜畢。紂王曰：「朕無旨宣卿，卿有何奏章，就此批宣？」張謙俯伏奏曰：「今有氾水關韓榮進有奏章，臣不敢隱匿；雖觸龍怒，臣就死無辭。」

紂王聽說，命當駕官：「即將韓榮本拿來朕看。」張謙忙將韓榮本展於紂王龍案之上。紂王看未完，不覺大怒曰：「鄧九公受朕大恩，今一旦歸降叛賊，情殊可恨！待朕升殿，與眾臣共議。紂王定拿此一班叛臣，明正伊罪，方洩朕恨。」張謙只得退下樓來，候天子臨軒。只見九間殿上，鐘鼓齊鳴，眾官聞知，忙至朝房伺候。須臾，孔雀屏開，紂王駕臨，登寶座傳旨：「命眾卿相議。」眾文武齊至御前，俯伏候旨。紂王曰：「今鄧九公奉詔征西，不但不能伐叛奏捷，反將己女私婚敵國，歸降叛賊，罪在不赦；除擒拿逆臣家屬外，必將逆賊拿獲，以正國法。卿等有何良策，以彰國之常刑？」

紂王言未畢，有中諫大夫飛廉出班奏曰：「臣觀西岐抗禮拒敵，罪在不赦。然征伐大將，得

勝者，或有捷報御前；失利者，懼罪即歸服西土，何日能奏捷音也？依臣愚見，必用至親骨肉之臣征伐，庶無二者之虞，且與國同為休戚，自無不奏捷者。」紂王曰：「君臣父子，總係至親，又何分彼此哉？」飛廉奏曰：「臣保一人征伐西岐，姜尚可擒，大功可奏。」紂王曰：「卿保何人？」飛廉奏曰：「要克西岐，非冀州侯蘇護不可。一為陛下國戚；二為諸侯之長，凡事無有不用力者？」紂王聞言大悅：「卿言甚善。」即令軍政官速發黃鉞、白旄，使命齎詔前往冀州。不知勝負如何？且聽下回分解。

# 第五十七回　冀州侯蘇護伐西岐

蘇侯有意欲歸周，紂王江山似浪浮。紅日已隨山後卸，落花空逐水東流。人情久欲投明聖，世局翻為急浪舟。貴戚親臣皆已散，獨夫猶自臥紅樓。

話說天使離了朝歌，前往冀州，一路無詞。翌日，來至冀州館驛安下。次日，報至蘇侯府內，蘇侯即至館驛接旨，焚香拜畢，展詔開讀。詔曰：

朕聞：征討之命，皆出於天子；閫外之寄，實出於元戎，建立功勳。威鎮海內，皆臣子分內事也。茲西岐姬發肆行不道，抵拒王師，情殊可恨，特敕爾冀州侯蘇護，總督六師，前往征伐，必擒獲渠魁，殄滅禍亂。俟旋師奏捷，朕不惜茅土以待有功，爾其勗哉！特詔。

蘇侯開讀旨意畢，心中大喜。管待天使，齎送程費，打發天使起程。蘇護叩謝天地曰：「我不幸生女妲己，進上朝歌。誰想這賤人，盡違父母之訓，無端作孽，迷惑紂王，無所不為，使天下諸侯銜恨於我。今武王仁德，播於天下，三分有二盡歸於西周。不意昏君反命吾征伐，吾得生平之願，我明日意欲將滿門家眷帶在行營，至西岐歸降周主，共享太平。然後會合諸侯，共伐無道，亦不失大丈夫之所為耳。」夫人大喜：「將軍之言甚善，使我蘇護不得遺笑於諸侯，受議於後世，正是我母子之心。」

且說次日殿上鼓響，眾將官參見。蘇護曰：「天子敕下，命吾西征，眾將整備起行。」眾將

朕聞：征討之命，皆出於天子；閫外之寄，實出於元戎，建立功勳。威鎮海內，皆臣子分內事也。茲西岐姬發肆行不道，抵拒王師，情殊可恨，特敕爾冀州侯蘇護，總督六師，前往征伐，必擒獲渠魁，殄滅禍亂。俟旋師奏捷，朕不惜茅土以待有功，爾其勗哉！特詔。

「今日吾方洗得一身之冤，以謝天下。」忙令後廳治酒，與子全忠、夫人楊氏共飲，曰：「我不

得令，整點十萬人馬，即日祭寶纛，收拾起兵。同先行官趙丙、孫子羽、陳光，五軍救應使鄭倫，即日離了冀州，軍威甚是雄偉。怎見得？有詩為證：

殺氣征雲起，金鑼鼓又鳴。旛幢遮瑞日，劍戟鬼神驚。平空生霧彩，遍地長愁雲。閃翻銀葉甲，撥轉皂雕弓。人似離山虎，馬如出水龍。頭盔生燦爛，鎧甲砌龍鱗。離了冀州界，西土去安營。

蘇侯行兵非只一日，有探馬報入中軍：「前是西岐城下。」蘇侯傳令，安營結寨，升帳坐下。

眾將參謁，立起帥旗。

且說子牙在相府，收四方諸侯，本請武王伐紂。忽報馬入府曰：「啟老爺：冀州侯蘇護來伐西岐。」子牙謂黃飛虎曰：「久聞此人善能用兵，黃將軍必知其人，請言其概。」黃飛虎曰：「蘇護秉性剛直，不似諂媚無骨之夫，雖是國戚，與紂王有隙，一向要歸周，時常有書至末將處。此人若來，必定歸周，再無疑惑。」子牙聞言大悅。

且說蘇侯，三日未來討戰。黃飛虎上殿見子牙，曰：「蘇侯按兵不動，待末將探他一陣，便知端的。」子牙許之。飛虎領令，上了五色神牛，出得城來，一聲砲響，立於轅門，大呼曰：「請蘇護答話。」探馬報入中軍，蘇侯令先行官見陣。趙丙領令上馬，提方天戟逕出轅門，認得是武成王黃飛虎，趙丙曰：「黃飛虎！你身為國戚，不思報本，無故造反，致起禍端，使生民塗炭，屢年征伐不息，今奉旨特來擒你，倘不下馬受縛，猶自支吾。」搖戟刺來。黃飛虎將鎗架住，對趙丙曰：「你好好回去，請你主將出來答話，吾自有道理，你何必自逞其強也。」又一戟刺來，黃飛虎大怒：「好大膽匹夫，竟敢連刺吾兩戟。」催開神牛，手中鎗赴面交還，牛馬相交，鎗戟並舉。怎見得？

二將陣前勢無比，撥開牛馬定生死。這一個鋼鎗搖動神鬼愁，那一個畫戟展開分彼此。

一來一往勢無休，你生我死誰能已？從來惡戰不尋常，攪海翻江無底止。

話說黃飛虎大戰趙丙二十回合，被飛虎生擒活捉，拿解相府來見子牙。報入府中，子牙令飛虎進見：「將軍出陣，勝負如何？」飛虎曰：「生擒趙丙，聽令定奪。」子牙命：「推來。」士卒將趙丙擁至殿前，趙丙立而不跪。子牙曰：「既已被擒，尚何得抗禮？」趙丙曰：「奉命征討，指望成功，不幸被擒，有死而已，何必多言。」子牙傳令：「暫且囚於禁中。」

且說蘇護聞報趙丙被擒，低首不語。只見鄭倫在旁曰：「君侯在上：黃飛虎自恃強暴，待明日拿來，解往朝歌，免致生靈塗炭。」次日，鄭倫上了火眼金睛獸，提了降魔杵，往城下請戰。左右報入相府，子牙令黃將軍出陣走一遭。飛虎領令出城，見一員戰將，面如紫棗，十分梟惡，騎著火眼金睛獸。怎見得？有詩為證：

道術精奇別樣妝，降魔寶杵世無雙；忠肝義膽堪稱誦，無奈昏君酒色荒。

話說飛虎大呼曰：「來者何人？」鄭倫曰：「吾乃蘇護麾下鄭倫是也。黃飛虎，你這叛賊，為你屢年征伐，百姓遭殃，今天兵到日，尚不投戈伏罪，意欲何為？」飛虎曰：「鄭倫，你且回去，請你主將出來，吾自有話說。你若是不知機變，如趙丙自投陷身之禍。」鄭倫大怒，掄杵就打，黃飛虎手中鎗急架相還。二獸相交，鎗杵並舉，兩家大戰三十回合。鄭倫把杵一擺，他有三千烏鴉兵走動，行如長蛇之勢。鄭倫竅中兩道白光往鼻子內出來。「哼」的一聲響，黃將軍正是：

見白光三魂即散，聽聲響撞下鞍韉。

烏鴉兵用撓鉤搭住，一擁上前拿翻，剝了衣甲，繩纏索綁。飛虎被綁上繩子，二目方睜，飛虎點首曰：「今日之擒，如同做夢一般，真是心中不服。」鄭倫掌得勝鼓，回營來見蘇護，入帳報功：「今日生擒反叛黃飛虎至轅門，請令發落。」蘇侯令：「推來。」小校將飛虎推至帳前，飛虎曰：「今被邪術所擒，願請一死，以報國恩。」蘇護曰：「本當斬首，且監侯留解朝歌，請天子定罪。」左右將黃飛虎送下後營。

且說探馬入相府，言黃飛虎被擒，子牙大驚曰：「如何擒去！」掠陣官啟曰：「蘇護麾下有一鄭倫，與武成王正戰之間，只見他鼻子裏放出一道白光，黃將軍便墜騎，被他拿去。」子牙心中十分不樂：「又是左道之術。」只見黃天化在旁，聽見父親被擒，恨不得平吞了鄭倫。當日晚間不題。

次日，天化上帳，請令出陣，以探父親消息，子牙許之。天化領令上了玉麒麟，出城請戰。探馬報入營中：「有將請戰。」蘇護曰：「誰去見陣走一遭？」鄭倫答曰：「願往。」上了金睛獸，砲聲響處，來至陣前。黃天化曰：「爾乃是鄭倫？擒武成王者是你？不要走，吃吾一鎚！」一似流星閃灼光輝，呼呼風響，鄭倫忙將杵劈面相還。二將交兵，未及十合，鄭倫見天化腰束絲縧，是個道家之士：「若不先下手，恐反遭其害。」把杵望空中一擺，烏鴉兵齊至，如長蛇一般，鄭倫鼻竅中一道白光吐出，如鐘鳴一樣。天化看見白光出竅，耳聽其聲，坐不住玉麒麟，翻身落騎。烏鴉兵依舊把天化綁縛起來，急睜目開睛，天化人後營。

鄭倫又擒黃天化，進營來見。鄭倫曰：「末將擒黃天化已至轅門等令。」蘇侯令：「推至中軍。」見黃天化眼光暴露，威風凜凜，一表非俗，立而不跪，蘇侯也命監在後營。黃天化人後營，看見父親監禁在此，大呼曰：「爹爹！我父子遭妖術成擒，心中甚足不服。」飛虎曰：「雖是如此，當思報國。」按下黃家父子。且說探馬報入相府：「黃天化又被擒去。」子牙驚道：「黃將軍說：『蘇侯有意歸周』不料擒他父子。」子牙心中納悶。

且說鄭倫捉了二將，軍威甚盛。次日又來請戰，探馬報入相府。子牙急令：「誰人走一遭？」

言未畢，土行孫答曰：「弟子歸周，寸功未立，願去走一遭，探其虛實，何如？」子牙許之。土行孫領令出府，旁有鄧嬋玉上前告曰：「末將父子蒙恩，當得掠陣。」子牙並許之。鄭倫聽得城內砲響，見兩扇門開，旗旛麾動，見一女將飛來。怎見得？有詩為證：

此女生來錦織成，腰肢一搦體輕盈。西岐山下歸明主，留得芳名照汗青。

鄭倫見城內女將飛馬而來，不曾看見土行孫。土行孫生得矮小，鄭倫只看了前面，未曾照看下面。土行孫大呼曰：「那匹夫！你看那裏？」鄭倫往下一看，見是個矮子。鄭倫笑曰：「你那矮子，來此做什麼？」土行孫曰：「吾奉姜丞相將令，特來擒你。」鄭倫復大笑曰：「看你這廝，形如嬰兒，乳毛未退，敢出大言，自來送死。」便開鐵棍一滾而來，就打金睛獸的蹄子。鄭倫急用杵來迎架，只是撈不著，大抵鄭倫坐得高，土行孫身子矮小，故此往下打費力。幾個回合，把鄭倫掙了一身汗，反不好用力，心內焦躁起來，把杵一晃，那烏鴉兵飛走而來。土行孫不知那裏響，鄭倫把鼻子內白光噴出，哼然有聲。

土行孫聽見罵他甚是卑微，大叫：「好匹夫，焉敢辱我。」一跤跌在地下，烏鴉兵把土行孫拿了，綁將起來。土行孫眼開眼，見渾身上了繩子，道聲：「噫！倒有趣。」土行孫綁著，鄧嬋玉看見。走馬大呼曰：「匹夫不必逞凶擒將。」把刀飛來直取。鄭倫手中杵劈面打來，嬋玉未及數合，撥馬就走，鄭倫不趕。

佳人掛下刀，取五光石，側坐鞍轎，回手一石。正是：

從來暗器最傷人，自古婦人為更毒。

鄭倫「哎呀！」的一聲，面上著傷，敗回營中來見蘇侯。蘇侯曰：「鄭倫，你失機了？」鄭

倫答曰：「拿了一個矮子，才待回營，不意有一員女將來戰，未及數合，回馬就走，末將不曾趕他，他便回手一石，急自躲時，面上已著了傷，如今那個矮子，拿在轅門聽令。」蘇侯傳令：「推將進來。」眾將卒將土行孫簇擁推至帳下，蘇侯曰：「這樣將官，拿他何用，推出去斬了。」土行孫曰：「且不要斬，我回去說個信來。」蘇侯笑曰：「這是個呆子，推出去斬了！」土行孫曰：「你不肯，我就逃了。」眾人大笑。正是：

仙家秘授真奇妙，迎風一見影無蹤。

眾人一見大驚，忙至帳前來稟：「啓老爺：方才將矮子推出轅門，他將身子一扭，就不見了。」蘇侯歎曰：「西岐異人甚多，無怪屢次征伐，俱是片甲不回，無能取勝。」嗟歎不已。鄭倫在旁只是切齒，自己用丹藥敷貼，欲報一石之恨。

次日，鄭倫又來請戰，坐名要女將，鄧嬋玉就要出馬。子牙曰：「不可，他此來必有深意。」哪吒應聲曰：「弟子願往。」子牙許之。哪吒上了風火輪，出城大呼曰：「來者可是鄭倫？」鄭倫啓曰：「然也。」哪吒不答話，登輪就殺，鄭倫急用杵相還，輪獸交兵。怎見得：有詩為證：

哪吒怒發氣吞牛，鄭倫惡性展雙眸。火尖鎗擺噴雲霧，寶杵施開轉捷桐。這一個傾心輔佐周王駕，那一個有意能分紂王憂。二將能戰西岐地，江沸山翻神鬼愁。

話說鄭倫大戰哪吒，恐哪吒先下手，把杵一擺，烏鴉兵如長蛇一般，都拿著撓鉤套索前來等著。哪吒看見，心下著忙。只見鄭倫對著哪吒一聲哼，哪吒無魂魄，怎能跌得下輪來？鄭倫見此術不能響應，大驚曰：「吾師秘授，隨時響應，今日如何不驗？」又將白光吐出鼻子竅中。哪吒見頭一次不驗，第二次就不理他。鄭倫著忙，連哼第三次，哪吒笑曰：「你這匹夫害的是什麼病，

只管哼？」鄭倫大怒，把杵劈頭亂打，又戰三十回合。哪吒把乾坤圈祭在空中，一圈的打將下來，鄭倫難逃此厄，正中其背；只打得筋斷骨折，幾乎墜騎。哪吒得勝，回來見子牙：「將鄭倫如此如此，被乾坤圈打傷，敗回去。」說了一遍，子牙大喜，上了哪吒功不表。

且說蘇侯在中軍，聞鄭倫失機來見，蘇侯見鄭倫著傷，站立不住，其實難當。蘇侯借此要說鄭倫，乃慰之曰：「鄭倫！觀此天命有在，何必強為！前聞天下諸侯歸周，俱欲共伐無道，只聞太師屢欲扭轉天心，故俱遭此屠戮，實生民之難。我今奉敕征討，你得功莫非暫時僥倖耳。吾見你著此重傷，心下甚是不忍。我與你名為主副之將，實有手足之情。今見天下紛紛，刀兵未息，此乃國家不祥，人心、天命可知。昔堯帝之子丹朱不肖，堯崩，天下不歸丹朱而歸於舜。舜之子商均亦不肖，舜崩，天下不歸商均而歸於禹。方今世亂如麻，真假可見，從來天運循環，無往不復。今主上失德，暴虐亂常，天下分崩，黯然氣象，莫非天意也。我觀你遭此重傷，是上天驚醒你我，且吾思：『順天者昌，逆天者亡。』不若歸周，共享安康，以伐無道。此正天心人意，不卜可知，你意下如何？」

鄭倫聞言，正色大呼曰：「君侯此言差矣！天下諸侯歸周，君侯不比諸侯，乃是國戚，國亡與亡，國存與存。今君侯受紂王莫大之恩，娘娘享宮闈之寵，今一旦負國，謂之不義。今國事艱難，不思報效，而欲歸周，謂之不仁。鄭倫竊為君侯不取也。若為國捐生，捨身報主，不惜血肉之軀以死自誓，乃鄭倫忠君之願，其他非所知也。」蘇護曰：「將軍之言雖是，古云：『良禽擇木而棲，賢臣擇主而事。』古人有行之不損令名者，伊尹是也。黃飛虎官居王位，今主上失德，有乖天意，人心思亂，故捨紂而歸周。鄧九公見武王、子牙以德行仁，知其必昌，紂王無道，知其必亡，亦捨紂而從周。以故人要見機，順時行事，不失為智。你不可執迷，恐後悔無及。」鄭倫曰：「君侯既有歸周之心，我決然不順從於反賊。待我早間死，君侯晚上歸周；我午前死，君侯午後歸周。我忠心不改，此頸可斷，心不可污。」轉身回帳，調養傷痕不題。

且說蘇侯退帳，沈思良久，命蘇全忠後帳治酒。二鼓時分，即命全忠往後營，把黃飛虎父子

放了，請到帳前。蘇護下拜請罪，言曰：「末將有意歸周久矣。」黃飛虎忙答拜曰：「今蒙盛德，感賜再生。前聞君侯意欲歸周，使我心懷渴想，喜如雀躍，末將才至營前，欲會君侯，問其虛實耳。不期被鄭倫所擒，有辱君命。今蒙開其生路，有何吩咐，愚父子惟命是從。」蘇護曰：「不才久欲歸周，他只是不從。今奉敕西征，實欲乘機歸順，怎奈偏將鄭倫堅執不允，我將言語開說上古順逆有歸之語，不能得便。今特設此酒，請大王、公子少敘心曲，以贖不才冒瀆之罪。」飛虎曰：「君侯既肯歸順，宜當速行。雖然鄭倫執拗，只可用計除之。大丈夫先立功業，共扶明主，垂名竹帛，豈得效區區匹夫匹婦之小忠小義哉。」

酒至三更，蘇護起身言曰：「大王、賢公子，出後糧門，回見姜丞相，把不才心事呈與丞相，以知吾之心腹也。」遂送黃飛虎父子出城。飛虎至城下叫門，城上聽得是武成王，不敢貪夜開門，來報子牙。子牙聽得是三更天氣，報：「黃飛虎回來。」忙傳令開城門。少時，飛虎至相府來見子牙。子牙曰：「黃將軍被奸惡所獲，為何貪夜而歸？」黃飛虎把蘇護心欲歸周之事，一一說了一遍，只是鄭倫把持，不得露其初心，再等一兩日，他自有處置。不表飛虎回城。

且說蘇護父子不得歸周，作何商議？蘇全忠曰：「不若乘鄭倫身著重傷，修書一封，送入城中，知會子牙前來劫營，將鄭倫生擒進城，看他歸順不歸順，任姜丞相處治。孩兒與爹爹早得歸周，恐致後來疑惑。」蘇護曰：「此計雖好。只是鄭倫也是個好人，必須周全得他方可。」全忠曰：「只是不要傷他性命便是了。」蘇護大喜：「明日准行。」父子計較停當，來日行事。有詩為證：

蘇侯有意欲歸周，怎奈門官不肯投。只是子牙該有厄，西岐傳染病無休。

話說鄭倫被哪吒打傷肩背，雖有丹藥，只是不好……一夜聲喚，睡臥不寧，又思……「主將心存歸周，恨不能即報國恩，以遂其忠悃。其如凡事不能就緒，如之奈何。」

且說蘇護次日升帳，打點行計，忽聽得把轅門宮旗官報入中軍：「有一道人，三隻眼，穿大紅袍，要見老爺。」蘇護不是道家出身，不知道門尊大，便叫：「令來。」左右出轅門，報與道人。道人聽得叫「令來」，不曾說個「請」字，心下鬱鬱不樂，欲待不進營去，恐辜負了申公豹之意。道人自思：「且進營去，看他如何。」只得忍氣吞聲，進營來至中軍。蘇護見道人來，不知何事。道人見蘇侯曰：「貧道稽首了！」蘇侯亦還禮畢，問曰：「道者今到此間，有何見論？」道人曰：「貧道特來相助老將軍，共破四岐擒反賊，以解天子。」蘇侯曰：「道者居那裏，從何處而來？」道人答曰：「吾從海島而來。」有詩為證：

弱水行來不用船，週遊天下妙無端。陽神出竅人難見，水虎牽來事更玄。九龍島內經修煉，截教門中我最先。若問衲子名和姓，呂岳聲名四海傳。

話說道人作罷詩，對蘇護曰：「衲子乃九龍島聲名山煉氣士也，姓呂名岳，乃申公豹請我來助老將軍，將軍何必見疑乎？」蘇侯欠身請坐。呂道人也不謙讓，就上坐了。只聽得鄭倫聲喚曰：「痛殺吾也。」呂道人問：「是何人叫苦？」蘇侯答曰：「是吾軍大將鄭倫，被西岐將官打傷了，故此叫苦。」呂道人曰：「且扶他出來，嚇他一嚇。」蘇侯左右把鄭倫扶將出來。呂道人一看，笑曰：「此是乾坤圈打的，不妨，待吾看看如何？」左右把鄭倫扶將出來。呂道人曰：「把鄭倫扶將出來，待吾救你。」豹皮囊中取出一個葫蘆，倒出一粒丹藥，用水研開，敷於上面，如甘露沁心一般，即時痊癒。鄭倫今得重傷痊癒，正是：

猛虎又生雙脅翅，蛟龍依舊海中來。

鄭倫傷痕痊癒，遂拜呂岳為師。呂道人曰：「你既拜吾為師，助你成功便了。」在帳共論破

敵之事。蘇侯歎曰：「正要行計，又被道人所阻，深為可恨。」

且說鄭倫見呂岳不出去見陣，上帳啓曰：「老師既為成湯，弟子聽候老師法旨，可見陣會會姜子牙。」呂岳曰：「吾有四位門人，未曾來至，待他們前來，管取你克西岐，助你成功。」又過數日，來了四位道人，至轅門問左右曰：「裏邊可有一呂道長麼？煩為通報：『有四門人來見。』」軍政官報入中軍：「啓老爺：外有四位道人，要見老爺。」呂岳曰：「是吾門人來也。」著鄭倫出轅門來請。

鄭倫至轅門，見四道者臉分青、黃、黑、赤，或挽著雙髻，或戴道巾，或似頭陀，穿青、黃、黑、赤各色道袍，身長一丈六七尺，行如虎狼，眼露凶光，甚是凶惡。鄭倫欠背躬身曰：「老師有請。」四位道人也不謙讓，逕至帳前，見呂道人行禮畢，口稱：「老師。」兩邊站立。呂岳問曰：「為何來遲？」內有一穿青者答曰：「因攻伐之物未曾製完，故此來遲。」呂岳謂四門人曰：「這鄭倫乃新拜吾為師的，亦是你等兄弟。」鄭倫重新又與四人見禮畢。鄭倫欠身請問曰：「四位師兄高姓大名？」呂岳用手指著一位曰：「此位姓周名信，此位姓李名奇，此位姓朱名天麟，此位姓楊名文輝。」鄭倫也通了姓名，遂治酒管待，飲至三更方散。

次日，蘇侯升帳，又見來了四位道者，心下十分不悅，懊惱在心。呂岳曰：「今日你四人誰往西岐走一遭？」內有一道者曰：「弟子願往。」呂岳許之。那道人抖擻精神，自恃胸中道術，出營步行，來會西岐。不知吉凶如何？且聽下回分解。

# 第五十八回　子牙西岐逢呂岳

疫痢瘟瘴幾遍災，子牙端是有奇才。匡扶社稷開基域，保護黔黎脫禍胎。劫運方來鬼神哭，兵戈時至士民哀。何年得遇清平日，祥靄氤氳萬歲臺。

話說周信提劍來至城下請戰，報入相府：「有一道人請戰。」子牙聞知連日未曾會戰，今日忽來一道人，必竟又是異人，便問：「誰去走一遭？」旁有金吒欠身而言曰：「弟子願往。」子牙許之。金吒出城，見此道人，生得十分凶惡。怎見得？有詩為證：

髮似硃砂臉帶綠，獠牙上下金睛目。道袍青色勢猙獰，足下麻鞋雲霧簇。手提寶劍電光生，胸藏妙訣神鬼哭。行瘟使者降西岐，正是東方甲乙木。

話說金吒問曰：「道者何人？」周信答曰：「吾乃九龍島煉氣士也，姓周名信。聞爾等仗崑崙之術，滅吾截教，情殊可恨！今日下山，定然與你等見一高下，以定雌雄。」綽步執劍來取，金吒用劍急架相還。未及數合，周信抽身便走，金吒隨後相趕。周信揭開袍服，取出一磬，轉身對金吒連敲三、四下，金吒把頭搖了兩搖，即時面如金紙，走回相府，聲喚只叫：「頭疼殺我！」子牙問其詳細。金吒把趕周信事說了一遍，子牙不語，金吒在相府畫夜叫苦。次日又報進相府：「又有一道人請戰。」子牙問左右：「誰去見陣走一遭？」旁有木吒曰：「弟子願往。」木吒出城，見一道人，挽雙抓髻，穿淡黃服，面如滿月，三綹長髯。怎見得？有詩為證：

面如滿月眼如珠，淡黃袍服繡花禽。絲縧上下飄瑞彩，腹內玄機海樣深。

五行道術般般會，灑豆成兵件件精。兌地行瘟號使者，正屬西方庚辛金。

話說木吒大喝曰：「你是何人？敢將左道邪術絪吾兄長，使他頭疼，想就是你了。」李奇曰：「非也。那是吾道兄周信，吾乃呂岳門人李奇是也。」木吒大怒：「都是一班左道邪黨。」輕移大步，執劍當空來取李奇，李奇手中劍劈面交還。二人步戰之間，劍分上下，要睹雌雄，一個是肉身成聖的木吒，施威仗勇；一個是瘟部有名的惡黨，展開凶光，往來未及五、七回合，李奇便走，木吒隨後趕來。二人步行趕不上一箭之地，李奇取出一旛，拿在手中，對木吒連搖數搖，木吒打了一個寒噤，不去追趕，逕進大營去了。

且說木吒一會兒面如白紙，渾身如火燎，心中似油煎，解開袍服，赤身來見子牙，只叫：「不好了！」子牙大驚，急問：「怎的這等回來？」木吒跌倒在地，口噴白沫，身似炭火。子牙命扶往後營。子牙問掠陣官：「木吒如何這等回來？」掠陣官把木吒追趕搖旛之事，說了一遍。子牙不知其故，此又是左道之術，心中甚是納悶。

且說李奇進營，回見呂岳。道人問曰：「今日會的何人？」李奇曰：「今日會木吒，弟子用法旛一展，無不響應，因此得勝，回見師尊。」呂岳大悅，心中甚樂，乃作一歌：

不負玄門訣，工夫修煉來。爐中分好歹，火內辨三才。陰陽定左右，符印最奇哉。仙人逢此術，難免殺身災。

呂岳作罷歌，鄭倫在旁，口稱：「老師，二日之功，未見擒人捉將，方才聞老師作歌最奇，甚是歡樂，其中必有妙用，請示其詳。」呂岳曰：「你不知吾門人所用之物，俱有玄妙，只略展動了，他自然絕命，何勞持刀用劍殺他。」鄭倫聽說，讚歎不已。

次日，呂岳令朱天麟：「今日你去走一遭，也是你下山一場。」朱天麟領法旨，提劍至城下，

大呼曰：「看西岐能者會吾！」有探事的報人相府。子牙雙眉不展，問左右曰：「誰去走一遭？」旁有雷震子曰：「弟子願往。」子牙許之。雷震子出城，見一道人生得凶惡。怎見得？有詩為證：

絲縧結就陰陽扣，寶劍揮開神鬼驚。行瘟部內居離位，正按南方丙丁火。

巾上斜飄百合纓，面如紫棗眼如鈴。身穿紅服如噴火，足下麻鞋似水晶。

話說雷震子大呼曰：「來的妖人仗何邪術，敢困吾二位道兄也。」朱天麟笑曰：「你自恃猙獰古怪，發此大言，誰來怕你？是你也不知我是誰，吾乃九龍島朱天麟便是。你通名來，也是我會你一番。」雷震子笑曰：「諒爾不過一草莽之夫，焉能有甚道術？」雷震子把風雷翅分開，飛起空中，使起黃金棍，劈頭就打。朱天麟手中劍急架相還，二人相交，未及數合。大抵雷震子在空中使起黃金棍，往下打將來，朱天麟如何招架得住，只得就走。

雷震子方才要趕，朱天麟將劍往雷震子一指，雷震子在空中駕不住風雷二翅，一聲響，落將下來，便往西岐城內跳將進來，走至相府。子牙一見走來之勢不好，子牙出席，急問雷震子曰：「你為何如此？」雷震子不言，只是把頭搖，一跤跌倒在地。子牙仔細定睛，看不出他蹊蹺原故，心中十分不樂，命抬進後廳調息，子牙納悶。且說朱天麟回見呂岳，言：「如法治雷震子，無不應聲而倒。」呂道人大悅。次日，又著楊文輝來城下請戰。左右報入相府：「今日又是一位道人搦戰。」子牙聞報，心下躊躇：「一日換一個道者，莫非又是『十絕陣』之故事？」子牙心中疑

惑。只見龍鬚虎要去見陣，子牙許之。龍鬚虎出城，見一道人面如紫草，髮如似鋼針，頭帶魚尾金冠，身穿皂服，飛跑而來。怎見得？有詩為證：

頭上金冠排魚尾，面如紫草眼光煒。絲縧彩結扣連環，寶劍砍開天地髓。草履斜登寒霧生，胸藏秘訣多文斐。封神臺上有他名，正按坎宮壬癸水。

話說龍鬚虎見道人，大呼曰：「來者何人？」楊文輝一見，大驚。看龍鬚虎形相古怪稀奇，問曰：「通個名來。」龍鬚虎曰：「吾乃姜子牙門人龍鬚虎是也。」楊文輝大怒，仗劍而來。龍鬚虎發手有石，只管打將下來。楊文輝不敢久戰，掩一劍便走。龍鬚虎隨後趕來，楊文輝取出一條鞭，對著龍鬚虎一頓轉，龍鬚虎忽的跳將回去，發著石頭，用盡氣力打進西岐，直打到相府，又打上銀安殿來。姜子牙著兩邊將軍：「快與吾拿下去。」眾將官用鉤鐮鎗鉤倒在地，綑將起來。龍鬚虎口中吐出白沫，朝著天，睜著眼，只不作聲。

子牙無計可施，不知就裏。這個是瘟部中四個行瘟使者，頭一位周信按東方使者，用的磬名曰頭疼磬；第二位李奇按西方使者，用的旛名曰發燥旛；第三位朱天麟按南方使者，用的劍名曰昏迷劍；第四位楊文輝按北方使者，用的鞭名曰散瘟鞭，故此瘟部之內先著四個行瘟使者，先會門人，此乃子牙一災又至，姜子牙那裏知道？

子牙正在府中，謂楊戩曰：「吾師言：『三十六路伐西岐。』算將來有三十路矣。今又逢此道者，把吾四個門徒困住，叫聲痛苦，使我心下不忍，如何是好，將奈之何？」正議間，忽聞旗官報曰：「有位三隻眼道人，請丞相答話。」哪吒、楊戩在旁曰：「今連戰五日，一日換一個，不知他營中有多少截教門人？師叔會他，便知端的。」子牙傳令：「擺隊伍出城。」砲聲響亮，兩扇門開，左右列興周滅紂英雄，前後立玉虛門下。且說呂岳見子牙出城，兵勢嚴整，果然比眾不同。正是：

果然紀律分嚴整，不亞當年風后強。

話說子牙見黃旛腳下有一道人，穿大紅袍服，面如藍靛，髮似硃砂，三目圓睜，騎金眼駝，手提寶劍，大呼曰：「來者可是姜子牙麼！」子牙答曰：「然也。」子牙曰：「道兄是那座名山，何處仙府？今往西岐屢敗吾門下，道兄有何所見而為？今紂王無道，周室興仁，天下共見，從來

人心歸順真主，道兄何必強為！常言：『順天者存，逆天者亡。』今吾周鳳鳴岐山，英雄間出，豪傑歸心，道兄何得逆天而行，任一己私意哉？況道兄在道門久煉，豈不知封神榜乃三教聖人所定，非吾一己之私。今吾奉玉虛符命，扶助真主，不過完天地之劫數，成氣運之遷移。今道兄既屢得勝，不過一時僥倖成功，若是劫數來臨，自有破你之術者。道兄不得恃強，侮我截教，吾故令四個門人略略使你知道，今日特來會你一會，共決雌雄。只是你死日甚近，幸無追悔，你聽我道來：

呂岳曰：「吾乃九龍島煉氣之士，名為呂岳。只因你等恃闡教門人，侮我截教，無貼伊戚。」

八極神遊真自在，逍遙任意大羅天；今日降臨西岐地，早早投戈免罪愆。」

截教門中我最先，玄中妙訣許多言；五行道術尋常事，駕霧騰雲只等閒。

腹內離龍並坎虎，捉來一處自熬煎；煉就純陽乾健體，九轉還丹把壽延。

呂岳道罷，子牙笑曰：「據道兄所談，不過峨嵋山如趙公明，三仙島雲霄、瓊霄、碧霄之道，一旦俱成畫餅，料道兄此來，不過自取殺身之禍耳！」呂岳大怒，罵曰：「姜尚，你有何能，敢發如此惡言？」縱開金眼駝，執手中劍，飛來直取，子牙劍急架忙迎。楊戩在旁，縱馬搖刀飛來，大呼曰：「師叔！弟子來也。」楊戩不分好歹，照頂上剎來，呂岳手中劍架刀隔劍。哪吒登開風火輪，使開火尖鎗，衝殺過來。黃天化在旗門腳下，忍不住心頭火起：「雖然是蘇侯放歸吾父子，難道吾不如他們？只要成功，顧不得了！」推開玉麒麟，殺將過來，把呂岳圍在當中。

且言旗門下鄭倫，看見黃天化殺將過來，「呀」的一聲，幾乎墜下獸來，長吁歎曰：「誰知我為紂王擒將立功，原來主將有意歸周，又將黃家父子放回去了！」鄭倫自思：「這番捉住，即時打死，絕其他念。」急推開金睛獸，大呼黃天化曰：「吾來也！」天化見了仇人，撥轉麒麟，雙鎚並起，力戰鄭倫。哪吒見黃天化敵住了鄭倫，恐怕有失，忙登回風火輪，把鎗劈心就刺鄭倫。鄭倫曾被哪吒乾坤圈打過一回，大抵心下十大叫曰：「黃公子！你去拿呂岳，吾來殺此匹夫。」

分怯他，縱戰俱是不濟，先是留心著意，防哪吒動手。

且說子牙見楊戩使刀敵住呂岳，又見黃天化助力，土行孫也提邬鐵棍滾將進來，鄧嬋玉在轅門下看戰。呂岳見周將有增，隨將身手搖動，三百六十骨節，霎時現出三頭六臂，一隻手執形天印，一隻手擎住瘟疫鐘，一隻手持定形瘟旛，一隻手執住止瘟劍。雙手仗劍，現出青臉獠牙。子牙見了呂岳現如此形相，心下十分懼怕。

楊戩見子牙怯戰，即將馬走出圈子外，命金毛童子拿金丸在手，拽滿扣兒，一金丸正打中呂岳肩臂。黃天化見楊戩成功，把玉麒麟跳遠去，回手一火龍鏢，把呂岳腿上打了一鏢。子牙見呂岳著傷，祭起打神鞭，這一鞭響一聲，正中呂岳，墜下金眼駝來，借土遁去了。

不能取勝，心下一慌，被哪吒一鎗正中肩背，幾乎閃下獸來，敗進轅門。子牙不趕，鳴金回兵。

且說蘇侯父子，在轅門見呂岳失機著了重傷，鄭倫也著了重傷，心中大悅：「這匹夫該當如此。」呂岳回營，進中軍帳坐定，被打神鞭打得三昧火從竅中而出。四門人來問老師曰：「今日不意反被他取了勝。」呂岳曰：「不妨，吾自有道理。」隨將葫蘆中取藥自啖，乃復笑曰：「姜尚！你雖然取勝一時，你怎逃滅一城生靈之禍？」鄭倫著傷，呂岳又將藥救之。

命四門人，每一人拿一葫蘆瘟丹，借五行遁進西岐城。呂岳乘了金眼駝，也在當中，把瘟丹用手抓住，往城中按東、南、西、北，灑至五更方回，不表。

且說西岐城中那知此丹入井泉河道之中，人家起來，必用水火為急濟之物，大家小戶，天子文武、士庶人等，凡吃水者，滿城盡遭此厄。不一、二日，一城中煙火全無，街道上並無人走。皇城內人聲寂靜，只聞有聲喚之音，相府內眾門人，也遇此難。內有二人不遭此殃：哪吒乃蓮花化身，楊戩有玄功變化，故此無災，二人見滿城如此，二人心下十分著慌。哪吒進內廷看武王，楊戩在相府照顧，又不時要上城看守。二人計議：「城中只有二人，若是呂岳加兵攻打，如之奈何？」楊戩曰：「不妨。武王乃聖明之君，其福不小；師叔該有這場苦楚，定有高明之士來佐。」

不言二人在城上商議。且說呂岳散了瘟丹，次日在帳前，對蘇護等言曰：「我今一日與汝等

成功，不用張弓隻箭，六、七日之內，西岐一郡生靈盡逢大劫，不久身亡。」鄭倫曰：「既西岐城人民俱遭困厄，何不調一支人馬，殺進城中，剪草除根？」呂岳曰：「也使得。」鄭倫欣然領了蘇侯令，調出人馬來，方出湯營。

且說楊戩在城上，看見鄭倫調兵出營。哪吒著忙，問楊戩曰：「人馬殺來，你我二人焉能抵擋大眾人馬？」楊戩曰：「不要忙，吾自有退兵之策。」楊戩連忙把土與草拿了兩把，望空中一灑，喝聲：「疾！」西岐城上盡是彪軀大漢，往來耀武。鄭倫抬頭看時，見城上人馬反比前大不相同，故此不敢攻城。有詩為證：

楊戩神機妙術奇，呂岳空自費心機；武王洪福包大地，應合姜公遇難時。

話說鄭倫見西岐城上人馬軒昂驍勇，不敢進城，徐徐進營而來，回見呂岳，言：「城上有人守。」不表。且說楊戩雖用此術，只過一時三刻，且救眼下之急，不能久常。哪吒正憂惱，聽得空中鶴唳之聲，原來黃龍真人跨鶴而來，落在城上。哪吒、楊戩下拜，口稱：「老師。」真人曰：「你師父可曾來？」楊戩答曰：「家師不曾來。」黃龍真人至相府來看子牙，又入內廷看過武王，復出皇城，上了城，玉鼎真人方駕縱地金光法而至。黃龍真人曰：「道兄為何來遲？」玉鼎真人曰：「我借金光縱地，故此來遲。今呂岳將此異術治此一郡，眾生遭逢大厄。今著楊戩速在火雲洞見三聖大師，速取丹藥，可救此難。」楊戩領師命，逕往火雲洞來。正是：

足踏五行生霧彩，週遊天下只須臾。

話說楊戩借土遁來至火雲洞，此處雲生八處，霧起四方；挺生秀柏，屈曲蒼松，真好所在。

怎見得？

巨鎮東南，中天勝岳；芙蓉峰龍聳，紫蓋嶺巍峨。百草含香味，爐煙鶴喚蹤。上有玉虛之寶籙，朱陸之靈臺。舜巡禹禱，玉簡金書。樓閣飛青鸞，亭臺隱紫霧。地設名山雄宇宙，天開仙境透三清。幾個桃梅花正放，滿山瑤草色皆舒。龍潛洞底，虎伏崖前。幽鳥如訴語，馴鹿近人行。白鶴伴雲棲老檜，青鸞丹鳳向陽鳴。火雲福地真仙境，金闕仁慈治世公。

話說楊戩不敢擅入，伺候多時，只見一童兒出洞府，楊戩上前稽首曰：「師兄！弟子乃玉泉山金霞洞玉鼎真人門徒楊戩，今奉師命，特到此處參謁三聖老爺，借師兄轉達一聲。」童兒曰：「你可知道三聖人是誰？如何以老爺相稱？」楊戩欠身曰：「弟子不知。」童兒曰：「你不知，不怪你。此三聖乃天、地、人三皇帝主。」楊戩曰：「多感師兄指教，其實弟子不知。」童兒進洞府，少時出來，曰：「三位皇爺，命你相見。」

楊戩進洞府，見三位聖人，當中一位，頂生二角，左邊一位，披葉蓋肩，腰圍虎豹之皮；右邊一位，身穿帝服。楊戩不敢僭越階次，只得倒身下拜，言曰：「弟子楊戩奉玉鼎真人之命，今為西岐武王因呂岳助蘇護征伐其地，不知用何道術，將一郡生民盡是臥床不起，呻吟不絕，晝夜不安。武王命在旦夕，姜尚死在須臾。弟子奉師命，特懇金容，大發慈悲，救援無辜生靈，實乃再造洪恩，德如淵海。」

楊戩訴罷。當中一位聖人乃伏羲皇帝，謂左邊神農曰：「想吾輩為君，畫八卦，定禮樂，並無禍亂。方今商運當衰，干戈四起，遞想武王德業日盛，紂惡貫盈。以周伐紂，此是天數。但申公豹轉扭天心，助惡為虐，邀請左道，大是可恨，御弟不可辭勞，轉濟周功，不負有德之業。」神農答曰：「皇兄此言有理。」忙起身入後，取了丹藥，付與楊戩曰：「此丹三粒：一粒救武王宮眷，一粒救子牙諸多門人，一粒用水化開，用楊枝細灑西城。凡有此疾者，名為傳染之疫。」

楊戩叩首在地，拜謝出洞。

神農復叫楊戩，吩咐曰：「你且站住！」神農出得洞府，往紫芝崖來尋了一遍，忽然拔起一草，遞與楊戩：「你將此寶帶回人間，可治傳染之疾。若凡世間眾生遭此苦厄，先取此草服之，其疾自癒。」楊戩接草，跪而啟曰：「此草何名？留傳人間急濟寒疫，懇乞示明。」神農道：「你聽我道來，有偈為證：

此草生來蓋世無，紫芝崖下用功夫；常桑曾說玄中妙，發表寒門是柴胡。」

粒丹藥如法製度，果然好丹藥。正是：

聖主洪福無邊遠，呂岳何須枉用心。

話說楊戩得此柴胡草並丹藥，離了火雲洞，逕往西岐而來。早至城上，見師父回話。玉鼎真人問：「取丹藥一事如何？」楊戩把神農吩咐的言語，細細說了一遍。玉鼎真人依法而行，將三

話說呂岳在營，過了七、八日，對眾門人言：「西岐人民想已盡絕。」蘇侯在中軍聽得呂岳道人之言，心下十分不樂。又過數日，蘇侯暗出大營，來看西岐城上，只見旗旛依舊，往來不斷人行，看哪吒精神抖擻，楊戩氣概軒昂，心下大悅：「呂岳之言，不過愚惑吾等耳，可將言語激他一番。」遂進中軍對呂岳曰：「老師言曰：『西岐人民盡絕。』如今反有人馬來往，戰將威武，此事不實了。」呂岳聞言，立身曰：「豈有此理。」蘇侯曰：「此不才適才經目看將來的，豈敢造次亂言。」呂岳就出營一看，果然如此，掐指一算，不覺失聲大叫曰：「原來玉鼎真人往火雲洞借了丹藥，以救此一城生靈之厄。」忙命四門人、鄭倫：「你等每門調三千人馬，乘他身弱，無力支持，殺進城中，盡行屠戮。」鄭倫領命，來問蘇侯調人馬破西岐。蘇侯情知呂岳不能破西岐，遂將一萬

二千人馬調出。周信領三千往東門殺來；李奇領三千往西門殺來；朱天麟領三千往南門殺來；楊文輝領三千同呂岳往北門殺來；鄭倫在城外打點進城。

且說哪吒在城上看見成湯營裏，發出人馬，殺奔前城，忙見黃龍真人曰：「城內空虛，只有四人，焉能護持得來？」黃龍真人曰：「不妨。」命：「楊戩你往東門迎敵，開門讓他進來，吾自有道理。哪吒你在西門，也是如此。玉鼎真人，你在南門。我貧道在北門，把他誘進城來，我自有處治。」且說呂岳把四個門人點出來取西岐城。不知勝負如何？且看下回分解。

## 第五十九回　殷洪下山收四將

紂王極惡已無恩，安得延綿及子孫？非是申公能反國，只因天意絕商門。

收來四將皆逢劫，自遇三災若返魂。塗炭一場成個事，封神臺上泣啼痕。

話說周信領三千人馬殺至城下，一聲響，衝開東門，往城裏殺來，金鼓喧天，喊聲大振。楊戩見人馬俱進了城，把三尖刀一擺，大呼：「周信，是你自來取死，不要走，吃吾一刀。」周信大呼，執劍飛來直取。楊戩的刀赴面交還。話分四路：李奇領三千人馬殺進西門，有哪吒截住廝殺；朱天麟領人馬殺進南門，有玉鼎真人截住去路；楊文輝同呂岳進北門，只見黃龍真人跨鶴，大喝一聲：「呂岳慢來，你欺敵擅入西岐，真如魚游釜中，鳥投網裏，自取其死。」呂岳一見是黃龍真人，大喝曰：「你有何能，敢出大言？」將手中劍來取真人，真人忙用劍架。正是：

神仙殺戒相逢日，只得將身向火中。

黃龍真人用雙劍來迎。呂岳在金眼駝上，現出三頭六臂，大顯神通。一位是了道真仙，一位是瘟部鼻祖。不說呂岳在北門，且說東門楊戩戰周信，未及數合，楊戩恐人馬進來，殺戮城中百姓，隨將哮天犬祭在空中，把周信夾頸子上一口咬住不放。周信欲待掙時，早被楊戩一刀揮為兩段，一道靈魂逕往封神臺去了。楊戩大殺商兵，三軍逃出城外，各顧性命。楊戩往中央來接應。

且說哪吒在西門與李奇大戰交鋒，未及數合，李奇並非哪吒敵手，被哪吒乾坤圈打倒在地，一靈也往封神臺去了。玉鼎真人在南門戰朱天麟，楊戩走馬來接應。只見哪吒殺了李奇，登風火輪趕殺士卒，勢如猛虎，三軍奔逃。呂岳戰黃龍真人，真人不能敵，且敗往正中央

來。楊文輝大叫：「拿住黃龍真人。」哪吒聽見三軍吶喊，振動山川，急來看時，見呂岳三頭六

臂，追趕黃龍真人。哪吒大叫曰：「呂岳不要恃勇，吾來了！」把鎗刺斜裏殺來，呂岳手中劍架

鎗大戰。哪吒正戰，楊戩馬到，使開三尖刀，如電光耀目。玉鼎真人祭起斬仙劍，誅了朱天麟，

又來助楊戩、哪吒會戰呂岳。西岐城內只有呂岳、楊文輝二人。

且說子牙坐在銀安殿，其疾方癒，未能復元。左右侍立幾個門人：雷震子、金吒、木吒、龍

鬚虎、黃天化、土行孫。只聽得喊聲振地，鑼鼓齊鳴。子牙慌問眾門人，眾門人俱曰：「不知。」

旁有雷震子曰：「待弟子看來。」把風雷翅飛到空中一看，知是呂岳殺進城來，忙報於子牙：「呂

岳欺敵，殺入城來。」金吒、木吒、黃天化聞言，恨呂岳深入骨髓，五人同聲大叫：「今日不殺

呂岳，怎肯干休！」齊出相府，子牙阻攔不住。

呂岳正戰之間，只見金吒大呼曰：「弟兄！不可走了呂岳。」忙把遁龍樁祭在空中。呂岳見

此寶落將下來，忙將金眼駝拍一下，那駝四足就起風雲，方欲起去，不防木吒將吳鈎劍祭起砍來。

呂岳躲不及，被劍砍下一隻臂，負痛逃走。楊文輝見勢不好，亦隨師敗下陣去。且說眾門人等回

見子牙。黃龍真人同玉鼎真人曰：「子牙放心，此子今日之敗，再不敢正眼觀西岐了。吾等暫回

山嶽，至拜將吉辰，再來拜賀。」二仙回山不表。

且說鄭倫在城外，見敗殘人馬來報：「啟爺知道：呂老爺失機走了。」鄭倫低首無語，同營

見蘇侯。蘇侯暗喜曰：「今日方顯真命聖主。」俱各無話。

且說呂岳敗走，來至一山，心下十分驚懼，下了坐騎，倚松靠石，少息片時，對楊文輝曰：

「今日之敗，大辱吾九龍島聲名。如今往那裏去見一道友，來報吾今日之恨？」話猶未了，聽得

腦後有人唱道情而來。歌曰：

煙霞深處隱吾軀，修煉天皇訪道機；一點真元無破漏，拖白虎，過橋西。

易消磨，天地須臾。人稱我全真客。伴龍虎，守茅廬，過幾世固守男兒。

呂岳聽罷，回頭一看，見一人非俗非道，頭戴一頂盔，身穿道服，手執降魔杵，緩緩而來。呂岳立身言曰：「來的道者是誰？」其人答曰：「吾非別人，乃金庭山玉屋洞道行天尊門下韋護是也。今奉師命下山，佐師叔子牙東進五關伐紂，今先往西岐，擒拿呂岳，以為進見之功。」楊文輝聞言大怒，大喝一聲曰：「你這好大膽麼，敢說欺心大話。」二人輕移虎步，大殺山前。只三、五回合，韋護祭起降魔杵。怎見得好寶貝？有詩為證：

曾經鍛煉爐中火，製就降魔杵一根；護法沙門多有道，文輝遇此絕真魂。

話說此寶拿在手中，輕如灰草；打在人身上，重似泰山。楊文輝見此寶落將下來，方要脫身，怎免此厄，正中頂上，可憐！打得腦漿迸出，一道靈魂進封神臺去了。呂岳見又折了門人，心中大怒，大喝曰：「好孽障，敢如此大膽，欺侮於我。」提手中劍，飛來直取。見韋護展開寶杵，韋護又祭起寶杵。呂岳觀之，料不能破此寶，隨借土遁駕黃光而去。

韋護見走了呂岳，收了降魔杵，逕往西岐來，至相府，門官通報：「有一道人求見。」子牙聽得是道者，忙道：「請來。」韋護至簷前倒身下拜，口稱：「師叔！弟子是金庭山玉屋洞道行天尊門下韋護。今奉師命來佐師叔，共輔西岐。弟子中途曾遇呂岳，兩下交鋒，被弟子用降魔杵打死了一個道者，不知何名，單走了呂岳。」子牙聞言大喜。

且說呂岳回九龍島煉丹不表。且說蘇侯被鄭倫拒住，不肯歸周，心下十分納悶。自思：「屢屢得罪於子牙，如何是好？」

且不言蘇護納悶。話分兩段，且言太華山雲霄洞赤精子，只因削了頂上三花，潛消胸中五氣，閒坐於洞中，保養天元。只見有玉虛宮白鶴童子持札而至，赤精子接見。白鶴童子開讀御札，謝恩畢，方知姜子牙登臺拜將，請師叔西岐接駕，赤精子打發白鶴童子回宮。忽然見門人殷洪在旁，

道人曰：「徒弟！你今在此，非是了道成仙之人。如今武王乃仁聖之君，有事於天下，弔民伐罪。你姜師叔合當封拜，東進五關，會諸侯於孟津，滅獨夫於牧野。你可即下山，助子牙一臂之力。只是你有一件事掣肘。」殷洪曰：「老師！弟子有何事掣肘？」赤精子曰：「你乃是紂王親子，你絕不肯佐周。」

殷洪聞言，將口中牙一挫，二目圓睜道：「老師在上，弟子雖是紂王親子，我與妲己有百世之仇，父不慈，子不孝。他聽妲己之言，剜吾母之目，烙吾母二手，在西宮死於非命。弟子時時飲恨，刻刻痛心。怎能得此機會，拿住妲己以報吾母沈冤，弟子雖死無恨。」赤精子聽罷大悅：「你雖有此意，不可把念頭改了。」殷洪曰：「弟子怎敢有負師命。」道人忙取紫綬仙衣、陰陽鏡、水火鋒拿在手中曰：「殷洪！你若是東進時，倘過佳夢關，有一火靈聖母，他有金霞冠戴在頭上，放金霞三、四十丈，罩著他一身，他能看得見你，你看不見他。你穿紫綬仙衣，可救你刀劍之災。」又取陰陽鏡付與殷洪：「徒弟！此鏡半邊白，半邊紅；把白的一晃，便是死路；把紅的一晃，便是生路。水火鋒可以隨身護體，你不可遲留，快收拾去罷！吾不久也至西岐。」殷洪收拾，辭了師父下山。

赤精子暗思：「我為子牙，故將洞中之寶盡付與殷洪去了，他終是紂王之子，倘若中途心變，如之奈何？那時節反為不美。」赤精子忙叫：「殷洪！你且回來！」殷洪曰：「弟子既去，老師又令弟子回來，有何吩咐？」赤精子曰：「吾把此寶俱付與你，切不可忘我之言，保周伐紂。」殷洪隨口應曰：「弟子若無老師救上高山，死已多時，那裏望有今日！弟子怎敢背師言而忘之理。」赤精子曰：「從來人面是心非，如何保得到底！你須是對我發個誓來。」殷洪曰：「弟子若有他意，四肢俱成飛灰。」赤精子曰：「出口有願，你去罷。」且說殷洪離了洞府，借土遁望西岐而來。正是：

神仙道術非凡術，只踏風雲按五行。

話說殷洪駕土遁正行，不覺落將下來。一座古古怪怪高山，好凶險。怎見得？有詩為證：

頂巔松柏接雲青，石壁荊榛掛野籐。高丈崔嵬峰嶺峻，千層峭險壑崖深。蒼苔碧蘚鋪陰石，古檜高槐結大林。林深處處聽幽鳥，石磊層層見虎行。澗內水流如瀉玉，路旁花落似堆金。山勢險惡難移步，十步全無半步平。狐狸麋鹿成雙走，野獸玄猿作對吟。黃梅熟杏真堪食，野草閒花不識名。

話說殷洪看罷罷山景，只見茂林中一聲鑼響，殷洪見有一人，面如亮漆，海下紅髯，兩道黃眉，眼如金鍍，皂袍烏馬，穿一付金鎖甲，用兩條銀裝鐧，滾上山來，大叫一聲，如同雷鳴，問曰：「你是那裏道童，敢探吾之巢穴？」劈頭就打一鐧。殷洪忙將水火鋒急架忙迎，步馬交還。山下又有一人，大呼曰：「兄長，我來了！」那人戴虎磕腦，面如赤棗，海下長鬚，用駝龍鎗，騎黃驃馬，雙戰殷洪。殷洪怎敵得過二人，心下暗思：「吾師曾吩咐，陰陽鏡按人生死，今日試他一試。」殷洪把陰陽鏡拿在手中，把一邊白的，對著二人一晃。只見山下又有二人上山來，更是凶惡。一人面如黃金，短髮虬鬚，穿大紅，披銀甲，坐白馬，用大刀，其是勇猛。殷洪心下甚怯，把鏡子對他一晃，那人又跌下鞍轎。

後面一人見殷洪這等道術，滾鞍下馬，跪而告曰：「望仙長大發慈悲，赦免三人罪愆。」殷洪曰：「吾非仙長，乃紂王殿下殷洪是也。」那人聽了，叩頭在地曰：「小人不知千歲駕臨，吾兄亦不知，萬望恕饒。」殷洪曰：「吾與你非是敵國，絕不害他。」將那陰陽鏡半邊紅的，對三人一晃，三人齊醒回來。躍身而起，大叫曰：「好妖道，敢欺侮我等？」旁立一人大呼曰：「長兄，不可造次，此乃是殷殿下也。」

三人聽罷，倒身下拜，口稱：「千歲。」殷洪曰：「請問四位高姓大名？」內一人應曰：「某等在此二龍山黃峰嶺嘯聚綠林，末將姓龐名弘，此人姓劉名甫，此人姓苟名章，此人姓畢名環。」

殷洪曰：「觀你四人一表非俗，真是當世英雄，何不隨我往西岐去助武王伐紂，如何？」劉甫曰：「殿下乃成湯苗裔，反不佐紂王而助周武者何也？」殷洪曰：「紂王雖是吾父，奈他滅絕彝倫，有失君道，為天下所共棄。吾故順天而行，不敢違逆。你此山如今有多少人馬？」龐弘答曰：「此山有三千人馬。」殷洪曰：「既是如此，你們同我往西岐，不失人臣之位。」四人答曰：「若千歲提攜，乃貴人所照，敢不如命。」四將遂將三千人馬改作官兵，打著西岐號色，放火燒了山寨，離了高山。一路上正是：

殺氣沖空人馬進，這場異事又來侵。

話說人馬非只一日，行在中途，忽見一道人跨虎而來。眾人大叫：「虎來了！」道人曰：「不妨，此虎乃是家虎，不敢傷人，煩你報與殿下，說有一道者要見。」殷洪原是道人出身，命左右：「住了人馬，請來相見。」軍士報至馬前曰：「啟千歲：有一道者要見。」少時，見一道者飄然而來，白面長鬚，上帳見殷洪，打個稽首，殷洪亦以師禮而待。殷洪問曰：「道長高姓？」道人曰：「你師與吾一教，俱是玉虛門下。」殷洪欠身，口稱：「師叔！」

二人坐下，殷洪問：「師叔高姓大名，今日至此，有何見諭？」道人曰：「吾乃是申公豹也。你如今在那裏去？」殷洪曰：「奉師命，往西岐助武王伐紂。」道人正色言曰：「豈有此理，紂王是你什麼人？」洪曰：「是弟子之父。」道人大喝一聲曰：「世間豈有子助他人，反伐父親之理。」殷洪曰：「紂王無道，天下叛之。今以天之所順，行天之罰，天必順之；雖有孝子慈孫，不能改其慾尤。」申公豹笑曰：「你乃愚迷之人，執一之見，不知大義。你乃成湯苗裔，雖紂王無道，無子伐父之理。況百年之後，誰為繼嗣之人？你何不思社稷為重，忤逆滅倫，為天下萬世之不肖，未有若殿下之甚者！你今助武王伐紂，倘有不測，一則宗廟被他人之所壞，社稷被他人之所有。你久後死於九泉之下，將何顏相見你始祖哉？」

殷洪被申公豹一篇言語，說動其心，低頭不語，默默不言。半晌，言曰：「老師之言雖則有理，我曾對我師發咒，立意來助武王。」申公豹曰：「你發何咒？」殷洪曰：「我發誓說：『如不助武王伐紂，四肢俱成飛灰。』」申公豹笑曰：「此乃牙疼咒耳！世間豈有血肉成為飛灰之理？你依吾之言，改過念頭，竟去代周，久後必成大業，庶幾不負祖宗社稷之靈，與我一片真心耳。」

殷洪彼時聽了申公豹之言，把赤精子之語丟了腦後。申公豹曰：「如今西岐有冀州蘇護征伐，你此去與他共兵一處，我再與你請一高人來，助你成功。」殷洪曰：「怪人須在腹，相見有何妨，你成了天下，任你將他怎麼去報母之恨，何必在一時，自失機會。」殷洪欠身謝曰：「老師之語，大是有理。」申公豹說反了殷洪，跨虎而去。正是：

堪恨申公多饒舌，殷洪難免遇災迍。

且說殷洪改了西周號色，打著成湯旗號。一日到了西岐，果見蘇侯大營紮在城下。殷洪命龐弘去令蘇侯來見，龐弘不就裏，隨上馬到營前，大呼曰：「殷千歲駕臨，令冀州侯去見。」有探事馬報入中軍：「啟君侯：營外有殷殿下兵到，傳令來令君侯去見。」蘇侯聽罷，沈吟曰：「天子殿下久已湮沒，如何又有殿下？況吾奉敕征討，身為大將，誰敢令我去見？」因吩咐旗門官曰：「你且將來人令來。」軍政司來令龐弘隨至中軍。

蘇侯見龐弘生得凶惡，相貌蹊蹺，便問來者曰：「你自那裏來的兵？是那個殿下命你來至此？」龐弘答曰：「此是二殿下之令，命末將來令老將軍。」蘇侯聽罷，沈吟曰：「憶昔當時有殷洪、殷郊綁在絞頭椿上，被風刮不見了，那裏又有一個二殿下殷洪也？」旁有鄭倫啟曰：「君侯聽稟，當時既有被風刮去之異，此時就有不可解之理，想必當日被那一位神仙收去，今見天下紛紛，刀兵四起，特來扶助家國，亦未可知；君侯且到他行營，看其真假，便知端的。」

蘇侯從其言，隨出大營，來至轅門。龐弘進營回覆殷洪曰：「蘇護在轅門等令。」殷洪聽得，命左右曰：「令來。」蘇侯、鄭倫在中軍行禮，欠身打躬曰：「末將甲胄在身，不能全禮。請問殿下是成湯那一支宗派？」殷洪曰：「孤乃當今嫡派次子殷洪。只因父王失政，把吾弟兄綁在絞頭椿，欲待行刑，天不亡我，有海島高人將我救拔。故今日下山助你成功，又何必問我？」鄭倫聽罷，以手加額曰：「以今日之遇，正見社稷之福！」殷洪令蘇護合兵一處。

殷洪進營升帳，就問：「連日可曾與武王會兵，以分勝負？」有報馬報入相府：「啓丞相：外有殷殿下請戰。」殷洪在帳內，改換王服。次日，領眾將出營請戰。黃飛虎曰：「昔殷郊、殷洪綁在絞頭椿上，被風刮去，想必今日回來。末將認得他，待吾看來，便知真假。」黃飛虎領令出城。有子黃天化壓陣，黃天祿、天爵、天祥，父子五人齊出來。黃飛虎在坐騎上，見殷洪王服，左右擺著龐、劉、苟、畢四將，後有鄭倫為左右護衛使，真好齊整！看殷洪出馬，怎見得？有詩為證：

束髮金冠火燄生，連環鎧甲長征雲。紅袍上面團龍現，腰束擋兵走獸裙。紫綬仙衣為內襯，暗掛稀奇水火鋒。拿人捉將陰陽鏡，腹內安藏秘五行。坐下走陣逍遙馬，手執方天戟一根。龍鳳旛上書金字，成湯殿下是殷洪。

話說黃飛虎出馬言曰：「來者何人？」殷洪離飛虎十有餘年，不想飛虎歸了西岐，一時也想不出。殷洪答曰：「吾乃當今二殿下殷洪是也。你是何人，敢行叛亂？今奉敕西征，早早下馬受縛，不必我費心。莫說西岐姜尚乃崑崙門下之人，若是惱了我，連你西岐寸草不留，定行滅絕！」殿下暗想：「此處難道也有個黃飛虎聽說，答曰：「吾非別人，乃開國武成王黃飛虎是也。」殿下暗想：「此處難道也有個黃飛虎？」殷洪把馬一縱，搖戟來取，黃飛虎催動神牛，手中鎗急架忙迎，牛馬相交，鎗戟並舉。這一場大戰，不知勝負如何？且聽下回分解。

# 第六十回 馬元下山助殷洪

玄門久煉紫真宮，暴虐無端性更殘。五厭貪癡成惡孽，三花善果屬欺謾。

紂王帝業桑林晚，周武軍威瑞雪寒。堪歎馬元成佛去，西岐猶自怯心剜。

話說黃飛虎大戰殷洪，二騎交鋒，鎗戟上下，來往相交，約有二十回合。黃飛虎鎗法如風馳電掣，往來如飛，鎗入懷中，殷洪招架不住，只見龐弘走馬來助。這壁廂黃天祿縱馬搖鎗，敵住龐弘；劉甫舞刀飛來，黃天爵也來接住廝殺；苟章見眾將助戰，也衝殺過來。黃天祥年方十四歲，大呼曰：「少待！吾來！」鎗馬搶來大戰苟章。畢環使鐧走馬殺來，黃天化舉雙鎚接殺。

且說殷洪敵不住黃飛虎，把鎗一掩就走。黃飛虎趕來，殷洪取出陰陽鏡，把白光一晃，黃飛虎滾下騎來，早被鄭倫殺出陣前，把黃飛虎搶將過去了。黃天化見父親墜騎，棄了畢環趕來救父。殷洪見黃天化坐的是玉麒麟，知是道德之士，恐被他所算，忙取出鏡子，如前一晃，黃天化跌下鞍轎，也被擒了。苟章欺黃天祥年幼，不以為意，被天祥一鎗正中左腿，敗回行營。殷洪一陣擒二將，掌得勝鼓回營。且說黃家父子五人出城，倒擒了兩個去，只剩三個回來。進相府泣報子牙，子牙大驚，問其原故。天爵等將鏡子一晃，即便拿人，訴說一遍，子牙十分不悅。

且說殷洪回至營中，令：「把擒來二將抬來。」殷洪明明賣弄他的道術，把鏡子取出來，用紅的半邊一晃。黃家父子睜開二目，見身上已被繩索綑住；及推至帳前，黃天化只氣得三尸神暴跳，七竅內生煙。黃飛虎曰：「你不是二殿下。」殷洪喝曰：「你怎見得我不是？」黃飛虎曰：「你既是二殿下，你豈不認得我武成王黃飛虎？當年你可記得我在十里亭前放你，午門前救你？」殷洪忙下帳，親解其索，又令放了黃飛虎。「你原來就是大恩人黃將軍！」

殷洪聽罷，呀的一聲：「你為何降周？」飛虎欠身打躬曰：「殿下在上，臣愧不可言。紂王無道，因欺天化。」殷洪曰：

臣妾，故此棄暗投明，歸投周主。況今三分天下，有二歸周。天下八百諸侯無不臣服，紂王有十大罪，得罪天下，誅戮大臣，炮烙正士，剖賢人之心，殺妻戮子，荒淫不道，沈湎酒色，峻宇雕樑，廣興土木，天愁民怨，天下皆不願與之俱生，此殿下所知者也。今蒙殿下釋吾父子，乃莫大之恩。」鄭倫在旁急止之曰：「殿下不可輕釋黃家父子，恐此一回去，又助惡為虐，二次擒之，當正國法。」殷洪笑曰：「黃將軍昔日救吾兄弟二命，今日理當報之。今放過一番，又助惡為虐，二次擒之，當正國法。」叫左右：「取衣甲還他。」殷洪曰：「黃將軍昔日之恩，今已報過了，以後並無他說。再有相逢，幸為留意，毋得自遺伊戚。」黃飛虎感謝出營。正是：

昔日施恩今報德，從來萬載不生塵。

且說殷洪放回黃家父子回至城下，放進城來，到相府參見子牙。子牙大悅，問其故曰：「將軍被獲，怎能得逃脫此厄？」黃飛虎把上件事說了一遍，子牙大喜。正所謂：「天相吉人。」話說鄭倫見放了黃家父子，心中不悅，對殷洪曰：「殿下，這番再擒，切不可輕易處治。他前番被臣擒來，彼又私自逃回，這次切宜斟酌。」殿下曰：「他救我，我理當報他，料他也走不出吾之手。」

次日，殷洪領眾將來城下，坐名請子牙答話。探馬報入相府，子牙對諸門人曰：「今日會殷洪，須是看他怎樣個鏡子？」傳令排隊伍，砲聲響亮，旗旛招展出城，對子馬各分左右，諸門人雁翅排開。殷洪在馬上把畫戟指定，言曰：「姜尚，為何造反？你也曾為商臣，一旦辜恩，情殊可恨！」子牙欠身曰：「殿下此言差矣！為君者當愛養百姓，聽納忠言，豈可暴虐無辜，使天下之人流離失所，困苦顛連，各有怨叛之心；蓋因紂王無道，天愁民怨，天下皆與為仇，天下共叛之，豈西周故逆王命哉？今天下皆已歸周，殿下又何必逆天強為，恐有後悔！」殷洪大喝曰：「誰與我把姜尚擒了？」左隊內龐弘大叫一聲，走馬滾臨陣前，用兩條銀裝鐗

場惡殺：

衝殺過來。哪吒登風火輪，搖鎗戰住；劉甫出馬來戰，又有黃天化接住廝殺；畢環助戰，又有楊戩接住廝殺。且說蘇侯同子蘇全忠，在轅門看殷洪走馬來戰姜子牙，子牙仗劍相迎。怎見得？這

撲咚咚陳皮鼓響，血瀝瀝旗磨珠砂。檳榔馬上叫活拿，便把人參捉下。暗裏防風鬼箭，烏頭便撞飛抓。好殺！只殺得附子染黃沙，都為那地黃天子駕。

話說兩家鑼鳴鼓響，驚天動地，喊殺之聲，地沸天翻。且說子牙同殷洪未及三、四合，祭打神鞭來打殷洪，不知殷洪內襯紫綬仙衣，此鞭打在身上，只當不知，子牙忙收了打神鞭。哪吒戰住龐弘，忙祭起乾坤圈，一圈將龐弘打下馬去，復齊下一鎗刺死。殷洪見刺殺龐弘，大叫曰：「好匹夫！傷吾大將。」棄了子牙，忙來戰哪吒，鎗戟並舉，殺在虎穴。

卻說楊戩戰畢環未及數合，楊戩放出哮天犬，將畢環咬了一口，畢環負痛，把頭一縮，措手不及，被楊戩復上一刀，可憐死於非命。殷洪戰住哪吒，忙取陰陽鏡照著哪吒一晃。哪吒不知就裏，見殷洪拿鏡子照他晃，不知哪吒乃蓮花化身，不係精血之軀，怎的晃他死？殷洪連晃數晃，全無應驗。殷洪著忙，只得又戰。

彼時楊戩看見殷洪拿著陰陽鏡，慌忙對子牙曰：「師叔快退後，殷洪拿的是陰陽鏡，方才弟子見打神鞭雖打殷洪，不曾著重，此必有暗寶護身。如今又將此寶來晃哪吒，幸哪吒非血肉之軀，自是無恙。」子牙聽說，忙命鄧嬋玉暗助哪吒一石，以襄成功。嬋玉聽說，把馬一縱，將五光石掌在手上，望殷洪打來。正是：

發手石來真可羨，殷洪怎免面皮青。

殷洪與哪吒大戰局中，不防鄧嬋玉一石打來，及至著傷，打得頭青眼腫，哎呦一聲，撥騎就走。哪吒斜刺裏一鎗，劈胸刺來，虧殺了紫綬仙衣，鎗尖也不曾刺入分毫。哪吒大驚，不敢追襲，子牙掌得勝鼓進城。殷洪敗回大營，面上青腫，切齒深恨姜尚：「若不報今日之恥，非大丈夫之所為也。」

且說楊戩在銀安殿，啟子牙曰：「方才弟子臨陣，見殷洪所拿實是陰陽鏡，今日若不是哪吒，定然壞了幾人。弟子往太華山去走一遭，見赤精子師伯，看他如何說。」子牙沈吟半晌，方許前去。楊戩離了西岐，借土遁到太華山來，隨風而至。來到高山，收了遁術。赤精子見楊戩進洞，問曰：「楊戩！你到此有何話說？」楊戩行禮，口稱：「師伯！弟子來見，求借陰陽鏡與姜師叔暫破商朝大將，隨即奉上。」赤精子曰：「前日殷洪帶下山去，我使他助子牙伐紂，難道他不說有寶在身？」楊戩曰：「弟子單為殷洪而來，現殷洪不曾歸周，如今反伐西岐。」赤道人聽罷，頓足歎曰：「吾錯用其人，將一洞珍寶盡付殷洪。豈知這畜生，反生禍亂。」赤精子命楊戩：「你且先回去，我隨後就至。」楊戩辭了赤精子，借土遁回西岐，進相府來見子牙。子牙問曰：「你往太華山，見你師伯如何說？」楊戩曰：「果是師伯的徒弟殷洪，師伯隨後就來。」子牙心下焦悶。

過了三日，門官報入殿前：「赤精子老爺到了。」子牙忙迎出府前。二人攜手上殿，赤精子曰：「子牙公！貧道得罪！吾使殷洪下山，助你同進五關，使這畜生得歸故土。豈知負我之言，反生禍亂。」子牙曰：「道兄如何把陰陽鏡也付與他？」赤精子曰：「貧道將一洞珍寶盡付與殷洪，恐防東進有礙，又把紫綬仙衣與他護身，可避刀兵水火之災。這孽障不知聽何人唆使，中途改了念頭。也罷！此時還未至大決裂，我明日使他進西岐贖罪便了。」一宿不表。

次日，赤精子出城，至營大呼曰：「轅門將士傳進去，著殷洪出來見我。」話說殷洪自敗在營調養傷痕，切齒深恨，欲報一石之仇。忽軍士報：「有一道人，坐名要千歲答話。」殷洪不知是師父前來，隨即上馬，帶劉甫、苟章，一聲砲響，齊出轅門。殷洪看見是師父，便是置身無地，

欠身打躬，口稱：「老師！弟子殷洪甲胄在身，不能全禮。」

赤精子曰：「殷洪，你在洞中怎樣對我講？你如今反伐西岐，是何道理？徒弟，你曾發誓在先，仔細你四肢成為飛灰。好好下馬，隨吾進城，以贖前日之罪，庶免飛灰之禍；如不從我之言，那時大難臨身，悔無及矣。」殷洪曰：「老師在上，容弟子一言告稟：殷洪乃紂王之子，怎的反助武王。古云：『子不言父過。』況敢從反叛而弒父哉？即人神仙佛，不過先完綱常彝倫，方可言其沖舉。又云：『未修仙道，先修人道。人道未完，仙道遠矣。』且老師之教弟子，且不論證佛成仙，亦無有教人有弒父逆倫之子。即以此奉告老師，老師何以教我？」

赤精子笑曰：「畜生！紂王逆倫滅紀，慘酷不道，殺害忠良，淫酗無忌；你若不聽得吾言，這是天數已定，繼天立極，天心效順，百姓來從。你之助周，紂惡貫盈，而遺疾於子孫也。可速速下馬，懺悔往愆，吾當與你解釋此愆尤也。」殷洪在馬上正色言曰：「老師請回，未有師尊教人以不忠不孝之事者。弟子實難從命！俟弟子破了西岐逆賊，再來與老師請罪。」

赤精子大怒：「畜生不聽師言，敢肆行如此！」仗手中劍飛來直取，殷洪將戟架住，告曰：「武王乃是應運聖君，子牙是佐周名臣，子何得逆天而行橫暴乎？」又把寶劍直砍來。殷洪又架劍，口稱：「老師！我與你有師生之情，你如今自失骨肉而動聲色，你我師生之情何在？若老師必執一偏之見，致動聲色，那時不便，可惜前情。」道人大罵：「負義匹夫，尚敢巧言。」又一劍砍來。殷洪面紅火起：「老師何苦深為子牙，自害門弟子？」赤精子曰：「老師！你偏執己見，我讓你三次，以盡師禮，這一劍我不讓你了。」赤精子大怒，又一劍砍來，殷洪發手，赴面交還。正是：

師徒共戰掄劍戟，悔卻當初救上山。

話說殷洪回手與師父交兵，已是逆命於天。戰未及數合，殷洪把陰陽鏡拿出來，欲晃赤精子。赤精子見了，恐有差訛，即借縱地金光法走了，進西岐城來至相府。子牙接住，問其詳細。赤精子從頭說了一遍，眾門弟不服，俱說：「赤老師！你太弱了，豈有徒弟與師尊對持之禮？」赤精子無言可對，納悶廳堂。

且說殷洪見師父也逃遁了，其志益高，正在中軍與蘇侯共議破西岐之策。忽轅門軍士來報：「有一道人求見。」殷洪傳令：「請來。」只見營外來一道人，身穿大紅，頂上帶一串念珠，乃是人之頂骨，又掛一金鑲瓢，是半個人腦袋，眼、耳、鼻中冒出火燄，如頑蛇吐信一般，殷洪同諸將觀之駭然。那道人上帳，稽首而言曰：「那一位殷殿下？」殷洪答曰：「吾是殷洪，不知老師那座名山，何處洞府？今到小營有何事吩咐？」道人曰：「吾乃骷髏山白骨洞一氣仙馬元是也。遇申公豹請吾下山，助你一臂之力。」

殷洪大喜，請馬元上帳坐下：「請問老師吃齋？吃葷？」道人曰：「吾乃吃葷。」殷洪傳令軍中治酒，管待馬元。當晚已過。次日，馬元對殷洪曰：「貧道既來相助，今日吾當會姜尚一會。」殷洪感謝。道人出營至城下，只請姜子牙答話。報馬報入相府：「啟丞相：城外有一道人，請丞相答話。」子牙曰：「吾有三十六路征伐之厄，理當會他。」傳令：「排隊伍出城。」子牙隨帶眾將、諸門人出得城來，只見對面來一道人，甚為醜惡。怎見得？有詩為證：

髮似硃砂面如瓜，金睛凸暴冒紅霞。竅中吐出頑蛇信，上下斜生利刃牙。大紅袍上雲光長，金花冠拴紫玉花。腰束絲絲太極扣，太阿寶劍手中拿。

封神榜上無名姓，他與西方是一家。

話說子牙至軍前，問曰：「道者何名？」馬元答曰：「吾乃一氣仙馬元是也。申公豹請吾下山，來助殷洪，共破逆天大惡。姜尚！休言你闡教高妙，吾特來擒汝，與截教吐氣。」子牙曰：

「申公豹與吾有隙，殷洪誤聽彼言，有背師教，逆天行事，助極惡貫盈之主，反伐有道之君。道者既是高明，何得不順天從人，而反其所事哉？」馬元笑曰：「殷洪乃紂王親子，反伐王親子，彼何得反說他逆天行事，終不然轉助爾等，叛逆其君父，方是順天應人？姜尚！還虧你是玉虛門下，自稱道德之士，據此看來，真滿口胡言，無父無君之輩！我不誅你，更待何人。」仗劍躍步砍來，子牙手中劍劈面交還。未及數合，子牙祭打神鞭打將來，馬元不是封神榜上人，被馬元看見，伸手接住鞭，收在豹皮囊裏，子牙又來搦戰。

正戰之間，忽一人走至馬軍前，鳳翅盔，金鎖甲，大紅袍，白玉帶，紫驊騮，大叱一聲：「丞相，吾來也！」子牙看時，乃秦州運糧官猛虎大將軍武榮，因催糧至此，見城外廝殺，故來助戰。一馬衝至軍前，展刀大戰。馬元抵武榮這口刀不住，真若山崩地裂，漸漸筋力難持。馬元默念咒道聲：「疾！」忽腦袋後伸出一隻手來，五個指頭好似五個斗大冬瓜，把武榮抓在空中，望下一摔，一腳躧住大腿，兩隻手掭定一隻腿，一撕兩塊，血滴滴取出心來，對定子牙眾門人，嗄喳嗄喳，嚼在肚裏，大呼曰：「姜尚，捉住你時，也是這樣為例。」把眾將嚇得魂不附體，馬元仗劍又來搦戰。

土行孫大呼曰：「馬元少待行惡，吾來也！」綽步撩衣，把劍往下就劈，土行孫身子伶俐，展動棍，就勢已鑽在馬元身後，提著鐵棍，把馬元的大腿連腰打了七、八棍，把馬元打得骨軟筋酥，招架著實費力；怎禁得土行孫在穴道上打。馬元急了，念動真言，伸出那一隻神手，抓著土行孫，望下一摔。馬元不知土行孫有地行道術，摔在地下，就不見了。馬元曰：「想是摔狠了，怎麼廝殺連影兒也不見了？」正是：

馬元笑而問曰：「你來做什麼？」土行孫曰：「特來擒你。」又是一棍打來。馬元及至看時，是一個矮子。馬元笑曰：「好孽障！」輪開大棍，就打馬元。

馬元不識地行術，尚疑雙眼認模糊。

且說鄧嬋玉在馬上見馬元將土行孫摔不見了，只管在地上瞧，鄧嬋玉取五光石發手打來。馬元未曾提防，臉上被一石頭，只打得金光亂冒，呀的一聲，把臉一抹，大罵：「是何人暗算打我？」只見楊戩縱馬舞刀，直取馬元。馬元仗劍來戰楊戩，楊戩刀勢疾如雷電，馬元架不住三尖刀，只得又念真言，復現出一隻神手，將楊戩抓在空中，往下一摔，也像撕武榮一般，把楊戩心肺取將出來，血滴滴吃了。馬元指子牙曰：「今日且饒你多活一夜，明日再來會你。」馬元回營。

殷洪見馬元術精神奇，食人心肺，這等凶猛，心中甚是大悅，掌鼓回營，治酒與大小將校會飲至初更時分，不表。

且說子牙進城至府，自思：「今日見馬元這等凶惡，把人心活活的吃了，從來未曾見此等異人。楊戩雖是……如此，不知吉凶。」正是放心不下。

卻說馬元同殷洪殿下飲酒至二更時分，只見馬元雙眉緊皺，汗流如雨。殷洪曰：「老師為何如此？」馬元曰：「腹中有點疼痛。」鄭倫答曰：「想必吃了生人心，故此腹中作痛，吃些熱酒沖一沖，自然無事。」馬元命取熱酒來吃了，越吃越痛。馬元忽的大叫一聲，跌倒在地下亂滾，只叫：「疼殺我也！」腹中骨碌碌的響。鄭倫曰：「老師腹中有響聲，請往後營方便方便，或者無事，也未可知。」馬元只得往後邊去。豈知是楊戩用八九玄功，變化騰挪之妙，將一粒奇丹，使馬元瀉了三日，瀉得馬元瘦了一半。

且說楊戩回西岐來見子牙，備言前事，子牙大喜。楊戩對子牙曰：「弟子權將一粒丹使馬元失其形神，喪其元氣，然後再做處治，諒他有六、七日不能得出來會戰。」正言之間，忽哪吒來報：「文殊廣法天尊駕至。」子牙忙迎至銀安殿，行禮畢，又見赤精子稽首坐下。文殊廣法天尊曰：「恭喜子牙公！金臺拜將，吉期甚近。」子牙曰：「今殷洪背師言而助蘇護征伐西岐，黎庶不安，又有馬元凶頑肆虐，不才如坐針氈。」文殊廣法天尊曰：「子牙公！貧道因聞馬元來伐西岐，恐誤你三月十五日拜將之辰，故此來收馬元，子牙公可以放心。」子牙大喜道：「子牙公！若得道兄相助，姜尚幸甚，國家幸甚！但不知用何策治之？」天尊附子牙耳曰：「如要伏馬元，須是如此

如此，自然成功。」子牙忙傳令楊戩領法旨。楊戩得令，自去策應。正是：

馬元今入牢籠計，可見西方有聖人。

話說子牙當日申牌時辰，騎四不像，單人獨騎，在商朝轅門外作探望樣子，用劍指東望西。只見巡哨馬報入中軍曰：「稟殿下：有子牙獨自一個在營前探聽消息。」殷洪問馬元曰：「老師！此人今日如此模樣，探我行營，有何奸計？」馬元曰：「前日誤被楊戩這廝中其奸計，使貧道有失形之累，待吾前去擒來，方消吾恨。」馬元出營，見子牙怒起，大叫：「姜尚不要走，吾來了！」綽步上來，仗劍來取子牙，子牙忙用劍相還，步獸相交，未及數合，子牙撥騎敗走。馬元只要拿姜子牙的心重，怎肯輕放，隨後趕來。不知馬元勝負如何？且聽下回分解。

# 第六十一回　太極圖殷洪絕命

太極圖中造化奇，仙凡迥隔少人知。移來幻化真玄妙，懺過前非亦浪思。

弟子悔盟師莫救，蒼天留意地難私。當時紂惡彰彌極，一木安能挽阿誰。

話說馬元追趕子牙，趕了多時，不能趕上。馬元自思：「他騎四不像，我倒著他跑？今日不趕他，明日再做區處。」子牙見馬元不趕，勒回坐騎，大呼曰：「馬元，你敢來這平坦之地與我戰三合？吾定擒汝！」馬元笑曰：「料你有何力量，敢禁我來不趕！」隨綽開大步來追，子牙又戰三、四合，撥騎又走。馬元見如此光景，心下大怒：「你敢以誘敵之法惑我！」咬牙切齒趕來：「我今日拿不著你，誓不回營。」只管往下趕來。看看至晚，見前面一座山，轉過山坡，就不見了子牙。馬元見那山甚是險峻，怎見得？有讚為證：

那山真個好山，細看處色斑斑。頂上雲飄蕩，崖前樹影寒。飛鳥覷院，走獸凶頑。凜凜松千幹，挺挺竹幾竿。吼叫是蒼狼奪食，咆哮是餓虎爭餐。野猿常嘯尋仙果，麋鹿攀花上翠嵐。風灑灑，水潺潺，陪聞幽鳥語間關。幾處籬籠牽又扯，滿溪瑤草雜香蘭。磷磷怪石，磊磊峰巖。狐狸成群走，猿猴作對頑。行客正愁多險峻，奈何古道又彎環。

話說馬元趕子牙，來至一座高山，又不見了子牙，跑得力盡筋酥，天色已晚了，腿又酸了。只得倚松靠石，少憩片時，喘息靜坐，存氣定神，待天明回營，再做道理。不覺將至三更，只聽得山頂砲響。正是：

喊聲震地如雷吼，燈毬火把滿山排。

馬元抬頭觀看，見山頂上姜子牙同著武王在馬上傳杯，兩邊將校一齊大叫：「今夜馬元已落圈套，死無葬身之地！」馬元聽得大怒，躍身而起，提劍趕上山來；及至山上來看，見火把一晃，不見了子牙。馬元睜睛四下看時，只見山下四面八方圍住山腳，只叫：「不要走了馬元！」馬元大怒，又趕下山來，又不見了。把馬元往來，跑上跑下兩頭追趕，直趕到天明。把馬元跑了一夜，甚是艱難辛苦，肚中又餓了，深恨子牙，咬牙切齒，恨不能即時拿住子牙，方消其恨。自思：「且回營，破了西岐再處。」

馬元離了高山，往前才走，只聽得山凹內有人喚叫：「疼死我了！」其聲甚是悽楚。馬元聽得有人聲叫喊，急急轉下山坡，見茂草中睡著一個女子。馬元問曰：「你是何人，叫我怎樣救你？」婦人答曰：「我是民婦，因那女子曰：「老師救命。」馬元曰：「你是甚人，在此叫喊？」馬元回家探親，中途偶得心氣疼，命在旦夕，望老師或在近村人家討些熱湯，搭救殘喘，勝造七級浮屠；倘得重生，恩同再造。」馬元曰：「小娘子，此處那裏去尋熱湯？你終是一死，不若我反化你一齋，實是一舉兩得。」女子曰：「若救我全生，理當一齋。馬元曰：「不是如此說，我因趕著姜子牙，殺了一夜，肚中其實餓了；量你也難活，不若做個人情，化與我貧道吃了罷。」女人曰：「老師不可說戲言，豈有吃人的道理？」

馬元餓急了，不由分說，趕上去一腳踏住女人胸膛，一腳踏住女人大腿，把劍割開衣服，現出肚皮。馬元忙將劍從肚臍內刺將進去，一腔熱血滾將出來，馬元用手抄著血，連吃了幾口。在女人肚子裏內去摸心吃，左摸右摸撈不著，兩隻手在肚子裏摸，只是一腔熱血，並無五臟。馬元看了，沈思疑惑，正在那裏撈，只見正南梅花鹿上坐一道人，仗劍而來。怎見得？有讚為證：

雙抓髻，雲分靄靄；水合袍，緊束絲縧。仙風道骨任逍遙，腹隱許多玄妙。

玉虛宮元始門下，十仙首會赴蟠桃。乘鸞跨鶴在碧雲霄，天皇氏修仙養道。

話說馬元見文殊廣法天尊仗劍而來，忙將雙手掣出肚皮，不意肚皮竟長完了，把手長在裏面；欲待下女人身子，兩隻腳也長在女人身上。馬元無法可施，莫能掙扎。馬元蹲在一堆兒，只叫：「老師饒命！」文殊廣法天尊舉劍才待要斬馬元，聽得腦後有人叫曰：「道兄劍下留人！」廣法天尊回顧，認不得此人是誰；頭挽雙髻，身穿道袍，面黃微鬚。道人曰：「稽首了！」廣法天尊答禮，口稱：「道友何處來，有甚事見諭？」道人曰：「原來道兄認不得我，吾有一律說出，便知端的：

大覺金仙不二時，西方妙法祖菩提。不生不滅三三行，全氣全神萬萬慈。空寂自然隨變化，真如本性任為之。與天同壽莊嚴體，歷劫明心大法師。」

道人曰：「貧道乃西方教下準提道人是也。封神榜上無馬元名字，此人根行且重，與我西方有緣，待貧道把他帶上西方，成為正果，亦是道兄慈悲，貧道不二門中之幸也。」廣法天尊聞言，滿面歡喜，大笑曰：「久仰大法行教西方，蓮花現相，舍利耀光，真乃高明之客，貧道謹領尊命。」準提道人相向摩頂受記曰：「道友！可惜五行修煉，枉費工夫！不如隨我上西方八德池邊，談講三乘大法，七寶林下，任你自在逍遙。」馬元連聲諾諾。準提謝了廣法天尊，又將打神鞭交與廣法天尊帶與子牙，準提同馬元回西方不表。

且說廣法天尊回至相府，子牙接見，問起馬元一事如何？廣法天尊將準提道人的事詳細說了一遍，又將打神鞭付與子牙。赤精子在旁，雙眉緊皺，對文殊廣法天尊曰：「如今殷洪撓阻逆行，恐誤子牙拜將之期，如之奈何？」正話間，忽楊戩報曰：「有慈航師伯來見。」三人聞報，忙出府迎接。慈航道人一見，攜手上殿。行禮已畢，子牙問曰：「道兄此來，有何見諭？」慈航曰：

「專為殷洪而來。」赤精子聞言大喜，便曰：「道兄將何術治之？」慈航道人問子牙曰：「當時破十絕陣，太極圖在麼？」子牙曰：「在此。」慈航曰：「若擒殷洪，須是赤精子道兄，將太極圖須如此如此，方能除得此患。」赤精子聞言，心中尚有不忍，因子牙拜將日已近，恐誤限期，只得如此，乃對子牙曰：「須得公去，方可成功。」

且說殷洪見馬元一去無音，心下不樂，對劉甫、苟章曰：「馬道長一去，音信杳然，定非吉兆。明日且與姜尚會戰，看是如何，再探馬道長消息。」鄭倫曰：「不得一場大戰，絕不能成得大事。」一宿晚景已過。次日早晨，成湯營內大砲響亮，殺聲大振，殷洪大隊人馬出營，至城下大呼曰：「請子牙答話！」左右報入相府。三道者對子牙曰：「今日公出去，我等一定助你成功。」子牙不帶諸門人，領一支人馬，獨自出城，將劍尖指殷洪，大喝曰：「殷洪！你師命不從，今日難免大厄，四肢定成飛灰，悔之晚矣。」殷洪大怒，縱馬搖戟來取，子牙手中劍赴面交還。未及數合，子牙便走，不進城落荒而走。殷洪見子牙落荒而逃，急忙趕來，隨後命劉甫、苟章率眾而來。這一回正是：

前邊布下天羅網，難免飛灰禍及身。

話說子牙在前邊，後隨殷洪。趕過東南，看看到正南上，赤精子看見徒弟趕來，難免此厄，不覺眼中落淚，點頭歎曰：「畜生！畜生！今日是你自取此苦，你死後休來怨我。」一抖放開，此圖乃包羅萬象之寶，化一座金橋，子牙把四不像一縱，上了金橋。殷洪也指殷洪曰：「你趕上橋來，與我戰三合否？」殷洪笑曰：「連我師父在此，吾也不見子牙在橋上指殷洪曰：「你趕上橋來，與我戰三合否？」殷洪笑曰：「連我師父在此，吾也不懼，又何怕你之幻術哉？我來了！」把馬一縱，那馬上此圖了。有詩為證：

混沌初開盤古世，太極傳下兩儀來。四象無窮變化異，殷洪此際喪飛灰。

話說殷洪上了此圖，一時不覺，杳杳冥冥，心無定見，心想何事，其事即至。殷洪如夢寐一般，心下想：莫是有伏兵？果見伏兵殺來，大殺一陣，就不見了。心下想拿姜子牙，霎時子牙來至，兩家又殺了一陣。忽然想起朝歌，與生身父王相會，到了午門，至西宮見黃娘娘站立，殷洪下拜，忽的又至馨慶宮，又見楊娘娘站立，殷洪口稱：「姨母。」楊娘娘不答應。此乃是太極圖象變化無窮之法，心想何物，何物便見；心慮百事，百事即至。

只見殷洪左舞右舞，在太極圖中如夢寐如醉癡。赤精子看著他師徒之情，數年殷勤，豈知有今日，不覺嗟歎。只見殷洪將到盡頭路，又見他生身母親姜娘娘，大呼曰：「殷洪，你看我是誰？」殷洪抬頭看時：「呀！原來是母親姜娘娘！」殷洪不覺大聲曰：「母親！孩兒莫不是與你冥中相會？」姜娘娘曰：「冤家，你不尊師父之言，要保無道而伐有道，又發誓言，開口受刑，出口有願。當日發誓說：『四肢成為飛灰。』你今日上了太極圖，眼下要成飛灰之苦。」殷洪聽說，急叫：「母親救我！」忽然不見了姜娘娘，殷洪做一堆。

只見赤精子大叫曰：「殷洪！你看我是誰？」殷洪看見師父，泣而告曰：「老師！弟子願保武王滅紂，望乞救命！」赤精子曰：「此時遲了，你已犯天條，不知你見何人，叫你改了前盟？」殷洪曰：「弟子因信申公豹之言，故此違了師父之語。望老師慈悲，借得一線之生，怎敢有違？毋得誤了他進言！」赤精子尚有留戀之意，只見半空中慈航道人叫曰：「天命如此，怎敢有違？毋得誤了他進封神臺時辰。」赤精子含悲忍淚，只得將太極圖一抖，捲在一處。提著半晌，復一抖，太極圖開了，一陣風，殷洪連人帶馬，化作飛灰，一道靈魂進封神臺去了。有詩為證：

殷洪任信申公豹，要伐西岐顯大才。豈知數到皆如此，魂繞封神臺畔哀。

話說赤精子見殷洪成了灰燼，放聲哭曰：「太華山再無人養道修真，見吾將門下這樣如此，可為疼心。」慈航道人曰：「道兄差矣！馬元封神榜上無名，自然有救拔苦惱之人。殷洪數該如

此，何必嗟歎？」三位道者復進相府，子牙感謝。三位道人作辭：「貧道只等子牙吉辰，再來餞東征。」三道人別子牙回去不表。

且說蘇侯聽得殷洪絕了，又有探馬報入營中曰：「稟元帥：殷殿下趕姜子牙，只見一道金光就不見了。鄭倫與劉甫、苟章，俱不知所往。」且說蘇護父子商議曰：「我如今暗修書一封，你射進城去，明日請姜丞相劫營，我和你將家眷先進西岐，將鄭倫等一齊拿解見姜丞相，以定前罪，此事不可遲誤。」蘇全忠曰：「若不是呂岳、殷洪，我等父子進西岐城多時矣。」蘇侯忙修書，命全忠當夜將書穿在箭上，射入城中。那日南宮适巡城，看見箭上有書，知是蘇侯的：忙下城進相府來，將書呈與姜子牙。子牙拆開觀看，書曰：

征西元戎冀州侯蘇護百叩頓首姜丞相麾下：護雖奉敕征討，心已歸周久矣。兵至西岐，急欲投戈麾下，執鞭役使。執知天遵人願，致有殷洪、馬元抗逆，今已授首；惟佐貳鄭倫執迷不悟，尚自屢犯天條，獲罪如山。護父子反覆自思，非天兵壓寨，不能勦強誅逆。今特敬修尺書，望丞相早發大兵，今夜劫營，護父子乘援，可將巨惡擒解施行。但願早歸聖主，共伐獨夫，洗蘇門一身之冤，畢矣。謹此上啟，蘇護頓首。

話說子牙看書大喜。次日午時發令：「命黃飛虎父子五人作前隊，鄧九公衝左營，南宮适衝右營，令哪吒壓陣。」且說鄭倫與劉甫、苟章回見蘇護，曰：「不幸殷殿下遭於惡手，如今須得上本朝歌，面君請援，方能成功。」蘇護只是口應：「俟明日區處。」諸人散入各帳房去了。蘇侯暗暗打點，今夜進西岐不題。鄭倫那裏知道，正是：

挖下戰坑擒虎豹，滿天張網等蛟龍。

話說西岐傍晚，將近黃昏時候，三路兵收拾出城埋伏。挨至二更時分，一聲砲響，黃飛虎父子兵衝進營來，並無遮擋；左有鄧九公，右有南宮适，三路齊進。鄧九公。鄭倫急上火眼金睛獸，提降魔杵往大轅門來，正遇黃家父子五騎，大戰在一處，難解難分。鄧九公衝左營，劉甫大呼曰：「賊將慢來！」南宮适進右營，正遇苟章，按住廝殺。西岐城開門，發大隊人馬來接應，只殺得地沸天翻，蘇家父子已往西岐城西門進去了。

鄧九公與劉甫大戰，劉甫非九公敵手，被九公一刀砍於馬下。南宮适戰苟章，展開刀法，苟章招架不住，撥馬就走，正遇黃天祥，不及提防，被黃天祥鎗斜裏一鎗挑於馬下，二將靈魂往封神臺去了。眾將官把一個成湯大營殺得瓦解星散，單剩鄭倫力抵眾將。不防鄧九公從旁邊將刀一蓋，降魔杵磕定不能起，被九公抓住袍帶，提過鞍轎，往地一摔，兩邊士卒，將鄭倫繩纏索綁，綑將起來。西岐城一夜鬧嚷嚷的，直到天明。

子牙升了銀安殿，聚將鼓響，眾將上殿參謁，然後黃飛虎父子回令。鄧九公回令：「斬劉甫，擒鄭倫。」南宮适回令：「大戰苟章敗走，遇黃天祥鎗刺而絕。」又報：「蘇護聽令。」子牙傳令：「請來。」蘇家父子進見子牙，方欲行禮，子牙曰：「請起敘話。君侯大德，仁義素布海內，不是小忠小信之夫。識時務，棄暗投明，審禍福，擇主而仕，寧棄椒房之寵，以洗萬世污名，真英雄也。不才無不敬羨！」蘇護父子答曰：「不才父子多有罪戾，蒙丞相曲賜生全。愧感無地！」彼此遜謝，言畢。

姜子牙傳令：「把鄭倫推來。」眾軍校把鄭倫蜂擁推至簷前，鄭倫立而不跪，睜眼不語，有恨不能吞蘇侯父子。子牙曰：「鄭倫！諒你有多大本領，屢屢抗拒。今已被擒，何不屈膝求生，尚敢大廷抗禮？」鄭倫大喝曰：「無知匹夫！吾與爾等身為敵國，恨不得生擒爾等叛逆，解往朝歌，以正國法。今不幸，吾主帥同謀，誤被爾擒，有死而已，何必多言？」子牙命左右：「推去斬訖號令。」眾軍校將鄭倫推出相府，只等行刑牌出。

只見蘇侯向前跪而言曰：「啟丞相：鄭倫違抗天威，理宜正法。但此人實是忠義，似還是可

用之人！況此人胸中奇術，一將難求，望丞相赦其小過，憐而用之，亦古人釋怨用仇之意，乞丞相海涵。」子牙扶起蘇護，笑曰：「吾知鄭將軍忠義，乃可用之人，特激之，使將軍說之，則易於見聽。今將軍既肯如此，老夫敢不如命？」

蘇侯聞言大喜，領命出府，至鄭倫面前。鄭倫看見蘇侯前來，俯首不語。蘇護曰：「鄭將軍！你為何迷而不悟？嘗言：『識時務者，方可為俊傑。』今國君無道，天愁民怨，四海分崩，生民塗炭，刀兵不歇，天下無不思叛，正天欲絕殷商也。今周武以德行仁，澤及萬民，民安物阜，三分有二歸周，其天意可知。子牙不久東征，弔民伐罪，獨夫授首，不然，又誰能挽此愆尤也？將軍可速早回頭，我與你告過姜丞相，容你納降，真不失君子見機而作；不然，徒死無益。」

鄭倫長吁不語。蘇護復說曰：「鄭將軍，非我苦苦勸你，可惜你有大將之才，死於非命。你說：『忠臣不事二主。』今天下諸侯歸周，難道都是不忠的？難道武成王黃飛虎、鄧九公俱是不忠的？又是君失其道，便不可為民之父母，而殘賊之人稱為獨夫。今天下叛亂，是紂王自絕於天。

況古云：『良禽擇木，賢臣擇主。』將軍可自三思，毋徒伊戚，天子征伐西岐，其藝術高明之士，經天緯地之才者，至此皆化為烏有，豈此是力為之哉？況子牙門下多少高明之士，道術精奇之人，豈是草草罷了。鄭將軍不可執迷，當聽吾言，後面有無限受用，不可以小忠小諒而已。」

鄭倫被蘇護一番言語，說得如夢初覺，如醉方醒，長歎曰：「不才非君侯之言，幾誤用一番精神。只是吾屢有觸犯，恐子牙門下諸將不能相容耳。」蘇護曰：「姜子牙量如滄海，何細流之不納。丞相門下皆有道之士，何不見容？將軍休得錯用念頭，待吾稟過丞相就是。」蘇護至殿前打躬曰：「鄭倫被末將一番話說，今肯歸降。奈彼曾有小過，恐丞相門下諸人不能相容耳。」子牙笑曰：「當日是彼此敵國，各為其主；今肯歸降，係是一家，何隙嫌之有？」忙令左右傳令……

「將鄭倫放回，衣冠相見。」

少時，鄭倫整衣冠，至殿前下拜曰：「末將逆天，不識時務，致勞丞相籌劃。今既被擒，又蒙赦宥，此德此恩，沒齒不忘矣！」子牙忙降階扶起慰之曰：「將軍忠心義膽，不佞識之久矣。

紂王無道，自絕於天，非臣子之不忠於國也。吾主禮賢下士，將軍當忠心為國，毋得以嫌隙自疑耳。」鄭倫再三拜謝。

子牙遂引蘇侯等至殿內，朝見武王。行禮稱臣畢，武王曰：「相父有何奏章？」子牙答曰：「冀州侯蘇護今已歸降，特來朝見。」武王宣蘇護上殿，慰之曰：「孤守西岐，克盡臣節，未敢逆天行事，不知何故，累辱王師。今卿等既捨紂歸孤，暫住西土。孤與卿等當共修臣節，以俟天子修德，再為商議。相父與孤代勞，設宴待之。」子牙領旨。蘇侯人馬盡行入城，西岐雲集群雄不題。

且言氾水關韓榮聞得此報，大驚，忙差官修本赴朝歌城來。不知後事如何？且聽下回分解。

# 第六十二回　張山李錦伐西岐

撓攘兵戈日不寧，生民塗炭自零星。甘驅蒼赤填溝壑，忍令脂膏實羽翎。

戰士有心勤國主，被蒼無意固皇殿。只因大劫人多難，致使西岐殺戮腥。

話說差官一路無詞，來到朝歌城，至館驛中歇下。次日進午門，至文書房。那日是中大夫方景春看本，忽然接著看時，見蘇護已降西岐，方景春點首罵曰：「老匹夫！一門盡受天子寵眷，不思報本，今日反降叛逆，真狗彘之不若。」遂抱本入內庭，問侍御官曰：「天子在何處？」左右侍御對曰：「在摘星樓上。」景春竟至樓下候旨，左右啓上天子。

紂王聞奏，宣上樓，朝賀畢，王曰：「大夫有何奏章？」方景春奏曰：「氾水關總兵官韓榮具本到都城，奏為冀州侯蘇護世受椒房之寵，滿門俱叨恩寵，不思報國，反降叛逆，深負聖恩。蘇護乃朕國戚之臣，貴戚之卿，如何一旦反降周助惡，情殊痛恨！大夫暫退，朕自理會。」

方景春下樓。紂王宣蘇皇后，妲己在御屏後，已聽知此事，聞宣，竟至紂王御案前，雙膝跪下，兩淚如珠，嬌聲軟語，泣而奏曰：「妾在深宮，荷蒙皇上恩寵，粉骨難消。不知父親聽何人唆使，反降叛逆，罪惡通天，法當誅族，情無可赦。願陛下斬妲己之首，懸於都城，以謝天下。庶百官萬姓知陛下聖明，乾綱在握，守祖宗成法，不私貴倖，正賤妾報陛下恩遇之榮，死有餘幸矣。」道罷，將香腮伏在紂王膝下，相偎相倚，悲悲泣泣，淚如雨注。紂王見妲己淚流滿面，嬌啼宛轉，真如帶雨梨花，啼春嬌鳥。紂王見如此態度，更覺動情，用手挽起，口稱：「御妻！汝父反叛，你在深宮，如何得知，何罪之有？賜卿平身，毋得自戚，有損花容。縱朕將江山盡失，也與愛卿無干，幸宜自愛。」妲己謝恩。

紂王次日升九間殿，聚眾文武曰：「蘇侯叛朕歸周，情實痛恨！誰與孤代勞伐周，將蘇護併叛逆眾人拿解來京，以正其罪？」班中閃出一大臣，乃上大夫李定，進前奏曰：「姜尚足智多謀，知人善任，故所到者非敗即降，累辱王師，大為不軌。若不擇人而用，速正厥罪，則天下諸侯皆觀望效尤，何以懲將來！臣舉大元戎張山，久於用兵，慎事處謀，堪勝斯任，庶幾不辱君命。」

紂王聞奏大喜，即命傳詔齎發，差官三山關來。

使命離了朝歌，一路無詞。一日，到了三山關館驛歇下。次日，傳與管關元帥張山同錢保、李錦等來館驛，接了聖旨，至府堂上焚香設案，跪聽宣讀。

詔曰：征伐雖在於天子，功成乃在閫外元戎。姬發猖獗，大惡難驅，屢戰失機，情殊疼恨！朕欲親征討賊，百司諫阻；茲爾張山，素有才望，士大夫李定等特薦卿得專征伐，爾用心料理，克振壯猷，毋負朕倚託之重。俟凱旋之日，朕絕不食言，似各此茅土之賞。爾其欽哉？特詔。

欽差官讀罷詔旨，眾官謝恩畢，款待使臣，打發回朝歌。張山等候交代官洪錦，交割事體明白，方好進兵。一日，洪錦到任，張山起兵領人馬十萬，左右先行乃錢保、李錦，裨將乃馬德、桑元。一路上人喊馬嘶，正值初夏天氣，風和日暖，梅雨霏霏，真好光景。怎見得？有詩為證：

冉冉綠陰陰密，風輕燕引雛；新荷翻沼沚，修竹漸扶蘇。

芳草連天碧，山花遍地鋪；溪邊蒲劍插，榴火壯行圖。

何時了王事，鎮日醉呼盧。

話說張山人馬一路晚住曉行，也受了些飢餐渴飲，鞍馬奔馳。不一日，來到西岐北門。左右

報入行營：「稟元帥：前哨人馬已至西岐北門。」張山傳令安營。一聲砲響，三軍吶喊，絞起中軍帳來。張山坐定，只見錢保、李錦上帳參謁。錢保曰：「兵行百里，不戰自疲，請主帥定奪。」張山謂二將曰：「將軍之言甚善。姜尚乃智謀之士，不可輕敵；況吾師遠來，利在速戰，今日暫歇息軍士，吾明日自有調用。」二將應諾而退。

且言子牙在西岐，日日與眾門人共議拜將之事，命黃飛虎督造大紅旗幟，不要雜色。黃飛虎曰：「旗號乃三軍眼目，旗分五色，原為按五方之位次，使三軍知左右前後，進退攻擊之法，不得錯亂隊伍。若純是一色紅旗，則三軍不知東西南北，何以知進退趨避之方？猶恐不便，或其中另有妙用，乞丞相一一教之。」子牙笑曰：「將軍實不知其故耳。紅者火也，今主上所居之地，乃是西方，此地原是屬金，寒金非借火煉，豈能有用？此正相生相剋之道，可於旗上另安號帶，須按青、黃、赤、白、黑五色，使三軍各自認識，自然不致亂湊。又使敵軍一望生疑，莫知其故，自然致敗。」子牙又令辛甲造軍器。兵法云：『疑則生亂。』正此故耳，又何不可之有？」黃飛虎打躬謝曰：「丞相妙算如神！」

只見天下諸侯又表上西岐，請武王伐紂，會兵於孟津。子牙忙與眾將官商議，只恐武王不肯行。眾人正遲疑間，只見探事報入相府，來報子牙曰：「成湯有人馬在北門安營，主將乃三山關總兵張山。」子牙聽說，忙問鄧九公曰：「張山用兵如何？」鄧九公曰：「張山原是末將交代官，此人乃一勇之將耳。」正話之間，又報：「有將請戰。」子牙傳令：「誰去走一遭？」鄧九公欠身：「末將願往。」領令出城，見一將如一輪火車，滾至軍前，怎見得打扮驍勇？有讚為證：

頂上金盔分鳳翅，黃金鎧掛龍鱗砌。大紅袍上繡團花，絲鸞寶帶吞頭異。
腰下常懸三尺鋒，打陣銀鎚如猛鷙。攛山跳澗紫騂騮，斬將綱刀生殺氣。
一心分免紂王憂，萬古流傳在史記。

話說鄧九公馬至軍前，看來者乃是錢保也。鄧九公大叫曰：「錢將軍，你且回去，請張山出來，吾與他自有話說。」錢保指九公大罵曰：「反賊！紂王有何事負你，寵任非輕，吾與他自有話說。」一旦投降叛逆，其狗彘不如，尚有何面目立於天地之間？你比聞太師何如？況他也不滿面通紅，不思報本，一旦投降叛逆，其狗彘不如，尚有何面目立於天地之間？你比聞太師何如？鄧九公被數語罵得過如此，早受吾一刀，免致三軍受苦。」言罷，縱馬舞刀直取錢保。錢保手中刀急架相還，二馬盤旋，看一場大戰。怎見得？

二將坐鞍轎，征雲透九霄；急取壺中箭，忙撥紫金鏢。這一個興心安社稷，那一個用意正天朝；這一個千載垂青史，那一個萬載把名標。真如一對狻猊鬥，不亞翻江兩怪蛟。

只見敗兵報於張山說：「錢保被鄧九公梟首級進城去了。」張山聞報大怒。次日，親臨陣前，有女將請戰，要鄧將軍答話。」鄧九公挺身而出，有女將請戰，要鄧將軍答話。九公同女出城，張山一見鄧九公，走馬至軍前，乃大罵曰：「反賊匹夫！國家有何虧你，背恩忘義，一旦而事敵國，死有餘辜！今不倒戈受縛，尚敢恃強，殺朝廷命官。今日拿匹夫解上朝歌，以正國法。」鄧九公曰：「你既為大將，上不知天時，下不諳人事，空生在世，可惜衣冠著體，真乃人中之畜生耳！今紂王貪淫無道，殘虐不仁，天下諸侯不歸紂而歸周，天心人意可見。汝尚欲勉強逆天，是自取辱身之禍，與聞太師等枉送性命耳。可聽吾言，拯溺救焚；上順人心，下酬民願，自不失封侯之位。若勉強支吾，悔無及矣。」張山大怒，罵曰：「利口匹夫，敢假此無稽之言，惑世誣民，碎屍不足以盡其辜！」搖鎗直取。鄧九公刀迎面還來，二將相持，大戰一場。怎見得？有讚為證：

話說鄧九公大戰錢保，有三十回合，錢保豈鄧九公對手，被九公回馬刀劈於馬下，梟首級進城來見子牙，請令定奪。子牙大悅，記功宴賀不表。

報馬報入相府，言：「有將請戰，要鄧將軍答話。九公同女出城，張山一見鄧九公，鄧嬋玉願隨壓陣，子牙許之。

輕舉擎天手，生死在輪迴；往來無定論，叱吒似春雷。一個恨不得平吞你腦後，一個恨不得活砍你頭腮。只殺得一個天昏地暗沒三才，那時節方才兩下分開。

話說鄧九公與張山大戰三十回合，鄧九公戰張山不下，鄧嬋玉在後陣，見父親刀法漸亂，打馬兜回，發手一石，把張山臉上打傷，幾乎墜馬，敗進大營。鄧九公父女掌得勝鼓回城，入相府報功不表。

話說張山失機進營，臉上著傷，彼心下甚是急躁，切齒深恨。忽報：「營外有一道人求見。」張山傳令：「請來。」只見一道人頭挽雙髻，背縛一口寶劍，飄然而至中軍，打稽首。張山欠身答禮，請帳中坐下。道人見張山臉上著腫，問曰：「張將軍面上為何著傷？」張山曰：「昨日見陣，偶被女將暗算，即時疼癢。張山忙問：「老師從何處而來？」道人曰：「吾從蓬萊島而至，貧道乃羽翼仙也。」道人忙取藥餌敷搭，即時疼癒。張山忙問：「老師從何處而來？」道人曰：「吾從蓬萊島而至，貧道乃羽翼仙也，特為將軍來助一臂之力。」張山感謝道人。

次日，早至城下，請子牙答話。報馬報入相府：「城外有一道人請戰。」子牙曰：「原該有三十六路征伐西岐，此來已有三十二路，還有四路未曾來至，我少不得要出去。」忙傳令：「排五方隊伍。」一聲砲響，齊出城來。羽翼仙抬頭觀看，只見兩扇門開，紛紛擾擾，俱是穿紅著綠，狼虎將，攢攢簇簇，盡是勇敢當先驍騎兵。哪吒對黃天化，金吒對木吒，韋護對雷震子，楊戩與眾門人左右排列保護，中軍武成王壓陣，子牙坐四不像，走出陣前。見對面一道者，生得形容古怪，尖嘴縮腮，頭挽雙髻，徐徐而來。怎見得？有讚為證：

頭挽雙髻，體貌輕揚。皂袍麻履，形異尋常。嘴如鷹鷟，眼露凶光。葫蘆背上，劍佩身藏。蓬萊怪物，得道無疆。飛騰萬里，時歇滄浪。名為金翅，綽號禽王。

話說子牙拱手言曰：「道友請了！」羽翼仙曰：「請了！」子牙曰：「道友高姓大名，今日會尚，有何事吩咐？」羽翼仙答曰：「貧道乃蓬萊島羽翼仙是也。姜子牙！我且問你，你莫非是崑崙門下元始徒弟，你有何能，對人罵我，欲拔吾翎毛，抽吾筋骨，我與你本無干涉，你如何這等欺人？」子牙欠身曰：「道友！不可錯來怪人，我與道友並未曾會過，焉知道友根底？必有人搬唆，說有甚失禮得罪之處。我與道友未有半面之交，此語從何而來！道友請自三思。」羽翼仙聽得此話，低頭暗想：「此言大是有理。」乃謂子牙曰：「你話雖有理，只是此語未必無因而來。

但說過，你從今百事斟酌，毋得再是如此造次，我與你不得干休，去罷！」

子牙方欲勒騎，哪吒聽罷大怒：「這潑道焉敢如此放肆，渺視師叔！」登開風火輪，搖鎗刺來。羽翼仙笑曰：「原來你仗這些蘖障凶頑，敢於欺人。」移步持劍相交，鎗劍並舉。黃天化忙催玉麒麟，使雙鎚，雙戰道人。雷震子把風雷翅飛在空中，黃金棍往下刷來。土行孫倒拖鐵棍，來打下三路。楊戩縱馬舞三尖刀，前來助戰，把羽翼仙圍在垓心。上三路雷震子，中三路楊戩、哪吒、黃天化，下三路土行孫。

且說哪吒見羽翼仙了得，先下手祭起乾坤圈打來，正中羽翼仙肩胛。道人把眉頭一皺，方欲把身逃走，被黃天化回身一鑽心釘，把道人右臂打通；又被土行孫把道人腿上打了數下；楊戩復祭哮天犬把羽翼仙夾頸子一口，羽翼仙四下吃虧，大叫一聲，借土遁走了。子牙得勝，眾門人相隨進城。且說羽翼仙吃了許多的虧，把牙一挫，走進營來。張山接住，口稱：「老師！今日誤中奸計，老師反被他著傷。」道人曰：「不妨，吾不曾防備他，故此著了他的手。」羽翼仙忙將花籃中取出丹藥，用水吞下一粒，即時痊癒。羽翼仙謂張山曰：「我念慈悲二字，倒不肯傷眾生之命。他今日反來傷我，是彼自取殺身之禍。」復對張山曰：「可取些酒來，你我痛飲。」至更深時候，我叫西岐一郡化為渤海。」張山大喜，忙治酒相款不表。

卻說子牙得勝進府，與諸門人眾將商議，忽一陣風，把簷瓦刮下數片來。子牙忙焚香爐中，取金錢在手，占卜吉凶。只見排下卦來，把子牙嚇得魂不附體，忙沐浴更衣，望崑崙山下拜。拜

罷，子牙披髮仗劍，移北海之水，救護西岐，把城郭罩住。只見崑崙山玉虛宮元始天尊早知詳細，用琉璃瓶中三光神水，灑向北海之上，又命四謁諦神把西岐城護定，不可晃動。正是：

人君福德安天下，元始先差謁諦神。

話說羽翼仙飲至一更時分，命張山收去了酒，出了轅門，現了本像，乃大鵬金翅鵰。張開二翅，飛在空中，把天也遮黑了半邊。好利害！有詩為證：

二翅遮天雲霧起，空中響亮似春雷。曾搧四海俱見底，吃盡龍王海內魚。只因怒發西岐難，還是明君神德齊。羽翼根深歸正道，至今萬載把名題。

二翅遮天雲霧起，空中響亮似春雷。曾搧四海俱見底，吃盡龍王海內魚。

話說大鵬鵰飛在空中，望下一看，見西岐城是北海水罩住。羽翼仙不覺失聲笑曰：「姜尚可調腐朽人，不知我的利害。我若稍用些許之力，連四海頃刻搧乾，豈在此一海之水？」羽翼仙展兩翅，用力一搧，有七、八十搧。他不知此水有三光神水在上面，越搧越長，不見枯涸。羽翼仙自一更時分直搧到五更天氣，那水差不多淹著大鵬鵰的腳。這一夜將氣力用盡，不能成功，不覺大驚道：「若再遲延，恐到天明不好看，自覺慚愧，不好進營來見張山。」一怒飛起，來至一座山洞，甚是清奇。怎見得？有讚為證：

高峰掩映，怪石嵯峨。奇花瑤草馨香，紅杏碧桃豔麗。崖前古樹，霜皮溜雨四十圍；門外蒼松，黛色參天三千尺。雙雙野鶴，常來洞口舞清風；對對山禽，每向枝頭啼白畫。方塘積水，深穴依山。方塘積水，深穴依山；行行煙柳似垂金。簇簇黃籐如掛索，行行煙柳似垂金。方塘積水，深穴依山。方塘積水，深穴依山，隱千年未變的蛟龍；深穴依山，生萬載得道之仙子。果然不亞玄都府，真是神仙出入門。

話說大鵬鵰飛至山洞前，見一道人靠著洞邊默坐。羽翼仙尋思：「不若將此道人抓來充飢，再作道理。」大鵬鵰方欲撲來，道人揉眉擦目言曰：「你好沒理！你為何來傷我？」大鵬鵰用手一指，大鵬鵰撲塌的跌將下地來。道人曰：「你腹中餓了，問吾一聲，我自然指你去。你如何就來害我？甚是非禮。也罷，我說與你知道，離此二百里有一山，名為紫雲崖，有三山五嶽四海道人，俱在那裏赴香齋，你速去，恐遲了不便。」

大鵬鵰謝曰：「承教了。」把二翅飛起，霎時而至，即現仙形。只見高高下下，三五一攢，七八一處，俱是四海三山道者赴齋。又見一童兒往來奉東西與眾道人吃。羽翼仙曰：「道童請了，貧道是來赴齋的。」那童兒聽說，呀的一聲，答曰：「老師來早些方好，如今沒有東西了。」羽翼仙曰：「偏吾來就沒有東西了？」道童答曰：「來早就有，來遲了，東西已盡與眾位師父吃了，安能再有？必至明日方可。」羽翼仙曰：「你揀人布施，我偏要吃。」二人嚷將起來。

只見一位穿黃的道人，向前問曰：「你為何事在此爭論？」童兒曰：「此位師父來遲了，定要吃齋，那裏有了？故此閒講。」那道人曰：「童兒！你可有麵點心否？」童兒答曰：「點心還有，要齋卻沒有了。」羽翼仙曰：「就是點心也罷，快取將來。」那童兒忙把點心拿將來，遞與羽翼仙。羽翼仙一連吃了七、八十個，那童兒曰：「老師可吃夠了？」羽翼仙曰：「有，還吃得幾個。」童兒又取數十個前來，羽翼仙共吃了一百零八個。正是：

妙法無邊藏秘訣，今番捉住大鵬鵰。

話說羽翼仙吃飽了，謝過齋，復現本像，飛起往西岐來。復從那洞府過，道人還坐在那裏，望著大鵬鵰，把手一指，大鵬鵰跌將下來。哎呀的一聲，跌斷肚腸了，在滿地打滾，只叫：「痛殺我也！」不知大鵬鵰性命如何？且聽下回分解。

# 第六十三回　申公豹說反殷郊

公豹存心至不良，紂王兩子喪沙場。當初致使殷洪反，今日仍教太歲亡。
長舌惹非成個事，巧言招禍作何忙？雖然天意應如此，何必區區話短長。

話說羽翼仙在地下打滾，只叫：「疼殺我也！」這道人起身，徐徐行至面前，問曰：「你方才去吃齋，為何如此？」大鵬鵰答曰：「我吃了些麵點心，腹中作疼。」道人曰：「吃不著，吐了罷。」大鵬鵰當真的去吐，不覺一吐而出，有雞子大，白光光的，連綿不絕；就像一條銀索子，將大鵬鵰的心肝鎖住。大鵬鵰覺得異樣，及至扯時，又扯得心疼。大鵬鵰甚是驚駭，知是不好消息，欲待轉身，只見這道人把臉一抹，大喝一聲：「我把你這孽障！你認得我麼？」

這道人乃是靈鷲山元覺洞燃燈道人，道人罵曰：「你這業障！姜子牙奉玉虛符命，扶助聖王，勘定禍亂；拯溺救焚，弔民伐罪，你為何反起狼心，連我也要吃？你助惡為虐。」命黃巾力士：「把這孽障吊在大松樹上，只等姜子牙伐了紂，那時再放你不遲。」大鵬鵰忙哀訴曰：「老師大發慈悲，赦宥弟子！弟子一時愚昧，被旁人唆使。從今知道，再不敢正眼窺視西岐。」燃燈曰：「你在天皇時得道，如何大運也不知，真假也不識，還聽旁人唆使？情真可恨，絕難恕饒！」

大鵬鵰再三哀告曰：「可憐我千年功夫，望老師憐憫！」燃燈曰：「你既肯改邪歸正，須當拜我為師，我方可放你。」用手一指，那一百零八個念珠，還依舊吐出腹中。大鵬鵰遂歸燃燈道人，拜道曰：「願拜老爺為師，修歸正果。」燃燈曰：「既然如此，待我放你。」大鵬鵰連忙極口稱道曰：

話分兩頭，且說九仙山桃源洞廣成子只因犯了殺戒，只在洞中靜坐，保攝天和，不理外務。忽有白鶴童子奉玉虛符命，言：「子牙不日登臺拜將，命眾門人須至西岐山餞別東征。」廣成子往靈鷲山修行不表。

謝恩，打發白鶴童子回玉虛宮去了。道人偶想起殷郊：「如今子牙東征，把殷郊打發他下山，佐子牙東進五關；一則可以見他家之故土，二則可以捉妲己，報殺母之深仇。」忙問：「殷郊在那裏？」殷郊在洞後聽師父呼喚，忙至前殿，見師父行禮。廣成子曰：「方今武王東征，天下諸侯相會於孟津，共伐無道，正你報仇洩恨之日。我如今著你前去，助周作前隊，你可去麼？」

殷郊聽罷，口稱老師曰：「弟子雖是紂王之子，實與妲己為仇。父王反信奸言，誅妻殺子，母死無辜，此恨時時在心，刻刻掛念，不能有忘。今日老師大捨慈悲，發付弟子，以圖報效。若不去，真空生於天地間也。」廣成子曰：「你且去桃源洞外獅子崖前，尋了兵器，我傳你些道術，你好下山。」殷郊聽罷，忙出洞往獅子崖來尋兵器。只見白石橋那邊有一洞，怎見得？有西江月為證：

門依雙輪日月，照耀一望山川。珠淵金井煖含煙，更有許多堪羨。

疊疊朱樓畫閣，凝凝赤壁青田。三春楊柳九秋蓮，別有洞天罕見。

話說殷郊見石橋南畔有一洞府，獸環珠戶，儼若王公第宅。殿下自思：「我從不曾到此，一過橋去，便知端的。」來至洞前，那門雖兩扇，不推而自開。只見那裏邊有一石几，几上有熱氣騰騰六、七枚豆兒。殷郊拈一個吃了，自覺甘甜香美，非同凡品：「好豆兒！不若一總吃了罷。」

剛吃了時，忽然想起。殿下心疑，不覺渾身骨頭響，左邊肩頭上忽冒出一隻手來，殿下著慌，大驚失色；只見右邊又是一隻。一會兒忽長出三頭六臂，把殷郊只嚇得目瞪口呆，半晌無語。

只見白雲童子來前，叫曰：「師兄！師父有請！」殷郊這一會略覺神思清爽，面如藍靛，髮似硃砂，上下獠牙，多生一目，晃晃蕩蕩，來至洞前。廣成子拍掌笑曰：「奇哉！奇哉！仁君有德，天生異人。」命殷郊進至桃源洞內。廣成子傳與方天畫戟，言曰：「你先下山，前至西岐，

我隨後就來。」道人取出番天印、落魂鐘、雌雄劍付與殷郊。殷郊即時拜辭下山。

廣成子曰：「徒弟！你且住。我有一事對你說，吾將各寶盡付與你，須是順天應人，東進五關，輔周武，興弔民伐罪之師，不可改了念頭。心下孤疑，有犯天譴，那時悔之晚矣。」殷郊曰：

「老師之言差矣！周武明德聖君，吾父荒淫昏虐，豈敢錯認，有辜師訓？弟子如改日前言，當受黎鋤之厄。」道人大喜，殷郊拜別師尊。正是：

殷下實心扶聖主，只恐旁人生禍殃。

話說殷郊離了九仙山，借土遁往西岐前來。正行之間，不覺那道光飄飄落在一座高山，怎見得好山？有讚為證：

沖天占地，轉日生雲。沖天處尖峰矗矗，占地處遠脈迢迢。轉日的，乃嶺頭松鬱鬱；生雲的，乃崖下石磷磷。松鬱鬱，四時八節常青；石磷磷，萬年千載不改。林中每聽夜猿啼，澗內常見妖蟒過。山禽聲咽咽，走獸吼呼呼。山獐山鹿，成雙作對紛紛走；山鴉山雀，打陣攢群密密飛。山草山花看不盡，山桃山果應時新。雖然崎嶇不堪行，卻是神仙來往處。

話說殷郊才看山嶺險峻之處，只聽得林內一聲鑼響，見一人面如藍靛，髮如硃矽，騎紅砂馬，金甲紅袍，三隻眼，提兩根狼牙棒。那馬如飛奔上山來，見殷郊三頭六臂，也是三隻眼，大呼曰：「三頭者乃是何人，敢在我山前探望？」殷郊答曰：「吾非別人，乃紂王太子殷郊是也。」

那人忙下馬，拜伏在地，口稱：「千歲！為何由此白龍山上過？」殷郊曰：「吾奉師命，往西岐去見子牙。」話未曾了，又一人帶扇雲盔，淡黃袍，點鐵鎗，白龍馬，面如傅粉，三綹長髯，

也奔上山來，大呼曰：「此是何人？」藍臉的道：「快來見殷千歲！」那人也三隻眼，滾鞍下馬，

拜伏在地。二人同曰：「且請千歲上山，至寨中相見。」三人步行至山寨，進了中堂。二人將殷

郊扶在正中交椅上，納頭便拜。

殷郊忙扶起，問曰：「二位高姓大名？」那藍臉的應曰：「末將姓溫名良，那白臉的姓馬名

善。」殷郊曰：「吾看二位一表非俗，俱負英雄之志，何不同吾往西岐立功，助武王伐紂。」二

人曰：「千歲為何反助周滅紂？願聞其說。」殷郊曰：「商家氣數已盡，周家王氣正盛；況吾父

得十罪於天下，今天下諸侯應天順人，以有道伐無道，以無德讓有德，此理之常，天下豈吾家故

業哉？」溫良、馬善曰：「千歲之言是也。真以天地父母為心，乃丈夫之所為，如千歲者鮮矣。」

溫良與馬善整酒慶喜。殷郊一面吩咐嘍囉改作周兵，放火燒了寨柵，隨即起兵。殷郊三人同上了

馬，離了白龍山，往大路進發，逕奔西岐而來。正是：

殷郊有意歸周主，只恐中途不肯從。

殷郊正行，嘍囉報：「有一道人騎虎而來，要見千歲。」殷郊聞報，忙吩咐左右旗門官：「今

安下人馬，請來相見。」道人下虎進帳。殷郊迎將下來打躬，口稱：「老師從何而來？」道人

曰：「吾乃崑崙門下申公豹是也。殿下往那裏去？」殷郊曰：「吾奉師命，往西岐投拜姬周，姜

師叔不久拜將，助周伐紂。」道人笑曰：「我問你，紂王是你什麼人？」殷郊答曰：「是吾父

王。」道人曰：「恰又來！世間那有子助外人而伐父之理？此乃亂倫忤逆之說，你父子不久龍歸

滄海，你原是東宮，自當接成湯之統，位九五之尊，承帝王之業，豈有助他人滅自己社稷，毀自

宗廟？此亙古所未聞者也。且你異日百年之後，將何面目見成湯諸王於在天之靈哉？我見你身藏

奇寶，可安天下，形像可定乾坤，當從吾言，可保自己天下，以誅無道周武，是為長策。」殷郊

答曰：「老師之言雖是，奈天數已定；吾父無道，天命人心已離，周主當興，吾何敢逆天哉！況

姜子牙有將相之才，仁德敷布於天下，諸侯無不響應。老師曾吩咐我下山，助姜師叔東進五關，

我何敢違背師言，此事斷難從命。」

申公豹暗想：「此言犯不動他，也罷！再犯他一場，看他如何？

你言姜尚有德，他的德在那裏？」殷郊曰：「子牙為人公平正直，禮賢之士，仁義慈祥，乃良心

君子，德道丈夫，天下服從，何得小視他？」申公豹曰：「殿下有所不知，吾聞有德不滅人之彝

倫，不戕人之天性，不妄殺無辜，不矜功自伐。殿下之父親固得罪於天下，可與為仇；殿下之殷

洪胞弟，聞說他也下山助周，豈意他欲邀己功，竟將殿下用太極圖化成飛灰，此還是有德之

人做的事，無德之人做的事？今殿下忘手足而事仇敵，吾為殿下不取也。」

殷郊聞言，大驚曰：「老師，此言果真？」道人曰：「天下盡知，難道吾有誑語？實對你說，

如今張山現在西岐駐紮人馬，你只問他，如果殷洪無此事，你再進西岐不遲；如有此事，你當為

弟報仇，我今與你再請一高人來，助你一臂之力。」申公豹跨虎而去。殷郊甚是疑惑，只得把人

馬催動，逕往西岐，一路上沈吟思想：「吾弟與天下無仇，如何將他如此處治，必無此事。若是

姜子牙果果然如此，我與姜尚誓不兩立，再圖別議。」人馬在路非只一日，

來至西岐。果然有一支人馬打商湯旗號，在此駐紮。殷郊令溫良前去營裏去問果是張山否？

話說張山自羽翼仙當晚去後，兩日不見回來，差人打聽，不得實信。正納悶間，忽軍政官來

報：「營外有一大將，口稱『請元帥迎接千歲大駕』，不知何故？請元帥定奪。」張山聞報，不

知其故，沈思：「殿下久已失亡』，此處是那裏來的？」忙傳令：「令來。」軍政官出營對來將曰：

「元帥令將軍相見。」溫良進營來見張山，打躬。張山問曰：「將軍自何處而來，有何見諭？」

溫良答曰：「吾奉殷郊千歲令旨，令前軍相見。」張山對李錦曰：「殿下久已失亡，如何此處反

有殿下？」李錦在旁曰：「只恐是真，元帥可往相見，看其真偽，再做區處。」

張山從其言，同李錦來至軍前。溫良先進營回話，對殷郊曰：「千歲！張山到了。」殷郊曰：

「令來。」張山進營，見殷郊三頭六臂，像貌凶惡；左右侍立溫良、馬善，都是三隻眼。張山問

日：「啓殿下：是商朝那支宗派？」殷郊曰：「吾乃當今長殿下殷郊是也。」因將前事訴說一番。張山聞言，不覺大悅，忙行禮口稱：「千歲！」殷郊曰：「你可知道二殿下殷洪的事？」張山答曰：「二千歲因伐西岐，被姜尚用太極圖化作飛灰多日矣。」殷郊聽罷，大叫一聲，昏倒在地。眾人扶起，放聲大哭曰：「兄弟果死於惡人之手。」躍身而起，將令箭一枝折為兩段，曰：「若不殺姜尚，誓與此箭相同！」

次日，殷郊親自出馬，坐名只要姜尚出來。報馬報入城中，進相府報曰：「城外有殷郊殿下，請丞相答話。」子牙傳令：「軍士排隊伍出城。」砲聲響應，西岐開門，一對對英雄似虎，一雙雙戰馬如飛，左右列各洞門人。子牙見對營門一人，三頭六臂，青面獠牙，左右二將乃溫良、馬善，各持兵器。哪吒暗笑：「三人九隻眼，多了個半人。」殷郊走馬至軍前叫：「姜尚出來見我！」子牙向前曰：「來者何人？」殷郊大喝曰：「吾乃長殿下殷郊是也。你將吾弟殷洪用太極圖化作飛灰，此恨如何肯消？」子牙不知其中原故，應聲曰：「彼自取死，與我何干？」殷郊聽罷，大叫一聲，幾乎氣絕，大怒曰：「好匹夫！尚說與你無干？」縱馬搖戟來取。旁有哪吒登開風火輪，將火尖鎗直取殷郊。輪馬相交，未及數合，被殷郊一番天印把哪吒打下風火輪來。黃天化見哪吒失機，催開了玉麒麟，使兩柄銀鎚，敵住了殷郊，子牙左右救回哪吒。黃天化不知殷郊有落魂鐘，殷郊搖動了鐘，黃天化坐不住鞍馬，跌將下來，張山走馬將黃天化拿了，及至上了繩索，黃天化方知被捉。黃飛虎見子被擒，催開五色神牛來戰。殷郊也不答話，鎗戟並舉，又戰數合，搖動落魂鐘，黃飛虎也撞下神牛，早被馬善、溫良捉去。

楊戩在旁見殷郊祭番天印、搖落魂鐘，恐傷子牙，不當穩便，忙鳴金收回隊伍。子牙令軍士進城，坐在殿上納悶。楊戩上殿奏曰：「師叔！如今又是一場古怪事出來。」子牙曰：「有甚古怪？」楊戩曰：「弟子看殷郊打哪吒的是番天印，此寶乃廣成子師伯的，如何反把與殷郊？」子牙曰：「難道廣成子使他來伐我。」楊戩曰：「殷洪之故事，師叔獨忘之乎？」子牙方悟

且說殷郊將黃家父子拿至中軍，黃飛虎細觀不是殷郊。殷郊問曰：「你是何人？」黃飛虎曰：

「吾乃武成王黃飛虎是也。」殷郊曰：「西岐也有武成王黃飛虎？」張山在旁坐，欠身答曰：「此就是天子殿前黃飛虎，他反了五關，投歸周武，為此叛逆，惹下刀兵；今已被擒，正所謂『天網恢恢，疏而不漏』，是彼自取死耳。」殷郊聞言，忙下帳來，親解其索，曰稱：「恩人！昔日若非將軍，焉能保有今日？」忙問飛虎曰：「此誰？」黃飛虎答曰：「此吾長子黃天化。」殷郊急令也放了，因對飛虎曰：「昔日將軍救吾兄二人，今日我放你父子，以報前德。」

黃飛虎感謝畢因問：「千歲！當時風刮去，卻在何處？」殷郊不肯說出根由，恐洩漏了機密，乃朦朧應曰：「當日乃海島仙家救我，在山學業；今特下山來報吾弟之仇。今日吾已報過將軍大德，倘後見戰，幸為迴避。如再被擒，必正國法。」黃家父子，告辭回營，至城下叫門。把門軍官見是黃家父子，忙開城門放入。父子進相府來見子牙，盡言其事，子牙大喜。

次日，探馬來報：「有將請戰。」子牙問：「誰人去走一遭？」旁有鄧九公願往，子牙許之。鄧九公領令出府，上馬提刀。開放城門，見一將白馬長鎗，穿淡黃袍。怎見得？有讚為證：

戴一頂扇雲冠，光芒四射；黃花袍，紫氣盤旋。銀葉甲，輝煌燦爛；三股絛，身後交加。白龍馬，追風趕日；杵白鎗，大蟒頑蛇。修行在仙山洞府，成道行有正無邪。

話說鄧九公大呼曰：「來者何人？」馬善曰：「吾乃大將馬善是也。」鄧九公也不通名姓，縱馬舞刀飛來直取。馬善鎗劈面相迎，兩馬往還，殺有十二、三回合，鄧九公刀法如神，馬善敵不住，被鄧九公閃一刀，逼開了馬善的鎗，抓住腰間縧勒，提過鞍轎，往下一捽，生擒進城。至相府來見子牙，子牙問曰：「將軍勝負如何？」九公曰：「擒了一將，名喚馬善，今在府前候丞相將令。」了子牙命：「推來。」少時，將馬善推至殿前，那人全不畏懼，立而不跪。子牙曰：「既已被擒，何不屈膝？」馬善大笑，罵曰：「匹夫！你乃叛國逆賊，吾既被擒，要殺就殺，何必多言？」子牙大怒，令：「推出府斬訖報來。」南宮适為監斬官，推至府前，只見行刑令出，南宮

适手起一刀，猶如削菜一般。正是：

鋼刀隨過隨時長，如同切菜一般同。

南宮适看見大驚，忙進相府回令曰：「啓丞相，異事非常。」子牙問曰：「有甚話說？」南宮适曰：「奉令將馬善連斬三刀，這邊刀過，那邊長完，不知有何幻術？請丞相定奪。」南聽罷大驚，忙同諸將出府來，親見動手，也是一般。旁有韋護運動降魔杵打將下來，正中馬善頂門，只打得一派金光，就地散開。韋護收回杵，還是人形。眾門人大驚，只叫古怪！子牙無計可施，命眾門人：「借三昧真火，燒這妖物。」旁有哪吒、金、木二吒、雷震子、黃天化、韋護，運動三昧真火，燒之。馬善乘火光一起，大笑曰：「吾去也！」楊戩看見火光中走了馬善，子牙心下不樂，各回府中商議不題。且言馬善走回營來見殷郊，盡言擒去，怎樣斬他，怎樣放火焚他，末將借火光而回。殷郊聞言大喜。

子牙在府中沈思，只見楊戩上殿對子牙曰：「弟子往九仙山打探虛實，看是如何。二則再往終南山見雲中子師叔，去借照妖鑑來，看馬善是什麼東西，方可治之。」子牙許之。楊戩離了西岐，借土遁逕往九仙山來。不一時，頃刻已至桃源洞，來見廣成子。楊戩行禮，口稱：「師叔！」廣成子曰：「前日令殷郊下山，到西岐同子牙伐紂，好三頭六臂麼？候拜將日，再來屬他。」楊戩曰：「如今殷郊不伐朝歌，反伐西岐，把師叔的番天印打傷了哪吒諸人，橫行暴虐。弟子奉子牙之命，特來探其虛實。」廣成子聞言，大叫：「這畜生，有背師言，恐遭不測之禍。但我把洞內珍寶盡付與他，誰知今日之變？楊戩你且先回，我隨後就來。」

楊戩離了九仙山，連往終南山來；須臾而至，進洞府，見雲中子行禮，口稱：「師叔！今西岐來了一人，名馬善，誅斬不得，水火亦不能傷他，不知何物作怪？特借老師照妖鑑一用。俟除此妖邪，即當奉上。」雲中子聽說，即將寶鑑付與楊戩。楊戩離終南山往西岐來，至相府參謁子

牙。子牙問曰：「楊戩，你往九仙山見廣成子，此事如何？」楊戩把上項事情，一一訴說一遍，又將取照妖鑑來的事，亦說了一遍，今明日可會馬善。

次日，楊戩上馬提刀，來營前請戰，坐名只要馬善。馬善至軍前，楊戩暗取寶鑑照之，乃是一點燈頭兒在裏面晃。探馬報入中軍，殷郊命馬善出營。縱馬舞刀直取楊戩。二馬相交，刀鎗並舉，戰有二、三十合，楊戩撥馬就走。馬善不趕，回營來見殷郊回話：「與楊戩交戰，那廝敗走，末將不去趕他。」殷郊曰：「知己知彼，此是兵家要訣，此行是也。」

且言楊戩回營進府來，子牙問曰：「馬善乃何物作怪？」楊戩答曰：「弟子照馬善，乃是一點燈頭兒，不知詳細。」旁有韋護曰：「世間有三處，有三盞燈：玄都洞八景宮有一盞燈，玉虛宮有一盞燈，靈鷲山有一盞燈，莫非就是此燈作怪？」對楊戩曰：「兄可往三處一看，便知端的。」楊戩忻然願往，子牙許之。楊戩離了西岐，先往玉虛宮而來，駕土遁而走。正是：

風聲響處行千里，一飯功夫至玉虛。

話說楊戩不曾到過崑崙山，今見景致非常，因便玩賞。怎見得？

瓊樓玉閣，上界崑崙。谷虛繁地籟，境寂生天香。青松帶雨遮高閣，翠竹依稀兩道旁。霞光縹緲，采色飄飄。朱欄碧檻，畫棟雕梁。談經香滿座，靜坐月當窗。鳥鳴丹樹內，鶴飲石泉旁。四時不謝奇花草，金殿門開射赤光。樓臺隱現祥雲裏，玉磬金鐘聲韻長。珠簾半捲，爐內煙香。講動黃庭方入聖，萬仙總領鎮西方。

話說楊戩至麒麟崖，看罷崑崙景致，不敢擅入，立於宮外，等候多時。只見白鶴童子出宮來，楊戩上前施體，口稱：「師兄！弟子楊戩，借問老爺面前琉璃燈，可曾點著？」白鶴童子答曰：

「點著哩！」楊戩自思：「此處點著，想不是這裏，且往靈鷲山去。」即時離了玉虛，逕往靈鷲山來。好快！正是：

駕雲騰霧仙體輕，玄門須仗五行術。週遊寰宇須臾至，才離崑崙又玉京。

楊戩進元覺洞，倒身下拜，口稱：「老師！弟子楊戩拜見。」燃燈問曰：「你來此做什麼？」楊戩答曰：「老師面前的琉璃燈滅了。」道人抬頭看見燈滅了，呀的一聲道：「這孽障走了。」楊戩把上件事說了一遍。燃燈曰：「你先去，我隨即就來。」楊戩別了燃燈，借土遁逕歸西岐，至相府來見子牙，將至玉虛見燃燈事，說了一遍：「燃燈老師隨後就來。」子牙大喜。

正言之間，門官報：「廣成子至。」子牙迎接至殿前。廣成子對子牙謝罪曰：「貧道不知有此大變，豈意殷郊反了念頭，吾之罪也。待吾出去，招他來見。」廣成子隨即出城，至營前大呼曰：「傳與殷郊，快來見我。」不知後事如何？且聽下回分解。

# 第六十四回　羅宣火焚西岐城

離宮原是火之精，配合干支在丙丁。烈火焚山情更惡，流金爍海勢偏橫。

在天烈曜人君畏，入地藏形萬姓驚。不是羅宣能作難，只因西土降仙卿。

話說探馬報入中軍：「啓千歲：有一道人請千歲答話。」殷郊暗想：「莫不是吾師來此？」隨即出營，果然是廣成子。

殷郊身穿王服，見殷郊身穿王服，大喝曰：「畜生！不記得山前是怎樣話？你今日為何改了念頭？」殷郊泣訴曰：「老師在上，聽弟子所陳：弟子領命下山，又收了溫良、馬善；中途遇著申公豹，說弟子保紂伐周。弟子豈肯有負師言？弟子知吾父殘虐不仁，肆行無道，因得罪於天下，弟子不敢有違於天命。只吾幼弟又得何罪，竟將太極圖把他化作飛灰，他與尚何仇？遭此慘死。此豈有仁心者所為？此豈以德行仁之主？言之痛心刻骨！老師反欲我事仇，是誠何心？」殷郊言罷，放聲大哭。

廣成子曰：「殷郊，你不知申公豹與子牙有隙，他是誑你之言，不可深信。此事乃汝弟自取，實是天數。」

殷郊曰：「申公豹之言，固不可信，吾弟之死，又是天數？終不然，是吾弟自走入太極圖中去，尋此慘酷極刑，老師說得好笑！今兄弟存亡，實為可慘。老師請回，俟弟子殺了姜尚以報弟仇，再議東征。」廣成子曰：「你可記得發下誓言？」殷郊曰：「弟子知道。就受了此厄，死也甘心，絕不願獨自偷生。」

廣成子大怒，喝一聲，仗劍來取。殷郊用劍架住曰：「老師，沒來由你為姜尚與弟子變顏，實係偏心；倘一時失體，不好看相。」廣成子又一劍劈來。殷郊曰：「老師何苦為他人，不顧自己天性？則老師所謂天道、人道，俱是矯強？」廣成子曰：「此是天數，你不悔悟，違背師言，必有殺身之禍。」復又一劍砍來。殷郊急得滿面通紅，曰：「你既無情待我，偏執己見，自壞手

足，弟子也顧不得了！」乃發手還一戟來。師徒二人，戰未及四、五合，殷郊祭番天印打來。廣成子著慌，借縱地金光法逃回西岐至相府。正是：

番天印傳殷殿下，豈知今日打打師尊。

話說廣成子回相府，子牙迎著，見廣成子面色不似平日，忙問今日會殷郊詳細。廣成子曰：「彼被申公豹說反，吾再三苦勸，彼竟不從。是吾怒起，與他交戰，那孽障反祭番天印來打我；吾故此回來，再做商議。」子牙不知番天印的利害，正說之間，門官報：「燃燈老爺來至。」二人忙出府迎接。至殿前，燃燈向子牙曰：「連吾的琉璃燈也來尋你一番，俱是天數。」子牙曰：「尚該如此，理當受之。」燃燈曰：「殷郊的事大，馬善的事小；待吾收了馬善，再做道理。」乃謂子牙曰：「你須得如此，如此方可收服。」子牙於是俱依其計。

次日，子牙單人獨騎出城，坐名：「只要馬善來見我。」左右報入中軍：「啟千歲爺：姜子牙獨騎出城，只要馬善出戰。」殷郊自思：「昨日吾師出城見我，未曾取勝；今日令子牙單騎出城要馬善，必有原故。且令馬善出戰，看是如何？」馬善得令，提鎗上馬出轅門，也不答話，直取子牙。子牙手中劍赴面相迎，未及數合，子牙也不歸營，望東南上逃走。馬善不知他的本主等他，隨後趕來，未及數箭之地，只見柳陰之下立著一個道人，讓過子牙，當中阻住，大喝曰：「馬善！你可認得我？」馬善只推不知，就一鎗刺來。燃燈袖內取出琉璃，望空中祭起，那琉璃望下掉來，馬善抬頭看見，及待躲時，燃燈忙令黃巾力士：「可將燈餤帶回靈鷲山去。」正是：

仙燈得道現人形，反本還元歸正位。

話說燃燈收了馬善，令力士帶上靈鷲山去了不題。且說探馬來報入中軍⋯⋯「啟千歲⋯⋯馬善追

趕姜尚，只見一陣光華，只有戰馬，不見了馬善。未敢擅專，請令定奪。」殷郊聞報，心下疑惑，

隨傳令：「點砲出營，定與子牙立決雌雄。」

只見燃燈收了馬善，方回來與廣成子共議：

探馬報入相府：「有殷殿下請丞相答話。」燃燈曰：「殷郊被申公豹說反，如之奈何？」正說之間，

身。」子牙忙傳令，同眾門人出城。砲聲響亮，西岐門開。子牙一騎當先，對殷郊言曰：「殷郊！

你負師命，難免黎鋤之厄。及早投戈，免得自悔。」殷郊大怒，見了仇人，切齒咬牙，大罵：「匹

夫！把吾弟化為飛灰，我與你誓不兩立！」縱馬搖戟，直取子牙。子牙仗劍迎之，劍戟交加，大

戰龍潭虎穴。且說哪吒登開風火輪接住交兵，兩下裏只殺得：

黑靄靄雲迷白日，鬧嚷嚷殺氣遮天。鎗刀劍戟冒征煙，闊斧猶如閃電。好勇的成功建業，

特強的努力爭先。為君不怕就死，報恩欲把身捐。只殺得一團白骨見青天，那時節方才

收軍罷戰。

且說溫良祭起白玉環來打哪吒，哪吒看見，忙把乾坤圈也祭起來，一聲響，將白玉環打得粉

碎。溫良大叫一聲：「傷吾寶貝！怎肯干休！」奮力來戰，又被哪吒一金磚正中後心，打得往前

一晃，未曾閃下馬來。方欲逃回，不意被楊戩一彈子，穿了眉頭，跌下馬去，死於非命。

殷郊見溫良死於馬下，忙祭番天印打來。子牙展開杏黃旗，便有萬道金光，祥雲籠罩，又現

有千朵白蓮，緊護其身；把番天印懸在空中，只是不得下來。子牙隨祭打神鞭，正中殷郊後背，又

翻觔斗落下馬去。楊戩急上前欲斬他首級，有張山、李錦二騎搶出，不知殷郊已借土遁去了。子

牙竟獲全勝進城，燃燈與廣成子共議曰：「番天印難除，且子牙拜將已近，恐誤吉辰，罪歸於

你。」廣成子告曰：「老師為我設一謀，如何除得此惡？」燃燈曰：「無法可治，奈何！奈何！」

且說殷郊著傷，逃回進營納悶，鬱鬱不樂。且說轅門外來一道人，戴魚尾冠，面如重棗，海

下赤鬚紅髮，三目，穿大紅八卦服，騎赤煙駒。道人下騎，叫：「報與殷殿下，吾要見他。」軍政官報入中軍：「啟千歲：外邊有一道者求見。」殷郊傳令：「請來。」

少時，道人行至帳前。殷郊看見，忙降階迎接，見道人通身赤色，其形相甚惡，彼此各打稽首。殷殿下忙欠身答曰：「老師可請上坐。」道人亦不謙讓，隨即坐下。殷郊曰：「老師高姓大名，何處名山洞府？」道人答曰：「貧道乃火龍島燄中仙羅宣是也。因申公豹相邀，特來助你一臂之力。」殷郊大悅，治酒款待。道人曰：「吾乃是齋，不用葷。」殷郊命治素酒相待不題。一連在軍中過了三、四日，也不出去會子牙。殷郊問曰：「老師既為我而來，為何數日不會子牙一陣？」道人曰：「我有一道友，他不曾來；待他來時，我與你定然成功，不用殿下費心。」

且說那日正坐轅門，軍政官來報：「有一道者來訪。」羅宣與殷郊傳令：「請來。」少時，見一道者，黃臉虬鬚，身穿皂服，徐步而來。殷郊乃出帳迎接，至帳，行禮畢，尊於上坐。羅宣問曰：「賢弟為何來遲？」道人曰：「因攻戰之物未完，故此來遲。」殷郊對道人曰：「請問道長高姓大名？」道人曰：「吾乃九龍島煉氣士劉環是也。」殷郊傳令治酒款待。次早，二位道者出營，來至城下，請子牙答話。探馬忙報入相府：「啟丞相：有二位道人請丞相答話。」子牙隨即同眾門人出城，排開隊伍。只見陣催鼓響，對陣中有一道者，生得甚是凶惡，怎見得？

魚尾冠，純然烈燄；大紅袍，片片雲生。絲縧懸赤色，麻履長紅雲。劍帶星星火，馬如赤爪龍。面如血潑紫，鋼牙暴出脣。三目光輝觀宇宙，火龍島內有聲名。

話說子牙對眾門人曰：「此人一身赤色，連馬也是紅的。」眾弟子曰：「截教門下，古怪甚多。」話未畢，羅宣一騎馬當先，大呼曰：「來者可是姜子牙？」子牙答曰：「道兄！不才便是。不知道友是何處名山，那座洞府？」羅宣曰：「吾乃火龍島燄中仙羅宣是也。吾今來會你，只因你依仗玉虛門下，把吾輩截教甚是恥辱；吾故到此與你見一個雌雄，方知二教自有高低，非在於

罷，把赤煙駒催開，使兩口飛煙劍來取子牙。

口舌爭也。你的左右門人不必向前，料你等不過毫末道行，不足為能，兄我與你比個高低。」道

子牙手中劍急架相迎，二獸盤桓，未及數合，哪吒登開風火輪，搖鎗來刺羅宣。旁有劉環躍步而出，抵住哪吒。大抵子牙的門人多，不由分說，楊戩舞三尖刀衝殺過來；黃天化使開雙鎚也來助戰。雷震子展開二翅，飛起空中，將金棍刷來；土行孫使動邪鐵棍，往下三路也自殺來；韋護緯步使降魔杵劈頭，四面八方圍裹上來。羅宣見子牙眾門人不分好歹，一擁而上，抵擋不住，忙把二百六十骨節搖動，現出三頭六臂，一手執照天印，一手執五龍輪，一手執萬鴉壺，一手執萬里起雲煙，雙手使飛煙劍，好利害！怎見得？有讚為證：

赤寶丹天降異人，渾身上下烈煙燻。離宮煉就非凡品，南極熬成迥出群。

火龍島內修真性，餒氣聲高氣似雲。純陽自是三昧火，烈石焚金惡煞神。

話說羅宣現了三頭六臂，將五龍輪一輪，把黃天化打下玉麒麟，早有金、木二吒救回去了。楊戩正要暗放哮天犬來傷羅宣，不意子牙早祭起打神鞭，望空中打來，把羅宣打得幾乎翻下赤煙駒來。哪吒戰住了劉環，祭無窮法寶，一個勝如一個，只打得劉環三昧火冒出，俱大敗回營。張山在轅門觀看，見岐周多少門人，祭無窮法寶，一個勝如一個，心中自思：「以後滅紂者必是子牙一輩。」心中甚是不悅。只見羅宣失利回營，張山接住慰勞。羅宣曰：「今日不防姜尚打我一鞭，吾險些兒墜下騎來。」忙取葫蘆中藥餌，吞而治之。羅宣對劉環曰：「這也是西岐一群眾生，該當如此，非我定用此狠毒也。」道人咬牙切齒，正是：

山紅土赤須臾了，殿閣樓臺化作灰。

話說羅宣在帳內與劉環議曰：「今夜把西岐打發他乾乾淨淨，免得費我清心。」劉環道：「他既無情，理當如此。」正是子牙災難至矣。子牙只知得勝回兵，那知有此一節。不意時至二更，羅宣同劉環借著火遁，乘著赤煙駒，把萬里起雲煙射進西岐城內。此萬里起雲煙乃是火箭，及至射進西岐城中，可憐東、西、南、北，各處火起，相府、皇城，到處生煙。子牙在府，只聽得百姓吶喊之聲，振動華岳。燃燈已知道了，與廣成子出靜室看火，怎見得好火？

黑煙漠漠，紅燄騰騰。黑煙漠漠，長空不見半分毫；紅燄騰騰，大地有光千里赤。初起時，灼灼金蛇，次後來，千千火塊。羅宣切齒逞雄威，惱了劉環施法力。燥乾柴燒烈火性，說什麼燧人鑽木？熱油門上飄絲，勝似那老子開爐。正是那無情火發，怎禁這有意行凶？不去弭災，反行助虐。風隨火勢，燄飛有千丈餘高；火逞風威，灰迸上九霄雲外。只燒得男啼女哭叫皇天，抱女攜兒無處躲。姜子牙縱有妙法不能施，周武王德政天齊難鳴。正是：災來難避無情火，慌壞青鸞斗闕仙。

大將英雄，盡是獐跑鼠竄。正是：兵乓乓乒，如同陣前砲響；轟轟烈烈，卻似鑼鼓齊鳴。門人雖有，各自保守其軀；

話說武王聽得悉各處火起，連宮內生煙，武王跪在丹墀，所祈后土、皇天曰：「姬發不道，獲罪於天，降此大厄，何累於民？只願上天將姬發盡戶滅絕，不忍萬民遭此災厄。」俯伏在地，武王德政，天齊難鳴。且說羅宣將萬鴉壺開了，萬隻火鴉飛騰入城，口內噴火，翅上生煙；把五龍輪架在當中。只見赤煙駒四蹄生烈燄，飛煙寶劍長紅光，那有石牆、石壁燒不進去。又有

劉環接火，頃刻間，畫閣雕梁，即時崩倒。正是：

武王有福逢此厄，自有高人滅火時。

話說羅宣正燒西岐，來了鳳凰山青鸞斗闕的龍吉公主，乃是昊天上帝親生，瑤池金母之女。只因有念思凡，貶在鳳凰山青鸞斗闕。今見子牙伐紂，也來助一臂之力，正值羅宣來燒西岐，娘娘就借此好見子牙。遂跨青鸞來至。遠遠的只見火內有千萬火鴉，忙叫：「碧雲童兒！將霧露乾坤網撒開，往西岐火內一罩。」此寶有相生相剋之妙，霧露者乃是真水，水能剋火，故此隨即息滅；即時將萬隻火鴉盡行收去。

羅宣正放火亂燒，忽不見火鴉，往前一看，見一道姑，戴魚尾冠，穿大紅絳綃衣。羅宣大呼：「乘鸞者乃是何人，敢滅我之火。」公主笑曰：「吾乃龍吉公主是也。你有何能，敢動惡意，敢逆天心，來害明君？吾特來助陣。你可速回，毋取滅亡之禍。」羅宣大怒，將五龍輪劈面打來。

公主笑曰：「我知道你只有這些伎倆，你可盡力發來。」乃忙取四海瓶拿在手中，對著五龍輪，只見一輪竟打入瓶裏去了。火龍進入於海內，焉能濟事？羅宣大叫一聲，把萬里起雲煙射來，公主又將四海瓶收去了。

劉環大怒，腳踏紅毯，仗劍來取，公主把臉一紅，將二龍劍望空中一丟。劉環那裏經得起，隨將劉環斬於火內，羅宣忙現三頭六臂，祭照天印打龍吉公主。公主把劍一指，此印落於火內，又將劍丟起。羅宣情知難拒，撥赤煙駒就走。公主再把二龍劍丟起，正中赤煙駒後背，赤煙駒自倒，將羅宣撞下火來，借火遁而逃。公主忙施雨露，且救了西岐火毯，好見子牙。怎見得好雨？有讚為證：

瀟瀟灑灑，密密沈沈。瀟瀟灑灑，如天邊墜落明珠；密密沈沈，似海口倒懸滾浪。初起時拳大小，次後來甕潑盆傾；溝壑水飛千丈玉，澗泉波湧萬條銀。西岐城內看看滿，低凹池塘漸漸平。真是武王有福高人助，倒瀉天河往下傾。

話說龍吉公主施雨，救滅西岐火毯，滿城人民齊聲大呼曰：「武王洪福齊天，普施恩澤，吾

等皆有命也。」合城大小，歡聲震地。一夜天翻地沸，百姓皆不得安身。武王在殿內祈禱，百官帶雨問安。子牙在相府，神魂俱不附體，只見燃燈曰：「子牙憂中得吉，就有異人至也。貧道非是不知，吾若是來治此火，異人必不能至。」

話言未了，有楊戩報入府來：「啓師叔：有龍吉公主來至。」子牙忙降階迎迓上殿。公主見子牙，打稽首，口稱：「道兄請了！」子牙忙問燃燈曰：「此位何人？」公主忙答曰：「貧道乃龍吉公主，有罪於天。方才羅宣用火焚燒西岐，貧道今特來此間，用些須小法術，救滅此火。特助子牙東征，會了諸侯，有功於社稷，可免罪愆，得再回瑤池耳，真不負貧道下山一場。」子牙大喜，忙吩咐侍兒，打點焚香淨室，與公主居住。西岐城內只一場嚷鬧，大是利害，乃收拾宮闕府第不表。

且說羅宣敗走下山，喘息不定，倚松靠石，默然沈思。「今日把這些寶貝一旦失與龍吉公主，此恨怎消？」正愁恨時，話猶未了，只聽得腦後一人作歌而來：

曾做菜羹寒士，不去奔波朝市。宦情收起，打點林泉事。高山採紫芝，溪邊理釣絲。洞中戲耍，閒寫黃庭字。把酒醺然，長歌腹內詩。識時扶王立帝基，知機羅宣今日危。

話說羅宣聽罷，回頭一看，見個大漢，戴扇雲盔，穿道服，持戟而至。羅宣問曰：「汝是何人，敢出大言？」其人答曰：「吾乃李靖是也。今日往西岐見姜子牙，東進五關，吾無有進見之功。今日拿你，權當一功。」羅宣大怒，躍身而起，將寶劍來取，二人交鋒。不知性命如何？且聽下回分解。

# 第六十五回　殷郊岐山受犁鋤

鼛鼓頻催日已西，殷郊此日受犁鋤。番天有印皆淪落，離地無旗孰可棲。空負肝腸空自費，浪留名節浪為題。可憐二子俱如誓，氣化清風魂伴泥。

話說李靖大戰羅宣，戟劍相交，猶如虎狼之狀。李靖隨祭起按三十三天黃金寶塔，大叫曰：「羅宣！今日你難逃此難矣！」羅宣欲待脫身，怎脫此厄？只見此塔落將下來，如何立存？可憐！

正是：

封神臺上有坐位，道術通天難脫逃。

話說黃金塔落將下來，正打在羅宣頂上，只打得腦漿迸流，一靈已往封神臺去了。李靖收了寶塔，借土遁往西岐，頃刻而至。到了相府，有木吒看見父親來至，忙報與子牙：「弟子父親李靖候令。」燃燈對子牙曰：「乃是吾門人，曾為紂之總兵。」子牙聞之大喜，忙令相見畢。

且說廣成子見殷郊阻兵於此，子牙拜將期近，問燃燈曰：「老師，如今殷郊不得敗之，如之奈何？」燃燈曰：「番天印利害，除非取了玄都離地燄光旗，西方取了青蓮寶色旗。如今只有玉虛杏黃旗，殷郊如何伏得他？必先去取了此旗方可。」廣成子曰：「弟子願往玄都，見師伯走一遭。」燃燈曰：「你速去。」廣成子借縱地金光法往玄都來，不一時，來至八景宮玄都洞，真好景致，怎見得？有讚為證：

金碧輝煌，珠玉燦爛；青蔥婆娑，蒼翠欲滴。仙鸞仙鶴成群，白鹿白猿作對。香煙縹緲

沖霄漢，彩色氤氳達碧空。大羅宮內金鐘響，八景宮開玉磬鳴。開天關地神仙府，祥光萬道臨福地，瑞氣千條照洞門。霧隱樓臺蓮疊疊，霞盤殿閣紫隱隱。總是玄都第一重。

話說廣成子至玄都洞，不敢擅入，等候半晌，只見玄都大法師出來。廣成子上前稽首，口稱：「道兄！煩啟老師，弟子求見。」玄都大法師至蒲團前啟曰：「廣成子至此，求見老師。」老子曰：「不必著他進來，他來是要離地燄光旗，你將此旗付與他去罷。」玄都大法師隨將此旗付與廣成子，曰：「老師吩咐你去罷，不要進見了。」廣成子感謝不盡，將旗高捧，離了玄都，逕至西岐，將離地燄光旗，交與子牙收了。廣成子又往西方極樂之鄉，借縱地金光法，不一日，到了西方勝境，比崑崙山大不相同。怎見得？有詩為證：

寶燄金光映日月，異香奇彩更微精。七寶林中無窮景，八德池邊落瑞瓔。素品仙花人罕見，笙簧仙樂耳根清。西方勝界真堪羨，真乃蓮花瓣裏生。

話說廣成子站立多時，見一童子出來，廣成子曰：「童子！煩你通報一聲，說廣成子相訪。」只見童子進去，不一時，童子出來道：「有請。」廣成子進內，見一道人，身高丈六，面皮黃色，頭挽抓髻，向前稽首，分賓主坐下。道人曰：「道兄乃玉虛門下，久仰清風，無緣會晤。今幸至此，實三生有幸。」廣成子謝曰：「弟子因犯殺戒，今被殷郊阻住子牙拜將日期，特至此求借青蓮寶色旗，以破殷郊，好佐周王東征。」

接引道人曰：「貧道西方乃清淨無為，與貴道不同。以花開見我，我見其人，乃蓮花之像，非東南兩度之客。此旗恐惹紅塵，不敢從命。」廣成子曰：「道雖二門，其理合一。以人心合天道，豈得有兩？東西南北共一家，雖分彼此。如今周王，乃是真命天子，應運而興，東西南北，總在皇王水土之內。道兄怎言西方不與東南之教同？古語云：『金丹舍利同仁義，三教原來是一

家。』」接引道人曰：「道兄言雖有理，只是青蓮寶色旗染不得紅塵。奈何！奈何！」

二人正論之間，後邊來了一位道人，乃是準提道人，打了稽首，同坐下。準提曰：「道兄此來，欲借青蓮寶色旗，西岐山破殷郊。若論此來，此寶借不得；如今不同，亦自有說。」乃對接引道人曰：「前番我曾對道人言過，東南兩度，有三千丈紅氣沖空，與吾西方有緣，是我八德池中五百年花開之數。西方雖是極樂，其道何日得行於東南？不若借東南大教，兼行吾道，有何不可？況今廣成子道兄前來，當得奉命。」接引道人聽準提道人之言，隨將青蓮寶色旗付與廣成子。廣成子謝了二位道人，離西方望西岐而來。正是：

只為殷郊逢此厄，才往西方走一遭。

話說廣成子離了西方，不一日來到西岐，進相府來見燃燈，將西方先不肯借旗，被準提道人說了方肯的話，說了一遍。燃燈曰：「事好了，如今正南用離地燄光旗，東方用青蓮寶色旗，中央用杏黃戊己旗，西方用素色雲界旗，單讓北方與殷郊走，方可治之。」廣成子曰：「素色雲界旗那裏有？」眾門人都想，想不起來，廣成子不樂。

眾門人俱退，土行孫來到內裏，對妻子鄧嬋玉說：「平空殷郊來伐西岐，費了許多的事，如今還少素色雲界旗，不知那裏有？」只見龍吉公主在淨室中聽見，忙起身來問土行孫曰：「素色雲界旗，是我母親那裏有。此旗一名雲界，一名聚仙。赴瑤池會時，將此旗拽起，群仙俱知道，即來赴瑤池勝會，故曰聚仙旗。此旗別人去不得，須得南極仙翁方能借得來。」

土行孫聞說，忙來至殿前，見燃燈道人曰：「弟子回內室與妻子商議，有龍吉公主聽見。彼言此旗乃在西王母處，名曰『聚仙旗』。」燃燈方悟，隨命廣成子往崑崙山。廣成子縱金光至玉虛宮，立於麒麟崖，等候多時，有南極仙翁出來，廣成子把殷郊的事，說了一遍。南極仙翁曰：「吾知道了，你且回去。」廣成子回西岐不表。

且說南極仙翁即忙收拾，換了朝服，繫了叮噹玉佩，手執朝笏，離了玉虛宮，足踏祥雲，飄

飄蕩蕩，駕鶴而行。怎見得？有詩為證：

祥雲托足上仙行，跨鶴乘鸞上玉京。福祿並稱為壽曜，東南常自駐行旌。

話說南極仙翁來到瑤池，落下雲頭，見朱門緊閉，玉佩無聲。只見瑤池那些光景，甚是稀奇，

怎見得？有讚為證：

頂摩霄漢，脈插須彌；巧逢排列，怪石參差。懸崖下瑤草琪花，曲徑旁紫芝香蕙。仙猿

摘果入桃林，卻似火燄燒金；白鶴棲松立枝頭，渾如蒼煙捧玉。彩鳳雙雙，青鸞對對。

彩鳳雙雙，向日一鳴天下瑞；青鸞對對，迎風躍舞世間稀。又見黃金澄澄琉璃瓦疊鴛鴦，

明晃晃錦花磚鋪瑪瑙。東一行，西一行，盡是蕊宮珍闕；南一帶，北一帶，看不了寶閣

瓊樓。雲光殿上長金霞，聚仙亭下生紫霧。正是：金闕堂中仙樂動，方知紫府是瑤池。

話說南極仙翁俯伏金階，口稱：「小臣南極仙翁奏聞金母：應運聖主，鳴鳳岐山，仙臨殺戒，

垂象上天；因三教併談，奉玉虛符命，按三百六十五度，封神八部，雷、火、瘟、斗，群星列宿。

今有玉虛副仙廣成子門人殷郊，有負師命，逆天叛亂，殺害生靈，阻撓姜尚不能前往，恐誤拜將

日期。殷郊發誓，應在西岐身受犁鋤之厄。今奉玉虛之命，特懇聖母恩賜聚仙旗，下至西岐治殷

郊以應願言。誠惶誠恐，稽首頓首，具疏小臣南極仙翁具奏。」俯伏少時，只聽得仙樂一派，怎

見得？

玉殿金門兩扇開，樂聲齊奏下瑤臺。鳳銜丹詔離天府，玉敕金書降下來。

話說南極仙翁俯伏金階，候降敕旨。只聞樂聲隱隱，金門開處，有四對仙女高捧聚仙旗，付與南極仙翁曰：「敕旨付南極仙翁：周武當有天下，紂王穢德彰聞，應當滅絕，正合天心。今特借爾聚仙旗前去，以助周邦。事畢，速速送還，毋得延緩，有褻仙寶。」南極仙翁謝恩畢，離了瑤池。正是：

周主洪基年八百，聖人金闕借旗來。

話說南極仙翁離了瑤池，逕至西岐，有楊戩報入相府。廣成子焚香接敕，望闕謝恩畢。子牙迎接仙翁至殿中坐下，共言殷郊之事。仙翁曰：「子牙！吉辰將至，你等可速破了殷郊，我暫且告回。」眾仙送仙翁回宮。燃燈曰：「今有聚仙旗，可以擒殷郊，只是還少兩三位，可助成功。」

話猶未了，哪吒來報：「赤精子來至。」子牙迎至殿前。廣成子曰：「我與道兄一樣，遭此不肖弟子。」彼此嗟歎。又報：「文殊廣法天尊來至。」見了子牙，口稱：「恭喜。」子牙答曰：「何喜可賀？連年征伐無休，日不能安食，夜不得安寢，怎能得靜坐蒲團，了悟無生之妙也！」燃燈曰：「今日煩文殊道友，可將青蓮寶色旗往西岐山震地駐紮，赤精子用離地焰光旗在岐山離地駐紮，中央戊己乃貧道鎮守，西方聚仙旗須得武王親自駐紮。」子牙曰：「這個不妨。」隨即請武王至相府。子牙不提起擒殷郊之事，只說：「請大王往岐山退兵，老臣同往。」武王曰：「相父吩咐，孤自當親往。」正是：

有道君王能應命，多謀將帥竟成功。

話說子牙掌聚將鼓，令黃飛虎領令箭，衝張山大轅門，鄧九公衝左糧道門，南宮适衝右糧道門，哪吒、楊戩在左，韋護、雷震子在右，黃天化在後，金、木二吒、李靖父子三人掠陣。正

是：

計就月中擒玉兔，謀成日裏捉金烏。

子牙吩咐停當，先同武王往岐山，守定西方地位。

且說張山、李錦見營中殺氣籠罩，上帳見殷郊言曰：「千歲！我等駐在此，不能取勝，不如且回兵朝歌，再圖後舉，千歲意下如何？」殷郊曰：「我不曾奉聖旨而來，待吾修本，先往朝歌求援來至。料此一城，有何難破？」張山曰：「姜尚用兵如神，兼有玉虛門下甚眾，亦不是小敵耳。」殷郊曰：「不妨，連吾師也懼吾番天印，何況他人！」

三人共議至抵暮，有一更時分，只見黃飛虎帶領一支人馬，點砲吶喊，殺進轅門。真是父子兵，一擁而進，不可抵擋。殷郊還不曾睡，只聽得殺聲大振，忙出帳，上馬提戟，掌起燈籠火把，燈光內只見黃家父子殺進轅門。殷郊大呼曰：「黃飛虎！你敢來劫營，是自取死耳。」黃飛虎曰：「奉將令，不敢有違。」搖鎗直取。殷郊手中戟急架忙迎，黃天祿、黃天爵、黃天祥等一裹而上，將殷郊圍在垓心。只見鄧九公帶領副將太鸞、鄧秀、趙昇、孫焱紅衝殺左營；南宮适領辛甲、辛免、太顛、閎夭直殺進右營。李錦按住廝殺，張山接住鄧九公，哪吒、楊戩搶入中軍，來助黃家父子。哪吒的鎗只在殷郊前後心窩、兩脅內亂刺，楊戩的三尖刀只在殷郊頂上飛來。殷郊見哪吒登輪，先將落魂鐘對哪吒一晃，哪吒全然不理。祭番天印打楊戩，楊戩有八九玄功，迎風變化，打不下馬來。故此殷郊著忙，貪夜交兵，苦殺了成湯士卒。正是：

只因為主安天下，馬死人亡滿戰場。

話說哪吒祭起一塊金磚，正中殷郊的落魂鐘上，只打得霞光萬道，殷郊大驚。南宮适斬了李

錦，也殺到中營來助戰。張山與鄧九公大戰，不防孫燄紅噴出一口烈火，鄧山面上被火燒傷，

九公趕上一刀，劈於馬下。九公領眾眾將官也衝殺於中軍，重重疊疊把殷郊圍住，鎗刀密匝，劍戟

森羅，如銅牆鐵壁。殷郊雖是三頭六臂，怎經得起這一群狼虎英雄，俱是封神榜上惡曜。又添出

雷震子飛在空中，使開金棍刷將下來。殷郊見大營已亂，張山、李錦皆亡，殷郊見勢頭不好，把

落魂鐘對黃天化一幌，黃天化翻下玉麒麟來。殷郊乘此走出陣來，往岐山逃遁。眾將官鳴鑼播鼓，

追趕三十里方回。黃飛虎督兵進城，俱進相府，候子牙回兵。

且說殷郊殺到天明，只剩有幾個殘兵敗卒。殷郊歎曰：「誰知如此兵敗將亡，俺如今且進五

關，往朝歌見父借兵，再報今日之恨不遲。」因策馬前行。忽見文殊廣法天尊站立前面而言曰：

「殷郊，今日你要受犁鋤之厄！」殷郊欠身，口稱：「師叔！弟子今日回朝歌，老師為何阻吾去

路？」文殊廣法天尊曰：「你入羅網之中，速速下馬，可赦你犁鋤之厄。」殷郊大怒，縱馬舞刀，

直取天尊。天尊手中劍急架忙迎，殿下心慌，祭起番天印來。文殊廣法天尊忙將青蓮寶色旗招展。

好寶貝：白氣懸空，金光萬道，現一粒舍利子。怎見得？有詩為證：

萬道金光隱上下，三乘玄妙入西方。要知舍利無窮妙，治得番天印渺茫。

文殊廣法天尊展動此寶，只見番天印落將下來。殷郊收了印，往南方離地而來。忽見赤精子

大叫曰：「殷郊！你有負師言，難免出口發誓之災。」殷郊情知不殺一場，也不得完事，催馬搖

戟來戰。赤精子曰：「孽障！你兄弟一般，俱該如此，乃是天數，俱不可逃！」忙用劍架戟。殷

郊復祭番天印就打，赤精子展動離地燄光旗。此寶乃玄都寶物，按五行奇珍。怎見得？有詩為

證：

鴻濛初判道精微，產在離宮造化機。今日岐山開展處，殷郊難免血沾衣。

赤精子展開此寶，番天印只在空中亂滾。殷郊見如此光景，忙收了印，往中央而來。燃燈道人叫殷郊曰：「你師父有一百張犁鋤候你！」殷郊聽罷著慌，口稱：「老師，弟子不曾得罪與眾位師尊，為何各處逼迫？」燃燈曰：「孽障！你發願對天，出口怎免？」殷郊乃是一位惡神，怎肯干休？便氣沖斗牛，直殺過來。燃燈口稱：「善哉！」將劍架戟。未及三合，殷郊祭印就打，燃燈展開了杏黃旗，此寶乃玉虛宮奇珍。怎見得？有詩為證：

執掌崑崙按五行，無窮玄妙使人驚。展開萬道金光現，致使殷郊性命傾。

殷郊見燃燈展開杏黃旗，就有萬朵金蓮現出，番天印不得下來，恐被他人收去了，忙收印在手。忽然往正西上一看，只見子牙在龍鳳輦下。殷郊大喝一聲：「仇人在前，豈可輕放！」縱馬搖戟，大呼：「姜尚，吾來也！」武王見一人三頭六臂，搖戟而來。武王曰：「嚇殺孤家！」子牙曰：「不妨，來者乃殷郊殿下。」武王曰：「既是當今儲君，孤當下馬拜見。」子牙曰：「今為敵國，豈可輕易相見？老臣自有道理。」武王看殷郊來得勢如山倒一般，滾至面前，也不答話，直一戟刺來有聲。子牙劍急架忙迎，只一合，殷郊就祭印打來，子牙急展聚仙旗。此乃瑤池之寶，只見氤氳遍地，一派異香籠罩上面，番天印不得下來。怎見得？有詩為證：

五彩祥雲天地迷，金光萬道吐虹霓。殷郊空用番天印，咫尺犁鋤頂上擠。

子牙見此旗有無窮大法，番天印不得下來，子牙把打神鞭祭起來打殷郊。殷郊著忙，抽身望北而走。燃燈遠見殷郊已走坎地，發一雷聲，四方吶喊，鑼鼓齊鳴，殺聲大振。殷郊催馬向北而走，四面追趕，把殷郊趕得無路可投。往前行山徑越窄，殷郊下馬步行，又聞後面追兵甚急，對天祝曰：「若吾父王還有天下之福，我這一番天印，把此山打一條路徑而出，商朝社稷還存；如

打不開，吾今休矣。」言罷，把番天印打去，只見一聲響，將山打出一條路來。

殷郊大喜曰：「成湯天下還不能絕。」便往山路就走。只聽得一聲砲響，兩山頭俱是周兵，捲下山來，後面又有燃燈道人趕了來。殷郊見左右前後俱是子牙人馬，料不能脫得此厄，忙借土遁往上就走。殷郊的頭方冒出山尖，燃燈道人便用手一合，二山頭一擠，將殷郊的身子夾在山內，頭在山外。不知性命如何？且聽下回分解。

# 第六十六回　洪錦西岐城大戰

奇門遁術陣前開，斬將搴旗亦壯哉。黑燄引魂遮白日，青旛擲地起塵埃。

三山關上多英俊，五氣崖前有異才。不是仙娃能幻化，只因月老作新媒。

話說燃燈合山，擠住殷郊，四路人馬齊上山來。武王至山頂上，看見殷郊這等模樣。滾鞍下馬，跪於塵埃，大呼：「千歲！小臣姬發，奉法克守臣節，並不敢欺君罔上。相父今日令殿下如此，使孤有萬年污名。」子牙挽扶武王而言曰：「殷郊違逆天命，大數如此，怎能脫逃？大王要盡人臣之道，行禮以盡主公之德可也。」武王曰：「相父今日把儲君夾在山中，大罪俱在我姬發了。望列位老師大開惻隱，憐念姬發，放了殿下罷。」燃燈道人笑曰：「賢王不知天數，殷郊違逆天命，怎能脫逃！大王盡過君臣之禮便罷了！大王又不可逆天行事。」武王兩次三番勸止。

子牙正色言曰：「老臣不過應天順人，斷不敢逆天而誤主公也。」武王含淚，撮土焚香，跪拜在地，稱臣泣訴曰：「臣非不放殿下，奈眾老師要順守天命，實非臣之罪也。」拜罷，燃燈請武王下山，命廣成子推犁上山。廣成子一見殷郊，這等如此，不覺淚落。正是：

只因出口犁鋤願，今日西岐怎脫逃？

只見武吉犁了殷郊，殷郊一道靈魂往封神臺來，清福神柏鑑用百靈旛來引殷郊。殷郊怨心不服，一陣風逕往朝歌城來。紂王正與妲己在鹿臺飲酒，好風！怎見得？有詩為證：

刮地遮天暗，愁雲照地昏。鹿臺如潑墨，一派靛妝成。先刮時揚塵播土，次後來到樹搖

林。只刮得嫦娥抱定婆羅樹，空中仙子怎騰雲。吹動崑崙頂上石，捲得江湖水浪渾。

話說紂王在鹿臺上正飲酒，聽得有人來，紂王不覺昏沈，就席而臥。見一人三頭六臂，立於御前，口稱：「父王！孩兒殷郊為國而受犁鋤之厄。父王可修仁政，不失成湯天下；當任用賢相，速拜元戎，以任內外大事。不然，姜尚不久便欲東行，那時悔之晚矣！孩兒還欲訴奏，恐封神臺不納，孩兒去也！」紂王驚醒，口稱：「怪哉！」姐己、胡喜媚、王貴人三人共席，欠身忙問曰：「陛下為何口稱怪哉？」紂王把夢中事說了一遍。姐己曰：「夢由心作，陛下勿疑。」紂王乃酒色昏君，見三妖嬌態，把盞傳杯，遂不在心。

只見氾水關韓榮有本進朝歌告急。其本至文書房，微子看本，看見如此，心下十分不樂，將此本抱入內廷。紂王正在顯慶殿，當駕官啟奏：「微子候旨。」紂王宣微子至殿前，行禮畢，將氾水關韓榮本呈上。紂王展看，見張山奉敕征討失利，又帶著殷郊殿下絕於岐山。紂王看畢大怒，與眾臣曰：「不道姬發自立武王，竟成大逆。屢屢征伐，損將折兵，不見成功。為今之計，可用何卿為將？若不早除，恐為後患。」班內一臣乃中諫大夫李登，進禮稱臣曰：「今天下不靜，刀兵四起，十餘載未寧。雖東伯侯姜文煥，南伯侯鄂順，北伯侯崇黑虎，此三路不過癬疥之疾；獨西岐姜尚助姬發而為不道，其志不小。論朝歌城內，皆非姜尚之敵手。臣薦三山關總兵官洪錦，才術雙全，若得此臣征伐，庶幾大事可定。」紂王即傳旨，齎敕往三山關來，令洪錦得專征伐。使命持詔逕往三山關來，一路無詞。

一日，來至三山關館驛中安下。次日，洪錦同侍佐貳官接旨，開讀畢，交代官乃是孔宣。不日俟孔宣交代明白，洪錦領十萬雄師，離了高關，往西岐進發。好人馬！怎見得？有詩為證：

一路上旌旗迷麗日，殺氣亂行雲。刀鎗寒颯颯，劍戟冷森森。弓彎秋月樣，箭插點寒星。金甲黃澄澄，銀盔似玉鐘。鑼響驚天地，鼓擂似雷鳴。人似貔貅猛，馬似蛟龍雄。今往

西岐去，又送美前程。

話說洪錦一路行來，兵到岐山，哨馬報入中軍：「人馬已至西岐了。」洪錦傳令安營，立下寨柵。先行官季康、柏顯忠上帳參見。洪錦曰：「今奉敕征討，爾等各宜盡心為國。姜尚足智多謀，非同小敵，須是謹慎小心，不得造次草率。」二將曰：「謹領臺命。」

次日，季康領令出營，至西岐城下搦戰。探馬報入相府，子牙大喜：「三十六路征伐，今日已滿，可以打點東征。」忙問曰：「那一員將官去走一遭？」南宮适願往，子牙許之。南宮适領命出城，見季康猶如一塊烏雲而至。南宮适曰：「來者何人？」季康答曰：「吾乃洪錦總兵麾下正印官季康是也。今奉敕命征爾等叛逆之徒，理當授首轅門，尚敢領兵拒敵，真是無法無君！」南宮适笑曰：「似你這等不堪之類，西岐城也不知殺了多少，何在你這一、二人而已！快快回兵，免你一死。」

季康大怒，縱馬舞刀直取。南宮适手中刀赴面相迎，二將戰有三十回合，季康乃左道旁門，念動咒語，頂上現一塊黑雲，雲中現出隻犬來。把南宮适夾腭子上一口，連袍帶甲，扯去半邊，幾乎被季康刀劈了。南宮适嚇得魂不附體，敗進城，至相府回話。將咬傷一事訴說一遍，子牙不樂。只見季康進營，見洪錦言得勝，傷南宮适敗進城去了。

次日，柏顯忠上馬至城下請戰。探馬報入相府，子牙問：「誰人出馬？」有鄧九公應曰：「末將願往。」子牙許之。鄧九公開放西岐城，走馬至軍前，認得是柏顯忠，大呼曰：「柏顯忠！天下盡歸明主，你等今日不降，更待何時？」柏顯忠曰：「似你這匹夫，負國大恩，不顧仁義，乃天下不仁不義之狗彘耳。」鄧九公大怒，催開坐騎，使開合扇大刀，直取柏顯忠。顯忠挺鎗刺來。

二將交鋒，如同猛虎搖頭，不亞獅子擺尾，只殺得天昏地暗，怎見得？有讚為證：

這一個頂上金盔飄烈燄，那一個黃金掛連環套；這一個猩猩血染大紅袍，那一個粉素征

袍如白練。這一個大刀揮如閃電光，那一個長鎗恰似龍蛇現；這一個胭脂馬跑鬼神驚，那一個白龍駒走如銀霞。紅白二將似天神，虎鬥龍爭真不善。

二將大戰二、三十回合，鄧九公乃是有名大將，展開刀如同閃電，勢不可擋。鄧九公敵手，被九公賣個破綻，手起一刀，把柏顯忠揮於馬下。鄧九公得勝進城，至相府回話：「斬了柏顯忠首級報功。」子牙令：「將首級號令城上。」

且說洪錦見折了一將，在軍中大怒，咬牙切齒，恨不得平吞了西岐。次日，領大隊人馬衝出。哨馬報入相府，子牙聞報，即時排隊伍出城。砲聲響處，西岐門開，一支人馬衝出。洪錦看城內兵來，紀律嚴整，又見左右歸周豪傑，一個個勝似虎狼，乃三山五嶽門人，飄飄然俱有仙風道骨。兩旁雁翅排開，寶纛旗下乃開國武成王黃飛虎。子牙坐四不像，穿一身道服，飄然有仙風道骨，體貌自別。怎見得？有詩為證：

金冠如魚尾，道服按東方。絲絛懸水火，麻鞋繫玉瑞。手執三環劍，胸藏百煉鋼。帝王師相品，萬載把名揚。

話說洪錦走馬至軍前，大呼曰：「來者是姜尚麼？」子牙答曰：「將軍何名？」洪錦曰：「吾乃奉天征討大元戎洪錦是也。爾等不守臣節，逆天作亂，往往拒敵王師，法難輕貸。今奉旨特來征討爾等，拿解朝歌，以正國法。若知吾利害，早早下騎就擒，可救一郡生靈塗炭。」子牙笑曰：「洪錦！你既是大將，理當知機。天下盡歸周主，賢士盡叛獨夫，料你不過一泓水，能濟甚事？今諸侯八百齊伐無道，吾不久會兵孟津，弔民伐罪，以救生民塗炭，削平禍亂。汝等急急早降，乃歸有道，自不失封侯之位耳。尚敢逆天以助不道，是自取罪戾也。」

洪錦大怒：「好老匹夫！焉敢如此肆志亂言！」縱馬舞刀，衝過陣來。旁有姬叔明大呼曰：

「不得猖獗！」催開馬，搖鎗直取洪錦，二將殺在一堆。姬叔明乃文王第七十二子，這殿下心性最急，使開鎗勢如狼虎，約戰有三、四十合。洪錦乃左道術士出身，他把馬一夾，跳出圈子外面，將一皂旗往下一戳，把刀往上一幌，那旗化作一門，洪錦連人帶馬逕往旗門而去。殿下不知，也把馬趕進旗門來。

此時洪錦看得見姬叔明，姬叔明看不見洪錦，馬頭方進旗門，洪錦在旗門裏一刀把姬叔明揮於馬下，子牙大驚。洪錦收了旗門，依舊現身，大叫曰：「誰來與吾見陣？」洪錦看見一員女將奔來，金盔金甲，飛臨馬前。怎見得？有詩為證：

女將生來正幼齡，英風凜凜貌婷婷。五光寶石飛來妙，輔國安民定太平。

鄧嬋玉一馬衝至陣前，洪錦也不答話，舞刀直取，佳人手中雙刀急架相迎。洪錦暗思：「女將不可戀戰，速斬為上策。」洪錦依然去把皂旗如前用度，把馬走入旗門裏面去了，只等鄧嬋玉趕他。不知鄧嬋玉有智，也不來趕，忙取五光石往旗門裏一石打來，聽得洪錦在旗門內哎呀一聲，面已著傷，收了旗旛，敗回營去了。子牙回兵進府，又見傷了那一位殿下，鬱鬱不樂，納悶在府。

且言洪錦被五光石打得面上眼腫鼻青，激得只是咬牙，忙用丹藥敷貼，一夜痊癒。次日，上馬親至城下，坐名只要女將。哨馬報入相府言：「洪錦只要鄧嬋玉。」子牙無計，只得著人到後面來說。土行孫見人來報，忙對鄧嬋玉曰：「今日洪錦坐名要你，你切不可進他旗門。」嬋玉曰：「我在三山關大戰數年，難道也不知，我豈有進他旗門去的理？」二人正議論間，時有龍吉公主聽見，忙出淨室，問曰：「你二人說什麼？」土行孫曰：「商營有一大將洪錦，善用幻術，將皂旗一面，化一旗門。殿下姬叔明趕進去，被他一刀送了性命。昨與嬋玉交戰，他又用皂旗，嬋玉不趕，只一石往裏面打去，打傷此賊。他今日定要嬋玉出馬，

故此弟子吩咐他，今日切不可趕他；如若不去，使他說吾西岐無人物。」龍吉公主笑曰：「此乃小術，叫做『旗門遁』，皂旗為內旗門，白旗為外旗門。既然如此，待吾收之。」土行孫上銀安殿，對子牙把龍吉公主的話，說了一遍。

子牙大喜，忙請公主上殿。公主見子牙，打稽首曰：「乞借一坐騎，待吾去收此將。」子牙令取五點桃花駒。龍吉公主獨自出馬，開了城門，一騎當先。洪錦見女將來至，不是鄧嬋玉，洪錦問曰：「來者何人？」龍吉公主曰：「你也不必問我，我若說出來，你也不知。你只是下馬受死，是你本色。」洪錦大怒，罵曰：「好大膽的賤人，焉敢如此？」縱馬舞刀來取，公主手中鸞飛劍，急架忙迎。二騎交鋒，只三、四合，洪錦又把內旗門遁使將出來。公主走馬而入，不知所往。

洪錦及至看時，不見了女將，大驚，不知外旗門有相生相剋之理。龍吉公主從後面趕將出來，公主雖是仙子，終是女流，力氣甚弱，及舉劍望洪錦背上砍來，正中肩胛。洪錦哎呀一聲，不顧旗門皂旛，往正北上逃走。龍吉公主隨後趕來，大叫：「洪錦！速速下馬受死。吾乃瑤池金母之女，來助武王伐紂。莫說你有道術，便趕你上天入地，也帶了你的首級去的。」望前緊趕，洪錦只得捨生逃走。往前又趕，看看趕上，公主又曰：「洪錦！莫想今日饒你，吾在姜丞相面前說過，定要斬你方回。」

洪錦聽罷，心下著忙，身上又痛，自思：「不若下馬借土遁逃回，再作區處。」龍吉公主見洪錦借土遁逃走，笑曰：「洪錦！這五行之術，隨意變化，有何難哉？吾來也！」下馬借木遁趕來，取木能剋土之意。看看趕至北海，洪錦自思曰：「幸吾有此寶在身，不然怎了？」忙取一物往海裏一丟，那東西見水重生，攪海翻波而來。此物名曰「鯨龍」。只見洪錦跨鯨龍，奔入海內而去。龍吉公主趕至北海，只見洪錦跨鯨而去。怎見得？有讚為證：

煙波蕩蕩，巨浪悠悠。煙波蕩蕩接天河，巨浪悠悠連地脈。潮來洶湧，水浸灣環。潮來

沟湧，猶如霹靂吼三春；水浸灣環，卻似狂風吹九夏。乘龍福老，往來必定皺眉行；跨鶴仙童，反覆果然憂慮過。近岸無村舍，傍水少魚舟。浪捲千層雪，風生六月秋；野禽憑出沒，沙鳥任浮沈。眼前無釣客，耳畔只聞鷗；海底魚游樂，天邊鳥過愁。

話說龍吉公主趕至北海，見洪錦跨鯨而逃。公主笑曰：「幸吾離瑤池帶得此寶而來。」忙向錦囊中取出一物，也往海裏一丟。那寶貝見水，復現原身，滑喇喇分開水勢，如泰山一般。此寶名為「神鯨」，原是浮於海面，公主站在於上，仗劍趕來。此神鯨善降鯨龍，起頭鯨龍入海，攪得波浪滔天；次後來神鯨入海，鯨龍無勢。龍吉公主看看趕上，祭起絪龍索，命黃巾力士：「將洪錦速拿往西岐去。」黃巾力士領娘娘法旨，憑空把洪錦拎去，拿往西岐，至相府往階下一摔。子牙正與眾將官共議軍情，只見空中摔下洪錦，子牙大喜。不知洪錦性命如何？且聽下回分解。

# 第六十七回　姜子牙金臺拜將

金臺拜將若飛仙，斗大黃金肘後懸。夢入熊羆方實地，年登耄耋始朝天。

延綿周室承先業，樹列齊封啓後賢。福壽兩端人罕及，帝王師相古今傳。

話說子牙見捉了洪錦，料知龍吉公主成功，將洪錦放下丹墀。少時，龍吉公主進相府，子牙欠身謝曰：「今日公主成莫大之功，皆是社稷生民之福。」公主曰：「自下高山，未與丞相成尺寸之功；今日捉了洪錦，但憑丞相發落。」龍吉公主道罷，自回淨室去了。

子牙令左右將洪錦推至殿前，問曰：「似你這等逆天行事之輩，何嘗得片甲回去？」命：「推將出去，斬首號令。」有南宮适為監斬，候行刑令下方欲開刀，只見一道人忙奔而來，喘息不定，只叫：「刀下留人。」南宮适看見，不敢動手，急進相府來稟曰：「啓丞相得知，末將斬洪錦，方欲開刀，有一道人，只叫：『刀下留人。』未敢擅便，請令定奪。」子牙傳：「請。」少時，那道人來至殿前，與子牙打了稽首。子牙曰：「道兄從何處來？」道人曰：「貧道乃月合老人也。因符元仙翁曾言龍吉公主與洪錦有俗世姻緣，曾綰紅絲之約，故貧道特來通報；二則可以保子牙兵度五關，助得一臂之力，子牙公不可違了這件大事。」

子牙暗想：「她乃蕊宮仙子，吾怎好將凡間姻緣之事與她講？」乃今鄧嬋玉先去見龍吉公主，就將月合仙翁之言先稟過，方可再議。鄧嬋玉逕進內庭，請公主出淨室見鄧嬋玉，問曰：「有何事見我？」鄧嬋玉曰：「今有月合仙翁言：『公主與洪錦有俗世姻緣，曾綰紅絲之約，該有一世夫妻。』現在殿前與丞相共議此事，故丞相先著妾身啓過娘娘，然後可以面議。」公主曰：「吾因在瑤池犯了清規，特貶我下凡，不得復歸瑤池與吾母重逢。今下山來，豈得又多此一番俗孽耶？」鄧嬋玉不敢作聲。

少時，月合仙翁同子牙至後廳，龍吉公主見仙翁稽首。仙翁曰：「今日公主已歸正道。今貶下凡間者，正要了此一段俗緣，自然反本歸原耳。況今子牙拜將在邇，那時兵度五關，公主該與洪錦建不世之勳，垂名竹帛。候功成之日，瑤池自有旌旛來迎接公主回宮。此是天數，公主作伐。不然，洪錦剛赴法場行刑，貧道至此，其為定數可知。公主當依貧道之言，不可誤卻佳期，罪愆更甚，那時悔之晚矣！公主請自三思。」

龍吉公主聽了月合仙翁一篇話，不覺長吁一聲：「誰知有此孽緣所繫？既是仙翁掌人間婚姻之牘，我也不能強辭，但憑二位主持。」子牙、仙翁大喜，遂放了洪錦，用藥敷好劍傷。洪錦自出營，招回季康人馬，擇吉日與龍吉公主成了姻眷。正是：

天緣月合非容易，自有紅絲牽繫來。

話說洪錦與龍吉公主成了姻親，乃紂王三十五年三月初三日。西岐城眾將打點東征，一應錢糧，俱各停當，只等子牙上出師表。翌日，武王設聚早朝，王曰：「有奏章出班，無事朝散。」言未畢，有姜丞相捧出師表上殿。武王命呈上來，奉御官將表文擺於御案上。武王從頭觀看：

進表丞相臣姜尚：臣聞惟天地萬物父母，惟人萬物之靈。天佑下民，作之君，作之師。今商王受弗敬上天，降災下民，流毒邦國，剝喪元良，賊虐諫輔，狎侮五常，荒怠不敬，沈湎酒色，罪人以族，官人以世；惟宮室、臺榭、陂池、侈服以殘害於百姓。遺厥先人，宗廟弗祀，播棄黎老，昵比罪人，惟婦言是用。焚炙忠良，刳剔孕婦，崇信奸回，放黜師保；屏棄典刑，因奴正士；殺妻戮子，惟淫酗是圖。作奇技淫巧，以悅婦人；郊社不修，宗廟不享；商罪貫盈，天人共怒。今天

下諸侯大會於孟津，與弔民伐罪之師，救生民於水火。乞大王體上天好生之心，孚四海諸侯之念，思天下黎庶之苦，大奮鷹揚，擇日出師，恭行天罰，則社稷幸甚，臣民幸甚！乞賜詳示施行，謹具表以聞。

武王覽畢，沈吟半晌。王曰：「相父此表，雖說紂王無道，為天下共棄，理當征伐。但昔日先王曾有遺言：『切不可以臣伐君。』今日之事，天下後世以孤為口實，謂之不孝。縱紂王無道，君也。孤若伐之，謂之不忠。孤與相父共守臣節，不亦善乎？」子牙曰：「老臣怎敢有負先王？但天下諸侯布告中外，訴紂王罪狀，不足以君天下。糾合諸侯，大會孟津，昭暢天威，興弔民伐罪之師，觀政於商。前有東伯侯姜文煥、南伯侯鄂順、北伯侯崇黑虎具文書知會。如那一路諸侯不至者，先問其違抗之罪，次伐無道。老臣恐誤國之事，因此上表，請王定奪，願大王裁之。」

武王曰：「既是他三路欲伐成湯，聽他等自為，孤與相父坐守本土，以盡臣節；上不失為臣之禮，下可以守先王之命，不亦美乎？」子牙曰：「惟天為萬物父母，人為萬物之靈，宣聰明，作元后，元后作民父母。今商王受荼毒生民，如坐水火，罪惡貫盈，皇天震怒，命我先王，大勳未集耳。今大王行弔民伐罪之師，正代天以彰天討，救民於水火。如不順上天，厥罪惟均。」

只見上大夫散宜生上前奏曰：「丞相之言，乃為國忠謀，大王不可不聽。今天下大會孟津，大王若不以兵相應，則不足取信於眾人，致眾人不服，必罪我國以助紂為虐。倘移兵加之，那時豈不自遺伊戚？況紂王信讒，屢征西土，黎庶遭驚慌之苦，文武有汗馬之勞，今方安寧，又動天下之兵，是禍無已時。以臣愚見，不若依相父之言，統兵大會孟津，與天下諸侯陳兵商郊，觀政於商，俟其自改。則天下生民皆蒙其福，又不失信於諸侯，遺災於西土；上可以盡忠於君，下可以盡孝於先王，可稱萬全之策，乞大王思之。」

武王聽得散宜生一番言語，不覺忻悅，乃曰：「大夫之言是也。不知用多少人馬？」宜生曰：

「大王兵進五關，須當拜丞相為大將軍，付以黃鉞、白旄，總理大權，得專閫外之政，方可便宜行事。」武王曰：「但憑大夫主張，即拜相父為大將軍，得專征伐。」宜生曰：「昔黃帝拜風后，須當築臺，拜告皇天、后土、山川、河瀆之神，捧轂、推輪，方成拜將之禮。」武王曰：「凡一應事宜，俱是大夫為之。」武王朝散。宜生又至相府恭賀，百官俱各忻悅，眾門人個個喜歡。

宜生次日至相府，對子牙說：「令南宮适、辛甲往岐山監造將臺。」武王准旨，候至日行禮。且說子牙三月十三日立辛甲為軍政司，先將斬法紀律牌掛在帥府，使眾將各宜知悉。辛甲領令，掛出帥府，上書著：「大元帥將條約示諭，大小眾將一體知悉。」只見各款開列於後：

當時二人至岐山，揀選木植磚石之物，剋日興工，也非一日，將臺已完。二將回報子牙，宜生入內廷，回武王旨曰：「臣奉旨監造將臺已完，謹擇良辰於三月十五日，請大王至金臺，親拜相父為帥。」

聞鼓不進，聞金不退，舉旗不起，按旗不伏，此為慢軍，犯者斬。

呼名不應，點視不起，違期不至，動乖紀律，此為欺軍，犯者斬。

夜傳刁斗，怠而不報，更籌違度，聲號不明，此為懈軍，犯者斬。

多出怨言，毀謗主將，不聽約束，梗教難治，此為橫軍，犯者斬。

揚聲笑語，蔑視禁約，曉誓軍門，此為輕軍，犯者斬。

所用兵器，剉削錢糧，致使弓弩絕弦，箭無羽鏃，劍戟不利，旗幟凋敝，此為貪軍，犯者斬。

謠言詭語，造捏鬼神，假託夢寐，大肆邪說，蠱惑將士，此為妖軍，犯者斬。

奸舌利齒，妄為是非，調撥士卒，互相爭鬥，致亂行伍，此為刁軍，犯者斬。

所到之地，凌侮百姓，逼淫婦女，此為姦軍，犯者斬。

竊人財物，以為己利，奪人首級，以己為功，此為盜軍，犯者斬。

軍中聚眾議事，近帳私探音信，此為探軍，犯者斬。

或聞所謀，及聞號令，漏泄於外，使敵人知之，此為背軍，犯者斬。

調用之際，結舌不應，低肩偃首，面有難色，此為怯軍，犯者斬。

出越隊伍，攙前亂後，言語喧嘩，不遵禁令，此為亂軍，犯者斬。

託傷詐病，以避征進，捏故假死，因而逃脫，此為奸軍，犯者斬。

主掌錢糧，給賞之時，阿私所親，使士卒結怨，此為弊軍，犯者斬。

觀寇不審，探賊不詳，到不言到，多則言少，少則言多，此為誤軍，犯者斬。

話說子牙將斬法牌掛於帥府，眾將觀之，無不謹遵。且說宜生至十四日，入內廷見武王，曰：「請大王明日清晨至相府，請丞相登壇。」武王曰：「拜將之道，如何行禮？」宜生曰：「大王如黃帝拜風后，方成拜將之禮。」武王曰：「卿言正合孤意。」

次日乃三月十五日吉辰，武王帶領合朝文武齊至相府前，只聽裏面樂聲響過三番，軍政司令門官放砲開門。只見三聲砲響，相府門開，宜生引武王隨後至銀安殿，有千歲親來拜請元帥登輦。」子牙忙從後面道服而出。武王乃欠身言曰：「請元帥登輦。」子牙慌忙謝過，同武王分左右並行至大門。武王欠身打一躬，兩邊扶子牙上輦。宜生請武王親扶鳳尾，連推三步。後人有詩讚子牙末年叨此榮寵，詩曰：

周主今朝列將臺，風雲龍虎四門開。

香生滿道衣冠引，紫氣當天御仗來。

統領貔貅添瑞彩，安排士馬盡崔嵬。

磻溪今日人龍出，八百開基說異才。

話說子牙排儀仗出城，只見前面七十里俱是大紅旗，直擺到西岐山。西岐百姓扶老攜幼，俱來觀看。子牙至岐山，將近將臺邊，有一座牌坊，上有一幅對聯：

三千社稷歸周主，一派華夷屬武王。

話說眾將分道而進。武王至將臺邊一看，只見將臺高聳，甚是巍峨軒昂。怎見得？但見：

臺高三丈，象按三才，闊二十四丈，按二十四氣。臺有三層：第一層臺中立二十五人，各穿黃衣，手持黃旛，按中央戊己土；東邊立二十五人，各穿青衣，手持青旛，按東方甲乙木；西邊立二十五人，各穿白衣，手持白旛，按西方庚辛金；南邊立二十五人，各穿紅衣，手持紅旛，按南方丙丁火；北邊立二十五人，各穿皂衣，手持皂旛，按北方壬癸水。第二層立七十二員牙將，各執、劍、戟、瓜、鎚，按七十二候。三層之中，各有祭器、祝文。自一層之下，兩邊儀仗，雁翅排列。真是衣冠整肅，劍戟森嚴，從古無兩。

第三層是三百六十五人，手中各執大紅旗三百六十五面，按周天三百六十五度。

只見散宜生至鑾輿前，請武王出輦。武王忙下輿，宜生曰：「大王可至元帥前，請元帥下輦。」武王行至輦前，欠身曰：「請元帥下輦。」子牙忙下輦來，宜生引導子牙至臺邊。散宜生讚禮曰：「請元帥面南背北。」散宜生開讀祝文：

維大周十有三年，孟春丁卯朔丙子，西周武王姬發遣上大夫散宜生敢昭告於五嶽、四瀆、名山、大川之神曰：嗚呼！惟天惠民，惟辟奉天，撫綏眾庶，克底於道。今商王受弗敬上天，降災下民，惟婦言是用，昏棄厥祀弗答，昏棄厥遺王父、母、弟不迪，乃惟四方之多罪逋逃。是崇是長，是信是使，是以為大夫卿士，俾暴虐於百姓，以奸宄於商邑。今發夙夜祇懼，若不順天，厥罪惟均。謹擇今日，特拜姜尚為大將軍，恭行天罰，伐罪弔民，永靖四海。所賴神祇，相我眾士，以克厥勳，伏惟尚饗！

話說散宜生讀罷祝文，有周公旦引子牙上第二層臺。周公旦讚禮曰：「請元帥面東背西。」

周公旦開讀祝文：

維大周十有三年，孟春丁卯朔丙子，西周武王姬發遣周公旦敢昭告於日月星辰，風伯雨師，歷代聖帝明王之神曰：嗚呼！天有顯道，厥類惟彰。今商王受乃夷居弗事上帝神祇，遺厥先人，宗廟弗祀，沈湎酒色，淫酗肆虐。惟宮室臺榭是崇，焚炙忠良，剖剔孕婦，犧牲粢盛，既於凶盜，乃曰吾有民有命，罔懲其侮，皇天震怒，命發誅之，發曷敢有越厥志。自思：欲濟斯民，匪才不克。今特拜姜尚為大將軍，取彼凶殘，殺伐用張。仰賴神祇，翊衛啓迪，吐納風雲，噓咈變化，拯救下民，恭行天罰，克定厥勳，於湯有光。伏惟尚饗！

周公旦讀罷祝文，有召公奭引子牙上第三層臺來。毛公遂捧武王所賜黃鉞、白旄，祝曰：「自今以後，奉天征討，罰此獨夫，為生民除害，為天下造福，元戎往勗之哉！」子牙跪受黃鉞、白旄，乃令左右執捧，禮官讚禮曰：「請元戎面北，拜受龍章鳳篆。」子牙跪拜。左右歌中和之曲，奏八音之章，樂聲嘹亮，動徹上下。召公奭開讀祝文：

維大周十有三年，孟春丁卯朔丙子，西岐武王姬發敢昭告於昊天上帝，后土神祇曰：嗚呼！天矜於民，民之所欲，天必從之。今商王受狎侮五常，荒怠弗敬，自絕於天，結怨於民。訴朝涉之脛，剖賢人之心，作威殺戮，毒痛四海。崇信奸回，放黜師保，屏棄典型，囚奴正士。郊社不修，宗廟不享，作奇技淫巧，以悅婦人。無辜籲天，上帝弗順，惟我先王，祝降時喪。臣發曷敢有越厥志，祇承上帝，以遏亂略，華夷蠻貊，罔不率俾。今特拜為大將軍，大會孟津，以彰天討，取彼獨夫，永呼！天矜於民，民之所欲，天必從之。今商王受狎侮五常，荒怠弗敬，自絕於天，結怨於民。為國求賢，乃聘請姜尚以助發。

清四海。所賴有神，尚克相予，以濟兆民，無作神羞，克成厥勳，誕膺天命，以撫方夏，

懇祈照臨，永光西土，神其鑑茲，伏惟尚饗！

召公奭讀罷祝文，子牙居中而立。軍政司上臺，啓：「元帥發鼓豎旗。」兩邊鼓響，拽地寶

纛旗來。軍政司請元帥戴護頂之寶。軍政官用紅漆端盤，棒上一頂金盔來，怎見得？

黃澄澄，耀日鏡；玲瓏花，巧樣稱；豎三叉，攢四鳳。六瓣六楞紫金盔，纓絡翻，硃砂

迸。珊瑚碧玉周圍繞，瑪瑙珍珠前面釘。

軍政司將盔捧與子牙戴上。又傳令：「取袍甲上臺。」軍政官高捧袍鎧，獻在臺上。怎見得？

龍吞口，獸吞肩。紅似火，赤似煙。老君爐，曾燒煉，千鎚打，萬鎚顛。綠絨扣，紫絨

穿。迸銅鎚，扛鐵鞭。鎖子文，甲上懸。披一領，按南方丙丁火。茜草染，煙脂抹；五

彩裝，花千朵。遍金織就大紅袍，繫一條四指闊，羊脂玉，瑪瑙鑲，琥珀砌，紫金雀舌，

八寶攢就白玉帶。

話說姜元帥全裝甲冑立於臺上。軍政司傳：「取印、劍上臺。」軍政官捧印、劍上臺，又捧

一架，架上有三般令天子、協諸侯之物；內有令天子旗，令天子印，令天子劍。只見印、劍上臺

來，有詩為證：

黃金斗大掌貔貅，殺伐從來神鬼愁。呂望今朝登臺後，乾坤一統屬西周。

話說軍政司將軍印、劍捧至子牙面前。子牙將印、劍接在手中，高捧過眉。散宜生請武王拜將，武王在臺大拜八拜。武王拜罷，子牙令辛甲把令天子旗將武王請上臺來。少時，辛甲執旗大呼曰：「奉元帥將令，請武王上臺。」武王隨令旗上了臺。子牙傳令：「請開印、劍。」武王曰：「相父今日為大將東征，但願早至孟津，會兵速返，孤之幸矣。」

子牙謝恩，武王下臺，眾將聽候指揮。子牙傳令軍政官與眾將得知：「俱於三日後，在教軍場聽點。今日有三山五嶽眾道兄與我餞別。」辛甲領令，傳與眾將知悉。武王同文武百官俱在金臺，子牙離了將臺，往西岐山正南而來，有哪吒領諸門人來迎接子牙。只見甲冑威儀，十分壯麗。來至蘆邊，只見玉虛門下十二弟子拍手而來，對子牙曰：「將相威儀，自壯行色，子牙真人中之龍也！」子牙欠身打躬曰：「多蒙列位師兄抬舉，今日得握兵權，皆眾師兄之賜也。姜尚何能？」

眾仙曰：「只等掌教聖人來至，吾輩才好奉酒。」話猶未了，只聽得空中一派笙簧，仙樂齊奏。怎見得？有詩為證：

　　紫氣空中繞帝都，笙簧嘹亮白雲浮。青鸞丹鳳隨鑾駕，羽扇幢旛傍轆轤。
　　對對金童雲裏現，雙雙玉女佩聲殊。祥光瑞彩多靈異，周室當興應赤符。

話說元始天尊駕臨，諸弟子伏道迎接。子牙俯伏，口稱：「弟子願老爺聖壽無疆！」眾門人引道，酌水焚香，迎鑾接駕。元始天尊上了蘆篷坐下，子牙復拜。元始曰：「姜尚，你四十年積功累行，今為帝王之師，享受人間福祿，不可小視了。你東征滅紂，立功建業，列土分茅，子孫綿遠，國祚延長，貧道今日特來餞你。」命白鶴童子取酒來。酌了半杯，子牙跪接，一飲而盡。元始曰：「此一杯願你成功扶聖主；又飲一杯，治國定無虞；又飲一杯，速速會諸侯。」

子牙吃了三杯，又跪下。元始曰：「你又復跪者，何說？」子牙曰：「蒙老爺天恩教育，使尚得拜將東征，弟子此行，不知吉凶如何，懇求指示？」天尊曰：「你此去並無他虞，你謹記一偈，自有驗也。」偈曰：

界牌關遇誅仙陣，穿雲關下受瘟瘟；謹防「達兆光先德」，過了萬仙身體康。

且說眾仙來與子牙奉酒，各飲三杯。南極仙翁也奉子牙餞別酒三杯，俱要起身作辭而去。眾仙送出篷來，只見仙風一陣，回了鑾駕。

子牙聞偈，拜謝曰：「弟子敬佩此偈。」元始曰：「我返駕回宮，你眾弟子再為餞別。」群門人見子牙問師尊前去吉凶，金吒忙向文殊廣法天尊曰：「弟子前去，吉凶如何？」道人曰：「你

修身一性超仙體，何怕無謀進五關。」

哪吒也來問太乙真人曰：「弟子此行，吉凶如何？」真人曰：「你

泪水關前施道術，方顯蓮花是化身。」

木吒也來問普賢真人曰：「弟子領法旨下山，不知著吉凶如何？」真人曰：「你

進關全仗吳鉤劍，不負仙傳在九宮。」

韋護也問道行天尊曰：「弟子佐姜師叔至孟津，可有妨礙？」道行天尊曰：「你比眾人不同，

豈不知你歷代多少修行客，獨你全真第一人。」

雷震子來問雲中子曰：「弟子此去，吉凶如何？」雲中子曰：「你兩枚仙杏安天下，可保周家八百年。」

楊戩也問玉鼎真人曰：「弟子此去，如何？」真人曰：「你也比別人不同修成八九玄中妙，任你縱橫在世間。」

李靖來問燃燈道人曰：「弟子此去，吉凶如何？」道人曰：「你也比別人不同肉身成聖超天境，久後靈山護法臺。」

黃天化問清虛道德真君曰：「弟子此行，吉凶如何？」道德真君一見黃天化命運不長，面帶絕氣，低首不語。然而心中不忍，真是可憐。真君復向黃天化曰：「徒弟，你問前程之事，我有一偈，你可時時在心，謹記依偈而行，庶幾無事。」道人念偈。不知後事如何？且聽下回分解。

## 第六十八回 首陽山夷齊阻兵

首陽芳躅日爭光，欲樹千秋臣道防。凜凜數言垂世宇，寥寥片語立綱常。求仁自是求仁得，義士還從義士揚。讀罷史文猶自淚，空留齒頰有餘香。

話說清虛道德真君見黃天化來問前程歸著，欲說出所以，恐他不服；欲不說明白，又恐他誤遭陷害。真君沒奈何，只得將前去機關作一偈，聽憑天命。真君作偈曰：

逢高不可戰，遇能急速回。金雞頭上看，蜂擁便知機。

止得功為首，千載姓名題。若不知時務，防身有難危。

道人作罷偈，黃天化年少英雄，那裏放在心上。只見土行孫也來問懼留孫，懼留孫也知土行孫不好；他還進得關，死於張奎之手。也只得作一偈與土行孫存驗。偈曰：

地行道術既能通，莫為貪嗔錯用功。攛出一獐咬一口，崖前猛獸帶衣紅。

懼留孫作罷偈，土行孫謝過師尊。

且說眾仙與子牙作別，各回山岳去了。子牙同武王、眾將進西岐城，武王回宮，子牙回帥府，大小眾將俟候三日後，下教場聽點。子牙次日作本謝恩，上殿來見武王。子牙金幞頭，大紅袍，玉帶，將本呈上。只見上大夫散宜生接本，展於御案上。子牙俯伏奏曰：「姜尚何幸，蒙先王顧聘，未效涓埃之報，又蒙大王拜尚為將，知遇之隆，古今罕及。尚敢不效犬馬之勞，以報深恩也！

今特表請大駕親征，以順天人之願。」武王曰：「相父此舉，正合天心。」忙展表覽之，略云：

大周十三年孟春月，天寶大元帥臣姜尚言：伏以觀時應變，固天地之氣運；殺伐用張，亦神聖之功化。今商王受不敬上天，荒淫不德，逆天征伐，天愁人怨，致我西土十載不安；仰仗天威，自行殄滅。臣念此艱難之久，正值紂惡貫盈之時，天下諸侯，共會孟津。蒙准臣等之請，許以東征，萬姓歡騰，將士踴躍。臣不勝感激，日夜祇懼，才疏德薄，恐無補報於涓埃；佩服王言，實有慚於節鉞。特懇大王，大奮乾綱，恭行天討，親御行營，託天威於尺尺，措全勝於前籌，早進五關，速會諸侯，觀政於商。庶幾天厭其穢，獨夫授首，不獨洩天人之忿，實於湯為有光。臣不勝激切惓望之至！謹具表以聞。

武王覽畢，曰：「相父此兵，何日起程？」子牙曰：「老臣操演停當，謹擇吉日，再來請駕起程。」武王傳左右：「治宴與相父賀喜。」君臣共飲，子牙謝恩出朝。次日，子牙下教場操演，照點名將。子牙五更時分至軍教場，升了點將臺。軍政司辛甲啟元帥：「放砲豎旗，播鼓聚將。」子牙暗思：「今人馬有六十萬，須用四個先行，方有協助。」子牙令軍政司：「今南宮适、武吉、哪吒、黃天化上臺來。」辛甲領令，令四將上臺來。子牙曰：「吾兵有六十萬，用你四將為先行，掛左、右、前、後印。你等各拈一鬮，自任其事，毋得錯亂。」四將聲喏。子牙將四鬮與四將各自拈認：黃天化拈著是頭隊先行，南宮适是左哨，武吉是右哨，哪吒是後哨。子牙大喜，令軍政官簪花掛紅，各領印信。四將飲過酒，謝過元帥。子牙又令楊戩、土行孫、鄭倫各拈一鬮，作三軍督糧官。楊戩是頭運，土行孫是二運，鄭倫是三運。子牙令軍政官取督糧印付與三將，俱簪花掛紅，各飲三杯喜酒，三將下臺。子牙令軍政官取點將簿，先點：

黃飛虎、黃虎彪、黃飛豹、黃明、周紀、龍環、吳謙、黃天祿、黃天爵、黃天祥、辛免、
太顛、閎夭、祁恭、尹勳。

四賢八俊：

周公旦、召公奭、畢公高、毛公遂、伯達、伯适、叔夜、叔夏、仲突、仲忽、季隨、季
騧、姬叔乾、姬叔坤、姬叔康、姬叔正、姬叔啓、姬叔伯、姬叔元、姬叔忠、姬叔廉、姬
姬叔德、姬叔美、姬叔奇、姬叔順、姬叔平、姬叔廣、姬叔智、姬叔勇、姬叔敬、姬叔
崇、姬叔安。

文王有九十九子，雷震子乃燕山所得，共為百子。文王有四乳，二十四妃，生九十九子，有三十
六殿下習武。因紂王屢征西岐，陣亡十八位，又有歸降將佐：

鄧九公、太鸞、鄧秀、趙昇、孫燄紅、晁田、晁雷、洪錦、季康、蘇護、蘇全忠、趙丙、
孫子羽。

女將二員：

龍吉公主、鄧嬋玉。

話說子牙點將已畢，傳令：「黃飛虎上臺。」子牙曰：「紂王雖是氣數已盡，五關之內必有
精奇之士，不可不防備。當戰者戰，當攻者攻，其間軍士須要演習陣圖，方知進退之法，然後可

破敵人。」隨令軍政官抬十陣牌放在臺上：

一字長蛇陣，二龍出水陣，三山月兒陣，四門斗底陣，五虎巴山陣，六甲迷魂陣，七縱七擒陣，八卦陰陽子母陣，九宮八卦陣，十代明王陣，天地三才陣，包羅萬象陣。

子牙傳令：「點砲，化六甲迷魂陣。」竟不能齊。子牙看見，把三將令上臺來，教之曰：「今日東征，非同小可，乃是大敵；若士卒教演不精，此是主將之羞，如何征伐？三位須是日夜操練，毋得怠玩，有乖軍政！」三將領令下臺，用心教習。子牙傳令散操，眾將打點收拾東征。

翌日，子牙朝賀武王畢，子牙奏曰：「人馬軍糧皆一應齊備，請大王東行。」武王問曰：「相父將內事託與何人？」子牙曰：「上大夫散宜生可任國事，似乎可託。」武王又曰：「外事託與何人？」子牙曰：「老將軍黃滾歷練老成，可任國事重務。」武王大喜：「相父措處得宜，使孤歡悅。」武王退朝入內宮，見太姬曰：「上啟母后知道：今相父姜尚會諸侯於孟津，孩兒一進五關，觀政於商，即便回來，不敢有乖父訓。」太姬曰：「姜丞相此行，絕無差失，孩兒可一應俱依相父指揮。」吩咐宮中治酒，與武王餞行。

翌日，子牙把六十萬雄師竟出西岐。武王親乘甲馬，率御林軍來至十里亭。只見眾御弟排下九龍席，與武王、姜元帥餞行。眾弟進酒，武王與子牙用罷，乘吉日良辰起兵。此正是紂王三十年三月二十四日。起兵點起號砲，兵威甚是雄壯。怎見得？有詩為證：

征雲蔽日隱旌旗，戰士橫戈縱鐵騎。飛劍有光來紫電，流星斜落掛金黎。將軍猛烈堪圖畫，天子威儀異所施。漫道弔民來伐罪，方知天地果無私。

話說大隊雄兵離了西岐，前往燕山一路上而來，三軍歡悅，百倍精神。行過了燕山，正往首陽山來。大隊人馬正行，只見伯夷、叔齊二人，寬衫博袖，麻履絲絛，站立中途，阻住大兵，大呼曰：「你是那裏去的人馬？我欲見你主將答話。」有哨探馬報入中軍：「啓元帥：有二位道者，欲見千歲並元帥答話。」

子牙聽說，忙請武王並彎上前，只見伯夷、叔齊向前拱手曰：「千歲與子牙公見禮了。」武王與子牙欠身曰：「甲冑在身，不能下騎。二位阻路，有何事見諭？」夷、齊曰：「今日主公與元帥起兵，往何處去？」子牙曰：「紂王無道，逆命於天，殘虐百姓，囚奴正士，焚炙忠良，荒淫不道，無辜籲天，穢德彰聞。惟我先王，若日月之照臨，光於四方，顯於西土，皇天命我先王肅將天威，大勳未集。今我輔助嗣君，恭行天之罰。今天下諸侯一德一心，大會於孟津，我故不得不起兵前往，以與諸侯會，觀政於商，此乃不得已之心也。」

夷、齊曰：「吾聞『子不言父過，臣不彰君惡。』故父有諍子，君有諍臣。只聞以德而感君，未聞以下伐上者。今紂王，君也，雖有不德，何不傾誠盡諫，以盡臣節，亦不失為忠耳。況西伯以服事殷，未聞不足於湯也。吾又聞『至德無不感通，至仁無不賓服。』苟至德至仁在我，何凶殘不化為淳良乎？以吾愚見，當退守臣節，守千古君臣之分，不亦善乎？

武王聽罷，停驂不語。子牙曰：「二位之言雖善，予非不知，此一得之見耳。今天下溺矣，百姓如坐水火，三綱已絕，四維已折，天怒於上，民怨於下，天翻地覆之時，四海鼎沸之際。惟天矜民，民之所欲，天必從之。況今天已肅命乎我周，若不順天，厥罪惟均。且『天視自我民視，天聽自我民聽』，斷不能不興兵前往？如不起兵，便是違天，豈不有負百姓如望雲霓之意？」子牙左右將士欲行，見叔齊、伯夷二人言之不已，心上甚是不服。

伯夷、叔齊見左右俱有不豫之色，又見眾人與子牙挾武王欲行，二人知其必往，乃走至馬前，攬其轡，諫曰：「臣受先王養老之恩，終守臣節之義，不得不盡心耳。今王雖以仁義服天下，豈有父死不葬，援及干戈，可謂孝乎？以臣伐君，可謂忠乎？我恐天下後世，乃有為之口實者。」

左右眾將見夷、齊叩馬而諫，軍士不得前進，心中大怒，欲舉兵殺之。子牙忙止之曰：「不可，此天下之義士也。」忙令左右扶之而去，眾兵方得前進。後伯夷、叔齊恥食周粟，入首陽山，採薇作歌曰：

登彼西山兮，採其薇兮，不知其非兮！
神農虞夏，忽焉沒兮。我安適歸兮？吁嗟徂兮，命之衰兮！

遂餓死於首陽山，至今人皆嘖嘖稱之，千古猶有餘馨，此是後事不表。且說子牙大隊雄師離了首陽山，往前進發。正是：

騰騰殺氣沖霄漢，簇簇征雲蓋地來。

子牙人馬行至金雞嶺，嶺上有一支人馬，打兩杆大紅旗，駐紮嶺上，阻住大兵。哨馬報至軍前：「啓元帥：金雞嶺有一支人馬阻住大軍，不能前進，請令定奪。」子牙傳令安下行營，升帳坐下。著探事軍探聽，是那裏人馬在此處阻軍？話猶未了，只見左右來報：「有一將請戰。」子牙不知是那裏人馬，忙傳令問：「誰人見陣走一遭？」有左哨先行南宮适上帳應聲曰：「末將願往。」子牙曰：「首次出陣，當宜小心。」南宮适領令上馬，砲聲大振。一馬走至營前，見一將幞頭鐵甲，烏馬長鎗。怎見得？有詩為證：

將軍如猛虎，戰陣可騰雲。鐵甲生光豔，皂服襯龍文。赤膽扶真主，忠肝保聖君。西岐來報效，趲駕立功勳。子牙逢此將，門徒是魏賁。

南宮适問曰：「你是那裏無名之兵，敢阻西岐大軍？」南宮适答曰：「俺元帥奉天征討而伐獨夫，你敢大膽粗心，阻吾大隊人馬！」大喝一聲，舞刀直取。此將手中鎗赴面交還，兩馬相交，刀鎗並舉，戰有三十回合。南宮适被魏賁直殺得汗流浹背，心下暗思：「才出兵至此，今日遇這員大將，若敗回大營，元帥必定見責。」南宮适心上出神，不提防魏賁大喝一聲，抓住南宮适的袍帶，生擒過馬去。魏賁曰：「吾不傷你性命，快請姜元帥出來相見。」又把南宮适放回營來。

軍政官報入中軍：「南宮适聽令。」子牙傳令：「令來。」南宮适上帳，將被擒放回，請元帥定奪，說了一遍。子牙聽得大怒曰：「六十萬人馬，你乃哨首領官，今日先挫吾鋒，你還來見我。」喝左右：「綁出轅門，斬訖報來！」左右隨將南宮适推出轅門來。魏賁在馬上見事要斬南宮适，在馬上大叫曰：「刀下留人！只請姜元帥相見，吾自有機密。」軍政官報入帳中：「啟老爺：那人在轅門外叫：『刀下留人，請元帥答話，自有機密相商。』」子牙大罵：「匹夫！擒吾將而不殺，反放回來；如今在轅門討饒，速傳令：擺隊伍出營。」砲聲響處，大紅寶纛旗搖，只見轅門下，一對對都是紅袍金甲，英雄威猛。先行官騎的是玉麒麟，赳赳殺氣；哪吒登風火輪，昂昂眉宇；雷震子藍面紅髮，手執黃金棍；韋護手捧降魔杵，俱是片片雲光。正是：

盔山甲海真威武，一派天神滾出來。

話說子牙在四不像上問曰：「你是誰人，請吾相見？」魏賁見子牙威儀整飭，兵甲鮮明，知其興隆之兆，乃滾鞍下馬，拜伏道旁，言曰：「末將聞元帥天兵伐紂，特來麾下，欲效犬馬微勞。今見元帥士馬之精，威令之嚴，儀節之盛，知不專在軍威而在於仁德也。末將敢不隨鞭鐙，共伐此獨夫，以洩人神之憤耶？」子牙隨令進營。

魏賁上帳，復拜在地曰：「末將幼習鎗馬，未得其主，今逢明君與元帥，則魏賁不負生平所學，附功名於竹帛耳。」

學耳！」子牙大喜。魏賁復跪而言曰：「啟元帥：雖然南將軍一時失利，望元帥憐而赦之。」子牙曰：「南宮适雖則失利，然既得魏將軍，反是吉兆。」傳令：「放回。」左右將南宮适放上帳來，南宮适謝過子牙。子牙曰：「你乃周室元勳，身為首領，初陣失機，理當該斬。奈魏賁歸周，先凶後吉。雖然如此，你可將左哨先行印與魏賁，你自隨營聽用。」即時將魏賁掛補了左哨，彼時南宮适交代印綬畢，子牙傳令起兵不表。

且說只因張山陣亡，飛報至氾水關，韓榮已知子牙三月十五日金臺拜將，具本上朝歌。那日微子看本，知張山陣亡，洪錦歸周，忙抱本入內廷見紂王，具奏張山為國捐軀。紂王大駭：「不意姬發猖獗至此！」忙傳旨意，鳴鐘鼓臨殿，百官朝賀。紂王曰：「今有姬發大肆猖獗，卿等有何良謀，可除西土大患？」言未畢，班中閃出大夫飛廉，俯伏奏曰：「姜尚乃崑崙左術之士，非堂堂之兵可以擒勦。陛下發詔，須用孔宣為將；他善能五行道術，庶幾反叛可擒，西土可勦。」紂王准奏，遣使命特往三山關來，一路無詞。正是：

使命馬到傳飛檄，九重丹詔鳳啣來。

話說使命官至三山關傳旨意，孔宣接至殿上。欽差官開讀詔旨，孔宣跪聽宣讀。

詔曰：天子有征伐之權，將帥有閫外之寄。今西岐姬發大肆猖獗，屢挫王師，罪在不赦。茲爾孔宣，謀術兩全，古今無兩，尤堪大將。特遣使齎爾斧鉞旌旗，得專征伐，務擒首惡，勦滅妖人，永清西土。爾之功在社稷，朕亦與有榮焉。朕絕不惜茅土之封，以賚有功。爾其欽哉，故茲爾詔！

孔宣拜罷旨意，打發天使回朝歌，連夜下營，整點人馬，共是十萬。即日拜寶纛旗，離了三

山關。一路上曉行夜住，飢餐渴飲，在路行程，也非一日。探馬報入中營：「有汜水關韓榮接元帥。」孔宣傳令請來。韓榮至中軍打躬：「元帥，此行來遲了。」孔宣曰：「為何來遲了？」韓榮曰：「姜子牙三月十五日金臺拜將，人馬已出西岐了。」孔宣曰：「料姜尚有何能？我此行定拿姬發君臣，解送朝歌。」吩咐可速開關，把人馬催動，前往西岐大道而來。不一日，至金雞嶺哨探馬來報：「金雞嶺下周兵已至，請令定奪。」孔宣傳令：「將大營駐紮嶺上，阻住周兵。」不知勝負如何？且聽下回分解。

# 第六十九回　孔宣兵阻金雞嶺

伐罪弔民誅獨夫，西岐原應玉虛符。自無血戰成功易，豈有紛爭立業殊？

孔雀逆天皆孟浪，金雞阻路盡支吾。休言伎倆參玄妙，總有西方接引徒。

話說孔宣人馬出關至金雞嶺，探馬報入中軍：「前有周兵在嶺下，請令定奪。」孔宣令在嶺上安下營寨，阻住咽喉之路，使周兵不能前進不題。只見子牙人馬正行，哨探報入中軍：「稟上元帥：前有成湯大隊人馬，駐在嶺上。」子牙傳令安營，升帳坐下。自思：「三十六路人馬俱完，怎麼又有這支兵來？」子牙沈思，掐指算來：「連張山是三十五路，連此一路，方是三十六路，此事必又費手。」

且說孔宣在嶺上止住了三日，子牙大兵已到。忙傳令問：「誰人去周營見頭陣走一遭？」有先行官陳庚出位應曰：「末將願先見頭陣。」孔宣許之。陳庚上馬下嶺，至周營搦戰。探馬報入中軍，子牙問左右：「誰人見此頭陣？」有先行官黃天化應曰：「願往。」子牙吩咐曰：「務要小心。」黃天化曰：「不必囑咐。」忙上了玉麒麟出營。看見來將手提方天戟，大呼曰：「反賊何人？」黃天化答曰：「吾非反賊，乃西周姜大元帥麾下，正印先行官黃天化是也。你乃何人，也通個名來？錄功簿上好記你的首級。」陳庚大怒曰：「量你雞犬小輩，敢與天朝大將相拒？」縱馬搖戟，直取黃天化。天化手中雙鎚赴面交還，麟馬往來，鎚戟並舉。有讚為證：

二將陣前勢無比，顛開戰馬定生死。盤旋鐵騎眼中花，展動旗旛龍擺尾。

銀鎚發手沒遮攔，戟刺咽喉蛇躍起。自來也見將軍戰，不似今番無底止。

麟馬交還，大戰有三十回合，黃天化掩一鐧便走。陳庚不知好歹，隨後趕去。黃天化聞得腦後鸞鈴響，掛了雙鐧，取了火龍鏢拿在手中，回手一鏢。正是：

金鏢發出神光現，斷送無常死不知。

話說黃天化回手一鏢，將陳庚打下馬來。黃天化答曰：「末將託元帥洪福，兜回馬取了首功，掌鼓進營，來見子牙。子牙問：「出陣如何？」黃天化答曰：「末將託元帥洪福，鏢取了陳庚首級。」子牙大喜，上黃天化首功。子牙方才舉筆向硯臺上蘸筆，不覺筆頭掉將下來。子牙半晌不言，重新再取筆，上了黃天化頭一功。此是黃天化只得首功一次，故有此警報。

再說報馬報入孔宣營中：「稟元帥：陳庚失機，被黃天化斬了首級，號令轅門。」孔宣笑曰：「陳庚自己無能，死不足惜。」全不在意。次日，又是孫合出馬，至周營搦戰。子牙傳令：「誰去走一遭？」有武吉應曰：「弟子願往。」子牙許之。武吉出營，見一員將官金甲紅袍，黃馬大刀，飛臨陣前，大呼曰：「來者何人？」武吉曰：「吾乃姜元帥門下左哨先行官武吉是也。」孫合大笑曰：「姜尚乃是一漁翁，你乃是一個樵子。你師徒二人，正是一軸畫圖——漁樵問答！」武吉大怒曰：「匹夫無理！焉敢以言語戲吾？不要走！」便舉鎗分心就刺。孫合手中刀急架忙迎，兩馬交鋒，一場惡戰，大戰有三十回合，未分勝負。武吉掩一鎗便走，詐敗而走。孫合見武吉敗走，知是樵子出身，料有何能，隨後趕來。不知子牙在磻溪傳武吉這條鎗，有神出鬼沒之妙。武吉已知孫合趕來，取了首級，掌鼓進營，見子牙報功。孫合馬來得太速，正撞個滿懷，早被武吉這回馬鎗挑下馬來，取了首級，掌鼓進營，見子牙報功。子牙大喜，得武吉的功。就把報馬報入成湯營裏：「啟元帥：孫合失機，被武吉回馬鎗挑下馬來，梟去首級，號令轅門，請令定奪。」孔宣聽報，謂左右曰：「吾今奉詔征討，爾等隨軍立功，不期連折二陣，使吾恨不得要出營廝殺。且說哪吒激得抓耳撓腮，

心中不樂。今日誰去見陣走一遭，為國立功！」旁有五軍救應使高繼能曰：「末將願往。」孔宣

吩咐曰：「務要小心！」

高繼能上馬提鎗，至營前討戰，哨馬報入中軍。旁有哪吒應聲曰：「弟子願往。」子牙許之。

哪吒登風火輪，前有一對紅旗，如風捲火雲，飛奔前來。高繼能對哪吒大笑曰：「聞你道術過人，一般今日也

喜曰：「既知吾名，何不早早下馬受死？」高繼能對哪吒大笑曰：「聞你道術過人，一般今日也

會得著你。」哪吒曰：「你且通名來，功勞簿上好記你的首級。」高繼能大怒，使開鎗分心刺來。

哪吒火尖鎗急速忙迎，輪馬盤旋，雙鎗齊舉。這場戰非是等閒，怎見得？有讚為證：

二將交鋒在戰場，四肢臂膊望空忙。繼能為主立家邦。古來有福摧無福，有道該興無道亡。

哪吒要成千載業，繼能為主立家邦。古來有福摧無福，有道該興無道亡。

高繼能大戰哪吒，恐哪吒先下手，高繼能掩一鎗便走。哪吒自思：「吾此來定要成功！」那

裏肯捨？隨手取乾坤圈望空中祭起。高繼能的蜈蜂袋未及開放來，不意哪吒的圈來得快，一圈正

打中肩窩，伏鞍而逃。哪吒為不得全功，心下懊惱，回營見子牙曰：「弟子未得全功，請令定

奪。」子牙上了哪吒的功。

且說高繼能被哪吒打傷，敗進營來見孔宣，具言前事。孔宣不語，取些丹藥與繼能敷貼，立

時痊癒。孔宣次日命中軍點砲，自領大隊人馬，親臨陣前。對旗門官將曰：「請你主將答話。」

探馬報入中軍。孔宣請元帥答話。」子牙傳令：「擺八健將出營。」大紅寶纛旗展處，子牙左

右有四個先行官與眾門徒，雁翅排開。子牙乘四不像至陣前，看孔宣來歷大不相同。怎見得？有

讚為證：

身似黃金映火，一籠盔甲鮮明。大刀紅馬勢崢嶸，五道光華色映。

曾見開天闢地，又見日月星辰。一靈道德最根深，他與西方有分。

子牙看孔宣背後有五道光華，按青、黃、赤、白、黑，子牙心下疑惑。孔宣孔子牙自來，將馬一拍，來至軍前，問曰：「來者莫非姜子牙麼？」子牙曰：「然也。」孔宣問曰：「你原是殷臣，為何造反？妄自稱王，會合諸侯，逆天欺心，不守本土。吾今奉詔征討，你好好退兵，謹守臣節，可保家國。若半字遲延，吾定削平西土，那時悔之晚矣！」

子牙曰：「天命無常，惟有德者居之。昔帝堯有子丹朱不肖，讓位與舜。舜帝有子商均亦不肖，讓位與禹。禹有子啟賢，能繼父志，禹尊禪讓，復讓與益。天下之朝覲訟獄，不之益而之啟，再後傳之桀。桀王無道，成湯伐夏而有天下。今傳之紂，紂王今淫酗肆虐，穢德彰聞，天怒民怨，四海鼎沸，人心皆欲歸周。將軍何不順天以歸我周，共罰獨夫也？」孔宣曰：「你以下伐上，反不為逆天？乃借此一段穢污之言，惑亂民心，借此造反，拒逆天兵，情殊可恨！」縱馬舞刀，來取子牙，後有洪錦走馬趕來，大呼：「孔宣不得無禮，吾來也！」

孔宣見洪錦殺至陣前，便大罵：「逆賊！你還敢來見我？」洪錦曰：「天下八百諸侯俱已歸周，料你一個忠臣，也不能濟得甚事。」孔宣大怒，搖鎗直取。二馬交兵，未及數合，洪錦將旗門遁往下一戳，把刀往下一分，那旗化為一門。洪錦方欲進門，孔宣大笑曰：「米粒之珠，有何光彩？」孔宣兜回馬，把左邊黃光往下一刷，將洪錦刷去，毫無影響，就如沙灰投入大海之中，只見一匹空馬。子牙左右大小將官俱目瞪口呆。孔宣復縱馬來取子牙，子牙手中劍急架相迎。旁有鄧九公走馬來助陣，子牙大戰十五、六合。子牙祭打神鞭打孔宣，那鞭已落在孔宣紅光中去了，似石投水。子牙大驚，忙傳令鳴金，兩邊各歸營寨。

且說子牙升帳，坐下沈吟，想：「此人後面五道光華，按有五行之狀。今將洪錦攝去，不知凶吉，如之奈何？」子牙自思：「不若乘孔宣得勝，今夜去劫他的營，且勝他一陣，再作區處。」

子牙令：「哪吒，你今夜去劫孔宣的大轅門；黃天化，你去劫他左營；雷震子，你可去劫他右營；

先挫動他軍威，然後用計破他，必然成功。」三人領令去訖。

且說孔宣得勝進營，將後面五色光華一抖，只見洪錦昏睡於地下，孔宣吩咐左右，將洪錦監在後營，收了打神鞭。正欲退後營，只見一陣大風，將帥旗連捲三、四捲。孔宣大驚，掐指一算，早已知其就裏。忙喚高繼能吩咐：「你在左營門埋伏；周信，你在右營門埋伏。今夜姜子牙要來劫吾營寨，吾正要他來，只可惜姜尚不曾親來！」

且說姜子牙營中三路兵暗暗上嶺。將近二更，一聲砲響，三路兵吶喊一聲，殺進轅門。哪吒踏輪搖鎗，衝開營門，殺至中營而來。孔宣獨坐帳中，不慌不忙，上了馬迎來，大笑曰：「哪吒，你今番劫營，定然遭擒，再休想前番取勝也。」哪吒也不知孔宣的利害，大怒罵曰：「今日定拿你成功！」舉鎗來戰，殺在中軍，難解難分。雷震子飛在空中，衝開右營，周信被雷震子一棍刷將下來，正中頂門，打得腦漿迸出，死於非命。雷震子飛至中營，見哪吒大戰孔宣，雷震子大喝一聲，如霹靂交加。孔宣將黃光望上一撒，先拿了雷震子，哪吒見如此利害，方欲抽身，又被孔宣把白光一刷，連哪吒刷去，不知去向。

且說黃天化只聽得殺聲大作，不察虛實，催開玉麒麟，衝進左營，忽聽砲響，高繼能一馬當先，奮夜交兵，更不答話，麟馬相交，鎗鎚並舉。黃天化兩柄鎚，只打得鎗尖生烈燄，高繼能見如此利害，掩一鎗撥馬就走。二將乃是夜戰，況黃天化兩柄鎚似流星不落地，來往不沾塵。高繼能命該如此，那蜈蜂捲將來，成馬就走。黃天化催開玉麒麟趕來，高繼能展開蜈蜂袋，也是黃天化命該如此，那蜈蜂捲將來，成堆成團而至，似飛蝗一般。黃天化用兩柄鎚遮擋，不防蜈蜂把玉麒麟的眼叮了一口，那蜈蜂捲將來，成堆成團而至，似飛蝗一般。黃天化坐不住鞍轎，撞下地來，早被高繼能一鎗正中脅下，死於非命，一道靈魂往封神臺去了。可憐下山大破四天王，不能取成湯寸土。正是：

功名未遂身先死，早至臺中等候封。

且說孔宣收兵，殺了一夜，嶺頭上屍橫遍野，血染草樹。孔宣升帳，將五色神光一抖，只見哪吒、雷震子跌下地來。孔宣命左右拿於後營監禁，然後坐下。高繼能獻功，報斬了黃天化首級，孔宣吩咐號令轅門不表。

且言子牙一夜不曾睡，只聽得嶺上天翻地覆的一般。及至天明，報馬進營：「啟老爺：三將劫營，黃天化首級已號令轅門，二將不知所在。」子牙大驚。黃飛虎聽罷，放聲大哭曰：「天化苦死！不能取成湯尺寸之土，要你奇才無用！」三兄弟、二叔叔、眾將無不下淚，武成王如酒醉一般，子牙納悶無言。南宮适曰：「黃將軍不必如此，令郎為國捐軀，萬年垂於青史。方今高繼能有左道蜈蜂之術，將軍何不請崇城黑虎來？他有神鷹，能制此術。」

黃飛虎聽得此言，上帳來見子牙，曰：「末將往崇城去請崇黑虎來破此賊，以洩吾兒子之恨。」子牙見黃飛虎這等悲切，即許之。黃飛虎離了行營，逕往崇城大道而來。一路上曉行夜住，飢食渴飲，在路行程，一日來到一座山，山下有一石碣，上書「飛鳳山」。飛虎看罷，策馬過山，耳邊只聽得鑼鼓齊鳴，武成王自思：「是那裏戰鼓響？」把坐下五色神牛一撐，走上山來。只見山凹裏三將廝殺：一員將使五股托天叉，一員將使八楞熟銅鎚，一員將使五爪爛銀抓；三將大戰，殺得難解難分。只見那使叉的同著使抓的，與那使鎚的，戰了一合；只見使鎚的又同著使叉的殺那使抓的，三將殺得呵呵大笑。

黃飛虎在坐騎上，自忖曰：「這三人為何以戰為戲？待吾向前問他端的。」黃飛虎縱騎至面前。只見使叉的見飛虎丹鳳眼，臥蠶眉，穿王服，坐五色神牛。使叉的大呼曰：「二位賢弟，少停兵器。」二人忙停了手，那將馬上欠身問曰：「來者好似武成王麼？」黃飛虎曰：「不才便是。」三將聽得，滾鞍下馬，拜伏在地。黃飛虎慌忙下騎，頂禮相還。三將不識三位將軍何以知我？」三將馬上欠身問曰：「大王！適才見大王儀表，與昔日所聞相像，故此知之。今何至此？」邀請上山。三將拜罷，口稱：「大王！適才見大王儀表，與昔日所聞相像，故此知之。今何至此？」邀請上山，進得中軍帳，分賓主坐下。

黃飛虎曰：「方才三位兄廝殺，卻是何故？」三人欠身曰：「俺弟兄三人在此吃了飯，沒事

幹，假此消遣耍子，不期誤犯行旌，有失迴避。」黃飛虎亦遜謝畢，問曰：「請問三位高姓大名？」三人欠身曰：「末將姓文名聘，此位姓崔名英，黃飛虎乃是東嶽，崇黑虎乃是南嶽。」這一回正該是五嶽相會，表過不題。

文聘乃是西嶽，崔英乃是中嶽，蔣雄乃是北嶽，黃飛虎乃是東嶽，崇黑虎乃是南嶽。」這一回正該是五嶽相會，表過不題。

文聘治酒款待黃飛虎，酒席之間，問曰：「大王何往？」黃飛虎把子牙拜將伐湯，遇孔宣殺了黃天化的事說了一遍：「如今末將往崇城，請崇君侯往金雞嶺，共破高繼能，為吾子報仇。」

文聘問曰：「只怕崇君侯不得來。」飛虎曰：「將軍何以知之？」文聘曰：「崇君侯操演人馬，要進陳塘關至孟津會天下諸侯，恐誤了事，絕不得來。」黃飛虎曰：「幸是遇著三位，不然枉走一遭。」崔英曰：「不然。文兄之言，雖是如此說，但崇君侯欲進陳塘關，也要等武王的兵到。大王權且在小寨草榻一宿，明日俺弟兄三人同大王一往，料崇君侯定來協助，絕無推辭之理。」

黃飛虎感謝不盡，就在山寨中歇了一宿。

次日，四將用罷飯，一同起行，在路無詞。一日來至崇城，文聘至帥府。門官來見黑虎，報曰：「啓千歲，有飛鳳山三位求見。」崇黑虎道：「請進來！」三將至殿前行禮畢，崔英曰：「外有武成王，尚在外面等候。」崇黑虎聞言，降階迎接，口稱：「大王！不才不知大王駕臨，有失遠迎，望大王恕罪！」黃飛虎曰：「輕造帥府，得睹尊面，實末將三生之幸。」敘禮畢，分賓主依次坐下。彼此溫慰畢，黃飛虎把黃飛虎的事說了一遍，崇黑虎咨歎不語。

崔英曰：「仁兄莫非為要進陳塘關麼？今姜元帥阻隔在金雞嶺，仁兄縱先進陳塘關，至孟津，也少不得等武王到，方可會合諸侯，這不是還可遲得。依弟之愚見，不若先破了高繼能，讓子牙進兵，兄再分兵至陳塘關不遲，總是一事。」崇黑虎曰：「既然如此，明日就行。著世子崇應鸞操練三軍，待吾等破了孔宣，再來起兵未晚。」黃飛虎謝罷，崇黑虎乃治酒管待飛虎等四人。

次日四鼓時分，五嶽一齊起馬，離了崇城，往金雞嶺大道行來。非只一日，五嶽至子牙轅門之外，探馬報入中軍……「啓元帥：黃飛虎轅門等令。」子牙令至帳前，問曰：「請崇黑虎的事如何？」飛虎啓曰：「還添有三位，俱在轅門外聽令。」子牙便傳令：「用請旗請來。」崇黑虎等

俱遵闔外之令，上帳打躬曰：「元帥在上，吾等甲冑在身，不能全禮。」子牙忙迎下接住曰：「君侯等皆是外客，如何這等行此大禮？」彼此遜讓，以賓主之禮相敘。

子牙命設座，崇黑虎等俱客席，子牙與飛虎主席相陪。子牙曰：「今孔宣猖獗，阻逆天兵，有勞賢侯，途次奔馳，深是不安。」崇黑虎謝過，起身對子牙曰：「煩元帥引進，參謁周王。」

子牙前行引路，黑虎隨後，進後帳與武王見禮，相敘畢。崇黑虎曰：「今大王體上天好生之仁，救民於水火，共伐獨夫，孔宣自不度德，敢阻天兵，彼是自取死耳，隨即撲滅。」武王曰：「孤才疏德薄，謬蒙眾位大王推許，共舉義兵。今初出岐周，便有這些阻隔，定是天心未順耳。孤意欲回兵，且修己德，以俟有道，何如？」崇黑虎曰：「大王差矣！今紂惡貫盈，人神共怒。豈得以孔宣疥癬之輩，以阻天下諸侯之心？時哉不可失，大王切不可灰了將士之心！」武王大喜，命左右治酒，與崇黑虎共飲數杯，黑虎謝酒而出。子牙與崇黑虎出來，在中軍重新治酒，管待四位。

正是：

五嶽共飲金雞嶺，這場大戰實驚人。

話說崇黑虎次日上火眼金睛獸，左右有文聘、崔英、蔣雄上嶺來，坐名只要高繼能出來答話。孔宣聞報，隨命高繼能速退西兵。高繼能出營來見崇黑虎，大喝曰：「你乃是北路反叛，為何也來助西岐為惡？這正是你等會聚在一處，便於擒捉，省得費我等心機。」崇黑虎曰：「匹夫！死活不知，四面八方皆非紂有，尚敢支吾而不知天命也。前日斬黃公子是你？」高繼能笑曰：「哪吒、雷震子不過如此，你有何能，敢來問吾？」縱馬搖鎗直取，崇黑虎手中斧赴面相迎，獸馬相交，鎗斧並舉。未及數合，文聘青驄馬跑，五股叉搖，崔英催開黃彪馬，蔣雄磕開烏騅馬，四將把高繼能圍在當中，好個高繼能，一條鎗抵住了四件兵器，三軍吶喊，數對旗搖。

且說黃飛虎在中軍帳，子牙聽得鼓聲大振，對黃飛虎曰：「黃將軍！崇君侯此來為你，你可

出營助陣方是！」黃飛虎曰：「末將思子，一時昏憒，幾乎忘卻了。」隨上五色神牛，搖鎗殺出營來，大呼：「崇君侯！吾來拿殺子仇人也！」把坐下牛一縱，殺入圈子裏來。正應著：

五嶽特來除黑煞，金雞嶺上立奇功。

且說五嶽將高繼能圍在垓心，高繼能好一條鎗，遮架攔擋，此正是五嶽同除黑煞，不知性命如何？且聽下回分解。

# 第七十回 準提道人收孔宣

準提菩薩產西方，道德根深妙莫量。荷葉有風生色相，蓮花無雨立津梁。金弓銀戟非防患，寶杵魚腸另有方。漫道孔宣能變化，婆娑樹下號明王。

話說高繼能與五嶽大戰，一條鎗如銀蟒翻身，風馳雨驟，甚是驚人，怎見得一場大戰？有讚為證：

刮地寒風如虎吼，旗旛搖展紅閃灼。飛虎忙施提蘆鎗，繼能搖鎗真猛惡。文聘使發托天叉，崔英銀鎚流星落。黑虎板斧似車輪，蔣雄神抓金紐索。三軍喝彩把旗搖，正是黑煞逢五嶽。

且說高繼能久戰多時，一條鎗擋不住五嶽兵器，又不能跳出圈子。正在慌忙之時，只見蔣雄使的抓，把金紐索一軟，高繼能乘空把馬一攔，跳出圈子就走。崇黑虎等五人隨後趕來，高繼能把蜈蜂袋一抖，好蜈蜂！遮天映日，若驟雨飛蝗，文聘撥回馬就要逃走。崇黑虎曰：「不妨。不可著驚，有吾在此。」忙把背後一紅葫蘆頂揭開了，裏邊一陣黑煙冒出，煙裏隱有千隻鐵嘴神鷹。怎見得？有讚為證：

葫蘆黑煙生，煙開鬼神驚。秘傳玄妙法，千隻號神鷹。乘煙飛騰起，蜈蜂當作羹。鐵翅如銅剪，尖嘴似金針。翅打蜈蜂成粉爛，嘴啄蜈蜂化水晶。今朝五嶽來相會，黑煞逢之命亦傾。

且說高繼能蜈蜂盡被崇黑虎鐵嘴神鷹翅打嘴吞，一時吃了個乾乾淨淨。高繼能大怒曰：「焉

敢破吾之術？」復回來又戰。五人又把高繼能圍住，黃飛虎一條鎗裏住了高繼能。只見孔宣在營

中問掠陣官曰：「高將軍與何人對敵？」軍政司稟曰：「與五員大將殺在垓心。」孔宣前往，出

營門掠陣。見高繼能鎗法漸亂，才待走馬出營，高繼能早被黃飛虎一鎗刺中發下，翻鞍墜馬，梟

了首級。才要掌鼓回營，忽聽得後邊大呼曰：「匹夫少待回兵，吾來也！」五將見孔宣來至，黃

飛虎罵曰：「孔宣！你不識天時，真乃匹夫也！」孔宣笑曰：「我也不對你這等草木之輩講閒話，

你且不要走，放馬來！」把刀一晃，直取文聘。崇黑虎忙舉雙斧砍來。一似車輪，六騎交鋒，直

殺得⋯

空中飛鳥藏林內，山裏猿蟲隱穴中。

孔宣見這五員大將，兵器來得甚是凶猛，若不下手，反為他所算。把背後五道光華往下一晃，

五員戰將一去，毫無蹤影，只剩得五騎歸營。子牙正坐，只見探事官來報：「五將被孔宣光華撒

去，請令定奪。」子牙大驚曰：「雖然殺了高繼能，倒又折五將，且按兵不動。」

話說孔宣進營，把神光一抖，只見五將跌下，照前昏迷，吩咐左右監在後營。孔宣見左右並

無一將，只得自己一個，也不來請戰，只阻住咽喉總路，周兵如何過去得？

話說子牙頭運糧草官楊戩至轅門下馬，大驚曰：「這時候還在此處！」軍政官報與子牙：「督

糧官楊戩聽令。」子牙傳令：「入來。」楊戩上帳參謁畢，稟曰：「催糧三千五百，不誤限期，

請令定奪。」子牙曰：「督糧有功，乃是為國。」楊戩曰：「是何人領兵阻住此處？」子牙把死

了黃天化，並擒拿了許多將官的事，說了一遍。楊戩聽得黃天化已死，正是⋯

道心推在汪洋海，卻把無名火上來。

楊戩曰：「元帥！明日親臨陣前，待弟子看他是什麼東西作怪，必以法治之。」子牙曰：「這也有理。」楊戩下帳，只見南宮适、武吉對楊戩曰：「孔宣連拿黃飛虎、洪錦、哪吒、雷震子，莫知去向。」楊戩曰：「吾有照妖鑑在此，不曾送上終南山去。明日元帥會兵，便知端的。」次日，子牙帶眾門人出營，來會孔宣。巡營軍卒報入中軍，孔宣聞報，出來復會子牙，曰：「你等無故造反，誣謗妖言，惑亂天下諸侯，妄起兵端，欲至孟津會合天下叛賊；我也不與你廝殺，我只阻住你不得過去，看你如何會得成？待你等糧草盡絕，我再拿你未遲。」

只見楊戩在旗門下，把照妖鑑照著孔宣，看鏡裏面似一塊五彩裝成的瑪瑙，滾前滾後。楊戩暗思：「這是個什麼東西？」孔宣看見楊戩照他，孔宣笑曰：「楊戩，你將照妖鑑上前來照，那遠遠照，恐不明白。大丈夫當明白做事，不可在暗地裏行藏，我讓你照！」楊戩被孔宣說明，便走至軍前，舉鑑照孔宣，也是如前一般，楊戩遲疑。

孔宣見楊戩不言不語只管照，心中大怒，縱馬搖刀直取。楊戩三尖刀急架相還，刀來刀架，兩馬盤旋，戰有三、四十回合，未分勝負。楊戩見起先照不見他的本像，及至廝殺，又不能取勝，心下十分焦躁，忙祭起哮天犬在空中，那哮天犬方欲下來奔孔宣，不覺自身輕飄，落在神光裏去了。韋護來助楊戩，祭杵打來，孔宣又把神光一撒。楊戩見勢不好，知道他身後神光利害，駕金光走了。只見韋護的降魔杵落在紅光中去了。

孔宣大呼曰：「楊戩，我知道你有八九玄功，善能變化，如何也逃走了，敢再出來會我？」韋護見失了寶杵，將身隱在旗下，面面相覷。孔宣大呼：「姜尚！今日與你定個雌雄！」孔宣走馬來戰子牙。後有李靖大怒，祭起大鎗，罵曰：「你是何等匹夫，焉敢如此猖獗？」搖戟直衝向前，抵住孔宣的刀，二將又戰在虎穴龍潭之中。李靖祭起按三十三天玲瓏金塔，往下打來。孔宣把黃光一絞，金塔落去，無蹤無影。孔宣叫：「李靖不要走，來擒你也！」正是：

紅光一展無窮妙，方知玄內有真玄。

話說金、木二吒見父親被擒，弟兄二人四口寶劍飛來，大罵：「孔宣逆賊，敢傷吾父？」弟兄二人舉劍就砍，孔宣手中刀急架相迎。只三合，金吒祭遁龍樁，木吒祭吳鉤劍，俱祭在空中。只見孔宣把這些寶貝不為稀罕，紛紛俱落在紅光裏面去了。金、木二吒見勢不好，欲待要走，被孔宣把神光復一撒，早已拿去。

子牙見此一陣折了許多門人，不覺怒從心上起，惡向膽邊生：「吾在崑崙山，也不知會過多少高明之士，豈懼你孔宣一匹夫哉！」催開四不像來戰孔宣。未及三、四回合，孔宣把青光往下一撒。子牙見神光來得利害，忙把杏黃旗招展，那旗現有千朵蓮花，護住身體，青光不能下來。正乃是玉虛之寶，自比別樣寶貝不同。孔宣大怒，驟馬趕來，子牙後隊惱了鄧嬋玉，用手把馬撐回，抓一塊五光石打來。正是：

發手紅光出五指，流星一點落將來。

孔宣被鄧嬋玉一石，打傷面門，勒轉馬望本營逃走，不防龍吉公主祭起鸞飛寶劍，從孔宣背從砍來。孔宣不知，左肩上中了一劍，大叫一聲，幾乎墜馬，負痛敗進營來。坐在帳中，忙取丹藥敷之，立時痊癒。方把神光一抖，收了諸般法寶，仍將李靖、金、木二吒監禁，切齒深恨不表。

子牙鳴金收軍回營，只見楊戩已在中軍。子牙升帳，問曰：「眾門人俱被拿去，你如何倒還來了？」楊戩曰：「弟子仗師尊妙法，師叔福力，見孔宣神光利害，弟子預先化金光走了。」子牙見楊戩未曾失利，心上還略覺安妥，然心下甚是憂悶：「記吾師偈中說：界牌關下遇誅仙。如何在此處有這支人馬，阻住許久，似此如之奈何？」

正憂悶之間，武王遣小校來請子牙後帳議事。子牙忙至後帳，行禮坐下。武王曰：「聞元帥連日未能取勝，屢致損兵折將。元帥既為諸將之元首，六十萬生靈俱懸於元帥掌握。今一旦信任天下諸侯狂悖，陡起議論，糾合四方諸侯，大會孟津，觀政於商，致使天下鼎沸，萬姓洶洶，麼

爛其民。今阻兵於此，眾將受干戈之厄，三軍耽不測之憂，使六十萬軍士拋撇父母妻子，兩下憂心，不能安身。今阻兵於此，使孤遠離膝下，不能盡人子之禮，又有負先王之言。固守本土，以待天時，使他人自為之，此為上策，元帥心下如何？」子牙答曰：「大王之言雖是，老臣恐違天命。」武王曰：「天命有在，何必強為！豈有凡事阻逆之理？」子牙被武王一篇言語，把心中惑動。這一會執不住主意，至前營傳令與先行官：「今夜減竈班師。」眾將都打點收拾起行，不敢阻諫。

二更時，轅門外來了陸壓道人，忙忙急急大呼：「傳與姜元帥。」子牙方欲退兵，軍政官報入：「啓元帥：有陸壓道人在轅門外來見。」子牙忙出迎接，二人攜手至帳中坐下。子牙見陸壓喘息未定，子牙曰：「道兄為何這等慌張？」陸壓曰：「聞你退兵，貧道急急趕來，故爾如此。」乃對子牙曰：「切不可退兵。若退兵之時，使眾門人俱遭橫死，天數已定，絕不差錯。」子牙聽陸壓一番言語，也無主張，故此子牙復傳令：「叫大小三軍，依舊紮駐營寨。」武王聽陸壓來至，忙出帳相見，問其詳細。陸壓曰：「大王不知天意，大抵天生大法之人，自有大法之人可治。今若退兵，使被擒之將俱無回生之日。」武王聽說，不敢再言退兵。

且說次日，孔宣至轅門搦戰，探馬報入中軍。陸壓問曰：「將軍乃是孔宣？」孔宣答曰：「然也。」陸壓出了轅門，見孔宣全裝甲冑。陸壓上前曰：「貧道一往，會會孔宣，看是如何？」陸壓出了轅門，孔宣笑曰：「料你不過草木愚夫，識得什麼天時人事！」子牙聽見，越加煩悶。孔宣在轅門，對子牙曰：「果是利害，不知是何神異，竟不可解。貧道只得化長虹走來，再作商議。」子牙聽見，對子牙曰：「足下既為大將，豈不知天時人事？今紂王無道，天下分崩，願共伐獨夫，足下以一人欲挽回天意耶？甲子之期乃滅紂之日，你如何阻得住？倘有高明之士出來，足下一旦失手，那時悔之晚矣。」孔宣笑曰：「料你不過草木愚夫，識得什麼天時人事！」把刀一晃，來取陸壓。陸壓手中劍急架忙迎，步馬相交，未及五、六合，陸壓取葫蘆欲放斬仙飛刀，只見孔宣將五色神光望陸壓撒來。陸壓知神光利害，化作長虹而走，進得營來，對子牙曰：「果是利害，不知是何神異，竟不可解。貧道只得化長虹走來，再作商議。」左右報入中軍，子牙正不肯回去：「只要姜尚出來見我，以決雌雄，不可難為三軍苦於此地。」

沒處治。孔宣在轅門大呼曰：「姜尚有元帥之行，無元帥之行，畏刀避劍，豈是丈夫所為？」

正在轅門百般辱罵，只見二運糧官土行孫剛至轅門，見孔宣口出大言，心下大怒道：「這匹夫！焉敢如此藐視元帥！」土行孫大罵：「逆賊是誰，敢如此無禮？」孔宣抬頭，見一矮子，提條鐵棍，身高不過三、四尺長。孔宣笑曰：「你是個什麼東西，也來說話？」土行孫也不答話，滾到孔宣的馬足下來，舉棍就打。孔宣掄刀來架，土行孫身子伶俐，左右竄跳，三、五合，孔宣甚是費力。土行孫見孔宣如此轉折，隨縱步跳圈子，誘之曰：「孔宣，你在馬上不好交兵；你下馬來，與你見個彼此。吾定要拿你，方知吾的手段。」孔宣原不把土行孫放在眼裏，便以此為實，想道：「這匹夫合該死！不要講刀砍他，只是一腳也踢做兩段。」孔宣曰：「吾下馬來與你戰，看你如何？」這個正是：

欲要成功扶紂王，誰知反中巧中機？

孔宣下馬，執劍在手，往下砍來；土行孫手中棍，往上來迎，二人惡戰在嶺下。且說報馬報入中軍：「啓元帥：二運官土行孫運糧至轅門，與孔宣大戰。」子牙著忙，恐運糧官被擄，糧道不通，令鄧嬋玉出轅門掠陣，嬋玉立在轅門不表。且說土行孫與孔宣步戰，大抵土行孫是步戰慣了的，孔宣原是馬上將軍，下來步戰，轉折甚是不及，被土行孫反打了幾下。孔宣知是失計，忙把五色神光往下撒來。土行孫見五色光華來得疾速神異，知道利害，忙把身子一扭，就不見了。孔宣見落了空，忙看地下。不防鄧嬋玉發手打來一石，喝曰：「逆賊看石！」孔宣聽響，及至抬頭時，已是打傷面門，哎呀一聲，雙手掩面，轉身就走。嬋玉乘機又是一石，正中項頸，著實帶了重傷，逃迴行營。土行孫夫妻二人大喜，進營見子牙，將打傷孔宣，得勝迴營的話，說了一遍。子牙亦喜，對土行孫曰：「孔宣五色神光，不知何物，攝許多門人將佐。」土行孫曰：「果是利害，俟再為區處。」子牙與土行孫慶功不表。

孔宣坐在營中大惱，把臉被他打傷二次，頸上亦有傷痕，心中大怒，只得服了丹藥。次日痊癒，上馬只要發石的女將，以報三石之仇。報馬報入中軍，鄧嬋玉就欲出陣。子牙止住嬋玉，吩咐：「你不可出去，你發石打過他三次，他豈肯善與你干休？你今出去，必有不利。」子牙止住嬋玉，吩咐……「且懸免戰牌出去。」孔宣見周營懸掛免戰牌，怒氣不息而回。

且說次日燃燈道人來至轅門，軍政官報入中軍：「啟元帥：有燃燈道人至轅門。」子牙忙出轅門，迎接入帳，行禮畢，尊於上坐。子牙口稱：「老師！」將孔宣事，一一訴過一遍。燃燈曰：「吾盡知之，今日特來會他。」子牙傳令：「去了免戰牌！」將孔宣，孔宣知是燃燈道人，笑曰：「燃燈道人，孔宣知去了免戰牌，忙上馬提刀，至轅門請戰。燃燈飄然而出，孔宣是燃燈道人，笑曰：「燃燈道人，你是清淨閒人，吾知你道行甚深，何苦也來惹此紅塵之禍？」燃燈曰：「你既知我道行甚深，你便當倒戈投順，同周王進五關，以伐獨夫；如何執迷不悟，尚敢支吾也？」孔宣大笑曰：「我不遇知音，不發言語，你說你道行深高，你也不知我的根腳，聽我道來：

混沌初開吾出世，兩儀太極任搜求；如今了卻生生理，不向三乘妙裏遊。」

孔宣道罷，燃燈一時也尋思不來：「不知此人是何物得道？」燃燈曰：「你既知興亡，深通玄理，如何天命不知，尚兀自逆天耶？」孔宣曰：「此是你等惑眾之言，豈有天位已定，而反以叛逆為正之理？」燃燈曰：「你這孽障！你自恃強梁，口出大言，毫無思忖，必有噬臍之悔！」把寶劍架刀，才戰二、三回合，燃燈

孔宣大怒，將刀一擺，就來戰燃燈。燃燈口稱：「善哉！」

忙祭起二十四粒定海珠來打孔宣。孔宣忙把神光一攝，只見那寶珠落在神光之中去了。燃燈大驚，又祭起紫金缽盂，只見也落在神光中去了。

燃燈大呼：「門人何在？」只聽半空中一陣大風飛來，內現一隻大鵬鵰來了。孔宣見大鵬鵰飛至，忙把頂上盔挺了一挺，有一道紅光直沖牛斗，橫在空中。燃燈道人仔細定眼，以慧眼視之，

看不明白，只聽見空中有天崩地塌之聲。有兩個時辰，只聽得一聲響亮，把大鵬鵰打下塵埃。孔宣忙催開馬，把神光來撒燃燈。燃燈借著一道祥光，自回本營，見子牙陳說利害，不知他是何物？

只見大鵬鵰也隨至帳前。燃燈問大鵬鵰曰：「孔宣是什麼東西得道？」大鵬鵰曰：「弟子在空中，只見五色祥雲護住他身子，也像有兩翅之形，但不知是何鳥？」子牙同燃燈至轅門迎接。見此人挽雙抓髻，面黃身瘦，髻上戴兩枝花，手中拿一枝樹枝，見燃燈來至，大喜曰：「道友請了！」燃燈忙打稽首曰：「道兄從何處來？」道人曰：「吾從西方來，欲會東南兩度有緣者。今知孔宣阻逆大兵，特來渡彼。」燃燈已知西方教下道人，便請入帳中。那道人見紅塵滾滾，殺氣騰騰，滿目俱是殺氣，口裏只道：「善哉！善哉！」來至帳前，施禮坐下。

燃燈問曰：「貧道聞西方乃極樂之鄉，今到東土，濟渡眾生，正是慈悲方便。請問道兄法號？」道人曰：「貧道乃西方教下準提道人是也。前日廣成子道友在俺西方，借青蓮寶色旗，也曾會過。今日孔宣與吾西方有緣，貧道特來請他同赴極樂之鄉。」燃燈聞言大喜曰：「道兄今日收伏孔宣，可以無誤武王東進之期矣。」準提曰：「孔宣得道，根行深重，與吾西方有緣，故特來收之。」

準提道罷，隨出營會孔宣。不知勝負如何？且聽下回分解。

# 第七十一回　姜子牙三路分兵

丞相與兵列戰車，虎賁將士實堪誇。諸侯鼓舞皆忘我，黎庶謳歌盡棄家。

劍戟森羅飛瑞彩，旌旗掩映舞朝霞。須知天意歸仁聖，縱有征誅若浪沙。

話說準提道人上嶺，大呼曰：「請孔宣答話！」少時，孔宣出營，見一道人來得蹊蹺，怎見得？有詩為證：

身披道服，手執樹枝。八德池邊常演道，七寶林下說三乘；頂上常懸舍利子，掌中能寫沒文經。飄然真道客，秀麗實奇哉。煉就西方居勝境，修成永壽脫塵埃。蓮花成體無窮妙，西方首領大仙來。

話說孔宣見準提道人，問曰：「那道者，通個名來？」道人曰：「貧道與你有緣，特來同你享西方極樂世界，演講三乘大法，無罣無礙，成就正果，完金剛不壞之體，豈不美哉！何苦於此殺劫中尋生活耶？」孔宣大笑曰：「一派亂言，又來惑吾！」道人曰：「你聽我道來，我見你有歌為證，歌曰：

功滿行完宜沐浴，煉成本性合天真。天開於子方成道，九戒三皈始自新。脫卻羽毛歸極樂，超出樊籠養百神。洗塵滌垢全無染，返本還元不壞身。」

孔宣聽罷大怒，把刀望道人頂上劈來。準提道人把七寶妙樹一刷，把孔宣的大杆刀刷在一邊。

孔宣忙取金鞭在手，復望準提道人打來。道人又把七寶妙樹刷來，把孔宣的鞭又刷在一邊去了。孔宣只剩兩隻空手，心上著急，忙將當中紅光一撒，把準提道人撒去。燃燈看紅光撒去了準提道人，不覺大驚。只見孔宣撒去了準提道人，只是睜著眼，張著嘴；須臾間，頂上盜，身上袍甲，紛紛摔碎，連馬壓在地下，只聽得孔宣五色光裏一聲雷響，現出一尊聖像來，十八隻手，二十四首，執定瓔珞、傘蓋、花貫、魚腸、加持神杵、寶銼、金弓、銀戟、旗旛等件。準提道人作歌而來：

寶飯金光映日明，西方妙法最微精。千千瓔珞無窮妙，萬萬祥光逐次生。
加持神杵人罕見，七寶林中豈易行。今番同赴蓮臺會，此日方知大道成。

且說準提道人將孔宣用絲縧扣著他頸下，把加持寶杵放在他身上，口稱：「道友，請現原形！」霎時間，現出一隻目細冠紅孔雀。準提道人坐在孔雀身上，一步步走下嶺，進了子牙大營。準提道人曰：「貧道不下來了。」欲別子牙。子牙曰：「老師大法無邊。孔宣將吾許多門人諸將不知放在何地？」準提問孔宣曰：「道友今日已歸正果，當還子牙眾將門人。」孔雀應曰：「俱監在行營後。」準提道人對子牙說道：「別了。」把孔雀一拍，只見孔雀二翅飛騰，有五色祥雲，紫霧盤旋，逕往西方去了。

且說子牙向韋護、陸壓，領眾將至孔宣行營，招降兵卒。眾兵見無主將，俱願投降，子牙許之。忙至後營放眾門人，諸將等出來，至本營拜謝子牙、燃燈畢。次日，崇黑虎等回崇城，燃燈、陸壓俱各歸山，楊戩乃催糧去訖。子牙傳令催動人馬，大軍過了金雞嶺，一路無詞。兵至氾水關，探馬報人，子牙傳令安營，在關下紮駐大寨，怎見得？

營安勝地，寨背孤虛。南分朱雀北玄武，東按青龍西白虎。打更小校搖金鈴，傳箭兒郎

鳴戰鼓。依山傍水結行營，暗伏強弓百步弩。

子牙升帳坐下，將正印命哪吒為先行，把南宮适補後哨，駐兵三日。

且說汜水關韓榮聞孔宣失機，周兵又至關下，與眾將上城，看子牙人馬著實整齊，但見得：

一團殺氣，擺一川鐵馬兵戈；五彩紛紛，列千杆紅旗赤幟。畫戟森羅，輕飄豹尾描金五彩旛；兵戈凜冽，樹立斬虎屠龍純雪刃。密密鋼鋒，如列百萬大小水晶盤；對對長鎗，似排數千粗細冰淋尾。幽幽畫角，猶如東海老龍吟；唧唧提鈴，酷似簷前鐵馬響。長弓初吐月，短弩似飛星。錦帳團營如密布，旗旛繡帶似層雲。道服儒巾，盡是玉虛門客；紅袍玉帶，都係走馬先行。正是：子牙東進兵戈日，我武惟揚在此行。

且說子牙在中軍正坐，有先行官哪吒進前言曰：「兵至關下，宜當速戰。師叔駐兵不戰，何也？」子牙曰：「不可。吾如今分兵三路：一路取佳夢關，一路取青龍關，吾自取汜水關，方免吾軍左右受敵也。」二將齊聲願往。子牙曰：「二位可拈一鬮，分為左右。」二將應諾。子牙把二鬮放在桌上，只見黃飛虎拈的是青龍關，洪錦拈的是佳夢關。二將各掛紅簪花，每一路分兵十萬。黃飛虎的先行是鄧九公、黃明、周紀、龍環、吳謙、黃飛豹、黃飛彪、黃天祿、黃天爵、黃天祥、蘇全忠、辛免、太顛、閔天、祁恭、尹籍，分兵十萬，往青龍關去了。洪錦的先行是季康、南宮适、蘇護、太鸞、鄧秀、趙昇、孫焱紅，擇吉日祭旗，往佳夢關去了。

韓榮看子牙大營，盡是大紅旗，心下疑惑。韓榮下城，在銀安殿與眾將官修本，差官往朝歌告急；一邊點將上城，設守城之法。

卻說洪錦離了汜水關，一路上浩浩蕩蕩，人喊馬嘶，三軍踴躍，過了些重山重水，府州縣衙，

哨馬報入中軍：「前至佳夢關了。」洪錦傳令安營，立了營，三軍吶喊，洪錦升帳，眾將參謁。

洪錦曰：「兵行百里，不戰自疲。俟次日誰先取關走一遭？」季康應聲：「願往。」洪錦許之。

次日，季康上馬提刀至關下搦戰。佳夢關主將胡陞、胡雷、徐坤、胡雲鵬正議退兵，只見報馬入帥府：「啓總兵：周將請戰。」胡陞問：「誰人去退周將走一遭？」旁有徐坤領令，全裝甲冑出關。季康認得是徐坤，遂大呼曰：「徐坤！今日天下盡屬周主，汝為何尚逆天命而強戰也？」

徐坤大罵：「反賊！諒爾不過一走使耳，你有何能，敢出此言？」縱馬搖鎗，直取季康。季康手中刀赴面交還，大戰五十餘合，季康口中念念有詞，只見頂上有一道黑氣，黑氣中現一狗頭；正酣戰之間，徐坤被狗夾臉一口。徐坤未曾防備，怎經得一口？不覺得手起一刀，揮於馬下，梟了首級，掌鼓進營報功不題。

且說報馬報於胡陞，說：「徐坤陣亡。」胡陞心下甚是不樂。次日，左右又報：「有周將討戰。」胡陞令：「胡雲鵬走一遭。」雲鵬領令上馬，提斧出得關來，看來將乃是蘇全忠。胡雲鵬大罵：「反賊！天下反完了，你也不可反。你姐姐是朝陽寵后，這等忘本，你好生坐在馬上，待吾來擒你！」二馬相交，鎗斧並舉，大戰三、四十合。胡雲鵬不覺力盡筋麻，汗流浹背。正是：

征雲慘淡遮紅日，海沸江翻神鬼愁。

胡雲鵬那裏是蘇全忠對手，只殺得馬仰人翻，措手不及，被蘇全忠大呼一聲，把胡雲鵬刺於馬下，梟了首級回營，見洪錦報功。哨馬又報入關中，報與主將曰：「胡雲鵬失機陣亡。」胡陞與胡雷曰：「賢弟！今兩陣連失二將，天命可知。況今天下歸周，非只一處，俺弟兄商議，不若歸周，以順天時，亦不失豪傑之所為。」胡雷曰：「長兄之言差矣！我等世受國恩，享天下高爵厚祿，今當國家多事之秋，不思報本，以分主憂，而反說此貪生之語。常言道：『主憂臣辱，以死報君，理之當然。』長兄切不可提此傷風敗俗之言，待吾明日，定要成功。」胡陞默然，無言

可對，各歸營中歇息。

次日，胡雷奮勇出關，向周營討戰。報馬報入中軍，有南宮适出馬。胡雷大呼：「南宮适慢來！」胡雷手中刀望南宮适頂門上砍來，南宮适手中刀劈面相還，兩馬相交，雙刀並舉，一場大戰。怎見得？有詩為證：

二將凶猛俱難併，棋逢對手如梟獍。來來去去手無停，下下高心不定。一個扶王保駕棄殘生，一個展土開疆拚性命。生前結下殺人冤，兩虎一傷方得勝。

南宮适與胡雷戰有三、四十合，被南宮适賣個破綻，胡雷用力一刀砍入南宮适懷裏來，馬頭相交，南宮适讓過刀，伸開手把胡雷生擒活捉，拿至轅門前下馬，逕進中軍報功。洪錦傳令：「推來。」眾士卒將胡雷推至帳前來，立而不跪。洪錦曰：「既被擒來，何得抗拒？」胡雷大罵曰：「反國逆賊！你不思報國大恩，反助惡成害，真狗彘也！吾恨不能食汝之肉！」洪錦大怒，命：「推出去，斬訖報來。」立時將胡雷推出轅門，須臾，斬首號令。

洪錦方與南宮适賀功，才飲酒，旗門來報：「胡雷又來討戰。」洪錦大怒，傳令：「把報事官斬了，為何報事不明？」左右應聲，把報事官推出去，報事官大呼：「冤枉！」洪錦令：「推回來！」問其故：「你報事不明，理當斬首，為何口稱冤枉？」報事官曰：「老爺！小人怎敢報事不明？外面果然是胡雷。」南宮适曰：「待末將出營，便知端的。」洪錦沈吟驚異。只見南宮适復上馬出營來，見果是胡雷。南宮适大罵曰：「妖人焉敢以邪術惑吾！不要走！」縱馬舞刀，一將復戰。其胡雷本事實不如南宮适，未及三十合，依舊擒胡雷下馬，掌鼓進營，來見洪錦。洪錦大喜，將胡雷推至軍前。

洪錦不知何術，兩邊大小眾將紛紛亂議，驚動後營龍吉公主，上中軍帳來問其原故，洪錦將胡雷的事，說了一遍。龍吉公主叫把胡雷推至帳前一看，公主笑曰：「此乃小術，有何難哉？」

叫：「把胡雷頂上頭髮分開。」公主取三寸五分乾坤針，放在胡雷泥丸宮釘將下去，立時斬了。

公主曰：「此乃替身法，何足為奇？」正是：

因斬胡雷招大禍，子牙難免這場非。

話說洪錦斬了胡雷，號令在轅門。有報馬報入關中：「啓總兵爺：二爺陣亡，號令轅門。」胡陞大驚曰：「吾弟不聽吾言，故有喪身之厄。今天下大半歸周，不如投降為上。」令中軍官修納降文書，速獻關寨，以救生民塗炭。只見左右將納降文表，修理停當，只等差人納款。且說洪錦正與眾將飲酒賀功，忽報：「佳夢關差官納款。」洪錦傳：「令來。」將差官令至中軍，呈上降表。洪錦展開觀看：

鎮守佳夢關總兵胡陞泪佐貳眾將等，謹具降表與奉天討逆元帥麾下：竊念陞等仕商有年，豈意紂王肆行不道，荒淫無度，見棄於天。仇溺士庶，皇天不保，特命大周興兵以張天討。兵至佳夢關，陞等不自度德，反行拒敵，致勞元戎奮威，斬將殄兵，莫敢抵當。今已悔過改行，特修降表，遣使納款，懇鑑愚悃，俯容改過之恩，以啓自新之路。正元帥不失代天宣化之心，弔民伐罪之舉，則陞等不勝感激待命之至，謹表。

洪錦看罷，重賞差官曰：「我不及回書，准明早進關安民便了。」來使回關見胡陞，稟曰：「洪總兵准其納款，不及回書，明日早進關。」胡陞令左右：「將佳夢關上豎起周家旗號，打點戶口冊籍，庫藏錢糧，候明早交割事宜。」正打點間，忽報：「府外來一穿紅的道姑，要見老爺。」胡陞不知就裏，傳令：「請來。」少時，道姑從中道而來，甚是凶惡，腰束水火縧，至殿前打稽首。胡陞欠身還禮，問曰：「師父至此，有何見諭？」道姑曰：「吾乃是邱鳴山火靈聖母

是也。汝弟胡雷是吾徒弟；因死於洪錦之手，吾特下山來為他復仇。汝係他同胞兄長，不念手足之情，君臣之義，乃心向外人，而反與仇敵共立哉！

胡陞聽得此說，忙下拜，口稱：「老師！弟子實是不知，有失迎迓，望乞恕罪！弟子非是事仇，自思兵微將寡，才疏學淺，不足以當此任。況天下紛紛，俱思歸周，縱然守住，終是要屬別人，徒令軍民日夜辛苦。弟子不得已納降，不過救此一郡生靈耳。豈是貪生畏死之故？」火靈聖母曰：「這也罷了！只我下山，定復此仇，你可將城上還立起成湯旗號，我自有處置。」胡陞沒奈何，又拽起成湯旗來。

洪錦正打點明日進關，只見報馬來稟：「佳夢關依舊又拽起成湯旗號。」洪錦大怒曰：「這匹夫焉敢如此反覆戲侮我等。待明日，拿這匹夫碎屍萬段，以洩此恨。」且說火靈聖母問胡陞曰：「關中有多少人馬？」胡陞曰：「馬步軍卒有二萬。」聖母曰：「你挑選三千名出來與我，我自下教場教演，方有用處。」胡陞即選三千熊彪大漢。聖母命三千人俱穿大紅，赤足披髮，背上貼一紅紙葫蘆，腳心裏俱寫著風火符印，一隻手執刀，一隻手執旛，下教場操演不題。

且說次日，洪錦命蘇全忠關下討戰。胡陞掛免戰牌，全忠只得回營，見洪錦曰：「胡陞掛免戰二字，末將只得暫回。」洪錦怒氣不息。只見火靈聖母操演人馬，至七日方才精熟。那日，火靈聖母命關上去了免戰牌，一聲砲響，關中軍馬齊出。火靈聖母騎金眼駝，與練成火龍兵，隱在後面，先令胡陞在前討戰。胡陞得令，一馬當先，來至軍前，要洪錦出來答話。探馬報入中軍：「關上有胡陞討戰。」洪錦聞報，上馬提刀，帶左右將官出營。一見胡陞，大罵：「逆賊！反覆無常，真乃狗彘匹夫，敢來戲侮於我？」縱馬舞刀直取，胡陞未及還手，只見火靈聖母催開金眼駝，用兩口太阿劍，大呼：「洪錦不要走，吾來也！」

洪錦仔細定睛，見道姑連人帶獸，似一塊火光滾來。洪錦問曰：「來者何人？」聖母答曰：「吾乃邱鳴山火靈聖母是也。你敢將吾門人胡雷殺了，今特來報仇。你可速速下馬受死，莫待吾怒起，連累此十萬生靈，死無噍類也。」道罷，將太阿劍飛來直取，洪錦手中大杆刀火速忙迎。

未及數合，洪錦方欲用旗門遁以誅火靈聖母，但不知聖母戴一頂金霞冠，冠上有一淡黃包袱蓋住。火靈聖母將包袱摘開，現出十五六丈金光，把火靈聖母籠罩當中。他看得見洪錦，洪錦看不見他，早被聖母把洪錦照前甲上一劍砍來。洪錦躲不及，已劈開鎖子連環甲，洪錦哎呀一聲，帶傷而逃。火靈聖母招動三千火龍兵，衝殺進大營來。好利害，怎見得？有賦為證：

炎炎烈燄迎空燎，赫赫威風遍地紅。好似火輪飛上下，猶如火鳥舞西東。這火不是燧人鑽木，又不是老君煉丹。非天火，非野火，乃是火靈聖母煉成一塊三昧火。三千火龍兵勇猛，風火符印合五行，五行生化火煎成。肝木能生心火旺，心火致令脾土平。脾土生金金化水，水能生木撤通靈。生生化化皆因火，火燄長空萬物榮。燒倒旗門無攔擋，拋鑼棄鼓各逃生。焦頭爛額屍堆積，為國亡身一旦空。正是：洪錦災來難躲逃，龍吉公主也遭凶。

話說洪錦身遭劍傷，逃進大營。不意火靈聖母領三千火龍兵，衝殺進營，勢不可擋。三軍叫苦，自相踐踏，死者不計其數。龍吉公主在後營，聽得一聲三軍吶喊，急上馬提劍，走出中軍，見洪錦伏鞍而逃；洪錦不及對龍吉公主說金光的利害。龍吉公主只見火勢沖天，烈燄捲起，正欲念咒救火，又見一塊金光，奔至面前。公主不知所以，忙欲看時，被火靈聖母舉劍照龍吉公主劈來。不知性命如何？且聽下回分解。

# 第七十二回 廣成子三謁碧遊宮

三叩玄關禮大仙，貝宮珠闕自天然。翔鸞對舞瑤階下，馴鹿呦鳴碧檻前。無限干戈從此肇，許多誅戮自今先。周家旺氣承新命，又有西方正覺緣。

話說龍吉公主被火靈聖母一劍砍傷胸膛，大叫一聲，撥轉馬望西北逃走，火靈聖母追趕有六、七十里方回。這一陣洪錦折兵一萬有餘，胡陞大喜，迎接火靈聖母進關。

卻說龍吉公主乃蕊宮仙子，今墮凡塵，也不免遭此一劍之厄。夫妻帶傷而逃，至六、七十里，方才收集敗殘人馬，立住營寨。忙取丹藥敷搽，一時即癒，忙作文書申姜元帥請救兵。且說差官齎文書至子牙大營，子牙正坐，忽報：「洪錦遣官，轅門等令。」子牙令人來。差官進營叩頭，呈上文書，子牙展開：

奉命東征佳夢關副將洪錦頓首百拜，奉書謹啟大元帥麾下：末將以樗櫟之才，謬叨重任，日夜祇懼，恐有不能以克負荷，有傷元帥之明。自分兵抵關之日，屢獲全勝，因獲逆命守關裨將胡雷，擅用妖術，被末將妻用法斬之；豈意彼師火靈聖母欲圖報仇，自恃道術。末將初會戰時，不知深淺，誤中他火龍兵衝來，勢不可解，大折一陣。乞元帥速發援兵，以解倒懸，非比尋常可以緩視之也！謹此上書，不勝翹企之至。

話說子牙看罷，大驚道：「此非我自去不可。」隨吩咐李靖，暫署大營事務：「候我親去走一遭，爾等不可違吾節制，亦不可與氾水關會兵；緊守營寨，毋得妄動，以挫軍威，違者定按軍法。等我回來，再取此關。」李靖領命。子牙隨帶韋護、哪吒調兵三千人馬，離了氾水關。一路

上滾滾征塵，重重殺氣，非只一日，來到佳夢關安營，不見洪錦的行營。子牙升帳坐下半晌，洪錦探聽子牙兵來，夫妻方移營至轅門聽令；子牙命令洪錦入中軍，夫妻上帳請罪，備言失機折軍之事。子牙曰：「身為大將，受命遠征，須當見機而作；如何造次進兵，致有此一場大敗？」洪錦啓曰：「起先俱得全功，不意來一道姑，名曰火靈聖母，有一塊金霞，方圓有十餘丈罩住他，末將看不見他，他反看得見我。又有三千火龍兵，似一座火燄山一擁而來，勢不可擋。軍士見者先走，故此失機。」子牙聽罷，心下甚是疑惑：「此又是左道之術。」正思量破敵之計。

且說火靈聖母在關內，連日打探洪錦，不見抵關，只見這一日報馬報入關來：「報姜子牙親提兵到此。」火靈聖母曰：「今日姜尚自來，也不負我下山一場；我必親會他，方才甘心。」別了胡陞，忙上金眼駝，暗帶火龍兵出關，至大營前，坐名要姜子牙答話。報馬報入中軍：「稟元帥：火靈聖母坐名請元帥答話。」子牙即帶了眾將佐，點砲出營。

火靈聖母大呼曰：「來者可是姜子牙麼？」子牙答曰：「道友，不才便是。道友，你既在道門，怎敢言應天順人之舉？且你有多大道行，自恃其能哉？」催開金眼駝，仗劍來取。子牙手中劍火急忙迎，左有哪吒，登開風火輪，使動火尖鎗，劈胸就刺；韋護持降魔杵，掉步飛騰，三人戰住火靈聖母。正是：

大蟒逞威噴紫霧，蛟龍奮勇吐光輝。

火靈聖母那裏經得起三人惡戰，杵鎗環攻，抽身回走，用劍挑開淡黃袱，金霞冠放出金光，約有十餘丈遠近。子牙看不見火靈聖母，聖母提劍把子牙前胸一劍，子牙又無鎧甲抵擋，竟砍開皮肉，血濺衣襟，撥轉四不像，望西逃走。火靈聖母大呼曰：「姜子牙，今番難逃此厄也！」三千火龍兵一齊在火光中吶喊。只見大轅門金蛇亂擾，圍子內個個遭殃，火燄沖於霄漢，金光燒盡旗旛，一會家副將不能顧主將。正是：

刀砍屍體滿地，火燒人臭難聞。

且言火靈聖母緊趕子牙，前走的一似猛弩離弦，後趕的好似飛雲掣電。子牙一來年紀高大，劍傷又疼，被火靈聖母把金眼駝趕到至緊至急之處，不得相離。子牙正在危迫之間，又被火靈聖母取出一個混元鎚，望子牙背上打來，正中子牙後心，翻觔斗跌下四不像去了。火靈聖母下了那金眼駝，來取子牙首級。只聽得一人作歌而來：

一逕松竹籬扉，兩葉煙霞窗戶。三卷黃庭經，四季花開處。新詩信手書，丹爐自己扶垂綸菱蒲，散步溪山處。坐回蒲團，謂動離龍坎虎。功夫披塵遠世途，狂呼嘯傲兔和烏。

話說火靈聖母方去取子牙首級，只見廣成子作歌而來。火靈聖母認得是廣成子，大呼曰：「廣成子，你不該來！」廣成子曰：「吾奉玉虛符命，在此等你多時矣！」火靈聖母大怒，仗劍砍來。這一個輕移道步，那一個急轉麻鞋；劍來劍架，劍鋒斜刺一團花；劍去劍迎，惱後千團寒霧滾。火靈聖母把金霞冠現出金光來，他不知廣成子內穿著掃霞衣，將金霞冠金光一掃全無。火靈聖母大怒曰：「敢破吾法寶，怎肯干休！」氣呼呼的仗劍來砍，惡狠狠的火燄飛騰，便來戰廣成子。廣成子已是犯戒之仙，他如今還存什麼念頭？便忙取番天印祭在空中。正是：

聖母若逢番天印，道行千年付水流。

　　話說廣成子將番天印祭起，在空中落將下來，火靈聖母那裏躲得及，正中頂門，可憐打得腦漿迸出，一靈也往封神臺去了。廣成子收了番天印，將火靈聖母的金霞冠也取了。忙下山頭，澗中取了水，葫蘆中取了丹藥，扶起子牙，把頭放在膝上，把丹藥灌入子牙口中，下了十二重樓。不意有一個時辰，子牙睜開二目，見廣成子，子牙曰：「若非道兄相救，姜尚必無再生之理。」廣成子曰：「吾奉師命，在此等候多時，你該有此厄。」把子牙扶上四不像。廣成子曰：「子牙前途保重！」子牙謝廣成子曰：「難為道兄救吾殘喘，銘刻難忘！」廣成子曰：「吾如今去碧遊宮繳金霞冠。」

　　子牙別了廣成子，回佳夢關來。正行之間，忽然一陣風來，甚是利害，只見摧林拔樹，攪海翻江。子牙曰：「好怪！此風如同虎至一般。」話未了時，果然見申公豹跨虎而來。子牙曰：「狹路相逢這惡人，如何是好？也罷！我躲了他罷。」子牙把四不像一兜，欲隱於茂林之中。不意申公豹先看見子牙，申公豹大呼曰：「姜子牙！你不必躲，我已看見你了。」

　　子牙只得強打精神，上前稽首。子牙曰：「賢弟那裏來？」申公豹笑曰：「特來會你！姜子牙，你今日也還同南極仙翁在一處不好？如今一般也有單自一個撞著我，料你今日不能脫我之手！」子牙曰：「道兄！我與你無仇，你何事這等惱我？」申公豹曰：「你不記得在崑崙，你倚南極仙翁之勢，全無好眼相看。先叫你，你只是不睬，後又同南極仙翁辱我，又叫白鶴童子銜我的頭去，指望害我。這是殺人冤仇，還說沒有！你今日登臺拜將，要伐罪弔民，只怕你不能兵進五關，先當死於此地也！」把寶劍照子牙砍來。

　　子牙手中劍架住，曰：「道兄！你真乃薄惡之人，我與你同一師尊門下，抵足四十年，何無一點情意！及至我上崑崙，你將幻術愚我，那時南極仙翁叫白鶴童子難你，是我再三解釋，你倒不思量報本，反以為仇，你真是無情無義之人也！」申公豹大怒曰：「你二人商議害我，今又巧

言花語，希圖饒你。」說未了，又是一劍。子牙大怒曰：「申公豹！吾讓你，非是怕你，恐後人言我姜子牙不存仁義，也與你一般說，你如何欺我太甚！」將手中劍來戰申公豹。大抵子牙傷痕才癒，如何敵得過申公豹。只見子牙前心牽扯，後心疼痛，撥轉四不像，望東就走。申公豹虎踏風雲，正是子牙：

方才脫卻天羅去，又撞冤家地網來。

話說申公豹趕上子牙，一顆天珠打來，正中子牙後心。子牙坐不住四不像，滾下鞍轎。申公豹方下虎來欲害子牙，不防山坡下坐著夾龍山飛雲洞懼留孫道人，他也是奉玉虛之命在此等候申公豹，乃大呼曰：「申公豹少得無禮，我在此！我在此！」連叫兩聲，申公豹回頭看見懼留孫，吃了一驚。他知道懼留孫利害，自思不好，便欲抽身上虎而去。懼留孫笑曰：「不要走！」手中急祭綑仙繩，將申公豹綑了。懼留孫吩咐黃巾力士：「與我拿至麒麟崖去，等吾來發落。」黃巾力士領法旨去訖。

且說懼留孫下山，攙扶子牙，靠石倚松，少坐片時，又取一粒丹藥服之，方才復舊。子牙曰：「多感道兄相救！傷痕未好，又打了一珠，也是吾三死七災之厄耳。」子牙辭了懼留孫，上了四不像，回佳夢關不表。且說懼留孫縱金光法往玉虛宮來，行至麒麟崖，見黃巾力士等候。懼留孫行至宮門前，少時見一對提爐，一對提爐。怎見得元始天尊出玉虛宮光景？有詩為證：

群仙隊裏稱元始，玄妙門庭話未生。
鴻濛初判有聲名，煉得先天聚五行。
頂上三花朝北闕，胸中五氣透南溟。
漫道香花隨輦轂，滄桑萬劫壽同庚。

話說懼留孫見掌教師尊出玉虛宮來，俯伏道旁，口稱：「老師萬壽！」元始天尊曰：「好了！你們也撥開雲霧，不久返本還元。」懼留孫曰：「奉師父法旨，將申公豹拿至麒麟崖，聽候發落。」元始聽說，來至麒麟崖，見申公豹捉在那裏。元始曰：「孽障！姜尚與你何仇，你邀三山五嶽人去伐西岐？今日天數皆完，你還在中途害他，若不是我預為之計，幾乎被你害了。如今封神一切事體要他與我代理，應合佐周，你如何要害他，使武王不能前進？」命黃巾力士揭起麒麟崖：「將這孽障壓在此間！待姜尚封過神再放他。」

看官，元始天尊豈不知道要此人收聚封神榜上三百六十五位正神，故假此難他，恐他又起波瀾耳。黃巾力士來拿申公豹，要壓在崖下。申公豹口稱：「冤枉！」元始曰：「你明明的要害姜尚，何言冤枉？也罷，我如今把你壓了，你說我偏向姜尚；你若再阻姜尚，你發一個誓來。」申公豹發一個誓願，只當口頭言語，不知出口有願。申公豹曰：「弟子如再要使仙家阻擋姜尚，弟子願身子塞了北海眼！」元始曰：「是了，放他去罷！」申公豹脫了此厄而去，懼留孫也拜辭去了。

且說廣成子打死了火靈聖母，逕往碧遊宮來，這個原是截教教主所居之地。廣成子來至宮前，好個所在，怎見得？有賦為證：

煙霞凝瑞靄，日月吐祥光。老柏青青，與山嵐似秋水長天一色；野卉緋緋，同朝霞如碧桃丹杏齊芳。彩色盤旋，盡是道德光華飛紫霧；香煙縹緲，皆從先天無極吐清芬。仙桃仙果，顆顆恍若金丹；綠楊綠柳，條條渾如玉線。時聞黃鶴鳴皋，每見青鸞翔舞。紅塵絕跡，無非是仙子仙童來往；玉戶常關，不許凡夫凡客閒窺。正是：無上至尊行樂地，其中妙境少人知。

話說廣成子來至碧遊宮外，站立多時，裏邊開講道德玄文。少時，有一童子出來，廣成子曰：

「那童子！煩你通報一聲：『宮外有廣成子求見老爺。』」童子進宮，至九龍沈香輦下，稟曰：

「啓老爺：外有廣成子至宮外，不敢擅入，請法旨定奪。」通天教主曰：「著他進來。」

廣成子至裏面，倒身下拜：「弟子願師叔萬壽無疆。」通天教主曰：「廣成子！你今日至此，

有何事見我？」廣成子將金霞冠奉上：「弟子啓師叔：今有姜尚東征，兵至佳夢關，此是武王應

天順人，弔民伐罪；紂惡貫盈，理當勦滅。不意師叔教下門人火靈聖母仗此金霞冠，前來阻逆大

兵，擅行殺害生靈，糜爛土卒。頭一陣劍傷洪錦並龍吉公主，第二陣又傷姜尚，幾乎喪命。弟子

奉師尊之命，下山再三勸慰。彼乃恃寶行凶，欲傷弟子。弟子不得已，祭了番天印，不意打中頂

門，以絕生命。弟子特將金霞冠繳上碧遊宮，請師叔法旨。」通天教主曰：「吾三教共議封神，

其中有忠臣義士上榜者，有不成仙道而成神道者，各有深淺厚薄，彼此緣分，故神有尊卑，死有

先後。吾教下也有許多，此是天數，非同小可。況有彌封，只是死後方知端的。廣成子，你與姜

尚說：『他有打神鞭，如有我教下門人阻他者，任憑他打。』前日我有諭貼在宮外，諸弟子各宜

緊守；他若不聽教訓的，是自取咎，與姜尚無干，任憑他打。廣成子去罷。」

廣成子出了碧遊宮，正行，只見諸大弟子在旁，聽見掌教師尊吩咐，凡吾教下弟子，不遵教

諭，任憑他打；眾弟子心下甚是不服，俱在宮外等他。旁邊有最不忿的是金靈聖母，當時聖母對

眾言曰：「火靈聖母是多寶道人門下，廣成子打死了他，就是打吾等一樣。他還來繳金霞冠，明

明是欺吾教。我等師尊又不察其事，反吩咐任他打，是明明欺吾等無人物也！」

此時惱了龜靈聖母，大呼曰：「豈有此理！他打死火靈聖母，還來繳金霞冠！待吾去拿了廣

成子，以洩吾等之恨。」龜靈聖母仗劍趕來，大呼：「廣成子不要走，我來了！」廣成子站住，

見他來的勢局不同，廣成子迎來，陪笑問曰：「道兄有何吩咐？」龜靈聖母曰：「你把吾教門人

打死，還到此處來賣弄精神，分明是欺蠊吾教，顯你等豪強，情殊可恨！不要走，吾與火靈聖母

報仇！」仗劍砍來。廣成子將手中劍架住，曰：「道友差矣！你的師尊共立封神榜，豈是我等欺

他？是他自取，也是天數該然，與我何咎？道友言替他報仇，真是不諸事體！」廣成子正色言曰：「我以理

諭你，你還是如此，終不然我怕你不成？縱是我師長，也只得讓你兩劍。」龜靈聖母聽罷，只是

不作聲，便向前又是一劍。廣成子大怒，面皮通紅，仗寶劍相還。兩家未及數合，廣成子祭番天

印打來。龜靈聖母見此印打不下來，招架不住，忙現原形，乃是個大烏龜。昔倉頡造字而有龜文羽

翼之形，就是那時節得道的，修成人形，原是一個母烏龜，故此稱為聖母。

彼時金靈聖母、多寶道人見龜靈聖母現了原形，各人面上俱覺慚愧之極，甚是追悔。只見虬

首仙、烏雲仙、金光仙、金牙仙大呼：「廣成子！你欺吾教不是這等！」數人發怒，一齊仗劍趕

來。廣成子自思：「吾在他這裏，身入重地，自古道：『單絲不成線。』反為不美。」廣成子又

見他們重重圍來，不若還奔碧遊宮，見他師尊，自然解釋。乃不等通報，逕自投臺下來。通天教

主曰：「廣成子，你又來有甚話說？」廣成子跪而啟曰：「師叔吩咐，弟子領命下山。不料師叔

門人龜靈聖母同許多門人來為火靈聖母復仇，弟子無門可入，特來見師叔金容，求為開釋。」通

天教主命水火童兒：「把龜靈聖母叫來。」

少時，龜靈聖母至法臺下行禮，口稱：「弟子在。」通天教主曰：「你為何去趕廣成子？」

龜靈聖母曰：「廣成子將吾教下門人打死，反上宮來獻金霞冠，分明是欺嶢吾教。」通天教主曰：

「吾為掌教之主，反不如你等？此是他不守諭言，自取其禍。大抵俱是天數，我豈不知？廣成子

把金霞冠繳上，正是遵吾法旨，不敢擅用吾寶。爾等仍是狼心野性，不守我清規，大是可惡！將

龜靈聖母革出宮外，不許入宮聽講。」遂將龜靈聖母革出。

兩旁惱了許多弟子，私自謂曰：「今為廣成子，反把自家門下弟子輕辱，師尊如何這樣偏

心？」大家俱是不忿，盡出門來。只見通天教主吩咐廣成子：「你快去罷！」廣成子拜謝了教主，

方才出了碧遊宮，只見後面一起截教門人趕來，只叫：「拿住了廣成子，以洩吾眾人之恨！」廣

成子聽得著慌：「這一番來得不善，欲逕往前行不好，欲與他抵敵，寡不敵眾，不若還進碧遊宮，

才免得此厄。」看官，廣成子你原不該來，這正應了三謁碧遊宮。正是：

沿潭撒下鉤和線，從今釣出是非來。

話說廣成子這一番慌慌張張跑至碧遊宮臺下，來見通天教主。不知吉凶如何？且聽下回分解。

## 第七十三回　青龍關飛虎折兵

流水滔滔日夜磨，不知烏兔若奔梭。才看苦海成平陸，又見滄桑化碧波。

熊虎將軍餐白刃，英雄俊傑飲干戈。遲早只因天數定，空教血淚滴婆娑。

話說廣成子三進碧遊宮，又來見通天教主，雙膝跪下。教主問曰：「廣成子，你為何又我宮來？全無規矩，任你胡行。」廣成子曰：「蒙師叔吩咐，弟子去了，豈知眾門人不放弟子，又要與弟子拚力。弟子之來，無非敬上之道。若是如此，弟子是求榮反辱，望老師慈悲，發付弟子也不壞昔日師叔三教，共立封神榜的體面。」通天教主聽說，怒曰：「水火童兒！快把這些無知畜生，喚進宮來。」

只見水火童兒領法旨，出宮來見眾人曰：「列位師兄！老師發怒，喚你等進去。」眾門人聽師尊喚呼，大家沒意思，只得進宮來見。通天教主喝曰：「你這些不守規矩的畜生！如何師命不遵，恃強生事，這是何說？廣成子是依我三教法旨，扶助周武，這是應運而興。他等逆天行事，理當如此。你等還是這等胡為，情實可恨！」直罵得眾人面面相覷，低頭不語。通天教主吩咐廣成子曰：「你只奉命而行，不要與這些人計較，你好生去罷！」廣成子謝過了恩，出了宮，逕往九仙山去了。後有詩歎曰：

廣成奉旨涉先天，只為金霞冠欲還。不是天心原有意，界牌關下有誅仙。

話說通天教主曰：「姜尚乃是奉吾三教法旨，扶佐應運帝王，這三教中，都有在封神榜上的。廣成子也是犯教之仙，他就打死火靈聖母，非是他來尋事做；這是你去尋他，總是天意。爾等何

苦與他做對，連我的訓諭不依，成何體面？」眾門人未及開言，只見多寶道人跪下稟曰：「老師聖諭，怎敢不依？只是廣成子太欺吾教，辱罵我等不堪。老師那裏知道？倒把他一面虛詞當做真話，被他欺誑過了。」通天教主曰：「『紅花白藕青荷葉，三教原來是一家。』他豈不知，怎敢亂說欺弄？爾等切不可自分彼此，致生事端。」

多寶道人曰：「老師在上，弟子原不敢說，只今老師不知詳細，事已至此，不得已而直稟，他罵吾教是『左道旁門，不問披毛帶角之人，濕生卵化之輩，皆可同群共處。』他視我為無物，獨稱他玉虛道法為無上至尊，所以弟子等不服也。」通天教主曰：「我看廣成子亦是真實君子，斷無是言，你們不可錯聽了！」多寶道人曰：「弟子怎敢欺滅老師？」眾門人齊曰：「實有此語，這都可以面質。」

通天教主笑曰：「我與羽毛相並，他師父卻是何人？我成羽毛，他師父也是羽毛之類。這畜生這等輕薄。」吩咐金靈聖母：「往後邊取那四口寶劍來。」少時，金靈聖母取一包袱，內有四口寶劍，放在案上。教主曰：「多寶道人，過來聽我吩咐。他既笑我教你不如，你可將此四口寶劍去界牌關擺一『誅仙陣』，看闡教門人那一個門人敢進吾陣？如有事時，我來與他講。」多寶道人曰：「請問老師，此劍有何微妙？」通天教主曰：「此劍有四名：一曰誅仙劍，二曰戮仙劍，三曰陷仙劍，四曰絕仙劍。此劍倒懸門上，發雷震動，劍光一晃，任從他是萬劫神仙，難逃此難。」

昔曾有讚，讚此寶劍：

非銅非鐵亦非鋼，曾在須彌山下藏。不用陰陽顛倒鍊，豈無水火淬鋒芒？

誅神利害戮仙亡，陷仙到處起紅光。絕仙變化無窮妙，大羅神仙血染裳。

話說通天教主將此劍付與多寶道人，又與一誅仙陣圖，言曰：「你往界牌關去，阻住周兵，看他怎樣對你。」多寶道人離了高山，逕往界牌關去不表。

且說子牙自從遇申公豹得脫，回佳夢關來。周營內差人四下裏打探子牙消息，只見哪吒登風火輪，四下裏尋，子牙正策四不像前行，恰好遇著韋護。韋護大喜，上前安慰子牙曰：「自火龍兵衝散人馬，急切難以收聚，不意火靈聖母趕師叔去。那些兵原是左道邪術，見沒有主將作法驅逐，一時火光滅了，並無有一些手段。被我等收回兵，復一陣殺得他乾淨，只是不見師叔。如今哪吒等四路去打探，不期弟子在此得遇尊顏，我等不勝幸甚。」探事官飛奔中軍來，報於洪錦、申公豹的事對眾將細說一遍，眾將歡喜，收點人馬，計算又折了四、五千軍卒。子牙把火靈聖母、申洪錦遠迎。子牙進轅門，眾人賀喜。子牙吩咐：「整頓人馬，離佳夢關五十里下寨。」三日，子牙方整點士卒，一聲砲響，復至關下安營。

且說胡陞在關內，不知火靈聖母吉凶，又聽得報馬來報：「子牙兵復至關下。」胡陞大驚：「姜尚兵又復至，火靈聖母休矣！」急與佐貳官商議：「前日已是降周，平空而來火靈聖母攪擾這場，使找更變一番，雖然勝了姜子牙二陣，成得甚事？如今甚好相見？」旁有佐貳官王信曰：「如今元帥把罪名做在火靈聖母身上，彼自不罪元帥也，這也無妨。」胡陞曰：「此言有理。」就差王信具納降文書，前往周營來見子牙。有軍政官報入中軍：「啟元帥：關內差官下文書，請令定奪。」子牙傳令：「入來。」王信來至中軍，呈上文書。子牙展於案上觀看，書曰：

納降守關主將胡陞暨大小將佐等，頓首上書於西周大元帥麾下：卑職陞謬承司閫，鎮守邊關，謹慎小心，希圖少盡臣節，以報主知。孰意皇天不眷，降災於殷，天愁人叛，致動天下諸侯觀政於商。日者元帥率兵抵關，陞弟胡雷與火靈聖母，不知天命，致逆王師，自罹於禍，悔亦無及。陞罪固宜罔赦，但元帥汪洋之度，好生之仁。無不覆載。今特遣裨將王信，薰沐上書，乞元帥下鑑愚悃，容其納降，以救此一方人民；真時雨之師，萬姓頂祝矣！胡陞再頓首謹啟。

子牙看書畢，問王信曰：「你主將既已納款，吾亦不究往事。明日即行獻關，毋得再有推阻。」洪錦在旁言曰：「胡陞反覆不定，元帥不可輕信，恐其中有詐。」子牙曰：「前日乃是他兄弟違拗，與火靈聖母自恃左道之術故耳。以我觀胡陞，乃是真心納降也。公毋多言。」隨令王信回覆主將，明日進關。王信領令，進關來見胡陞，將子牙言語，盡說一遍。胡陞大喜，隨命關上軍士立起周家旗號。

次日，胡陞同大小將領率百姓出關，手執降旗，焚香結彩，迎子牙大隊人馬進關。來至帥府堂上坐下，眾將官侍立兩旁。只見胡陞來至堂前行禮畢，稟曰：「末將胡陞一向有意歸周，奈吾弟不識天時，以遭誅戮。末將先曾具納降文表與洪將軍，不意火靈聖母要阻天兵，末將再三阻擋不住，致有得罪於元帥麾下，望元帥恕末將之罪。」子牙曰：「聽你之言，真是反覆不定：頭一次納降，非你本心。你見關內無將，故爾請降。及見火靈聖母來至，汝便欺心，又思故主。總是暮四朝三之小人，豈是一言以定之君子？此事雖是火靈聖母主意，也要你自己肯為，我也難以准信，留你久後必定為禍。」命左右：「推出斬之。」

胡陞無言抵塞，追悔無及。左右將胡陞綁出帥府，少時，見左右將首級來獻，子牙命拿出關前號令。子牙平定了佳夢關，令祁恭鎮守。子牙把戶口查明，即日回兵至氾水關，李靖領眾將轅門迎接。子牙至後營見武王，將取佳夢關一事，奏知武王。武王置酒在中軍，與子牙賀功不表。

且說黃飛虎領十萬雄師往青龍關來，一路軍威浩蕩，殺氣紛紛。一日，哨馬報入中軍：「啓總兵：人馬已至青龍關，請令定奪。」黃總兵傳令，安下行營，放砲吶喊。話說這青龍關鎮守大將乃是丘引，副將是馬方、高貴、余成、孫寶等，聞周兵來至，丘引忙升帳坐下，與眾將議曰：「今日周兵無故犯界，甚是狂悖，吾等正當效力之時，各宜盡心報國。」眾將官齊曰：「願效死力。」人人俱摩拳擦掌，個個勇往直前。

且說黃總兵升帳曰：「今日已抵關隘，誰去見頭一陣立功？」鄧九公曰：「願往。」飛虎曰：「將軍願往，必建奇功。」鄧九公上馬出營，至關下搦戰。哨探馬報入帥府，丘引即令馬方：「去

見頭陣，便知端的。」馬方上馬提刀，開放關門，兩杆旗開，見鄧九公紅袍金甲，一騎馬臨陣前。馬方大呼曰：「反賊慢來！」九公曰：「馬方！你好不知天時！方今兵連禍結，眼見紂王亡於旦夕，爾尚敢出關來會戰！」馬方大罵：「逆天潑賊，欺心匹夫，敢出妄言，惑吾清聽！」縱馬舞刀飛來直取，鄧九公手中刀急架忙迎，二馬盤旋，大戰三十回合。九公乃久經戰場上將，馬方那裏是他的對手。正戰之間，被九公賣個破綻，大喝一聲，將馬方劈於馬下。鄧九公梟了首級，掌得勝鼓回營，來見黃飛虎，將馬方首級獻上。黃總兵大喜，上九公首功，具酒相慶。

且說敗兵報進關來：「稟元帥：馬方失機，被鄧九公梟了首級，號令周營。」丘引聽報，只氣得三尸神暴跳，七竅內生煙。次日，親自提兵出關，黃飛虎正義取關一事，見哨馬報入中軍：「青龍關大隊擺開，請總兵答話。」黃飛虎傳令：「也把大隊人馬擺出。」砲聲響處，大紅旗招展，好雄威，人馬出來。正是：

人似獾彪攛闊澗，馬如大海老龍騰。

話說丘引見黃飛虎，左右分開大小將官，一馬當先，大叫：「黃飛虎負國忘恩，無父無君之賊。你反了五關，殺害朝廷命官，劫紂王府庫，助姬發為惡；今日反來侵擾天子關隘，你真是惡貫滿盈，必受天誅！」黃飛虎笑曰：「今天下會兵，紂王亡在旦夕矣，你等皆無死所。馬前一卒，有多大本領，敢逆天兵耶！」飛虎回顧左右：「那一員戰將，與我拿了丘引？」後有黃天祥應曰：「待我來擒此賊。」天祥年方十七歲，正所謂初生之犢不懼虎。催開戰馬，搖手中鎗迎殺過來，這壁廂有高貴輪斧接住。兩馬相交，鎗斧並舉，黃天祥也是封神榜上之人，力大無窮，來來往往，未及十五合，一鎗刺中高貴心窩，翻鞍下馬。丘引大呼一聲：「氣殺我也！不要走，吾來也！」搖丘引銀盔素甲，白馬長鎗，飛來直取天祥。天祥見丘引自至，心下自喜：「此功該吾成也。」搖手中鎗劈面交還。怎見得好殺？正是：

棋逢敵手難藏輿，將遇良材好奏功。

黃天祥使發了這條鎗，如風馳雨驟，勢不可當。丘引自覺不能勝，天祥今會頭陣，如此英雄，

鎗法如神，有讚為證：

乾坤真個少，蓋世果然稀。老君爐內煉，曾敲十萬八千鎚。磨塌太行山頂石，湛高黃河

九曲溪。上陣不沾塵世界，回來一陣血腥飛。

話說黃天祥使開鎗，把丘引殺得只有招架之功，更無還手之力。旁有丘引副將孫寶、余成兩

騎馬，兩口刀，殺奔前來助戰。鄧九公見二將前來助戰，鄧九公奮勇走馬，刀劈了余成，翻鞍落

馬。孫寶大怒，罵曰：「好匹夫！焉敢傷吾大將！」轉回來戰鄧九公。

話說丘引被黃天祥戰住，不得閒空，縱有左道之術，不能使出來。又見鄧九公走馬，刀劈了

余成，心下急躁。黃天祥賣了個破綻，一鎗正中丘引左腿，丘引大呼一聲，撥轉馬就走。黃天祥

掛下鎗，取弓箭在手，拽開弓弦，往後心射來，正中丘引肩窩。孫寶見主將敗走，心下著荒，又

被鄧九公一刀把孫寶揮於馬下，梟了首級。黃飛虎掌鼓進營。正是：

只知得勝回營去，那曉男兒大難來？

話說丘引敗進高關，不覺大怒：「四員副將盡被兩陣殺絕，自己又被這黃天祥鎗刺左腿，箭

射肩窩，候明日出陣，拿住此賊，碎屍萬段，以洩此恨。」看官，丘引乃曲鱔得道，修成人形，

也善左道之術。此人自用丹藥敷搽，即時痊癒。到次日，上馬提鎗至周營前，只叫：「黃天祥來

見我！」哨馬報入中軍，黃天祥又出來會戰。丘引見了仇人，更不答話，搖鎗直刺黃天祥。黃天

祥手中鐧急架忙迎，二馬交鋒，來往戰有三十回合。黃天祥見丘引頂上銀盔露出髮來，暗想：「此賊定有邪術，恐遭毒手。」天祥心生一計，把鐧丟了一空，跌在黃天祥懷裏來。黃天祥掣出銀鐧來，怎見得好鐧？有讚為證：

寶攢玉靶，金葉鑲成，綠絨繩穿就護手，熟銅抹就光輝。打大將翻鞍落馬，衝行營鬼哭神悲。鬥斷三環劍，磕折丈八鎗。寒凜凜有甚三冬雪，冷溲溲賽過九秋霜。

刺了個空，跌在黃天祥懷裏來。黃天祥掣出銀鐧來，怎見得好鐧？有讚為證：

話說丘引被黃天祥一鐧，正中面護心鏡上，打得丘引口噴鮮血，幾乎落下鞍轎，敗進關內，閉門不出。黃天祥得勝回營，來見父親，說丘引閉門不出。黃飛虎與鄧九公共議取關之策不表。

且說丘引被這一鐧，打得吐血不止，忙取丹藥，一時不能痊瘉；切齒深恨黃天祥於骨髓，在關內保養傷痕。次日，周兵攻打青龍關，丘引鐧傷未瘉，上城來親自巡視，切齒深恨黃天祥於骨髓，千方百計防設守關之法。大抵此關乃朝歌保障之地，西北藩屏，最是緊要，城高濠深，急切難以攻打。周兵一連攻打三日，不能得下。黃飛虎見此關急難下，即傳令鳴金收回人馬，再作良謀。

丘引見周兵退去，也下城來，至帥府坐下，心中納悶。忽報：「督糧官陳奇聽令。」丘引至殿前，陳奇打躬曰：「催糧應濟軍需，不曾違限，請令定奪。」丘引曰：「催糧有功，乃為朝廷出力。」陳奇問：「周兵至此，元帥連日勝負如何？」丘引答曰：「姜尚分兵取關，惟恐我兵他糧道，連日與他會戰；不意他將佐驍勇，鄧九公殺吾佐貳官，黃天祥鐧法強勝，吾被他鐧刺、箭射、鐧打，若是拿住這逆賊，必分化其屍，方洩吾恨。」陳奇曰：「元帥只管放心，等末將拿來，報元帥之仇。」

次日，陳奇領本部飛虎兵，坐火眼金睛獸，提手中蕩魔杵，至周營搦戰。哨馬報入中軍：「啓總兵：關上有將搦戰。」黃飛虎問曰：「誰將出馬？」鄧九公曰：「末將願往。」鄧九公綽刀在手，逕出營來，見對陣鼓響，一將當先，手提蕩魔杵，坐金睛獸而來。鄧九公問曰：「來者何

功名未遂扶王志，今日逢厄已盡忠。

話說丘引治酒與陳奇賀功。次日，陳奇又領兵至周營搦戰。報馬報入中軍：「啓老爺：鄧九公被陳奇口吐黃氣，拿了進關，將首級號令城上。」黃飛虎大驚曰：「鄧九公乃大將之才，不幸而喪於左道之術。」心中甚是傷感。

話說丘引發出行刑牌出府，將鄧九公首級號令於關上。有哨探馬報入中軍：「啓老爺：鄧九公被陳奇口吐黃氣，拿了進關，將首級號令城上。」黃飛虎大驚曰：「鄧九公乃大將之才，不幸而喪於左道之術。」心中甚是傷感。

九公被飛虎兵一擁上前，生擒活捉，拿進高關，三軍吶喊。丘引正坐，左右報入府來：「稟元帥：陳奇捉了鄧九公來了。」丘引大悅，令左右：「推來。」鄧九公及至醒來，身上已是繩索綁縛，莫能轉動。左右推至丘引面前，九公大罵曰：「匹夫以左道之術擒吾，我就死也不服。今既失機，有死而已；吾生不能啖汝血肉，死後必為厲鬼，以殺叛賊。」丘引大怒，令推出斬之。可憐鄧九公歸周，不能會諸侯於孟津，今日全忠於周主。正是：

鄧九公大杆刀赴面交還，獸馬交鋒，刀杵並舉，兩家大戰三十回合；鄧九公把蕩魔杵一舉，他有三千飛虎兵，手執撓鉤套索，如長蛇陣一般，飛奔前來，有拿人之狀。鄧九公不知原故，陳奇原是左道，有異人秘傳，養成腹內一道黃氣，噴出口來，凡是精血成胎的，必定有三魂七魄，見此黃氣，則魂魄自散。九公見此黃氣，坐不住鞍轎，翻身落馬。

陳奇把杵一舉，後面飛虎兵擁來。陳奇把嘴一張，太鸞依舊落馬，被眾人擒

話說丘引引治酒與陳奇賀功。次日，陳奇又領兵至周營搦戰。旁有九公佐貳官太鸞大怒曰：「末將不才，願與主將報仇。」黃飛虎許之。太鸞上馬出營，與陳奇相對，也不答話，大戰二十回合。陳奇把杵一舉，後面飛虎兵擁來。

人？」陳奇曰：「吾乃督糧官陳奇是也。你是何人？」鄧九公答曰：「吾乃西周東征副將鄧九公是也。日前丘引失機，閉門不出，你想是先來替死，然而也做不得他的名下！」陳奇大笑曰：「看你這匹夫如嬰兒草芥，你有何能？」便催開金睛獸，使開蕩魔杵，劈胸就打。

鄧九公大杆刀赴面交還，獸馬交鋒，刀杵並舉，兩家大戰三十回合；鄧九公把蕩魔杵一舉，他有三千飛虎兵，手執撓鉤套索，如長蛇陣一般，飛奔前來，有拿人之狀。鄧九公不知原故，陳奇原是左道，有異人秘傳，養成腹內一道黃氣，噴出口來，凡是精血成胎的，必定有三魂七魄，見此黃氣，則魂魄自散。九公見此黃氣，坐不住鞍轎，翻身落馬。

拿進關見丘引。丘引曰：「此乃從賊，且不必斬他，暫送下囹圄，俟拿了主將，一齊上囚車解往朝歌，以盡國法，又不負汝之功耳。」陳奇大喜。

且說黃總兵又折了太鸞，心下甚是不樂。只見次日來報：「陳奇搦戰。」黃將軍問左右：「誰去走一遭？」話未了，只見旁邊走過三子黃天祿、黃天爵、黃天祥應曰：「不肖三人願往。」黃飛虎吩咐須要小心。三人同應聲曰：「知道。」弟兄三人上馬，逕出營來。陳奇問曰：「來者何人？」黃天祿答曰：「吾乃開國武成王三位殿下：黃天祿、黃天爵、黃天祥是也。」陳奇暗喜：「正欲拿這孽障，他恰自來送死！」催開金睛獸，也不答話，使開蕩魔杵，飛來直取天祿。兄弟三人三條鎗，急架忙迎，四馬交鋒，怎見得一場好殺？

四將陣前發怒，催開獸馬相持。長鎗晃晃閃紅霓，蕩魔杵發來峻利。這一個拼命捨死定輸贏，那三個為國忘家分軒輊。險些兒失手命難存，留取清名傳後世。

三匹馬裹住了陳奇一匹金睛獸，大戰在龍潭虎穴。不知吉凶如何？且聽下回分解。

# 第七十四回　哼哈二將顯神通

二將相逢各有名，青龍關前定雌雄。五行道行皆堪併，萬劫輪迴共此生。黃氣無聲能覆將，白光有影更擒兵。須知妙法無先後，大難來時命自傾。

話說黃天祿弟兄三人裏住陳奇，忽一鎗正中陳奇右腿，陳奇將坐騎跳出圈子外邊，黃天祿隨即趕來。陳奇雖然腿上有傷，他的道術自在，他把蕩魔杵一舉，只見飛虎兵蜂擁而來，將腹內煉成黃氣噴出，黃天祿滾下鞍轎，早被飛虎兵撓鉤搭住，生擒活捉去了，進關來見丘引。丘引吩咐：「也把黃天祿監禁了。」

話說黃天爵、黃天祥回營見父，言曰：「兄被擒。」黃總兵十分不樂，差官打聽可曾號令？探馬回報：「啓老爺：不曾號令。」

話說陳奇腿上有傷，自用丹藥敷搭。只見次日，丘引傷痕痊癒，要來報仇，乃不戴頭盔，頂上戴一金箍，似頭陀樣，貫甲披袍，上馬提鎗，來奔至周營，坐名要黃天祥決戰。報馬報入營中，天祥便欲出戰，飛虎阻擋不住。天祥上馬提鎗，出營來見丘引，大呼曰：「丘引，今日定要擒你見功！」催開馬，搖手中鎗直刺丘引。丘引鎗迎面交還，二馬盤旋，雙鎗並舉，大戰在關下。黃天祥這根鎗如風狂雨驟，勢不可擋。丘引招架不住，掩一鎗，回馬往關前就走。黃天祥不知所以，抬頭看時，不覺神昏飄蕩，一會辨不出東西南北，昏昏慘慘，被步下軍卒生擒下馬，繩縛二臂。及至醒時，已被捉住。丘引大喜，掌鼓隨即趕來。只見丘引頂上長一道白光，光中分開，裏面現出碗大一顆紅珠，在空中滴溜溜只是轉。丘引大呼：「黃天祥！你看吾此寶。」黃天祥不知好歹，一會辨不出東西南北，昏昏慘慘，被步下軍卒生擒下馬，繩縛二臂。及至醒時，已被捉住。丘引大喜，掌鼓進關。正是：

可憐年少英雄客，化作南柯夢裏人。

且說丘引拿住黃天祥進關，升堂坐下，傳令兩邊：「把黃天祥推來。」眾人將黃天祥推至面

前。黃天祥氣沖斗牛，厲聲大呼曰：「丘引！你這逆賊，敢以妖術成功，非大丈夫也。我死不足

惜，當報國恩，若姜元帥兵臨，你這匹夫有粉骨碎身之禍！你既擒我，快與我一死，吾定為厲鬼

以殺賊。」丘引大怒曰：「你這叛賊，反出語傷人，你箭射、鐧打、鎗刺，你心下便自爽然。今

日被擒，不自求生，又以惡語狂言辱吾。」天祥睜目大罵：「逆賊！我恨不得鎗穿你的肺腑，鐧

打碎你天靈，箭射透你心窩，方稱我報國忠心！今不幸被擒，自分一死，何必多言，做出那等的

模樣！」丘引大怒，命左右：「先梟了首級，仍風化其屍，掛在城樓上。」

少時，報馬報入周營：「啓老爺：四公子被丘引梟了首級，把屍骸掛在城樓上，風化其屍，

請軍令定奪。」黃飛虎聽報，大叫一聲，跌倒在地，眾將扶起。黃總兵放聲大哭曰：「吾生四子，

不能為武王至孟津大會諸侯以立功，今方頭一座關隘，先喪吾三子。」黃飛虎思子作詩一首以志

感，詩曰：

為國捐軀赴戰場，丹心可並日爭光。幾番未滅強梁寇，左衛擒兒年少亡。

話說黃總兵見事機如此，忙修告急申文，連夜差使臣往汜水關老營中，見子牙求救。使臣在

路，非只一日，來至行營，旗門官報入中軍：「啓元帥：黃總兵遣官至轅門等令。」子牙傳令：

「令來。」使臣至帳前行禮，將申文呈上。子牙展開看畢，大驚曰：「可惜鄧九公、黃天祥俱死

於非命！」著實傷悼。只見鄧嬋玉哭上帳來：「稟上元帥：末將願往，為父報仇。」子牙許之。

又點先行官哪吒同往。哪吒大喜，領了將令，星夜往青龍關來。哪吒風火輪來得快，便先行；嬋

玉隨營行走。只見哪吒霎時就至青龍關了，正是：

頃刻行千里，須臾至九州。

話說哪吒至營前，報入中軍：「有先行官哪吒轅門聽令。」黃總兵忙叫：「請來。」哪吒進中軍行禮畢，黃總兵曰：「吾奉令分兵至此，不幸子亡兵敗，吾在此待罪請援。今先行官至此，吾輩不勝幸甚！」哪吒曰：「小將軍丹心忠義，為國捐軀，青史簡編，永垂不朽，亦不辜負將軍教養之功。」

次日，哪吒登風火輪，提火尖鎗，往關下搦戰。猛見黃天祥之屍，大怒曰：「吾拿住丘引，定以此為例。」丘引聽報，自恃己能，大呼：「城上報事官，快傳與丘引，早來洗頸受戮！」報馬報入帥府：「有將請戰。」丘引聽報，依舊頭陀打扮，竟出關門。看見一人登風火輪而來，大呼曰：「來者莫非是哪吒麼？」哪吒大罵曰：「你這匹夫，黃天祥與你不過敵國之仇，彼此為國，不過梟首，又有何罪？我今拿住你，定碎醢汝屍，為天祥洩恨。」把火尖鎗擺動，直取丘引。丘引以鎗急架相還，二馬相還，來往戰二、三十合。

丘引就走，哪吒趕來，丘引依舊把頭上白氣升出，現那一顆紅珠出來，在空中旋轉。丘引把哪吒當做凡胎肉體，不知他是蓮花化身，便大叫曰：「哪吒！你看吾之寶！」哪吒抬頭看見，大笑曰：「無知匹夫，此不過是顆紅珠兒，你叫看他怎麼？」丘引大驚：「吾得道修成此珠，捉將擒軍，無不效驗。今日哪吒看見，如何不昏於輪下？」心中甚著急，只得勒回馬來又戰，被哪吒用乾坤圈打來，正中丘引肩窩，打得筋斷骨折，伏鞍而逃，敗回關去。哪吒得勝回營，來見黃飛虎不表。

且說土行孫催糧至子牙大營，見元帥回令畢。土行孫下殿，不見鄧嬋玉，問其故？武吉曰：「黃飛虎求救兵，申文言你岳翁陣亡，你夫人去了。」土行孫聽得鄧九公已死，著實傷悼，忙忙領子牙催糧箭，督二運逕往青龍關來。不一日至轅門，探馬報入中軍，黃飛虎令：「請來。」土行孫來至帳前，行禮畢，黃飛虎曰：「鄧九公為左道陣亡，吾子二人被擒，天祥被丘引以逆賊風化其屍；今日先行哪吒打丘引一乾坤圈，逆賊未曾授首。」土行孫曰：「待末將今晚且將天祥屍首盜出，用棺木收殮，明日好擒丘引以報此仇。」土行孫下帳來，與鄧嬋玉等相見。

只等到晚，土行孫借地行術，逕進關來，先在裏面走了一番。及行到囹圄之中，看見太鸞，黃天祿。時至二更，四下裏人聲寂靜，土行孫鑽上來，悄悄的叫：「黃天祿！我來了，你放心，不久就取關了。」黃天祿聽得是土行孫聲音，大喜曰：「速些才妙。」土行孫曰：「不必吩咐。」土行孫說了信，逕至城樓上，把繩子割斷，天祥的屍首掉在關外，周紀去收取屍首。黃飛虎自思想：「吾子屍，放聲大哭曰：「少年為國，致捐其軀，真為可惜。」即用棺木收屍。黃飛虎看見生四子，今喪三子，今日不若命黃天爵送天祥屍首回西岐去，早晚方可侍奉吾父，一則不失黃門之後，二則使吾忠孝兩全。」黃飛虎打發第三子黃天爵，押送軍回西岐去了。

且說丘引被哪吒打傷，次日升廳納悶。只見巡城軍士來報：「黃天祥屍首，夜來不知被何人割斷繩子，將屍首盜去。」丘引聽報，愈加愁悶。陳奇大怒道：「不才出關，拿來為主將報仇！」說罷，領本部飛虎兵至營前搦戰。探馬報入中軍，黃總兵問：「誰人去見陣？」土行孫願往，鄧嬋玉忙把杵一擺，隨往掠陣。夫妻二人出營，見陳奇坐金睛獸，提蕩魔杵，滾至陣前。

土行孫大罵陳奇曰：「匹夫，用左道邪術殺吾岳丈，不共戴天。今日特來擒你報仇！」陳奇大笑：「諒你這等人，真如朽腐之物，做得出什麼事來？殺你恐污吾手。」催開坐騎，提杵就打。土行孫手中棍急架忙迎，杵棍並舉，未及數合，陳奇見土行孫往來小巧便宜，急切不能取勝。陳奇忙把杵一擺，飛虎兵齊奔前來，陳奇對著土行孫把嘴一張，噴出一道黃氣；土行孫站不住，一跤跌倒在地，飛虎兵把土行孫拿去。陳奇不防鄧嬋玉在對面，見拿了他丈夫，發出一塊五光石來，正中陳奇嘴上，打得唇綻齒落，阿呀一聲，掩面而走。嬋玉又發一石，夾後心一下，把後心鏡打得粉碎，陳奇只得伏鞍而逃。

只見土行孫睜開眼，渾身上了繩子，笑曰：「倒有趣。」陳奇被鄧嬋玉打傷，逃回關內來見丘引。丘引看見陳奇鼻青嘴破，袍帶皆鬆，忙問其故？陳奇曰：「只因拿一不堪匹夫，不防對過有一賤人，用石打傷面門，復一石又打傷脊背，以致失機。」丘引聽說，忙令左右：「將周將拿來。」左右隨將土行孫推至階前。看見土行孫身不滿三、四尺，便問陳奇曰：「這樣東西，拿他

何用？」命左右：「推出去斬了號令。」土行孫也不慌不忙，來至關上。左右方欲動手，只見土行孫把身子一扭，杳無蹤跡。正是：

地行道術原無跡，盜寶偷關蓋世雄。

話說左右見土行孫不見了，只嚇得目瞪口呆，慌忙報與丘引。丘引聽報，大驚曰：「周營中有此異人也，所以屢伐西岐俱皆失利。今日不見黃天祥屍首，就是此人盜去，也未可知。」速傳令：「早晚各要謹防關隘。」

且說土行孫回見黃總兵，共議取關。忽哨探馬報入中軍：「有三運糧官鄭倫來到，轅門等令。」黃總兵傳令：「今來。」鄭倫至帳前行禮畢，言曰：「奉姜元帥將令，催糧應付，軍前聽用。」黃飛虎曰：「多蒙將軍催糧有功，俟上功勞簿。」鄭倫曰：「俱是為國效用。」鄭倫偶見土行孫也在此，忙問土行孫曰：「足下是三運官，今到此何幹？」土行孫曰：「青龍關中有一人，名喚陳奇，也與你一樣拿人。吾岳丈被他拿去，壞了性命，特奉元帥將令，來此救援。只他比你不同，他把嘴一張，口內噴出黃氣來，其人自倒；比你那鼻中白氣，大不相同，覺他的便宜，昨日我被他拿去走一遭。」鄭倫曰：「豈有此理，當時吾師傳我，曾言我之法蓋世無雙，難道此關也有此異人？我必定會他一遭。」

且說陳奇恨鄧嬋玉打傷他的頭面，自服了丹藥，一夜痊癒。次日出關，竟坐名只要鄧嬋玉出來，定個雌雄。探馬報入中軍：「啓老爺：陳奇搦戰。」鄭倫出而言曰：「末將願往。」黃飛虎曰：「你督糧亦是要緊的事，原非先行破敵之職，恐姜丞相見罪。」鄭倫曰：「俱為朝廷出力，何害於理？」黃飛虎只得應允。鄭倫上了金睛獸，提降魔杵，領本部三千烏鴉兵，出營來見陳奇，也是金睛獸，提蕩魔杵，也有一隊人馬，俱穿黃號衣，也拿著撓鉤套索。鄭倫心下疑惑，乃至陣前大呼曰：「來者何人？」陳奇曰：「吾乃督糧上將軍陳奇是也。你是何人？」鄭倫笑曰：「吾

乃三運糧總督官鄭倫是也。」鄭倫問曰：「聞你有異術，今日特來會你。」鄭倫催開金睛獸，搖手中降魔杵，劈頭就打，陳奇手中蕩魔杵，迎面交加，一場大戰。怎見得？

二將陣前尋鬥賭，兩下交鋒誰敢阻。這一個似搖頭獅子下山崗，那一個不亞擺尾狻猊尋猛虎。這一個忠心定要正乾坤，那一個赤膽要把江山輔。天生一對惡星辰，今朝相遇爭旗鼓。

能人自有能人伏，今日哼哈相會時。

話說二將大戰虎穴龍潭，這一個惡狠狠，圓睜二目；那一個格吱吱，咬碎銀牙。只見土行孫同哪吒出轅門來看二將交兵，連黃飛虎同眾將也在門旗下，都來看廝殺。鄭倫正戰之間，自忖：「此人當真有此法術，打人不過，先下手為妙。」把杵在空一擺，鄭倫部下烏鴉兵行如長蛇陣一般而來。陳奇看鄭倫擺杵，士卒把撓鉤套索，似有拿人之狀；陳奇搖杵，他那裏飛虎兵也有套索撓鉤，飛奔前來。正是：

鄭倫鼻子裏兩道白光，出來有聲；陳奇口中黃光也自迸出。陳奇跌了個金冠倒躧，鄭倫跌了個鎧甲離鞍。兩邊兵卒，不敢拿人，各人只顧搶各人主將回營。鄭倫被烏鴉兵搶回，陳奇被飛虎兵搶回，各自上了金睛獸回營。土行孫同眾將笑得腰軟骨酥。鄭倫自歎曰：「世間又有此異人，明日定要與他定個雌雄，方肯罷休。」不表。且說陳奇進關來，見丘引盡言其事。丘引又聞佳夢關失了，心下不安。

次日，鄭倫關下搦城，陳奇上騎，出關言曰：「鄭倫！大丈夫一言已定，從今不必用術，各賭手上功夫，你我也難得會。」催開坐騎，又殺了一日，未見輸贏。只見黃飛虎與眾將，俱在帳

上，共議取關之策。哪吒曰：「如今土行孫也在此，不若今夜我先進關，斬關落鎖，夜裏乘其無

備取了關為上策。」黃飛虎曰：「全仗先行。」正是：

哪吒定計施威武，今夜青龍屬武王。

話說丘引在關內，修表進朝歌，遣將來此協同守關，共阻周兵。不覺是一更時分，土行孫先

進關裏來，暗暗在囹圄中打點放黃天祿、太鸞。二更時分，哪吒登風火輪，飛進關來，在城樓上

祭起金磚，把守門軍士打散，隨撞開拴鎖，周兵吶喊一聲，殺進城中。金鼓大作，天翻地覆，城

中大亂，百姓只顧逃生。土行孫在囹圄中，聽得吶喊，隨放了黃天祿、太鸞，殺出本府來。

丘引還不曾睡，慌忙上馬提鎗出府，只見燈光影裏，火把叢中，見金甲紅袍乃武成王黃飛虎。

哪吒登風火輪，使鎗殺來。鄧秀、趙昇、孫燄紅把丘引裏在當中。；鄭倫殺進城來，正遇陳奇，二

將交兵大戰。黃天祿從後面殺出府來，土行孫倒拖邬鐵棍，往丘引馬下舉棍打來。丘引不及提防，

被土行孫一棍，正打著他馬七寸。那馬便前蹄直豎，把丘引跌下馬來。黃飛虎看見，忙撚鎗刺來，

丘引已借土遁去了。正是：

死生有定，不該絕於此關。

且言眾將裹住陳奇，被哪吒祭起乾坤圈，打中陳奇，傷了臂膊，往左一閃，被黃飛虎一鎗刺

中脅下，死於非命。殺到天明，黃飛虎收兵查點，只走了丘引。黃飛虎升廳，出榜安民，查明戶

口冊籍，留將守青龍關。黃總兵回營，先有哪吒報捷，土行孫仍催糧去了。

且說子牙在中軍，與眾將正議三略六韜，報事官報：「元帥：哪吒等令。」哪吒命：「傳進

來。」哪吒至中軍，備將取了青龍關事，說了一遍：「弟子先來報捷。」子牙大悅，謂眾將曰：

「吾意先取此二關者，欲通吾之糧道；若不能進，使不能退，我先首尾受敵，此非全勝之道也。故為將先要察此，今幸俱得，可以無憂。」眾將曰：「元帥妙算，真無遺策。」正談論間，左右報：「黃飛虎等令。」子牙曰：「今來。」飛虎至中軍，打躬行禮。子牙賀過功，因不見鄧九公、黃天祥在前，心中甚是悽楚，歎曰：「可惜忠勇之士，不得享武王之祿耳！」營中治酒歡飲。次日，子牙差辛甲先下一封戰書。

話說氾水關韓榮見子牙按兵不動，分兵取佳夢關、青龍關，速速差人打探，回報二關已失。韓榮對眾將曰：「今西周已得此二關，我等正當中路，必須協力共守，毋得專恃力戰也。」眾將各有不忿之色，願決一死戰。正議間，報：「姜元帥遣官下戰書。」韓榮命：「令來。」辛甲至殿前，將書呈上。韓榮接書展開觀看，書曰：

西周奉天征討天寶大元帥姜尚，致書於氾水關主將麾下：常聞天命無常，惟有德者，永獲天眷。今商王紂淫酗肆虐，暴殄下民，天愁於上，民怨於下，海宇分崩，諸侯叛亂，生民塗炭。惟我周王特恭行天之罰，所在民心效順，強梁授首；所有佳夢關、青龍關逆命，俱已斬將搴旗，萬民歸順。今大兵至此，特以尺一之書咸使聞知。或戰或降，早賜明決，毋得自誤。

韓榮觀看畢，即將原書批回：「來日會戰。」辛甲領書回營，見子牙曰：「奉令下書，原書批回，明日會兵。」子牙整頓士卒，一夜無詞。

次日，子牙行營砲響，大隊擺開出轅門，在關下搦戰。有報馬報入關來：「今有姜元帥關下請戰。」韓榮忙整點人馬，放砲吶喊出關。左右大小將官分開，韓榮在馬上，見子牙號令森嚴，一對對英雄威武。怎見得？有鵲鴣天一詞為證：

殺氣騰騰萬里長，旌旗戈戟透寒光。雄師手仗三環劍，虎將鞍橫文八鐧。

軍浩浩，士忙忙，鑼鳴鼓響猛如狼。東征大戰三十陣，氾水交兵第一場。

話說韓榮在馬上見子牙，口稱：「姜元帥請了！『率土之濱，莫非王臣』，元帥何故動無名之師，以下凌上，甘心作商家之叛臣？吾為元帥不取也！」子牙笑曰：「將軍之言差矣！君正，則居其位；君不正，則求為匹夫不可得，是天命豈可常哉？惟有德者能君之。昔夏桀暴虐，成湯伐之，代夏而有天下。今紂王罪過於桀，天下諸侯叛之，我周特奉天之罰，以討有罪，安敢有逆天命，厥罪惟鈞哉。」

韓榮大怒曰：「姜子牙！我以你為高明之士，你原來是妖言惑眾之人！你有多大本領，敢出大言！那員將與吾拿了？」旁有先行王虎，走馬搖刀，飛奔前來，直奔子牙。只見哪吒已登風火輪，舉鎗忙迎，輪馬相交，刀鎗並舉，兩下裏喊聲不息，鼓角齊鳴。未及數合，哪吒奮勇一鎗把王虎挑於馬下。魏賁見哪吒得勝，把馬一磕，搖鎗前來，飛取韓榮。韓榮手中戟迎面交還，魏賁的鎗勢如猛虎，韓榮見先折了王虎，心下已慌忙，無心戀戰。只見子牙揮動兵將，衝殺過來，韓榮抵敵不住，敗進關中去了，子牙得勝回營不表。

且說韓榮兵敗進關，一面具表，往朝歌告急；一面設計守關。正在緊急之時，忽報：「七首將軍余化等令。」韓榮聽得余化來至，大喜。忙傳令：「今來。」余化至殿上行禮，韓榮曰：「自從將軍戰敗去後，反被黃飛虎走出去了。不覺數載，豈意他養成氣力，今反夥同姜尚，三路分兵，取了佳夢關、青龍關，昨日會兵，不能取勝，如之奈何？」余化曰：「末將被哪吒打傷，敗回蓬萊山，見我師尊，燒煉一件寶物，可以復我前仇，縱周家有千萬軍將，只叫他片甲無存。」韓榮大喜，治酒管待。

話說次日，余化至周營討戰。子牙問：「誰去出馬？」哪吒應聲而出：「弟子願往。」哪吒道罷，登輪提鎗，出得營來，一見余化，哪吒認得他，大叫曰：「余化慢來！」余化見了仇人，

把臉紅了半邊，也不答話，催開金睛獸，搖戟直取哪吒。哪吒的鎗迎面交還，輪獸相交，戟鎗並舉，來往衝殺有二、三十合。哪吒的鎗乃太乙真人傳授，有許多機變，余化不是哪吒對手。余化把一口刀，名曰「化血神刀」，祭起如一道電光，中了刀痕，頃刻即死。怎見得？有詩為證：

丹爐曾煅煉，火裏用功夫。靈氣後先妙，陰陽表裏扶。
透甲元神喪，沾身性命無。哪吒逢此刃，眼下血為膚。

余化將化血刀祭起，那刀來得甚快，哪吒躲不及，中了一刀。大抵哪吒是蓮花花身，渾身俱是蓮花瓣兒，縱傷了他，不比凡夫血肉之軀，登時即死，該有凶中得吉。哪吒著了刀傷，大叫一聲，敗回營中，走進轅門，跌下風火輪來。哪吒著了刀傷，只是顫，不能做聲。旗門官報與子牙，子牙令扛抬至中軍，子牙叫：「哪吒！」哪吒不答，子牙心下悶悶不樂。不知哪吒性命如何？且聽下回分解。

# 第七十五回　土行孫盜騎陷身

余化恃強自喪身，師尊何苦費精神。因燒土行反招禍，為惹懼留致起嗔。

北海初沈方脫難，絪仙再縛豈能狗。從來數定應難解，已是封神榜內人。

話說余化得勝回營，至次日，又來周營搦戰。探馬報入中軍，子牙問：「誰人出馬？」有雷震子應日：「願往！」提棍出營，見余化黃面赤髯，甚是凶惡，問日：「來者可是余化？」余化大罵：「反國逆賊，你不認得我麼？」雷震子大怒，把二翅飛騰於空中，將黃金棍劈頭打來；余化手中戟赴面交還。一個在空中用刀，一個在獸上施威。

雷震子金棍刷來，如泰山一般，余化望上招架費力，略戰數合，忙祭起化血刀來，把雷震子風雷翅傷了一刀。幸而原是兩枚仙杏化成風雷二翅，今中此刀，尚不致傷命；跌在塵埃，敗進行營來見子牙。子牙又見傷了雷震子，心中甚是不樂。次日，有報馬報入中軍：「有余化搦戰。」軍政官將免戰牌掛起，余化見周營掛免戰牌，掌鼓回營。

只見次日，有督糧官楊戩至轅門，見掛免戰二字。楊戩日：「從三月十五日拜別之後，將近十月，如今還在這裏，尚不曾取商朝寸土，今又何故掛免戰牌？心下甚是疑惑，且見了元帥，再做道理。」探馬報入中軍：「啓元帥：有督糧官楊戩候令。」子牙日：「令來。」楊戩上帳，參謁畢，稟日：「弟子催糧，應付軍需，不曾違限，請令定奪。」子牙日：「兵糧足矣，其如戰不足何！」楊戩日：「師叔且將免戰牌收了，弟子明日出兵，看其端的，自有處治。」

子牙在中軍與眾人正議此事，左右報：「有一道童求見。」子牙日：「請來。」少時，至帳前，那童兒倒身下拜日：「弟子是乾元山金光洞太乙真人門下。師兄哪吒有厄，命弟子背上山去

調理。」子牙即將哪吒交與金霞童兒，背往乾元山去了，不表。且說楊戩見雷震子不做聲，只是顫，看刀傷處血水如墨。楊戩觀看良久：「此乃是毒物所傷。」楊戩啓子牙：「去了免戰牌。」子牙傳令去了免戰牌。

次日，汜水關哨馬報入關中：「周營已去免戰牌。」余化聽得，隨上了金睛獸，出關來至陣前搦戰。哨馬報入中軍：「關內有將討戰。」正是：

常勝不知終有敗，周營自有妙人來。

話說余化至營搦戰，場戩稟過子牙，楊戩忙提三尖刀出營，見余化光景，是左道邪術之人。楊戩大叫曰：「來者莫非余化麼？」余化曰：「然也。爾通個名來？」楊戩曰：「吾乃姜元帥師姪楊戩是也。」縱馬搖三尖刀飛來，直取余化。余化手中戟赴面交還，兩馬相交，一場大戰。未及二十回合，余化祭起化血神刀，如閃電飛來。楊戩運動八九玄功，將元神遁出，以左臂迎來傷了一刀，大叫一聲，敗回行營，看不出是什麼的毒物，來見子牙。子牙問曰：「你會余化如何？」楊戩曰：「弟子見他神刀利害，仗吾師道術，將元神遁出，以左臂迎他一刀，畢竟看不出他的果是何毒物，弟子且往玉泉山金霞洞去一遭。」子牙許之。

楊戩借土遁往玉泉山來，到了金霞洞，進洞見師父，拜罷，玉鼎真人問曰：「楊戩！你此來有什麼話說？」楊戩對曰：「弟子同師叔進兵汜水關，與守關將余化對敵。彼有一刀，不知何毒，起先雷震子被他傷了，只是寒顫，不能做聲；弟子也被他傷了一刀，幸賴師父玄功，不曾重傷，然不知果是何毒物？」玉鼎真人忙令楊戩：「將刀痕來看。」

真人見此刀痕，便曰：「此乃是化血刀所傷，但此刀傷了，見血即死。幸雷震子傷的兩枚仙杏，你又有玄功，故爾如此。不然，皆不可活。」楊戩聽得，不覺大驚，忙問曰：「似此將何術解救？」真人曰：「此毒連我也不能解，此刀乃是蓬萊島一氣仙余元之物。當其修煉時，此刀在

爐中，有三粒神丹同煉的，要解此毒，非此丹藥不能得濟。」真人沈思良久，乃曰：「此事非你不可。」附耳：「如此，如此方可。」楊戩大喜，領了師父之言，離了玉泉山，往蓬萊山而來。

正是：

真人道術非凡品，咫尺蓬萊見大功。

話說楊戩借土遁往蓬萊島而來，前至東海。好個海島，異景奇花，觀之不盡。只見得海水波平，山崖錦砌，正所謂：蓬萊景致與天闕無差。怎見得？有讚為證：

勢鎮東南，源流四海。汪洋潮湧作波濤，滂渤山根成碧闕。蜃樓結彩，化為人世奇觀；蛟螯興風，又是滄溟幻化。丹山碧樹非凡，玉宇瓊宮天外。麟鳳優遊，自然仙境靈胎；鸞鶴翱翔，豈是人間俗骨？琪花四季吐精英，瑤草千年呈瑞氣。且慢說青松翠柏常春，又道是仙桃仙果時有。修竹拂雲留夜月，藤蘿映日舞清風。一溪瀑布時風雪，四面丹崖若列星。正是：百川滄注擎天柱，萬劫無移大地根。

話說楊戩來至蓬萊山，看罷蓬萊景致，仗八九玄功，將身變成七首將軍余化，逕進蓬萊島來。見了一氣仙余元，倒身下拜。余元見余化到此，乃問曰：「你來做什麼？」余化曰：「弟子奉師父之命，去氾水關協同韓總兵把守關隘，不意姜尚兵來，弟子見頭一陣，刀傷了哪吒，第二陣傷了雷震子，第三陣恰來了姜子牙師姪楊戩，弟子用刀去傷他，被他一指，反把刀指回來，將弟子傷了臂肩，望老師慈悲救援。」一氣仙余元曰：「有這等事？他有何能，敢指回我的寶刀？但當時煉此寶刀，在爐中分龍虎，定陰陽，同煉了三粒丹藥。我如今將此丹留在此間也無用，你不若將此丹藥取了去，以備不虞。」余元隨將丹藥遞與余化。余化叩頭：「謝老師天恩。」忙出洞來，

回周營不表。有詩單讚楊戩玄功變化之妙：

悟到功成始道精，玄中玄妙有無生。蓬萊枉秘通靈藥，泗水徒勞化血兵。

計就騰挪稱幻聖，裝成奇巧盜英明。多因福助周文武，一任奇謀若浪萍。

話說楊戩得了丹藥，逕回周營。且說一氣仙余元把藥一時俱與了余化，靜坐忙思：「楊戩有

多大本領，能指回我的化血刀？若余化被刀傷了，他如何還到得這裏？其中定有原故。」余元招

指一算，大叫曰：「好楊戩匹夫！敢以變化玄功盜吾丹藥，欺吾太甚！」余元大怒，上了金睛駝

來趕楊戩。楊戩正往前行，只聽得後面有風聲趕至；楊戩已知余元追來，忙把丹藥放在囊中，暗

祭哮天犬放在空中。余元只顧趕楊戩，不知暗算難防，余元被哮天犬夾頸子一口，此犬正是：

牙如鋼劍傷皮肉，紅袍拉下半邊來。

余元不曾提防暗算，被犬一口把大紅白鶴衣，扯去半邊。余元吃了大虧，不能前進：「吾且

回去，再整頓前來，以復此仇。」

話說子牙正在營中納悶，只見左右來報：「有楊戩等令。」子牙傳令：「令來。」楊戩至帳

前見子牙，備言前事，盜丹而回。子牙大喜，忙取丹藥敷雷震子，又遣木吒往乾元山，送此藥與

哪吒調理。

次日，楊戩在關下搦戰。探事官報入帥府：「周營中有將搦戰。」韓榮令余化出戰。余化上

了金睛獸，提戟出關。楊戩大呼曰：「余化！前日你用此化血刀傷我，幸吾煉有丹藥；若無丹藥，

幾中汝之奸計也。」余化暗思：「此丹乃一爐所出，焉能周營中也有此丹？若此處有這丹，此刀

無用。」催開金睛獸，大戰楊戩，二馬相交，刀戟並舉，二將酣戰三十餘合。

正殺之間，雷震子得了此丹，心中大怒，竟飛出周營，大喝曰：「好余化！將惡刀傷吾，若非丹藥，幾至不保。不要走！吃吾一棍，以洩此恨。」提起黃金棍劈頭打來。余化將手中戟架住棍，楊戩三尖刀來得又勇，余化被雷震子一棍打來，將身一閃，那棍正中金睛獸，把余化掀翻在地，被楊戩復一刀，結束了性命。正是：

一腔左術全無用，枉做成湯梁棟材。

楊戩斬了余化，掌鼓回營，見子牙報功，不題。

且說韓榮聞余化陣亡，大驚：「此事怎好？前日遣官往朝歌去，救兵未到；今無人協同守此關隘，如何是好？」正議間，余元乘了金睛五雲駝，至關內下騎，至帥府前，令門官通報。眾軍官見余元好凶勇，忙報韓榮。韓榮傳令：「請來。」道人進帥府，韓榮迎接余元。只見他生得面如藍靛，赤髮獠牙，身高一丈七八，凜凜威風，二目凶光冒出。

韓榮降階而迎，口稱：「老師，請上銀安殿。」韓榮下拜問曰：「老師是那座名山？何處洞府？」一氣仙余元曰：「楊戩欺吾太甚，盜丹殺吾弟子余化。貧道是蓬萊島一氣仙余元是也。今特下山，以報此仇。」韓榮說大喜，治酒管待。次日，余元上了五雲駝出關，至周營坐名要子牙答話。報馬報入中軍，曰：「氾水關有一道人，請元帥答話。」子牙傳令：「擺隊伍出營。」

左右分列三山五嶽門人，一騎當先。只見一位道人，生得十分凶惡，怎見得？

魚尾冠，金嵌成；大紅服，雲暗生。面如藍靛獠牙冒，赤髮紅鬚古怪形。絲縧飄火燄，麻鞋若水晶。蓬萊島內修仙體，自在逍遙得志清。位在監齋成神道，一氣仙名有舊聲。

話說子牙至軍前問曰：「道者請了！」余元曰：「姜子牙，你叫出楊戩來見我。」子牙曰：

　　「楊戩催糧去了，不在行營。道者，你既在蓬萊島，難道不知天意？今成湯傳位六百餘年，至紂王無道，暴殄天命，肆行凶惡，罪惡貫盈，天怒人怨，天下叛之。我周應天順人，克修天道，天下歸周。今奉天之罰，以觀政於商，爾何得阻逆天吏，自取滅亡哉？道者，你不觀余化諸人皆是此例，縱然有道術，豈能扭轉天命耶？」余元大怒曰：「總是你這一番妖言惑眾，若不殺你，不足以絕禍根！」催開五雲駝，仗寶劍直取子牙。

　　子牙手中劍赴面交還。左有李靖，右有韋護，各舉兵器，前來助戰。四人只為無名火起，眼前定要雌雄。余元的寶劍光華灼灼；子牙的劍彩色輝輝；李靖刀寒光燦燦；韋護杵殺氣騰騰。余元坐在五雲駝上，把一尺三寸金光銼祭在空中，來打子牙。子牙忙展杏黃旗，現出有千朵金蓮。擁護其身。余元忙收了金光銼，復祭起來打李靖。不防子牙祭起打神鞭，一鞭正中余元背後，只打得三昧真火噴出丈餘遠近。李靖又把余元腿上一鎗，余元著傷，把五雲駝頂上一拍，只見那金睛駝，四足起金光而去。子牙見余元著傷而走，收兵回營不題。

　　且說土行孫催糧來至，見子牙會兵，他暗暗瞧見余元的五雲駝，四足起金光而去，土行孫大喜：「我若得此戰騎催糧，真是便益。」當時子牙回營升帳，忽報：「土行孫等令。」子牙傳令：「今來。」土行孫至帳前，交納糧數，不誤期限。子牙曰：「催糧有功，暫且下帳休憩。」

　　土行孫下帳來見鄧嬋玉道：「我方才見余元坐騎，四足旋起金光，如雲霓飄緲而去，妙甚！妙甚！我今夜走去，盜了他的來，騎著催糧，有何不可？」鄧嬋玉曰：「雖然如此，你若要去，須稟知元帥，方可行走，不得造次。」土行孫曰：「與他說沒用，總是走去便了，何必又多一番唇舌？」當時夫婦計較停當。將至二更，土行孫把身子一扭，逕進汜水關來。到帥府裏，土行孫見余元默運元神，土行孫在地下往上看他，道人目似垂簾，不敢上去，只得等候。余元暗暗掐指一算，方知土行孫來盜他的坐騎。余元把陽神出竅，少刻，鼻息之聲如雷。土行孫在地下，聽見鼻息之聲，大喜曰：「今夜定然成功。」余元把

將身子鑽了上來，拖著鐵棍，又見廊下拴著五雲駝。土行孫解了韁繩，牽到丹墀下，挨著馬臺扒上去。試驗試驗，然後又扒將下來，將這邠鐵棍執在手裏，來打余元；照余元耳門上一下，只打得七竅中三昧火冒出來，只是不動；復打一棍，打得余元只不作聲。土行孫曰：「這潑道真是頑皮！吾且回去，明日再做道理。」土行孫上了五雲駝，把他頂上拍了一下，那獸四足就起金雲，飛在空中，土行孫心中十分歡喜。正是：

歡喜未來災又至，只因盜物惹非殃。

且說土行孫騎著五雲駝，只在關裏串，不得出關去，土行孫曰：「寶貝，你快出關去。」話猶未了，那五雲駝便落將下地來。土行孫方欲下駝，早被余元一把抓住頭髮，提著他，不令他挨地，大叫曰：「拿住偷駝的賊子。」驚動一府大小將官，掌起火把燈毯。韓榮升了寶殿，只見余元高高的把土行孫提著。韓榮燈光下見一矮子，問曰：「老師提著他做什麼？放下他來罷了。」余元曰：「你不知他會地行之術，但沾了地，他就去了。」韓榮曰：「將他如何處治？」余元曰：「你把俺蒲團下一個袋兒取來，裝著這孽障，用火燒死他，方絕禍患。」韓榮取了袋兒裝起來，余元叫：「搬柴來。」少時間，架起柴來，把如意乾坤袋燒著。土行孫在火裏大叫曰：「燒死我也。」好火！怎見得？有詩為證：

細細金蛇遍地明，黑煙滾滾即時生。燧人出世居離位，炎帝騰光號火精。山石逢時皆赤土，江湖偶遇盡枯平。誰知天意歸周主，自有真仙渡此驚。

話說余元燒土行孫命在須臾。也是天數，不該如此。且說懼留孫正坐蒲團默養元神，見白鶴童子來曰：「奉師尊玉旨，命師兄去救土行孫。」懼留孫聞命，與白鶴童子分別，借著縱地金光

法來至氾水關裏，見余元正燒乾坤袋。懼留孫使一陣旋窩風，往下一坐，伸下手來，連如意乾坤袋提將去了。余元看見一陣風來，又見火勢有景，余元掐指一算：「好懼留孫，你救你的門人，把我如意乾坤袋也拿了去，我明日自有處治。」

且說懼留孫將土行孫救出火燄之中，土行孫在袋內覺得不熱，不知何故？懼留孫來至周營，那夜是南宮适巡外營，時至三更盡，南宮适問曰：「是什麼人？」懼留孫曰：「是我，快通報子牙，我來了！」南宮适向前看，知是懼留孫，忙傳雲板。子牙三更時分起來，外邊傳入帳中：「有懼留孫在轅門。」子牙忙出迎接，見懼留孫提著一個袋子，至軍前打稽首坐下。子牙曰：「道兄黃夜至此，有何見諭？」懼留孫曰：「土行孫今有火難，特來救之。」子牙大驚曰：「土行孫昨日催糧方至，其又如何得至？」懼留孫曰：「你要做此事，也須報我知道，如何背違

土行孫把盜五雲駝的事，說了一遍。子牙大怒曰：「你要做此事，也須報我知道，如何背違師父，又謝過子牙，一夜周營中未曾安寢。

次日，只見一氣仙余元出關來至周營，坐名只要懼留孫。懼留孫曰：「他來只為乾坤如意袋，我不去會他。你只須如此，自可擒此潑道也。」懼留孫與子牙計較停當，子牙點砲出營。余元一見子牙，大呼曰：「只叫懼留孫來會我。」子牙曰：「道友，你好不知天命，據道友要燒死土行孫，自無逃躲；豈知有他師父來救他，正所謂有福之人，千方百計而不能加害；無福之人，遇溝壑而喪其軀，此豈人力所能哉？」余元大怒曰：「巧言匹夫，尚敢支吾！」催開五雲駝，使寶劍來取。子牙坐下四不像，手中劍赴面相迎，二獸相交，雙劍並舉，兩家大戰一場，怎見得？有詞為證：

主帥，暗行辱國之事？今若不正軍法，諸將效尤，將來營規必亂。」傳刀斧手：「將土行孫斬首號令。」懼留孫曰：「土行孫不遵軍令，暗行進關，有辱國體，理當斬首。只是用人之際，暫且帶罪立功。」子牙曰：「若不是道兄求免，定當斬首。」令左右：「且與我放了。」土行孫謝了

凜凜征雲萬丈高，軍兵擂鼓把旗搖。一個是封神都領袖，一個是監齋名姓標。這個是正道奉天討紂王，那個是無福神仙自逞豪；這個是六韜之內稱始祖，那個是惡性凶心怎肯饒。自來有福摘無福，天意循環怎脫逃？

話說余元大戰子牙，未及十合，被懼留孫祭起綑仙繩在空中，命黃巾力士半空將余元拿去，只有五雲駝逃進入關中。子牙與懼留孫將余元拿至中軍。余元曰：「姜尚！你雖然擒我，看你將何法治我？」子牙令李靖：「快斬訖報來。」李靖領令，推出轅門，將寶劍斬之，一聲響，把寶劍砍缺有二指。李靖回報子牙，備言殺不得之事，說了一遍。子牙親自至轅門，命韋護祭起降魔杵來，只打得騰騰煙出，烈烈火來。余元作歌曰：

君不見天皇得道將身煉，修仙養道碧遊宮。坎虎離龍方出現，五行隨我任心遊；四海三江都走遍，頂金頂玉秘修成。曾在爐中仙火煅，你今斬我要分明。自古一劍還一劍，漫道余言說不靈。

余元作歌罷，子牙心中十分不樂，與懼留孫共議：「如今放不得余元，且將他囚於後營，等取了關再做區處。」懼留孫曰：「子牙！你可命匠人造一鐵櫃，將余元放在櫃內。懼留孫命黃巾力士抬下去，往北海中一丟，沈於海底，黃巾力士回覆懼留孫法旨不表。

且說余元入於北海之中，鐵櫃亦是五金之物，況又丟在水中，此乃金水相生，反助了他一臂之力。余元借水遁走了，逕往碧遊宮紫芝崖下來。余元被綑仙繩綑住，不得見截教門人傳與掌教師尊，忽聽得一個道童，唱道情而來，詞曰：

山遠水遙，隔斷紅塵道；粗袍敞袍，袖裏乾坤倒。日月肩挑，乾坤懷抱。常自把煙霞嘯傲，天地逍遙。龍降虎伏道自高，紫霧護新巢，白雲故交。長生不老，只在壺中一覺。

話說余元大呼曰：「那一位師兄，來救我之殘喘！」水火童兒見紫芝崖下一道者，青面紅髮，巨口獠牙，綱在那裏。童兒問曰：「你是何人，今受此厄？」余元曰：「我乃是金靈聖母門下蓬萊島一氣仙余元是也。今被姜子牙將我沈於北海，幸天不絕我，得借水遁，方能到得此間，望師兄與我通報一聲。」水火童兒逕來見金靈聖母，備言余元一事。

金靈聖母聞言大怒，急至崖前，不見還可，越見越怒。金靈聖母逕進宮內，見通天教主行禮畢，言曰：「弟子一事啓老師：人言崑崙門下欺滅吾教，俱是耳聞。今將一氣仙余元，他得何罪？竟用鐵櫃沈於北海。幸不絕生，借水遁逃至於紫芝崖，望老師大發慈悲，救弟子等體面。」通天教主曰：「如今在那裏？」金靈聖母曰：「在紫芝崖。」通天教主吩咐：「抬將來。」

少時，將余元抬至宮前。碧遊宮多少截教門人，看見余元，無不動氣。只見金鐘聲響，玉磬齊鳴，掌教師尊來也。到了宮前，一見諸大弟子。齊言：「闡教門人，欺吾太甚！」教主看見余元這等光景，教主也覺得難堪。先將一道符印，放余元身上，教主用手一彈，只見綑仙繩吊下來，古語云：「聖人怒發不上臉。」隨命余元：「跟吾進宮。」教主取一物與余元曰：「你去把懼留孫拿來見我，不許傷他。」余元曰：「弟子知道。」正是：

聖人賜與穿心鎖，只恐皇天不肯從。

話說余元得了此寶，離了碧遊宮，借土遁而來。行得好快，不須臾已至氾水關，有報事人報入關中：「有余道長到了。」韓榮降階迎接到殿。欠身言曰：「聞老師失利，被姜子牙所擒，使末將身心不安。今得觀尊顏，韓榮不勝幸甚！」余元曰：「姜尚用鐵櫃把我沈於北海，幸吾借小

術到吾師尊那所在，借得一件東西，可以成功。可將吾五雲駝收拾打點出關，以報此恨。」余元隨上騎，至周營轅門，坐名只要懼留孫。報馬報入中軍：「啟元帥：余元搦戰，只要懼留孫。」

幸而懼留孫不曾回山。

子牙大驚，忙請懼留孫商議。懼留孫曰：「余元沈海，畢竟借水遁潛逃至碧遊宮，想通天教主必定借有奇寶，方敢下山。子牙，你還與他說話，待吾再擒他進來，且救一時燃眉之急。若是他先祭其寶，則吾不能支耳。」子牙曰：「道兄之言有理。」子牙傳令點砲，帥旗展動，子牙至軍前。余元大呼曰：「姜子牙！我與你今日定見雌雄。」催開五雲駝，惡狠狠的飛來直取。姜子牙手劍赴面交還，只一合，懼留孫祭起綑仙繩，命黃巾力士：「將余元拿下。」只聽下一聲響，又將余元平空拿了去。正是：

秋風未動蟬先覺，暗送無常死不知。

余元不提防暗中下手，子牙見拿了余元，其心方安；進營將余元放在帳前。子牙與懼留孫共議：「若殺余元，不過五行之術，想他俱是會中人，如何殺得他？倘若再走了，如之奈何？」正所謂：「生死有定，大數難逃。」余元正應封神榜上有名之人，如何逃得？子牙在中軍正無法可施，無籌可展，忽然報：「陸壓道人來至。」子牙同懼留孫出營，相接至中軍。余元一見陸壓，只嚇得仙魂縹緲，面似淡金，余元悔之不及。余元曰：「陸道兄！你既來，還求你慈悲我，可憐我千年道行，苦盡功夫。從今知過必改，再不敢干犯西兵。」陸壓曰：「你逆天行事，天理難容，況你是封神榜上之人，我不過代天行罰。」正是：

不依正理歸邪理，仗你胸中道術高。誰知天意扶真主，吾今到此命難逃。

陸壓謂曰：「取香案。」陸壓焚香爐中，望崑崙山下拜，花籃中取出一個葫蘆，放在案上，揭開葫蘆蓋，裏面一道白光如線，起在空中，現出七寸五分橫在白光頂上，有眼有翅，落將下來。陸壓口裏道：「寶貝請轉身。」那東西在白光之上，連轉三四轉，可憐余元斗大一顆首級，落將下來。有詩單道斬將封神飛刀，有詩為證：

先煉真元後運功，此中玄妙配雌雄。惟存一點先天訣，斬怪誅妖自不同。

話說陸壓用飛刀斬了余元，他一道靈魂，進封神臺去了。子牙欲要號令，陸壓曰：「不可，余元原有仙體，若是暴露，則非體矣！用土掩埋。」陸壓與懼留孫辭別歸山。

且說韓榮打聽余元已死，在銀安殿與眾將共商曰：「如今余道長已亡，再無可敵周家者，況兵臨城下，左右關隘俱失與周家。子牙麾下俱是道德術能之士，終不得取勝。欲要歸降，不忍負成湯之爵位；如不歸降，料此關難守，終被周人所擄。為今之計，奈何，奈何？」旁有偏將徐忠曰：「主將既不忍有負成湯，絕無獻關之理。吾等不如將印綬掛在殿庭，文冊留與府庫，望朝歌拜謝皇恩，棄官而去，不失盡人臣之道。」

韓榮聽說，俱從其言，隨傳令眾軍：「卻將府內資重之物，打點上車。」欲隱跡山林，埋名丘壑。此時眾將官各自去打點起行，韓榮又命家將搬運金珠寶玩，扛抬細軟衣帛。紛紜喧譁，忽然驚動韓榮二子，在後園中設造奇兵，欲拒子牙。弟兄二人聽得家中紛紛鬧亂，走出庭來，只見家將扛抬箱籠，問其原故？家將把棄關的話說了一遍。二人聽罷曰：「你們且住了，我自有道理。」二人齊來見父親。不知是何吉凶？且聽下回分解。

# 第七十六回 鄭倫捉將取汜水

萬刃車凶勢莫當，風狂火驟助強梁。旗旛著燄皆逢劫，將士遭殃盡帶傷。
白晝已難遮半壁，黃昏安可護三鄉。誰知督運能催命，二子逢之刻下亡。

話說韓榮坐在後廳，吩咐將士，亂紛紛的搬運物件，早驚動長子韓昇、次子韓變。二人見父親如此舉動，忙問左右曰：「這是何說？」左右將韓榮前事，說了一遍。二人忙至後堂來見韓榮，曰：「父親何故欲搬運家私，棄此關隘，意欲何為？」韓榮曰：「你二人年幼，不知世務，快收拾離此關隘，以避兵燹，不得有誤。」

韓昇聽得此言，不覺失聲笑曰：「父親之言差矣！此言切不可聞於外人，空把父親一世英名污了。父親受國家高爵厚祿，衣紫腰金，封妻蔭子，無一事不是皇恩。今主上以此關託重於父親，父親不思報國酬恩，捐軀盡節，反效兒女子之計，貪生畏死，遺譏後世，此豈大丈夫舉止？有負朝廷倚任大臣之意。古云：『在社稷者死社稷，在封疆者死封疆。』父親豈可輕議棄去。孩兒兄弟二人，曾蒙家訓，幼習弓馬，遇異人，頗習異術，未曾演熟，連日正自操演。今日方完，意欲進兵，不意父親有棄關之舉，孩兒願效一死，盡忠於國。」

韓榮聽罷，點頭歎曰：「『忠義』二字，我豈不知？但主上昏瞶，荒淫無道，天命有歸。若守此關，又恐累生民塗炭，不若棄職歸山，救此一方民耳。況姜子牙門下又多異士，余化、余元俱罹不測，又何況其下者乎？此雖是你兄弟二人忠肝義膽，我豈不喜？只恐畫虎不成，終無補於實用，恐徒死無益耳。」韓昇曰：「說那裏的話來，食人之祿，當分人之憂。若都是自為之計，則朝廷養士何用？不肖孩兒，願捐軀報國，萬死不辭。父親請坐，俟我弟兄二人，取一物來與父親過目。」韓榮聽罷，心中也自暗喜：「吾門也出此忠義之後。」

韓昇到書房中取出一物，乃是紙做的風車兒，當中有一轉盤，周圍推轉，如推轉盤，上有四首旛，旛上有符有印，又有地、水、火、風四字，名為萬刃軍。韓榮看罷，問曰：「此是孩兒玩耍之物，有何用處？」韓昇曰：「父親不知其中妙用，父親如不信，且下教場中，把這紙車兒試驗試驗，與老爺看。」韓榮見二子之言，甚是鑿鑿有理，隨命下教場來。韓昇弟兄二人上馬，各披髮仗劍，口中念念有詞，只見雲霧陡生，陰風颯颯，火燄沖天，半空中有百萬刀飛來，把韓榮嚇得魂不附體。

韓昇收了此車，韓榮曰：「我兒，這是何人傳你的？」韓昇曰：「那年父親朝觀之時，俺弟兄閒居無事，在府前玩耍。來了一個頭陀，叫做法戒，在我府前化齋。俺弟兄就與了他一齋，他就叫我們拜他為師。我們那時見他體貌異常，就拜他為師，他說道：『異日姜尚必有兵來，我秘授你此法寶，可破周兵，可保此關。』今日正應我師之言，定然一陣成功，姜尚可擒也。」韓榮大喜。隨令韓昇收了此寶，又問曰：「我兒還可用人馬，你此車約有多少？」韓昇曰：「此車有三千輛，那怕姜尚雄師六十萬耶，管教一陣殺他片甲不存。」韓榮忙點三千精銳之兵與韓昇弟兄二人，在教場操演三千萬刃車。正是：

余元相阻方才了，又是三軍屠戮災。

話說韓昇用三千人馬，俱穿皂衣，披髮赤足，左手執車，右手仗刀，任意誅軍殺卒。操練有二七日期，軍士精熟。那日，韓榮父子統精兵出關搦戰。話說子牙只因破了余元，打點設計取關，只聽得關內砲響。少時，探馬報入中軍稟曰：「汜水關總兵韓榮領兵出關，請元帥答話。」子牙忙傳令與眾門人將士：「統大隊出營。」子牙會過韓榮一次，那裏知道有這場虧累，去提防他。子牙問曰：「韓將軍！你時勢不知，天命不順，何以為將？速速倒戈，免致後悔。」韓榮笑曰：「姜子牙，你倚著兵強將勇，不知你等死在咫尺之間，尚敢耀武揚威，數白道黑也！」

子牙大怒曰：「誰與我把韓榮拿下？」旁有魏賁，急搖鎗衝殺過來。韓榮背後有兩員小將，乃韓昇、韓變二人，搶出陣來，截住了魏賁。魏賁大呼曰：「來者二將何人？」韓昇曰：「吾乃韓總兵長子韓昇，次子韓變是也。你等恃強，欺君罔上，罪惡滔天，今日乃爾等絕命之地矣！」魏賁大怒，縱馬搖鎗飛來，直取韓昇、韓變。兩騎赴面交還，未及數合，韓昇撥轉馬，往後就走；魏賁不知是計，往下趕來，韓昇回頭見魏賁趕來，把頭上冠除了，把鎗一擺，三千萬刃車殺將出來，勢如風火，如何抵擋？只見萬刃車捲來，風火齊至，怎見得好萬刃車？讚曰：

雲迷世界，霧照乾坤。颯颯陰風沙石滾，騰騰煙燄蟒龍奔。風乘火勢，黑氣平吞，目不難觀前後士。魏賁中刃，幾乎墜下馬鞍轎；武火勢，戈矛萬道怯人魂；黑氣平吞，險些斷了三寸氣。滑喇喇風聲捲起無情石，黑暗暗刀痕剉壞將和兵。人撞人，吉著刀，險些斷了三寸氣。滑喇喇風聲捲起無情石，黑暗暗刀痕剉壞將和兵。人撞人，哀聲慘戚；馬踫馬，鬼哭神驚。諸將士慌忙亂走，眾門人土遁而行。忙壞了先行元帥，攪亂了武王行營。那裏是青天白日，恍如是黑夜黃昏。子牙今日兵遭厄，地覆天翻怎太平？

話說子牙被萬刃車一陣，只殺得屍山血海，衝過大陣來，勢不可擋。韓榮低頭一想，計上心來，忙傳令：「鳴金收軍！」韓昇、韓變聽得金聲，收回萬刃車。子牙方得收住人馬，計傷士卒七、八千有餘。子牙升帳，眾將官俱在帳內，彼此俱言：「此一陣利害，風火齊至，勢不可擋。」子牙曰：「不知此是何名目？」眾將曰：「一派利刃，漫空塞地而來，風火助威，勢不可擋，非若軍士可以力敵也。」子牙心下十分不樂，納悶軍中不表。

且說韓榮父子進關，韓昇曰：「今日正宜破周，擒拿姜尚，父親為何鳴金收軍？」韓榮曰：「今日是青天白日，雖有雲霧風火，姜尚門人俱是道術之士，自有準備，保護自身，如何得一般盡絕，我有一絕妙計，使他不得準備，黑夜裏仗此道術，使他片甲不存，豈不更妙？」二人欠身

日：「父親之計，神鬼莫測。」正是：

安心要劫周營寨，只恐高人中道來。

話說韓榮打點夜劫周營，收拾停當，只等黑夜出關不表。只見子牙在營中納悶，想：「利刃風火，果是何物？來得甚惡，勢如山倒，莫可遮攔。此畢竟是截教中之惡物！」當日已晚，子牙因今日不曾打點，致令眾將著傷，心下憂煩，不曾提防今夜劫寨，也是合該如此。眾將因早間失利，俱去安歇。且說韓榮父子將至初更，暗暗出關，將那三千萬刃車雄兵殺至轅門。周營雖有鹿角，其如這萬刃車，有風火助威，勢如驟雨，砲聲響亮，衝至轅門，誰敢抵擋？真是勢如破竹。

怎見得？正是：

四下裏火砲亂響，萬刃車刀劍如梭。三軍踴躍縱征轡，馬踏人身逕過。風起處，遮天迷地；火來時，煙飛燄裏。軍吶喊，天翻地覆；將用法，虎下崖坡。著刀軍連聲叫苦，傷鎗將鎧甲難馱；燒著的焦頭爛額，絕了命身臥沙窩。姜子牙有法難使，金木二吒也是難墓。李靖難使金塔，雷震子正保皇哥。南宮适抱頭而走，武成王不顧兵戈。四賢八俊俱無用，馬死人亡遍地拖。正是：遍地草梢含碧血，滿池低陷疊行屍。

且說韓昇、韓變弟兄二人，夜劫子牙行營，喊聲連天，衝進轅門。子牙在中軍，忽聽得劫營，急自上騎，左右門人俱來中軍護衛。只見黑雲密布，風火交加，刀刃齊下，如山崩地裂之勢，燈燭難支。三千火車兵衝進轅門，如潮奔浪滾，如何抵擋？況且黑夜彼此不能相顧，只殺得血流成渠，屍骸遍野，那分別人自己。武王上了逍遙馬，毛公遂、周公旦保駕前行。韓榮在陣後擂鼓，催動三軍，只殺得周兵七零八落，君不能顧臣，父不能顧子。

只見韓昇、韓變趁勢趕子牙，幸得子牙執著杏黃旗，遮護了前面一段。軍士將領一擁奔走，

韓昇、韓變二人，催著萬刃車往前緊趕，把子牙趕得上天無路，直殺到天明。韓昇、韓變大叫曰：

「今日不捉姜尚，誓不回兵。」前往越趕，吩咐三千兵卒曰：「不入虎穴，焉得虎子？」子牙見

韓昇趕至無休，又是風火助威，勢不可擋。只見前面兩杆大紅旗展，子牙見是催糧官鄭倫來至，其心稍安。

且說鄭倫坐騎出山來，正迎子牙，忙問曰：「元帥為何失利？」子牙曰：「後有追兵，用的

是萬刃車，又是風火兵刃，勢不可擋。此是左道異術，你仔細且避其銳。」鄭倫把坐下金睛獸一

磕，往前迎來。只見韓昇弟兄在前緊趕，三千兵隨後，少離半射之地。鄭倫與韓昇、韓變撞個滿

懷。鄭倫大喝曰：「好匹夫！怎敢追我元帥！」韓昇曰：「你來也替不得他！」把鎗搖動來刺。

鄭倫手中杵赴面交還，鄭倫知他萬刃車利害，只見後面一片風火兵刃擁來，鄭倫知其所以，只一

合，忙運動鼻子內兩道白光，一聲響，對著韓昇弟兄哼了一聲。

韓昇、韓變弟兄二人坐不住鞍轎，翻下馬來，被烏鴉兵生擒活捉，上了繩索。弟兄二人方睜

開眼時，見已被擒捉，呀的一聲歎曰：「天亡我也。」後面三千兵架車前進，見主將被擒，其法

已解，風火兵刃，化為烏有。眾兵撒回來，就跑奔回來，正遇韓榮任意趕殺周兵。見了三千兵奔

回，風火兵刃全無，不見二子回來，忙問曰：「二位小將軍安在？」眾兵曰：「二位將軍趕姜子

牙至一山邊，只有一將出來，與二位將軍交戰，未及一合，不知怎麼跌下馬來，被他捉去。我等

在後，不一時，風火兵刃全無，只有此車而已，只得敗回，幸遇老將軍，望乞定奪。」韓榮聽得

二子被擒，心中惶惶，不敢戀戰，只得收兵進關不表。

且說鄭倫擒了二將來見子牙。子牙大喜，押在糧車後，同子牙回軍。於路遇著武王、毛公遂

等，眾門人諸將齊集。大抵是黃夜交兵，便是有道術的也只顧得自己，故此大折一陣。子牙問安，

武王曰：「孤幾乎嚇殺，幸得毛公遂保孤，方得免難。」子牙曰：「皆是尚之罪也。」彼此安慰，

治酒壓驚，一宿不表。

次日，整頓雄師，便至汜水關下紮營，放砲吶喊，聲振天地。韓榮聽得砲聲，才著人探聽，

來報曰：「啓總兵：周兵復至關下安營。」韓榮大驚：「周兵復至，吾子休矣！」親自上城，差官打聽。且說子牙升帳坐下，眾將參謁畢，子牙傳令：「擺五方隊伍，吾親自取關。」眾將官切齒深恨韓昇、韓變。子牙至關下叫曰：「請韓總兵答話。」韓榮在城樓上，大叫曰：「姜子牙！你是敗軍之將，焉敢復來至此？」子牙大笑曰：「吾雖誤中你的奸計，此關我畢竟要取你的。你知那得勝將軍今已被吾擒下。」命兩邊左右：「押過韓昇、韓變來。」左右將二人押過來，在馬頭前。

韓榮見二子蓬頭跣足，繩縛二臂，押在軍前。不覺心痛，忙大叫曰：「姜元帥，二子無知，冒犯虎威，罪在不赦，望元帥大開惻隱，憐而赦之，吾願獻汜水關以報大德。」韓昇大呼曰：「父親不可獻關，你乃紂王之股肱，食君之重祿，豈可惜子之命而失臣節也？只宜謹守關隘，俟天子救兵到日，協力同心，共擒姜尚匹夫，那時碎屍萬段，為子報仇，未為晚也，我二人萬死無恨！」子牙聽得大怒，令左右：「斬之。」只見南宮适得令，手起刀落，連斬二將於關下。韓榮見子受刑，心如刀割，大叫一聲，往城下自墜而死。可憐父子三個，捐軀盡節，千古罕及。後人有詩讚之：

泗水滔滔日夜流，韓榮志與國同休。
父存臣節孤猿泣，子盡忠貞老鶴愁。
一死依稀酬社稷，三魂縹緲傲王侯。
如今屈指應無愧，笑殺當年兒女儔。

話說韓榮墜城而死，城中百姓開關迎接。子牙人馬進汜水關，父老焚香，迎接武王進帥府，眾將官歡喜，查點府庫錢糧停妥，出榜安民。武王命厚葬韓榮父子，子牙傳令，治酒款待有功人員，在關上住了三、四日。

且說乾元山金光洞太乙真人在碧遊床靜坐，忽金霞童兒來報：「有白鶴童子至此。」太乙真人出洞，見白鶴童子手執玉柬降臨，言曰：「請師叔下山，同會『誅仙陣』。」太乙真人望崑崙

謝恩畢，白鶴童子回玉虛不表。且說太乙真人吩咐：「叫哪吒來。」哪吒慌忙來至，見師父行禮畢，真人曰：「你如今養的傷痕痊癒，你可先下山，我隨後就來，共破誅仙陣也。」

哪吒領師命，方欲下山，真人曰：「你且站住。當日玉虛宮掌教天尊，也曾贈子牙三杯酒，你今下山，我也贈你三杯，如何？」哪吒感謝。真人命金霞童兒斟酒過來，贈哪吒頭杯酒；哪吒謝過，一飲而盡。真人袖內取一枚棗兒，遞與哪吒過酒。哪吒連飲三杯，吃了三枚火棗，真人送哪吒出洞府。看哪吒上了風火輪，真人方進洞去。哪吒提火尖鎗，方欲借土遁前行，只見左邊一聲響，長出一隻臂膊來，哪吒大驚曰：「怎的了？」還不曾說得完，右邊也長出一隻臂膊來，哪吒嚇得目瞪口呆，只聽得左右齊聲響，長出六隻手來，共是八條臂膊；又長出三個頭來。哪吒著慌，無可奈何，自思：「且回去問我師父來。」只得登回風火輪，方至洞門，只見太乙真人也至門首，拍掌大笑曰：「奇哉！奇哉！」有詩為證：

瓊漿三盞透三關，火棗頻添壯士顏。八臂已成神妙術，三頭莫作等閒看。
須臾變化超凡聖，傾刻風雷任往還。不是西岐多異士，只因天意惡奸讒。

話說哪吒回來見太乙真人曰：「弟子長出這些手，丫丫叉叉，怎好用兵？」真人曰：「子牙行營有許多奇異之士：有雙翼者，有變化者，有地行者，有奇珍者，有異寶者，今著你現三頭八臂，不負我金光洞裏所傳。此去進五關，也見周朝人物稀奇，個個俊傑，這法隱隱現現，但憑你自己心意。」哪吒感謝師尊恩德，太乙真人傳哪吒隱現之法。哪吒大喜，一手執乾坤圈，一手執混天綾，兩隻手擎兩根火尖鎗，一手執金磚，還空三手。真人又將九龍神火罩，又取陰陽劍，共成八件兵器。哪吒拜辭了師父下山，逕往汜水關來。正是：

余化刀傷歸洞府，今朝變化更神通。

且說姜元帥在汜水關計點軍將，收拾界牌關，忽然想起師尊偈來：「界牌關下遇誅仙。」此事不知有何吉凶，且不可妄動。又思：「若不進兵，恐誤了日期。」正在殿上憂慮，忽報：「黃龍真人來至。」子牙迎接至中堂，打稽首，分賓主坐下。黃龍真人曰：「前邊就是誅仙陣，非可草率前進。子牙你可吩咐門人，搭起蘆篷席殿，迎接各處真人羽士，伺候掌教師尊，方可前進。」子牙聽畢，忙令南宮适、武吉蓋蘆篷去了。

且說哪吒現了三頭八臂，登風火輪，面如藍靛，髮似硃砂，丫丫叉叉，七八隻手，走進關來。軍士不知是哪吒現此化身，著忙飛報子牙：「稟元帥：外面有一個三頭八臂的將官，要進關來，請令定奪。」子牙令李靖：「去探來。」李靖出府，果見三頭八臂的人，甚是凶惡。李靖問曰：「來者何人？」哪吒見是李靖，忙叫：「父親！孩兒是三太子哪吒。」李靖大驚，問曰：「你如何得此大術？」哪吒把火棗之事說了一遍。李靖進殿，回子牙備言前事，子牙大喜，傳進來。哪吒進殿，拜見元帥，眾將觀之，無有不悅，俱來稱賀不表。

且說次日，南宮适來回報曰：「稟元帥：蘆篷俱已完備。」黃龍真人曰：「如此只是洞府門人去得，以下將官一概去不得。」子牙傳下令來：「諸位將官保武王緊守關隘，不得擅離。我同黃龍真人與諸門人弟子前去蘆篷，伺候掌教師尊與列位仙長，會誅仙陣。如有妄動者，定按軍法。」眾將領命去訖。子牙進後殿來見武王，曰：「臣先去取關，大王且同眾將住於此處，俟取了界牌關，差官來接聖駕。」武王曰：「相父前途保重。」子牙感謝畢。復至前殿，與黃龍真人同眾門弟子離了汜水關，行有四十里，來至蘆篷。只見懸花結彩，疊錦鋪毹，黃龍真人同子牙上了蘆篷坐下。少時間，只見廣成子來至，赤精子隨至。

次日，懼留孫、文殊廣法天尊、普賢真人、慈航道人、玉鼎真人來至，隨後有雲中子、太乙真人來至，稽首坐下。陸壓曰：「如今誅仙陣一會，只有萬仙陣再會一次。」清虛道德真君，建行天尊、靈寶大法師俱陸續來至。子牙一一上下迎接，俱到蘆篷坐下。少時，又是陸壓道人曰：「以後吾等劫運已滿，自此歸山，再圖精進，以正道果。」眾道人曰：「師兄之言，正是如此。」

眾皆默坐，專候掌教師尊。

不一時，只聽得空中有環佩之聲，眾仙知道是燃燈道人來了。眾道人起身，降階迎上篷來，行禮坐下。燃燈道人曰：「諸仙陣只在前面，諸友可曾見麼？」道眾曰：「前面不見什麼光景？」燃燈曰：「那一派紅氣罩住的便是。」眾道友俱起身，定睛觀看不表。

且說多寶道人已知闡教門人來了，用手發一聲掌心雷，把紅氣展開，現出陣來。蘆篷上眾仙正看，只見紅氣閃開，陣圖已現。好利害，殺氣騰騰，陰雲慘慘，怪霧盤旋，冷風習習，或隱或現，或升或降，上下反覆不定。內中有黃龍真人曰：「吾等今犯殺戒，該惹紅塵，既遇此陣，或當得一會。」燃燈曰：「自古聖人云：『只觀善地千千次，莫看人間殺伐臨。』」內中有十二位弟子倒有八、九位要去。燃燈道人阻不住，齊起身下了蘆篷，諸門人也隨著來看此陣。行至陣前，果然是驚心駭目，怪氣凌人。眾仙俱不肯就回，只管貪看。不知後事如何？且聽下回分解。

# 第七十七回　老子一氣化三清

一氣三清勢更奇，壺中妙法貫須彌。移來一本還生我，運去分身莫浪疑。誅戮散仙根行淺，完全正果道無私。須知順逆皆天定，截教門人枉自癡。

話說眾門人來看誅仙陣，只見正東上掛一口誅仙劍，正南上掛一口戮仙劍，正西上掛一口陷仙劍，正北上掛一口絕仙劍。前後有門有戶，殺氣森森，陰風颯颯。眾人貪看，只聽得裏面作歌曰：

兵戈劍戈，怎脫誅仙禍；情魔意魔，反起無名火。今日難過，死生在我，玉虛宮招災惹禍。穿心寶鎖，回頭才知往事訛。咫尺起風波，這番怎逃躲？自倚才能，早晚遭折挫。

話說多寶道人在陣內作歌，燃燈曰：「眾道友！你們聽聽作的歌聲，豈是善良之輩！我等且各自回蘆篷，等掌教師尊來，自有處治。」話猶未了，方欲回身，只見陣內多寶道人仗劍一躍而出，大呼曰：「廣成子不要走，我來也！」廣成子大怒曰：「多寶道人！如今又是在你碧遊宮，倚你人多，再三欺我。你掌教師尊吩咐過，你等全不遵依，又擺此誅仙陣。我等既犯了殺戒，畢竟你等俱人劫數之內，故擺此孽陣耳。正所謂：『閻羅注定三更死，怎肯留人到五更？』」廣成子仗劍來取多寶道人，多寶道人手中劍赴面交還。怎見得？

仙風陣陣滾塵沙，四劍忙迎影亂斜。一個是玉虛宮內真人輩，一個是截教門中根行差。一個是養成不老神仙體，一個是多寶西方拜釋迦。二教只因逢殺運，誅仙陣上亂如麻。

話說廣成子祭起番天印，多寶道人躲不及，一印正中後心，撲的打了一跌，多寶道人逃回陣中去了。燃燈曰：「且各自回去，再作商量。」眾仙俱上蘆篷坐下。只聽得半空中仙樂齊鳴，異香縹緲，從空而降。眾仙下篷來，迎掌教師尊。只見元始天尊坐九龍沈香輦，馥馥香煙，氤氳遍地。正是：

提爐對對煙生霧，羽扇分開白鶴朝。

話說燃燈道人焚香引道，接上蘆篷。元始坐下，諸弟子拜畢，元始曰：「今日誅仙陣上，才分別得彼此。」元始上坐，弟子侍立兩邊。至子時正，元始頂上現出慶雲，垂珠瓔珞，金花萬朵，絡繹不斷，遠近照耀。多寶道人正在陣中打點，看見慶雲升起，知是元始降臨。自思：「此陣必須我師尊來至，方可有為；不然，如何抵得過他？」次日，果見碧遊宮通天教主來了。半空中仙音響亮，異香襲襲，隨侍有大小眾仙，來的是截教門中師尊。怎見他的好處？有詩為證：

鴻鈞主化見天開，地丑人寅上法臺；煉就金身無量劫，碧遊宮內育多才。

話說多寶道人見半空中仙樂響亮，知是他師尊來至，忙出陣拜迎，進了陣，上了八卦臺坐下。眾門人侍立臺下，有上四代弟子，乃多寶道人、金靈聖母、無當聖母、龜靈聖母；又有金光仙、烏雲仙、毗盧仙、靈牙仙、虯首仙、金箍仙、長耳定光仙相從在此。通天教主乃是掌截教之鼻祖，修成五氣朝元，三花聚頂，也是萬劫不壞之身。至子時，五氣沖空，燃燈已知截教師尊來至。

次日天明，燃燈來啟曰：「老師，今日可會『誅仙陣』麼？」元始曰：「此地豈我久居之所？」吩咐弟子排班。赤精子對廣成子，太乙真人對靈寶大法師，清虛道德真君對懼留孫，文殊廣法天尊對普賢真人，雲中子對慈航道人，玉鼎真人對道行天尊，黃龍真人對陸壓，燃燈同子牙

在後，金、木二吒執提爐，韋護與雷震子並列，李靖在後，哪吒先行。只見「誅仙陣」內金鐘響

處，一對旗開，只見奎牛上坐的是通天教主，左右立諸代門人。

通天教主見元始天尊，打稽首曰：「道兄請了！」元始曰：「賢弟為何設此惡陣？這是何說？

當時你在碧遊宮共議封神榜，當面彌封，立有三等：根行深者，成其仙道；根行稍次，成其神道；

根行淺薄，成其人道，仍墮輪迴之劫，此乃天地之生化也。紂王無道，氣數當終。周室仁明，應

運當興。難道不知？反來阻住姜尚，有背上天垂象。且當日封神榜內應有三百六十五度，分有八

部列宿群星，當有這三山五嶽之人在數。賢弟為何出乎反乎，自取失信之愆？況此惡陣，立名便

是可惡！這『誅仙』二字，可是你我道家所為的事？且此劍立有『誅戮陷絕』之名，亦非是你我

道家所用之物。這是何說，你作此禍端？」通天教主曰：「道兄不必問我，只問廣成子便知我的

本心。」

元始問廣成子曰：「這事如何說？」廣成子把三謁碧遊宮的事，說了一遍。通天教主曰：「廣

成子，你曾罵我的教下：『不論是非？不分好歹，縱羽毛禽獸亦不擇而教，一體同觀。』想吾師

一教傳三友，吾與羽毛禽獸相並，道兄難道與我不是一本相傳？」元始曰：「賢弟！你也莫怪廣

成子，其實，你們下胡為亂做，不知順逆，一味恃強，人言獸行。況賢弟也不擇是何根行，一意

收留，致有彼此搬弄是非，今生靈塗炭，你心忍乎？」通天教主曰：「據道兄所說，只是你的門

人有理，連罵我也是應該的，不念一門手足罷了！我已擺設此陣，道兄就破吾此陣，便見高下。」

元始天尊曰：「你要我破此陣，這也不難，待我自來見你此陣。」通天教主兜回奎牛，進了戮仙

陣，眾門人隨著進去，且看元始進來破此陣。正是：

截闡道德皆正果，方知兩教不虛傳。

話說元始在九龍沈香輦上，扶住飛來輦，徐徐正行至東震地，乃誅仙門。門上掛一口寶劍，

名曰誅仙劍。元始把輦一拍，命四揭諦神撮起輦來，四腳生有四枝金蓮花，花瓣上生光，光上又生花，一時有萬朵金蓮，照在空中。元始坐在當中，逕進誅仙陣門來。通天教主發一聲掌心雷，震動那一口寶劍一晃，好生利害！雖是元始，頂上還飄飄落下一朵蓮花來。元始進了誅仙門，裏邊又是一層，名為誅仙關。元始從正南上往裏走至正西，又在正北坎地上看了一遍。元始作一歌以笑之云：

好笑通天有厚顏，空將四劍掛中間；枉勞用盡心機術，任我縱橫獨往還。

話說元始依舊還出東門而去，眾門人迎接，上了蘆篷，燃燈請問曰：「老師，此陣中有何光景？」元始曰：「看不得。」南極仙翁曰：「老師既入陣中，今日如何不破了他的，讓姜師弟好東行？」元始曰：「古云：『先師次長。』雖然吾掌此教，況有師長在前，豈可獨自專擅？候大師兄到，自有道理。」話說未了，只聽得半空中一派仙樂之聲，異香縹緲，板角青牛上坐一聖人，有玄都大法帥牽住此牛，飄飄落下來。元始天尊率領眾門人俱來迎接，怎見得？有詩為證：

不二門中法更玄，汞鉛相見結胎仙。未離母腹頭先白，才到神霄氣已全。室內煉丹擡戊己，爐中有藥奪先天。生成八景宮中客，不記人間幾萬年。

話說元始見太上老君駕臨，同眾門人下篷迎接。二人攜手上篷坐下，眾門人下拜，侍立兩旁。老子曰：「昨日貧道自專，先進他陣中走了一遭，未曾與他較量。」老子曰：「通天教弟擺此誅仙陣，反阻周兵，使姜尚不得東行，此是何意？吾因此來問他，看他有什麼言語對我？」元始曰：「你就破了他的罷了。他肯相從就罷，他若不肯相從，便將他拿上紫霄宮去見老師，看他如何講？」二位教主坐在篷上，俱有慶雲彩氣，上通於天，把界牌關照耀通紅。

至次日天明，通天教主傳下法旨，令眾門人排隊出去：「大師兄也來了，看他今日如何講？」

多寶道人同眾門人擊動了金鐘玉磬，迎出誅仙陣來，請老子答話。哪吒上篷來，少時，蘆篷裏香煙靄靄，瑞彩翩翩。你看老子騎著青牛而來。怎見得？有詩為證：

騎牛遠遠過前村，短笛仙音隔隴聞。闢地開天為教主，爐中煉出錦乾坤。

話說老子至陣前，通天教主打稽首曰：「道兄請了。」老子曰：「賢弟，我與你三人共立封神榜，乃是體上天應運劫數。你如何反阻周兵，使姜尚有違天命？」通天教主曰：「道兄！你休要執一偏向。廣成子三進碧遊宮，面辱吾教，惡語詈罵，無禮犯上，不守規矩。昨日二兄堅意只向自己門徒，反滅我等手足，是何道理？今兄長不責自己弟子，反來怪我，此是何意？如若要我釋怨，可將廣成子送至碧遊宮，等我發落，我便甘休；若是半字不肯，任憑兄長施為，各存二教之火，擺此惡陣，殘害生靈。莫說廣成子未必有此言語，便有，也罪不致此；你偏聽門人背後之言，大動無明之火，擺此惡陣，以決雌雄！」老子曰：「似你這等說話，反是不偏向的？你偏聽門人背後之言，大動無明，有逆天道，不守清規，有犯瞋癡之戒。你趁早聽我之言，速速將此陣解釋，回守碧遊宮，悔卻初心，改過前愆，尚可容你還掌截教；若不聽我言，拿你去紫霄宮見了師尊，將你貶入輪迴，永不能再至碧遊宮，那時悔之晚矣。」

通天教主聽罷，須彌山紅了半邊，修行眼雙睛煙起，大怒叫曰：「李耳！我和你一體同人，總掌三教，你如何這等欺滅我？偏心護短，一意遮飾，將我搶白，難道我不如你？吾已擺下此陣，斷不與你甘休！你敢來破我此陣？」老子笑曰：「有何難哉？你不可後悔！」正是：

元始大道今舒展，方顯玄都不二門。

老子復又曰：「既然要破我陣，我先讓你進此陣，運用停當，我再進來，毋得令你手慌腳亂。」通天教主大怒曰：「任你進吾陣來，我自有擒你之處！」道罷，通天教主隨兜轉奎牛進陷仙門去，在陷仙關下等候老子。老子將青牛一拍，往西方兌地來，至陷仙門下，將青牛催動，只見四足祥光，白霧紫氣，紅雲騰騰而起。老子又將太極圖抖開，化一座金橋，昂然入陷仙門來。

老子作歌曰：

玄黃世兮拜明師，混沌時兮任我為。五行兮在我掌握，大道兮渡進群賢。

清靜兮修成金塔，閒遊兮曾出關西。兩手包羅天地外，腹安五嶽共須彌。

話說老子歌罷，逕入陣來。且說通天教主見老子進陣，如入無人之境，不覺滿面通紅，遍身火發，將手中劍火速忙迎。正戰鬥間，老子笑曰：「你不明至道，何以管立教宗？」又一扁拐照臉打來。通天教主怒曰：「你有何道術，敢肆誅我的門徒？此恨怎消？」將劍擋拐，二聖人戰在誅仙陣內，不分上下，敵鬥數番。正是：

邪正逞胸中妙訣，水清處方顯魚龍。

話說二位聖人，戰在陷仙門內，人人各自施威。方至半個時辰，只見陷仙門裏八卦臺下，有許多截教門人，一個個睜睛豎目。那陣內四面八方雷鳴風吼，電光閃灼，霧氣昏迷。怎見得？有讚為證：

風氣呼號，乾坤蕩漾，雷聲激烈，震動山川。電掣紅綃，鑽雲飛火；霧迷日月，天地遮漫。風刮得沙塵掩面，雷驚得虎豹藏形；電閃得飛禽亂舞，那風只攪得通天河波翻浪滾，那雷只震得界牌關地裂山崩；那電只閃得誅仙陣裹仙迷眼，那霧只迷得蘆篷下失了門人。這風真是推山轉石松篁倒，這雷真是威風凜冽震人驚；這電真是流天照野金蛇走，這霧真是瀰瀰漫漫蔽九重。

話說老子在陷仙門大戰，自己頂上現出玲瓏寶塔在空中，那怕他雷鳴風吼。老子自思：「他只知仗他道術，不知守己修身，我也顯一顆玄都紫府手段與他的門人看看。」把青牛一拍，跳出圈子來；把魚尾冠一推，只見頂上三道氣出，化為三清，老子復與通天教主來戰。只聽得正東上一聲鐘響，來了一位道人，戴九雲冠，穿大紅白鶴絳綃衣，騎白猊而來，手仗一口寶劍，大呼曰：「李道兄！吾來助你一臂之力！」通天教主認不得，隨聲問曰：「那道者是何人？」道者答曰：

「吾有詩為證：

混元初判道為先，常有常無得自然。紫氣東來三萬里，函關初度五千年。」

道人作罷詩曰：「吾乃上清道人是也。」仗手中劍來取。通天教主不知上清道人出於何處，慌忙招架。只聽得正南上又有鐘響，來了一位道者，戴如意冠，穿淡黃八卦衣，騎天馬而來，一手執靈芝如意，大呼曰：「李道兄，我來佐你共伏通天道人。」把天馬一兜，仗如意打來。通天教主曰：「來者何人？」道人曰：「我也認不得，還稱你做截教之主？聽我道來。詩曰：

函關初出至崑崙，一統華夷屬道門。我體本同天地老，須彌山倒性還存。

吾乃玉清道人是也。」通天教主不知其故，自古至今，鴻鈞一道傳三友，上清、玉清不知從何教而來？手中雖是招架？心中甚是疑惑。正尋思未已，正北上又是一聲玉磬響，來了一位道人，戴九霄冠，穿八寶萬壽紫霞衣，一手執龍鬚扇，一手執三寶玉如意，騎地獅而來，大呼：「李道兄！貧道來輔你共破陷仙也！」通天教主又見來了這一位蒼顏鶴髮道人，心上愈覺不安，忙問曰：「來者何人？」道人曰：「你聽我道來。

混沌從來不計年，鴻濛剖處我居先。參同天地玄黃理，任你傍門望眼穿。

吾乃太清道人是也。」四位天尊圍住了通天教主，或上或下，或左或右，通天教主只有招架之功。

且說截教門人見來的三位道人，身上霞光萬道，瑞彩千條，光輝燦爛，映目射眼。內有長耳定光仙暗思：「好一個闡教，來得畢竟正氣！」深自羨慕。不知後事如何？且聽下回分解。

# 第七十八回　三教會破誅仙陣

誅仙惡陣四門排，黃霧狂風雷火偕。遇劫黃冠遭劫運，墮塵羽士盡沈埋。

劍光徒有吞神骨，符印空勞吐黑霾。縱有通天無上法，時逢聖主自多乖。

話說老子一氣化的三清，不過一元氣而已，雖然有形有色，裹住了通天教主，也不能傷他。

此是老子氣化分身之妙，迷惑通天教主，通天教主卻不認識。老子見一清將消，在青牛上作詩一首，詩曰：

先天而老後天生，借李成形得姓名。曾拜鴻鈞修道德，方能一氣化三清。

話說老子作罷詩，一聲鐘響，就不見了三位道人。通天教主心下愈加疑惑，不覺出神，被老子打了二、三扁拐。多寶道人見師父受了虧，在八卦臺作歌而來。歌曰：

碧遊宮內談玄妙，豈忍吾師扁拐傷。只今舒展胸中術，且與師伯做一場。

歌罷，大呼：「師伯，我來了！」好多寶道人，仗劍飛來，直取老子。老子笑曰：「米粒之珠，也放光華！」把扁拐架劍，隨取風火蒲團祭起空中，命黃巾力士：「將此道人拿去，放在桃園，俟我發落。」黃巾力士將風火蒲團把多寶道人捲去了。正是：

從今棄邪歸正道，他與西方卻有緣。

且說老子用風火蒲團，把多寶道人拿往玄都去了。老子也不戀戰，出了陷仙陣，來至蘆篷，

眾門人與元始迎接坐下。元始問曰：「今日入陣，道兄見裏面光景如何？」老子笑曰：「他雖擺

此惡陣，急切也難破他的，被我打了二、三扁拐。多寶道人被我用風火蒲團拿往玄都去了。」元

始曰：「此陣有四門，非得四位有法力的，方能破陣。」老子曰：「我與你只顧得兩處，還有兩

處，非眾門人所敢破之陣。此劍你我不怕，別人怎經得起？」

正議間，忽見廣成子稟曰：「二位老師，外面有西方教下準提道人來至。」老子、元始二人

忙下篷迎接，請上篷來，敘禮畢，坐下。老子曰：「道兄此來，無非為破誅仙陣，來收西方有

緣；只是貧道正欲借重，不意道兄先來，正合天數，妙不可言。」準提道人曰：「不瞞道兄說，

我那西方花開見人人見我，因此貧道來東南兩土，未遇有緣；又幾番見東南二處，有數百道紅氣

沖空，知是有緣。貧僧借此而來，渡得此緣，以興西法，故不辭跋跋，會一會截教門下諸友也。」

老子曰：「今日道兄此來，正應上天垂象之兆。」

準提道人問曰：「這陣內有四口寶劍，俱是先天妙物，不知當初如何落在截教門下？」老子

曰：「當時有一分寶巖，我師分寶鎮壓各方。後來此四口劍，就是我通天賢弟得去，已知他今日

用此作難。雖然眾仙有厄，原是數當如此。如今道兄來得恰好，只是再得一位，方可破此陣耳。」

準提道人曰：「既然如此。總來為渡有緣，待我去請西方教主來；正應三教會誅仙，分辨玉石。」

老子大喜。準提道人辭了老子，往西方來請西方教主接引道人，共遇有緣。正是：

佛光出在周王世，興周明彰釋教開。

且說準提回至西方，見了接引道人，打稽首坐下。接引道人曰：「道友往東土去，為何回來

太速？」準提道人曰：「吾見紅光數百道，俱出闡截二教之門。今通天教主擺一誅仙陣，陣有四

門，非四人不能破。如今有了三位，還少一位；貧道特來請道兄去走一遭，以完善果。」西方教

主曰：「但我自未曾離清淨之鄉，恐不諳紅塵之事，有誤所委，反為不美。」準提曰：「道兄，我與你俱是自在無為，豈有不能破他有象之陣？道兄不必推辭，須當同往。」接引道人如準提道人之言，同往東土而來，只見足踏祥雲，霎時而至蘆篷。廣成子來稟老子與元始曰：「西方二位尊師至矣！」老子與元始率領眾門人下篷來迎接，見一道人丈六金身，但見：

大仙赤腳棄梨香，足踏祥雲更異常。十二蓮臺演法寶，八德池邊現白光。壽同天地言非謬，福比洪波話豈狂。修成舍利名胎息，清閒極樂是西方。

話說老子與元始迎接接引、準提上了蘆篷，打稽首坐下。老子曰：「今日敢煩，就是三教會盟，共完劫運，非我等故作此障孽耳。」接引道人曰：「貧道來此，會有緣之客，也是了冥數。」元始曰：「今日四友俱在，當早破此陣，何故在此紅塵中擾攘也？」老子曰：「你且吩咐眾弟子，明日破陣。」元始命玉鼎真人、道行天尊、廣成子、赤精子：「你四人伸過手來。」元始各書一道符印在手心裏：「明日你等見陣內雷響，有火光沖起，齊把他四口寶劍摘去，我自有妙用。」四人領命站過去了。又命燃燈：「你站在空中，若通天教主往上走，你可把定海珠往下打他，自然著傷，一來也知我闡教道法無邊。」

元始吩咐畢，傳令命左右：「報與通天教主，我等來破陣也！」左右飛報進陣。只見通天教主領眾門人齊出戮仙門來，迎著四位教主，通天教主對接引、準提道人曰：「你二位乃是西方教下清淨之鄉，至此地意欲何為？」準提道人曰：「俺弟兄二人雖是西方教主，特往此處來遇有緣道友，你聽我道來：

身出蓮花清淨臺，三乘妙典法門開。玲瓏舍利超凡俗，瓔珞明珠絕世埃。

八德池中生紫菱，七珍妙樹長金苔。只因東土多英俊，來遇前緣結聖胎。」

話說準提道人說罷，通天教主曰：「你有你西方，我有我東土，如水火不同居，你為何也來惹此煩惱，你說你蓮花化身，清淨無為。其如五行變化，立竿見影。你聽我道來：

混元正體合先天，萬劫千番只自然。渺渺無為傳大法，如如不動號初玄。爐中火煉全非汞，物外長生盡屬乾。變化無窮還變化，西方佛事屬逃禪。」

話說準提道人曰：「通天道友，不必誇能鬥舌。道如淵海，豈在口言？只今我四位至此，勸化你忙忙收了此陣，何如？」通天教主曰：「既是四位至此，畢竟也見個高下。」通天教主說罷，竟進陣去了。元始對西方教主曰：「道兄！如今我四人各進一方，以便一齊攻戰。」接引道人曰：「吾進離宮。」老子曰：「吾進兌宮。」準提曰：「吾進坎地。」元始曰：「吾進震方。」四位教主各分方位而進。

且說元始先進震方，坐四不像逕進誅仙門。八卦臺上通天教主手執雷聲，那劍晃動，元始頂上慶雲迎住，有千朵金花，瓔珞垂珠，絡繹不絕，那劍如何下得來？元始進了誅仙門，立於誅仙闕，只見西方教主進離宮。通天教主也發雷聲震那寶劍，接引道人現出三顆舍利子，射住了戮仙劍，那劍如釘釘一般，如何下來得？西方教主進了戮仙門，至戮仙闕立住。老子進西方陷仙門，通天教主又發雷聲，震那陷仙劍，只見老子頂上現出玲瓏寶塔，萬道光華射住陷仙劍。老子進了陷仙門，也在陷仙闕立住。準提道人進絕仙門，通天教主手執七寶妙樹，上邊放出千朵青蓮，射住了絕仙劍，準提道人手執七寶妙樹，上邊放出千朵青蓮，射住了絕仙劍，只見通天教主發一聲雷，震動絕仙劍，準提道人進了絕仙門，只見通天教主發一聲雷，四野震動，誅仙陣內一股黃霧騰起，迷住了誅仙陣。怎見得？

老子隨手發雷，四野震動，誅仙陣前，老子曰：「通天教主！吾等齊進了你誅仙陣，你竟欲何為？」

眼迷天遮日月，搖風搧火撼江山。四位聖人齊會此，劫數相遭豈易逢？

戈矛，渾如鐵桶。東西南北，恰似銅牆。此正是截教神仙施法力，通天教主顯神通。晃

騰騰黃霧，豔豔金光。騰騰黃霧，誅仙陣內似雲噴；豔豔金光，八卦臺前如氣罩。劍戟

且說四位教主齊進四關之中，通天教主仗劍來取接引道人。接引道人手無寸鐵，只有一拂塵

架來，拂塵上有五色蓮花，朵朵托劍。老子舉扁拐，紛紛的打來，元始將三寶玉如意架劍亂打，

只見準提道人把身子搖動，大呼曰：「道友快來！」半空中又來了孔雀大明王。準提現出法身，

有二十四頭，十八隻手，執定了瓔珞、傘蓋、花貫、魚腸、金弓、銀戟、架持神杵、寶銼、金瓶，

把通天教主裹在當中。老子扁拐夾後心就一扁拐，打得通天教主三昧真火冒出。元始祭三寶玉如

意，來打通天教主。通天教主方才招架玉如意，不防被準提一加持杵打中，通天教主翻鞍滾下奎

牛，教主就借土遁而起。不知燃燈在空中等候，才待上來，被燃燈一定海珠又打下來。陣內雷聲

且急，外面四仙家各有符印在身，奔入陣中。廣成子摘去誅仙劍，赤精子摘去戮仙劍，玉鼎真人

摘去陷仙劍，道行天尊摘去絕仙劍。四劍既摘去，其陣已破。通天教主獨自逃歸，眾門人各散去

了。

且說四位教主破了誅仙陣，元始作詩以笑之。詩曰：

堪笑通天教不明，千年掌道陷群生。仗依黨惡污仙教，翻聚邪宗枉橫行。

寶劍空懸成底事，元神虛耗竟無名。不知順逆先遭辱，猶欲鴻鈞說反盈。

話說四位教主上了蘆篷坐下。元始稱謝西方教主曰：「為我等門人犯戒，動勞道兄扶助，得

完此劫數，尚欲稱謝！」老子曰：「通天教主逆天行事，自然有敗而無勝。你我順天行事，自然

有戰必勝，毫無差錯，如燈取影耳。今此陣破了，你等劫數將完，各自有好處。姜尚，你去取關，

吾等且回山去。」眾門人俱別過姜子牙，隨四位教主各回山去了。

子牙送別師尊，自回汜水關來會武王，眾將官來見元帥，至帥府參見武王。王曰：「相父遠破惡陣，諒有眾仙，孤不敢差人來問候。」子牙謝恩畢，對曰：「荷蒙聖恩，仰仗天威，三教聖人親至，共破了誅仙陣。前至界牌關了，請大王明日前往。」武王傳旨治酒賀功不表。

又說通天教主被老子打了一扁拐，又被準提道人打了一加持寶杵，吃了一場大虧，又失了四口寶劍，有何面目見諸大弟子！自思：「不若往紫芝崖立一壇，拜一惡旛，名曰『六魂旛』。」此旛有六尾，尾上書接引道人、老子、元始、武王、姜尚、準提道人六人姓名。早晚用符印，俟拜完之日，將此旛搖動，要壞六位的性命。正是：

左道凶心今不息，枉勞空拜六魂旛。

不表通天教主拜旛，後在萬仙陣中用。且說界牌關徐蓋升了銀安殿，與眾將商議曰：「方今周兵取了汜水關，駐兵不發。前日來的那多寶道人擺什麼誅仙陣，也不知勝敗。如今且修本章，差官往朝歌去取救兵來，共守此關。」只見差官領了本章往朝歌來，一路無詞。渡了黃河，進了朝歌城，至午門下馬，到文書房。

那日是箕子看本，見徐蓋的本，大驚：「姜尚進兵汜水關，取左右青龍關、佳夢關，兵至界牌關，事有燃眉之急！」箕子上臺拜罷，將徐蓋本進上。紂王覽本，驚問箕子曰：「不道姜尚作反，得奪孤之關隘，必須點將協守，方可誅其大惡。」箕子奏曰：「如今四方不寧，姜尚自立武王，其志不小。今率兵六十萬來寇五關，此心腹大患，不得草草而已。願皇上且停飲樂，以國事為本，社稷為重，願皇上察焉。」紂王曰：「皇伯之言甚也。朕與眾卿共議，點官協守。」箕子下臺。

紂王悶悶不悦，無心歡暢；忽妲己、胡喜妹出殿見駕，行禮坐下。妲己曰：「今日聖上雙鎖

眉端，鬱鬱不樂，卻是為何？」王曰：「御妻不知，今日姜尚興師，侵犯關隘，已佔奪三關，實是心腹之大患。況四方刀兵烽起，使朕心下不安，為宗廟社稷之慮，故此憂心。」妲己笑而奏曰：「陛下不知下情，此俱是邊庭武將攢剌網利，假言周兵六十萬來犯關庭，用金賄賂大臣，誣奏陛下，陛下必發錢糧支應。故此守關將官冒破支消，空費朝廷錢糧，實為有私，何嘗有兵侵關？正謂裏外欺君，情實可恨。」

紂王聞奏，深信其言有理。因問妲己曰：「倘守關官復有本章，何以批發？」妲己曰：「不必批發。只將齎本官斬了一員，以警將來。」紂王大喜，遂傳旨：「將齎本官梟首，號令於朝歌。」正是：

妖言數句江山失，一統華夷盡屬周。

話說紂王聽妲己之言，忙傳旨意：「將界牌關奏本官即時斬首號令！」箕子知之，忙至內庭來見紂王：「皇上為何而殺使命？」王曰：「皇伯不知，邊庭攢利，詐言周兵六十萬，無非為冒支府庫錢糧之計；此乃內外欺君，理當斬首，以戒將來。」箕子曰：「姜尚興兵六十萬，自三月十五日登臺拜將，天下共知，非是今日之奏。皇上殺界牌關走使，豈不失邊庭將士之心？」王曰：「料姜尚不過一術士耳，有何大志？況且還有四關之險，黃河之隔，孟津之阻，彼何能為？皇伯放心，不必憂慮。」箕子長吁一聲而出，看看朝歌宮殿，不覺潸然淚下，嗟歎社稷邱墟。箕子在九間殿，作詩以歎之：

憶昔成湯放桀時，諸侯八百歸盡期。誰知六百餘年後，更甚南巢幾倍時！

話說箕子作罷詩，回府不表。且說姜元帥在氾水關點人馬進征，來辭武王。子牙見武王曰：

「老臣先去取關，差官請駕。」武王曰：「但願相父早會諸侯，孤之幸也。」子牙別了武王，一

聲砲響，人馬往界牌關進發。只離八十里，來之甚快，正行間，只見探馬報入中軍：「已至界

關下。」子牙傳令安營，點砲吶喊。

話說徐蓋已知關外周兵安營，隨同眾將上城來看周兵。一派盡是紅旗，鹿角森嚴，兵威甚肅。

徐蓋曰：「子牙乃崑崙羽士，用兵自有調度，只營寨大不相同。」旁有先行官王豹、彭遵答曰：

「主將休誇他人本領，看末將等成功，定拿姜尚解上朝歌，以正國法。」言罷，各自下城準備廝

殺。只見次日，子牙問帳下：「那員將官關下見頭功？」帳下應聲而出，乃魏賁曰：「末將願

往。」姜子牙許之。魏賁上馬，提鎗出營，至關下搦戰。

有報馬報入關上曰：「啟主帥：關下有周兵討戰。」徐蓋曰：「眾將官在此，我等先議後行。

紂王聽信讒言，殺了差官，是自取滅亡，非為臣不忠之罪。今天下已歸周武，眼見此關難守，眾

將不可不知。」彭遵曰：「主將之言差矣！況我等俱是紂臣，理宜盡忠報國，豈可一旦忘君徇私？

古云：『食君祿而獻其地，是不忠也。』末將寧死不為，願效犬馬，以報君恩。」言罷，遂上馬

出關。見魏賁連人帶馬，渾如一塊烏雲，怎見得？

幞頭純墨染，抹額襯纓紅。皂袍如黑漆，鐵甲似蒼松。

鋼鞭懸塔影，寶劍插冰鋒。人如下山虎，馬似出海龍。

子牙門下客，驍將魏賁雄。

話說彭遵一見魏賁，大呼曰：「周將通名來！」魏賁答曰：「吾乃岐周大元帥姜麾下左哨先

鋒魏賁是也。你乃何人？若是知機，早獻關隘，共扶周室；如不倒戈，城破之日，玉石俱焚，悔

之晚矣！」彭遵大怒，罵曰：「魏賁，你不過馬前一匹夫，敢出大言！」搖鎗催馬，直取魏賁。

魏賁手中鎗赴面相迎，兩馬相交，雙鎗並舉，一場大戰。好魏賁！鎗刀勇猛，戰有三十回合，彭

遵戰不過魏賁，掩一鎗往南敗走。

魏賁見彭遵敗走，縱馬趕來；彭遵回頭見魏賁趕下陣來，忙掛下鎗，囊中取出一物，往地下撒來，此物名曰菡萏陣，按三才八卦方位而成一陣。彭遵先進去了，魏賁不知，將馬趕進陣來。彭遵在馬上，手發一個雷聲，把菡萏陣震動，只見一陣黑煙迸出，一聲響，魏賁連人帶馬震得粉碎。彭遵掌得勝鼓進關。報馬報入中軍：「啓元帥：魏賁連人帶馬，震為齏粉。」子牙聽罷，歎曰：「魏賁忠勇之士，可憐死於非命，情實可憫。」子牙著實傷悼。彭遵進關來見徐蓋，將壞了魏賁得勝事說了一遍，徐蓋權為上了功績。

次日，徐蓋對眾將曰：「關中糧草不足，朝廷又不點將協守，昨日雖則勝了他一陣，恐此關終難守耳。」正議之間，報：「有周將搦戰。」王豹曰：「末將願往。」上馬提戟開關，見一員周將，連人帶馬純是一片青色。王豹曰：「周將何名？」蘇護曰：「吾乃冀州侯蘇護是也。」王豹曰：「蘇護，你乃天下至無情無義之夫！你女受椒房之寵，身為國戚，滿門俱受皇家富貴，不思報本，反助武王叛逆，侵故主之關隘，你有何面目立於天地之間？」催開馬，搖戟來取蘇護。蘇護手中鎗赴面交還，二馬相交，蘇護正戰王豹，旁有蘇全忠、趙丙、孫子羽三騎一齊上來，把王豹圍在垓心。王豹如何敵得住？自料寡不敵眾，把馬跳出圈子就走。趙丙隨後趕來，正趕之間，被王豹回手一個劈面雷，打在臉上，可憐隨駕東征，未曾受武王封爵之賞，趙丙翻下鞍轎。孫子羽急來救時，王豹又是一個雷放出，此劈面雷甚是利害，有雷就有火，孫子羽被雷火傷了面門，跌下馬來，早被王豹一戟一個，皆被刺死。蘇家父子不敢向前，王豹也知機，掌鼓進關。回見徐蓋連誅二將，得勝回兵，慶喜不表。

且說蘇護父子進營來見子牙，備言損了二將。子牙曰：「你父子久臨戰場，如何不知進退，致損二將？」蘇全忠曰：「元帥在上：若是馬上征戰，自然好招架。今王豹以幻術發手，有雷有火，打在面上，就要燒壞面門，怎經得起？故此二將失利。」子牙曰：「誤傷忠良，實為可恨。」

次日，子牙曰：「眾門人誰去關前走一遭？」言未畢，有雷震子曰：「弟子願往。」子牙許

之。雷震子出營，至關下搦戰，報馬報入關中。徐蓋問曰：「誰去見陣走一遭？」彭遵領令出關，見雷震子十分凶惡，面如藍靛，巨口赤髮，獠牙上下橫生，遵彭大呼曰：「來者何人？」雷震子曰：「吾乃武王之弟雷震子是也。」彭遵不知雷震子脅有雙翅，搖手中鎗催開馬來取雷震子。雷震子就把風雷翅飛起，使開黃金棍，劈頭來打。彭遵那裏招架得住，撥馬就走。雷震子見他詐敗，忙將翅飛起，趕來甚急，劈頭一棍。彭遵馬遲，急架時，正中肩窩上，打翻下馬，取了首級，進營來見子牙。子牙上了雷震子頭功績簿。

且說探馬報入關中：「彭遵陣亡，將首級號令轅門。」徐蓋曰：「此關終是難守，我知順逆，你們只欲恃強。」王豹對曰：「主將不必性急，待我明日戰不過時，任憑主將處治。」徐蓋默然無語，王豹竟回私宅去了。不知後事如何？且聽下回分解。

# 第七十九回　穿雲關四將被擒

一關已過一關逢，法寶多端勢更凶。法戒引魂成往事，龍安酥骨又來訌。

幾多險處仍須吉，若許能時總是空。堪笑徐芳徒喪命，枉勞心思竟何從！

話說徐蓋當晚默默返歸後堂不題。只見次日王豹也不來見主將，竟領兵出關，往周營搦戰。報馬報入中軍，子牙問：「誰人見陣走一遭？」哪吒應曰：「我願住。」子牙許之。哪吒登風火輪，提火尖鎗，奔出營來。王豹見一將登風火輪而來，忙問曰：「來者莫非哪吒麼？」哪吒答曰：「然也。」挺鎗就刺，王豹的畫戟急架忙迎。哪吒乃是蓮花化身之客，他見雷聲至，火燄來，把風火輪一登，輪起空中，雷發無功。哪吒祭起乾坤圈去，正中王豹頂門，打昏落馬，哪吒復一鎗刺死，梟了首級號令，回營來見子牙，子牙大喜。

且說徐蓋聞報王豹陣亡，暗思：「二將不知時務，自討殺身之禍。不若差官納降，以免生民塗炭。」正憂疑之際，忽報：「有一頭陀來見。」徐蓋命：「請來。」道人進府，至殿前打稽首曰：「徐將軍，貧道稽首。」徐蓋曰：「請了，道者至此，有何見諭？」道人曰：「將軍不知，吾有一門徒，名喚彭遵，喪於雷震子之手，特至此為他報仇。」徐蓋曰：「道者高姓大名？」道人曰：「貧道姓法名戒。」徐蓋見道人有些仙風道骨，忙請上坐。法戒不謙，忻然上坐。徐蓋曰：「姜子牙乃崑崙道德之士，他帳下有三山五嶽門人，恐不能勝他。」法戒曰：「徐將軍放心，我連姜尚俱與你拿了，以作將軍之功。」忙問：「老師是齋是葷？」法戒曰：「吃齋，我不用甚東西。」一夕無詞。

次日，法戒提劍在手，逕至周營，坐名要請姜子牙答話。探馬報入中軍：「有一頭陀請元帥

證：

答話。」子牙傳令，帶眾門人出營來會這頭陀，只見對面並無土卒，獨自一人，怎見得？有讚為

赤金箍，光生燦爛；皂蓋服，白鶴朝雲，頂上鲅光生。五遁三除無比賽，胸藏萬象包成。自幼根深成大道，一時應墮紅塵。封神榜上沒他名，要與子牙賭勝。

子牙把四不像催至軍前，見法戒曰：「道者請了。」法戒曰：「我乃蓬萊島煉氣士姓法名戒。彭遵是我門下，死於雷震子之手，你只叫他來見我，免得你我分顏。」雷震子在旁，聽得舌尖上丟了一個

「雷」字，大怒罵曰：「討死的潑道！我來也！」把風雷二翅飛在空中，將黃金棍劈面打來，法戒手中劍急架忙迎，兩下裏大戰有四、五回合。

法戒跳出圈子，去取出一旛，對著雷震子一晃，那雷震子跌在塵埃，徐蓋左右軍士，將雷震子拿了。雖然綑縛起來，只是閉目不知人事，法戒大呼曰：「今番定要拿姜尚。」旁有哪吒大怒，罵曰：「妖道用何邪術，敢傷我道兄也？」登開風火輪，搖火尖鎗來戰法戒。法戒未及三、四回合，忙把那旛取出來也晃哪吒。哪吒乃蓮花化身，卻無魂魄，如何晃得動他？法戒見哪吒風火輪上安然，不能跌將下來，已自著急。哪吒見法戒拿一旛在手內晃，知是左道之術，不能傷己；忙祭起乾坤圈打來，法戒躲不及，跌了一跤，哪吒方欲用鎗來刺，法戒已借土遁去了。子牙收兵回營，見折了雷震子，心下甚惱，納悶在軍中。

且說法戒被哪吒一乾坤圈打了一圈，逃回關來。徐蓋見法戒著傷而回，便問：「老師，今日初陣如何失機？」法戒曰：「不妨，是我誤用此寶。他原來是靈珠子化身，原無魂魄，焉能傷他？」忙取丹藥吃了一粒，即時痊癒，吩咐左右把雷震子抬來。法戒對雷震子將旛連轉兩轉，雷震子睜開眼一視，已被擒捉。法戒大怒罵曰：「為你這廝，又被哪吒打了我一圈。」命左右：「拿

去殺了！」徐蓋在旁啓曰：「老師既來為我末將，且不可斬他，監在囹圄之中，候解往朝歌，俟天子發落，表老師莫大之功，亦知末將請老師之微功耳。」看官，這是徐蓋有意歸周，故假此言遮飾。法戒笑曰：「將軍之言，甚是有理。」正是：

徐蓋有意歸周主，不怕頭陀道術高。

話說法戒次日出關，又至周營搦戰，軍政官報與子牙。子牙隨即出營會戰，大呼曰：「法戒，今日與你定個雌雄！」催開四不像，仗劍直敢，法戒掌中劍劈面迎來，戰未及數合，旁有李靖縱馬搖畫杆戟來助子牙，子牙祭起打神鞭來打法戒。不知此寶只打得神，法戒非封神榜上之人。正是：

封神榜上無名字，不怕崑崙鞭一條。

話說子牙祭鞭來打法戒，不意被法戒將鞭接去，子牙著忙。忽然土行孫催糧到營前，見法戒將打神鞭接去，土行孫大怒，走向前大呼曰：「吾來也！」法戒見個矮子用條鐵棍打來，法戒仗劍迎戰。三人正殺在一處，不意楊戩也催糧來至，見土行孫大戰頭陀，走馬舞三尖刀亦來助戰。子牙見楊戩來至，心中大喜，兩員運糧官雙戰法戒，正是天數不由人。

不意鄭倫催糧也到，鄭倫見土行孫、楊戩雙戰道人，鄭倫自思曰：「今日四人戰這頭陀下不下，畢竟是左道之人。我也是督糧官，他得成功，我也得成功。」將金睛獸催開，衝殺過來，就把子牙兜回四不像，傳令軍士：「擂鼓助戰。」法戒被三員督糧官裹在垓心，不得落空，縱有法寶，如何使用？只見土行孫邪鐵棍在下三路上，打了幾棍，法戒意欲逃走；鄭倫見土行孫成功，恐法戒逃遁，忙將鼻竅中兩道白光哼出來。法戒聽得，不知是什麼東西響，忙抬頭一

看，看見兩道白光。正是：

眼見白光出鼻竅，三魂七魄去無蹤。

話說法戒跌倒在地，被烏鴉兵生擒捉綁了。子牙用符印鎮住了法戒的泥丸宮，掌得勝鼓回營。法戒方睜開眼，見渾身上了繩索，歎曰：「豈知今日在此地誤遭毒手，追悔無及。」只見子牙升帳坐下，三運官來見子牙，子牙曰：「三運官得功不小。」獎諭三運官曰：

運督軍需，智擒法戒。玄機妙鼻，奇功莫大！

子牙賞諭畢，三運官稱謝子牙。子牙傳令：「推法戒來。」眾軍卒將法戒推至中軍。法戒大呼曰：「姜尚，你不必開言，今日天數合該如此，正所謂『大海風波見無限，誰知小術反擒我？』可知是天命了。速將軍令施行。」子牙曰：「既知天命，為何不早降？」命左右：「推出去斬了。」眾軍士把法戒擁至轅門，方欲行刑，只見一道人作歌而來：

善惡一時忘念，榮枯都不關心。晦明隱見任浮沈，隨分飢餐渴飲。靜坐蒲團存想，昏瞶便有魔侵。故將惡念阻明君，何苦紅塵受刃。

歌罷，大呼曰：「刀下留人，不可動手！你與我報知元帥，說：『準提道人來見。』」楊戩忙報與子牙曰：「有西方準提道人來至。」子牙同眾門人迎接至轅門外，請準提道人進中軍。準提曰：「不必進營。貧道有一言奉告：法戒雖然違天助逆，但封神榜上無名，與我西方有緣。貧道特為此而來，望子牙公慈悲。」子牙曰：「老師吩咐，尚豈敢違？」傳令：「放

了。」準提上前扶起法戒曰：「道友，我那西方絕好景致，請道兄皈依：

西方極樂真幽境，風清月朗天籟定；白雲透出引祥光，流水潺湲山谷應。

猿嘯鶴啼花木奇，菩提路上芝蘭勝；松搖岩壁散煙霞，竹拂雲霄招彩鳳。

七寶林內更逍遙，八德池邊多寂靜；遠列巔峰似插屏，盤旋溪壑如幽磬。

曇花開放滿座香，舍利玲瓏超上乘；崑崙地脈發來龍，更比崑崙無命令。」

話說準提道人道罷西方景致，法戒只得皈依，同準提辭了眾人，回西方去了。後來法戒在舍衛國化祁它太子，得成正果，歸於佛教。至漢明、章二帝時，興教中國，大闡沙門，此是後事不表。

且說界牌關主將見法戒被擒，忙命左右：「將囹圄中雷震子至營門納降。」探馬報入中軍：「啓元帥：雷震子轅門等令。」子牙大喜，忙命：「令來。」雷震子至帳前對子牙曰：「徐蓋久欲歸周，屢被眾將阻撓，今特同弟子獻關納降，不敢擅入，在轅門外聽令。」子牙傳令：「令來。」徐蓋縞素進營，拜倒在地，啓曰：「末將有意歸周，無奈左右官軍不從，致羈行旌，屢獲罪戾，死罪，死罪！望元帥恩宥。」子牙曰：「徐將軍既知天命歸周，亦不為遲，何罪之有？」忙令：「請起。」徐蓋謝過，請子牙進關安撫軍民，子牙傳令：「催人馬進關。」子牙升殿安殿，一面迎請武王，一面清查戶口、庫藏。

次日，武王駕進界牌關，眾將迎接武王上銀安殿，參謁畢。王曰：「相父勞心遠征，使孤不得與相父共享昇平，孤心不安。」子牙曰：「老臣以天下諸侯為重，民坐水火之中，故不敢逆天，以圖安樂。」子牙領徐蓋拜見武王，武王曰：「徐將軍獻關有功，命設宴犒賞三軍。」一宵已過。

次日，子牙傳令：「放砲起程，三軍吶喊，不過八十里一關，前哨探馬報入中軍⋯⋯」子牙傳令：「兵前取穿雲關。」放砲安營。前哨探馬報入中軍⋯⋯：「前軍已抵穿雲關下。」子牙傳令：「放砲安營。」正是：

戰將東征如猛虎，營前小校似獝狼。

話說穿雲關主將徐芳乃是徐蓋兄弟。徐芳聞知兄長歸周，只急得三尸神暴跳，七竅內生煙，眾將俱上殿參謁。徐芳曰：「不幸吾兄忘親背君，苟圖富貴，獻了關隘，已降叛臣。但我一門難免戮身之罪，為今之計，必盡擒賊臣，以贖前罪方可。」只見先行官龍安吉曰：「主將放心，待末將先拿他幾員賊將，解往朝歌請罪，然後再擒渠魁，以贖前愆，以顯忠蓋，以擒叛賊，則主將滿門良眷，自然無事矣，是我之願也，其他亦非所顧忌。」眾將商議不表。

且說次日，子牙升帳問曰：「誰取穿雲關去走一遭？」徐蓋應聲曰：「啓元帥：穿雲關主將乃是末將之弟，不用張弓隻箭，末將說舍弟歸周，以為進身之資。」子牙大喜曰：「將軍若肯如此，真為不世之奇功，豈止進身而已。」徐蓋上馬至關下，大呼曰：「左右，開關！」守關軍卒不敢擅自開關，忙報入帥府：「啓主帥：有大老爺在關下叫關。」徐芳大喜，快令：「開關請來。」把關軍士去了。徐芳吩咐左右：「埋伏刀斧手，兩旁伺候。」不一時，左右開關。

徐蓋不知親弟有心拿他，進關來至府前下馬，逕至殿前。徐芳也不動身，問曰：「來者何人？」徐蓋大笑曰：「賢弟為何見我至此，而猶然若不知也？」徐芳曰：「辱沒祖宗匹夫！爾降叛賊，也不顧家眷遭殃。今日你自來至此，正是祖宗有靈，不令徐門受屠戮也。」徐蓋大罵曰：「你這不知天時的匹夫！天下盡已歸周，紂王亡在旦夕，何況你這彈丸之地，敢抗拒弔民伐罪之師？爾要做忠臣，你比蘇護、黃飛虎如何？洪錦、鄧九公何如？我今被你所擒，死固無足惜；但不知何人擒你，以洩吾忿也。」徐芳傳令：「把這逆命的匹夫且監候，俟拿了武王、姜尚，一齊解往朝歌正罪。」左右將徐蓋監了。徐芳問：「誰為國討頭陣走一遭？」一將應聲而出，乃正印先行官神煙將軍馬忠

願往，徐芳許之。馬忠領令開關，砲聲響處，殺至周營。

報馬報入中軍，跪而啟曰：「元帥！穿雲關有將搦戰。」子牙曰：「徐蓋休矣！」忙命：「哪吒去取關，就探徐蓋消息。」哪吒領令上了風火輪，出得營來，見馬忠金甲紅袍，威風凜凜。哪吒走至軍前，馬忠曰：「來者莫非哪吒否？」哪吒曰：「然也，你既知我，為何不倒戈納降？」馬忠大怒曰：「無知匹夫！你等妄自稱主，逆天反叛，不守臣節，侵王疆土，罪在不赦。不日拿住你等粉骨碎身，猶自不知，猶且巧言饒舌！」哪吒笑曰：「我看你等好一似土蛙、腐鼠，頃刻便為齏粉，何足與言！」馬忠怒起，搖手中鎗飛來直取。哪吒的鎗閃灼光明，輪馬相交，雙鎗並舉，殺至穿雲關下。正是：

馬忠神煙無敵手，只恐哪吒道德高。

馬忠知哪吒是道德之士，手段高強，自思：「我若不先下手，恐他先弄手腳，卻為不美。」馬忠把口一張，只見一道黑煙噴出，連人帶馬都不見了。哪吒見馬忠黑煙噴出口，迷住一塊，忙將風火輪登起，把身子一搖，現出八臂三頭，藍臉獠牙，起在空中。馬忠在煙裏看不見哪吒，急收神煙，正欲回馬，只聽得哪吒大叫：「馬忠休走，吾來了！」馬忠抬頭見哪吒三頭八臂，藍臉獠牙，在空中趕來，馬忠嚇得魂不附體，撥馬就走。哪吒忙將九龍神火罩拋來，罩住馬忠，復把手一拍，罩裏現出九條火龍圍繞，霎時間，馬忠化為灰燼。怎見得？有詩為證：

乾元玄妙授來真，秘有靈符法更神。火棗瓊漿原自異，馬忠應得化飛塵。

話說哪吒燒死馬忠，收了神火罩，得勝回營來見子牙，備言燒死了馬忠。姜子牙大喜，慶功不表。只見報馬報入關中：「啟主帥：馬忠被哪吒燒死。」徐芳大怒。旁邊轉過龍安吉曰：「馬

忠不知淺深，自恃一口神煙，故有此失。待末將明日成功，拿幾員反將，解往朝歌請罪。」

次日，龍安吉上馬出關，前來搦戰。哨馬報入中軍，子牙問：「誰人出陣？」只見武成王黃

飛虎上帳曰：「末將願往。」子牙許之。黃飛虎上了五色神牛，提鎗出營。龍安吉見一員周將，

怎見得？有詩為證：

慣戰能爭氣更揚，英雄猛烈性堅強。忠心不改歸周主，鐵面無回棄紂王。

青史名標真義士，丹臺像列是純鋼。至今伐紂稱遺跡，留得聲名萬古香。

龍安吉大呼曰：「來者何人？」飛虎曰：「吾乃武成王是也。」龍安吉曰：「你就是黃飛虎？

反叛成湯，釀禍之根，今日正要擒你。」催開馬搖手中斧來取，黃飛虎手中鎗急架忙迎。二將相

交，鎗斧並舉，大戰五十餘合，二將真是「棋逢敵手，將遇作家。」龍安吉見黃飛虎的鎗法毫無

滲漏，心下暗思：「莫與他賣弄精神。」把鎗一挑，錦囊中取出一物，望空中一丟，只聽得有叮

噹之聲。龍安吉曰：「黃飛虎，看我寶貝來也！」關內人馬吶一聲喊，將黃飛虎生擒活捉，繩縛

黃飛虎不知何物，抬頭一看，早已跌下鞍轎。關內人馬吶一聲喊，將黃飛虎生擒活捉，繩縛

索綁，拿進穿雲關去了。報馬報入中軍：「黃飛虎被擒。」子牙大驚曰：「是怎麼樣拿了去的？」

掠陣官回曰：「正戰之間，只見龍安吉丟起一圈在空中，有叮噹之聲，黃將軍便跌下坐騎，因此

被擒。」子牙聽說不悅：「此又是左道之術！」

且說龍安吉將黃飛虎拿進穿雲關來見徐芳，黃飛虎站立言曰：「我被邪術拿來，應以一死報

國恩也。」徐芳罵曰：「真是匹夫！捨故主而投反叛，今反說欲報國恩，何其顛倒耶？且監在監

中。」徐蓋見黃飛虎來至，安慰曰：「不才惡弟，不識天時，恃倚邪術，不意將軍亦遭此羅網之

厄。」黃飛虎點頭無語，惟有咨嗟而已。

話說徐芳治酒與龍安吉賀功。次日，又至周營搦戰，子牙問：「誰敢出陣？」只見洪錦出營

來至陣前，看見是龍安吉，龍安吉曾在洪錦帳下為偏將。洪錦曰：「龍安吉，你今見故主，何不下馬納降，尚敢支吾耶？」龍安吉笑曰：「反將洪錦何得多言，我正欲拿你解進朝歌，以正國法，爾何不知進退，尚敢巧言也？」撥馬就殺，刀斧並舉。龍安吉即祭起一圈在空中，不知此圈兩個，左右翻覆如太極一般，扣就陰陽連環雙鎖，此圈名曰「四肢酥」，此寶有叮噹之聲，耳聽眼見，渾身四肢骨解筋酥，手足齊軟。

當時洪錦聽見空中響，抬頭一看，便坐不住鞍轎，跌下馬來，又被龍安吉拿了進關。洪錦自思：「此賊昔在吾帳下，我就不知他有這件東西，誤陷匹夫之手！」左右將洪錦推至殿前，來見徐芳。徐芳大喝曰：「洪錦！你奉命征討，如何反降逆賊？今日將何面目又見商君？」洪錦曰：「天意如此，何必多言！我雖被擒，其志不屈，有死而已。」徐芳傳令：「且送下監去。」黃飛虎見洪錦也至監中，各嗟歎而已。

子牙又聽得報馬進營來，言：「洪錦被擒。」子牙心下十分不樂。次日，報：「龍安吉又來搦戰。」子牙問：「誰去見陣？」只見南宮适出馬，與龍安吉戰有數合，被龍安吉仍用「四肢酥」拿進關來見徐芳。徐芳吩咐：「也送下監中。」關外報馬，報與子牙，子牙大驚。旁有正印先行哪吒言曰：「這龍安吉是何等妖術，連擒數將？待末將見陣，便知端的。」不知龍安吉性命如何？且聽下回分解。

# 第八十回 楊任大破瘟瘟陣

瘟瘟傘蓋屬邪巫，疫癘閻浮盡若屠。列陣凶頑非易破，著人狂躁豈能蘇。

須臾遍染家家盡，頃刻傳屍戶戶殂。只為子牙災未滿，穿雲關下受崎嶇。

話說哪吒上了風火輪，前來關下搦戰，大呼曰：「左右的！傳與你主將，叫龍安吉出來見我。」徐芳聞報，令龍安吉出陣。龍安吉領命，出得關來，見哪吒在風火輪上，心下暗思：「此人乃是道術之士，不如先祭此寶，易於成功。」龍安吉至軍前問曰：「來者可是哪吒麼？」道罷，哪吒未及答應，就是一鎗。哪吒的鎗赴面相迎，輪馬交還只一合，龍安吉就祭四肢酥丟在空中，大叫：「哪吒，看我寶貝。」哪吒抬頭看時，只見陰陽扣就如太極環一般，有叮噹之聲，龍安吉不知哪吒是蓮花化身，原無魂魄，焉能落下輪來。忽然此圈落在地下，哪吒見圈落下，不知其故，龍安吉大驚。正是：

鞍轎慌壞龍安吉，豈意哪吒法寶來。

話說哪吒又現出三頭八臂，祭起乾坤圈，大呼曰：「你的圈不如我的，也還你一圈！」龍安吉躲不及，正中頂門，打下馬來，哪吒復加上一鎗，結束了性命。哪吒梟了首級，進營來見子牙…

且說報馬報知徐芳。徐芳大驚，只見左右無將，朝廷又不點官來協守，只得方義真一人而已，如之奈何？忙修本遣官，齎赴朝歌不表。忽見左右來報：「府前有一道人要見老爺。」徐芳忙傳令…「請來。」少時，見一道人三隻眼，面如藍靛，赤髮獠牙，逕進府來。徐芳降階迎接，請上

殿，與道人打稽首。徐芳尊道人上坐，徐芳問曰：「老師是那座名山，何處洞府？」道人曰：「貧

道乃九龍島煉氣士，姓呂名岳。吾與姜尚有不世之仇，今特來至此，借將軍之兵，以復昔日之

仇。」徐芳大喜：「成湯洪福齊天，又有高人來助。」治酒相待，一宿晚景不題。

卻說次日，呂岳出關至營前，請子牙答話。報馬報入中軍：「啓元帥…有一道人請元帥答

話。」子牙不知是呂岳，吩咐…「點砲出營。」來至營前，看見對陣內乃是呂岳，不覺大笑。豈

意子牙兩邊眾門人一見呂岳，人人切齒，個個咬牙。子牙曰：「呂道友，你不知進退，尚不愧顏！

當日既得逃生而去，今日又為何復投死地也？」呂岳曰：「我今日來時，也不知誰死誰活？」

只見雷震子大吼一聲，罵曰：「不知死的匹夫！吾來了！」展開兩翅，飛在空中。好黃金棍

夾頭打來，呂岳手中劍急架忙迎，金吒步行，用雙劍劈頭砍來。木吒厲聲大罵…「潑道，不要走

也吃我一劍！」李靖、韋護、哪吒眾門人一齊擁上前來，將呂岳困在垓心。怎見得？有詩為證…

殺氣迷空透九重，一千神聖逞英雄。這場大戰驚大地，海沸江翻勢更凶。

話說眾門人圍住了呂岳，呂岳現出三頭六臂，祭起列瘟印，把雷震子打將下來，眾門人齊動

手救回。子牙把打神鞭祭起空中，正中呂岳後背，打得三昧火迸出，敗回穿雲關來。呂岳進關

再出去，便可成功。」話說子牙進營，見雷震子著傷，心下又有些不悅，且自不題。

徐芳接住，安慰曰：「老師今日會戰，其實利害？」呂岳曰：「今日出去早了，等吾一道友來，

只見呂岳在關上一連住了幾日。不一日，來了一位道友，至府前對軍政官曰：「你與主將說：

『有一道人求見。』」軍政官報入，呂岳曰：「請來。」少時，一道人進府，與呂岳打了稽首，

與徐芳行禮坐下。徐芳問呂岳曰：「此位老師高姓大名？」呂岳曰：「此是吾弟陳庚，今日特來

助你共破子牙，並擒武王。」徐芳稱謝不盡，忙治酒款待。呂岳問陳庚曰：「賢弟前日所煉的那

件寶貝，可曾完否？」陳庚答曰：「為等此寶完了，方才趕來，所以來遲。明日可以會姜尚矣。」

正是：

煉就奇珍行大惡，誰知海內有高明。

一宿晚景無詞。只至次日，呂岳命徐芳選三千人馬，出關來會子牙，徐芳親自掠陣不表。

且說子牙升帳與眾門人曰：「今日呂岳又來阻吾之師，你們各要仔細。」正議間，左右報：「楊戩轅門等令。」子牙傳令：「令來。」楊戩來至帳前行禮畢，曰：「奉命催糧無誤。」子牙曰：「如今呂岳又來阻住穿雲關。」話猶未了，只見軍政官來報：「呂岳又來阻住穿雲關。」楊戩曰：「呂岳乃是失機之士，何敢又阻行旌？」子牙曰：「呂岳會戰。」子牙忙傳令出營，率領眾將與諸門人隨子牙至陣前。

呂岳曰：「姜子牙，吾與你有勢不兩立之仇！若論兩教作為，莫非如此。且你係元始門下道德之士，吾有一陣擺與你看，你如認得，吾便保周伐紂；若認不得，我與你立見高低。」子牙曰：「道友，你何不守清規，往往要作此孽障，甚非道者所為。你既擺陣，請擺來我看。」呂岳同陳庚進陣，有半個時辰，擺成一陣，復至軍前大呼曰：「姜子牙請看我陣！」子牙同哪吒、楊戩、韋護、李靖上前來。楊戩曰：「呂道長！吾等看陣，不可發暗器傷人。」呂岳曰：「爾乃小輩之言，我用堂堂之陣，正正之旗，豈有用暗器傷你之理？」

子牙同眾人往前後看了一遍，渾然一陣，又無字跡，如何認得？子牙心中焦躁：「此必是不可攻伐之陣，又是左道之術。」子牙忽然想起元始四偈：「界牌關下遇誅仙，穿雲關底受瘟癀。」乃對楊戩曰：「此正應吾師元始之言，莫非是『瘟癀陣』麼？」楊戩曰：「此莫非是『瘟癀陣？』」乃對楊戩曰：「待弟子對他說。」二人商議停當，同至陣前。呂岳曰：「子牙公識此陣否？」楊戩答曰：「呂道長！此乃『瘟癀陣』，你還不曾擺全；俟擺全了，吾再來破你的。」

呂岳聞楊戩之言，如石投大海，半晌無言。正是：

爐中玄妙全無用，一片雄心付水流。

話說楊戩言罷，同眾人回營。子牙升帳坐下，眾門人齊讚楊戩利齒伶牙。子牙曰：「雖然一時回答他好看，終不知此陣中玄妙，如何可破？」哪吒曰：「且答應他一時，再作道理。況且十絕惡陣與誅仙陣這樣大陣，俱也破了，何況此小小陣圖，不足為慮。」子牙曰：「雖然如此，不可不慎。古人云：『人無遠慮，必有近憂。』豈可因陣小而忽略。」眾門人齊曰：「元帥之言甚善。」

正議間，左右來報：「終南山雲中子來見。」武王洪福齊天，自有高人來濟此陣之急也。」子牙忙迎出轅門，接住雲中子，二人攜手行至帳中坐下。子牙曰：「道兄此來，必為姜尚遇此『瘟瘟陣』也。」雲中子笑曰：「特為此陣而來。」子牙欠身謝曰：「姜尚屢遭大難，每勞列位道兄動履，尚何以消受？」因請教：「此陣中有何秘術，當用何人可破？」雲中子曰：「此陣不用別人，乃是子牙公百日之災。只至災滿，自有一人來破。吾與你代掌帥印，調督軍事，其餘不足為慮。」子牙曰：「但得道兄如此，姜尚便一死，又何足惜？況未必然乎。」子牙忻然，就將劍、印付與雲中子掌管。

只見左右傳與武王，武王聞知雲中子來見。左右來報，雲中子與子牙迎接上帳，行禮坐下。武王曰：「聞相父破陣，孤心不安。往往爭持，致多苦惱。孤想不若回軍，各安疆界，以樂民生，何必如此？」雲中子曰：「賢王不知，上天垂象，天運循環，氣數如此，豈是人為？縱欲逃之不能，賢王放心。」武王默然無語。

且不言雲中子與子牙商議破敵，且說呂岳進關，同陳庚將二十一把瘟瘟傘安放在陣內，按九宮八卦方位，擺列停當；中立一土臺，安置用度符印，好打點擒拿周將。正與陳庚在陣內調度，見左右來報：「有一道人要見呂老爺。」呂岳曰：「是誰？與我請來。」少時，那道人飄然而至。呂岳一見李平來至，忙迎至笑曰：「道兄此來，必是來助我一臂之力，以滅周武、姜尚也。」李

平日：「不然，我特來勸你。我在中途聞你擺瘟癀陣，以阻周兵。故此特地前來相勸道兄。今紂王無道，罪惡貫盈，天下共叛，此天之所以滅商伐湯也。武王乃當世有道之君，上配堯舜，下合人心，是應運而興之君，非莫澤乘奸之輩。況鳳鳴岐山，王氣已鍾久矣，道兄安得以一人扭轉天命哉？子牙奉天征討，伐罪弔民，會諸侯於孟津，正應滅紂於甲子。難道我我王反為武王，不為截教，來逆道兄之意？只為氣數難回，道兄若依我勸，可撤去此陣，但憑武王與子牙征伐取關。我們原係方外閒人，逍遙自在，無束無拘，道兄何苦執迷如此？」

呂岳笑曰：「李兄差矣！我來誅逆討叛，正是應天順人，你為何自己受惑，反說我所為非也。你看我擒姜尚、武王，今他片甲不回？」李平曰：「不然。姜尚有七死三災之厄，他也過了；遇過多少毒惡之人，十絕、誅仙惡陣，他也經過，也非容易至此。古云：『前車已覆，後車當鑑。』道兄何苦執迷不醒呂岳。正是：

　　三部正神天數盡，李平到此也難逃。

話說呂岳不聽李平之勸，差官下書，知會姜尚來破此陣。使命齎戰書至子牙行營，來至轅門。左右報入中軍，子牙命：「今來。」使命至中軍，朝上見禮畢，呈上戰書，子牙拆開展玩。書曰：

九龍島煉氣士呂岳，致書於西岐元帥姜子牙麾下：竊聞物極必反，逆天必罰；爾西岐不守臣節，以臣伐君，以下凌上，有干綱常，得罪天地。況且以黨惡之眾，屢抗敵於天兵；仗闡教之術，復屠城而殺將。惡已貫盈，人神憤怒。故上天厭惡，特假手於吾，設此瘟癀陣，今差使致書，早早批宣，以決勝負。如自揣不德，急早倒戈，尚待爾不死。戰書至日，速乞自裁。

且說子牙看書罷，將原書批回：「明日決破此陣。」來使領書，回見呂岳不表。次日，雲中子在中軍請子牙上帳，用三道符印：前心一道，後心一道，冠內一道，又將一粒丹藥與子牙揣在懷中。打點停當，只聽得關外砲響，報馬報進營來：「有呂岳在營前搦戰。」子牙上了四不像，武王同眾將諸門下齊至軍前掠陣，真好瘟瘟陣，怎見得？有讚為證：

殺氣漫空，悲風四起。殺氣漫空，黑暗暗俱是些鬼哭神嚎；悲風四起，昏沈沈盡是那雷轟電掣。透心寒，怎禁他冷氣侵人；解骨酥，難當陰風撲面。遠觀是飛砂走石，近看如霧捲雲騰。瘟瘟氣陣陣飛來，水火扇翻翻亂舉。瘟瘟陣內神仙怕，正應姜公百日災。

話說子牙至陣前曰：「呂岳，你今設此毒陣，與你定決雌雄。只怕你禍至難逃，悔之晚矣！」呂岳忙催開金眼駝，仗鎗飛來直取，子牙手中劍急架忙迎。二人戰未及數合，呂岳掩一劍，逕入陣去了。子牙催開四不像，隨後趕進陣來，呂岳上了八卦臺，將一把瘟瘟傘往下一蓋，昏昏黑黑，如紅砂黑霧罩將下來，勢不可擋。子牙一手執定杏黃旗，架往此傘。可憐，正是：

七死三災扶帝業，萬年千載竟留芳。

話說呂岳將子牙因於陣中，復出陣前大呼曰：「姜尚已絕於我陣，叫姬發早早受死。」武王在轅門聞呂岳之言，慌問雲中子曰：「老師！相父若果絕於陣中，真痛殺孤家也！」雲中子曰：「不妨，此是呂岳謬言，子牙該有百日之災。」只見後邊哪吒、楊戩、金木二吒、李靖、韋護、雷震子一齊大呼：「拿這妖道，碎屍萬段，以雪我等之恨！」呂岳、陳庚二人向前迎敵，大戰在一處，只殺得陰風颯颯，冷雲迷空。怎見得？

這幾個赤膽忠良名譽大，他兩個要阻周兵心思壞。一低一好兩相持，數位正神同賭賽。降魔杵，來得快，正直無私真寶貝。這一邊哪吒、楊戩善騰挪，那一邊呂岳、陳庚多作怪。刀鎗劍戟往來施，俱是玄門仙器械。今日穿雲關外賭神通，各逞英雄真可愛。一個凶心不息阻周兵，一個要與武王安世界；苦爭惡戰豈尋常，地慘天昏無可奈！

話說眾人把呂岳、陳庚困在垓心，哪吒現出了三頭八臂，將乾坤圈祭起，正中陳庚肩窩上；楊戩祭哮天犬，把呂岳頭上咬了一口，二人逕敗進瘟癀陣去了。眾門人也不趕他，同武王進營。

武王不見子牙，心下甚是不樂，問雲中子曰：「相父受困於陣內，幾時方能出來？」雲中子曰：「不過百日之厄，災滿自然無事。」武王大驚曰：「百日無食，焉能再生？」雲中子曰：「大王可記得在紅沙陣內也是百日，自然無事。古云：『有福之人，千方百計莫能害他；無福之人，遇溝壑也喪性命。』大王不必牽掛。」

且不講武王納悶在帳內，度日如年，雙眉蹙鎖。且說呂岳自困住了子牙，甚是歡喜，每日入陣內三次，用傘上之功，將瘟癀來毒子牙。可憐子牙全仗崑崙杏黃旗掌住瘟癀傘，陣內常放金光千百朵，或隱或現，保護其身。

話說呂岳進關來，徐芳接住曰：「老師，今將姜尚困在陣內，不知他何日得死？周兵何日得勤？」呂岳曰：「吾自有法取之。」徐芳曰：「如今且把擒獲周將解往朝歌請罪，吾另外再作一本，稱讚老師功德，並請益兵防守。」呂岳曰：「不必言及吾等，你乃紂臣，理當如此。我是道門，又不受他爵祿，言之無用。只是不可把反臣留在關內，提防不測，這倒是緊要事。並請兵協守，再作理會。」徐芳領命，慌忙把四將各上了囚車，差方義真押解往朝歌請罪。正是：

指望成功扶帝業，中途自有異人來。

且說方義真押解四將往潼關來，算只有八十里，不一日就到，按不下表。話說青峰山紫陽洞清虛道德真君閒暇無事，往桃園中來，見楊任在旁，真君曰：「今日正該你去穿雲關，以解子牙瘟瘟陣之厄，並釋四將之愆。」楊任曰：「老師！弟子乃文臣出身，非是兵戈之客。」真君笑曰：「這有何難？學之自然得會，不學雖會亦疏。」真君隨入後洞，取出一根鎗，名曰「飛電鎗」，在桃園裏傳與楊任。有歌為證，歌曰：

君不見，此鎗名號為飛電。穿心透骨不尋常，刺虎降龍真可羨。先天鉛汞配雌雄，煉就坎離相眷戀。也能飛，也能戰，變化無窮隨意見。今日與你破瘟瘟，呂岳逢之鮮血濺。

話說楊任乃是封神榜上之神，自然聰明，一見真君傳授，須臾即會。真君曰：「我把雲霞獸與你騎，還有一把五火神焰扇，你帶了下山。若進陣中，須是如此如此，自然破他瘟瘟陣，何愁呂岳不滅也。還有黃飛虎四將有難在中途，你先可救他，在關內以為接應，破陣後，裏外夾攻，定然成功。」楊任拜辭師父下山，上了雲霞獸，把頂上角拍了一拍，那騎四蹄自然生起雲彩，望空中飛來。正是：

莫道此獸無好處，曾赴蟠桃四五番。

且說楊任霎時已至潼關，離城有三十里之遙，只見方義真解著犯官官前進，旗旛上大書解岐周反將黃飛虎、南宮适等名字。楊任落下獸來，阻住去路，大呼曰：「來將那裏去？」軍士一見楊任生得古怪蹊蹺，眼眶裏生出兩隻手來，手心裏又有兩隻眼睛，騎著一匹神獸，五絡長髯，飄揚腦後，軍士見之，無不駭然。飛報與方義真：「啟上將軍！前邊來了個古怪異人，阻住了路。」方義真仗自己胸襟，把馬一夾，走出車前，見楊任如此行狀，從來也不曾有這樣的相貌，心

中也自著驚，大呼曰：「來者何人？」楊任終是文官出身，言語自然輕雅，乃應曰：「不須問我，吾乃上大夫楊任是也。將軍！天道已歸明主，你又何必逆天行事，自取滅亡也。」方義真曰：「吾奉主將命令，押解周將往朝歌請功，你為何阻住去路？」楊任曰：「吾奉師命下山，來破瘟癀陣，今逢將軍押解周將，理宜救護。我勸將軍不若和我歸了武王，正所謂應天順人，不失封侯之位，有何不可？」

方義真見楊任低言悄語，不把楊任放在心上，把手中鎗一舉，大喝曰：「逆賊休走，吃我一鎗！」楊任忙用手中鎗急架相還，兩家大戰，未及數合，楊任恐軍士傷了被擒官將，忙用五火神燄扇照著方義真一扇搧去，不知楊任此扇利害，一聲響，怎見得？有詩為證：

烈燄騰空萬丈高，金蛇千道逞英豪：黑煙捲地雲三尺，煮梅翻波恐尺消。

話說楊任把扇子一搧，方義真連人帶馬化一陣狂風去了。眾軍士見了，吶一聲喊，抱頭棄兵，奔回進關。且說黃飛虎等見楊任這等相貌，知是異人，忙在陷車中問曰：「來者是那一位尊神？」楊任認得是黃飛虎——俱是一殿之臣——忙下了雲霞獸，口稱：「黃將軍！我非別人，不才便是上大夫楊任。因紂王失政，起造鹿臺，我等直諫，昏君將我剜去二目，多虧道德真君救我上山，將兩粒仙丹放在目中，故此生出手中之眼耳。今特著我下山來破瘟癀陣，先救將軍等，故效此微勞耳。」隨放了四將。四將謝過了楊任，只是咬牙深恨。楊任曰：「四位將軍且不必出關，且借住民家，待我破了瘟癀陣，那時率眾出關，公等可作內應。只聽砲聲為號，不可有誤。」黃飛虎等感謝楊任，自投關內民家去了。

且說楊任上了雲霞獸，出穿雲關，來至周營，下了雲霞獸，軍政官見了大驚。楊任曰：「早報於武王，吾非反臣也。」報馬報入中軍。雲中子知是楊任來了，忙傳令：「請進中軍。」諸將見了，各自駭然。楊任見雲中子下拜，曰：「師叔在此，料呂岳何能為患。」雲

中子安慰謝畢，請起與眾門人相見。楊任來見武王，武王大驚，問其原故。楊任把紂王剜目之事，又說了一遍。武王大喜，命治酒款待。楊任又將救了四將事表過：「吾師特命不才來破瘟瘟陣耳。」雲中子曰：「你來得正好，還差三日，正是百日之厄完滿。」

眾門人見又添楊任，各有歡喜之色，不覺過了三日。次日清晨，周營砲響，大隊齊出，一千周將與眾門人並武王、雲中子齊至轅門，看楊任破瘟瘟陣。楊任至陣前大呼曰：「呂岳何不早來見我！」只見陣內呂岳道人現了三頭六臂，手提寶劍而出，見楊任相貌異常，心下也自驚駭，忙問曰：「你是何人，通個名來！」楊任曰：「吾乃道德真君門下楊任是也。今奉師命下山，特來破你瘟瘟陣。」呂岳笑曰：「你不過一小童耳，敢出大言！」仗劍來取。楊任飛電鎗急架相迎。楊任大呼：「吾來也！」楊任進陣。二獸相交，鎗劍並舉，戰未三合，呂岳掩一劍望陣中而走。

不知吉凶如何？且聽下回分解。

# 第八十一回 子牙潼關遇痘神

痘疹惡疾勝瘡傷，不信人間有異方。

時行戶戶多遭難，傳染人人盡著傷。

泡紫毒生追命藥，漿清氣絕索魂湯。

不是武王多福蔭，枉教軍士喪沙場。

話說呂岳走進陣去，楊任趕進陣來。呂岳上了八卦臺，將瘟瘟傘撐起，往下一罩。楊任把五火扇一搧，那傘化作灰燼，揚飄而去；又連搧了數搧，只見那二十把傘盡成飛灰。當有瘟部神李平進陣來，將言勸解呂岳，不要與周兵作難，也是天數該然，恰逢其會，被楊任一扇子搧來，李平怎能脫逃？可憐！正是：

一點靈心分邪正，反遭一扇喪微軀。

李平誤被楊任一扇子搧成灰燼。陳庚大怒，罵曰：「何處來的妖人，敢傷我弟？」舉兵刃飛取楊任。楊任把扇子連搧數搧，莫說是陳庚一人，連地都搧紅了。呂岳在八卦臺上，見勢頭凶險，捏著避火訣，指望逃走，不知楊任此扇乃五火真性，攢簇而成，豈是五行之火可以趨避。呂岳見火勢愈熾，不能鎮壓，徹身往後便走。楊任趕上前連搧數扇，把八卦臺與呂岳俱成灰燼，三魂赴封神臺去了。有詩為證，詩曰：

九龍島內曾修煉，得道多年根未深。今日遭逢神火扇，可知天意滅真心。

話說楊任破了瘟瘟陣，只見子牙在四不像上伏定，手執著杏黃旗，左右金花發現，擁護在身。

諸門人看見，齊來攙住。子牙也不言語，面如淡金，只像四不像一躍而起。武王在轅門見武吉背

負子牙而來，武王垂淚言曰：「相父為國為民，受盡苦中之苦！」遂將子牙背至中軍，放在臥榻

之上。雲中子用丹藥灌入於子牙口中，送下丹田。

少時，子牙睜目，見眾將官立於左右，乃言曰：「有勞列位苦心。」武王大喜曰：「相父且

自安心，仔細調理。」子牙在軍中安養了數日，只見雲中子曰：「子牙且自寬心，待後『萬仙

陣』，我等再來助你，今日且奉別。」子牙不敢強留，雲中子回終南山去了。子牙打點來取關，只見楊任說有四將在

內，須得裏外來攻，方可取關。子牙傳令，點眾將攻關。

且說徐芳又見破了瘟瘟陣，左來報：「方義真已死，四將不知所往。」心下十分著忙。只

見門外殺聲振地，鑼鼓齊鳴，喊聲不止，如天崩地塌之狀。徐芳急上關來守禦，只見周兵大隊人

馬，四面駕起雲梯火砲，攻打甚急。有雷震子大怒，飛在空中，一棍刷在城敵樓上，把敵樓打塌

了半邊。徐芳禁持不住，急下城來，雷震子已站於城上。哪吒登起風火輪，也上城來。守城軍士

見雷震子這等凶惡，一齊走了。哪吒下城，斬落了鎖鑰，周兵一擁而入。徐芳見周營大隊人馬進

關，只得縱馬搖鎗，前來抵擋；被周營大小眾將，把徐芳圍困在當中，彼此混戰。

且說黃飛虎、南宮适、洪錦、徐蓋聽得關外喊殺，知是周兵成功。四將步行趕至關前，見周

兵已將徐芳困住。黃飛虎大叫曰：「徐芳休走！我來也！」徐芳正在著忙之際，又見黃飛虎等四

人衝殺前來，不覺吃了一驚，措手不及，被黃飛虎一劍砍來。徐芳望後一閃，那劍竟砍落馬首，

把徐芳撞下鞍轎，被士卒生擒活捉，拿縛關下。眾將收了軍卒，迎姜元帥進關，升帳坐下，出榜

安民畢。有黃飛虎、南宮适等來見子牙。子牙曰：「將軍等身受陷阱之苦，幸皇天庇祐，轉禍為

福，此皆將軍等為國忠心，感動天地耳。」

眾將在穿雲關安置已定，子牙吩咐：「把徐芳推來。」左右將徐芳攙至階前，徐芳立而不跪。

子牙罵曰：「徐芳，你擒兄已絕手足之情，為臣有失邊疆之責，你有何顏尚敢抗禮？此乃人之禽

獸也！速推出斬了！」眾軍士把徐芳推出斬首，號令在穿雲關。武王設宴與眾將飲酒，犒賞三軍。

翌日，子牙傳令起兵，行有八十里，兵至潼關，安營砲響，立下寨柵。子牙升帳，眾將官參謁畢，商議取關。

且言潼關主將余化龍有子五人，乃是余達、余兆、余光、余先、余德，惟余德一人在海外出家，不在潼關，連余化龍只有父子五人守此關隘。忽聽關外砲響，探事報知：「周兵抵關下寨。」余化龍謂四子曰：「周兵此來，一路屢屢得勝，今日至此，亦是勁敵，須是要盡一番心力。」四子齊應曰：「父親放心，料姜尚有多大本領，不過偶然得勝，諒他何能過得此關？」不言余化龍父子商議。

再言子牙次日升帳，問左右：「誰去取此關，見陣一遭？」旁有太鸞應聲曰：「末將願往。」子牙許之。太鸞出營至關下掠戰，哨馬報入關中，余化龍命長子余達出關。余達領令出關。太鸞見潼關內有一將，銀甲紅袍，真個齊整，滾出關來。怎見得？有讚為證：

紫金冠，名束髮；飛鳳盔，雉尾插。面如傅粉一般同，大紅袍罩連環甲。獅鸞寶帶現玲瓏，打將鋼鞭如鐵塔。銀合馬跑似雲飛，白銀鎗杆鞍上拉。大紅旗上書金字，潼關首將名余達。

話說太鸞大呼曰：「潼關來將何名？」余達曰：「我乃余元帥長子余達是也。久聞姜尚大逆不道，興兵構怨，不守臣節，干犯朝廷關隘，是自取滅亡耳。」太鸞曰：「吾元帥乃奉天征討，弔民伐罪，會合天下諸侯，觀政於商。五關今已進三，爾尚敢拒逆天兵哉？速宜倒戈，免汝一死；若候關破之日，玉石俱焚，追悔何及！」余達大怒，搖鎗直取。太鸞手中刀赴面來迎，二將大戰三、二十合，余達撥馬便走，太鸞隨後趕來。余達聞腦後馬至，掛下鎗，取出撞心杵，回手一杵，正中太鸞面上，太鸞翻下鞍韉，可憐為將官的，正是：

禍福隨身於頃刻，翻身落馬項無頭。

余達把太鸞一杵打下馬來，復一鎗結束了性命，梟了首級，掌鼓進關，見父請功，將首級號令於關上。敗兵回見子牙報知，子牙聞太鸞已死，心下不樂。

次日，子牙升帳，只見蘇護上帳欲去取關。蘇護問曰：「來者何人？」余兆曰：「我乃余元帥次子余兆是也。你化龍命次子余兆出關對敵。蘇護曰：「老將軍，末將不知是老皇親，余是何名？」蘇護曰：「我非別人，乃冀州侯蘇護是也。」余兆曰：「老將軍身為貴戚，世受國恩，宜當共守王土，以圖報效；何得忘椒房之寵，一旦造反，以助叛逆？竊為將軍不取！」一旦武王失恃，那時被擒，身戮國亡，遺議萬世，追悔何及，速宜倒戈！尚可轉禍為福耳。」蘇護大怒：「天下大勢，八九已非商土，豈在一潼關也！」縱馬搖鎗，直取余兆。

余兆手中鎗急架忙迎，二馬相交，未及數合，余兆取一杳黃旗一展，咫尺似一道金光一晃，中發下，蘇護就不見了。蘇護不知其故，急自左右看時，腦後馬至，慌忙轉馬，早被余兆一鎗刺余兆連人帶馬忙不見了。蘇護翻鞍落馬，一靈已往封神臺去了。余兆取了首級，進關來見父報功，將首級號令中發下，蘇護翻鞍落馬，一靈已往封神臺去了。余兆取了首級，進關來見父報功，將首級號令慶喜不表。

且說子牙又見折了蘇護，著實傷悼。蘇護長子蘇全忠聞報，痛哭上帳，欲報父仇，子牙不得已，許之。蘇全忠又見至關下搦戰，哨馬報進關來，余化龍令第三子余光出關對敵。蘇全忠見關中一少年將來，切齒咬牙，大喝曰：「你可是余兆？快來領死！」余光曰：「非也，吾乃是余元帥三子余光是也。」蘇全忠大怒，縱馬搖戟，衝殺過來，二馬相交，鎗戟並舉，大戰二十餘合，余光按下鎗便走。蘇全忠因父親被害，怒發如雷，大罵曰：「不殺匹夫，誓不回兵！」趕下陣來。余光撥馬便走。蘇全忠因父親被害，怒發如雷，大罵曰：「不殺匹夫，誓不回兵！」趕下陣來。余光得勝進關，見父回令：「鏢打蘇全忠敗回。」余化龍曰：「明日待吾親會姜尚，設謀共破周兵，必取全勝。」

余光按下鎗，取梅花鏢回手一鏢，有五鏢一齊出手，全忠身中三鏢，幾乎墜於馬下，敗回周營。

次日，關中點砲吶喊，余總兵帶四子出關，至周營搦戰。哨馬報進營來，子牙與眾將出營拒敵，左右軍威甚齊。余化龍見子牙出營，子牙答禮曰：「余元帥！不才甲冑在身，不能全禮。不才奉天征討獨夫，以除不道，弔民伐罪，所以望風納降。所有逆命者，隨即敗亡，國家盡失，元帥不得以昨日三次僥倖之功，認為必勝之策。倘執迷不悟，一時玉石俱焚，悔之何及？請自三思，毋貽伊戚！」

余化龍曰：「人言子牙善於用兵，果然話不虛傳！」余化龍看罷，一騎當先：「姜子牙請了。」

余化龍見子牙出兵，歎曰：「似你出身淺薄，不知天高地厚之恩，只知妖言惑眾，造反叛主，以逞狂妄。今日逢吾，只叫你片甲無存，死無葬身之地矣！」厲聲大叫：「左右，誰與我拿姜尚見頭一功？」只見左右四子衝殺過來。蘇全忠戰住余達，余兆敵住武吉，鄧秀抵住余光，余化龍壓住陣腳，四對兒交兵。這場大戰，怎見得好殺？有詩為證：

兩陣上旗旛齊磨，四對將各逞英豪；長鎗闊斧並相交，短劍斜揮閃耀。蘇全忠英雄赳赳，余達似猛虎頭搖；武吉只叫活拿余兆，鄧秀喊捉余光。黃飛虎恨不得鎗挑余先下馬，眾兒郎助陣似潮波湧濤。咫尺間天昏地暗，殺多時鬼哭神嚎。這一陣只殺得屍橫遍野血凝膏，尚不肯干休罷了。

八員戰將，各要爭先，余達撥馬就走；蘇全忠隨後趕來，被余達回手一杵，正中護心鏡上，將鏡打得粉碎，蘇全忠翻身落馬。余達似猛虎頭搖；武吉只叫活拿余兆，鄧秀喊捉余光。周營內早有偏將祈恭，將全忠救回。

話說余化龍見雷震子敵住余達，自縱馬舞刀來取子牙；旁有哪吒登風火輪挺鎗來戰，余先戰住黃金棍當頭刷來，余達只得架棍，早有雷震子展開雙翅，飛來甚快，使開黃金棍當頭刷來，余達只得架棍，見子牙開戰交兵，楊戩立馬橫刀，看十人對敵，不分勝負。楊戩自思曰：「待我暗助他們一陣。」遠遠將哮天犬祭起。余化龍那裏知道，

被哮天犬一口咬了頸子，連盔都帶去了。哪吒見余化龍著傷，急祭起乾坤圈，正中余光肩窩，大敗而走。周兵揮動人馬，衝殺一陣；只殺得屍橫遍野，血淋滿地，子牙掌鼓回營。正是：

眼前得勝歡回寨，只恐飛災又降臨。

話說余化龍被哮天犬所傷，余光又打傷肩臂，父子二人呻吟一夜，府中大小俱不能安。不一日，余德回家探父，家將報知：「五爺來了。」余化龍尚自呻吟不已。只見余德走近臥榻之側，見父親如此模樣，急忙請問，余化龍將前事備述一遍。余德曰：「不妨，這是哮天犬所傷。」忙取丹藥，用水敷之，即時痊癒。

次日，余德出關至周營，只要姜子牙答話。哨馬報入中軍，子牙出大營，見一道童，頭挽抓髻，麻鞋道服，仗劍而來。子牙曰：「道者從那裏來？」余德曰：「我乃余化龍第五子余德是也。楊戩用哮天犬傷我父親，哪吒用圈打傷吾三兄，今日下山，特為父兄報仇。吾與汝等共顯胸中道術，以決雌雄。」縱步仗劍，來取子牙，旁有楊戩舞刀忙迎；哪吒提鎗，顯出三頭八臂；雷震子、韋護、金吒、木吒、李靖一齊上前迎敵，只稱：「拿此潑道，休得輕放！」眾門人一齊上前，把余德圍在垓心，縱有奇術，不能使用。楊戩見余德渾身一團邪氣裹住，知是左道之術；把馬跳出圈子去，取彈弓在手，發出金九，正中余德。余德大叫一聲，借土遁走了。子牙見子牙曰：「余德乃左道之士，渾身一團邪氣籠罩，防他暗用妖術。」子牙曰：「吾師有言：楊戩見子牙曰：『謹防達兆光先德』莫非就是余德也？」旁有黃飛虎曰：「前日四將輪戰四日，果然是余達、余兆、余光、余先、余德。」子牙大驚，憂容滿面，雙鎖眉梢，正尋思無計。

且說余德著傷敗回關上，進府來用藥服了，不一時，身體痊癒。余德切齒深恨曰：「我若留你一個，也不是有道之士！」彼時至晚，余德與四兄曰：「你們今夜沐浴淨身，我用一術，使周兵七日內，叫他片甲無存。」四人依其言，各自沐浴更衣。至一更時分，余德取出五個帕來，按

青、黃、赤、白、黑顏色，鋪在地下。余德又取出五個小斗兒來，一人拿著一個：「叫你抓著灑，你就灑；叫你把此斗往下潑，你就往下潑。不用張弓隻箭，七日內死他乾乾淨淨。」兄弟五人，俱站在此帕上。余德步罡斗法，用先天一氣，忙將符印祭起。好風！有詩為證：

蕭蕭颯颯竟無蹤，拔樹崩山勢更凶；莫道封姨無用處，藏妖影怪作先鋒。

話說余德祭起五方雲來至周營，站立空中，將此五斗毒痘四面八方潑灑，灑至四更方回，不表。且說周營眾人俱肉體凡胎，如何經得？三軍人人發熱，眾將個個不寧。子牙在中軍也自發熱，武王在後殿，自覺身疼，六十萬人馬俱是如此。三日後，一概門人、眾將，渾身上下俱長出顆粒，莫能動履，營中煙火斷絕，只得哪吒乃蓮花化身，不逢此厄。楊戩知道余德乃是左道之人，故此夜間不在營中，各自運度，因此上不曾侵染。只見過了五、六日，子牙渾身上下俱是黑的。此痘形按五方：青、黃、赤、白、黑。哪吒與楊戩曰：「今番又是那年呂岳之故事。」楊戩曰：「呂岳伐西岐，還有城郭可依，如今不過行營寨柵，如何抵擋？倘潼關余家父子衝殺過來，如何濟事？」二人心下甚是憔悶。

且說余化龍父子六人，在潼關城上來看，周營煙火全無，空立旗旛寨柵。余達曰：「乘周營諸將有難，吾等領兵下關，一齊殺出，只此一陣成功，卻不為美？」余德曰：「長兄！不必勞師動眾，他自然盡絕，也使旁人知我等妙法無邊。不動聲色，令周兵六十餘萬人自然絕滅。」父子五人齊曰：「妙哉！妙哉！」看官：此正是武王有福，不然，依余達之言，則周營兵將，死無噍類。正是：

洪福已扶仁聖主，徒令余達逞奇謀。

話說楊戩見子牙看看病勢垂危，心下著慌，與哪吒共議曰：「師叔如此狼狽，呼吸俱難，如之奈何？」話猶未了，只見半空中黃龍真人跨鶴而來。楊戩、哪吒迎接黃龍真人至中軍坐下，真人曰：「楊戩！你師父可曾來？」楊戩答曰：「不曾來。」真人曰：「他原說先來，如今該會萬仙陣了。」話未絕時，又聽得玉鼎真人自空中來至。楊戩迎迓，拜罷。玉鼎真人起身，入內營來看子牙，見子牙如此模樣，真人點頭歎曰：「雖是帝王之師，好容易！正是你……

七死三災今已滿，清名留在簡編中。」

玉鼎真人歎息不已，遂命楊戩：「你再往火雲洞走一遭。」楊戩領命，借著土遁往火雲洞而來，如風雲一樣。看看來至山腳下，好山真無限的景致，有奇花馥馥，異香依依，怎見得？有賦為證：

勢連天界，名號火雲。青青翠翠的喬松，龍鱗重疊；茸茸的碧草，龍鬚柔軟；古古怪怪的古樹，鹿角丫叉。亂石堆山，似大大小小的伏虎；老簌掛壁，似彎彎曲曲的騰蛇。丹壁上更有些分分明明的金碧影，低澗中只見那香香馥馥的瑞蓮花。洞府中鎖著那氤氤氳氳的霧靄，青巒上籠著爛爛縵縵的煙霞。對對彩鸞鳴，渾似那咿咿啞啞的律呂；雙雙丹鳳嘯，恍疑是嘹嘹亮亮的笙笳。碧水跳珠，點點滴滴從玉女盤中洩出；虹霓流彩，閃閃灼灼自蒼龍嶺上飛斜。真個是：福地無如仙境好，火雲仙府勝玄都。

話說楊戩看罷景致，不敢擅入。少時，見一水火童子出來，楊戩上前稽首曰：「敢煩師兄，借傳一語：『楊戩求見。』」童子認得楊戩，忙回禮曰：「師兄少待。」童子回言畢，進洞府來……

「啓皇爺：外面有楊戩求見。」伏羲聖人曰：「著他進來。」那童子復至外面：「楊戩進見。」

楊戩至蒲團前，倒身下拜：「弟子楊戩，願皇爺聖壽無疆！」拜罷，將書呈上。伏羲展玩，書曰：

弟子黃龍真人、玉鼎真人薰沐頓首，謹書上啓闡天開地太昊皇上帝寶座下：弟子仰仗三

教，演習靈文，自宜默守蒲團，豈敢冒言瀆奏？但弟子等運逢劫數，殺戒已臨，襄應運

之天子，伐無道之獨夫。路至潼關，突遭余德以左道之幻術，暗毒害於生靈。茲有元戎

姜尚暨門徒將士兵卒六十餘萬，驟染顆粒之瘡，莫辨為癩為毒，懨懨待盡，至呼吸以難

通，旦夕垂亡，雖水漿而莫用。自思無奈，仰叩仁慈，懇祈大開惻隱，憐繼天立極之聖

君，拯無辜被毒之性命，早施雨露，以慰倒懸。臨啓不勝感命之至！

伏羲看罷書，謂神農曰：「今武王有事於天下，乃是應運之君，數當有此厄難，我等理宜助

一臂之力。」神農曰：「皇兄之言是也。」遂取三粒丹藥付與楊戩。楊戩得了丹藥，跪而啓曰：

「此丹將用何度？」神農曰：「此丹一粒可救武王，一粒可救子牙，一粒用水化開，只在軍前四

處灑遍，此毒氣自然消滅。」楊戩又問曰：「不知此疾何名？」伏羲曰：「此疾名為痘疹，乃是

傳染之病。若救稍遲，俱是死症。」楊戩又啓曰：「倘此疾後日傳來人間，將何藥能治，求賜指

示。」神農曰：「你隨我出洞至紫雲崖來。」楊戩隨了神農來至崖前，尋了一遍。神農拔一草遞

與楊戩：「你往人間傳與後世，此藥能救痘疹之患也。」楊戩又跪懇曰：「此草何名？」神農曰：

「你聽我道來，此草有詩為證：

紫梗黃根八瓣花，痘瘡發表是升麻。常桑曾說玄中妙，傳與人間莫浪誇。」

話說楊戩求了丹藥，又傳下升麻，以濟後人。離了火雲洞，逕回周營，來見玉鼎真人，備言

求得丹藥並升麻之草，可救痘疹之厄。黃龍真人忙將丹藥化開，先救武王；玉鼎真人來治子牙；楊戩與哪吒用水化開此丹，用楊枝灑起四處來。霎時間，痘疹之毒一時全消。正是：

痘疹毒害從今起，後人遇著有生亡。

周營內被楊戩、哪吒在四面遍灑，只三山五嶽門人，與凡夫不同，俱是腹內有三昧真火的，又會五行之術，不覺俱先好了，人人切齒，個個咬牙。次日，子牙見眾門人臉上均有疤痕，子牙大怒，與眾人共議，取潼關洩恨。眾人齊厲聲大叫曰：「今日不取潼關，勢不回軍！」不知余化龍父子性命如何？且聽下回分解。

## 第八十二回　三教大會萬仙陣

萬仙惡陣列山隈，颯颯寒風劈面吹。片片祥光籠斗柄，紛紛殺氣透靈臺。魚龍此際分真偽，玉石從今盡脫胎。多少修持遭此劫，三屍斬去五雲開。

話說余化龍與余達等俱聽了余德之言，不以周兵為意，逐日飲酒，只等周營兵將自己病死。那一日，不覺就是第八日。余化龍對諸子言曰：「今日已是八日，不見探事官來報，我們可上城一看。」五子齊曰：「上城看看才是。」那時離了帥府，上得城來，只見周營比起初三四日光景不同，起先營中毫無煙火，今日周營中反覺騰騰殺氣，烈烈威風，人人勇敢，個個精神，旌旗嚴整，金鼓分明，重重戈戟，疊疊鎗刀。

余化龍忙問余德曰：「這幾日周營中已有復舊光景，此事如何？」余德從旁理怨曰：「兄弟，你不從我言，致有今日，豈有人是自家會死得盡的？」余德默然不言，暗思：「吾師傅授我此術，響應隨時，豈有不準之理？其中必有原故。」乃對父兄言曰：「事已至此，遲疑無益，此必有人在暗中解了。諒他一時身弱，也不能爭戰。不若乘其不備，一戰可以成功，遲則有變。」

余化龍聽說，只得領五子殺出關來，逕奔周營，欺周將身弱，余德穿道服，仗劍在前，如風馳雨驟而來，威聲大震。姜子牙與眾門人諸將正要出營，恰逢其時，楊戩曰：「此匹夫恃強欺敵，是自取死也！」子牙坐四不像，哪吒引道，眾門人左右擁護，一齊殺出營來。大呼曰：「余化龍，今日是汝父子死期至矣！」金、木二吒氣沖斗牛，楊任腹內生煙，雷震子聲如霹靂，韋護咬碎銀牙，李靖欲吞他父子，龍鬚虎足踏水雲，奮勇爭先。

余家父子迎上前來，周營中眾門人裹住了余家父子。未及數合，哪吒現了三頭八臂，登起風火輪，先在潼關城上。軍士見哪吒三頭八臂，一聲喊，跑了個乾淨。余化龍父子見哪吒上關，身

子被眾人裹住，不得跳出圈子，因此上出了神，被雷震子一棍，正著余光頂上，翻下馬來。余達大呼曰：「匹夫！傷我之弟，勢不兩立！」來戰雷震子，又被韋護祭起降魔杵把余達打死，倒在塵埃。楊任將扇子一搧，正中余德，打翻在地，早被李靖一戟刺死。雷震子見哪吒上城，諒戰不過，急祭起打神鞭，與子牙議曰余德見兄弟四人已死，心中大怒，直奔子牙殺來。子牙身體方好，余先、余兆二人化作飛灰而散。

余化龍見五子陣亡，潼關已歸西土，在馬上大呼曰：「紂王！臣不能盡忠扶帝業，為子報深仇，臣今拼一死而報君恩也！」余化龍仗劍自刎而亡。後人單道余化龍父子一門死節，有詩弔之：

鐵騎馳驅血刃紅，潼關力戰未成功；一門盡節忠商主，萬世丹心泣曉風。

苟祿真能慚素位，捐生今始識英雄；清風耿耿留千載，豈在漁樵談笑中。

話說余化龍自殺，子牙驅人馬進關，出榜安民，清查庫藏。子牙見余化龍父子一門忠烈，命左右收屍厚葬，凡軍士未得平復的，俱在潼關調理。子牙方分撥已定，只見黃龍真人、玉鼎真人忙命起蘆篷席殿，迎迓三教師尊。二人領命去訖。周營眾將自從遭痘疹之厄，人人身弱，個個狼狽，俱在關上將息。又過了數日，只見李靖回令：「蘆篷均已完備。」黃龍真人曰：「蘆篷既完，只是眾門人去得，餘者俱離四十里遠，紮下圍營，俟破陣後，方許起程。」眾將得令，就此駐紮不表。

且說子牙同二位真人與諸門人弟子，前至蘆篷上。但見懸花結彩，香氣氤氳，迎接玉虛門下之客。今日萬仙陣，眾仙會一面，滿其紅塵殺戒，再去返本還元。不一時，這三山五嶽眾道人齊齊拍手大笑而來：廣成子、赤精子、文殊廣法天尊、普賢真人、慈航道人、清虛道德真君、太乙真人、靈寶大法師、道行天尊、懼留孫、雲中子、燃燈道人。眾道人見子牙，稽首曰：「今日之

余德見兄弟四人已死，余先、余兆二人化作飛灰而散。「前面就是萬仙陣了，可請武王也暫歇在此關，我等領人馬往前面要路上，先命人造起蘆篷，迎迓三教師尊。我等只此一舉，以完劫數，了此紅塵之殺運也。」子牙不覺大喜，

會，正完其一千五百年之劫數。」正是：

緣滿皈依從正道，靜心定性誦黃庭。

子牙迎接上篷坐下，先論破陣原故。

且說金靈聖母在萬仙陣中，見燃燈道人頂上現了三花，沖上空中，已知玉虛門下眾道者來了。

見截教中高高下下，攢攢簇簇，俱是五嶽三山四海之中雲遊道客，奇奇怪怪之人，睜目細看數番，門人歎曰：「今日方知截教有這許多人品，吾教不過屈指可數之人！」正是：

隨發一個雷聲，震開萬仙陣，一塊煙霧散開，現出萬仙陣來。蘆篷上眾仙一見，燃燈點頭對眾

燃燈曰：「只等師長來，自有道理。」眾皆默然端坐。

玄都大法傳我輩，方顯清虛不二門。

內中有黃龍真人曰：「眾位道友，自元始以來，惟道獨尊。但不知截教門中一意濫傳，遍及匪類，真是可惜功夫，苦勞心力，徒費精神。不知性命雙修，枉了一生作用，不能免生死輪迴之苦，良可悲也！」有道行天尊曰：「此一會，正是我等一千五百年之劫，難逢難遇。今我等先下篷看看，如何？」燃燈曰：「我等不必去看，只等師尊來至，自有會期。」廣成子曰：「我等又不與他爭論，又不破他的陣，遠觀何妨？」眾道人曰：「廣成子言之甚當。」眾仙搖首曰：「列

燃燈阻不住眾人，只得下篷，一齊來看「萬仙陣」。只見門戶重疊，殺氣森然。眾仙看罷曰：「好利害！人人異樣，個個凶形，全無了道修行意，反有爭持殺伐之心。」那燃燈對眾人曰：「列位道兄！你看他們可是神仙了道之品？」眾仙看罷，方欲回篷，只聽萬仙陣中一聲鐘響，來了一位道人，作歌而出：

人笑馬遂是癡仙，癡仙腹內有真玄。真玄有路無人走，惟我蟠桃赴幾千。

馬遂歌罷，大呼曰：「玉虛門下，既來偷看吾陣，敢與我見個高低，且等掌教聖人來至，自有破陣之時。你何必倚仗強橫，行凶滅教也？」馬遂躍步，仗劍來取。

燃燈曰：「你們只貪看惡陣，致多生此一段是非。」黃龍真人上前曰：「馬遂，你休要這等自恃。如今吾不與你論高低，且等掌教聖人來至，自有破陣之時。你何必倚仗強橫，行凶滅教也？」馬遂躍步，仗劍來取。真人頭痛不可忍，只箍得三昧真火從眼中冒出。真人急忙除金箍，除又除不下，只箍得三昧真火從眼中冒出。馬遂祭起金箍，就把黃龍真人的頭箍住了。真人急忙除金箍，除又除不下，只箍得三昧真火從眼中冒出。

眾仙急救真人，大家回蘆篷上來。真人急忙除金箍，除又除不下，只箍得三昧真火從眼中冒出。

黃龍真人手中劍急忙來迎，只一合，馬遂祭起金箍，就把黃龍真人的頭箍住了。真人頭痛不可忍，只箍得三昧真火從眼中冒出。

師尊來了。」馬遂方要爭持，只見後面仙樂一派，遍地異香，回歸本陣。南極仙翁先至蘆篷，率眾仙迎鑾接駕，上篷坐下。眾門人拜畢，侍立兩旁。元始曰：「黃龍真人有金箍之厄。」忙叫：「過來。」黃龍真人走至面前，元始用手一指，金箍隨脫，真人謝畢。元始曰：「今日你等俱該圓滿此厄，各回洞府，守性修心，斬卻三尸，再不惹紅塵之難。」

馬遂抬頭見是南極仙翁，急駕雲光至半空中來阻住去路。仙翁笑曰：「馬遂，你休要猖獗，掌教師尊來了。」馬遂方要爭持，只見後面仙樂一派，遍地異香，回歸本陣。

且說元始天尊來會「萬仙陣」，先著南極仙翁持玉符先行。南極仙翁跨鶴而來，雲光縹緲。

眾門人曰：「願老師聖壽無疆！」

正靜坐間，忽聽得空中有一陣異香仙樂，飄飄而來。元始已知老子來至，隨同眾門人迎候。老子下了板角青牛，攜手上篷，眾門人禮拜畢。老子曰：「周家不過八百年基業，貧道也到紅塵中三番四轉，可見運數難逃，何怕神仙佛祖？」元始曰：「塵世劫運，便是物外神仙都不能免。況我等門人，又是身犯之者？我等不過來了此一番劫數耳。」二位師尊說過，端然默坐。至二更時分，只見各聖賢頂上現有瓔珞慶雲，祥光繚繞，滿空中有無限瑞靄，直沖霄漢。且不言二位掌教師尊，與眾門人默坐蘆篷不表。

且說金靈聖母在萬仙陣內，見瑞靄祥雲，知二位師伯已至，自思曰：「今日掌教師伯已來，

吾師也要早至方可。」及至天明，只聽得半空中仙樂盈盈，佩環之聲不絕，群仙隨通天教主離了

碧遊宮，親至萬仙陣來。金靈聖母得知，率領眾仙迎接教主，進了陣門，上了八卦臺坐下。萬仙

叩謁畢，金靈聖母曰：「二位師伯俱已至此。」通天教主曰：「罷了！如今是月缺難圓。擺此萬

仙陣，必定與他見個雌雄，以定一尊之位。今日是萬仙統會，以完劫數。」隨命長耳定光仙：「你

且去蘆篷上見你二位師伯，下這一封書。」

定光仙領命，逕至蘆篷下，見楊戩等俱在左右站立。哪吒問曰：「來者何人？」長耳定光仙

曰：「吾是奉命下書來見師伯的，借你通報。」哪吒上前啟知，老子曰：「命來。」哪吒下篷說

知。定光仙上得篷來，見左右立著十二位門人，定光仙拜伏於地，將書呈上。老子看書畢，調定

光仙曰：「吾知道了，明日會破萬仙陣也。」定光仙下篷，至萬仙陣回覆通天教主。

且說次日，二位教主領眾門人來看萬仙陣，下得篷來，至陣前一見，好萬仙陣！怎見得？有

讚為證：

一團怪霧，幾陣寒風。彩霞籠五色金光，瑞雲起千叢豔色。前後排山嶽修行道士與全真；

左右立湖海雲遊陀頸並散客。正東上：九華巾，水合袍，太阿劍，梅花鹿，都是道德清

高奇異人；正西上：雙抓髻，淡黃袍，古定劍，八叉鹿，盡是駕霧騰雲清隱士；正南上：

大紅袍，黃斑鹿，昆吾劍，正是五遁三除截教公；正北上：皂色服，蓮子箍，鑌鐵劍，

跨麋鹿，都是移山到海雄猛客。翠藍旛，青雲繞繞；素白旗，翠鳳翩翩；大紅旗，火雲

罩頂；皂蓋旗，黑氣施張。杏黃旗下萬千條古怪的金霞，內藏著天上無、世上少、闊天

開地無價寶。又是烏雲仙、金光仙、虯首仙神光糾糾；靈牙仙、毘蘆仙、金箍仙氣概昂

昂。七香車坐金靈聖母，分門列定；八虎車坐申公豹，總督萬仙。武當聖母法寶隨身；

龜靈聖母包羅萬象。金鐘響，翻騰宇宙；玉磬敲，驚動乾坤。提爐排，嫋嫋香煙籠霧隱；

羽扇搖，翩翩翠鳳離瑤池。奎牛上坐的是混沌未分天地玄黃之外，鴻鈞教下通天截教主。

只見長耳仙持定了神書，奧妙德道無窮，與截滅闡六魂旛，左右金童隨聖駕，紫霧紅雲離碧遊。通天教主身心變，只因一怒結成仇。兩教主剋終有損，天翻地覆鬼神愁。崑崙正道扶明主，山河一統屬西周。

話說老子同元始來看萬仙陣，老子一見萬仙陣，與元始曰：「他教下就有這些門人，據我看來，總是不分品類，一概濫收，那論根器深淺，豈是了道神仙之輩？此一回玉石自分，淺深互見，遭劫者，可不枉用功夫，可勝歎息！」話猶未了，只見通天教主從陣中坐奎牛而出，穿大紅白鶴絳綃衣，手執寶劍而來。老子看通天教主全無道氣，一臉凶光，怎見得？有讚為證：

關地開天道理明，談經論法碧遊京；五氣朝元傳妙訣，三花聚頂演無生。頂上金光分五彩，足下紅蓮逐萬程。八卦仙衣來紫氣，三鋒寶劍號青蘋。伏龍降虎為第一，擒妖縛怪任縱橫；徒眾三千分左右，後隨萬聖盡精英。天花亂墜無窮妙，地擁金蓮長瑞禎。度盡眾生成正果，養成正道屬無聲。對對旛幢前引道，紛紛音樂及時鳴。奎牛穩坐截教主，仙童前後把香焚。靄靄沈檀雲霧起，騰騰殺氣自氤氳。白鶴唳時天地轉，青鸞展翅海山登。通天教主離金闕，來聚群仙百萬名。

話說通天教主見二位教主，對面打稽首，曰：「二位道兄請了！」老子曰：「賢弟可謂無賴之極，不思悔過，何能掌截教之主？前日誅仙陣上已見雌雄，只當潛蹤隱跡，自己修過，以懺往愆，方是掌教之主。豈得怙惡不改，又率領群仙布此惡陣？你只待玉石俱焚，生靈戕滅殆盡，你方才罷手，這是何苦定作此孽障耳？」通天教主怒曰：「你等謬掌闡教，自恃己長，縱容門人，肆行猖獗，殺戮不道，反作此巧言惑眾。我是那一件不如你，你敢欺我？今日你再請西方準提道人，將加持杵打我就是了！不知他打我就是打你一般，此恨如何可解？」元始笑曰：「你也不必

口講，只你既擺此陣，就把你胸中學識舒展一二，我與你共決雌雄。」通天教主曰：「我如今與你的仇恨難解，除非你我俱不掌教，方才干休。」通天教主道罷，走進陣去，少時，布成一個陣勢，乃是一個陣結三個營壘，攢簇而立。

通天教主至陣前問曰：「你二人可識我此陣否？」老子大笑曰：「此乃是吾掌中所出，豈有不知之理？此是『太極兩儀四象之陣耳』，有何難哉？」通天教主曰：「可能破否？」老子曰：「你且聽吾道來：

混元初判道為尊，煉就乾坤清濁分。太極兩儀生四象，如今還在掌中存。」

老子問曰：「誰去破此太極陣走一遭？」赤精子大呼曰：「弟子願會此陣。」作歌而出：

今朝圓滿斬三尸，復整菩提在此時。太極陣中遇奇士，回頭百事自相宜。

赤精子躍身而出，只見太極陣中一位道人，長鬚黑面，身穿皂服，腰束絲縧，跳出陣前大呼曰：「赤精子，你敢來會我陣麼？」赤精子曰：「烏雲仙，你不可恃強，此處是你的死地了。」烏雲仙大怒，仗劍來取，赤精子手中劍赴面交還。未及三、四個回合，烏雲仙腰間掣出混元鎚就打，一聲響，把赤精子打了一鎚，烏雲仙才待下手，有廣成子大呼曰：「少待傷吾道兄，吾來了！」仗劍抵住烏雲仙。二人大戰，未及數合，烏雲仙又是一鎚，把廣成子打倒在地。廣成子爬將起來，往西北上走了，通天教主命：「烏雲仙趕去，定然拿來。」烏雲仙領法旨，隨後趕來。廣成子前走，烏雲仙後趕。看看趕上，廣成子正無可奈何，轉過了山坡，只見準提道人來至，讓過了廣成子，準提阻住了烏雲仙，笑容滿面，口稱：「道友請了！」烏雲仙認得是準提道人，大叫曰：「準提道人！你前日在誅仙陣上傷了吾師，今又阻吾去路，情殊可恨！」仗寶劍望準提

道人頂上劈來。道人把口一張，有朵青蓮托住了劍，言曰：「舌上青蓮能托劍，吾與烏雲有大緣。」

準提曰：「道友，吾與你是有緣之客，特來化你歸吾西方，共享極樂，有何不美？」烏雲仙大呼曰：「好潑道！欺吾太甚！」又是一劍。準提用中指一指，一朵白蓮托劍，準提又曰：「道友！

掌上白蓮能托劍，須知極樂是西方。二六蓮臺生瑞彩，波羅花放滿園香。」

烏雲仙大怒曰：「一派胡說，敢來欺吾！」又是一劍。準提將手一指，一朵金蓮托住。準提曰：「烏雲仙！吾乃是大慈大悲，不忍你現出真相。若是現時，可不有辱你平昔修煉功夫，化為烏有？我如今不過要你興西方教法，故此善化你，幸祈急早回頭。」烏雲仙大怒，又是一劍砍來。

準提將拂塵一刷，烏雲仙手中劍只剩得一個靶兒。烏雲仙大怒，提起混元鎚打來，準提就跳出圈子去了，烏雲仙隨後趕來。準提曰：「徒弟在那裏？」只見了一個童兒來，身穿水合衣，手執竹枝而來。不知烏雲仙吉凶如何？且聽下回分解。

# 第八十三回　三大士收伏獅象犼

一鉤明月半輪秋，三點如星仔細求。獅象有名緣相立，慈航無著借形修。朝元最忌貪嗔敗，脫骨須知罣礙休。總為諸仙逢殺劫，披毛戴角盡皆收。

話說準提道人命水火童子：「將六根清淨竹來釣金鰲。」童子向空中將竹枝垂下，那竹枝就有無限光華異彩，裹住了烏雲仙，烏雲仙此時難逃現身之厄。準提叫曰：「烏雲仙！你此時不現原形，更待何時！」只見烏雲仙把頭搖了一搖，化作一個金鬚鰲魚，剪尾搖頭，上了釣竿。童子上前，按住了烏雲仙的頭，將身騎上鰲魚背上，逕往西方八德池中，受享極樂之福去了。正是：

八德池中閒戲耍，金蓮為伴任逍遙。

話說準提道人收了金鰲，趕至萬仙陣前，通天教主看見準提，怒沖面上，眼角俱紅。大呼曰：「準提道人！你今日又來會吾此陣，吾絕不與你干休！」準提道人曰：「烏雲仙與吾有緣，被吾用六根清淨竹釣去西方八德池邊，自在逍遙，無罣無礙，真強如你在此紅塵擾攘也。」通天教主聽罷大怒，正欲與準提廝殺，只聽得「太極陣」中一人作歌而出：

大道非凡道，玄中玄更玄。誰能參悟透，咫尺見先天。

話說太極陣中，虬首仙提劍而出：「誰人敢進吾陣中來，共決雌雄？」準提道人曰：「文殊廣法天尊！借你去會此位有緣之客。」準提道人把文殊廣法天尊頂上一指，泥丸復開，三光迸出，

瑞氣盤旋。元始天尊遞一旛與文殊，名曰「盤古旛」，可破此「太極陣」。文殊廣法天尊接旛作

偈而出：

混元一氣此為先，萬劫修持合太玄。莫道此中多變化，汞鉛消盡福無邊。

文殊廣法天尊歌罷，虬首仙大呼曰：「今日之功，各顯其教，不必多言。」仗手中劍砍來。

文殊廣法天尊手中劍急架相還，未及數合，虬首仙便往陣中而去。文殊廣法天尊將盤古旛展動，鎮住

了太極陣，廣法天尊現出一法身來，怎見得？有讚為證：

面如藍靛，赤髮紅鬚。渾身上五彩呈祥，遍體內金光擁護。降魔杵滾滾紅燄飛來，金蓮

邊騰騰霞光亂舞。正是：太極陣中，皈依大法現威光，朵朵祥雲籠八面。

虬首仙見廣法天尊現出一位化身，甚是奇異。只見香風縹緲，瓔珞纏身，蓮花托足。虬首仙

無法可治，正欲迴避，文殊忙將絪妖繩祭起，命黃巾力士：「拿去蘆篷下，聽候發落。」廣法天

尊收了法像，徐徐出陣，上篷來見元始，曰：「弟子已破太極陣矣。」

元始命南極仙翁：「去蘆篷下，將虬首仙打出原身。」仙翁領命，至篷下，見虬首仙縛住一

團。南極仙翁對虬首仙口中念念有詞，道聲：「疾！還不速現原形，更待何時！」只見虬首仙把

頭搖了兩搖，就地一滾，乃是一個青毛獅子，剪尾搖頭甚是雄偉。南極仙翁回覆元始天尊命令，

元始吩咐：「就命廣法天尊坐騎。」仍於項下掛一牌，上書「虬首仙」名諱。

次日，老子與元始親臨陣前，問：「通天教主何在？」左右報與通天教主，逕出陣前，老子

命文殊騎了青獅至前面，老子指與通天教主曰：「你的門下多有此等之物，你還要自稱道德清高？」

真是可笑。」就把個通天教主羞紅滿面，大怒曰：「你再敢破我兩儀陣麼？」老子尚未及回言，只見兩儀陣內，靈牙仙大呼而出曰：「誰敢來破吾兩儀陣麼？」正是：

袖裏乾坤翻上下，兩儀陣內定高低。

靈牙仙逕出陣來，問：「誰敢來見吾此陣？」元始命普賢真人曰：「你去破此陣走一遭。」遂將太極符印付與普賢真人。真人至陣前曰：「靈牙仙！你苦修成形，為何不守本分，又來多此一番事也？只怕你咫尺間現出了原形，當時悔之晚矣！」靈牙仙大怒，仗二劍飛來直取。普賢真人仗手中劍火速忙迎，未及數合，靈牙仙便往兩儀陣中而去。普賢真人趕入陣內，靈牙仙祭動兩儀妙用，逞截教玄功，發動雷聲，來困普賢真人。只見普賢真人泥丸宮現出化身，甚是凶惡。怎見得？有讚為證：

面如紫棗，巨口獠牙。霎時間紅雲籠頂上，一會兒瑞彩罩金身。瓔珞垂珠掛遍體，蓮花托足起祥雲。三頭六臂持利器，手內降魔杵一根。正是：有福西方成正果，真人今日已完成。

話說普賢真人現出法身，鎮住靈牙仙，仍用長虹索，命黃巾力士：「將靈牙仙拿去蘆篷下，聽候指揮。」普賢真人破了兩儀陣，逕至蘆篷上參見老子。老子命南極仙翁速現靈牙仙原形。南極仙翁領命，將三寶玉如意把靈牙仙連擊數下，靈牙仙就地一滾，現出原形，乃是一隻白象。老子吩咐：「將白象頸上也掛一牌，上書『靈牙仙』名諱，與普賢真人為坐騎。」復至陣前，通天教主見青獅在左，白象在右，不覺大怒；正欲上前，只見四象陣上，金光仙大呼曰：「闡教門人不要逞強，吾來也！」乃作歌而出曰：

妙法廣無邊，身心合汞鉛。今領四象陣，道術豈多言？

二指降龍虎，雙眸運太玄。誰人來會吾，方是大羅仙。

元始見金光仙出得四象陣來，勇猛莫敵，忙吩咐慈航道人曰：「你將如意執定，進四象陣去，直須如此如此，就變化無窮，何愁此陣不破也？此是你有緣之騎。」慈航道人作歌而出曰：

普陀崖下有名聲，了卻歸根返玉京。今日已完收四象，夢魂猶自怕臨兵。

慈航歌罷，金光仙躍身而出，大呼曰：「慈航道人！你口出大言，肆行無忌，好個今日已完收四象，只怕你死於目前，不要走，正要拿你！」仗手中劍飛來直取，慈航道人手中劍急架忙迎，未及三合，金光仙便入四象陣去了。慈航道人入陣中，金光仙將四象陣符印發開，內有無窮法寶，來治慈航道人。正是：

四象陣遇金毛犼，潮音洞裏聽談經。

話說慈航道人見四象陣中變化無窮，忙將頭上一拍，有一朵慶雲籠罩，蓋住頂上，聽得一聲雷響，現出一位化身。怎見得？

面如傅粉，三頭六臂。二目中火光餤裏見金龍，兩耳內朵朵金蓮生瑞彩。足踏金鰲，靄靄祥雲千萬道；手中托杵，巍巍紫氣徹青霄。三寶如意擎在手，長毫光燦燦；楊柳在肘後，有瑞氣騰騰。正是：普陀妙法甚莊嚴，方顯慈航行。

且說金光仙看見闡教內門人這等化身，自歎曰：「真好一個玉虛門下，果然器宇不同。」欲待逃回，早被慈航道人祭起三寶玉如意，命黃巾力士：「把此物拿去蘆篷下，聽候發落。」少時，力士平空把金光仙拿至蘆篷下。南極仙翁在篷下等候，忽見空中丟下金光仙來，南極仙翁見金光仙跌下篷來，遵老子命令，將金光仙頸上連拍幾下道：「孽障，還不速現原形，更待何時？」金光仙情知不能脫逃，就地一滾，現出原形，乃是一隻金毛犼。仙翁至蘆篷下回覆法旨。元始吩咐：「也與他頸上掛一牌，書『金光仙』名諱，就與慈航為坐騎。」仙翁一一領命施為。慈航騎了，復至陣前，此是後話，表過不題。

且說通天教主見如此光景，心中大怒，方欲仗劍前來，以決雌雄，忽聽得後面一門人大呼曰：「老師不要動怒，吾來也！」通天教主觀之，乃是龜靈聖母，身穿大紅八卦衣，仗手中寶劍，作歌而來：

炎帝修成大道通，胸藏萬象妙無窮。碧遊宮內傳真訣，特向紅塵西破戒。

只見龜靈聖母欲來拿廣成子報仇，這壁廂有懼留孫迎上前來曰：「那孽障慢來！」老子、元始、準提道人三位教主是慧眼，看見龜靈聖母行相，元始笑曰：「二位道兄，似這樣東西，如何也要成正果？真個好笑。」你道他如何出身？有讚為證：

根源出處號蓍泥，水底增光獨顯威。世隱能知天地性，靈性偏曉鬼神機。藏身一縮無頭尾，展足能行即自飛。倉頡造字須成體，卜筮先知伴伏羲。穿萍透荇千般俏，戲水翻波把浪吹。條條金線穿成甲，點點裝成玳瑁齊。九宮八卦生成定，散碎鋪遮緣羽衣。生來好勇龍王幸，死後還馱三教碑。

要知此物名和姓，炎帝得道母烏龜。

　　且說龜靈聖母仗劍出來，與懼留孫大戰，未及三、五合，祭起日月珠打來。懼留孫不識此寶，不敢招架，轉身往西敗走。通天教主大呼曰：「速將懼留孫拿來！」龜靈聖母飛頭趕來。懼留孫乃是西方有緣之客，久後入於釋教，大闡佛法，興於西漢。正往西逃走，只見迎頭來了一人，頭挽雙髻，身穿水合道袍，徐徐而來，讓過懼留孫，阻住龜靈聖母，大呼曰：「不要趕吾道友。你既修成人體，理當守分安居，如何肆志亂行，作此孽障？若不聽吾之言，那時追悔不及，你可速回。吾乃西方教主，大展沙門，今來特遇有緣，非是無端惹事。」正是：

　　若是有緣當早會，同上西方極樂天。

　　龜靈聖母大呼曰：「你是西方客，當守你巢穴，如何敢在此妖言亂語，惑吾清聽也？」不及交手，急祭日月珠劈面打來。接引道人指上放一白毫光，光上生一朵青蓮，托住此珠。西方教主曰：「青蓮托此物，眾生那裏得知？」龜靈聖母原非根深行滿之輩，不知進退，依舊用此珠打來。接引道人曰：「既到此間，也免不得行紅塵之事，非是我不慈悲，乃氣數使然，我也難為自主。我且將此寶祭起，看他如何。」

　　西方教主將念珠祭起，龜靈聖母一見，躲身不及，那念珠落下，正打在龜靈聖母背上，壓倒在地，現出原身，乃是個大龜。只見壓得頭足齊出，懼留孫方欲仗劍斬之，西方教主急止之曰：「道友不可殺他，若動此念，轉劫難完，相報不已。」教主呼：「童子在那裏？」西方教主言未畢，只見一童走至面前，西方教主曰：「我同此位道友去會有緣之客，你可將此畜收之。」接引道人同懼留孫赴蘆篷來不表。

　　且說西方白蓮童子將一小小包兒打開，欲收龜靈聖母，不意走出一件好東西，甚是利害，聲

音細細，映日飛來。怎見得？有詩為證：

聲若轟雷嘴若針，穿衾度被慢更難禁。貪餐血食侵人體，畏避煙燻集茂林。炎熱愈威偏聒噪，寒風才動便無情。龜靈聖母因逢劫，難免今朝萬喙臨。

話說白蓮童子打開包裹，放出蚊蟲。那蚊蟲聞得血腥氣，俱來叮在龜靈聖母頭足之上，及至趕打，如何趕得散？未曾趕得這裏，那裏又歇滿了。不一時，把龜靈聖母吃成空殼。白蓮童子急至收時，他也自四散飛去，一陣飛往西方，把十二蓮臺食了三品，後來西方教主破了萬仙陣回來，方能收住，已是少了三品蓮臺，追悔無及。正是：

九品蓮臺登彼岸，千年之後有沙門。

不表蚊蟲之事，且說西方教主同懼留孫來至萬仙陣前，見了紫霧紅雲，黃光繚繞，有準提道人見師兄來至，老子與元始忙迎上前，打稽首曰：「道友請了！」對面通天教主看見，大呼曰：「接引道人！你前番可惡，破吾誅仙陣，今又來此，我與你見個高下！」道罷，把奎牛催開，用劍來取。西方教主也不動手，只見泥丸宮舍利子升起三顆，或上或下，反覆翻騰，遍地俱是金光。通天教主寶劍架隔，不能近身。通天教主大怒，復用漁鼓打來，準提用手一指，一朵金蓮架住，亦不能近身。老子與元始請曰：「二位道兄暫回，今日且不要與他較量。」赤精子聽罷，忙鳴金鐘，廣成子又擊玉磬，四位教主皆回。通天教主又不能阻攔，心中大怒：「今日且讓他暫回，明日絕要會你等，以見高下！」老子曰：「你且回去，不要性急。」只見四位教主回至蘆篷上坐下，元始曰：「二位道兄此來共佐周室，若明日破陣，必盡除此教，以絕彼之虛妄。只是難為後來訪道修真之人，絕此一種耳。」接引道人曰：「貧道此來，單

只為渡有緣之客。據吾觀萬仙陣中，邪者多而正者少，沒奈何，只得隨緣相得，不敢勉強耳。」

老子曰：「吾等門人今已滿戒，明日速破此陣，讓他早早返本還元，以全此輩根行，也不失我等解脫一場。」元始隨命姜尚過來，問曰：「前日破誅仙陣，那四口寶劍在否？」子牙曰：「此劍俱在弟子處。」元始曰：「取來。」子牙遂取出四口劍獻上元始，吩咐曰：「你四人但看明日吾等進陣之時，陣裏面八卦臺前有一座寶塔升起，你四人先衝進重圍之中，祭起此劍。原是他的寶劍，還絕他的門人，非我等故作此惡業也。」又謂子牙曰：「明日會陣之際，但凡吾門下，見者皆可進陣，以完劫數。」子牙領了法旨，來至蘆篷下，吩咐眾門人曰：「明日共破萬仙陣，爾等俱入陣中，各見雌雄，以完劫數。」眾門人聽說，喜不自勝。

元始乃命廣成子、赤精子、玉鼎真人、道行天尊四位過來，吩咐曰：「你四人先衝進重圍之中，祭起此劍。原是他的寶劍，還絕他的門人，非我等故作此惡業也。」

且說潼關眾將聽得破萬仙陣，俱在關內一個個心癢難抓，恨不得也來看看。內有洪錦與龍吉公主曰：「我也自截教，況你又是瑤池仙子，理合去會萬仙陣，如何在此不行？」龍吉公主曰：「我們明日早去無妨。」夫婦計議停當，次日來見武王曰：「臣辭大王，要去會萬仙陣以完劫數，特聽姜元帥調遣。」武王曰：「卿去固好，當佐相父破敵也。」武王大喜，奉酒餞行，洪錦夫婦告別起行，也是合該如此。正是：

萬仙陣內夫妻絕，天數安排不得差。

且說元始次日下篷，吩咐眾門人鳴動金鐘、玉磬，三教聖人率諸門人共破萬仙陣。只見通天教主吩咐長耳定光仙曰：「但吾與你師伯共西方二位道人會戰，吾叫你將六魂旛旛動，你可將旛旛動，不得有誤！」長耳定光仙曰：「弟子知道。」通天教主打點會戰。且說長耳定光仙自思：「我前日見師伯左右門人，總只十二代弟子，俱是道德之士；昨日又見西方教主三顆舍利子頂上光華，真是道法無邊。」先自有三分退怯。正是：

從來心上修仙道，邪正方知成大宗。

話說通天教主至陣前，見老子、元始四人一至，大呼曰：「今日定要與你等見個高低，斷不草率干休！」話猶未了，只見洪錦與龍吉公主走馬至陣前，也不聽約束，舉刀刃直衝殺過去。子牙攔阻不住，看官：此正是這二位星官該絕於此，天數使然，故不由分說，直殺過去耳。洪錦把刀一擺，兩騎馬衝進陣中，萬仙陣不曾提防有此衝突之患，被龍吉公主祭起瑤池內白光劍，傷了數位仙家。

夫妻二人正衝殺間，只見亂騰騰殺氣迷空，黑靄靄陰風晦晝，正遇金靈聖母在七香車上布陣，忽報：「龍吉公主衝進陣來。」金靈聖母急下車看時，公主已殺至面前。聖母綽步提飛金劍抵敵，未及數合，聖母祭起四象塔打來，公主不知此寶，躲不及，一塔正打中頂上，跌下馬來，被眾仙斬之。洪錦見公主已絕，大叫一聲：「休傷我公主！」把刀來取聖母。聖母又祭起龍虎如意，正中洪錦頂上。可憐！自歸周土，屢得奇功，今日夫妻陣亡以報武王。二位靈魂俱往封神臺去了。

元始正欲與通天教主答話，只見洪錦夫妻已亡，元始歎謂西方教主曰：「方才絕者乃是瑤池金母之女，天數合該如此，可見非人力所為。」只見萬仙陣門裏有一杆翠藍旗搖，隱隱調出四位道者，乃是按二十八宿之星，正應萬仙陣而出。元始見翠藍旗搖動，來了四位道人，俱穿青色衣。怎見得？有詩為證：

一字青紗腦後飄，道袍水合束絲絛。元神一現群龜滅，斬將封為角木蛟。
九揚紗巾頭上蓋，腹內玄機無比賽。降龍伏虎似平常，斬將封為斗木豸。
三絡髭鬚一尺長，煉就三花不老方。蓬萊海島無心戀，斬將封為奎木狼。
修成道氣精光煥，巨口獠牙紅髮亂。碧遊宮內有聲名，斬將封為井木犴。

元始又聽得一聲鐘響，一杆大紅旗搖，又來了四位道人，俱穿大紅絳絹衣，好凶惡！怎見得？

有詩為證：

碧玉霞冠形容古，雙手善把天地補。無心訪道學長生，斬將封為尾火虎。

截教傳來煉玉樞，玄機兩濟用工夫。丹砂鼎內龍降虎，斬將封為室火豬。

秘授口訣伐妖邪，頂上靈雲天地遮。三花聚頂難成就，斬將封為翼火蛇。

不變榮華止自修，降龍伏虎任悠遊。空為數載丹砂力，斬將封為觜火猴。

老子見萬仙陣中一杆白旛搖動，又有四位道人出來，身穿大白衣，體態凶頑，各有妖氛氣概。

因謂元始曰：「似這等孽障都來枉送性命，你看出來的都是如此之類。」怎見得？有詩為證：

五嶽三山任意遊，訪玄參道守心修。空勞爐內金丹汞，斬將封為牛金牛。

腹內珠璣貫八方，包羅萬象道汪洋。只因殺戒難逃躲，斬將封為鬼金羊。

離龍坎虎相匹偶，煉就神丹成不朽。無緣頂上現三花，斬將封為妻金狗。

金丹煉就脫樊籠，五遁三除大道通。未滅三尸吞六氣，斬將封為亢金龍。

四位教主又見通天教主把手中劍望東、西、南、北指畫，前後又是鐘鳴；陣門開處，又有四

位道人出來，真好稀奇！有詩為證：

自從修煉玄中妙，不戀金章共紫誥。通天教主是吾師，斬將封為箕水豹。

出世虔誠悟道言，勤修苦行反離魂。移山倒海隨吾意，斬將封為參水猿。

箬冠道服性聰敏，煉就白氣心無損。只因無福了長生，斬將封為軫水蚓。

五行妙術體全殊，各就玄中自丈夫。悟道成仙無造化，斬將封為璧水貐。

元始曰：「此是截教門中，並無一人有根行之士，俱是無福修為，該受此劫數也，深為可悲！」又見皂蓋旛下出來四位道人，怎見得？有詩為證：

跨虎登山觀鶴鹿，驅邪捉怪神鬼哭。只因無福了仙家，斬將封為女土蝠。

頂上祥光五彩氣，包含萬象多伶俐。無分無緣成正果，斬將封為胃土雉。

採煉陰陽有異方，五行攢簇配中黃。不歸闡教歸截教，斬將封為柳土獐。

赤髮紅鬚情性惡，遊盡三山並五嶽。包羅萬象枉徒勞，斬將封為氐土貉。

元始與老子同西方教主共言曰：「你看這些人，有仙之名，無仙之骨，那裏做得修行悟道之品？」四位教主正談論之間，只見旗門開處，又來了四位道人，怎見得？有詩為證：

修成大道真瀟灑，妙法玄機有真假。不能成道卻凡塵，斬將封為星日馬。

鐵樹開花怎能齊，陰陽行樂跨紅霓。只因無福為仙侶，斬將封為昴日雞。

面如藍靛多威武，赤髮金睛惡如虎。喚風呼雨不尋常，斬將封為虛日鼠。

三昧真火空中露，霞光前後生百步。萬仙陣內逞英雄，斬將封為房日兔。

話說通天教主在陣中調出第七對來，展一杆素白旛，旛下有四位道者，凶凶惡惡，凜凜起起，手提方楞鐗出來。怎見得？有詩為證：

道術精奇蓋世無，修真煉性握兵符。長生妙訣貪塵劫，斬將封為畢月烏。

髮似硃砂面似靛，渾身上下金光現。天機玄妙總休言，斬將封為危月燕。

面如赤棗落腮鬍，撒豆成兵蓋世無。兩足登雲如掣電，斬將封為心月狐。

腹內玄機修二六，煉就陰陽超凡俗。誰知五氣未朝元，斬將封為張月鹿。

話說通天教主把九曜二十八宿調將出來，按定方位。只見四七二十八位道者，齊齊整整，左右盤旋，簇擁而出。但見了些飛霞紅氣，紫電清光，有多少著層層密密，凶凶頑頑，真個是殺氣騰騰，愁雲慘慘，好生利害。不知後事如何？且聽下回分解。

# 第八十四回 子牙兵取臨潼關

幽魂旛下夜猿啼，壯士紛紛急鼓聲。黑霧瀰漫人魄散，妖氣籠罩將星低。

只知戰勝歌刁斗，不識奸邪悔噬臍。屈死英雄遭血刃，至今城下草萋萋。

話說通天教主率領眾仙至陣前，老子曰：「今日與你定決雌雄。可憐萬仙遭難，乃你反覆不定之罪。」通天教主怒曰：「你四人看我今番怎生作用！」遂催開奎牛，執劍砍來。老子笑曰：「料你今日作用也只如此，只你難免此厄也。」催開青牛，舉起扁拐，急架忙迎。元始天尊對左右門人曰：「今日你等俱滿此戒，須當齊入陣中，以會截教萬仙，不得錯過。」眾門人聽此言不覺歡笑，吶一聲喊，齊殺入萬仙陣中。正是：

萬仙陣上施玄妙，都向其中了劫塵。

文殊廣法天尊騎青獅，普賢真人騎白象，慈航道人騎金毛犼；三位大士各現出化身，衝將進去，靈寶大法師仗劍而來，太乙真人持寶鎚進陣，懼留孫、黃龍真人、雲中子、燃燈道人齊往萬仙陣來。後面又有姜子牙同哪吒等眾門人亦大呼曰：「吾等今日破萬仙陣，以見真偽也。」話未了時，只見陸壓道人從空飛來，撞入萬仙陣內，也來助戰。看這場大戰，正是：

萬劫總歸此地，神仙殺運方完。

只見：

老子坐青牛，往來跳躍；通天教主縱奎牛，猛勇來攻。三大士催開了青獅、象、犼，金靈聖母使寶劍飛騰；靈寶大法師面如火熱，武當聖母怒氣沖空。太乙真人動了心中三昧，金箍仙毘盧仙亦顯神通；道德真君來完殺戒，雲中子寶劍如虹。懼留孫把綑仙繩祭起，用飛劍來攻；陣中玉磬鏗鏗響，臺下金鐘朗朗鳴。四處起團團黑霧，八方長颯颯狂風；人人會三除五遁，個個曉倒海移峰。劍對劍，紅光燦燦；兵迎寶，瑞氣溶溶。平地下，鳴雷震動；半空中，霹靂交轟。這壁廂三教聖人行正道，那壁廂通天教主涉邪蹤。這四位教主也動了嗔癡煩惱，那通天教主竟犯了反覆無終。正克邪，始終還吉；邪逆正，到底成凶。急嚷嚷天翻地覆，鬧吵吵華岳山崩。姜子牙奉天征討，眾門人各要立功；楊戩刀猶如閃電，李靖戟一似飛龍。金吒縱腳步，木吒寶劍齊衝；韋護祭起降魔寶杵，哪吒登開風火輪，各自稱雄。雷震子二翅半空施勇，楊任手持五火扇搧風。又來了四仙家，祭起那誅、戮、陷、絕四口寶劍，這般兵器難當其鋒。咫尺間，斬了二十八宿；頃刻時，九曜俱空。通天教主精神減半，金靈聖母口內喃喃，毘盧仙已無主意，武當聖母戰戰兢兢。一時間，又來了西方教主，把乾坤袋舉在空中，有緣的須當早進，無緣的任你縱橫。

霎時間雲愁霧慘，一會兒地暗難窮。從今驚破通天膽，一事無成有愧容。

話說老子與元始衝入萬仙陣內，將通天教主裹住。金靈聖母被三大士圍在當中，只見三大士面分藍、紅、白，或現三頭六臂，或現八頭六臂，或現三頭八臂，渾身上下俱有金燈、白蓮、寶珠、瓔珞、華光護持。金靈聖母用玉如意招架三大士多時，不覺把頂上金冠落在塵埃，將頭髮散了，這聖母披髮大戰。正戰之間，遇著燃燈道人祭起定海珠打來，正中頂門。可憐！正是：

封神正位為星首，北闕香煙萬載存。

燃燈將定海珠把金靈聖母打死。廣成子祭起誅仙劍，赤精子祭起戮仙劍，道行天尊祭起陷仙劍，玉鼎真人祭起絕仙劍，數道黑氣沖空，將萬仙陣罩住，凡封神臺上有名者，就如砍瓜切菜一般，俱遭殺戮。子牙祭打神鞭，任意施為。萬仙陣中又被楊任用五火扇搧起烈火，千丈黑煙迷空，可憐萬仙遭難，其實難堪。哪吒現三頭八臂，往來衝突。

玉虛一千門人，如獅子搖頭，猱猊舞勢，只殺得山崩地塌。通天教主見萬仙受此屠戮，心中大怒，急呼曰：「長耳定光仙，快取六魂旛來！」定光仙因見接引道人白蓮裏體，舍利現光，又見十二代弟子玄都門人俱有瓔珞、金燈、光華罩體，知道他們出身清正，截教畢竟差訛。他將六魂旛收起，輕輕的走出萬仙陣，逕往蘆篷下隱匿。正是：

根深原是西方客，躲在蘆篷獻寶旛。

話說通天教主大呼：「定光仙快取旛來！」連叫數聲，連定光仙也不見了。通天教主已知他去了，大怒，無心戀戰，又見萬仙受此等狼狽；欲待上前，又有四位教主阻住；欲要退後，又恐教下門人笑話，只得勉強相持。又被老子打了一拐，通天教主著了急，祭起紫雷鎚來打老子，老子笑曰：「此物怎能近我？」只見頂上現出玲瓏寶塔，此鎚焉能下來？通天教主正出神，不防元始天尊又一如意，打中通天教主肩窩，幾乎落下奎牛，借土遁就走。被陸壓看見，惟恐追不及，急縱至空中，只見二十八宿星官已殺得看看殆盡，只丘引見勢不好了，借土遁就走。被陸壓看見，惟恐追不及，急縱至空中，只見二十八宿星官已殺得看看殆盡，只丘引見勢不好了，借土遁就走。被陸壓看見，惟恐追不及，急縱至空中，只見二十八宿

將胡蘆揭開，放出一道白光，上有一物飛出，陸壓打一躬，命：「寶貝轉身！」可憐丘引頭已落地。陸壓收了寶貝，復至陣中助戰。

且說接引道人在萬仙陣內現乾坤袋打開，盡收那紅氣三千之客，有緣往極樂之鄉者，俱收入此袋內。準提同孔雀明王在陣中現出三十四頭，十八隻手，執定瓔珞傘蓋，花貫魚腸，金弓銀戟，白鉞旛幢，架持神杵，寶銼銀瓶等物來戰通天教主。通天教主看見準提，頓起三昧真火，大罵曰：

「好潑道！焉敢欺吾太甚？又來攪吾此陣也。」縱奎牛衝來，仗劍直取，準提將七寶妙樹架開。

正是：

西方極樂無窮法，俱是蓮花一化身。

且說通天教主用劍砍來，準提將七寶妙樹一刷，把通天教主手中劍打得粉碎。通天教主把奎牛一提，跳出陣去了。準提道人收了法身，老子與元始也不趕他。老子與元始看見定光仙，問曰：「你是截教門人定光仙，為何躲在此處也？」定光仙拜伏在地曰：「師伯在上，弟子有罪，敢稟明師伯！吾師煉有六魂旛，欲害二位師伯並西方教主、武王、子牙，使弟子執定聽用。弟子因見師伯道正理明，吾師未免偏聽逆道，造此孽障，弟子不忍使用，故收匿藏身於此處。今師伯下問，弟子不得不以實告。」元始曰：「奇哉！你身居截教，心向正宗，自是有根器之人。」隨命跟上蘆篷。

四位教主坐下，共論今日邪正方分。老子問定光仙曰：「你可取六魂旛來。」定光仙將旛呈上。西方教主曰：「此旛可摘去周武、姜尚名諱，將旛展開，以見我等根行如何。」準提隨將六魂旛摘去周武、姜尚名諱，命定光仙展布。定光仙依命，將旛連展數展，只見四位教主頂上各現奇珍：元始現慶雲，老子現塔，西方二位教主現舍利子，保護其身。定光仙見了，棄旛倒身下拜，言曰：「似此吾師妄動嗔念，陷無限生靈也！」西方教主曰：「吾有一偈，你且聽著：

極樂之鄉客，西方妙術神。蓮花為父母，九品立吾身。池邊分八德，常臨七寶園。波羅花開後，遍地長金珍。談講三乘法，舍利腹中存。有緣生此地，久後幸沙門。」

西方教主曰：「定光仙與吾教有緣。」元始曰：「他今日至此，也是棄邪歸正念頭，理當皈

依道兄。」定光仙隨拜了接引、準提二位教主。子牙在篷下與哪吒等曰：「今日萬仙陣中許多道者遭殃，無辜受戮，其實痛心。」門人之內，個個歡喜不表。

且說通天教主被四位教主破了萬仙陣，內中有成神者，有歸西方教主者，有逃去者，有無幸受戮者。彼時武當聖母見陣勢難支，先自去了。申公豹也走了，毘盧仙已歸西方教主，後成為毘盧佛，此是千年後才見佛光。

當日通天教主領著二、三百名散仙，走在一座山下，少憩片時，自思：「定光仙可恨！將六魂旛盜去，使吾大功不能成！今番失利，再有何顏掌碧遊宮大教？左右是一不做，二不休，如今回宮再立地、水、火、風，換過世界罷。」左右眾仙俱各讚襄。通天教主見左右四個切己門徒俱喪，切齒深恨：「不若往紫霄宮見吾師，先稟過了他，然後再行此事。」正與眾散仙商議，忽見正南上祥雲萬道，瑞氣千條，異香襲襲，見一道者手執竹枝而來。作偈曰：

高臥九重雲，蒲團了道真。天地玄黃外，吾當掌教尊。盤古生太極，兩儀四象循。一道傳三友，二教闡截分。玄門都領袖，一氣化鴻鈞。

話說鴻鈞道人來至，通天教主知是師尊來了，慌忙上前迎接，倒身下拜曰：「弟子願老師聖壽無疆！不知老師駕臨，未曾遠接，望乞恕罪！」鴻鈞道人曰：「你為何設此一陣，塗炭無限生靈，這是何說？」通天教主曰：「啓老師！二位師兄欺滅吾教，縱門人毀罵弟子，又殺戮弟子門下，全不念同堂手足，一味欺凌，分明是你自己作孽，致生殺伐，該這些生靈遭此劫運，你不自責，尚去責人，情殊可恨！當日三教共簽封神榜，你何得盡忘之也？名利乃凡夫俗子之所爭，嗔怒乃兒女子之所事，縱是未斬三尸之仙，未赴蟠桃之客，也要脫此苦惱；豈意你三人乃是混元大羅金仙，歷萬劫不磨之體，為三教元首，為因小事，生此嗔癡，作此罪孽。他二人原無此意，都

鴻鈞道人曰：「你這等欺心，分明是你自己作孽，一味欺凌，全不念同堂手足」

是你作此過惡，他不得不應耳。雖是劫數使然，也都是你約束不嚴，你的門徒生事，你的不是居多。我若不來，彼此報復，何日是了？我特來大發慈悲，與你等解釋冤愆，各掌教宗，毋得生事。」遂吩咐左右散仙：「你等各歸洞府，自養天真，以俟超脫。」眾仙叩頭而散。

鴻鈞道人命通天教主先至蘆篷通報。通天教主不敢有違師命，俱在蘆篷下議論萬仙陣中那些光景，忽見通天教主先行，後面跟著一個老道人扶杖而行，只見祥雲繚繞，瑞氣盤旋，冉冉而來，將至篷下。眾門人與哪吒等各各驚疑未定，只見通天教主將近篷下，大呼曰：「哪吒！可報與老子、元始快來接吾師聖駕！」哪吒忙上篷來報。

話說老子在篷上與西方教主正講眾弟子劫數之厄，今已圓滿，猛抬頭見祥光瑞霧騰躍而來，老子已知老師來至，忙起身謂元始曰：「師尊來至！」急率眾弟子下篷。只見哪吒來報：「通天教主跟一老道人而來，呼老爺接駕，不知何故。」老子曰：「吾已知之。此是我等老師，想是來此與我等解釋冤愆耳。」乃相奉下篷迎接，在道旁俯伏曰：「不知老師大駕下臨，弟子有失遠接，望乞恕罪。」鴻鈞道人曰：「只因十二代弟子運逢殺劫，致你兩教參商。吾今特來與你等解釋冤尤，各安宗教，毋得自相背逆。」老子與元始聲諾曰：「願聞師命。」

鴻鈞道人稱讚：「西方極樂世界，真是福地。」西方教主應曰：「不敢！」教主請鴻鈞道人拜見。鴻鈞曰：「吾與道友無有拘束，這三個是吾門下，當得如此。」接引道人與準提道人打稽首坐下。後面就是老子、元始過來拜見畢，又是十二代弟子並眾門人俱來拜見畢，俱分兩邊侍立。

通天教主也一旁站立，鴻鈞道人曰：「你三個過來。」老子、元始、通天三人走近前面，道人問曰：「當時周家只因國運將興，湯數當盡，神仙逢此殺運，故命你三個共立封神榜，以觀眾仙根行深淺，或仙或神，各成其器。不意通天弟子輕信門徒，致生事端，雖是劫數難逃，終是你不守清淨，自背盟言，不能善為眾仙解脫，以致俱遭屠戮，罪誠在你。非是我為師的有偏向，這是公論。」

接引與準提齊曰：「老師之言不差。」

鴻鈞曰：「今日我與你講明，從此解釋。大徒弟，你須讓過他罷。俱各歸山闕，毋得戕害生靈。況眾弟子厄滿，姜尚大功垂成，再毋多言，從此各修宗教。」三位教主齊至面前，雙膝跪下。道人袖內取出一個葫蘆，倒出三粒丹來，每一位賜他一粒：「你們吞入腹中，吾自有話說。」三位教主俱謹依師命，各吞一粒。鴻鈞道人曰：「此丹非是卻病長生之物，你聽我道來：

此丹煉就有玄功，因你三人各自攻。若是先將念頭改，腹中丹發即時薨！」

鴻鈞道人作罷詩，三位教主叩頭：「拜謝老師慈悲！」鴻鈞道人起身，作辭西方教主，命通天三弟子：「你隨吾去。」通天教主不敢違命。只見接引道人與準提俱起身，同老子、元始率眾門人齊送至篷下。鴻鈞別過西方二位教主，老子、元始與眾門人等又拜伏道旁，俟鴻鈞發駕。鴻鈞吩咐：「你等去罷。」眾人起立拱候。只見鴻鈞與通天教主，冉冉駕祥雲而去。西方教主也作辭回西方去了。老子、元始與子牙曰：「今日來，我等與十二代弟子俱回洞府，俟你封過神，重新再修身命，方是真仙。」正是：

重修頂上三花現，返本還原又是仙。

老子與元始眾仙下得蘆篷，姜子牙伏於道旁，拜求掌教師尊曰：「弟子姜尚蒙師尊指示，得進於此地，不知後會諸侯一事如何？」老子曰：「我有一詩，你謹記有驗。詩曰：

險處又逢險處過，前程不必問如何。諸侯八百看齊會，只待封神奏凱歌。」

老子道罷，與元始各回玉京去了。廣成子與十二代仙人俱來作別曰：「子牙！我等與你此一別，再不能會面也。」子牙心下甚是不忍分離，在篷下戀戀不捨，子牙作詩以送之。詩曰：

東進臨潼會眾仙，依依回首甚相憐。從今別後何年會？安得相逢訴舊緣。

話說群仙作別而去，惟有陸壓握子牙之手曰：「我等此去，會面已難，前途雖有凶險之處，俱有解釋之人；只還有幾件難處之事，非此寶不可，我將此葫蘆之寶送你，以為後用。」子牙感謝不已。陸壓遂將飛刀付與，也是作別而去。

話分兩頭，單表元始駕回玉虛。申公豹只因破了萬仙陣，希圖逃竄他山，豈知他惡貫滿盈，跨虎而遁；只見白鶴童子看見申公豹在前面，似飛雲掣電一般奔走，白鶴童子忙啓元始天尊曰：「前面是申公豹逃竄。」元始曰：「他曾發一誓，命黃巾力士：：將我的三寶玉如意，把他拿在麒麟崖伺候。」童子接了如意，遞與力士。力士趕上前，大呼曰：「申公豹不要走！奉天尊法旨，拿你去麒麟崖伺候。」祭起如意，平空把申公豹拿了往麒麟崖來。

且說元始天尊駕至崖前，落下九龍沈香輦，只見黃巾力士將申公豹拿來，放在天尊面前。元始曰：「你曾發下誓盟，去塞北海眼，今日你也無辭。」申公豹低首無語。元始命黃巾力士：「將我的蒲團捲起他來，拿去塞了北海眼！」力士領命，將申公豹塞在北海眼裏。有詩為證：

堪笑闡教申公豹，要保成湯滅武王。今日誰知身塞海，不知紅日幾滄桑。

話說黃巾力士將申公豹塞了北海，回元始法旨不表。且說子牙領眾門徒回潼關來見武王，武王曰：「相父今日回來，兵士俱齊，可速進兵，早會諸侯，孤之幸也。」子牙傳令起兵，往臨潼關來。只八十里，早已來至關下，安下行營。

且說臨潼關守將歐陽淳聞報，與副將卞金龍、桂天祿、公孫鐸共議曰：「今姜尚兵來，只得一關，焉能阻當周兵？」眾將言曰：「主將明日與周兵見一陣，如勝，則以勝而退周兵；如不勝，然後堅守，修表往朝歌去告急，俟援兵協守，此為上策。」歐陽淳曰：「將軍之言是也。」

次日，子牙升帳，傳下令去：「誰去取臨潼關走一遭？」旁有黃飛虎曰：「末將願往。」子牙許之。飛虎領本部人馬，一聲砲響，至關下搦戰。報馬報入帥府：「啓主帥：有周將搦戰。」歐陽淳曰：「誰去走一遭？」只見先行官卞金龍領命，出關來見黃飛虎，大呼曰：「來將何名？」

飛虎曰：「吾乃武成王黃飛虎是也。」卞金龍大罵：「反賊！不思報國，反助叛逆！吾乃臨潼關先行卞金龍是也。」黃飛虎大怒，縱馬搖鎗，飛來直取。卞金龍手中斧急架忙迎，牛馬相交，斧鎗並舉，戰未及三十回，黃飛虎賣個破綻，吼一聲，將卞金龍刺下馬來，梟了首級，掌鼓回營，來見姜元帥。子牙大喜，上了黃將軍功績不表。

且說報馬報入帥府，歐陽淳大驚，只見卞金龍家將報入本府，卞金龍妻子胥氏聞說，放聲大哭，驚動後園長子卞吉。卞吉問左右：「太太為何啼哭？」左右把家主陣亡事說了一遍。卞吉怒髮衝冠，遂換了披掛，來見母親曰：「母親不須啼哭，俟兒為父親報仇。」胥氏只是啼哭，也不管卞吉的事。卞吉上馬至帥府，左右報入殿庭：「啓元帥：卞先行長子卞吉令。」歐陽淳命：「令來。」卞吉上殿，行禮畢，含淚啓曰：「末將父死何人之手？」歐陽淳曰：「尊翁不幸，被反賊黃飛虎鎗挑下馬，喪了性命。」卞吉曰：「今日天晚，明日拿仇人為父洩恨。」卞吉回至家中，令家將扛抬一個紅櫃，遂領軍出關。卞吉領軍士至關外，豎立一根大旛杆，將紅櫃打開，提出一根旛掛將起來，懸於空中，有四、五丈高，好利害。怎見得？有詩為證：

萬骨攢成世罕知，開天闢地最為奇。周王不是多洪福，百萬雄師此處危。

話說當日卞吉將旛杆豎起，一馬巡至周營轅門前搦戰。哨馬報人中軍：「啓元帥：關內有將

請戰。」子牙問：「誰人出馬？」只見南宮适領命出營。見一員小將生的面貌凶惡，手持方天畫戟，大呼曰：「來者何人？」南宮适笑曰：「似你這等黃口孺子，定然不認得我。我是西岐大將南宮适。」卞吉曰：「且饒你一死，回去只叫黃飛虎出來。他殺我父，我與他有不共戴天之仇，我不拿你這將生替死之輩。」

南宮适聽罷大怒，縱馬舞刀，直取卞吉。卞吉手中戟急架忙迎，二馬相交，刀戟並舉，二將大戰，正是棋逢對手，將遇作家。南宮适不知詳細，也往庵下來，只見馬到庵前，早已連人帶馬跌倒。南宮适不省人事，被左右守庵軍士將南宮适繩纏索綁，拿出庵來。南宮适方睜開二目，乃知墮入他左道之術。

卞吉進關來見歐陽淳，把拿了南宮适的話說了一遍。歐陽淳命左右：「推來。」至殿前，南宮适站立不跪。歐陽淳罵曰：「反國逆賊！今已被擒，尚敢抗禮？」命：「速斬首號令！」旁有公孫鐸曰：「主將在上：目今姦奸當道，言我等守關將士俱是假言征戰，冒破錢糧，賄買功績，俟捉獲渠魁，解往朝歌，以塞奸佞之口，庶知邊關非冒破之名。不知主將意下若何？」歐陽淳曰：「將軍之言正合

吾意。」遂將南宮适送在監中不表。且說子牙聞報南宮适被擒，心中大驚，悶坐軍中。次日，卞吉又來搦戰，坐名要黃飛虎。飛虎帶黃明、周紀出營來見。卞吉飛馬過來，大呼曰：「來將何人？」黃飛虎曰：「吾乃武成王黃飛虎是也。」卞吉聞言大怒，罵曰：「反國逆賊！擅殺我父，不共戴天之仇！今日拿你碎屍萬段，

以洩吾恨。」展戟來刺，黃飛虎急撥鎗來迎，戰有三十回合，卞吉詐敗，竟往庵下去了。黃飛虎不知，也趕至庵下，亦如南宮适一樣被擒。黃明大怒，搖斧趕來欲救黃飛虎，不知庵至下也跌翻在地，也被擒了。卞吉連擒二將，進關來報功，急欲將黃飛虎斬首，以報父仇。歐陽淳曰：「小

將軍雖要報父之仇，理宜斬首。只他是起禍渠魁，正當獻上朝廷正法，一則以洩尊翁之恨，一則

以顯小將軍之功，恩怨兩伸，豈不為美？且將他監候。」卞吉不得已，只得含淚而退。

且說周紀見黃明又失利，不敢向前，只得敗進營來見子牙。子牙聞黃飛虎被擒，大驚，問周紀曰：「他如何擒去？」周紀曰：「他於關外立有一旛，俱是人骨頭穿成，若是趕他的，亦從旛下便連人帶馬倒了。黃明去救武成王，也被擒去。」子牙大驚：「此又是左道之術！待吾明日親自臨陣，便知端的。」次日，子牙與眾門人俱出營來，看見此旛懸於空中，有千條黑氣，萬道寒煙。哪吒等仔細定睛看那白骨上，俱有硃砂符印，對子牙曰：「師叔！可曾見上面符印麼？」子牙曰：「吾已見了。此正是左道之術，你等今後交戰，只不往他旛下過便了。」

只見報馬報入關內，歐陽淳也親自出關來會子牙，歐陽淳不往旛下過，往旁邊走來。子牙看見歐陽淳轉將出來，對門人曰：「來將莫非守關主將麼？」歐陽淳曰：「然也。」子牙曰：「將軍何不知天命耶？五關只此一城，尚敢抗拒天兵哉？」歐陽淳大怒：「匹夫敢出此言！」回顧卞吉曰：「與吾擒此叛逆。」卞吉催開馬，搖手中戟飛奔過來。旁有雷震子大呼曰：「賊將慢來，有我在此！」展開兩翅，舉棍打來。卞吉見雷震子凶悍，知是異人，未及數合，就往旛下敗走。

雷震子自忖此：「旛既是妖術，不若先打碎此旛，再殺卞吉未遲。」雷震子把二翅飛起，望旛上一棍打來。不知此旛周圍有一股妖氣迷住，撞著他就是昏迷。雷震子一棍打來，竟被妖氣撞著，便翻下地來，不省人事。兩邊守旛家將，把雷震子綑綁起來。這壁廂韋護大怒，急祭起降魔杵來打此旛，此杵雖能壓鎮邪魔外道之人，不知打不得此旛，只見那杵竟落旛下。正是：

休言韋護降魔杵，怎敵幽魂白骨旛。

話說韋護見此杵竟落於旛下，不覺大驚，眾門人俱面面相覷。只見卞吉復至軍前大呼曰：「姜

尚！可早早下馬歸降，免你一死！」哪吒聽得大怒，登開風火輪，現出三頭八臂，大喝曰：「匹夫慢來！」搖火尖鎗飛來直取。卞吉見哪吒如此形狀，先自吃了一驚，未及數合，被哪吒一乾坤圈把卞吉幾乎打下馬來，回身敗進關去了。子牙後有李靖催馬搖戟來戰，歐陽淳旁有桂天祿舞手中刀抵住了李靖，未及數合，被李靖一戟刺於馬下。歐陽淳大怒，搖手中斧來戰李靖，子牙命左右擂鼓助戰，只見陣後衝出辛甲、辛免、四賢毛公遂、周公旦、召公奭無數周將，把歐陽淳圍在當中，又有周紀、龍環、吳謙三將也來助戰，把歐陽淳殺得只有招架之功，更無還兵之力。不知後事如何？且聽下回分解。

# 第八十五回　鄧芮二侯歸周主

西山日落景寥寥，大廈將傾借小條。卜吉無辜遭屈死，歐陽熱血染霞綃。
奸邪用事民生喪，妖孽頻興社稷搖。可惜成湯先世業，輕輕送入往來潮。

話說歐陽淳被一千周將圍在垓心，只殺得盔甲歪斜，汗流浹背，自料抵擋不住，把馬跳出圈子，敗進關中去了，緊閉不出。子牙在轅門又見折了雷震子，心下十分不樂。且說歐陽淳敗進關來，忙升殿坐下，見卜吉打傷，吩咐他且往私宅調養，一面把雷震子且送下監中，修告急文書往朝歌來。差官在路上，正是春盡夏初時節，怎見得一路上好光景？有詩為證：

清和天氣爽，池沼芰荷生。梅逐雨餘熟，麥隨風景成。
草隨花落處，鶯老柳枝輕。江燕攜雛習，山雞哺子鳴。
斗南當日永，萬物顯光明。

話說差官在路，不分曉夜，不一日進了朝歌，在館驛安歇。次日，將本齎進午門，至文書房投遞。那日是中大夫惡來看本，差官將本呈上。惡來接過手，正看那本，只見微子啟來至。惡來將歐陽淳的本遞與微子啟看，微子啟大驚道：「姜尚兵至臨潼關，敵兵已臨咫尺之地，天子尚高臥不知。奈何！奈何！」遂抱本往內庭見駕。

紂王正在鹿臺與三妖飲宴，當駕官啟奏。微子啟至臺上見禮畢，王曰：「皇兄有何奏章？」微子啟奏曰：「有微子啟候旨。」紂王曰：「宣來。」微子啟至諸侯，妄生禍亂，侵佔疆土，五關已得四關，大兵見屯臨潼關下，損兵殺將，大肆狂暴，真纍卵
奏曰：「姜尚造反，自立姬發，興兵作叛，糾合

之危，其禍不小。守關主將具疏告急，乞陛下以社稷為重，日親政事，速賜施行，不勝幸甚！」微子啟將表呈上。紂王接表，看罷，大驚曰：「不意姜尚作亂肆橫，竟克朕之四關也。今不早治，是養癰成患也。」遂傳旨：「上殿。」左右當駕官，施設龍車鳳輦：「請陛下發駕。」只見警蹕傳呼，天子御駕早至金鑾寶殿。掌殿官與金吾大將忙將鐘鼓齊鳴，百官端肅而進，不覺威儀一新。只因紂王有經年未曾臨朝，今一旦登殿，人心鼓舞如此。怎見得？有讚為證：

　　煙籠鳳閣，香靄龍樓。光搖月辰動，雲拂翠華流。侍臣燈，宮女扇，雙雙映彩；孔雀屏，麒麟殿，處處光浮。淨鞭三下響，衣冠拜冕旒。金章紫綬垂天象，管取江山萬萬秋。

　　話說紂王設朝，百官無不慶幸。朝賀畢，王曰：「姜尚肆橫，以下凌上，侵犯關隘，已壞朕四關。如今屯兵於臨潼關下，若不大奮朝綱，以懲其侮，國法安在？眾卿有何策可退周兵？」言未畢，左班中閃出一位上大夫李通，出班啟奏曰：「臣聞『君為元首，臣為股肱。』陛下平昔不以國事為重，聽讒遠忠，荒淫酒色，屏棄政事，以致天愁民怨，萬姓不保，天下思亂，四海分崩。陛下今日臨軒，事已晚矣。況今朝歌豈無智能之士，賢俊之人？只因陛下平日不以忠良為重，故今日亦不以陛下為重耳。即今東有姜文煥，遊魂關晝夜毋寧；南有鄂順，三山關攻打甚急；北有崇黑虎，陳塘關旦夕將危；西有姬發，兵叩臨潼關，指日可破。真如大廈將傾，一木焉能支得？臣今不避斧鉞之誅，直言冒瀆天聽，乞速加整飭，以救危亡。如不以臣言為謬，臣舉保二臣，可先去臨潼關，阻住周兵，再為商議。願陛下日修德政，去讒遠佞，諫行言聽，庶可稍挽天意，猶不失成湯之脈耳。」王曰：「卿保舉何人？」李通曰：「臣觀眾臣之內，只有鄧昆、芮吉素有忠良之心，輔國不二，若得此二臣前去，可保無虞也。」

　　紂王准奏，隨宣鄧昆、芮吉二人上殿。不一時宣至殿前，朝賀畢，王曰：「今有上大夫李通奏卿忠心為國，特舉卿二人前去臨潼關協守。朕加爾黃鉞白旄，特專閫外。卿當盡心竭力，務在

必退周兵，以擒罪者。卿功在社稷，朕豈惜茅土以報卿哉？當領朕命。」鄧昆、芮吉叩首曰：「臣

敢不竭駑駘之力，以報陛下知遇之恩也。」紂王傳旨：「賜二卿筵宴，以見朕寵榮至意。」二臣

叩頭，謝恩下殿。須臾，左右鋪上筵席，百官與二侯把盞。微子、箕子二位殿下也奉酒與二侯，

哽咽言曰：「二位將軍！社稷安危，在此一行，全仗將軍扶持國難，則國家幸甚。」二侯曰：「殿

下放心，臣平日之忠肝義膽，正報國恩於今日也。豈敢有負皇上委託之隆，眾大夫保舉之恩也？」

酒畢，二人謝過二位殿下與眾官。次日起兵，離了朝歌，逕往孟津渡黃河而來，按下不表。

且說土行孫催糧至轅門，看見一首旛，旛下卻是韋護的降魔杵，雷震子的黃金棍。土行孫不

知其故，自思：「他二人兵器，如何丟在此旛下？我且見了元帥，再來看其真實。」報馬報入中

軍：「啓元帥：二運督糧官等令。」子牙傳令…「令來。」土行孫來至中軍，見子牙行禮畢，問

曰：「弟子適才督糧至轅門外，見那關前豎一首旛，那旛下卻有韋護、雷震子兩件兵器在那旛下，

不知何故？」子牙把卜吉的事說了一遍。土行孫不信：「豈有此理。」哪吒曰：「卜吉被我打了

一圈，這幾日俱不曾出來。」土行孫曰：「待我去便知端的。」哪吒曰：「你不可去，果是那旛

利害。」土行孫只是不信。

那時天色將晚，土行孫逕出營門，一頭往旛下來，方至旛下，便一跤跌倒，不知人事。周營

哨馬報於子牙，子牙大驚，正無可計較。只見關上軍士見旛下睡著一個矮子，報與歐陽淳。歐陽

淳曰：「命開關拿來。」不知若要拿人，只是卜吉的家將拿得，其餘別人皆拿不得，到不得旛下

去。彼時幾個軍士走至旛下，俱翻身跌倒，不省人事。軍士看見，忙報主將。歐陽淳亦自驚疑，

忙叫左右：「去請卜吉來。」卜吉此時調養傷痕，聞主將來呼喚，只得勉強至府中。歐陽淳將前

事告訴一遍，卜吉曰：「此小事耳。」命家將：「去把那矮子拿來，將眾人放了。」家將出關，

將土行孫綁了，把眾軍士拖出旛外。眾人如醉方醒，各各揉眼擦目。一時將土行孫扛進關來，拿

至府中，歐陽淳問曰：「你是何人？」土行孫曰：「我見旛下有一黃金棍，拿去家裏耍子，不知

就在那裏睡著了。」卜吉在旁邊罵曰：「你這匹夫！怎敢以言語來戲弄我？」命左右：「拿去斬

了。」眾軍士拿出轅門，舉刀就斬，只見土行孫一扭，就不見了。正是：

地行妙術真堪羨，一晃全身入土中。

眾軍士忙進府中來報曰：「啟元帥：異事非常！我等拿此人，方才下手，那矮子把身一晃，就不見了。」歐陽淳謂卞吉曰：「這個就是土行孫了，須要仔細。」彼此驚異不表。土行孫回營，來見子牙曰：「果然此旛利害！弟子至旛下，就跌倒了，不知人事，若非地行之術，性命休矣。」

次日，卞吉傷痕痊癒，領家將出關，至軍前搦戰。哨馬報入子牙，子牙問：「誰人出馬？」哪吒願往，登風火輪，搖火尖鎗出營來。卞吉見了仇人，也不答話，搖畫杵戟劈面刺來。哪吒火尖鎗分心就刺，一場大戰，怎見得？有讚為證：

戰鼓殺聲揚，英雄臨戰場。紅旗如烈火，征夫四臂忙。這一個展開銀杆戟，那一個發動火尖鎗。哪吒施威武，卞吉逞剛強。忠心扶社稷，赤膽為君王。相逢難下手，孰在孰先亡。

話說卞吉戰哪吒，又恐他先下手，把馬一撥，預先往旛下走來。看官：若論哪吒要往旛下，他也來得；他是蓮花化身，卻無魂魄，如何來不得？只是哪吒天性乖巧，他猶恐不妙，便立住腳，看卞吉往旛下過去了，他便登回風火輪，自己回營不表。

且說卞吉進關來見歐陽淳，言曰：「不才欲誑哪吒往旛下來，他狡猾不來趕我，自己回營去了。」歐陽淳曰：「似此奈何？」正議間，忽探馬報：「鄧、芮二侯奉旨來助戰，請主將下陪。」歐陽淳同眾將出府來迎接。二侯忙下馬，攜手上銀安殿，行禮畢，二侯奉旨來助戰，請主將下陪。」歐陽淳下陪。

問曰：「前有將軍告急本章進朝歌，天子看過，特命不才二人與將軍協守此關。今姜尚猖獗，所

在授首，軍威已挫，是不全在戰之罪也。今臨潼關乃朝歌保障，與他關不同，必當重兵把守，方保無慮。連日將軍與周兵交戰，勝負如何？」歐陽淳曰：「初次副將卞金龍失利，幸其子有一旛，名曰『幽魂白骨旛』，全仗此旛，以阻周兵。一次拿了南宮适，二次拿了黃飛虎、黃明，三次拿了雷震子。」鄧昆曰：「拿的可是反五關的黃飛虎？」歐陽淳曰：「正是他。」歐陽淳此回，正是：

無心說出黃飛虎，咫尺臨潼屬子牙。

話說鄧昆問：「可是武成王黃飛虎？」歐陽淳曰：「正是。」鄧昆冷笑曰：「他今日也被你擒了，此將軍莫大之功也。」歐陽淳謙謝不已。鄧昆暗記在心。原來黃飛虎是鄧昆兩姨夫，眾將那裏知道？歐陽淳治酒款待二侯，眾將飲罷各散。鄧昆至私宅，默思：「黃飛虎今已被擒，如何救他？我想八百諸侯，盡已歸周，此關大勢盡失，料此關焉能阻得他？不若歸周，此為上策。但不知芮吉如何？且待明日會過一戰，見機而作。」

次日，二侯上殿，眾將參謁。芮吉曰：「吾等奉旨前來，當以忠心保國。速傳將令，把人馬調出關會姜尚，早作雌雄，以免無辜塗炭。」歐陽淳等曰：「將軍之言甚善。」今卞吉等關中點砲吶喊，人馬一齊出關。鄧、芮二侯出了關外，見了幽魂白骨旛高懸數丈，阻住正道。卞吉在馬上曰：「啟上二位將軍：把人馬從左路上走，不可往旛下去。此旛不同別樣寶貝。」芮吉曰：「既去不得，便不可走。」軍士俱從左路至子牙營前，對左右探馬曰：「請武王、子牙答話。」哨馬報入中軍：「啟元帥：關中大勢人馬排開，請武王、元帥答話。」子牙曰：「既請武王答話，必有深意。」命中軍官：「速請武王臨陣。」子牙傳令：「點砲吶喊。」寶纛旗麾動，轅門開處，鼓角齊鳴，周營中人馬齊出。怎見得？有讚為證：

紅旗閃灼出軍中，對對英雄氣吐虹。馬上將軍如猛虎，步下士卒似蛟龍。騰騰殺氣沖霄漢，靄靄威光透九重。金盔鳳翅光華吐，銀甲魚鱗瑞彩橫。幪頭燦爛紅抹額，束髮金冠搖雉尾。五嶽門人多驍勇，哪吒正印是先鋒。

保周滅紂元戎至，法令森嚴姜太公。

話說鄧、芮二侯在馬上見子牙出兵，威風凜凜，殺氣騰騰，別是一般光景；又見那三山五嶽門人，一班兒齊齊整整；又見紅羅傘下，武王坐逍遙馬，左右有四賢、八俊分於兩旁。怎見得武王生成的天子，儀表非俗，有詩為證：

龍鳳丰姿迥出群，神清氣旺帝王君。三停勻稱金霞繞，五嶽朝歸紫霧分。仁慈相繼同堯舜，弔伐重光過夏殷。八百餘年開世業，特將時雨救如焚。

話說鄧、芮二侯在馬上呼曰：「來者可是武王、姜子牙麼？」子牙曰：「然也。」因而問之：「二公乃是何人？」鄧昆曰：「我乃鄧昆、芮吉是也。姜子牙！想你西周不以仁義禮智輔國四維，乃擅自僭稱王號，收匿叛亡，拒逆天兵，殺軍覆將，已罪在不赦；今又大肆猖獗，欺君罔上，忤逆不道，侵占天王疆土，意欲何為？獨不思『普天之下，莫非王土；率土之濱，莫非王臣』，何肆無忌憚一至於此！」芮吉又指武王曰：「你先王素稱有德，雖羈囚羑里七年，更無一言怨尤，克守臣節，蒙紂王憐赦歸國，加以黃鉞白旄，特專征伐，其洪恩德澤，可為厚矣。爾等當世世酬報，尚未盡涓之萬一，今父死未久，還聽姜尚妄語，尋事干戈，興無名之師，犯大逆之罪，是自取覆宗滅祀之禍，悔亦何及？今聽吾言，速速退兵，還我關隘，擒獻捕逃，自歸待罪，尚待爾以不死；不然，恐天子大奮乾綱，親率六師，大張天討，只恐爾等死無噍類矣。」

子牙笑曰：「二位賢侯只知守常之語，不知時務之宜。古云：『天命無常，惟有德者居之。』

今紂王殘虐不道，荒淫酗暴，殺戮大臣，誅妻棄子，郊社不修，宗廟不享，臣下化之，朋家作仇，戕害百姓，無辜籲天，穢德彰聞，罪惡貫盈。皇天震怒，特命我伐周，恭行天之討，故天下諸侯相率事周，會於孟津，觀政於商郊。二侯尚執迷不悟，猶以口舌相爭耶？以吾觀之，二侯如寄寓之客，不知誰為之主，宜速倒戈，暗棄投明，亦不失封侯之位耳。請速自裁！」鄧昆大怒，便命卜吉：「拿此野叟。」卜吉縱馬搖戟，衝殺過來，旁有趙昇使雙刃前來抵住。

二人正接戰間，芮吉持刀也衝將過來。這邊孫燄紅使斧抵住，只見武吉催開馬衝來助戰，旁邊惱了先行哪吒，登開風火輪，現三頭八臂，衝殺過來，勢不可擋。鄧昆見哪吒三頭八臂，相貌異常，只嚇得魂飛魄散，落荒先走，傳令鳴金收兵，眾將各架住兵器。正是：

人言姬發過堯舜，雲集群雄佐聖君。

且說鄧昆至更深，自思：「如今天時已歸周主，紂王荒淫不道，諒亦不久；況黃飛虎又是兩姨夫，被陷在此，使吾掣肘，如之奈何？且武王功德日盛，有龍鳳之姿，天日之表，真是應運之主。子牙又善用兵，門下又是些道術之客，此關豈能為紂王久守哉？不若歸周，以順天時。只恐芮吉不從，奈何？且俟明日以言挑他，看他意思如何，再作道理。」就思想了半夜。

不說鄧昆已有意歸周。且說芮吉自與武王見陣，進關雖是吃酒，心下暗自沈吟：「人言武王有德，果然氣宇不同。子牙善能用兵，果然門下俱是異士。今三分天下，周有其二，眼見得此關如何可守？不若獻關歸降，以免兵革之苦。但不知鄧昆心上如何？且慢慢將言語探他，便知虛實。」

次日，二侯升殿坐下，眾將官參謁畢，鄧昆曰：「關中將寡兵微，昨日臨陣，果然姜尚用兵

話說鄧昆回兵進關，至殿前坐下，歐陽淳、卜吉俱說姜尚用兵有法，將勇兵驍，門下又有許多三山五嶽道術之士，難以取勝，俱各咨嗟不已。歐陽淳治酒款待，飲至夜分，各自歸於臥所。

次日，二侯升殿坐下，眾將官參謁畢，鄧昆曰：「關中將寡兵微，昨日臨陣，果然姜尚用兵

有法，所助者多是些道術之士。國事艱難，又豈在人之多寡哉？」卞吉曰：「國家興隆，自有豪傑來佐，又豈在人之多寡哉？」鄧昆曰：「卞將軍之言雖是，但目下難支，奈何？」卞吉曰：「今關外尚有此旛，阻住周兵，料姜尚不能過此。」芮吉聽了他二人說話，心中自忖：「鄧昆已有意歸周。」不覺至晚，飲了數杯，各散。鄧昆令心腹人密請芮侯飲酒，芮吉聞命，忻然而來。二侯執手至密室相敍，左右掌起燭來，二侯對面傳杯。正是：

二位有意歸真主，自有高人送信來。

且不言二侯正在密室中飲酒，欲待要說心事，彼此不好擅出其口。且說子牙在營中運籌取關，只為了那面旛阻在路上，欲別尋路徑，又不知他關中虛實，黃飛虎等下落，無計可施。忽然想起土行孫來，遂喚：「土行孫！吩咐你今晚可進關去，如此如此探聽，不得有誤。」土行孫得令，把精神抖擻，至一更時分，逕進關來。先往禁中來看南宮适等三人，土行孫見看守的尚未曾睡，不敢妄動，卻往別處行走。不覺來至前面，聽得鄧、芮二侯在那廂飲酒，土行孫便躲在地下，聽他們說些什麼。

只見鄧昆屏退左右，笑謂芮吉曰：「賢弟！我們道句笑話。你說將來還是周興，還是紂興？」芮侯亦笑曰：「兄長下問，使弟如何敢盡言？若說我的識見洪遠，又有所不敢言；若是模糊應答，兄長又笑小弟是無用之人，這不是來難小弟麼？」

鄧昆笑曰：「我與你雖為異姓，情同骨肉，此時出君之口，入吾之耳，又何本心之不可說哉？你我私議，各出己見，不要藏隱，總無外人知道。」芮吉曰：「大丈夫既與同心之友談天下政事，若不明目張膽傾吐一番，又何取其能擔當天下事，為識時務之俊傑哉？據弟愚見，你我如今雖奉旨協同守關，不過強逆天心而已，是豈人民之所願也。今主上失德，四海分崩，諸侯叛亂，思得明主，天下事不卜可知。況周武仁德

播布四海，姜尚賢能，輔相國務，又有三山五嶽道術之士為之羽翼，是周日強盛，湯日衰弱，將來繼商而有天下者，非周武而誰？前日會戰，其規模器宇已自不同。但我等受國厚恩，惟以死報國，盡其職耳。承兄長下問，故敢盡以實告，其他非我知也。」

鄧昆笑曰：「賢弟這一番議論，足見洪謀遠識，非他人所可及者。但可惜生不逢時，遇不得其主耳。後來紂為周擄，吾與賢弟不過徒然一死而已。愚兄固與草木同朽，只可惜賢弟不能效古人所謂『良禽擇木而棲，賢臣擇主而仕』，以展賢弟之才。」言罷，咨嗟不已。芮吉笑曰：「據弟察兄之意，兄已有意歸周，故以言探我耳。弟有此心久矣。果長兄有意歸周，弟願隨鞭鐙。」

鄧昆忙起身慰之曰：「非不才敢蓄此不臣之心，只以天命人心卜之，終非好消息，而徒死無益耳。既賢弟亦有此心，正所謂『二人同心，其利斷金』，只吾輩無門可入，奈何？」芮吉曰：「不若乘此時會他一會，有何不可？也是我進關一場，引進二侯歸周，也是功績。」正是：

世間萬事由天數，引得賢侯歸武王。

話說土行孫在黑影裏鑽將上來，現出身子，上前言曰：「二位賢侯請了！要歸武王，我與賢侯作引進。」道罷，就把鄧、芮二侯嚇得半晌無言。土行孫曰：「二侯不要驚恐，吾乃姜元帥麾下二運督糧軍官土行孫是也。」鄧、芮二侯聽罷，方才定神，問曰：「將軍何為貪夜至此？」土行孫曰：「不瞞賢侯說，奉姜元帥將令，特來進關探聽虛實。適才在地下聽得二位賢侯有意歸周，恨無引進，故敢輕冒，致驚大駕。若果真意歸周，不才預為先容，我元帥謙恭下士，絕不敢有辜二侯之美意也。」

鄧、芮二侯聽說，忙上前行禮曰：「不知將軍前來，有失迎迓，望勿見罪。」鄧昆復挽土行孫之手，歡曰：「大抵武王仁聖，故有公等高明之士為之輔弼耳。不才二人昨日因在

陣上，見武王與姜元帥俱是盛德之士，天下不久歸周，今日回關，與芮賢弟商議，不意將軍得知，實我二人之幸也。」土行孫曰：「事不宜遲，將軍可修書一封，俟我先報知姜元帥，候將軍乘機獻關，以便我等接應。」鄧昆急忙向燈下修書，遞與土行孫，曰：「煩將軍報知姜元帥，設法取關。早晚將軍還進關來，以便商議。」土行孫領命，把身子一晃，無形無影去了。二侯看了，目瞪口呆，咨嗟不已。有詩讚之：

暗進臨潼察事奇，二侯共議正逢時。行孫引進歸明主，不負元戎託所知。

話說土行孫來至中軍，剛有五鼓時分，子牙還坐在帳中等土行孫消息。忽見土行孫立於面前，子牙忙問：「其進關所行事體如何？」土行孫曰：「弟子奉命進關，三將還在禁中，因看守人不曾睡，不敢下手。復行至鄧、芮二侯密室，見二人共議歸周，恨無引進，被弟子現身見他，二侯大悅，有書在此呈上。」子牙接書，燈下觀看，不覺大喜：「此真天子之福也！再行設策，以候消息。」令土行孫回帳不表。

且說鄧、芮二侯次日升殿坐下，眾將來見。鄧昆曰：「吾二人奉旨協守此關，以退周兵，昨日會戰，未見雌雄，豈是大將之所為？明日整兵，務在一戰以退周兵，早早班師以覆王命，是吾願也。」歐陽淳曰：「賢侯之言是也。」當日整頓兵馬，一宿晚景不題。

次日，鄧昆檢點士卒，砲聲響處，人馬出關，至周營前搦戰。鄧昆見幽魂白骨旛豎在當道，就在這旛上發揮，忙令卜吉將此旛去了。卜吉曰：「我乃是朝廷欽差官，反走小徑；你為偏將，反於此旛，若去了此旛，臨潼關休矣。」芮吉曰：「賢侯在上：此旛無價之寶，阻周兵全在行中道，周兵觀之，深為不雅。縱令得勝，亦為不武，理當去了此旛。」卜吉大驚曰：「我乃是朝廷欽差官，反走小徑；你為偏將，反就在這旛上發揮，忙令卜吉將此旛去了。卜吉自思：「若是去了此旛，恐無以勝敵人；若不去，彼為主將，我豈可與之抗禮？今既為父親報仇，豈惜此一符也。」鄧、芮二侯

卜吉馬上欠身曰：「二位賢侯，不必去旛，請回關中一議，自然往返無礙耳。」鄧、芮二侯

俱進了關，卞吉忙畫了三道靈符，鄧、芮二侯每人一道，放在幞頭裏面，歐陽淳一道放在盔裏，復出關來，數騎往旛過下，就如尋常，二侯大喜。及至周營，對軍政官曰：「報你主將出來答話！」探馬報入中軍，子牙急忙領眾將出營。鄧、芮大呼曰：「姜子牙！今日與你共決雌雄也。」拍馬殺入陣中來。子牙背後有黃飛彪、黃飛豹二馬衝出，接住鄧、芮二侯廝殺，四騎相交，正在酣戰之下，卞吉看不過，大呼曰：「吾來助戰！二侯勿懼！」武吉出馬接住大戰。只見卞吉撥馬往旛下就走，武吉不趕。子牙見只有鄧、芮二侯相戰，忙令鳴金，兩邊各自回軍。

子牙看見鄧昆四將往旛下逕自去了，心中著實遲疑，進營坐下。沈吟自思：「前日只是卞吉一人行走得，餘則昏迷，今日如何他四人俱往旛下行得？」土行孫曰：「元帥遲疑，莫不是為著那旛下他四人都走得麼？」子牙曰：「正為此說。」土行孫曰：「這有何難，俟弟子今日再往關內去走一遭，便知端的。」子牙大喜曰：「事宜速行。」

當晚初更，土行孫進關來，至鄧、芮二侯密室。二侯見土行孫來至，不勝大喜曰：「正望公來！那旛名喚幽魂白骨旛，再無法可治，今日被我二人才難他，他將一道符與我們頂在頭上，往旛下過，就如平常，安然無恙。足下可持此符獻與姜元帥，速速進兵，吾自有獻關之策也。」土行孫得符，辭了二侯，往大營來見子牙，備言前事。子牙大喜，取符一看，子牙識得符中妙訣，取硃砂書符，吩咐眾將，俱各領符一道，預備明日會戰。不知卞吉吉凶如何？且聽下回分解。

# 第八十六回　澠池縣五嶽歸天

澠池小縣亦屏商，主將英雄卻異常。吐霧神駒真鮮得，地行妙術更難量。二王年少因他死，五嶽奇謀為爾亡。惟有智多楊督運，騰挪先殺老萱堂。

話說子牙將所用之符畫完，吩咐軍政官擂鼓，眾將上帳參見。子牙曰：「你眾將俱各領符一道，藏在盔內，或在髮中亦可，明日會戰，候他敗走，眾將先趕去，搶了他的白骨旛，然後攻他關隘。」眾將聽畢，領了符命，無不歡喜。次日，子牙大隊而出，遙指關上搦戰。探馬報知鄧、芮二侯，命卞吉出馬。卞吉領命出關，可憐：

丹心枉作千年計，死到臨頭尚不知。

卞吉上馬出關，迤往旛下來，大呼曰：「今日定拿你成功也。」縱馬搖戟，直奔子牙。只見子牙左右一千大小將官衝殺過來，把卞吉圍在垓心，鑼鼓齊鳴，威聲四起，只殺得黑霧迷空。怎見得？有詩為證：

殺氣漫漫鎖太華，戈聲響亮亂交加。五關今屬西岐主，萬載名垂讚子牙。

話說卞吉被眾將困在垓心，不能得出，忽然一戟刺中趙丙肩窩，趙丙閃開，卞吉乘空跳出陣來，迤往旛下逃去。周營一千眾將隨後趕來，卞吉那知已暗漏消息，尚自妄想拿人。卞吉復兜回馬，伺候家將拿人，只見數將趕過旛下，迤殺奔前來。卞吉大驚曰：「此是天喪商朝社稷，如何

此寶無靈也？」不敢復戰，遂敗進關來，閉門不出。子牙也不追趕他，命諸將先將此旛收了了。韋護取了降魔杵，又將雷震子黃金棍取了，掌鼓回營。

且說卞吉進營，來見鄧、芮二侯，不知二侯早已自歸周，就要尋事處治卞吉。忽報：「卞吉回見。」行至階下，芮吉曰：「想今日卞將軍擒有幾個周將？」卞吉曰：「今日末將之會戰，周營有十數員大將圍裹當中，末將刺中一將，乘空敗走，引入旛下，以便擒拿他幾員。不知何故，他眾將一擁前來，俱往旛下過來。此乃天喪商朝，非末將不勝之罪也。」芮吉笑曰：「前日擒三將，此旛就靈驗，今日如何此旛就不靈了？」鄧昆曰：「此無他說，卞吉見關內兵微將寡，周兵勢大，此關難以久守，故與周營私通假輸一陣，使眾將一擁而入，以獻此關耳。幸軍士速即緊閉，未遂賊計，不然，吾等皆為虜矣。此等逆賊，留之終屬後患。」喝令兩邊刀斧手：「拿下梟首示眾。」可憐，正是：

一點丹心成畫餅，怨魂空逐杜鵑啼。

卞吉不及分辯，被左右手下，擁出帥府，即時斬了首級號令。歐陽淳不知其故，見斬了卞吉，目瞪口呆，心下茫然。鄧、芮二侯謂歐陽淳曰：「卞吉不知天命，故意逗留軍機，理宜斬首。我二人實對將軍說：方今成湯氣數將終，荒淫不道，人心已離，天命不保，天下諸侯，久已歸周，只有此關之隔耳。今關中又無大將，足抵周兵，終是不能拒守。不若我等與將軍將此關獻於周武，共伐無道。正所謂：『順天者昌，逆天者亡。』且周營俱是道術之士，我等皆非他的對手，我固然與你俱當死君之難，但無道之君，天下共棄之，你我徒死無益耳。願將軍思之。」歐陽淳大怒，罵曰：「食君之祿，不思報本，反欲獻關，甘心降賊，屈殺卞吉，此真狗彘之不若也！我歐陽淳其首可斷，其身可碎，而此心絕不負成湯之恩，甘效辜恩負義之賊也！」鄧、芮二侯大喝曰：「今天下諸侯盡已歸周，難道都是負成湯之恩者？只不過為獨夫殘虐生靈，萬民

塗炭。周武興弔民伐罪之師，汝安得以叛逆目之？真不識天時之匹夫！」歐陽淳大呼曰：「陛下誤用奸邪，反賣國求榮，我先殺此逆賊，以報君恩。」仗劍來殺鄧、芮二侯。二侯亦仗劍來迎，殺在殿上，雙戰歐陽淳。歐陽淳如何戰得過，被芮吉吼一聲，一劍砍倒歐陽淳，梟了首級。正是：

　　為國亡身全大節，二侯察理順天心。

　　話說二侯殺了歐陽淳，監中放出三將。黃飛虎上殿來，見是姨丈鄧昆，二人相會大喜，各訴衷腸。芮吉傳令速行開關，先放三將來大營報信。三將至轅門，軍政官報入中軍，子牙大喜，忙命進帳來。三將至中軍見禮畢，子牙問其詳細，只見左右報：「鄧昆、芮吉至轅門聽令。」子牙傳令：「令來。」二侯至中軍，子牙迎下座來，二侯下拜，子牙攙住，安慰曰：「今日賢侯歸周，真不失賢臣擇主而仕之智。」二侯曰：「請元帥進關安民。」

　　子牙傳令，催人馬進關，武王亦起駕隨行。大軍莫不歡呼，人心大悅。武王來至帥府，查過戶口冊籍，關中人民父老，俱牽羊擔酒，以迎王師。武王命殿前治宴，款待東征大小眾將，犒賞三軍。住了數日，子牙傳令起兵往澠池縣來。好人馬！一路上怎見得？有詩讚之云：

　　殺氣迷空千里長，旌旗招展日無光。層層鐵鉞鋒如雪，對對鋼刀刃似霜。人勝登山豹虎猛，馬過出水蟒龍剛。澠池此際交兵日，五嶽齊遭劍下亡。

　　話說子牙人馬在路前行，不一日，探馬報曰：「啓元帥：前至澠池縣了，請令定奪。」子牙傳令安營，點砲吶喊。話說澠池縣總兵官張奎聽得周兵來至，忙升帥府坐下。左右有二位先行官，乃是王佐、鄭椿，上廳來見張奎。張奎曰：「今日周兵進了五關，與帝都只有一河之隔，幸賴我在此，尚可支撐。」

不說張奎打點禦敵，且說姜元帥次日升帳，命將出軍。忽報：「有東伯侯官差下書。」子牙傳令：「令來。」差官至軍前行禮畢，將書呈上。子牙拆書觀之，看畢，問左右曰：「如今東伯侯姜文煥求借救兵，我這裏必定發兵救援，以安天下才是。」旁有黃飛虎答曰：「天下諸侯皆仰望我周，豈有坐視不救之理？元帥當得發兵救援，以安天下諸侯之心。」子牙傳令問：「誰去取遊魂關走一遭？」旁有金、木二吒，欠身曰：「弟子不才，願去取遊魂關。」子牙許之。分一支人馬與二人去了不表。

且說子牙吩咐：「誰去澠池縣取頭一功？」南宮适應聲願往，領令出營，至城下搦戰。張奎聞報，問左右先行：「誰人出馬？」有王佐願往，領兵開放城門，來至軍前。南宮适大呼曰：「五關皆為周有，只此彈丸之地，何不早獻，以免誅身之禍？」王佐罵曰：「無知匹夫！你等叛逆不道，罪惡貫盈，今日自來送死也！」縱馬舞刀來取，南宮适手中刀劈面交還，戰有二、三十回合，被南宮适手起刀落，早把王佐揮為兩段。南宮适得勝回營報功，子牙大喜。只見報馬報進城來，張奎聞報王佐失機，心下十分不快。次日，又報：「周將黃飛虎搦戰。」鄭椿出馬，與黃飛虎大戰二十合，被黃飛虎一鎗刺於馬下，梟了首級回營，子牙大喜。

話說張奎又見鄭椿失利，著實煩惱。子牙見連日斬他二將，命左右軍士一齊攻城。眾將卒領軍士，放砲吶喊，前來攻城。城上士卒來報張奎，張奎在後聽聞報，與夫人高蘭英商議：「如今孤城難守，連折二將，如之奈何？」高蘭英曰：「將軍有此道術，況且又有坐騎，可以成功，何懼賊兵哉？」張奎曰：「夫人不知，五關之內多少英雄，俱不能阻逆，一旦至此，天意可知。今主上猶荒淫如故，為臣豈能安於枕席？」夫妻正議，又報：「周兵攻城甚急。」張奎即時上馬提刀，夫人掠陣，開放城門，一騎當先。

只見子牙門下眾將左右分開，張奎大呼曰：「姜元帥慢來！」子牙上前曰：「張將軍，你可知天意？速速早降，不失封侯之位。若自執迷不悟，與五關為例。」張奎笑曰：「你逆天罡上，僥倖至此，量你今日死無葬身之地矣。」子牙笑曰：「天時人事，不問可知，只足下迷而不悟耳。

此去朝歌不過數百里，一河之隔；四面八方，天下諸侯雲集，諒區區彈丸之地，何敢抗吾師哉？此正所謂大廈將傾，非一木所能支撐，徒自取滅亡耳。」張奎大怒，催開馬，使手中刀，直取子牙。後面姬叔明、姬叔昇二殿下縱馬大呼：「休衝我陣！」兩條鎗急架忙迎。張奎使開刀，力戰二將。有詩為證：

臂膊輪開好用兵，空中各自下無情。吹毛利刃分先後，刺骨尖鋒定死生。

張奎刀法真無比，到處成功定太平。

話說姬叔明等二將見戰張奎不下，二位殿下掩一鎗，詐敗而走，指望回馬鎗挑張奎，不知張奎的坐騎甚奇，名為「獨角烏煙獸」，其快如神。張奎讓二將去有三、四匹箭之地，他把獸上角一拍，那獸如一陣烏煙，似飛雲掣電而來。姬叔明聽得有人追趕，以為得計，不意張奎已至背後，措手不及，被張奎一刀揮於馬下。姬叔昇見其兄落馬，及至回馬，又被張奎順手一刀，也是兩段。可憐金枝玉葉，一旦遭殃。子牙大驚，急鳴金收軍，張奎也掌鼓進城。子牙見折了二位殿下，收軍回營，心下不樂。武王聞知喪了二弟，掩面而哭，進後營去了。張奎連斬二將，心中甚喜，夫妻二人商議，俱表進朝歌不題。

且言子牙悶坐帳上，謂諸將曰：「料澠池不過一小縣，反傷了二位殿下！」只見眾將齊說：「張奎的坐騎有些奇異，其快如風，故此二位殿下措手不及，以致喪身。」眾將正猜疑時，忽報：「北伯侯崇黑虎至轅門求見。」子牙忙下帳迎接，上帳各敘禮畢，子牙曰：「請來。」崇黑虎同文聘、崔英、蔣雄上帳來，參謁子牙。子牙傳令：「請來。」黑虎曰：「不才自起兵收了陳塘關，人馬已至孟津紮營數月矣。今聞元帥大兵至此，特來大營奉謁，願元帥早會諸侯，共伐無道。」子牙大喜。有武成王與崇黑虎相見，感謝黑虎曰：「昔日蒙君侯相助，擒斬高繼能，此德尚未圖報，時刻不敢有忘，銘刻五內。」彼此遜謝畢。子牙吩咐營中，治酒款待崇黑

虎等。正是：

死生有數天生定，五嶽相逢絕澠池。

當日酒散。次日，子牙升帳，眾將參謁，忽報：「張奎搦戰。」子牙問：「今日誰人戰張奎走一遭？」崇黑虎曰：「末將今日來至，當得效勞，請與文聘、崔英、蔣雄三人發兵同去。」子牙大喜。四將同出大營，領本部人馬擺開，崇黑虎催開了金睛獸，舉雙板斧，飛臨陣前大呼曰：「張奎！天兵已至，何不早降？尚敢逆天，自取滅亡哉！」張奎大怒，罵曰：「無義匹夫！你乃是殺兄圖位，天下不仁之賊，焉敢口出大言！」催開馬，使手中刀飛來直取。崇黑虎舉雙斧急架忙迎，文聘大怒，拍馬搖叉衝殺過來；崔英八楞鎚一似流星；蔣雄的抓絨繩飛起，一齊上前，把張奎裹在當中。

卻說子牙在帳上見黃飛虎站立在旁，子牙曰：「黃將軍！崇侯今日會戰，你可去掠陣助他，也不負昔日崇侯曾為將軍郎君報仇。」黃飛虎領令出營，見四將與張奎大戰，黃飛虎自思：「我在此掠戰，不見我之情分，不若走騎成功，何為不美？」黃飛虎將五色神牛催開，大呼曰：「崇君侯，吾來也！」此正是五嶽逢七煞，大抵天數已定，畢竟難逃。只見五將裹住張奎，這場大戰，怎見得？有詩為證：

只殺得愁雲慘淡，旭日昏塵，征夫馬上抖精神。號帶飄揚，千條瑞彩滿空飛；劍戟參差，三冬白雪漫陣舞。崇黑虎雙板斧，紛紜上下；文聘的托天叉，左右交加；崔英的八楞鎚，如流星蕩漾；蔣雄的五爪抓，似藜藜飛揚。黃飛虎長鎚如大蟒出穴；好張奎，敵五將，似猛虎翻騰。刀架斧，斧劈刀，叮噹響亮；叉迎刀，刀架叉，有吒吒之聲；鎚打刀，刀架鎚，不離其身。抓分頂，刀掠處，全憑心力；鎚刺來，刀隔架，純是精神。五員將鞍

轎上，各施巧妙，只殺得刮地寒風聲拉雜，蕩起征塵飛鎧甲。澠池城下立功勳，數定五嶽逢七煞。

話說五將把張奎圍在垓心，戰有三、四十回合，未分勝負。崇黑虎暗思：「既來立功，又何必與他戀戰？」把坐下金睛獸一兜，跳出圈子，詐敗就走，好放神鷹。四將知機，也便撥馬跟黑虎敗走。他不知張奎坐騎，其快如風，也是五嶽命該如此。只見張奎等五將去有二、三箭之地，把獸頂角一拍，一陣烏煙，即時在文聘背後，手起一刀，把文聘揮於馬下。崇黑虎急用手去揭蘆蓋，已是不及，早被張奎一刀，砍為兩段。崔英勒馬回來時，張奎使開刀又戰三將，忽然桃花馬上，一員女將用兩口日月刀，飛出陣來，乃是高蘭英來助張奎。這婦人取出個紅葫蘆來，祭出四十九根太陽神針，射住三將眼目，觀看不明，早被張奎連斬了三將下馬。可憐五將一陣而亡。有詩為證：

五將東征會澠池，時逢七煞數應奇。忠肝化碧猶啼血，義膽成灰永不移。
千古英風垂泰嶽，萬年煙祀祝嵩屍。五方帝位多隆寵，報國孤思史冊垂。

說話張奎連誅五將，探馬報與子牙。子牙驚問：「如何就誅了五將？」掠陣官備言張奎的坐騎有些利害，故此五將俱措手不及，以致失利。子牙見折了黃飛虎，著實傷悼。正尋思間，忽報：「楊戩催糧至轅門等令。」至中軍參謁畢，稟曰：「弟子督糧已進五關，今願繳督糧印，隨軍征伐立功。」子牙傳令：「令來。」楊戩立在一旁，聽得武成王黃將軍已死，楊戩歎曰：「黃氏一門忠烈，父子捐軀，以為王室，不過留清芬於簡編耳。」又問：「張奎有何本領？先行為何不去會他？」哪吒曰：「崇君侯意欲見功，不才只得讓他，豈好占越？不意俱遭其害。」

正言間，只見左右來報：「張奎搦戰。」有黃飛彪願為長兄報仇，子牙許之。楊戩掠陣，黃飛彪出營，見張奎也不答話，挺鎗直取，張奎的刀急架忙迎，兩馬相交，一場大戰。約有二、三十合，黃飛彪急於為兄報仇，其力量非張奎對手，鎗法漸亂，被張奎一刀揮於馬下。楊戩掠陣，見張奎把黃飛彪斬於馬下。又見他的馬項上有角，就知此馬有些原故，待我除之。楊戩縱馬搖刀，大呼曰：「張奎休走！吾來也！」張奎問曰：「你是何人，也自來取死？」楊戩答曰：「你這匹夫，屢以邪術壞我諸將，吾特來拿你，碎屍萬段，以洩眾將之恨！」舉三尖刀劈面砍來，張奎手中刀急架相還。二馬相交，舉刀並舉，怎見得一場大戰？有讚為證：

二將棋逢敵手，陣前各逞英豪。翻來覆去豈尋常，真似一對虎狼形狀。這一個會騰挪變化，那一個會攬海翻江。刀來刀架兩無妨，兩個將軍一樣。

話說張奎與楊戩大戰，有三、四十合，楊戩故意賣個破綻，被張奎撞個滿懷，伸出手抓住楊戩腰帶，提過鞍轎。正是：

張奎今日擒楊戩，眼前喪了烏煙駒。

張奎活捉了楊戩，掌鼓進城，升廳坐下，令：「將周將推來。」左右將楊戩擁至廳前，楊戩站立。張奎大喝曰：「既被吾擒，為何不跪？」楊戩曰：「無知匹夫！我與你既為敵國，今日被擒，有死而已，何必多言！」張奎大怒，命左右：「推去斬首號令。」只見左右將楊戩斬訖，持首號令。張奎方欲坐下，不一時，只見管馬的來報：「啟老爺得知，禍事不小。」張奎大驚，問：「甚禍事？」管馬的曰：「老爺的馬，好好的掉下頭來。」張奎聽得此言，不覺失色，頓足曰：「吾成大功，全仗此烏煙獸，豈知今日無故掉下頭來！」正在廳上，急得三尸神暴跳，七竅內生

煙，忽報：「方才被擒的周將，又來搦戰。」
張奎頓然醒悟：「吾中了此賊奸計。」隨即換馬，提刀在手，復出城來。一見楊戩，大罵：
「逆賊！擅壞我龍駒，氣殺我也！怎肯干休！」楊戩笑曰：「你仗此馬傷了我大將，我先殺此馬，
後再殺你的驢頭。」張奎切齒大罵曰：「不要走！吃我一刀！」使開手中刀來取，楊戩的刀急架
忙迎，又戰二十合。楊戩又賣個破綻，被張奎又抓住腰內絲絳，輕輕提將過去，二次擒來。張奎
大怒曰：「這番看你怎能脫去？」正是：

張奎二次擒楊戩，只恐萱堂血染衣。

張奎捉了楊戩進城，坐在廳上，忽報：「後邊夫人高蘭英來至面前。」因問其故，張奎長吁
歎曰：「夫人！我為官多年，得許大功勞，全仗此烏煙獸。今日周將楊戩用邪術壞我龍駒，這次
又被我擒來，還是將何法治之？」夫人曰：「推來我看。」傳令：「將楊戩推來。」少時，推至
廳前，高蘭英一見，笑曰：「吾自有處治。將烏雞、黑犬血取來，再用尿糞和勻，先穿起他的琵
琶骨，將血澆在他的頭上，又用符印鎮住，然後斬之。」張奎如法製度。

夫妻二人齊出府前，著左右一一如此施行。高蘭英用符印畢，先將血糞往楊戩頭上一澆，手
起一刀，將首級砍落在地，夫妻大喜。方才進府來到廳前，忽聽得後邊丫鬟飛報出廳來，哭稟曰：
「啟老爺、夫人：不好了！老太太正在香房，不知是那裏污穢血糞，把太太澆了一頭，隨即掉下
頭來，真是異事驚人！」張奎大叫曰：「又中了楊戩妖術。」放聲大哭，如醉如癡一般。自思：
「老母養育之恩未報，今因為國，反將吾母喪命，真個痛殺我也！」忙取棺槨盛殮不表。

且說楊戩逕進中軍，來見子牙，備言：「先斬烏馬，後殺其母，先惑亂其心，然後擒張奎不
難矣。」子牙大喜曰：「此皆是你不世之功。」且說張奎思報母仇，上馬提刀，來周營搦戰。不
知吉凶如何？且聽下回分解。

# 第八十七回　土行孫夫妻陣亡

地行妙術法應玄，誰識張奎更占先。猛獸崖前身已死，澠池城上婦歸泉。

許多功業成何用？幾度勳名亦枉然。留得兩行青史在，後來成敗總由天。

話說子牙在中軍，正議進兵之策，忽報：「張奎搦戰。」哪吒曰：「弟子願往。」登風火輪而出，現出八臂三頭，來戰張奎，大呼曰：「張奎，若不早降，悔之晚矣！」張奎大怒，催開馬，使手中刀來取。哪吒使手中鎗劈面迎來，未及三、五合，哪吒將九龍神火罩祭起，去把張奎連人帶馬罩住。用手一拍，只見九條火龍一齊吐出煙火，遍地燒來。不知張奎會地行之術，如土行孫一般。彼時張奎見罩落將下來，知道不好，他先滾下馬，就地行去了。哪吒不曾留心看，幾乎誤了大事，只見燒死他一匹馬。哪吒掌鼓回營，見子牙說：「張奎已被燒死。」子牙大喜不表。

且說張奎進城，對妻子曰：「今日與哪吒接戰，果然利害，被他祭起火龍罩將我罩住，若不是我有地行之術，幾乎被他燒死。」高蘭英曰：「將軍今夜何不地行進他營寨，刺殺武王君臣，不是一計成功，大事已定，又何必與他爭能較勝耶？」張奎深悟曰：「夫人之言，甚是有理。只因那楊戩可惡，暗害我老母，惑亂吾心，連日神思不定，幾乎忘了，今夜必定成功。」張奎打點收拾，暗帶利刀，由地下進周營來。正是：

武王洪福過堯舜，自有高人守大營。

話說子牙在帳中，聞得張奎已死，議取城池。至晚，發令箭，點練士卒，至三更造飯，四更整飭，五更登程，一鼓成功，子牙吩咐已畢。這也是天意，恰好是楊任巡外營，那時將近二更時

分，張奎把身子一扭，逕往周營而來，將至轅門，適遇楊任巡營。張奎不知楊任眼眶裏長出來的兩隻手，手心裏有兩隻眼，此眼上看天庭，下觀地底，中看人間千里。

彼時楊任忽見地下有張奎提一口刀，逕進轅門，下觀地底，中看人間千里。楊任曰：「地下的張奎慢來，待吾進中軍殺了姜尚，他就來也是遲了。」張奎仗刀逕入，楊任一時著急，將雲霞獸一磕，至三層圈子內，擊雲板大呼曰：「有刺客進營，各哨仔細！」不一時，合營齊起。子牙問曰：「刺客從那裏來？」楊任進帳啟曰：「是張奎提刀在地下，逕進轅門，弟子故敢擊雲板報知。」子牙大驚曰：「昨日哪吒已把張奎燒死，今夜如何又有個張奎？」楊任曰：「此人還在此，聽元帥講話。」

子牙驚疑未定，旁有楊戩曰：「候弟子天明再作道理。」就把周營裏亂了半夜，張奎情知不得成功，只得回去。楊任一雙眼只看著地下，張奎走出轅門，楊任也出轅門，直送張奎至城下方回。當時張奎進城，來至府中，高蘭英問曰：「功業如何？」張奎只是搖頭道：「利害！利害！周營中有許多高人，所以五關勢如破竹，不能阻擋。」遂將進營的事，細細說了一遍。夫人曰：「既然如此，可急修本章，往朝歌請兵協守；不然，孤城豈能阻擋周兵？」張奎從其言，忙修本差官往朝歌不表。

且說天明，楊戩往城下來，坐名叫：「張奎出來見我！」張奎聞報，上馬提刀，開放城門，正是仇人見了仇人，大罵曰：「好匹夫！暗害我母，與你不共戴天！」楊戩曰：「你這逆天之賊，若不殺你母，你也不知周營中利害。」張奎大叫：「我不殺楊戩，此恨怎休！」舉刀直取楊戩。楊戩手中刀赴面交還，兩馬相交，雙刀並舉，未及數合，楊戩祭起哮天犬來傷張奎，張奎見此犬奔來，忙下馬即時就不見了。楊戩觀之，不覺咨嗟。正是：

張奎道術真伶俐，賽過周營土行孫。

話說楊戩回營來見子牙，子牙問曰：「今日會張奎，如何？」楊戩把張奎會地行道術，說了一遍，真好似土行孫。夜來楊任之功莫大焉！子牙大喜，傳令：「以後，只令楊任巡督內外，防守營門。」彼時張奎進城，與夫人議曰：「今會楊戩，十分利害，周營道術之士甚多，吾夫妻不能守此城也。依我愚見，不若棄了澠池，且回朝歌，再作商議。你的意下如何？」夫人曰：「將軍之言差矣！俺夫妻在此鎮守多年，名揚四方，豈可一旦棄城而去！況此城關係非淺，乃朝歌屏障，今若一棄此城，則黃河之險與周兵共之，這個斷然不可！明日待我出去，自然成功。」

次日，高蘭英出城，至營前搦戰。子牙正坐，忽報：「有一女將請戰。」子牙問：「誰可出馬？」有鄧嬋玉應曰：「末將願往。」子牙曰：「須要小心。」言罷上馬，一聲砲響，展兩杆大紅旗，出營大呼曰：「來將何人？快通名來！」高蘭英一看，見是一員女將，心下疑惑，忙應曰：「吾非別人，乃鎮守澠池張將軍夫人高蘭英是也。你是誰人？」鄧嬋玉曰：「吾乃是督運糧儲土將軍夫人鄧嬋玉是也。」高蘭英聽說，大罵：「賤人！你父子奉敕征討，如何苟就成婚？今日有何面目歸見故鄉也？」高蘭英大怒，舞雙刀來取高蘭英，高蘭英一身縞素，將手中雙刀急來架迎。二員女將，一紅一白，殺在城下。怎見得？有讚為證：

這一個頂上金盔耀日光，那一個束髮銀冠列鳳凰。這一個黃金鎖子連環鎧，那一個千葉龍鱗甲更強。這一個猩猩血染紅衲襖，那一個素白征袍似粉裝。這一個是赤金映日紅瑪瑙，那一個是白雪初施玉琢娘。這一個似向陽紅杏枝枝嫩，那一個似月下梨花帶露香。這一個似五月榴花紅似火，那一個似雪裏梅花靠粉牆。這一個腰肢嫋娜在鞍轎上，那一個體態風流十指長。這一個雙刀晃晃如閃電，那一個二刃如鋒劈面揚。分明是：廣寒仙子臨凡世，月裏嫦娥降下方。兩員女將天下少，紅似銀硃白似霜。

話說鄧嬋玉大戰高蘭英有二十回合，撥馬就走，不知鄧嬋玉詐敗，便隨後趕來。嬋玉聞腦後

鸞鈴響響處，忙取五光石回手一下，正中高蘭英面上，只打得嘴唇青腫，掩面而回。鄧嬋玉得勝進營，來見姜元帥，說：「高蘭英被五光石打敗進城。」子牙方上功勞簿，只見左右官報：「二運官土行孫轅門等令。」子牙方傳令：「來。」土行孫上帳參謁：「弟子運糧已完，繳督糧印，願隨軍征伐。」子牙曰：「今進五關，軍糧有天下諸侯應付，不消你等督運，俱隨軍征進罷了。」

土行孫下帳來見眾將，獨不見黃將軍，忙問哪吒。哪吒曰：「今澠池不過一小縣，反將黃將軍、崇君侯五人一陣而亡。且張奎善有地行之術，比你分外精奇。前日進營，欲來行刺，多虧楊任救之。故此阻住吾師，不能前進。」土行孫聽罷：「有這樣事！當時吾師傳吾此術，可稱蓋世無雙。誰知此處，又有異人也！待吾明日會他。」至後帳來問鄧嬋玉：「此事可真？」鄧嬋玉曰：

「果是不差。」

土行孫躊躇一夜。次早，上帳來見姜元帥：「願去會張奎。」子牙許之。旁有楊戩、哪吒、鄧嬋玉俱欲去掠陣，土行孫許之。來至城下搦戰，哨馬報與張奎。張奎出城，見一矮子，問曰：「你是何人？」土行孫曰：「吾乃土行孫是也。」道罷，舉手中棍滾將來，劈頭就打。張奎手中刀急忙架迎，二人大戰，未及數合，哪吒、楊戩齊出來助戰。哪吒忙祭起乾坤圈來打張奎，張奎看見，滾下馬來就不見了。土行孫也把身子一扭來趕張奎，張奎一見大驚：「周營中也有此妙術之人！」隨在地底下，二人又復大戰。大抵張奎身子長大，不好轉換；土行孫身子矮小，轉換伶俐，故此或前或後，張奎反不濟事，只得敗去。土行孫趕了一程，趕不上，只得回來，也自回來。

那張奎地行術，一日可行一千五百里，土行孫只得一千里，因此趕不上他，只得回營，來見子牙。言：「張奎果然好地行之術。此人若是阻住此間，深為不便。」子牙曰：「昔日你師父擒你，用指地成鋼法，今欲治張奎，非此法不可。你如何學得此法以治之？」土行孫曰：「元帥可修書一封，待弟子去夾龍山見吾師，取此符印來破了澠池縣，方得早會諸侯。」子牙大喜，忙修書付與土行孫。土行孫別了妻子，往夾龍山來。可憐，正是：

丹心欲佐真明主，首級高懸在澠池。

土行孫逕往夾龍山去。且說張奎被土行孫戰敗，回來見高蘭英，雙眉緊皺，長吁曰：「周營中有許多異人，如何是好？」夫人曰：「誰為異人？」張奎曰：「有一土行孫，也是地行之術，不必交兵，只等救兵前來，再為商議破敵。」夫妻正議，忽然一陣怪風飄來，甚是奇異。怎見得好風？有詩為證：

走石飛砂勢更凶，推雲擁霧亂行蹤。暗藏妖孽來窺戶，又送孤帆過楚峰。

風過一陣，把府前寶纛旗一折兩段。夫妻大驚曰：「此不祥之兆也。」高蘭英隨排香案，忙取金錢排卜一封，已解其意。高蘭英曰：「將軍可速為之！土行孫往夾龍山取指地成鋼之術，來破你也！不可遲誤。」張奎大驚，忙忙收拾，結束停當，逕往夾龍山去了。等了一日，土行孫方至猛獸崖，遠遠望見飛雲洞，滿心歡喜。張奎先到夾龍山，到得崖畔，潛等土行孫。張奎一日行一千五百里，張奎預在崖旁，側身躲匿，把刀提起，只等他來。土行孫及至抬頭時，刀已落下，可憐砍了個連肩帶背。看看來至面前，張奎取了首級，逕回澠池縣來號令。後人有詩歎土行孫歸周未受茅土之封，可憐無辜死於此地。有詩為證：

憶昔西岐歸順時，輔君督運未愆期。進關盜寶功為首，劫寨偷營世所奇。名播諸侯空嘖嘖，聲揚宇宙恨綿綿。夾龍山下亡身處，返本還元正在茲。

土行孫一日只行千里，土行孫一日行千里，張奎一日行一千五百里。

「如今再修告急本章，速往朝歌取救。俺夫妻二人死守此縣，不必交兵，只等救兵前來，再為商議破敵。」夫妻正議，忽然一陣怪風飄來，甚是奇異。怎見得好風？有詩為證：

不知張奎預在崖旁，側身躲匿，把刀提起，只是往前走，也是數該如此。張奎大叫曰：「土行孫不要走！」土行孫那裏知道，只是往前走，刀已落下，可憐砍了個連肩帶背。看看來至面前，張奎取了首級，逕回澠池縣來號令。

張奎一日行一千五百里，張奎預在崖旁，側身躲匿，把刀提起，只等他來。土行孫及至抬頭時，刀已落下，可憐砍了個連肩帶背。

話說張奎非只一日來至澠池縣，夫妻相見，將殺死土行孫一事，說了一遍。夫妻大喜，隨把土行孫的首級懸掛在城上。只見周營中探馬見澠池縣城頭懸起頭來。近前看時，卻是土行孫的首級，忙報入中軍：「啓元帥：澠池縣城上號令了土行孫首級，不知何故，請令定奪。」子牙：「他往夾龍山去了，不在行營，又未出陣，如何被害？」子牙掐指一算，拍案大叫曰：「土行孫死於無辜，是吾之過也！」子牙甚是傷感。

不意帳後驚動了鄧嬋玉，聞知丈夫已死，哭上帳來：「願與夫主報仇。」子牙曰：「你還斟酌，不可造次。」鄧嬋玉那裏肯住，啼泣上馬，來至城下，只叫：「張奎出來見我！」哨馬報入城：「有女將搦戰。」高蘭英曰：「這賤人，我正欲報一石之恨，今日合該死於此地。」高蘭英上馬提刀，先將一紅葫蘆執在手中，放出四十九根太陽神針，先在城裏提出。鄧嬋玉只聽得馬響，二目被神針射住，觀看不明，早被高蘭英手起一刀，揮於馬下。可憐，正是：

孟津未會諸侯面，今日夫妻喪澠池。

話說高蘭英先祭太陽神針，射住嬋玉雙目，因此上斬了鄧嬋玉，進城號令了。哨馬報入中軍，備言前事，子牙著實傷悼，對眾門人曰：「今高蘭英有太陽神針，射入二目非同小可，諸將俱要防備。故此按兵不動，再設法以取此縣。」南宮适曰：「這一小縣，今損無限大將，請元帥著人馬四面攻打，此縣可以踏為平地。」子牙傳令，命三軍四面攻打，架起雲梯大砲，三軍吶喊，攻打甚急。張奎夫妻千方百計看守此城，一連攻打兩晝夜，不能得下。子牙心中甚惱，且命：「暫退，再為設計，不然徒令軍士勞苦無益耳。」眾將鳴金收軍回營。

且說張奎又修本往朝歌城來，差官渡了黃河，前至孟津，有四百鎮諸侯駐紮人馬。差官潛蹤隱跡，一路無詞，至館驛中歇了一宵。次日，將本至文書房投遞，那日看本乃是微子。微子接本看了，忙入內庭，只見紂王在鹿臺上宴樂，微子至臺下候旨，紂王宣上鹿臺。微子行禮稱臣畢，

王曰：「皇伯有何奏章？」微子曰：「張奎有本，言武王兵進五關，已至澠池縣，損兵折將，莫

可支撐，危在旦夕。請陛下速發援兵，早來協守。不然，臣惟一死，以報君恩耳。況此縣離都城

不過四、五百里之遙，陛下還在此臺宴樂，全不以社稷為重。孟津現有南方、北方四百諸侯駐兵，

候西伯共至商郊，事有燃眉之急。今見此報，使臣身心加焚，莫知所措，願陛下早求賢士，以治

國事，拜大將以勦反叛，改過惡而訓軍民，修仁政以回天變，庶不失成湯之宗廟也。」

紂王聞奏大驚曰：「姬發反叛，侵陷關隘，覆軍殺將，兵至澠池，情殊可恨！孤當御駕親征，

以除大惡。」中大夫飛廉奏曰：「陛下不可，今孟津有四百諸侯駐兵，一聞陛下出軍，他讓過陛

下，阻住後路，首尾受敵，非萬全之道也。陛下可出榜招賢，大懸賞格，自有高明之士應求而至。

古云：『重賞之下，必有勇夫。』又何勞陛下親御六師，與叛臣較勝於行伍哉？」紂王曰：「依

卿所奏，速傳旨，懸立賞格，張掛於朝歌四門，招選豪傑：才堪禦敵者，不次銓除。」四方轟動，

就把個朝歌城內萬民日受數次驚慌。

只見一日裏來了三個豪傑，來揭榜文，守榜軍士隨同三人先往飛廉府裏來參謁。門官報入中

堂，飛廉道：「有請。」三人進府，與飛廉見禮畢，言曰：「聞天子招募天下賢士，愚下三人自

知非才，但君父有事，願捐軀敢效犬馬。」飛廉見三人器宇清奇，就命賜坐。三人曰：「吾等俱

是閭閻子民，大夫在上，下民焉敢坐？」飛廉曰：「求賢定國，聘傑安邦，雖高爵重祿，直受不

辭。又何妨於一坐耶？」三人告過，方才坐下。飛廉曰：「三位姓甚名誰？住居何所？」三人將

手本呈上，飛廉觀看，原來是梅山人氏，一名袁洪，一名吳龍，一名常昊。——此乃梅山七聖。

先是三人投見，以下俱陸續而來。袁洪者，乃白猿精也；吳龍者，乃蜈蚣精也；常昊者，乃長蛇

精也；俱借袁、吳、常三字取之為姓也。

飛廉看了姓名，隨帶入朝門來朝見紂王。飛廉入內庭，天子在顯慶殿與惡來奕棋，當駕官啟

奏：「中大夫飛廉候旨。」王曰：「宣來。」飛廉見駕，奏曰：「臣啟陛下：今有梅山三個傑士，

應陛下求賢之詔，今在午門候旨。」紂王大悅，傳旨：「宣來。」少時，見三人來至殿下，山呼

拜畢，紂王賜三人平身，三人謝恩畢，侍立兩旁。王曰：「卿等此來，有何妙策可擒姜尚？」袁

洪奏曰：「姜尚以虛言巧語，糾合天下諸侯，鼓惑黎庶作反。依臣愚見，先破西岐，拿了姜尚，

則八百諸侯望陛下降詔招安，赦免前罪，天下不戰而自平也。」

紂王聞奏，龍心大悅，封袁洪為大將軍，吳龍、常昊為先行，命殷破敗為參軍，雷開為五軍

都督，使殷成秀、雷鵾、雷鵬、魯仁傑等俱隨軍征伐。紂王傳旨：「觀此人行事，不是大將之才，

內有魯仁傑自幼多智，廣識英雄，見袁洪行事不按禮節，暗思曰：「嘉慶殿排宴，慶賞諸臣。」

且看他操演人馬，便知端的。」當日宴散。次日謝恩，三日後下教場操演三軍。魯仁傑看袁洪舉

動措置，俱不知法，諒非姜子牙敵手。」但此時是用人之際，三日後下教場操演三軍。魯仁傑看袁洪舉

次日，袁洪朝見紂王，王曰：「元帥可先領一支人馬，往澠池縣佐張奎以阻西兵，元帥意下

如何？」袁洪曰：「以臣觀之，都中之兵不宜遠出？」紂王曰：「如何不宜遠出？」袁洪奏曰：

「今孟津已有南北兩路諸侯駐紮，以窺其後；臣若往澠池，此二路諸侯拒守孟津，阻臣糧道，那

時使臣前後受敵，此不戰自敗之道。況糧為三軍生命，是軍未行而先需者也。依臣之計，不若調

三十萬人馬，阻住孟津之咽喉，使諸侯不能侵擾朝歌，一戰成功，大事定矣。」紂王大悅：「卿

言甚善，真乃社稷之臣！使卿所奏施行。」袁洪隨調兵三十萬，吳龍、常昊為先行，殷破敗為參

贊，雷開為五軍都督，使殷成秀、雷鵾、雷鵬、魯仁傑隨軍征伐，往孟津而來。不知勝負如何？

且聽下回分解。

# 第八十八回 武王白魚躍龍舟

白魚吉兆喜非常，預兆周家瑞應昌。八百諸侯稱碩德，千年師帥賴匡襄。堂堂陣演三三疊，正正旗開六六行。時雨師臨民甚悅，成湯基業已消亡。

話說袁洪調兵往孟津駐紮，以阻諸侯咽喉不表。且說澠池縣張奎日夕望朝歌救兵，忽有報馬報入府來：「天子招了新元帥袁洪，調兵三十萬駐紮孟津，以阻諸侯，未見發兵來救澠池。」張奎聞報大驚曰：「天子不發救兵，此城如何拒守？況前有周兵，後有孟津四百諸侯，前後合攻，此取敗之道。今反捨此不救，奈何？」忙與夫人高蘭英共議，夫人曰：「料吾二人也可阻住周兵，今袁洪拒住孟津，則南北諸侯也不能抄我之後。只打聽袁洪得勝，若破了南北二侯，我再與你去合兵共破周武，無有不勝之理。俺們如今只設法守城，不要與周將對敵，待他糧盡兵疲，一戰成功，無有不克，此萬全之道也。」張奎心下狐疑不定。

且說子牙見澠池一個小縣，攻打不下，反陣亡了許多軍將，納悶在中軍，暗暗點首嗟歎：「可憐這些扶主定國英雄，瀝膽披肝，只落得遺言在此，此身皆化為烏有。」子牙正在那裏傷悼，忽轅門官來報：「有一道童來見。」子牙傳令：「請來。」少時，只見一道童至帳下行禮曰：「弟子乃夾龍山飛雲洞懼留孫的門人，因師兄土行孫在夾龍山猛獸崖被張奎所害，家師已知，應上天之數，這是救不得的。只是過澠池須有原故，家師特著弟子來此下書，師叔便知端的。」子牙接上書，展開觀看。書曰：

道末懼留孫致書於大元帥子牙公麾下：前者土行孫合該在猛獸崖死於張奎之手，理數難逃。貧道只有望崖垂泣而已，言之不勝於歎！今張奎善於守城，急切難下，但他數亦當

終。子牙公不可遲誤，可令楊戩將貧道符印先在黃河岸邊，等楊任、韋護追趕至此擒之，取城只用哪吒、雷震子足矣。子牙公須是親自用調虎離山計，一戰成功，此去自然坦夷。

只俟封神之後，再圖會晤，不宣。

子牙看罷書，打發童子回山。當日子牙傳令：「哪吒領令箭，雷震子領令箭，前去如此而行。楊戩、楊任領束帖，前去如此。韋護領束帖，前去如此。」子牙俱吩咐出畢。至晚，周營中砲響，三軍吶喊，殺奔城下而來。次日，午末未初，請武王上帳相見：「今日請大王同老臣出營。」子牙知張奎善於守城，且暫鳴金收兵。武王乃忠厚君子，隨應曰：「孤願往。」即時同子牙出營，至城下周圍池縣城池，好去攻取。

看了，用手指曰：「大王若破此城，須用轟天大砲，方能攻打，此城一時可破也。」

子牙與武王指畫攻城，只見澠池城上，哨探士卒，報與張奎：「啟老爺：姜子牙同一穿紅袍的在城下探看城池。」張奎聽報，便上城來看時，果是子牙同武王，在城下周圍指畫。張奎自思曰：「姜尚欺吾太甚，只因連日吾堅守此城，不與他會戰，他便欺我，至吾城下，肆行無忌，藐視吾無人物也。」隨下城與夫人曰：「你可用心堅守此城，待我出城走去殺來，以除大患。」夫人上城觀戰。張奎上馬提刀，開了城門，一馬飛來大呼曰：「姬發、姜尚！今日你命難逃也。」

正是：

計就月中擒玉兔，謀成日裏捉金烏。

子牙同武王撥馬向西而走，張奎趕來。周營中一將也不出來接應，張奎放心趕來，看看趕有二十里，只聽得金鼓齊鳴，砲聲響亮，三軍吶喊，震動天地，周營中大小將官齊出營來，殺奔城下。高蘭英在城上全裝甲冑，守護城池，忽聽周營中又是砲響，不知其故。忽城上落下哪吒來，

現三頭八臂，腳踏風火輪，搖火尖鎗殺來，高蘭英急上馬，用雙刀抵住了哪吒。二人在城上不便爭持，高蘭英走馬下城，哪吒隨後趕來。雷震子又早展開二翅，飛上城來，使開黃金棍，把城上軍士打散，隨斬關落鎖，周兵進城。高蘭英見事不好，正欲取葫蘆放太陽神針，早已不及。被哪吒一乾坤圈，打中頂上，翻下馬來，又是一鎗，死於非命，早往封神臺去了。有詩為證：

孤城死守為殷商，今日身亡實可傷。全節全忠名不朽，女中貞烈萬年揚。

話說雷震子、哪吒進了澠池縣，軍士見打死了主母，俱伏地請降。哪吒曰：「俱免你死，候元帥來安民。」雷震子曰：「道兄，你且在城上拒住，吾還去接應師叔與武王，恐怕驚了主公。」哪吒復謂雷震子曰：「道兄不可遲疑，當速行為是。」哪吒把風火輪登開，往正西上趕來。只見張奎正趕子牙有二十里遠近，只聽得砲聲四起，喊聲大振，心下甚是驚疑，也不去趕子牙。子牙在後面大呼曰：「張奎！你澠池已失，何不歸降？」

張奎心慌，情知中計，勒轉馬望舊路而來。天色又黑，正遇哪吒現三頭八臂迎來。哪吒大罵曰：「逆賊！你今日還不下馬受死，更待何時？」張奎大怒，提刀直取。哪吒手中鎗急架相還，未及數合，哪吒復祭起九龍神火罩罩來。張奎知此寶利害，把身子一扭，往地下去了。哪吒見張奎預先走了，因想起土行孫的光景，心上不覺悲悼，往前來迎武王。張奎急走至城下，見雷震子立於城上，知澠池已陷，夫人不知存亡，自思：「不若往朝歌，與袁洪合兵一處，再作道理。」

話說哪吒上前迎接武王與子牙，一同回澠池縣來，將大軍進城屯紮，又將城上周將首級收殮，安葬於高阜之處，設祭祀之不表。

且說張奎全裝甲冑，縱地行之術，往黃河大道而走，如風一般，飛雲掣電而來。楊任遠遠望見張奎從地底下來了，知會韋護曰：「道兄！張奎來了，你須是仔細些，不要走了他。你看我手往那裏指，你就往那邊祭降魔杵鎮之。」韋護曰：「謹領尊命。」再說張奎正走，遠遠看見

好趕。正是：

上邊韋護觀楊任，楊任窮追七煞神。

話說張奎在地下見楊任緊緊跟隨在他頭上。如張奎往左，楊任也往左邊來趕；張奎往右，楊任也往右邊來趕。張奎無法，只是往前飛走。看看行至黃河岸邊，前有楊戩奉束帖在黃河岸邊專等楊任。只見遠遠楊任追趕來了，楊任也看見了楊戩，乃大呼曰：「楊道兄！張奎來了！」楊戩聽得，忙將三昧火燒了懼留孫指地成鋼的符篆，立在黃河岸邊。張奎正行，方至黃河，只見四處如同鐵桶一般，半步莫動，左撞左不能通，右撞右不能通，抽身回來，後面猶如鐵壁。張奎正慌忙無措，楊任用手往下一指，半空中韋護把降魔杵往下打來。此寶乃鎮壓邪魔，護三教大法之物，可憐張奎怎禁得起？有詩為證：

金光一道起空中，五彩雲霞協用功。鬼怪逢時皆絕跡，邪魔遇此盡成空。皈依三教稱慈善，鎮壓諸天護法雄。今日黃河除七煞，千年英氣貫長虹。

話說韋護祭起降魔杵，把張奎打成齏粉，一靈也往封神臺去了。三位門人得勝，齊來見子牙，備言打死張奎，追趕至黃河之事，說了一遍。子牙大喜，在澠池縣住了數日，擇日起兵。那日，整頓人馬，離了澠池縣，前往黃河而來。時近隆冬天氣，眾將官重重鐵鎧，疊疊征衣，寒氣甚深。怎見得好冷？有讚為證：

重衾無暖氣，袖手似揣冰。

敗葉垂霜蕊，蒼松掛凍鈴。

地裂因寒甚，池平為水凝。

魚舟空鉤線，仙觀沒人行。

樵子愁柴少，王孫喜炭增。

征人鬚似鐵，詩客筆如零。

皮襖猶嫌薄，貂裘尚恨輕。

蒲團僵老衲，紙帳旅魂驚。

莫訝寒威重，兵行令若霆。

話說子牙人馬來至黃河，左右報知中軍。子牙吩咐：「借辦民舟，每隻俱有工食銀五錢，並不白用民船一隻。」萬民樂業，無不歡呼感德，真所謂時雨之師。「另備龍舟一隻，裝載武王。」子牙與武王駕坐中艙，左右鼓棹，向中流進發。只聽得黃河內白浪滔天，風聲大作，把武王龍舟推在浪裏顛簸。武王曰：「相父！此舟為何這等顛簸？」子牙曰：「黃河水急，平昔浪發，也是不小的；況今日有風，又是龍舟，故此顛簸。」武王：「推開艙門，俟孤看一看，何如？」子牙同武王推艙一看，好大浪！怎見得黃河疊浪千層？有詩為證：

洋洋光浸月，浩浩影浮天。

茫茫渾似海，一望更無邊。

千層凶浪滾，萬疊峻波顛。

靈派吞華嶽，長流貫百川。

岸口無漁火，沙頭有鷺眠。

話說武王一見黃河白浪滔天，一望無際，驚得面如土色。那龍舟只在浪裏，或上或下，忽然有一旋窩，水勢分開，一聲響亮，有一尾白魚跳在船艙裏來，就把武王嚇了一跳。那魚在舟中，左迸右跳，跳有四、五尺高。武王問子牙曰：「此魚入舟，主何吉凶？」子牙曰：「恭喜大王！賀喜大王！魚入王舟者，主紂王該滅，周室當興，正應大王繼湯而有天下也。」子牙傳令：「命庖人將此魚烹來，與大王食之。」武王曰：「不可，仍命擲之河中。」子牙曰：「既入王舟，豈

可捨此？正謂『天賜不取，反受其咎』，理宜食之，不可輕棄。」左右領子牙令，速命庖人烹來，不一時獻上。子牙命賜諸將，少頃，風恬浪靜，龍舟已渡黃河。

只見四百諸侯知周兵已至，打點前來迎接武王。子牙知武王乃仁德之主，豈肯欺君？恐眾諸侯尊稱武王以致中餒，則大事去矣。須是預先吩咐過，然後相見，庶幾不露出圭角。俟破紂之後，再作區處。乃對武王曰：「今日雖抵岸，大王還在舟中，俟老臣先上岸，陳設器械，嚴整軍威，以示武於諸侯，立定營寨，然後來請大王。」武王曰：「聽憑相父設施。」

子牙先上了岸，率大隊人馬至孟津立下營寨。眾諸侯至中軍來見子牙，子牙迎接上帳，相敘禮畢，子牙曰：「列位賢侯！見武王不必深言其伐君弔民之故，只以觀政於商為辭，候破紂之後，再作商議。」眾諸侯大喜，俱依子牙之言。子牙令軍政官與哪吒、楊戩前去迎請武王。後面又有西方二百諸侯隨後過黃河，同武王車駕而進。真個是天子諸侯會合，自是不同。怎見得？有詩為證：

　　八百諸侯會孟津，紛紛殺氣滿江塵。
　　旌旗向日飛龍鳳，劍戟迎霜泣鬼神。
　　士卒赳赳歌化日，軍民濟濟慶仁人。
　　應知世運當亨泰，四海謳吟總是春。

且說武王同西方二百諸侯來至孟津大營，探馬報入中軍帳，子牙率領東、南、北三方四百諸侯，又有二百小諸侯齊來迎接，武王逕進中軍，先有：

西南豫州侯姚楚亮、東南揚州侯鍾志明、南伯侯鄂順、北伯侯崇應鸞、東北袞州侯彭祖壽、右伯姚庶良、夷門伯武高達、左伯宗智明、邠州伯丁建吉、遠伯常信仁、近伯曹宗。

眾諸侯進營，只有東伯侯姜文煥未曾進遊魂關。乃請武王升帳，武王不肯，彼此固遜多時，

武王同眾諸侯交相下拜。眾諸侯俯伏曰：「今大王大駕，特臨此地，使眾諸侯得覩天顏，仰觀威德，早救民於水火之中，天下幸甚！萬民幸甚！」武王深自謙讓曰：「予小子發，嗣位先王，孤德寡聞，惟恐有負前烈；謬蒙天下諸侯傳檄相邀，特拜相父東會列位賢侯，觀政於商。若謂予小子統率諸侯，則予豈敢？惟望列位賢侯教之。」

內有豫州侯姚楚亮對曰：「紂王無道，殺妻誅子，焚炙忠良，沈湎酒色，弗敬上天，郊廟不祀，播棄黎老，昵比罪人，皇天震怒，絕命於商。予等奉大王恭行天之罰，伐罪弔民，拯萬姓於水火，正應天順人之舉，洩人神之憤，天下無不感悅。予等與大王坐觀不理，厥罪惟均，望大王裁之。」武王曰：「紂王不行正道，俱臣下蔽惑之耳。今只觀政於商，擒其嬖倖，今紂王改其敝政，則天下自平矣。」

眾諸侯僉曰：「丞相之言是也。」武王命營中治酒，大宴諸侯不表。

彭祖壽曰：「天命靡常，惟有德者居之。昔堯有天下，因其子不肖，而禪位於舜。舜有天下，亦因其子之不肖，而禪位於禹。禹之子賢，能承繼父業，於是相傳；至桀而德衰，暴虐夏政，天人怨之。故湯得行天之罰，放桀於南巢，代夏而有天下。賢聖之君六七作，至於紂，罪惡貫盈，毀棄善政，戕賊不道，皇天震怒，降災於商，爰命大王以伐殷暴。大王幸毋固辭，以灰諸侯之心。」武王謙讓未遑。子牙曰：「列位賢侯！今日亦非商議正事之時，候至商郊，再有話說。」

且說袁洪在營中，只見報馬啟曰：「今有武王兵至孟津下寨，大會諸侯，請元帥定奪。」殷破敗聽得，上前言曰：「周武乃天下叛逆元首，自興兵至此，所在獲捷，軍威甚銳。元帥不可輕忽，務要嚴兵以待。」袁洪曰：「將軍之言固善。料姜尚不過磻溪一村夫，有何本領？此皆諸關將士不用心，以致彼僥倖成功。將軍放心，看我一陣，令他片甲不回。」

次日，子牙升帳，眾諸侯上帳參見，有夷門伯武高達言曰：「啓元帥：六百諸侯駐兵於此，俱未敢擅於用兵，只在此拒住，只候武王大駕來臨，以憑裁奪。今日若不先擒袁洪，則匹夫尚自逞強，猶不知天吏之不可戰也，望元帥早賜施行。」子牙曰：「賢侯之言甚善。吾必先下戰書，

然後會兵孟津，方可以示天下之惡惟天下之德可以克之。」眾皆大喜。子牙忙修書，差楊戩往湯營內來下戰書。楊戩領命，往成湯營前下馬，大呼曰：「奉姜元帥將令，來下戰書。」探事小校報與中軍。袁洪聽得周營來下戰書，忙令左右，曰：「令來。」只見軍政官來至營門，令楊戩進見。楊戩至中軍帳見袁洪，呈上戰書。袁洪看畢，乃曰：「吾不修回書，約定明日會兵便了。」楊戩回至中軍，見子牙言：「明日會兵。」子牙傳令與眾諸侯：「明早會兵。」俱各各準備去了。

次日，周營砲響，子牙調出大隊人馬，有八百諸侯齊出，當中是子牙人馬，俱是火紅旗；左是南伯侯鄂順，右是北伯侯崇應鸞，盡是五色旛幢。真若盔山甲海，威勢如彪，英雄似虎，布成陣勢，三軍吶喊，衝至軍前。哨馬報與袁洪，袁洪與眾將出營觀看子牙大兵隊伍，只見天下諸侯雁翅排開，分於左右，當中是元帥姜尚，左有鄂順，右有崇應鸞。有詩為證：

諸侯共計破朝歌，正是神仙遇劫魔。百萬雄師興宇宙，奇功立在孟津河。

姜尚東征除虐政，諸侯拱手尊號令。妖氛滾滾各爭先，楊戩梅山收七聖。

話說袁洪在馬上，見姜子牙身穿道服，乘四不像來至軍前，左右排列有眾位門人，次後武王乘逍遙馬，南北分列眾位諸侯。只見袁洪銀盔素鎧，坐下白馬，使一條邠鐵棍，擔在鞍轎，英雄凜凜。怎見得袁洪好處？有讚為證：

銀盔素鎧甲，瓔珞大紅凝。左插狼牙箭，右懸寶劍鋒。橫擔邠鐵棍，白馬似神行。幼長梅山下，成功古洞中。曾受陰陽訣，又得天地靈。善能多變化，玄妙似人形。梅山稱第一，保紂滅周兵。

話說子牙向前問曰：「來者莫非成湯朝元帥袁洪麼？」袁洪曰：「你可就是姜尚？」子牙曰：「然也！方今天下歸周，商紂無道，天下離心離德，只在旦夕受縛，料你一杯之水，安能救車薪之火哉？汝若早早倒戈納降，尚待汝以不死；汝若支吾，一朝兵敗，玉石俱焚，雖欲求其獨生，何可及哉！休得執迷，徒貽伊戚！」袁洪笑曰：「姜尚！你只知磻溪捕魚，水有淺深。今幸五關無有將才，讓你深入重地。你敢以巧言令色，惑吾眾聽耶！」回顧左右先行曰：「誰與吾拿此鄙夫，以洩天下之憤？」旁有一人大呼曰：「元帥放心，待我成功。」走馬飛臨陣前，搖手中鎗來取姜子牙。旁有右伯姚庶良縱馬搖手中斧，大呼曰：「匹夫慢來！有吾在此也！」也不答話，兩馬相交，鎗斧並舉，一場大戰。怎見得？有詩為證：

征雲蕩蕩透虛空，劍戟兵戈擾攘中。今日姜尚頭一戰，孟津血濺竹梢紅。

話說姚庶良手中斧轉換如飛，不知常昊乃是梅山一個蛇精，姚庶良乃是真實本領，那裏知道，只要成功。常昊不覺敗下陣去，姚庶良便催馬趕來。不知性命如何？且聽下回分解。

# 第八十九回　紂王敲骨剖孕婦

紂王酷虐古今無，淫酗貪婪聽美妹。孕婦無辜遭惡劫，行人有難懼凶途。
遺讒簡冊稱殘賊，留與人間罵獨夫。大道悠悠難究竟，且將濁酒對花奴。

話說姚庶良隨後趕來，常昊乃是蛇精，縱馬腳下起一陣旋風，捲起一團黑霧，連人帶馬罩住，方現出他原形；乃是一條大蟒蛇，把口張開，吐出一陣毒氣。姚庶良禁不起，隨昏於馬下，常昊便下馬取了首級，大呼曰：「今拿姜尚如姚庶良為例。」眾諸侯之內，不知他是妖精。有袞州侯彭祖壽縱馬搖鎗大呼曰：「匹夫敢傷吾大臣！」

時有吳龍在袞洪右邊，見常昊立功，忍不住使兩口雙刀，催開馬飛奔前來，曰：「不要衝吾陣腳！」也不答話，兩騎相交，刀鎗並舉，殺在陣前。六百鎮諸侯俱在左右，看看二將交兵。戰未數合，吳龍掩一刀敗走，彭祖壽隨後趕來。吳龍乃是蜈蚣精，見彭祖壽將近，隨現了原形；只見一陣風起，黑雲捲來，妖氣迷人，彭祖壽已不知人事，被吳龍一刀斬為兩斷。眾諸侯不知何故，只見將官追下去，就是一塊黑雲罩住，將官隨即絕命。

子牙旁邊有楊戩對哪吒曰：「此二將俱不是正經人，似有些妖氣。我與道兄一往，何如？」只見吳龍躍馬舞刀，飛奔軍前大呼曰：「誰來先啗吾雙刀？」哪吒登開風火輪，使火尖鎗，現三頭八臂迎來。吳龍曰：「來者是誰？」哪吒曰：「吾乃哪吒是也。你這孽畜！怎敢將妖術傷吾諸侯！」把鎗一擺，直刺吳龍。吳龍手中刀急架交還，未及三、四合，被哪吒祭起九龍神火罩，響一聲，吳龍罩在裏面，吳龍已化道清風去了。哪吒用手一拍，及至罩中現出九條火龍時，吳龍去之久矣。常昊見哪吒用火龍罩罩住吳龍，心中大怒，縱馬持鎗，大呼曰：「哪吒不要走！吾來也！」只見楊戩使三尖刀，縱銀合馬，同哪吒雙戰常昊。常昊見勢不好，便敗下陣去。楊戩也不

趕他，取彈弓在手，隨手發出金丸，照常昊打來。只見那金丸不知落於何處，哪吒復祭起神火罩，將常昊罩住，也似吳龍化一道赤光而去。

袁洪見二將如此精奇，心下甚是歡喜，傳令三軍擂鼓！袁洪縱馬衝殺過來，大呼曰：「姜子牙！我與你見個雌雄！」旁有楊任見袁洪衝來，急催開了雲霞獸，使開飛雷鎗，敵住袁洪。戰有五、七回合，楊任取出五火扇，照袁洪一搧，袁洪已預先走了，只燒死他一匹馬。子牙鳴金收隊回營，升帳坐下，歎曰：「可惜傷了二路諸侯。」心下不樂。楊戩上帳曰：「今日弟子看他三人俱是妖怪之相，不似人形。方才哪吒祭神火罩，楊任用神火扇，弟子用金丸，俱不曾傷他，竟化清光而去。」只見眾諸侯也都議論常昊、吳龍之術，紛紛不一。

且說袁洪回營，升帳坐下，見常昊、吳龍齊來參謁，袁洪曰：「哪吒罩兒、楊任的扇子，俱好利害。」吳龍笑曰：「他那罩與扇子只好降別人，那裏降得我們來？只是今日指望拿了姜尚，誰知只壞了他兩個諸侯，也不算成功。」袁洪一面修本往朝歌報捷，寬免天子憂心。

且說魯仁傑對殷成秀、雷鵬、雷鵾曰：「賢弟，今日你等見袁洪、吳龍、常昊與子牙會兵的光景麼？」眾人曰：「不知所以。」魯仁傑曰：「此正所謂：『國家將興，必有禎祥；國家將亡，必有妖孽。』今日他三將俱是些妖孽。今天下諸侯會兵此處，正是大敵，豈有這些妖邪能拒敵成功耶？」殷成秀曰：「長兄且莫說破，看他後來如何。」魯仁傑曰：「總來吾受成湯三世之恩，豈敢有負國恩之理？惟一死以報國耳！」

話說差官往朝歌，來至文書房內，飛廉接本觀看，見是袁洪報捷，連誅大鎮叛逆諸侯彭祖壽、姚庶良等，心中大喜，忙持本上鹿臺來見紂王。當駕官上臺啟曰：「有中大夫飛廉候旨。」紂王曰：「宣來。」左右將飛廉宣至殿前，參拜畢，拜伏奏曰：「今有元帥袁洪領敕鎮守孟津，以逆天下諸侯；初陣斬袞州侯彭祖壽、右伯侯姚庶良，軍威已振，大挫周兵鋒銳。自興師以來，未有今日之捷，此乃陛下洪福齊天，得此大師，可計日奏功，以安社稷者也，特具本齊奏。」紂王聞奏大悅：「元帥袁洪連斬二逆，足破敵人之膽，其功莫大焉。傳朕旨意，特敕獎諭，賜以錦袍、

金帛，以勵其功，仍以蜀錦百疋，寶鈔萬貫，羊酒等件以犒將士勤勞。務要用心料理，勦滅叛逆，另行分列茅土，朕不食言，欽哉！故諭。」飛廉頓首謝恩，領旨打點，解犒賞往孟津去不表。

且言妲己聞飛廉奏袁洪得勝奏捷，來見紂王曰：「妾蘇氏恭喜陛下，又得社稷之臣也。」袁洪實有大將之才，永堪重任，似此奏捷，叛逆指日可平，臣妾不勝慶幸，實皇上無疆之福，以啓之耳。今特具觴為陛下稱賀。」紂王曰：「御妻之言，正合朕意。」命當駕官於鹿臺上治九龍席，三妖同紂王共飲。此時正值仲冬天氣，嚴威凜冽，寒氣侵人。正飲之間，不覺彤雲四起，飛舞梨花。當駕官啓奏曰：「上天落雪了。」紂王大喜曰：「此時正好賞雪。」命左右煖注金樽，重斟杯斝，酣飲交歡。怎見得好雪？有讚為證：

彤雲密布，冷霧繽紛。彤雲密布，朔風凜凜號空中；冷霧繽紛，大雪漫漫鋪地下。真個是：六花片片飛瓊，千樹株株倚玉。須臾積粉，頃刻成鹽。白鸚渾失素，皓鶴竟無形。平添四海三江水，壓倒東西幾樹松。卻便似戰敗玉龍三百萬，果然是退鱗殘甲滿空飛。但只見：幾家村舍如銀砌，萬里江山似玉圖。好雪！真個是：柳絮滿橋，梨花蓋舍。柳絮滿橋，橋逢漁叟掛蓑衣；梨花蓋舍，舍下野翁煨榾柮。客子難沽酒，蒼頭苦覓梅。灑灑瀟瀟裁蝶翅，飄飄蕩蕩剪鵝衣，團團滾滾隨風勢，颼颼冷氣透幽幃。豐年祥瑞從天降，堪賀人間好事宜。

話說紂王與妲己共飲，又見大雪紛紛，忙傳旨，命：「捲起氊簾，待朕同御妻、美人看雪。」侍駕官捲起簾幔，打掃積雪。紂王同妲己、胡喜媚、王貴人在臺上，看朝歌城內外似銀妝世界，粉砌乾坤。王曰：「御妻！你自幼習學歌聲曲韻，何不把按雪景的曲兒唱一套，俟朕慢飲三杯。」妲己領旨，款啓朱唇，輕舒鶯舌，在鹿臺上唱一個曲兒。真是：婉轉鶯聲飛柳外，笙簧嘹亮自天來。曲曰：

才飛燕寨邊，又灑向城門外。輕盈過玉橋去，虛飄臨闇苑來。攘攘挨挨，顛倒把乾坤玉載。凍得長江上魚沈雁杳，空林中虎嘯猿哀。憑天降，冷禍墮難禁耐，砌漫了白玉階。宮幃裏冷侵衣袂，那一時暖烘烘紅日當頭晒，掃彤雲四開，現青天一派，瑞氣祥光擁出來。

妲己唱罷，餘韻悠揚，嫋嫋不絕。紂王同妲己憑欄，看朝歌積雪，忽見西門外有一小河，此河不是活水河，因紂王造鹿臺，挑取泥土，致成小河。適才雪水注積，因此行人不便，必跣足過河。只見有一老人跣足渡水，不甚懼冷，而行步且快；又有一少年人，亦跣足渡水，懼冷行緩，有驚怯之狀。

紂王在高處觀之，盡得其態，問於妲己曰：「怪哉！怪哉！有這等異事？你看那老者渡水，反不怕冷，行步且快。這少年的反怕冷，行走甚慢，這不是反其事了？」妲己曰：「陛下不知，老者不甚怕冷，乃是少年父母精血正旺之時，交媾成孕，所秉甚厚，故精血充滿，骨髓皆盈，雖至末年，遇寒氣獨不甚畏怯也。至若少年怕冷，乃是末年父母氣血已衰，偶爾姤精成孕，所秉甚薄，精血既虧，髓皆不滿，雖是少年，形同老邁，故過寒冷而先畏怯也。」

紂王笑曰：「此惑朕之言也，人秉父精母血而生，自然少壯老衰，豈有反其事之理？」妲己又曰：「陛下何不差官去拿來，便知端的。」紂王傳旨：「命當駕官至西門，將渡水老者、少者俱拿來。」當駕官領旨，忙出朝趨至西門，不分老少，即一時一並拿到。老少民人曰：「你拿我們怎麼？」侍臣曰：「天子要你去見。」老少民人曰：「吾等奉公守法，不欠錢糧，為何拿我們？」那侍臣曰：「只怕當今天子有好處到你們，也不可知。」正是：

平白行來因過水，誰知敲骨喪其生？

紂王在鹿臺上專等渡水人民。卻說侍駕官將二民拿至臺下回旨：「啓陛下：將老少二民，拿至臺下。」紂王命：「將斧砍開二民脛骨，取來看驗。」左右把老者、少者腿俱砍斷，拿上臺看，果然老者髓滿，少者髓淺。紂王大喜，命左右：「把屍拖出。」可憐無辜百姓，受此慘刑。後人有詩歎曰：

敗葉飄飄落故宮，至今猶自起悲風。

獨夫只聽讒言婦，目下朝歌社稷空。

話說紂王見妲己如此神異，撫其背而言曰：「御妻真是神人，何靈異若此？」妲己曰：「妾雖係女流，少得陰符之術，其勘驗陰陽，無不奇中。適才斷脛驗髓，此猶其易者也；至如婦女懷孕，一見便知他腹內有幾月，是男、是女，面在腹內，或朝東、南、西、北，無不週知。」紂王曰：「方才老少人民斷脛斷髓，如此神異，朕得聞命矣。至如孕婦，再無有不驗之理。」命當駕官傳旨：「民間搜取孕婦見朕。」奉御官往朝歌城來。正是：

天降大禍臨孕婦，成湯社稷盡歸周。

話說奉御官在朝歌滿城尋訪，有三名孕婦，一齊拿往午門來。只見他夫妻難捨，搶地呼天，哀聲慘大呼曰：「我等百姓又不犯天子法，又不拖欠錢糧，為何拿我等有孕之婦？」子不捨母，母不捨女，悲悲泣泣，前遮後擁，扯進午門來。只見箕子在文書房共微子啓、微子衍、上大夫孫榮正議袁洪為將，退天下諸侯之兵。不知如何，只聽得九龍橋鬧鬧攘攘，呼天叫地，哀聲不絕。眾人大驚，齊出文書房來，問其情由，見奉御官扯著兩三個婦女而來。箕子問曰：「這是何故？」民婦泣曰：「吾等俱是女流，又不犯天子之法，拿我女人做什麼？

老爺是天子大臣，應當為國為民，救我等蟻命。」言罷，哭聲不絕。箕子忙問，奉御官答曰：「皇

上夜來聽娘娘言語，將老少二民敲骨驗髓，分別深淺，知其老少生育，皇上大喜。娘娘又奏：「昏君！尚

有剖腹驗胎，知道陰陽。皇上聽信斯言，特命臣等取此孕婦看驗。」箕子聽罷，大罵：「昏君！

方今兵臨城下，將至濠邊。社稷不久邱墟，還聽妖婦之言，造此無端罪孽。左右且住！待吾面君

諫止。」箕子怒氣不息，後隨著微子等俱往鹿臺來見駕。

且說紂王在鹿臺專等孕婦來看驗，只見當駕官啓曰：「有箕子等候旨。」王曰：「宣來。」

箕子至臺上，俯伏大哭曰：「不意成湯相傳數十世之天下，一旦喪於今日，而尚不知警戒修省，

猶造此無辜惡業，你將何面目見先王在天之靈也？」紂王怒曰：「周武叛逆，今已有元帥袁洪足

可禦敵，斬將覆軍，不日奏凱。朕偶因觀雪，見朝涉者有老少之分，行步之異。幸皇后分別甚明，

朕得以決其疑，於理何害？今朕欲剖孕婦以驗陰陽，有甚大事，你敢當面侮君，而妄言先王也。」

箕子泣諫曰：「臣聞人秉大地之靈氣以生，分別五官，為天地宣猷贊化，作民父母，未聞茶

毒生靈，稱為民父母者也。且人死不能復生，誰不愛此血軀，而輕棄以死耶？今陛下不敬上天，

不修德政，天怒民怨，人日思亂，陛下尚不自省，猶殺此無辜婦女，臣恐八百諸侯屯兵孟津，且

夕不保。一旦兵臨城下，又誰為陛下守此都城哉？只可惜商家宗裔為他人所據，宗廟被他人所毀，

宮殿為他人所居，百姓為他人之民，府庫為他人所有，陛下還不自悔，猶聽婦女之言，敲民骨，

剖孕婦。臣恐周武人馬一到，不用攻城，朝歌之民自然獻之矣。軍民與陛下作仇，只恨周武不能

早至，軍民欲簞食壺漿以迎之耳。雖陛下被擄，理之當然，只可憐二十八代神主，盡被天下諸侯

所毀，陛下此心忍之乎？」

紂王大怒曰：「老匹夫！為敢覿面侮君，不敬孰大於此？」命武士：「拿去打

死。」箕子大呼曰：「死不足惜，你昏君敗國，遺譏萬世，縱孝子慈孫，不能改也。」只見左右

武士，扶箕子方欲下臺，只見臺下有人大呼…「不可！」微子、微子啓、微子衍三人上臺見紂王，

俯伏嗚咽不能成語，泣而奏曰：「箕子忠良，有功社稷。今日之諫，雖則過激，皆是為國之言，

陛下幸察之。陛下昔日剖比干之心，今又誅忠諫之口，社稷危在旦夕，而陛下不知悟，臣恐萬姓怨憤，禍不旋踵也。」幸陛下憐赦箕子，褒忠諫之名，庶幾人心可挽，天意可回耳。」

紂王見微子等齊來諫諍，不得已，乃曰：「陛下不可，箕子當面辱君，已無人臣禮，今若放之在外，必生怨望。倘與周武搆謀，致生禍亂，那時表裏受敵，為患不小。」紂王曰：「將何處治？」妲己曰：「依臣妾愚見，且將箕子剃髮，囚禁為奴，以示國法，使人民不敢妄為，臣下亦不敢瀆奏矣。」紂王聞奏大喜，將箕子禁囚之為奴。

微子見如此光景，料成湯終無挽救之日，隨即下臺，與微子啟、微子衍大哭曰：「我成湯統六百年來，今日一旦被嗣君所失，是天亡我商也，奈之何哉？」微子與微子啟兄弟二人商議曰：「我與你兄弟可將太廟中二十八代神主，負往他州外郡，隱姓埋名，以存商代禋祀，不令同日絕滅可也。」微子啟含淚應曰：「敢不如命。」於是三人打點收拾，投他州自隱。後孔子稱他三人曰：「微子去之，箕子為之奴，比干諫而死，謂『殷有三仁』是也。」後人有詩歎之：

話說微子三人收拾行囊，投他州去了。紂王將三婦人拿上鹿臺，妲己指一婦人：「腹中是男，面朝左脅。」一婦人：「也是男，面朝右脅。」命武士用刀剖開，毫釐不爽。又指一婦人：「腹中是女，面朝後背。」用刀剖開，果然不差。紂王大悅道：「御妻妙術如神，雖龜筮莫敵！」自此毫無忌憚，橫行不道，慘惡異常，萬民切齒。當日有詩為證：

鶯囀商郊百草新，成湯宮殿已成塵。為奴豈是延商祀，去國應知接子禋。剖腹丹心成往事，割胎民婦又遭迍。朝歌不日歸周主，戰血郊原已化燐。

大雪紛紛宴鹿臺，獨夫何苦降飛災。三賢遠遁全宗廟，孕婦身亡實可哀。

話說當日剖剖孕婦，天昏地暗，日月無光。次日，有報事軍報上臺來：「有微子等三位殿下，封了府門，不知往何處去了。」紂王曰：「微子年邁，就在此也是沒用之人；微子啓兄弟兩人，就留在朝歌，也做不得朕之事業，他去了，反省朕許多煩絮。即今元帥袁洪屢建大功，料周兵不能做得甚事。」遂日日荒淫宴樂，全不以國事為重。在朝文武不過具數而已，並無可否。

那日招賢榜篷下，來了二人，生得相貌甚是凶惡：一個面如藍靛，眼似金燈，巨口獠牙，身軀偉岸；一個面似瓜皮，口如血盆，牙如短劍，髮似硃砂，頂生雙角，甚是怪異，往中大夫府來謁見。飛廉一見，甚是畏懼。行禮畢，飛廉問曰：「二位傑士是那裏人氏？高姓何名？」二人欠身曰：「某二人乃大夫之子民，成湯之百姓。聞姜尚欺安，侵天子關隘，吾兄弟二人願投麾下，以報國恩，絕不敢望爵祿之榮，願破周兵，以洗王恥。子民姓高名明，弟乃高覺。」

通罷姓名，飛廉領二人往朝內拜見紂王。進午門，逕往鹿臺見駕。紂王問曰：「大夫有何奏章？」飛廉曰：「今有二賢高明、高覺，願求報效，不圖爵祿，敢破周兵。」紂王聞奏大悅：「宣上臺來。」二人倒身下拜，俯稱臣，王賜平身，二人立起。紂王一見，相貌奇異，甚是駭然，便道：「朕觀二士，真乃英雄也。」隨在鹿臺上俱封為神武上將軍。二人謝恩，王曰：「大夫與朕陪宴。」二人下臺冠帶了，顯慶殿待宴，至晚謝恩出朝。次日旨意下，命高明、高覺同欽差解湯羊、御酒往孟津來。不知凶吉如何？且聽下回分解。

# 第九十回　子牙捉神荼鬱壘

眼有明今耳有聰，能於千里決雌雄。神機才動情先洩，密計方行事已空。軒廟借靈憑鬼使，棋山毓秀仗桃叢。誰知名載封神榜，難免降魔杵下紅。

話說高明、高覺同欽差官往孟津來，行至轅門，傳：「旨意下！」旗牌官報入中軍。袁洪與眾將官接旨，進中軍帳開讀，詔曰：

當聞：將者乃三軍之司令，係社稷之安危。將得其人，國有攸賴；苟非其才，禍遂莫測，則國家又何望焉？茲爾元帥袁洪，才兼文武，學冠天人，屢建奇功，真國家之柱石，當代之人龍也。今特遣大夫陳友解湯羊、御酒、金帛、錦袍，用酬戍外之勞，慰朕當寧之望。爾當克勤蓋忠，撲滅巨逆，早安邊疆，以靖海宇。朕不惜茅土重爵，以待有功，爾其欽哉！特諭。

袁洪謝恩畢，款待天使。又令高明、高覺進見。高明、高覺上帳參謁袁洪，行禮畢，袁洪認得他是棋盤山桃精、柳鬼；高明、高覺也認得袁洪是梅山白猿。彼此大笑，各相溫慰，深喜是一氣同枝。正是：

不是武王洪福天，焉能七聖死梅山。

高明、高覺在營中與眾將相見，各各致意。次日，袁洪修謝恩本，打發天使回朝歌不表。次

日，袁洪命高明、高覺二將往周營搦戰。二人慨然出營，至周營大呼曰：「著姜尚來見我！」哨馬報入中軍，子牙問左右：「誰去走一遭？」旁有哪吒曰：「弟子願往。」子牙許之。哪吒領令出營，忽見二人步行而來，好凶惡。怎見得？

一個面如藍靛眼如燈，一個臉似青松口血盆。一個獠牙凸暴如鋼劍，一個海下鬍鬚似赤繩。一個方天戟上懸豹尾，一個純鋼板斧似車輪。一個棋盤山上稱柳鬼，一個得手人間叫高明。正是：神荼鬱壘該如此，要阻周兵鬧孟津。

話說哪吒大呼曰：「來者何人？」高明答曰：「吾乃高明、高覺是也。今奉袁大將軍命令，特來擒拿反叛姜尚。你是何人，敢來見我？」哪吒大喝曰：「好孽畜，敢出大言！」提手中火尖鎗，直取二將，二將舉戟斧劈面迎來。三將交兵，大戰在龍潭虎穴，哪吒早現出三頭八臂，祭起乾坤圈，正中高覺頂門上，打得個一派金光散漫於地。哪吒復祭起九龍神火罩，把高明罩住，用手一拍，即現九條火龍，須臾燒罷。哪吒回來見子牙，言圈打高覺，罩住高明一事，子牙大喜，不表。且說高明等二人進營，來見袁洪曰：「姜尚所仗無他，俱倚的是三山五嶽門人，故此所在僥倖成功。不曾遇著我等奧妙之人，莫說是姜尚幾個門人，何怕你有通天徹地手段，豈能脫得吾輩之手也？」眾人俱各歡喜。

次日，高明、高覺又往周營搦戰。哨馬報入中軍：「啟元帥：高明、高覺請元帥答話。」子牙問哪吒曰：「你昨日回我滅了二將，今日又來，何也？」哪吒曰：「想必高明二人有潛身小術，請師叔親臨，吾等便知真實。」子牙傳令，六百諸侯齊出，看子牙用兵。高明對弟高覺曰：「哪吒言吾等有潛身小術，俱出來看我等真實。」言未了，只聽砲響，見周營大隊排開，似盈山甲海，射目光華。子牙乘四不像至軍前，看見二將相貌凶惡，醜陋不堪，大喝曰：「高明、高覺不順天時，敢勉強而阻逆王師，自取殺身之禍也。」高明大笑曰：「姜子牙！我知你是崑崙之客，你

也不曾會我等這樣高人，今日成敗，定在此舉也。」說罷，二將使戟、斧衝殺過來。這邊李靖、楊任二騎衝出，也不答話，四般兵器交加。正是四將賭鬥，怎見得？有詩為證：

四將交鋒在孟津，人神仙鬼執虛真。從來劫運皆天定，縱有奇謀盡墮塵。

話說楊戩在旁，見高明、高覺一派妖氣，不是正人。仔細觀看，以備不虞。只見楊任取出五火扇來搧高明，一搧，只聽得「呼」的一聲，化一道黑光而去。李靖也祭起黃金塔來，把高覺罩在裏面，一時也不見了。袁洪同眾將正在轅門看高明兄弟二人大戰周兵，見楊任用五火扇子搧高明，又見李靖用塔罩高覺。袁洪心下自思曰：「周將不必逞強，吾來也！」哪吒命吳龍、常昊接戰。二將大叫曰：「今日定要成功，怎見得？有讚為證：

凜凜寒風起，森森殺氣生。白猿使鐵棒，雷震棍更精。捨命安天下，拚生定太平。

話說雷震子展風雷翅，飛在空中，那棍從頂上打來。韋護祭起降魔杵，此杵豈同小可，如須彌山一般打將下來。袁洪雖是得道白猿，也經不起這一杵，袁洪化白光而去，只將鞍馬打得如泥。哪吒祭起楊戩祭哮天犬咬常昊，常昊乃是蛇精，狗也不能傷他。常昊知是仙犬，先借黑氣走了。總是一場虛語。子牙鳴金回營，楊戩上帳曰：「今日會此一陣，俱為無用。當時弟子別師尊時，師父曾有一言，吩咐弟子說：『若到孟津，謹防梅山七聖阻隘。』教弟子留心。今日觀之，祭寶不能成功，俱化青黑之氣而走。元帥宜當設計處治，方可

神火罩罩住吳龍，吳龍也化青氣走了。楊戩使三尖刀戰住常昊，四將大戰。旁有雷震子、韋護二人截住袁洪相殺。怎見得？有讚為證：

把白馬催開，使一條邪鐵棍來戰子牙。

成功，若是死戰，終是無用。」子牙曰：「吾自有道理。」

當日至晚，子牙帳中鼓響，眾將官上帳聽令。子牙命令李靖領束帖：「你在八卦陣正東上，按震方，畫有符印，用桃椿，上用犬血，如此而行。」又命雷震子領束帖：「你在正南上，按離方，亦有符印，也用桃椿，上用犬血，如此而行。」命哪吒領束帖：「在正西上，按兌方，也用桃椿，上用犬血，如此而行。」

「楊戩，你可引戰，用五雷之法，望桃椿上打下來。」「韋護，也用桃椿，上用犬血，如此而行。」「韋護，你用瓶盛烏雞、黑狗血、女人屍尿和勻，裝在瓶內，如見高明、高覺趕入我陣中，你可將瓶打下。此污穢濁物壓住他妖氣，自然不能逃走，此一陣可以擒二子也。」眾門人聽命而去。子牙先出營布開八卦，暗合九宮，將桃椿釘下。正是：

設計要擒桃柳鬼，這場辛苦枉勞神。

卻說姜子牙安置停當了。且說高明聽著子牙命令安八卦方位，用烏雞、黑狗血，釘桃椿拿他兄弟，二人大笑不止：「空費心機，看你怎樣捉我二人。」次日，子牙親臨轅門搦戰。袁洪命高明、高覺出營，大呼曰：「姜子牙！你自稱掃蕩成湯大元帥，據吾看你，不過一匹夫耳。你既是崑崙之士，理當遣將調兵，為何釘桃椿？安排符印，周圍布八卦，按九宮，用門人將烏雞、黑狗血穢濁之物壓我二人？吾非鬼魅精邪，豈懼你左道之術也！」二人道罷，放步搖斧舉戟，直取子牙。子牙左右有武吉、南宮适二馬齊出，急架忙迎，四將交兵，鎗刀並舉。高明逞精神，如同猛虎；南宮适使氣力，一似蛟龍。高覺戟刺擺長旛，武吉鎗來生殺氣。四將酣戰，子牙催四不像，仗劍也來助戰。未及數合，便往陣中敗走。高明笑曰：「不要走！吾豈懼你安排？吾來也！」兄弟二人隨後趕入陣來。剛入得八卦方位，東有李靖，南有雷震子，西有哪吒，北有楊任，四面發起符印，處處雷鳴。韋護在空中將一瓶穢污之物，往下打來。那些

雞犬穢血，濺著滿地，高明、高覺化陣青光，早去不見了。眾門人親自觀見，莫知去向。

子牙收兵回營，升帳坐下，大怒曰：「豈知今日本營先有奸細，私透營內之情，如此何日成功？將吾機密之事，盡被高明知道，此是何說？」楊戩在旁曰：「師叔在上：料左右將官自在西岐共起義兵，經過三十六路伐征。今進五關，經過數百場大戰，苦死多少忠良。今日至此，克成湯只在目下，豈有這樣之理？據弟子觀之，此二人非是正人，定有些妖氣，那光景大不相同，望師叔詳察。今弟子往一所在去來，自知虛實。」子牙曰：「你往那裏去？」楊戩曰：「機不可洩，洩則不能成功也。」子牙許之。楊戩當晚別子牙去訖。

且說高明、高覺來見袁洪，言子牙用八卦陣，將釘桃樁的事說了一遍。袁洪具表往朝歌報捷。高覺聽得周營子牙與楊戩共議，楊戩要往一所在去，又聽見楊戩不肯說，兄弟二人曰：「憑你怎樣尋吾跟腳，料你也不能知道。」二人大笑一回，不表。

且說楊戩離了周營，借土遁往玉泉山金霞洞來。正是：

　遁中道術真玄妙，咫尺清風萬里程。

話說楊戩來至金霞洞，見洞門緊閉，楊戩洞外敲門多時，一童子出來，見是師兄，忙問曰：「師兄何來？」楊戩曰：「煩賢弟通報。」童子進洞內見玉鼎真人，啟曰：「師兄楊戩在洞府外求見。」真人起身吩咐曰：「著他進來。」楊戩來至碧遊床前下拜。真人曰：「你今到此為何？」楊戩把孟津事說了一遍，真人曰：「此孽障是棋盤山桃精、柳鬼。桃、柳根盤三十里，採天地之靈氣，受日月之精華，成氣有年。今棋盤山有軒轅廟，廟內有泥塑鬼使，名曰：『千里眼，順風耳』二怪託其靈氣，目能觀看千里，耳能詳聽千里；千里之外，不能視聽也。你可叫姜子牙著人往棋盤山去，將桃、柳根盤掘挖，用火焚盡，將軒轅廟二鬼泥身打碎，以絕其靈氣之根。再用一重霧，常鎖營寨，如此如此，則二鬼自然絕也。」

楊戩受命，離了玉泉山，復往周營而來。軍政官報與子牙，子牙令入中軍，問楊戩曰：「此去如何？」楊戩搖頭不語，猶恐洩機。子牙曰：「你今日為何如此？」楊戩曰：「弟子今日不敢言，且隨弟子行之。」子牙並依楊戩，不去阻擋。楊戩執定令旗下帳，把後隊大紅旗令二千杆，令三軍麾旗；又令一千名軍士擂鼓鳴鑼，恍然有驚天動地之勢。

子牙見楊戩如此，不知其故。楊戩方來對子牙曰：「高明、高覺二人乃是棋盤山桃精、柳鬼。他憑託軒轅廟裏二鬼之靈，名曰千里眼，順風耳。如今須用旗招展不住，使千里眼，不能觀看；鑼鼓齊鳴，使順風耳不能聽察。請元帥命將往棋盤山，掘挖此根，用火焚之；再令將把軒轅廟裏二鬼打碎，然後出大霧一重，常鎖行營，此怪方能除也。」子牙聽說：「既然如此，吾自有治度。」子牙令李靖：「領三千人馬，速往棋盤山，去挖絕其根。」又令雷震子：「去打碎泥塑鬼使。」後人有詩歎之。詩曰：

虎門深山淵鬥龍，高明高覺逞邪蹤；當時不遇仙師指，難滅軒轅二鬼風。

話說子牙安排已定，只等二門人來回令。且說高明、高覺只聽得周營中鼓響鑼鳴不住，高覺曰：「長兄，你看看怎樣？」高明曰：「一派盡是紅旗招展，連眼都晃花了。兄弟，你可聽聽看。」高覺曰：「鑼鼓齊鳴，把耳朵都震襲了，如何聽得見一些兒？」二人急躁不表。只見李靖人馬去掘桃、柳的根盤，雷震子去打泥塑的鬼使。子牙在帳內望二人回來，方可用計破之。

次日，子牙在中軍，忽報：「雷震子回來。」子牙令至中軍，問其：「打泥鬼如何？」雷震子曰：「奉令去打碎了二鬼，放火燒了廟宇，以絕其根，恐再為祟。待周王伐紂成功，當中放一罈，四面八方俱鎮壓符印，安治停當。」子牙大喜。隨在帳前令哪吒、武吉在營，布起一壇，設下五行方位，當中放一罈，四面八方俱鎮壓符印，安治停當。只見李靖掘桃、柳鬼根盤已畢，來至中軍回話。子牙大喜。正是：

李靖掘根方至此，袁洪舉意劫周營。

話說子牙在中軍共議東伯侯還不見來，忽報：「三運督糧官鄭倫來至。」子牙令至帳前，鄭倫回令畢，交納糧印。鄭倫聽得土行孫已死，著實傷悼不表。且說袁洪在營中自思：「今與周兵大戰，未見勝負，枉費精神，虛費日月。」令左右暗傳與常昊、吳龍：「今與高明、高覺衝頭陣，今夜劫姜尚的營。」又令：「參軍殷破敗、雷開為左右救應，殷成秀、魯仁傑為斷後，務要此夜成功。」眾將聽令，只等黃昏行事。

話說子牙在中軍，忽見一陣風從地而起，捲至帳前。子牙見風色異怪，掐指一算，早知其意。子牙大喜，傳令：「中軍帳釘下桃樁，鎮壓符印，下布地網，上蓋天羅，黑霧迷漫中軍。令各營俱不可輕動。」李靖拒住東方，楊任拒住西方，哪吒拒住南方，雷震子拒住北方，楊戩、韋護在將臺左右保護。」子牙令南宮适、武吉、鄭倫、龍鬚虎等：「各防守武王營寨。」眾將得令而去。

子牙沐浴上臺，等候袁洪來劫營寨。詩曰：

　子牙妙算世無雙，動地驚天勢莫當。
　二鬼有心施密計，三妖無計展疆場。
　遭殃楊任歸神去，逃死袁洪免喪亡。
　莫說孟津多惡陣，連逢劫殺損忠良。

話說袁洪當晚打點人馬劫營，大破子牙，以成全功。才至二更時分，高明、高覺為頭一隊，袁洪為二隊。魯仁傑對殷成秀曰：「賢弟！依我愚見，今夜劫營，不但不能取勝，定有敗亡之禍。況姜子牙善於用兵，知玄機變化，且目下俱多道德之士，此行豈無準備？我和你且在後隊，見機而作。」殷成秀曰：「長兄之言甚善。」不說他二人各自準備。

且說高明、高覺來至周營，吶一聲喊，殺進營來。袁洪同常昊、吳龍從後接應。這回子牙正是借崑崙之妙術，取神荼鬱壘。子牙在將臺上披髮仗劍，踏罡步斗，霎時四下裏風雲齊起。不知吉凶如何？且聽下回分解。

# 第九十一回　蟠龍嶺燒鄔文化

力大排山氣吐虹，手拖扒木快如風。行舟陸地誰堪及，破敵營門孰敢同？擒虎英名成往事，食牛全氣化崆峒。總來天意歸周主，火燒蟠龍嶺下紅。

話說子牙在將臺上作法，只見風雲四氣，黑霧瀰漫，上有天羅，下有地網，昏天慘地，罩住了周營。霹靂交加，電光馳驟，火光灼灼，冷氣森森，雷響不止，喊聲大震。各營內鼓角齊鳴，若天崩地塌之狀。怎見得？有詩為證。詩曰：

風霧濛濛電火燒，雷聲響亮鎮邪妖。桃精柳鬼難逃躲，早把封神名姓標。

話說高明、高覺闖進周營，殺進中軍，只見鼓聲大振，三軍吶喊。一聲砲響，東有李靖，西有楊任，南有哪吒，北有雷震子，左有楊戩，右有韋護，一齊衝將出來，把高明等圍住。臺上有子牙作法，臺下四個門人齊把桃樁震動，上有天羅，下有地網，上下交合。子牙祭起打神鞭打將下來，高明、高覺難逃此難，只打得腦漿迸流，二靈已往封神臺去了。

且說袁洪同常昊、吳龍在後面催軍，殺進周營，被哪吒等接住大戰。此時貪夜交兵，兩軍混戰，韋護祭起降魔杵來打吳龍，吳龍早化青光去了。哪吒也祭起九龍神火罩來罩常昊，常昊化一道青氣不見了。袁洪乃是白猿得道，變化多端，把元神從頭上現出。楊任正欲取五火扇搧袁洪，不意袁洪頂上白光中元神，手舉一棍打來；楊任及至躲時，已是不及，早被袁洪一棍打中頂門，可憐自穿雲關歸周，才至孟津，未受封爵而死，後人有詩歎之。詩曰：

自離成湯歸紫陽，穿雲關下破瘟瘟。孟津盡節身先喪，俱是南柯夢一場。

話說楊戩任被袁洪打死，兩軍混戰至天明，子牙鳴金，兩下收兵。子牙升帳點視軍將，已知楊任陣亡，著實傷悼不已。楊戩上帳言曰：「今夜大戰，雖然斬了高明、高覺，何日結局？弟子今往終南，據弟子見袁洪等，俱是精靈所化，急切不能成功，大兵阻於此地，反折楊任一員大將。借了照妖鑑來，照定他的原身，方可擒此妖魅也，不然終無了期。」子牙許之。

楊戩離了周營，借土遁往終南山而來。不多時，早至玉柱洞前，按落遁光，至洞門候。少時，只見金霞童子出來，楊戩上前稽首曰：「師兄，借煩通報，有楊戩要見師伯。」童子忙還禮曰：「師兄少待，容吾通報。」童子進洞對雲中子曰：「有楊戩在外面候見。」雲中子命童子：「著他進來。」童子出洞云：「師父請見。」楊戩見雲中子，行禮畢。稟曰：「弟子今到此，欲求師伯照妖鑑一用。目今兵至孟津，有幾個妖魅阻住周兵，不能前進。雖大戰數場，法寶難治，因此上奉姜元帥將令，特地至此，拜求師伯。」雲中子曰：「此乃梅山七怪也，只你可以擒獲。」忙取寶鑑付與楊戩。楊戩辭了終南，借土遁逕往周營內來見子牙，備言：「此是梅山七怪，明日候弟子擒他。」

話說袁洪在營中與常昊、吳龍眾將議退諸侯之策，殷破敗曰：「明日元戎不大殺一場以樹威，使天下諸侯知道利害，則彼皆不能善解。與他遷延日月，師老軍疲，其中有變，那時反為不美。」袁洪從其言。次日，整頓軍馬，砲聲大振，來至軍前。子牙亦帶領眾諸侯出營，兩下列成陣勢。袁洪一馬當先，子牙調袁洪曰：「足下不知天命久已歸周，爾何阻逆王師，今生民塗炭耶？速早歸降，不失封侯之位；如若不識時務，悔無及矣。」袁洪大笑曰：「料爾不過是磻溪一鉤叟耳，有何本領敢出此大言？」回顧常昊曰：「與吾將姜尚擒了。」常昊縱馬挺鎗飛來，直取子牙。旁有楊戩催馬舞刀，抵住廝殺。二馬往來，刀鎗並舉，只殺得凜凜寒風，騰騰殺氣。怎見得？有詩為證：

殺氣騰騰鎖孟津，梅山妖魅亂紅塵。須臾難遁終南鑑，取次摧殘作鬼燐。

話說兩人大戰，未及十五合，常昊撥馬便走。楊戩隨後趕來，取出照妖鑑來照，原來是條大白蛇。楊戩已知此怪，看他怎樣騰挪？只見常昊在馬上忽現原身，有一陣怪風捲起，播土揚塵，秋雲靄靄，冷氣森森，現出一條大蛇。怎見得？有詩為證：

黑霧漫漫天地遮，身如雪練弄妖邪；神光閃灼凶頑性，久住梅山是舊家。

話說楊戩看見白蛇隱在黑霧裏面來傷自己。楊戩搖身一變，化作一條大蜈蚣，身生兩翅飛來，鉗如利刃。怎見得他的模樣？有詩為證：

二翅翩翩似片雲，黑身黃足氣如焚。雙鉗豎起渾如劍，先斬頑蛇建首勳。

楊戩變做一條大蜈蚣，飛在白蛇頭上，一剪兩段，那蛇在地上挺折扭滾。楊戩復了本相，將此蛇斬做數段，發一個五雷訣，只見雷聲一響，此怪震作飛灰。袁洪知白蛇已死，大怒，縱馬使一根棍，大呼曰：「好楊戩！敢傷吾大將！」旁有哪吒登風火輪，現三頭八臂，使火尖鎗，抵住了袁洪。輪馬相交，未及數合，哪吒祭起九龍神火罩，將袁洪連人帶馬罩住。哪吒用手一拍，現出九條火龍，將袁洪盤旋迴繞焚燒。不知袁洪有七十二變玄功，焉能燒的著他？袁洪早借火光去了。吳龍見哪吒施勇，使兩口雙刀來戰哪吒。哪吒翻身復來接戰吳龍。楊戩在旁，忙取照妖鑑照看，原來是一條蜈蚣。楊戩縱馬舞刀，雙戰吳龍，吳龍料戰不過，撥馬便走。哪吒登風火輪，讓楊戩催馬追趕。吳龍見楊戩趕來，即現原形，就馬腳下捲起一陣黑霧，罩住自己。怎見得？有詩為證：

楊戩曰：「道兄休趕！讓吾來也！」哪吒聽說，便立住了風火輪，讓楊戩催馬追趕。吳龍見楊戩

黑霧陰風佈滿天，梅山精怪法無邊。誰知治尅難相恕，千歲蜈蚣化爲然。

吳龍見楊戩追趕，即現原形，隱在黑霧之中來傷楊戩。楊戩見此怪飛來，隨即搖身一變，化作一隻五色雄雞。怎見得？詩曰：

綠耳金睛五色毛，翅如鋼劍嘴如刀。蜈蚣今遇無窮妙，即喪原身怎脫逃？

楊戩化作一隻金雞，飛入黑霧之中，將蜈蚣一嘴啄作數段，又除一怪。子牙與眾將掌鼓進營不表。卻說殷破敗、雷開與諸將親自看見今日光景，不覺歎曰：「國家不祥，妖孽方興。今日我們兩員副將，豈知俱是白蛇、蜈蚣成精，來此惑人，此豈是好消息？不若進營，與主將商議何如？」隨進營來，見袁洪在中軍悶坐，俱至帳前參謁。

袁洪見眾將來見，也覺沒趣，乃對眾將曰：「吾就不知常昊、吳龍乃是兩個精靈，幾乎被他誤了大事。」眾將曰：「姜子牙乃崐崘道德之士，麾下又有這三山五嶽門人相隨，料吾兵不能固守此地，請元帥早定大策，或戰或守，可以預謀，毋令臨渴掘井，一時何及？眼見我兵微將寡，力敵不能；不若依不才等愚見，不如退兵，固守都城，設防禦之法，以老其師，此『不戰能屈人之兵』者，不知元帥尊意如何？」袁洪曰：「參軍之言差矣！奉命守此地方，則此地為重；今捨此不守，反欲退拒都城，此為臨門禦寇，未有不敗者也。今姜尚雖有輔佐之人，而深入重地，亦不能用武。看吾此地破敵，吾自有妙策，諸將勿得多言。」各人下帳。

魯仁傑與殷成秀曰：「方今時勢也都變了，料成湯社稷終屬西岐。況今日朝廷不明，妄用妖精為將，安有能成功之理？但我與賢弟受國恩數代，豈可不盡忠於國？然而就死，也須是死在朝歌，見吾輩之忠義，不可枉死於此地，與妖孽同腐朽也。不若乘機討一差遣，往而不返，可也。」二將議定。忽有總督糧儲官上帳來稟袁洪曰：「軍中只有五日行糧，不足支用，特啟元帥定奪。」

袁洪命軍政司修本，往朝歌催糧。旁有魯仁傑曰：「末將願往。」袁洪許之。魯仁傑領令，往朝歌去催糧不表。

且說朝歌城來了一個大漢，身高數丈，力能陸地行舟，能食隻牛，用一根排扒木，姓鄔名文化，揭招賢榜投軍。朝廷差官送鄔文化至孟津營聽用，來至轅門，左右報與袁洪。袁洪命：「今來。」鄔文化同差官至中軍，見禮畢，通名站立。袁洪見鄔文化一表非俗，恍似金剛一般，撐住半天裏，果是驚人。袁洪曰：「將軍此來，必懷妙策？今將何計以退周兵？」鄔文化曰：「末乃一勇鄔夫，奉聖旨齎送元帥帳下調用，聽憑指揮。」袁洪大喜：「將軍此來，必定首建大功，何愁姜尚不授首也？」鄔文化次日清晨上帳，領令出營搦戰，倒拖排扒木，行至周營大呼曰：「傳與逆叛姜尚，早至轅門洗頸受戮。」

話說子牙在中軍帳，猛聽戰鼓聲響，抬頭觀看，見一大漢豎在半天裏，驚問眾將曰：「那裏來了一個大漢子？」眾人齊來觀看，果是好個大漢子，眾皆大驚。正欲前問，只見軍政官報入中軍來：「有一大漢，口出大言，請令定奪。」有龍鬚虎出曰：「弟子願往。」子牙許之。吩咐曰：「你須仔細。」龍鬚虎領令出營，鄔文化低頭往下一看，大笑不止：「那裏來了一個蝦精？」龍鬚虎抬頭看鄔文化，怎生凶惡？但見有詩為證：

身高數文駱梛頭，口似窯門兩眼摳。丈二蒼鬚如散線，尺三草履似行舟。生成大力排山嶽，食盡全牛賽虎彪。陸地行舟人罕見，蟠龍嶺上火光愁。

鄔文化大呼曰：「周營中來的是個什麼東西？」龍鬚虎大怒，罵曰：「好匹夫！把吾當做什麼東西！吾乃姜元帥第二門徒龍鬚虎是也。」鄔文化笑曰：「你是一個畜生，全無一些人相，難道也是姜尚門徒？」龍鬚虎曰：「匹夫快通名來，殺你也好上功勞簿！」鄔文化罵曰：「不識好歹逆畜！吾乃紂王御前袁元帥麾下威武大將軍鄔文化是也。你快回去，叫姜尚來受死，饒你一

命。」龍鬚虎大怒，罵曰：「今奉令特來擒你，尚敢多言！」發手一石打來。

鄔文化一排扒木打下來，龍鬚虎閃過，其釘打入土有三、四尺深，急自拽起排扒來，倒被龍

鬚虎夾大腿連腰上打了七、八石頭，再轉身，又打了五、六石頭，只打得是下三路。鄔文化身大，

轉身不活，不上一個時辰，被龍鬚虎連腿帶腰打了七、八十下，打得鄔文化疼痛難當，倒拖著排

扒木望正東上走了。龍鬚虎得勝回營，來見子牙，備言其事。眾將俱以為大而無用，子牙也不深

究所以，彼此相安不表。

且說鄔文化敗走二十里，坐在一山崖上，擦腿摸腰，有一個時辰。乃緩緩來至轅門，左右報

入中軍曰：「啓元帥：鄔文化在轅門等令。」袁洪吩咐：「令來。」鄔文化來帳下參謁袁洪。袁

洪責之曰：「你今初會戰，便自失利，挫動鋒銳，如何不自小心？」鄔文化曰：「元帥放心，末

將今夜劫營，教他片甲不存，上報朝廷，下洩吾恨。」袁洪曰：「你今夜劫營，吾當助爾。」鄔

文化收拾打點，今夜去劫周營。此是子牙軍士有難，故有此失。正是：

一時不察軍情事，斷送無辜填孟津。

話說子牙不意鄔文化今夜劫營，至二更時分，成湯營裏一聲砲響，喊聲齊起。鄔文化當頭，

撞進轅門，那時黑夜，誰人抵敵？衝開七層鹿角，撞翻四方木棚、擋牌。鄔文化把排扒木只是撞

掃兩邊，也是周營軍士有難，可憐被他衝殺得屍橫遍野，血流成池；六十萬人馬，在軍中呼兄喚

弟，覓子尋爺。又有袁洪協同，黑夜中袁洪放出妖氣，籠罩在營中，驚動多少大小將官。子牙聽

得大漢劫營，急上了四不像，手執杏黃旗，護定身子；只聽得殺聲大振，心下著忙。又見大漢二

目如兩盞紅燈，眾門人各不相顧，只殺得孟津血水成渠。有詩為證：

姜帥提兵會列侯，袁洪賭智未能休。朝歌遣將能摧敵，周寨無謀是自蹂。

軍士有災皆在劫，元戎遇難更何尤。可惜英雄徒浪死，賢愚無辨喪荒坵。

話說鄔文化貪夜劫周營，後有袁洪助戰。周將熟睡，被鄔文化將排扒木兩邊亂掃；可憐為國捐軀，名利何在？袁洪騎馬，仗邪術衝殺進營，不辨賢愚；盡是些少肩無臂之人，都做了破腹無頭之鬼。武王有四賢保駕奔逃，子牙落荒而走，六七門徒借五遁逃去。只是執披堅銳之士，怎免一場大厄？該絕者難逃天數，有生者躲脫災殃。

且說鄔文化直衝殺至後營，來到糧草堆跟前，此處乃楊戩守護之所，忽聽得大漢劫營，姜元帥失利。楊戩急上馬看時，見鄔文化來得勢頭凶惡，欲要迎敵，又顧糧草。心生一計，且救眼下之危，忙下馬念念有詞，將一草豎立在手，吹口氣，叫聲「變！」化了一個大漢，頭撐天，腳踏地。怎見得？有讚為證：

頭有城門大，二目似水缸。鼻孔如水桶，門牙扁擔長。鬍鬚似竹筍，口內吐金光。大呼鄔文化，與吾戰一場。

話說鄔文化正盡力衝殺，燈光影裏見一大漢，比他更覺長大，大呼曰：「那匹夫慢來，吾來也！」鄔文化抬頭看見，嚇得魂不附體：「我的爺來了！」倒拖排扒木，回頭就走，也不管好歹，只是飛跑。楊戩化身隨後趕來一程，正遇袁洪。楊戩大呼曰：「好妖怪，怎敢如此？」使開三尖刀，飛奔殺來。袁洪使棍抵住，大戰一回，楊戩祭哮天犬，袁洪看見，化一道白光，脫身回營。

且說孟津眾諸侯，聞袁洪劫姜元帥的大營，驚起南北二鎮諸侯，齊來救應。兩下混戰，只殺到天明。子牙會集諸門人，尋見武王，收集敗殘人馬，點算損折軍兵有二十餘萬，帳下折了將官三十四員，龍鬚虎的屍首，釘在排扒木上，特此報知。

子牙聞龍鬚虎被亂軍中殺死，子牙傷悼不已。眾諸侯上帳，問武王安。楊戩來見子牙，備言：「鄔

文化衝殺，是弟子如此治之，方救得行糧無虞。」子牙曰：「一時失於檢點，故遭此厄，無非是天數耳。」心下鬱鬱不樂，納悶中軍。

且說袁洪得勝回營，具本往朝歌報捷：「鄔文化大勝，周兵屍塞孟津，其水為之不流。」紂王大喜，日日飲樂，全不以周兵為事。群臣俱賀：「自征伐西岐，從未有此大勝。」

且說楊戩來見子牙曰：「如今先將大漢鄔文化治了，然後可破袁洪。」子牙曰：「須得如此，方可絕得此人。」楊戩領令，去到孟津哨探路徑，走有六十里，見一所在，地名蟠龍嶺。此山彎環如蟠龍之勢，中有空闊一條路，兩嶺可以出入。楊戩看罷，心下大喜曰：「此處正好行此計也。」忙回見子牙，備言：「蟠龍嶺地方，可以行計。」子牙聽說大喜，在楊戩耳邊備說如此如此，可以成功。楊戩自去了。正是：

計燒大將鄔文化，須得姜公用此謀。

話說子牙令武吉、南宮适，往蟠龍嶺去埋伏引火之物，中用竹筒引線，暗埋火砲、火箭各項等物，嶺上下俱用柴薪引火乾燥物件。預備停當，只等鄔文化來至，便可行之。」

二將領命去訖。

話說鄔文化得了大功，紂王命官齎袍、帶、表禮等物，獎諭鄔文化、袁洪。二將謝恩，打發天使回朝歌不題。袁洪對鄔文化曰：「荷蒙天子恩寵獎諭，鄔將軍，我等得盡忠竭力，以報國恩，不負吾輩名揚於天下也。」鄔文化曰：「末將明日使姜尚無備，再殺他個片甲無存，早早奏凱。」袁洪大喜，設宴慶賀。正談笑間，探事馬報入中軍：「啟元帥：今有姜子牙與武王在轅門閒看吾營，不知有何原故，請今定奪。」袁洪聽報，即令鄔文化：「暗出大營，抄出子牙之後擒之，如探囊取物耳。」鄔文化領令，忙出後營門，撒開大步，拖排扒木，如飛雲掣電而來，大呼曰：「姜尚休走！今番吾定擒你成功也。速速下騎受死，免吾費力！」

子牙與武王見鄔文化追來，撥轉坐騎，望西南而逃。鄔文化見子牙、武王落荒而走，放心走來。子牙回顧，誘鄔文化曰：「鄔將軍！你放我君臣回營，得歸故國，再不敢有犯邊界，吾君臣感將軍大恩不淺矣！」鄔文化曰：「今番錯過，千載難逢。」拚命趕來，那裏肯捨？望前趕了一個時辰，姜子牙與武王是有腳力的，鄔文化步行，怎當得他是急急追趕，一氣趕了五、六十里！鄔文化氣力自乏，立住腳不趕了。子牙回顧看時，見鄔文化不趕，子牙勒轉坐騎，大呼曰：「鄔文化，你敢來與吾戰三合麼？」鄔文化大怒曰：「有何不敢？」回身又望前趕來。子牙勒轉四不像又走，看看趕至蟠龍嶺了，子牙君臣進山口去了。鄔文化大喜：「姜尚！你今似魚游釜中，肉在几上。」隨後追進山口。不知鄔文化性命如何？且聽下回分解。

# 第九十二回　楊戩哪吒收七怪

梅山七怪阻周兵，逞異誇能苦戰爭。狗寶雖凶誰獨死，牛黃縱惡自戕生。朱真伏地先無填，楊戩縱橫後亦斃。堪笑白猿多惹事，千年道行等閒傾。

話說武吉、南宮适望見子牙引鄔文化進山，先讓過子牙與武王，用木石疊斷前山。只見鄔文化追進山口，不見了子牙、武王，立住了腳，遲疑四望，竟無蹤跡。正欲回身出山，只聽得兩邊砲響，殺聲振地，山上用滾木大石疊斷山口，軍士用火弓、火箭、火砲、乾柴等物望山下拋放，只見四下裏火起，滿谷煙生。怎見得好火？讚曰：

騰騰烈燄，滾滾煙生。一會兒地塌山崩，霎時間雷轟電掣。須臾綠樹盡沾紅，傾刻青山皆帶赤。那怕你銅牆鐵壁，說什麼海闊河寬？任憑他爍石流金，遇著時枯泉轍涸。風乘火勢逞雄威，火借風高拼惡毒。休說鄔文化血肉身軀，就是滿山中披毛戴角的，皆逢其劫。

話說鄔文化見後面火起，截斷歸路，抽身轉奔進山來。那山腳下地雷、地砲發作，望上打來。可憐頂天立地大漢，陸地行舟的英雄，只落得頃刻化為灰燼。後人有詩歎之：

夜劫周營立大功，孟津河下逞英雄。姜公妙算驅楊戩，火化蟠龍一陣風。

話說楊戩、武吉、南宮适見燒死了鄔文化，俱回來見子牙，備言前事。子牙大喜，又謂楊戩

日：「只是袁洪此怪未除，如之奈何？」楊戩曰：「此怪乃梅山得道白猿，最是精靈，俟徐徐除之。」子牙曰：「且等東伯侯來至，諸侯方可進兵。」

話說袁洪聞報，知道燒了鄔文化，心中不樂，正獨坐納悶，忽報：「營門外有一頭陀求見。」袁洪傳令：「請來。」少時，頭陀至中軍，打稽首曰：「元帥！貧道稽首了！」袁洪曰：「道者請了！道者從何處來，有何見諭？」頭陀曰：「吾亦在梅山地方居住，與元帥相隔不遠，姓朱名子真。今知元帥為紂王出力，特來助一臂之力，不識元帥肯容納否？」袁洪聽說大喜，邀請頭陀上坐。朱子真再三議讓，就席而坐。旁有參軍殷破敗、雷開二將聽得又是梅山之士，乃相謂歎曰：「此又是常昊、吳龍一黨。」袁洪命治酒管待朱子真，一宵不表。

次日，朱子真提寶劍在手，率左右行至周營，坐名請子牙答話。軍政官報入中軍，子牙聽見有道者，忙傳令南北二處諸侯齊出轅門，排開隊伍，自己親率諸弟子出營門，列成陣勢。見成湯旗門腳下，來一頭陀，怎見得？有讚為證：

面如黑漆甚蹊蹺，頦下髭鬚一剪齊。長脣大耳真凶惡，眼露光華掃帚眉。皂服絲絛飄蕩蕩，渾身冷氣侵人肌。梅山豬怪逢楊戩，不久周營現此軀。

話說朱子真步行至前，見子牙簇擁而至。子牙曰：「道者何人？」朱子真曰：「吾乃梅山煉氣士朱子真是也。」姜子牙曰：「你不守分安居，來此何幹？是自尋死亡也。」朱子真大笑曰：「成湯相傳數十世，爾等世受國恩，無故造反，侵奪關隘，反言天命人心，真是妖言惑眾，不忠不孝之夫！吾今日到此，快快下馬納降，各還故土，尚待你等以不死；如有半字不然，那時拿住，定碎屍萬段，悔無及矣！」子牙大罵曰：「無知匹夫！你死在目前，尚不自知，猶自饒舌也！」朱子真仗劍來取子牙。旁有南伯侯麾下副將余忠，此人不信道術，使狼牙棒，面如紫棗，三綹長鬚，飛馬大呼曰：「此功留與我來取！」子牙見左哨來了余忠，一馬當先，也不答話，使開

棒夾頭就打。朱子真手中劍劈面交還，步馬相交，劍鋒並舉，未及二十合，朱子真轉身就走，余忠隨後趕來。子牙傳令擂鼓吶喊，以助軍威。余忠追來，未及一里之路，朱子真乃是妖魅，足下陰風簇擁，一派寒霧籠罩，故馬亦追之不上。朱子真把身子立住，余忠馬看看至近，子真回頭把口一張，一道黑煙噴出，籠罩其身，現出本相，一口把余忠咬了半段。

余忠屍骸倒於馬下，朱子真復現原身，回奔而來，大呼曰：「姜子牙敢與吾立見雌雄麼？」楊戩在旁，用照妖鑑一照，原來是一個大豬。楊戩把馬催開，使三尖刀從後面大喝曰：「好孽障！少來，有吾在此！」使開刀，分頂門砍來。朱子真手中劍急架忙迎，步馬相交，刀劍並舉，未及數合，朱子真抽身就走，楊戩隨後趕來。朱子真如前復現原身，將楊戩一口吃去。子牙見楊戩如此，傳令回兵進營。

朱子真得勝，來見袁洪。袁洪大喜，治酒款待朱子真賀功。正飲之間，忽報：「營門有一傑士求見。」袁洪傳令：「令來。」少時，見一人面如傅粉，海下長髯，頂生兩角，戴一頂束髮冠，至帳下行禮畢，袁洪問曰：「傑士何方人氏？」其人答曰：「末將姓楊名顯，祖居梅山人氏。」此傑士乃是羊精也。借羊成姓，也是梅山一怪，俱是袁洪一起。只恐旁人看破，故此陸續而來。託姓借名，以掩眾人耳目。

當日袁洪等一黨妖孽留在軍中，賜坐飲酒。楊顯與朱子真腹各自誇能鬥勝，嘵嘵不休。殷破敗自思：「此又是袁洪等一黨妖孽耳！」默對雷開不語。只見大小將官正飲酒，方到二更時分，聽得朱子真腹內有人言曰：「朱道人，你可知道吾是誰？」朱子真嚇得魂不附體，忙問曰：「你是誰？你實在那裏？」楊戩在腹內曰：「吾乃玉泉山金霞洞玉鼎真人門徒楊戩是也。今已在你腹內，你只知貪吃血食，不知在梅山吃了多少眾生？今日你這孽障，罪惡貫盈，我把你的肝腸弄一弄。」把手在他心肝上一抓，朱子真大叫一聲：「痛殺我也！」口稱：「大仙饒了小畜罷！」

楊戩曰：「你是欲生？欲死？」朱子真曰：「望大仙慈悲，小畜在梅山也不知費幾許辛苦，採天地靈氣，收日月精華，方能見成人形。今不知分量，干冒天威，望乞恕饒，真再生之德也！」

楊戩曰：「你既要全生，你可速現原身，跪伏周營，吾當饒你性命；如不依吾言，我把你的心、肝、肺、腑都摘下來。」朱子真沒奈何，有法也無處使，只得苦苦哀告。楊戩大叫曰：「如若遲了，吾就動手！」朱子真只得隨現原形，是一個大豬，晃晃蕩蕩，走出轅門，就把袁洪急得抓耳撓腮。楊顯惱得無名火發，有力也無有用處，只得聽之而出。

話說豬精走至周營轅門前跪伏，此時南宮适巡營，剛才四更，巡至營門，只見一豬伏著。南宮适曰：「此是民間家養的，怎走至此間來？等到天明，叫原人領去。」楊戩在豬腹內大呼曰：「南將軍，報與姜元帥得知，此是梅山豬怪。今早見陣，是吾鑽入他腹裏，特來擒伏至此，快請元帥來轅門發落。」南宮适方悟，知是楊戩變化在他肚裏，不覺大喜。忙進營門內，至中軍帳外將雲板敲響，請元帥升帳議事。內使傳與子牙，子牙忙升帳。

南宮适上帳啓元帥曰：「楊戩收伏梅山豬精，已在營門，請元帥發落。」子牙傳令，命眾將掌上燈球火把出營。不一時，一聲砲響，子牙率領眾諸侯齊出營門，看時，果是一隻大豬，跪伏在地。子牙問曰：「你這孽障沒來由，何苦自取殺身之禍？」楊戩在腹內應曰：「請元帥施行，斬除此怪，以絕後患。」子牙傳令：「命南宮适行刑。」南宮适手起一刀，將豬頭斬落在地。楊戩借血光而出，現了自己真身，眾諸侯無不欣羨。子牙命將豬頭掛在營門號令，俱回營寨不表。

只見袁洪謂楊顯曰：「似此露出本相，成何體面？把吾輩在梅山千年道術，一代英名，俱成畫餅，豈不愧哉？誓不與姜尚干休！」楊顯曰：「楊戩他恃自己有變化之術，不意朱子真誤中奸計，若不復此仇，豈能再立於人世？」二人正彼此痛恨，忽轅門官報入中軍：「啓元帥：有天使至，請令定奪。」袁洪忙出轅門，迎接天使。天使曰：「奉天子敕令，送一賢士至軍前聽用。」袁洪接了旨意，打發天使去了，復至中軍坐下，命左右：「令來參謁。」來將至中軍參拜畢，袁洪亦問曰：「將軍何名？」來者答曰：「末將姓戴名禮，梅山人氏。聞紂王招賢，故不辭千里之遠，特來效勞於麾下。」此怪也是梅山之狗精，恐怕被人識破，故此陸續而來，若為不知耳。

袁洪與眾將曰：「今日又添一賢士，定然與他決一雌雄。」傳令：「放砲吶喊。」三軍排隊

伍出營，請子牙答話。周營軍政司報入中軍：「啓元帥：有袁洪搦戰。」子牙隨帶諸將出營，見袁洪走馬至軍前。子牙曰：「袁洪，你不知時務，眼見覆軍殺將，天意可知。今紂惡貫盈，人神共怒，諒爾不過區區螳臂，敢與天下諸侯相拒哉！」袁洪大笑曰：「你偶爾得勝，便自矜誇，量你今日斷然無生回之理。」問左右曰：「誰與吾捉此反臣也？」左有楊顯大呼曰：「候末將擒此反賊！」子牙看來將，白面長鬚，頂生二角。怎見得？有讚為證：

頂上金冠生殺氣，柳葉甲掛龍鱗砌。頭生雙角氣崢嶸，白面長鬚聲更細。
梅山妖孽號羊精，也至孟津將身斃。從來邪正到頭分，何苦身投羅網地？

話說楊顯走馬搖戟，衝殺過來。楊戩在旗門下用照妖鑑一照，卻是一隻羊精。楊戩收鑑，走馬舞三尖刀，也不答話，接住廝殺。刀戟並舉，殺在虎穴龍潭。二將正戰之間，只見湯營裏一將，使兩口刀，飛奔前來，大叫曰：「楊兄弟，吾來助爾一臂之力！」子牙旁有哪吒登風火輪，使開火尖鎗迎來。怎見得此怪？有詩為證：

嘴尖耳大最蹺蹊，遍體妖光透九霄。七怪之中他是首，千年得道一神獒。

話說哪吒用鎗架住，大呼曰：「匹夫慢來！通名來，好記功勞簿！」來將答曰：「吾乃袁洪副將戴禮是也。」哪吒使開鎗，劈面就刺。戴禮雙刀急架相還，輪馬相交，刀鎗並舉，大戰在一處。且說楊戩戰楊顯有二、三十合，楊顯撥馬便走，知楊戩趕來，楊顯在馬上吐出一道白光，連馬罩住，現原身來傷楊戩，楊戩化一隻白額斑斕虎。楊顯見楊戩變了一隻猛虎，已剋治了他，急欲逃走，早被楊戩一刀砍為兩段。楊戩割下羊頭，大呼曰：「啓元帥：弟子又殺了梅山一怪也。」

戴禮與哪吒正酣戰間，戴禮口內吐出一粒紅珠，有碗口大小，望哪吒頂門打來；哪吒見勢頭

凶惡，諒不能治伏，只得閃一鎗敗下陣來。楊戩見哪吒失機，走馬大呼曰：「孽障不得無禮，吾來也！」使開三尖刀來戰戴禮。二人大戰二十餘合，戴禮撥馬便走，楊戩縱馬趕來。戴禮又吐出一顆紅珠，現出金光，來傷楊戩。楊戩祭起哮天犬，飛在空中；此犬乃是仙犬，看見此珠十分凶惡，竟讓過他的珠，來奔戴禮。戴禮見仙犬奔來，正欲抽身逃走，早被哮天犬一口咬住，不能挣脱。楊戩手起一刀，揮於馬下。有詩為證：

梅山狗怪逞猖狂，煉寶傷人勢莫當。豈意仙犬能伏怪，紅塵血染命空亡。

話說楊戩殺了狗怪，掌鼓回營。子牙升帳，見楊戩屢破諸怪，大喜，慶賀楊戩不表。且說袁洪回至中軍，又見戴禮被戮，現出原形，心下甚是不樂。眾將交頭接耳，紛紛議論，十分沒趣。忽轅門官來報：「啓元帥：轅門外有一大將來見。」袁洪傳令：「令來。」少時，令至帳前，見一人身高一丈六尺，頂生雙角，捲嘴尖耳，金甲紅袍，全身甲冑，十分軒昂，近前施禮。袁洪問曰：「將軍高姓大名？」來將答曰：「末將姓金，雙名大升，祖貫梅山人氏。」此來者又是牛怪，用三尖刀，力大無窮，今來助袁洪，俱是梅山七怪之數。袁洪故問，以遮眾人耳目。袁洪乃設酒款待。

次日，金大升上了獨角獸，提三尖刀，至周營搦戰。哨馬報入中軍：「啓元帥：成湯營有一大將請戰！」子牙對眾將問曰：「誰見陣走一遭？」言未畢，旁有鄭倫出而言曰：「末將願往。」子牙許之。鄭倫上了金睛獸，提降魔杵，出了營門，見對面一將，生的異怪雄偉。鄭倫問曰：「來者何人？」金大升答曰：「吾乃袁洪麾下副將金大升是也。爾是何人？快通名來！」鄭倫答曰：「吾乃總督五軍上將軍鄭倫是也。吾觀你異相非人，焉敢阻時雨之師，有逆天之罪！早早歸周，共破獨夫，以誅無道。如不知機，自取辱身之禍。」金大升大怒，催開獨角獸，使三尖刀砍來。鄭倫手中杵劈面相迎，二獸相交，大戰數合。金大升乃是牛怪，腹內煉成一

塊牛黃。有碗口大小，噴出來如火電一般。鄭倫不及提防，正中面上，打傷鼻孔，腮綻唇裂，倒撞下獸去，被金大升手起一刀，揮為兩段。可憐！正是：

胸中奇術成何用？只落名垂在史篇。

話說金大升斬了鄭倫，掌鼓回營。報馬報入中軍：「啓元帥：鄭倫被湯營大將金大升所傷，請令定奪。」子牙聞報，著實傷悼，歎曰：「鄭倫屢建大功，自從蘇護歸周，一路督糧，有功王室，豈知至此喪於無名下將之手？情實可傷！」子牙淚下如雨。有詩以弔之，詩曰：

胸中妙術孰能班，豈意遭逢喪此間？惟有清風常作伴，忠魂依舊返家山。

話說子牙次日令下：「誰為鄭倫報恨走一遭？」旁有楊戩應聲答曰：「弟子願往。」子牙許之。楊戩隨即上馬提刀。至成湯營前，坐名要金大升出來答話。少時，見成湯營內，砲聲響處，只見金大升坐獨角獸，來至軍前，大呼曰：「來者通名！」楊戩曰：「吾乃楊戩是也。你就是金大升麼？」大升曰：「然也。」楊戩舞刀直取，金大升手中三尖刀赴面來迎。二將俱是三尖刀，往來衝突，一場大戰，有三十餘合。

楊戩先未曾用照妖鑑照他，不防金大升噴出牛黃，此寶猶如火塊飛來。楊戩見來得太急，化一道金光，往正南而走，金大升隨後趕來。大升獨角獸來得快，楊戩忙取照妖鑑出來照時，卻原來是個水牛。楊戩回身，正欲變化食他，忽然前面一陣香風縹渺，異味芳馨，氤氳遍地，有五彩祥雲，隱隱中一對黃旛飄蕩，當中有一位道姑，跨青鸞而至。旁有女童三四對，應聲叫曰：「楊戩，早來見娘娘聖駕！」

楊戩聽說，乃向前拱手施禮曰：「弟子楊戩，參見娘娘。」

那道姑曰：「楊戩，吾非別神，

乃女媧娘娘是也。今見成湯數盡，周室當興，吾特來助你降伏梅山之怪。」今楊戩立於一旁，乃命青雲女童：「將此寶去把那孽障牽來。」青雲女童上前攔住，大呼曰：「孽障，娘娘聖駕在此，休得無禮！今奉娘娘法旨，特來擒你。」

金大升大怒，將刀往上一舉，劈面砍來。青雲女童將伏妖索起空中，只見黃巾力士將金大升穿起鼻子來，用銅鎚把金大升背脊上打了三、四鎚，一聲雷響，金大升現出原身，乃是一匹水牛。楊戩向前倒身下拜：「弟子楊戩，願娘娘聖壽無疆！」女媧曰：「楊戩！你且將牛怪帶回周營發落，我還助你收伏白猿精怪也。」楊戩別了女媧娘娘，把牛牽著回來。且說子牙在中軍，聽報到：「楊戩化一道金光，往正南上去了；這大將趕去，不知凶吉如何？」子牙驚疑不定。哪吒曰：「楊戩自有運用，元帥何必驚疑？」言未畢，只見報馬來報：「方今東伯侯人馬未至，況有梅山七怪阻住吾師，使吾心下不能安然。」言未畢，只見報馬來報：「啓元帥：楊戩回來。」子牙令至帳前，問其原故。

楊戩把女媧娘娘收伏牛怪之事，說了一遍：「今至轅門，請元帥發落。」子牙傳令：「請眾諸侯齊至大營門，看吾號令此怪。」少時，眾諸侯齊至轅門。子牙命牽過牛怪，用縛妖索將此怪縛在地下，命南宮适行刑。南宮适手起一刀，將牛頭斬下，孟津河八十萬人馬，齊聲喝采。卻說袁洪自知梅山眾弟兄俱被子牙所滅，欲前而不能進，子牙命牛頭掛在旗竿上號令，掌鼓回營。卻說袁洪自知梅山眾弟兄俱被子牙所滅，欲退而不能退，著實無計，事屬兩難，心下甚是憂疑不表。

只見子牙回營升帳，問楊戩曰：「梅山絕了幾怪？」楊戩屈指一算：「啓元帥：已滅了六怪。」子牙曰：「今日晚與眾諸侯，二更時分齊劫成湯大營。」又令楊戩：「你可單劫袁洪此怪，取巧降伏，大事可定。」楊戩啓曰：「弟子同哪吒共去建功，更覺易於為力。」子牙許之，仍將眾將分派已定不表。卻說袁洪在營中與參軍殷破敗、雷開二將議曰：「今主上命吾等在此守禦，況連日朝歌不曾見吾捷報，恐天子憂心，深屬不便。命中軍具疏往朝歌，請天子速發援兵，前來接應。」中軍官具表求救。

此處周兵雖少，能者甚多。卻說袁洪在營中與參軍殷破敗、雷開二將議曰：「今主上命吾等在此守禦，

且說子牙親乘坐騎，時至二更，一聲砲響，周兵吶一聲喊，齊殺進成湯營裏去。正是：

黑夜衝營無準備，三軍無故受災殃。

話說南伯侯鄂順領二百諸侯，一齊奮勇當先；北伯侯崇應鸞衝殺進左營；李靖、韋護、雷震子衝殺進右營；楊戩、哪吒殺入大營，進中軍來戰袁洪。且說袁洪聽得周將劫營，忙上馬，使一根鐵棍，方出中軍，恰逢楊戩，也不答話，二馬相交，只殺得愁雲蕩蕩，慘霧紛紛。怎見得？有詩為證：

夜劫湯營神鬼驚，喊聲齊發鼓鑼鳴。軍兵奮勇誰堪敵，將士施威孰敢攖。
破敗無心貪戀戰，雷開有意奔途程。梅山七怪從今滅，掃蕩妖氛宇宙清。

話說眾諸侯齊殺入成湯營裏，只殺得屍橫遍野，血流成渠，哀聲慘切，不堪聽聞。只見楊戩大戰袁洪，袁洪現出原身，起在半空，將楊戩劈頭一棍，打得火星迸出。楊戩有七十二變，隨化一道金光，起在空中，也照袁洪頂上一刀劈將下來。這袁洪也有八九功夫，隨刀化一遭白氣，護住其身。楊戩大喝曰：「梅山猿頭！焉敢弄術？拿住你，定要剝皮抽筋！」袁洪大怒曰：「你有多大本領，敢將吾兄弟盡行殺害？我與你勢不兩立，必擒你碎片萬段，以報其恨！」他二人各使神通，變化無窮，相生相剋，各窮其技。凡人世物件、禽獸，無不變化，盡使其巧，俱不見上下。袁洪暗想：「此時其兵已攻破大營，料不能支，且將他誆上梅山，入吾巢穴，使他不能舒展，那時再擒他不難。」遂棄了大營，往梅山逃去不表。且說眾諸侯追殺袁洪敗殘人馬，殺到天明，子牙鳴金收兵，眾諸侯各自回營。正是：

百萬雄兵齊唱凱，子牙全勝進轅門。

話說楊戩見袁洪縱祥光而去，乃棄了馬，亦縱步借土遁緊緊追趕。只見袁洪隨變一塊怪石，立在路旁。楊戩正趕，忽然不見了袁洪，即運神光，定睛觀看，已知袁洪化為怪石，隨即變化一石匠，手執鎚鑽，上前鎚他，袁洪知他識破，便化陣清風上前去了。如此兩家各使神通，看看趕上梅山，忽然又不見了袁洪。楊戩上得梅山來，果然好景。怎見得？有詩為證：

梅山形勢路羊腸，古柏喬松兩岸旁。颯颯陰風愁霧裏，妖魔假此匿行藏。

話說楊戩上了梅山，四面觀望一遍，忽聽得崖下一聲響，竄出千百小猴兒，都手執棍棒，齊來亂打楊戩。楊戩見眾小猢猴左右亂打，情知不能取勝，不若脫身下山，楊戩化道金光去了。方才轉過一坡，只聽一派仙樂之音，滿地祥雲繚繞，又見女媧娘娘駕臨。楊戩俯伏山下，叩首曰：「弟子楊戩不知娘娘聖駕降臨，有失迴避，望娘娘恕罪！」女媧曰：「你雖是玉泉山金霞洞玉鼎真人門徒，善會八九變化，不能降伏此怪。吾將此寶授你，可以收伏此惡怪也。」楊戩叩首拜謝，女媧娘娘自回宮去了。楊戩將此寶展開看時，心中甚是歡喜，此寶乃山河社稷圖。楊戩一一依法行之，懸於一大樹。楊戩復上梅山，依舊找尋原路。

話說袁洪見楊戩復上梅山，乃大呼曰：「楊戩，你此來是自送死也！」楊戩大笑曰：「你今日諒無生理？」使開刀，直取袁洪。袁洪也使開棍迎面交還，二人大戰一會，楊戩轉身就走，袁洪隨後趕來。楊戩下了梅山，往前又走，忽見前面一座高山。楊戩逕上了山，袁洪趕上山來，即入於圈套，再不能下山。楊戩將身一縱，下了山河社稷圖，只見袁洪在山上左跑右跳。不知性命如何？且聽下回分解。

不知此山乃女媧娘娘賜的山河社稷圖變化的，袁洪趕上山來，即入於圈套，再不能下山。楊戩將

# 第九十三回　金吒智取遊魂關

斗柄看看又向東，寶融枉自逞英雄。金吒設智開周業，徹地多謀弄女紅。

總為浮雲遮曉日，故教殺氣鎖崆峒。須知王霸終歸主，枉使生靈泣路窮。

話說袁洪上了山河社稷圖，如四象變化有無窮之妙：思山即山，思水即水，想前即前，想後即後，袁洪不覺現了原身。忽然一陣香風撲鼻，異樣甜美；這猴兒爬上樹去一望，見一顆桃樹綠葉森森，兩邊搖蕩，下墜一枝紅滴滴的仙桃，顏色鮮潤，嬌嫩可愛。白猿看見，不覺欣羨，遂攀枝穿葉，摘取仙桃下來，聞一聞，撲鼻馨香，心中大喜，一口吞而食之，方才倚松靠石而坐。未及片時，忽然見楊戩仗劍而來，白猿正欲待起身，不知食了此桃，將腰墜下，早被楊戩一把抓住頭皮，用縛妖索綑住，收了山河社稷圖，望正南謝了女媧娘娘，將白猿擒著，逕回周營而來。有詩單讚女媧娘娘授楊戩秘法，伏梅山七怪。有詩為證：

悟道投師在玉泉，秘傳九轉妙中玄。離龍坎虎分南北，地戶天需列後先。

變化無端還變化，乾坤顛倒合乾坤。女媧秘授真奇異，任你精靈骨已穿。

話說楊戩擒白猿至轅門，軍政官報入中軍：「啟元帥：楊戩等令。」子牙命：「令來。」楊戩來至中軍見子牙，曰：「弟子追趕白猿至梅山，仰仗女媧娘娘秘授一術，已將白猿擒至轅門，請元帥發落。」子牙大喜，命：「將白猿拿來見我。」少時，楊戩將白猿擒至中軍帳。子牙觀之，見是一個白猿，乃曰：「是此惡怪害人無厭，情殊痛恨！」令：「推出斬之！」眾將把白猿擒至轅門，楊戩將白猿一刀，只見猿頭落下地來；他頸上無血，有一道青氣沖出，頸子裏長出一朵白

蓮花來。只見花一放一收，又是一個猴頭。楊戩連砍數刀，一樣如此，忙來報與子牙，子牙急出營來看，果然如此。

子牙曰：「這猿猴既能採天地之靈氣，便會煉日月之精華，故有此變化耳！這也無難。」忙令左右排香案於中，子牙取出一個紅葫蘆，放在香几之上，方揭開葫蘆蓋，只見裏面升出一道白線，光高三丈有餘。子牙打一躬：「請寶貝現身！」須臾間，有一物現於其上，長七寸五分，有眉有眼，眼中射出兩道白光，將白猿釘住身形。子牙又打一躬：「請法寶轉身！」那寶物在空中，將身轉有兩三轉，只見白猿頭已落地，鮮血直流，眾皆駭然。有詩讚之：

此寶崑崙陸壓傳，秘藏玄理合先天。誅妖殺怪無窮妙，一助周朝八百年。

話說子牙斬了白猿，收了法寶，眾門人問曰：「如何此寶能治此巨怪也？」子牙對眾人曰：「此寶乃在破萬仙陣時，蒙陸壓老師傳授與我，言後有用他處，今日果然。大抵此寶乃用邪鐵修煉，採日月精華，奪天地秀氣，顛倒五行；至功夫圓滿，如黃芽白雪結成此寶，名曰飛刀。此物有眉有眼，眼裏有兩道白光，能釘人仙妖魅泥丸宮的元神，縱有變化，不能逃走。那白光頂上如風輪轉一般，只一二轉，其頭自然落地。前次斬余元，即此寶也。」眾人無不驚歎：「乃武王之洪福，故有此寶來剋治之耳。」

不言子牙斬了白猿。且說殷破敗、雷開敗回朝歌，面見紂王，備言：「梅山七怪化成人形，與周兵屢戰，俱被陸續誅滅，復現原形，大失朝廷體面，全軍覆沒，臣等只得逃回。今天下諸侯齊集孟津，旌旗蔽日，殺氣籠罩數百里。望陛下早安社稷為重，不可令諸侯兵至城下，那時救解遲矣。」紂王著忙，急急設朝，問兩班文武曰：「今周兵猖獗，如何救解？」眾官鉗口不言。

有中大夫飛廉出班奏曰：「今陛下頒行旨意，張掛朝歌四門：如能破得周兵，能斬將奪旗者，官封一品。古云：『重賞之下，必有勇夫。』況魯仁傑才兼文武，令彼調團營人馬，訓練精銳，

以待敵軍，嚴備守城之具，堅守勿戰，以老其師。今諸侯遠來，利在速戰，一不與戰，以待彼糧盡，彼不戰自走；乘其亂以破之，天下諸侯雖眾，未有不敗者也，此為上策。」紂王曰：「卿言甚善。」

且說金吒、木吒別了子牙，兄弟二人在路商議。金吒曰：「我二人奉命姜元帥將令來助東伯侯姜文煥進關，若與寶融大戰，恐不利也。我和你且假扮道者，詐進遊魂關反去協助寶融，於中用事，使彼不疑，然後裏應外合，一陣成功，何為不美？」木吒曰：「長兄言得甚善。」二人吩咐使命領人馬去訖。金、木二吒隨借土遁，落在關內，逕至帥府前。金吒曰：「門上的，傳與你元帥得知，海外有煉氣士求見。」門官不敢隱諱，急至殿前啟曰：「府外有二道者，口稱海外之士，要見老爺。」寶融聽說，傳令：「請來。」二人逕至簷前，打稽首曰：「老將軍！貧道稽首了。」

寶融曰：「道者請了！今道者此來，有何見諭？」金吒曰：「貧道二人乃東海蓬萊島煉氣散人孫德、徐仁是也。方才我兄弟偶爾閒遊湖海，從此經過，因見姜文煥欲進此關，往孟津會合天下諸侯，以伐當今天子。此是姜尚大逆不道，以惶惑之言挑釁天下諸侯，致生民塗炭，海宇騰沸，此天下之叛臣，人人得而誅之者也。我弟兄昨觀乾象，湯氣正旺，姜尚等徒苦生靈耳。我弟兄願出一臂之力，助將軍先擒姜文煥，解往朝歌；然後以得勝之兵，掩諸侯之後，出其不意，彼前後受敵，一戰乃可擒耳。正所謂『迅雷不及掩耳』，成此不世之功也。但貧道出家之人，本不當以兵戈為事，因偶然不平，故向將軍道之，幸毋以方外術士之言見誚可也，乞將軍思之。」

寶融聽罷，沈吟不語。旁有副將姚忠厲聲大呼曰：「主將切不可信此術士之言！姜尚門下方士甚多，是非何足以辨？前日聞報，孟津有六百諸侯協助姬發；今見主將阻住來兵，不能會合孟津。姜尚故將此二人假作雲遊之士，詐投麾下，為裏應外合之計。主將不可不察，毋得輕信，以墮其計。」金吒聽罷，大笑不止，回首謂木吒曰：「道友！不出汝之所料。」

金吒復向寶融曰：「此位將軍之言甚是。此時龍蛇混雜，是非莫辨，安知我輩不是姜尚之所

使耳？在將軍不得不疑，但不知貧道此來，雖是雲遊，其中尚有緣因。吾師叔在萬仙陣死於姜尚之手，屢欲思報此恨，為獨木難支，不能向前。今此來特假將軍之念，貧道又何必在此瑣屑也？但剖明我等一點血誠，自當告退。」道罷，抽身就走，撫掌大笑而出。

寶融聽罷金吒之言，見如此光景，乃自沈思曰：「天下該多少道者伐西岐，姜尚門下雖多，海外高人不少，豈得恰好這兩個就是姜尚門人？況我關內之兵將甚多，若只是這兩個，也做不得什麼事，如何反疑惑他？據吾看他意思，是個有道之士，況且來意至誠，不可錯過。」忙令軍政官趕去，速請道者回來。正是：

武王洪福摧無道，致令金吒建大功。

話說軍政官趕上金、木二吒，大叫曰：「二位師父！我老爺有請。」金吒回頭，看見有人來請，對使者正色言曰：「皇天后土，實鑑我心。我將天下諸侯之首送與你家老爺，你老爺反辭而不受，卻信偏將之疑，使我蒙不智之恥，如今我斷不回去！」軍政官苦苦堅執不放，言曰：「師父若不回去，我也不敢去見老爺。」木吒曰：「道兄，寶將軍既來請俺回去，看他怎樣待我們？若重我等，我們就替他行事；如不重我等，我們再去不遲。」金吒方勉強應允。二人回至府前，軍政官先進府通報。寶融命：「快請來！」二人進府，復見寶融。

寶融忙降階迎接，慰之曰：「不才與師父素無一面，況兵戈在境，關防難稽，在不才副將不得不疑。只不才見識淺薄，不能立決，多有得罪於長者，幸毋過責！今姜尚聚兵孟津，人心搖撼。姜文煥在城下，日夜攻打，不識將何計可解天下之倒懸，擒其渠魁，殄其羽黨，令萬姓安堵？望老師明以教我，不才無不聽命。」

金吒曰：「據貧道愚見：今姜尚拒敵孟津，雖有諸侯數百，不過烏合之眾，人各一心，久自

離散。只姜文煥兵臨城下，不必以力戰，當以計擒之，其協從諸侯，不戰而自走也。然後以得勝之師，掩孟津之後，姜尚雖能，安得預為之計哉？彼所恃者天下諸侯，而眾諸侯一聞姜文煥東路被擒，挫其鋒銳，彼眾人自然瓦解。乘其離而戰之，此萬全之功也。」竇融聞言大喜，慌忙請坐，竇融命左右：「排酒上來。」金、木二吒曰：「貧道持齋，並不用酒食。」隨在殿前蒲團而坐，竇融亦不敢強，一夕晚景已過。

次日，竇融升殿，與眾將議事。忽報：「東伯侯遣將搦戰。」竇融對金、木二吒曰：「今東伯侯在城下搦戰，不識二位師父，作何計以破之？」金吒曰：「貧道既來，今日先出去見一陣，看其何如，然後以計擒之。」道罷，忙起身提劍在手，對竇融曰：「借老將軍綑綁手隨吾壓陣，好去拿人。」竇融聽罷大喜，忙傳令：「擺隊伍，吾自去壓陣。」關內砲聲響亮，三軍吶喊，開放關門，一對旗搖，金吒提劍而來。怎見得？正是：

竇融錯認三山客，咫尺遊魂關屬周。

話說金吒出關，見東伯侯旗門腳下一員大將，金甲紅袍，走馬軍前大呼曰：「來此道者，先試吾利刃也！」金吒曰：「爾是何人？早通名來。」來將答曰：「吾乃東伯侯麾下總兵官馬兆是也。道者何人？」金吒曰：「貧道是東海散人孫德。因見成湯旺氣正盛，天下諸侯無故造反，吾偶閒遊東土，見姜文煥屢戰多年，眾生塗炭，吾心不忍，特發慈悲，擒拿渠魁，勦滅群虜，以救眾生。汝等知命，可倒戈納降，尚能得汝等以不死；如若半字含糊，你立成齏粉！」言罷，縱步綽劍來取馬兆。馬兆手中刀急架來迎，怎見金吒與馬兆一場大戰？有詩為證。詩曰：

紛紛戈甲向金城，文煥專征正未平；不是金吒施妙策，遊魂安得渡東兵？

話說金吒大戰馬兆，步馬相交，有二、三十合，金吒祭起遁龍樁，一聲響，將馬兆遁住。寶融揮動兵戈，一齊衝殺，東兵力戰不住，大敗而走。金吒命左右將馬兆拿下，與寶融掌得勝鼓進關。寶融升殿坐下，金吒坐在一旁，寶融命左右：「將馬兆推來。」眾軍士把馬兆擁至殿前，馬兆立而不跪。寶融喝曰：「匹夫！既被吾擒，如何尚自抗禮？」馬兆大怒，罵曰：「吾被妖道邪術遭擒，豈有屈膝於你無名鼠輩？一死何足惜，當速正典刑，不必多說。」寶融喝令：「推出斬之！」金吒曰：「不可。待吾擒了姜文煥，一齊解往朝歌，以顯老將軍不世之功，非虛冒之績，不成兩美哉？又何必責此偏將耳。」寶融見金吒如此手段，說話有理，便倚為心腹，隨傳令將馬兆囚在府內不表。

且說東伯侯姜文煥聞報，金吒將馬兆拿去，姜文煥大喜：「進關只在咫尺耳！」次日，姜文煥布開大隊，排列三軍，鼓聲大振，殺氣迷空，來關下搦戰。哨馬報入關中，寶融忙問金、木二吒曰：「二位老師！姜文煥親自臨陣，將何計以擒之？則功勞不小。」金、木二吒慨然應曰：「貧道此來，單為將軍早定東兵，不負俺兄弟下山一場。」隨即提劍在手，出關來迎敵。只見東伯侯姜文煥一馬當先，左右分大小眾將，怎生打扮？有讚為證：

頂上盔，攢六瓣；黃金甲，鎖子絆。大紅袍，團龍貫；護心鏡，精光煥。白玉帶，玲花獻；勒甲縧，飄紅緂；虎眼鞭，龍尾半；方楞鐧，邪鐵煅。胭脂馬，毛如彪；斬將刀，如飛電。千戰千贏東伯侯，文煥姓姜千古讚。

話說金、木二吒大呼曰：「反臣慢來！」姜文煥曰：「妖道通名！」金吒答曰：「吾乃東海散人孫德、徐仁是也。爾等不守臣節，妄生事端，欺主反叛，戕害生靈，是自取覆宗滅祀之禍；可速倒戈，免使後悔。」姜文煥大罵曰：「潑道無知，仗妖術擒吾大將；今又巧言惑眾，這番拿你，定碎屍以洩馬兆之恨。」催開馬，使手中刀，飛來直取，金吒手中劍劈面交還，步馬相交，

有七、八回合。姜文煥撥馬便走，金、木二吒隨後趕來。約有一箭之地，金吒對東伯侯曰：「今夜二更，賢侯可引兵殺至關外，吾等乘機獻關便了。」姜文煥謝畢，掛下鋼刀，回馬一箭射來。金、木二吒把手中劍往上一挑，將箭撥落在地。金吒大罵曰：「奸賊！敢暗放吾一箭也，吾且暫回，明日定拿你，以報一箭之恨！」

金、木二吒回關，來見寶融。寶融問曰：「老師為何不用寶貝伏之？」金吒答曰：「貧道方欲祭此寶，不意那匹夫撥馬就走；貧道趕去擒之，反被他射了一箭，待貧道明日以法除之。」三人正在後面議論，忽報：「後面夫人上殿。」金、木二吒一見夫人上殿，忙向前稽首。

夫人問寶融曰：「此二位道者何來？」寶融曰：「此二位道者乃東海散人孫德、徐仁是也。今特來助吾共破姜文煥。前日臨陣，擒獲馬兆，待明日用法寶擒獲姜文煥等，以得勝之師，掩襲姜尚之後，此長驅莫能禦之策，成不世之功也。」夫人笑曰：「老將軍，事不可不慮，謀不可不周，不可以一朝之言傾心相信。倘事生不測，其禍不小，望將軍當慎重其事。古云：『將欲取之，必固與之。』」金、木二吒曰：「寶將軍在上！夫人之疑，大似有理。我二人又何必在此多生此一番枝節耶？即此告辭。」金、木二吒言畢，轉身就走。

寶融扯住金、木二吒：「老師休怪。我夫人雖係女流，亦善於用兵，頗知兵法。他不知老師實心為紂，乃以方士目之，恐其中有誤耳。老師幸無嗔怪，容不才賠罪，吾兄弟飄然而去，有重報。」金吒正色言曰：「貧道一點為紂真心，惟天地可表。今夫人相疑，俟破敵之日，不才自又難禁老將軍一段熱心相待。只等明日擒了姜文煥，方知吾等一段血誠，只恐夫人難與貧道相見耳。」夫人不覺慚謝而退。寶融與金吒議曰：「不知明日老師將何法擒此反臣，以釋群疑，以暢眾懷？」金、木二吒曰：「明日交兵，當祭吾寶，定擒姜文煥。文煥被擒，餘者自然瓦解；然後往孟津會兵，以擒姜子牙，可解諸侯之兵。」寶融聽說大喜，回內室安息。

金、木二吒靜坐殿上，將至二更，只聽關外喊聲大振，砲響連天，金鼓大作，殺至關下，架砲攻打。有中軍官敲雲板，急報寶融。寶融忙出殿，聚眾將上關，有夫人徹地娘子披掛提刀而出。

金吒對寶融曰：「今姜文煥恃勇，乘夜提兵攻城，出我等之不意，我等不若將計就計，齊出掩殺，待貧道用法寶擒之，可以一陣成功，早早奏捷。夫人可與吾道弟謹守城池，毋使他虞。」夫人聽罷，滿口應允：「道者之言，甚是有理。我與此位守關，你與此位出敵；我自料理城上，乘此黑夜，可以成功也。」正是：

文煥攻關歸呂望，金吒設計滅成湯。

話說寶融聽金吒之言，整頓眾將士，方欲出關，有夫人言曰：「貪夜交兵，須要謹慎，毋得貪戰，務要見機，不得落他圈套，將軍謹記！謹記！」看官：這是徹地夫人留心防之，恐此位道者有變，故此叮嚀囑咐耳。金吒見夫人言語真切，乃以目送情與木吒。木吒已解其意，只在臨機應變而已，亦以目兩相關會。只見寶融開門，把人馬衝出，寶融在旗門腳下，見姜文煥衝至軍前。寶融大喝曰：「反臣，今日合該休矣！」姜文煥也不答話，仗手中刀直取寶融。寶融以手中刀赴面交還，二馬相交，雙刀並舉。怎見得？有詩為證：

殺氣騰騰燭九天，將軍血戰苦相煎。扶王心血垂千古，為國丹心救萬年。文煥歸周扶帝業，寶融盡節喪黃泉。誰知運際風雲會，八百昌期兆已先。

話說寶融揮動眾將，兩軍混戰，只殺得天愁地暗，鬼哭神嚎，刀鎗響亮，斧劍齊鳴，喊殺之聲振地，燈籠火把如同白晝，人馬凶勇似海翻江沸。且言金吒縱步，在軍中混戰，看見東伯侯帶領二百鎮諸侯圍將上來，金吒急祭起遁龍樁，一聲響，先將寶融遁住。不知老將軍性命如何？且聽下回分解。

# 第九十四回　文煥怒斬殷破敗

兵馬臨城卻講和，諸侯豈肯罷干戈。成湯德業八荒盡，周武仁風四海歌。

大廈將傾誰可負，潰癰已破孰能何。荒淫到底成何事，盡付東流入海波。

話說金吒祭起遁龍椿，將寶融遁住，早被姜文煥一刀揮為兩段。可憐守關二十年，身經數百戰，善守關防，不曾失利，今日被金吒智取殺身。正是：

　爭名樹葉隨流水，為國孤忠若浪萍。

話說姜文煥斬了寶融，三軍吶喊。只見木吒在關上見東伯侯率領諸將鑑戰，聲勢大振，在城敵樓上暗暗祭起吳鉤劍去，此劍升於空中。木吒暗曰：「請寶貝轉身！」那劍在空中如風輪一般，連轉三轉，可憐徹地夫人，一命嗚呼。正是：

　油頭粉面成虛話，廣智多謀一旦休。

話說木吒暗祭吳鉤劍斬了徹地夫人，在關上大呼曰：「吾是木吒在此。奉姜元帥將令，來取此關！今主將皆已伏誅，降者免死，逆者無生！」眾皆拜伏於地。金吒已知兄弟獻關，同東伯侯姜文煥殺至關下。木吒令左右：「開關。」迎接人馬進了關，姜文煥查盤府庫，安撫百姓，放了被禁馬兆，感謝金、木二吒。金吒曰：「賢侯速行，吾等先往孟津，報與姜元帥。賢侯不可遲誤，戊午之辰，以應上天垂象之兆。」姜文煥曰：「謹如二位師父大教。」金、木二吒辭了姜文煥，

駕土遁往孟津前來。

　且說子牙在孟津大營，與二路諸侯共議：「三月初九日乃是戊午之辰，看看至近，如何東伯侯尚未見來？奈何！奈何！」正商議間，忽報：「金、木二吒在轅門等令。」子牙傳令：「令來。」金、木二吒來至中軍，行禮畢，乃曰：「奉元帥將令，往遊魂關詐為雲遊之士，乘機進關。把前事如此如彼，道了一遍。今弟子先來報與元帥，東伯侯大兵隨後至矣。」子牙聞說，大喜，深羨二人用計，乃曰：「天意響應，不到戊午日，天下諸侯不能齊集。」

　話說東伯侯大兵那一日來至孟津，哨馬報入中軍：「啟元帥：東伯侯至轅門等令。」子牙傳令：「請來。」姜文煥率領二百鎮諸侯，進中軍參謁子牙，子牙忙迎下座來，彼此溫慰一番。姜文煥又曰：「煩元帥引見武王一面。」子牙同姜文煥進後營拜見武王不表。

　此時天下諸侯共有八百，各處小諸侯不計，共合人馬一百六十萬。子牙在孟津祭了寶纛旗旛，一聲砲響，整頓人馬望朝歌而來。怎見得？有詩為證：

　征雲迷遠谷，殺氣振遐方。刀鎗如積雪，劍戟似堆霜。旌旗遮綠野，金鼓震空桑。弔伐新令，時雨慶壺漿。軍行如驟雨，馬走似奔狼。正是：弔民伐罪兵戈勝，壓碎群凶福祚長。

　話說天下諸侯領人馬正行，只見哨馬報人中軍曰：「啟元帥：人馬已至朝歌，請元帥軍令定奪。」子牙傳令：「安下大營。」三軍吶喊，放定營大砲。只見守城軍士報入午門，當駕官啟奏曰：「今天下諸侯兵至城下，紮下行營，人馬共有一百六十萬，其鋒不可當，請陛下定奪。」紂王聽罷大驚，隨命眾官保駕，上城看天下諸侯人馬。怎見得？有讚為證：

　行營方正，遍地兵山。刁斗傳呼，威嚴整肅。長鎗列千條柳葉，短劍排萬片冰魚。瑞彩

飄搖，旗旛色映似朝霞；寒光閃灼，刀斧影射如飛電。竹節鞭懸豹尾，方楞鐧掛龍梢。弓弩排兩行秋月，瓜鎚列數隊寒星。鼓進金退，交鋒士卒若神威；癸呼庚應，遞傳糧餉如鬼運。畫角幽幽，人聲寂寂。正是：堂堂正正之師，弔民伐罪之旅。

話說紂王看罷子牙行營，忙下城登殿，坐問兩班文武，言曰：「方今天下諸侯會兵至此，眾卿有何良策，以辭此厄？」魯仁傑出班奏曰：「臣聞：『大廈將傾，一木難扶。』目今庫藏空虛，民自生怨，軍心俱離，縱有良將，其如人心未順何！雖與之戰，臣知其不勝也。不若遣一能言之士，陳說君臣大義，順逆之理，令其罷兵，庶幾可解此厄。」

紂王聽罷，沈吟半晌。只見中大夫飛廉出班奏曰：「臣聞：『重賞之下，必有勇夫。』況都城之內，環堵百里，其中豈無豪傑之士隱蹤潛跡於其間？願陛下急急求之，加以重爵高祿而顯榮之，彼必出死力以解此厄。況城中尚有甲兵十數萬，糧餉頗足；即不然，令魯將軍督其師，背城一戰，雌雄尚在未定之天，豈得驟以講和示弱耶？」紂王曰：「此言甚是有理。」一面將聖諭張掛各門，一面整頓軍馬不表。

且說朝歌城外離三十里地方，有一人，姓丁名策，乃是高明隱士，正在家中閒坐，忽聽周兵來至，圍了朝歌。丁策歎曰：「紂王失德，荒淫無道，殺忠信佞，殘害生靈，天愁人怨，故賢者退位，奸佞滿廷。今天下諸侯合兵至此，眼見滅國，無人代天子出力，束手待斃而已。平日所以食君之祿，分君之憂者安在？想吾丁策，昔日曾訪高賢，傳授兵法，深明戰守，意欲出去，舒展生平所負，以報君父之恩；其如天命不眷，萬姓離心，大廈將傾，一木如何支援？可憐成湯當時如何德業，拜伊尹，放桀於南巢，相傳六百餘年，聖賢之君六七作。今一日至紂而喪亡，令人目擊時艱，不勝嗟歎！」丁策乃作一詩以歎之。詩曰：

伊尹成湯德業優，南巢放桀冠諸侯。誰知三九逢辛紂，一統華夷盡屬周。

話說丁策作詩方畢，只見大門外有人進來，卻是結盟弟兄郭宸。二人相見，施禮坐下。丁策問曰：「賢弟何來？」郭宸答曰：「小弟有一事，特來與兄長商議。」丁策曰：「有何事？請賢弟見教。」郭宸曰：「今天下諸侯都已聚集於此，將朝歌圍困，天子出有招賢榜文，小弟特請長兄出來，共扶王室。況長兄抱經濟之才，知戰守之術，一出仕於朝，上可以報效於朝廷，顯親揚名，下不負胸中所學。」

丁策乃笑曰：「賢弟之言，雖則有理；但紂王失政，荒淫無道，天下離心，諸侯叛亂，已非一日，如大癰既潰，命亦隨之，雖有善者，亦末如之何矣。你我多大學識，敢以一杯之水，救一車薪之火哉？況姜子牙乃崑崙道德之士，又有這三山五嶽門人，徒送了性命，不為可惜耶？」郭宸曰：「兄言差矣！吾輩乃紂王之子民，食其毛而踐其土，誰不沐其恩澤？國存與存，國亡與亡，此正當報效之時，便一死何惜，為何說此不智之言？況吾輩堂堂丈夫，更不向此處一灑，又何待也？若論俺兄弟所學，講什麼崑崙之士？理當出去解天子之憂耳。」丁策曰：「賢弟！事關利害，非同小可，豈得造次，再容商量。」

二人辯論間，忽門外馬響，有一大漢進來，此人姓董名忠，慌忙而入。丁策看董忠人來，問曰：「賢弟何來？」董忠曰：「小弟特來請兄同佐紂王，以退周兵。昨日小弟在朝歌城見招賢榜文，小弟大膽將兄名諱連郭兄、小弟，共是三人，齊投入飛廉府內。飛廉具奏紂王，令明早朝見。今特來約兄，明早朝見。古云：『學成文武藝，貨與帝王家。』況君父有難，為臣子者，忍坐視之耶？」丁策曰：「賢弟也不問我一聲，就將我名字投上去，此事干係重大，豈得草率如此？」郭宸歡然大笑曰：「董賢弟所舉不差，我正在此勸丁兄，不意你先報了名。」丁策只得治酒款待。三人飲了一宵，次早往朝歌而來。正是：

癡心要想成棟樑，天意扶周怎奈何？

話說丁策三人，次日來到午門候旨。午門官至殿上奏曰：「今有三賢士，在午門候旨。」紂王命：「宣三人進殿。」午門官至外面傳旨，三人聞命，進殿見駕，進禮稱臣。王曰：「昨飛廉薦卿等高才，三卿必有良策可退周兵，以分朕憂。朕自當分茅列土，以爵卿等，朕絕不食言。」丁策奏曰：「臣聞：『戰，危事也，聖王不得已而用之。』今周兵至此，社稷有纍卵之危；我等雖學習兵書，固知戰守之宜，臣等不過盡此心，報效於陛下耳。其成敗利鈍，非臣等所逆料也。願陛下敕所司以供臣取用，毋令有掣肘之虞。臣等不勝幸甚！」紂王大喜。封丁策等為神策上將軍，郭宸、董忠為威武上將軍，隨賜袍帶，當殿腰金衣紫，賜宴偏殿，三人謝恩。次早參見魯仁傑，魯仁傑調人馬出朝歌城來。有詩為證：

御林軍卒出朝歌，壯士紛紛擊鼓鼉。千里愁雲遮日色，幾重殺氣障山窩。

被鎧甲冑荷干戈，人人踴躍似奔波。諸侯八百皆離紂，枉使兒郎陷網羅。

話說魯仁傑調人馬出城安營。只見探馬報入中軍：「啓元帥：成湯遣大兵在城外立下營寨，請令施行。」子牙傳令：「命眾將出營，至成湯營前搦戰。」只見探馬報入中軍：「有周營大隊人馬討戰。」魯仁傑聞報，親自領眾將出轅門，見子牙乘異獸，兩邊排列三山五嶽門人。只見哪吒登風火輪，提火尖鎗，立於左手；楊戩仗三尖刀，淡黃袍，騎白馬，立於右手；雷震子、韋護、金吒、木吒、李靖、南宮适、武吉等一班排立，眾諸侯濟濟師師，大是不同。正是：

扶周滅紂姜元帥，五嶽三山得道人。

話說魯仁傑一馬當先，大呼曰：「姜子牙請了！」子牙在四不像上，欠背打躬曰：「來者何人？」魯仁傑道：「吾乃紂王駕下，總督兵權大將軍魯仁傑是也。姜子牙，你既崑崙道德之士，

如何不遵王化，構合諸侯，肆行猖獗？以臣伐君，屠城陷邑，誅軍殺將，進逼都城，意欲何為？千古之下，安能逃叛逆之名，欺君之罪也？今天子已赦爾往愆，不行深究。爾等撤回人馬速速倒戈，各安疆土，另行修貢，天子亦以禮相看。如若執迷，那時天子震怒，必親率六師，定入其穴，立成齏粉，悔之何及？」

子牙笑曰：「你為紂王重臣，為何不識時務，不知興亡？今紂王罪惡滿盈，人神共怒，天下諸侯會兵駐此，亡在旦夕，子尚欲強言以惑眾也！昔日成湯德業隆盛，夏桀暴虐，成湯放於南巢，伐夏而有天下，至今六百餘年。至紂之惡，過於夏桀，吾今奉天征討而誅獨夫，公何得尚執迷如此，以違天命哉？今天下諸侯會兵在此，只彈丸一城，勢如纍卵，猶欲以言詞相尚，公何不智如此，魯仁傑大怒曰：「利口匹夫！吾以你為老成有德之人，故以理相論，汝等恃強妄談此短彼長哉？獨不思以臣伐君，遭譏萬世耶？」即回顧左右曰：「誰為吾擒此逆賊？」後有一將大呼曰：「吾來也！」縱馬舞刀，直取子牙。

子牙旁有南宮适衝將過來，與郭宸截住廝殺。二馬相交，雙刀並舉，兩下擂鼓，殺聲大振，丁策在馬上，也搖鎗衝殺過來助戰。這壁廂武吉走馬敵交鋒，戰有二十餘合，有南伯侯鄂順縱馬直衝過來截殺，那邊有董忠敵住。子牙營左邊惱了一路諸侯，乃是東伯侯姜文煥，磕開紫驊騮，走馬刀劈了董忠，使發鋼鋒好凶惡！怎見得好刀？有詩為證：

怒髮衝冠射碧空，鋼刀閃閃快如風。旗開得勝姜文煥，一怒橫行劈董忠。

且說東伯侯走馬刀劈董忠，在成湯陣前，凶如猛虎，惡似豺狼。子牙左有哪吒大叫曰：「吾等進五關不曾建大功，今日至都城大戰，難道束手坐觀成敗耶？」言罷，隨登開風火輪，搖火尖鎗衝殺過來。楊戩也縱馬搖刀直殺進陣內，這壁廂魯仁傑縱馬搖鎗敵住。兩家混戰，只殺得天愁地暗，鬼哭神嚎。哪吒大戰丁策，郭宸也來助戰。只聽得鼓振天地，旗遮旭日，哪吒祭起乾坤圈，

正中丁策。可憐！正是：

明知昏主傾邦國，冥下含冤怨董忠。

話說哪吒打死了丁策，郭宸落荒，被楊戩一刀揮於馬下。魯仁傑料不能取勝，隨敗進行營，子牙鳴金收軍。

卻說魯仁傑報入城中，連折三將，大敗一陣。紂王聞報，心中甚悶，與眾臣共議曰：「今周兵駐軍城外，兵敗將亡，不能取勝，國內無人，為之奈何？」殷破敗奏曰：「今社稷有纍卵之危，萬姓有倒懸之急，朝野無人，旦夕莫待。臣與姜子牙有半面之識，捨死至周營，曉以君臣大義，勸其罷兵，令天下諸侯解散，各安本土，或未可知。如其不然，臣願罵賊而死。」紂王從其言，使殷破敗往周營說之。

殷破敗領旨出城，來至周營，命左右通報。只見中軍官進營來見子牙，啟曰：「成湯差官至轅門，請令定奪。」子牙曰：「進來。」殷破敗隨令而入，進了大營好整齊！只見兩邊列坐天下諸侯，中軍帳上坐姜子牙。殷破敗上帳曰：「姜元帥，末將甲冑在身，不能全禮。」子牙忙欠身言曰：「殷老將軍此來，有何見諭？」殷破敗曰：「末將別元帥已久，不意元帥總六師之長，為諸侯之表率，真榮寵崇耀，今人敬羨。今特來參謁，有一言奉告，但不知元帥肯容納否？」子牙曰：「老將軍有何事見教？但有可聽者，無不如命：如不可行者，亦不必言，幸老將軍諒之。」子牙命賜坐，殷破敗遜謝，坐而言曰：「末將嘗聞天子之尊，上等於天，天可滅乎？又法典所載：『有違天子之制而擅專征伐者，是為亂臣。亂臣者，殺無赦。有搆會群黨謀為不軌，犯上無君者，此為逆臣。逆臣者，則伏誅。天下人人得而討之。』昔成湯以至德，沐雨櫛風，伐夏以有天下；相傳至今，六百餘年，則天下之諸侯百姓，皆世受國恩，何人不是紂之臣民哉？今不思報本，反倡為亂，首率天下諸侯相為叛亂，殘踏生靈，侵王之疆土；覆軍殺將，侵王之都城，為

亂臣逆臣之尤，罪在不赦。千古之下，欲逃篡弒之名，豈可得乎？末將深為元帥不取也！依末將

愚見，元帥當屏退諸侯，各返本國，自修德業，毋令生民塗炭，天子亦不加爾等之罪；惟修厥政

事，以樂天年，則天下受無疆之福矣。不識元帥意下如何？」

子牙笑曰：「老將軍之言差矣！尚聞：『天下者，非一人之天下，乃天下之天下也。』故天

命無常，惟眷有德者。昔堯帝有天下而讓於虞，舜帝復讓於禹；禹相傳至桀而荒怠朝政，不修德

業，遂墜夏統。成湯以大德得承天命，於是放桀而有天下，傳於至今。豈意紂王罪甚於桀，荒淫

不道，殺妻誅子，剖賢臣之心，砲烙將官，蠆盆宮女，囚奴正士，醢戮大臣，斮朝涉之脛，剖剔

孕婦。三綱已絕，五倫有乖，天怒於上，民怨於下，自古及今，罪惡昭著未有若此之甚者。語云：

『賊仁者，謂之賊；賊義者，謂之殘。殘賊之人，謂之一夫。』乃天下所共棄者，又安得謂之君

哉？今天下諸侯共伐無道，正為天下戮此凶殘，救民於水火耳，豈有利意？故奉天之罰者，謂之

天吏，豈得尚拘之以臣伐君之名耶？」

殷破敗見子牙一番言語，鑿鑿有理，知不可解，自思：「不若明目張膽，慷慨痛言一番，以

盡臣節而已。」乃大言曰：「元帥所說，乃一偏之言，豈至公之語？吾聞：君父有過，為臣子者

必委曲周全諫諍之，終引其君父於當道。如甚不得已，亦盡心苦諫，雖觸君父之怒，或死或辱，

或緘默以去，總不失忠臣孝子之令名。未聞暴君之過，揚父之惡，尚稱為臣子者也。元帥以至德

稱周，以至惡歸君？昔汝先王被囚羑里七年，蒙赦歸國，愈自修德，以報君

父知遇之恩，未聞有一怨言及君，至今天下共以大德稱之。不意傳至汝君臣，搆合天下諸侯，妄

稱君父之過，大肆猖獗，屠城陷邑，覆軍殺將，白骨遍野，碧血成流；致民不聊生，四方廢業，

天下荒亂，父子不保。此皆汝輩造這等罪孽，遺羞先王，得罪於天下後世。雖有孝子

慈孫，焉能蓋其篡弒之名哉？況我都城，甲兵尚有十餘萬，將不下數百員，倘背城一戰，勝負尚

未可知。汝等就藐視天子，妄恃己能耶？」

左右諸侯聽殷破敗之言，俱各大怒，子牙未及回言，只見東伯侯姜文煥帶劍上帳，指殷破敗

大言曰：「汝為國家大臣，不能匡正其君，引之於當道；今已陷之於喪亡，尚不知恥，猶敢鼓唇弄舌於眾諸侯之前耶？真狗彘不若，死有餘辜，還不速退，免汝一死！」子牙急止之曰：「兩國相爭，不禁來使。況為其主，何得與之相爭耶？」姜文煥尚有怒色。殷破敗被姜文煥數語，罵得勃然大怒，立起罵曰：「汝父搆通皇后，謀逆天子，誅之宜也。汝尚不克修德業，以蓋父愆，反逞強恃眾，肆行叛亂，真逆子有種。吾雖不能為君討賊，即死為厲鬼，定殺汝等耳。」

文煥被殷破敗罵的一腔火起，滿面生煙，執劍大罵曰：「老匹夫！我思吾父被醢，國母遭害，俱是你這一班賊播弄國政，欺君罔上，造此禍端。不殺你這老賊，吾父何日得洩此沈冤於地下也？」罵罷，手起一刀，揮為兩段。及至子牙止之，已無濟矣。眾諸侯皆曰：「東伯侯姜君斬此利口匹夫，大快人意。」子牙曰：「不然，殷破敗乃天子大臣，彼以禮來請好，豈得擅行殺害，反成彼之名也？」姜文煥曰：「這匹夫敢於眾諸侯之前鼓脣搖舌，說短論長，又叱辱不才，情殊可恨！若不殺之，心下鬱悶。」子牙曰：「事已至此，悔之無及。」命左右：「將破敗之屍抬出，以禮厚葬，打點攻城。」不知後事如何？且聽下回分解。

# 第九十五回　子牙暴紂王十罪

紂王無道類窮奇，十罪傳聞萬世知。敲骨剖胎黎庶慘，薑盆炮烙鬼神悲。西風夜吼啼玄鳥，暮雨朝垂泣子規。無限傷心題往事，至今青史不容私。

話說子牙命左右將殷破敗屍首抬出營去，於高阜處以禮安葬畢，令眾將攻城。只見紂王在殿上與眾文武議事，忽午門官來啟奏：「殷破敗因言觸忤姜尚，被害，請旨定奪。」紂王大驚。旁有殷破敗之子，哭而奏曰：「『兩國相爭，不斬來使。』豈有擅殺天使，欺逆之罪，莫此為甚！臣願捨死以報君父之仇。」紂王慰之曰：「卿雖忠藎可嘉，須要小心用事。」殷成秀領人馬出城，殺至周營搦戰。

子牙在營中，正議攻城，只見報馬報入中軍：「有將討戰。」子牙問：「誰去見陣走一遭？」有東伯侯出班曰：「末將願往。」子牙許之。姜文煥調本部人馬出了轅門，見是殷成秀。姜文煥乃曰：「來者乃是殷成秀！你父不知時務，鼓脣搖舌，觸忤姜元帥，吾已誅之，你今又來取死地。」殷成秀大怒，罵曰：「大膽匹夫！『兩國相爭，不斬來使。』吾父奉天子之命，通兩國之好，反遭你這匹夫所害。殺父之仇，不共戴天，定拿你碎屍萬段，以洩此恨！」罵畢，縱馬舞刀飛來直取姜文煥。姜文煥手中刀劈面交還，二馬相交，雙刀並舉。有讚為證：

二將交鋒勢莫當，征雲片片起霞光。這一個真心要保真命主，那一個立志要從烈王。這一個刀來恍似三冬雪，那一個利刃猶如九秋霜。這一個丹心碧血扶周主，那一個赤膽忠肝助紂王。自來惡戰皆如此，怎似將軍萬古揚？



話說二將大戰三十餘合，姜文煥乃東方有名之士，殷成秀豈是文煥敵手，早被文煥一刀揮於馬下，可憐父子俱盡忠於國。姜文煥下馬，將殷成秀首級梟回營來，見子牙備言前事，子牙大喜。

且說報馬報入午門，至殿前奏曰：「殷成秀被姜文煥梟了首級，號令轅門，請旨定奪。」紂王聞言，驚魂不定，忙問左右：「事已急矣，如之奈何？」左右又報：「周兵四門攻打，各架雲梯、火砲，圍城甚急，十分難支，望陛下早定守城之計。」紂王未及開言，旁有魯仁傑出班奏曰：「臣親自上城，設法防守，保護城池，且救燃眉，再作商議。」紂王許之。魯仁傑出朝，上城守禦不表。

且說子牙見守城有法，一時難下，隨鳴金收兵回營。子牙與眾將商議曰：「魯仁傑乃忠烈之士，盡心守城，急切難下。況京師城垣堅固，若以力攻，徒費心力，當以計取可也。」眾門人齊曰：「我等各遁進城，裏應外合，一舉成功，又何必與他較勝負於城下哉？」子牙曰：「不然。今眾人進城，未免有殺傷之苦，百姓豈可遭此屠戮哉？況都城百姓，盡在轂轂之下，被紂王殘虐，猶其慘毒備嘗；今再加之殺戮，非所以救民，實所以害民也。」眾門人齊曰：「元帥之言甚善。」子牙曰：「今百姓被紂王敲骨剖胎，廣施土木，負累百姓，痛入骨髓，恨不能食其肉而寢其皮，不日其城可得矣。」眾將曰：「元帥之言，乃萬全之策。」子牙乃援筆作稿。後人有詩，單道子牙妙計，詩曰：

告示傳宣免甲戈，軍民日夜受煎磨。
若非妙計離心膂，安得軍民唱凱歌？

話說子牙作稿，命中軍官寫了告示數十張，四面射入城中，或射於城上，或射於房室之上，或射於道路之中。軍民人等或拾此告示，打開觀看，只見告示上寫得甚是明白。怎見得？只見書上寫道：

掃蕩成湯天寶大元帥曉諭朝歌萬民知悉：天愛下民，篤生聖主，為民父母，所以保毓乾元，統禦萬國。豈意紂王，荒淫不道，苦虐生靈，不修郊社，絕滅綱紀，殺忠拒諫，炮烙薑盆，淫刑慘惡，人神共怒。執意紂王稔惡不悛，慘毒性成，敲骨剖胎，取童子腎命，言之痛心切骨！民命何辜，遭此荼毒！今某奉天討罪，大會諸侯，伐此獨夫，解萬民之倒懸，救群生之性命。況我周王仁德素著，海內通知，本欲進兵攻城，念爾等萬姓久困水火之中，望拯如渴；恐一時城破，玉石俱焚，甚非我等弔民伐罪之意。爾等宜當體此，速獻都城，庶免殺戮之慮，早解塗炭之苦。爾等當速議施行，毋貽後悔，特示。

話說眾軍民父老人等看罷，議曰：「周王仁德著於海內，姜元帥弔伐，誠為至公。吾等遭昏君凌虐，深入骨髓，若不獻城，是逆民也。」滿城哄然，真是民變難治，合城軍民果俱如此。直等至三更時分，一聲喊起，朝歌城四門大開，父老軍民人等，齊出大呼曰：「吾等俱係軍民百姓，願獻朝歌，迎迓真主。」喊聲動地。

且說子牙在寢帳中靜坐，忽聞外面雲板響，子牙忙令人探問，左右回報曰：「軍民人等已獻朝歌，請元帥定奪。」子牙大喜，忙傳眾將，令：「各門只許進兵五萬，其餘在城外駐紮，不可入城攪擾。如入城者，不可妄行殺戮，擅取民間物用，違者定按軍法梟首！」子牙令人馬夜進朝歌，俱按響而行，各按方位，立於東、南、西、北，雖然殺聲大振，百姓安堵如故。子牙將兵馬屯在午門，諸侯俱各依次序紮寨。

話說紂王在宮內，正與妲己飲宴，忽聽得一片殺聲振天，紂王大驚，忙問宮官曰：「是那裏喊殺之聲？真驚破朕心也！」少時，有宮官報入宮中：「啟陛下：朝歌軍民人等已獻了城池，天下諸侯之兵俱紮在午門了！」紂王忙整衣出殿，聚文武共議大事。紂王曰：「不意軍民人等如此背逆，竟將朝歌獻了，如之奈何？」魯仁傑等齊曰：「都城已破，兵臨禁地，其實難支。若不背城決一死戰，雌雄尚在未定；不然，縱束手待斃，無用也。」紂王曰：「卿言正合朕意。」紂王

吩咐整點御林人馬不表。

且言子牙在軍中聚眾眾商議曰：「今大兵進城，須當與紂王一戰，早定大事。列位賢侯併大小眾將，汝其勗哉！」眾諸侯齊聲曰：「敢不竭股肱之力，以誅無道昏君耶！但憑元帥所委，雖死不辭。」子牙傳令：「眾將依次而出，不可紊亂。違者，按軍法從事。」只見周營砲響，喊聲大振，金鼓齊鳴，如天翻地覆之勢。紂王在九間殿聽得如此，忙問侍臣，只見午門官啟奏：「天下諸侯請陛下答話。」

紂王聽罷，忙傳旨意，自己結束甲冑，命排儀仗，率御林軍，魯仁傑為保駕，雷鵾、雷鵬為左右翼，紂王上逍遙馬，提金背刀，日月龍鳳旗開，鏘鏘戈戟，整頓鑾駕，排出午門。只見周營內一聲砲響，排展兩杆大紅旗，一對對排成隊伍，循序而出，甚是整齊。紂王見子牙排五方隊伍，只見周營甚是森嚴，兵戈整肅，左右分列大小諸侯，何只千數。又見門人、眾將，一對對侍立兩旁，威風凜凜，器宇軒昂，左右又列有二十四對，穿大紅的軍政官，雁翅排開。正中央大紅傘下才是姜子牙，乘四不像而出。怎見得？有讚姜元帥一詞：

四八悟道，修身煉性。仙道難成，人間福度。奉旨下山，輔相國政。窘迫八年，安於義命。收怪有功，仕紂為令。妲己獻讒，棄官習靜。渭水持竿，磻溪隱性。八十時來，飛熊入夢。龍虎欣逢，西岐兆聖。先為相父，託孤事定。紂惡日盈，周德隆盛。三十六路，紛紛相競。九三拜將，金臺盟證。捧轂推輪，古今難並。會合諸侯，天人相應。東進五關，吉凶互訂。三死七災，緣期果證。夜進朝歌，君臣賭勝。滅紂興周，武功永詠。正是：六韜留下成王業，妙算玄機不可窮。出將入相千秋業，伐罪弔民萬古功。運籌帷幄超風后，燮理陰陽壓老彭，亙古軍師為第一，聲名直亞泰山隆。

話說紂王見子牙皓首蒼顏，全裝甲冑，手執寶劍，十分丰彩；又見東伯侯姜文煥、南伯侯鄂

順、北伯侯崇應鸞，當中乃武王姬發，四總督諸侯俱張紅羅傘，齊齊整整，立在子牙後面。子牙

見紂王戴沖天鳳翅盔，赭黃鎖子甲，甚是勇猛。有讚紂王一詞：

沖天盔盤龍交結，吞獸頭鎖子連環。滾龍袍猩猩血染，藍寶帶緊束腰間。

打將鞭懸如鐵塔，斬將劍光吐霞斑。坐下馬如同獬豸，金背刀閃灼心寒。

會諸侯旗開拱手，逢眾將力戰多般。論齎力托梁換柱，講辯難舌戰群談。

自古為君多孟浪，可憐總賴化凶頑。

話說子牙見紂王，忙欠身言曰：「陛下！老臣姜尚甲冑在身，不能全禮。」紂王曰：「爾是

姜尚麼？」子牙答曰：「然也。」紂王曰：「爾曾為朕臣，為何逃避西岐，縱惡反叛，累辱王師？

今又會天下諸侯，犯朕關隘，恃凶逞強，不守國法，大逆不道，孰甚於此？又擅殺天使，罪在不

赦！今朕親臨陣前，尚不倒戈悔過，猶是抗拒不理，情殊可恨！朕今日不殺你這賊臣，誓不回

兵！」子牙答曰：「陛下居天子之尊，諸侯守其四方，萬姓供其力役。錦衣玉食，貢出航海，何

莫非陛下之所有也？古云：『率土之濱，莫非王臣。』誰敢與陛下抗禮哉？今陛下不敬上天，肆

行不道，殘虐百姓，殺戮大臣，淫酗沈湎，臣下化之，朋家作仇，陛下無君道久矣。肆

其諸侯臣民，又安得以君道待陛下也？陛下之惡，貫盈宇宙，天愁民怨，天下叛之。吾今奉天明

命，行天之罰，陛下幸毋以臣叛君自居也。」紂王曰：「朕有何罪，稱為大惡乎？」子牙曰：「天

下諸侯，靜聽吾道紂王大惡，素表著於天下者。」眾諸侯聽得，齊上前聽子牙道紂王十大罪。子

牙曰：

陛下身為天子，繼天立極，宣聰明，作元后，元后作民父母。今陛下沈湎酒色，弗敬上

天，謂宗廟不足祀，社稷不足守，動曰：「我有民，有臣。」遠君子，親小人，敗倫喪

德，極古今未有之惡，罪之一也。

皇后為萬國母儀，未聞有失德，陛下乃聽信妲己之讒言，斷恩絕愛。剜剔其目，炮烙其手，致皇后死於非命，廢元配而妄立妖妃，縱淫敗度，大壞彝倫，罪之二也。

太子為國之儲貳，承祧宗社，乃萬民所仰望者也。陛下乃輕信讒言，命晁雷、晁田封賜尚方，立刻賜死。輕棄國本，不顧嗣胤，忘祖絕宗，得罪宗社，罪之三也。

黃耉大臣，乃國之枝幹。陛下乃播棄荼毒之，炮烙殺戮之，囚奴幽辱之，如杜元銑、梅伯、商容、膠鬲、微子、箕子、比干是也。諸君子不過去君之非，引君於道，而遭此慘毒，廢股肱而昵比罪人，君臣之道絕矣，罪之四也。

信者人之大本，又為天子號召四方者也，不得以一字增損。今陛下聽妲己之陰謀，宵小之奸計，誑詐諸侯入朝，將東伯侯姜桓楚、南伯侯鄂崇禹，不分皂白，一碎醢其屍，一身首異處，失信於天下諸侯，四維不張，罪之五也。

法者非一己之私，刑者乃持平之用，未有過用之者也。冤魂啼號於白晝，毒燄遮蔽於青天，天地傷心，造炮烙，阻忠諫之口；設蠆盆，吞宮人之肉。今陛下悉聽妲己慘惡之言，造炮人神共憤，罪之六也。

天地之生財有數，豈得妄用奢靡，窮財之力，擁為己有，竭民之生？今陛下惟污池臺榭是崇，酒池肉林是用，殘宮人之命。造鹿臺廣施土木，積天下之財，窮民物之力；又縱崇侯虎剝削貧民，有錢者三丁免抽，無錢者獨子赴役；民生日促，偷薄成風，皆陛下貪剝有以倡之，罪之七也。

廉恥者，乃風頑懲鈍之防，況人君為萬民之主者？今陛下聽妲己狐媚之言，誑賈氏上摘星樓，君欺臣妻，致貞婦死節；西宮黃貴妃直諫，反遭摜下摘星樓，死於非命，三綱已絕，廉恥全無，罪之八也。

舉措乃人君之大體，豈得妄自施為？今陛下以玩賞之娛，殘虐生命，斬朝涉之脛，以驗

民生之老少；刳剔孕婦之胎，試反背之陰陽，庶民何辜，遭此荼毒？罪之九也。

人君之宴樂有常，未聞流連忘返。今陛下夤夜暗納妖婦喜媚，共妲己在鹿臺，日夜宣淫，

酗酒肆樂，信妲己以童男割炙腎命以作羹，絕萬姓之嗣脈，殘忍慘毒，極今古之冤，罪

之十也。

臣雖能言之，陛下絕不肯悔過遷善，肆行荼毒，累軍民於萬死，暴白骨於青天。獨不思

臣民生斯世者，竟遭陛下無辜之殺戮？今臣特表天之明命，助周王恭行天之罰，陛下毋

得以臣逆君而目之也。

紂王聽姜子牙暴其十罪，只氣得目瞪口呆。只見八百諸侯聽罷，齊吶喊一聲：「願誅此無道

昏君！」眾人方欲上前，有東伯侯姜文煥大呼曰：「殷受不得回馬，吾來也！」紂王見一員大將，

金甲紅袍，白馬大刀。怎見得？有讚為證：

頂上盔，珠瓔燦；魚鱗甲，金光爛。大紅袍上繡團龍，護心寶鏡光華現。腰間寶帶扣絲

蠻，鞍旁箭插如雲雁。打將鞭，吳鉤劍，殺人如草心無厭。馬上橫擔斬將刀，坐下龍駒

追紫電。銅心鐵膽東伯侯，保周滅紂姜文煥。

話說東伯侯走馬至軍前，大呼曰：「吾父姜桓楚被你醢屍，吾姊姜后被你剜目烙手，俱死於

非命。今日借武王仁義之師，仗姜元帥之力，誅此無道，以洩吾無窮之恨！」只見南伯侯青鬃馬

衝出，厲聲大呼曰：「無道昏君！殺父之仇，不共戴天，姜皇兄，留功與我！」鄂順馬

叱曰：「你行無道，吾父王未曾犯罪，無故而誅大臣，情實難容也！」把手中刀一幌，劈胸就刺，

紂王手中刀劈面交還，姜文煥手中刀使開，衝殺過來，二侯與紂王大戰在午門。怎見得？有詩為

證：

龍虎相爭起戰場，三軍擂鼓列刀鎗。紅旗招展如赤燄，素帶飄颻似雪霜。

紂王江山風燭短，周家福祚海天長。從今一戰雌雄定，留得聲名萬古揚。

武王在逍遙馬上歎曰：「只因天子無道，致使天下諸侯會集於此，不分君臣，互相爭戰，冠履倒置，成何體統！真是天翻地覆之時。」子牙曰：「方才大王聽老臣言紂王十罪，乃獲罪於天地人神者，天下之人，皆可討之。此正是奉天命而滅無道，老臣豈敢有違天命耶？」武王曰：「三侯還該善化天子，如何與天子抗禮？甚無君臣體面。」子牙曰：「當今雖是失政，吾等是臣子，豈有君臣相對敵之理？元帥可解此危。」子牙曰：「大王既有此意，傳令命軍士擂鼓。」天下諸侯聽得鼓響，左右有三十五騎紛紛殺出，把紂王圍在垓心。

不知紂王性命如何？且聽下回分解。

北伯侯崇應鸞，見東、南二侯大戰紂王，也把馬催開，來助二侯。紂王又見來了一路諸侯，抖擻神威，力戰三路諸侯，一口刀抵住他三般兵器，只殺得天昏地暗，旭日無光。武王在逍遙馬上歎曰：「只因天子無道，忙將逍遙馬催上前，與子牙曰：

# 第九十六回 子牙發柬擒妲己

從來巧笑號傾城，狐媚君王浪用情。嬝娜腰肢催命劍，輕盈體態引魂兵。雉雞有意能歌月，玉石無心解鼓聲。斷送殷湯成個事，依然枉自送殘生。

話說武王是仁德之君，一時那裏想起鼓進金止之意？只見眾將聽得鼓響，各要爭先，鎗刀劍戟，鞭鐧抓鎚，鉤鐮鉞斧，拐子流星，一齊上前，將紂王裹在垓心。魯仁傑對雷鵬、雷鵬曰：「『主憂臣辱』，我等正於此時盡忠報國，捨一死以決雌雄！豈得令反臣揚威逞武哉？」雷鵬曰：「兄言是也！吾等當捨死以報先帝。」三將縱馬，殺進重圍。怎見得紂王大戰天下諸侯？有讚為證：

殺氣迷空鎖地，煙塵遮嶺漫山。排列諸侯八百，一時地沸天翻。花腔鼓擂如雷震，御林軍展動旗旛。眾門人猶如猛虎，殷紂王漸漸摧殘。這也是天下遭逢殺運，午門外撼動天關。眾諸侯各分方位，滿空中劍戰如攢。東伯侯姜文煥施威仗勇，正東上青旛下，眾諸侯猶如靛染；北伯侯崇應鸞橫拖雪刃，武王下南宮适似猛虎爭飧。正南上紅旗下，眾門徒渾如火塊；正西上白旛下，驍勇將恍若冰岩。正北上皂旗下，牙門將恰似烏雲。這紂王神威天縱，頂上砍這兵器，似颭颭冰塊，魯下諸侯齊動，那分上下，殷紂王共三員將，前後胡截；雷鵬左遮右架，雷鵬右護左攔。眾刺那劍鎗，如蟒龍齊翻。只聽得叮叮噹噹響亮，乒乒兵兵循環。鞭來打，鐧來敲，斧來劈，劍來剁，左左右右吸人魂；勾開鞭，撥去鐧，逼去斧，架開劍，上上下下心驚顫。正是：那紂王力如三春茂草，越戰越有精神；眾諸侯怒發，恍似轟雷，喊殺聲聞斗柄。

紂王初時節精神足備，次後來氣力難撐。為社稷何必貪生，好功名焉能惜命。存亡只在今朝，死生就此目下。殷紂王畢竟勇猛，眾諸侯終欠調停。喝聲著，將官落馬；叫聲中，翻下鞍轎。紂王刀擺似飛龍，砍將傷軍如雪片，劈諸侯如同兒戲，斬大將鬼哭神驚。當此時惱了哪吒殿下，那場殺怒氣沖沖，大喝道：「紂王不要逃走，等我來與你見個雌雄！」可憐見：驚天動地哭聲悲，嗚山泣嶺三軍淚。英雄為國盡亡軀，血水滔滔紅滿地。馬撞人死口難開，將勞三軍無躲避。只殺得哀聲小校亂奔馳，破鼓折鎗多拋棄。多少良才帶血回，無數軍兵拖傷去。紂王膽戰將心驚，雷氏兄弟無主意。這是：君王無道喪家邦，謀臣枉用千條計。這一陣只殺得：雪消春水也無雙，風捲殘紅鋪滿地。

話說紂王被眾諸侯困在垓心，全然不懼，使發了手中刀，一聲響著，將南伯侯一刀揮於馬下。魯仁傑鎮挑林善、惱了哪吒，登開風火輪，大喝曰：「不得猖獗，吾來也！」旁有雷震子、楊戩、韋護、金、木二吒一齊大呼曰：「今日大會天下諸侯，難道我等不如他們？」齊殺入重圍。楊戩刀劈了雷鵾。哪吒祭起乾坤圈，把魯仁傑打下鞍轎，喪了性命。雷震子一棍結果雷鵬。東伯侯姜文煥見哪吒眾人立功，將刀放下，取鞭在手，照紂王打來；紂王及至看時，鞭已來得太急，閃不及，早已打中後背，幾乎落馬，逃回午門。眾諸侯吶一聲喊，齊追至午門，只見午門緊閉，眾諸侯方回。

子牙鳴金收兵，升帳坐下。眾諸侯來見子牙，子牙查點大小將官，損了二十六員。又見南伯侯鄂順被紂王所害，姜文煥等著實傷悼。武王對眾諸侯曰：「今日這場惡戰，大失君臣名分，姜君侯又傷主上一鞭，使孤心甚是不忍！」姜文煥曰：「大王言之差矣！紂王暴虐，人神共怒，便殺之於市曹，猶不足盡其辜，大王又何必為彼惜哉！」

話說紂王被姜文煥一鞭打傷後背，敗回午門。至九間殿下，低首不語。自己沉吟歎曰：「悔不聽忠諫之言，果有今日之辱！可惜魯仁傑、雷鵾兄弟皆遭此難！」旁有中大夫飛廉，惡來奏曰：

「今陛下神威天縱，雖與千萬人之中，猶能刀劈數名反臣。只是誤被姜文煥鞭傷陛下龍體，只須保養數日，再來會戰，必定勝其反叛也。古云：『吉人天相。』勝負乃兵家之常，陛下又何須過慮？」紂王曰：「忠良已盡，文武蕭條；朕已著傷，何能再舉？又有何顏與彼爭敵哉？」隨卸甲冑入內宮不表。

且說飛廉謂惡來曰：「兵困午門，內無應兵，外無救援，眼見旦夕必休，吾等何以居之？倘或兵入皇城，『荊山失火，玉石俱焚。』可惜百萬家資，竟被他人所有！」惡來笑曰：「兄長此語，竟不知時務！凡為丈夫者，當見機而作。眼見紂王做不得事業，即退不得天下諸侯，亡在旦夕，我和你乘機棄紂歸周，原不失了自己富貴。況武王仁德，姜子牙英明，見我歸周，必不加罪，如此方是。」

飛廉喜曰：「賢弟此言，使我如夢中喚醒，只是還有一說，以我愚意，候他攻破皇城之日，我和你入內庭，將傳國符璽盜出，隱藏於家。待諸侯議定，吾想繼湯者必周，等武王入內庭，吾等方去朝見，獻此國璽玉符。武王必定以我等係忠心為國，欣然不疑，必加以爵祿，此不是一舉兩得？」惡來又曰：「即後世必以我等為知機，而不失『良禽擇木，賢臣擇主』之智。」二人言罷大笑，自謂得計。正是：

癡心妄想居周室，斬首西岐謝將臺。

話說飛廉與惡來商議棄紂歸周不表。且說紂王入內宮，有妲己、胡喜媚、王貴人三個前來接駕。紂王一見三人，不覺心頭酸楚，語言悲泣。對妲己曰：「朕每以姬發、姜尚小視，不曾留心料理，豈知彼糾合天下諸侯，會兵於此。今日朕親與姜尚會兵，勢孤莫敵；雖然斬了數個反臣，倒被姜文煥這廝鞭傷後背，致魯仁傑陣亡，雷鵾兄弟死節。朕靜坐自思，料此不能自守，亡在旦夕。想成湯傳位二十八世，今一旦有失，朕將何面目見先王在天之靈也？朕已追悔莫及，只三位

美人與朕久處，一旦分別，朕心不忍，為之奈何？倘武王兵入內庭，朕豈肯為彼所據？朕當先為自盡。但朕死之後，卿等必歸姬發，只朕與卿等一番恩愛，竟如此結局，朕豈不為之痛心！」道罷，淚下如雨。三妖聞紂王之言，齊齊跪下，泣對紂王曰：「妾等蒙陛下眷愛，銘心刻骨，沒世不忘。今不幸遭此逆亂，陛下欲捨妾身何往？」紂王泣曰：「朕恐被姜尚所擄，有辱我萬乘之尊。朕今別你三人，自有去向。」妲己俯伏紂王膝上，泣曰：「妾聽陛下之言，心如刀割。陛下何遽忍捨妾等而他往耶？」隨抱住紂王袍服，淚流滿面，柔聲嬌語，哭在一處，甚難割捨。紂王亦無可奈何，遂命左右治酒，與三美人共飲作別。紂王把盞，作詩一首，歌之以勸酒：

憶昔歡娛在鹿臺，孰知姜尚會兵來。分開鸞鳳惟今日，再會鴛鴦已隔垓。
烈士盡隨煙燄消，賢臣方際運弘開。一杯別酒心如醉，醒後滄桑變幾回。

話說紂王作詩畢，遂連飲數杯。妲己又捧一盞為壽，紂王曰：「此酒甚是難飲，真所謂不能下咽者也。」妲己曰：「陛下且省愁煩。妾身生長將門，昔日曾學刀馬，頗能廝殺；況喜媚、王貴人善知道術，皆通戰法。陛下放心，今晚看妾等三人一陣成功，解陛下之憂悶耳。」紂王聞言大悅：「若是御妻果能破賊，真百世之功！朕又何憂也？」妲己又奉紂王數杯，乃與王貴人、喜媚結束停當，議定今晚去劫周營。紂王見三人甲冑整齊，心中大喜，只看今晚成功不表。

且說子牙在營中籌算，甲子屆期，紂王當滅，心中大喜，就未曾提防三妖來劫營，故此幾乎失利。只見將至二更，只聽得半空中風響。怎見得？有賦為證：

冷冷颶颶，驚人情況；颯颯蕭蕭，沙揚塵障。透壁穿牖，尋波逐浪；聚怪藏妖，興魔伏魈。也曾去助火張威，也曾去從龍俯仰。起初時，都是些悠悠蕩蕩淅瀝聲；次後來，卻盡是滂滂湃湃呼吼響。且休言摧殘月裏婆娑羅，盡道是刮倒峰頂疊嶂。推開了積霧重雲，

話說妲己與胡喜媚等三人俱全裝甲冑，甚是停當。妲己用雙刀，胡喜媚用兩口寶劍，王貴人用一口繡鸞刀，俱乘桃花馬，發一聲響，殺入周營內來。只見周營中軍士，咫尺間不分南北東西，守營小校盡奔馳；巡邏兵卒皆束手。真個是：層圍木柵，撞得東倒西歪，鐵騎連車，衝得七橫八豎。驚動了大小眾將，急報子牙。子牙忙起身出帳觀看，只見一派妖風怪霧滾將進來。子牙忙傳令，命眾門人齊去，將妖怪獲來。

哪吒聽得，急登風火輪，搖火尖鎗；楊戩縱馬使三尖刀，迎敵三妖。只見三妖全身甲冑，橫衝直撞，左右廝殺。金、木二吒用四口寶劍，齊殺出中軍帳來，雷震子使黃金棍；韋護用降魔杵，雷震子使黃金棍，奪勇當先。眾門人將三妖困在垓心。楊戩大呼曰：「好孽障！不要猖獗，敢來此自送死也。」哪吒登輪，奪勇當先。

三妖見來的勢頭不好，知是道術之士，料難取勝，不敢戀戰，借一陣怪風，連人帶馬衝出周營，往午門逃回。三妖自二更入周營，直至四更方才逃回來，也傷了些士卒不表。

且說紂王在午門外，看三妃今夜劫營成功，洗目以待。忽見三妃來至，紂王問曰：「三卿劫營，勝負如何？」妲己曰：「姜子牙俱有準備，故此不能成功，幾乎被他眾門人困在垓心，險不喪吾，莫可救解。」紂王聞言大驚，低首不言。進了午門，上了大殿，紂王不覺淚下曰：「不期天意不能支，如之奈何？」妲己亦泣曰：「妾身指望今日成功，平定反臣而安社稷，不料天心不順，力不能支，如之奈何？」紂王曰：「朕已知天意難回，非人力可解。從今與你三人一別，各自投生，免使彼此牽絆。」把袍袖一擺，逕往摘星樓去了，三妖也挽留不住。後人有詩歎之曰：

大廈將傾只一莖，尚思劫寨破周兵。孰知天意歸周主，猶向三妖訴別情。

話說三妖見紂王自往摘星樓去了，妲己謂二妖曰：「今日紂王此去，必尋自盡，只我等數年來把成湯一個天下送得乾乾淨淨，如今我們卻往那裏去好？」九頭雉雞精曰：「我等只好逃惑紂王，他人皆不聽也。此時無處可棲，不若還往軒轅墳去，依然自家巢穴，尚可安身，再為之計。」玉石琵琶精曰：「姐姐之言甚善。」三妖共議，還往舊巢不表。

且說子牙被三妖劫營，殺至營前，三妖逃遁。子牙收軍，升帳坐下，眾諸侯上帳參謁。子牙曰：「一時未曾防此妖孽，被他劫寨，幸得眾門人俱是道術之徒，不然幾為所算，失了銳氣。今若不早除，後必為患。」子牙言罷，命排香案。左右聞命，即將香案施設停當。

雷震子曰：「楊師兄言之有理。」道罷，各駕土遁，往空中等候三妖來至。有詩讚之：

一道光華隱法身，修成幻化合天真。降龍伏虎生來妙，今日三妖怎脫神。

話說妲己與胡喜媚、王貴人在宮中還吃了幾個宮人，方才起身。一陣風響，三妖起在空中，往往要走。只見楊戩看見風響，隨與雷震子、韋護曰：「這怪來也，各要小心。」楊戩執寶劍大呼曰：「怪物休走！吾來也！」九頭雉雞精見楊戩仗劍趕來，舉手中劍罵道：「我們姊妹斷送了成湯天下，與你們做功名；你反來辱我等，何無天理也？」楊戩大怒曰：「孽畜休得多言，早早受縛！吾奉姜元帥將令，特來拿你。不要走，吃吾一劍。」雉雞精舉劍來迎。雷震子黃金棍打來，

子牙視畢，將金錢排下，乃大驚曰：「原來如此！若再遲延，幾被三妖逃去。」忙傳令，令：「楊戩領柬帖，你去把九尾狐狸精拿來。如若有失，定依軍法。」又令：「雷震子領柬帖，你去把玉石琵琶精拿來。如違令，定按軍法。」三個門人領令，出了轅門，議曰：「我三人去拿此三妖，不知從何處下手，那裏去尋他？」楊戩曰：「三妖此時料紂王已不濟事了，必定從宮中逃出。吾等借土遁，站在空中等他，看他從何處逃走？吾等務要小心擒拿，不得魯莽，恐有疏虞不便。」

早有九尾狐狸精雙刀架住。韋護降魔杵打來，玉石琵琶精用繡鸞刀敵住。三妖與楊戩等三人戰未及三、五回合，三妖借妖光逃走。楊戩與雷震子、韋護惟恐有失，緊緊趕來。怎見得？有讚為證：

妖光蕩蕩，冷氣颼颼。妖光蕩蕩，旭日無光；冷氣颼颼，乾坤黑暗。黃沙漠漠怪塵飛，黑霧漫漫妖慘氣。雉雞精、狐狸精、琵琶精往前逃，似電光飛閃；雷震子與楊戩並韋護緊追趕，如驟雨狂風。三妖要命，恍如弩箭離弦，那顧東西南北？三聖爭功，恰似葉落隨風，豈知流行坎止？雷震子性起，追得狐狸有穴難尋；楊戩心忙，趕得雉雞上天無路。琵琶性巧欲騰挪，韋護英明驅壓定。這也是三妖作過罪孽多，故遇著三聖立功能取命。

話說那楊戩追趕九頭雉雞精，往前多時，看看趕上，取出哮天犬祭在空中；那犬乃仙犬修成靈性，見妖精舞爪張牙，趕上前一口，將雉雞頭咬掉了一個。那妖精也顧不得疼痛，帶血逃走。楊戩見犬傷了他一頭，依舊走了，心下著忙，急駕土遁緊趕。雷震子追狐狸，韋護追琵琶精，緊緊不捨。只見前面兩首黃旛，空中飄蕩，香煙靄靄，遍地氤氳。不知是誰來了？且聽下回分解。

# 第九十七回　摘星樓紂王自焚

紂王暴虐害黔黎，國事紛紛日夜迷。痛飲不知民血盡，荒淫那顧鬼神悽？薑盆宮女真殘賊，焚炙忠良類虎鯢。報應昭昭須不爽，旗懸太白古今題。

話說楊戩正趕雉雞精，見前面黃旛隱隱，寶蓋飄揚，有數對女童分於左右，當中一位娘娘，跨青鸞而來，乃是女媧娘娘駕至。怎見得？有詩為證：

二天瑞彩紫霞浮，香靄氤氳擁鳳駒。展翅鸞鳳皆雅馴，隨行童女自優遊。旛旗繚繞迎黃蓋，瓔珞飛揚罩冕旒。只為昌期逢泰運，故教仙聖至中州。

話說女媧娘娘跨青鸞而來，阻住三個妖怪之路。三妖不敢前進，按落妖光，俯伏在地，口稱：「娘娘聖駕臨此，小畜有失迴避，望娘娘恕罪！小畜今被楊戩等追趕甚迫，懇求娘娘救命。」女媧娘娘聽罷，吩咐碧雲童兒：「將縛妖索把這三個孽障鎖了，交與楊戩解往周營，與子牙發落。」童兒領命，將三妖縛定。三妖泣告曰：「啟稟娘娘得知：昔日是娘娘用招妖旛招小妖去朝歌，潛入宮禁，使他不行正道，斷送他天下。小畜奉命，百事逢迎，去其左右，今彼將天下斷送。今已垂亡，正欲覆娘娘鈞旨，不期被楊戩等追襲。路遇娘娘聖駕，尚望娘娘救護，娘娘反將小畜縛去，見姜子牙發落，不是娘娘出爾反爾了？望娘娘主裁。」女媧娘娘曰：「我使你斷送殷受天下，原是合上天氣數；豈意你無端造孽，殘賊生靈，荼毒忠烈，慘怪異常，大拂上天好生之德。今日你罪惡貫盈，理宜正法。」三妖俯伏，不敢聲言。

只見楊戩同雷震子、韋護正望前追趕三妖。楊戩看見祥光，調雷震子、韋護曰：「此位是女

娲娘娘大駕降臨，快上前參謁。」雷震子聽罷，三人上前，倒身下拜。楊戩等曰：「弟子不知聖駕降臨，有失迎迓，望娘娘恕罪。」女媧娘娘曰：「楊戩！我與你將此三妖拿在此間，你可帶往行營，與姜子牙正法施行。今日周室重興，又是太平天下也，你三人去罷。」楊戩等感謝娘娘，叩謝而退，將妖解往周營。後人有詩讚之：

三妖造惡萬民殃，斷送殷商至喪亡。今日難逃天鑑報，軒轅巢穴枉思量。

話說楊戩等將三妖摔下雲端，三人隨駕土遁，來至轅門。那眾軍士見半空中掉下三個女人，後隨著楊戩等三人，軍士忙報入軍中：「啓元帥：楊戩等令。」子牙傳令：「令來。」楊戩上帳見子牙，子牙曰：「你拿的妖怪如何？」楊戩曰：「奉元帥將令，趕三妖於中途，幸逢女媧娘娘大發仁慈，賜縛妖索，將三妖解至轅門，請令發落三妖。」子牙傳令：「解進來。」帳下左右諸侯俱來觀看怎樣的妖精。

少時，楊戩解九頭雉雞精，雷震子解九尾狐狸精，韋護解玉石琵琶精同至帳下，三妖跪於帳下。子牙曰：「你這三個孽障，無端造惡，殘害生靈，食人無厭，將成湯天下送得乾乾淨淨。雖然是天數，你豈可縱欲殺人，唆紂王造炮烙，慘殺忠諫，設薑盆荼毒宮人，造鹿臺聚天下之財，為酒池、肉林，內宮喪命，甚至敲骨驗髓，剖腹看胎；此等慘惡，罪不容誅，天地神人共怒，雖食肉寢皮，不足以盡厥辜。」

妲己俯伏哀泣告曰：「妾身係冀州侯蘇護之女，幼長深閨，鮮知世務，謬蒙天子宣召，選充為妃。不意國母薨逝，天子強立為后，凡一應主持，皆操之於天子，政事俱掌握於大臣；妾不過女流，惟知灑掃應對，整飾宮闈，侍奉巾櫛而已。其他妾安能以自專也？今元帥德播天下，仁溢四方，雖文武百官不啻千百，皆不能釐正，又何況區區一女子焉能諫勸也？今元帥德播天下，紂王不日授首，縱殺妾一女流，亦無補於元帥。況古語云：『罪人不及妻孥。』懇祈元帥大發慈悲，憐妾

身之無辜，赦歸故國，得全殘身，真元帥天地之仁，再生之德也。望元帥裁之！」

諸侯聽妲己一派言語，甚是有理，皆有憐惜之心。子牙笑曰：「你說你是蘇侯之女，將此一番巧言迷惑眾聽，眾諸侯豈知你是九尾狐狸在冀州驛迷死蘇妲己，借竅成形，惑亂天子？其無端毒惡，皆是你造孽。今已被擒，死且不足以盡其罪，尚假此巧語花言，希圖漏網。」命左右：「推出轅門，斬首號令。」妲己等三妖低頭無語，左右旗牌官簇擁出轅門來，後有雷震子、楊戩、韋護監斬。只見三妖推至法場，雉雞精垂頭喪氣，琵琶精默默無言。惟有這狐狸精，乃是妲己，他就有許多嬌癡，又連累了幾個軍士。

話說妲己縛綁在轅門外，跪在塵埃，恍然是一塊美玉無瑕，嬌花欲語，臉襯朝霞，唇含碎玉，綠蓬鬆雲鬢，嬌滴滴朱顏，轉秋波無限風情，頓歌喉百般嫵媚，乃對那持刀軍士曰：「妾身係無辜受屈，望將軍少綏須臾，勝造浮屠七級。」那軍士見妲己美貌，已自有十分憐惜，再加他嬌滴滴叫了幾聲將軍長，將軍短。便把這些軍士叫得骨軟筋酥，口呆目瞪，軟癡癡癱作一堆，麻酥酥癢成一塊，莫能動履。只見行刑令下：「楊戩監斬九頭雉雞精，韋護監斬玉石琵琶精，雷震子監斬狐狸精。」三人見行刑令下，喝令：「軍士動手！」楊戩鎮壓住雉雞精，韋護鎮壓住琵琶精，一聲號令，軍士動手，將兩個妖精斬了首級。有一首詩單道琵琶精終不免一刀之厄，詩曰：

憶昔當年遇子牙，硯臺擊頂煉琵琶。誰知三九重逢日，萬死無生空自嗟。

話說三軍動手，已將雉雞精、琵琶精斬了首級，楊戩與韋護上帳報功。只有雷震子監斬狐狸精，行刑軍士被妲己一般巧言迷惑，皆目瞪口呆，手軟不能舉刃。雷震子發怒，喝令軍士動手，只見個個如此。雷震子急得沒奈何，只得來中軍帳報知，請令定奪。子牙見楊戩、韋護報功，令：「拿出轅門號令。」惟有雷震子赤手來見。子牙問曰：「你監斬妲己，如何空身來見我？莫非這狐狸走了？」雷震子曰：「弟子奉令監斬妲己，孰意眾軍士被妖狐迷惑，個個目瞪口呆，不能動

手。」子牙大怒，命：「將行刑軍士斬首示眾。」喝退雷震子，另喚楊戩、韋護監斬妲己。

卻說楊戩、韋護二人，奉令監斬妲己，出轅門，另選了軍士，再至法場。只見那妖婦百般嬌媚，萬種軟輕，又把這些行刑軍士弄得東倒西歪，如癡如醉。楊戩與韋護看見這樣光景，二人商議曰：「這畢竟是個多年狐狸，極善迷人，所以紂王被他纏綿得迷而忘返，又何況這些愚人哉？我與你快去稟明元帥，無令這些無辜軍士，死於非命也。」楊戩言罷，二人齊至中軍來稟子牙，如此如彼，說了一遍。眾諸侯俱各驚異，子牙與眾諸侯曰：「此妖乃千年老狐，受日月精華，偷採天地靈氣，故此善能迷惑人。待吾自出營去，誅此惡怪。」

子牙道罷先行，眾諸侯隨後，子牙同眾諸侯門人弟子，出至轅門。只見妲己綁在法場，果然千嬌百媚，似玉如花，眾軍士如木雕泥塑。子牙喝退眾軍卒，命左右排香案，焚香爐內，取出陸壓所賜葫蘆，放於案上，揭去頂蓋，只見一道白光上升，現出一物，有眉有眼，有翅有足，在白光上旋轉。子牙打一躬：「請寶貝轉身。」那寶貝連轉兩三轉，只見妲己頭落塵埃，血濺滿地，諸侯尚有憐惜之者。有詩為證：

憶昔冀州能借竅，應知關內善周旋。從今嬌媚歸何處？化作南柯帶血眠。

妲己妖嬌起眾憐，臨刑軍士也情牽。桃花難寫溫柔態，芍藥堪方窈窕妍。

話說子牙斬了妲己，將首級號令轅門，眾諸侯等無不歡賞。且說紂王在顯慶殿悶悶獨坐，有一內侍跪下，泣而奏曰：「三位娘娘，昨夜二更時分不知何往，因此六宮無主，故此著忙。」紂王著忙叫：「內臣快查，往那裏去了？速速來報。」有常隨打聽，少時來報：「啓陛下…三位娘娘首級，已號令於周營轅門。」紂王大驚，忙隨左右宦官急上五鳳樓觀看，果是三后之首。紂王看罷，不覺心酸，淚如雨下，乃作詩一首以弔之：

玉碎香消實可憐，嬌容雲鬢盡高懸。奇歌妙舞今何在？覆雨翻雲竟枉然。鳳枕已無藏玉日，鴛衾難再拂花眠。悠悠此恨情無極，日落滄桑又萬年。

話說紂王吟罷詩，自嗟自歎，不勝傷感。只見周營中一聲砲響，三軍吶喊，齊欲攻城。紂王看見，不覺大驚。知大勢已去，非人力可挽，頭點數點，長吁一聲，竟下五鳳樓，過九間殿，至顯慶殿，過分宮樓，至摘星樓來。忽然一陣旋風就地滾來，將紂王罩住。怎見得怪風一陣，透體生寒？有詩為證：

蕭蕭颯颯攝離魂，透骨侵軀氣若吞；攝起沈冤悲往事，追隨枉死泣新猿。催花須借吹噓力，助雨敲殘次第來；只為紂王慘毒甚，故教屈鬼訴辜息。

話說紂王方行至摘星樓，只見一陣怪風，就地滾來。郡薑盆內咽咽哽哽，悲悲泣泣，無限蓬頭披髮、赤身裸體之鬼，血腥臭惡，穢不可聞，齊上前來，扯住紂王，大呼曰：「還吾命來！」又見趙啓、梅伯赤身大叫：「昏君！你也有今日一般敗亡之時？」紂王忽的把二目一睜，陽氣沖出，將陰魂撲散，那些屈魂冤鬼，隱然而退。紂王把袍袖一抖，上了頭一層樓，又見姜娘娘一把扯住紂王，大罵曰：「無道昏君！誅妻殺子，絕滅彝倫，今日你將社稷送斷，將何面目見先王於泉下也？」姜娘娘正扯住紂王不放，又見黃娘娘一身血污，腥氣逼人，也上前扯住大呼曰：「昏君！摔吾下樓，跌吾粉骨碎身，此心何忍？真殘忍刻薄之徒。今日罪盈惡滿，天地必誅。」紂王被兩個冤魂纏得如癡如醉一般，又見賈夫人上前大罵曰：「昏君無道，你君欺臣妻，吾為守貞立節，墜樓而死，含冤莫白。今日方能洩我恨也！」照紂王一掌，劈面打來。紂王忽然一點真靈驚醒，把二目一睜，沖出陽神，那陰魂如何敢近？隱隱散了。紂王上了摘星樓，行至九曲欄邊，默默無語，神思不寧，扶欄而問：「封宮官何在？」封宮

官朱昇聞紂王呼喚，慌忙上摘星樓來，俯伏欄邊，口稱：「陛下！奴婢聽旨。」紂王曰：「朕悔

不聽群臣之言，誤被讒臣所惑。今兵連禍結，莫可解救，噬臍何及？朕思身為天子之尊，萬一城

破，為群小所獲，辱莫甚焉！欲尋自盡，此身尚遺人間，猶為他人指念；不若自焚，反為乾淨，

毋得令兒女子存留也。你可取柴薪堆積，朕當與此樓同焚，你當如朕命。」

朱昇聽罷，流淚滿面，泣而奏曰：「奴婢侍陛下多年，蒙豢養之恩，粉骨難報；不幸皇天不

造我商，禍亡旦夕，奴婢恨不能以死報國，何敢舉火焚君也？」言罷，嗚咽不能成聲。紂王曰：

「此天亡我商也，非干你罪。你不聽朕命，反有忤逆之罪。昔日朕曾命費仲、尤渾同姬昌演數，

言朕有自焚之厄。今日正是天定，人豈能逃？當聽朕言。」後人有詩單歎紂王，臨焚念文王易爻

之驗：

昔日文王羑里囚，紂王無道困西侯。費尤曾問先天數，烈燄飛煙鎮玉樓。

話說朱昇再三哭奏，勸紂王且自寬慰，另圖別策，以解此圍。紂王怒曰：「事已急矣，朕思

之已久。若諸侯攻破午門，殺入內庭，朕一時被擒，汝之罪不啻泰山之重也。」朱昇大哭下樓，

去尋柴薪，堆積樓下不表。且說紂王見朱昇下樓，自服袞冕，手執碧玉圭，滿身佩珠玉，端坐樓

中。朱昇將柴堆滿，揮淚下拜畢，方敢舉火，放聲大哭。後人有詩為證：

摘星樓下火初紅，煙捲烏雲四面風。今日成湯傾社稷，朱昇原自盡孤忠。

話說朱昇舉火燒著樓下乾柴，只見煙捲沖天，風狂火猛，六宮中宮人叫喊，頃刻間，天昏地

暗，宇宙翻崩，鬼哭神嚎，帝王失位。朱昇見摘星樓一派火光，甚是凶惡；朱昇撩衣痛哭，大叫

數聲：「陛下！奴婢以死報陛下也。」言罷，將身躍入火中。可憐朱昇忠烈，身為宦豎，猶知死

節。話說紂王在三層樓上，看樓下火起，烈燄沖天，不覺撫胸長歎曰：「悔不聽忠諫之言，今日自焚，死固不足惜，有何面目見先帝於泉壤也？」只見火逞風威，風乘火勢，須臾間，四面通紅，煙霧張天。怎見得？有賦為證：

煙迷霧捲，金光灼灼漫天飛；燄吐雲從，烈風呼呼如雨驟。排炕烈炬，似熖如�르。須臾萬物盡成灰，說什麼畫棟連霄漢？頃刻千里化紅塵，那管他雨聚雲屯？五行之內最無情，二氣之中為獨盛。雕梁畫棟，不知費幾許功夫，盡成齏粉；不知用許多金錢，逢著你，皆為瓦解。摘星樓下勢如焚，六宮三殿，沿燒得柱倒牆崩，天子命喪在須臾；八妃九嬪，牽連得頭焦額爛，無辜宮女盡受殃，作惡內臣皆在劫。這紂天子，這紂昏君啊！拋卻塵寰，講不起貢山航海，錦衣玉食，金甌社稷，錦繡乾坤，都化作滔滔洪水向東流。脫離慾海，休誇那粉黛蛾眉，溫暖香玉，翠袖慇勤，清謳皓齒，盡赴於栩栩羽化隨夢繞。正是：從前餘燄逞雄威，作過災殃還自受；成湯事業化飛灰，周室江山方赤熾。

話說子牙在中軍方與眾諸侯議攻皇城，忽左右報進中軍：「啓元帥：摘星樓火起。」子牙忙領眾將，同武王、東伯侯、北伯侯共天下諸侯，齊上馬出了轅門看火。武王在馬上看望，見煙迷一人，身穿赭黃袞服，頭帶冕旒，手拱碧玉圭，端坐於煙火之中，朦朧不甚明白。武王問左右曰：「那煙火中乃是紂天子麼？」眾諸侯答曰：「此正是無道昏君。今日如此，正所謂自作自受耳。」

武王聞言，掩面不忍看視，兜馬回營。那子牙忙上前啓曰：「大王為何掩面而回？」武王曰：「紂王雖則無道，得罪於天地鬼神，今日自焚，適為業報。但你我皆為臣下，曾北面事之，何忍目睹其死，而蒙逼君之罪哉？不若回營為便。」子牙曰：「紂王作惡，殘害生民，天愁人怨，縱太白懸旗，亦不為過，今日自焚，正當其罪。但大王不忍，是大王之仁明忠愛之至意也。然猶有

一說，昔成湯以至仁放桀於南巢，救民於水火，天下未嘗少之；今大王會天下諸侯，奉天征伐，弔民伐罪，實於湯有光，大王幸毋介意。」眾諸侯同武王回營。子牙督領眾將門人看火，以便取城。只見那火越盛，看看捲上樓頂，那樓下的柱腳燒倒。只聽得一聲響，摘星樓塌如天崩地裂之狀，將紂王埋在火中，頃刻火化灰燼，一靈已入封神臺去了。後人有詩歎曰：

放桀南巢憶昔時，深仁厚澤立根基。誰知殷受多殘虐，烈燄焚身悔已遲。

又有史官觀史，有詩單道紂王失政云：

女媧宮裏祈甘霖，忽動攜雲握雨心。豈為有情聯好句，應知無道起商參。婦言是用殘黃耇，忠諫難聽縱浪淫。炮烙冤魂皆屈死，古來慘惡獨君深。

又詩歎紂王才兼文武云：

打虎雄威氣驍驍，千斤脅力冠群僚。托梁換柱超今古，赤手擒飛過鷙鵰。拒諫空稱才絕代，飾非枉道巧多饒。只因三怪迷真性，贏得樓前血肉焦。

話說摘星樓焚了紂王，眾諸侯俱在午門外駐紮。少時，午門開處，眾宮人同侍衛將軍，御林士卒酌酒獻花，焚香拜迎武王車駕，並眾諸侯入九間殿。姜子牙忙傳令：「且救息宮中火。」不知後事如何？且聽下回分解。

# 第九十八回　周武王鹿臺散財

紂王聚斂吸民脂，不信當年放桀時。積粟已無千載計，盈財豈有百年期？須知世運無真主，卻笑貪淫有阿癡。今日還歸民社去，從來天意豈容私！

話說眾諸侯俱上了九間殿，只見丹墀下大小將領頭目等眾，蹲蹲蹌蹌，簇擁兩旁。子牙傳令：

「軍士先救滅宮中火燄。」武王對子牙曰：「紂王無道，殘虐生民，而六宮近在肘腋，其宮人侍宦被害更深。令軍士救火，不無波及無辜，相父首先嚴禁，毋令復遭陷害也。」子牙聞言，忙傳令：「凡軍士人等只許救火，毋得肆行暴虐。敢有違令，妄取六宮中一物，妄殺一人者，斬首示眾，絕不姑息，汝自知悉。」只見眾宮人宦官，齊呼萬歲！武王在九間殿駐蹕，與眾諸侯看眾軍士救火。武王猛抬頭，看見殿東邊有黃澄澄二十根大銅柱，排列在旁，武王問曰：「此銅柱乃是何物？」子牙曰：「此銅柱乃紂王所造炮烙之刑。」武王曰：「善哉！善哉！不但受刑者甚慘，只今日孤觀之，不覺心膽俱裂。紂天子可謂殘忍之甚！」子牙引武王入後宮，至摘星樓下，薑盆裏面蛇蝎上下翻騰，白骨暴露，枯骸亂滾，又見酒池內陰風慘慘，肉林下冷露淒淒。武王問曰：「此是何故？」子牙曰：「此是紂王所製薑盆，殺害宮人者，左右正是肉林、酒池。」武王曰：「紂天子何無仁德之心，一至此也！」不勝傷感，乃作詩以紀之：

成湯祝網德聲揚，放桀南巢正大綱。六百年來風氣薄，誰知慘惡傷疆場！

又炮烙之刑，作詩以紀之：

苦陷忠良性獨偏，肆行炮烙悅嬋娟。遺魂常傍黃金柱，樓下焚燒業報牽。

話說武王來至摘星樓，見餘火尚存，煙燄未盡，燒得七狼八狽，也有無辜宮人遭此大劫，尚有遺骸未盡，臭穢難聞。武王更覺心中不忍，忙吩咐軍士：「快將這些遺骸檢出去掩埋，無令暴露。」謂子牙曰：「但不知紂王骸骨，埋於何所？當另為檢出，以禮安葬，不可使其暴露。你我為人臣者，此心何安？」子牙對曰：「紂王無道，人神共怒，今日自焚，實所以報之也。今大王以禮葬之，誠大王之仁耳。」子牙吩咐軍士：「檢點遺骸，毋使混雜。須尋紂王骸骨，具衣衾棺槨，以天子之禮葬之。」後人有詩歎成湯王業，如斯而盡：

天喪成湯業，敵兵盡倒戈。積山屍遍野，標杵血流河。盡去煩苛法，方興時雨歌。太平今日定，衽席樂天和。

話說子牙命軍士尋紂王遺骸，以禮安葬不表。單說眾諸侯同武王往鹿臺而來，上至臺時，見閣聳雲端，樓連霄漢，亭臺千疊，殿宇巍峨，雕欄玉飾，梁棟金裝。又只見明珠奇寶，珊瑚玉樹，裝飾成瓊宮瑤室，堆砌就繡閣蘭房；不時起萬道霞光，頃刻有千百瑞彩，真所謂目眩心搖，神飛魄亂。武王點首歎曰：「紂天子這等奢華，竭天下之財以窮己欲，安有不亡身喪國者！」子牙曰：「古今之所以喪者，未有不從奢華而敗。故聖王再三叮囑垂戒者，『寶已以德，毋寶珠玉。』良有以也。」武王曰：「如今紂王已滅，天下諸侯與閭閻百姓受紂王剝削之傷，荼毒之苦，征斂之煩，自坐水火之中，衽席不安，重足而立。今不若將鹿臺聚積之貨財，給散與諸侯百姓，將鉅橋聚斂之稻粟，賑濟與飢民，使萬民昭蘇，享一日安康之福耳。」子牙曰：「大王言念及此，真社稷生民之福也！宜速行之。」武王命左右去散財發粟不表。

只見後宮擒紂王之子武庚至，子牙命：「推來。」眾諸侯切齒。少時，眾將武庚推至殿前，

武庚跪下。眾諸侯齊曰：「殷紂無道，罪孽滿貫，人神共怒，子當斬首正罪，以洩天地之恨。」

子牙曰：「眾諸侯之言甚是。」武王急止之曰：「不可！紂王肆行不道，皆是群小、妖媚惑亂其心，與武庚何干？且紂王炮烙大臣，雖賢如比干、微子，皆不能匡救其君，又河況武庚為一幼稚之子哉？今紂王已滅，與子何仇？且『罪人不孥』，原是上天好生之德，孤願與眾位大王共體之，切不可遲延，有負眾人之心。」眾諸侯齊曰：「姜君侯說得有理，正合眾人之意。」

東伯侯姜文煥出而言曰：「元帥在上：今大事俱定，當立新君以安天下諸侯、士民之心。況且天不可以無日，民不可以無君，天命有道，歸於諸仁。今武王仁德著於四海，天下歸心，宜正大位，以安天下民心。；況我等眾諸侯，襄武王以伐無道，正為今日之大事也。望元帥一力擔當，豈有他哉？謂大王能救民於水火也。且天下諸侯景從雲集，隨大王以伐無道，其愛戴之心，蓋有自也。大王何必固辭？願大王俯從眾議，毋令眾人失望耳。」

武王惶懼遜謝曰：「孤位輕德薄，名譽未著，求為少過以嗣先王之業而未遑，安敢妄覬大位哉？況天位維艱，惟仁德者居之，乞眾位賢侯共擇一有德者以嗣大位，毋令有忝厥職，遺天下羞。孤與相父早歸故土，以守臣節而已。」旁有東伯侯屬聲大言曰：「大王之言差矣！天下之至德，孰有如大王者？今天下歸周，已非一日，即黎民之簞食壺漿以迎王師，豈有他哉？」

子牙尚未及對，武王遜謝曰：「發有何德，望賢侯毋得執此成議，還當訪尋有德，以服天下之心。」東伯侯姜文煥曰：「昔日堯以至德克相上帝，得承大位；後生丹朱不肖，帝求人而遜位，群臣舉舜，舜以重華之德，以繼堯而有天下。後帝舜生子商均亦不肖，舜乃舉天下而讓之禹。禹生啟賢，能繼承夏命，故相繼而傳十七世。至桀無道而失夏政，成湯以至德，放桀於南巢，伐夏而有天下，傳二十六世，至紂大肆無道，惡貫罪盈。大王以至德，與眾諸侯恭行天之罰。今大事已定，克承大寶，非大王而有誰？大王又何必遜哉？」

武王曰：「孤安敢比湯禹之賢哲也？」姜文煥曰：「大王不事干戈，以仁義教化天下，化行

正是：

是使天下終無太平之日矣。」子牙上前急止之曰：「列位賢侯不必如此，我自有名正言順之說。」

朝一夕之望，無非欲立大王，再見太平之日耳。今大王捨此不居，則天下諸侯瓦解，自此生亂，

呼曰：「天下歸心，已非一日，大王為何苦苦固辭？大拂眾人之心矣！況吾等會盟此地，豈是一

君何多讓哉？」武王曰：「姜君侯素有才德，當為天下之主。」忽聽得兩旁眾諸侯，一齊上前大

俗美，三分天下有其二，故鳳鳴於岐山，而萬民樂業，天人相應，理不可誣。大王之德政，與二

子牙一計成王業，致使諸侯拜聖君。

話說眾諸侯在九間殿，見武王固遜，俱紛紛然爭辯不一。子牙乃止之，對武王曰：「紂王禍

亂天下，大王率諸侯明正其罪，天下無不悅服，大王理當正位，號令天下。況當日鳳鳴岐山，祥

瑞見於周地，此上天垂應之兆，今天下人心悅而歸周，正是天下響應，時不可失。大

王今日固辭，恐諸侯心冷，各散歸國，渙無所統，各據其地，自生禍亂，甚非大王弔伐之意。深

失民望，非所以愛之，實所以害之也，願大王詳察。」武王曰：「眾人固是美愛，然孤之德薄，

不足以勝此任，恐遺先王之羞耳。」

東伯侯姜文煥曰：「大王不必辭遜，元帥自有主見。」子牙急忙傳令：「命畫圖樣造臺，作祝文，昭告天地社稷，俟後有大賢，大

延，恐人心解散。」子牙急忙傳令：「命畫圖樣造臺，作祝文，昭告天地社稷，俟後有大賢，大

王再讓位未遲。」眾諸侯已知子牙之意，隨聲應諾。旁有周公旦自去造臺，後人有詩誦之：

朝歌城內築禪臺，萬姓歡呼動八垓。沴氣已隨餘燄盡，和風方向太陽來。

岐山鳴鳳知禎瑞，殿陛賡歌進壽杯。四海雍熙從此盛，周家泰運又重開。

話說周公旦畫了圖樣，於天地壇前造一座臺，臺高三層，按三才之象，分八卦之正。正中設皇天后土之位，旁立山川社稷之神，左右有十二元神旗號，按子、丑、寅、卯、辰、巳、午、未、申、酉、戌、亥立於其地；前後有十杆旗號，按甲、乙、丙、丁、戊、己、庚、辛、壬、癸立於本位。壇上有四季正神方位：春日太昊，夏日炎帝，秋日少昊，冬日顓頊，中有黃帝軒轅。壇上羅列籩、豆、簠、簋、金爵、玉斝、陳設器具，並生芻炙脯，列於几席，鮓醢魚肉設於案桌，無不齊備。只見香燒寶鼎，花插金瓶，子牙方請武王上壇。武王再三謙讓，然後登壇。八百諸侯齊立於兩旁，周公旦高捧祝文，上壇開讀祝文曰：

惟大周元年壬辰，越甲子昧爽三日哉生明，西岐姬發敢昭告於皇天后土神祇曰：嗚呼！惟天惠民，惟辟奉天。有殷受弗克上天，自絕於命。臣發承祖宗累治之仁，列聖相沿之德，予小子曷敢有越厥志？恭天承命，抵商之罪，大正於商。惟爾神祇，克承厥動，誕膺天命。予小子方日夜祇懼，恐墜前烈，敬修未遑。無奈諸侯、耆老、軍、民人等，疏請再三，眾志誠難固違，俯從群議。爰考舊典，式諏吉日，祇告於天地宗廟社稷暨我文考，於是日受冊寶，嗣即大位。仰承中外靖共之頌，天人協應之符，慶日月之照臨，膺皇天之永命。尚望福我維新，永終不替，慰兆人胥戴之情，垂累葉無疆之緒。神其鑑茲，伏惟尚饗！

話說周公旦讀罷祝文，焚了，祝告天地畢，只見香煙籠罩，空中瑞靄，氤氳滿地。其日天明氣清，惠風和暢，真是昌期應運，太平景象，自然迴別。那朝歌百姓擁擠，遍地歡呼。武王受了冊寶，即天子位，面南垂拱端坐，樂奏三番，眾諸侯執笏，山呼萬歲。拜祝畢，武王傳旨，命擺九龍筵席，大宴八百諸侯，大赦天下。眾人簇擁武王下壇，來至殿庭，重新拜賀畢，武王傳旨，命擺九龍筵席，大宴八百諸侯，大赦天下。眾人簇擁武王下壇，來至殿庭，重新拜賀畢，武王傳旨，命擺九龍筵席，大宴八百諸侯，君臣共樂。眾人酒過數巡，俱各歡暢，百官各已深沈，各辭闕謝恩而散。後人讀史，見武王一戎

衣而有天下，君臣和樂，作詩以詠之：

壇下香風繞聖王，軍民嵩祝舞霓裳。江山依舊承柴望，社稷重新樂裸將。

金闕曉臨仙掌動，玉階時聽佩環忙。熙熙皞皞清明世，萬姓謳歌慶未央。

話說次日武王設朝，眾諸侯朝賀畢，武王謂子牙曰：「殷紂因廣施土木之工，竭天下之財，荒淫失政，故有此敗。朕蒙眾諸侯立之為君，朕欲將鹿臺之財，給散與天下諸侯，頒賜各夷王衣襲之費。列爵為五，分土為三，建官惟賢，位事惟能。重民五教，惟食喪祭，惇信明義，崇德報功。命諸侯各引人馬歸國，以安享其土地。」又將摘星樓殿閣盡行拆毀，散鹿臺之財，發鉅橋之粟，釋箕子之囚，封比干之墓，式商容之閭，放內宮之人，大賚於四海，而萬姓悅服。乃偃武修文，歸馬於華山之陽，放牛於桃林之野，以示天下弗戰。武王在朝歌旬日，萬民樂業，人物安阜；瑞草生，鳳凰現，醴泉溢，甘露降，景星慶雲，熙熙皞皞，真是太平景象。有詩為證：

八十公公杖策行，相逢歡笑話生平。眼中不見干戈事，耳內稀聞戰鼓聲。

每見麒麟鸞鳳現，常聽絲竹管弦鳴。而今世上稱寧宇，不似當年枕席驚。

話說武王為天子，天人感應，民安物阜，天降瑞祥，萬民無不悅服。只見天下諸侯俱辭朝各歸本國。子牙入內庭見武王，王曰：「相父有何奏章？」子牙奏曰：「方今天下已定，老臣啓陛下，命官鎮守朝歌。」武王曰：「俱聽相父，著用何官？」子牙曰：「今武庚，陛下既待以不殺，使守本土，得存商祀，必用何人監守方可？」武王曰：「朕今封武庚世守本土，以存商祀；必使人監國，只至次日，武王早朝，諸侯朝見畢，武王曰：「俟明日臨朝商議。」子牙退朝回相府。當用何人而後可？」武王問罷，眾臣共議：「非親王不可，須命管叔鮮、蔡叔度二王監國。」武

王依允，隨命二叔守此朝歌，武王吩咐明日大駕歸國。只見武王聖諭一出，朝歌軍民耆老人等，

俱謀議遮留聖駕，不表。

話說武王次日吩咐二叔監國，大駕隨即起行。只見那些百姓扶老攜幼，遮拜於道，大呼曰：

「陛下救我等於水火之中，今一旦歸國，是使萬姓而無父母也。望陛下一視同仁，留居此地，我

等百姓不勝慶幸。」武王見百姓挽留，乃慰之曰：「今朝歌朕已命二叔監守，如朕一般，必不令

爾等失所也。爾等當奉公守法，自然安業，又何必欲朕在此方能安阜也？」百姓挽留不住，放聲大

哭，震動天地。武王亦覺悽然，復謂二弟管叔鮮、蔡叔度曰：「民乃國之根本，爾不可輕虐下民，

當視之如子；若不能體朕意，有虐下民，朕自有國法在，必不能為親者諱也。二弟共勉之！」二

叔受命。武王即日發駕起程，往西岐前進。百姓哭送一程，竟回朝歌，不表。

話說武王離朝歌，一路行來，已非一日。不覺來至孟津，思想昔日渡孟津時，白魚躍舟，兵

戈擾攘，今日又是一番光景，不勝嗟歎。後人有詩詠之：

駕返西岐龍入海，與民歡忭樂堯年。

箕子囚中先解釋，比干墓上有封箋。

放牛桃林開新運，歸馬華山洗舊羶。

孟津昔日曾流血，無怪周王念往賢。

話說武王同子牙渡了黃河，過澠池，出五關。子牙一路行來，忽然想起一班隨行征伐陣亡的

將官，心下不勝傷悼。一日來至金雞嶺，兵過首陽山，只見大隊方行，前面有二位道者阻住，對

旗門官曰：「與我請姜元帥答話。」左右報進中軍，子牙忙出轅門觀看，卻是伯夷、叔齊。

子牙忙躬身問曰：「二位賢侯見尚，有何見諭？」伯夷曰：「姜元帥！今日回兵，紂王致於

何地？」子牙答曰：「紂王無道，天下共棄之。吾兵進五關，只見天下諸侯已大會於孟津，至甲

子日，受辛兵旅若林，罔敢敵於我師，前徒反戈，於後敗北，至血流標杵，紂王自焚，天下大定。

吾主武王散鹿臺之財，發鉅橋之粟，封比干之墓，釋箕子之囚，諸侯無不悅服，尊武王為天子，

今日之天下，非紂王之天下也。」子牙道罷，只見伯夷、叔齊仰面涕泣，大呼曰：「傷哉！傷哉！以暴易暴兮，予意欲何為？」道罷，拂袖而回，竟入首陽山作採薇之詩，七日不食周粟，遂餓死首陽山。後人有詩弔之：

昔阻周兵在首陽，忠心一點為成湯。三分已去猶啼血，萬死無辭立大綱。

水土不知新世界，江山還念舊君王。可憐恥食周朝粟，萬古常存日月光。

話說子牙兵過首陽山，至燕山，一路上，周民簞食壺漿迎武王。一日，兵至西岐山，忽有上大夫散宜生、黃滾前來接駕，領眾官俱在道旁俯伏。武王在車中見眾弟與黃滾老將軍，後隨孫兒黃天爵。武王曰：「朕東征五載，今見卿等，不覺滿腔悽慘，愁懷勃勃也。」散宜生近前啟曰：「陛下今登大位，天下太平，此不勝之喜。臣等得復觀天顏，正是龍虎重逢，再慶都俞喜起之風，陛下與萬民同樂太平，又何至悽慘不悅也？」武王曰：「朕因會諸侯而伐紂，東進五關，一路損朕許多忠良，未得共享太平，先歸泉壤。今日卿等老者、少者、存者、沒者，俱不一其人，使朕不勝今昔之感，所以鬱鬱不樂耳。」散宜生啟曰：「以臣死忠，以子死孝，俱是報君父之洪恩，遺芳名於史冊，自是美事。陛下爵祿其子孫，世受國恩，即所以報也，又何必不樂哉？」

武王與眾臣並轡而行。西岐山至岐州只七十里，一路上萬民爭看，無不歡悅。武王鑾駕簇擁，來至西岐城，笙歌嘹亮，香氣氤氳。武王至殿前下輦入內庭，參見太姜，謁太妊，會太姬，設筵宴在顯慶殿，大會文武。正是：

太平天子排佳宴，龍虎風雲聚會時。

話說武王宴賞百官，君臣歡飲，俱醉而散。次日早朝，聚眾文武參謁畢，武王曰：「有奏章

出班見朕，無事早散。」言未畢，子牙出班奏曰：「老臣奉天征討，滅紂興周，陛下大事已定，只有屢年陣亡人仙，未受封職。老臣不日辭陛下，往崑崙山見掌教師尊，請玉牒金符，封贈眾人，使他各安其位，不教他悵悵無依耳。」武王曰：「相父之言甚善。」

言未畢，午門官啟奏：「外有商臣飛廉、惡來求見陛下在午門候旨。」武王問子牙曰：「今商臣至此見朕，意欲何為？」子牙奏曰：「飛廉、惡來，紂之佞臣。前破紂之時，二妖隱匿；今見天下太平，至此要惶惑陛下，希圖爵祿耳。此等佞賊，豈可一日容之於天地間哉？但老臣有用他之處，陛下可宣入殿庭，候老臣吩咐他，自有道理。」

武王從其言，命：「宣入殿前來。」左右將二人引至丹墀，拜舞畢，口稱：「亡國臣飛廉、惡來，願陛下萬歲！」武王曰：「二卿至，有何所願？」飛廉奏曰：「紂王不聽忠言，荒淫酒色，以此社稷傾覆。臣聞大王仁德著於四海，天下歸心，真可駕堯軼舜，臣故不憚千里，求見陛下，願效犬馬。倘蒙收錄，願執鞭於左右，則臣之幸也。謹獻玉符金冊，願陛下容納。」子牙曰：「二位大夫在紂俱有忠誠，奈紂王不察，致有敗亡之禍。今既歸周，是棄暗投明，願陛下錄用二位大夫，正所謂：『捨砆碔而用美玉也。』」武王聽子牙之言，封飛廉、惡來為中大夫。二人謝恩

後人有詩歎之：

貪望高官特地來，金符玉冊獻金階。子牙早定防奸計，難免封神劍下災。

話說武王封了飛廉、惡來二人，子牙出朝回相府，不表。卻說當年馬氏笑子牙不能成其大事，竟棄子牙而他適。乃至今日，武王嗣位，天下歸周，宇宙太平，即茅簷部屋，窮谷深山，凡有人煙聚集之處，無有不知武王伐紂，俱是相父姜子牙之功。今日一統華夷，姜子牙出將入相，享人間無窮富貴，權侔人主，位極人臣，古今罕有，天下人無不讚歎。當日子牙困苦之時，磻溪隱坐，此身已老於樵漁；孰意八十歲方被文王聘請歸國，今日才做出天樣這般事業來。今日講，明日講，

一日講到馬氏耳朵裏來。

馬氏此時跟隨了一個鄉村田戶之夫。其日聞得鄰家一個老婆子，對馬氏曰：「昔日你初嫁的那個姜某，如今做了多大事業！」如此長，如此短，說了一遍。說得那馬氏滿面通紅，一腔熱烘烘的起來，半日無話。那老婆子又促了兩句，說道：「當日還是大娘子錯了！若是當時隨了姜某，今日也享這無窮之福，卻強如在這處守窮度日，這還是你命裏沒福。」馬氏心中如油煎火燎一般，追悔莫及，越發惱怒。

當時馬氏辭了老婆子，自家歸來，坐在房裏，越想越恨道：「當初如何看不上他？這雙眼睛，還生在世上！」自思：「便活一百歲，也只是如此。天下豈有這等一個大貴人，錯過了，還有什麼好處？」又想：「適才這個老婆子說是我沒福，不覺羞慚，再有何顏立於人世？不如尋個自盡罷。」乃大哭了一回。心裏又想：「恐怕不是他，假如錯聽了，天下也有這個同名同姓的，卻不是枉死了？」自己又自解歎：「且等到晚間，待我這個丈夫來來家，問他明白，再死未遲。」

那日天晚，只見那農夫張三老往市中賣菜回家，馬氏接著，收拾了晚飯與丈夫吃了。因問：「如今聞說姜子牙他出將入相，百般富貴，果然真麼？」張三老聽說，忙陪笑臉答曰：「賢妻不問，我也不好說，果然是真的。前日姜丞相在朝歌，什麼樣威風？天下諸侯，俱各聽命。我那時要與你說去見他一見，也討個小小的富貴，我只怕他品位俱尊，恐惹出事來，故此一向不曾說得。」

馬氏聞言，半日無語。這張三老恐娘子作惱，又安慰了一回。馬氏假意勸丈夫睡了，自己收拾渾身乾淨，哭了幾聲，懸梁自縊而死，一魂往封神臺去了。及至張三老知覺，天已明了，馬氏氣絕，張三老只得買棺木埋葬，不表。後人有詩曰：

癡心尚望享榮華，應悔當年一念差。三復垂思無計策，懸梁雖死愧黃沙。

話說次日子牙入朝見武王，奏曰：「昔日老臣奉師命下山，助陛下弔民伐罪，原是應運而興；凡人、仙皆逢殺劫，先立有封神榜在封神臺上。今大事已定，人、仙魂魄無依，老臣特啟陛下，給假往崑崙山見師尊，請玉符金冊來封眾神，早安其位。望陛下准老臣施行。」武王曰：「相父勞苦多年，當享太平之福，但此事亦是不了之局，相父可速即施行，不得久羈仙島，令朝臣朝夕凝望。」子牙曰：「老臣怎敢有負聖恩，而樂遊林壑也。」子牙忙辭武王回相府，沐浴畢，駕土遁往崑崙山而來。不知後事如何？且聽下回分解。

# 第九十九回　姜子牙歸國封神

濛濛香靄彩雲生，滿道謳歌賀太平。北極祥光籠兌地，南來紫氣繞金城。群仙此日皆證果，列聖明朝盡返真。萬古嵩呼禋祀遠，從今護國永澄清。

話說子牙借土遁來至玉虛宮前，不敢擅入。少時，只見白鶴童子出來，看見姜子牙，忙問曰：「師叔何來？」子牙曰：「煩你通報一聲，特來叩謁老師。」童子忙進宮來，至碧遊床前啟曰：「稟上老爺：姜師叔在宮外求見。」元始天尊曰：「著他進來。」童子出來，傳與子牙。子牙進宮，至碧遊床前，倒身下拜：「弟子姜尚願老師聖壽無疆！弟子今日上山，拜見老師，特為請玉符敕命，將陣亡忠臣孝子，逢劫神仙，早早對其品位，無令他遊魂無依，終日懸望。乞老師大發慈悲，速賜施行。諸神幸甚！弟子幸甚！」元始曰：「我已知道了。你且先回，不日就有符敕至封神臺來，你速回去罷。」子牙叩首謝恩而退。

子牙離了玉虛宮，回至西岐。次日入朝，參謁武王，備言封神一事：「老師自令人齎來。」不覺光陰迅速，也非只一日，只見那日空中笙簧嘹亮，香煙氤氳，旌幢羽蓋，黃巾力士簇擁而來。白鶴童子親齎符敕，降臨相府。怎見得？有詩為證：

紫府金符降玉臺，旌幢蓋拂三臺。雷瘟大斗分先後，列宿群星次第開。糾察無私稱至德，滋生有自序長才。仙神人鬼從今定，不便朝朝墮草萊。

話說子牙迎接玉符金敕，供於香案上，望玉虛宮謝恩畢，黃巾力士與白鶴童子別了子牙，回崑崙不表。子牙將符敕親自齎捧，借土遁望岐山前來。只見一陣風，早到了封神臺，有清福神柏

鑑來接。子牙捧符敕進了封神臺，將符敕在中供放，傳令武吉、南宮适立八卦紙旛，鎮壓方向與干支旗號，又令二人領三千人馬，按五方排列。子牙吩咐停當，方沐浴更衣，拈香金鼎，酌酒獻花，繞臺三匝。子牙拜畢詰束，先命清福神柏鑑在壇下聽候。子牙然後開讀元始天尊誥：

太上無極混元教主元始天尊敕曰：嗚呼！仙凡路迥，非厚培根行者不能通，神鬼途分，豈諂媚奸邪所可覬？縱服氣煉形於島嶼，未曾斬卻三尸，終歸五百年後之劫。總抱真守於一玄關，若未超脫陽神，難赴三千瑤池之約。故爾等雖聞至道，未證菩提，有心日修持，貪癡未脫；有身已入聖，嗔怒難除。須至往愆累積，劫運相尋，或託凡軀而盡忠報國，或因嗔怒而自惹災尤。生死輪迴，循環無已；冤魂相逐，終報無休。吾甚憫焉！憐爾等身受鋒刃，日沈淪於苦海，心雖忠蓋，每飄泊而無依。特命姜尚依劫運之輕重，循資格之上下，封爾等為八部正神，分掌各司，按布週天，糾察人間善惡，檢舉三界功行，禍福自爾等施行，生死從今超脫，有功之日，循序而遷。爾等其恪守弘規，毋使私妄，自惹愆尤，以貽伊戚。永膺寶籙，常握絲綸。故茲爾敕，爾其欽哉！

子牙宣讀敕書畢，將符籙供放案桌之上，乃全裝甲冑，左手執杏黃旗，右手執打神鞭，站立中央，大呼曰：「柏鑑，可將封神榜張掛臺下。諸神俱當循序而進，不得攙越取咎。」柏鑑領法旨，將封神榜張掛臺下。只見諸神俱簇擁而來觀看，那榜首就是柏鑑。柏鑑看見，手執引魂旛忙進壇跪伏壇下，聽宣元始封誥。

子牙曰：「今奉太上元始敕命：爾柏鑑昔為軒轅黃帝大帥，征伐蚩尤，曾有勳功，不幸殞死北海，捐軀報國，忠藎可嘉。一向沈淪海嶠，冤尤可憫！幸遇姜尚封神，守臺功成，特賜寶籙，慰爾忠魂。乃敕封爾為三界首領八部三百六十五位清福正神之職。爾其欽哉！」柏鑑在臺下陰風影裏，手執百靈旛，望玉敕叩頭謝恩畢。只見臺下風雲簇擁，香霧盤旋，柏鑑在臺外，手執百靈

旛伺候指揮。

子牙命柏鑑：「引黃天化上臺聽封。」

子牙曰：「今奉太上元始敕命：爾黃天化以青年盡忠報國，下山首建大功，救父尤為孝養；未享榮封，捐軀馬革，情堪痛焉？爰功定賞，當從其厚。特敕封爾為管理三山正神丙靈公之職，爾其欽哉！」黃天化在臺下叩首謝恩，出壇而去。

子牙命柏鑑：「引五嶽正神上臺聽封。」少時，清福神引黃飛虎等齊至臺下，跪聽，宣讀敕命。子牙曰：「今奉太上元始敕命：爾黃飛虎遭暴主之慘惡，致逃亡於他國，流離遷徙，方切骨肉之悲；奮志酬知，突遇澠池之劫，遂罹於凶禍，情實可悲！崇黑虎有志濟民，時逢劫運。文聘等三人，金蘭氣重，方圖協力同心，忠義志堅，欲效股肱之願；豈意陽運告終，齎志而沒。爾五人同一孤忠，功有深淺，特賜榮封，以是差等。乃敕封爾黃飛虎為五嶽之首，仍加敕一道，執掌幽冥地府十八重地獄；凡一應生死轉化人神仙鬼，俱從東嶽勘對，方許施行。特敕封爾為東嶽泰山天齊仁聖大帝之職，總管人間吉凶禍福。爾其欽哉！毋渝厥典！」

黃飛虎在臺下，先叩首謝恩。子牙方讀四敕曰：「特敕封爾崇黑虎為南嶽衡山司天昭聖大帝；敕封爾文聘為中嶽嵩山中天崇聖大帝；敕封爾崔英為北嶽恆山安天玄聖大帝；敕封爾蔣雄為西嶽華山金天順聖大帝。」崇黑虎等俱叩首謝恩畢，同黃飛虎出壇而去。

子牙命柏鑑：「引雷部正神上臺受封。」只見清福神持引旛出壇來引雷部正神。只見聞太師，畢竟他英風銳氣，不肯讓人，那裏肯隨柏鑑？子牙在臺上看見，香風一陣，雲氣盤旋，率領二十四位正神逕闖至臺下，也不跪。子牙執鞭大呼曰：「雷部正神跪聽宣讀玉虛宮封號。」聞太師方才率眾神跪聽封號。子牙曰：「今奉太上元始敕命：爾聞仲曾入名山，證修大道。雖聞朝元之果，未至真一之諦，登大羅而無緣，位人臣之極品。輔相兩朝，竭忠補袞，雖劫運之禍福，其貞烈之可憫。今特令爾督率雷部，興雲布雨，萬物託以長養，誅逆除奸，善惡由之禍福。特敕封爾為九天應元雷聲普化天尊之職，仍率領雷部二十四員催雲助雨，護法天君，任爾施行。爾其欽哉！」

雷部二十四位天君正神名諱：

鄧天君　忠

　　　　　　　王天君　奕　　　苟天君　章　　　余天君　慶

劉天君　甫　　吉天君　立　　　袁天君　角　　　張天君　節

董天君　全　　辛天君　環　　　姚天君　賓　　　畢天君　環

李天君　德　　陶天君　榮　　　興雲神（彩雲仙）趙天君　江

張天君　紹　　秦天君　完　　　閃電神（金光聖母）白天君　禮

助風神（菡芝仙）　　孫天君　良　龐天君　弘　　金天君　素

話說雷祖率領二十四位天君聽封號畢，俱望臺上叩首謝恩，出封神臺去訖。只有祥光縹緲，紫霧盤旋，電光閃灼，風雲簇擁，自是不同。有詩讚之，詩曰：

布雨興雲助太平，滋培萬物有群生；
從今雷祖承天敕，鋤惡安良達聖明。

子牙又命柏鑑：「引火部正神上臺聽封。」不一時，清福神引羅宣等至臺下，跪聽宣讀敕命，子牙曰：「今奉太上元始敕命：爾羅宣昔在火龍島曾修無上之真，未跨青鸞之翼，因一念之嗔癡，棄七尺為烏有。而既往不咎，新職聿褒，特敕封爾為南方三氣火德星君正神之職，兼領火部五位正神，任爾施行，巡察人間善惡，爾其欽哉！」火部五位正神名諱：

尾火虎　朱招　　室火豬　高震　　觜火猴　方貴　　翼火蛇　王蛟

接火天君　劉環

火星率領五位正神叩首謝恩，出臺去了。子牙又命柏鑑：「引瘟部正神上臺受封。」少時，福神引呂岳等至臺下，跪聽宣讀敕命，只見慘霧悽悽，陰風習習。子牙曰：「今奉太上元始敕命：爾呂岳潛修島嶼，有成仙了道之機，誤聽姜菲，動干戈殺戮之慘。自墮惡途，夫復誰戚？特敕封爾為主掌瘟瘟之昊天大帝之職，率領瘟部六位正神，凡有時症，任爾施行。爾其欽哉！」瘟部六位正神名諱：

東方行瘟使者　周信

南方行瘟使者　李奇

西方行瘟使者　朱天麟

北方行瘟使者　楊文輝

勸善大師　陳庚

和瘟道士　李平

呂岳等聽罷封號，叩首謝恩，下壇去了。子牙又命柏鑑：「引斗部正神至臺下受封。」不一時，只見清福神引金靈聖母等至臺下，跪聽宣讀敕命。子牙曰：「今奉太上元始敕命：爾金靈聖母等，道德已全，曾歷百千之劫，嗔心未退，致罹殺戮之殃。皆自蹈於烈燄之中，豈大數已定輪迴之厄？悔已無及，慰爾潛修，特敕封爾執掌金闕，坐鎮斗府，居周天列宿之首，為北極紫氣之尊，八萬四千群星惡煞，咸聽驅使，永坐坎宮斗母正神之職，欽承新命，克蓋日前愆，汝其欽哉！」五斗群星吉曜惡煞正神：

東斗星君　蘇護　金奎　姬叔明　趙丙

西斗星君　黃天祿　龍環　孫子羽　胡陞　胡雲鵬

中斗星君　魯仁傑　晁雷　姬叔昇

中天北極紫微大帝　姬伯邑考

南斗星君　周紀　胡雷　高貴　余成　孫寶　雷鵾

北斗星君　黃天祥（天罡）　比干（文曲）　竇融（武曲）

群星名諱：

韓昇（左輔）　　韓變（右弼）　　蘇全忠（破軍）

鄂順（貢狼）　　郭宸（臣門）　　董忠（招搖）

青龍星鄧九公　　螣蛇星張山　　太陽星徐蓋

太陰星姜氏（紂后）　　勾陳星雷鵬　　白虎星殷成秀

朱雀星馬方　　玄武星徐坤　　玉堂星商容

天貴星姬叔乾　　龍德星洪錦　　紅鸞星龍吉公主

天喜星紂王（天子）　　天德星梅伯（紂大夫）　　天福星雷鵑

月德星夏招（紂大夫）　　天赦星趙啓（紂大夫）　　貌端星賈氏（黃飛虎妻）

金府星蕭臻　　木府星鄧華　　水府星余元

火府星火靈聖母　　土府星土行孫　　六合星鄧嬋玉

博士星杜元銑　　力士星鄔文化　　奏書星膠鬲

河魁星黃飛彪　　月魁星徹地夫人　　帝車星姜桓楚

天嗣星黃飛豹　　帝輅星丁策　　天馬星鄂崇禹

皇恩星李錦　　天醫星錢保　　地后星黃氏（紂妃）

宅龍星姬叔德　　伏龍星黃明　　驛馬星雷開

黃旛星魏賁　　豹尾星吳謙　　喪門星張桂芳

弔客星風林　　勾絞星費仲　　卷舌星尤渾

羅侯星彭遵　　計都星王豹　　飛廉星姬叔坤

大耗星崇侯虎　　小耗星殷破敗　　貫索星丘引

欄杆星龍安吉

羊刃星趙昇

孤辰星余化

鑽骨星張鳳

浮沈星鄭椿

歲刑星徐芳（穿雲總兵）

血光星馬忠

月遊星石磯娘娘

月厭星姚忠

七煞星張奎

天刑星歐陽天祿

天空星梅武

蠶畜星黃元濟

大禍星李艮

九醜星龍鬚虎

三尸星撒虎

刃殺星公孫鐸

地空星梅德

寡宿星朱昇天

胎神星姬叔禮

伏吟星姚庶良

歲厭星彭祖壽

披頭星太鸞

血光星孫燄紅

天狗星季康

死符星卞金龍

天殺星卞吉

歲破星晁田

忘神星歐陽淳（臨潼總兵）

死氣星陳季貞

月刑星陳梧

五谷星殷洪

天羅星陳桐

華蓋星敖丙

桃花星高蘭英

狼藉星韓榮（氾水總兵）

三尸星撒堅

陰錯星金成

四廢星袁洪

紅豔星楊氏（妲己）

天瘟星金大升

伏斷星朱子真

刀砧星常昊

破碎星吳龍

五鬼星鄧秀

官符星方義真

病符星王佐

天敗星柏顯忠

歲殺星陳庚

燭火星姬叔義

月破星王虎

咸池星徐忠

黑殺星高繼能

除殺星余忠

地網星姬叔吉

十惡星周信

掃帚星馬氏（子牙妻）

披麻星林善

三尸星撒勇

陽差星馬成龍

五窮星孫合

流霞星武榮

荒蕪星戴禮

反吟星楊顯

滅沒星陳繼真

二十八宿名諱（內有八人封在水、火部管事）：

角木蛟柏林
牛金牛李泓
女土蝠鄭元
星日馬呂能
畢月烏金繩陽

斗木豸楊信
鬼金羊趙白高
胃土雉宋庚
昂日雞黃倉
危月燕侯太乙

奎木狼李雄
婁金狗張雄
柳土獐吳坤
虛日鼠周寶
心月狐蘇元

井木犴沈庚
亢金龍李道通
氐土貉高丙
房日兔姚公伯
張月鹿薛定

隨斗部天罡星三十六位名諱：（俱萬仙陣亡）

天魁星高衍
天罡星黃真
天勇星姚公孝
天雄星施檜
天英星朱義
天貴星陳坎
天孤星詹秀
天傷星李洪仁
天暗星李新
天佑星徐正道
天退星高可
天壽星威成
天煞星任來聘
天異星呂自成
天空星典通
天微星龔清
天劍星王虎
天平星卜同
天罪星姚公
天損星唐天正
天敗星申禮
天牢星聞傑
天慧星張智雄
天暴星畢德
天哭星劉達
天機星盧昌
天猛星孫乙
天威星李豹
天富星黎仙
天玄星王龍茂
天滿星方保
天捷星鄧玉
天閒星紀昌
天巧星陳三益
天究星單百招
天速星吳旭

隨斗部地煞星七十二位名諱：（俱萬仙陣亡）

地魁星陳繼真
地雄星魯修德
地猛星百有患
地闊星劉衡
地會星魯芝
地默星金南道
地默星周度
地退星樊煥
地隱星寧三益
地樂星汪祥
地羈星孔天兆
地伏星門道正
地金星匡玉
地短星蔡公
地僻星祖林
地魔星李躍
地捷星耿顏
地異星余知
地滿星卓公
地巧星李昌
地猖星齊公
地微星陳元
地佐星黃丙慶
地強星夏祥
地文星革高
地威星孫祥
地煞星黃景元

地勇星賈成
地英星孫祥
地奇星王平
地闊星李燧
地輔星鮑龍
地暗星余忠
地佑星張奇
地靈星郭巳
地慧星車坤
地暴星桑成道
地狂星霍之元
地飛星葉中
地明星方吉
地進星徐吉
地遂星孔成
地周星姚金秀
地理星童貞
地俊星袁鼎相
地速星邢三鸞
地鎮星姜忠
地妖星龔倩
地幽星段清
地空星蕭電
地孤星吳四玉
地角星藍虎
地囚星宋祿
地平星龍成
地奴星孔道靈
地損星黃烏
地數星葛方
地魂星徐山
地劣星范斌
地惡星李信
地壯星武衍公
地刑星秦祥
地狗星陳夢庚
地陰星張煥
地賊星孫七
地察星關斌
地藏星匡玉
地耗星姚煒
地健星葉景昌

地傑星呼百顏

隨斗部九曜星官名諱：（俱萬仙陣亡）

崇應彪　高系平　韓鵬　李濟　王封　劉禁　王儲　彭九元　李三益

北斗五氣水德星君名諱：

水德星魯雄（率領水部四位正神）

箕水豹楊真　璧水貐方吉清　參水猿孫寶　軫水蚓胡道元

眾星君列宿聽罷封號，叩首謝恩，紛紛出壇而去。子牙又命柏鑑：「引值年太歲至壇下受封。」少時，清福神用旛引殷郊、楊任等至臺下，跪聽宣讀敕命。子牙曰：「今奉太上元始敕命：爾殷郊昔身為紂子，痛母后至觸君父，幾罹不測之殃；後證道名山，背師者有逆天意，釀成犂鋤之禍。雖申公豹之唆使，亦爾自作愆尤。爾楊任事紂，忠言直諫，先遭剜目之苦，歸周捨身報國，後遭橫死之災，縱劫運之使然，亦冥數之難逭。特敕封爾殷郊為值年歲君太歲之神，坐守週年，管當年之休咎；爾楊任為甲子太歲之神，率領爾部下日值正神，循周天列宿度數，察人間過往愆尤。爾等宜恪修厥職，永欽新命！」

太歲部下日值眾神名諱：

日遊神溫良
夜遊神喬坤
增福神韓毒龍
損福神薛惡虎
顯道神方弼
開路神方相
值年神李丙（萬仙陣亡）
值月神黃承乙（萬仙陣亡）

值日神周登（萬仙陣亡）

值時神劉洪（萬仙陣亡）

殷郊等聽罷封號，叩首謝恩，出壇去了。子牙又命柏鑑：「引王魔等上壇受封。」不一時，清福神用旛引王魔等至臺下，跪聽宣讀敕命。子牙曰：「今奉太上元始敕命：爾王魔等昔在九龍島潛修大道，奈根行之未深，聽唆使之妻菲，致拋九轉功夫，反受血刃之苦。此亦自作之愆，莫怨彼蒼之咎。特敕封爾等為鎮守靈霄寶殿，四聖大元帥，永承欽命，慰爾幽魂！」

王魔　楊森　高友乾　李興霸

王魔等聽罷封號，叩首謝恩，出壇去了。又命柏鑑：「引趙公明等上壇受封。」不一時，柏鑑用旛引趙公明等至臺下受封，跪聽宣讀敕命。子牙曰：「今奉太上元始敕命：爾趙公明昔修大道，已證三乘根行，深入仙鄉；無奈心頭火熱，德業迴超清淨，其如妄境牽纏，一墮惡趣，返真無路。生未入大羅之境，死當受金誥之對。特敕封爾為金龍如意正一龍虎玄壇真君之神，率領部下四位正神，迎祥納福，追逃捕亡，爾其欽哉！」

招寶天尊蕭升　納珍天尊曹寶　招財使者陳九公　利市仙官姚少司

趙公明等聽罷封號，叩首謝恩，出壇去了。子牙又命柏鑑：「引魔家四將上臺受封。」少時，只見清福神用旛引魔禮青兄弟等至臺下，跪聽宣讀敕命。子牙曰：「今奉太上元始敕命：爾魔禮青等仗秘授之奇珍，有逆天命，逞兄弟之一體，致戮無辜。雖忠蓋之可嘉，奈氣運之難躲，同時而盡，久入沈淪。今特敕封爾為四大天王之職，輔弼西方教典，立地水火風之相，護國安民，掌風調雨順之權。永修厥職，毋忝新綸！」

增長天王魔禮青，掌青光寶劍一口，職風。

廣目天王魔禮紅，掌碧玉琵琶一面，職調。

多文天王魔禮海，掌混元珠傘一把，職雨。

持國天王魔禮壽，掌紫金龍花狐貂，職順。

　　魔禮青等聽罷封號，叩首謝恩，出臺去了。子牙又命柏鑑：「引鄭倫、陳奇上臺受封。」不一時，清福神用旛引鄭倫等至臺下，跪聽宣讀敕命。子牙曰：「今奉太上元始敕命：爾鄭倫稟性歸周，方賀良臣之得主，督糧盡瘁，深勤跋涉之劬勞；未膺一命之榮，反罹傷刃之厄。爾陳奇阻屯民伐罪之師，雖違天命，盡忠於國，實有可嘉。總歸劫運，無用深嗟。茲特即爾腹內之奇，加之位職。敕封爾等鎮守西釋山門，宣布教化，保護法寶，為哼哈二將之神。爾其恪修厥職，永承欽命！」鄭倫與陳奇聽罷封號，叩首謝恩，出臺去了。

　　子牙又令柏鑑：「引余化龍父子上壇受封。」不一時，只見清福神引余化龍等至臺下，跪聽宣讀敕命。子牙曰：「今奉太上元始敕命：爾余化龍父子，拒守孤城，深切忠貞之節，一門死難，永堪華袞之封。特賜爾之新綸，當克襄平土理。乃敕封爾掌人間之時症，主生死之修短，秉陰陽之順逆，立造化之元神，為主痘碧霞元君之神：率領五方痘神，任爾施行。仍敕封爾元配金氏為衛房聖母元君，同承新命，永修厥職。爾其欽哉！」五方主痘正神名諱：

東方主痘正神余達　　　西方主痘正神余兆　　　南方主痘正神余光

北方主痘正神余先　　　中央主痘正神余德

　　余化龍等聽罷封號，叩首謝恩，出壇去了。子牙命柏鑑：「引三仙島雲霄、瓊霄、碧霄上臺受封。」少時，只見清福神用旛引雲霄等至臺下，跪聽宣讀敕命。子牙曰：「今奉太上元始敕命：

爾雲霄等，潛修仙島，雖勤日夜之功，得道天皇，未登大羅之岸。雖兄仇之當急，金蛟剪所傷實多，而師訓之頓忘，黃河陣為虐已甚。致歷代之上仙，劫遭金斗，削三花之元氣，復轉凡胎；罪孽造乎多端，性命於焉同盡。姑從寬典，賜爾榮封。特敕封爾掌混元金斗，專擅先後之天。凡一應仙凡人聖，諸侯天子，貴賤賢愚，落地先從金斗轉劫，不得越此，為感應世仙姑正神之位。爾當念此鸞封，克勤爾職！」

雲霄娘娘　瓊霄娘娘　碧霄娘娘

以上三姑，正是坑三姑娘之神。混元金斗即人間之淨桶。凡人之生育，皆從此化生也。

三姑聽罷封號，叩首謝恩，出臺去了。子牙又命柏鑑：「引申公豹至臺下受封。」不一時，只見清福神用旛引申公豹至臺下，跪聽宣讀敕命。子牙曰：「今奉太上元始敕命：爾申公豹身歸闡教，反助逆以拒順；既以被擒，又發誓而文過。身雖塞乎北海，情難釋其往愆，姑念清修之苦，少加一命之榮。特敕封爾執掌東海，朝觀日出，暮轉天河，夏散冬凝，週而復始，為分水將軍之職。爾其永欽承命，毋替厥職！」申公豹聽罷封號，叩首謝恩，出臺去了。

子牙封罷三百六十五位正神已畢，只見眾神各去，領受執掌。不一時，封神臺邊淒風盡息，慘霧澄清，紅日中天，和風蕩漾。子牙下臺，傳令命南宮适：「會合朝文武大小官員，至岐山聽候發落。」南宮适領命，馬上飛遞前去不表。

次日，眾官躋躋蹌蹌，齊至臺下伺候。少時，子牙升帳，眾官俱進帳參謁畢，子牙傳命：「將飛廉、惡來拿來。」飛廉、惡來二人齊曰：「無罪。」子牙笑曰：「你這二賊！惑君亂政，陷害忠良，斷送商朝社稷，罪盈惡貫，死有餘辜。今國破君亡，又來獻寶偷安，希圖仕周，以享厚祿。新天子只承休命，萬國維新，豈容你不忠不義之賊於世，以貽新政之羞也？」命左右：「推出斬之。」二人低頭不語，左右推出轅門。不知二人性命如何？且聽下回分解。

# 第一百回 武王封列國諸侯

周室開基立帝國，分茅列土報功殊。制田世祿惟三等，品爵官人樹五途。

鐵券金書藏石室，高牙大纛擁銅符。從今藩鎮如星布，倡化宣猷萬姓殊。

話說子牙傳令，命斬飛廉、惡來，只見左右旗門官將二人推至轅門外，斬首號令，回報子牙。

子牙斬了二個奸佞，復進封神臺，拍案大呼曰：「清福神柏鑑何在？快引飛廉、惡來二人魂魄至壇前受封。」不一時，只見清福神用旛引飛廉、惡來至壇下，跪聽宣讀敕命。但見二魂俯伏壇下，悽切不勝。子牙曰：「今奉太上元始敕命：爾飛廉、惡來，生前甘心奸佞，惶惑主聰，敗國亡君，偷生苟免。只知盜寶以榮生，孰意法網無疏漏？既正明刑，當有幽錄。此皆爾等自受之愆，亦自運逢之劫。特敕封爾為冰銷瓦解之神，雖為惡煞，爾宜克修厥職，毋得再肆凶鋒。汝其欽此！」

飛廉、惡來聽罷封號，叩首謝恩，出壇去了。子牙封罷神下壇，率領百官回西岐。有詩為證：

天理循環若轉車，有成有敗更無差。往來消長應堪笑，反覆興衰若可嗟。

夏桀南巢風裏燭，商辛焚死浪中花。古今弔伐皆如此，惟有忠魂傍日斜。

話說子牙回西岐，進了都城，入相府安息。眾官俱回私宅，一夕晚景已過。次日早朝，武王登殿，真是有道天子，朝儀自是不同。所謂香霧橫空，瑞煙繚繞，旭日圍黃，慶雲舒彩。只聽得玉佩叮噹，眾官抱袖舞清風，蛇龍弄影，四圍御帳迎曉日。淨鞭三響整朝班，文武高呼稱萬歲，怎見得早朝美景？後唐人有詩，單道早朝好處：

絳幘雞人報曉籌，尚衣方進翠雲裘。九天閶闔開宮殿，萬國衣冠拜冕旒。日色才臨仙掌動，香煙欲傍袞龍浮。朝罷須裁五色詔，佩聲歸到鳳池頭。

話說武王升殿，只見當駕官傳旨：「有事出班啓奏，無事捲簾散朝。」言還未畢，班中有姜子牙出班上殿，俯伏稱臣畢。武王曰：「相父有何奏章見朕？」子牙奏曰：「老臣昨日奉師命，將忠臣良將與不道之仙、奸佞之輩俱依劫運，遵玉敕一一封定神位，皆各分執掌，受享禋祀，護國佑民，掌風調雨順之權，職福善禍淫之柄。自今以往，永保澄清，無復勞陛下宸慮。但天下諸侯與隨行征伐功臣，名山洞府門人，俱親冒矢石，皆有血戰之功。今天下底定，宜分茅列土，封之以爵祿，使子孫世食其祿，以昭崇德報功之義；其親王子孫，亦當封樹藩屏，以壯王室。昔上古三皇五帝之後，亦宜分封土地，以報其立極之功。此皆陛下首先之務，當亟行之，不可一刻緩者也。」武王曰：「朕有此心久矣！只因相父封神未竣，故少待之耳。今相父既回，一聽相父行之。」

武王方才言罷，只見楊戩、李靖等出班奏曰：「臣等原係山谷野人，奉師法旨下山，克襄劫運，戡定禍亂，今已太平，臣等理宜歸山，以覆師命。凡紅塵富貴，功名爵祿，並非臣等之所願也。故今日特拜辭皇上，望陛下敕臣等歸山，真莫大之洪恩也！」武王曰：「朕深賴卿等旋乾轉坤之力，浴日補天之功，戡禍亂於永清，闢宇宙而再朗。其有功於社稷生民，真無涯際。雖家祭戶祀，尚不足以報其勞。豈速捨朕而歸山乎？朕何忍也！」李靖曰：「陛下仁恩厚德，臣等沐之久矣。但臣等恬淡性成，志在泉石，況師命難以抗違，天心豈敢故逆？乞陛下憐而允之，臣等不勝幸甚！」

武王見李靖等堅執要去，不肯少留，不勝傷感。乃曰：「昔日從朕始事征伐之時，其忠臣義士，雲屯雨集；不意中道有死於王事、沒於征戰者不知凡幾？今僅存者甚是殘落，朕已不勝今昔之感。今卿等方際太平，當與朕共享康寧之福，卿等又堅請歸山；朕欲強留，恐違素志，今勉從

卿請，心甚戚然。俟明日，朕率百官親至南郊餞別，少盡數年從事之情。」李靖等謝恩而去，眾官無不悽惻。子牙聽得七人告辭歸山，也不勝慘戚，俱各散朝，一宿晚景，不題。次日，光祿寺典膳官預先至南郊下，整治九龍筵席，一色齊備。只見眾文武百官與李靖等先至南郊候駕；惟姜子牙在朝內，伺候武王御駕同行。

話說武王升殿，傳旨排鑾駕出城，子牙隨後。一路上香煙載道，瑞彩繽紛，士民歡悅，俱來看天子與眾道者餞別，真是轟動一城居民，齊集郊外。只見武王來至南郊，眾文武百官上前接駕畢，只見李靖等復上前叩謝曰：「臣等有何德能，敢勞陛下御駕親臨賜宴？臣等不勝感激。」武王用手挽住，慰之曰：「今日卿等歸山，乃方外神仙，朕與卿已無君臣之屬，卿等幸勿過謙。今日當痛飲盡醉，使朕不知卿之去方可耳。不然，朕心何以為情哉？」李靖等頓首稱謝不已。

須臾，當駕官報：「酒已齊備。」武王命左右奏樂，各官俱依次就坐。武王坐，只見簫韻迭素，君臣歡飲，把盞輪杯，真是暢快。說什麼疱龍烹鳳，味窮水陸。君臣飲罷多時，只見李靖等出席謝宴告辭，武王亦起身執手，再三勸慰，又飲數杯。李靖等苦苦告別，武王知不可留，不覺淚下。李靖等慰之曰：「陛下當善保天和，則臣等不勝慶幸，俟他日再圖相會也。」武王不得已，方肯放行。李靖等拜別武王及文武官員，子牙不忍分離，又送了一程，各灑淚而別。後來李靖、金吒、木吒、哪吒、楊戩、韋護、雷震子，此七人俱是肉身成聖。後人有詩讚之：

別駕歸山避世囂，閒將丹竈自焚燒。修成羽翼超三界，煉就陰陽越九霄。

兩耳怕聞金紫貴，一身離卻是非朝。逍遙不問人間事，任爾滄桑化海潮。

話說子牙別了李靖等七人，率領從者進西岐城，回相府。至次日早朝，武王升殿，姜子牙與周公旦出班奏曰：「昨蒙陛下賜李靖等歸山，得遂他修行之願，臣等不勝慶幸。但有功之臣，當分茅列土者，乞陛下速賜施行，以慰臣下之望。」武王曰：「昨日七臣歸山，朕心甚是不忍；今

所有分封儀制，一如相父、御弟所議施行。」子牙與周公旦謝恩出殿，條議分封儀制並位次，上請武王裁定。

次日，武王登寶座，命御弟周公旦於金殿上唱名策封。先追王祖考，自太王、王季、文王皆為天子，其餘功臣與先朝帝王後裔俱列爵為五等：公、侯、伯、子、男，其不及五等者為附庸。

列侯封國號名諱：

魯　姬姓，侯爵。周文王第四子，周公旦也。佐文王、武王，有大勳，勞於天下。後成王命為冢宰，食邑扶風縣東北之周城，號周公，留相天子，主自陝以東之諸侯。乃封其長子伯禽於曲阜，地方七百里，分以寶玉大弓之器，俾侯於魯，以輔周室。

齊　姜姓，侯爵。係炎帝裔孫，伯益為四岳，佐禹生平水土有功，賜姓曰姜氏，謂之呂侯。其國在南陽宛縣之西南。自太公望起自渭水，為周文王師，號為尚父，佐文、武定天下，有大功，封營丘，為齊侯，列於五侯九伯之上，即今山東青州府是也。

燕　姬姓，伯爵。係周同姓功臣，曰君奭。佐文、武定天下，有大功，為周太保。食邑於召，謂之召康公。留相天子，主自陝以西之諸侯，乃封其子為北燕伯，其地乃幽州薊縣是也。

魏　姬姓，伯爵。係周同姓功臣，曰畢公高，佐文、武定天下，有大功，封於魏國。即今河南開封高密縣是也。

管　姬姓，侯爵。係武王弟，曰姬叔鮮，以監武庚，封於管。即今河南信陽縣是也。

蔡　姬姓，侯爵。係武王弟，曰姬叔度，以監武庚，封於蔡。即今河南汝寧府上蔡縣是也。

曹　姬姓，伯爵。係武王弟，曰姬叔振鐸，武王克商，封於曹。即今濟陽定陶縣是也。

郕　姬姓，伯爵。係武王弟，曰姬叔武，武王克商，封於郕。即今山東袞州府汶上縣是

也。

霍姬姓，伯爵。係武王弟，曰姬叔處，武王克商，封於霍。即今山西平陽府是也。

衛姬姓，侯爵。係武王同母少弟，封為大司寇，食采於康，謂之康叔，封於衛。即今北京冀州是也。

滕姬姓，侯爵。係武王弟，曰姬叔繡，武王克商，封於滕。即今山東邱縣是也。

晉姬姓，侯爵。係武王少子，曰唐叔虞，封於唐，後改為晉。即今山西平陽府絳縣東翼城是也。

吳姬姓，子爵。係周太王長子泰伯之後，武王克商，遂封之為吳。即今吳郡是也。

虞姬姓，公爵。係周太王子仲雍之後，武王克商，求泰伯、仲雍之後，得章，已為吳君，封其別子為虞公。在河東太陽縣是也。

虢姬姓，公爵。係王季子虢仲，文王弟也。仲與虢叔為文王卿士，勳在王室，藏於盟府。而文王友愛二弟，謂之二虢。武王克商，封仲於弘農陝縣東南之虢城。

楚芈姓，子爵。係顓頊之裔，曰鬻熊，為周文王師，有勳勞於王家，封之於荊蠻，以子男之上居之。即今丹陽南郡枝江縣是也。

許姜姓，男爵。係堯四岳之後，因先世有功，武王克商，封其裔文叔於許。即今之許州是也。

秦嬴姓，伯爵。係顓頊之裔，因先世有功，武王克商，封其裔柏翳於秦。即今之陝西西安府是也。

莒嬴姓，子爵。係少昊之後，因先世有功，武王克商，封其後茲與期於莒地。即今莒縣是也。

紀姜姓，侯爵。係太公之次子，武王念太公之功，分封於紀。即今東莞劇縣是也。

邾曹姓，子爵。係陸終第五子晏安之後，武王克商，封其裔曹挾於邾。即今之山東鄒縣

縣是也。

薛，任姓，侯爵。黃帝之後，武王克商，封其後裔奚仲於薛。即今之山東沂州是也。

宋，子姓，公爵。係商王帝乙之長庶子，曰微子啟，商紂王不道，微子抱祭器歸周。武王克商，封微子於宋。即今之睢陽縣是也。

杞，姒姓，伯爵。係夏禹王之後，武王克商，求夏禹苗裔，得東樓公，封於杞，以奉禹祀。即今之開封府雍邱縣是也。

陳，嬀姓，侯爵。係帝舜之後，其裔孫閼父為武王陶正，能利器用，王實賴之，以元女大姬下嫁其子滿，而封諸陳，使奉虞帝祀，其地在太皞之墟。即今之陳縣是也。

薊，姬姓，侯爵。係帝堯之裔，武王克商，求其後，封之於薊，以奉唐帝之祀。即今之北京順天府是也。

高麗，子姓。乃殷賢臣，曰箕子，亦商王之裔，因不肯臣事於周，武王請見，乃陳洪範九疇一篇，而去之遼東，武王即其地以封之。至今乃其子孫，即朝鮮國是也。

其親王功臣，帝王後裔，共封有七十二國。今錄其最著者，其餘如越封於會稽，向封於譙國，凡封於汲郡，宿封於東平，郜封於濟陰，鄧封於潁川，戎封於陳留，芮封於馮翊，江封於戈陽，鄶封於琅琊，厲封於義陽，項封於汝陰，英封於楚，申封於南陽，共

極封於附庸，穀封於南陽，牟封於泰山，葛封於梁國，郳封於附庸，譚封於平陵，遂封於濟北，滑封於河南，邢封於襄國，江封於汝南，冀封於皮縣，徐封於下邳，舒封於廬

封於汲郡，夷封於城陽等國，不悉詳記。如南宮适、散宜生、閎夭等，各分列茅土有差。

即於是日大排筵宴，慶賀功臣、新封文武等官，又開庫藏，將金銀寶物悉分放諸侯人等。後人有詩為證：

人俱各痛飲，歡盡而散。次日，各上謝表，陛辭天子，各歸本國。眾

一舉戎衣定大周，分茅列土賜諸侯。三王漫道家天下，全仗屏藩立遠謀。

話說眾人各領封敕，俱望本國以赴職任，惟御弟周公旦、召公奭在朝輔相王室。武王乃謂周公曰：「鎬京為天下之中，真乃帝王之居。」於是命召公遷都於鎬京，即今陝西西安府咸陽縣是也。武王謂：「師父尚年老，不便在朝。」乃厚其賜賚，賜以宮女、黃金、蜀錦，鎮國寶器黃鉞、白旄，得專征伐，為諸侯之長，令其回國，以享安康之福。

次日，子牙入朝，拜謝賜賚，陛辭之國。武王乃率百官餞送於南郊，子牙叩首謝恩曰：「臣蒙陛下賜令回國，今日一別，不知何日再見天顏也？」言罷，不勝傷感。武王慰之曰：「朕因相父年邁，於王室多有勤勞，欲令相父之國，以享安康之福，不再勞相父在此朝夕勤劬耳。」子牙再三拜謝曰：「陛下念臣至此，將何以報陛下知遇之恩也？」其日，君臣分別，子牙拜送武王與百官進城，子牙方才就道，往齊國而去。

太公至齊，因思：「昔日下山至朝歌時，深蒙宋異人百般恩義，因王事多艱，一向未曾圖報；今天下大定，不乘此時修候，是忘恩負義之人耳。」乃遣一使臣，齎黃金千斤，錦衣玉帛，修書一封，前往朝歌，問候宋異人。使臣離了齊國，一千行為，不覺一日來到朝歌。其時宋異人夫婦已死，只有兒子掌管家私，反覺比往時更勝幾倍。其日收了禮物，修回書與來使至齊，回覆太公。後子牙薨，公子伋嗣位，至桓公伯，相管仲，霸天下，春秋賴之。

且說武王西都長安，垂拱而治，海內清平，萬民樂業，天下熙熙皞皞，真一戎衣而天下大定，不乘堯舜之揖讓也。後武王崩，成王立，周公輔相之，戡定內難，天下復覩太平。自太公開基，周公贊襄，遂成周家八百年基業。然子牙、周公之鴻功偉烈，充塞乎天地之間矣。太公在齊，治國有法，使民以時，不越五月，而齊國大治。後至康公，方為田氏所滅。此是後事，亦不必表。

後人有詩讚子牙斬將封神，開周家不世之基：

寶符祕籙出天先，斬將封神合往愆。敕賜崑崙承旨渥，名班冊籍注銓編。

斗瘟雷火分前後，神鬼人仙任倒顛。自是修持憑造化，故教伐紂洗腥羶。

又有詩讚周公輔相成王，戡定內難，為開基首功，而又有十亂以襄之，詩曰：

天潢分派足承祧，繼述討謨更自饒。豈獨簪纓資啓沃，還從劍履秩宗朝。

和邦協佐能裁亂，典禮咸稱善補貂。總為周家多福蔭，天王十亂始同調。

國家圖書館出版品預行編目資料

封神演義／(明)許仲琳原著；(明)李雲翔續著. --3
版. --臺北市：五南圖書出版股份有限公司，
2017.09
　　面；　公分
　　ISBN 978-957-11-9350-2 (平裝)

857.44　　　　　　　　106014367

中國經典　20

## 8R40　封神演義

原　　著　(明)許仲琳
續　　著　(明)李雲翔
總 經 理　楊士清
總 編 輯　楊秀麗
副總編輯　蘇美嬌
責任編輯　邱紫綾
封面設計　童安安

發 行 人　楊榮川
出 版 者　五南圖書出版股份有限公司
地　　址　台北市和平東路2段339號4樓
電　　話　02－27055066
傳　　真　02－27056100
郵政劃撥　01068953
網　　址　https://www.wunan.com.tw
電子郵件　wunan@wunan.com.tw

顧　　問　林勝安律師事務所　林勝安律師

出版日期　2009年 6 月　初版一刷
　　　　　2015年11月　二版一刷
　　　　　2017年 9 月　三版一刷
　　　　　2021年 3 月　三版三刷

定　　價　新台幣420元整